///// Grenze des bearbeiteten Gebietes
≋ Grenzen der Bezirke
--- Grenzen der Kreise
⬛ Stadtkreise

€ 14,~/A

0 50 100 km

V

TEN-RG
JESSEN HERZBERG
URG TORGAU BAD LIEBENWERDA
Elbe

SENFTENBERG

Va

ÄK

KRÖNERS TASCHENAUSGABE BAND 314

HANDBUCH
DER HISTORISCHEN STÄTTEN
DEUTSCHLANDS

ELFTER BAND

PROVINZ SACHSEN ANHALT

Herausgegeben von
DR. BERENT SCHWINEKÖPER
Universitätsprofessor

2., überarbeitete u. ergänzte Auflage
6 Karten, 11 Stadtpläne

ALFRED KRÖNER VERLAG STUTTGART

Handbuch der historischen Stätten Deutschlands.
Bd. 11. Provinz Sachsen/Anhalt.

(Kröners Taschenausgabe; Bd. 314)
ISBN 3-520-31402-9

NE: Schwineköper, Berent [Hrsg.]

© 1987 by Alfred Kröner Verlag in Stuttgart.
Alle Rechte vorbehalten. Printed in Germany.
Druck: Graph. Großbetrieb Friedrich Pustet, Regensburg.

MITARBEITER

Dr. Karlheinz *Blaschke*, Dozent, Friedewald (Bla)
Dr. Werner *Burghardt*, Studiendirektor, Recklinghausen (Bur)
Dr. Dietrich *Claude*, Univ.-Prof., Marburg/L. (Cl)
Dr. Friedrich *Facius* (†), Staatsarchivdirektor i. R., Mannheim (Fa)
Dr. Martin *Granzin*, Stadtarchivar i. R., Osterode/Harz (Gr)
Dr. Wolfgang *Huschke*, Staatsarchivdirektor i. R., Darmstadt (Hu)
Dr. Walther *Leisering*, Studiendirektor, Viersen (Lei)
Dr. Erich *Neuß* (†), Univ.-Prof., Halle/Saale (Ne)
Dr. Hans *Patze*, Univ.-Prof., Göttingen (Pa)
Dr. Christof *Römer*, Kustos a. Landesmuseum, Braunschweig (Rö)
Dipl. phil. Erika *Schmidt-Thielbeer*, Halle/Saale (S-T)
Dr. Harald *Schieckel*, Oberarchivrat i. R., Oldenburg i. O. (Schie)
D. Dr. Dr. h. c. Walter *Schlesinger* (†), Univ.-Prof., Marburg/L. (Schl)
Dr. Adolf *Schmiedecke* (†), Stadtarchivrat i. R., Zeitz (Schmi)
Dr. Franz *Schrader*, Pfarrer, Hadmersleben (Schra)
Dr. Hans K. *Schulze*, Univ.-Prof., Marburg/Lahn (Schu)
Dr. Berent *Schwineköper*, Univ.-Prof., Freiburg i. Br. (Schwi)
Dr. Albrecht *Timm* (†), Univ.-Prof., Bochum (Ti)
Dr. Herbert *Wolf*, Univ.-Prof., Marburg/Lahn (Wo)

INHALT

Übersichtskarte Provinz Sachsen, Anhalt Vor dem Titel
Verzeichnis der Mitarbeiter VII
Vorwort .. IX
Verzeichnis der Abkürzungen XI
Abbildungsnachweis XII
Geschichtliche Einführung XIII
Historische Stätten Provinz Sachsen Anhalt 1
Nachträge zur 1. Auflage und Ergänzungen zu den Einzelorten .533
Genealogische und Regententafeln 549
Literaturverzeichnis 559
Literaturverzeichnis 1974–1986 und Nachträge 588
Literaturnachträge zu den Artikeln der Seiten 1–532 598
Personenregister 405
Ortsregister (nicht für Nachträge)
a. Orte in Sachsen-Anhalt, die keinen eigenen Artikel haben, aber in Artikeln oder in der Einleitung genannt werden 629
b. Orte außerhalb von Sachsen-Anhalt 633
Gebietskarten ... 640

Orte des ehem. Reg.-Bezirks Erfurt der früheren Provinz Sachsen
→ *Handbuch der Historischen Stätten Band IX: Thüringen.*

AUS DEM VORWORT DER 1. AUFLAGE

Nachdem nunmehr zehn Bände dieses Handbuchs vorliegen, hat sich eine feste Vorstellung dessen herausgebildet, was unter dem zugrundegelegten Begriff der Historischen Stätten verstanden werden soll. Daher brauchen wir an dieser Stelle nur auf das zu verweisen, was die Herausgeber der anderen Bände in ihren Einleitungen dazu ausgeführt haben. Wir haben uns hier an ihre Feststellungen und Vorbilder halten können. Für Sachsen-Anhalt sei nun gesagt, daß fast alle Städte (152) Aufnahme finden mußten. Die sonstigen aufgenommenen Orte (289) enthielten oder enthielten entweder Klöster, Burgen oder Schlösser, welche für die Geschichte des behandelten Raumes bedeutungsvoll gewesen sind. Selbstverständlich befinden sich darunter auch die verhältnismäßig zahlreichen Orte gerade dieses Landes, die Stätten kriegerischer Auseinandersetzungen waren. Auch die Lebens- oder Sterbestätten bedeutender historischer Persönlichkeiten mußten berücksichtigt werden. Mehr als in den bisher erschienenen Bänden wurden die historischen Kleinlandschaften behandelt. Auch zwei bedeutende Kanäle und die wirtschaftliche Entwicklung der Vergangenheit sowie die Industrialisierung des 19. und 20. Jahrhunderts, durch die vor allem das heutige Sachsen-Anhalt bestimmt wird, wurden nicht übergangen. Erwähnt sei noch, daß alle wichtigeren vorgeschichtlichen Fundplätze und jene Orte, die namengebend für einzelne Gruppen vorgeschichtlicher Kulturen geworden sind, ebenfalls Aufnahme gefunden haben. Da eine brauchbare landesgeschichtliche Bibliographie trotz meiner schon recht weitgehend gediehenen, in Magd. zurückgelassenen Vorarbeiten bisher noch immer fehlt, wurden die bibliographischen Angaben sowohl bei den Einzelorten wie in dem Allgemeinen Literaturverzeichnis dank dem Verständnis des Verlages verhältnismäßig ausführlich gestaltet. Das vorliegende Werk will und soll nicht die Kunstdenkmäler-Inventare, wie den »Dehio«, ersetzen. Deshalb wurden kunstgeschichtlich wichtige Bauten oder Denkmäler nur im Zusammenhang mit ihrer historischen Bedeutung erwähnt und im übrigen auf »Dehio« verwiesen.

Daß die Bearbeitung dieses Bereichs und die Beschaffung der Speziallliteratur in der Bundesrepublik große Schwierigkeiten verursachen, haben schon diejenigen Herausgeber empfunden, die vor ähnliche Aufgaben gestellt waren. Um so begrüßungswerter ist es, daß dieser Band sich der Hilfe zahlreicher Sachkenner auch aus dem behandelten Gebiet erfreuen konnte. Es ist deshalb dem Verlag und dem Herausgeber eine gern wahrgenommene Verpflichtung, allen Mithelfern besonders herzlich zu danken. Im Interesse einer Ver-

einheitlichung und vor allem einer Komprimierung des Wesentlichen hat der Herausgeber sich allerdings vor die dornenvolle Aufgabe gestellt gesehen, viele der Beiträge zu überarbeiten. Wenn dabei manches Detail wegbleiben mußte, so bedauert dies niemand mehr als er. Es ist aber wohl einzusehen, daß die Beiträge nicht nur untereinander, sondern auch im Vergleich zu den bisher erschienenen Bänden in einem angemessenen Verhältnis stehen müssen. Auch die stetig steigenden Druckkosten setzten hier unüberschreitbare Grenzen. Frau Hanna Schlesinger, geb. Tode, zeichnete die beigegebenen Karten und Pläne, deren Vorlagen z. T. nur sehr schwer zu beschaffen waren, mit gewohnter Sachkunde und Sorgfalt. Dem Verlag A. Kröner, dessen Leiter, Herr Klemm, die langwierige Herstellung des Manuskripts mit großem Verständnis hingenommen und die Herausgabe erst ermöglicht hat, gilt nicht nur der Dank des Herausgebers.

Freiburg im Breisgau, im Winter 1974/75

Prof. Dr. B. Schwineköper

VORWORT ZUR 2. VERB. UND ERGÄNZTEN AUFLAGE

Die erste Auflage des vorliegenden Bandes endete zeitlich im allgemeinen mit dem Jahre 1945. Bei der erforderlich gewordenen Neuauflage durfte jedoch die inzwischen stattgefundene historische Entwicklung bis zum Jahre 1986 nicht mehr übergangen werden. Aus finanziellen Erwägungen sollte andrerseits der vorliegende Text weitgehend beibehalten werden. Nur durch am Schluß des Textes angehängte Nachträge ließ sich beides miteinander vereinen. Druck- und andere Fehler wurden möglichst beseitigt. Einige bisher übergangene, aber für die Landesgeschichtsforschung doch wichtige ältere Werke wurden ebenso nachgetragen wie die zwischen 1974 und 1986 erschienenen wichtigeren Arbeiten zur Landes- und Ortsgeschichte aufgenommen wurden. Die vorliegende Reihe sollte ursprünglich zur Unterrichtung von historisch interessierten Laien dienen, hat sich aber auch zu einem brauchbaren Hilfsmittel für die historische Forschung entwickelt. Deshalb und weil eine umfassende landesgeschichtliche Bibliographie noch immer fehlt, wird es nicht unwillkommen sein, wenn insgesamt etwa 3000 Buch- und Aufsatztitel aufgenommen wurden. Mit etwa 2500 Verweisen werden diese bei den einzelnen Orten bereitgestellt.

Freiburg im Breisgau, im Frühjahr 1987

Prof. Dr. B. Schwineköper

ABKÜRZUNGEN

A. = Anfang
Altm. = Altmark, altmärkisch
Ask. = Askanier
ask. = askanisch
Anh. = Anhalt, anhaltisch
Bf. = Bischof
bfl. = bischöflich
Bgf. = Burggraf
bgfl. = burggräflich
Brand. = Brandenburg, Brandenburger
brand. = brandenburgisch
Braunschw. = Braunschweig, Braunschweiger
braunschw. = braunschweigisch
Bt. = Bistum
chr. = christlich
dt. = deutsch
E. = Ende
ehem. = ehemalig
erstm. = erstmalig
Erzb. = Erzbischof
erzbl. = erzbischöflich
evg. = evangelisch
Ew. = Einwohner
Fam. = Familie
Frh. = Freiherr
frz. = französisch
Ft. = Fürst
ftl. = fürstlich
Ftm. = Fürstentum
Ftn. = Fürstin
gegr. = gegründet
germ. = germanisch
Gesch. = Geschichte
gesch. = geschichtlich
Gf. = Graf
gfl. = gräflich
Gfn. = Gräfin
Gft. = Grafschaft
got. = gotisch
H. = Hälfte
Halb. = Halberstadt, Halberstädter

halb. = halberstädtisch
Hz. = Herzog
hzl. = herzoglich
Hzn. = Herzogin
Hzt. = Herzogtum
Jh. = Jahrhundert
j. = jetzt
kath. = katholisch
Kf. = Kurfürst
kfl. = kurfürstlich
Kfn. = Kurfürstin
Kg. = König
kgl. = königlich
Kgn. = Königin
Kgt. = Königtum
Kl. = Kloster
kl. = klösterlich
Kr. = Kreis
Ks. = Kaiser
ksl. = kaiserlich
Ksn. = Kaiserin
l. = links
Lgf. = Landgraf
lgfl. = landgräflich
LV = Literaturverzeichnis
M. = Mitte
Ma. = Mittelalter
ma(l). = mittelalterlich
Magd. = Magdeburg, Magdeburger
magd. = magdeburgisch
Mers. = Merseburg, Merseburger
mers. = merseburgisch
Mgf. = Markgraf
mgfl. = markgräflich
Mgfn. = Markgräfin
N. (n.) = Norden (nördlich)
Naumb. = Naumburg, Naumburger
naumb. = naumburgisch
Preuß. = Preußen
preuß. = preußisch
Pz. = Prinz

pzl. = prinzlich
Pzn. = Prinzessin
O. (ö.) Osten (östlich)
OT = Ortsteil
r. = rechts
Reform. = Reformation
reform. = reformiert
rom. = romanisch
S. (s.) = Süden (südlich)
Sachs. = Sachsen
sächs. = sächsisch
slaw. = slawisch

sog. = sogenannt
Thür. = Thüringen, Thüringer
thür. = thüringisch
Urk. = Urkunde
urkl. = urkundlich
verm. = vermutlich
vorg. = vorgeschichtlich
W. (w.) = Westen (westlich)
wahrsch. = wahrscheinlich
wend. = wendisch
wü. = wüst

Verdoppelung des letzten Buchstabens = Mehrzahl, z. B. Urkk. = Urkunden.

Die römische Ziffer vor dem Sigel des Verfassers verweist auf die betreffenden Karten im Anhang, Seiten 606—610, aus denen die Lage jeder historischen Stätte zu ersehen ist.

Noch vorhandene geschichtliche Bauwerke, Gebäudeteile usw. sind in den Texten *kursiv* gedruckt.

ABBILDUNGSNACHWEIS

Alle Karten und Stadtpläne wurden teils nach älteren Vorlagen, teils nach Entwürfen der Mitarbeiter für das Buch neu gezeichnet. Alle Rechte, auch die des teilweisen Nachdrucks, vorbehalten.

DIE HISTORISCH-POLITISCHE ENTWICKLUNG DES LANDES AN DER MITTLEREN ELBE UND UNTEREN SAALE (SACHSEN-ANHALT)

von Berent Schwineköper

Ein selbständiges Land Sachsen-Anhalt in der Form, wie es Gegenstand des hier vorgelegten Bandes ist, hat nur in dem äußerst kurzen Zeitraum vom 9. Juli 1945 bis zum 25. Juli 1952 als politische Einheit bestanden. Am 23. Juli 1945 nahm nämlich auf Initiative der damaligen sowjetischen Militäradministration die Provinzialverwaltung des zunächst als Provinz bezeichneten und am 21. Juli 1947 zum Land erhobenen Gebietes ihre Arbeit auf. Der Zuständigkeitsbereich der Landesverwaltung in Halle erstreckte sich auf die ehemals preußischen Regierungsbezirke Magdeburg und Merseburg sowie auf das bis 1945 selbständige Land Anhalt. Schon am 1. April 1945 wurde die bis 1944 thüringische Exklave Allstedt Sachsen-Anhalt zugeordnet und am 1. Februar 1946 wurden auch die sowjetisch besetzten Teile des ehemaligen Landes Braunschweig (der östliche Hauptteil des Kreises Blankenburg/Harz und die Exklave Calvörde des Kreises Helmstedt) formal dem neu gebildeten Lande unterstellt. Dagegen beließ man den schon 1944 zu Thüringen geschlagenen ehemals preußischen Regierungsbezirk Erfurt weiter bei diesem Lande. Er bleibt daher auch hier vollständig außer Betracht (→ Bd. 9: Thüringen). Das nunmehrige Land Sachsen-Anhalt wurde zunächst auf mittlerer Ebene in der bisher üblichen Weise von den Bezirksregierungen in Magdeburg, Merseburg und Dessau (für das ehemalige Land Anhalt) verwaltet, die jedoch bereits am 29. Januar 1947 aufgelöst wurden. Die Kreisreform vom Juni 1950 brachte ferner eine sehr weitgehende Veränderung der bisherigen Landkreise und zugleich die Aufhebung der meisten Stadtkreise.

Die beiden Regierungsbezirke Magdeburg und Merseburg waren aus kriegsbedingten und politischen Gründen 1944 schon einmal zu selbständigen Provinzen erhoben worden. Doch hat sich diese Maßnahme wegen des Zusammenbruchs von 1945 nur noch wenig auswirken können. — Bereits am 25. Juli 1952 wurde das Land Sachsen-Anhalt im Zusammenhang mit der Neuorganisation der »DDR« in seinem Hauptteil in die zu diesem Zweck gebildeten Bezirke Magdeburg und Halle zerlegt, die sich mit

den bisherigen Regierungsbezirken nur sehr teilweise decken. Der Bezirk Magdeburg umfaßt seither auch die bis dahin brandenburgische Stadt Havelberg und weitgehend den ursprünglich anhaltischen Kreis Zerbst. Zum Bezirk Halle kamen dafür die ehemals magdeburgischen Kreise Quedlinburg und Aschersleben. Ein mehr oder weniger schmaler Grenzstreifen im Osten fiel an den Bezirk Potsdam. Von dem in seinem Hauptteil zum Bezirk Halle umgewandelten bisherigen Bezirk Merseburg mußten im Osten erhebliche Gebiete an den Bezirk Cottbus und im Südosten an den Bezirk Leipzig abgegeben werden. Stärkere Grenzkorrekturen erfolgten auch gegenüber den thüringischen Bezirken Erfurt und Gera. Dafür kamen außer den schon erwähnten Kreisen Quedlinburg und Aschersleben das restliche Anhalt sowie die Gegend um Frankenhausen an den Bezirk Halle. Da diese neue Einteilung auf das geschichtlich Gewachsene in keiner Weise mehr Rücksicht nimmt, muß der vorliegende Band eines historisch gemeinten Handbuchs sich allein an den Bereich halten, der von 1945—1952 das Land Sachsen-Anhalt gebildet hat.

Allerdings stellt sich damit für den Historiker die Frage, ob und wieweit der hier behandelte Bereich überhaupt als historischer Raum angesehen werden kann. Die Existenz eines so kurzlebigen Landes Sachsen-Anhalt ist in einer Zeit allgemeinen Umbruchs nur ausnahmsweise in das Bewußtsein der breiteren Öffentlichkeit getreten und meist schnell wieder vergessen worden. Die sehr viel längere Zeit bestehende Provinz Sachsen, aus deren Hauptteil es hervorgegangen war, galt aber schon seit eh und je als diejenige preußische Provinz, die angeblich allein aus Gründen der Verwaltung völlig künstlich geschaffen worden sei. Der Unterschied zwischen diesem preußischen Sachsen und dem Königreich bzw. späteren Land gleichen Namens wurde ferner durchaus nicht immer klar gesehen. Es kann und soll hier nun auch nicht bestritten werden, daß der 1815 vorgenommenen Vereinigung zerflatternder und weit nach Süden vorgeschobener sächsisch-thüringischer Gebiete, einiger ehemals kursächsischer Territorien im Südosten und der einen alten Bestandteil Brandenburgs bildenden Altmark im Norden mit dem Mittelelberaum viel Künstliches und Ahistorisches anzuhaften scheint, zumal die Mitte des Landes weitgehend von dem noch immer selbständigen Land Anhalt eingenommen wurde. Trotzdem handelt es sich bei dem Kerngebiet dieser Provinz an der mittleren Elbe und der unteren Saale, dem Anhalt in dem hier zu behandelnden Zusammenhang zuzuzählen ist, doch bei näherem Zusehen durchaus um ein Gebiet, das als historischer Raum angesehen werden

muß. Denn dieser zentrale Bereich gehörte im historischen Sinn weder vollständig zum niedersächsischen noch zum brandenburgischen oder gar zum obersächsischen Raum. Mochte er auch, vor allem in den weiten Übergangsbereichen gegen Thüringen und gegen das Land Sachsen, historisch, geschweige denn geographisch, schwer abzugrenzen sein. So hebt er sich doch von diesen — wenn auch als Teil des gesamten mitteldeutschen Raumes — in mannigfacher Weise ab. Daß dies bis in unsere Zeit nicht klar genug erkannt wurde, hängt von der damaligen zeitbedingten Sehweise ab. Einmal glaubte man, daß nämlich ein historischer Raum eine höchstens in kleineren Grenzgebieten schwer abzugrenzende, sonst aber durchaus statische Einheit bilden müsse. Dagegen weiß man heute, daß nicht so sehr die äußere Abgrenzung, sondern die historischen Kerngebiete einen solchen Raum bestimmen. — Ein übriges tat die preußisch bestimmte Betrachtungsweise auch der Geschichte der zu diesem Bereich gehörenden Länder, die bis ins 20. Jahrhundert vorherrschend blieb. Sie stellte den jeweiligen Zeitpunkt der Vereinigung der einzelnen Landesteile mit Preußen in den Mittelpunkt ihrer Überlegungen und verbaute sich damit die Einsicht in tiefere Zusammenhänge. Deshalb wurde z. B. die Altmark, die später den Ausgangspunkt des brandenburgischen Staates gebildet hatte, auch als eigentliche Grundlage für die Bildung der Provinz Sachsen angesehen. Ihr hätten sich demnach erst 1650 Halberstadt, 1680 das Herzogtum Magdeburg und dann Mansfeld und die 1815 von Sachsen abgetretenen Teile im Süden ebenso unorganisch angeschlossen, wie etwa die später damit verbundenen oder von Mainz erworbenen innerthüringischen Territorien.

Eine mit den heutigen landesgeschichtlichen Methoden vorgehende Wertung wird dagegen zu berücksichtigen haben, daß hier mindestens westlich der Elbe und in Resten auch in der Altmark bzw. östlich der unteren Saale in der ehemaligen Zugehörigkeit zum Reich der Thüringer bereits historisch gewachsene Grundlagen vorhanden waren, welche diesen Raum auch nach der Eingliederung in das spätere sächsische Stammesherzogtum dort stets eine Sonderstellung einnehmen ließen. In Gaunamen, wie Nordthüringgau, oder in der auf die warnisch-anglische Einwanderung zurückgeführten, im Westen eine scharfe Grenze bildenden Ortsnamen mit der Endung -leben werden beispielsweise diese Unterschiede deutlich.

Nicht von ungefähr haben in diesem ehemals nordthüringischen, dann aber bis zur Unstrut und Helme sächsisch gewordenen Raum besondere Territorialbildungen ihren Ausgang genommen, die dem sächsischen Herzogtum nur verhältnismäßig locker ein-

geordnet waren. Vor allem die Ausbildung des Territoriums des Erzbistums Magdeburg, dem sich das ursprünglich unter Mainzer Einwirkung stehende Bistum Halberstadt politisch immer mehr verband, und in besonderem Maße auch der Territorien der Askanier, anfänglich auch der aus diesem Gebiet ebenfalls herstammenden Wettiner, hatte von vornherein eine stärkere Scheidung vom niedersächsischen Bereich zur Folge. Das Wesen aller dieser ostsächsischen Herrschaftsbildungen war nämlich bald durch ihre überwiegend auf ostelbisches Gebiet gerichtete Politik bestimmt, wodurch das Interesse am eigentlichen Niedersachsen zunehmend zurücktrat. Die askanische Linie Wittenberg hat dann schließlich auch das sächsische Herzogtum aus dem Erbe Heinrichs des Löwen in seinen Resten an sich bringen können. Damit ging dessen Bedeutung für den altsächsischen Bereich fast ganz verloren. Sie haftete seither allein noch auf dessen östlichem Teil, während sich die Namen Braunschweig, Lüneburg und Westfalen bezeichnenderweise für den bisherigen Kern des sächsischen Stammesbereichs in den Vordergrund schoben. — Die spätere brandenburgische Linie der Askanier mußte zunächst einen der Schwerpunkte ihrer Politik in der Integration der nachmaligen Altmark sehen, deren von Anfang an zu einem großen Teil vorhandenen Bindungen an den Mittelelberaum so verstärkt wurden. Die anhaltischen Askanier blieben überhaupt auf das Gebiet zwischen Harz und Fläming beschränkt. Auch die aus dem Saaleraum stammenden Wettiner erwarben zwar von dieser Basis aus die Mark Meißen, die den Kristallisationspunkt ihres späteren Territoriums bilden sollte. Wettinische Nebenlinien, wie die der ostmärkischen Markgrafen von Landsberg und der Grafen von Brehna, griffen von der unteren Saale aus nach den ostelbischen Bereichen hinüber. Ihre ursprünglichen Herrschaften sind aber später zu einem nicht unbeträchtlichen Teil meist dauernd oder vorübergehend an die wittenbergischen Askanier und an Brandenburg gekommen. Infolgedessen entstand im Bereich der mittleren Elbe ein Kerngebiet magdeburgischer, halberstädtischer, askanischer und teilweise wettinischer Territorien, das vom eigentlichen Niedersachsen abgesondert blieb. Das Erzbistum Magdeburg hatte auch schon früh durch Otto I. in Halle und an der mittleren Saale Fuß gefaßt. Daher gerieten hier die Territorialbildungen der Mansfelder und Querfurter ebenso unter seinen Einfluß, wie im Harz teilweise die der Stolberger.

Die Bistümer Merseburg und Naumburg waren gewiß im späteren Mittelalter stark von Meißen bzw. Kursachsen abhängig, sie standen daneben aber als Suffraganbistümer auch stets in Bezie-

hungen zu ihrem Metropolitanbistum. Wenn schließlich 1423 auch das weitgehend niederdeutsch und mittelelbisch bestimmte Kurfürstentum Sachsen-Wittenberg an Meißen fiel, so kam es doch 1815, nun allerdings mit einem erheblichen Teil ehemals meißnischen und thüringischen Gebietes, an die neu gebildete Provinz Sachsen zurück.

Seit 1415 waren die Hohenzollern Herren der Mark Brandenburg. Ein Ziel ihrer Politik war es bald geworden, den wettinischen Einfluß im Mittelelberaum zurückzudrängen. Seit dem Beginn des 16. Jahrhunderts gewann infolgedessen hier Brandenburg-Preußen immer mehr eine Vormachtstellung. Es konnte auch zwischen dem 17. und frühen 19. Jahrhundert diesen ganzen Bereich weitgehend unter seine politische Hoheit bringen. Die bisher konkurrierenden Wettiner und Welfen wurden daher zur Seite geschoben. So fügten sich die nach dem Ausgang der Napoleonischen Ära erreichten preußischen Neuerwerbungen in diesem Gebiet dem werdenden preußischen Großstaat relativ leicht und schnell ein. Nicht nur die im Verlauf des 19. Jahrhunderts immer stärker werdenden wirtschaftlichen Verbindungen, sondern auch die alten Gemeinsamkeiten haben also das erstaunlich schnelle und verhältnismäßig unproblematische Zusammenwachsen der so künstlich erscheinenden Neubildung der preußischen Provinz Sachsen im 19. Jahrhundert erleichtert. Selbst die Altmark, die durch die Ausbildung des brandenburgischen Staates seit dem hohen Mittelalter in sehr enge Beziehungen zur Mittelmark und Berlin getreten war, hat sich im Laufe des 19. Jahrhunderts der jungen Provinz Sachsen in wachsendem Maße wieder eingeordnet.

I.

DAS LAND UND SEINE BEWOHNER

Die Gebiete an der mittleren Elbe und unteren Saale werden hier also nach dem Dargelegten als Sachsen-Anhalt bezeichnet, wenn es sich dabei auch um eine in dieser Form recht junge Namensgebung handelt. Der Kernbereich dieses Landes liegt etwa zwischen den Städten Halberstadt im Westen und Wittenberg im Osten, zwischen Stendal im Norden und Merseburg im Süden. Wenn dieser Raum hier als ein historisch begründeter aufgefaßt wird, so bedeutet dies allerdings noch nicht, daß er auch unbedingt eine mehr oder weniger festgefügte geographische Einheit bilden müßte. Es ist aber auch für andere Gegenden keinesfalls erwiesen, daß historische Räume allein auf festen geographischen Grundlagen beruhen müßten. Wie es denn überhaupt problema-

tisch bleibt, bis zu welchem Grade die geographischen Vorbedingungen allein den Ablauf der Geschichte auf die Dauer zwingend beeinflussen können oder müssen.

Will man jedoch ein geographisch einendes Element für den hier zu behandelnden Raum finden, so kann auf den Einzugsbereich der mittleren Elbe und ihrer beiden wichtigen Nebenflüsse, untere Saale und untere Mulde, verwiesen werden, denn nur ein sehr geringer Anteil des sachsen-anhaltischen Landes im Westen gehört diesem Flußbereich nicht an. Man hat daher sogar geglaubt, ein eigenes Mittelelbebecken erkennen zu können, obwohl die morphologischen Grundlagen für die Ermittlung eines solchen doch kaum hinreichend sein dürften. Die vielen geologisch-morphologischen Grenzen, die ebenso wie manche historisch-kulturellen und wirtschaftlichen Scheidelinien dieses Gebiet durchziehen, sprechen vielmehr gegen eine allzu selbstsichere Festlegung eines derartigen »Beckens«.

Mit Ausnahme der Altmark, die freilich geographisch der Norddeutschen Tiefebene voll zuzurechnen ist, bildet Sachsen-Anhalt sonst ganz zweifellos einen Teil Mitteldeutschlands, als dessen alleiniges Kernstück es aber schwerlich angesehen werden kann. Es hat zwar in seinen Südgebieten noch Anteil an der Nordabdachung der Mittelgebirge. Aber dieser ist wenig umfangreich. Gegen das ein ausgesprochenes Becken bildende Thüringen läßt sich dieses Gebiet gleichfalls nur schwer abgrenzen. Die im Norden und teilweise auch im Süden steil aufragende Gebirgsmasse des Harzes gehört dagegen, wenigstens vom historischen Standpunkt, zu einem großen Teil zu Sachsen-Anhalt. Durch das von leicht gewellten Höhenzügen durchzogene und in einzelne kleinere Becken-Landschaften aufgeteilte Harzvorland und seine nach Osten zum Saaleraum sehr allmählich abfallenden Höhen ist der Harz nämlich mit Sachsen-Anhalt besonders eng verknüpft. Das ändert aber wenig an der entscheidenden Tatsache, daß der größte Teil des Landes bereits der Tiefebene angehört. Zu ihr ist vor allem der weite Bereich der Schwarzerde- und Lößlandschaften zu rechnen, die schon seit Jahrtausenden ein offenes, äußerst fruchtbares Siedlungsland gebildet haben. Ihm kann in Mitteleuropa nur an wenigen Stellen Vergleichbares zur Seite gestellt werden. Dieses Gebiet beginnt, wenn wir hier von einem Ausläufer in das thüringische Becken absehen, im Süden als Teil der größeren Leipziger Tieflandsbucht mit den Schwerpunkten im Merseburg-Querfurter Land. Es erstreckt sich über Magdeburg hinaus bis zum Rand der Letzlinger Heide und setzt sich teilweise nach Westen noch über die Landesgrenzen hinaus ins Braunschweigische fort. Hier bewirkt meist auch noch der Regenschatten des Harz-

gebirges ein relativ trockenes und warmes Klima, das dem Anbau von Getreide und Hackfrüchten, vor allem Zuckerrüben, sehr entgegenkommt. Eine zu allen Zeiten florierende Landwirtschaft und vor allem die von ihr erzeugten Überschüsse an Getreide haben schon im Mittelalter die Wirtschaft dieses Raumes wesentlich mitbestimmt. So bildet das Schwarzerde-Lößgebiet geographisch den eigentlichen Kern Sachsen-Anhalts.

Durch eine Linie, die etwa parallel der unteren Mulde über die mittlere Elbegegend zur Ohre verläuft, wird allerdings diese alte Offenlandschaft von den weiten Endmoränengebieten mit ihren Urstromtälern im Osten und Nordosten geschieden. Die Besiedlungsfähigkeit und landwirtschaftliche Nutzbarkeit dieser Bereiche sind durch die vielfältig ausgestalteten geologischen Grundlagen von recht unterschiedlicher Qualität. Daher ist beispielsweise die Altmark, abgesehen von einigen Teilgebieten, mehr von der Viehzucht als vom Ackerbau her bestimmt. Sie steht also auch in dieser Hinsicht den benachbarten Gebieten der Tiefebene nahe. Ferner sind große Waldgebiete in der Letzlinger, Dübener und Annaburger Heide charakteristisch für dieses Endmoränengebiet. Am meisten findet sich der Charakter dieser Landschaft aber in dem ausgedehnten, jedoch flachen Höhenzug des Flämings ausgeprägt. Er ist zwar nicht ausgesprochen siedlungs- und verkehrsfeindlich, bildet aber doch einen merklichen Grenzbereich zu dem nördlich anschließenden Brandenburg, das so vom mitteldeutschen Raum geschieden wird. Zwischen dem Fläming und den nordöstlichen Ausläufern des Harzes öffnet sich in Gestalt des sogenannten Magdeburger Tores eine breite Übergangszone zwischen Mitteldeutschland und dem Magdeburgischen, die mit den Verkehrswegen vielen politischen, kulturellen und wirtschaftlichen Verbindungslinien zwischen Obersachsen und der Tiefebene Raum bietet.

Ausgesprochen scharf zu ziehende geographische Grenzen wird man für Sachsen-Anhalt nach dem hier kurz Angedeuteten kaum erwarten. Am ehesten läßt dieses sich noch gegen Niedersachsen abheben. Die von der Saale über Unstrut und Helme zum Sachsgraben bei Wallhausen verlaufende alte sächsische Stammesgrenze lehnt sich an den eher eine Hochfläche bildenden flachen Höhenzug bei Querfurt an, der sich von der Unstrut bis zum Harz bei Blankenheim erstreckt. Mindestens bis in diesen Bereich dürfte übrigens ursprünglich auch niederdeutsch gesprochen worden sein. Die Grenze der vorwiegend niederdeutsch bestimmten Diözese Halberstadt gegen das Erzbistum Mainz verlief ebenfalls an Unstrut und Helme. Sie hatte vor allem im Mittelalter zur Folge, daß die von ihr eingeschlossenen Gebiete

politisch-kulturell stärker von Norden her beeinflußt wurden. Die Scheidelinie gegen das eigentliche Niedersachsen teilt vom Sachsgraben bei Wallhausen ab das anfangs wenig besiedelte Harzgebirge und folgt dann dem Lauf von Oker und Ilse sowie dem Großen Bruch, der Missau, dem Lappwald und Drömling. Schon seit dem frühen Mittelalter nahmen die östlich dieser Linie Wohnenden eine Sonderstellung im eigentlichen sächsischen Stammesbereich ein. — Alle übrigen Grenzen des Landes Sachsen-Anhalt beruhen dagegen, wenn man vom Fläming absieht, nicht vorwiegend auf geographischen Voraussetzungen, sondern auf politisch-kulturellen Entscheidungen und Entwicklungen. Das gilt besonders im Südosten und im Süden des Landes, wo erst die willkürliche Grenzziehung von 1815 ehemals eng verbundene Gebiete geschieden hat. Für die Zuordnung des Kurkreises und des Merseburger Raumes zu Sachsen-Anhalt könnte man dabei wenigstens teilweise historische Begründungen anführen. Weniger galt dies aber für das ehemalige Bistum Naumburg-Zeitz, das daher vor allem aus geographischen Gründen allgemein dem thüringischen Raum zugerechnet wird, obwohl es politisch ebenso dem mittelelbischen Gebiet zugeordnet werden könnte.

Von den geschichtlichen und kulturellen durch Sachsen-Anhalt verlaufenden inneren Scheidelinien dürfte wohl die zwischen germanischem Altsiedelland und dem seit dem 7. Jahrhundert von den Slawen in Besitz genommenen und seit dem 10. bzw. 12. Jahrhundert von den Deutschen zurückerworbenen Neusiedelland die wichtigste sein. Sie folgt etwa den Flüssen Ohre, Elbe und Saale. Auch hier handelt es sich keinesfalls um eine klar abgrenzbare Linie. Während man ziemlich sicher annehmen kann, daß das Vorfeld von Magdeburg, Bernburg, Halle und Merseburg sowie vielleicht auch einzelne Teile der Altmark schon länger oder gar dauernd von Deutschen besiedelt waren, kommen auch westlich der Elbe und Saale Slawen in sonst deutschen Dörfern oder eigene slawische Siedlungen zwischen den deutschen Siedlungen in geringerer Zahl vor. Meist wird angenommen, daß es sich hier um systematisch erfolgte Ansiedlungen von slawischen Hörigen gehandelt habe. Nach einer ersten Epoche kriegerischer Inbesitznahme ist es auch in den Neusiedelgebieten ostwärts von Elbe und Saale schnell zu einem Zusammenleben von Deutschen und Slawen und schließlich zu einer Mischung beider Völker gekommen, da in dieser Zeit nicht so sehr der nationale Gegensatz, sondern die Annahme des christlichen Glaubens die entscheidende Rolle gespielt haben dürfte. Wichtig ist es, daß neben sicher noch immer zahlreichen

Siedlern aus dem ostsächsischen Raum Leute aus den Niederlanden und aus dem westlichen Deutschland hier einrückten, die sich vorher teilweise in geringer Anzahl auch schon am Großen Bruch oder in der Goldenen Aue niedergelassen hatten. Diese haben im Volkscharakter, in Sprache, Kultur und Recht deutlich feststellbare Spuren hinterlassen. All dies hat jedenfalls dazu geführt, daß das Neusiedelland noch heute in mancherlei Hinsicht Besonderheiten gegenüber dem Altsiedelland aufweist.

Von ebenso grundlegender Bedeutung sind die sich durch Sachsen-Anhalt ziehenden Scheidelinien zwischen Niederdeutsch und Mitteldeutsch. Sie verlaufen — je nachdem welche sprachlichen Erscheinungen hier zugrunde gelegt werden — in einer Übergangszone vom Harz bei Ballenstedt über die Einmündung der Saale in die Elbe bei Barby, folgen der Elbe bis Wittenberg und streichen dann nach Osten aus. Nach neueren Forschungen dürften aber auch das Mansfelder Land und die Gegenden um Halle und Bitterfeld ursprünglich zum niederdeutschen Sprachgebiet gehört haben. Seit der frühen Neuzeit ist dagegen das Mitteldeutsche vom Südosten und neuerdings aus dem Berliner Raum her im raschen Vordringen.

Obwohl diese tiefgreifenden sprachlichen Erscheinungen heute — nicht zuletzt durch das Einströmen zahlreicher Flüchtlinge aus dem Osten — zu verblassen beginnen, sind sie doch noch immer für das Wesen der Bewohner der einzelnen Gebiete charakteristisch. Nördlich der Sprachgrenze weisen diese im allgemeinen eine ruhigere und beharrlichere Wesensart auf, als die südlich von dieser lebenden beweglicheren Mitteldeutschen. Der Unterschied zwischen den in der Altmark und im Raum Magdeburg-Halberstadt Lebenden und den Bewohnern des auch wirtschaftlich so besonders entwickelten Bereichs von Halle, Merseburg, Bitterfeld und Mansfeld wird jedem aufmerksamen Beobachter eindringlich ins Bewußtsein treten. Die noch lange auf ihren Eigenarten beharrenden meist bäuerlichen Altmärker und die ursprünglich ebenfalls auch überwiegend landwirtschaftlich tätigen Bewohner des Magdeburg-Halberstädtischen Gebietes hatten sich zudem dem werdenden brandenburgisch-preußischen Großstaat bewußter eingeordnet. Die bis 1815 sächsischen Gebiete mit ihrer anpassungsfähigen Bevölkerung sind ihnen zwar äußerlich überraschend schnell gefolgt. Aber es hat sich gezeigt, daß diese Angleichung nicht so sehr von innerer Entscheidung getragen war. Nur die Einwohner des Landes Anhalt haben noch bis 1945 stark an ihrer kleinstaatlichen Tradition festgehalten, die sich freilich vor allem auf die vorwiegend kulturellen Leistungen des dortigen Fürstenhauses berufen konnte. — Mit der

Zerschlagung des im Laufe des 19. und 20. Jahrhunderts zu neuem Zusammengehörigkeitsbewußtsein in einem größeren Staatsgebilde zusammenwachsenden Landes Sachsen-Anhalt in 2 Bezirke wurde diese allerdings noch keineswegs abgeschlossene Entwicklung bewußt zugunsten neuer Leitbilder abgeschnitten.
Von den geographisch-morphologischen Grundlagen Sachsen-Anhalts wurde nicht nur die Landwirtschaft bestimmt. Vielmehr haben die meist erst seit dem 19. Jahrhundert in größerem Maße erschlossenen Bodenschätze entscheidend für die Entwicklung der Wirtschaft des Landes gewirkt. Von den aus den Salzlagern hervorsprudelnden Solequellen waren große Bereiche des ostelbischen Raumes bis nach Schlesien hin ebenso abhängig wie Kursachsen. Aus den reichen Kalilagern erwuchs die einzigartige Kaliproduktion vor allem der Staßfurt-Egelner Mulde, an die sich zahlreiche chemische Werke anschlossen. Der Bergbau begann aufgrund des anstehenden Kupferschiefers im 12. Jahrhundert im Mansfelder Raum und im Harz und erreichte dort seinen Höhepunkt im 16. Jahrhundert. Als man nördlich von Halle Steinkohle entdeckte, entwickelte sich der zunächst wenig umfangreiche Kohlenabbau. Die daran anschließende Braunkohlegewinnung hat dann zusammen mit den Chemischen und den Elektrizitätswerken jene Industrialisierung hervorgerufen, welche nicht nur die Wirtschaft, sondern den Gesamtcharakter Sachsen-Anhalts seither entscheidend bestimmt hat. Eine Folgeerscheinung dieser raschen industriellen Entwicklung war der große Bedarf an Maschinen, der hier gleichzeitig zum Aufblühen einer besonderen Art der Maschinenherstellung geführt hat.
Daß Mitteldeutschland das große europäische Durchgangsland war und ist, zeigen unter anderem die zahlreichen Orte kriegerischer Auseinandersetzungen. Auch Sachsen-Anhalt wurde hier oft betroffen, wie die Namen Lützen, Roßbach, Torgau, Auerstedt, Großgörschen u. a. beweisen. Die Heere folgten hier natürlich den alten großen Verkehrswegen, welche das Land seit eh und je durchziehen. Wenn wir von den nur mit Hilfe vorgeschichtlicher Methoden ungefähr erschließbaren älteren Handelswegen absehen, dann treten wegen der Elb-Saale-Grenze gegen die Slawen seit karolingischer Zeit vor allem die West-Ost-Straßen hervor. Die aus dem Raum Frankfurt über Erfurt oder auch Nordhausen kommenden Straßenzüge erreichten Sachsen-Anhalt zunächst im Raum Merseburg-Halle, später verlagerten sie sich überwiegend auf die Route Erfurt—Naumburg—Leipzig. Auch nördlich des Harzes verliefen eine Reihe solcher von Westen kommender alter Straßen, die meist Magdeburg als Ziel hatten. Hier trafen sie teilweise auf die Nord-Südverbindungen, die

über Aschersleben östlich am Harz vorbei nach Erfurt und Süddeutschland zogen. Mit dem Verschwinden der Elb-Saale-Grenze gewannen die schon in karolingischer Zeit von den Friesen befahrenen Flüsse an Bedeutung, obwohl ihre schwankende Wasserführung und ihr mangelnder Ausbau damals und noch heute Behinderungen hervorrufen. Die Beteiligung zahlreicher mitteldeutscher Städte wie Magdeburg, Halle, Stendal und Salzwedel an der Hanse und ihrem Fernhandel über die Meere hatte hier eine ihrer Wurzeln.

Die Gewinnung der slawischen Gebiete jenseits von Elbe und Saale ließ dann auch den schon immer vorhandenen Ostverkehr aufblühen. Er zielte einmal über Brandenburg, Spandau und Berlin nach Stettin, dann aber über Frankfurt an der Oder nach Polen. Besondere Bedeutung gewannen ferner die Wege über den Fläming nach der Niederlausitz, Schlesien und Polen, wohin auch von Halle aus wichtige Straßen führten. Erst das Aufkommen Leipzigs in der frühen Neuzeit hat, ebenso wie der Ausbau Berlins zur Hauptstadt Preußens und des Deutschen Reiches, die Verkehrsentwicklung und den Bau von Straßen und Eisenbahnen unseres Raumes in der Folgezeit bestimmt. Von Leipzig aus kamen nun die Straßen stärker in Aufnahme, die entweder über Halberstadt auf Bremen oder durch die Magdeburger Börde auf Lüneburg-Hamburg zielten. Mehr aber noch machte sich seit dem 18. Jahrhundert das Übergewicht Berlins bemerkbar, durch das in der Mitte des 19. Jahrhunderts etwa die Führung der Eisenbahnlinien und Fernstraßen in diesem Bereich entscheidend mitbestimmt wurde. Mit dem Bau von Kanälen gewann die Binnenschiffahrt im 19. Jahrhundert einen neuen Aufschwung, zumal sie nicht nur mit Hamburg, sondern auch mit Berlin und Stettin sowie seit 1938 mit Westdeutschland verbunden ist.

II.

VORGESCHICHTE
(E. Schmidt-Thielbeer)

Das mitteldeutsche Lößgebiet, das einen beachtlichen Teil des Landes Sachsen-Anhalt einnimmt, war in fast allen Perioden der Vor- und Frühgeschichte stark besiedelt. Es wird darin innerhalb Deutschlands nur noch vom Rheinland und vom Mainmündungsgebiet erreicht.

Daneben gibt es einige Landschaften, von denen gerade das Gegenteil behauptet werden kann. Es sind dies die Sandgebiete des Flämings, der Dübener, Annaburger und Torgauer Heide im

Osten und Nordosten, der Kolbitz-Letzlinger Heide im Norden und die Höhenlagen des Harzes im Westen des Landes.

Erste Zeugnisse der Anwesenheit von Menschen liegen bereits aus dem Elster-Saale-Interglazial vor. Die in Clactontechnik verfertigten Feuersteingeräte von Wangen an der Unstrut weisen ein Alter von etwa 300 000 Jahren auf. Dem schließen sich Artefakte aus Wallendorf (Kr. Merseburg) an. In das Acheuléen gehören die Faustkeile von Naumburg, Mannhausen (Kr. Haldensleben), Gerwisch (Kr. Burg), Hundisburg (Kr. Haldensleben), Mosigkau (Kr. Dessau) und Werdershausen (Kr. Köthen). Dabei ist zu beachten, daß die Mehrzahl der Funde aus dem älteren Abschnitt des Paläolithikums (Altsteinzeit) durch die darauffolgende Saalekaltzeit aus ihrer ursprünglichen Lagerung gebracht und, etwas davon entfernt, in sekundärer Lagerung aufgefunden wurde. Trotzdem zeigt die relativ hohe Zahl von Fundstellen die starke Begehung des Unstrut-, Saale- und Elbegebietes durch umherschweifende altsteinzeitliche Jäger und Sammler an. Die Verbindungen weisen nach Westeuropa. Im Nordharzgebiet, wo Feuerstein fehlt, wurden Geräte aus Quarzit hergestellt (Weddersleben und Warnstedt, Kr. Quedlinburg).

Dem mittleren Abschnitt des Paläolithikums, dem Saale-Weichsel-Interglazial, gehören die Freilandstationen von Rabutz (Kr. Delitzsch) und Königsaue (Kr. Aschersleben) an.

Die Zahl der aufgefundenen Stationen nimmt im Laufe und am Ausgang der letzten Kaltzeit (Weichsel-Kaltzeit) beträchtlich zu. Während in der flachen mitteldeutschen Landschaft dem Menschen Zelte als Unterkunft dienten, nahm man im Gebirge gern die natürlichen Schutzmöglichkeiten wahr. So gehören die Blattspitzen in der Baumannshöhle bei Rübeland im Harz dem Moustérien an. Die schon im Löß liegende Mammutjägerstation von Breitenbach (Kr. Zeitz) gehört in das Aurignacien, die Station von Aschersleben in das Gravettien. Während des Magdaléniens bildeten das Wildpferd und das Ren die hauptsächlichste Jagdbeute des altsteinzeitlichen Menschen. Wichtige Stationen mit meist Tausenden von Feuersteingeräten liegen bei Saaleck (Kr. Naumburg), Halle-Galgenberg, Groitzsch (Kr. Eilenburg), Nebra und Bad Frankenhausen (Kr. Artern). Am Ausgang der Altsteinzeit traten im Fiener Bruch Jäger auf, die zur Federmessergruppe gehören und zu den seßhaften Jägern der Mittelsteinzeit überleiten.

Mit dem Einsetzen eines wärmeren Klimas änderten sich Flora und Fauna. Jagd, Fischfang und Sammeln bildeten im Mesolithikum die Grundlage der wirtschaftlichen Tätigkeit. Der Mensch wurde seßhaft und besiedelte hier nun andere Gebiete als vor-

her und nachher. Die hochliegenden Ränder der Flüsse (Elbe, Elster, Saale, Mulde, Unstrut), aber auch die Ufer der Seen (Kalbe/Milde, Fiener Bruch) weisen viele Siedlungen auf. Aus dieser Zeit stammen auch die bisher ältesten menschlichen Bestattungen des Arbeitsgebietes. Sie wurden an der Unstrut bei Bottendorf (Kr. Artern) als sitzende Hocker aufgefunden.

Im nördlichen Teil von Sachsen-Anhalt ist bei den Grobgeräten ein Einfluß aus Norddeutschland und Nordwesteuropa, im südlichen Teil des Landes bei den Kleingeräten (Mikrolithen) eine Einwirkung aus Süddeutschland zu bemerken.

An der Wende vom 5. zum 4. Jahrtausend v. Chr. Geb. begann mit der bandkeramischen Kultur die Jungsteinzeit. Ackerbau und Viehzucht beherrschten von nun an das wirtschaftliche Gepräge der vor- und frühgeschichtlichen Zeit. Die Stämme der bandkeramischen Kultur bevorzugten daher die fruchtbaren Schwarzerde- und Lößflächen Mitteldeutschlands, während in den Sandgebieten nördlich der Ohre sowie östlich der Elbe und Mulde noch eine Zeitlang mesolithische Kulturen anzutreffen waren.

Wegen der langen Dauer des Neolithikums, die hier mit etwa 2500 Jahren (4200—1800 v. Chr.) anzugeben ist, wird dieses in einen älteren, einen mittleren und einen jüngeren Abschnitt unterteilt. Bei der Wichtigkeit und großen Häufung der Funde in Sachsen-Anhalt, besonders im Saalegebiet, haben Kulturen und Gruppen sogar Namen nach hiesigen Fundorten erhalten. So gehört die Rössener Kultur, benannt nach dem Fundplatz Rössen im Kreise Merseburg, noch in den älteren Abschnitt der Jungsteinzeit. Die in Wahlitz südöstlich von Magdeburg ausgegrabene Siedlung jener Kultur zeigt den starken sozialen Zusammenhalt innerhalb der Siedlung und die starke landwirtschaftliche Betätigung ihrer Bewohner. Hier ist der getrennte Anbau einzelner Getreidearten, Emmer, Einkorn, Zwergweizen, nachgewiesen.

Der mittlere Abschnitt der Jungsteinzeit wird von der Trichterbecherkultur beherrscht, deren Untergruppen, Megalithgruppe, Baalberger Gruppe (Baalberge, Kr. Bernburg), Salzmünder Gruppe (Salzmünde, Saalkreis), Walternienburger Gruppe (Walternienburg, Kr. Schönebeck) und Bernburger Gruppe (Bernburg), nun neben den guten Böden des Saale- und Elbtales auch die diluvialen und alluvialen Sandflächen der Altmark, des Elbtales und des Flämingrandes besiedelten. Die Kugelamphorenkultur, die sporadisch über das ganze Land und darüber hinaus bis nach Polen verbreitet war, leitete über zum jüngeren Abschnitt der Jungsteinzeit. Hier dominierten die Becherkulturen. Das Saalegebiet bildete den Schwerpunkt der schnurkeramischen Kultur, während die Glockenbecherkultur aus dem Südwesten,

von Spanien und Frankreich her, energisch nach hier und nach Böhmen vorstieß.

Etwa um 1800 v. Chr. Geb. verschmolzen die endjungsteinzeitlichen Kulturen und wurden der Aunjetitzer Kultur eingegliedert. Mit dieser begann hier die Bronzezeit. Die Bezeichnung des mitteldeutschen Teils der Aunjetitzer Kultur als Leubinger Kultur ist nicht ganz gerechtfertigt, da die berühmten hohen Fürsten- oder besser Häuptlingshügel von Leubingen (Kr. Sömmerda), Helmsdorf (Kr. Eisleben), Nienstedt (Kr. Sangerhausen) nur deren Endphase charakterisieren. In jener Zeit entstand rings um den Harz bis hin zur Saale durch den Abbau anstehender Kupfererze ein politischer und wirtschaftlicher Schwerpunkt.

Dieses einheitliche Kulturgebiet löste sich während der mittleren und jüngeren Bronzezeit in verschiedene Kulturgruppen auf, wobei die Lausitzer Kultur östlich von Mulde und Weißer Elster einen starken Stileinfluß ausübte. In erstaunlicher Dichte wurden nun die schlechten Böden der Annaburger Heide um Torgau, der Dübener Heide und des östlichen Flämings besiedelt. Kleine und größere Hügelgräberfelder gaben der Landschaft in den Perioden III und IV der Bronzezeit (1400—1000 v. Chr.) ihr Gepräge. Das übrige Mitteldeutschland wurde bewohnt von der Saalemündungsgruppe, der Helmsdorfer (Helmsdorf, Kr. Eisleben) und von der Unstrut- oder Walterslebener Gruppe (Waltersleben, Kr. Gotha). Das Gebiet nördlich von Magdeburg tendierte mehr nach Mecklenburg. So trafen sich hier Einflüsse aus dem Norden, aus dem Südosten und Osten (Lausitzer Kultur) und aus dem Süden und Südwesten (Walterslebener Gruppe).

Während sich der Einfluß aus dem Norden am Ende der Bronzezeit und in der Hallstattzeit verstärkte, nimmt der aus dem Süden und vor allem aus dem Osten ab. Es scheinen kriegerische Auseinandersetzungen und Bevölkerungsverschiebungen stattgefunden zu haben. Die Anlage von Burgwällen sowie von befestigten Höhensiedlungen rings um den Harz und deren Zerstörung zeigen dies an (Kohnstein bei Seega, Kr. Artern; Hexentanzplatz bei Thale, Kr. Quedlinburg; Questenberg, Kr. Sangerhausen; Kleiner Gegenstein bei Ballenstedt; Petersberg, Saalkreis; Bösenburg, Kr. Eisleben; Quenstedt, Kr. Hettstedt). Auch im Bereich der Lausitzer Kultur wurden Burgwälle errichtet.

Als besondere Erscheinung ist die nach ihren sonderbaren Leichenbrandbehältern als Hausurnenkultur bezeichnete Bevölkerung zwischen Dessau, Köthen und Halberstadt anzusehen. Bei ihr treten erstmals Gegenstände aus Eisen auf, obwohl die Eisengewinnung aus einheimischen Raseneisenerzen und deren Ver-

arbeitung erst im Laufe der Latènezeit aufkommt und stärkeren Umfang annimmt.

Im Verlauf der Latènezeit (500 v. Chr. bis Chr. Geb.) tauchen hier erstmals Germanen auf. Als in den Jahren zwischen 29 und 7 v. Chr. Geb. die erste Erwähnung elbgermanischer Bevölkerungsteile durch den griechischen Schriftsteller Strabo geschah, traten diese damit aus dem anonymen Dunkel vorgeschichtlicher Zeiten in das Blickfeld der Geschichtsschreibung. Damit beginnt hier die Frühgeschichte. Während der frührömischen Kaiserzeit spielte der zu den Herminonen gehörende Stamm der Hermunduren die dominierende Rolle im jetzigen Land Sachsen-Anhalt. Die außerordentliche Dichte der Fundstellen zwischen unterer Saale, Mulde und Fläming weist hier einen besonderen politischen und wirtschaftlichen Schwerpunkt aus. Der starke Kontakt mit den Römern brachte viele römische Importgegenstände ins Land. In der Altmark waren die Langobarden ansässig, während über das Eichsfeld, Nordhausen, Goldene Aue ein rhein-wesergermanischer, wohl chattischer Einfluß zu verspüren ist. Während des 3. und 4. Jahrhunderts verlagern sich die Siedlungsgebiete etwas, so daß das Saalegebiet sowie das Thüringer Becken wieder stark hervortreten. Als lokale Gruppen lassen sich die Zethlinger Gruppe (Langobarden in der Altmark), die Burger Gruppe, die Großbadegaster Gruppe (Großbadegast, Kr. Köthen), die Wechmarer Gruppe (Wechmar, Kr. Gotha), die Leuna-Haßlebener Gruppe und die Niemberger Gruppe (Niemberg, Saalkreis) unterscheiden. Starke Kontingente mitteldeutscher Germanen waren an der Zerstörung des Limes und an der Eroberung der römischen Provinzen beteiligt.

Zu Beginn des 5. Jahrhunderts verschmolzen diese nahe verwandten Gruppen zu dem Großstamm der Thüringer. Als dieser um 400 herum erstmals schriftlich bezeugt wird, geriet er in den Sog der hunnischen Eroberungen. Wahrscheinlich im Jahre 454 befreiten sich die Thüringer zusammen mit anderen germanischen Stämmen von der hunnischen Vorherrschaft. Es entstand das Königreich der Thüringer, das etwa von der Gegend um Berlin bis zum Main und von Dresden bis Hannover reichte. Siedlungszentrum und politisches Machtzentrum dieses ersten Staates in Mitteldeutschland bildete das Thüringer Becken, vor allem aber die Landschaft an der mittleren Saale bis hin zum Ostharzgebiet. Reiche Goldfunde mit besonderen Herrschaftszeichen in Stößen (Kr. Hohenmölsen) und in Großörner (Kr. Hettstedt) deuten auf Grablegen der königlichen Familie. Ausgedehnt waren die politischen Beziehungen der Thüringer. Sie reichten bis zu den Langobarden in Mähren und Ungarn sowie zu den

Ostgoten in Italien. Als die Franken dieses Königreich im Jahre 531 zerstörten, wobei die Entscheidungsschlacht an der Unstrut stattfand, wurde sein Südteil eine Randprovinz des Frankenreiches. Diese Integration wurde im 7. Jahrhundert mit der Anlage von Burgen (Monraburg, Sachsenburg) durch die Franken konsolidiert und im 8. Jahrhundert durch die Einführung der Grafschaftsverfassung sowie die Errichtung des Bistums Erfurt im Jahre 741 abgeschlossen. In das Gebiet östlich der Saale und der Elbe drangen nach dem Jahre 568 die Slawen vor. Damit war Mitteldeutschland bis in das 10. Jahrhundert zweigeteilt. In der nördlichen und nordöstlichen Altmark drangen slawische Stämme über die Elbe. Im Norden wohnte der Stammesverband der Liutizen, im Süden der der Sorben und östlich der Schwarzen Elster der der Lausitzer (Lusizi). Diese waren jeweils in eine Vielzahl von Kleinstämmen untergliedert, von denen jeder eine oder mehrere Burgen aus Holz und Erde errichtet hatte. Noch heute sehenswerte Anlagen befinden sich in Lösau (Kr. Weißenfels), Zörbig (Kr. Bitterfeld), Cösitz (Kr. Köthen), Petersberg und Brachwitz (Saalkreis). Zum Handel mit den Slawen wurden vom fränkischen König Magdeburg und Erfurt bestimmt. Das karolingische Magdeburg wurde kürzlich auf dem heutigen Domplatz ausgegraben. Es besaß eingetiefte kleine Häuser und war durch Spitzgräben geschützt. Friedlichen Zeiten folgten solche kriegerischer Auseinandersetzungen, bei denen die betroffenen Landschaften verwüstet wurden. Im Jahre 805 werden in diesem Zusammenhang Magdeburg, im Jahre 806 Waldau (Waladala) bei Bernburg und Halle (Halla) genannt. Entsprechend den slawischen Burgen gab es auf der sächsisch-thüringisch-fränkischen Seite ebenfalls eine große Zahl von Holz/Erdeburgen, von denen die einen eine strategische Bedeutung hatten, andere zur Aufnahme der umliegenden Bevölkerung und wohl auch als sicherer Schutz für die Kirche und für den Bestattungsplatz mehrerer Dörfer dienten. Letzteres war bei den Untersuchungen an der Bösenburg (Kr. Eisleben) festzustellen. Nach den Bodenfunden müssen auch westlich der Saale bis in die Gegend von Erfurt Slawen innerhalb des fränkischen Staatsverbandes in geringerem Umfange angesiedelt worden sein. Für einen Ausschnitt des Arbeitsgebietes nennt das aus dem 9. Jahrhundert stammende Hersfelder Zehntverzeichnis 18 Burganlagen, von denen jetzt noch 13 Anlagen im Gelände aufgefunden werden konnten.

III.

VOM THÜRINGER- ZUM KAROLINGERREICH

Der Mittelelberaum tritt in der schriftlichen Überlieferung seit dem 4. Jahrhundert deutlicher hervor. Sprachliche Relikterscheinungen, z. B. in den Ortsnamen, und archäologische Funde ergänzen das freilich noch sehr dürftige Bild. Demnach hatte sich hier wahrscheinlich aus den anfangs in diesen Gebieten wohnenden Hermunduren und aus den von der jütischen Halbinsel kommenden Stämmen der Angeln und Warnen der neue Stamm der Thüringer gebildet. Er wurde von Königen beherrscht und besaß eine standesmäßige Gliederung mit einer Adelsschicht. Seine Angehörigen lebten vom Ackerbau und von der Viehzucht. Der Mittelpunkt dieses Stammes ist noch nicht genau festzulegen. Man sucht ihn entweder bei Erfurt, bei Weimar oder an der mittleren Saale. Die Annahme, daß etwa Burgscheidungen an der Unstrut oder die Bösenburg im Mansfelder Land Zentren dieses Reiches gewesen seien, ist durch archäologische Untersuchungen bisher nicht bestätigt worden. Undeutlich bleibt auch die Ausdehnung des thüringischen Stammesgebietes. Dieses dürfte aber den weitaus größten Teil des hier zu behandelnden Raumes mit umfaßt haben. Der allerdings erst im 10. Jahrhundert überlieferte Gauname des Nordthüringgaus macht es neben mehreren sprachlichen Indizien so gut wie sicher, daß der thüringische Stammesbereich auch die Gegend westlich und vielleicht auch nördlich von Magdeburg mit umfaßt hat. Mit dem späteren thüringischen Becken ist auch der westsaalische Raum ihm mit Sicherheit zuzurechnen. Wann dieser neue Stamm über den Thüringer Wald nach Süden in die Gegend von Würzburg und vielleicht auch bis in die Oberpfalz ausgegriffen hat, bleibt dagegen offen. Schwierig ist die Festlegung der Ost- und Nordausdehnung dieses Herrschaftsbereichs, weil dort die spätere slawische Überlagerung viele Spuren getilgt haben dürfte. Wahrscheinlich stand aber das ganze Land zwischen Saale und Elbe unter der Herrschaft der Thüringer. Es ist auch nicht ausgeschlossen, daß die bis dahin von Langobarden besiedelte Altmark wenigstens teilweise in der Hand des neuen Stammes gewesen sein dürfte.

Die frühe, sicher noch keinesfalls überall völlig integrierte Stammesbildung ist bereits 531 an der Unstrut dem Angriff der Franken erlegen. Ob diese Entscheidungsschlacht bei Burgscheidungen stattgefunden hat, bleibt höchst unsicher, da die entsprechende Überlieferung erst dem 9. Jahrhundert angehört. Seither stand jedenfalls das heutige Thüringen bis zur Saale in tributä-

rer Abhängigkeit von den Franken, die ihre Oberhoheit hier mit wechselndem Erfolg aufrecht erhielten. Bei der fränkischen Eroberung des Thüringerreiches konnten sich die Merowinger anscheinend auf einen Teil der Sachsen stützen. Diese griffen von Norden her ein und erhielten damals das westsaalische Gebiet bis zur Unstrut-Helme-Linie, die seither die Grenze des sächsischen Stammesgebietes gegen Thüringen bildete. An eine vollständige Vertreibung der bisherigen Bewohner dieses Raumes durch die Sachsen ist dabei wohl kaum zu denken, allerdings scheint eine teilweise Entvölkerung stattgefunden zu haben. Die Sachsen bildeten hier wohl meist nur eine adlige Oberschicht über den bisher hier ansässigen Bauern. Nachrichten über Schweinezinse deuten darauf hin, daß auch dieses Gebiet zwischen Unstrut und mansfeldischer Wipper, das vielleicht sogar bis zur Bode reichte, sich von der fränkischen Oberherrschaft nicht dauernd hat freihalten können. So war es den Merowingern anscheinend möglich, hier Teile anderer Völker anzusiedeln. Aus den später überlieferten Gaunamen ist die Niederlassung von Hessen und Friesen sowie von Nordschwaben, die seither im Winkel zwischen Bode und Saale wohnten, zu erschließen. — Von einer dauernden festen Eingliederung der thüringischen und sächsischen Gebiete in das Merowingerreich kann aber wohl kaum die Rede sein. Vielmehr waren die fränkischen Könige gezwungen, ihre Ansprüche mit Waffengewalt oder durch Verhandlungen immer erneut wieder durchzusetzen. Auch zum dauernden Eindringen des Christentums scheint es damals noch nicht gekommen zu sein.

Für die geschichtliche Entwicklung unseres Raumes in den folgenden Jahrhunderten war es von entscheidender Bedeutung, daß seit dem Ende des 6. Jahrhunderts die Slawen in die offenbar größtenteils geräumten Gebiete östlich von Saale und Elbe einzurücken begannen. Und zwar wurde der Nordteil dieses Raumes etwa bis in die Gegend des Flämings von den aus dem Nordosten kommenden slawischen Liutizen besetzt. Das Land zwischen Saale und Elbe wurde dagegen bis zur Lausitz von den Sorben besiedelt, welche aus dem böhmischen Raum gekommen zu sein scheinen. Mit Ausnahme der Altmark bis zur Ohre und des hannoverschen Wendlandes, die beide ebenfalls von Slawen, zum Teil polabischer Herkunft, eingenommen wurden, bildete seither die Elbe-Saale-Linie die Grenze zwischen zwei ganz verschiedenen Völkern. Es ist allerdings auch westlich dieser Flüsse, zum Teil sogar weit entfernt von ihnen, zu mehr oder weniger vereinzelten Ansiedlungen von Wenden entweder in deutschen Dörfern oder in selbständigen weilerartigen Anla-

gen gekommen. Man sieht dieses Einsickern kleinerer slawischer Gruppen heute meist als Teil der erwähnten fränkischen Ansiedlungspolitik an. Es könnte sich aber mindestens teilweise auch um Herbeiführung von abhängigen Hörigen gehandelt haben. Die Siedlungsdichte in den eigentlich slawischen Gebieten im Osten wird man sich nicht sehr stark vorstellen dürfen. Sie beschränkte sich nämlich im allgemeinen auf die relativ wenigen offenen Räume zwischen den weiten Wald- und Sumpfgebieten. Zahlreicher sind die von den Wenden nun errichteten Burganlagen östlich der Elbe, die später meist in deutsche Hand übergegangen sind. Sie dienten zum Schutz aber auch zur Beherrschung des Landes. In der Altmark gibt es dagegen relativ wenig nachweisbar slawische Burgen. Dies scheint darauf hinzudeuten, daß deren Herrschaft hier wenig stark ausgebildet war.
Die uns bekannten, mehr oder weniger sporadischen Eingriffe der Merowinger in Mitteldeutschland wurden von den karolingischen Hausmeiern bzw. Königen fortgesetzt. Den Selbständigkeitsbestrebungen der Sachsen zwischen Harz und Saale trat beispielsweise Karlmann, der Sohn Karl Martells, durch die Inbesitznahme der auf alle Fälle im Mansfeldischen zu lokalisierenden »Hoohseoburg« im Jahre 743 entgegen. Bald danach zog Pippin durch Thüringen nach Ohrum an der Oker, wobei der Magdeburg-Halberstädter Raum berührt worden sein dürfte. Die hier wohnenden Nordschwaben versprachen damals sich taufen zu lassen. Wenige Jahrzehnte später dürfte das 769 gegründete hessische Kloster Hersfeld seine Missionierung der Gebiete östlich des Harzes entlang den hier hindurchführenden Straßen begonnen haben. Sein freilich erst im 9. Jahrhundert überlieferter umfangreicher Besitz an Zehntabgaben von Kirchen, Dörfern und vor allem Burgen, die auf ein fränkisch-(sächsisches?) Verteidigungssystem hindeuten, entstand in dieser Zeit und dehnte sich später bis in den Boderaum aus.
Die von Karl dem Großen 775 begonnene systematische Einbeziehung der Sachsen in das fränkische Reich berührte alsbald auch die hier zu behandelnden Gebiete. Offenbar scheint der König im östlichen Sachsen beim Adel eher auf eine Bereitschaft zur Kooperation gestoßen zu sein, als bei den bäuerlichen Schichten. So zielte er hier 775 darauf hin, den ostfälischen Adel durch Verhandlungen, die in der Nähe der Oker stattfanden, zu gewinnen. 780 stieß er an die Mündung der Ohre an die Elbe vor, um hier die Streitigkeiten zwischen den Sachsen und Slawen zu schlichten. Weitere Züge Karls und später seiner Söhne folgten. Bei Halle und in Magdeburg wurden die am letzterem Ort inzwischen archäologisch nachgewiesenen Befestigungen errichtet.

Das mehr nördlich gelegene, noch immer nicht einwandfrei lokalisierte Schezla, Magdeburg und Erfurt wurden 805 als Grenzhandelsplätze für den Handel mit den Slawen unter der Aufsicht fränkischer Missi bestimmt, wohl weil sie schon längst solchen Zwecken dienten.
Parallel dazu verlief die organisatorische Erfassung des ostsächsischen Raumes durch Einführung der fränkischen Grafschaftsverfassung, wobei auch Angehörige des sächsischen Adels als Grafen eingesetzt wurden, und die Bekehrung der Einwohner zum Christentum. Hersfeld setzte daher seine bereits früher begonnene Missionierung aus dem Mansfelder Raum nach Norden hin fort. Nördlich des Harzes wirkten im gleichen Sinne die Klöster Fulda und Corvey sowie über Helmstedt in geringerem Maße das rheinische Kloster Werden. Aus der Missionsstation des Bischofs von Châlons sur Marne in Osterwieck erwuchs unter Ludwig dem Frommen das erste Bistum unseres Raumes in Halberstadt. Seine Diözese erstreckte sich von der Oker bis an Elbe und Saale und reichte im Süden bis an die Unstrut-Helme-Linie, später kam noch die östliche Altmark hinzu, so daß nunmehr der Raum des späteren Sachsen-Anhalt, soweit er sich damals nicht noch in der Hand von Slawen befand, erstmals wenigstens kirchlich zu einer Einheit weitgehend zusammengeschlossen wurde.
Unter den Nachfolgern Karls begann der mitteldeutsche Raum zwar wieder an Eigengewicht zu gewinnen, seine nunmehrige Zugehörigkeit zum fränkischen Reich bzw. zu dessen Ostteil blieb aber erhalten. Versuche, wenigstens eine Oberhoheit über die Wenden zu gewinnen, führten jedoch letzten Endes zu keinem dauernden Erfolg. Vielmehr kam es mehrfach zu Einbrüchen der Slawen in das deutsche Gebiet. Diese machten entsprechende Abwehrmaßnahmen, wie die Anlage von Befestigungen und die Ansiedlung von zum Wehrdienst verpflichteten, dafür aber rechtlich als Königsfreie bessergestellten Siedlern, notwendig. Auch der Landesausbau durch Anlage neuer Dörfer im Altsiedelland begann. Die Abwehrmaßnahmen wurden durch Markgrafen, das heißt militärische Befehlshaber der zur Verteidigung der Grenzen eingerichteten Bezirke, gelenkt. Eine bedeutende Rolle spielte weiterhin der nun wohl auch mit Franken vermischte Adel des Landes. Schließlich konnten die aus diesem Adel hervorgegangenen Liudolfinger, deren Ursprung im Raum Gandersheim-Brunshausen zu suchen ist, die entscheidende Stellung gewinnen. Als Laienäbte und Vögte über den Hersfelder Besitz am Nordostharz besaßen sie auch hier eine wichtige Position. Gestützt auf ihren umfangreichen Grundbesitz stiegen sie

deshalb zu (Mark-)Herzögen des östlichen Sachsen auf und dehnten ihren Einfluß durch Heiraten und andere geschickte Maßnahmen auf das nördliche Thüringen und bald auch auf den gesamten thüringischen Raum aus.

IV.

OTTONEN UND SALIER

Die Bedeutung des neu entstandenen sächsischen Herzogshauses, dessen Hauptbesitz zwischen Magdeburg, Quedlinburg, Merseburg, Nordhausen und Gandersheim lag, soll König Konrad I. schließlich bei seinem Tode im Jahre 918 veranlaßt haben, dafür Sorge zu tragen, daß die Königskrone an den Liudolfinger Heinrich kam, der bisher weitgehend in Opposition zum neu entstandenen deutschen Königtum gestanden hatte. Mit dem Jahre 919 begann so der Zeitraum, in dem der mittelelbische Raum für ein Jahrhundert den Mittelpunkt des werdenden Reiches bilden sollte. Heinrich I., der seinen Hauptwohnsitz vorwiegend in der von ihm ausgebauten Quedlinburg nahm, hatte zunächst noch mit den Slawen und vor allem mit dem blitzartig zu einer sehr ernsten Gefahr gewordenen Reitervolk der Ungarn zu kämpfen. Plündernd und zerstörend durchzogen diese nicht nur das südliche Deutschland, sondern sie richteten ihre Angriffe auch gegen die nunmehrige deutsche Königslandschaft um den Harz. Erste Abwehrerfolge konnten hier, insbesondere in der Schlacht bei dem noch nicht eindeutig lokalisierten Riade an der Unstrut erzielt werden. Die Gegenmaßnahmen Heinrichs waren auf längere Sicht berechnet. Durch den Ausbau des an sich schon teilweise vorhandenen Burgensystems wurde der Bevölkerung ein Schutz von den Angriffen der Ungarn und Slawen geschaffen. Auch die Wenden wurden von Heinrich und seinen Beauftragten in mehrfachen Kriegszügen angegriffen und zur Tributzahlung gezwungen.

Auf dem vom Vater Begonnenen konnte sein großer Sohn Otto I. seit 936 aufbauen. Er sollte nicht nur zu einem der bedeutendsten Herrscher der mittelalterlichen deutschen Geschichte, sondern auch zum wohl größten Sohn seiner mittelelbischen Heimat werden. Die Ungarngefahr konnte endlich 955 von ihm auf dem Lechfeld bei Augsburg gebannt werden. Für unseren Raum war es ebenso entscheidend, daß nunmehr auch die Lösung des Slawenproblems in Angriff genommen wurde. Noch bot allerdings das Altsiedelland so viel Raum zum Ausbau und wies offenbar noch keinen nennenswerten Bevölkerungsüberschuß auf, daß

schon deshalb eine Siedelbewegung in die Gebiete ostwärts von Elbe, Saale und Ohre kaum in Frage kam. Vielmehr wurde hier einmal die Verteidigung der Grenzen durch erneute Bestellung von Markgrafen organisiert, welche gleichzeitig die deutsche Herrschaft jenseits der Elbe auszubauen hatten. Vielleicht geht auf den zwar rücksichtslosen, aber erfolgreichsten dieser Markgrafen, den aus dem Raum Gernrode-Großalsleben stammenden Gero, die Einrichtung von fester organisierten Burgbezirken zurück, welche zuerst im Raum um Magdeburg auftraten, sich dann aber als sogenannte Burgwarde auch weiter in den slawischen Raum ausdehnten.
Außerdem mußte den Vorstellungen jener Zeit entsprechend vor allem die Christianisierung der bis dahin heidnischen Wenden als Mittel zu ihrer Befriedung gelten. Dem von Otto 936 am Grabe seines Vaters in Quedlinburg gestiftetem Damenstift konnten freilich in diesem Sinne noch keine besonderen Aufgaben zukommen. Es entstand vornehmlich auf Bitten der Königinwitwe und entsprach eher den Wünschen der Familie und des Adels nach Versorgung unverehelichter Töchter. Wohl aber sollte zu diesem Zweck das in Ottos großartig ausgebauter Pfalz Magdeburg 937 begründete und mit Mönchen aus St. Maximin in Trier besetzte Benediktinerkloster dienen, das er seinem Hauptheiligen, dem Hl. Mauritius von Augunum, weihen ließ. Vielleicht verband sich mit dieser Neugründung schon von Anfang an der Plan eines an gleicher Stelle zu errichtenden Metropolitansitzes, dem die Missionierung der Heiden und der Aufbau einer kirchlichen Organisation in deren Gebieten zugedacht war. Vorerst war dies aber gegen vielerlei Widerstände, in erster Linie der betroffenen Erzbischöfe bzw. Bischöfe von Mainz und Halberstadt, nicht durchzusetzen. Bereits 948 durfte man aber im Slawenlande die Einrichtung der Bistümer Havelberg und Brandenburg wagen. Erst 968 waren durch glückliche Umstände alle Widerstände soweit beseitigt, daß mit dem schon über besondere Erfahrungen in der Heidenmission verfügenden Lothringer Adalbert der erste Erzbischof von Magdeburg eingesetzt werden konnte. Die Gründung der Bistümer Merseburg, Zeitz und Meißen schloß sich gleichzeitig an. Zusammen mit Brandenburg und Havelberg bildeten diese nun die Kirchenprovinz des jungen Erzbistums. Die weitreichenden Ziele, die in diesen Maßnahmen erkennbar werden, wurden unter Ottos gleichnamigem Sohn und Nachfolger durch den großen Slawenaufstand von 983 nahezu vollständig wieder zunichte gemacht. Nur der sorbische Raum blieb damals unter deutscher Herrschaft. Und die drei Sorbenbistümer Merseburg, Zeitz und Meißen konnten,

wenn auch unter großer Mühe, gehalten werden. Für wiederum fast 150 Jahre bildete die Elbe die Grenze gegen die Wenden. Die Altmark konnte mit Hilfe der dem Reich unterstellten Grenzburgen Werben, Arneburg, Tangermünde und Hildagsburg bei Wolmirstedt trotz vieler wendischer Gegenangriffe verteidigt werden.

Die Politik der späteren Ottonen schlug andere Wege ein. Unter Heinrich II. begann sogar eine Zusammenarbeit mit den Liutizen gegen die von Osten bis in den Mittelelberaum vordrängenden Polen, wodurch sich der politische Schwerpunkt nach Merseburg verlagerte. Als Metropolitansitz und Handelsmittelpunkt bewahrte aber Magdeburg doch noch immer eine erhebliche Bedeutung. Im Altsiedelland konnten in dieser Zeit die Bistümer ihren aus zahlreichen Schenkungen entstandenen umfangreichen Grundbesitz vor allem durch Erwerb der Immunität, d. h. der Befreiung vom Eingriff anderer Gewalten und Gerichte, zu einer Grundlage machen, aus der ihre spätere Landeshoheit erwachsen sollte. Übrigens beanspruchte wohl auch der in unserem Gebiet durch zahlreiche, große und bedeutende Familien vertretene Hochadel solche Immunitätsrechte für seine Grundherrschaften. Die meisten dieser Familien sind allerdings bald ausgestorben. Ein Teil ihrer Güter ging an die beiden Häuser über, die im 9. und 10. Jahrhundert offenbar noch wenig Bedeutung hatten, denen aber die Zukunft im Mittelelberaum gehören sollte: die Askanier aus dem Ballenstedter Raum und die Wettiner aus dem Mansfeldischen.

Als mit Konrad II. 1024 die den Ottonen verwandten Salier zur Herrschaft in Deutschland gelangten, verlor der Mittelelberaum seine wichtige Stellung zwar nicht, aber das Interesse dieser Herrscher konzentrierte sich bald vorwiegend auf Goslar, das durch seine Silberfunde und die benachbarten Harzwälder für sie von entscheidender Bedeutung wurde. Der sächsisch-thüringische Raum wurde nun einer der Ausgangspunkte der nur sehr teilweise unter dem Begriff Investiturstreit zu erfassenden Kämpfe. 1058 starb Kaiser Heinrich III. während eines Jagdaufenthaltes auf dem Königshof Bodfeld im Harz. Für seinen erst vierjährigen Sohn Heinrich IV. trat eine Regentschaft ein, welche das gerade in diesem Gebiet so umfangreiche Reichsgut der Ottonen vielfach in andere Hände gab. Als der junge König Heinrich IV. 1065 mündig wurde, sah er sich auf eine sehr geschmälerte Machtbasis beschränkt und daher vor die Notwendigkeit der Rückgewinnung des entfremdeten Königsguts hauptsächlich im thüringisch-sächsischen Raum gestellt. Gestützt auf Ministeriale und auf teilweise neu errichtete Burgen begann er

seit 1068 mit einer Politik, die ihm bald die Opposition vor allem des sächsischen Adels eintrug. Die gleichzeitig aufgebrochenen kirchenpolitischen Gegensätze führten auch namhafte Vertreter des geistlichen Standes, so vor allem den tatkräftigen Bischof Burchard II. von Halberstadt, dessen Bistum zudem direkt von der Rückgewinnungspolitik des Herrschers betroffen war, auf die Seite der Gegner des Königs. Die Auseinandersetzungen, die sich meist im westlichen Thüringen oder im Gebiet um die Harzburg abspielten, können hier im einzelnen übergangen werden. Festzuhalten ist, daß auch der gleichnamige Sohn und Nachfolger Heinrichs IV. bei der Wiederaufnahme der Politik seines Vorgängers scheiterte. Als sein unter Führung des Grafen Hoyer von Mansfeld stehendes Heer 1115 beim Welfesholz im Mansfeldischen besiegt wurde, mußte er aus Sachsen fliehen und damit seine Pläne endgültig begraben. Dies hatte für den Mittelelberaum zur Folge, daß das deutsche Königtum seither hier auf die Dauer keine entscheidende Rolle mehr spielen konnte.

V.

GEWINNUNG UND BESIEDLUNG DES OSTELBISCHEN RAUMES,
FESTIGUNG DER DORTIGEN TERRITORIEN, AUSBAU DES STÄDTEWESENS

Der Landesausbau durch Anlegung neuer Siedlungen und Gewinnung von Neuland hat im Altsiedelland sehr wesentlich zur Ausbildung von flächenmäßig abgrenzbaren Territorien beigetragen. Für den mitteldeutschen Raum sollte dieser Vorgang sich im Zusammenhang mit der endgültigen politischen Erfassung und Christianisierung der bisher slawischen Länder jenseits von Elbe und Saale vollziehen. Diese verband sich hier nämlich mit einer umfassenden Besiedlung durch Neuankömmlinge aus dem angrenzenden Altsiedelland und aus dem niederländisch-flandrischen Raum. Dort war durch hier nicht näher zu behandelnde Vorgänge ein starker Bevölkerungsüberschuß entstanden, der jetzt im Osten systematisch nutzbar gemacht wurde. Aus vielen Gründen war die Slawenfrage seit langem zu einem zu lösenden Problem geworden. Die bei den Zügen ins Heilige Land ausgebildete Kreuzzugsidee wurde nun auch auf diesen Bereich übertragen, wo damit das Ziel der Missionierung der slawischen Heiden und der Wiedererrichtung der christlichen Kirche jenseits der Elbe als dringende Aufgabe verbunden wurde.

Das beginnende 12. Jahrhundert brachte zugleich eine Reihe von wichtigen politischen Entscheidungen für den mitteldeutschen Raum. Schon im Jahre 1106 waren mit Herzog Magnus die billungischen Herzöge von Sachsen ausgestorben, 1130 ebenfalls die

Markgrafen der Nordmark aus dem Hause Stade. Andere führende Familien im östlichen Sachsen, wie die Grafen von Northeim, die Brunonen in Braunschweig und die Grafen von Haldensleben folgten. Als neue entscheidende Kräfte erscheinen dafür die bisher in Bayern und Schwaben beheimateten Welfen in Niedersachsen und im östlichen Sachsen die bereits genannten Askanier und die Wettiner.

Der Allodialbesitz der ausgestorbenen Billunger fiel nun zu einem Teil an Otto von Ballenstedt, der mit einer der billungischen Erbtöchter, Eilika, vermählt war, und an den ebenfalls mit einer Billungerin, Wulfhild, vermählten Welfen Heinrich den Schwarzen von Bayern. Dadurch faßten die Askanier anscheinend an der Unterelbe und die Welfen im Raum Lüneburg Fuß. Das sächsische Herzogtum verlieh aber Heinrich V. unter Umgehung des Erbanspruchs der Schwiegersöhne des letzten Billungers an den Grafen Lothar von Süpplingenburg, Erbe der Brunonen um Braunschweig, der Grafen von Haldensleben und Anwärter auf das reiche Gut der ebenfalls vor dem Aussterben stehenden Northeimer. Lothars allodialer Machtbereich erstreckte sich so auch in den Magdeburger Raum. Diese Basis bot ihm die Möglichkeit, nunmehr seinen herzoglichen Rechten und Ansprüchen in Ostsachsen in ganz anderer Weise zum Durchbruch zu verhelfen. In Fortsetzung billungischer Versuche begann Lothar ferner alsbald mit der Einwirkung auf den slawischen Raum. Er drang 1114 bis zu den pommerschen Gegenden vor, setzte die Schauenburger als Grafen in Nordalbingien ein, machte den Askanier Albrecht den Bären 1134 zum Markgrafen der Nordmark und ernannte den Wettiner Konrad den Großen, dessen Familie schon Ende des 11. Jahrhunderts in Landsberg, Brehna und Eilenburg Fuß gefaßt hatte, 1136 nach einem Zwischenspiel der Brunonen und der Groitzscher zum Markgrafen der Marken Meißen und Lausitz.

Schon in der Anfangszeit Lothars wurde von einem Ungenannten im Westen des Reiches zum Kreuzzug gegen die Wenden und zur Besiedlung ihrer Länder aufgerufen. Missionare, wie Otto von Bamberg und Vicelin, versuchten mit mehr oder weniger Erfolg auf eigene Faust die Christianisierung. Der 1126 zum Erzbischof von Magdeburg erhobene Norbert von Xanten, der 1120 den Prämonstratenserorden gestiftet hatte, war zwar noch kein ausgesprochener Vertreter der Missionsidee und Initiator der deutschen Besiedlung, doch wollte er die alten Ansprüche seiner Metropolitankirche wieder aufrichten, wozu er seit 1130 als Berater und später als Kanzler Einfluß auf Lothar zu gewinnen versuchte. Der von ihm ins Leben gerufene Prämonstraten-

serordnen, dem das bisherige Chorherrenstift Unser Lieben Frauen in Magdeburg als Basis im Osten übergeben wurde, erwies sich nach dem 1134 erfolgten Tode des Erzbischofs aber als sehr geeigneter Helfer beim Wiederaufbau der kirchlichen Organisation in den Slawengebieten und bei der Heidenmission.

Wie für ganz Deutschland, hatte es auch für den Mittelelberaum erhebliche Folgen, daß Lothar gegen die auf Erbrecht beruhenden Ansprüche der Staufer 1125 zum deutschen König gewählt wurde. In der Frage der Herausgabe des mit salischem Erbgut überall vermischten Reichsguts konnte er infolgedessen keine entscheidenden Erfolge gegen die Rivalen erringen. Als nach Lothars 1137 erfolgten Tode nicht sein welfischer Schwiegersohn, Herzog Heinrich der Stolze von Bayern, sondern der Staufer Konrad III. zum König erkoren wurde, dehnten sich die zwischen dem Süpplingenburger und den Staufern entstandenen Gegensätze auf die Welfen aus. Sie wurden besonders im sächsischen Raum ausgetragen, wobei wesentliche Entscheidungen vor allem im Mittelelberaum fallen sollten.

Hier hatte nämlich der Askanier Albrecht der Bär, der durch seine aus dem Billungerhause stammende Mutter Eilika die gleichen Ansprüche auf das sächsische Herzogtum glaubte machen zu können, wie die von der älteren Billungerin Wulfhild abstammenden Welfen, seit 1134 als Markgraf der Nordmark begonnen, seine Macht vor allem im ostelbischen Land auszubauen. Schon sein Vater, Otto von Ballenstedt, hatte 1112 von Heinrich V. vorübergehend das sächsische Herzogtum erhalten, als es zu Kämpfen zwischen dem damaligen Herzog Lothar und dem Kaiser gekommen war, mußte er später allerdings wieder darauf verzichten. Konrad III. konnte daher 1138 Albrecht den Bären mit einigem Recht zum sächsischen Herzog machen, weil andernfalls Heinrich der Stolze gegen das Reichsrecht neben Bayern noch ein zweites Herzogtum in die Hand bekommen hätte. Das allzu schroffe Vorgehen Albrechts brachte aber die ostsächsischen Fürsten, darunter auch den Magdeburger Erzbischof, derartig gegen die Askanier auf, daß es zum Kriege kam. Die Burg der Albrecht verbündeten Grafen von Plötzkau am gleichnamigen Ort wurde damals ebenso zerstört wie die Burg Anhalt. Konrad III., dem es auf Ausgleich der Gegensätze ankam, konnte schließlich einen Kompromiß erzielen. Der geflohene Albrecht verzichtete grollend auf das Herzogtum und widmete sich nun wieder überwiegend dem Ausbau der ihm schon 1134 zuteil gewordenen Nordmark. Die Herzogswürde erhielt dagegen jetzt Heinrich der Löwe, der junge Sohn des schon 1139 verstorbenen Heinrichs des Stolzen.

Zunächst scheint nach 1142 eine Zeit relativer Ruhe eingetreten zu sein, denn die weitergespannten Ziele der staufischen Politik bedurften zu ihrer Erreichung der Beilegung der Gegensätze im sächsischen Raum. Bei dem großen Slawenkreuzzug des Jahres 1147, der freilich kaum zu durchgreifenden Ergebnissen führen sollte, beteiligten sich jedenfalls mit den meisten sächsischen Fürsten auch die Welfen und Askanier. Wie schon sein Großvater Lothar begann nun aber auch Heinrich der Löwe mit dem weiteren Ausbau seiner herzoglichen Rechte. Deshalb scheint er auch versucht zu haben, seinen Einfluß gegenüber den Askaniern und den in seinem Raum liegenden Bistümern stärker zur Geltung zu bringen. Im ostsächsischen Raum konnte er sich dabei vor allem auf die Burg Haldensleben im Nordthüringgau und auf die Burgen Heimburg und Blankenburg und zahlreiche andere meist unter Lehnshoheit des Bistums Halberstadt stehende Besitzungen im Vorharzraum stützen. Weitere Möglichkeiten schienen sich dem jungen Herzog zu eröffnen, als gegen Mitte des 12. Jahrhunderts mehrere auch im Mittelelberaum reich begüterte Hochadelsfamilien ausstarben. 1144 erlosch das Haus der Grafen von Stade, die zeitweilig Markgrafen der Nordmark gewesen waren, und deren Güter im Mittelelberaum besonders im späteren Land Jerichow und westlich der unteren Saale lagen. Fast gleichzeitig endete das Haus der Grafen von Plötzkau, die umfangreichen Besitz im Saale-Elbegebiet gewonnen hatten. Auch sie waren zeitweilig Inhaber der Nordmark gewesen. 1179 verschied schließlich der letzte sächsische Pfalzgraf aus dem Haus Sommerschenburg. Die Plötzkauer und ihr Besitz waren bereits unter den Einfluß Albrechts des Bären geraten, der Erwerb des reichen Sommerschenburger Erbes wurde dagegen ebenso wie teilweise des Gutes der Stader Grafen von den Magdeburger Erzbischöfen angestrebt, die es durch Kauf Erzbischof Hartwig von Bremen an sich zu bringen suchten.

Gegenüber den Bestrebungen des Welfen suchten die ostsächsischen Fürsten Anlehnung an die Staufer. Sehr folgenreich für die Zukunft war es, daß Friedrich Barbarossa 1152 nach erheblichen Schwierigkeiten mit der Kurie seinen Kandidaten für den Magdeburger Erzbischofsstuhl, den mit den Wettinern verwandten bisherigen Naumburger Bischof Wichmann v. Seeburg, hatte durchsetzen können. Häufig im Reichsdienst tätig, war dieser zunächst im Sinne des Kaisers ebenfalls um Ausgleich mit dem Welfen bemüht. Deshalb hielt er sich zurück, als es 1164/1165 zu einem ersten Zusammenstoß Heinrichs des Löwen mit Albrecht dem Bären und Adalbert von Sommerschenburg kam, der dem Welfen erneuten Machtzuwachs brachte. Wichmann verbündete

sich nun mit dem Kölner Erzbischof Reinald von Dassel. Es kam zu schweren, aber zunächst unentschiedenen Kämpfen um Haldensleben, das von Heinrich zu einem festen Stützpunkt gegen die Altmark und Magdeburg ausgebaut worden war. Eine Entscheidung fiel erst nach 1176, als sich auch die kaiserliche Politik gegen den Welfen wandte. Bei weiteren kriegerischen Auseinandersetzungen zwischen dem Halberstädter Bischof Ulrich und dem Löwen, der die Herausgabe bischöflicher Lehen verweigerte, wurde schließlich dessen Bischofsstadt 1179 von Heinrich zerstört. Erneut wurde von Haldensleben aus das Magdeburger Gebiet durch welfische Truppen geplündert und gebrandschatzt. Als Heinrich der Löwe schließlich vom Kaiser seiner Herzogtümer enthoben wurde, trugen sogar die Slawen auf seine Veranlassung einen Angriff gegen den magdeburgischen Besitz um Jüterbog vor. Erst 1181 fiel das zäh verteidigte Haldensleben. Vorher schon war 1180 dem Sohn des 1170 verstorbenen Markgrafen Albrecht, Bernhard, anstelle des abgesetzten Welfen das Herzogtum Sachsen vom Kaiser übertragen worden. Ihm blieb freilich nur noch ein Abglanz von dessen bisheriger Stellung. Sein Rang verband sich nun allein mit den askanischen Allodien an unterer und mittlerer Elbe, um sich schließlich ganz nach Wittenberg zu verlagern.

Die Kämpfe in Ostsachsen wären nun wohl beendet gewesen, wenn nicht die unglückselige Doppelwahl von 1198 stattgefunden hätte. Wieder standen sich beide Parteien in dem Staufer Philipp von Schwaben und Otto IV., dem Sohn des Welfen, vornehmlich im niedersächsischen und mittelelbischen Raum gegenüber. Die Ermordung des Staufers im Jahre 1208 ließ die Askanier, den Erzbischof von Magdeburg und andere ostsächsische Fürsten vorübergehend zu dem Welfen übertreten. Mit dem Erscheinen Friedrichs II. und dem Sieg von Bouvines 1213 konnte Otto IV. aber auch in Ostsachsen bis zu seinem Tode 1218 keine Rolle mehr spielen. Damit war hier die Entscheidung zugunsten der Territorialfürstentümer gefallen, denn das Herzogtum war fast zur Bedeutungslosigkeit herabgedrückt, während das Königtum hier keine Machtbasis mehr besaß.

Ein wesentliches Element, auf dem diese Territorialfürsten im Mittelelberaum ihre Herrschaft aufbauen konnten, sollten die neu gewonnenen slawischen Gebiete werden. Führend waren hierbei die Askanier, die Erzbischöfe von Magdeburg und die Wettiner. Manche kleineren Herren, wie etwa die Grafen von Hillersleben, die Herren von Veltheim, die Herren von Arnstein oder auch einfache Adlige, wie die Gans von Putlitz, die Plotho, die Herren von Alsleben oder die Herren von Ileburg, die alle

aus dem niedersächsischen und ostsächsischen Raum kamen, waren ebenfalls an dieser frühen Durchdringung beteiligt. Einzelne von ihnen konnten sich mehr oder weniger umfangreiche Herrschaften errichten. Doch gelang es nur wenigen von diesen kleineren Gewalten, wie etwa den Arnsteinern in der Grafschaft Ruppin, ihre Stellung auf die Dauer gegenüber den aufstrebenden fürstlichen Landesherrn zu behaupten.

Am tatkräftigsten und erfolgreichsten wirkten zunächst zweifellos die Askanier durch Albrecht den Bären. Vom Harz aus hatten seine Vorfahren schon seit längerem sich in Richtung auf die Elbe auszudehnen versucht. Bernburg, Köthen und Dessau gehörten schon früh zu ihrem Besitz, dann griffen sie im Raum Roßlau und Coswig über die Elbe und hatten wohl auch bald Anteil an Zerbst. Als Markgrafen kam Albrecht und seinen Erben eine ursprünglich vom Reich ausgehende Amtsgewalt militärischer und richterlicher Art zu, die ihn über den anderen Kräften stehen ließ. So konnte er seine Rechte und Güter zum familiären Eigengut machen. Wichtig war noch das Vordringen der Askanier vom Raum Wolmirstedt und der nahen Hildagsburg aus in die Altmark. Mit dem Erwerb der Zauche und weiterer ostelbischer Gebiete bis zur endgültigen Inbesitznahme von Brandenburg 1157, wurde oft in gemeinsamem Vorgehen mit Erzbischof Wichmann von Magdeburg die Havel-Nuthe-Linie von der deutschen Herrschaft erreicht. In den folgenden Jahrzehnten fielen die mittelmärkischen Länder bis zur Oder den Askaniern ebenfalls zu.

An der Seite der Askanier finden wir anfangs die Magdeburger Erzbischöfe, die zunächst unmittelbar gegenüber von ihrem Metropolitansitz über die Elbe hinausgriffen und sich hier einen bescheidenen, ebenso kennzeichnend wie übertreibend als »ducatus« bezeichneten Machtbereich um die Orte Burg und Loburg geschaffen hatten. Mit dem Erwerb von Teilen des Elb-Havelwinkels aus stadischem Erbe begannen sie sich hier allerdings zwischen die Altmark und die markgräflichen Erwerbungen zu schieben. Bei dem gemeinsamen Vorgehen mit Albrecht dem Bären konnte sich Wichmann den Raum um Jüterbog sichern, der zusammen mit dem später erworbenen Dahme von seinen Nachfolgern gehalten werden konnte. Anderes dagegen ließ sich nicht dauernd realisieren, so die Ausnutzung des umfangreichen Besitzes des unter erzbischöfliche Hoheit gezwungenen Klosters Nienburg in der Niederlausitz für den territorialen Ausbau des Erzstifts, oder die Unterordnung des Bistums Lebus. Jenseits der Oder wurde aber anscheinend von Magdeburg aus in der Mitte des 13. Jahrhunderts noch einmal ein Vorstoß unternom-

men, denn das Land Sternberg trägt seinen Namen offensichtlich nach dem Erzbischof Konrad († 1277) aus dem gleichnamigen westdeutschen Grafenhaus. — Für einen geistlichen Staat mußte neben dem Ausbau seines Territoriums natürlich in erster Linie der Wiederaufbau der ihm ursprünglich unterstellt gewesenen, dann durch die Slawen wieder beseitigten, geistlichen Institutionen eine wichtige Aufgabe sein. Die Gründung der Klöster Leitzkau und Jerichow und ihre Besetzung mit Magdeburger Prämonstratensern um 1140 bzw. 1144 war der Ausgangspunkt für die Wiedererrichtung der Bistümer Havelberg (1147) und Brandenburg (1165). Das von Wichmann 1174 gegründete Zisterzienserkloster Zinna sollte ferner der Missionierung der Gegend um Jüterbog dienen. Dagegen hatten die Bestrebungen, magdeburgische Rechte auch über die Bistümer Wollin-Cammin und erneut über Lebus auszudehnen, oder die schon früher gegenüber Gnesen und Posen beanspruchte Metropolitangewalt durchzusetzen, später ebensowenig dauernden Erfolg wie ähnliche Versuche im Baltikum.

Als dritte Hauptkraft, die an der Eindeutschung der Ostgebiete maßgeblich beteiligt war, sind die Wettiner zu nennen. Sie hatten sich über Wettin und Landsberg bei Halle auf Eilenburg hin ausdehnen können, das damals zur Mark Lausitz gerechnet wurde. Mit Konrad dem Großen kamen die Marken Lausitz und Meißen ebenso in den Besitz seiner Nachkommen, wie die Rechte und Güter der ausgestorbenen Eilenburger Linie. Damit verlagerte sich der Schwerpunkt des wettinischen Strebens aus dem hier zu behandelnden Raum weitgehend heraus. Hervorzuheben bleibt nur, daß diese Fürsten sich vom Süden her auch in den späteren brandenburgischen Raum vorzuschieben wußten, wodurch sie das nach Osten gerichtete Bemühen Magdeburgs stark einengten. Die Meißner Markgrafen erbten auch die Hochvogtei und die Schutzherrschaft über die Domstifte Merseburg und Naumburg-Zeitz, die dadurch immer mehr in ihre Abhängigkeit gerieten und so vom eigentlichen Mittelelberaum weitgehend weggelenkt wurden.

Bei der gleichzeitig einsetzenden Neuansiedlung von Deutschen handelt es sich um einen Vorgang, der sich erheblich über die später zu Sachsen-Anhalt gehörigen Gebiete hinaus erstreckt hat. Er kann daher hier um so weniger in seiner Gesamtheit behandelt werden, als dies für Sachsen und Berlin-Brandenburg bereits an anderer Stelle ausführlich geschehen ist. Doch liegen gerade aus unserem Bereich einige Urkunden und sonstige Nachrichten vor, durch welche die Entstehung dörflicher Neuansiedlungen des 12. Jahrhunderts besonders deutlich erkennbar wird

(Cracau bei Magdeburg 1166, Pechau 1159, Großwusterwitz 1159, Löbnitz a. d. Mulde 1183, Flemmingen 1152). Durch sie wird erwiesen, daß die Initiative für solche Neuansiedlungen in der Hand der werdenden Landesfürsten, einzelner Familien des höheren Adels und verschiedener Klöster (Kloster Berge und Unser Lieben Frauen zu Magdeburg, Jerichow, Leitzkau, Zinna, Nienburg/Saale, Petersberg) gelegen hat. Diese beauftragten meist bäuerliche oder ministerialische Unternehmer, sogenannte Lokatoren, mit der Anwerbung von Siedlern in den Bereichen westlich der Elbe und mit der Durchführung des eigentlichen Siedelaktes. Den Lokatoren wurden dabei meist mehrere Hufen zuteil, aus denen häufig die späteren Schulzen- oder Lehngüter entstanden sind. Allen Siedlern wurde ein besonders vorteilhaftes Recht zuteil. In manchen Fällen scheint man dabei auch städtischen oder marktartigen Charakter dieser neuen Orte erstrebt zu haben. Die später hier häufig anzutreffenden Gutswirtschaften sind dagegen zumeist erst seit dem 16. Jahrhundert entstanden. Ebenso wie die als Initiatoren von Neusiedlungen wirkenden höheren Adligen kamen auch die Lokatoren und die Siedler in der Mehrzahl zunächst aus den Altsiedelgebieten unmittelbar westlich der Elbe, ein kleinerer Teil hatte in Westfalen und vor allem in den Niederlanden bis nach Flandern hin seine Heimat. Die Gesamtzahl der Neusiedler darf man nicht allzuhoch veranschlagen. Sie fanden in den sehr dünn besiedelten slawischen Ländern östlich der Elbe noch genügend ungenutztes Land, so daß die bisherigen Einwohner zum größten Teil hier weiter ansässig blieben. Infolgedessen traten, wie sich in der Altmark besonders deutlich erkennen läßt, wie aber beispielsweise auch der Siedlungsvorgang in Flemmingen erweist, die deutschen Dörfer — oft mit dem Zusatz »Deutsch-« zum (meist deutschen) Ortsnamen — im allgemeinen neben die bisherigen wendischen Orte, die weiter bestanden. Wenn einige wenige Belege dafür vorliegen, daß die bisherige slawische Bevölkerung umgesiedelt oder gar vertrieben wurde, so dürfte dies vor allem darauf beruht haben, daß diese sich gegen die Annahme des Christentums sträubte. Denn der früher bereits für diese Zeit vermutete deutsch-slawische, nationale Gegensatz ist quellenmäßig damals noch nicht nachzuweisen. Insgesamt entstand vielmehr eine Mischbevölkerung, deren Teile bald aneinander anglichen. Aus dem Ende des 13. Jahrhunderts liegen Nachrichten vor, welche die Abschaffung des Wendischen als Gerichtssprache im Anhaltischen erkennen lassen. Dies beweist deren Vorhandensein in dieser Zeit und bedeutet nicht, daß das Wendische als Umgangssprache schon völlig verschwunden war.

In der nordwestlichen Altmark hat sich die slawische Sprache sogar bis an den Anfang der Neuzeit gehalten.

Die Besiedlung erfolgte offenbar in verschiedenen Schüben zu verschiedenen Zeitpunkten. Im hier zu behandelnden Raum wurden die Altmark und die sorbischen Gebiete östlich der Saale früher erfaßt als der ostelbische Raum zwischen Fläming und Prignitz. Auch deutet das wellenartige Auftreten gleichartiger Ortsnamen in unseren und in östlich davon gelegenen Gebieten darauf hin, daß die zuerst eingetroffenen Neusiedler sich bald an der Erfassung weiterer Räume mit beteiligt haben dürften.

In der westlichen Altmark, wo meist von Norden gekommene Polaben saßen, erfolgte übrigens die deutsche Besiedlung offenbar schon früh vom östlichen Niedersachsen aus, wie Ortsnamen und Diözesaneinteilung beweisen. In der von Liutizen bewohnten Ostaltmark scheinen dagegen die ersten deutschen Ankömmlinge wenig später aus dem Mittelelberaum eingewandert zu sein, weshalb dieses Gebiet auch kirchlich der Diözese Halberstadt zugeordnet wurde. In der altmärkischen Wische spielte der von Albrecht dem Bären 1160 hierher geholte Johanniterorden offenbar eine nicht unbedeutende Rolle. Im Raum östlich der unteren Saale kamen die hier in früherer Zeit nur langsam eindringenden Neusiedler überwiegend aus den westsaalischen Bereichen und aus Thüringen. Auch fränkische Bauern waren hier vor allem im Süden beteiligt. Bald finden sich auch Spuren von Neuankömmlingen aus den westrheinischen Ländern. Im altmärkischen Langenapel (aus Apeldoorn), im elbischen Aken (aus Aachen), in Riesigk bei Dessau (aus Rijswijk) und Kemberg (aus Cambray) bei Wittenberg oder den beiden Flemmingen bei Bitterfeld und Naumburg sind diese zu erkennen. Im westlichen Brandenburg dürfte der Anteil solcher westdeutscher und niederländischer Neusiedler höher gelegen haben, wie sich aus bestimmten sprachlichen Erscheinungen erkennen läßt.

Seit der Mitte des 12. Jahrhunderts beginnt — wie im übrigen Deutschland — auch im sachsen-anhaltischen Raum der verstärkte Ausbau des Städtewesens. Städtische Frühformen gab es hier schon seit dem 9. Jahrhundert. Bedeutungsvoll waren sie in den alten wichtigen Orten wie Magdeburg, Halberstadt, Merseburg und vermutlich der Salzsiedersiedlung Giebichenstein-Halle, aber auch in Orten wie Osterwieck oder Eisleben. Bei Stiftern und Klöstern wie Quedlinburg, Nienburg/Saale, Bibra oder Kölbigk entstanden ebenso Märkte wie bei Pfalzen und Königshöfen. Wallhausen, Rottleberode und vermutlich auch Tilleda wären hier zu nennen. Salzgewinnung und Bergbau rie-

fen ähnliche Entwicklungen an anderen Stellen, z. B. Staßfurt, hervor. Manche dieser frühen Märkte sind später wieder verschwunden, wie etwa das noch immer sehr rätselhafte Königswiek im Mansfeldischen. Bei der örtlichen Einrichtung solcher Handelsplätze dürften schon früh planerische Maßnahmen notwendig gewesen sein. Im Falle von Naumburg glaubt W. Schlesinger sogar schon um 1030 eine Art von Gründungsakt erkennen zu können. Mit dem 12. Jahrhundert setzt sich dann auch im Mittelelberaum die systematische und nach Plan verlaufende Gründung von neuen Städten oder Stadterweiterungen bzw. Verlegungen allgemein durch. Diese Vorgänge verdienen hier nicht nur grundsätzlich Beachtung, sondern besonders deshalb, weil die vor allem im Altsiedelbereich ausgebildeten Formen nun auf das Neusiedelland übertragen worden sind und hier ebenfalls zur Entstehung zahlreicher Orte nach dem Schema der sogenannten Kolonialstädte geführt haben. — Wir wissen im übrigen heute, daß es in den bisher slawischen Gebieten auch schon früher Handelsplätze, vor allem im Anschluß an Burgen gegeben hat. Als Beleg aus dem hier zu behandelnden Raum mag dafür das schon 973 erscheinende Torgau genannt werden. Sein slawischer Name hat die Bedeutung »Markt« und beweist damit an diesem wichtigen Elbübergang das frühe Bestehen eines slawischen Handelsplatzes. Aber mit den von den Neusiedlern vor allem aus den westelbischen Gebieten mitgebrachten Formen städtischen Lebens legt sich ein weiter entwickeltes und fortgeschritteneres Städtewesen über diese älteren Vorläufer oder bildet die Grundlage neu angelegter Handels- und Gewerbeplätze.

Auch die planmäßige Gründung von Städten sowohl im bisherigen Altsiedelland wie in den Neusiedelgebieten ging seit dem 12. Jahrhundert vorwiegend von den werdenden Territorialfürsten und ihren Beauftragten aus. Sie war allerdings nicht ohne tätige Mitwirkung von Kaufleuten und Handwerkern durchzuführen. Wo diese fehlten, blieben daher Fehlgründungen nicht aus. Von den Magdeburger Erzbischöfen ist vor allem der uns bereits bei der Neuanlage von Dörfern entgegengetretene Wichmann von Seeburg als Städtegründer zu nennen. Er dürfte schon bei der planmäßigen Erweiterung des Magdeburger Alten Marktes (westlich der Johanniskirche) fördernd mitgewirkt haben, ebenso bei der planmäßigen Erweiterung der vermutlich nach 983 dauernd unter deutscher Herrschaft verbliebenen Burg oder von Calbe an der Saale. Östlich der Elbe verdanken ihm Jüterbog, wahrscheinlich auch Jerichow und das später wieder zur Bedeutungslosigkeit herabgesunkene Großwusterwitz ihre

Entstehung. Im letzteren Falle gibt uns die erhaltene Gründungsurkunde genauen Einblick in die Maßnahmen des wohl bedeutendsten Magdeburger Erzbischofs. — Im hier zu behandelnden westelbischen Gebiet hat auch Heinrich der Löwe als Städtegründer gewirkt. Auf ihn ist nämlich die Gründung von Neuhaldensleben zurückzuführen. Die heutige Stadt ist allerdings durch ein so weit durchgebildetes Gitterschema der Straßen und einen quadratischen Marktplatz gekennzeichnet, daß es vorerst offen bleiben muß, ob darin die älteste Stadtanlage erkennbar geblieben ist. Vielleicht handelt es sich um eine nach der Zerstörung von 1181 erst zu Beginn des 13. Jahrhunderts entstandene Form. Andernfalls hätten wir hier eines der am frühesten nachweisbaren Vorbilder der späteren sogenannten Kolonisationsstädte vor uns. — Seit der Mitte des 12. Jahrhunderts treten die Askanier in unserem Raum und östlich der Elbe als Initiatoren des Städtebaus entgegen. Ausgehend vom Nordostharz scheinen sie neben bereits vorhandenen Anfängen städtischen Wesens in Aschersleben, Bernburg und Köthen mehr oder weniger planmäßige Erweiterungen veranlaßt zu haben. Andere von den Askaniern im Neusiedelland gegründete Städte weisen dagegen altertümliche Formen mit großen Anger- und Straßenmärkten auf, die an die gleichzeitigen dörflichen Siedlungen im dortigen Bereich erinnern. Hier wären etwa Dessau, Zerbst (Breite) und als Weiterbildung das ursprünglich mit einem großen Straßenmarkt ausgebildete Wittenberg zu nennen. Wenn auch die Entstehung Stendals auf Albrecht den Bären zurückgehen sollte, dann weist dessen Plan ebenfalls schon früh Anfänge von Regelmäßigkeit auf. Am besten ausgebildet ist das Schema der sogenannten Kolonialstadt im askanischen Aken an der Elbe. Doch gehört dieses als Gründung der Wittenberger Askanier vermutlich erst in den Anfang des 13. Jahrhunderts. — Dem Zuge der Zeit folgend sind die Wettiner und die Landgrafen von Thüringen in unserem Bereich ebenfalls als Städtegründer tätig geworden. Auf Letztere sind die planmäßigen Erweiterungen der bereits vorhandenen Handelsplätze in Sangerhausen und Freyburg an der Unstrut zurückzuführen. Im wettinischen Herrschaftsbereich entstanden neben älteren Anlagen, wie Torgau und Suburbien bei landesherrlichen Burgen (Eilenburg) nicht nur planmäßig angelegte Neustädte. Vielmehr haben die Wettiner offenbar auch systematisch neue Städte angelegt wie z. B. Brehna, Weißenfels oder Herzberg an der Elster. Schließlich sind auch die im sachsen-anhaltischen Raum beheimateten Bischöfe und vor allem die kleineren Dynasten, wie die Grafen von Blankenburg, Wernigerode, bzw. die Herren von

Veltheim-Osterburg oder von Arnstein — um nur einige zu nennen — in dieser Beziehung nicht untätig geblieben, worauf hier im einzelnen nicht einzugehen ist.

Von besonderer Bedeutung weit über seinen ältesten Geltungsbereich hinaus sollte das in den frühen städtischen Siedlungen unseres Raumes ausgebildete städtische Sonderrecht werden, wie denn überhaupt hier die Ausgestaltung und Kodifizierung des Rechts seit dem ausgehenden 12. Jahrhundert der übrigen deutschen Entwicklung weit vorausgegangen ist. Vor allem das von Eike von Repgow im Sachsenspiegel schriftlich festgehaltene und formulierte Land- und Lehnrecht hat eine sehr weitreichende Wirkung gehabt. Das in Magdeburg und dem gleichfalls erzbischöflichen Halle entstandene Stadtrecht wurde bereits um 1160 nach Stendal und doch wohl auch vor 1170 nach Leipzig übertragen. Urkundlich ist seine Übertragung jedenfalls 1174 an Jüterbog völlig gesichert. Später hat es im askanischen Herrschaftsbereich sich allgemein durchgesetzt und ist dann über Schlesien in ursprünglichen oder weitergebildeten Formen bis weit in slawische Bereiche wirksam geworden. Da vor allem der Magdeburger Schöffenstuhl Spruch- und Appellationsinstanz für weite Teile dieses Rechtsgebietes geblieben ist, hat dieser Stadt bis zum Aufkommen der Spruchtätigkeit der juristischen Universitätsfakultäten, also bis an die Schwelle der Neuzeit, zu großer Bedeutung verholfen.

Die gleichzeitig einsetzende wirtschaftliche Entwicklung kann hier nur gestreift werden. Erwähnt sei, daß neben der Getreidegewinnung in den von der Natur so bevorzugten Schwarzerdegebieten nun auch die bereits erwähnte Salzerzeugung und im Harz der Bergbau auf Silber, Kupfer und Eisen aufkommen. Da sowohl der wettinische Raum, wie auch weite Teile Schlesiens und der Mark vom mittelelbischen Salz abhängig waren, spielte der Handel damit eine große Rolle. Über die Elbe, aber auch auf dem Landwege gewannen die Städte unseres Raumes ferner händlerischen Anschluß an die wichtigen Handelszentren des Westens in Flandern und an der See. Auch an der Ostsee, in Preußen, Schlesien und darüber hinaus sind mitteldeutsche Händler anzutreffen. Deshalb fügten sich die mitteldeutschen Städte bis in den Raum von Halle bald nach 1294 dem sich nun stärker ausbildenden hansischen Zusammenschluß ein.

VI.

DIE TERRITORIEN DES ELBE-SAALE-RAUMES VOM 13. ZUM 15. JAHRHUNDERT

Mit dem beginnenden 13. Jahrhundert war der Aufbau der landesherrlichen Territorien auch im Elbe-Saale-Raum so weit vorangeschritten, daß diesen nunmehr die entscheidende politische Rolle zufiel. Durch die Gesetzgebung Friedrichs II. wurde ihre Stellung auch rechtlich gesichert. Unter diesen Umständen hat sich die zusammenfassende Betrachtung der historischen Entwicklung unseres Gebietes in dem jetzt zu behandelnden Zeitraum auf die Einzelgeschichte der Territorien zu konzentrieren.

a) Erzbistum M a g d e b u r g

Diesem bedeutendsten geistlichen Fürstentum an der mittleren Elbe waren in kirchlicher Hinsicht zwar 968 die Suffraganbistümer Brandenburg, Havelberg, Merseburg, Meißen und Zeitz-Naumburg unterstellt worden. Da diese aber im späteren Mittelalter in wachsendem Maße unter den Einfluß der sie umgebenden weltlichen Staaten gerieten, wurden die Möglichkeiten der Erzbischöfe zur Einwirkung auf sie, die ohnedies nie besonders groß gewesen zu sein scheinen, noch weiter eingeschränkt. Meißen wurde sogar 1399 auf Veranlassung der Markgrafen endgültig für exempt erklärt und geriet ganz in Abhängigkeit vom dortigen Landesherrn. — Die eigene bischöfliche Diözese des Magdeburger Erzbischofs war wenig umfangreich. Sie umfaßte nur den von Halberstadt abgetrennten östlichen Streifen der Börde und das Gebiet zwischen unterer Saale und Elbe etwa bis zur Linie Halle — Eilenburg — Raguhn — Wittenberg. Als Grundlage für die Ausbildung eines eigenen Territoriums der Erzbischöfe konnte die Grundausstattung der Neustiftung durch die Ottonen dienen, welche vor allem die südliche Börde, Gebiete um Giebichenstein und Halle, sowie einige Burgwarde östlich der Elbe enthielt. Während der auf dem Tauschwege erfolgte Erwerb der bisherigen Reichsabtei Nienburg/Saale 1166 und ihre Degradierung zum erzbischöflichen Eigenkloster nicht zur Realisierung von deren Besitzansprüchen in der Lausitz geführt hat, gelangen dem Erzstift östlich der Elbe an anderer Stelle die im vorigen Kapitel behandelten Besitzerweiterungen. Diese wurden noch durch Güter der ausgestorbenen Stader Grafen vor allem zwischen Elbe und Havel vergrößert. Nach dem Ende Ottos IV. konnten auch Ansprüche auf das Sommerschenburger Erbe in der westlichen Börde durchgesetzt

werden und brachten aus welfischer Hand vor allem das wichtige Haldensleben in erzbischöflichen Besitz. Viele der magdeburgischen Güter und Rechte lagen im Gemenge mit askanischem Besitz. Dadurch entstanden mehrfache kriegerische Auseinandersetzungen zwischen den Askaniern und den Erzbischöfen. 1196 mußten die Markgrafen sogar ihre Besitzungen vom Erzstift zu Lehen nehmen. Der Hintergrund dieses offenbar nie voll wirksam gewordenen Vorganges ist ungeklärt. Obwohl die Kämpfe mit den Brandenburgern bis zum Aussterben der dortigen Askanier im Jahre 1320 andauerten, gelangen den Erzbischöfen im 13. Jahrhundert doch weitere Abrundungen ihres Gebietes, so 1257 der Ankauf der Grafschaft Seehausen in der westlichen Börde, 1288 der Erwerb von Wettin an der Saale. 1316 verkaufte sogar Markgraf Waldemar die in der nordöstlichen Börde liegende Grafschaft Billingshoch mit Wolmirstedt an das Erzbistum. Später kamen noch Schönebeck, Aken, Oebisfelde und schließlich 1496 die Herrschaft Querfurt hinzu. Sehen wir von einigen Gebietsverlusten, wie etwa Erxleben, Freckleben oder später Nienburg/Saale ab, so entstand insgesamt ein nur mäßig umfangreiches Territorium. Es umfaßte nahezu die gesamte Börde, den Elb-Havel-Winkel mit einigen südlich anschließenden Gebieten, den bald als Saalkreis bezeichneten Raum um Halle und das Land Jüterbog mit Dahme. Sein Wert beruhte auf der besonders ergiebigen Landwirtschaft der Börde und auf der Salzgewinnung. Sitz der Erzbischöfe war schon früh der Giebichenstein bei Halle. Die Stadt Halle wurde daher nach Errichtung der dortigen Moritzburg am Ende des 15. Jahrhunderts zum Regierungssitz des Landes. Die Stellung der Erzbischöfe in ihrem Territorium wurde in zunehmendem Maße durch die Macht des Domkapitels eingeschränkt. Dieses gewann auch in den Landständen, die sich aus Geistlichkeit, Adel und Städten schon früh bildeten, eine gewichtige Position. Besonders hinderlich war den Erzbischöfen das Selbständigkeitsstreben der beiden großen Städte Magdeburg und Halle, das häufig zu schweren Konflikten führte. So boten sich für die mächtigeren weltlichen Fürsten der Nachbargebiete immer wieder Möglichkeiten der Einflußnahme auf das Erzstift. Bereits 1283 bestieg mit dem Askanier Erich ein Angehöriger des Hauses Brandenburg den Erzbischofsstuhl. Schon bevor Karl IV. sich 1373 an der mittleren Elbe festsetzen konnte, bezog er das Erzstift in seine Politik ein. Mit Hilfe des Papstes ließ er von ihm abhängige Böhmen hier zu Erzbischöfen einsetzen. Ende des 15. Jahrhunderts schien sich in Magdeburg sogar die Waage zugunsten der Wettiner zu neigen, denn es gelang ihnen den säch-

sischen Prinzen Ernst hier 1476 zum Erzbischof wählen zu lassen. Damit war zum erstenmal die Frage nach dem künftigen Schicksal des geistlichen Staates Magdeburg gestellt.

b) Bistum Halberstadt

Bereits unter Ludwig dem Frommen wurde dieses Mainzer Suffraganbistum vor 814 zunächst in Osterwieck als von Châlons sur Marne als Missionsbistum gegründet und dann nach Halberstadt verlegt. Seine Diözese war daher umfangreich und reichte von der Saale und Unstrut bis an die Ohre und von der Oker bis an die Elbe. Allerdings mußten bei der Gründung des Erzbistums Magdeburg die östliche Börde an dieses, und im Süden ein schmaler Streifen des Altsiedellandes an das gleichzeitig ins Leben getretene Bistum Merseburg abgegeben werden. Wenig später kam dann noch die östliche Altmark zwischen Milde und Elbe an die Diözese Halberstadt. Die Ausstattung der jungen geistlichen Stiftung mit weltlichen Gütern war nicht sehr umfangreich. Doch konnten die Bischöfe bereits 1052 Grafschaftsrechte im Harzgau erwerben. Ihre Nachfolger im 11. und 12. Jahrhundert, wie Burchard II. (1059—1088) und Reinhard (1106 bis 1123), waren Anhänger der Reformpartei. Als die Salier den auf ehemaligem Königsgut am Harzfuß bei Ilsenburg begonnenen Landesausbau der Bischöfe behinderten, traten diese als Führer an die Spitze der sächsischen Opposition. In der Folgezeit begannen die Welfen ihren Einfluß auf das Bistum auszudehnen, was schon unter Heinrich dem Löwen schwere Kämpfe zur Folge hatte und später gelegentlich Angehörige dieses Fürstenhauses auf den Bischofsstuhl brachte. Schwer lastete auch der Druck der Grafen von Blankenburg-Regenstein und nicht minder der Grafen von Wernigerode auf dem Bistum. Nur das Aussterben der Achersleber Linie der Askanier 1315 führte dazu, daß deren Besitz mitsamt der gleichnamigen Stadt und Ermsleben, zum größten Teil an die Bischöfe kam. Trotzdem konnte unter diesen Umständen kein umfangreicheres Territorium entstehen. Dieses bildete vielmehr nur einen langgestreckten Streifen zwischen Oker und Eine, der im Norden nur ausnahmsweise bei Oschersleben bzw. später mit der Exklave Weferlingen das Große Bruch überschritt und wegen der Harzgrafschaften den Fuß des Gebirges im Süden nicht einmal erreichte. Zwar besaß Halberstadt größtenteils die Lehnshoheit über die Grafen von Honstein südlich des Harzes. Ähnliche Rechte über Blankenburg-Regenstein aus späterer Zeit konnten nachher gegen Braunschweig nur teilweise verteidigt werden. Wernigerode war bereits nach einem Magdeburgischen Zwi-

schenspiel seit 1449 endgültig brandenburgisches Lehen geworden. — Auch im Halberstädter Territorium beanspruchte das Domkapitel fast die Stellung eines Mitregenten. Die Stände nahmen hier ebenfalls einen wichtigen Platz ein. Dagegen konnte die durch innere Kämpfe zerrissene Stadt Halberstadt 1425 und endgültig 1486 wieder unter die bischöfliche Herrschaft gezwungen werden. Obwohl zur Erzdiözese Mainz gehörig, trat das Bistum im Laufe des Mittelalters in engere nachbarliche Beziehungen zum Erzbistum Magdeburg. Als 1479 der Magdeburger Erzbischof Ernst von Sachsen auch zum Administrator von Halberstadt postuliert wurde, blieben beide Bistümer nahezu 100 Jahre unter gemeinsamer Regierung, die ihren Sitz nun in Halle hatte.

c) Bistum Merseburg

Das dem zweiten Patron Ottos I., St. Lorenz, geweihte Magdeburger Suffraganbistum Merseburg erhielt einen Streifen Landes westlich der Saale und einen relativ wenig bedeutenden Bereich zwischen Saale und Mulde südlich der Linie Halle—Eilenburg und nördlich der Linie Weißenfels—Penig als geistliche Diözese zugewiesen. Bereits unter dem Bischof Giselher (981—1004) wurde das Bistum wieder aufgelöst und meist mit Magdeburg vereinigt, da der genannte Bischof den Magdeburger Erzbischofsstuhl bestiegen hatte. Doch stellte Heinrich II. es 1004 wieder her. Bischof wurde damals der als Chronist bekannte Thietmar von Walbeck, wohl die bedeutendste Figur auf dem Merseburger Bischofsstuhl. Unter den späteren Bischöfen, die zumeist dem Ministerialenadel angehörten, sind kaum überragende Persönlichkeiten anzutreffen. Die Ausstattung des Bistums bestand in einigen Burgwarden, wie Zwenkau, Zweimen und Schkeuditz. Dem zum Burgward Zwenkau gehörigen Forst versuchte bereits Thietmar mit Hilfe einer Urkundenfälschung eine Ausdehnung zuzuschreiben, die über Leipzig hinausgereicht hätte, daher aber stets umstritten blieb. Die spätere Territorienbildung konnte aber nur sehr teilweise an diese Begüterungen anknüpfen. Seit dem 14. Jahrhundert bestand das bischöfliche Territorium aus den vier Ämtern Merseburg, Lützen, Schkeuditz und dem erst 1370 erworbenen Lauchstädt. Nicht aus der Vogtei, wohl aber aus einer markgräflichen Schutzherrschaft erwuchs seit dem späteren Mittelalter die entscheidende Stellung der Wettiner gegenüber dem Merseburger Hochstift. Sie kam schon im 15. Jahrhundert einer landesherrlichen Oberhoheit gleich und hat nach der Reformation die weiteren Geschicke dieses kleinen geistlichen Staates bestimmt.

d) Bistum Zeitz-Naumburg

Dieses gleichzeitig mit Merseburg zunächst in Zeitz gegründete Magdeburger Suffraganbistum hat zwar in seiner Entwicklung manche Ähnlichkeiten mit der gleichzeitigen Merseburger Neugründung aufzuweisen, jedoch ward ihm eine sehr viel umfangreichere Diözese zuteil. Diese hatte zwar keinen Anteil am Altsiedelland mehr, dehnte sich aber zwischen oberer Saale und Mulde bis zum Erzgebirgskamm aus. Schon 1028 fand eine Verlegung des Bistums wegen angeblicher Gefährdung nach Naumburg statt. In Zeitz blieb lediglich ein Stiftskapitel zurück, das weiterhin Ansprüche auf Mitwirkung bei der Bischofswahl erhob. Offensichtlich geschah die Übersiedlung nach Naumburg auf Wunsch der Stiftsvögte, der mächtigen Ekkehardiner, welche damals auch die Markgrafschaft innehatten. Die Stellung von Zeitz im Rahmen des Bistums wurde später wieder dadurch gehoben, daß die Bischöfe ihre Residenz gegen Ende des Mittelalters wieder nach dort verlegten. Vögte über das Bistum wurden die Wettiner. Zeitweilig gelang es den Bischöfen diese zurückzudrängen. Da die Markgrafen aber auch die Schutzherrschaft über das Stift innehatten, nützte dies alles nur wenig. Vielmehr geriet das Bistum immer mehr unter die Oberherrschaft der wettinischen Landesherrn. Den Kirchenfürsten scheint im wesentlichen die Immunität für ihre beiden bedeutendsten Städte Naumburg und Zeitz zugestanden zu haben. Nur um diese herum konnten sie infolgedessen eine Landesherrschaft geringer Bedeutung ausbauen, wozu noch die beiden wenig umfangreichen Burgbezirke Schönburg und Saaleck kamen. Das Übergewicht der Wettiner gegenüber dem Stift, das vor der Reformation ausgebildet wurde, hat dessen weiteres Geschick, wie in Merseburg, vorherbestimmt.

e) Die Askanier in der Altmark

Mit dem Sturz Heinrichs des Löwen hätte den Askaniern die Vorrangstellung vor allen anderen Gewalten im ostsächsischen Raum zufallen können. Besaßen sie doch nicht nur Grafschaften und umfangreiche Allodialgüter zwischen Harz und Elbe, sondern sie verfügten in der späteren Altmark und im größten Teil der Mittelmark Brandenburg bereits als Markgrafen über die wichtigsten hoheitlichen Funktionen. Sie waren dort ferner im Begriff, die Rechte des Reiches und die noch neben ihnen stehenden Adelsgeschlechter beiseite zu schieben, sowie ihre Güter zum erblichen Allodialbesitz zu machen. Auch südlich des Flämings müssen im Raum Wittenberg schon damals die Grund-

lagen für ein größeres askanisches Territorium vorhanden gewesen sein. Wenn es also zu solcher beherrschenden Rolle dieses Hauses nicht gekommen ist, so lag das weniger in dem noch immer kaum abgerundeten und unfertigen Zustand dieser werdenden Landesherrschaft, sondern vor allem daran, daß die Markgrafen, wie alle Fürsten jener Zeit, ihre Güter und Rechte als Besitz ihrer Familien ansahen und behandelten. Sie teilten diesen daher immer wieder unter dem Gesichtspunkt des möglichst gleichmäßigen Unterhalts aller männlichen Familienangehörigen. Schon Albrecht der Bär hatte seinem ältesten Sohn Otto ein Mitregierungsrecht in den neu erworbenen märkischen Teilen seiner Herrschaft eingeräumt. Daraus entstand nach Albrechts 1170 erfolgtem Tode die brandenburgische Linie der Askanier. Diese starb bereits 1320 aus, ohne ihren Besitz an die von Bernhard, dem jüngsten Sohn Albrechts, begründeten, anhaltischen oder wittenbergischen Linien des Hauses weiterververerben zu können. Es ist hier nicht die weitere Geschichte der Askanier im brandenburgischen Raum zu verfolgen, da dies aus Sachsen-Anhalt herausgeführt und daher in einem anderen Bande bereits geschehen ist. Noch bis ins späte Mittelalter bildete aber die zu Brandenburg gehörende Altmark, die durch die Neugliederung des preußischen Staates 1815 zum sachsenanhaltischen Raum zurückgekehrt ist, wirtschaftlich den wichtigsten Teil dieses Landes. Städte wie Stendal, Salzwedel, Tangermünde und Gardelegen bedeuteten für die Askanier und ihre Nachfolger mindestens ebenso viel, wenn nicht mehr, als das erst am Beginn des 13. Jahrhunderts zusammen mit Cölln an der Spree gegründete Berlin, Frankfurt an der Oder oder das ältere Brandenburg. Erst Ende des 15. Jahrhunderts verschob sich der Schwerpunkt dieses Territoriums in das nun ungleich zentraler gelegene Berlin.

Im altmärkischen Raum hatten die Askanier anfangs noch andere Konkurrenten aus dem hohen Adel Ostsachsens neben sich, wie die Grafen von Hillersleben, die Grafen von Veltheim-Osterburg, die Grafen von Lüchow und Dannenberg und andere. Auch das Reich behauptete noch gewisse Ansprüche. Doch haben die Askanier ihre hoheitlichen Rechte als Markgrafen dazu benutzen können, um diese neben ihnen stehenden Kräfte entweder aufzusaugen oder beiseite zu drängen. Gestützt auf ihre Burgen und die dort eingesetzten Ministerialien ist ihnen schon im 13. Jahrhundert hier die Bildung eines weithin geschlossenen Territoriums geglückt. Manche Pläne, wie die Schaffung eines eigenen Bistums in Stendal konnten freilich nicht realisiert werden. Auch die erneuten Teilungen landesherrlichen Besitzes

an die johanneische und die ottonische Linie der Brandenburger haben die Einheit sogar des altmärkischen Raumes erneut in Frage gestellt. Die Hauptziele der askanischen Politik lagen ferner jetzt im Osten, vor allem strebten sie zum Meer. Dagegen konnten sie im Mittelelberaum die Konkurrenz der Magdeburger Erzbischöfe weitgehend beseitigen. Nach ihrem Aussterben wurde Brandenburg zum Nebenland der Wittelsbacher. Es schien dann unter Karl IV. noch einmal ein wichtiges Glied eines von Böhmen bis zur Prignitz sich erstreckenden Elbestaates der Luxemburger werden zu sollen. Die Unfähigkeit der späteren Glieder dieses Hauses hat das Land dann beinahe in den Abgrund geführt. Da die brandenburgischen Askanier wohl aufgrund ihrer markgräflichen Rechte und ihrer noch immer nicht völlig aufgeklärten Stellung als Reichskämmerer in den Kreis der Königswähler aufrückten, wurde ihren Nachfolgern in der Goldenen Bulle von 1356 der Rang von Kurfürsten des Reiches offiziell eingeräumt. Deshalb wurde dieses heruntergekommene Territorium für die fränkischen Hohenzollern interessant. Sie konnten sich hier anscheinend doch mit Hilfe ihrer finanziellen Mittel und des ihnen zu Dank verpflichteten Kaisers Sigismund 1415 endgültig festsetzen und das Land nach schweren Kämpfen unter ihre Gewalt bringen. Ihre fränkischen Länder übertrafen allerdings noch bis in den Anfang des 16. Jahrhunderts die Mark Brandenburg an Bedeutung und wirtschaftlicher Kraft bei weitem. Erst mit Kurfürst Johann Cicero wurde eine eigene, nur noch auf Brandenburg beschränkte Linie des Hauses gebildet, die gegen Ende des 17. Jahrhunderts zu größerer Bedeutung gelangte. Dadurch sollte sie schließlich zur führenden Macht auch im mittelelbischen Raum aufsteigen.

f) Die Askanier in Sachsen-Wittenberg

Über Albrecht des Bären jüngsten Sohn Bernhard kam 1180 die sächsische Herzogswürde an dessen Erben, die sich 1212 wiederum in eine anhaltische und eine wittenbergische Linie aufspalteten. Die Herzogswürde gelangte an Wittenberg. Obwohl noch Gebiete an der unteren Elbe, vor allem um Lauenburg, als Zubehör zum Herzogtum angesehen wurden (vermutlich stammten sie größtenteils eher aus dem billungischen Erbe der Askanier) war die territoriale Basis dieses askanischen Territoriums schwach. Denn das Gebiet um Wittenberg, von dessen Erwerbung durch die Askanier kaum etwas bekannt ist, war wenig umfangreich und wirtschaftlich unbedeutend. Durch eine erneute Teilung von etwa 1260/61 entstand sogar noch ein eigenes Herzogtum Sachsen-Lauenburg, dessen Inhaber erst 1689 aus-

gestorben sind. Wichtig war Sachsen-Wittenberg jedoch, weil das Recht zur Beteiligung an der Wahl des deutschen Königs schließlich bei ihm blieb. Die Herzöge wurden deshalb 1356 als Kurfürsten in die Goldene Bulle aufgenommen. Als bedeutendste Vermehrung ihres Landes gelang 1291 der Erwerb der Grafschaft Brehna, deren Mittelpunkt damals schon im Bereich um Herzberg an der Elster lag. Als die Wittenberger Kurfürsten nach einer Reihe tragischer Unglücksfälle 1422 ausstarben, fiel ihr Gebiet mit der Kurwürde nicht an die verwandten Brandenburger oder an die anhaltische Linie der Askanier. Kaiser Sigismund gab es vielmehr als erledigtes Reichslehen an Markgraf Friedrich den Streitbaren von Meißen. Kurfürst Friedrich I. von Brandenburg befand sich nämlich damals in Opposition zur kaiserlichen Politik, und der Kaiser stützte sich deshalb und wegen seiner kriegerischen Auseinandersetzungen mit den Hussiten auf den dadurch gleichfalls betroffenen Meißener Markgrafen. Für diesen bot der Erwerb Wittenbergs wohl eine Abrundung seines Territoriums, mehr aber noch eine Rangerhöhung, die seiner sonstigen Macht entsprach. Für die Folgezeit bot daher der Besitz von Sachsen-Wittenberg für die Wettiner die wichtigste staatsrechtliche Grundlage ihres Landes. Die nunmehr von ihnen innegehabte höchste Würde, nämlich die eines Kurfürsten von Sachsen, verdrängte schnell den bisherigen Markgrafentitel. Sie führte ferner dazu, daß der geographische Begriff Sachsen sich vom Norden endgültig nach Mitteldeutschland verlagerte. Für das ursprüngliche Sachsen bürgerte sich daher die Bezeichnung Niedersachsen ein. Sie konnte sich hier wegen der beherrschenden Stellung des Hauses Braunschweig-Lüneburg aber nur zögernd und erst spät voll durchsetzen.

g) Die Askanier in A n h a l t

Nur der wenig umfangreiche Albdialbesitz der Askanier zwischen Harz und Elbe blieb schließlich bei der durch die Teilung von 1212 gebildeten anhaltischen Linie des Hauses. Dazu kamen Vogtei- und Schutzrechte über die bedeutenden Klöster Nienburg/Saale und Gernrode. Nennenswerte Erweiterungen hat er eigentlich nur durch den endgültigen Erwerb von Zerbst 1307 und später Lindau erfahren. Nach dem Tode Heinrichs I., des ersten, nunmehr nach der Burg Anhalt im Selketale sich nennenden Fürsten, führte die Teilung dieses Hauses von 1250 in die Linien Aschersleben, Bernburg und Köthen (später Zerbst und Dessau) zur langandauernden Schwächung seiner Stellung. Als die Linie Aschersleben bereits 1315 ausstarb, gelang es nicht einmal, deren Territorium der Familie zu erhalten, vielmehr kam

der bedeutendste Teil mit dem alten Stammsitz Aschersleben und der Stadt Ermsleben nach langen Streitigkeiten an die ihre Lehnsrechte geltend machenden Bischöfe von Halberstadt. Da 1468 auch das Haus Bernburg erlosch, konnten die Fürsten von Anhalt-Zerbst, die nun schon vorwiegend in Dessau residierten, alle anhaltischen Territorien noch einmal vereinigen. Die abermalige Aufteilung von 1603 hat das Land bald erneut in den Zustand heilloser Kleinstaaterei zurücksinken lassen. Insgesamt haben die aufgrund ihrer geringen Besitzungen meist stark verschuldeten Fürsten von Anhalt, die infolgedessen immer mehr von den sich nun ausbildenden Landständen abhängig wurden, sich auf die Dauer nur durch Anlehnung an benachbarte Territorien halten können. So finden wir sie im ausgehenden Mittelalter meist im Umkreis der Magdeburger Erzbischöfe, später der Kurfürsten von Brandenburg und vor allem der sächsischen Wettiner.

h) Wettinische Territorien

Bei der Erwähnung der an der Neusiedelbewegung östlich von Elbe und Saale beteiligten Hochadelsfamilien mußten bereits die aus dem Hassegau und dem südlichen Schwabengau stammenden »Buziker« (wohl Burchardiner?) erwähnt werden, die sich bald nach ihrer Burg Grafen von Wettin nannten. Ihr Grafentitel beruht wohl auf den von ihnen innegehabten Grafenrechten im nördlichen Hassegau. Sie verstanden es, ihre Besitzungen und Anrechte von der Saale her in den Raum Landsberg und Brehna und schließlich nach Eilenburg und über die Elbe hinaus vorzuschieben. Auch bei Weißenfels und Camburg/Saale waren sie bald begütert. Der sich nach Eilenburg nennende Heinrich erhielt 1089 die Markgrafenwürde in der Lausitz und bald auch in der Mark Meißen. Heinrichs Brudersohn Konrad, dem die Geschichte den Beinamen der Große beigelegt hat, wurde — gestützt auf König Lothar — 1125 wiederum zum Markgrafen erhoben und vereinigte noch einmal alle Begüterungen des Hauses in seiner Hand, die später nach mannigfachem Auf und Ab die Grundlage des meißnisch-sächsisch und schließlich auch thüringischen (1249) Staates der Wettiner werden sollten. Mit seinem Ausbau verschoben sich die Schwerpunkte dieses Territoriums aus dem hier zu behandelnden Raum heraus. Seine Geschichte ist in den hierfür zuständigen Bänden bereits behandelt worden. Für unseren Bereich erhielt das Haus Wettin erst wieder entscheidende Bedeutung, als es 1423 in den dauernden Besitz des Kurfürstentums Sachsen-Wittenberg gelangte. An dieser Stelle sind daher zumeist nur noch die durch wettinische Nebenlinien

entstandenen Territorien im Elbe-Saale-Raum kurz zu behandeln. Durch die auch bei den Wettinern üblichen Erbgewohnheiten bildeten sich nämlich besonders um Landsberg und um Brehna mehrfach Absplitterungen heraus, die mit wechselndem Besitz gelegentlich auch den Markgrafentitel vereinigten. Schließlich gelangte die wettinische Grafschaft Brehna 1290 durch Erbschaft an das askanische Kurfürstentum Sachsen-Wittenberg. Wettin kam aber dauernd an das Erzbistum Magdeburg. Landsberg ging durch Kauf an den askanischen Markgrafen Otto IV. von Brandenburg über, gelangte aber 1347 an Meißen zurück. Es schien also längere Zeit so, als ob die Meißener Markgrafen aus dem engeren Elbe-Saale-Raum mehr oder weniger ausscheiden würden. Die durch die geschicktere Politik Markgraf Friedrichs des Streitbaren und gemeinsame Interessen bei der Abwehr der hussitischen Angriffe 1423 bewirkte Belehnung mit dem sächsischen Kurfürstentum durch Kaiser Sigismund bedeutete für die Meißner Markgrafen zwar keinen übermäßigen Zuwachs an Macht, wohl aber eine bedeutende Rangerhöhung und eine Verschiebung des Schwergewichtes ihrer Herrschaft nach dem Norden. Die Möglichkeit eines wettinischen Elbstaates war nun wieder verstärkt gegeben. Aber das fürstliche Erbrecht aller Söhne auch in diesem Territorium hat immer wieder zu inneren Schwächungen geführt, obwohl der Silber- und Erzsegen des Landes ihm eine erhebliche wirtschaftliche Bedeutung verschafft hatte. Nachdem der thüringische Herrschaftsbereich, der mehrfach zur Befriedigung der Ansprüche jüngerer Söhne gedient hatte, 1482 an die Kurlinie zurückgefallen war, hätte sich für die beiden damals gemeinsam die sächsischen Lande regierenden Wettiner, Kurfürst Ernst und Herzog Albert, die Möglichkeit zur Beibehaltung eines geschlossenen Staates ergeben. Er hätte damals die bedeutendste landesherrliche Herrschaft im Reich neben der der Habsburger gebildet. Statt dessen führte der 1485 geschlossene Leipziger Vertrag zur dauernden Aufteilung in ernestinische und albertinische Lande. Zu ersteren legte man mit den Kurlanden um Wittenberg einen Streifen Landes vom Vogtland bis an die Elbe und das davon meist abgetrennte mittlere und südliche Thüringen. Meißen, Leipzig und das nördliche Thüringen fielen an die Albertiner. So wurden Wittenberg und Torgau, also Städte des späteren sachsen-anhaltischen Gebietes, neben Weimar und Gotha die wichtigsten Zentren und Residenzen der ernestinischen Kurfürsten von Sachsen. Dresden und Leipzig mit seiner bedeutenden Universität verblieben dagegen den Albertinern. Damit war der Hintergrund entstanden, vor dem sich die wichtigste Episode der sächsischen Geschichte, die lutheri-

sche Reformation, vollziehen konnte. Denn auf der von Anfang an gegebenen, sich aber ständig verstärkenden Rivalität zwischen Ernestinern und Albertinern beruht auch die Gründung einer eigenen Universität durch Kurfürst Friedrich den Weisen in Wittenberg im Jahre 1502. Diese wurde nach den damals modernsten Prinzipien ins Leben gerufen und lief der älteren Rivalin in Leipzig schnell den Rang ab. Ohne ihr Vorhandensein hätte die Reformation schwerlich den späteren Verlauf nehmen können.

Im übrigen bedeuteten beide wettinischen Staaten trotz der Teilung für die damalige Zeit noch immer sehr beachtliche Mächte. Der erneut einsetzende Bergsegen, dessen Nutzung in gemeinsamer Hand beider Linien lag, hob noch deren wirtschaftliche Stärke. Als es 1476 gelang, den jungen, für den geistlichen Stand bestimmten Ernst von Sachsen auf den Magdeburger Erzbischofsstuhl zu bringen, und als ihm 1479 auch noch das Bistum Halberstadt zuteil wurde, da schienen sich der wettinischen Macht im Mittelelberaum neue Möglichkeiten zu eröffnen. Aber der endgültige Erwerb dieser beiden geistlichen Fürstentümer war damals noch nicht gegeben, denn erst die Folgen der Reformation sollten diesen möglich machen. Inzwischen hatte aber Kurbrandenburg sich in Magdeburg und Halberstadt in den Vordergrund schieben können.

i) Kleinere weltliche Territorien

Charakteristisch für die spätmittelalterlichen politischen Zustände des Elbe-Saale-Raumes ist es, daß sich dort eine ganze Reihe kleinerer weltlicher Territorien, teilweise bis in die beginnende Neuzeit, hat halten können. Vielleicht lag dies daran, daß sich eine eigentliche Hegemonialmacht hier damals noch nicht hat ausbilden können. Einige dieser Edelherren- und Grafengeschlechter sind allerdings früh ausgestorben. Es seien die ältere Linie der Arnsteiner genannt, die von den ebenfalls bald erloschenen Grafen von Conradsburg-Falkenstein beerbt wurden. Ein jüngerer Zweig der Arnsteiner kam um 1240 in den Besitz der Grafschaft Mühlingen und wohl schon Ende des 12. Jahrhunderts der Herrschaft Barby, die er bis 1659 innehaben sollte. — Die möglicherweise schon auf eine ältere Dynastenfamilie des 10. Jahrhunderts zurückreichenden Herren von Hadmersleben, die um das gleichnamige Städtchen und um Egeln herum eine kleine Herrschaft aufgebaut hatten, erloschen 1367 und 1416. Ihre Güter fielen an das Erzstift Magdeburg. — Auch die kampfgewohnte Familie der Grafen von Wernigerode, ein aus dem Hildesheimischen kommendes Geschlecht, fand 1429 ihr Ende.

Ihre aus einem alten Reichsbannforst am und im Harz und den Vogteien über die Klöster Drübeck und Ilsenburg entstandenen Güter fielen an die verwandten Grafen von Stolberg. Lehnsherren von Wernigerode waren bereits 1268 die Markgrafen von Brandenburg, die ihre Ansprüche nach einem magdeburgischen Zwischenspiel 1449 erneut durchsetzen konnten. Daraus ergab sich der spätere Übergang der Landeshoheit über dieses Gebiet an Brandenburg-Preußen. — Bis 1599 bestand das Haus der Grafen von Blankenburg-Regenstein, im 13. und 14. Jahrhundert eine der bedeutendsten Familien dieses Raumes. Diese vielleicht aus Süddeutschland stammenden Edelherren wurden von Kaiser Lothar als Grafen in Blankenburg eingesetzt und besaßen außer Teilvogteien über Quedlinburger und Halberstädter Güter umfangreichen Besitz zwischen Harz und Großem Bruch, teilweise bis in die westliche Börde hinein. In sehr schweren Kämpfen wurden sie schließlich von den Halberstädter Bischöfen zurückgedrängt und auf das Gebiet um Blankenburg beschränkt. Ihre Güter kamen nach dem Aussterben des Hauses 1599 zum größeren Teil an Braunschweig, der kleinere Teil fiel als halberstädter Lehen schließlich im 17. Jahrhundert an Preußen. — Zu den verschwundenen Adelsfamilien im nordthüringischen Grenzgebiet von Sachsen-Anhalt gehören ferner die Grafen von Beichlingen, die nach finanzieller Mißwirtschaft 1567 erloschen sind und die Grafen von Honstein, die erst 1593 bzw. 1609 ausgestorben sind. Ihre Allodialgüter kamen zu einem Teil an die verwandten Grafen von Stolberg. Die Hoheit ging aber an die Lehnsherren Halberstadt und Braunschweig über.

Bis in die frühe Neuzeit bzw. bis ins 20. Jahrhundert haben sich von diesen alten Edelherrengeschlechtern Sachsen-Anhalts nur die aus den Herren von Querfurt hervorgegangenen jüngeren Mansfelder Grafen und die ebenfalls in mehrere Linien aufgespaltenen Grafen von Stolberg halten können. Besonders die ersteren haben eine bedeutende Stellung innegehabt, weil sich seit dem 13. Jahrhundert der Silber- und Kupferschieferbergbau zum größten Teil in ihrem Gebiet abgespielt hat. Schon im 11. Jahrhundert erscheinen die älteren Mansfelder, welche wohl bald die namengebende Burg im Besitz hatten. Aus dieser sich an die salischen Kaiser stark anlehnenden Grafenfamilie stammt jener Hoyer, der 1115 als Führer der kaiserlichen Truppen am Welfesholz gefallen ist. Nach dem Ende dieser ersten Grafenfamilie fielen deren Güter 1229 durch Erbschaft an die nahe verwandten Herren von Querfurt, die zeitweilig das Burggrafenamt, d. h. die Vogtei, über das Erzbistum Magdeburg innehatten. Seit 1264 führt der Mansfelder Zweig der Querfurter nun den dortigen

Grafentitel, während eine andere Linie bis zu ihrem Aussterben 1496 den relativ wenig umfangreichen Besitz um Querfurt behielt. Der Besitz der jüngeren Mansfelder umfaßte die Gegend zwischen Mansfeld und Eisleben und konnte dann über Heldrungen bis ins Unstruttal und bis an die Saale erweitert werden. Seit 1364 besaßen die Grafen vom Kaiser das Bergregal und beteiligten sich wohl auch selbst an der risikoreichen Ausbeute. Ihre Territorien befanden sich meist in Lehnsabhängigkeit von Sachsen, Magdeburg und Halberstadt, 1484 nahmen sie auch das Bergregal von Sachsen zu Lehen, womit das künftige Schicksal der Grafschaft festgelegt war. Außer einem aufwendigen Lebensstil und Prunkliebe hat vor allem der reiche Kindersegen des Hauses zu dessen Niedergang beigetragen. Ebenso hat dessen immer stärkere Verknüpfung mit der Silber- und Kupfergewinnung gewirkt. Schon 1420 kam es zu Teilungen der Familie. Gegen Ende des 15. Jahrhunderts setzten sich für diese Linien die Bezeichnungen der Anteile an der Stammburg Mansfeld als Beinamen durch. Es bildeten sich so die Linien Vorderort, Mittelort, zu denen 1501 noch der Hinterort hinzukam. Da das Haus Mansfeld erst 1780 erloschen ist, hat uns sein endgültiger Ruin im 16. Jahrhundert noch an späterer Stelle zu beschäftigen.

Als einziges der älteren Grafengeschlechter unseres Raumes haben die Stolberger Grafen bis in die Jetztzeit Bestand. Bereits um 1201 zweigten sie sich von den Grafen von Honstein ab und führten seit 1210 den Titel eines Grafen von Stolberg. Ihr Besitz am südlichen Harz war zunächst wenig bedeutend, spielte aber wohl durch Bergbau und durch die hier den Harz überquerende direkte Straße von Erfurt nach Braunschweig eine gewisse Rolle. Aufgrund einer Erbverbrüderung konnten die Stolberger 1429 die Güter der ausgestorbenen Grafen von Wernigerode nördlich des Harzes in ihre Hand bringen. Damit gewannen sie eine nicht unbedeutende Stadt, umfangreiche Forsten und eine Reihe von landwirtschaftlich gut nutzbaren Gütern im nördlichen Harzvorland. Trotzdem blieb aber Stolberg zunächst bis ins 17. Jahrhundert Schwerpunkt und meist Wohnsitz der gräflichen Familie. Das weitere Geschick beider Teile des gräflichen Hoheitsgebietes war durch die bereits seit alters bestehenden Lehnsrechte der sächsischen Albertiner über Stolberg und das 1449 endgültig festgelegte Lehnsrecht der Kurfürsten von Brandenburg über Wernigerode für die Zukunft weitgehend vorherbestimmt.

VII.

DER ELBE-SAALE-RAUM ZWISCHEN REFORMATION UND DREISSIGJÄHRIGEM KRIEG

Der seit dem späteren Mittelalter in mehr oder weniger bedeutende Landesherrschaften aufgespaltene sachsen-anhaltische Raum, in dem der Einfluß der brandenburgischen Hohenzollern und der meißnisch-sächsischen Wettiner sich einigermaßen die Waage hielt, sollte seit dem beginnenden 16. Jahrhundert in den Mittelpunkt des allgemeinen religiösen Interesses treten und einer der Brennpunkte der großen Politik werden. Am Ende dieses Zeitraums, der durch den Dreißigjährigen Krieg abgeschlossen wurde, fiel dann eine wichtige Vorentscheidung für die politische Zukunft des Mittelelbe-Saale-Raumes. Alles dies ist hauptsächlich auf die in religiöser wie in politischer Hinsicht so überaus folgenreiche Bewegung der Reformation zurückzuführen, die weit über Deutschland hinauswirken sollte. Bei dieser Lage der Dinge können die andernorts oft geschilderten Ereignisse hier nur insofern behandelt werden, wie sie die Entscheidungen religiöser und territorialgeschichtlicher Art in diesem Raum maßgebend bestimmt haben.

Auslösendes Moment der lutherischen Reformation war ein noch näher zu betrachtender Vorgang, der zwar auch die Reichsgeschichte, in besonderem Maße aber die Landesgeschichte unseres Gebietes betraf. Dieser hätte aber sicher keine so weitreichenden Folgen haben können, wenn nicht in die in Mitteldeutschland bestehende, besondere politische Situation, die theologische und geistesgeschichtliche Stellung der jungen Universität Wittenberg und — wirklich entscheidend — die singuläre Persönlichkeit Martin Luthers die Voraussetzungen dafür abgegeben hätten. Dieser aus westthüringischem Bauerngeschlecht stammende Bergmannssohn ist 1483 im mansfeldischen Eisleben geboren worden und dort bei einem vorübergehenden Aufenthalt zur Schlichtung von Streitigkeiten der Grafen untereinander 1546 auch gestorben. Er hat seine Jugend in der Stadt Mansfeld verlebt und dann dort, in Magdeburg und später Eisenach die Schule besucht. Zunächst Jurist, dann aber Augustinermönch, hat er in Erfurt das theologische Studium absolviert. Als er 1508 zunächst vorübergehend als Lehrer an die Artistenfakultät in Wittenberg und 1512 dauernd auf einen Lehrstuhl für Theologie an der gleichen Universität berufen wurde, hat diese Stadt, von wenigen Reisen abgesehen, den Wirkungskreis des Reformators gebildet. So verbinden sich nicht nur seine Persönlichkeit, sondern

vor allem die Anfänge der von ihm hervorgerufenen religiösen Bewegung auf das engste mit der mitteldeutschen Geschichte. Unmittelbarer Anlaß der Reformation war die Nachfolgefrage im Erzbistum Magdeburg. Als Erzbischof Ernst von Sachsen 1513 starb, gelang es nämlich der in diesem Falle geschickteren brandenburgischen Politik, den Bruder Kurfürst Joachims I., Markgraf Albrecht (V.), vom Domkapitel zum Nachfolger wählen zu lassen. Noch im gleichen Jahr wurde er auch in Halberstadt, das schon Ernst zusammen mit Magdeburg verwaltet hatte, zum Bischof postuliert. Schließlich konnte er 1514 noch den Erzbischofsstuhl von Mainz besteigen. An sich bedeutete dies im Prinzip nichts Besonderes. Neu war damals lediglich die Kumulation zweier so bedeutender Erzbistümer und dazu eines weiteren Bistums in einer einzigen Hand. Es versteht sich, daß die Brandenburger dabei neben der Versorgung eines Prinzen auch das Interesse ihres Hauses im Auge hatten. Die dauernde Erwerbung eines geistlichen Staates war aber damals noch gar nicht, und eine stärkere Beeinflussung nur unter sehr besonderen Umständen möglich. Hatten nun die Wahlen sicher schon erhebliche Geldaufwendungen verursacht, so wollte die päpstliche Kurie die Verleihung der Pallien und damit die Anerkennung der Wahlen nur dann vornehmen, wenn ganz besonders hohe Gebühren gezahlt würden. Um diese Palliengelder hereinzubekommen, verfiel man in Rom auf den in dieser Zeit an sich geläufigen Gedanken, sie durch Erteilung von Sündenablaß gegen Geld einzutreiben. Die eine Hälfte der auf diese Weise einkommenden Gelder sollte dabei der Kurie für den Bau der Peterskirche in Rom direkt zukommen, während die andere Hälfte dem bald zum Kardinal erhobenen Albrecht zur Abtragung seiner vor allem bei den Fugger in Augsburg aufgenommenen Schulden zufließen sollte. Als einer der Ablaßprediger, der Dominikaner Tetzel, in dem Wittenberg benachbarten, damals magdeburgischen Jüterbog mit seiner Tätigkeit begann, veranlaßte dies Luther 1517 zu dem Anschlag der bekannten 95 Thesen am Eingang zur Wittenberger Schloßkirche, die nicht nur den Ablaß, sondern wichtige Dogmen der katholischen Kirche überhaupt in Frage stellten. Sein Vorgehen erregte daher größtes Aufsehen. Als er auf seinen Lehren verharrte und diese sogar noch weiter ausbaute, mußte es zum kaum heilbaren Bruch mit der Kurie und damit auch mit dem Kaiser kommen, was hier im einzelnen zu übergeben ist. Kurfürst Friedrich der Weise, der nunmehrige Landesherr Luthers, eine zwar tief religiöse, aber zaudernde und in politischer Hinsicht keineswegs das Mittelmaß überragende Persönlichkeit, unterstützte den ihm viel zu kühnen Professor seiner Landesuni-

versität nicht eigentlich. Aber er ließ ihn auf Rat seines Sekretärs Spalatin um so eher gewähren, als es sich zunächst um eine der jener Zeit keineswegs fremden gelehrten und religiösen Streitigkeiten auf dem heißen Boden einer Universität zu handeln schien. Nach Friedrichs bereits 1523 erfolgtem Tode erkannten seine Nachfolger, Johann der Beständige († 1532) und Johann Friedrich der Großmütige, bald die Konsequenzen von Luthers Vorgehen und waren bereit, sich mit wirklicher innerer Überzeugung auf dessen Seite zu stellen. Es bildete sich jetzt eine protestantische Partei aus Kursachsen, Hessen und anderen Territorien. Herzog Georg, das Haupt des albertinischen Sachsens, wurde dagegen ebenso zum entschiedenen Gegner der Lutheraner wie Kardinal Albrecht von Magdeburg als selbst Betroffener und zuständiger Metropolit für Wittenberg, sein Bruder, Kurfürst Joachim I. von Brandenburg, Herzog Heinrich von Braunschweig-Wolfenbüttel und Mitglieder kleinerer Fürstenhäuser, z. B. einzelner Mitglieder des Hauses Anhalt.

Außer in den kursächsischen Gebieten fand der neue Glauben dagegen in der Nachbarschaft, besonders in den größeren Städten wie Magdeburg und Zerbst, schnell Verbreitung. Kardinal Albrecht, ein echter Renaissancefürst, Mäzen und Förderer aller schönen Künste und Wissenschaften, war wegen seiner mehr abwartenden Haltung und vor allem wegen seiner dauernden finanziellen Kalamitäten nicht in der Lage, Einhalt zu gebieten. Selbst im albertinischen Anteil Sachsens verbreitete sich Luthers Lehre gegen den Willen des bald scharf dagegen vorgehenden Herzogs Georg.

Da dem Kaiser durch die große Politik und durch immer wieder auftretende finanzielle Engpässe die Hände fast dauernd gebunden blieben, konnte man nun in Kursachsen an den Aufbau einer lutherischen Kirche gehen. Kaum hatte allerdings Luther nach dem Wormser Auftritt von 1521 auf Veranlassung Friedrichs des Weisen die politische Bühne für einige Zeit verlassen müssen, da griffen die zuerst in Zwickau unter Führung Thomas Müntzers erscheinenden, religiös schwärmerischen und sozialutopischen Vorstellungen nach Wittenberg über. Gelang es diese auch noch zurückzudrängen, so ließ sich die Ausbreitung des zuerst in Süddeutschland ausbrechenden Bauernkrieges nach Thüringen und dem Gebiet um den Harz nicht mehr verhindern. Wieder war der inzwischen nach Mühlhausen in Thüringen gegangene Müntzer einer der Hauptführer im Streit. Kursachsen und das Gebiet östlich der Saale und nördlich der Bode wurden allerdings gar nicht bzw. nur noch in Ausnahmefällen vom Aufstand erfaßt. Das energische Eingreifen der sächsischen Fürsten

unter Führung von Herzog Georg und Landgraf Philipp von Hessen haben dieser Bewegung 1525 bei Frankenhausen ein blutiges Ende bereitet.

Da die Entscheidung über die Fragen der Religion vom Kaiser immer wieder hinhaltend behandelt wurde, schlossen sich seit 1530 Kursachsen, Hessen und einige Städte, darunter im sachsenanhaltischen Raum das entscheidende Magdeburg, zum Schmalkaldischen Bund zusammen, um so die freie Religionsausübung zu sichern. Erst 1546 war der Kaiser in der Lage, gegen diesen Bund mit kriegerischer Macht vorzugehen. Es gelang ihm sogar, den jetzt im albertinischen Sachsen regierenden Herzog Moritz, dessen Vater, Herzog Heinrich der Fromme, hier nun auch die Reformation durchgeführt hatte, aus der bisherigen Neutralität auf seine Seite herüberzuziehen. Dem gemeinsamen Angriff gegenüber konnte der ziemlich kopflos handelnde Kurfürst Johann Friedrich keinen dauernden Widerstand leisten. Bei Mühlberg geschlagen und in Gefangenschaft des Kaisers geraten, mußte er auf die Kurwürde, den Kurkreis und den östlichen Teil seines Landes zugunsten des nunmehr zum Kurfürsten von Sachsen aufsteigenden Moritz verzichten. So entstand 1547 das albertinische Kurfürstentum Sachsen, das bis 1815 in seinem Grundbestand bestehen bleiben und von nun an für rund 250 Jahre eine feste Größe in der mitteldeutschen Geschichte bilden sollte. Außer dieser wichtigen Veränderung hatte der Sieg des Kaisers für den Protestantismus keine weiteren entscheidenden Folgen, denn einmal fehlte es Karl V. an politischer und finanzieller Kraft, um seinen Sieg voll ausnützen zu können. Zum anderen erkannte der nunmehrige Kurfürst Moritz die Gefahr und schwenkte bald zur antikaiserlichen Partei über. Es kam schließlich 1555 zum Augsburger Religionsfrieden, der die bestehenden konfessionellen Verhältnisse gewährleistete. Allerdings enthielt dieser für den mitteldeutschen Raum insofern folgenreiche Bestimmungen, als die geistlichen Fürstentümer demnach praktisch von Katholiken besetzt bleiben sollten. Im Norden waren nun zwar alle weltlichen Fürsten offiziell zum Protestantismus übergetreten. Die Inhaber der geistlichen Fürstentümer nahmen dagegen zum Teil noch eine indifferente Haltung ein, obwohl die Mehrzahl ihrer Städte und Untertanen längst protestantisch war. Der Übertritt der Bischöfe und ihrer Domkapitel zum Protestantismus hätte nämlich mit ziemlicher Sicherheit in Zukunft die Verleihung der geistlichen Würden durch den Papst und die Erteilung der Regalien durch den Kaiser verhindert. Außerdem hatte der Religionsfrieden in unklaren und daher bald stark umstrittenen Formulierungen festgesetzt, daß ein zum

neuen Glauben übertretender Kirchenfürst durch einen Katholiken ersetzt werden solle.
Betroffen waren durch diese Bestimmungen einmal die Wettiner und die Brandenburger, die im Begriff standen, die von ihren Territorien eingeschlossenen Bistümer direkt in ihre Hand zu bringen. In dem wichtigen Erzbistum Magdeburg hatten die Hohenzollern nach dem Tode Kardinal Albrechts 1545 in Markgraf Johann Albrecht erneut ein Mitglied ihres Hauses aus der ansbachischen Linie auf den Erzbischofsstuhl bringen können. Versuche Kursachsens, sich hier einzuschalten, blieben ohne Erfolg. Auch die Durchsetzung einer kursächsischen Schutzherrschaft über die Stadt Magdeburg, welche Kurfürst Moritz nach einer im Anschluß an den Schmalkaldischen Krieg 1550 durchgeführten Belagerung zunächst gelang, scheiterte letztlich am Widerstand Brandenburgs. Dieses Haus stellte seither die nunmehr als Administratoren bezeichneten Inhaber des Erzstiftes, die mit dem Domkapitel 1567 endgültig zum Protestantismus übertraten. Noch zögernder verliefen die Dinge in Halberstadt. Einmal konnten sich hier die braunschweigischen Herzöge 1566 wieder in den Vordergrund schieben, indem sie in Herzog Heinrich Julius ein Mitglied ihres Hauses auf den Bischofsstuhl zu bringen vermochten. Die nunmehrigen Halberstädter Administratoren waren ebenfalls protestantisch, das dortige Domkapitel aber etwa nur zu zwei Dritteln. Auch mehrere Klöster in und außerhalb der Stadt gehörten weiter dem alten Glauben an, was im Magdeburgischen in geringerem Maße der Fall war. Insgesamt war also die Frage der mittelelbischen Bistümer noch offen, und daher hier Möglichkeiten zum Eingreifen einer zielbewußten kaiserlichen Politik durchaus gegeben.
Unentschieden war aber vor allem noch immer die Frage, wer das politische Übergewicht im mittelelbischen Raum gewinnen sollte. Während die Ernestiner nach Thüringen abgedrängt waren, bildeten die Albertiner als nunmehrige Inhaber des sächsischen Kurfürstentums jetzt die stärkste Macht Mitteldeutschlands. Kurfürst August, der Bruder des bereits 1553 gefallenen Moritz, verstand als zielbewußter, allerdings nicht immer ganz gerade Wege gehender Landesherr die wirtschaftliche Kraft seines Territoriums wesentlich zu vermehren. Ferner bot der Bergbau manche Möglichkeit zu finanziellen Erträgen. Die Stadt Leipzig wurde nun besonders gefördert und entwickelte sich zum mächtigen Handelsemporium, das so bedeutende Städte im Mittelelberaum, wie Magdeburg und Halle, aber auch das bis dahin wichtige Naumburg, nun auf den zweiten Rang verwies. Mehr als eine Abrundung bedeutete für Kursachsen noch die

konsequente Anwendung seiner Lehnshoheit, einschließlich der Berghoheit, über ²/₃ des Territoriums der Grafen von Mansfeld. Hatte das Grafenhaus bereits durch aufwendiges Leben und immer erneute Aufteilungen seiner Besitzungen auf die zahlreiche Nachkommenschaft eine besondere Schuldenlast angehäuft, so führte offenbar spekulatives Eingreifen in die schwer zu beurteilenden wirtschaftlichen Vorgänge des Berg- und Hüttenwesens zum finanziellen Zusammenbruch der vorderortischen Grafen. Die Lehnsherren, außer Kursachsen noch zu geringeren Anteilen Magdeburg und Halberstadt, mußten den vorderortischen Bereich 1573 unter Sequester stellen, was bei der Gemengelage von Rechten und Gütern praktisch zur Aufhebung der Selbständigkeit der gesamten Grafschaft Mansfeld geführt hat. Zwar bestand die katholische Bornstedter Linie noch bis 1780, wo sie in Wien ausstarb und ihr Name an die Grafen von Colloredo überging. Daher wurde erst damals die faktisch schon seit langem bestehende Teilung der Grafschaft in sächsische und brandenburgisch-preußische Teile endgültig rechtskräftig. Der Mansfelder Schuldentilgungsprozeß zog sich übrigens bis in die Mitte des 19. Jahrhunderts hin.

Noch immer nur zweitwichtigste Macht neben Kursachsen blieben in unserem Bereich die brandenburgischen Hohenzollern, die ihre freilich problematische Stellung in Magdeburg jedoch bis 1628 ungestört halten konnten. Erhöhte Bedeutung gewann der Mittelelberaum für dieses nun in Preußen und auch am Niederrhein interessierte Haus, weil die Verbindung von Berlin zu diesem westlichen Besitz über dieses Gebiet verlief. Während in Sachsen des späten 16. Jahrhunderts die kalvinistischen Einflüsse beseitigt wurden und eine starre Orthodoxie sich ausbreitete, traten die Hohenzollern im Interesse ihrer Westpolitik bewußt zum Kalvinismus über. Auch die meisten Anhalter Fürsten folgten ihnen, so daß ihr Land seither mehr in den brandenburgisch-preußischen Einflußbereich geriet.

Als der Dreißigjährige Krieg begann, versuchte man sich in Mitteldeutschland zunächst in eine Neutralitätspolitik zu retten. Nur einzelne Mitglieder des Hauses Anhalt und der braunschweigische Administrator Christian von Halberstadt waren als Söldnerführer zur Parteinahme für Kurpfalz bereit. Infolgedessen spürte man hier zunächst nur die wirtschaftlichen Folgen des Krieges. Die Niederlage in Böhmen und Süddeutschland mußte aber die Frage der erst spät protestantisch gewordenen Bistümer in Norddeutschland aufwerfen. Der Dänenkönig Christian IV., der in Bremen und Verden betroffen schien, erkannte dies ebenso wie sein Schwager, der hohenzollerische Administrator Christian Wil-

helm von Magdeburg. Beide wandten sich daher jetzt gegen die kaiserliche Politik, blieben aber ebenso wie der Christian von Braunschweig und der Söldnerführer Ernst von Mansfeld erfolglos. Mit der Schlacht an der Dessauer Elbbrücke 1626 und dem Kampf bei Lutter am Barenberg im gleichen Jahr war der Krieg infolgedessen nach Norddeutschland verlagert worden. Das Restitutionsedikt von 1629 ließ den Ernst der Lage um so klarer erkennbar werden, als der Kaiser bereits mit Hilfe des Papstes seinen Sohn Leopold zum Erzbischof von Magdeburg und Bischof von Halberstadt hatte einsetzen lassen. Als nach ersten Anfängen einer Rekatholisierung in den ehemaligen geistlichen Stiften schließlich noch König Gustav II. Adolf von Schweden in Pommern eingriff, da konzentrierten sich die Kriegshandlungen nun im mittelelbischen Raum und seinen unmittelbaren Nachbargebieten. Auf die Eroberung Magdeburgs durch Tilly 1631 folgten die Schlachten von Breitenfeld und Lützen, beide Orte damals auf kursächsischem Boden gelegen, ersterer unmittelbar jenseits der Grenze von 1815, letzterer dagegen 1813 an das spätere Sachsen-Anhalt gekommen. Auch der weitere Verlauf des Krieges hat besonders das mittlere Deutschland getroffen, obwohl Kursachsen sich durch den Prager Frieden von 1635 bemühte, aus den Kampfhandlungen herauszukommen. Das Ergebnis dieses Friedens bestand unter anderem in der zeitweiligen Rücknahme des Restitutionsediktes und in der freilich indirekten Anerkennung sächsischer Ansprüche auf die Stifte Magdeburg und Halberstadt. Im Erzbistum hatte nämlich bereits der erfolglose Ausgang des niedersächsischen Teiles des Krieges dazu geführt, daß das Domkapitel den Hohenzollern Christian Wilhelm 1628 für abgesetzt erklärt und seinen Koadjutor, Herzog August von Sachsen, Bruder des regierenden Kurfürsten Johann Georg I., zum Nachfolger gewählt hatte. Dieser sollte von nun nach dem Prager Vertrag das Erzstift innehaben. Die Rechte des päpstlich-kaiserlichen Erzbischofs, Erzherzog Leopold, wurden, wenigstens hinsichtlich Magdeburgs, stillschweigend aufgegeben. Auch Brandenburg hat sich diesen Abmachungen angeschlossen. Da aber Schweden weiterkämpfte, und seit neuestem Frankreich in den Krieg eingegriffen hatte, zogen sich die Kampfhandlungen bis 1648 hin. Doch wurde daneben schon seit Jahren über den Frieden verhandelt. Die schließlich 1648 in Münster und Osnabrück getroffenen Abmachungen sahen vor, daß im Mittelelberaum das Stift Halberstadt sofort an Brandenburg kommen sollte, das Erzstift Magdeburg dagegen erst nach dem Tode des seit 1635 dort einigermaßen unangefochten regierenden Herzogs August von Sachsen. Dem Kurstaat

Sachsen blieben außer den angrenzenden Lausitzen nur die schon 1635 erworbenen Herrschaften Querfurt, Jüterbog und bis 1680 die Stadt Burg. Diese Lösung schob den kursächsischen Bestrebungen im Mittelelberaum nicht nur einen erneuten Riegel vor, sondern bedeutete praktisch das Ende der Pläne für einen kursächsischen Elbestaat. Schon begannen die anderen Erwerbungen des Hauses Brandenburg diesem nun energisch und geschickt geführten Staat ein leichtes Übergewicht zu geben, wenn auch die Entscheidung noch immer nicht endgültig gefallen war. Im Mittelelberaum waren jedoch nunmehr die Vorbedingungen geschaffen, welche die Vormachtstellung Brandenburgs hier weitgehend vorherbestimmten, mochte auch die Politik dieses Staates damals noch sehnsüchtig nach dem nur teilweise erlangten Pommern, und damit an die Ostsee, streben.

VIII.

DAS SPÄTERE SIEBZEHNTE UND DAS ACHTZEHNTE JAHRHUNDERT

Wenn auch einige wenige abgelegene Gebiete Sachsen-Anhalts glimpflicher weggekommen sein mögen, so hatte doch insgesamt der Krieg in Mitteldeutschland stärkste Verwüstungen angerichtet. Schwer war vor allem das flache Land betroffen. Aber auch die Städte, ganz besonders das fast gänzlich zerstörte Magdeburg, hatten sehr gelitten. Die Erholung nach dem Kriege vollzog sich in Kursachsen schneller als in Brandenburg. Flüchtlinge, die wegen ihres Glaubens aus Böhmen vertrieben worden waren, brachten die Kenntnis neuer Gewerbe nach Sachsen mit und riefen die für das südliche Mittelgebirge so charakteristische Heimindustrie ins Leben. Leipzig konnte seinen Rang als Handelszentrum um so schneller wiedergewinnen, als Magdeburg noch lange Zeit stark geschwächt blieb, und Naumburg und Halle nun in dieser Beziehung fast ganz zurücktraten. Die Kriege, in die der Kurfürst von Brandenburg noch immer mit den Schweden verwickelt war, berührten unseren Raum zwar nicht direkt, wohl aber in ihren wirtschaftlichen Auswirkungen. Seuchen dezimierten ferner auch hier die restliche Bevölkerung erneut. Erst als der Große Kurfürst die durch das Edikt von Nantes aus Frankreich wegen ihres Glaubens vertriebenen Hugenotten aufnahm, und auch Glaubensflüchtlingen aus anderen Gebieten eine Heimstatt gewährte, begann vor allem in den größeren Städten das gewerbliche Leben sich nicht nur zu erholen, sondern sich auch durch die Kenntnisse und Fähigkeiten der Neuankömmlinge vielseitig zu erweitern. Da die Réfugiés meist kalvinistisch wa-

ren, hatte das noch immer sehr orthodox-lutherisch eingestellte Sachsen ihre Aufnahme abgelehnt und sich damit manche wirtschaftlichen Möglichkeiten in der Zukunft verlegt, die Brandenburg dagegen vor allem im weiteren Verlauf des 18. Jahrhunderts gut zu nutzen gewußt hat.

Die politischen Verhältnisse waren nun allerdings insofern im Raum an der mittleren Elbe klarer geworden, als hier neben den vier politisch unbedeutenden anhaltischen Teilstaaten nur noch zwei Hauptmächte, Brandenburg im Norden und Sachsen im Süden und Südosten, die entscheidenden Positionen einnahmen. Die noch bestehenden kleinen Territorien, wie Mansfeld, Stolberg und Quedlinburg, waren praktisch unter kursächsischer Oberhoheit. Ein kleinerer Anteil an Mansfeld und die Grafschaft Wernigerode standen dagegen unter brandenburgischer Oberhoheit. Die Grafen von Barby starben bereits 1659 aus. Ihr Gebiet kam zumeist an Kursachsen. Die Hoheit über die zur reinen Versorgungsanstalt für hochadlige Damen herabgesunkene Reichsabtei Quedlinburg kam 1698 von Sachsen an Brandenburg. Unsere Aufmerksamkeit hätte sich unter diesen Umständen auf die beiden großen Staaten zu konzentrieren, wenn nicht der Schwerpunkt ihrer Entwicklung weit außerhalb des hier zu behandelnden Raumes gelegen hätte.

Es sei daher hier nur bemerkt, daß Kursachsen noch bis zum Siebenjährigen Kriege wirtschaftlich die bei weitem stärkere Kraft im gesamten mitteldeutschen Raum gewesen ist. Hinderlich war ihm höchstens die durch die lutherische Orthodoxie hervorgerufene Engstirnigkeit in der Zeit der letzten Johann-George. Diese hat zwar den sächsischen Universitäten, vor allem Wittenberg, noch lange Zeit eine gewisse Vorrangstellung für das strenge Luthertum gesichert, dafür aber die Einwirkung neuer frischer, geistiger Kräfte zu verhindern gewußt. Die sächsischen Kurfürsten haben im übrigen die Wirksamkeit der vor allem vom Adel beherrschten Stände hingenommen, die durch ihr Geldbewilligungsrecht die Aufstellung eines stehenden Heeres zwar nicht verhindert, aber doch sehr eingedämmt haben. Es ist nicht zu bestreiten, daß dafür in Kursachsen die kulturelle Entwicklung der im übrigen Mitteldeutschland vorausgegangen ist. Diese konzentrierte sich aber hauptsächlich auf den Raum um Dresden und auf Leipzig. Die später zu Sachsen-Anhalt gekommenen Gebiete sind nur gelegentlich auf dem Umwege über die Sekundogeniturfürstentümer, den Adel und seine Güter und Schlösser davon berührt worden.

Eine Schwächung Kursachsens bedeutete nämlich zweifellos die im Testament Kurfürst Johann George I. 1652 festgelegte und

1657 vorgenommene Einrichtung von drei nicht souveränen Sekundogenituren zum Unterhalt der jüngeren Söhne. Zwei davon konnten an die praktisch säkularisierten Bistümer Merseburg und Naumburg-Zeitz anknüpfen, während für die dritte mit Weißenfels ein eigenes Zentrum geschaffen wurde. Auf diese drei Fürstentümer, zu denen noch als Nebenlinie von Weißenfels im Jahre 1680 Sachsen-Barby trat, wurden mit Ausnahme des Kurkreises die meisten westsächsischen und nordthüringischen Ämter des Kurstaates verteilt. Weißenfels kam übrigens an den letzten Administrator von Magdeburg, Herzog August, und wurde daher bis 1680 zusammen mit diesem größeren Territorium von Halle aus verwaltet. Es war nur positiv für das Kurfürstentum, daß die Sekundogenituren zwischen 1718 (Naumburg-Zeitz), 1738 (Merseburg), 1739 bzw. 1746 (Barby, Weißenfels) alle wieder ausgestorben sind, und der alte Zustand wiederhergestellt wurde. Für den sonst mehr an den negativen als an den positiven Auswirkungen absoluter Herrschaft teilnehmenden Elbe-Saale-Raum bedeutet dieses Zwischenspiel eine direkte Einwirkung absolutistischen Fürstentums, der sich vor allem in kultureller Hinsicht auch förderlich bemerkbar gemacht hat. Die mächtigen Schloßbauten in den Residenzstädten und die vor allem in diesen heimische Musikpflege zeigen etwas von dem kulturellen Glanz des damaligen Sachsen, der hier auch auf dessen abgesonderte Randgebiete ausstrahlte.

Die hier nicht näher zu behandelnde Ostpolitik der beiden Friedrich Auguste hat das Kurfürstentum aus unserem Raum herausgeführt und hat sich für die Stammlande trotz äußerer Pracht und wirtschaftlicher Scheinblüte letztlich negativ ausgewirkt. Der Übertritt des Herrscherhauses zum Katholizismus, der als Voraussetzung für den Erwerb der polnischen Königskrone notwendig wurde, hat ferner in Sachsen zu einer gewissen Entfremdung zwischen Herrscherhaus und Untertanen geführt. Er hat wohl auch die Schwenkung Sachsens an die Seite des Hauses Österreich mit erleichtert. Im Siebenjährigen Kriege ist das Land daher zu einem der Hauptkriegsschauplätze geworden. Schwerste wirtschaftliche Nachteile sind daraus erwachsen, denn es war die Absicht Friedrichs des Großen die Kriegskosten vor allem im reichen Sachsen einzutreiben. Wenn es nach Kriegsende auch hier zu einem Wiederaufbau bescheideneren Umfanges gekommen ist, so hatte doch Preußen nunmehr politisch und auch wirtschaftlich das Übergewicht. Zwar konnten Preußen und Sachsen gelegentlich noch politisch zusammengehen, wie der Krieg von 1806 gegen Napoleon beweist. Die Niederlage von Jena und Auerstedt bot aber dem Franzosenkaiser Gelegenheit, Sachsen

nunmehr auf seine Seite zu ziehen. Das hat dazu geführt, daß sich hier 1813 noch einmal ein Hauptteil der Kämpfe abspielte, wobei die Orte an der strategisch wichtigen Elblinie vor allem betroffen waren. Aus diesem Raum sind neben den sächsischen Städten Dresden, Bautzen und Leipzig vor allem Großgörschen, Wartenburg und die Elbfestungen Magdeburg, Wittenberg und Torgau zu nennen. Am Ausgang dieses Zeitraums steht dann die in der vorliegenden Form von Preußen gar nicht so sehr positiv eingeschätze Abtretung des nördlichen Teiles Sachsens an dieses Land, auf die im anschließenden Kapitel einzugehen ist.

Brandenburg hat zu seinem altmärkischen Anteil aufgrund des Westfälischen Friedens in unserem Raum 1649/50 die Regierung in Halberstadt übernehmen können. In Magdeburg mußte man bestimmungsgemäß das Ende des Administrators August von Sachsen abwarten. Doch konnte die Nachfolge schon 1666 militärisch dadurch gesichert werden, daß die sich bis dahin noch immer dem Traum reichsstädtischen Glanzes hingebende Stadt Magdeburg zur Aufnahme einer umfangreichen brandenburgischen Garnison im sogenannten Klosterbergischen Vertrag gezwungen wurde. Erst 1680 ging auch das nunmehrige Herzogtum Magdeburg nach dem Tode des Administrators August endgültig an Brandenburg über. Die Kurfürsten haben in den neuerworbenen Gebieten die bisherige Landesverfassung zunächst weitgehend bestehen lassen. Selbst die Stände behielten ihre allerdings später stark beschnittenen Rechte. Erst im Laufe des 18. Jahrhunderts wird vor allem die von König Friedrich Wilhelm I. vorangetriebene Integration des preußischen Staates auch hier deutlicher fühlbar. Die Stände verlieren ihre bisherige Bedeutung. Die Einrichtung der beiden Kriegs- und Domänenkammern in Magdeburg für das alte Erzstift mit Mansfeld und in Halberstadt für das frühere Bistum und die dazugekommenen Teile der Grafschaften Honstein und Blankenburg-Regenstein, waren der strengen Aufsicht des Berliner Generaldirektoriums untergeordnet. Auch die bisher in Halle untergebrachten übrigen magdeburgischen Behörden mußten 1713 nach Magdeburg übersiedeln, das nunmehr ein deutliches Übergewicht als zentraler Ort dieses Raumes gewann. Nicht ohne Interesse für die spätere Entwicklung im 19. Jahrhundert ist es, daß die Altmark zwar zunächst der kurmärkischen Kriegs- und Domänenkammer in Berlin unterstellt blieb. Von 1770—1790 wurde sie jedoch durch eine eigene Kammerdeputation in Stendal zusammen mit der Prignitz verwaltet. Eine gewisse Absonderung von der Kurmark deutet sich damit an, die 1815 erneut wirksam wurde. — Die strategische Bedeutung der Stadt Magdeburg, welche nicht

nur die Elbelinie beherrscht, sondern auch dem Zentrum des brandenburgisch-preußischen Staates um Berlin Schutz gegen Angriffe von Westen her bieten konnte, kommt in dem bereits vom Großen Kurfürsten begonnenen, aber noch weit ins 18. Jahrhundert fortgesetzten Ausbau der Stadt zur stärksten Festung Preußens zum Ausdruck. — Zum geistigen Zentrum des Landes wurde aber seit 1697 Halle durch die Gründung einer Universität, die als Pflanzschule eines aufgeklärten Pfarrer- und Beamtenstandes für den Ausbau des preußischen Staates die ihr zugedachte Rolle im 18. Jahrhundert so gut wahrnahm, daß daneben das ältere, noch immer von dem strengen Luthertum beherrschte Wittenberg und selbst Leipzig etwas zu verblassen begannen. Halle sollte vor allem zur Heimstätte des Pietismus werden, von dessen Geist dem jungen Staate Preußen wichtige Impulse zugekommen sind.

Die preußischen Könige haben sich dem inneren Ausbau ihres Landes auch im sachsen-anhaltischen Raum mit großer Hingabe gewidmet und hier im Sinne des Merkantilismus neben nicht ausbleibenden Fehlschlägen doch im allgemeinen große Erfolge erzielen können. Vor allem wurde ein umfangreiches Ansiedlungs- und Landesmeliorationsprogramm durchgesetzt. Bei der Ansetzung von Neusiedlern fehlte es zwar keineswegs an Rückschlägen, aber insgesamt blühte das Land trotz der Kriege durch diese Maßnahmen wirtschaftlich auf. Die »Peuplierung« trug jetzt Früchte. Es darf ferner nicht vergessen werden, daß die dauernde Aufrechterhaltung einer stehenden Truppe zwar für den noch immer nicht reichen Staat eine enorme finanzielle Belastung gebracht hat, die nur durch peinliche Sparsamkeit ausgeglichen werden konnte. Die Anforderungen der Armee haben aber auch eine sehr starke wirtschaftliche Belebung der preußischen Lande hervorgerufen.

Als diese militärischen Machtmittel von Friedrich dem Großen tatsächlich zur Erweiterung seines Staates mehrfach eingesetzt wurden, ist der sachsen-anhaltische Raum meist nur in wirtschaftlicher Hinsicht betroffen worden. Die starke Festung Magdeburg bot nicht nur zeitweilig der in Berlin gefährdeten königlichen Familie und dem Staatsschatz den nötigen Schutz, sondern auch weitgehend dem sie umgebenden Lande. Von den größeren Schlachten des Siebenjährigen Krieges haben zwar die von Roßbach und Torgau sich auf späterem sachsen-anhaltischen Boden abgespielt, aber doch an dessen damals noch kursächsischen Rändern. Das ebenfalls noch sächsische Wittenberg hat dagegen mehrfach unter preußischen Belagerungen schwerstens zu leiden gehabt, ebenso das als Festung wichtige Torgau.

GESCHICHTLICHE EINFÜHRUNG LXXIII

Das Retablissement nach 1763 hat die Kriegsschäden im preußischen Teil unseres Raumes bald beseitigt. Sonst sind hier keine wesentlichen Veränderungen mehr festzuhalten, es sei denn eine Grenzkorrektur im östlichen Bereich gegen Brandenburg, durch die die bisher zur Brandenburg gehörenden Gebiete um Ziesar und Leitzkau 1772 im Austausch gegen Luckenwalde an das Herzogtum Magdeburg kamen. Die erstarrte Ruhe des alten Preußen wurde erst durch den nun nach hier vorgetragenen Angriff Napoleons 1806 empfindlich gestört. Hatte man noch gehofft, den Feind im Thüringischen aufhalten und sogar zurückwerfen zu können, so fiel in Auerstedt, wieder auf sächsischem, erst 1815 an die damalige Provinz Sachsen gekommenen Gebiet ein Teil der Entscheidung. Unmittelbar danach wurde die inzwischen veraltete Festung Magdeburg den Franzosen unter Ney ausgeliefert. Das nun vom Feinde besetzte ganze Elbe-Saale-Gebiet wurde im Frieden von Tilsit 1807 entlang der Elbe geteilt. Alle preußischen Gebiete westlich des Flusses, also auch Magdeburg mitsamt einem Brückenkopf, fielen an das unter Napoleons Bruder Jérome neu ins Leben gerufene Königreich Westphalen, das vor allem bis dahin braunschweigische, hannoversche und hessische Gebiete umfaßte. Kleinere sächsische Gebiete wie Gommern, Barby und Mansfeld wurden ebenfalls an das neue Königreich abgetreten. Erstmalig wurde ferner die Altmark von der Mark Brandenburg getrennt und dem westphälischen Elbdepartement in Magdeburg zugeteilt. Außerdem wurde ein Harzdepartement in Halberstadt eingerichtet. Einzelne westliche Grenzgebiete kamen an das in Braunschweig installierte Okerdepartement des neuen Königreiches. Manche Errungenschaften der Französischen Revolution, die durch die Übernahme der dortigen Gesetzgebung auf Westphalen übertragen wurden, wie z. B. die Befreiung der Bauern und die Gewerbefreiheit, hätten zusammen mit der von bewährten Beamten aufgebauten Verwaltung sicher den Bewohnern Vorteile bieten können, doch haben die völlige Einspannung dieses westphälischen Staates in die Machtpläne Napoleons und die dadurch hervorgerufenen finanziellen und persönlichen Belastungen solche Auswirkungen verhindert. So atmete alles auf, als die Fremdherrschaft 1814 nach Kapitulation der Festungen Magdeburg und Torgau beendet war. 1815 nahm die preußische Verwaltung ihre Tätigkeit wieder auf. Nur in den Jerichowschen Kreisen hatte sie nach 1807 noch weiterbestanden, denn diese waren bei Preußen geblieben und waren von Potsdam aus verwaltet worden.

Mehr kulturelle als politische Bedeutung hatten in diesem Zeitraum die anhaltischen Staaten. Bereits 1603 waren diese erst

1570 wieder zu einer Einheit zusammengeschlossenen Lande erneut in die Linien Bernburg, Köthen, Dessau und Zerbst geteilt worden. Jede von ihnen bestand im wesentlichen nur aus der namengebenden Stadt und ihrem Umkreis, sowie gelegentlich aus einigen Exklaven. Insgesamt umfaßten alle vier nicht viel mehr als zwei größere preußische Landkreise. So bedeutete der Unterhalt von vier regierenden, zum Teil ziemlich kinderreichen Fürstenfamilien eine sehr erhebliche Belastung. In Zerbst leistetete man sich in dem Collegium illustre sogar noch eine Miniaturausgabe einer Landesuniversität. Vor allem dem kostspieligen Bauwesen galt schon aus rein praktischen Bedürfnissen das Hauptinteresse der Fürsten. Die Schlösser der Renaissance in Bernburg, Köthen und Coswig, die des Barock in Zerbst, Dessau und Dornburg zeugen oder zeugten noch davon. Gelegentlich traten auch höhere Interessen hervor, so in der von Fürst Ludwig von Köthen geleiteten »Fruchtbringenden Gesellschaft«, einer Art von deutschem Sprachverein des hohen Adels, aber auch vor allem in der höfischen Musik. War doch sogar Johann Sebastian Bach einige Jahre in Köthen als Organist und Hofmusiker tätig. Seit dem ausgehenden 18. Jahrhundert begann auch das Theater in Dessau eine führende Stelle einzunehmen.

Dies wäre wohl schwerlich alles durchzuführen gewesen, wenn nicht verschiedene Fürsten vor allem als hohe Offiziere immer wieder in den Dienst auswärtiger Mächte getreten wären, ist doch dem Hause Anhalt eine militärische Begabung nicht abzustreiten. Seitdem die Fürsten kalvinistisch geworden waren, kam dafür allerdings nicht mehr so sehr Kursachsen sondern vorwiegend Brandenburg in Frage. Vor allem Fürst Leopold von Dessau und seine Nachkommenschaft sind aus der friderizianischen Armee des alten Preußen daher nicht wegzudenken. Hier hat man offenbar auch die finanziellen Mittel gewonnen, die es z. B. dem Fürsten Leopold erlaubt haben, fast den gesamten Adel seines freilich minimalen Ländchens auszukaufen. Trotz der rücksichtslosen Heranziehung Anhalts zu den Kosten der Schlesischen Kriege durch Preußen war später sogar Fürst Franz noch in der Lage, seine Landeshauptstadt Dessau und vor allem das benachbarte Wörlitz zu von ganz Deutschland damals bewunderten Musensitzen zu machen. 1793 starb das Haus Zerbst aus. Sein Gebiet fiel an die drei weiterbestehenden Linien und zwar so, daß der nördliche Teil mit der Stadt Zerbst an Dessau, der mittlere Teil mit Roßlau an Köthen, der östliche Teil mit Coswig an Bernburg kamen. — Dem Korsen haben sich die Anhalter teils widerwillig gebeugt, dafür aber ihre noch immer dreifache Landeshoheit gesichert und sogar

GESCHICHTLICHE EINFÜHRUNG LXXV

den für so geringe Ländchen etwas übertrieben wirkenden Herzogtitel erwerben können bzw. einfach angenommen.

Die Geschichte der übrigen bereits früher behandelten Zwergstaaten unseres Raumes im 17. und 18. Jahrhundert ist durch deren fortschreitende Unterordnung oder Einordnung in die benachbarten Territorien gekennzeichnet. Nach dem Aussterben des Grafenhauses 1599 kam Blankenburg an die Lehnsherren Braunschweig und Halberstadt. Da das letztgenannte Bistum damals ebenfalls in der Hand braunschweigischer Prinzen war, schien der ganze Blankenburger Besitz an dieses Haus fallen zu sollen. Doch gab der Kaiser im Dreißigjährigen Krieg 1628 die Grafschaft und deren halberstädtischen Lehnsanteile an verschiedene seiner Parteigänger. Erst 1670 konnte Braunschweig diesen Besitz wiedererlangen, während der ehemals halberstädtische Lehnsanteil der früheren Grafen gegen heftigen Widerstand der Welfen von Brandenburg mit Beschlag belegt und darauf mit dem früheren Bistum wieder vereinigt wurde. Die restliche Grafschaft Blankenburg teilte seither die Schicksale des Herzogtums Braunschweig. 1690 wurden die Einkünfte des kleinen Landes dem jüngeren Herzog Ludwig Rudolf zum Unterhalt überlassen. 1707 gelang es sogar, seine Erhebung zum selbständigen Fürstentum beim Kaiser zu erreichen. Von 1714 bis 1731 bildete es daher unter dem genannten Herrscher noch einmal ein selbständiges Land, das dann auch noch nach der Vereinigung mit dem Hauptterritorium bis 1808 eine eigene Regierung behielt. — Die bereits 1573 verhängte Sequestration hatte das Schicksal der Grafschaft Mansfeld bereits entschieden. Die seither bestehende getrennte Verwaltung der kursächsischen und brandenburgisch-preußischen Anteile wurde nach dem Tode des letzten Mansfelders 1780 endgültig rechtskräftig. — Die 1645 durch Teilung entstandene Grafschaft Stolberg-Wernigerode wurde infolge ihrer lehnsrechtlichen Abhängigkeit von Brandenburg 1714 zu einem Rezeß mit Preußen gezwungen, der zwar die nominellen Regierungsrechte der Grafen nicht beseitigte, alle wichtigen Angelegenheiten aber dem preußischen Staat überließ. Die Grafen von Stolberg-Stolberg, von denen 1706 noch die Nebenlinie Stolberg-Roßla abgezweigt wurde, befanden sich in einer ähnlichen Abhängigkeit von Kursachsen. Schließlich war auch das noch immer selbständige Reichsstift Quedlinburg praktisch der preußischen Verwaltung unterworfen, denn Kurbrandenburg hatte die aus der Vogtei hervorgegangene Schutzvogtei 1698 von Kursachsen käuflich erworben und zu weitgehender Eigenverwaltung ausgestaltet. Als Kuriosum aus diesem Zeitraum mag hier schließlich noch vermerkt

werden, daß in der »Reichsbaronie« Schauen noch 1689 ein weiterer Miniaturstaat dadurch entstand, daß den Freiherrn Grote der Reichsfreiherrenstand zuteil wurde. Irgendwelche Bedeutung hat aber dieses rechtlich lange Zeit umstrittene Gebilde niemals erlangt.

IX.

DIE PREUSSISCHE PROVINZ SACHSEN UND DAS LAND ANHALT VOM ENDE DER BEFREIUNGSKRIEGE BIS ZUM 1. WELTKRIEG

Die Beschlüsse des Wiener Kongresses von 1814/15 waren für das hier zu behandelnde Gebiet und seine Zukunft von grundlegender Bedeutung. Zum erstenmal in der Geschichte sollten die — wie wir sahen — durch so mannigfache politisch-historische und kulturelle Gemeinsamkeiten verbundenen Gebiete an der mittleren Elbe und unteren Saale — wenn von dem noch immer zersplitterten und daher bedeutungslosen Anhalt abgesehen wird — auch verwaltungsmäßig im größeren Rahmen des preußischen Staates eine Einheit bilden, ohne freilich aus dem gesamten mitteldeutschen Bereich völlig hinauszuwachsen. Allerdings wurden nun die politischen und wirtschaftlichen Bindungen an Berlin stetig größer.

Preußen bekam 1815 nämlich seine bisherigen Gebiete mitsamt den ehemals mainzischen Besitzungen um Erfurt und auf dem Eichsfeld, die erst 1803 erworben worden waren, zurück. Zu diesem kam nun noch fast die Hälfte des als Folge der profranzösischen Politik fast genau halbierten Königreichs Sachsen hinzu. Es handelte sich um einen politischen Kompromiß, der aber für 130 Jahre die Entwicklung unseres Raumes bestimmt hat. Hauptsächlich wurden der gesamte ehemals von den Askaniern beherrschte Kurkreis um Wittenberg und die beiden ehemaligen Stifte Merseburg und Naumburg-Zeitz von Sachsen abgetrennt und nun mit den altpreußischen Besitzungen zusammengefügt. Damit wurden also zu einem Teil Räume wieder vereinigt, die vorher in mehr oder weniger engerer Verbindung gestanden hatten. Daß auch erhebliche Teile des Meißner und des Leipziger Kreises von Sachsen gelöst wurden, diente der Arrondierung und hatte zum Teil wohl auch militärische Gründe. Problematischer ist es, daß mit dem langgestreckten, thüringischen Kreis, der von der Saale bis nahe an die Werra reichte, nun auch das nördliche Thüringen an Preußen gelangte, wodurch dieser alte historische Raum politisch in zwei Teile zerteilt wurde. Aber diese Teilung beruht bereits auf dem un-

glücklichen Leipziger Vertrag zwischen Ernestinern und Albertinern von 1495. Preußen blieb jedenfalls, durch die Verhältnisse bedingt, keine andere Wahl, als aus diesen Gebieten und den ehemals mainzischen Anteilen einen eigenen kleineren Regierungsbezirk mit dem Sitz in Erfurt zu bilden, der dem sich bald stabilisierenden Eigengewicht der neuen Provinz Sachsen entsprechend, aus Thüringen hinaustendierte. Gerechterweise darf aber nicht übersehen werden, daß ein einheitliches Land im thüringischen Raum noch nicht existierte, sondern daß dieser mit damals noch immer 12 selbständigen Staaten geradezu das Paradebeispiel deutscher Kleinstaaterei bot. Der Regierungsbezirk Erfurt (3500 km²), dem man geographisch auch noch den Südwesten des Regierungsbezirks Merseburg (2000 km²) zuzählen müßte, hat mit dann rund 5500 km² einen erheblich größeren Umfang besessen als das einzige thüringische »Groß-«herzogtum Sachsen-Weimar-Eisenach mit seinen rund 3600 km². Außerdem war preußisch Thüringen Teil eines Großstaates. Zu ihm gehörte ferner mit Erfurt die zentral gelegene und an Einwohnerzahl die anderen weit überragende Hauptstadt des thüringischen Raumes.

Die durch diese Landerwerbungen für Preußen 1815 auftretenden Probleme sind im übrigen schnell und pragmatisch geregelt worden. Da an eine verwaltungsmäßige Aufteilung der Mark Brandenburg natürlich nicht gedacht wurde, blieb außer gewissen Einzelveränderungen nur die Zusammenfassung aller zwischen der Westgrenze Brandenburgs und den Ostgrenzen Hannovers bzw. Hessens gelegenen nunmehrigen preußischen Gebiete zu einer neuen Provinz, der historisch berechtigt und politisch konsequent der Name Sachsen zugelegt wurde. Außer der bereits erwähnten »Regierung in Thüringen« in Erfurt, deren Bereich hier im folgenden beiseitegelassen werden muß, entstanden 1816 noch die »Regierung in Niedersachsen« mit dem Sitz Magdeburg und die »Regierung im Herzogtum Sachsen«, der nach einigem Zögern nicht das zuerst in Aussicht genommene Halle, sondern mit Rücksicht auf die neuen Untertanen Merseburg als Amtssitz zugewiesen wurde. Letztere Stadt wurde auch 1824 zum Versammlungsort der Stände der Provinz bestimmt, aus denen sich 1875 der Provinziallandtag und die unter einem Landeshauptmann stehende autonome Provinzialverwaltung am gleichen Ort entwickelten. Nicht zu den Ständen der Provinz wurden die Stände der Altmark gerechnet. Dieses bisher zur Mark Brandenburg gehörige älteste Territorium der früheren Markgrafen war aus allgemeinen und auch aus militärischen Erwägungen heraus zum Regierungsbezirk Magde-

burg geschlagen worden. Die vor allem von einflußreichen Schichten des dortigen Adels getragene Ablehnung dieser Verwaltungsmaßnahme führte dazu, daß die ständische Verbindung zu Brandenburg bis 1876 aufrechterhalten wurde. Ein eigener sogenannter »Kommunallandtag der Altmark« hat außerdem noch unter dem »Landeshauptmann der Altmark« bis 1929 einzelne Spezialaufgaben erfüllt. — Als Obergerichte wurden die drei Oberlandesgerichte in Halberstadt, Magdeburg und Naumburg bestellt, von denen 1878 aber nur Naumburg übrigblieb. Ein Konsistorium gab es nur noch in Magdeburg, wenn man von den drei gräflichen Mediatkonsistorien in Roßla, Stolberg und Wernigerode absieht. Die anfangs noch manche ständischen Rudimente aufweisende Kreiseinteilung der Regierungsbezirke kann hier übergangen werden.

Preußen war also bestrebt, die Eingliederung aller nunmehr provinzialsächsischen Gebiete in den Gesamtstaat möglichst reibungslos durchzuführen. Tatsächlich traten anfängliche geringe Widerstände, die in ehemals sächsischen Gebieten vornehmlich von vereinzelten Kreisen des Adels ausgingen, überraschend schnell zurück. Am längsten machte sich noch die alte Anhänglichkeit der Altmärker an Brandenburg bemerkbar. Ihr lagen aber im Prinzip keine antipreußischen Tendenzen zugrunde.

Eine als einigendes Band wirkende gemeinsame politische Entwicklung ist der Provinz freilich erst spät und nur beschränkt zuteil geworden. Wie bei Provinzen eines Großstaates ganz natürlich, lag das politische Schwergewicht eben bei der Zentrale, das heißt anfangs noch beim König, seinem Hof und Beamtenstab, später dazu noch bei Reichstag und Landtag sowie den Berliner Ministerien bzw. den zentralen Stellen der Wirtschaft. Nur dort konnten die Vertreter der Provinz deren Wünsche zum Ausdruck bringen, denn auch in den seit 1876 bestellten Provinziallandtagen standen meist nur Angelegenheiten von geringerer politischer Bedeutung zur Diskussion. — Daß im Anfang des 19. Jahrhunderts vor allem unter dem altpreußischen Adel und in den vorwiegend landwirtschaftlich bestimmten Gegenden die Konservativen eine wichtige Rolle spielten, versteht sich unter den damaligen Verhältnissen von selbst. Graf Albrecht v. Alvensleben, Finanz- und Innenminister unter Friedrich Wilhelm IV., Ferdinand v. Westfalen, der Bruder der Jenny Marx, Innenminister unter dem gleichen König, der Magdeburger Appellationsgerichtspräsident Ludwig von Gerlach, durch seinen Potsdamer Bruder Leopold einflußreich in der sogenannten Kamerilla, und schließlich auch Otto von Bismarck sind aus diesen Kreisen hervorgegangen. Der altmärkische Junker Bismarck hat

sogar im ständischen Leben seiner Heimatprovinz seine ersten politischen Erfahrungen gesammelt. Er ist dann aber bald in die große Politik hineingewachsen. Wenn er sich deshalb auch nur noch höchst ausnahmsweise in seiner Heimat aufhalten konnte, so ist er doch geistig sehr stark in ihr verwurzelt geblieben. Seit den 40er Jahren gewinnt nun der Liberalismus vor allem in der Mitte und im Süden der Provinz an Boden. Es waren hauptsächlich die Konflikte liberaler Pfarrer mit der Landeskirche, die hier zunächst die allgemeine Volksstimmung anheizten. Obwohl auch die schlechte wirtschaftliche Lage es schon vor 1848 hatte zu Unruhen kommen lassen, spielte sich sonst im Revolutionsjahr 1848 mit Ausnahme von Bernburg ruhig ab. Auch für die Parlamente in Frankfurt und Berlin wurden zwar mehr liberale als konservative Vertreter gewählt, die stets eine gemäßigte Haltung einnahmen. Aber weder dort noch in ihrer Heimat konnten diese eine besondere Rolle spielen. Noch lange sollte das politische Kräfteverhältnis so erhalten bleiben, zumal das Wahlrecht für den Landtag sich in diesem Sinne auswirkte. Erst die auf dem allgemeinen gleichen Wahlrecht beruhenden Ergebnisse der Reichstagswahlen nach 1867 wandelten das Bild. Seit etwa 1890 kam nicht zuletzt durch die inzwischen stark gewachsene Industrie die Sozialdemokratie im Reichstag und in den größeren Städten stärker ins Spiel, um schließlich 1912 von den 19 Reichstagsmandaten 11 zu erobern.

Mehr als die politischen Verhältnisse hat die wirtschaftliche Entwicklung zum stärkeren Zusammenwachsen der neu gebildeten Provinz Sachsen beigetragen. Mochten auch hier die entscheidenden Faktoren in immer stärkeren Maße von außen auf diesen Raum einwirken, so waren doch die frühen Phasen der Industrialisierung durchaus bodenständig. Die Landwirtschaft, in geringerem Maße der Straßenbau, die Schiffahrt und der Eisenbahnbau bewirkten hier seit dem ersten Drittel des 19. Jahrhunderts die erste Welle.

Schon die von Napoleon verhängte Kontinentalsperre mit ihrer Drosselung der Zuckereinfuhr aus den Kolonien, hatte vor allem in Schlesien und der Provinz Sachsen zu ersten Versuchen im Anbau von Zuckerrüben und in ihrer Verarbeitung geführt. An Fehlschlägen hat es dabei nicht gefehlt. Neue Einfuhrzölle machten die Eigenherstellung von Zucker seit dem ersten Viertel des 19. Jahrhunderts erneut ertragreich. So breitete sich seit etwa 1830 der Rübenanbau und damit verbunden ein dichtes Netz von Zuckerfabriken auf dem Lande und Raffinerien in den wichtigeren Städten aus, bis nach 1900 die Marktverhältnisse zur Konzentration und Einschränkungen der Herstellung

Anlaß gaben. Der Bedarf dieser Fabriken an Heizmaterial hat dem zunächst noch mit ziemlich primitiven Mitteln betriebenen Braunkohlenabbau zum schnellen Aufstieg verholfen. Von der Umgebung Halles ausgehend, griff dieser auf den Weißenfels-Zeitzer Raum, den Bereich von Bitterfeld, die Helmstedt-Egelner Mulde und schließlich um 1910 auf die mächtigen Lager des Geiseltales bei Merseburg über. Die erforderlichen Transportmittel bot der Aufbau der Eisenbahnen, der mit der Bahn Leipzig—Halle—Magdeburg 1839/40 begann. In rascher Folge schlossen sich die Anhalter Bahn von Berlin nach Dessau, die Strecken von Potsdam nach Magdeburg—Braunschweig und die Linie Magdeburg—Wittenberge—Hamburg an. Damit war ein Grundnetz geschaffen, das bis etwa 1880/90 zu erheblicher Engmaschigkeit ausgebaut wurde. Anfangs für den Personenverkehr, später nur noch für Massengüterbeförderung, wurden die Elbe und ihre Nebenflüsse nunmehr mit Dampfschiffen befahren, obwohl die unregelmäßige Wasserführung der Elbe auch manche negativen Folgen hatte. Der bereits 1743 begonnene Plauer Kanal zwischen Elbe und Havel wurde nach 1870 erweitert, dagegen blieb der Mittellandkanal, der die Elbe mit der Weser und dem Rhein verbinden sollte, noch lange ein Wunschtraum.

Während der Mansfelder Kupferschieferabbau gegen Ende des 19. Jahrhunderts den Verhältnissen am Weltmarkt kaum noch gerecht werden konnte, und hier Arbeitsrückgang und soziale Auseinandersetzungen die Folge waren, wurde mit dem Bergbau auf Steinsalz zugleich im Kaliabbau ein neuer äußerst bedeutsamer Industriezweig vor allem im Raum Staßfurt-Egeln eröffnet. Auf diesem Produktionsgebiet nahm Deutschland vor dem ersten Weltkrieg eine Monopolstellung ein, was sich natürlich auf die Wirtschaft der Provinz Sachsen besonders ausgewirkt hat. An die Kali- und Braunkohlengewinnung schlossen sich die chemischen Werke an, deren Vorläufer in den Schwelwerken von Halle und Umgebung oder im Weißenfels-Zeitzer Raum anzutreffen waren. Nachdem sich vor allem um Staßfurt und Bitterfeld diese chemischen Werke stark vermehrt hatten, schloß im ersten Weltkrieg das riesige Stickstoffwerk Leuna diese Phase der Entwicklung zunächst ab. — Um 1900 wurde schließlich auf der Braunkohle auch die Elektrizitätsherstellung aufgebaut, so daß Mitteldeutschland seither benachbarte Gebiete, z. B. teilweise Berlin, mit Strom versorgen konnte.

Die hier nur angedeuteten Vorgänge in der Landwirtschaft, im Bergbau und in der chemischen Industrie setzten immer mehr Maschinen voraus. Daher begann man zu einem großen Teil nun auch diese ebenfalls im mitteldeutschen Raum herzustel-

len. Selbst die Rohstoffe Eisen — und später Stahl — konnten wenigstens im Anfang teilweise selbst geliefert werden, denn zu den bereits früher erwähnten Harzer Eisenhütten kamen 1815 noch Lauchhammer und später das weniger bedeutende Tangerhütte hinzu. Die Anfänge des Maschinenbaus waren zunächst in Magdeburg noch mit der Herstellung von Schiffen verknüpft. Sehr schnell gingen diese Werke aber auch zur Fertigung von Maschinen für Zuckerfabriken, Braunkohlengewinnung, Mühlen sowie anderes über. Auch Halle, Dessau und andere Städte weisen daher bald umfangreichen und leistungsfähigen Maschinenbau auf.

Der Ausgangspunkt dieser folgenreichen Entwicklung beruhte anfangs auf mehr oder weniger lokaler Initiative. Bald waren aber die erforderlichen Investitionen nur noch in größerem Rahmen durchzuführen. So entstand zunächst eine starke wirtschaftliche Zusammenarbeit in der Provinz, bis schließlich zentrale Kapitalinteressen hier ein weites Feld fanden. Trotzdem ist es nicht zu übersehen, daß die vielseitigen wirtschaftlichen Zusammenhänge die Integration der Provinz Sachsen seit der zweiten Hälfte des 19. Jahrhunderts sehr gefördert haben.

Im gleichen Sinne hat auch die wachsende kulturelle Verflechtung des Elbe-Saale-Raumes gewirkt. Aufgrund der sächsischen wie der magdeburgischen Tradition konnte die Provinz Sachsen in dieser Hinsicht von vornherein auf einem hervorragenden höheren Schulwesen aufbauen, für das nur der Name Schulpforta stellvertretend genannt sei. Zur Landesuniversität wurde nach 1815 die Fridericiana von Halle bestimmt, mit der 1817 die darniederliegende Wittenberger Universität vereinigt wurde. Stand hier auch anfangs noch die Theologie bei weitem im Vordergrund, so traten die anderen Fächer ihr bald konkurrierend zur Seite, darunter besonders förderlich für die Provinz die hervorragend vertretenen Landwirtschaftswissenschaften. Musik und Theater wurden zwar ebensowenig wie die Museen vernachlässigt, blieben aber verständlicherweise doch stark im Schatten von Berlin oder Leipzig. Ein wachsendes Zusammengehörigkeitsgefühl mindestens der geistig interessierten Schichten des Landes beweisen die sich relativ früh vor allem im Bereich von Halle zeigenden regen Bemühungen zur Erforschung der Landesgeschichte. Der Thüringisch-Sächsische Geschichts- und Altertumsverein mit dem Sitz in Halle trat bereits 1819 als einer der ältesten Gründungen dieser Art ins Leben. Und die 1876 gebildete Historische Kommission gehört ebenfalls zu den ältesten derartigen Einrichtungen in Deutschland. Sie hat, wie ihre Veröffentlichungen zeigen, eine grundlegende, andere gleichartige

Institutionen bei weitem übertreffende Wirksamkeit entfaltet. So schien sich jedenfalls das Experiment der Zusammenfügung bis dahin mehr oder weniger selbständiger Gebiete zu einer Provinz im allgemeinen durchaus als erfolgreich zu erweisen.

Obwohl staatlich noch immer ein Sonderdasein führend, konnten sich doch die drei kleinen, noch bestehenden anhaltischen Staaten dem Einfluß des mächtigeren Angrenzers kaum entziehen. Vor allem die kulturellen Leistungen, die sich im Schulwesen, im Theater, in den Schlössern und Museen widerspiegelten, waren jedoch den Bewohnern des Landes Anlaß zu Stolz und Betonung der Eigenständigkeit, zumal manche Maßnahmen des großen Nachbarn, wie zum Beispiel auf dem Gebiete der Grenzzölle, auch nicht dazu angetan waren, bei den Anhaltern besondere Sympathien für Preußen aufkommen zu lassen. Zudem bahnte sich eine Vereinigung aller bisherigen Landesteile an. Bereits 1847 starb die Linie Köthen aus. Da in Bernburg seit 1834 ein regierungsfähiger Herzog nominell an der Spitze des Landes stand, von dem Nachkommen nicht zu erwarten waren, zeichnete sich der Anfall auch dieses Duodezstaates an die Linie Dessau ab. Er trat 1863 tatsächlich ein und schuf nun ein einheitliches Land Anhalt, das trotz seines geringen Umfanges von rund 2300 km² bis 1945 bestehen sollte. Die Revolution von 1848 berührte auch die anhaltischen Residenzen in Form von Tumulten. Sie hatte zur Folge, daß anstelle der bisherigen, rein bürokratischen Form der Regierung die durch ein vom gesamtanhaltischen Landtag kontrolliertes Ministerium trat. Der industrielle Aufbau wirkte sich seit 1890 auch auf das kleine Land aus. Besonders die Kaliförderung im anhaltischen Leopoldshall bei Staßfurt ermöglichte es, die Hälfte der Staatsausgaben mit deren Einkünften zu bestreiten. Die Steuern lagen infolgedessen so niedrig, daß Anhalt für Kapitalbesitzer damals besonders interessant war und als recht wohlhabendes Land gelten konnte. Seit dem Ende des 19. Jahrhunderts machte die Industrialisierung besonders in den Städten Dessau, Bernburg und Köthen erhebliche Fortschritte.

X.

VOM ERSTEN ZUM ZWEITEN WELTKRIEG

Durch die reichen Erträge seiner Landwirtschaft ist Sachsen-Anhalt stets von größter Bedeutung für die deutsche Volkswirtschaft gewesen. Seine Lage inmitten des Reichsgebiets, seine Rohstoffvorräte und seine starke Industrialisierung haben es schon im ersten Weltkrieg eine sehr wichtige kriegswirtschaftliche

Rolle übernehmen lassen. Das Ammoniakwerk Leuna der Badischen Anilin- und Sodawerke Ludwigshafen, das Sprengstoffwerk Piesteritz oder das Kraftwerk Zschornewitz-Golpa entstanden damals. Auch die Metallindustrie in den großen Städten, vor allem in Magdeburg, arbeitete für die Waffen- und Munitionsherstellung auf Hochtouren. Unter diesen Umständen mußten sich die Folgen des verlorenen Krieges hier nach 1918 besonders auswirken. Die unter alliierter Überwachung stattfindende Zerstörung der Rüstungswerke führte zum Verlust vieler Arbeitsplätze. Andere Fabrikationsstätten, wie z. B. Leuna, konnten auf Friedensproduktion umgestellt werden. Die Abtretung Elsaß-Lothringens hatte für Deutschland ferner zum Verlust der Monopolstellung in der Kaliproduktion geführt. Die Mansfelder Kupfergewinnung war seit langem gegenüber der billiger produzierenden Konkurrenz auf dem Weltmarkt nur durch staatliche Subventionen aufrecht zu erhalten.

Diese allgemeine wirtschaftliche Lage konnte nicht ohne politische Folgen bleiben. Zwar sind die eigentlichen Entscheidungen der Novemberrevolution von 1918 nicht in den Provinzen gefallen, sondern in der Hauptstadt Berlin. Aber auch in Mitteldeutschland kam es damals in den größeren Städten und vor allem im südlichen Teil des Landes zu Kämpfen, die noch bis 1923 mehrfach wieder aufflammten. Sie haben den Einsatz von Militär unter General Maercker notwendig gemacht. Ende März 1921 begann im Raum Mansfeld und Leuna-Merseburg ein großer Aufstandsversuch anarcho-kommunistischer Kräfte. Max Hölz, der schon vorher im Vogtland einen sehr blutig ausgegangenen Aufruhr versucht hatte, konnte nur nach abermaligen schweren Kämpfen von der Polizei verhaftet werden. Politisch gesehen, blieb der Raum Halle-Merseburg sehr viel radikaler als der Norden des Landes. Hier im Süden hatte die USPD nach dem Umsturz 1918 sofort starken Anhang, der später zumeist zu den Kommunisten überging. Insgesamt hatten die Linksparteien in Sachsen-Anhalt während der Weimarer Republik dauernd mehr als 50 Prozent Stimmenanteil und lagen damit hier über dem Reichsdurchschnitt. Mit der Verschärfung der wirtschaftlichen Lage und dem Anwachsen der Arbeitslosenzahlen erzielten die Nationalsozialisten auch in Sachsen-Anhalt erste Erfolge. Bis 1933 blieben sie hier zwar etwas über dem Reichsdurchschnitt, konnten jedoch die absolute Mehrheit nicht erreichen. Als Besonderheit der sachsen-anhaltischen politischen Entwicklung sind noch die beiden in Magdeburg entstandenen Bewegungen des »Stahlhelm« und des »Reichsbanners Schwarz-Rot-Gold« zu nennen. Erstere, zunächst als zwar rechts gerich-

tete, aber weniger politisch gemeinte Sammelbewegung ehemaliger Soldaten gegründet, wurde durch die allgemeine Radikalisierung nach rechts gedrängt und hat dann bei der Machtergreifung der Nationalsozialisten eine unglückliche Rolle gespielt. Das Reichsbanner wollte zwar die Unterstützung der Republik fördern, kam indessen ebenfalls in die sich verschärfenden Kämpfe hinein und hatte neben den es tragenden »Weimarer« Parteien nur untergeordnete Bedeutung. Nach 1933 vollzog sich auch in Sachsen-Anhalt die »Gleichschaltung«, durch die alle anderen politischen Kräfte beseitigt oder in den Untergrund verwiesen wurden. Allerdings blieb noch immer der 1919 geschaffene Freistaat Anhalt bestehen. Unter einem gleichfalls für das Land Braunschweig zuständigen Reichsstatthalter führte er seine nominelle staatliche Sonderexistenz weiter, obwohl Anhalt inzwischen vor allem politisch und wirtschaftlich auf das engste mit der Provinz Sachsen zusammengewachsen war.

Die wie überall so auch hier zu beobachtende radikale politische Einstellung, die sich gegen Ende der 20er Jahre erneut verschärfte, war zur einem Teil in der katastrophalen, wirtschaftlichen Lage der Nachkriegszeit begründet, die das hochindustrialisierte Sachsen-Anhalt besonders betroffen hat. Schon die aufgrund des Versailler Vertrages durchzuführenden Abrüstungsmaßnahmen hatten gerade die Metallindustrie unseres Raumes stark zurückgeworfen. Verstärkt durch die Weltwirtschaftskrise entstand eine starke Arbeitslosigkeit. Infolgedessen waren immer weitere Schichten der Bevölkerung bereit, den Vorstellungen Hitlers entgegenzukommen. Demgegenüber bedeutete der Weiterbau des Mittellandkanals, der 1938 mit dem Schiffshebewerk Rothensee bei Magdeburg endlich die Verbindung zwischen dem Rhein und der Elbe bzw. Oder herstellte, nur wenig. Seit 1928 wurden allerdings bereits in Magdeburg neue große Elektrizitäts- und Gaswerke begonnen, welche die künftig von Westen herantransportierte Steinkohle ausnutzen sollten. Damit waren Anfänge geschaffen, an die die 1933 erneut einsetzende Rüstungspolitik in diesem Raum anknüpfen konnte. Nun wurde nicht nur die Metallindustrie wieder für militärische Aufgaben eingesetzt, sondern es kamen noch neue Werke für die Herstellung von Flugzeugen und die Gewinnung von Braunkohlenbenzin hinzu. Auch das Leunawerk wurde für diese Aufgabe in starkem Maße ausgebaut. In Schkopau bei Halle entstand das sogenannte Bunawerk, das vor allem künstliches Kautschuk fabrizieren sollte.

Was sich hier in einer kurzen Zeit der Scheinblüte entwickelte, hat der Bombenkrieg seit 1939 zu einem guten Teil wieder ver-

nichtet. Unter den erwähnten Rüstungswerken wurde das Leunawerk fast vollständig zerstört, obwohl die Produktion auch dann noch nicht gänzlich zum Erliegen kam.

XI.

OKKUPATION, NEUAUFBAU UND SOWJETISIERUNG (1945–1986)

Das Frühjahr 1945 sollte auch für den mitteldeutschen Raum den Zusammenbruch des nationalsozialistischen Regimes und damit neben dem Gefühl der Befreiung von einem unmenschlichen System doch viel eher ein bis dahin nicht für vorstellbar gehaltenes Elend und Chaos bringen. Dies gilt in besonderem Maße für die durch zahlreiche Fliegerangriffe zerbombten Städte Magdeburg (60% zerstört), Dessau (83%), Halberstadt (82%), Merseburg (60%), Zerbst (Zentrum 85%) und Eilenburg (68%). Andere, wie Halle (15%) und eine Reihe von mittelgroßen oder kleineren Städten, waren glimpflicher davongekommen. Eisenbahnanlagen, Straßen und Brücken, darunter vor allem die Elbe-, Saale- und Muldeübergänge, waren unbenutzbar. Durch riesige Mengen von Trümmern waren die Durchfahrten durch die bombenzerstörten Städte ebenfalls unpassierbar. Weitgehend unbrauchbar waren die industriellen Produktionsstätten in Magdeburg, Dessau, Merseburg und Leuna, die zu einem wesentlichen Teil der Rüstung gedient hatten. Künstlerisch sehr wertvolle Bauten, wie die Dome von Magdeburg und Halberstadt, waren stark zerstört und sogar in ihrer Statik gefährdet. Plündernde »Fremdarbeiter« durchzogen das Land und nahmen alles, was nicht niet- und nagelfest war. Zudem strömten in steigendem Maße die aus ihrer ostdeutschen Heimat Verjagten und andere Flüchtlinge in das Land, wodurch der übrig gebliebene Wohnraum, die Nahrungsmittel und andere Versorgungsgüter noch mehr verknappt wurden.

Die letzte Okkupation durch feindliche Truppen lag in Mitteldeutschland über 130 Jahre zurück. Kaum jemand hatte daher eine Vorstellung, was dies für ein Land und seine Bewohner zu bedeuten hat. – Zuerst drang in der ersten Aprilhälfte 1945 die amerikanische 9. Armee, welche bei Hameln nahezu kampflos die Weser überschritten hatte, über Hildesheim – Braunschweig nach Mitteldeutschland vor. Die buchstäblich aus den allerletzten Reserven eiligst zusammengeraffte »Armee Wenck«, die eigentlich für den Entsatz des Ruhrkessels aufgestellt werden sollte, warf sich den hervorragend ausgerüsteten Amerikanern mit noch immer erstaunlicher Tapferkeit entgegen. Weil es bei den meisten deutschen Truppen an Kampfausbildung und Kriegserfahrung mangelte, und auch Waffen, Munition, Kriegsgerät, Panzer, Flugzeuge und Treib-

stoff fehlten, konnten diese von den Amerikanern auf das östliche Ufer von Elbe und Mulde abgedrängt weden. Als die Amerikaner an den genannten Flüssen haltmachten, konnte Wenck zwar nicht, wie Hitler erwartete, die inzwischen vollzogene Einschließung Berlins durch die Russen aufbrechen. Wohl aber konnte er diesen einige Zeit hinhaltenden Widerstand entgegensetzen, was wenigstens zur Rettung eines Teils der Bewohner diente.

Die aus Richtung Braunschweig und Halberstadt vordringende 9. amerikanische Armee erreichte am 12. April die Elbe bei Magdeburg-Westerhüsen. Einen Tag später nahm sie auch Barby südlich von Magdeburg. Am 18. 4. war der letzte Widerstand in den westlich der Elbe gelegenen Hauptteilen Magdeburgs, die man noch zu verteidigen versucht hatte, gebrochen. Sofort bei ihrem Erscheinen hatten die Amerikaner zwei Brückenköpfe zwischen Randau und Elbenau und einen größeren östlich Barby besetzt. Den ersteren scheinen sie nicht intensiv genug verteidigt zu haben, denn er konnte von Einheiten Wencks wieder beseitigt werden. Der Brückenkopf östlich Barby wurde dagegen durch Behelfsbrücken mit dem Westufer der Elbe verbunden und schien trotz heftiger Gegenangriffe der Deutschen zum Ausgangspunkt der Eroberung des noch in deutscher Hand befindlichen Gebietes östlich der Elbe werden zu sollen. – Am 14. April erreichten amerikanische Spitzen aus Richtung Kassel-Nordhausen bei Friedeburg nördlich Halle die Saale, wo sie den Fluß mit Hilfe einer Behelfsbrücke überschritten. Auch von Süden wurde die Stadt Halle fast gleichzeitig umklammert und bis zum 19. 4. besetzt. Hartnäckiger Widerstand konnte von der deutschen Armee Wenck noch westlich und südlich von Dessau geleistet werden. Doch erwies sich die Verteidigung der Muldelinie bald als undurchführbar. Dessau, Wolfen, Bitterfeld mußten deshalb nach dem 20. 4. aufgegeben werden. Nachem Leipzig ebenfalls am 20. 4. erobert worden war, fiel am 24. 4. das bei der Verteidigung durch die Deutschen stark zerstörte Eilenburg. Abgesehen von vorübergehenden kleineren Vorstößen auf Zerbst und in den Raum Torgau, blieben die Amerikaner an der Elbe-Muldelinie stehen und überließen das Gebiet östlich dieser beiden Flüsse den sich langsamer nähernden Russen. Der allgemein erwartete, und sicher ohne wesentliche Schwierigkeiten durchführbare Vormarsch der Amerikaner auf Berlin unterblieb. Dies hat sich als schwerer politischer Fehler erwiesen, denn dadurch wurde den Russen die Möglichkeit gegeben, sich nicht nur als »Befreier« von Berlin, sondern damit auch von ganz Deutschland feiern zu lassen, obwohl mehr als ⅔ des deutschen Gebietes von westlichen Truppen erobert worden waren. Bei den Abmachungen der Alliierten über die Aufteilung Deutschlands in Besatzungszonen waren den westlichen Verbün-

deten schließlich auch Sektoren in dem von den Russen allein eroberten Berlin zugestanden worden. Dafür hatten diese sich bei den entsprechenden Verhandlungen bereit erklären müssen, den Russen Thüringen, den größten Teil von Sachsen, West-Mecklenburg und den größten Teil von Sachsen-Anhalt als Besatzungsgebiet zu überlassen. Infolgedessen räumten die Amerikaner zur Überraschung der ahnungslosen Bevölkerung am 1. Juli 1945 diese Gebiete. Heute werden diese Vorgänge auf westlicher Seite aus undurchsichtigen Gründen auch bei Verhandlungen über die Stellung Berlins leider übergangen.
Die Russen, deren Hauptziel nach Überschreiten der Oder die Einschließung und Eroberung Berlins sein mußte, stießen schon am 19. 4. überraschend aus dem Raum Jüterbog auf Wittenberg vor. Doch konnten sie hier von Einheiten der Armee Wenck noch einmal zurückgedrängt werden. Am 25. 4. wurde auf den Elbwiesen unmittelbar vor der von den Amerikanern eingenommenen Stadt Torgau das schon einen Tag zuvor stattgefundene erste Zusammentreffen amerikanischer und russischer Truppen mit einer vor allem für die Weltpresse arrangierten Verbrüderungsfeier festlich begangen. Inzwischen zog sich die Armee Wenck, nachdem sich der von Hitler sehnlichst erwartete Vorstoß auf Berlin als undurchführbar erwiesen hatte, in Disziplin nach Nordwesten zurück. Gegen den Druck der aus den Räumen Rathenow und Havelberg vordrängenden Russen konnte Wenck aufgrund der am 4. 5. im Rathaus Stendal stattgefundenen Kapitulationsverhandlungen den größten Teil seiner restlichen Truppen, viele Verwundete und auch Zivilisten auf das von den Amerikanern inzwischen ebenfalls besetzte altmärkische Ufer der Elbe nördlich und südlich von Tangermünde und bei Wittenberge überführen.
Nach letzten Kämpfen mit Einheiten Wencks besetzten die Russen am 5. 5. die östlich der Elbe gelegenen Stadtteile Magdeburgs, womit auch die russische Eroberung der Gebiete östlich von Elbe und Mulde abgeschlossen war. Wie sich dieser Einmarsch nicht nur in den ostdeutschen Gebieten, sondern auch im Raum zwischen Oder und Elbe vollzogen hat, ist der jüngeren Generation nicht mehr voll bewußt. Denn dies wird im Westen aus bestimmten Gründen offenbar übergangen und im Osten natürlich vollständig unterdrückt. Wer die Dinge an Ort und Stelle selbst erlebt hat, scheut sich diese in der heutigen, auf Ausgleich bedachten Zeit in ihrer ganzen Scheußlichkeit detailliert auszubreiten. Gesagt sei nur, daß selbst die Toten – das Grab des Feldmarschalls Gneisenau im sachsen-anhaltischen Sommerschenburg beweist es ebenso wie das des General-Feldmarschalls Moltke im schlesischen Kreisau und andere – in ihrer Ruhe durch Plünderer gestört worden sind.

Wer Einzelheiten erfahren möchte, sei auf die von Theodor Schieder und anderen namhaften westlichen Historikern gesammelten und herausgegebenen Augenzeugenberichte verwiesen (LV 780). Es mag gelegentliche Ausnahmen gegeben haben, aber was heute als »Befreiung« und als »brüderliche Hilfe« der Russen auf östlicher Seite hoch gepriesen wird, war zunächst alles andere als dies. Erst später dürften die Russen eingesehen haben, wie sehr ihre künftigen Pläne dadurch gestört werden mußten. Denn auf die Ereignisse des Frühjahrs 1945 geht hauptsächlich jene noch immer vorhandene latente Antipathie der Vertriebenen aus Ostdeutschland und der Mitteldeutschen gegen die Russen zurück, die sich trotz überschwänglicher, gegenteiliger Beteuerungen der offiziellen Stellen bis heute gehalten hat. Schon sehr bald sollte sich dies kundtun, als man nämlich am 8. September 1946 wagte, in Sachsen-Anhalt – wie etwa gleichzeitig in den anderen Ländern des nunmehrigen sowjetischen Herrschaftsbereichs – halbwegs freie Wahlen abhalten zu lassen. Obwohl bereits ein halbes Jahr zuvor unter sehr starkem russischen Druck die Zwangsvereinigung der Sozialdemokraten mit den Kommunisten zur Sozialistischen Einheitspartei Deutschlands (SED) stattgefunden hatte, und obwohl diese nun in jeder Hinsicht propagandistisch, materiell und ideell gefördert worden war, erreichte sie in dem früher überwiegend links eingestellten Sachsen-Anhalt nur 45,8% aller Stimmen. Seither sind wirklich freie Wahlen wohlweislich nicht wieder abgehalten worden.

Dies hatte allerdings insofern keine große Bedeutung, weil die wirklichen Entscheidungen ohnedies nicht mehr im Lande getroffen wurden. Auch die Berliner Stellen waren weitgehend einflußlos, weil die Gesamt-Politik der nunmehrigen DDR durch Moskau bestimmt wurde. Dennoch war es unumgänglich, eine regionale und lokale Verwaltung wieder aufzubauen. Dazu sollte auf die als Nationalsozialisten anzusehenden oder nur als solche verdächtigten bisherigen Beamten und Angestellten nicht zurückgegriffen werden. Dadurch wurden sehr viele völlig sachunkundige, aber politisch unverdächtige Beauftragte mit Aufgaben betraut, denen sie sachlich nicht gewachsen waren. Zunächst wurde auf russischen Befehl vom 16. Juli 1945 die alte Provinz Sachsen wiederhergestellt, die am 23. 7. als Verwaltungsbehörde erneut tätig wurde. Regierungssitz der am 6. 10. 1947 zum Land Sachsen-Anhalt erhobenen bisherigen Provinz wurde das relativ wenig zerstörte Halle, wo auch Gebäude aufgelöster bisheriger Verwaltungen zur Verfügung standen. Bezirksregierungen erstanden erneut in Magdeburg und Merseburg, sowie für das frühere Anhalt in Dessau. Der schon 1944 zu Thüringen geschlagene ehemalige Regierungsbezirk Erfurt blieb beim nunmehrigen Land Thüringen. Als erster Präsident, seit

1947 Ministerpräsident, wurde der nunmehrige Liberaldemokrat Hübener eingesetzt. Er war als Landeshauptmann vor 1933 Leiter der provinzialen Selbstverwaltung der Provinz Sachsen gewesen, von den Nationalsozialisten jedoch aus diesem Amt entfernt worden. Entscheidend in der Landesregierung war aber nicht er, sondern der Innenminister Sievers und andere Altkommunisten.
Wie unbedeutend die Stellung dieser Verwaltung im Grunde war, ergibt sich aus ihrer vollständigen Unterstellung unter die bereits am 9. 6. 1945 in Berlin ins Leben gerufene Sowjetische Militäradministration für Deutschland (SMAD), welche mit Hilfe von 500 örtlichen Kommandanturen die lächerlichsten Details auf bürokratische Weise überwachte. Nach der Errichtung der DDR am 7. 10. 1949 wurde die SMAD zwar formell aufgelöst. Dafür trat an ihre Stelle eine Kontrollkommission, welche die gleichen Aufgaben, jetzt aber geschickter und diskreter, erledigte. Im übrigen wurden von Anfang an zielstrebig die gleichen Methoden verwendet, welche die Kommunisten bei ihren Machtergreifungen in anderen Ländern anzuwenden pflegen. Begonnen wurde mit einer sogenannten »Entnazifizierung«, also eine Art von Gleichschaltung, durch die die kleinen Mitläufer und Opportunisten eher betroffen wurden als diejenigen, die sich schnell mit dem neuen Regime arrangiert hatten. Ebenfalls sollten vorgeblich mit der sogenannten »Bodenreform«, die in Sachsen-Anhalt besonders eilig vorangetrieben wurde, die angeblichen Förderer des Nationalsozialismus getroffen werden. In Wahrheit handelte es sich um eine weitere Vertreibung im eigenen Land, die sich unter abschreckenden Umständen, oft in Form von erneuten Plünderungen und Verwüstungen, vollzog. Beispielsweise wurde der letzte Herzog von Anhalt, ein bekannter Gegner des Nationalsozialismus, ebenfalls enteignet und in das von den Nationalsozialisten übernommene, dann von den Russen weiter betriebene KZ Buchenwald bei Weimar gebracht, wo er 1947 gestorben ist. Auch die vertriebenen Bauern aus dem Osten und die Landarbeiter, welche das enteignete Land zugeteilt erhielten, sind bald wieder um dieses gebracht worden. Denn sie wurden schnell gezwungen, sich der kollektivierten Landwirtschaft anzuschließen, die heute auch bereits wieder weitgehend in industrielle Produktionsformen umgewandelt worden ist.
Die verschiedenen Maßnahmen der neuen Landesregierung, die in Wahrheit auf Anweisung Moskaus getroffen werden mußten, haben die beabsichtigten Veränderungen der bestehenden Strukturen und Verhältnisse zur Folge gehabt. Verstärkt wurden diese durch die sofort einsetzende und sich immer mehr steigernde entschädigungslose Enteignung industrieller und gewerblicher Betriebe. Infolgedessen setzte auch hier jene Fluchtwelle der Betroffenen ein,

die vor allem die Wirtschaft, aber unter anderem dann auch die Universitäten und weitere wissenschaftliche Institutionen in ihrem Wiederaufbau schwer geschädigt hat. Erst durch massive Sperrmaßnahmen, wie die Errichtung der durch Berlin verlaufenden Mauer am 13. August 1961, konnte damals auch für Sachsen-Anhalt der Flüchtlingsstrom einigermaßen gestoppt werden. – Zur Erschwerung der wirtschaftlichen Lage kam die Demontage industrieller Einrichtungen, die den Russen von ihren damaligen Alliierten eingeräumt worden war. Von diesem »Recht« machten sie alsbald, aber keinesfalls sachgerecht Gebrauch. So wurden beispielsweise die zweiten Gleise der Eisenbahn-Fernstrecken und viele Nebenbahnen demontiert und nach Rußland gebracht. Dadurch wurde der Wiederaufbau bald stärkstens behindert. In gleicher Richtung wirkte sich der völlig unsachgerechte Abbau aller elektrifizierten Eisenbahnstrecken in Mitteldeutschland aus. Die wegen der abweichenden Spurweiten in Rußland gar nicht zu verwendenden Elektro-Lokomotiven wurden gleichfalls nach dort transportiert. Als sie 10 Jahre lang aller Wartung entbehrt hatten und völlig verrottet waren, brachte man sie nach Mitteldeutschland zurück, wo sie von deutschen Technikern einigermaßen wieder hergestellt und leidlich eingesetzt werden konnten.

Nach der Durchführung der Demontagen behielten die Russen die meisten der restlichen Werke in eigener Verwaltung. Erst 1953/54 wurden sie den Deutschen nominell wieder unterstellt, mußten aber ihre Produkte weiter vornehmlich an Rußland liefern. Unter solchen Umständen konnte sich der Wiederaufbau des zerstörten Landes nur langsam und schleppend vollziehen. Immer erneut kam es zu Engpässen. Nach Menge und vor allem Qualität blieben die Produktionsleistungen in steigendem Maße hinter denen der westlichen Industrienationen und Japans zurück. – Zur Wiederingangsetzung des Verkehrs mußten zunächst die ungeheuren Trümmermengen in den Städten beseitigt werden. Ebenso wichtig war es, die Eisenbahnen, Straßen und Brücken wiederherzustellen. An die Wiedererrichtung von dringend benötigten Wohnungen in größerem Umfang war schon deshalb nicht zu denken, weil in dieser Hinsicht unternommene Bemühungen in erster Linie auf Ostberlin gerichtet waren. Erst Mitte der 50er Jahre wurde in der Innenstadt von Magdeburg nicht mit der Errichtung einer City, sondern unsinnigerweise mit Wohnhäusern im »Zuckerbäckerstil« der ausgehenden Stalinzeit begonnen. Nachdem die Großteilbauweise durchgesetzt worden war, ging der Ausbau von Einfachwohnungen schneller voran. Er verwandelte jedoch das Stadtzentrum weitgehend in einen Wohn- und nicht in einen Geschäftsbereich. Ferner bot er nun ein ebenso monotones Bild der Wohngebiete, das sich in Ostberlin

ebenso wiederholt wie in kleineren Orten. Eines der größten Objekte dieser Art bildet die als Wohnsiedlung der Chemiearbeiter von Leuna und Buna geplante selbständige Stadt Halle-Neustadt, die 100 000 Einwohner aufnehmen soll.
Die Rettung der zerstörten und die Erhaltung der übrigen Kunstdenkmäler war bei diesen Verhältnissen nur unter allergrößten Schwierigkeiten möglich. Die Denkmalspfleger unter Wolf Schubert in Halle haben sich dabei größte Verdienste erworben. Zuerst mußten die durch Bombenschäden in ihrer Statik ernsthaft gefährdeten Dome von Magdeburg und Halberstadt wiederhergestellt werden, ehe man an die Erhaltung der kleineren Objekte denken konnte. Inzwischen ging noch vieles verloren, was an sich hätte gerettet werden können, wie das beschädigte Alte Rathaus von Halle aus spätgotischer Zeit oder der Renaissancebau der dortigen Alten Waage, der 150 Jahre als Hauptbau der Universität gedient hatte. Da den Kirchen die alleinige Baulast für ihre Gebäude zugefallen war, ging auch hier vieles zugrunde, wie etwa vier der altstädtischen Hauptkirchen Magdeburgs, welche früher das nördliche Stadtbild weitgehend beherrscht hatten. Noch mehr angespannt wurde die Lage in dieser Hinsicht, weil die bei der Bodenreform enteigneten Schlösser und Gutshäuser nunmehr ebenfalls von der Denkmalspflege unterhalten werden mußten. Anfangs wollten Fanatiker diese sogar als Bauwerke des »Feudalismus« insgesamt abreißen. Bei dem Renaissanceschloß Tylsen hat man damit schon begonnen. Nur der Mangel an Wohnraum hat weitere derartige unsinnige Maßnahmen verhindert. Doch geht auch heute noch neben gut Instandgesetztem anderes, wie etwa die Schlösser Hundisburg und Harbke oder die Marienkirche in Dessau, dem endgültigen Verfall entgegen. Das schlichte, nur relativ leicht beschädigte Schloß Schönhausen/Elbe, in dem kein Geringerer als der jetzt von der DDR wieder gefeierte Otto von Bismarck das Licht dieser Welt erblickt hatte, wurde nach dem Muster der durchaus wiederherstellbaren Stadtschlösser von Berlin und Potsdam aus politischen Gründen abgebrochen, was die Denkmalspflege anscheinend nicht verhindern konnte. Heute versucht man dies einfach durch Verschweigen in Vergessenheit zu bringen. Erst als Polen und Russen ihre eigenen zerstörten oder beschädigten Bauten als Denkmäler ihrer Kultur sorgsam zu restaurieren begannen, kam es 1975 auch in der DDR zum Erlaß eines Denkmalschutzgesetzes, aufgrund dessen die Denkmalspfleger nun mehr tun könnten. Doch reichen weder die vorhandenen Materialien geschweige denn die finanziellen Mittel bei der Fülle erhaltenswerter Denkmäler voll aus.
Es ist hier nicht die Stelle, auf die Vorgänge näher einzugehen, welche zur Teilung Restdeutschlands und damit zur Ausrufung

einer Deutschen Demokratischen Republik am 7. 10. 1949 geführt haben. Für den hier zu behandelnden Bereich bedeutete dies jedenfalls eine Verschärfung des auf Sowjetisierung zielenden, allein von Moskau bestimmten Kurses. – Obwohl gerade die Landesregierung Sachsen-Anhalts von Anfang an einen radikalen Weg eingeschlagen hatte, wurde sie 1952 – wie die übrigen Landesregierungen ebenfalls – zugunsten neu festgelegter Bezirke aufgelöst. Diese sollten einer strafferen Zentralisierung und der Beseitigung alles historisch Gewachsenen dienen. So entstanden die bis heute bestehenden Bezirke Magdeburg und Halle, deren neue Abgrenzung bereits auf S. XIV behandelt worden ist. Wesentlich mehr als bisher von der Regierungsspitze in Berlin, wurden die nunmehrigen Bezirke von den Weisungen Moskaus abhängig, die jetzt auf dem Wege über die Regierung der DDR in Berlin erteilt wurden. Mit der Aufteilung des bisherigen Landes Sachsen-Anhalt war etwa zur gleichen Zeit eine einschneidende Veränderung der Landkreise verbunden, die erheblich verkleinert wurden. Manche der bisherigen Kreisstädte, wie etwa Calbe/Saale, verloren diese Stellung. Kleinere, bisher unbedeutende Orte, wie etwa Klötze und Tangerhütte in der Altmark oder Nebra im Unstruttal, stiegen dagegen zu Verwaltungssitzen von Kreisen auf.

Die ablehnende Haltung des weitaus größten Teils der Bevölkerung gegenüber dem auf Moskauer Anweisungen basierenden SED-Regime mit seiner inzwischen aufgebauten Volkspolizei und Geheimpolizei machte sich am 17. Juni 1953 nicht nur in Ost-Berlin, sondern auch in dem bisherigen Sachsen-Anhalt Luft. Noch am 18. Juni, als der Aufstand in Berlin bereits von russischen Panzern niedergewalzt worden war, kam es in der früheren Kommunisten-Hochburg Halle und in dem einst von den Sozialdemokraten weitgehend beherrschten Magdeburg zu schweren Tumulten der Arbeiter. Wenn dieser Aufstand unter den bestehenden Voraussetzungen auch scheitern mußte, so enthüllte er doch die hinter einem Vorhang von Phrasen bisher verborgene wahre Lage im russischen Besatzungsgebiet. Man reagierte darauf zunächst mit vorsichtigerem, die Belange der Bevölkerung mehr berücksichtigendem Vorgehen. Das Endziel, nämlich die volle als Einführung des »real existierenden Sozialismus« propagandistisch gepriesene Sowjetisierung des Landes war damit nicht aufgegeben, man ging nur schonender vor. Erst als es 1961 zu der bereits erwähnten Einsperrung dieses gesamten Gebiets gekommen war, konnte jener restriktive Kurs wieder aufgenommen werden, dem die Bewohner bis heute preisgegeben sind.

Zwar war es nach 1945 durch die Tatkraft deutscher Ingenieure und Arbeiter gelungen, die Wirtschaft einigermaßen wieder in Gang zu

setzen. Doch kam es immer wieder zu Lücken und Engpässen bei der Versorgung der Bevölkerung mit Nahrungsmitteln und Konsumgütern. Fünfjahres- und andere Pläne, welche die Stimmung verbessern sollten, standen teilweise nur auf dem Papier. Vor allem die Mitte der 50er Jahre einsetzende Zwangskollektivierung der Landwirtschaft verschärfte die Lage. Erst nach erheblichen Investitionen in der Landwirtschaft und der Einführung industrieller Produktionsmethoden gelang es, eine gewisse Entspannung herbeizuführen. Auch bei der übrigen Wirtschaft konnte diese in langsam wachsendem Maße erreicht werden. Gerade in Sachsen-Anhalt hat die Überbeanspruchung der nicht sehr reichlich vorhandenen Bodenschätze in der Kriegs- und Nachkriegszeit zu deren vielfacher Erschöpfung geführt. Der Abbau von Kupfererzen im Mansfeldischen, der bis ins hohe Mittelalter zurückreicht, war schon seit dem 19. Jh. im Grunde unrentabel und wurde nur wegen der deutschen Autarkiebestrebungen aufrecht erhalten. Mit Ausnahme zweier Schächte bei Sangershausen und Niederröblingen mußte er wegen Erschöpfung der abbauwürdigen Erze und wegen einer Vielzahl von Wassereinbrüchen eingestellt werden. Auch die früher für Sachsen-Anhalt so wichtige Gewinnung von Salz und Kali mußte, mit Ausnahme des nördlich Magdeburg bei Zielitz neu abgeteuften Kalischachtes und der älteren Anlagen in Roßleben und Teutschental, vornehmlich wegen vieler Wassereinbrüche aufgegeben werden. Abgebaut ist ferner ein großer Teil der Braunkohlenvorkommen im Lande, so im Geiseltal bei Halle, um Nachterstedt bei Quedlinburg und in der Egeln-Helmstedter Mulde. Wie angespannt die Lage auch im Bitterfelder Revier in dieser Hinsicht bereits ist, zeigt sich daran, daß die Mulde und die Hauptbahn Leipzig bzw. Halle – Berlin verlegt werden mußten, um bei Muldenstein neue inzwischen auch bereits wieder größtenteils erschöpfte Abbaumöglichkeiten zu eröffnen. Im Harz wurde die Gewinnung von Eisenerz wegen Unergiebigkeit aufgegeben. Nur Kalke, Schwefelkies und Schwerspat werden noch abgebaut. Die mit großer Propaganda errichtete »Niederschachtofen«-Anlage bei Calbe/Saale mußte wieder abgerissen werden, weil sie sich als unergiebig erwies. An ihre Stelle trat das Hochofenwerk Fürstenberg/Oder (»Eisenhüttenstadt«). Hatten hier schon die übrigen Ostblockländer helfend eingreifen müssen, so kann man unter den aufgezeigten Umständen auch sonst nicht ohne deren Hilfe auskommen. Die Auffindung von Erdgasvorkommen in der Umgebung von Salzwedel hat naturgemäß positive Wirkung. Zusammen mit dem in größeren Mengen über Schwedt/Oder und die Tschechoslowakei aus der UdSSR antransportierten Erdöl dient es dem Ausbau der Petrolchemie in Leuna und Buna südlich Halle, wobei auf die Umwelt keine Rück-

sicht genommen wird. Die so hervorgerufene Luftverschmutzung erreicht mit die höchsten Grade der Welt und bedroht auch die Bundesrepublik. Für die Beschäftigten dieser Werke entsteht die bereits erwähnte Neustadt bei Halle mit ihren 100 000 Wohnungen. Hinzukommen wird in Zukunft das nach russischen Vorbildern in der Art von Tschernobyl erbaute dritte Atomkraftwerk der DDR, das bei Arneburg nördlich Stendal an der Elbe errichtet wird.

Das Bild, welches also der Raum des ehemaligen Landes Sachsen-Anhalt vor allem in wirtschaftlicher Hinsicht heute bietet, ist – wie das der gesamten DDR – voller Gegensätze und Widersprüche. Trotz bewußter Abkehr vom historisch Gewachsenen, soweit es den Vorstellungen des Marxismus-Leninismus nicht entspricht, werden heute die »Werte der Heimat« wieder stärker betont. In diesem Sinne bemüht man sich auch um die Erhaltung der freilich erheblich verminderten Bau- und Kunstdenkmäler, die oft auch historische Überreste darstellen. Trotz der sich verknappenden eigenen Rohstoffe hat die Wirtschaft des Landes in den letzten Jahren aufgeholt. Die noch immer vorhandenen Engpässe bei Konsumwaren und Lebensmitteln sind geringer geworden, obwohl es noch immer an vielem mangelt. Geblieben ist der ungeheure politische Druck, welchem die im Vergleich zu anderen Ländern geradezu eingesperrten Bewohner ausgesetzt sind. Er wird von ihnen besonders drückend empfunden und trübt immer wieder die Beziehungen der nach dem 2. Weltkrieg widernatürlich entstandenen beiden deutschen Staaten.

HISTORISCHE STÄTTEN

Abbenrode (Kr. Wernigerode). Bereits 964 wird ein Herrenhof zu A. erwähnt, der 1129 von dem sächs. Pfalzgf. Friedrich an Gebhard v. Lochten aus einer Fam., die sich nach dem j. wüsten Lochtum bei A. nannte, überging. An der dem Hl. Andreas geweihten *Dorfkirche* soll nach älterer Ansicht dessen Sohn Bernhard um 1145 einen Doppelkonvent des Zisterzienserordens gegründet haben, was aber bei der sehr dürftigen Quellenlage nicht nachzuweisen ist. Nach neueren Forschungen handelte es sich vielmehr um ein Augustiner-Chorherrenstift, dessen Errichtung als bfl. Eigenkl. unter Bf. Rudolf v. → Halb. vor 1141 erfolgt sein dürfte. Der Propst von → Stötterlingenburg war erster Propst des Stiftes A. Wegen der Ortskirche, deren Patronat dem Kl. → Ilsenburg zustand, soll es zu Streitigkeiten gekommen sein. 1143 setzte der Bf. die Zahl der Konventsmitglieder auf 6 Kanoniker fest. Der Propst sollte demnach stets dem Kl. Ilsenburg entnommen werden. Das Stift hatte offenbar nur geringen Besitz und spielte keine bedeutende Rolle. Nachdem es im Bauernkrieg 1525 weitgehend zerstört worden war, wurde es 1554 schließlich aufgehoben. Es ist heute vollständig verschwunden. (III) *Schwi*
LV 41, Bd. 12, 1879, S. 539—542. — LV 624, Bd. 23: Kr. Halb., S. 16—18. — LV 353, S. 128—130. — LV 549, S. 294

Adersleben OT v. Wegeleben (Kr. Oschersleben/Halberstadt) wird bereits 978 in einer Urk. Ottos II. erstm. genannt. 1216 ging die bis dahin den Gff. v. Veltheim-Osterburg gehörende *Ortskirche* an das Burchardikl. in → Halb. über. M. 13. Jh. entstand hier ein von St Burchardi in Halb. aus gefördertes Zisterzienseronnenkl., das dem Hl. Nikolaus geweiht war. Es wurde 1267 durch den Halb.-er Bf. bestätigt. Nachdem bereits 1276 die Ortskirche dem Kl. inkorporiert worden war, gelang es dem Konvent schließlich, den ganzen Ort zu erwerben und die Bauern aufzukaufen. Daher galt das Dorf 1445 als wüst. 1525 plünderten die aufständischen Bauern das Kl. und zerstörten es. 1547 ließ Kf. Johann Friedrich v. Sachs. einen großen Teil des Inventars fortführen. Das niemals reiche oder gar bedeutende Kl. erlebte damals eine Zeit des Niedergangs, wozu auch der 30jg. Krieg mit seinen Folgen beträchtlich beitrug. Trotzdem blieb die Mehrheit der Nonnen dem kath. Glauben treu. Im 18. Jh. kehrte erneut Disziplin ein, doch fiel der Konvent 1809 der Aufhebung durch das Kgr. Westphalen

anheim. Die vorübergehend in Privathand gekommenen Kl.-Güter wurden 1866 vom Staat zurückerworben und in eine Domäne umgewandelt (j. LPG). An Stelle der im 30jg. Krieg zerstörten *Kl.-gebäude* waren im 18. Jh. neue Bauten, darunter eine *Kirche*, errichtet worden. Beim Kl. bildete sich nur langsam eine meist aus Taglöhnern bestehende Ansiedlung, deren Ew.-zahl im 19. Jh. 200 Köpfe nicht überschritt. (III) *Schwi*

LV 624, Bd. 14: Kr. Oschersleben, S. 7—14. — SKunze, Dipl. Gesch. d. Cisterziensernonnenkl. A., 1835

Ahlsburg Burgruine Forst Ilsenburg (Kr. Wernigerode) liegt 3,4 km w. → Ilsenburg auf einer zweigeteilten Klippe 389 m hoch, ca. 60 m über der hier die Grenze bildenden Ecker. Erhalten sind die Grundmauern eines quadratischen *Turmes* von 5,5×6,1 m und eines tiefergelegenen *langrechteckigen Gebäudes* 7,3×10,6 m. Das Ganze wird von einem noch tiefer gelegenen Graben geschützt. Es handelt sich um den Wohnsitz der Reichsministerialen v. Burgdorf, der wohl von einem älteren Alard v. B. M. 12. Jh. angelegt wurde. Die v. B. saßen auf dem Reichsgut um Werla. Die A. wird als Turm im Testament Ottos IV. 1218 erstm. genannt und heißt in einer Bestätigung Karls IV. »Alardesstein«. Noch 1402 galt sie als Reichsgut. Wann sie aufgegeben wurde, ist ebenso unbekannt wie ihr Zweck. Wegen des in diesem Bereich vorhandenen Reichsgutes könnte sie neben ihrer Schutzfunktion als Jagdsitz gedient haben, ebenso wäre es auch denkbar, daß sie älteren Bergbau im Eckertal schützen sollte.

(III) *Schwi*

GBode, D. A. im Eckertal, in: LV 41, Bd. 36, 1903, S. 96—106. — EJacobs, Wüstungskunde d. Kr. Wernigerode, 1921, S. 27 ff. — WGrosse, Gesch. d. Stadt u. Gft Wernigerode in ihren Forst-, Flur- u. Straßennamen, 1929 S. 40. — LV 239, S. 87. — LV 258, S. 415. — LV 240, S. 3 f. — HJRieckenberg, Z. Gesch. d. Pfalz Werla, in Dt. Kgs.-Pfalzen (VeröffMaxPlanck-Inst.G 11) Bd. 2, 1965, S. 179 f., 185 ff. — SWilke, D. Goslarer Reichsgebiet u. s. Beziehungen zu d. territorialen Nachbargewalten (VeröffMaxPlanck-InstG 32), 1970, S. 181 ff.

Aken (Kr. Calbe/Köthen) liegt an einer für die Straßen aus Richtung → Köthen und → Calbe/Saale nach → Zerbst und Brand. zunächst als Furt benutzten, allerdings nicht hochwasserfreien Fährstelle über die Elbe. Mindestens seit E. des Ma. hat A. auch als Schiffsbauplatz und als Wohnort vieler Elbschiffer Bedeutung. Wegen der Verluste des Stadtarchivs bei dem Brande von 1485 bleibt die ältere Gesch. der Stadt dunkel. Ausgangspunkt der Stadtentwicklung war sicher die w. außerhalb der Innenstadt gelegene Burg Gloworp. Ihr erhöhter Platz in der Elbniederung, heute *Lorf* genannt, wird j. von einer vor 150 Jahren dort gegründeten Ziegelei eingenommen. Die Burganlage ist durch Funde als urspr. slaw. erwiesen. Sie wird allerdings erst 1194 als Sitz einer danach benannten dt. Adelsfam. erwähnt. Die zeitweilig als Reichslehen geltende Burg wurde von den Ask. öfter aufge-

sucht. Sie hatte eine Kapelle mit dem wohl vom Niederrhein übertragenen Quirinspatrozinium. Bei den Kämpfen zwischen den Kff. v. Sachs.-Wittenberg und dem Erzbt. → Magd. 1387/88 und 1394 wurde sie endgültig zerstört. An die Burg hat sich wohl schon früh eine Siedlung unbekannten Namens mit Anfängen städtischen Wesens angeschlossen, die E. 13. Jh. als »antiqua civitas« bezeichnet wird. Ihre Ew. sind nach und nach in die neu angelegte Stadt gezogen. Die zu der älteren Siedlung gehörige Magdalenenkirche fiel erst 1539 einem Hochwasser zum Opfer. Bei der Erbteilung der Ask. von 1212 kam die unter deren Hoheit stehende Burg Gloworp mit der dazugehörenden Burgsiedlung an die → Wittenbergische Linie und wurde für diese als Elbübergang wichtig, da → Dessau an die anh. Linie gefallen war. Verm. hat Hz. Albrecht v. Sachs.-Wittenberg bald danach die rechteckige mit systematischem Grundriß angelegte Gründungsstadt bauen lassen. Eine früher auf a. bezogene vermeintliche Erwähnung von 1162 betrifft nämlich eine hildesheimische Ministerialenfam. v. Hachum und eine andere Quellenangabe zu 1194 ganz eindeutig das rheinische Aachen. Grundlage des Stadtplans sind die von Köthen über die Elbe nach Zerbst und die von Dessau parallel zum Fluß nach W. führenden Straßen, die sich im r. Winkel schneiden. Am Kreuzungspunkt beider befindet sich der 1266 erstm. erwähnte rechteckige Marktplatz mit dem aus einem 1265 genannten Kaufhaus hervorgegangenen *Rathaus* und der *Marienkirche*. Die Besiedelung erfolgte weitgehend mit wdt. oder niederländischen Neusiedlern, die wahrsch. auch den auf Aachen zu beziehenden Siedlungsnamen mitbrachten. Die Stadt erhielt zwei Pfarrkirchen, nämlich die wohl um 1220 begonnene Marienkirche und die 1265 zuerst vorkommende *Nikolaikirche*. Neben einem herrschaftlichen Zöllner erscheint 1230 ein Vogt, der vielleicht mit dem später genannten Schultheiß identisch ist. 1271 kommt der Neuanlage die Bezeichnung Stadt zu. Und 1288 werden neben Schultheiß und Schöffen auch Ratsleute aufgeführt. Die Erwähnung von Marktbuden und zahlreichen Handwerksberufen läßt auf ein bald aufblühendes reges wirtschaftliches Leben schließen. 1270 verwandelte Hz. Johann v. Sachs.-Wittenberg die Nikolaikirche in ein mit 6 Kanonikern besetztes Stift, das jedoch nie besondere Bedeutung erlangt hat. Es wurde 1558 aufgehoben, seine Güter kamen zum größten Teil über das → Magd. Domkapitel an dessen Dekan. Die später nur noch bei Begräbnissen benutzte Kirche wurde 1712—1831 der reform. Gemeinde überlassen. Das dem Stift urspr. gehörende Hl. Geist-Spital ging 1355 an den dt. Orden über. Dieser machte daraus eine nicht besonders hervortretende Kommende, die 1718 vom preuß. Staat käuflich als Domäne übernommen wurde. 1335 wird die *Stadtmauer* erwähnt, die eine urkl. belegte ältere Palisadenbefestigung ersetzt hat. Außerdem gab es vier *Stadttore*, von denen drei erhalten sind. Entscheidend für die weitere Entwicklung war es, daß A. nach längeren kriegerischen Auseinandersetzungen

mit den Kff. v. Sachs.-Wittenberg 1389 und endgültig 1395 an das Erzbt. Magd. überging, das bereits seit 1277 lehnsherrliche Ansprüche über die Stadt behauptete. Die Erzbb. legten wohl erst nach der Zerstörung der Burg Gloworp ein neues 1392 erstmals genanntes burgartiges Schloß in der NW.-Ecke der Stadt an. 1463 verlor A. sein Stapelrecht zugunsten von Magd. Die Errichtung der Dessauer Elbbrücke am E. 16. Jh. lenkte den Verkehr stärker auf diese Stadt. 1485 fiel A. ferner einem großen Brand zum Opfer. So wurde es mehr und mehr zu einer zwar noch immer immediaten, aber doch wenig bedeutenden Handwerker-, Schiffer- und Ackerbürgerstadt, in der Kornhandel, Holzhandel und Transport von Vieh sowie von Brennmaterial für die Salinen in → Groß Salze und → Staßfurt eine besondere Rolle spielten. 1541 wurde die Reform. eingeführt. Der 30jg. Krieg brachte auch hier schwere Schäden wirtschaftlicher Art. M. 18. Jh. läßt sich erstm. die Zahl der Ew. mit etwas über 2000 angeben. Erst 1890 brachte die Nebenbahn nach Köthen den Anschluß an die neuzeitliche Entwicklung. Heute hat A. ein Magnesitwerk, eine Glashütte, zwei Schiffswerften und zwei Häfen. Die Einw.-Zahl betrug 1964 12 500. In A. wurde 1826 Theodor (v.) Sickel († 1908), der Neubegründer der Urkundenlehre, geboren.

(IV) *Schwi*

Heimatmuseum. Köthener Str. 15. — WZahn, D. Burg Gloworp, in: LV 47, Bd. 23, 1888, S. 410—416. — Ders., D. Burg in A., ebd. Bd. 25, 1890, S. 335 bis 346. — OGorges, Gesch. d. Stadt A. a. d. Elbe (Beitr. z. Gesch. 10), 1908. — Schulze-Wollgast, Über d. Nikolai- und Marienkirche in A., 1925. — FWinkelmann, D. Burg Gloworp, in: LV 49, Nr. 67, 1925, S. 111 f., 118 f., 125 f. — WDittmar, D. Revolution 1848 in A., 1926. — WDittmar, FGCPfeffers Chron. d. Stadt A., 1929. — Hosang, Chron. d. Stadt A., 1933. — LV 120, Bd. 2, S. 409/10. — LV 632 (Ha.) S. 2—4 m. Plan

Alexisbad OT v. Harzgerode (Kr. Ballenstedt/Quedlinburg). Am Fuß des Habichtsteins im Selketal wurde 1691 von einer holländischen Gewerkschaft ein Stollen auf Silbererz erfolglos angesetzt. Das aus dem Stollen sprudelnde Wasser wurde 1766 als heilkräftig bezeichnet. Schon im nächsten Jahr fanden sich daher die ersten Badegäste ein. 1768 erschien die erste gedruckte Kurliste für das »neue Bad zu Harzgerode«. Doch geriet es wieder in Vergessenheit. Erst die erneute Untersuchung des Wassers durch Gräfe 1809 machte es bekannt. Daher begann 1810 Hz. Alexius Christian v. Anh.-Bernburg den Neubau eines Stahlbades, daß ihm zu Ehren den Namen A. erhielt. Als erster Badeort des Harzes blühte A. schnell auf. 1822 wurde das 1945 vernichtete Schweizerhaus nach Schinkels Entwürfen als hzl. Wohnung errichtet. Das Selketal wurde als vielgerühmte Parklandschaft gestaltet und mit Kleinarchitekturen und Monumenten geschmückt. Eine große Rolle spielte hierbei der für den dt. Spätklassizismus charakteristische, dem Zeitgeschmack und der wirtschaftlichen Lage entsprechende Eisenkunstguß, der 1821 in nahen → Mägdesprung aufgenommen wurde. Doch das bedeutendste Beispiel

dieser Kunstgattung in A., der nach der Tochter des Hz. benannte *Luisentempel* von 1823, ein antikisierender Rundtempel, ist noch ein ausgezeichnetes Werk des Berliner Eisenkunstgusses. Nach 1850 ließ der Besuch des Bades nach. Aber noch am 12. 5. 1856 wurde in A. der Verein Deutscher Ingenieure (VDI) gegründet.

(III) *Lei*

BKindscher, A., Festschr. 1910. — LV 629, S. 149. — JKutz, A. u. Mägdesprung im Wandel d. Zeiten, in: Askania, 1927, Nr. 16—18. — LV 12, S. 230, 294. — LV 632 (Ha.) S. 177f. – BKindscher, A. 1910

Allstedt (Kr. Weimar/Sangerhausen). Dicht ö. des Schlosses liegt im Walde ein Hügelgräberfeld mit über 40 Grabhügeln. Diese enthalten meist jungsteinzeitliche Steinkisten der schnurkeramischen Kultur und wurden in der jüngeren Bronzezeit erhöht durch Steinpackungsgräber der Unstrutgruppe (Funde in den Museen Halle und Jena). Ein im Bereich der alten Siedlung w. des »Domes« aufgedecktes Thür.-er Gräberfeld des 5./6. Jh. weist auf den Ursprung der Siedlung und des Ortsnamens in jener Zeit hin. Auf einem nach W. sich erstreckenden Bergsporn liegt die spätma. Burg, das Schloß. Die schon 880—899 erwähnte Burg »urbs Altstediburg« und spätere Kg.-Pfalz hat sich auf dem Schloßberg befunden und reichte vom Schloß bis zur Fernverkehrsstraße am Schloßgasthof, wo ein etwa 12 m breiter Graben festgestellt werden konnte, der den gesamten Bergsporn abschneidet.

S-T

Die Flur A. liegt in einer Bucht der seit dem 13. Jh. so bezeichneten → Goldenen Aue. Der fruchtbare Ackerboden, die Wasserverhältnisse (an der Rohne oberhalb ihrer Mündung in die Helme) sowie die geschützte Lage zwischen Rieth im W. und Waldgebirge im O. fern von den bis ins 13. Jh. vorhandenen Sümpfen längs der Helme-Niederung begünstigen den Ort. Chr. Spuren sind zwar schon für das 6./7. Jh. nachgewiesen, missioniert wurde das Gebiet aber erst im 8. Jh. vom Kl. Hersfeld, dem die Wigbertkapelle in A. nach unechter, aber in der Sache glaubhafter Urk. (777) geschenkt wurde. Mit Sicherheit darf aus diesem Anhaltspunkt geschlossen werden, daß der gut bezeugte Kgs.-Hof und die Pfalz nicht erst von den Liudolfingern, sondern bereits von den Karolingern angelegt worden sind. Man vermutet die Wigbertikirche von 777 und den kgl. Wirtschaftshof am O.-Rand der Stadt, nicht w. des Rohnelaufes. Der Platz heißt in der mündlichen Tradition »Der Dom«. Auf dem nahegelegenen Bergsporn wurde die Pfalz errichtet. Das Kgs.-Gut gelangte wohl noch E. 9. Jh. in den Besitz der aus dem niedersächs. Grenzraum nach S. drängenden Liudolfinger und erscheint unter dem ersten Sachs.-Kg. als dessen Hausgut. Auf dieser Grundlage entwickelte sich A. zur bedeutenden Kgs.-Pfalz. In einer Urk. Kg. Heinrichs I. von 935 ist es erstm. sicher bezeugt (»Altsteti«). Hier weilten nahezu alle dt. Kgg. von Heinrich I. (935) bis zu Philipp (1200), die meisten mehrmals, am häufigsten die sächs. Kgg. (erwiesen

durch 29 erhaltene, von ihnen in A. ausgestellten Urkk.). Im Verzeichnis der kgl. Tafelgüter (M. 12. Jh.?) erscheinen → Farnstädt (Warnestada) und → Wolferstedt (Wulfersteda). Farnstädt war nur Nebenhof von A. Zu der Pfalz hat ein Kgs.-Forst gehört (1174: »silva, que dicitur Vorst et adiacet castro, quod nuncupatum Allstede«, 1144: »unum regalem mansum ex rubeto, quod vocatur Kunigesholz, pertinens ad villam, que dicitur Varnstede«; dann nochmals 1144). Reichsgut und Pfalz wurden seit M. 12. bis E. 13. Jh. von Reichsministerialen verwaltet. Als erster erscheint Walter v. Weimar 1154 (»villicus de Alstede«, 1157 »ministerialis noster«). Burchard v. Querfurt nennt sich in Siegeln von 1238 und 1253 »scultetus in palatio«, was man auf A. bezieht. Der von Rudolf von Habsburg eingesetzte Landfriedensrichter in Thür., Gerlach v. Breuberg, tritt als Vertreter des Reiches in A. entgegen. 1292 erscheinen Gerhard v. → Querfurt und Gf. Friedrich v. → Beichlingen, derselbe, den Kg. Rudolf zum Bgf. von Kyffhausen gemacht hat, als Pfandbesitzer des »castrum imperii Alstede«. 1299 wird Bart v. → Tilleda als Vogt des Gf. v. Beichlingen in A. bezeichnet. Reichsministeriale werden nicht mehr genannt. Ludwig d. Bayer erneuert 1320 die Rechte des Reiches, als er die Gff. v. → Anh. mit den Reichsburgen A. und Kyffhausen belehnte. Als Reichslehensträger hatte 1323 Gf. Burchard v. → Mansfeld die Burg A. inne. 1348 wurden die Anh. nochmals mit A. und Kyffhausen belehnt. 1363 erscheint das Haus A. zuletzt als Reichslehen, wurde aber gleichzeitig zur Pfalzgft. Sachs. als neues Reichsftm. erhoben. — Hersfeld trat 1282 alle seine Rechte in A. mit der *Wigbertikirche* (rom. Neubau um 1200, davon W.-turm erhalten, seit 1282 als Pfarrkirche genannt, got. Langhaus und Chor 15. Jh., 1525 zerstört) an das Zisterzienserkl. Walkenried ab, durch dessen Landesmelioration und Besiedlung im 13. Jh. die Goldene Aue entstanden ist. Burchard V. v. Mansfeld gründete zwischen 1323 und 1330 neben der alten Siedlung (zuerst 960 bezeugt) um die Wigbertikirche den Markt A. mit der *Pfarrkirche* St. Johannis (Neubau um 1330, nach Bränden 1657 und 1662 wiederhergestellt. 1762 abgebrochen, 1775 Neubau mit Turm). Mit der neugebildeten Pfalzgft. Sachs. wurden 1363 die ask. Hzz. v. Sachs. belehnt, von ihnen ging sie 1423 an die Wettiner (seit 1554 endgültig an die Ernestiner) über. Weiterverlehnt — ohne den pfalzgfl. Titel — war A. von 1369—1496 an die Herren v. Querfurt, 1526—75 an die Gff. v. Mansfeld. Seitdem gehörte die Pfalzgft. Sachs., deren Territorium seit E. 15. Jh. nur noch Amt A. hieß, in mehrfachem Wechsel als Exklave zu ernestinischen Teilftmm., am längsten zuletzt von 1741—1920 zu Sachs.-Weimar.

In der ersten kurzen Spanne unmittelbarer ernestinischer Herrschaft zwischen 1496 und 1526 schien dem Markt, Amt und *Schloß* A. ein Aufblühen beschieden zu sein. Kf. Friedrich d. Weise erhob A. um 1500 zur Stadt und stattete sie mit angemessenen Rechten (niedere Gerichtsbarkeit, Selbstverwaltung, Markt-

privilegien, Braugerechtigkeit) aus. 1507—14 wurde die alte, weitläufige Kgs.-pfalz auf steiler Bergzunge ein km n. der Stadt, durch Konrad Pflüger, den Erbauer des kfl. Schlosses in → Wittenberg, und Hans den Baumeister (= Hans Zinkeisen) als Renaissancebau eindrucksvoll neu gestaltet, vor allem *Palas* (WFlügel) und *Hauptturm*. Mit nur wenigen Veränderungen (Toreinfahrt am Vorderschloß und Innenräume um 1700 und 1746—47) diente das Schloß bis 1918 als (groß)hzl. Jagdschloß. Verm. begründete der Kf. um 1500 auch das Gestüt A. (mit Gebäuden auf dem Schloß und in der Stadt), das 1920 aufgelöst wurde (zwei Pferdestämme: »A.-er Rappen«, dazu seit A. 18. Jh. »Isabellen«). Um 1510 wurde die junge Stadt ummauert, ihr *Rathaus* von den Schloßbaumeistern in Renaissanceformen ausgebaut. Mit dem Tode Friedrichs d. Weisen, der A. wohlgesinnt war, und den Müntzerschen Wirren erlosch ein für allemal die Möglichkeit eines Aufstiegs der Ackerbürgerstadt. Thomas Müntzer war, vom Rat der Stadt eigenmächtig berufen, von Ostern 1523 bis August 1524 Pfarrer an der Johanniskirche in A. Als religiöser Fanatiker entfesselte er hier einen örtlichen Aufruhr, der bald in dem allgemeinen Aufstand der Bauern und Kleinbürger im n. Thür. aufging und mit der Schlacht bei Frankenhausen am 15. 5. 1525 zusammenbrach. In A. wurde damals die Wigbertikirche zerstört, die Stadt mit einer Geldbuße belegt. A. besaß 1959 4800 Ew. und Werke der Zucker- und Malzherstellung sowie der Metallindustrie. (III) *Fa*

Heimatmuseum, Rathaus. — Thomas-Müntzer-Gedenkstätte j. im Schloß. — LV 285, S. 294. — BSchmidt, A., Siedlung, Kgs.-pfalz-Stadt in: LV 162. — KProsche, Untersuchung an jungsteinzeitlichen u. bronzezeitlichen Hügelgräbern im A.-er Forst, in: LV 61, Bd. 8, 1963, S. 33—35. — LV 239, Bd. 1 S. 147. — PGrimm, Archäologische Beobachtungen an Pfalzen u. Reichsburgen ö. u. s. d. Harzes mit besonderer Berücksichtigung d. Pfalz Tilleda, in: Dt. Königspfalzen, 1965 (= VeröffMaxPlanckInstGesch. 11/2) S. 277f. — FFacius, A., Gesch. d. Stadtverfassung, 1935. — 1000 Jahre A. In: Thür. Fähnlein, Jg. 4, 1935. — LV 120, S. 263f. — EHartung, D. äußere Gesch. d. Amtes A. 1496—1575, 1931. — EHeinze, D. Entwicklung d. Pfalzgft. Sachs. bis ins 14. Jh. in: LV 22, Bd. 1, 1925, S. 20—63

Alsleben

Alsleben (Kr. Mansfelder Seekreis/Bernburg) besteht aus der s. der Stadt auf einer Höhe über der Saale gelegenen Alten Burg (der »Kringel«), aus dem zu deren Füßen n. des Schlackenbaches gelegenen Alten Dorf und aus der n. davon entstandenen Stadt A. Stadt und Altdorf sind bereits 1893 vereinigt worden.
Die Alte Burg, von der sich Reste nicht haben finden lassen, fügte sich verm. in die l.-ufrige Burgenkette an der Saale ein, die in fränkischer Zeit die Grenze des Altsiedellandes schirmte. In ihrem Schutze bestand eine althür. Siedlung, in der Kl. Fulda mit Mission und Begüterung noch vor 850 Fuß faßte. Älteste überlieferte Namensformen sind »Elesleba« (Trad. Fuld.) und »Elesliba« (973). Ob A. Burgwardhauptort war, ist so wenig zu belegen, wie seine Gauzugehörigkeit festzustellen ist. Die kgl. Besitzbestätigungen für → Gernrode von 961 und 964 meinen →

Groß-A. und Klein-A. (Kr. Ballenstedt/Oschersleben). Offenbar muß auch Mgf. Gero (965) über Hausgut in A. verfügt haben, denn sein Neffe (?) und Patensohn gleichen Namens und dessen Gemahlin Adela stifteten vor 979 das Benediktinerinnenkl. A. nahe der Burg (»civitas«, »urbs«) des vorerwähnten Gero v. A. für 34 Nonnen mit der Kirche S. Johannis Baptistae. Es erhielt als freiweltliche Abtei außer reichen Schenkungen die gleichen Privilegien wie Gandersheim und → Quedlinburg. Zu dieser Zeit wird eine Gft. A. in ihren Umrissen erkennbar. Sie umfaßte auch r.-saalische Gebiete bis an die Fuhne, → Könnern eingeschlossen, das freilich schon 1004 an die Erzbt. → Magd. gelangte. Nach dem tragischen Ende Geros (979 wegen angeblichen Hochverrats enthauptet) vollendete Adela das Kl. und begrub ihren Gatten nach Einlösung des Hauptes in der Kl.-Kirche. Geros Tochter Adela heiratete den Gf. Siegfried v. Stade und brachte seinem Hause die Gft. A. zu, in dessen Besitz A. bis 1128 verblieb. In diesem Jahre verkaufte Irmgard, Mutter des letzten Gf. Heinrich v. Stade-A., die Gft. an das Erzbt. Magd., das nunmehr den N.-teil seines Territoriums um → Halle mit dem wichtigen Flußübergang der Straße von → Halb. her in seine Hand brachte und dazu noch durch Tausch mit Kg. Lothar 1130 das ehem. reichsunmittelbare Kl. A., ferner durch Vermächtnis ¹/₃ des Marktfleckens (»forum«) A. (1142) und durch Kauf des Gutes Trebnitz (1252). 1448 wurde das Kl. in ein Kollegiatstift für Augustiner-Chorherren umgewandelt und 1561 aufgehoben, seine Einkünfte wurden zumeist der Magd. Domdechanei überwiesen. 1874 wurde der bewunderungswürdige Bau der doppeltürmigen, in Kreuzform erbauten rom. Basilika abgebrochen. Der heute verschollene Taufstein zählte zu den ältesten und hervorragendsten Stücken chr. Bildhauerkunst in der Provinz Sachs. Im OT A.-Dorf besteht noch die *Pfarrkirche St. Gertrud*, von der aber nur der *Turm* alt ist.

Der Marktflecken A. entwickelte sich in Anlehnung an das Kl. und infolge des Fährverkehrs über die Saale. Sich dem relativ schmalen Uferstreifen anpassend (3 Parallelstraßen, deren 1. und 2. sich zum Marktplatz erweitern), scheint er planmäßig angelegt worden zu sein. Als Stadt wird A. erst 1479 bezeichnet, jedoch muß der Ort, der ummauert war und 4 Tore besaß, schon früher die Qualitäten einer solchen besessen haben. Zahlreiche Brände vernichteten fast alle älteren Bauten; von der *Stadtkirche St. Cäcilia* ist ebenfalls nur der *Turm* alt.

Nach dem Übergang A.s an Magd. wurden die Schloßgüter, auch Amt A. genannt, vom Alten Dorf getrennt und durch die magd. Truchsesse von A. verwaltet; als Inhaber der Burglehen begegnen die v. Schönfeld, v. Kröcher, Quartier u. a., deren Güter ebenso wie das Hauptgut 1371 und 1455 an die v. Krosigk übergingen. Diese erbauten seit 1698 das noch bestehende, mehrfach umgebaute *Schloß* auf ehem. Stiftsgelände. Das Amt A. wurde 1747 an den Ft. Leopold Maximilian v. Anh.-Dessau verkauft.

Infolge seiner Lage und seiner sehr fruchtbaren Umgebung (Bründelsche Hochfläche) erlebte A. im 19. Jh. einen raschen wirtschaftlichen Aufschwung (1782: 1619 Ew; 1875: 4947; 1933: 3984). An die Stelle der älteren Fähre trat 1867 eine Pontonbrücke, die 1926 durch einen modernen Betonbau ersetzt wurde. Eisenbahnanschluß besteht seit 1905. A. ist die Heimat der Saaleschiffahrt, die 1823 vereinsmäßig organisiert wurde und zur Entwicklung der Schiffbauerei hier und in dem gegenüberliegenden Mukrena entscheidend beitrug. Die Zuckerfabrik entstand 1850 (VEB), die riesige Saalemühle ist heute ein Zweigbetrieb der Saalemühlen Bernburg (VEB). In Alsleben wurde der Bildhauer Friedrich Schaper (1841—1919) geboren, der letzte bedeutende Vertreter der Rauch'schen Schule. (IV) Ne

LV 449, Bd. 2, S. 831—847. — LV 624, NF. Bd. 1, S. 5—19. — LV 451, Bd. 3, S. 2—9. — LV 20, Bd. 8, 1848, H. 2, S. 125—138. — LV 137, S. 331—333 (Stadt); S. 369 (Dorf). — LV 120, Bd. 2, S. 411 f. — Mansf. Heimatkal., 1922, S. 73 f. (Mühle). — Unser Mansf. Land, 1929, S. 341 f. (Schaper). — Alsleber Chronik des Stadtkämmerers Bölting, in: LV 32, Bd. 7, 1894, S. 500 ff. — 1000 J. A., 1936. — LV 632 (Ha.) S. 8 f. (Rom. Taufstein in Gernrode!)

Altbelgern (Kr. Liebenwerda) → Belgern

Altenburg OT v. Naumburg (Kr. Naumburg).

Auf dem als Schloßberg, auch Burgstädel oder Burgscheidel bezeichneten Berg über A. hat verm. die von den Eckehardinern erbaute Burg des Gunzelin gestanden, die 1009 von seinen Neffen Hermann und Eckehard II. erobert und zerstört wurde. Im Gegensatz zu ihr erhielt möglicherweise → Naumb. seinen Namen als »neue Burg«. 1140, 1145 und 1153 werden noch die Befestigungsanlagen genannt, doch wußte der Bf. v. Naumb. einen Wiederaufbau zu verhindern. Ob auch die 1030 genannte Steinburg an der Saale hier zu suchen ist, bleibt zweifelhaft. Die Burg A. sollte wohl die Verbindungsstraße von Naumb. schützen, die urspr. bei der Almricher Furt die Saale querte und bei → Hassenhausen Anschluß an die Königsstraße nach Frankfurt fand. Nach A. nannten sich im 12. und 13. Jh. stiftsnaumb. Ministeriale. In dem mühlenreichen Ort hatten das Stift Naumb. und die dortigen Kll. sowie das Kl. → Schulpforta Besitz, das A. schließlich völlig erwarb und 1353 auch die Blutgerichtsbarkeit erhielt. Zu Beginn des 14. Jh. legte dieses Kl. im Rahmen seiner Meliorationen den Damm von → Kösen nach A. an. Zu der urspr. nur auf dem r. Saaleufer gelegenen Flur von A. sind die Fluren mehrerer Wüstungen auf dem l. Ufer geschlagen worden, darunter Lasan, das bis zu Beginn dieses Jh. eine eigene Gemeinde bildete, und Tauschwitz mit bedeutendem Weinbau. Volkstümlich wird der Ort auch Almrich genannt. (IV) *Schie*

CPLepsius, Untergegangene Burgen im Kr. Naumb., in: LV 170, 2, S. 115 ff. — LNaumann, Was uns d. Pfortenurkunden über A. (Almrich) erzählen, ²1935. — LV 258, S. 259 f.

Altengrabow OT v. Dörnitz (Kr. Jerichow I/Burg). 1187 erscheint urk. ein Ort »Dulge quae nunc Gloine vocatur« im Besitz des Kl. → Leitzkau; zeitweise (1397) gehörte es 1562 zum erzb. Amt → Loburg. 1645 war die Gegend so unsicher, daß dort der anh. Kanzler Milagius ausgeplündert wurde. In Thümermark bei Gloine ließ sich der in Lübeck geborene, in Lüneburg als Superintendent abgesetzte, mit Leibniz bekannte eschatologische Pietist Johann Wilhelm Petersen (1629—1727) mit Unterstützung Kg. Friedrichs I. und der Kgn. Sophie Charlotte 1708 nieder und beendete als Freigutsbesitzer hier in aller Stille sein bewegtes Leben. In der rom. Bruchsteinkirche von Gloine befand sich eine Loge mit dem Wappen seines geadelten Sohnes Petersen v. Greifenberg mit dem Motto »Unus (dominus) una (fides) unum (baptisma)« (nach Eph. 4, 5). Kurz vor 1900 wurde das Dorf Gloine vom Militärfiskus zur Errichtung eines großen Truppenübungsplatzes aufgekauft. Ein Bericht vom 24. 1. 1898 lautet: »Nicht bloß das Dorf verschwindet, sondern auch die Vorwerke Niemeck, Thümermark und Klietschke. Nur die beiden alten Dorfkirchhöfe und die Kirche werden der Nachwelt von dem ehem. Dasein des Dorfes Kunde geben«. An der Grenze von Gloine und Dörnitz entstanden bei der wüsten Dorfstelle Grabow die notwendigen Barackenlager und die Kommandantur des Übungsplatzes »Altengrabow«. Den Eisenbahnanschluß gewährleistete die Kleinbahn → Ziesar—Loburg. (II) *Rö*

LV 73, Bd. 9, S. 32—34, 56, 218 f. — LV 624, Bd. 31, S. 86—88. — OVogeler, D. Familie Petersen v. Greifenberg auf Thümermark in: LV 45, 1922/1. — JW und JEPetersen, Lebensbeschreibung. (1717) 1719. Abdr. v. Auszügen in: GFreytag, Bilder aus d. dt. Vergangenheit 4. — WNordmann, D. eschatologische Gedankenwelt i. d. Eschatologie d. pietistischen Ehepaares Petersen. Diss. Berlin 1929. — WSens, A. tief im Sande, 1933

Altenhausen (Kr. Haldensleben) kann wegen seines Ortsnamens verm. als Gründung aus fränkischer Zeit angesehen werden. Ob die runde, mit doppelten Wällen und Gräben umgebene, 1303 als castrum erstm. genannte *Burg* ihren A. auf die gleiche Zeit zurückführen kann, bleibt offen. Nach anderer Meinung verdankt diese gut erhaltene Anlage ihren Ursprung der Verteidigung gegen die in die → Altm. eingedrungenen Slawen. 1162 wird der Ort A. erstm. erwähnt, als sich eine Gfn. nach ihm nannte, offenbar weil sie hier Besitz hatte. Sie gilt als Tochter des Gf. Siegfried v. Artlenburg und hat wahrsch. die Burg durch Heirat mit dem Gf. Albrecht I. v. Veltheim-Osterburg an diese Fam. gebracht. Seither ist die Burg bis um 1242 im Besitz dieses sonst überwiegend um → Osterburg begüterten Geschlechts. A. diente diesem zeitweilig als Rückzugsort bei Schwierigkeiten in der Altm., weshalb sich einzelne der späteren Gff. ebenfalls nach dieser Burg nannten. Sonst lag die Burghut wohl in der Hand eines zuerst 1207 erscheinenden Vogtes. Auch Ministeriale der Gff., die sich nach A. nennen, kommen seit 1185 vor. Nach Aussterben der bisherigen Inhaber bemühten sich die Hzz. v. Braun-

schw., die Mgff. v. Brand. und die → Magd.-er Erzbb. wechselweise um den Erwerb der wichtigen Feste. Nach erfolglosen Versuchen von 1244 und 1377 scheinen sich die Erzbb. endgültig 1390 als Lehnsherren der Burg durchgesetzt zu haben. Dann folgten zahlreiche Verpfändungen und Belehnungen an Fam. des braunschw. und magd. Ministerialenadels. Seit 1485 war A. bis 1945 dauernd im Pfandbesitz der v. der Schulenburg. E. 15. Jh. kam es zum Bau der meisten heutigen Burggebäude (j. Krankenhaus). Noch im 17. Jh. war die Burg militärisch nicht bedeutungslos, denn der ksl. General v. Schlick setzte sich 1625 hier fest, mußte dann aber A. dem Hz. Christian v. Braunschw. überlassen. Im weiteren Verlauf des 30jg. Krieges war die Burg in sächs. und schwedischer Hand. — Die sonst überwiegend dem 16. Jh. angehörende *Kirche* enthält ältere Reste und eine schöne Decke des 16. Jh. Mit ihr stand im ausgehenden Ma. ein Kaland in Zusammenhang. 1524 wurde die Reform. durch die v. der Schulenburg eingeführt. *Herrschaftsstand* und zahlreiche *Grabdenkmäler* erinnern in der Kirche an die frühere Gutsherrschaft. Das Dorf A. war nicht sehr groß, denn es umfaßte nur 16 Hufen. (I) *Schwi*

LV 436, Bd 2, S. 379 ff. — LV 626, Bd. 1: Kr. Haldensleben, S. 106—118. — LV 258, S. 242. — LV 327, S. 58—70. — LV 239, S. 35 f. Abb. 2—5

Altenzaun (Kr. Osterburg). Das 946 bei der Gründung von Otto I. dem Domstift Havelberg überlassene Dorf »Aiestoum« wird meist mit A. gleichgesetzt, das 1238 »Odentunnen« heißt. Der Name ist daher wohl als urspr. germanisch anzusehen. Hier bestand 1420 eine Elbfähre. Nach der Schlacht bei Jena und → Auerstedt ging das sich zurückziehende geschlagene Korps des Hz. v. Weimar am 26. Oktober 1806 zwischen Käcklitz und → Sandau über die Elbe. Dem unter dem frz. Marschall Soult nachdrängenden Feinde leistete der preuß. General v. Yorck am Geestgraben zwischen A. und Polkritz mit kaum mehr als 400 Mann erfolgreichen Widerstand, bis der Übergang gesichert war. Ein schlichtes *Denkmal* n. des Ortes erinnert an diese Tat. Hier fanden 1909 Gedächtnisfeiern in Anwesenheit des Generalfeldmarschalls v. Haeseler und des damaligen Kommandierenden General des IV. Armeekorps, v. Hindenburg, statt. (II) *Schwi*

LV 625, Bd. 3: Kr. Osterburg, S. 10,25. — LV 258, S. 371. — LV 194, S. 197

Altjeßnitz (Kr. Bitterfeld). *Burghügel* (kleiner Herrensitz) des 12. Jh. als wenig erhöhtes Rechteck von etwa 18 × 23 m mit umlaufendem Graben liegt im ehem. Gutspark dicht ö. der Kirche. Eine Scherbe des 11./12. Jh. im Museum → Bitterfeld. S-T A. war noch 1612 im Besitz der Herren v. → Reppichau (Repgow), deren urspr. Sitz die »Alte Burgstätte« nnö. des Dorfes ist. An der Stelle einer älteren, im 17. Jh. abgebrannten Anlage erbaute Hans Adam v. Ende — das Geschlecht stammt aus dem Thurgau — 1699 das neue, architektonisch nicht unbedeutende

Schloß, das 1732 vollendet wurde; er legte 1737 den berühmten Irrgarten an. 1945 ist das Schloß ausgebrannt. [IV] *Ne*
LV 430, S. 129 f. — HvEnde, Kriegsereignisse in A., in: LV 38, Bd. 1, 1926, S. 4—7. — LV 258, S. 205 f. — LV 632 (Ha.) S. 10 — LV 856 S. 479

Altmark Sö. und nw. von Salzwedel liegen noch zahlreiche *Großsteingräber* (Megalithgräber), so besonders in Bornsen, Diesdorf, Drebenstedt, Gladdenstedt-Nettgau, Groß Bierstedt, Im Gutstein (Forst Neumühle), Immekath, Lüge, Mehmke, Mohnke, Nesenitz, Neumühle, Forst Nieps, Quadendambeck, Ristedt, Schadewohl, → Stöckheim, Wallstave, → Winterfeld, Forst Wötz (8 Gräber). S-T
Die Altm. bildet den w. Teil der Mark Brand. Sie wird im O. vom Lauf der Elbe und im S. und SW. von der → Letzlinger Heide und dem Sumpfgebiet des → Drömlings begrenzt. Im W. fehlt ihr eine naturräumliche Begrenzung, während sie im N. durch einige größere Waldgebiete vom Hannoverschen Wendland geschieden ist. Die wichtigsten Orte sind → Stendal, → Gardelegen und → Salzwedel. In der älteren Zeit haben auch → Arneburg, → Tangermünde, → Osterburg und → Werben eine größere Rolle gespielt.
Bis ins Spätma. fehlte dem Raum eine einheitliche Gesamtbezeichnung, denn der Name »Altmark« (»Antiqua Marchia«, »Olde Marck«) tritt urkl. erst seit dem 14. Jh. auf. Zuvor werden Bezirke verschiedener Struktur wie Gaue, Grafschaften und Vogteien genannt. Johannes Schultze hat daher vermutet, daß der Name Altm. zunächst einen kleineren Siedlungsbezirk um Stendal bezeichnet hat (1310 »antiqua marchia Stendalgensis«). Erst durch die Zusammenfassung der Vogteien Stendal, Tangermünde, Gardelegen, Salzwedel und Osterburg für Agnes v. Braunschw., die Witwe des Mgf. Woldemar, sei der Name dann über ein größeres Gebiet ausgedehnt worden. Durch die Umbildung der ask. Vogteiverfassung seitens der Wittelsbacher zu größeren Verwaltungsbezirken sei schließlich die heutige Altm. entstanden.
Eine Beschreibung der Mark Brand. von 1373 teilt sie in fünf Teile ein: Antiqua Marchia, Nova Marchia, Marchia trans Oderam, Prignitz und Uckermark. Es zeigt sich, daß der Name Altm. eine korrespondierende Bildung zur Neumark ö. der Elbe ist und nur von daher begriffen werden kann. Der Name Neumark ging bald auf die ö. der Oder gelegenen Teile der Mark Brand. über, während sich für das Gebiet zwischen Elbe und Oder die Bezeichnung Mittelmark einbürgerte (Media Marchia schon 1375 im Landbuch Karls IV.).
In der zweiten H. 14. Jh. betrachtete man den Raum w. der Elbe offensichtlich als den ältesten Teil der Mark Brand. Als Beleg für die tatsächliche verfassungsgesch. Stellung der Altm., die in der Forschung umstritten ist, kann der Name angesichts des späten Auftretens selbstverständlich nicht verwendet werden.

Seit dem 14. Jh. nimmt der altm. Raum neben den anderen brand. Landschaften eine Sonderstellung ein, die auch zur Ausbildung eines Sonderbewußtseins und einer besonderen altm. Mundart führte. Diese Entwicklung ist durch die Abtrennung von Brand. und den Anschluß an die Provinz Sachs. 1815/16 verstärkt worden. (I/II) *Schu*

JSchultze: Nordmark u. A. In: Ders., Forsch. zur brand. u. preuß Gesch., 1964, S. 8—40. — LV 327. — CEngel, Bilder aus d. Vorzeit an d. mittleren Elbe, 1930, S. 88—99. — UFischer, D. Gräber d. Steinzeit im Saalegebiet, 1956, S. 268f. — LV 320—338. — LV 736. — LV 788

Altranstädt OT v. Großlehna (Kr. Merseburg/Leipzig) entstand im Verlauf der o.-dt. Kolonisation, ist aber älter als das benachbarte Mark (eigentlich Markgrafen)-ranstädt. 1091 verkauften Abt Ludwig und der Konvent des Petri-Kl. zu → Mers. den Zehnten zu A. an das Zisterzienserkl. Alt-Zelle b. Nossen, das hier einen vornehmlich auf Schafzucht abzielenden Wirtschaftshof einrichtete; aus diesem entwickelte sich der einst berühmte Wollmarkt von Markranstädt und entstand das Rittergut. Den Ort selbst verkaufte Gf. Dietrich v. → Sommerschenburg, Sohn Gf. Dedos d. Feisten, 1190 für 300 Mark Silber an das genannte Kl., nachdem A. als erledigtes Lehen an Dietrich zurückgefallen war. 1285 erwarb das Hochstift Mers. die Vogtei über A. und weitere 28 Dörfer von dem bisherigen Inhaber, dem Mgf. Friedrich Tuta v. → Landsberg, doch gelangte diese 1377 unter Abt Witigo ebenfalls an Alt-Zelle; nur die Halsgerichtsbarkeit verblieb beim Bf. v. Mers. Mit der Säkularisierung des Kl. Alt-Zelle und der Einführung der Reform. in A. 1542 wurde der Kl.-hof von der hzl. Kammer eingezogen, von Hz. Moritz in ein altschriftsässiges *Rittergut* umgewandelt und für 8000 Gulden an den Leipziger Bürgermeister Wolf Wiedemann verkauft. Letzte Eigentümer vor 1945 waren die Gff. v. Hohenthal auf → Dölkau.

Im Nordischen Krieg war *Schloß* A. vom 20. 9. 1706 bis zum 1. 10. 1707 Hauptquartier Kg. Karls XII. v. Schweden. Hier zwang er Kf. August II. v. Sachs. am 24. 9. 1706 zum Frieden von A., der diesem zeitweilig die polnische Kgs.-Krone kostete. Die zwischen Ks. Joseph I. und Karl XII. in A. am 22. 8. 1707 abgeschlossene A.-er Konvention sicherte den schlesischen Protestanten die Religionsfreiheit. Schwedische Patrioten errichteten 1907 auf dem Schloßhofe eine *Denksäule* für den A.-er Frieden Im Schloß befindet sich noch das »*Friedenszimmer*«. (IV) *Ne*

GSaran, A. d. Vergangenheit d. Parochie A., in: LV 20, Bd. 17,1, 1885, S. 1 bis 158. — AGünther, D. Entstehung d. Friedens v. A., NASächsG 27, 1906

Alvensleben OT v. Bebertal (Kr. Haldensleben) entstand in der zuletzt gebildeten Form 1928 durch Zusammenlegung des bisherigen Dorfes, der *Burg* und des Marktfleckens A. und ist seit 1950 mit → Dönstedt Teil der neugebildeten Gemeinde Bebertal.

Obwohl erst 1163 in den Quellen erstm. genannt, gehört A. sicher zu den ältesten und bedeutendsten Orten des nw. Magd.-er Landes. Da das Alter der Burg nicht sicher zu ermitteln ist, muß das bis 1928 eine eigene Gemeinde bildende Dorf A. als Ausgangspunkt der Entwicklung angesehen werden. Es lag wohl um die noch erhaltene, vielleicht noch dem 10. Jh. angehörende Kirche, die j. als *Friedhofskapelle* dient. Denn wegen ihres Stephanspatroziniums, ihrer altertümlichen, freilich nicht genau zu datierenden Kunstformen und ihrer Eigenschaft als Sitz eines Archidiakons, muß ihr ein hohes Alter zugesprochen werden. Im Dorf A. hatten die beiden alten Kll. Berge bei → Magd. und → Gernrode wohl schon früh Grundbesitz. Mehrere wegen ihrer Befestigungen als Turmhöfe bezeichnete Ministerialensitze waren vorhanden. Durch Vereinigung mehrerer solcher Güter entstand E. 17. Jh. hier das große Wissmannsche Gut, das 1818 in den Besitz der Gemeinde überging. Mit dem zu diesem Gut gehörigen ehem. v. Alvenslebischen Turmhof stand eine Godehardskapelle im Zusammenhang, die 1697 neu erbaut wurde und seither als *Pfarrkirche des Dorfes* A. diente. Im Laufe des Ma. scheint sich der Schwerpunkt dieser dörflichen Siedlung mehr nach O. unter den Schutz der Burg A. verschoben zu haben. Die *Burg* A. wird 1179 erstm. erwähnt. Man nimmt an, daß sie entweder von den Halb. Bff. zum Schutz ihrer Verbindungen zur → Altm. errichtet oder vielleicht schon früher zur Abwehr der Slawen erbaut wurde. Da seit der M. des 13. Jh. in A. drei Burgen urkl. genannt werden, ist es nicht sicher, ob darunter in jedem Falle dieser Burg oder wenigstens bei der sog. Ritterburg selbständige Anlagen zu verstehen sind. Auf alle Fälle sind die sog. Bischofsburg und die Markgrafenburg (später Veltheimsburg) Teile der Hauptanlage. Nur die sog. Ritterburg wird u. a. von Grimm weiter w. davon gesucht. Doch sind dort bisher keine Spuren nachweisbar, so daß die Ritterburg vielleicht doch bei der Hauptburg oder im Tal im Alvenslebenschen Turmhof zu vermuten ist. Hauptburg war entschieden die sog. Bischofsburg, deren mächtiger, runder, hochma. *Bergfried* erhalten ist. Trotz zahlreich vorliegender Urkk. ist es nicht recht erkennbar, wie die über ihren Besitz zwischen den Bff. v. → Halb. und den Mgff. v. Brand. im 13. Jh. entstandenen Streitigkeiten im einzelnen zu deuten sind. Seit 1257 schalteten sich jedenfalls die Magd.-er Erzbb. ein und erwarben die Lehenshoheit über alle Burgen und setzten 1259 die Mgff. erneut als ihre Lehnsleute ein. Dadurch scheinen die v. Alvensleben als bisher wichtigste Burgmannen zurückgedrängt worden zu sein. Infolgedessen treten um diese Zeit mehrere andere Burgmannenfam. auf. 1322 fiel die Burg wegen des Aussterbens der Ask. als erledigtes Lehen heim und wurde seither dauernd an wechselnde Adlige verpfändet. Erst als 1598 das Magd.-er Domkapitel das Pfand eingelöst hatte, kam es zur Errichtung eines landesherrlichen Amtes, das aber bereits 1649 ins Tal in den

ebenfalls als erledigtes Lehen heimgefallenen Turmhof im Markt A. verlegt wurde.
Die als Markgrafenburg bezeichnete Hinterburg ging nach 1322 ebenfalls an die Erzb. über und wurde von diesen als Lehen zunächst an die von Damuhs, seit 1439 an die v. Veltheim ausgetan, die bis 1945 im Besitz dieses nunmehr als *Veltheimsburg* bezeichneten, E. 19. Jh. in romantisierenden Formen erneuerten Burgteils waren (j. Schule und Kinderheim).
Der Markt A. entstand wohl zu Beginn 13. Jh. in Anlehnung an die Hauptburg im Bebertal. Er wird 1259 »oppidum« genannt. Obwohl 1363 als Stadt bezeichnet, hat die kleine Niederlassung von Kaufleuten und Handwerkern wohl schon wegen der Nachbarschaft des wichtigeren → Haldensleben zu keiner Zeit besondere Bedeutung erlangt. 1295 und 1490 wird ein Zoll erwähnt, Jahrmärkte wurden bis ins 18. Jh. abgehalten. 1490 erscheinen zwei Tore dieses verhältnismäßig regelmäßig angelegten Ortsteils. Eine dem Hl. Jakob geweihte spätrom. *Kirche* ist noch vorhanden. Sie war Sitz eines Kalands. Außerdem kommen Schöppenhaus, Spielhaus und Kellerkrug im 17. Jh. vor. Auch in diesem Bereich gab es mehrere Turmhöfe von adligen Burgmannen.
Im 18. Jh. wurde der schon im 16. Jh. gelegentlich nachweisbare Bergbau auf Kupfer und Silber wieder aufgenommen. Von 1780 bis 1790 bestand ein eigenes Bergamt, das zeitweilig bis zu 300 Arbeiter beschäftigte. Auch eine Schmelzhütte wurde in der Nähe des Friedhofs eingerichtet. Doch wurde das ganze Unternehmen wegen zu hoher Unkosten bald wieder aufgegeben. Markt und Dorf A. hatten um diese Zeit etwa die gleiche Zahl von etwa 40—50 Haushaltungen, woraus sich eine Ew.-zahl von ca. 500—600 Köpfen für die Gesamtgemeinde errechnen läßt.

(I) Schwi

LV 239, Bd. 1, S. 36. — L 436, Bd. 1, S. 161—237. — LV 626, Bd. 1: Kr. Haldensleben, S. 120—141. — LV 258, S. 344. — LV 91. — SWWohlbrück, Gesch. Nachr. v. d. Geschl. v. A. u. dessen Gütern, 1819. — UvAlvensleben-Wittenmoor, A.-sche Burgen u. Landsitze, 1960

Amesdorf → Warmsdorf (OT)

Ampfurth (Kr. Wanzleben) 1144 wird ein »Hugoldus de Anverdeslove« genannt. 1185 ist »Amuorde« Sitz eines gleichnamigen Adelsgeschlechtes, dessen *Burg* E. 13. Jh. an den Erzb. v. → Magd. gelangte. Dieser hatte seit 1368 in A. Burgmänner, die neben dem Burglehen meist noch mehrere freie Hufen und Höfe im Dorf besaßen. Von 1381 an treten die Herren v. der Asseburg als Burgmannen auf, die im Laufe des 15. und 16. Jh. Burg und Dorf an sich brachten und auf dem Wege waren, durch Erwerb von Klein Wanzleben, Schermcke, → Seehausen und Remkersleben einen geschlossenen Fam.-besitz zu gründen. Der 30jg. Krieg brach diese Entwicklung ab. A. 18. Jh. mußte die Burg A. an Kg. Friedrich Wilhelm I. verkauft werden.

Seit der Zeit der Asseburger diente die Burg A. für wirtschaftliche Zwecke. Sie scheint ursprünglich eine kleine Rundburg mit doppelten Gräben, Wällen und ausgedehnter Vorburg mit Wällen gewesen zu sein. In der Vorburg stand die rom. Kapelle, die in got. Zeit erweitert wurde. Die kastellartige *Kernburg* ist ein Bau späterer Jh. auf der Stelle der einstigen Rundburg. Sie dürfte zum größten Teil erst im 16. Jh. umgebaut worden sein, wobei Teile älterer Bauten mit einbezogen worden sind. In der früheren Vorburg ist heute der Wirtschaftshof. Die *Burgkapelle* hat M. 16. Jh. einen eichenen Holzumbau des Chores erhalten, der soweit vor die Mauer gesetzt ist, daß unter dem vorgezogenen Dach eine Galerie im Kircheninnern eingebaut werden konnte. In ihrer Art ist diese Anlage einzigartig in Mitteldtl. Das Innere ist reich mit kunstvollen *Renaissance-Grabdenkmälern*, vorwiegend der Fam. v. der Asseburg, geschmückt. (I) *Bur*

LV 624, Bd. 31: Kr. Wanzleben, S. 12—24. — LV 458. — LV 239, Bd. 1, S. 37. — MTrippenbach, Asseburger Fam.-gesch., Hannover 1915. — LV 258, S. 404. — LV 632 (Ma.) S. 8 f. m. Plan

Angern (Kr. Wolmirstedt/Tangerhütte) 1217 wird eine noch heute weit verbreitete Ministerialenfam. v. A. erstm. erkennbar, die wohl urspr. im Dienste der Gff. v. → Hillersleben-Grieben gestanden hat. Sie dürfte in A. verm. ihren ersten befestigten Wohnsitz gehabt haben. 1336 wird dort eine Burg erwähnt, an der 1339 offenbar umfangreichere Bauarbeiten vorgenommen wurden. Sie befand sich als Mittelpunkt eines eigenen Gerichts mit mehreren dazugehörigen Dörfern in erzbl. Besitz und wurde entweder als Lehen ausgegeben oder an verschiedene Pfandnehmer verpfändet. Als die v. Alvensleben nach 1373 die Burg A. innehatten, belagerten die Bürger von → Magd. sie wegen von dort aus verübter Räubereien und kauften sie ihrem Besitzer schließlich für 400 Mark Silber ab, um sie erst 1384 dem Erzb. zurückzugeben. Die entscheidende Wendung in ihrer Gesch. trat 1448 ein, als nach einigen weiteren Verpfändungen die v. der Schulenburg weißer Linie in ihren Besitz kamen und sie bald in drei verschiedene Wohnsitze aufteilten. 1734 bzw. 1738 brachte der kgl. sardinische General Christoph Daniel v. d. S. alle Güter wieder in eine Hand. Bei der Zerstörung des Dorfes A. durch Holkische Reiter im Jahre 1630 war auch das *Schloß* ein Opfer der Flammen geworden. In dem ovalen, von einem Wassergraben umgebenen ehem. Burgkomplex wurde daher 1736 die barocke Dreiflügelanlage eines neuen Schlosses errichtet. Dieser bis 1945 im Besitz der Fam. v. d. S. gebliebene Bau wurde 1843 mit flachen Dächern versehen und in nüchterner Form äußerlich »modernisiert«, obwohl sich im Innern Teile der barocken Einrichtung erhielten (j. Landwirtschaftsschule).

(II) *Schwi*

LV 245, S. 31 f. — LV 624, Bd. 30: Kr. Wolmirstedt, S. 34—36. — LV 258, S. 401—402. — WLühe, A. u. Wenddorf, 1906

Anhalt, Burgruine bei Harzgerode (Kr. Ballenstedt/Quedlinburg). Die Ruinen der 1140 erstm. erwähnten *Burg,* die dem Lande den Namen gab, liegen auf dem Großen Hausberg, etwa 150 m über dem r. Selkeufer. Sie entstand, als die → Ballenstedter Gff. ihren Sitz hierher verlegten, verm. M. 11. Jh. Diese erste Burg, die eine reine Turmburg gewesen sein kann, wurde 1140 zerstört. 1902 konnte das Fundament eines gewaltigen, vielleicht als Wohnturm oder Rundkapelle anzusprechenden Rundbaus von 18 m Durchmesser freigelegt werden. Ein weiterer Rundbau von 9,5 m Durchmesser und 3 m Mauerstärke dürfte ein jüngerer Bergfried gewesen sein. Über den Resten der ersten Burg baute Albrecht der Bär um 1150 eine neue, die an Größe der Wartburg gleichkam. Erhaltene Reste der rom. Sandsteinarchitekturteile weisen in die 2. H. 12. Jh. Die in Backstein gebauten Teile der Burg sind verm. erst in einer dritten Bauperiode gegen E. 13. Jh. entstanden. 1315 wird A. letztmals als bewohnte Feste erwähnt. Als die Burg 1498 aus kursächs. Pfandschaft gelöst wurde, war sie verm. schon lange vernachlässigt, und in den Bauernkriegen war sie nicht mehr bewohnbar. Das Ft.-haus, das sich seit etwa 1170 nach der Burg nannte, entwickelte erst später wieder eine Bindung an sie. Nach der Landesteilung von 1603 galten die Ruinen als gemeinsamer Besitz aller Linien im anh.-bernburgischen Gebiet. 1822 wurde der 85 m tiefe Brunnen ausgegraben, und 1901—1907 wurden durch Starke sämtliche Grundmauern freigelegt und die noch erhaltenen Teile von Torturm, Palas und Bergfried gesichert. Die dabei gemachten Funde kamen in das → Ballenstedter Schloß, sind aber 1945 bis auf wenige Stücke verlorengegangen. Erhalten sind die Architekturteile, die man 1938 benutzt hatte, um die Nikolaikapelle unter dem W.-werk in B. zu einer Weihestätte für Albrecht den Bären umzugestalten. (III) *Lei*

Starke, D Burg A. im Selketale, in: LV 43, 1925, S. 75—78. — LV 258, Nr. 431. — LV 240, Nr. 25. — LV 239, S. 87 f. Abb. 242—244. — Starke, Ausgrabungsbericht: Der Burgwart 16, 1915, S. 28—34. — OvHeinemann, D. Burg A., in: LV 41, Bd. 3, 1870, S. 139—159. — VRöder, Etwas über den Namen u. d Burg A., in: LV 34, Jg 1, 1901, S. 417—420. — HSiebert, Altes u. Neues über Burg u. Dorf A., in: LV 32, Bd. 10, 1907, S. 28—45, vgl. LV 41, Bd. 37, 1904, S. 165—183. — LV 632 (Ha.) S. 177

Annaburg (Kr. Torgau/Jessen) trug vor 1572 den Namen Lochau. Es liegt im weiteren Bereich der Elsteraue, die hier erst durch den künstlich angelegten Neuen Graben entwässert wurde. Man nimmt an, daß hier bereits unter den ersten Ask. in dieser Gegend niederländische Bauern angesiedelt wurden. Die historische Bedeutung des vor 1572 als Stadt erscheinenden Fleckens A., der erst 1939 wieder städtische Rechte erhielt, beruht auf dem großen und wildreichen Waldgebiet der Lochauer oder Annaburger Heide, welche sich sö. der Stadt erstreckt. Hier soll noch August der Starke bei einer einzigen Jagd im Jahre 1730 400 Stück Schwarzwild und 900 Stück Rotwild erlegt haben. Ein früher

ummauerter Tiergarten sö. der Stadt mit 4700 h Inhalt diente der Hegung des Wildes. Wegen dieser günstigen Bedingungen legten hier die Wittenberger Ask. wohl schon im 13. Jh. ein Jagdschloß an, das 1422 einem Brande zum Opfer fiel. Der gerade anwesende Kf. Albrecht III. v. Sachs.-Wittenberg und seine Gemahlin konnten sich nur mit Mühe retten, während zahlreiche Mitglieder ihres Hofstaates verbrannten. Wenig später erlag aber auch der Ft. in Wittenberg den bei dem Brande erhaltenen Wunden. Mit ihm erlosch sein Haus, und sein Land wurde aus rein politischen Erwägungen von Ks. Sigismund an die Mgff. v. Meißen aus dem Hause Wettin gegeben, die damit die Kurwürde und eine wesentliche Erweiterung ihrer Besitzungen erhielten. Das *Schloß* wurde wieder aufgebaut. Hier starb am 5. Mai 1525 Kf. Friedrich der Weise, der Beschützer Luthers. In den sich nö. v. → Mühlberg hinziehenden Rückzugsgefechten gegen Ks. Karl V. fiel Kf. Johann Friedrich, eines der Häupter des Schmalkaldischen Bundes, am 24. 4. 1547 im Schweinert, einem der sö. Ausläufer der Lochauer Heide, in die Hand seiner Gegner. Damit trat in der Nähe von A. wieder ein entscheidender Wendepunkt in der mitteldt. Gesch. ein, denn Johann Friedrich verlor nicht nur die Kurwürde, sondern die Ernestiner wurden danach auf die thür. Teile ihres Besitzes beschränkt, während die Albertiner nun die Hauptrolle in Sachs. übernahmen. Ein schlichter Gedenkstein bezeichnet seit 1897 in der Gemarkung von → Falkenberg, nö. des Vorwerks Kiebitz, den allerdings nicht ganz sicheren Ort der Gefangennahme. 1551 soll sich bei Jagden in A. ein Teil der Verhandlungen zwischen Kursachs. und Frankreich abgespielt haben. Sie hatten bekanntlich das Eingreifen dieses Landes zugunsten der dt. Protestanten ebenso zur Folge wie dessen Zugriff auf die lothringischen Btt. 1572—1575 ließen Kf. August und seine tatkräftige Gemahlin Anna v. Dänemark die bisherigen Gebäude abreißen und einen aus Vorder- und Hinterschloß sowie zahlreichen Nebeneinrichtungen bestehenden umfangreichen Neubau errichten, welcher zu Ehren der Erbauerin den Namen A. erhielt. Diese Gebäude gerieten im 17. Jh. besonders wegen des 30jg. Krieges in Verfall, und ihre kostbare Inneneinrichtung ging verloren. Das Schloß diente dann zeitweise als Gefängnis und nahm 1762 die schon 1738 in Dresden gegründete kursächs. Militär-Knaben-Erziehungs-Anstalt auf, die nach 1815 in preuß. Hände überging, und der 1881 eine Unteroffiziersschule angefügt wurde. Beide Anstalten erloschen 1920. Sie hatten zeitweilig zusammen bis zu 700 Zöglinge.

Der Ort Lochau wurde nach einem Brande nach 1573 näher an das Schloß herangelegt und nunmehr ebenfalls A. genannt. Er besaß drei Tore, aber keine eigentliche Befestigung. Ihm schloß sich eine weiträumige »Vorstadt« an, neben der sich außerdem im frühen 19. Jh. noch ein OT. Neuhäuser bildete. Alle wuchsen zu dem heutigen unregelmäßig gestalteten Ort A. zusammen, der sich besonders ö. in Richtung auf den 1873 errichteten Bahn-

hof ausdehnte. Zu Beginn des 19. Jh. waren etwa 150 Häuser mit rd. 1000 Ew. vorhanden. Neben Holzsägereien bildete eine Steingutfabrik die Einkommensquelle der 1954 rd. 4000 Ew.

(V) *Gr/Schwi*

GRüger, Gesch. u. Beschr. d. Kfl. Sächs. Soldaten-Knaben-Instituts A., 1787. — GWeise, Gesch. d. Churf. Sächs. Erziehungs-Instituts f. Soldaten-Knaben zu A., 1803. — Gründler, Schloß A., 1888. — AHeintze, A., das Städtlein a. d. Heide (A.-er Ztg. 1939). — Ders., Die A.-er Heide (ebd. 1939). — LV 120, Bd. 2, S. 413 f.

Apenburg → Groß Apenburg

Arendsee (Kr. Osterburg). Der 554 ha große Arendsee, s. dessen die heutige Stadt A. liegt, wird zu 822 in den fränkischen Reichsannalen als Ort eines Erdbebens, wohl eines Erdfalles, erstm. erwähnt. Die Form »arnseo« ist germanisch und wird daher als Beleg für eine bereits vorhandene teilweise dt. Besiedlung der sonst noch überwiegend von Slawen bewohnten → Altm. angesehen. Neben einem schon bestehenden dt. Dorf gleichen Namens am S.-Ufer des Sees, stiftete 1183 Mgf. Otto I., ein Sohn Albrechts des Bären, ein *Benediktinernonnenkl.* Seine zwischen 1184 und 1208 fertiggestellte rom. *Kirche* gehört zu den größten gewölbten Ziegelbauten dieser Gegend. Sie steht in engem Zusammenhang mit → Jerichow und → Diesdorf, doch fehlen ihr die W.-Türme. Patrozinien sind St. Johannes Evangelist und St. Nikolaus. Ein 50 m sö. der Kirche erhaltener und als Glockenträger dienender Turm ist in der Art eines dörflichen Kirchturmes, der sog. *Kluthturm,* ist vielleicht Teil einer sonst nicht nachweisbaren Burg. Die erst aus dem späteren Ma. stammenden *Konventsgebäude* sind n. der Kirche nur noch teilweise erhalten. Das Kl. blieb unter der Vogtei der brand. Mgff. und wurde von ihnen und dem benachbarten Adel, der seine Töchter gern hier Nonnen werden ließ, durch reiche Schenkungen gefördert. Der Papst nahm das Kl. unter seinen Schutz. E. des Ma. setzte noch einmal eine regere Bautätigkeit vor allem an der Klausur ein, doch wurde der im 15. Jh. zeitweilig aus 70 Nonnen bestehende Konvent bereits 1540 durch Kf. Joachim II. in ein adliges Damenstift verwandelt, das erst 1812 aufgehoben wurde. Aus dem w. und s. der Kirche gelegenen Wirtschaftshof entstand 1540 ein kfl. Domänenamt, das 1868 dem Militärfiskus als Remontendepot überlassen und 1921 aufgehoben wurde. Im 17. Jh. war A. Sitz einer brand. Landreiterei, eines Kreises und diente bis 1798 als Garnison.

Das dem Kl. bei seiner Gründung überlassene Dorf A. entwickelte sich seit dem E. 13. Jh. zu einem Städtchen oder Flecken. Es bestand im wesentlichen aus einer platzartigen Marktstraße und erhielt 1381 eine von Genzien abhängige, dem Hl. Johannes, der Hl. Anna, Katharina und dem Apostel Matthias geweihte Kapelle, seit 1445 mit eigenem Priester. Beim Stadtbrande von 1831 wurde auch dieses nach der Reform. als *Stadtkirche* dienende Bauwerk zerstört. An seinem Platz wurde 1881—82 ein

Neubau errichtet. — Die wirtschaftliche Funktion des Städtchens A. wird durch ein 1289 zuerst erwähntes Kaufhaus und Marktbuden deutlich. 1381 werden 11 »consules« genannt. Doch blieb der Ort unter der Herrschaft des Kl., später als Mediatstadt unter dem landesherrlichen Amt, das auch den Lehnschulzen einsetzte. Die Zahl der Ew. dürfte kaum viel über 700 gelegen haben. Wohl aber gab es drei Stadttore, aber sonst sicherte nur der heute verschwundene Landgraben die Stadt im S. Gegen E. des Ma. muß eine Stadterweiterung in Gestalt der die Marktstraße nach O fortsetzenden Neustadt entstanden sein, zu der im W zwischen Kl. und Altstadt erst etwa um 1720 die aus etwa 25 Feuerstellen bestehende Amtsvorstadt Haworth (= Hohe Worth) hinzukam. Bereits 1648 hatte der Große Kurfürst eine einheitliche Stadt A. geschaffen. Im 18. Jh. besaß diese noch eine gewisse gewerbliche Bedeutung, denn neben 6 Jahr- und Viehmärkten gab es hier Tuchherstellung, Färbereien und Druckereien. Auch Gerbereien, Brennereien und Brauereien waren vorhanden. Die Zahl der Ew. lag 1800 bei 1253 und 1900 bei 2186. Nach dem großen Brande von 1831 wurde die Stadt bald wieder aufgebaut, litt nun aber an ihrer abseitigen Lage. Erst 1908 und 1922 wurde sie an wenig bedeutende Eisenbahnstrecken nach → Stendal und Wittenberge bzw. → Salzwedel angeschlossen. Im 20. Jh. entwickelte sie sich zu einem Erholungsort mit 1958 3100 Ew.

(I) *Schwi*

Heimatmuseum und Klosterruine, Am See 3. — LV 625, Bd. 4.: Kr. Osterburg, S. 26—50. — LV 120, Bd. 2, S. 414 f. — LFelcke, Chron. d. Stadt A. in d. Altm., neubearb. v. OHeinicke, 1926. — RAue, Zur Entstehung d. altm. Städte, LV 30, Bd. 37, S. 53 — LV 194, S. 187—190. — JuKAbromeit, A. — die Perle d. Altm., 1957. — WHalbfaß, Der A. in der Altm., in: LV 27, 1896/97. — WSahlow, MEhlies, A. und Altm.-land, 1961. — HThieme, Kl. A., 1878

Arneburg (Kr. Stendal). Am Steilabfall zur Elbe, im SO der Stadt, liegt der *Burgberg* (ca. 135×180 m). Er wird von der Hochfläche durch einen tiefen Graben getrennt. Jungbronzezeitliche Funde lassen eine befestigte Siedlung vermuten, mittelslawische Scherben eine slawische Wallburg erschließen. Die erste Erwähnung geschah 978 als dt. Harneburg. Später dt. Burgward. Funde im Museum Arneburg. *S-T*

A. war früher als Fährort für den von → Stendal kommenden Verkehr über die Elbe nach → Sandau und Havelberg wichtig. Es liegt etwa 20—25 m über dem Strom auf einer hochwasserfreien Hochfläche. Die Burg wird 1025 als Sitz eines Burgwardes erkennbar. Sie war in ottonischer Zeit Reichsbesitz und wichtigste Befestigung in der ö. Altm. 978 wird ein Gf. Brun als Befehlshaber von A. genannt. Dieser hatte schon vorher aus einem Teil der Burg und aus eigenen Besitzungen ein Benediktinerkl. St. Mariae und Thomae errichtet, das 981/83 vom Papst bestätigt und bald danach von Otto III. in kgl. Schutz genommen wurde. 997 hielt sich der gleiche Herrscher in A. auf und ließ die Befe-

stigungen verstärken. Denn durch den großen Slawenaufstand von 983 war A. wieder Grenzbefestigung mit noch gestiegener strategischer Bedeutung geworden. Die Burghut lag in der Hand der Gff. und der benachbarten weltlichen und geistlichen Ftt. Als kurz danach eine vom Erzb. v. → Magd. gestellte Wachttruppe nicht rechtzeitig von dem Gf. von der Nordmark abgelöst wurde, fiel A. den Slawen in die Hände und wurde von diesen mitsamt dem Kl. zerstört. Heinrich II., der 1006 zu Schiff in die → Altm. kam, um die Grenzfragen mit den Slawen zu klären, ließ die A. wieder aufbauen und übertrug deren Bewachung nebst den Gütern des zerstörten und nicht wieder errichteten Kl. dem Erzb. v. Magd. 1012 hielt sich der gleiche Herrscher nochmals zu Verhandlungen mit den Slawen hier auf. Und 1025 bestätigte Konrad II. dem Erzb. erneut den Besitz von A. Als der Ort nach 100 Jahren wieder in den Quellen erscheint, ist von den Magd. Rechten keine Rede mehr. Vielmehr teilten sich M. 12. Jh. ein vielleicht unter Konrad III. hier eingesetzter Bgf. und der Mgf. der Nordmark in die Rechte über die Reichsburg A. Schon um 1160 scheinen sich dann aber die Ask. allein durchgesetzt und den Bgf. verdrängt zu haben. 1160 werden die → Stendaler vom Zoll der Burg (urbs) A. befreit. 1186 war die Burg allein in ask. Hand und wurde von mgfl. Ministerialen verwaltet. Die Mgff. gaben diese wichtige Befestigung nicht aus der Hand. Vielmehr hielten sie sich hier öfter auf, benutzten sie als Sitz von jüngeren Fam.-Angehörigen oder zur Versorgung von ftl. Witwen. Auch der Hohenzoller Friedrich der Jüngere hielt sich hier oft und gern auf. Er starb in A. 1463 und wurde in der Burgkapelle begraben, an der er 1459 ein der Hl. Maria und dem Hl. Franziskus geweihtes, 1542 infolge der Reform. aufgehobenes Chorherrenstift gegründet hatte. Der ebenfalls mehrfach in A. weilende Kf. Johann Cicero v. Brand. starb 1499 hier. Noch im 30jg. Kriege war A. häufig von den Kriegsführenden besetzt und Aufenthaltsort von Feldherren, so 1631 des Kgs. Gustav-Adolf v. Schweden und 1644 des ksl. Generals Gallas. Dabei wurde die Burg öfter geplündert und zerfiel dann, zumal das damit verbundene Domänenamt und die Güter des aufgehobenen Kanonikerstifts mit dem Amt → Tangermünde vereinigt wurden. 1712 waren nur noch geringe Reste der Anlage vorhanden. Diese verschwanden immer mehr, nachdem das Gelände in Privatbesitz übergegangen war.

Die an die Burg angelehnte Siedlung wird 1338 als »civitas« oder »oppidum«, später als Flecken oder »stedtlein« bezeichnet. Sie hat nie besondere Bedeutung gewonnen und war im 17. und 18. Jh. eine dem Amt Tangermünde unterstellte Mediatstadt. Sie besaß 3 Tore und war mit Mauern, nicht aber mit Wall und Graben umgeben. Die *Stadtkirche* St. Georg stammt aus dem 12. oder frühen 13. Jh. Im ausgehenden Ma. besaß A. Rat und Schöppen. Kram- und Viehmärkte fanden statt. Sonst spielte aber neben dem Ackerbau wohl nur noch das Brauereiwesen eine be-

scheidene Rolle. Die Ew.-Zahl dürfte im allgemeinen 700 Köpfe kaum überstiegen haben. Zeitweilig hatte A. eine Garnison. Es gab hier mehrere Fischer. Außerdem hatten hier relativ viele Elbschiffer ihren festen Wohnsitz. Nach dem Brande von 1767 wurde die Stadt in einer regulierten Form wieder aufgebaut. Ihre Wirtschaftskraft wurde aber auch durch den Bau der Nebenbahn nach Stendal 1899 kaum gehoben. Eine Konserven- und eine Porzellanfabrik dienen den z. Zt. etwa 2000 Ew. neben der Landwirtschaft als Erwerbsquelle. (II) *Schwi*

Heimatmuseum, Karl-Marx-Str. 14. — LV 258, S. 398. — LV 72, Bd. 43: D. Wüstungen d. Altm., S. 274 f. — LV 194, S. 276. — LV 625, Bd. 3: Kr. Stendal S. 2—5. — LV 120, Bd. 2 S. 416 f. — GKHohmann, A. in vorgesch. Zeit 1925. — HWegener, Auszüge aus d. Chron. d. Stadt A. 1925. — LV 455, Bd. 2, 1938 S. 161—215. — LV 327, S. 73 ff. 185 ff. — WZahn, Gesch. d. Kirchen u. kirchl. Stiftungen in A., in: LV 30, Bd. 26, 1899, S. 36—55

Arnstein Burgruine Gem. Sylda, OT Harkerode (Kr. Mansfelder Gebirgskreis/Hettstedt). Die auf einem steil abfallenden Sporn nahe dem Einetal hochgelegene *Burgruine* bestimmt weithin das Bild der Landschaft. Sie ist um 1135 in dem bisher nicht genauer datierten älteren Ringwallsystem der Schalksburg von den sicher edelfreien Herren v. Arnstedt angelegt worden und besteht aus der rom. kastellartigen Hauptburg mit ehem. drei Rundtürmen und dem 20 m hohen gewaltigen Wohnturm den *Palas*. Ö. liegt eine größere Vorburg. Die Gründerfam., die sich seither nach der Neuanlage nannte, gehört den ursprünglich auf der schwäbischen Alb ansässigen Herren v. Steußlingen an, die durch ihre enge Verwandtschaft mit Erzb. Anno v. Köln, Erzb. Werner v. → Magd. und Bf. Burchard II. v. → Halb. im 11. Jh. auf nicht genauer erkennbare Weise hier zu Rechtstiteln kamen, welche den Aufbau einer relativ geschlossenen »Allodialgrafschaft« n. des → Harzes zwischen Eine und Wipper ermöglichten. Dazu verhalfen offenbar Vogteirechte über das quedlinburgische Kl. → Walbeck, Rodungstätigkeit in Richtung auf die Harzwälder, Rechte am Bergbau und das vom Stift → Quedlinburg usurpierte Münzrecht. Mit Rand- oder Streubesitz ausgestattete Zweige der Fam. sind die Herren v. Biesenrode, v. Amersleben, v. Brachstedt und die Bgff. v. Giebichenstein. Bald erwarben die Herren und später Gff. v. A. auch Komitatsrechte in der s. → Börde um → Großmühlingen und, gestützt auf Vogteirechte, die Herrschaft über den Quedlinburger Besitz um → Barby. Hinzu kamen noch im 13. Jh. die Herrschaften → Zerbst, → Möckern und → Lindau/Anh. sowie die Vogtei über das → Kl. Leitzkau. Endlich gelang damals der Erwerb der Gft. Lindow-Ruppin in der Mark Brand. Nach 1196 entstanden infolgedessen selbständige Linien des Hauses für Mühlingen-Barby und Lindow-Ruppin. Durch Eintritt in den Dt. Orden entsagte der Letzte der eigentlichen Arnsteiner Linie bald nach 1292 seinem Herrschaftsbereich, der damals mit der Burg A. an die Gff. v. → Falkenstein kam, um von diesen M. 14. Jh. an die Gff. v. → Regenstein überzugehen, die

ihn wiederum 1387 an die Gff. v. → Mansfeld verkauften. Diese benutzten die Burg als Wohnsitz und bildeten schließlich eine eigene Linie M. — Arnstein. Gleichzeitig bauten sie die Burg A. 16. Jh. zum Wohnschloß um. Nach der 1570 erfolgten Sequestration der vorderortischen Gff. durch Kursachs. und Magd. blieb diesen zwar die Burg A. als einer ihrer Wohnsitze. Doch mußten sie auch diese 1678 an die v. Knigge verpfänden, die bis 1810 in Besitz der zu Beginn des 18. Jh. verfallenden Anlage waren. Der zur Burg gehörende *Brauhof Harkerode* war jedoch dem Sequester unterstellt und ging nach Aussterben der Gff. 1780 in kursächs. Besitz über, um 1810 in Privatbesitz verkauft zu werden.

(III) *Schwi*

LV 624, Bd. 18, S. 8 ff. — LV 258, S. 234. — LV 239, S. 89 f., Abb. 246—255. — LV 240, S. 25 ff. Nr. 23. — HWolf, Burg A., Masch. Dipl. Arb. Halle 1957. — LV 416. – LV 632 (Ha.) S. 453 f.

Artern (Kr. Sangerhausen/Artern). Als »Aratora« wird A. im Brevier der Lullus A. 10. Jh. erstm. erwähnt. Die im Kern während des 12. Jh. erbaute Burg liegt an einem Unstrutübergang und ist im 16. Jh. als *Schloßbau* erneuert worden. Sie befindet sich am Rande des nach Gitterschema angelegten Ortes (Stadtrecht durch Ludwig d. B.). Der ursprüngliche Siedlungskern schließt sich im S. an. Seit etwa 1100 war A. unter den Gff. v. Honstein, die es 1346 dem Erzb. v. → Magd. unterstellten. 1390—1448 ist es Besitz der Herren v. → Querfurt, danach bis 1510 gemeinsamer Besitz der Gff. von Honstein und → Mansfeld, seit 1510 allein unter Mansfeld, 1579 als Teil der sequestrierten Gft. Mansfeld unter kursächs. Administration, 1750—1808 ein eigenes Amt. Seit M. 15. Jh. werden in A. Solquellen ausgeschöpft. Johann Gottfried Borlach (1687—1786) begründet 1727 die Saline A., deren Direktor seit 1783 Heinrich Ulrich Erasmus von Hardenberg war, der Vater von Friedrich v. Hardenberg (Novalis) (1771—1804), der selbst seit 1799 in A. wirkte. Außerdem gab es im 16. Jh. bedeutenden Viehhandel mit aus dem O. importierten Ochsen. In A. lebte (1633—1694) Goethes aus Berka (Kr. Sondershausen) stammender Urgroßvater Hans Christian Göthe als Schmied und Ratsmitglied, dessen hier 1657 geborener Sohn, der Schneider Friedrich Georg Goethe, zog von A. nach Frankfurt. 1881 wurde die Kyffhäuserhütte als bekanntes Eisenwerk gegründet. Aus A. stammt der »Kriegsmaler« Otto Engelhardt-Kyffhäuser (1884—1965). Sein Bruder Erich wirkte in A. als Stadtchronist, Sammler und Schriftsteller.

(III) *Ti*

EJacobs, Beitr. z. Gesch. v. A. u. Voigtstedt in: LV 20, Bd. 12, 1869, S. 1—52. — EEngelhardt, Heimatbuch 1913. — Ders., Das Wasserschloß A. in: LV 35, Bd. 1, 1911, S. 17—100. — Ders., Kurze Gesch. d. Stadt A., 1931. — LV 120, Bd. 2, S. 417—419. — LV 632 (Ha.) S. 12. — LV 856, S. 479

Aschersleben (Kr. Aschersleben) weist starke vorgesch. Besiedlung seit der Jungsteinzeit auf. Nach dem im 9. Jh. erwähnten Ortsnamen mit dem Grundwort -leben und nach Funden des 6. Jh.

scheint die Siedlung bis in die altthür. Kgs.-zeit zurückzureichen. Drei Burganlagen sind mit der Gesch. der Siedlung eng verbunden. Die *Alte Burg* liegt auf dem nach NW vorspringenden Sporn des Wolfsberges, sw. der Altstadt. Sie besteht aus einer umwallten Hauptburg von 180×160 m sowie zwei ö. davorliegenden Abschnittswällen. Wenige Scherben deuten auf eine Benutzung der Wallburg in karolingischer Zeit hin. Wahrsch. hat auf oder am Fuß der Alten Burg die Gerichtsstelle, die einmal auch »placitum provinciale« genannt wird, gelegen. In die M. des Hauptwalles ist ein etwa 14 m Durchmesser aufweisender Rundturm hineingebaut. Er dürfte im 11./12. Jh. errichtet worden sein, wie Scherbenfunde nahelegen.

Der Namen Sudenburg sowie Warthe und Hofstette haftet auf einem überbauten Grundstück in der sog. Neustadt, Steintor 2/3. Es dürfte sich um den ask. Herren- und Wirtschaftshof handeln. Albrecht der Bär nannte sich als erster Ask. (seit 1147) auch Gf. v. A.

Im Burggarten, auf dem Gelände der j.-igen Oberschule, wurden bei Bauarbeiten die Reste eines im Überschwemmungsgebiet der Eine aufgeschütteten Burghügels (Motte) mit Steinmauern und -gebäuden sowie Scherben des 13. und folgender Jh. festgestellt. Es dürfte sich um die in dieser Zeit von Heinrich II., Enkel Albrechts des Bären, errichtete Gf.-burg handeln. Funde im Museum Aschersleben.

»Die *Speckseite*«, Menhir (Kultstein von 2,9/1,9 m Höhe) auf einem spätneolithischen Hügelgrab an der Straße A.—Güsten. Im Ma. fanden hier Gaugerichte statt. Der Stein ist mit Nägeln versehen. Nach der Überlieferung mußten alle Roßkammknechte, die hier erstm. vorbeikamen, den Stein nageln. *S-T*

A. verdankt seine Entstehung der doppelten Engpaßlage einmal zwischen einem ehem. nw. gelegenen See (Seeländereien) und dem in eigenartiger Weise gleichzeitig sich nach O und nach SO öffnenden Wippertal, zum anderen zwischen dem Abfall des n. der Stadt befindlichen → Hakel und den s. ansteigenden Vorhöhen des → Harzes. Hier kreuzt eine bedeutende von Bremen und Braunschw. über → Halb. führende, im Ma. als Reichsstraße geltende Handelsstraße, die sich bei A. nach → Bernburg und wichtiger noch nach → Halle und Leipzig gabelte, mit der von → Magd. nach Erfurt und damit nach Süddtl. verlaufenden Hauptstraße. An diesem wichtigen Platz hatten bereits im 9. Jh. das Kl. Fulda und 1086 das Kl. → Ilsenburg Besitzungen, über deren Verbleib keine Nachrichten mehr vorliegen. Besondere Bedeutung besaß die hier gelegene Hauptgerichtsstätte des Schwabengaus, der seit dem 11. Jh. unter der Herrschaft der Gff. v. → Ballenstedt stand. Diese nannten sich deshalb bald auch Gff. von A. Nach der latinisierten Form Ascharia, bzw. in Anlehnung an den Namen des Ascanius, Sohn des Äneas, wurden diese später meist als Askanier bezeichnet. Ihren Sitz glaubte man früher in der s.

der Stadt auf einer Höhe über der Eine gelegenen *Altenburg* suchen zu sollen, der daher schon im späten Ma. der Name Askania zugelegt wurde. Doch ist diese Burg neuerdings als vorgesch. Anlage nachgewiesen, in die später vielleicht eine der Feldwarten der Stadt A. eingebaut worden ist. Die eigentliche Gf.-burg lag vielmehr sw. unmittelbar vor der Altstadt am Bogen der Eine. Ihre Spuren wurden 1895 beim Bau der Schule an der Stelle des Burgplatzes aufgedeckt. In ihrer Nähe muß sich um eine Nikolaikirche, die später verlegt und dann abgebrochen wurde, eine erste Siedlung gebildet haben. Vielleicht hatte diese Kirche zuerst ein Martinspatrozinium. Weiter ö. entwickelte sich um Zippelmarkt und Judendorf eine frühe Marktsiedlung. Da die Gff. in A. seit dem 11. Jh. gemünzt haben, dürfte der Markt spätestens in dieser Zeit vorhanden gewesen sein. Der freilich erst 1771 n. der Burg erkennbar werdende Namen Sudenburg deutet auf ein suburbium hin. Der Name Kiethof (= Kietz?) wird mit einer slaw. s. der Eine gelegenen Hörigensiedlung in Zusammenhang gebracht, zumal auch in der nächsten Nachbarschaft der Stadt mehrere slaw. Siedlungen bestanden haben. Die noch 1399 vorhandene Burg wurde vom Bf. von Halb. damals an die Stadt verliehen und von dieser 1443 mitsamt der Vogtei gekauft, um 1455 endgültig abgebrochen zu werden. Nö. an diese ersten Anfänge schob sich dann um die vielleicht bereits dem 9. Jh. angehörende und später als Archidiakonatssitz Bedeutung gewinnende *Stephanskirche* eine erste Markterweiterung, die auch das älteste Rathaus der Stadt und einen umfangreichen Marktplatz enthalten haben soll. In ihr wird allerdings ohne direkte Nachweise eine Gründung der Bff. v. Halb. gesehen, die vielleicht schon von A. an neben den Ask. Rechte über A. besessen haben. Eine dritte Marktsiedlung entstand wohl Ausgang 12. oder A. 13. Jh. zwischen Tie und heutigem Marktplatz. Zu ihr gehörte angeblich eine heute verschwundene Godehardskirche (an der Stelle der später als *Marktkirche* bezeichneten Franziskanerkirche, die in der Neuzeit den Reformierten überlassen wurde?). Auch diese später sog. Tiestadt, in der seit dem ausgehenden Ma. das jüngere *Rathaus* seinen Platz fand, gilt j. nach allgemeiner Ansicht als Halb. Gründung. Erst 1322 wurden alle Siedlungsanfänge von einer später erweiterten Mauer umschlossen und somit vereinigt. Diese hatte 6 Tore und zahlreiche z. T. noch j. erhaltene *Türme*. Die ask. Burg blieb damals außerhalb der Befestigung. Im 14. und 15. Jh. erhielt A. mehrere Warten zum Schutze seiner Feldmark. Zunächst hatten in A. die Ballenstedter Gff. die entscheidende Stellung inne. Deshalb verheerte bereits 1140 Heinrich der Löwe in seinem Kampf mit Albrecht dem Bären die Gegend von A. 1175 soll er sogar die Stadt erobert haben. 1252 bildete sich eine eigene Aschersleber Linie der Ask., die aber bereits 1315 wieder ausstarb. Sie hatte 1263 die Stadt von den Bff. v. Halb. zu Lehen nehmen müssen. Infolgedessen entstanden zwischen den als Er-

ben auftretenden Bernburger Ask. und den Bff. lang andauernde Streitigkeiten, bei denen A. jedoch schließlich in bfl. Besitz blieb. 1223 besaß die Stadt bereits Schultheiß und Schöffen. 1266 bekam sie Halb. Recht von den Gff. verliehen. 1399 erhielt sie zunächst leihweise, 1443 endgültig die Blutgerichtsbarkeit und erwarb 1428 dauernd das Schultheißenamt. Schon 1364 war dazu die Hoheit über die hier angesessenen Juden gekommen, die freilich 1494 auf Veranlassung des Stadtherrn für lange Zeit aus A. vertrieben wurden. An der Stephanskirche begann man 1406—69 mit der nur im S.-turm vollendeten Errichtung neuer Doppeltürme und baute 1480—1507 das Schiff zu einer got. Hallenkirche um. Ein von den Ask. in der ö. Vorstadt Liebenwahn 1266 gegründetes Zisterziensernonnenkloster St. Marien fiel 1525 dem Bauernkrieg zum Opfer und wurde 1561 endgültig abgebrochen. Das im 13. Jh. entstandene Franziskanerkl. am Markt wurde ebenfalls nach dem Bauernkrieg aufgehoben. Im ausgehenden Ma. bestanden drei Vorstädte, w. die Neustadt mit der Margaretenkirche, ö. Liebenwahn und s. die Überwasserstadt. Die Befestigungsanlagen wurden M. 15. Jh. erheblich verstärkt. 1517 begann der Neubau des später mehrfach veränderten Rathauses am Markt. Neben der Marktfunktion der Stadt und der Landwirtschaft scheint vor allem die Wollenweberei im ausgehenden Ma. in A. eine bedeutendere Rolle gespielt zu haben. Diese erlebte im 18. Jh., wohl durch Heereslieferungen, eine Nachblüte und hat sich als Wolldeckenfabrikation bis heute erhalten. Die Ew.-zahl dürfte um 1600 etwa bei 4000 gelegen haben. Seit dem 14. Jh. beteiligte sich A. mehrfach an Städtebündnissen und gehörte längere Zeit der Hanse an. Am Bauernkrieg nahm es aktiven Anteil, doch wurde die Reform. erst 1541 eingeführt. Nach dem 30jg. Kriege, in dem die Vorstädte niedergebrannt wurden, fiel A. als Immediatstadt an Brand. Seit 1815 Teil der Provinz Sachs., die hier die einzige Verbindung zwischen N.- und S.-teil besaß, war A. seit 1901 Stadtkr. Um 1830 wurde A. durch die Chaussee von Magd. nach Erfurt an das Landstraßennetz angeschlossen und erhielt 1865 Bahnanschluß nach Halb. und Bernburg und 1871 auch nach Halle und Leipzig. Bald entwickelte sich die Industrie: u. a. ein schnell wieder eingegangenes Braunkohlenbergwerk, ferner Maschinenfabriken, 1861 die bedeutende Papierfabrik Bestehorn, Zuckerfabriken, Seifenfabriken und vor allem das seit 1884 aufblühende Kalibergwerk Schmidtmannshall. Daneben spielten Samenanbau und Samenhandel, zunächst vor allem mit Zuckerrübensamen, eine wichtige Rolle. Im 20. Jh. kam schließlich noch der Flugzeugbau hinzu. 1870 hatte A. daher schon 15 000 Ew., eine Zahl, die 1939 auf rd. 32 000 gestiegen war. Heute besitzt A., das im letzten Kriege keine wesentlichen Schäden davontrug, wieder eine lebhafte Industrie und 1964 rund 35 600 Bewohner.

(III) *Schwi*

Heimatmuseum, Markt 21. — WWinterfeld, Schrifttum über A., 1941. — KvZittwitz, Chronik d. Stadt A., 1835. — LV 624, Bd. 25: Stadtkr. A. —

EStraßburger, Gesch. d. Stadt A., 1905. — MFranz, Bilder a. d. Sage u. Gesch. d. Stadt A., 1910. — FCDrosihn, A. im 19. Jh., 1900. — LV 120, Bd. 2, S. 419—422. — LV 258, S. 195 f. — LV 240, S. 29—36. — LV 140, Karte 35; Textbd. 2, S. 148. — LV 239, 1, S. 90. — 1200 Jahre A., 1953. — WGröning, Gesch. d. Stadt A., 1840. — OvHeinemann, Die Gft. A. bis zu ihrem Übergang an Halb., in: LV 41, Bd. 9, 1876, S. 1 ff. — EStraßburger, Über d. alte Burg A., in: LV 41, Bd. 29, 1896, S. 245—254

Auerstedt (Kr. Eckartsberga/Apolda) gab der gleichzeitig mit dem Treffen bei Jena am 14. 10. 1806 stattfindenden Schlacht den Namen, obwohl → Hassenhausen Brennpunkt des Kampfes war. In A. wurde dem an den Augen schwer verwundeten preuß. Oberkommandierenden, Hz. Karl-Wilhelm-Ferdinand v. Braunschw., die erste Hilfe zuteil, so daß er flüchten konnte, um schließlich am 10. 11. 1806 in Ottensen (heute OT. von Hamburg-Altona) doch noch seinen Wunden zu erliegen. — Der frz. Marschall Davout erhielt 1808 von Napoleon den Titel eines Hz. von A.
(III) *Ne*

Auleben (Kr. Sangerhausen/Nordhausen). S. des Dorfes liegen auf dem Soolberg zahlreiche *Hügelgräber*, von denen ein Teil in die Jungsteinzeit (schnurkeramische Kultur mit Importgegenständen aus der → Schönfelder Kultur), ein anderer in die ältere bis jüngere Bronzezeit gehört. (III) *S-T*
LV 203, S. 78 f.

Aulosen (Kr. Osterburg) wird erst seit 1312 und 1319 als »Owelosen« genannt, weshalb die germanische oder slaw. Herkunft des Ortsnamens offen bleiben muß. 1312 ist der Mgf. v. Brand. Inhaber des Ortes. Er überläßt ihn damals dem Kl. Amelunxborn als Ersatz für Kriegsschäden in seinem Kampf mit den Slaw. 1319 erwarb das genannte Kl. das Schloß am Ort von den v. Quitzow. Nach der darüber ausgestellten Urk. war die »curia« A. Reichslehen. Zu ihr gehörten 17 Dörfer. 1328 wird »dat bu to« A. genannt. Nach einigem Wechsel im Besitz von A. erwarben zwischen 1375 und 1438 die v. Jagow mit Zustimmung des Mgf. und des Kl. alle Anteile an der Burg A. Sie blieben bis 1945 im Besitz des Gutes und galten durch diesen als »schloßgesessen«. 1753 errichteten sie ein neues schlichtes *Gutshaus* an Stelle der bisherigen Burg. — Zu A. gehört die Garbe, ein 3000 Morgen großes Forstrevier, das der Forstmann Friedrich Reuter 1831—1870 durch seine Eichenschälwaldungen und Korbweidenkulturen bekannt gemacht hat. Deshalb waren preuß. Przz. und auch Ks. Wilhelm I. hier öfter bei den v. Jagow zu Gast. (II) *Schwi*
LV 625, Bd. 4: Kr. Osterburg S. 50—52. — LV 327, S. 204. — LV 194, S. 197 bis 198. — vJagow, Die v. Jagow 1243—1518, 1913. – LV 748, S. 629f.

Baalberge (Kr. Bernburg). Schneiderberg, 6 m hoher mehrschichtiger, jungsteinzeitlicher *Grabhügel*, 1901 durch P. Höfer untersucht. Nach dem ältesten Grab wurde der Hügel namengebend

für die Baalberger Gruppe der Trichterbecherkultur. Funde im Museum Bernburg. (IV) S-T

<small>PHöfer, B., in: LV 59, Bd. 1, 1902, S. 16—49. — RSchulze, D. jüngere Steinzeit im Köthener Lande, 1930. — UFischer, D. Gräber d. Steinzeit im Saalegebiet, 1956. — HBehrens, Große Grabhügel, Großsteingräber u. große Steine im unteren Saalegebiet, 1963</small>

Bad (Zusatz zum Ortsnamen) → **unter dem betr. Ortsnamen**

Badersleben (Kr. Oschersleben/Halberstadt). Das 1084 urk. genannte Dorf wies 1315 eine bäuerliche Verfassung auf. 1480 werden jedoch ein Rat und 1539 ein Rathaus erwähnt, so daß B. damals als Flecken gelten konnte. Es besaß auch eine Befestigung aus Wall und Hecken sowie z. T. sogar mit Türmen versehene Tore. Ortsherren waren zunächst die Gff. v. → Regenstein auf → Schlanstedt. Daneben hatten vor allem die Kll. → Huysburg, Riddagshausen und → Ilsenburg hier z. T. umfangreichen Grundbesitz. 1479 kaufte das Kl. Eldagsen vom Kl. Huysburg Grund und Boden und gründete darauf das Marienbeek oder Marienspring genannte Augustinerinnenkl., das aber stets ein unbedeutender und armer Konvent blieb. Es war bis zu seiner Aufhebung im Jahre 1810 Anhänger der kath. Konfession. Während die *Ortskirche* St. Sixtus an die Protestanten überging, diente die *Kl.-kirche* auch nach 1810 dem kath. Gottesdienst. B. war stets ein großes Dorf, das zu Beginn des 19. Jh. über 2000 Bewohner aufwies. (I) *Schwi*

<small>LV 624, Bd. 14: Kr. Oschersleben S. 21—29. — LV 632 (Ma.) S. 20</small>

Balgstädt (Kr. Querfurt/Nebra) liegt am Einfluß der Hasel in die Unstrut und gehört zu den frühest bezeugten Siedlungen im Unstruttal (877 Balgestat). Das Reichsstift Hersfeld besaß hier Slawenhufen. Der 1032 von Ks. Konrad II. und in einer gefälschten Urk. von Ks. Heinrich III. 1051 dem Hochstift → Naumb. nochmals geschenkte Kgs.-hof »Balchestad« dürfte über die liudolfingische Zeit auf althür. Kgs.-gut zurückgehen. 1063 verlieh Pfalzgf. Friedrich II. v. Sachs. den Zehnten in B. seinem neugegründeten Kl. Sulza an der Ilm. Bedeutung erlangte B. durch die Kalkbrüche auf dem nahen Rödel. Die Herren v. B. gestatteten als stiftsnaumb. Vasallen 1252 der Domfabrik zu Naumb. und 1278 dem Kl. → Schulpforte das Steinbrechen. Auch St. Wenzel in Naumb., die Stadtkirche in → Freyburg, die Schloßkapelle der Neuenburg, Teile der Kirchen von → Goseck und → Laucha sind aus Rödelsteinen erbaut. 1397 wurde die Burg der zu Wegelagerern herabgesunkenen Ministerialen v. B. von den meißnisch-thür. Lgff. gebrochen. 1404 belehnte Bf. Ulrich v. Naumb. Hz. Friedrich d. Streitbaren mit B. Spätere Besitzer waren Joh. Clauß 1497, Christoph v. Neustadt 1533, Georg Rud. v. Heßler 1687, zuletzt bis 1945 J. v. Sperling. Auf der Stätte der Burg erheben sich heute die Gebäude des ehem. Rittergutes, das den *Wasserschloß*-Charakter noch erkennen läßt (j. LPG.). Die Leiden B's im 7jg. Krieg

schildert J. W. v. Archenholtz in seinem bekannten Gesch.-werk
(5. Aufl. I, S. 109 f.). (IV) *Ne*

LV 139, Bd. 1 S. 257. — LV 624, Bd. 27: Kr. Querfurt S. 38 f. — HGrößler, Führer durch d. Unstruttal S. 203—206. — EPfeil, Z. Gesch. Bs., 1911. — LV 258, S. 262f. — LV 632 (Ha.) S. 19f.

Ballenstedt (Kr. Ballenstedt/Quedlinburg). Kleiner Gegenstein. Große Höhensiedlung der jüngeren Bronzezeit (Helmsdorfer Gruppe) mit vielen Keramikresten und einem Bronzehortfund (Museum Ballenstedt). *S-T*

Das am Rande des Unter → harzes und seiner weiten Forsten gelegene B. war ein Stammsitz der Askanier (→ Aschersleben), von denen der um 1030 urk. erwähnte Gf. Esiko als erster erscheint. Die in der Altstadt nachweisbare »Alte Burg«, aus deren damals noch vorh. bedeutenden Resten J. Chr. Beckmann 1710 auf ein »ansehnliches Werk« schließen konnte, wird heute als deren Stammburg angesehen. Verm. 1043 gründete Esiko außerdem auf dem heutigen Schloßberg ein Kollegiatstift. Die frühere Annahme, daß bis dahin dort die Stammburg der Fam. gestanden habe, ist weder urkl. noch durch Ausgrabungsergebnisse bestätigt. Das Stift wurde 1046 in Anwesenheit von Ks. Heinrich III. und Ksn. Agnes durch Erzb. Adalbert v. Bremen geweiht, aber bereits 1123 in ein den Hll. Pankratius und Abundus gewidmetes Benediktinerkl. nach Hirsauer Regel umgewandelt und von dem Reformabt Arnold vom Kl. Berge bei → Magd. mit Mönchen seines Kl. besetzt. Es war dem Papst unmittelbar unterstellt. Erbschutzvögte waren die Ask., die sich j. zwar nach ihrer neuen Burg → Anhalt im Selketal nannten, in B. aber ihre Grablege behielten. Von der Kl.-kirche hat nur weniges den Umbau zur *Schloßkirche* 1748 überdauert: die rom. Krypta unter dem O.-chor, die 1938 als Weihestätte gestaltete *Nikolai-Kapelle* unter dem mächtigen durch Abbruch der ehem. vorhandenen Türme allerdings stark veränderten W.-werk, in der man die Gräber des im Fam.-kl. 1170 beigesetzten Mgf. Albrecht des Bären und seiner Gemahlin mit einiger Sicherheit vermutet und daneben das zweischiffige Refektorium. 1525 wurde das Kl. von Bauern zerstört. Abt und Konvent übergaben es dem Ft. Wolfgang v. Anh., einem der ersten ftl. Anhänger der Reform. Von ihm wurde der Ort B. verm. um 1544 zur Stadt erhoben. Diese besitzt eine spätgot. St. *Nikolaikirche*. Als gegen E. 16. Jh. die anh. Ftt. das reform. Bekenntnis einführten, wurde ihnen vielfach Widerstand geleistet, der sich vor allem mit dem Namen des bedeutenden lutherischen Theologen und Mystikers Johann Arndt verbindet. Seine »Vier Bücher vom wahren Christentum« haben eine weitreichende und nachhaltige Wirkung ausgeübt. Arndt ist nicht, wie oft behauptet wird, in B. geboren, aber dort, wo sein Vater 1558—65 Pfarrer war, aufgewachsen. Er war 1583—84 in B. Kaplan und von 1584 bis zu seiner Absetzung 1590 im nahen Badeborn Pfarrer. Bei

der Landesteilung von 1603 fiel B. an → Bernburg. Vom 30jg. Krieg wurde es schwer betroffen, und so hielten in der Folgezeit die Ftt. nur zeitweise in den ehem. Kl.-gebäuden Hof. Ständige Residenz der Bernburger Linie der Anh. Ftt. wurde B. erst 1765 und blieb es bis zum E. des Hzt. Anh.-Bernburg 1863. Dann war es bis 1918 Sommerresidenz der Hzz. v. Anh. Um das aus dem Kl. hervorgegangene *Schloß*, dessen 1704 begonnener N.-flügel 1719/20 erweitert wurde und dessen S.-flügel 1766 und 1773 seine jetzige anspruchslose Gestalt erhielt, entstand das höfische B. mit dem großen Jagd- und Zeughaus von 1733, dem späteren *Großen Gasthof* (j. Internat und Museum), der *Reitbahn* von 1787, dem klassizistischen *Theater* von 1788 und dem *Marstall* von 1810 sowie zahlreichen Hofbeamtenhäusern. Die 1769 in B. geborene Ftn. Pauline, nach Treitschkes Urteil eine der geistreichsten Frauen ihrer Zeit, bewies 1802—20 als Regentin v. Lippe große pol. Begabung. Der letzte Hz. Alexander Karl war regierungsunfähig. So wurde seine Gemahlin Friederike v. Holstein-Glücksburg († 1902) zur eigentlichen Regentin. Als Schwester König Christians IX. v. Dänemark war sie eng mit den Dynastien von Griechenland, Rußland und Großbritannien verwandt und auf das kleine B. fiel etwas von dem Glanz dieser dynastischen Beziehungen. 1833 war Wilhelm v. Kügelgen als Hofmaler nach B. berufen worden. Er hat dort als Kammerherr (*Kügelgenhaus*, Kügelgenstr. 35 a) bis zu seinem Tode 1867 gelebt. In seinen »Lebenserinnerungen eines alten Mannes« ist das B. dieser Zeit weithin bekannt geworden. Die Erinnerungen von Wilhelmine Bardua (1798—1865), der Schwester der von Goethe geschätzten Malerin Karoline Bardua (1781—1864), bilden dazu eine glückliche Ergänzung aus der Sicht der Frau. Beide Schwestern sind in B. geboren und gestorben. Ihr Elternhaus war der Treffpunkt von Malern, die damals die Landschaft des Harzes entdeckten. Nicht als Maler, sondern als Offizier am hzl. Hof hat Ferdinand v. Rayski 1825—29 in B. gelebt. Die bedeutendsten kulturellen Leistungen dieser Zeit waren das Musikfest von 1852, das Franz Liszt, der es selbst leitete, das erste »Zukunfts-Musikfest« nannte, und die 1858 begonnene Anlage des 114 Morgen großen *Schloßgartens* nach den Plänen von Johann Peter Lenné. Mit dem E. des Hzt. Anh.-Bernburg 1863 ging die Blüte B.s zu Ende, doch behielt es den Charakter der gepflegten Residenz. Es bekam noch 1906 in dem von Alfred Messel gebauten *Rathaus* eines der schönsten Kleinstadtrathäuser der Zeit. 1945 ging die reiche Innenausstattung des Schlosses (j. Forstfachschule) verloren. Der künstlerische Schmuck im Schloßbezirk und Schloßpark, dem jetzigen Friedenspark, wurde größtenteils zerstört. Die Struktur der Stadt als Luftkurort und Pensionärsstadt hat sich durch die Ansiedlung von Industrie entscheidend verändert. (Holzverarbeitung, Maschinenbau und Meßgeräteherstellung, Gummiwarenindustrie.) B. hat j. (1964) 10 300 Einw. (III) *Lei*

Heimatmuseum, Goetheplatz 1. — LV 120, Bd. 2, S. 422—424. — HPeper, Gesch. d. Schlosses zu B., 1913. — Ders., BHeese, B.-er. Chronik, 1919. — FKlocke, Was weißt Du von B.?, 1965. — Blätter f. d. B.-er Land, H. 1—13, 1955—64. — LV 632 (Ha.) S. 20 m. Plan — LV 843, S. 120—123, 283—291

Barby (Kr. Calbe/Schönebeck) liegt im Hochwassergebiet der Elbe unw. n. der Einmündung der Saale. Der Name deutet auf hohes Alter und nordische Herkunft. Der Ort selbst tritt als Sitz eines offenbar auch von Slawen bewohnten Burgwardes 961 in kgl. Hand erstm. urkl. hervor. Damals erhielt das Moritzkl. in → Magd. für die Krypta seiner Kl.-kirche den dortigen Slaw.-zehnten. 974 kam der Burgward B. an das adlige Damenstift → Quedlinburg. Gegen E. 12. Jh. setzten sich wohl aufgrund von Vogteirechten über die Stiftsgüter die Herren v. → Arnstein in den Besitz des Orts und des Elb-Saale-Winkels, wo ihnen der Aufbau einer kleinen Landesherrschaft gelang. Dazu trugen auch die von ihnen in Besitz genommenen Gfts.-rechte um → Großmühlingen und ö. der Elbe erworbene Güter um → Dornburg, → Zerbst, → Lindau und → Möckern bei. Mittelpunkt des Burgwardes und des Landes war die Burg B. an der Stelle des heutigen Schlosses. Sie war von Wassergräben umgeben. Innerhalb einer größeren Hauptburg befand sich noch eine eigentliche Innenburg. Kanzlei-, Küchen- und Wirtschaftsgebäude füllten ebenso wie die sicher ursprünglich als Pfarrkirche des Burgwardes entstandene Burgkirche Johannes des Täufers das Innere. Von der Anlage sind nur geringe in den späteren Bau einbezogene Reste und ein zum Gartenpavillon umgebautes Türmchen erhalten, das heute den Namen »*Prinzeßchen*« trägt.

Obwohl sie ihr kleines Territorium zeitweilig auch noch auf → Schönebeck, → Egeln und → Wanzleben ausdehnen konnten, hatten die Herren v. (Arnstein-)Barby zwischen den Ftt. v. Anh. und den Erzbb. v. Magd. doch einen schweren Stand, wodurch sie schließlich veranlaßt wurden, den größten Teil ihrer Herrschaft 1356 von den Kff. v. Sachs.-Wittenberg oder den genannten Ftt. zu Lehen zu nehmen. 1497 wurde das Land von Ks. Maximilian I. zur Gft. erhoben und erhielt die Reichsstandschaft bei Fortbestand der lehnsrechtlichen Bindungen. Die Gff., welche um 1540 die Reform. durchgeführt hatten, starben 1659 aus. Aufgrund der erwähnten Lehnsansprüche fielen ihre Besitzungen an die Lehnsherren heim. Der Hauptteil ihrer Besitzungen mit der Stadt B. kam an den Kf. v. Sachs., welcher sie dem Hz. August, letztem Administrator v. Magd. und gleichzeitig Inhaber der Sekundogenitur Sachs.-Weißenfels, überließ. Dieser gab B. in seinem Testament 1680 seinem 4. Sohn Heinrich als Residenz. Hz. Heinrich hatte zeitweilig als Oberst in brand. Diensten gegen die Türken gestanden. Er ließ die alte Burg zum größten Teil beseitigen und an ihrer Stelle unter teilweiser Verwendung älterer Bauteile 1687—1715 einen H-förmigen großen *Barockbau* errichten, an dessen Innenausstattung auch in den folgenden Jahren von den

Stukkateuren Simonetti und Minetti gearbeitet wurde. Dieser Bau verlor bereits 1737 seinen S.-flügel und Teile seiner Einrichtung durch Feuer. Ein weiterer Brand beschädigte 1917 das Gebäude erneut in stärkerem Maße. Nach dem E. der Sekundogenitur Sachs.-Weißenfels im Jahre 1746 hatte es zunächst den Herrnhutern als Sitz gedient, dann war es Blindenanstalt, Lehrerseminar und zuletzt Gymnasium.

Der Platz der ältesten zur Burg gehörenden Siedlung ist unsicher. Sie wird eher s. der Burg vermutet. Die spätere Stadt besitzt eine annähernd rechteckige Form mit 4 Toren und gitterförmigem Straßenverlauf. Am Schnittpunkt der beiden Hauptstraßen bilden die *Marienkirche* (mit *Gruft* der späteren Hzz.) und der Kirchhof einen Baublock. Der Markt mit *Rathaus* wird durch eine Erweiterung der w.-ö. Hauptstraße gebildet. Dies alles spricht dafür, daß die Stadt zu Beginn des 13. Jh. planmäßig — verm. auf Initiative der Gff. v. Arnstein-Barby — angelegt worden ist. E. des Ma. schlossen sich vielleicht aus wüst gewordenen Dörfern entstandene Vorstädte im S und SO an diese an. Ob bereits M. 12. Jh. ein Nonnenkl. bestand, ist ungewiß. Dagegen dürften im späten 13. Jh. noch das später als Grablege der Gff. dienende *Franziskanerkl.* (Kirche erhalten) und ein j. verschwundenes Dominikanerkl. entstanden sein. Die wirtschaftliche Bedeutung der Stadt beruhte weniger auf der hier vorhandenen Elbfähre als auf dem Ackerbau und dem Brauwesen. Als Sitz der Elbschifferei und als Schiffsbauort tritt B. erst in der Neuzeit hervor. Die Stadt besaß einen Rat, der 1407 genannt wird. Infolge der Belagerung v. Magd. 1552 wurde B. durch Requisitionen stark mitgenommen, ebenso im 30jg. Kriege. Oft litt die Stadt unter den Hochwässern von Elbe und Saale. Eine besondere Episode bildete die vorübergehende Niederlassung der Herrnhuter. 1748 pachtete Gf. Heinrich XXVI. v. Reuß jg. L. Schloß und Amtsvorwerk und überließ sie dem Gf. v. Zinzendorf für die Brüdergemeine. Diese richtete hier ein Theologisches Seminar ein, an dessen Stelle dann 1789 das bisher in Niesky befindliche Gymnasium der Brüder trat. Außerdem bestanden hier eine Druckerei, Bücherei, Buchhandlung und Sternwarte der Brüder. Einer der Schüler des Gymnasiums war Schleiermacher. Nach Ablauf der Pacht im Jahre 1808 wurde die Brüdergemeine nach dem von hier aus 1767 gegründeten → Gnadau verlegt. Sie hinterließ in der im 18. Jh. nur etwa 2000 Ew. zählenden Stadt B. kaum Spuren.

Durch den Bau der sog. Kanonenbahn Berlin—Wetzlar erhielt B. 1879 Bahnanschluß und erstm. eine allerdings nur für die Eisenbahn dienende *Elbbrücke*. Schiffswerften, die Nahrungsmittelfabrik Maizena und eine Chemische Fabrik trugen zur Vergrößerung der Stadt bei, welche von 1860 rd. 5000 Ew. auf 1933 6000 Ew. wuchs. Besondere Bedeutung besaß auch die Landwirtschaft. Seit M. 19. Jh. waren die *Schloßdomäne* und das aus

dem Franziskanerkl. hervorgegangene Rittergut sowie verschiedene Vorwerke mit rd. 3500 ha im Pachtbesitz der Fam. (v.) Dietze, welche den Ackerbau mit modernen Methoden betrieb. Von ihrem damaligen Ansehen zeugen Jagdaufenthalte Ks. Wilhelms II. J. (1965) hat B. 6300 Ew. (IV) *Schwi*

LV 624, Bd. 10: Kr. Calbe, S. 17—26. — KHöse, Chronik d. Stadt u. Gft. B., 1901. — LV 120, Bd. 2, S. 424—426. — HKretzschmar, Zur Gesch. d. sächs. Sekundogeniturftmm., in: LV 22, Bd. 1, 1925, S. 339—343. — EStegmann, Burg u. Schloß B., in: LV 47, Bd. 66/67, 1931/32, S. 40—56. — LV 258, S. 382 f. — LV 416, S. 306—334. — LV 49, Jg. 1935, S. 134 f., 300

Bartensleben (Kr. Haldensleben). Nach dem früher als Groß B. bezeichneten Ort, wo die Kll. und Stifte Berge, → Hamersleben, Werden/Helmstedt, → Walbeck, → (Groß)Ammensleben und das Erzbt. → Magd. Besitz hatten, nannte sich im 13. Jh. eine Ministerialenfam. Wegen der Wappengleichheit dürfen verwandtschaftliche Beziehungen zwischen ihr und den v. der Asseburg angenommen werden. Seit 1289 waren offenbar die v. Ovesfeld im Besitz des Ortes. Jedoch erscheint urkl. eine Burg als »hus« erst 1369. Nach mehrfachen Besitzwechseln setzten sich von 1400 bis 1438 die v. Veltheim als Besitzer der ganzen Burg Groß B. durch und blieben bis zu ihrer Enteignung 1945 in deren Besitz. Von den Befestigungsanlagen haben sich noch die annähernd kreisrunden Wassergräben erhalten. In das nach 1741 bis etwa 1757 neu erbaute stattliche *Barockschloß* wurde ein Flügel der älteren Anlage aus der zweiten H. 16. Jh. nicht ungeschickt mit einbezogen (j. Müttergenesungsheim). Aus dieser Zeit sind mehere barocke Stuckdecken erhalten. Das Dorf Groß B. bestand ursprünglich wohl aus nur etwa 14 Gehöften, die aber später meist aufgekauft und zum Gut gezogen wurden. Eine *Kirche* war nachweislich seit 1289 vorhanden. Zu der heutigen Gemeinde B. gehört auch das weiter ö. gelegene Klein B., das seit 1458 ebenfalls im Besitz der v. Veltheim war. (I) *Schwi*

GSchmidt, Groß B. u. Glentorf, 1920. — LV 626, Bd. 1: Kr. Haldensleben, S. 286—294. — LV 258, S. 343. – LV 632 (Ma.) S. 25

Bebertal → **Alvensleben (OT.)** → **Dönstedt (OT.)**

Beesenlaublingen → **Laublingen** → **Poplitz (OT.)**

Beetzendorf (Kr. Salzwedel/Klötze). Angeblich soll B. bereits um 1200 im Besitz der v. Kröcher und 1204 im Besitz der v. der Schulenburg gewesen sein. Doch läßt es sich erst für 1343 sicher nachweisen, daß die zuletzt genannte Fam. anfangs pfandweise, dann aber als Lehnsträger die ehem. landesherrliche *Burg* B. innehatte. Offenbar handelte es sich schon damals um eine der bedeutendsten Befestigungen der w. → Altm., denn die v. d. S. galten aufgrund dieser Belehnung bald als »schloßgesessen« und gehörten damit zur oberen Stufe des altm. Adels. Die Fam. nannte sich wahrscheinlich nach der noch j. als Ringwall erkennbaren Burg gleichen Namens bei Stappenbeck. 1187 tritt sie erstm. hervor

und gehörte bald zu den bedeutendsten märkisch-niedersächs. Fam., die nicht nur Brand.-Preuß. sondern auch anderen Ländern, wie z. B. der Republik Venedig, zahlreiche bedeutende Beamte und Offiziere gestellt hat. Der Besitz des schon um 1340 in eine weiße und eine schwarze Linie geteilten Hauses umfaßte zeitweilig über 25 Dörfer. Doch galt die von der Jeetze umflossene Wasserburg B. immer als Hauptsitz des Geschlechts, das hier seine Fam.-tage abhielt. Daher legte jeder Zweig der Fam. v. d. S. Wert darauf, stets einen Anteil an B. zu haben. Die als Fam.-sitz dienende Burg war noch im 16. Jh. stark befestigt und gut mit Geschützen versehen. Erst 1642 während des 30jg. Krieges wurde sie als Festung aufgegeben. Seither verfiel sie, soll aber noch im 18. Jh. teilweise bewohnbar gewesen sein. J. sind nur noch die 20 m hohen Reste eines *Backsteinturmes* und einiger weniger anderer Gebäude vorhanden. Die 1343 belegte Kapelle ist verschwunden. Im engen sachlichen jedoch nicht immer räumlichen Zusammenhang mit der Burg standen die Wirtschaftshöfe der verschiedenen Linien der Herrschaft in B. Ein zuerst bei der Burg erscheinender Kleiner Hof wurde später ebenso wie der Altenhauser Hof mit dem 1580 gegründeten *Großen Hof* der weißen Linie zusammengelegt. Der verschwundene Lieberoser Hof und der *Apenburger Hof* der schwarzen Linie bildeten später das im w. OT. gelegene bis 1945 bestehende Rittergut II. Beide bis zuletzt vorhandenen Güter, nämlich der Große und der Apenburger Hof, besaßen umfangreiche aber sehr schlichte *Gutshäuser* aus dem 18. und 19. Jh. ohne jede künstlerische Bedeutung. Sie sind der Bodenreform anheimgefallen. — B. war zunächst ein Dorf, dessen später verschwundene Kirche 1292 genannt wird. Neben diesem bildete sich ein Burgflecken, der 1375 erstm. in den Quellen genannt wird und wohl von den v. der Schulenburg angelegt worden ist. Er wird mit dem noch heute relativ städtisch und regelmäßig wirkenden OT. Steinweg gleichgesetzt. Für diese Siedlung und für die Burgbewohner ließen die v. der Schulenburg nach 1375 eine zweite *Kirche* errichten, die 1736 durch den heutigen Bau ersetzt wurde. Sie dient j. als Ortskirche. 1475 wird B. erneut als Flecken bezeichnet. Obwohl es überwiegend agrarischen Charakter behielt, blieb es auch weiterhin ein relativ bedeutender Ort. Die Ew.-zahlen lagen um 1800 bei 600, um 1910 bei 1500 Köpfen. Als Knotenpunkt mehrerer zu Beginn des 20. Jh. angelegter Nebenbahnen und Hauptort landwirtschaftlicher Produktion hat B. j. 2300 Ew. und ist für die mittlere Altm. von gewisser zentralörtlicher Bedeutung. (I) *Schwi*

JFDanneil. D. Geschlecht v. der Schulenburg, 1847. — Ders. in: LV 83, Bd. A 6, 1846, S. 238—243. — GSchmidt, D. Geschlecht v. der Schulenburg, 1897 ff., Bd. 1, S. 213. — JBoehmer, Unser B., 1925. — APreuß, Aus d. Gesch. des Fleckens B., Heimatkal. f. d. Bez. Magd. 7, 1930 S. 41—46. — FKausch, B., in: Nachrichtenbl. d. Landelektrizität Salzwedel 1931, S. 92. — LV 72, Bd. 43, S. 280 f., 405 f. — LV 258, S. 360, 380, 392. — LV 194, S. 233 bis 235. — LV 239, Bd. 1 S. 37 f. — LV 632 (Ma.) S. 31 f. — LV 748, S. 630 u. ö.

Beichlingen (Kr. Eckartsberga/Sömmerda). Ob das 2 km entfernt liegende Alt B. oder das am Fuße des Schloßberges gelegene Haus B. die ältere Siedlung ist, bleibt ungeklärt. Um 860 schenkte ein Germar dem Kl. Fulda 40 Joch zu »Bichelingen«. Weitere umfangreiche Schenkungen an Fulda folgten, so daß die *Bonifatius-Kirche* in Alt B. »ohne Zweifel« von diesem Kl. gegründet worden ist. Die Fuldaischen wie die landesherrlichen, noch 1349 im Lehnbuch Kf. Friedrichs d. Strengen nachgewiesenen Güter, gingen später vollständig in den Besitz der Gff. v. Beichlingen (Buttstädt, Greußen, Rotenburg a. Kyffh., → Sachsenburg, Weißensee) über. An die 1014 erstm. erwähnte *Burg* auf dem Wurmberge knüpft sich die von Thietmar (VII, 4) erzählte Entführungsgeschichte jener Reinhild (ob eine Enkelin Billings, des »vasallus dilectus« Ks. Ottos I. und Stifters der Abtei → Bibra?) durch Thietmars Vetter Gf. Werner v. → Walbeck. Im Kriege des Mgf. Dedi v. d. Lausitz mit Ks. Heinrich IV. wurde die von Dedi besetzte Burg B. 1069 vom ksl. Heer eingenommen. Um 1190 überwies Mgf. Dietrich v. Meißen die Burg als Morgengabe seiner Verlobten Jutta, Tochter des Lgf. Hermann I. v. Thür.

Gf. Adam v. B. verkaufte die Herrschaft 1519 schuldenhalber an Hans v. Werthern, dessen Nachkommen sie bis 1945 besaßen. Ein Neubau des *Schlosses* in seiner jetzigen Gestalt erfolgte 1553 durch Wolfgang v. W. Doch blieb der alte got. Wohnturm als »*Hohes Haus*« erhalten und überragt noch j. die Burganlage (j. Schule). Die Frh., später Gff. v. Werthern erhielten 1420 von Ks. Sigismund die Würde des Reichs-Erbkammertürhüters. Bekanntestes Mitglied der Fam. aus neuerer Zeit war Gf. Georg v. W.-Beichlingen (1816—1895), der unter Bismarck preuß. Gesandter u. a. in Madrid und von 1867—1888 in München war. Die Gebrüder Christoph, Heinrich und Georg v. W. sind die Gründer der Kl.-Schule → Donndorf; einen Teil der Donndorfer Einkünfte verwandten sie zur Gründung einer Elementar- und Singeschule zu B. (III) *Ne*

LV 139, Bd. 1, S. 279—282; 14, S. 314 ff. — LV 624, Bd. 9, S. 7 f. — Thür. u. d. Harz, Bd. 5, S. 49—70. — LV 433, S. 355, 359. — LV 122, S. 113

Belgern (Kr. Torgau). An einem Elbübergang der alten von W nach O verlaufenden Salzstraße wurde auf dem 1. Steilufer auf der Grundlage einer slaw. Befestigungsanlage im Zuge der dt. O.-kolonisation im 10. Jh. die Burg B. errichtet. 973 wird B. als Hauptort der Landschaft Nicici genannt und zeit Bf. Thietmars, in der auch die Anfänge der B.er Kirche liegen dürften, galt es als wichtiger Platz an der mittleren Elbe für den Transitverkehr mit dem O. Die frühe Bedeutung B.s, das → Magd.-er Stadtrecht erhielt, geht aus der Größe des *Marktplatzes* hervor, der inmitten eines regelmäßigen Straßennetzes liegt. Die *Pfarrkirche* befindet sich aber anfangs jenseits der Elbe in Altbelgern. Die in früher Zeit entstandene Stadtbefestigung wurde im 30jg. Krieg niedergelegt. 1309 schenkte Lgf. Friedrich die Stadt B.

dem Zisterzienserkl. Buch, dem sie bis zur Säkularisation (1526) gehörte. Vom alten *Bucher Kl.-hof*, der nahezu die Funktion eines Filialkl. mit einem Kolleg besaß, sind noch vier Ecktürme erhalten.

Im Ma. war das Brauwesen das wichtigste städtische Gewerbe, und B.er Bier war weithin geschätzt. Auf dem viereckigen Marktplatz steht das 1574 errichtete und nach Bränden wiederholt aufgebaute *Rathaus*. Daneben wurde anstelle einer älteren Holzstatue 1610 der steinerne *Roland* aufgestellt. Die *Stadtkirche* St. Bartholomäi ist ein 1512 vollendeter Backsteinbau mit Sterngewölbe und reicher Innenausstattung. B. gehörte seit 1582 zum Meißnischen Kreis des Kf.-tums Sachs.; nach dem Wiener Kongreß wurde es preuß. Es zählte im Jahre 1852 3166 und 1965 3800 Ew. In B. wurde nach dem Zweiten Weltkrieg ein Steinzeugwerk errichtet, das mit seiner jährlichen Produktion von 40 000 t Steinzeugrohren zu den größten Betrieben seiner Art zählt. *Wo*

Die Beziehungen von B. zu dem in 5 km Entfernung am jenseitigen Elbufer gelegenen Dorf Altbelgern sind unklar, doch ergeben sie sich zwingend aus dem Ortsnamen. Bei der »civitas« Belgern von 983 handelt es sich zweifellos um die Stadt, so daß das höhere Alter von »Alt«-Belgern nicht sicher ist. Es ist auch durchaus ungewiß, ob Altbelgern jemals Mittelpunkt eines slaw. Bezirks war. Dagegen dürfte es feststehen, daß der Ort Altbelgern ehem. auf dem w. Elbufer gelegen hat, was seine Beziehung zur Stadt B. verständlicher macht. Die Verlegung des Flußlaufs muß vor der M. 12. Jh. erfolgt sein, denn im Zuge der nun einsetzenden dt. Kolonisation wurde das 1240 zuerst bezeugte A. zum kirchlichen Mittelpunkt eines außerordentlich umfangreichen Gebietes ö. der Elbe, das in → Uebigau bis an die Schwarze Elster reichte, im späten Ma. aber infolge Verselbständigung der vielen 1251 genannten Filialkirchen stark zusammenschrumpfte. Das Kl. Nimbschen in Sachs. (früher in → Torgau) besaß 1251 den Patronat über die Kirche. 1264 erwarb das Kl. Buch in Sachs. die Fähre bei Altbelgern von den Herren v. Eilenburg. 1550 gab es 9 Bauern und ein Rittergut im Dorf Altbelgern, das dem Amt → Mühlberg untergeordnet war. (V) *Bla*

Heimatmuseum, Oschatzer Str. 11. — Cr. u. GHBertram, Chronik d. Stadt B. u. Umgegend, 1860. — LV 527. — Rumpf, B. a. d. E., 1928. — LV 120, Bd. 2, S. 426 f. — SSeyffart, D. Burg in B., in: Nachrbl. d. Landelektrizität Liebenwerda 15, 1936, S. 68—70 — LV 441, S. 108. — LV 440, S. 127 ff. — LV 655, S. 23 f. — LV 632 (Dr.) S. 32 f.

Benzingerode (Kr. Wernigerode). Die *Struvenburg*, eine Wallburg aus zwei nebeneinander liegenden Rechtecken mit vorgelegten Gräben, ist wahrsch. in der Karolingerzeit errichtet worden und bestand bis in der 10./11. Jh. Der aus Quarzit bestehende »*Hünenstein*« auf dem Steinfeld stellt einen Menhir (Kultstein) aus dem Endneolithikum dar. Höhe 3,85, Gesamthöhe 4,50 m. Um

den Stein kam bei einer Ausgrabung eine rechteckige Steinsetzung
zum Vorschein. (III) *S-T*
LV 258, S. 409. — WSchrickel, Westeuropäische Elemente im Neolithikum
u. i. d. früh. Bronzezeit Mitteldtls. 1957. Katalog S. 18

Bergen (Kr. Wanzleben). Das 9,5 km nw. Wanzleben gelegene
Dorf wurde 1093 von dem → Magd.-er Domherrn Liudolf v.
Werder dem Kl. Bursfelde bei Göttingen geschenkt. 1151 hatte
der Bf. v. Havelberg aus mgfl. Schenkung hier Besitz. 1271 übergaben
die Mgff. Otto und Albrecht das Dorf B. mit Vogtei und
Kirche St. Marien den Brüdern von Barby, die es 1272, ausgenommen
den Zehnten, dem Dt. Ritterorden verkauften. Dieser
gründete hier noch im selben Jahr eine *Komturei*, die der Ballei
Sachs. (Sitz Lucklum bei Braunschw.) eingefügt wurde, erwarb
1277 von verschiedenen Bff. Ablässe für die Kirche und 1304 das
Patronat über Klein Rodensleben. Das Dorf B. wird noch 1370
erwähnt, scheint später jedoch eingegangen zu sein. Die Landeshoheit
über den Ort blieb den Erzbff. v. Magd., die durch ihren
Amtmann zu → Dreileben die hohe Gerichtsbarkeit ausübten.
Selbst die niedere Gerichtsbarkeit des Komturs war nicht unbestritten.
Erst 1791 konnte auch die hohe Gerichtsbarkeit vom Amt
Dreileben gepachtet werden. Im Jahre 1570 erwählte der Ordenskomtur
Hans v. Lossow, bis dahin in Lucklum, das Gut B. zu
seinem Wohnsitz, wie überhaupt die Landkomture von L. meist
zugleich auch Komture von B. waren. Als 1632 der Komtur Balthasar
v. Eimbeck in B. starb, ergriff Ft. Ludwig v. Anh., damals
schwedischer Statthalter im Erzbt. Magd., von B. als ehem. erzbischl.
Lehen Besitz. Erst als nach dem Prager Frieden 1635 die
Schweden abzogen, erlangte der Orden das Gut B. zurück. Ob
ein Konvent in B. bestanden hat, läßt sich nicht mit Bestimmtheit
sagen. Nach der Reform. ging jedenfalls die gesamte Ballei Sachs.
zum Protestantismus über; doch blieb eine lose Verbindung zum
Hochmeister in Mergentheim bestehen. In B. haben seitdem im
allgemeinen nur noch Protestanten das Amt des Komturs versehen,
das zu einer reinen Pfründe geworden war. Die Kommende
wurde 1809 durch die westphälische Regierung aufgehoben und
1811 an die Frau des bekannten jüdischen Bankiers Jakobsohn
verkauft, welcher der Staat daher später das Kirchenpatronat abnahm.
B. wechselte dann mehrfach den Besitzer. — In der *Kapelle*
über der Tür befinden sich zwei rom. Skulpturen aus der
zweiten H. 12. Jh., die wohl Maria und Christus darstellen.
(I) *Bur*
LV 624, Bd. 31: Kr. Wanzleben, S. 27—33. — LV 458. — AProthmann, Die Dt.-ordenskommende
B., Diss. (Masch.) Berlin 1950. — LV 632 (Ma.) S. 35

Bernburg (Kr. Bernburg). Reiche Besiedlung aus vorgesch. Zeit
ist seit der Jungsteinzeit vorhanden. Markante bauchige Gefäße
wurden 1892 durch A. Götze als »Bernburger Typus« herausgestellt
und schließlich erhielt diese jungsteinzeitliche Kulturgruppe

den Namen Bernburger Gruppe der Trichterbecherkultur. — Der OT. Waldau wird bereits 806 erwähnt, als Ks. Karl der Große seinen Sohn nach Waladala schickte, der dort das Heer sammelte, mit diesem über die Saale setzte und durch das »Hwerenaveldo« (O-teil des Kr. Bernburg und Kr. Köthen?) zog. Das für Waldau daraus zu postulierende karolingische Kastell wurde noch nicht aufgefunden. Waldau besitzt eine klar aufgebaute rom. St. *Stephanskirche* aus dem 12. Jh., die jedoch nicht mit der verschwundenen Martinskirche des zu erschließenden Kgs.-hofes identisch ist. Funde in der Vorgeschichtssammlung des Schloßmuseums Bernburg. S-T

Die unter den Burgwarden (»civitates«) des Gaues Nudzici in der Schenkungsurk. Ks. Ottos I. für das Moritzkl. in → Magd. von 961 genannte »Brandenburg« ist nach Stieler mit Bernburg gleichzusetzen. Die Entwicklung B.-s. wird unter Berücksichtigung der geographischen Tatsache verständlich, daß die Saale ursprünglich den Gesamtkomplex *Burg* nebst Burgsiedlung und Bürgerstadt im Bogen w. umfloß (als meist trockene Rösse- oder Röste-Saale noch kenntlich), während das jetzige Strombett entweder als ein Nebenarm bereits bestanden oder durch ein Hochwasser vertieft und verbreitert bzw. neugeschaffen worden sein muß. Dieses dürfte jedoch bereits 1219 vorhanden gewesen sein, da zu diesem Jahre die Mühle am Fuß des Schloßberges erstm. genannt wird. Historisch-topographisch betrachtet, haben also die Bergsiedlung mit der Burg und die aus Alt- und Neustadt zusammengewachsene Talstadt eine Einheit gebildet (rechtlich erst seit 1561 — Vereinigung von Alt- und Neustadt — bzw. 1825 Vereinigung mit der Bergstadt), da die Flur der Uranlage und diese selbst durchaus auf dem r. Saale-Ufer lagen in Nudzicigau und damit im Erzstift → Magd. Was w. der Rösse-Saale dem Ort im Ma. flurmäßig durch Wüstwerden von mehreren Dörfern zugewachsen ist, lag im Bt. → Halb.

Auch wenn man mit Wäscher auf dem Burgberg eine archäologisch bisher nicht erwiesene vor- oder frühgesch. Befestigung annimmt, deren Nachfolger ohne jeden Zweifel die Brandenburg von 961 ist, so ist zu bedenken, daß Kg. Karl, der Sohn Karls des Großen, im Jahr 806 bei dem unmittelbar w. der Rösse-Saale gelegenen, seit mindestens 782 bestehenden Ort und Kgs.-hof Waladala, als Waldau 1871 in B. eingemeindet, ein Heer zum Feldzug gegen die Sorben sammelte und nicht, was hätte naheliegen können, in oder bei einer Brandenburg. Dieses Heer überschritt die zwei oder drei Saalearme auf Furten — eine Brücke wird erstm. 1239 erwähnt — im Zuge jenes w.-ö. verlaufenden Altweges, der bis heute, angerartig erweitert, das Verkehrsrückgrat der Talstadt bildet, um jenseits der heutigen Stromsaale auf ehedem schluchtartig eingetieften Wegen die Höhe des Burgberges zu erreichen. Jedenfalls dürfte Waldau mit seinem Kgs.-hof nebst der verschwundenen Martinskapelle (später stiftgernrödi-

scher Besitz) und mit der jüngeren wohlerhaltenen rom. *Pfarrkirche St. Stephan* aus dem E. 12. Jh., deren Patrozinium auf Halb. weist, die früheste Rolle im gesch. Werdegang B's. gespielt haben. Die nächste entscheidende Phase stellt dann die Gründung der »Berneburch« auf dem Sandsteinfelsen dar, die 1138 im Kampfe der Eilika, Tochter des letzten Billungers Hz. Magnus v. Sachs. und Witwe Gf. Ottos d. Reichen v. → Ballenstedt, mit den Parteigängern Hz. Heinrichs d. Stolzen um das Hzt. Sachs., eingenommen und zerstört wurde. Jedoch verblieb das Allod B., wie übrigens auch Ballenstedt — beide sind unbestritten die ältesten Eigenbesitzungen der Ask. — in der Gewalt dieses Geschlechts. Albrechts d. Bären Sohn Bernhard urkundet zweimal in B., und seit Bernhards Sohn Heinrich I. ist die wiederaufgebaute Burg Residenz der älteren Linie der Ask., die mit Ft. Bernhard VI. 1468 ausstarb. Einem unerquicklichen Streit mit der Ftn.-witwe Hedwig und dem Erzbt. Magd., dem der letzte Bernhard B. nebst anderen Besitzungen zu Lehen aufgetragen hatte, setzten ein ksl. Schiedsspruch von 1492 und ein von Ks. Maximilian I. vermittelter Vergleich ein Ende. Die anh. Ftt. teilten sich in den Besitz (»Unseres alten Stammes der Fürsten zu Anhalt Herz und Enthalt«) und nach einem mehr als 100 Jahre währenden Interim wurde das seit 1538 im köstlichsten Renaissance-Stil ausgebaute *Schloß* (Leuchte oder *Wolfgang-Bau, Joachim-Ernst-Bau, Johann-Bau*) 1603 wieder Residenz der jüngeren ftl., später hzl. Linie Anh.-B.; jedoch siedelte Ft. Friedrich Albrecht (1765—1796) nach → Ballenstedt über; mit dem regierungsunfähigen Alexander Karl starb diese Linie 1863 aus, und B. kam zum Gesamthzt. Anh. mit der Hauptstadt → Dessau.

Die Entwicklung B.-s zur Stadt fällt in die Zeit der älteren Linie des Hauses Anh. Zwar gilt die vor 1200, auf noch kenntlicher rom. Grundlage erbaute, später barock erneuerte *Ägidien- oder Schloßkirche*, die Pfarrkirche der um die Burg siedelnden »Berglinge«, als älteste Kirche B.-s. Doch wurde dieser OT. erst zwischen 1442 und 1457 zur Stadt erhoben. Dagegen scheint die Altstadt, anfangs wahrsch. von dem Siedelplatz der späteren Neustadt noch durch einen Saalearm getrennt, E. 12. Jh. bereits bestanden zu haben. Erste Erwähnung der Siedlung 1205, ihrer *Marienkirche* 1228, ihres *Rathauses* 1384. Auch die Tatsache, daß das B.-er Mühlenmaß bereits 1219 für einen weiteren Umkreis verbindlich ist, spricht für ein höheres Alter. Die Gründung der mit Mauern und Toren umschlossenen Neustadt mit der bald nach 1250 erbauten *Nikolaikirche* liegt vor 1279; denn in diesem Jahre verlieh Ft. Bernhard I. beiden Städten das Stadtrecht, das inhaltlich nach Maßgabe der Magd. Normen 1311 und 1366 (Überweisung der niederen Gerichtsbarkeit an ein gemeinsames Stadtgericht beider Städte) erweitert wurde. Beide Städte waren schriftsässig und standen auch späterhin unmittelbar unter der Regierung. Der überaus starke Verkehr von W in Richtung auf die

anh. Lande an der Mulde, auf Obersachs. und auf → Halle, führte um 1300 zur Ansiedlung von Juden, im weiteren zur Bildung von Innungen, ferner zu einer Kl.-Niederlassung der Marienknechte. Die beiden Kirchen erhielten E. 15. Jh. ihre heutige stattliche Gestalt. Alt- und Neustadt schlossen 1410 ein Schutz- und Trutzbündnis. Die Einführung der Reform. vollzog sich um 1526 bei förderlichster Haltung des Ft.-hauses ohne Störungen. Ft. Wolfgang vereinigte Alt- und Neustadt 1561 zu einem Gemeinwesen, das neben den gewöhnlichen bürgerlichen Nahrungen dank seiner fruchtbaren Umgebung und des Transitverkehrs auf Land- und Flußwegen florierte, bis der 30jg. Krieg, insbesondere der sog. Gallas'sche Ruin 1644, diese Blüte zerstörte und B. zu einer »bescheidenen Residenzstadt« mit allen Vorzügen (manche Neubauten des 18. Jhs.) und Nachteilen (geistige Beschränktheit und Abgeschlossenheit der Stände) einer solchen herabsank, wozu freilich die Kriegsjahre 1806—1813 nicht wenig beitrugen. Von den politischen Bewegungen des 19. Jhs. seien genannt der Hungeraufstand 1847, die mit dem blutigen Straßenkampf vom 16. 3. 1849 endende revolutionäre Bewegung und das sog. B.-er Handwerkerparlament.

Die wirtschaftliche Situation änderte sich fast schlagartig mit der Verbesserung des Schiffahrtswesens auf der Saale, dem Anschluß B.-s an das mitteldt. Eisenbahnnetz (B.—Köthen 1847, B.—Güsten—Aschersleben 1866, B.—Calbe 1890 und B.—Könnern 1899) und mit der Errichtung großartiger Industriebetriebe auf der Grundlage der natürlichen Rohstoffe Stein- und Kalisalze, Kalk und Braunkohle: so seit 1883 die Deutschen Solvay-Werke für Sodafabrikation (heute Vereinigte Sodawerke). Aus den sonstigen das Wirtschaftsprofil B.-s bestimmenden Unternehmungen der Gründerjahre und einer älteren Zeit haben sich Mühlenwerke, Papierfabriken, vor allem aber das gewaltige Zementkombinat zwischen B. und → Nienburg, sowie das Kombinat Kali- und Steinsalzbetrieb »Saale« entwickelt. B. ist Sitz des Instituts für Getreideforschung der Deutschen Akademie der Landwirtschaftswissenschaften zu Berlin und der Hochschule für Landwirtschaft und Nahrungsgüterwirtschaft, mithin Universitätsstadt.

(IV) *Ne*

Museum Schloß Bernburg, Schloßstr. 24. — LV 12, S. 235—241, Nachtr. S. 41. — NNiklasson, Studien über d. Walternienburg — B.-er Kultur I., 1925. — RSchulze, D. jüngere Steinzeit im Köthener Lande. 1930. — LV 130, S. 379 bis 402. — LV 627, S. 67—122. — LV 199, S. 210—219. — LV 251. — HPeper, Gesch. d. Stadt B. 1938. — LV 258, S. 203. — LV 120, Bd. 2, 9 S. 430 f. — LV 239, S. 39 f. — FStieler, Beitr. z. Gesch. v. Stadt u. Land B. 1. Teil: Wann tritt B. in d. Licht d. Gesch.? 1961. — LV 140, Bl. 35; Erläut.-Bd. 2 S. 151. — APöckel, 700 J. Waldau, 1956. — HSuhle, Die St. Pankratiuskapelle auf d. Burg B. in: LV 34, 1903 S. 482—489. — FStieler, D. Entstehung d. Renaissanceschlosses B., in B.-er Heimathefte 2, 1954. — HWendler, D. Grundmauern d. ehem. Burgkapelle auf d. Schloßhofe zu B. in: LV 33, Bd. 13, 1937 S. 100—104

Beuster (Kr. Osterburg). 1269 wird ein »Rodolfus de Boyster« als mgfl. Ministeriale erwähnt. Wann und von wem das hier mit dem Kanoniker Konrad v. Gottberg erstm. erscheinende Augustiner-Chorherrenstift St. Nikolai in Groß Beuster gegründet wurde, ist nicht eindeutig zu sagen. Die noch erhaltene rom. *Stiftskirche* stammt aber wohl noch aus dem späten 12. Jh. und gehört damit zu den ältesten Backsteinbauten der → Altm. 1337 erlaubt Mgf. Ludwig v. Brand. dem Stift die Übersiedlung nach → Seehausen und inkorporiert ihm zu diesem Zweck die dortige Pfarrkirche. Noch 1416 ist von dieser geplanten Verlegung die Rede, doch kam sie offenbar nie zustande. 1448 ist der Dekan des Stifts zugleich Propst und Archidiakon von Seehausen. Neben ihm gab es offenbar nicht mehr als vier Kanoniker, weshalb 1541 vom Stift als der »capella quatuor Doctorum« die Rede ist. Im gleichen Jahr wurde das Stift vom Kf. v. Brand. wegen der Reform. aufgehoben, seine Güter dem Amt → Tangermünde zunächst zur Verwaltung übergeben und dann die bisherigen Pfründen und Güter der neugegründeten Universität Frankfurt a. O. zur Ausstattung überwiesen. (II) *Schwi*

LV 625, Bd. 4: Kr. Osterburg S. 119—125. — LV 632 (Ma.) S. 38

Beyernaumburg (Kr. Sangerhausen). Im Bereich des hoch- und spätma. *Schlosses* liegen an der SO- und N-seite des Gutes Wallreste der bereits 880—899 erwähnten urbs Niuuenburg. *S-T* B. erscheint im Hersfelder Zehntverzeichnis E. 9. Jh. als »urbs Niuuenburg«. Der ovale Burgplatz besteht aus der *Hauptburg*, die durch einen Abschnittsgraben von der *Vorburg* abgetrennt wurde. Erhalten ist aus älterer Zeit vor allem ein 30 m hoher, 8×8 m messender freistehender *Turm* in der Vorburg. Ein ebenfalls quadratischer Bergfried in der Hauptburg wurde erst im 19. Jh. beseitigt. 979 wird die Anlage als »civitas et castellum« bezeichnet. A. 12. Jh. schenkte Ks. Heinrich V. N. den aus Bayern stammenden Gff. v. Gleuß-Seeburg. Deshalb wurde die Burg später als Beyernaumburg bezeichnet. 1182 fiel sie als Erbschaft an Erzb. Wichmann v. Magd., der sie 1184 an das Erzbt. Magd. weitergab. Magd. Burgmannen, wie 1244 »Olricus Boc advocatus de Beyger-Nyenburcg«, kommen im 13. und 14. Jh. mehrfach vor. Nach vielfachen Verpfändungen und Besitzveränderungen, wobei die Herren v. → Querfurt, v. Hackeborn, v. → Mansfeld und v. Morungen beteiligt waren, kam B. 1378 an die Lgff. v. Thür. Von diesen wurde es 1430 an die v. der Asseburg verkauft, von denen es durch Heirat die v. Bülow erbten. Diese teilten die Burg zeitweilig in zwei Güter, die 1831 wieder in eine Hand kamen. Das *Unterschloß* ist j. Landwirtschaftsschule, das 1861—1864 von dem Hamburger Architekten Wallenstein neugotisch umgebaute *Oberschloß* j. als Altersheim dient. (III) *Ti/Schwi*

LV 624, Bd. 5: Kr. Sangerhausen S. 11. — HGrößler, Neues z. älteren Gesch. v. B., in: LV 50, Bd. 19, 1905, S. 58—73. — LV 258, S. 550. — LV 239, S. 149. — LV 240, S. 43f. — LV 245, S. 61. — LV 632 (Ha.) S. 39

Bibra Bad (Kr. Eckartsberga/Nebra). 968 ließ Gf. Billing ein Kl. und ein Kastell errichten. Die auf einem Bergsporn liegende Kl.-kirche (»Dom«) ist noch erhalten. Das Kastell hat wahrsch. w. der Kirche gelegen. S-T

B., seit 1925 Bad Bibra, liegt am Zusammenfluß von Stein- und Saubach zum Biberbach. Es entstand aus einer Reichsburg (mit nahegelegener curtis Steinbach) neben einer unmittelbar nw. gelegenen dörflichen Siedlung Hattstedt (= Altstadt?). Bereits das Kl. Hersfeld hatte in Bibraho Besitz. Ks. Otto I. schenkte 962 »Bivora cum castello et villa« dem Gf. Billing (nicht: Hermann Billung), der hier auf der heute Domberg genannten Anhöhe ein Benediktinerkl. St. Johannis Bapt. und Peter und Paul gründete, das vor 1124 in ein Augustiner-Chorherrenstift S. Justi et Clementis umgewandelt wurde. Die unmittelbare Unterstellung unter die päpstliche Gewalt endete freilich schon 968 mit der Übereignung des Stiftes an das Erzbt. → Magd., wobei noch 1107 der Bf. v. Havelberg, später aber ein Magd.-er Domherr Propst von B. war. Trotz reicher Zuwendungen gedieh nicht einmal die *Stiftskirche* zur Vollendung, ja, gelegentlich ist der Gedanke an eine Verlegung des Stiftes nach Erfurt, 1453 nach Weimar aufgetaucht. Jedenfalls sind seine Leistungen in der Missionierung, da Thür. im 10. Jh. bereits christianisiert war, nicht eben bedeutend gewesen.

Im Schutze des Kl. entwickelte sich mit zunächst 13 Markthöfen (»die Dreizehnberge«) ein Flecken, der 1124 Marktgerechtigkeit erhielt und nach und nach seine Flur durch Einverleibung der Marken von Hattstadt, Lumbrandrode (Neurode) und Warthau vergrößerte. Die Vogtei über Stadt und Stift lag zunächst bei den Gff. v. Bucha, von 1259—1312 bei den Gff. v. → Rabinswald, bis 1347 bei den Gff. v. Orlamünde. 1485 kam B. an die Albertiner, war 1652—1746 Bestandteil der Sachs.-Weißenfelser Sekundogenitur und wurde 1815 preuß. Die heute verschwundene S. Aegidienkirche war Pfarrkirche der Marktgemeinde und der seit 1124 nachweisbaren slaw. Sondersiedlung. Mit Aufhebung des Stifts in der Reform. wurde die Stiftskirche zur Pfarrkirche. Das »oppidum« Bibracense« wurde M. 15. Jh. ummauert; seit dieser Zeit Anfänge eines quasi-städtischen Rats mit (Vertrag zwischen Stift und Gemeinde von 1505) begrenzten Funktionen. Hieraus entstanden Streitigkeiten bis ins 17. Jh. Der Wohlstand der Bürger hob sich mit der Zerstückelung des stiftischen Besitzes, sank im 30jg. Krieg und belebte sich wieder mit der Entdeckung des Stahlbrunnens (höchste Frequenz 1713). Erst 1829 wurde B. Stadt (1819: 822, 1925: 1536 Ew.). (III) *Ne*

LV 139, Bd. 1, S. 361—366; 14, S. 430—32. — LV 624, Bd. 9, S. 10 ff. — LV 258, S. 262. — HGrößler, Führer durch d. Unstruttal, 1904. — LV 433, S. 260 bis 264, 309—317 (m. Lit. bis 1913). — LV 120, Bd. 2, S. 432. — FWHSchulze, B. nebst d. Filialen Steinbach u. Wellrode in Vergangenheit u. Gegenwart, 1896. — Ders., D. Stift B., in: LV 24, Bd. 7, 1910, S. 42—86. → Gernrode

Biederitz (Kr. Jerichow I/Burg). Wahrsch. slaw. Burgwall, im 10. Jh. dt. Burgward (948 civitas Bidrizi, 992 burgwardium Bidrizi), der in der alten Ortslage, sw. der Kirche auf einer nach SW vorspringenden kleinen Erhebung lag. Auf ihr ist j. noch eine Aufschüttung (H. 1 m; Dm. 40×55 m) zu sehen. S–T

B. liegt an einem alten Elbearm. 938 wird der Zehnt der »civitas ›Bidrizi‹« an das Moritzkl. in → Magd. überwiesen, 965 auch der Honigzehnt in der urbs B. Nach B. nennen sich Gefolgsleute Erzb. Wichmanns, also wird wohl bereits im 12. Jh. eine Burg bestanden haben. Der Bruchsteinunterbau der *Kirche* ist rom. Den Bürgern von Magd. wurde die Burg so lästig, daß sie diese 1238 zerstörten; wiederaufgebaut ist sie dann 1378 den Prignitzer Adeligen endgültig erlegen. Das Bauerndorf B. war der Magd. Möllenvogtei unterstellt. Mit der Errichtung der Eisenbahnen nach Berlin (1846; über B. verlegt 1873), Dessau (1874) und Loburg (1892) wurde B. zum wichtigen Knotenpunkt und Außenvorort v. Magd. mit 1965: 4200 Ew. (II) *Rö*
LV 624, Bd. 21: Krr. Jerichow S. 39 f. — LV 258, S. 235

Biendorf (Kr. Dessau-Köthen/Bernburg). Bereits 974 verschenkte Otto II. Kgs.-gut in B. Vier Jahre später kam der Ort an das Erzbt. → Magd. Seit 1155 nennt sich eine Adelsfam. nach B. 1203 hatte das Kl. → Nienburg hier Grundbesitz. Ihm stand wohl auch der allerdings 1499 erstm. erwähnte Sattelhof zu. Außerdem gab es ein weiteres Gut. Mehrere Adelsfam. waren nacheinander Inhaber dieser Güter, welche 1623 an den magd. Geheimrat v. Hagen, genannt Geist, aus einer ursprünglich pommerschen Fam., verkauft wurden. Dieser errichtete ein Gutshaus, aus dem A. 18. Jh. ein Schloß wurde. Nach dem Aussterben der v. Hagen erwarb Ft. Carl George Leberecht v. Anh.-Bernburg den Besitz und baute das Schloß mit seinem Park zu einer Art von Sommerresidenz seines Ftms. aus. 1760—63 wurden eine kleine aber sehr reizvolle *Orangerie* und 1789 eine Schloßkapelle errichtet. Auch der bisherige Schloßbau wurde erweitert. 1919 brannten das inzwischen in Privathand übergegangene Schloß und die Kapelle ab und wurden nicht wieder aufgebaut. Nur der barocke *Eingangsturm* und die Orangerie blieben, wenn auch in sehr schlechtem baulichem Zustande, bis heute erhalten. (IV) *Schwi*
LV 12, S. 241 f. — LV 628, Bd. 2, 1: Dessau-Köthen S. 4. — LV 245, S. 120 f.

Bismark (Kr. Stendal/Kalbe a. d. Milde) liegt in nicht unfruchtbarer Umgebung an der alten Straße von → Stendal nach → Kalbe/Milde. Am S-rand der Stadt ist ein *Burghügel* heute kaum noch erkennbar. Der Ort »Biscopesmarke« wird 1209 erstm. als Besitz des Bt. Havelberg genannt. Er gehörte später zum Burgbezirk von Kalbe/Milde. Ende des 14. Jh. wird er als »stedichen« oder »blek« bezeichnet, fand aber erst E. 17. Jh. volle Anerkennung als Stadt. Er blieb aber immer als Mediatstadt den v. Alvensleben auf

Kalbe/Milde unterstellt. 1413 wird ein Rathaus, 1494 ein Kaufhaus bezeugt. Die *Stadtkirche* ist ein Granitquaderbau aus der Zeit um 1200. Befestigt war B. nur mit Wällen und Gräben, durch die drei Tore führten. S der Stadt ist der Kirchturm einer unbekannten Wüstung erhalten, der wohl wegen einer früher vorhandenen lateinischen Inschrift als *Goldene Laus* bezeichnet wird. Es soll sich um ein zeitweilig als Wallfahrtsort zum Hl. Kreuz aufgesuchtes Bauwerk handeln. Die Ew.-zahl von B. dürfte sich im Ma. nicht höher als auf 5—600 belaufen haben. Ein Stadtrat, aus drei Personen einschließlich Bürgermeister bestehend, erscheint erst im ausgehenden Ma. Die Bürger lebten überwiegend von Ackerbau und Viehzucht. Erst im 19. Jh. nahmen die Gewerbe zu. Günstig wirkte sich der Anschluß an die Eisenbahn → Stendal— → Salzwedel—Ülzen 1869 aus. Es entwickelten sich j. viel besuchte Viehmärkte. Zwei Maschinen- und eine Konservenfabrik und andere kleinere Werke ließen sich nieder. So hatte die Stadt 1936: 2630 und 1965: 3100 Ew. — Es kann nicht zweifelhaft sein, daß die altm. Adelsfam. v. Bismarck ihren Namen nach B. führt, obwohl direkte Beziehungen zwischen ihr und B. nicht erkennbar sind. (II) *Schwi*

LV 625, Bd. 3: Kr. Stendal S. 27—33. — LV 248. — LV 120, Bd. 2 S. 433 f. — LV 258, S. 356. — LV 72, Bd. 43, S. 287. — LV 194, S. 278

Bitterfeld (Kr. Bitterfeld). Die Umgebung der Stadt gehört seit dem E. 6. und 7. Jh. mit zu dem frühslaw. Siedlungsgebiet (Greppin, Sandersdorf). Aus dem 8./9. Jh. liegen im Stadtgebiet 5 mittelslaw. Siedlungen vor (um das alte Dorf, Sernitzk, Kietz = »Keyczigk« = Fischereisiedlung, im Saugarten, in den Bürgerwerderkabeln). Dazu kommt ein mittelslaw. Friedhof w. der »Dorfstücke« in der Anhalter Straße. Das alte Dorf könnte nach dem Flurnamen Plan und Plön (asl. pln = unfruchtbar; plonyj = eben, flach) letzteren Namen getragen haben. — Wahrsch. wurde am A. 12. Jh. von dt. Bauern im Bereich der Burgstraße ein Dorf errichtet. Der Name des 1244 erstm. erwähnten B. könnte eine Übersetzung des slaw. Plön sein. Im 13. Jh. errichten die Gff. v. Brehna etwa 200 m s. v. B. eine Burg, das Altschloß. Erhalten ist ein *Burghügel*. Er ist abgerundet rechteckig, 50×60 m und weist 2 Gräben und Wälle auf. *S-T*

B. erstm. 1244 erwähnt, ist im 12./13. Jh. aus mehreren Siedlungskernen zusammengewachsen: 1. dem »Alten Dorf«, einer ursprünglich slaw. Siedlung, als deren verschollener Name »Plön« vermutet wird; 2. dem häufig erwähnten Dorf Sernitzk (Pfarrkirche und Spital 1327), das höchstwahrsch. mit der n. des heutigen Stadtkerns gelegenen »Alten Stadt« identisch, jedenfalls eng benachbart und die erste stadtähnliche Niederlassung der hier bald nach 1150 angesiedelten Flamen gewesen ist; 3. aus einigen kleineren slaw. Siedlungskernen, darunter Keyczigk (Kietz); 4. aus dem eigentlichen kolonisationszeitlichen B., das neben dem »Alten Dorf« zunächst als typisches, anfangs kirchenloses Stra-

ßendorf mit n.-s., also die Richtung der »Alten Straße« (→ Halle— → Wittenberg) kreuzendem Verlauf entstand und erst A. 13. Jh. durch den Bau einer St. Antoniuskirche und Anlage eines Marktes erweitert und mit Wall und Graben (ohne Mauer) umgeben wurde; endlich 5. aus dem s. des heutigen Stadtkerns gelegenen »Altschloß«. Letzteres wurde im 12. Jh. als Amtssitz der Gff. v. → Brehna erbaut (1298 castrum B.) und blieb mit seinem Vorwerk bis in die Neuzeit Mittelpunkt des Amtes B. Berühmtester Inhaber des Amtes B. war von 1441 bis 1455 der kfl. Rat und Stadthauptmann von → Halle, Henning Strobart.

In politischer Hinsicht teilt B. als Bestandteil der Gft. Brehna deren Geschicke. Während das »Alte Dorf« erst im 16. Jh. wüst wurde, scheinen die ursprünglich flämischen Bewohner der »Alten Stadt« schon um 1400 nach B. übergesiedelt zu sein; sie bildeten hier unter dem Namen der Fleminger Sozietät eine bis 1873 bestehende Flur- und Wüstungsgemeinde von 30 Hufen (1491 erstm. erwähnt), die jedoch keine besondere Volksgruppe mehr war. — Treten Bürgermeister und seine »par luten« (Ratsleute, später Ratsfreunde) auch erst 1331 urkl. auf, so dürfte B. das Stadtrecht doch schon E. 13. Jh. besessen haben.

Auf der Grundlage einer blühenden Viehzucht (Mulde-Auen) entwickelte B. sich im Ma., verkehrsmäßig nunmehr auf den Mulde-Übergang orientiert, zu einer Ackerbürger- und Handwerkerstadt mit den Schwerpunkten Ziegelbrennerei (1391) und Tuchmachergewerbe (17.—19. Jh.). Die Brände von 1443 und 1473 zerstörten die Stadt zwar völlig, doch erholte sie sich trotz häufiger Hochwasserkatastrophen rasch und gewann im Reform.-jh. das durch W.Dilich 1626 im Bilde festgehaltene stattliche Aussehen. Leider wurden die rom.-got. Antonius-Kirche, das Rathaus von 1508, das imposante Hallische Tor von 1536 und das Brauhaus von 1563, ferner das Kornschütthaus von 1564 — in diesem Jahre wurde das Altschloß abgebrochen — in den letzten 100 Jahren beseitigt. 1637 wurde B. von den Schweden gänzlich verwüstet. Die Reform. wurde 1531 eingeführt.

Der bedeutende wirtschaftliche Aufstieg B.s begann mit der Erschließung der ausgedehnten Braunkohlenlager und Tonvorkommen in der Umgebung nach 1848. Es entstanden zahlreiche Tonröhrenfabriken (eine B.-er Spezialität), Kohlengruben und Brikettfabriken, eine vielseitige Maschinen- und Apparatebau-Industrie und seit 1890 die elektrochemische Industrie, die B. heute das ökonomische Gepräge verleiht. Die verschiedenen Zweigbetriebe der Elektrochemischen Werke, der Chemischen Fabrik Griesheim-Elektron, die AG. für Anilinfabrikation wurden 1925 Bestandteile des Großkonzerns IG.-Farbenindustrie. Das Salzbergwerk Neu Staßfurt und Teilnehmer führten das Chloralkali-Elektrolyse ein. Die Bevölkerung B.s wuchs sprunghaft: 1825: 2246, 1850: 3890, 1900: 11 782, 1930: 21 443 Ew. Die chemischen Großbetriebe sind j. in dem Elektrokombinat B., Farbenfabrik → Wolfen und Filmfabrik Wolfen zusammengefaßt. (IV) *Ne*

Kreismuseum, Kirchplatz 3. — LV 258, S. 206. — PGrimm, Z. Entstehung d. Stadt B. u. ihrer Flur (Heimatkdl. Schriftenreihe d. Stadtmuseums B. 1) 1953. — LV 430. — EObst, D. alte Schloß B., 1892. — Ders., B. u. Umgebung, 1909. — LV 120, Bd. 2, S. 434—437. — MDietze u. KWerner, Chronik d. Stadt B. (Chroniken dt. Städte 20), 1938. — LV 73, Bd. 2, S. 267 ff. — WBellmann, A. d. neueren Gesch. d. B.er Braunkohlenbergbaus, in: B.-er Kulturkalender 1956 Nr. 12, 1957 Nr. 1—4 u. 7. — Ders., Auf den Spuren der Gründer B.s. in: ebd. 1961 S. 34—40. — GHess, D. Entwicklung u. funktionellen Beziehungen d. Stadt B. zu ihrem Umland, Lpz. Geogr. Beitr., 1965, S. 83—91. — Habild, B., 1938

Blankenburg am Harz (Kr. Blankenburg/Wernigerode). Die nach einem steilen, j. im Schloßbereich kaum noch hervortretenden Kalkfelsen benannte *Burg* B., war 1123/24 im Besitz Hz. Lothars v. Süpplingenburg, dessen Ministeriale hier ihren Sitz hatten. Nach 1123 erscheint ein als »Freier« bezeichneter Poppo aus einer dem Ks. offenbar über die Gff. v. Northeim verwandten, ursprünglich wohl aus Franken stammenden Fam., der seit 1128 auch gelegentlich als Gf. (comes) bezeichnet wird. Es wird daher angenommen, daß Lothar ihm damals eine der Gftt. des Harzgaus und die Burgen B. und → Regenstein als Wohnsitz zu Lehen überlassen habe. Obwohl die Burg B. von Barbarossa 1182 erobert und wohl auch zerstört wurde, blieb sie im Besitz der welfentreuen Gff. Diese gründeten wohl bei oder an Stelle des bald wüst gewordenen Dorfes Linzke um 1200 in engem Zusammenhang und im Schutze der Burg die relativ planmäßig angelegte und dem steil abfallenden Gelände geschickt angepaßte Stadt, deren *Pfarrkirche* St. Bartholomä 1203 erstm. deutlich wird. Eine zweite, St. Katherina geweihte Kirche kam um 1305 hinzu, blieb aber wohl ohne dauernde Pfarrrechte. An St. Bartholomäi bestand um 1250 ein Kanonikerkonvent, der um 1305 in eine unklare Verbindung mit einem seit 1199 an der Burgkapelle nachweisbaren Zisterziensernonnenkonvent trat. Seit 1305 diente die bisherige Pfarrkirche auch für die Zwecke des 1542 aufgelösten Nonnenkl. Seit 1389 ist der Rat der Stadt nachweisbar. Eine Befestigung, welche auch die Burg mit einbezog, dürfte es von A. an gegeben haben. Um 1380 erschienen auch Zünfte. Außerdem erhielt die Stadt Goslarer Recht, Markt- und Münzprivilegien. Da die Verkehrslage wenig Vorteile bietet, kann man diese bescheidene Blüte der Stadt vielleicht mit einem ersten Aufschwung des Harzer Bergbaus in Verbindung bringen. Im übrigen teilte B. das Schicksal des meist hier residierenden Gf.-hauses. 1546 fiel die Burg, an der im ausgehenden Ma. vielfach gebaut worden zu sein scheint, einem Brande zum Opfer, wobei die Gfn. Magdalene umkam. Der Neu- bzw. Umbau im Renaissancestil bestimmt zum Teil noch j. den Bestand des Bauwerkes. Das 1442 erstm. erwähnte *Rathaus* wurde um 1580 ebenfalls im Renaissancestil erweitert. Mit dem Aussterben der Gff. v. B. 1599 ging auch B. an das Hzt. Braunschw.-Wolfenbüttel über. Der 30jg. Krieg brachte schwere Schäden und eine vorübergehende Verpfändung der

Herrschaft an einen Vetter Wallensteins. So blieb B. als Stadt relativ bescheiden. Neues Leben begann erst als Hz. Anton-Ulrich v. Braunschw. 1690 B. seinem jüngeren Bruder Ludwig-Rudolf als Residenz zuwies. Dieser war als Vater der Ksn. Elisabeth-Christine Schwiegervater Ks. Karls VI. und damit Großvater der Ksn. Maria-Theresia. Eine andere Tochter hatte den unglücklichen Alexei, Sohn Zar Peters des Großen von Rußland, geheiratet. Unter solchen Umständen mußte Ludwig-Rudolf besonderen Wert auf Repräsentation legen. Er erreichte zunächst 1707 die Erhebung seines Herrschaftsbereiches zum Ft.-tum. Weiter ließ er das *Schloß* 1705—1731 durch den Hofbaumeister Hermann Korb, den Erbauer des Lustschlosses Salzdahlum bei Wolfenbüttel, im Zeitgeschmack äußerlich schlicht, aber im Inneren prunkvoll umbauen und erweitern. Am Fuße des Schlosses wurde 1725 noch ein kleiner barocker Park mit dem sog. *»Kleinen Schloß«*, einem damals in Fachwerk errichteten, 1770 in Stein erneuerten Gebäude, darin angelegt. Außerdem wurden aufwendige Feste gefeiert. Nach dem Tode des Ft., der schon 1731 seine Hofhaltung nach Wolfenbüttel verlegt hatte, sank die Stadt mit ihren kaum mehr als 2500 Ew. (1788) in Bedeutungslosigkeit zurück. Daran änderte sich auch nichts, als 1796 der im Exil lebende jüngere Bruder des durch die Revolution entthronten frz. Kgs. Ludwig XVI., der Graf von der Provence (später als frz. Kg. Ludwig XVIII.), mit einem kleinen Gefolge unter dem Namen eines Gf. v. Lille fast 1 1/2 Jahre als Gast des Braunschw. Hz.-s hier in einem Bürgerhaus Unterkunft fand. Das lange Zeit wenig benützte Schloß diente später vorwiegend als Jagd- oder gelegentlich als Sommeraufenthalt der Landesherrn. 1836 fiel ein großer Teil der Stadt einem Brande zum Opfer. Um 1870 lag die Ew.-zahl erst bei 4000. Der Bahnbau von 1873 und die Anlage einer Eisenhütte 1875, welche die Erze von Hüttenrode verarbeitet, ließen die Stadt wachsen. Außerdem spielte der Fremdenverkehr eine steigende Rolle. Nach dem 1. Weltkrieg nahm der bisherige Braunschw. Hz. Ernst-August bis 1945 häufig mit seiner Fam. auf Schloß B. Aufenthalt. Seit 1945 ist B. aufgrund einer Abmachung der Besatzungsmächte bei der russisch besetzten Zone geblieben. Heute (1965) hat B. rund 19 500 Ew. Hier wurden u. a. Oswald Spengler und August Winnig geboren. (III) *Schwi*

Heimatmuseum, Schnappelberg 6. — LV 630, Bd. 6: Kr. Blankenburg S. 2 bis 125. — RSteinhoff, Gesch. d. Gft. B., d. Gft. Regenstein u. d. Kl. Michaelstein, 1891. — LV 258, S. 410. — LV 240, S. 47—48. — LV 241, Bd. 1, S. 92. — KBürger, Schloß B. u. s. Gesch., in: LV 43, Bd. 40, 1937, S. 142—145. — GBoenisch, Schloß B., 1911. — UvAlvensleben, Die braunschw. Schlösser d. Barockzeit u. ihr Baumeister Hermann Korb, 1937, S. 53—58. — AGerade, B., in: Braunschw. Heimat Jg. 50, 1964

Blankenburg → Michaelstein (OT.) → Regenstein (Burgruine)

Blankenheim → Klosterrode (OT.)

Bodfeld Ruine bei Elbingerode (Kr. Wernigerode). In ottonischer Zeit seit Heinrich I. benutzter Jagdhof B., 2,5 km s. Elbingerode. *Kirchenruine* (1870 ausgegraben) und abgerundet trapezförmiger *Wall* von 40×45 m Dm. mit 1,5—2 m starkem Steinkern. S-T

B. tritt 935 als erster bewohnter Ort auf dem bis dahin kaum besiedelten → Harzplateau hervor. Wahrsch. führte hier ein Pfad von Werla und Goslar nach den s. des Gebirges gelegenen Kgs.-höfen und Pfalzen vorüber, die von hier jeweils etwa eine Tagesreise entfernt lagen. Daher war B. auch Übernachtungsort für Reisen zwischen beiden Pfalzkomplexen. Als Gründer der offenbar nicht sehr umfangreichen hauptsächlich als Jagdhof benutzten Anlage wird Heinrich I. vermutet, der hier häufig zur Jagd weilte. Von 944—1068 lassen sich aus den Urk. überwiegend in den Herbstmonaten 17 Aufenthalte fast aller damals regierenden Herrscher (mit Ausnahme Heinrichs II.) zur Jagd in B. feststellen. 1056 starb hier Ks. Heinrich III., der mit dem Papst Viktor II., dem früheren Eichstätter Bf. Gebhard, in B. zur Jagd weilte. Dieser Todesfall bedeutete eine Katastrophe für die dt. Gesch., denn er hatte zur Folge, daß die Regierung an den vierjährigen Heinrich IV. überging. Später verschwindet B. als Ausstellungsort von Ks.-urk. 1194 hatte hier Heinrich der Löwe einen Unfall, wobei er durch einen Sturz vom Pferde sich eine Beinverletzung zuzog. Nachdem schon 936 ein Jagdzehnt von B. dem Stift → Quedlinburg geschenkt worden war, vermachte Heinrich II. 1009 den allerdings weiterhin den Herrschern zur Verfügung stehenden Hof dem Kl. Gandersheim. Im 11. Jh. entwickelte sich offenbar daraus ein Dorf, dessen Bevölkerung aber bald nach dem inzwischen gegründeten → Elbingerode gezogen zu sein scheint. Die Dorfkirche von B. lag daher 1206 bereits in der Einöde. Das Feld B. war von 1226 im Besitz einer Fam. v. B., die es 1312 an das Bt. → Halb. verkaufte. Von diesem Ministerialengeschlecht wurde offenbar die 1349 und 1361 als »castrum« oder Schloß zu Königshof erstm. genannte Burg erbaut, die noch im 15. Jh. in Halb. Besitz war. Als im 16. Jh. unter der Burg eine Eisenhütte entstand, übertrug sich der Name Königshof auf diese und die dazugehörige Dorfsiedlung. Der später mit Rothehütte vereinigte Ort erhielt dann den Namen Königshütte.

Ungeklärt ist die Lage des Jagdhofes, denn die 1898 begonnene Ausgrabung der als ursprünglicher Jagdhof angesehenen *Burg Königshof* etwa 300 m sö. des gleichnamigen OT. hat nicht die gesuchte Anlage, sondern nach den gefundenen Scherben eindeutig eine Burg des hohen Ma. ergeben, die mit der Burg der Herren v. B. und der Bff. v. Halb. gleichzusetzen ist. Man vermutet deshalb j. den von Heinrich I. gegründeten Hof 2,5 km s. von Elbingerode, wo sich um die 1870 ausgegrabenen Spuren der im 12. Jh. entstandenen Kirche des Dorfes B. ein abgerundeter *trapezförmiger Wall* von 40—45 m Durchmesser zieht. Dieser wird zwar oft als Rest eines Kirchhofes gedeutet, könnte jedoch zu dem Jagdhof

gehört haben, was aber nur durch erneute Ausgrabungen eindeutig zu erweisen sein dürfte. (III) *Schwi*
PHöfer, Der Königshof B., in: LV 41, Bd. 29, 1896, S. 341—415; Bd. 30, 1897, S. 363—454; Bd. 35, 1902, S. 183—246; Bd. 45, 1912, S. 115—126. — LV 258, S. 412, 415. — CErdmann, Beiträge z. Gesch. Heinrichs I., in: LV 22, Bd. 16, 1940, S. 77—90. — LV 241, Bd. 1, S. 93. — WGrosse, Alte Straßen um B., in: LV 41, Bd. 74/75, 1941/42, S. 1—25

Bömenzien (Kr. Osterburg). Das 1196/97 erstm. als »oppidum« genannte Bambissen gilt als steckengebliebene Marktsiedlung. Es lag an der von Schnakenburg nach → Salzwedel führenden Straße. Ein noch teilweise vorhandener großer *Halbkreiswall* von 1500 Schritt Länge und teilweise 20 Fuß Höhe, der an den Zehrengraben angelehnt ist, enthält in seiner Mitte einen quadratischen Marktplatz, mit einer bis in die Neuzeit als *Rolandsberg* bezeichneten Erhöhung. Jahrmärkte wurden hier bis ins 17. Jh. abgehalten. 1319 gehörte B. zur als Reichslehen bezeichneten »curia« → Aulosen. 1336 und 1449 wird B. als »veste« bezeichnet. Es ist daher damit zu rechnen, daß es hier auch noch einmal eine Burg gab. In der Neuzeit sank das Dorf zur Bedeutungslosigkeit herab, wozu Brände von 1704 und 1858 beitrugen. 1878 wurde hier ein aus mehreren Hunderten bestehender Brakteatenfund gemacht, was wiederum als Beleg für die einstige Bedeutung von B. als Handelsplatz angesehen werden kann. (II) *Schwi*
LV 258, S. 390. — LV 625, Bd. 4: Kr. Osterburg, S. 66—68. — LV 327, S. 204. — LV 11, Nr. 11267

Börde. Trotz der Fruchtbarkeit des Bodens weist die Börde nur in den von Gewässern gegliederten Teilen und an ihren Rändern vor- und frühgesch. Besiedlung auf. Die intensive Besiedlung erfolgte erst im frühen und hohen Ma. *S-T*
Früher meist nur Börde genannt, wird sie heute im Gegensatz zu anderen B. (z. B. Soest, Warburg) im allgemeinen als »Magdeburger Börde« bezeichnet. Es handelt sich um einen ursprünglich historisch-politischen, j. vorwiegend geographisch-naturwissenschaftlich gebrauchten Begriff, welcher im allgemeinen das Gebiet zwischen Bode, Saale, Elbe, Ohre und einer Linie bezeichnet, die etwa ö. von → Oschersleben über → Erxleben auf → Haldensleben verläuft. Die B. ist eine stufenweise von NW nach O abfallende Hochfläche aus Geschiebemergel, der fast überall von einer dichten Decke von weichseleiszeitlichem Löß überlagert ist. Durch den Windschatten des → Harzes ist die B. verhältnismäßig trocken und weist nur wenig Wasserläufe auf. Sie ist wohl schon sehr lange waldfrei und hat einen durch die intensive Landwirtschaft verstärkten steppenartigen Charakter. Der meist in Schwarzerde umgewandelte Löß ist sehr fruchtbar und eignet sich besonders zum Anbau von Weizen und Zuckerrüben. Auch Weißkohl wird in einigen Gegenden in größerer Menge angepflanzt und z. T. zu »Magdeburger« Sauerkohl verarbeitet.

Obwohl die B. aus den genannten Gründen sich für die Besiedlung sehr gut eignet, ist es doch umstritten, ob sie schon früh dichter besiedelt war. Als Gegengründe werden meist die Wasserknappheit und vor allem die auffällige Leere an archäologischen Funden angeführt. Das Fehlen zahlreicherer Funde kann aber auch als Folge des hier besonders intensiv betriebenen Ackerbaus eingetreten sein. Jedenfalls hat sich die These nicht durchgesetzt, daß die für die B. charakteristischen großen Haufendörfer, die meist Ortsnamen mit der Endung -leben tragen, ihre Entstehung erst einem mehr oder weniger systematischen Besiedlungsvorgang des 9. und 10. Jh. verdanken. Vielmehr dürfte es zutreffen, daß diese sonst vor allem in Schleswig und Dänemark und von Thür. bis zum Main vorkommenden Orte mit der Namensendung -leben auf eine anglische Besiedlung des 4. und 5. Jh. zurückzuführen seien. Die Angeln bildeten wohl zusammen mit den Hermunduren und Warnen den Stamm der Thürr., so daß die B. damals zum Thürr.-reich gehörte. Der bis ins 13. Jh. lebendige Name Nordthüringgau, der ungefähr das heute als B. bezeichnete Gebiet umfaßte, erinnert an diese Zeit. — Der Name B. läßt sich allerdings erst verhältnismäßig spät nachweisen. Die frühesten Belege stammen aus der M. 14. Jh. entstandenen Magd. Schöppenchronik, den erzb. Lehnsbüchern dieser Zeit und aus der Magd. Landfriedensurk. von 1363. Nach der letzteren Quelle gehört damals zur B. ein Bereich, der von einer Linie begrenzt wird, die von → Magd. über Ottersleben nach Hohendodeleben, von dort über die drei Weddingen nach Wolmirsleben an der Bode verläuft. Von → Unseburg zieht die Grenzlinie dann über Atzendorf, Welsleben nach Westerhüsen und folgt wieder der Elbe bis Magd. Diese älteste B. wird 1363 n. von der Vogtei → Wolmirstedt begrenzt, im S von der Vogtei → Calbe/Saale. Man gewinnt so den Eindruck, daß es sich um einen relativ spät eingerichteten Verwaltungs-, Gerichts- oder Steuerbezirk gehandelt habe, wie ja auch der Name B. von bören = Abgaben-zahlen abgeleitet werden muß. Die B. war also wohl anfangs nur derjenige Teil des werdenden erzbl. Territoriums, der von Magd. aus direkt verwaltet wurde und unter keiner eigenen Vogtei stand. Von der oft geäußerten Vermutung, daß es sich bei der B. um den Bereich des ältesten Besitzes des Magd. Domstifts gehandelt habe, ist also abzugehen. 1406 erscheint nun zuerst in der Magd. Schöppenchronik der Begriff Holzland (in der Form von »holtländer« für die Bewohner) für die nw. B. und die daran angrenzende, früher sehr viel dichter bewaldete Gegend zwischen Ohre, Aller und Hohem Holz. In diesem Sinne unterscheiden die Topographen des 16. und 17. Jh. zwischen der eigentlichen B., die demnach damals schon bis an die untere Saale und Elbe reichte, und der Holzbörde etwa nw. von → Seehausen bei Magd. Seit dem E. 17. Jh. begannen die Begriffe B. und Holzland sich offenbar zum Teil zu decken, denn die verwal-

tungstechnische Bezeichnung für dieses gesamte Gebiet lautet seit dem späten 17. Jh. eindeutig Holzkreis, was dann aber im 19. Jh., wohl wegen der nun sehr veränderten Bewaldung, fast völlig in Vergessenheit geriet. Seither herrscht die geographische Bezeichnung B. fast allein. Ein noch heute viel gebrauchter volksliedartiger Vers will allerdings nur 11 Orte s. von → Schönebeck als die eigentlichen Dörfer der B. gelten lassen, was aber offenbar keine historische Berechtigung hat. (I/II/IV) *Schwi*

FWinter, B., in: LV 47, Bd. 9, 1874, S. 433. — GHertel, D. Wüstungen d. Nordthüringgaus, in: LV 72, Bd. 38, 1899, S. 16—19. — EBlume, Beitr. z. Siedlungsgeographie d. Magd.-er B., in: LV 26, Bd. 32, 1908. — EBlume, D. Magd.-er B. im Wandel d. Zeit. Heimatjb. f. d. Bezirk Magd., 1925. — LV 647, S. 91—94. — LV 649. — AHansen, D. Berechtigung d. Namens Holzkreis, in: LV 47, Bd. 62, 1927, S. 24—67. — LV 682. — GMildenberger, Archäol. Betrachtungen z. d. Ortsnamen auf -leben, in: Archäologia Geograph., Bd. 8/9, 1959/60, S. 19—35. — WSchlesinger, in: HPatze u. WSchlesinger: Thür. Gesch. 1, 1969, S. 326—328

Bösenburg (Kr. Mansfelder Seekreis/Eisleben). Auf dem Kirchberg (ca. 15 ha) befanden sich mehrmals befestigte Siedlungen, bzw. *Burganlagen.* Nach dem Ergebnis von Ausgrabungen überzog die älteste Anlage eine durch den Holz-Erde-Wall geschützte Höhensiedlung der jungbronzezeitlichen Helmsdorfer Gruppe (umfangreicher Getreidefund in Vorratsgruben) den gesamten Berg. Diese wurde in der frühen Eisenzeit durch eine Brandkatastrophe zerstört. Im 8.—10. Jh. trennten zwei Abschnittswälle mit davorliegenden Gräben den W.-teil des Berges als Fluchtburg (ca. 7 ha) ab. Im 10. Jh. erhielt der innere Wall an der Kirche eine aufgesetzte Steinmauer mit dahinterliegenden Hütten für eine wohl ständige Besatzung. Ein großer Friedhof rings um die jetzige rom.-frühgot. *Kirche* dürfte als Bestattungsplatz für mehrere umliegende Orte gedient haben. Im 11. Jh. wurde rings um die Kirche ein Rechteck mit einer starken Mauer umgeben und teilweise über den Gräbern Gebäude errichtet. Die Bösenburg wird erstm. 1173—1184 als Stelle des Landgerichts genannt. Thür. Funde der Völkerwanderungszeit wurden nicht festgestellt. *S-T*
Die älteste (1164) Namensform »Bisinburg« läßt auf den Thür.-kg. Bisino schließen (wie auch das nahe Beesenstedt: Bissinstide 1144). Der Name B. selbst und die *Wallburg* über dem Ort, in deren Mitte auf uralter Kultstätte die *St. Michaelskirche,* einst Mutterkirche des nahen Elben, lag (schon Spangenberg bezog den Namen auf die Eltern Bisino und Basena des Kgs. Irminfried), haben seit jeher die Forschung lebhaft beschäftigt, auch im Hinblick auf die Nähe von → Helfta und → Großoerner. Jedoch haben Grabungen die Vermutung bisher nicht bestätigt, es habe auf der B. eine Art Palatium Bisinos gestanden. Auf einen zur B. gehörigen Wirtschaftshof lassen dagegen der Name und das benachbarte → Königswiek schließen. Zu der Vermutung von der gesch. Rolle B.s fügt sich die Tatsache, daß B. Gf.-ge-

richt und Oberhof für die Rechtsprechung im n. Hassegau war: 1181 hält Gf. Hoyer III. v. → Mansfeld das »placitum« i. B. ab, tritt aber um dieselbe Zeit auch als Partei in einem Tauschgeschäft daselbst auf; 1265 vollzieht Gf. Burchard III. eine Schenkung an Kl. → Mehringen in »placito provinciali, quod dicitur Lantdinc, cui tunc praesedimus in Beseneborch«. Noch 1296 ist von der »judicium superius in Leseneburg« (verschrieben für B.) die Rede. Einigte man sich nicht im Schultheißengericht von → Hedersleben, wo Richteramt und -hof fast 300 Jahre lang bei den v. Repkow lagen, so holte man das Urteil in B. ein; so noch 1320. Bei B. fand 1278 im Verlauf der Magd. Erzbs.-fehde ein Treffen statt: der Edle Burghard v. → Schraplau und der Drost Gumprecht v. → Alsleben, im Begriff, das von den Gegnern des Erzbts., wahrsch. von den Mansfelder und → Regensteiner Gff. belagerte Schloß Taucha zu entsetzen, sind hier mit 320 Rittern geschlagen worden. Um 1625 begründeten böhmische Exulanten eine Art ländlicher Bildhauerschule in B., in dessen Burg- und Kirchberg die unterirdischen Sandsteinbrüche sich 100 m weit hinziehen. Grabsteine waren die hauptsächlichen Erzeugnisse; noch zeugt der plastische Schmuck der (eingegangenen) Mühle von B. von jenem gewerblich-künstlerischen Leben. Auch das Schloß Sanssouci in Potsdam soll aus B.er Sandstein erbaut worden sein. 1524 verkaufte Kl. → Wiederstedt B. an die Gff. v. Mansfeld, die die Vogtei seit spätestens 1387 ausübten; sie schlugen den Ort zum Kl.-amt → Gerbstedt, dessen weitere Schicksale B. teilte.

(IV) *Ne*

LV 258, S. 216. — BSchmidt, Untersuchungen an der B., in: LV 61, Bd. 8, 1963, S. 60—65. — BSchmidt, Früheisenzeitl. Vorratsgrube a. d. B., in: LV 61, Bd. 10, 1965, S. 29—31. — Ders., Ein provinzialischer Rittersporn v. B., Kr. Eisleben, in: LV 61, Bd. 11, 1966, S. 37—41. — LV 241, Bd. 1, S. 150. — LV 385, Bd. 3/4, S. 340 f. — LV 624, Bd. 19, S. 37—39. — LV 386, Saalisches Mansfeld, S. 219—241. — HGrößler, B. u. s. Umgebung. In: LV 50, Bd. 10, 1896, S. 82 f. — Ders., Denkwürdigkeiten d. Pfarrers (Joh. Christian) Schulze, weiland zu . . . Bösenburg . . . in: Ebda S. 71. — OSchroeter, Die B., in: Beil. z. Gerbstedter Boten 1889, Nr. 51 und 59. — WRauch, Grabmalkunst in . . . B., in: MansfelderHeimatkal., 1925, S. 76—80. — LV 258, S. 215 f.

Bornitz (Kr. Zeitz). N. des Dorfes wurde ein wichtiges Urnengräberfeld der frühromanischen Ks.-zeit untersucht. Die Toten gehörten dem elbgermanischen Stamm der Hermunduren an. Reicher römischer Import (Bronzeeimer u. a. im Museum Zeitz).

(IV) *S-T*

ThVoigt, D. Germanen d. 1. u. 2. Jh. im Mittelelbegebiet. 1940

Bornstedt (Kr. Mansfelder Seekreis/Eisleben). Erscheint als »urbs« im Hersfelder Zehntverzeichnis vor 900. In einer Urk. Ottos II. von 979 wird bestätigt, daß »civitas et castellum« Zehnt an das Kl. Hersfeld zahlen. Die *Burg* in Spornlage (80×110 m), von der noch Reste zeugen, deckte auf dem Kirchberg über dem Dorf den Zutritt zum Helmetal. B. kommt bereits im 12. Jh. an das

Haus → Mansfeld, von dem es aber 1202 Erzb. Ludolf v. → Magd. kauft. Seit 1301 ist es endgültig im Besitz der Gff. v. Mansfeld. 1502 stiftet Gf. Philipp II. von der vorderortischen Linie eine Bornstedter Seitenlinie, die beim kath. Bekenntnis blieb und nach einer Erneuerung des Schlosses bis 1637 in B. saß. In dem sog. Permutationsvertrage von 1579 ging die Lehnshoheit über B. vom Erzbt. Magd. an Kursachs. über. Nach dem Tode der Gfn. Agnes widmet die Bornstedter Linie dem Stammsitz keine Aufmerksamkeit mehr. Sie war später in Böhmen begütert und 1600 als Ftt. v. Fondi und Gff. v. Mansfeld vom Ks. in den Reichsft.-stand erhoben. Auch dieser Zweig starb 1780 aus. 1789 erhielt der mit der Schwester des letzten Ft. vermählte Ft. v. Colleredo die ksl. Genehmigung zur Führung des Titels Ft. v. Colleredo-Mansfeld. Unter diesem Namen besteht die Fam. noch heute. (III) *Ti*

LV 624, Bd. 5: Kr. Sangerhausen S. 16 f. — HGrößler, Zur Gesch. d. Dorfes B. u. d. Burg B., in: LV 50, Bd. 7, 1893, S. 104—116. — RJecht, Gesch. v. B., in: LV 50, Bd. 20, 1906, S. 1—57. — RLeers, Mansfeldische Erbteilungen, in: LV 50, Bd. 25, 1911, S. 17—40. — RKrieg, Burgen u. Schlösser am Harz, in: LV 43, Bd. 24, 1927, S. 3—6. — AFranke, Das Dorf B. u. seine Flur, in: Mansf. Land, Bd. 2, 1927, S. 70, 83, 91, 100. — UWöhlbier, Schloß B., in: Nachrichtenbl. d. Landelektrizität Bretleben Bd. 15, 1936, S. 8—10. — RRühlemann, Ein aufgefundenes Bild d. Burg B., in: Mansf. Land, Bd. 7, 1932, S. 393—397. — LV 241, Bd. 1, S. 150 f. — LV 258, S. 216 f. — LV 240, S. 59 f. — LV 632 (Ha.) S. 46

Bottendorf (Kr. Querfurt/Artern). Im Unstruttal s. des Dorfes wurden drei mittelsteinzeitliche sitzende Hocker mit Röteln und Holzkohleresten ausgegraben. Diese stellen die ältesten Bestattungen im Bereich von Sachs.-Anh. dar.
Auf dem Bottendorfer Berg n. des Ortes liegt ein jungsteinzeitliches, wohl schnurkeramisches Gräberfeld. *S-T*
Nach der Umwandlung → Gosecks, der Stammburg der Pfalzgff. v. Sachs. aus dem gleichnamigen Hause, in ein Kl., errichtete Pfalzgf. Friedrich II. zwischen 1050 und 1085 (→ Zscheiplitz) bei dem bereits im Hersfelder Zehntverzeichnis vor 900 genannten Budilendorpf eine neue Burg auf einem Hügel an der Unstrut. Eine ältere Burg unbekannten Ursprungs ist identisch mit der sog. Alten Stadt, die einst von zwei Unstrutarmen umflossenen w. gelegenen OT. Die Burg Friedrichs »v. Putelendorp« lag »angesichts« der Unstrutbrücke; umfangreiche Reste waren noch im 19. Jh. sichtbar. Als die B.-er Pfalzgff. 1179 ausstarben, kam B. an die Gff. v. → Rabenswalde und → Wiehe, einen Zweig der Käfernburger. Die seit 1293 genannten »milites de Potelendorp«, später die v. Rusteleben (→ Roßleben) waren lediglich Burgmannen auf B. Seit 1311/12 in Orlamünder Besitz, scheint die Burg im thür. Gff.-krieg untergegangen zu sein; denn als Christian v. Witzleben im Jahre 1355 → Wendelstein nebst B. pfandweise erwarb, ist von der Burg keine Rede mehr. Seitdem Annex von Wendelstein, teilte B. dessen Schicksale bis 1839, als die Gemeinde B. das Vorwerk käuflich erwarb.

Umfang und Besiedlung des Ortes in der Vergangenheit gehen nicht nur auf die pfalzgfl. Zeit, sondern auch auf den vom 15. Jh. bis 1805 umgehenden Kupferschieferbergbau auf dem n. gelegenen Galgenberg, einer hochgepreßten Zechsteinscholle, zurück. Die Schiefer wurden in einer an der Unstrutbrücke gelegenen Kupferhütte verschmolzen. (III) *Ne*

EVleek, D. Anthropologie d. mittelsteinzeitl. Gräber von B., Kr. Artern, in: LV 59, Bd. 51, 1967, S. 53—64. — LV 139, Bd. 1, S. 468 ff. — LV 624, Bd. 24, S. 44 f. — ANebe, D. Pfalzgf. von Putelendorp u. Somersenburk, in: LV 41, Bd. 12, 1879, S. 398—443. — MGervais, Gesch. d. Pfalzgf. zu Sachs., in: LV 20, Bd. 4, 1840, Heft 3—6; 1843, Heft 1. — RAhlfeld, D. Herkunft d. sächs. Pfalzgf. u. d. Haus Goseck bis z. J. 1125, in: Festschr. Ad. Hofmeister, 1955. — ANebe, D. mittlere Unstrutthal i. 30jg. Kriege, in: LV 41, Bd. 18, 1885, S. 118 ff. u. ö. — HZausch, D. alten Kupferschieferbergwerke u. d. Bergbaugerechtsame im ehem. Amte Wendelstein, in: Querf. Jb., 1924, S. 73—76. — LV 258, S. 188

Brachstedt (Kr. Saalkreis). Auf dem Steinberg, dicht n. des OT. Hohen, liegt einer der markantesten jungsteinzeitlichen *Grabhügel*, der von einem *Menhir* (Kultstein) bekrönt wird. Der sö. davon liegende Dachsberg trug ebenfalls einen großen jungsteinzeitlichen Grabhügel, der etwa 4 m hoch gewesen ist und darunter eine große Blockkiste der → Baalberger Gruppe der Trichterbecherkultur und als Nachbestattungen Gräber der schnurkeramischen Kultur und solche der frühbronzezeitlichen Aunjetitzer Kultur enthielt. (IV) *S-T*

GMildenberger, Studien z. mitteldt. Neolithikum, 1953, S. 31 f. — UFischer, D. Gräber d. Steinzeit im Saalegebiet, 1956

Brachwitz (Kr. Saalkreis). Auf dem Kirschberg ist eine slaw. *Wallburg* als Abschnittswall auf einer Felskuppe hart n. der Saale erkennbar, die mittelslaw. Scherben ergeben hat. (IV) *S-T*

LV 258, S. 285

Brandenburg/Havel → **Kirchmöser (OT)**

Brehna (Kr. Bitterfeld). Der Schloß- oder Burgberg liegt etwa 50 m ö. des ehem. Marktes als knapp 5 m hoher *Burghügel*, 55:65 m lang. Er war Sitz der Gff. v. B. und wird 1053 erstmals erwähnt. *S-T*

Mit der Nennung der Gff. Gero und Thimo de Bren (1053, Söhne des 1034 ermordeten Mgf. Dietrich von der Lausitz), treten Gft. und Ort erstmals ins Licht der Gesch. Nach dem Ortsnamen, der auf feuchte Lage weist, und nach einigen wenigen Funden, ist eine slaw. Vorsiedlung an einem Übergang über den Rheinbach anzunehmen. Der *Burghügel* und der einheitliche Grundriß des relativ spät erscheinenden Ortes mit seiner marktartig verbreiterten Hauptstraße sind jedoch erst M. 11. Jh. entstanden. Als die Geronische Linie ausstarb, ging die Gft. auf Thimo und dessen Nachkommen, mithin auf Mgf. Konrad d. Gr., und bei der Tei-

lung der wettinischen Lande 1156 auf Konrads jüngsten Sohn Friedrich († 1186) über. Dessen Witwe Hedwig, Tochter Hz. Dipolds v. Böhmen, stiftete gemeinsam mit ihrem Sohne Otto (der kinderlos starb) 1201 das in der Folgezeit reich ausgestattete Augustinerchorfrauenstift S. Clemens zu B., wodurch der Ort zu größerer Bedeutung gelangte, obgleich der Schwerpunkt des durch Erwerbungen und Belehnungen vergrößerten Territoriums sich nach → Herzberg an der Elster verschob. Nach dem Tode Gf. Ottos IV. v. B. 1290 übertrug Kg. Rudolf B. als eröffnetes Reichslehen an seinen Enkel Hz. Albrecht v. Sachs.-Wittenberg. Da 1422 auch die wittenbergische Linie der Ask. ausstarb, gelangte B. an das nunmehrige Kf.-tum Sachs., nach der Teilung von 1485 an die ernestinische, 1547 an die albertinische Linie. Der Erwerb B.s durch Gf. Gebhard v. → Mansfeld und die Zugehörigkeit zur sächs. Sekundogenitur Sachs.-Mers. 1658—1738 waren vorübergehende Erscheinungen. 1815 wurde B. preußisch. Die Stadt B., 1142 noch »locus« (1156: »in Brenensi burcwardo«), 1201 »villa«, 1274 Stadt, blieb im Ma. im wesentlichen Ackerbürgerstadt. Schwer wurde B. im Schmalkaldischen und im 30jg. Kriege sowie durch die verheerenden Brände 1631 und 1713 mitgenommen. Das Kl. S. Clemens — die *Nonnenkirche* blieb bestehen und bildet mit der S. Jacobus-*Pfarrkirche* eine bemerkenswerte bauliche Einheit — wurde 1541 aufgehoben; die Reform. war schon 1526 eingeführt worden. (IV) *Ne*

LV 624, Bd. 17: Kr. Bitterfeld S. 6—12. — ASchmidt, Bilder a. d. Gesch. d. Gft. u. d. Stadt B., 1931. — Ders., Gesch. d. Augustinerinnenkl. S. Clemens zu B., 1924. — LV 120, Bd. 2, S. 439. — LV 430, S. 139 ff. — LV 258. — S. 207. — URoemer, Vom Amt Bitterfeld, in: Bitterfelder Kulturkal. 1957 Nr. 5, S. 9—12. — LV 140, Text Bd. 2, S. 185f. — LV 632 (Ha.) S. 50f.

Breitenbach (Kr. Zeitz). Wichtige jungpaläolithische Freilandstation des Aurignacien (Geräte aus Feuerstein, Tierknochen, darunter solche vom Mammut). (IV) *S-T*

GPohl, Die jungpaläolithische Siedlung B., Kr. Zeitz, in: LV 59, Bd. 41/42, 1958, S. 178—190

Briest, OT v. Tangerhütte (Kr. Stendal/Tangerhütte). Das j. nach → Tangerhütte eingemeindete ehem. Gut B. gehörte zunächst als mgfl. Lehen den v. Bismarck auf → Burgstall. Von den urspr. 36 Hufen des Dorfes waren 1375 nur 16 besetzt. Die v. Bismarck nahmen offenbar wegen des Wüstwerdens des Dorfes die Feldmark in Eigenbewirtschaftung. 1547 wurde ein Vorwerk errichtet, zu dem noch ein kleinerer Hof eines anderen Zweiges der Fam. trat. Bei der sog. Permutation, dem von Kurpz. Johann Georg v. Brand. erzwungenen Tausch von Burgstall gegen → Krevese und → Schönhausen, blieb B. in der Hand der Fam. v. B. 1599 wurde die einfache Gutskapelle aus Fachwerk errichtet. 1625 erbaute Christoph v. B. das schlichte im rechten Winkel mit Treppenturm angelegte *Gutshaus* aus Fachwerk mit Ziegelfüllung. Dieses

brannte 1839 zum Teil ab, wurde jedoch in der alten Form unter Hinzufügung eines turmartigen Teiles wieder aufgebaut. Seit 1730 befanden sich beide Höfe der v. B. in einer Hand. Das Gut umfaßte aber nur 800 Morgen Ackerland, während 3600 Morgen mit Wald bestanden waren. (II) *Schwi*

GSchmidt, D. Geschlecht von Bismarck, 1908, S. 296—300. — LV 625, Bd. 3: Kr. Stendal S. 37—39. — LV 194, S. 283. — LV 455, Bd. 1, S. 62—73

Brocken (Kr. Wernigerode). Der früher gelegentlich auch als Blocksberg bezeichnete höchste Berg des → Harzes überragt mit seinen 1142 m das gesamte Gebirge und beherrscht besonders nach N und S die Ebene. Er hat daher vor allem in den letzten Jh. die Menschen stark angezogen und seit langem ihre Phantasie beflügelt. Wegen der oft eigentümlichen Wolkenbildungen um ihn gilt er als Wetteranzeiger. Ferner wird er als Aufenthaltsort von Unholden und Hexen angesehen, und im Herbst und Winter stürmt nach dem Volksglauben die Wilde Jagd über ihn hin (→ Hakel). Seine Name ist nicht eindeutig zu klären. Er wird entweder von Bracke = abgestorbener Baum oder von brok = Bruch abgeleitet, bzw. im Sinne der lat. Form »Mons ruptus« wegen seiner vielen Felstrümmer als zerbrochener Berg gedeutet. Da hier Granit vorherrscht, fand der Bergbau wenig Ansatzpunkte. Erst im 16. Jh. begann auch in dieser Höhe die Holznutzung, wozu neue Wege geschaffen werden mußten. Außerdem diente die kahle Kuppe für Weidezwecke. Der »brochelsberg« wird als Versammlungsort von bösen Geistern und Hexen bereits in dem 14. Jh. angehörenden Münchner Nachtsegen erwähnt. 1424 heißt ein Haus in Magd. offenbar nach ihm. Im 16. Jh. beginnen sich auch Nachrichten über die Besteigung zu mehren, wobei besonders benachbarte Ftt., wie z. B. Hz. Heinrich Julius v. Braunschw. (1587) genannt werden. Aus dem 17. Jh. liegen mehrere Berichte von Gelehrten und Studenten über Brokkenbesteigungen vor. Von den besuchenden Ftt. dieser Zeit sei Zar Peter I. von Rußland (1697) erwähnt. 1736 entstand eine erste Schutzhütte (»Wolkenhäuschen«) auf dem Hauptberg, die später mehrfach erneuert wurde. Außerdem wurden nun bessere Wege angelegt, zumal auf der nach dem damaligen → Wernigeröder Erbpz. benannten Heinrichshöhe die Torfgräberei aufgenommen wurde. In diesem Zusammenhang wurde nun auf diesem Nebengipfel 1743 ein erstes schlichtes Gasthaus erbaut, das 1800 auf den Hauptgipfel verlegt wurde, wo bald auch ein erster Aussichtsturm errichtet wurde. Das Brockenhaus mußte mehrfach, z. T. nach Bränden, erneuert werden und wurde im letzten Krieg endgültig zerstört. An seine Stelle sowie an die des ebenfalls erneuerten Turmes trat ein auch als Fernsehturm dienender Bau. 1899 wurde eine Bahnlinie auf den Berg gelegt. Eine Wetterwarte besteht seit 1895. Unter den früher außerordentlich zahlreichen Besuchern sind nicht nur die meisten benachbarten Ftt. zu rechnen, darunter vor allem fast alle Hohenzollern des 19. Jh.,

ferner Johann Wilhelm Ludwig Gleim (1769), Johann Wolfgang von Goethe (1777, 1784: Erneuerte Gedenkplakette am »Wolkenhäuschen«), Otto v. Bismarck (1832, 1846), Wilhelm Raabe (1861).

(III) *Schwi*

EJacobs, D. B. u. sein Gebiet, in: LV 41, Bd. 3, 1870, S. 1—139, 755—898; Bd. 4, 1871, S. 114—156, 291—322, sowie ebd. Inhalts-Verz. 1—50, 1918, S. 78—79 mit zahlr. Lit.-Angaben. — Heise, Zur Gesch. der Brockenreisen, 1891. — RSchade, D. B., 1926

Buch (Kr. Stendal/Tangerhütte). Das w. der Elbe in der Niederung gelegene B. hatte Bedeutung als Fährort zu dem auf der anderen Seite des Flusses befindlichen Kl. → Jerichow. Es gehörte anfangs wohl zu der im Besitz der Gff. v. → Hillersleben befindlichen Gft. → Griehen. Offenbar als Ministeriale dieser Gff. erscheinen 1184 die Herren v. B. Schon 1209 sind sie auch in der Umgebung der Mgf. v. Brand. anzutreffen. Hier haben sie in den folgenden anderthalb Jh. eine bedeutende Rolle gespielt und wichtige Ämter innegehabt. So war es Johann v. B., der als Vogt von → Tangermünde und Ratgeber seines Herrn den nach der Schlacht von Frohse 1278 in die Gefangenschaft der → Magd.-er gefallenen Mgf. Otto IV. durch Beschaffung des Lösegeldes befreien konnte. Ein zweiter Johann v. B., Enkel des Vorgenannten und »capitaneus generalis« der Mgff. v. Brand., gilt als Verfasser des Richtsteigs (etwa 1335) und der Glosse zum Sachsenspiegel (nach 1325). Die Burg dieser Fam. wird an der SO.-ecke des Dorfes auf einer sich in den Bucher See erstreckenden Halbinsel vermutet. Sie wird allerdings erst 1340 zum ersten Mal erwähnt. Mit dem Wegzug der Herren v. B. nach der Mark E. 14. Jh. scheint sie aufgegeben worden zu sein. — Der Ort B. trägt einen Namen germanischer Abkunft. Dieser erscheint erstm. 1172, als die Herren v. Jerichow als Vögte des dortigen Kl. den von ihnen erkauften achten Teil dem dortigen Konvent schenkten, in der Form »Boc«. Auch daraus werden im übrigen die Beziehungen von B. zu dem gegenüber liegenden Kl. deutlich. Dann erscheint der verhältnismäßig regelmäßig angelegte Ort von 1335 bis 1688 als Flecken, freilich ohne volle städtische Rechte und ohne eine entsprechende Verfassung zu erhalten. Er war von gleichzeitig als Hochwasserschutz dienenden Wällen umgeben und soll sogar vier Tore, die Mühlen-, Rehwischer-, Kirch- und Gänsetor genannt wurden, besessen haben. Außerdem hat es hier Jahrmärkte gegeben. 1571 hatten die Ew. das Privileg, in Schuldsachen und bei Geldforderungen nicht vor dem Landgericht in Tangermünde erscheinen zu müssen. Vielleicht hängt es damit zusammen, daß B. an der Stelle seines 1611 erbauten, aber später wieder verschwundenen Rathauses einen noch heute erhaltenen *Roland* aus dem 17. Jh. besitzt. Noch 1804 hatte B. 420 Ew. 1844 fielen 76 Feuerstellen einem Schadenfeuer zum Opfer. 1845 geriet der Ort durch einen Dammbruch bei Griehen in ein starkes Hochwasser der Elbe.

(II) *Schwi*

LV 327, S. 41. — LV 258, S. 402. — LV 625, Bd. 3: Kr. Stendal S. 39—42. — LV 72, Bd. 43, S. 293 f. — LV 194, S. 284. — Kolbe, Der Roland zu B., in: LV 49, Bd. 67, 1925, S. 100 f. — AFelcke, Chron. ... von ... B. 1860. — HAlberts, Aus d. Heimatkirche 7: B., in: Altm. Hausfreund 55, 1934, S. 58 f. — NDB 2 S. 697. — GAvMülverstedt, Über d. Stammesheimat d. altm. Herren v. B., in: LV 30, Bd. 16, 1868, S. 37 ff. — RSchmidt, Gesch. d. Geschlechts v. B. 1939/40. — LV 748, S. 633 u. ö.

Buckau (Kr. Jerichow I/Brandenburg). Die »civitas Buchoe« an der Buckau im O.-zipfel des Gaues Moraciani wird 940/946 von Otto I. dem Moritzkl. in → Magd. geschenkt, 965 diesem auch der dortige Honigzehnt überlassen. Am ö. Flußufer dicht nö. von B. ist auf einem Talsporn in sumpfiger Niederung durch unterschiedlichen Bewuchs eine zweiteilige *Wallanlage* zu erkennen, ein Burgwall von etwa 70 m, eine Vorburg von etwa 150/170 m Durchmesser. Vom Burgwall sind slaw., aus der Vorburg auch frühdt. Scherben bekannt. In der Anlage befand sich eine spätere Burg, vielleicht eine der typischen Turmhügelburgen des 12./13. Jh., deren letzte Feldsteine zum Bau der Straße → Ziesar— → Görzke verwendet wurden. 1161 schenkte Bf. Wilmar v. Brand. die Archidiakonatsrechte im Burgward B. seinem Domkapitel, was Erzb. Wichmann bestätigt; die »civitas« (bestätigt 967) bzw. die »urbs« (965) war also bei Magd. geblieben.
Gegenüber der Burg auf dem w. Buckauufer entstand das Dorf B. mit der rom. *Feldsteinkirche*, die E. 15. Jh. einen got. Flügelaltar erhielt. Im Zinnaer Vertrag 1449 überließ das Erzbt. Magd. B. dem Kf. v. Brand., wohl wegen der weiten Entfernung von Magd. B. wurde Amtsdorf von → Ziesar. Seit dem 17. Jh. bereicherten die Tongruben auf der Flur des nahebei gelegenen Pramsdorf die Wirtschaft des oberen Buckautales. (II) Rö

LV 624, Bd. 21: Krr. Jerichow, S. 41 f. — WSens, Z. Gesch. d. Tongruben a. d. r. Buckauufer, in: LV 45, 1924/9. — Ders., A. d. Gesch. d. Dörfer B. u. Pramsdorf, in: LV 45, 1925/6 u. 7. — IHerrmann, D. vor- u. frühgesch. Burgwälle Groß-Berlins u. d. Bezirkes Potsdam, 1960, S. 34 f., 37, 50, 61, 71 f., 132. — LV 748, S. 738 u. ö.

Bündorf, OT v. Knapendorf (Kr. Merseburg) entstand verm. im Zuge der fränkischen Staatskolonisation mit und neben einem Kgs.-hof. Dieser dürfte mit dem von doppelten Wassergräben umgebenen *Burghügel* — auf ihm das *Schloß* — identisch sein. »Boian villa« wird 1022 der Mers. Kirche als frühere ottonische Schenkung bestätigt, jedoch noch ohne das »castrum«, das um 1266 Bf. Friedrich v. Torgau (1266—1282) von Mgf. Albrecht d. Entarteten für 500 Mark erwirbt; die Übergabe erfolgte erst 1276 durch Heinrich v. Bünau gen. Rups. Bf. Heinrich v. Ammendorf (1283—1301) erbaute den Turm der Burg. Nach dem Ort nannte sich 1123 eine Ministerialen-Fam. In der Folge verliehen die Bff. v. Mers. B. an stiftsadlige Famm,: 1492 unter Verwandlung in ein Mannlehen an Heinrich v. → Kötzschau, 1529—1703 an die v. Bothfeld. Bis 1725 wohnte auf dem Schlosse die Witwe Erdmute

Dorothea des Hz. Christian II. v. Sachs.-Mers. In diesem Jahre kaufte Ludwig Adolph Frh. v. Zech († 1743) B. mit allem Zubehör für 31 500 Rt. Er ist der Erbauer des als streng symmetrische Anlage mit flankierenden Dependancen und Gartenterrassen höchst reizvollen Schlosses, das bis 1945 im Fam.-besitz war (j. Feierabendheim). Es ist durch Neubauten j. stark entstellt. (IV) *Ne*

OKüstermann, Altgeogr. Streifzüge d. d. Hochstift Mers., in: LV 20, Bd. 16, 1883, S. 209f. — LV 258, S. 250 Nr. 327. — OAugust, Königshufenfluren b. Mers., in: LV 176, S. 375ff. — LV 632 (Ha.) S. 292f. — LV 856, S. 497

Burg (Kr. Burg). Auf dem Weinberg, einer schmalen, nach W vorspringenden Anhöhe lag im 8./9. Jh. wahrsch. eine slaw. Wallburg, später eine dt. Burg (948 civitas Burg). S-T Das Gebiet der älteren Stadtanlage hat durch die wohl erst im späteren Ma. ausgestaltete Befestigung einen dem Quadrat angenäherten rechteckigen Grundriß erhalten. In der Diagonale teilt die von SO nach NW fließende Ihle die Stadt in zwei Teile: die auf einer verhältnismäßig steil abfallenden Höhe im NO liegende Oberstadt und die im SW sich erstreckende Unterstadt. An der Ihle wird aufgrund von Scherbenfunden eine ältere slaw. Siedlung vermutet. Hier überschritten die von → Magd. bzw. → Zerbst kommenden Straßen den Fluß und fanden ihre Fortsetzung über → Genthin, → Jerichow und Havelberg nach Rostock und Stralsund bzw. Rathenow. Ein anderer Straßenzug, der aber im Ma. nicht die Hauptverbindung darstellte, führte über Plaue nach Brand. bzw. später Spandau und Berlin. Auch von W her gab es aus Richtung → Salzwedel und → Gardelegen kommende Wege, welche bei → Rogätz oder Hohenwarthe die Elbe überschritten. Ihre Fortsetzung bildete von B. aus die Straße »über die blache Heide« nach der Lausitz und Schlesien.

Ob an dieser an sich verkehrsmäßig günstigen Stelle das 806 erwähnte, von Karl dem Großen angelegte Kastell »gegenüber« von Magd. lag, ist mehr als unsicher und bisher unbewiesen. Dagegen ist B. bereits 949 und 965 als Zentrum eines Burgwards (»civitas«, »urbs«) urkl. nachweisbar. Die zugehörige, offenbar schon früh verschwundene Burganlage ist nicht mehr genau lokalisierbar. Sie wird in der Oberstadt w. der *Marienkirche* vermutet, wo um 1400 der Name Burgberg nachweisbar ist. Besitzer der Einkünfte war das Moritzkl. in Magd. Später waren die Erzbb. v. Magd. Stadtherren. Vielleicht gab es damals auch schon Anfänge einer städtischen Siedlung. Manches spricht dafür, daß B. auch nach dem großen Slawenaufstand von 983, welcher der dt. Herrschaft ö. der Elbe im allgemeinen für anderthalb Jh. einen entscheidenden Rückschlag brachte, weiterhin in dt. Hand blieb. Bereits 1136 wird ein Archipresbyter Walo genannt, der offenbar zur Durchführung der Heidenmission hier seinen Amtssitz hatte. Dies setzt auch das Vorhandensein einer Kirche voraus, wenn auch die für die Oberstadt zuständige Kirche St. Maria in monte und ihr als Pfarre der Unterstadt dienendes Filial *St. Nikolai* erst

seit 1186 erwähnt werden. Erstere wurde mehrfach erweitert oder umgebaut, enthält jedoch noch rom. Bauteile, besonders in den Türmen, letztere ist ein fast vollständig erhaltener, aus Granitsteinen errichteter Bau der gleichen Zeit. Seit der 1. H. 12. Jh. muß ein starker Zustrom von Neusiedlern vor allem aus den Niederlanden eingesetzt haben. Darauf deuten 1179 genannte Herkunftsnamen von »cives« hin, die Löwen, Diest, Brüssel und Huy in Belgien als deren Heimat erkennen lassen. Für sie bildete sich ein zunächst nach Schartau, dann nach B. benanntes »jus Burgense« aus, das in dem bekannten Burger Landrecht aus der M. 13. Jh. einen wichtigen Niederschlag gefunden hat. B., dessen ältester neben der Marienkirche liegender durch Erweiterung der Hauptstraße gebildeter Marktplatz mit dem späteren *Rathaus* auf eine frühe Handelsniederlassung hindeutet, besaß wohl von Anfang an städtische Rechte. Außer einem »iudex civilis« werden 1263 Ratsleute (»consules«) genannt. Später kommen neben dem Stadt- und Landrichter mit seinen 6 Schöppen auch der meist unter zwei Bürgermeistern stehende regierende, alte und oberalte Stadtrat vor. Die Stadtverfassung wurde seit dem späten Ma. mehrfach revidiert oder bestätigt, z. B. 1474, 1558, 1576 und 1598. Seit etwa 1700 traten besoldete Beamte an die Spitze der Verwaltung, die erst durch die Städteordnung von 1808 und 1853 wieder demokratischere Formen annahm. Die Oberstadt war noch ziemlich unregelmäßig ausgebildet, während die verm. in der 2. H. 12. Jh. entstandene Unterstadt als mehr systematisch angelegt erscheint. Ihr Mittelpunkt war der lang-rechteckige Neue Markt mit dem später verschwundenen Kaufhaus. Ein 1581 an Stelle der bisherigen hölzernen Figur in Stein gestalteter *Roland* wurde 1823 bis auf den am Platz des ehem. Kaufhauses noch vorhandenen Oberteil vernichtet. Die Stadt war von (bis auf den sog. *Hexenturm)* fast ganz verschwundenen Gräben, Wällen und Mauern unbekannten Alters umgeben. Von den ehem. vorhandenen 5 Haupttoren ist nur noch der Torturm des Brand., später *Berliner Tores*, erhalten. Das 1303 erstmals nachweisbare Franziskanerkl. ist bereits 1538 aufgelöst worden. — Die wirtschaftliche Stellung der Stadt beruhte neben der Landwirtschaft schon sehr früh auf der von den niederländischen Neusiedlern begründeten Tuchmacherei. Bereits 1176 wurde für den Absatz des Tuches ein eigenes Kaufhaus für die Ew. v. B. auf dem Johannisfriedhof in Magd. eingerichtet, das bis zum 30j. Krieg im Besitz v. B. war. 1179 erhielten die Ew. v. B. ferner 20 Marktbudenplätze auf der Messe auf dem Domplatz in Magd. Ein 1289 in B. selbst erwähntes Kaufhaus diente ebenso wie die 1262 käuflich erworbene Zoll- und Handelsfreiheit in Magd. dem Vertrieb des Tuches, das besonders in der Altm. und auch in weiteren Bereichen Absatz fand. Dieses Gewerbe verschwand erst im 19. Jh. bis auf eine Tuchfabrik. Auf die Niederländer soll auch die für B. wichtige Bierbrauerei zurückgehen. Die schon im Ma. in An-

fängen vorhandene Lederverarbeitung nahm dagegen erst seit der 2. H. 19. Jh. einen großen Aufschwung, was B. den Beinamen »Schusterburg« eintrug. Gerberei und Handschuhmacherei kamen zu gleicher Zeit hinzu. Außerdem ließen sich hier Werke der Nahrungsmittelindustrie und vor allem des Maschinenbaus nieder. Bahnanschlüsse nach Magd. und Berlin seit 1846 und Kleinbahnen in die ländliche Umgebung seit 1895 trugen ebenso wie die Erbauung des später an den → Mittellandkanal angeschlossenen Ihlekanals (→ Plauer Kanal) in den Jahren 1861—71 dazu bei, um aus B. eine lebhafte Industriestadt werden zu lassen. Die starken Ew.-verluste nach dem 30j. Kriege wurden durch die staatlich geförderte umfangreiche Zuwanderung von Emigranten aus Piemont, der Pfalz, Schwaben und der Schweiz sowie aus Frankreich E. 17. und Beginn des 18. Jh. ausgeglichen. Die Ew.-zahl, die 1562 schätzungsweise unter 3000 lag, erreichte 1747: 4681, betrug 1850: 14 375 und steht j. (1965) bei rund 30 000 Ew.

In der politischen Gesch. blieb eine durch den Prager Frieden festgelegte Zugehörigkeit von B. zu Kursachs. (1635—1689) eine kurze Episode. In preuß. Zeit war B. bis 1918 fast dauernd Garnisonort. Es entwickelte sich zum Hauptort des 1. Distrikts des Jerichowschen Kr. und war seit 1815 Sitz des Landratsamtes des nunmehrigen Kr. Jerichow I. Von 1924 war die Stadt selbst bis 1952 kreisfrei. Aus B. stammten der bekannte preuß. Militärtheoretiker Carl v. Clausewitz und der Architekt Hermann Eggert, Erbauer des Kaiserpalastes in Straßburg, des Hauptbahnhofs in Frankfurt/M. und des Neuen Rathauses in Hannover. (II) *Schwi*

Kreis-Heimatmuseum, Platz des Friedens 26. — GFritz, Chronik v. B., 1851. — HArnold, Aus alten Tagen d. Stadt B., 1870. — FAWolter, Mitt. a. d. Gesch. d. Stadt B., 1881. — LV 624, Bd. 21, S. 14—16. — EKausch, Chronik d. Stadt B., 1927. — EHerms, D. Ursprung d. Stadt B. a. d. Elbkastell Karls d. Gr., 1929. — WBoese, B. bei Magd. (Dtschlds. Städtebau), 1929. — WNitze, B. ist eine germ. Siedlung, 1932. — Ders., Unsere Heimat, Gesch. d. Stadt B. u. d. Lande Jerichow, 1940. — LV 120, Bd. 2, S. 442—447. — Festschr. z. 1000-Jahrfeier d. Stadt B., 1948. — MLorenz, D. Entwicklung d. Stadt B. (Veröff. z. B. Gesch. 1), 1953. — LV 258, S. 325 f. — LV 639, S. 59 bis 61. — Zur städt. Entwicklung B.-s i. Ma. (Veröff. z. B. Gesch. 8) 1965. — FKausch, D. Vater v. Clausewitz als Seidenbauer in B., in: LV 45, 1929, S. 49. — PKrause, D. B.-er Landrecht, 1938.— LV 632 (Ma.) S. 53—59 m. Plan

Burgheßler (Kr. Eckartsberga/Naumburg). Dicht n. des Dorfes liegen die Reste der kleinen ovalen, aus Steinen errichteten *Burg* des 12./13. Jh. Die an diese anschließenden Wälle und Gräben dürften zu einer umfangreichen karolingisch/ottonischen Wallburg gehören. (IV) *S-T*
LV 258, S. 255 f. — LV 632 (Ha.) S. 54

Burgkemnitz (Kr. Bitterfeld). Zwei Hügelgräberfelder der jüngeren Bronzezeit (Lausitzer Kultur) wurden vor der Abbaggerung untersucht. Sw. des Dorfes fanden sich 21 Hügelgräber mit

Steinkränzen und je einem Zentralgrab und bis zu 5 Nachbestattungen und mehrere Flachgräber; nö. des Dorfes ergaben sich 7 Hügelgräber. S-T
B. entstand verm. aus einer nö. des Ortes gelegenen slaw. Sumpfburg. Daß an Stelle des jetzigen Schlosses, das der Schmerz-Bach vom Dorf trennt, eine ma. Burg existiert habe, ist nicht erweislich. Das Rittergut, das durch Aufkaufen von Bauernhöfen im 16. Jh. vergrößert wurde, befand sich in dem Neukemnitz genannten Dorfteil. Die frühest nachweisbaren Besitzer von B. waren die auf → Pouch gesessenen Rabiels, später die v. Koseritz. Im 30jg. Krieg wurde das Schloß zerstört und der Ort selbst hart mitgenommen. Bodo von Bodenhausen auf Görzig kaufte nach dem Tode seines Schwagers Hans Heinrich v. Koseritz (1665 in Brüssel erschossen) das altschriftsässige Rittergut »Burg, und Neu-K.« von den Erben. Von ihm stammt der älteste Teil des *Schlosses*, der übrige ist im Pseudorenaissance-Stil des 19. Jh. errichtet worden. Das Rittergut war zuletzt Waldgut mit einer Gesamtfläche von 2080 ha, davon 1477 ha Wald. Die Tonwarenfabriken von B. sind seit langem stillgelegt. (IV) *Ne*

BSchmidt, Ausgrabungen a. d. Westgrenze d. Lausitzer Kultur, in: LV 61, Bd. 13, 1968, S. 45. — LV 430, S. 142—146. — EObst, D. Schloß B. d. Frh. v. Bodenhausen, in: Heimatkal. f. Gräfenhainichen u. Umgeb., 1928. — ASchröder, Schlösser d. Dübener Heide, 1938. — LV 632 (Ha.) S. 55

Burgscheidungen (Kr. Querfurt/Nebra). Das *Schloß* steht auf der Stelle der ma. Burg. Eine befestigte Anlage des 6. Jh. läßt sich weder schriftlich noch archäologisch belegen. Gregor v. Tours erwähnt bei der Entscheidungsschlacht von 531 zwischen Thür. und Franken auch nur die Unstrut, gibt aber keine weitere Lokalisation. — Die ma. Burg hat genau auf der höchsten Stelle des Berges gestanden. Die von Wäscher im Bereich der Vorburg angenommene erste Burg in Form einer sächs. Rundburg ist durch archäologische Untersuchungen hinfällig geworden. Letztere ergaben, daß die Vorburg auch erst im Ma. aufgeschüttet wurde. S-T
B. (Scidingi) gilt allgemein als der Schauplatz des Endkampfes der Thür.-er mit den Franken und Sachsen, der den Untergang des thür. Kgr. zur Folge hatte. Doch wird sein Name als Schlachtort erst M. 10. Jh. bei Widukind v. Corvey angeführt. Es ist zu vermuten, daß B. merowingisch-fränkische Krondomäne wurde. Da B. im Hersfelder Zehntverzeichnis des 9. Jh. sowohl als zehntpflichtiger Ort wie auch im Verzeichnis der zehntpflichtigen Burgen genannt wird, muß B. auch in karolingischer Zeit von Eigenschaften besessen haben. Als Ks. Otto II. 979 den Zehnten u. a. auch von B. an Kl. → Memleben überwies, gehört B. zu dem Besitz des Kl. Hersfeld, von dem es erst im Tausch von dem Ks. erworben werden mußte. Es scheint aber nach der Überlassung Memlebens an Hersfeld wieder an das Reich zurückgekommen zu sein, denn 1043 überließ Ks. Heinrich III. die »villa Scheidungen« seiner Gemahlin Agnes als Morgengabe. Diese reichte den

Besitz, bevor sie 1066 nach Rom reiste, dem ihr befreundeten Bf. Hermann v. Bamberg. So faßte Bamberg Fuß in der fruchtbaren, damals noch weithin bewaldeten → Querfurt— → Müchelner Muschelkalkplatte. Wie in → Halle weilte Bf. Otto v. Bamberg um 1124 und später in B., um sich für seinen geplanten Pommernzug auszurüsten. Seit 1214 mußte Bamberg seinen thür. Besitz gegen die Ldgff. v. Thür. verteidigen, die zeitweise die Knutonen mit den bambergischen Gütern belehnten. Doch obsiegte Bamberg 1294 endgültig. Damit scheiterte der Versuch dieses Geschlechts, sich auf Bamberger Stiftsgut eine Hausmacht zu begründen.
In den nächsten Jahren ist B. im wechselnden Pfandbesitz der Edlen v. → Querfurt (1389 Belehnung Bruns' VI. durch Bf. Lamprecht; im übrigen unter Bamberger Lehnshoheit bis 1803), der Vitztume v. Apolda und im Afterlehnsbesitz einheimischer Ministerialen, so von 1536—1628 der Herren v. → Wiehe, 1629—1714 der Gff. v. → Hoym. Doch erst der sardinische General-Feldzeugmeister Gf. Levin Friedrich v. der Schulenburg kaufte B. 1722 für 72 000 Taler und fügte zu den älteren Bauten des *Schlosses* B. 1724—1727 den prächtigen barocken W.-flügel nebst den heute stark verwischten *Gartenanlagen*, Werk des Leipziger Landbaumeisters Daniel Schatz, den markanten Burghügel krönend und das herrliche Landschaftsbild beherrschend. B. blieb bis 1945 im Besitz der v. d. S. (j. Schulungsstätte). (IV) *Ne*

LV 258, S. 263. — BSchmidt, in: Bayr. Vorg.-blätter 29, 1964, S. 274. — LV 139, Bd. 1, S. 592 f. — LV 624, Bd. 27, S. 249—262. — HGrößler, Führer durch d. Unstruttal, S. 158—173. — LV 239, Textbd. S. 152 f., Bildbd. Nrr. 490—492. — Thür. u. d. Harz, Bd. 2, S. 145—162. — HGrößler, Karte d. Umgebung v. B., in: Zs. d. V. f. thür. Gesch. XIX (1898). — (GSchmidt), B., ²1900. — OBerger, B., in: Querfurter Jb. 1924, S. 46—51

Burgstall (Kr. Wolmirstedt/Tangerhütte) dürfte, wie der allerdings erst A. 14. Jh. sicher bezeugte Name besagt, von Anfang an eine Burg besessen haben, in der man gern eine der zur Verteidigung der Elblinie im 11. oder 12. Jh. geschaffenen Anlagen sehen möchte. Ein höheres Alter und eine frühe Bedeutung von B. ergeben sich wohl auch daraus, daß die Burg später, wie → Kalbe/Milde oder → Beetzendorf, als eine der Hauptburgen der → Altm. galt, deren jeweilige Inhaber als »Schloßgesessene« zu der höchsten Schicht des altm. Adels zählten. Die Spuren der *Burg* sind in der Niederung im Garten der späteren Oberförsterei noch gut erkennbar. Da die Nachrichten von um 1150 und 1170, die bisher auf B. bezogen wurden, offenbar Borstel bei Stendal betreffen, ist die früheste Erwähnung von B. erst von 1320. 1323 wird auch die Burg in D. genannt. Diese war damals mgfl., denn sie gehörte als Witwengut der Witwe des Mgf. Waldemar, die später Hz. Otto v. Braunschweig heiratete. Infolgedessen kam sie vorübergehend in braunschw. Hände. 1341 ging die wieder im Besitz des Mgf. Ludwig befindliche Anlage als Lehen an die v. Lüderitz und 1345

an Claus v. Bismarck über. Dadurch stieg diese 1270 zuerst genannte wohl schon urspr. ritterbürtige Stadtadels- und Patrizierfam. v. Stendal zum schloßgesessenen Geschlecht der Altm. auf. Claus v. B. hatte sich eng an die wittelsbachischen Mgff. angeschlossen und offenbar durch deren Förderung im Handel bis nach Tirol erhebliche Reichtümer erworben. — In der Folge diente B. mehreren Zweigen der Fam. als Wohnsitz. Als M. 16. Jh. der Kurpz. Johann Georg v. Brand. die → Letzlinger Forsten zu seinem Jagdrevier bestimmte, entstanden wegen der Gemengelage des Burgstallschen und des dazugehörigen Dolleschen mit dem pzl. Jagdrevier bald erhebliche Streitigkeiten. Aufgrund des Lehensrechts zwang der Kurpz. daher schließlich die v. Bismarck zum Verzicht auf B. und gab dafür der einen Linie das aufgehobene Kl. → Krevese und der anderen das ehem. havelbergische Amt → Schönhausen an der Elbe mit Fischbeck. Aus B. wurde ein landesherrliches Domänenamt. Die immer mehr zerfallende Burg diente noch einige Zeit als Wohnsitz der Amtmänner. 1727 stürzte der Burgturm ein. Die übrigen Gebäude wurden dann meist abgebrochen. 1631 kam es bei B. zu einem Gefecht schwedischer Truppen mit Soldaten Pappenheims. Die Domäne wurde um 1860 aufgegeben und in die restlichen Gebäude zog die Oberförsterei ein. Der Ort B. galt 1488 als Flecken.

(II) *Schwi*

LV 72, Bd. 43, 1909, S. 294 f. — LV 624, Bd. 30: Kr. Wolmirstedt, S. 43—46. — LV 258, S. 402 f. — OHeizmann, B., ein alter Stammsitz ... in: LV 49, 1937, S. 240. — PWBehrens, D. wüsten Klöster, Burgen u. Dörfer d. südlichen Altm., in: LV 30, Bd. 10, 1847, S. 19—39. — GSchmidt, Das Geschl. v. Bismarck, 1908, S. 301—304. — FKausch, B. in der Letzlinger Heide, in: Nachrbll. Landelektrizität Börde 7, 1931, S. 107. — LV 748, S. 633 u. ö.

Burgwerben (Kr. Weißenfels). 880—889 als Uuirbineburg genannte karolingische Wallburg. *Wallrest* auf der n. Dorfseite (Weingasse) noch erhalten. *S-T*
Bereits im Hersfelder Zehntverzeichnis E. 9. Jh. wird B. zweimal genannt. Möglicherweise ist mit der zweiten Nennung Markwerben gemeint, das mit B. und der später erbauten Burg → Weißenfels den Übergang der Straße über die Saale decken sollte. In B. residierte Eilica, Tochter des Hz. Magnus v. Sachs. und Mutter Albrechts des Bären. Sie, wie dessen Sohn Dietrich, nannten sich nach B. Lgf. Ludwig III. v. Thür. belagerte im Rahmen seiner Kämpfe gegen die ask. Herrschaft in N.-thür. Dietrich in B. 1174 vergeblich. Nach B. nannten sich auch die Meinheringer, die mit dem 1171 zuerst bezeugten Meinher I. bald darauf das Amt eines Bgf. v. Meißen erhielten und schon damals zu den führenden Kolonisatoren des Erzgebirges gehörten. Dort haben sie mehrere umfangreiche Herrschaften besessen (Hartenstein, Wildenfels, Frauenstein, Lichtenwalde, Purschenstein, Sayda, Pöhlberg). In der Nähe ihres wohl noch im 13. Jh. aufgegebenen Stammsitzes erwarben sie die Bgft. Neuenburg, die Gft. → Osterfeld und die

halbe Gft. → Mansfeld. Das Rittergut war seit dem 16. Jh. im Besitz verschiedener Fam. (v. Haugwitz, v. Bothfeld, v. Stahr, v. Funk). B. war Sitz eines Landgerichtsstuhls. Bei dem Ort wird heute noch Wein angebaut. (IV) *Schie*

LV 519, S. 215 ff., 223 f., 241 f. — LV 258, S. 307. — ESchroeter, B., in: Orts- u. Heimatkal. d. Stadt- u. Landkr. Weißenfels 4, 1912, S. 53—55

Buro, OT v. Klieken (Kr. Zerbst/Roßlau) wurde 1258/59 von den anh. Ask. mitsamt der Kirche dem Dt.-ritterorden geschenkt. Daraus entstand eine der Ballei Sachs. (Sitz Lucklum bei Braunschw.) unterstellte Kommende, die als solche aber erst 1296 in den Quellen deutlich wird. Sie wird kaum mehr als 3 Ritter als Angehörige gezählt haben, von denen einer noch die Seelsorge an der Ortskirche zu übernehmen hatte. Als Zwischenglied zwischen den w.- und sdt. Ordensbesitzungen und Preuß. wird der Kommende als Durchgangsstation eine gewisse Bedeutung zugekommen sein. Nach einem 1320 beginnenden heftigen Rechtsstreit mit Ft. Albrecht II. v. Anh., der sogar zur Plünderung der Kommende führte, erhielt diese als Sühne das benachbarte Klieken und das j. wüste Stenbeke. Die inzwischen auf rund 4000 Morgen angewachsenen Güter konnten nur als Lehen ausgetan und genutzt werden. Dabei ging viel wieder verloren. Die beiden Höfe (Oberhof und Unterhof) in Klieken kamen damals als Lehen des Ordens an die v. Lattorf, die diese teilweise bis ins 20. Jh. in ihrem Besitz hatten. 1520 wurden die Gebäude der Ordensniederlassung durch Brand zerstört. Trotzdem blieb diese auch nach der Reform. als eine Art von landsässigem Rittergut unter anh. Landeshoheit weiter bestehen. Sie wurde erst 1809 aufgehoben und Anh.-Bernburg übergeben. Verschiedene evg. Komture, u. a. aus der Fam. v. Lattorf, verwalteten vorher die Kommende. — 0,9 km sw. Klieken liegt ein durch seine Scherben als mal. ausgewiesener *Burgwall* mit Namen Kehlsburg. Er wird als Rest des Wohnsitzes der Herren von Kegel bei dem j. wüsten Dorf Stenbeke gedeutet. (IV) *Schwi*

LV 542, Bd. 2, S. 506—513. — EBehr, D. Dt.-ritterordensballei Sachs. u. d. Kommende B. (Programm d. Herz. Gymnasiums Francisceum zu Zerbst 1885. — WMüller, Beitrag z. Gesch. d. Kommende B., in: LV 57, Bd. 22, 1938, S. 3—13. — LV 632 (Ha.) S. 207

Calbe/Saale (Kr. Calbe/Schönebeck) lag im Ma. etwa eine Tagesreise von → Magd. und zwei Tagesreisen von → Halle an der vor allem für das damalige Erzbt. wichtigen Verbindungsstraße zwischen diesen beiden Städten bzw. zwischen Magd. und Leipzig. Erst durch den Chausseebau des 19. Jh. wurde der Hauptverkehr von Magd. über → Bernburg geführt. Die alte Straße überschritt die Saale in C. auf einer Fähre oder im 14. und 15. Jh. zeitweise sogar auf einer Brücke. Die Saaleschiffahrt spielte ebenfalls eine Rolle, zumal das → Staßfurter Salz z. T. von hier aus per Schiff abtransportiert wurde. Der Fluß war schon M. 12. Jh. bei C. durch

ein Wehr gestaut worden, um so die stadtherrliche Mühle betreiben zu können, die schon 1140 an das benachbarte Kl. → Gottesgnaden überging. Der Mühlengraben wurde außerdem gegen entsprechende Abgaben als Schleuse für die Schiffe benutzt. Der Ort C. muß schon im 9. Jh. Bedeutung gehabt haben, denn seine später als Archidiakonatssitz dienende *Stephanskirche* dürfte um diese Zeit von → Halb. aus gegründet worden sein. Damals wohnte hier eine dt.-slaw. Mischbevölkerung friedlich zusammen. 936 übergab Otto I. davon einige slaw. Hörigenfam. dem Stift → Quedlinburg. Die Abgaben der übrigen dt. und slaw. Hörigen bekam 961 das Magd. Moritzkl. vom gleichen Herrscher geschenkt. 965 erhielt das gleiche Kl. auch den Kgs.-hof C., der auf diesem Wege dann an das Erzbt. Magd. gelangte. Damals wird C. auch als Sitz eines Burgwardes deutlich, was wiederum das Vorhandensein einer Burg voraussetzt. Diese wird j. meist nahe der Saale bei der einstmals als Sudenburg bezeichneten früheren Bernburger Vorstadt mit der ehem. Lorenzkirche gesucht. Ob das als Beweis herangezogene Bernburger Tor wirklich anfangs Burgtor genannt wurde, ist allerdings unsicher. Der in ottonischer Zeit schon vorhandene, sicher jedenfalls für die M. 12. Jh. nachweisbare Alte Markt lag allerdings, ebenso wie die Mühle und der Flußübergang, näher bei dem j. meist als jung angesehenen *Schloß* der Magd. Erzbb. nö. des Marktplatzes. — Bereits 1142 erscheint ein »villicus« von C., der wohl mit dem bald danach erwähnten Schultheiß identisch sein dürfte. Die Ew. des 1168 noch villa genannten Ortes werden jedoch damals schon als Marktbewohner (»forenses«) bezeichnet. Um 1160 muß C. eine solche wirtschaftliche Bedeutung gehabt haben, daß Erzb. Wichmann eine Markterweiterung in Gestalt des Neuen Marktes vornehmen mußte. Dieser erhielt seinen Platz neben der Stephanskirche s. vom bisherigen Alten Markt. Kaufhaus, Schuhbuden und andere Marktanlagen kommen ebenso wie *Rathaus* mit Ratskeller seit dem 14. Jh. urkl. mehrfach vor. Bereits 1174 erhielten die Kaufleute von C. neben denen von Magd. und Halle besondere Privilegien in der von Wichmann ebenfalls neu angelegten Stadt Jüterbog. Dieser wirtschaftliche Aufschwung und die günstige Lage waren wohl der Anlaß, weshalb Heinrich der Löwe 1179 den Ort und, wie eine Quelle besonders hervorhebt, den erzbl. Hof bei seinem Krieg gegen Erzb. Wichmann zerstörte. Der hier genannte Hof könnte vielleicht mit dem noch früher erwähnten Kgs.-hof identisch sein. Er könnte aber auch in der Nähe der Stephanskirche oder an der Stelle des späteren Schlosses zu suchen sein. Nachfolger des Hofes dürfte dann die nunmehr in Quellen erscheinende jüngere Burg sein, welche mehrfach in der Folgezeit belagert wurde, so 1195 durch Pfalzgf. Heinrich, den Sohn Heinrichs des Löwen, 1213/14 durch Ks. Otto IV. und um 1240 durch die Mgff. v. Brand. C. war mindestens seit Erzb. Wichmann zeitweilige Residenz der Magd. Erzbb. Deshalb wurde die Burg auch

nur selten verpfändet. Landtage und Festlichkeiten wurden hier öfter abgehalten, z. B. das bekannte Fastnachtsfest auf dem Rathaus, bei dem Erzb. Ludwig 1382 infolge der wegen eines an sich nicht gefährlichen Feuers ausbrechenden Panik auf der Treppe zu Tode stürzte. 1361 wurde die Burg C. durch Erzb. Dietrich neu erbaut und stark befestigt. Auch die Stadt C. verstärkte damals ihre Mauern und ihre vier Tore. Sie hatte ihre Verfassung inzwischen voll entwickelt, denn 1289 werden Ratsleute neben den Schöffen genannt. Doch blieb die Stadt mit Ausnahme der Zeit Erzb. Burchards III., gegen den sie gemeinsam mit Magd. und Halle in Opposition trat, immer dem Landesherrn unterworfen. 1434 eroberten die Magd.-er Burg und Stadt C. bei ihrem Krieg mit Erzb. Günther. Bei dieser Gelegenheit sprengten sie auch den runden Turm der Burg und zerstörten deren sonstige Baulichkeiten. Im 15. und 16. Jh. verlegte sogar gelegentlich das Magd. Domkapitel wegen der schweren und häufig langdauernden Streitigkeiten mit der Altstadt Magd. seinen Sitz nach C., wo in der wieder aufgebauten Burg auch Archiv, Reliquien und Kirchenschatz des Magd. Domes ihre sichere Unterkunft fanden. Nach den Leiden des 30jg. Krieges erlebte die Weberei der Stadt als Lieferant von Wolldecken und anderem für das friderizianische Heer im 18. Jahrhundert eine bescheidene Nachblüte. Schon seit dem 15. Jh. hatte die Landwirtschaft vor allem durch Zwiebel- und Gurkenzucht erheblichen Auftrieb genommen. Sie hat ihre Bedeutung bis in die Neuzeit behalten (»Bollencalbe«). Die Ew.-zahl von C. betrug gegen 1500: 3000 Köpfe. Durch die Veränderung der Verkehrswege geriet C. im 19. Jh. in eine ungünstigere Lage. Auch der Bahnbau, der schon 1840 den allerdings sehr weit ö. der Stadt liegenden Bahnhof und damit den Anschluß an die Strecke Magd.—Halle brachte, wirkte sich insofern nicht allzu günstig aus, als 1879 die sog. Kanonenbahn Berlin—Wetzlar hier mit der bestehenden Strecke so ungünstig gekreuzt wurde, daß kein eigentlicher Knotenpunkt entstehen konnte. Trotzdem wurden einige Fabriken z. B. für Tuchherstellung und für chemische Industrie hier errichtet. Erst die Autarkiebestrebungen nach 1950 brachten dann mit der Anlage des Eisenhüttenkombinats West, das Braunkohlenkoks aus → Lauchhammer mit Erzen von → Sommerschenburg in einem Niederschachtverfahren zu Roheisen verhüttet, ein bedeutendes Werk der Schwerindustrie nach C. So hatte die Stadt 1965: 15 300 Ew.

(IV) *Schwi*

GHertel, D. älteste Gesch. d. Stadt C., in: LV 47, Bd. 19, 1884, S. 346—369. — Ders., Gesch. d. Stadt C., 1904. — AReccius, Urkl. Nachrichten über d. Gesch. d. Kreisstadt C., 1936. — WORichter, Gesch. d. Stadt C., 1932. — LV 120, Bd. 2, S. 449f. — LV 258, S. 383f. — LV 624, Bd. 10, S. 32—44

Calvörde (Kr. Helmstedt/Haldensleben) liegt an einer Stelle der Ohreniederung, an der früher ein Zweig der vielbefahrenen Straße von Hamburg—Lüneburg nach Leipzig den Fluß über-

schritt. Es wird 1196 erstm. genannt, wobei bereits der dt. Name auf die Furt hinweist. Zwischen 1270 und 1287 werden Burg und Dorf erneut erwähnt. Diese Burg lag auf einer leichten Erhöhung in der Ohreniederung. Ein mit einer eigenen Kapelle versehener OT. mit dem Namen Hühnerdorf weist auf die insbesondere zu Hühnergaben verpflichteten Hörigen der Burg hin. Angeblich war die Burg zuerst im Besitz der Gff. v. → Hillersleben. Von 1208 sollen die → Regensteiner Gff. sie besessen haben. In der 1. H. 14. Jh. muß sie an die Hzz. v. Braunschw. übergegangen sein, dann hatten die Mgff. v. Brand. sie aber zeitweilig im Besitz. Sie beklagten sich nämlich 1345 darüber, daß Albrecht v. Alvensleben ihre Burg zerstört habe. Später besaß Braunschw. erneut die Lehensherrschaft über C. Vor 1340 sind die v. Eilsleben, später die v. Wedderden und endlich die v. Alvensleben roter Linie Lehensträger in C. gewesen. 1467 belagerte Erzb. Johann v. Magd. die v. Alvensleben in der Burg C., da sie von hier aus Straßenraub begangen hatten. Nach 1528 wechselten die Pfandinhaber oft. 1571 löste Hz. Julius v. Braunschw. C. ein, das nun vorübergehend als Amt Wohnsitz des 1615 gestorbenen Hz. Karl und Witwengut der Hzn. Anna-Sophie v. Braunschw. war. Schon 1707 war die von Wassergräben umgebene Burg sehr zerfallen. Teile des als »Rode Hinrik« bezeichneten Backsteinturmes waren bereits abgebrochen. 1737 wurde der Rest der Anlage abgetragen. Der Wirtschaftshof und Sitz des Amtmanns lag l. der Ohre. — Der Ort C. wird im 14. Jh. zunächst als Flecken und 1345 als Stadt bezeichnet. Um die gleiche Zeit kommen vier Ratsherren vor. Er war wohl nur durch Gräben und Palisaden befestigt und besaß zwei Tore. Ein Brand von 1492 zerstörte fast die ganze Siedlung, weitere Brände von 1688 und 1700 machten die planmäßige Neuanlage des Marktes und einiger Straßen möglich. Bis 1942 gehörte C. als Flecken mit stark ländlichem Charakter zum Lande Braunschw. Es hatte 1939: 2100 Ew. und besaß u. a. eine Konserven- und eine Stärkefabrik. (I) *Schwi*

RWarthmann, C., eine vergessene Burg am Rande des Drömlings, in: Jb. des Kr.-Museums Haldensleben, Bd. 10, 1969, S. 38—50. — LV 630, Bd. 1: Kr. Helmstedt, S. 191—196. — LV 239, 1, S. 40. — LV 258, S. 344

Cochstedt (Kr. Quedlinburg/Aschersleben) wurde im Jahre 941 von Otto I. mit einem Teil des also vorher in kgl. Besitz befindlichen → Hakelwaldes an Siegfried, den Sohn des Mgf. Gero, geschenkt. Die vielleicht zu den Urpfarreien der Diözese → Halb. zu zählende *Stephanskirche* deutet jedoch auf ein höheres Alter des Ortes hin. 1164 und 1257 erscheint eine Adelsfam. v. C. Das allerdings erst 1368 erwähnte »hus«, also eine kleinere Burg, dürfte wohl mit dieser Fam. in Verbindung gestanden haben. Noch 1723 werden die Ober- und die als Wirtschaftshof benutzte Unterburg genannt. Heute sind aber keine Reste mehr davon erkennbar. Andere Adelshöfe wurden wohl mit diesem Gut im 18. Jh. zu einer staatlichen Domäne vereinigt. Der Ort war offen-

bar bis 1322 im ask. Besitz gewesen, kam aber dann an das Bt. Halb. Eine leichtere Befestigung und drei Stadttore scheint C. bereits im ausgehenden Ma. gehabt zu haben. Es besaß wohl auch damals schon das Recht zur Abhaltung von einzelnen Märkten, erhielt aber erst 1535 das Stadtrecht. Trotzdem blieb es aber als dem Amt → Gröningen unterstellte Mediatstadt stets unbedeutend. Im 18. Jh. hatte es unter 1000 Ew., die sich ganz überwiegend als Ackerbürger ernährten. 1965 lag die Ew.-zahl bei 2200.

(III) *Schwi*

LV 120, Bd. 2, S. 450—451. — LV 632 (Ha.) S. 213

Cösitz (Kr. Dessau-Köthen/Köthen). Am sumpfigen Zusammenfluß von Fuhne und Nessel liegt die ehem. Hauptburg des slaw. Stammes der Coledizier mit großer besiedelter Vorburg, welche die heutige Dorflage einschließt. Der *Hauptwall* ist heute noch fast 5 m hoch. Mittelslaw. und ma. Scherben wurden hier gefunden. *S-T*
Die noch heute gut erkennbare große *Wallburg* an Stelle des späteren Rittergutes wird heute meist mit der bei dem großen Slaw.-aufstand von 839 von den Annales St. Bertiniani erwähnten Kesigesburg gleichgesetzt. Der heutige Ort wird aber erst 1370 urkl. genannt. Ein Gut zu C. befand sich anfangs im Besitz einer nach dem Dorf benannten Fam., nach mehrfachem Wechsel ging es E. 17. Jh. an die v. dem Bussche-Lohe über, die es bis 1945 besaßen. In C. wurde A. 20. Jh. ein großer Münzfund von rund 19 000 Pfennigen und Halbpfennigen des 13. und 14. Jh. gemacht. (IV) *Schwi*

LV 628, Bd. 2, 1: Kr. Dessau-Köthen S. 15. — LV 258, S. 249. — RSchulze, Die C.-er Wallburg, 1920. — LV 11, Nr. 11322—11324

Conradsburg, OT v. Ermsleben (Kr. Mansfelder Gebirgskreis/Aschersleben). Die Stammburg der späteren Gff. v. → Falkenstein ist auf einer Anhöhe gelegen. Egino (I. ?), aus dessen Lehngütern Heinrich II. → Quedlinburg beschenkt, scheint ein Conradsburger gewesen zu sein. Sein Sohn Burchard beteiligte sich an der Verschwörung gegen den jungen Ks. Heinrich IV. Dabei kam es verm. nahe Sinsleben zu einem Kampf gegen die Gff. Ekbert und Bruno v. Braunschw. Egino d. J. »de Conradesburch« erschlug einen Angehörigen des → Ballenstedter Gf.-hauses. Zur Sühnung wandelte er die Stammburg in ein dem Hl. Sixtus geweihtes Benediktinerkl. um. Bereits 1133 wird ein Abt Adalbert v. C. genannt. Während Egino de C. sich auf den neuen Falkenstein zurückzog (nach dem das Geschlecht sich seither nannte), muß die *Kl.-kirche* in C. erbaut worden sein, deren erhaltener Rest (der Chor nebst Krypta nach Hirsauer Schema) aus schlimmer Verwahrlosung wiederhergestellt, heute dem kath. Gottesdienst dient. Neben der Doppelkapelle auf dem → Landsberg bei Halle gehört C. zu den großartigen Denkmalen der sächs. Romanik. In der Krypta »sind die Pfeiler und Säulen Prachtstücke blühend-

ster romanischer Dekorationskunst« (Dehio). Nach dem Bosauer Mönch Paul Lange (→ Posa) wurde C. wegen Verarmung verlassen, 1477 aber von Karthäusern wieder besetzt, bis es 1525 im Bauernkrieg geplündert und von Erzb. Albrecht v. Magd. dem Stift Neuwerk bei → Halle überwiesen wurde. Dieses gab C. als Erbzinsgut dem erzbl. Kanzler Dr. Türck (gest. 1547). Danach besaßen es die Herren v. Hoym, die C. 1712 an Kg. Friedrich Wilhelm I. v. Preuß. herausgeben mußten. C. blieb bis 1945 Vorwerk der preuß. Domäne → Ermsleben (j. LPG.). (III) *Ne*
LV 624, Bd. 18, S. 22—32. — CElis, Die C., 1855. — LV 239, Textbd. S. 109; Bildbd. Nr. 334. — HBesecke, D. Gesch. d. C., in: Mansf. Heimatkal., 1930, S. 34—37. — LV 258, S. 232. — LPuttrich, Ma. Bauwerke zu Eisleben u. C., 1844, S. 17—24, Taf. 12—16. — MTrippenbach, D. C.er Spende, in: LV 41, 62, 1929, S. 157—162. — LV 632 (Ha.) S. 98 f. m. Plan

Coswig/Anhalt

(Kr. Zerbst/Roßlau), liegt an einem von der → Flämingabdachung an einer großen Elbschlinge gebildeten Steilabfall n. des Flusses. Es ist höchstwahrsch. mit einem 1187 genannten Burgward Cossewiz identisch. Das setzt das Vorhandensein einer Burg schon damals voraus, die wohl mit der urkl. erst zwischen 1222 und 1241 auftretenden Bezeichnung »burgum« gemeint ist. Ob ihr eine slaw. Anlage vorausging, kann nicht gesagt werden. Bereits 1213 gab es Ew., die das Braurecht besaßen und 1215 wird C. als »oppidum« bezeichnet. Das Vorhandensein einer für mehrere benachbarte Orte zuständigen *Pfarrkirche St. Nikolai* und einer Marienkapelle sowie eines Hospitals und schließlich die Nennung von 26 Hofstellen zeigen Anfänge städtischen Lebens. Dies erklärt sich wohl daraus, daß dieser Ort anfangs die wichtigste Stadt der anh. Ask. jenseits der Elbe war. Deshalb legte wohl auch Gf. Heinrich I., der Begründer der eigentlichen anh. Linie der Ask., hier bei der Marienkapelle und bei dem dazugehörigen Hospital gemeinsam mit dem mit C. belehnten Gf. Hoyer v. → Falkenstein ein Stift an, das vielleicht als eine Art von Hauskl. der Anh. gedacht war. Wieweit hier geschehene Wunder dazu Veranlassung gaben, muß offen bleiben. Von 1230—1272 war auch die Stadtkirche dem Stift inkorporiert. Sehr umfangreich scheint die Zahl der Stiftsherren nicht gewesen zu sein, obwohl der Stiftung nicht unerhebliche Besitzungen überwiesen wurden. Bereits 1272 wurden die Pfarrkirche und 1275 auch das Pfarramt wieder vom Stift gelöst und an ein von Gf. Siegfried I. v. Anh. neben der Stadtkirche neu errichtetes Dominikanernonnenkl. gegeben. Dieses wurde Hauskl. der → Köthener Linie des Ft.-hauses, gehörten ihm doch mehrere weibliche Mitglieder neben anderen Ftnn. und Adligen meist als Priorinnen oder Nonnen an, und diente die Kirche auch als Grablege für die Angehörigen dieser anh. Linie. Die Stadt C. war wohl nur von Wall und Graben umgeben, besaß aber 3 Stadttore und im 16. Jh. zwei Vorstädte. Neben der Weberei scheinen die Töpferei und der Hopfenanbau eine gewisse Rolle gespielt zu haben. Die

Burg tritt vor allem als Witwensitz und Pfandobjekt im späteren Ma. hervor. Nach einem Krieg mußten die anh. Ftt. C. 1407 vom Erzb. v. Magd. zu Lehen nehmen. Im Schmalkaldischen Kriege wurde C. durch spanische Truppen weitgehend zerstört. Die beiden geistlichen Institutionen hatten infolge der Reform. schon vorher zu bestehen aufgehört. Die Ew.-zahl lag um diese Zeit bei etwa 150 Bürgern = 600—700 Ew. Wann der Wiederaufbau der Burg erfolgt ist, wird nicht erwähnt, vielleicht trat erst das E. 17. Jh. erbaute heutige Bauwerk im Spätrenaissancestil an die Stelle der zerstörten Anlage. Es diente bis ins 19. Jh. vorwiegend als Witwensitz, war dann längere Zeit Strafanstalt und wird heute für Archivzwecke verwendet. C. war von 1603—1793 Teil von Anh.-Zerbst und ging 1797 an → Bernburg über, bis es 1863 an Gesamtanh. kam. Seit E. 18. Jh. nahm es durch die Elbschifferei, durch Papier- und Zündholzfabriken und Werke der chemischen Industrie stetigen Aufschwung, wozu auch die Vollendung der Eisenbahnlinie Berlin—Wittenberg—Dessau im Jahre 1840 beitrug. C. hatte 1965: 13 200 Ew. (IV) *Schwi*

LV 120, Bd. 2, S. 451—452. — LV 258, S. 282. — ECWerner, Gesch. d. Stadt C., 1929. — LV 199, Bd. 2, S. 343—348. — EWeyhe, In territorio Cossewiz, in: LV 34, Bd. 2, 1902, S. 103 ff., 113 ff., 126 ff. — LV 542, Bd. 2, S. 1—18. — LV 632 (Ha.) S. 234 f.

Dabrun (Kr. Wittenberg). Ö. des Ortes lag auf einer sandigen Anhöhe, Kanabude genannt, in der Elbaue eine Siedlung, die vom 8. Jh. bis um 1300 bestand. Ausgrabungen erbrachten wichtige Funde (u. a. mittelslaw. Keramik, dt. und slaw. Keramik des 10. Jh., 2 Hansaschüsseln, Waffen, Sporen, Spuren handwerklicher Tätigkeit, bäuerliches Gerät) und zeigen die bevorzugte Rolle dieser Siedlung an. Sie dürfte ein Elbumschlagplatz gewesen sein und auch für den N.-S.-handel über die Elbe eine Rolle gespielt haben. Vielleicht handelt es sich um den gegen 1187 genannten, bisher nicht genau lokalisierten Burgwardvorort Alstermunde. (V) *S-T*

LV 258, S. 312. — HJBrachmann, Ma. Siedlungsfunde aus D., Kr. Wittenberg, in: LV 59, Bd. 49, 1965, S. 145—204. — OBrachwitz, Zerstörte Burgen a. d. Elstermündung: Alstermünde, in: Nachr.bl. d. Landelektrizität Liebenwerda 12, 1933, S. 101

Dambeck (Kr. Salzwedel). Das Benediktinernonnenkl. D. wurde verm. um 1220 von den Gff. v. Dannenberg als Hauskl. und Grablege ins Leben gerufen. Damit hängt offenbar das neben Maria erscheinende, in dieser Gegend sehr seltene Patrozinium der Hl. Kunigunde zusammen, denn eine als Stifterin mitwirkende Tochter des Gf. trug diesen Namen. Urkl. wird das Kl. 1283 erstm. nachweisbar. An Grundbesitz konnte Da. kaum halb so viel erwerben wie → Diesdorf. Es gehörte daher mit 23 bewohnten und drei wüsten Ortschaften zu den Kll. mit mittlerem Besitz in der → Altm. Geistig oder künstlerisch ist es nicht her-

vorgetreten. Da die Dannenberger zu Beginn des 14. Jh. ausstarben, begannen die v. der Schulenburg in den folgenden beiden Jh. den größten Einfluß auf das Kl. auszuüben und zahlreiche ihrer Töchter hier unterzubringen. Deshalb wurde nach der Reform. 1541 auch ein weltliches Mitglied dieser Fam. vom Landesherren an Stelle des bisherigen Propstes mit der Verwaltung der Kl.-güter beauftragt. Die Nonnen wurden evg., und der Konvent in ein Stift verwandelt. Im 30jg. Krieg wurden die Stiftsdamen vertrieben. Die Gebäude gerieten in Verfall. Deshalb nahm 1644 der Kf. die Verwaltung der Kl.-güter in eigene Hand und bestimmte sie im folgenden Jahr zur Unterhaltung des Joachimsthalschen Gymnasiums. Infolgedessen blieb D. bis 1945 als sog. »Schulamt« Teil eines staatlichen Sondervermögens mit besonderen Aufgaben (j. Volksgut). Von den Kl.-gebäuden ist nur die noch dem 13. Jh. entstammende, relativ schlichte *Backsteinkirche* erhalten. Als besonderen Schmuck enthält sie neben *Epitaphien* und *Grabsteinen* der v. der Schulenburg heute wieder ihren 1474 von dem Propst Johann Verdemann gestifteten *Schnitzaltar,* der früher längere Zeit in Berlin aufbewahrt wurde.
(I) *Schwi*

GSchmidt, D. Geschlecht v. der Schulenburg, Bd. 1, S. 444; Bd. 2, S. 187. — WZahn, Gesch. d. Kl. D., in: LV 30, Bd. 38, 1911, S. 11—55. — LV 196, S. 230. — LV 194, S. 238. — GZiegler, Dorf u. Amt D., Nachr.bl. d. Landelektrizität Salzwedel 18, 1939, S. 33 f. — HAlberts, Aus. d. Heimatkirche 4: Altm. Hausfreund, 54, 1933, S. 128—131. — GStulfauth, D. Einhornaltar a. Kl. D., Jb. f. Kunstwiss. Bd. 13, 1944, S. 171—186. — LV 632 (Ma.) S. 62

Dannigkow (Kr. Jerichow I/Burg) war ein Dorf des Kl. → Plötzky, dann des Amtes → Gommern. Es litt immer wieder an seiner Lage am Weg von → Leitzkau nach → Magd. Am 2. 4. 1813 rückte Vizekg. Eugène Beauharnais mit etwa 25—30 000 Mann aus → Magd. vor und setzte sich hinter der sumpfigen Ehleniederung fest, etwa in der Linie N. — Vehlitz — Zeddenick. Preuß.-erseits befürchtete man einen Vorstoß auf Berlin. Die russischen und preuß. Truppen unter Gf. Wittgenstein bzw. Gf. York v. Wartenberg, die im Raum → Ziesar — Belzig und bei Leitzkau standen, stießen am 5. 4. überraschend von Leitzkau her vor und rückten auch bei → Möckern an die frz. Armee heran. General Hühnerbein mit einem der beiden Yorkschen Corps warf in D. 2000 Gegner aus Häusern, Scheunen und Ställen heraus. Auch n. anschließend bei Vehlitz und Zeddenick wurden die Franzosen trotz zahlenmäßiger Überlegenheit, vor allem in Reiterkämpfen, zurückgedrängt. Die Preuß. kämpften fanatisch und machten wenig Gefangene (General York rügte gegenüber Hühnerbein »Exzesse«). In der Nacht nach dem 5. 4. zog sich der Vizekg. in die Festung Magd. zurück. Das Gefecht von D. oder → Möckern, bei dem etwa 10 000 Preuß. und Russen im Einsatz waren, ist der erste Sieg seit dem russisch-preuß. Bündnis vom 28. 2. 1813 gewesen.
(II) *Rö*

JGDroysen, D. Leben d. Feldmarsch. Gf. York v. Wartenberg, Bd. 2, 1884, S. 28—43. — EMeyer, Chronik d. Stadt Gommern u. Umgeb., 1884, S. 104 bis 123. — WKersten, D. Kampfjahre 1812—14 in unserer Heimat, in: LV 45, 1934/9. — JLaumann, D. Freiheitskrieg 1813/14 um Magd. in: LV 22, Bd. 15, 1939, S. 236—300

Dardesheim (Kr. Wernigerode/Halberstadt) wird erst 1194 urkl. genannt, obwohl man seine als Archidiakonatssitz dienende *Stephanskirche* zu den Urpfarreien des Bt. → Halb. zu zählen pflegt. Nachdem der Ort bis 1282 als Lehen im Besitz des Mgf. Heinrich v. Meißen war, der hier einen Vogt einsetzte, ging er an das Halb. Domkapitel über, für das der Dompropst ihn durch eigene auf einem Hof dort wohnende Vögte verwalten ließ. D. gewann Bedeutung durch den Ausbau des Übergangs über das → Große Bruch bei → Hessen, den sog. Hessendamm, M. 14. Jh. Nunmehr nahm der Hauptverkehr von Halb. nach Braunschw. seinen Weg über D., das sich wohl deshalb vom Dorf langsam zum Flecken entwickelte. Um 1411 werden sogar eine Befestigung durch eine Mauer und drei Tore deutlich. Doch wird der Ort 1435 noch als villa, 1492 als Blek und noch bis 1681 als Flecken bezeichnet. Er hatte bis dahin eine rein dörfliche Verfassung mit einem Bauermeister an der Spitze. Erst E. 17. Jh. erhielt D. Stadtrechte, worüber aber keine Urk. erhalten ist. Zeitweilig war D. sogar Garnison. Das dompropsteiliche Amt befand sich im 18. Jh. meist in der Hand kgl. Pzz. Es wurde nach 1807 vom Kgr. Westphalen verkauft und kam dann in mehrfach wechselnden Privatbesitz. D. war von jeher eine wenig bedeutende Ackerbürgersiedlung, zu der auch im 19. Jh. nur bescheidene Anfänge städtischer Gewerbe traten. Die Ew.-zahl wuchs von schätzungsweise 600 um 1540 nur auf 1507 (1785) und sank dann wieder. (I) *Schwi*
LV 120, Bd. 2, S. 452—453

Dehlitz/Saale (Kr. Merseburg/Weißenfels). Im OT Lösau s. über Dehlitz erhebt sich in Spornlage zwischen Saale und Rippach ein *Burgwall*, der die teilweise rom. *Kirche* mit Friedhof enthält. Funde der Bandkeramiker, der Bronzezeit und der frühen Eisenzeit sowie slaw. Reste und ein slaw. Friedhof beweisen die Bedeutung der teilweise erhaltenen Wall-Grabenbefestigungen. Es handelt sich um die Burg des wüsten Burgwards Treben, zu der auch ein bereits 1555 abgegangenes Dorf gehörte. In »Trebuni« urkundeten Ks. Otto II. 979 und Ks. Heinrich II. 1004 für das Bt. → Mers. 1041 schenkte Heinrich III. einem Ministerialen Marquard des Mgf. v. Meißen im Burgward T. 10 Hufen und 1108 Ks. Heinrich V. dem Bt. Meißen 9 Höfe. Dann verschwindet T. aus der Überlieferung. (IV) *Ne*
LV 624, Bd. 8: Kr. Mers., S. 233 ff. — LV 258, S. 308 mit Lit.

Delitzsch (Kr. Delitzsch). Sagenhafte Berichte lassen D. als einen Ort erscheinen, dem in der Slaw.-zeit höhere Bedeutung als Kult- und Gerichtsstätte beigemessen werden kann. Doch geht es nicht

an, es mit → Gollma (961 »civitas Holm«) zu identifizieren, weil der Burghügel von D., genauer ein Burglehen innerhalb der Burgmauer, 1460 als »Spitzberg« bezeichnet wurde. Als Mgf. Konrad d. Gr. 1156 sein Land unter seine Söhne teilte, erhielt der zweite, Dietrich, u. a. auch die Ostmark, in der D. lag. In »Delic« — so die älteste Namensform — hielt Mgf. Konrad, der letzte direkte Nachkomme Dietrichs, im Jahre 1207 einen Gerichtstag ab. Daß D. Mittelpunkt eines Burgwards gewesen sei, ist nicht überliefert. Da Albrecht der Unartige, als benachteiligter Lehnserbe das Testament des Mgf. Friedrich Tuta mit Erfolg anfechtend, die Mark → Landsberg an die ask. Mgff. v. Brand. verkaufte, gelangte auch D. 1291 unter deren Herrschaft, um dann durch Eventualbelehnung und Erbschaft an Hz. Magnus v. Braunschw. zu gelangen. Es wurde schließlich 1347 im Zusammenhang mit den Streitigkeiten zwischen diesem und dem Erzb. Otto v. → Magd. bzw. Mgf. Friedrich d. Ernsthaften wieder wettinisch. D. blieb daher bis 1815 bei Sachs.

Stadt dürfte D. frühestens in der 2. H. 13. Jh. geworden sein; die Anwesenheit von Juden ist für 1348, die Erbauung eines (neuen?) *Rathauses* für 1376 bezeugt. Um diese Zeit ist D. bereits befestigt; diese Anlagen, von denen Teile der *Stadtmauern,* die breiten vom Lober gespeisten Gräben und zwei architektonisch bemerkenswerte *Tortürme* (Breiter Turm 1396, Hallischer Turm 1394) noch erhalten sind, wurden um 1430 angesichts der drohenden Hussitengefahr verstärkt. Die wirtschaftliche Blüte der Stadt erlaubte dem Rat namhafte Grundstückskäufe (Sattelhof Benndorf, Vorwerke Elberitz, Brubach, Gerlitz u. a.) und 1404 den Neubau der 1325 erstm. erwähnten *Stadtkirche* S. Peter und Paul (1440 vollendet). Nach dem Tode Hz. Georgs wurde 1539 die Reform. eingeführt. 1637 wurde für D. das verhängnisvollste Jahr. Als Banér nach dem mittleren Dtl. vorrückte, um am Kf. v. Sachs. wegen des Prager Friedens mit dem Ks. (1635) Rache zu nehmen, und nachdem er das vereinigte sächs.-ksl. Heer 1636 bei Wittstock geschlagen hatte, bezog er Winterquartier um D., → Eilenburg und → Torgau. Am 18. 2. 1637 wehrte sich die Bürgerschaft gemeinsam mit der schwedischen Schutzwache gegen das Eindringen von 4000 schwedischen Plünderern, wobei 22 Häuser und 27 Scheunen in Flammen aufgingen (Brauchtum der Schwedensignale vom Breiten Turm). Am 15. 4. des gleichen Jahres drangen 15 Schweden durch eine Grabenschleuse in die Vorstadt ein und brannten auch dort 40 Häuser nieder. 1648 hatte die Stadt daher 145 bewohnte Häuser und 111 wüste Hausstellen. Als Kf. Johann Georg 1656 starb, erhielt sein dritter Sohn das Hochstift → Mers., die Ämter Dobrilugk, Finsterwalde, → Zörbig, → Bitterfeld und D., das damit Residenz wurde. Auf dem 1690 neu erbauten *Schloß* lebte die Witwe Hz. Christians v. Sachs.-Mers. von 1692—1701, desgleichen die Hzn.-Witwe Henriette-Charlotte 1731—1734. Mit dem Aussterben dieser Sekundogenitur fiel D. wieder an die Kurlinie zurück. Garnison war D. von 1779—1850.

Mit dem Anschluß an das Eisenbahnnetz (1859 Leipzig—Dessau; 1872 Halle—Sorau) industrialisierte sich die einstige Brauer- (»Kuhschwanz«-Bier) und Textilhandwerker-Stadt rasch, auch im Zusammenhang mit ihrem fruchtbaren Umland: 1890 Zuckerfabrik mit (1901) Rübensamenzucht, 1894 Schokoladenfabrik Böhme, 1908 Eisenbahn-Ausbesserungswerk, chemische Erzeugnisse bereits seit 1800.

In D. wurden 1795 der Naturforscher Christian Gottfried Ehrenberg († 1876) und 1808 der Begründer der genossenschaftlichen Vorschußvereine Hermann Schultze-D. († 1883) geboren (Denkmal). (IV) *Ne*

Kreisheimatmuseum im Schloß. — GLehmann, Chronik d. Stadt D. v. d. ält. Zeiten b. z. A. 18. Jh., hg. v. H. Schultze-D., 2 Bde., 1852. — AReulecke, Chronik d. Stadt D., ²1933. — LV 120, Bd. 2, S. 453 ff. — LV 73, Bd. 2: Wüstungskde. Krr. Bitterfeld u. D. S. 270. — FHorn, Z. 300jg. Bestehen d. schwedischen Reitersignale in D., in: Heimatkal. Kr. Bittf. u. D., 1937, S. 92 f. — EMesserschmidt, D. älteste D., Vierteljhschr. d. Buchhandl. GKrause D., 1, 1925, S. 5—9. — OReime, Gesch. d. Stadt D., 1910. — ERöhborn, Das D.-er Schloß, in LV 38, Bd. 16, 1940, S. 8—20

Derenburg (Kr. Wernigerode). Auf dem Steinkuhlenberg n. des Ortes befand sich eine befestigte jungsteinzeitliche Siedlung der Bernburger Gruppe der Trichterbecherkultur. Sie war durch einen Graben und drei dahinterliegende Palisaden geschützt. Im Innern standen Pfostenhäuser und es waren Vorratsgruben eingegraben. Der *»Hühnenstein«* (Quarzit) zwischen D. und Benzingerode stellt einen Menhir (Gedenkstein) von 2,9 m Höhe aus dem E. der Jungsteinzeit dar. Der Stein wurde bei der Separation vom Acker an den Weg versetzt. *S-T*

D. gilt als von Heinrich I. angelegte Burg, wofür aber keinerlei Belege beizubringen sind. Erhebliche Schwierigkeiten bietet die topographische Festlegung der ältesten Namensformen, da damit auch Dornburg an der Saale und Derneburg bei Hildesheim gemeint sein könnten, → Dornburg an der Elbe scheidet allerdings nach den Ausgrabungen von 1939 für die Zeit vom 10.—12. Jh. aus den Überlegungen aus. Es bleibt daher unsicher, ob mit dem Ausstellungsort einer 937 von Otto I. für → Magd. ausgefertigten Urk. bereits der hier zu behandelnde Ort gemeint ist. Die nach Thietmar v. Mers. 998 auf Betreiben der Äbtissin v. → Quedlinburg in D. stattgefundene Gerichtsversammlung dürfte nach Lage der Dinge der erste sichere Beleg für das Bestehen von D. sein. Einwandfrei auf D. bezieht sich auch die Schenkungsurk. Ks. Heinrichs II. von 1009, in der er den Kgs.-hof zu D. im Harzgau an das Kl. Gandersheim schenkte. Der hier deutlich werdende Kgs.-hof wird im Bereich der heutigen *Stadtkirche* vermutet. Er diente wahrsch. als Übernachtungsstation für den Reiseverkehr des Kgs. und seines Gefolges zwischen Quedlinburg und Werla. Da die Burgmannen bei einer späteren verschwundenen nö. des Ortes geleg. Dionysiuskirche eingepfarrt waren, was auf Bezie-

hungen zu Quedlinburg hinweist, bleibt die angegebene Lokalisierung des Hofes allerdings unsicher. Unbestimmt bleibt auch eine zu 1126 bezeugte Zerstörung von D. durch Pfalzgf. Friedrich v. → Sommerschenburg, da diese Nachricht sich auch auf Derneburg bei Hildesheim beziehen könnte. Als Gandersheimer Lehen muß D. E. 12. Jh. an die Gff. v. → Regenstein gekommen sein, die offenbar eine nicht sehr große, 1206 erstm. erwähnte jüngere Burg nö. des Dorfes anlegten. Für die Gff. war D. seither eine Art von Hauptstadt ihres Bereichs und zeitweilig Residenz. Es wuchs daher zur Stadt heran. 1287 wird eine Mauer erwähnt und D. 1289 als »oppidum« bezeichnet. 1304 werden ein Prokurator der Bürger und 5 Ratsleute genannt. Über die Besitzverhältnisse in D. war es seit 1208 zu Streitigkeiten zwischen dem Kl. Gandersheim und den Regensteinern gekommen, in deren Verlauf das Kl. auf die H. der Lehensansprüche über D. beschränkt wurde, die andere H. kam an Halb. 1451 erhielt der Kf. v. Brand. von Gandersheim die Belehnung mit der H. des Lehens, die er allerdings den Regensteinern als Unterlehen weiter beließ.

Daraus ergaben sich bald Streitigkeiten mit Halb. über die Frage, wer die Belehnung der Regensteiner als Unterlehensleute zuerst vornehmen durfte. Als später Braunschw. zeitweilig in die Halb.-er Rechte eintrat, beanspruchte es ebenfalls Hoheitsrechte über D., was dann seit dem 17. Jh. zu einem bis 1803 andauernden Streit mit Brand.-Preuß. vor dem Reichskammergericht führte. Inzwischen hatten die Gff. v. → Blankenburg-Regenstein schon vor ihrem 1599 erfolgten Aussterben D. im Jahre 1540 den v. Veltheim zum Pfand geben müssen. Nach dem Erwerb Halb.-s durch Brand. 1648 setzte dies seine Hoheitsansprüche über D. gegenüber Braunschw. durch und erreichte nach langem Prozeß 1688 auch die Aufhebung der v. Veltheimschen Pfandschaft. D. war nun bis 1830 landesherrliches Amt, das aber dann in Privatbesitz überging. Die Burg begann seit dem 17. Jh. zu verfallen, 1785 stürzte der runde Bergfried ein. Schließlich wurden die Reste der Burg und ihre Gräben eingeebnet. D. war wohl stets überwiegend eine Ackerbürgerstadt, in die das Braurecht und einige Handwerker einen geringen städtischen Charakter brachten. Auch die Ansiedlung von Pfälzer Kolonisten durch Friedrich den Großen und die zeitweilige Garnisonierung von Militär änderten daran kaum etwas. Die Ew.-zahl lag um 1500 unter 1000 und erreichte auch bis 1800 die Zahl von 2000 nicht ganz. 1965 hatte D. 3500 Ew. (III) *Schwi*

LV 258, S. 411. — FSchlette, Grabungen i. d. befestigten Siedlung d. Trichterbecherkultur a. d. Steinkuhlenberg, in: LV 61, Bd. 8, 1963, S. 22—24. — WSchrickel, Westeuropäische Elemente im Neolithikum i. d. früh. Bronzezeit Mdtls., 1957, Katalog S. 23. — A. d. Chronik Ds., 1888. — LV 120, Bd. 2, S. 455—457. — LV 624, Bd. 23: Kr. Halb., Land u. Stadt, S. 35—42. — ATimm, 1000 Jahre D., in: LV 49, 1937, S. 232. — LV 239, Bd. 1 S. 41. — Beyrich, Gesch. v. D., 1902. — LV 240, S. 72 ff.

Dessau (Stadtkr. Dessau). Im Bereich der Altstadt und des Schlosses sind trotz archäologischer Überwachung der umfangreichen Ausschachtungen für den Wiederaufbau der zerbombten Stadt außer Funden der jüngeren Bronzezeit (Lausitzer Kultur) weder ältere Befestigungsreste noch slaw. Funde zum Vorschein gekommen. Die Besiedlung des Altstadtgeländes beginnt demnach erst im 12. Jh. Im OT Großkühnau befindet sich s. des Kühnauer Sees auf einer schwachen Erhebung ein rechteckiger *Burgwall* mit abgestumpften Ecken. Er wird 945 als Quina und 1147 als Burgward Cuine bezeichnet. S-T
Eine von S her in die Niederungen vom Mulde und Elbe vorgeschobene Talsandzunge gibt in diesem schwierigen Gelände einen relativ günstigen Platz für eine Siedlung ab. Außerdem boten sich offenbar hier für die von → Aschersleben und → Bernburg kommende »Hohe Straße« in der Nähe der freilich erst spät genannten Burg und der schon früh belegten späteren Burgmühle, wo sich zudem im Fluß Inseln gebildet hatten, Gelegenheiten zum Überschreiten der Mulde. Für weitere, zunächst von → Halle, später von Leipzig herführende Straßen, die nach Brand. und später Berlin strebten, muß sich n. von D. bereits damals eine Übergangsmöglichkeit über die Elbe ergeben haben. Vielleicht lag sie anfangs in der Nähe des späteren OT Wallwitzhafen. Genaue Angaben sind bei dem häufigen Wechsel des Stromlaufs nicht möglich, doch dürfte die spätere höchst komplizierte Straßen- und Brückenführung im Flußgebiet ursprünglich sicher in der heute bestehenden Form noch nicht vorhanden gewesen sein. Im späteren Stadtbereich des 20. Jh. gab es schon früher zwei Burgwarde, das heute wüste Stene (945 »locus«, 1162 »burgward«) s. und Großkühnau (945 »locus«, 1147 »burgward«) nw. der Stadt. Ob damals an Stelle des späteren *Schlosses* D. auch noch eine weitere slaw. Burganlage bestanden hat, oder ob erst die Ask. hier eine solche errichteten, bleibt ohne systematische Ausgrabungen nicht feststellbar. Denn erst 1346 wird die Burg D. urkl. genannt, wenn man nicht zwei nach dem Ort D. ihren Namen tragenden Ministerialen einer Urk. von 1288 damit in Zusammenhang bringen will. Verm. bildete sich daneben zunächst nur eine Fischeransiedlung. Der Ortsname, dessen Ableitung aus dt. oder slaw. Namensgut fraglich bleibt, kommt 1213 erstm. vor. Doch belegt ein Vertrag zwischen dem Kl. → Nienburg/Saale und den Ask. von 1239 das Vorhandensein von Muldebrücke und Mühle bereits unter Ft. Bernhard I. (1170—1212). Beides war für die Nienburger Mönche damals offenbar von großer Bedeutung, da sie im → Wörlitzer Winkel nicht nur missionierten, sondern wohl auch neue Siedlungen meist mit flämischen Siedlern anlegten. Die sicher mit der späteren Schloßmühle identische Anlage spielte als Bannmühle für weite Gebiete — insbesondere w. der Mulde — eine große Rolle. — Der früher quadratische Platz s. der *Marienkirche*, später als Großer Markt oder Schloßplatz bezeichnet, gilt gewöhnlich als Ort der ersten Stadt-

anlage. Doch spricht sehr viel dafür, daß von Anfang an ein großer angerartiger Marktplatz vorhanden war, der von der Steinstraße (Fernstraße von Halle—Leipzig) weiter nach N in die Nähe des späteren Zerbster Tores reichte. Die zwischen Schloß und Zerbster Straße früher vorhandenen Bauten, wozu außer der Marienkirche auch ein an Stelle des Rathauses stehendes Kaufhaus und bezeichnenderweise »Buden« gehörten, wären also als spätere Markteinbauten aufzufassen. Verm. dürfte die Entstehung dieser Marktsiedlung in das E. 12. Jh. zu setzen sein. Entscheidend für die weitere Entwicklung war es, daß die Siedlung bei der Teilung von 1212 im Besitz der anh. Linie der Ask. blieb und nicht an die brand. Linie des Hauses gelangte. D. wurde damit zu deren wichtigstem Elb- und Muldeübergang. Seine Bedeutung stieg, als den Ftt. mit der Herrschaft → Zerbst (1307) und der Gft. → Lindau (1370) wichtige Erwerbungen n. der Elbe gelangen. Bereits 1228 wird D. als »oppidum« bezeichnet und erscheint 1298 als »civitas«, was sicher mit dem Marktcharakter und dem Vorhandensein einer wie auch immer gearteten Befestigung zusammenhängen dürfte. Ratmannen und Stadtsiegel sind jedoch erst 1323 und ein Bürgermeister 1422 zu belegen. 1263 wird die später auch als Schloßkirche bezeichnete Marienkirche, allerdings ohne Nennung des Patroziniums, erwähnt. Erst um 1346 liegt eine Baunachricht von der sicher schon erheblich älteren Burg vor. Diese war damals nur gelegentlich Aufenthaltsort der Ftt. aus der alten Zerbster Linie, die auch in → Köthen und → Zerbst häufiger benutzte Residenzen hatten, oder Witwensitz. Erst 1474 entstand eine eigene Nebenlinie des Ft.-hauses in D. selbst. Diese gewann bis 1570 alle übrigen anh. Besitzungen und wurde damit Stammlinie des jüngeren Hauses Anh. Damit steht ein merklicher Aufschwung der Stadt D. im Zusammenhang, die noch im 15. Jh. durch Fehden und Zerstörungen stark zu leiden gehabt hatte. So war 1405 die Burg bei Streitigkeiten der ask. Ftt. untereinander teilweise in Flammen aufgegangen. 1407 hatte der Erzb. v. Magd. Mühle, Muldebrücke und Elbfähre zerstören lassen und 1467 waren die Burg und die gesamte Stadt mit Ausnahme der Kirche erneut verbrannt. E. 15. Jh. aber begann eine regere Bautätigkeit. Zunächst wurde die zu klein gewordene Stadt- und Schloßkirche durch einen Neubau ersetzt, der freilich erst 1554 fertiggestellt werden konnte. Nachdem man seit 1470 mit der Erneuerung der *Burg* begonnen hatte, erfolgte ab 1530 ein weiterer, einem Neubau gleichkommender Ausbau, der sich noch Jahrzehnte hinzog. U. a. entstand durch Ludwig Binder ein neuer *Westflügel*, der heute allein erhalten ist. 1561 und 1571 fanden Bauten am N.-flügel der nun annähernd rechteckigen Anlage statt. Nach dem Erwerb der übrigen ask. Ft.-tümer ließ Ft. Joachim Ernst bis 1580 durch Gf. Rochus v. Lynar und Peter Niuron, beide von italienischer Herkunft, den S.- und O.-flügel als Teile einer repräsentativen Residenz im Renaissancestil fertigstellen. — 1534 wurde die Reform. in D. eingeführt. 1583 kam schließlich der Bau

Stadtplan von Dessau (Mitte 19. Jh.)

1 Schloßkirche St. Marien
2 Johanniskirche
3 Georgskirche
4 Leopoldstift
5 Kath. Kirche
6 Synagoge
7 Herzogl. Schloß
8 Regierung
9 Hauptwache und Orangerie
10 Marstall und Reitstall
11 Palais Prinz Friedrich
12 Palais Prinz Wilhelm
13 Palais Prinz Georg
14 Palais d. Erbprinzen
15 Herzogl. Hoftheater
16 Amalienstiftung
17 Gymnasium
18 Herzogl. Mühle
19 Rathaus
20 Leipziger Tor
21 Askanisches Tor
22 Akensches Tor
23 Zerbster Tor
24 Grünes Tor
25 Mühlentor
26 Vorwerk Neu-Wülknitz
27 Bahnhof
28 Begräbnisplatz

a Schloßplatz
b Großer Markt
c Kleiner Markt
d Zerbster Straße
e Neumarkt
f Cavalierstraße
g Franzstraße

der ersten *Elbbrücke* zwischen D. und → Rosslau zustande. Als einzige gute Übergangsmöglichkeit über den Strom zwischen → Wittenberg und → Magd. erhielt dieser »Pass« sofort eine große wirtschaftliche und auch strategische Bedeutung, was sich für D. ebenso positiv wie negativ auswirkte. Bereits um 1530 waren in der ö. angelehnten Muldvorstadt und in der s. Sandvorstadt zwei Erweiterungen außerhalb der Mauer entstanden. Trotzdem lag die Zahl der Wohnhäuser der eigentlichen Stadt noch unter 200 und zu Beginn des 17. Jh. war D. mit 2500 geschätzten Ew. immer noch kleiner als Köthen und Zerbst. Bei der für 250 Jahre wirksamen erneuten Landesteilung von 1603 wurde D. wiederum Sitz einer anhaltischen Linie. Die Bedeutung der Stadt um 1600 geht daraus hervor, daß bei der Verteilung zuerst der dessauische Anteil von den beteiligten Ftt. gewählt wurde. Im 30jg. Krieg brachte die durch die Elb- und Muldebrücken bestimmte strategische Lage besondere Nachteile. 1626 kam es sogar zwischen Mansfeld und Wallenstein zu einer Feldschlacht um die Brücken (→ Rosslau). 1631 wurden die Elbbrücke und 1642 die Muldebrücke von den Ksl. zerstört. Erst um 1680 kam es zum Wiederaufbau dieser Anlagen. Diesen schweren Rückschlägen folgte ab 1660 ein langsamer Wiederaufbau. Nach 1711 begann nämlich der tatkräftige Ft. Leopold, der bekannte Heerführer Friedrich Wilhelms I. und Friedrichs des Großen, eine bedeutende Stadterweiterung. Bereits 1688 war mit dem Bau der lutherischen *Johanniskirche* w. der Zerbster Straße ein Anfang dazu gemacht worden. Sie wurde nach 1713 zum Blickpunkt einer breiten als Achse einer Neustadt gedachten Prachtstraße, der späteren »Kavalierstraße« gemacht. An ihr und an der Zerbster Straße entstanden im Laufe des 18. Jh. eine Reihe von Palästen für die Pzz. und den Adel, auch ein Verwaltungsgebäude für die Hofkammer wurde unter Leopold neben dem Schloß errichtet. An Stelle der bisherigen Spitalkirche entstand weiter 1712—17 die *Georgskirche*. Der 1747 begonnene große Umbau des *Schlosses* durch Knobelsdorff wurde allerdings 1753 wohl wegen Geldmangels abgebrochen und hinterließ äußerlich einen wenig befriedigenden Torso, während das Innere z. T. von Berliner Künstlern in reichem Rokokostil ausgestaltet wurde. Nach der Beseitigung der vor allem finanziell für Anh. sehr nachteiligen Folgen des 7jg. Krieges bemühte sich der junge Ft. Franz, dem Lande und seiner Hauptstadt künstlerisch und geistig ein neues Gesicht zu geben. So kam es neben verschiedenen Kleinbauten vor allem durch Erdmannsdorff zur Errichtung weiterer palaisartiger Gebäude und, am wichtigsten, zum Bau des 1797 begonnenen Hoftheaters an der Kavalierstraße, dem 1818 eine klassizistische Fassade durch Pozzi vorgelegt wurde. Ganz besondere Aufmerksamkeit wandten der Ft. und seine Helfer der Ausgestaltung der Elbaue zu. So entstanden nicht nur die nach englischem Vorbild angelegten Parks des *Georgiums* und des *Luisiums* mit ihren kleinen Schlößchen, sondern die gesamte Landschaft bis vor die Tore von →

Wörlitz wurde parkartig angelegt und teilweise durch Alleen und Durchblicke mit dem Schloß in D. in Beziehung gesetzt. Daneben galt die Förderung des Ft. dem Theater- und Musikleben, das damals von F. W. Rust als Dirigent und Komponist wesentlich gelenkt wurde. Die Chalkographische Gesellschaft (1795 bis 1810) sollte bekannte Kunstwerke im Bild verbreiten. Und dem Pädagogen Basedow wurde es 1774 ermöglicht, für einige Zeit im »Philanthropinum« spät-aufklärerische Erziehungsgedanken in die Tat umzusetzen. Wilhelm Müller (1794—1827), Bibliothekar und Gymnasiallehrer, sang damals hier seine Griechenlieder und dichtete »Im Krug zum grünen Kranze« und »Am Brunnen vor dem Tore«. Zwar erwiesen sich manche der damaligen Ideen als in der Praxis nicht realisierbar. So gingen das Philanthropinum 1793 und die Chalkographische Gesellschaft 1810 wieder ein. Aber manche der hier gemachten Erfahrungen wurden auch anderswo in Dtl. nutzbar gemacht. Nach dem Tode des Ft. (seit 1807 Hz.) Franz im Jahre 1817 begann eine nüchternere Zeit. Allein das Theater und die Musikpflege konnten ihre bisherige Bedeutung bewahren. Doch wurde die 1792 durch Eisgang und 1806 durch die Kriegshandlungen abermals zerstörte Elbbrücke 1834/36 in Eichenholz erneuert. Wichtiger noch war, daß 1841 die von Berlin ausgehende Anh. Bahn über → Wittenberg den Anschluß an das moderne Verkehrsnetz brachte. Durch ihre Weiterführung nach → Bitterfeld, → Halle und Leipzig im Jahre 1857 wurde D. zu einem günstigen Hafen für die Pleißestadt, zumal die Anlagen in Wallwitzhafen damals weiter ausgebaut wurden. Als 1847 das bisher selbständige Köthen und 1863 → Bernburg an das Dessauer Ft.-haus fielen, wurde die Stadt damit alleinige Residenz, Landeshauptstadt und Behördensitz des Hzt. Anh. Daher wurde das Schloß wenig schön erweitert und 1901 ein neues aufwendiges *Rathaus* errichtet. Die Revolution von 1848 hatte sich inzwischen in relativ friedlichen Formen vollzogen. Mit der Erschließung des Bitterfelder Kohlenreviers beginnt nach 1880 die Industrialisierung des damals erst wenig über 20 000 Ew. zählenden D. Wegen der günstigen Steuerverhältnisse in Anh. nahmen einige Millionäre hier Wohnsitz. Hatte schon nach 1850 die Continentale Gasgesellschaft unter Öchelhauser ihren Ausgang von D. genommen und war hier 1885 das zweite städtische Elektrizitätswerk in ganz Dtl. errichtet worden, so folgten nach 1880 Werke der Schwermaschinenindustrie, der Chemischen Industrie, des Waggonbaus, Brauereien usw. 1890 entstand die Firma Junkers, die nach 1920 zeitweilig im Flugzeubau eine führende Stellung einnahm. Durch die Revolution von 1918 traten insofern keine großen Veränderungen ein, als D. Landeshauptstadt des nunmehrigen Freistaates A. blieb. Es war daher von 1933—1945 auch Sitz eines zugleich für das Land Braunschw. zuständigen Reichsstatthalters. Seine Bedeutung als Industriestadt blieb gleichfalls erhalten. Infolgedessen zählte D. 1939, allerdings nach umfangreichen Eingemeindungen, 122 000 Ew. Erhalten hatte

sich auch ein Rest der alten kulturellen Bedeutung der Stadt. Das ehem. Hoftheater war 1855 durch Brand zerstört, dann wieder aufgebaut worden. Es fiel 1922 abermals dem Feuer zum Opfer. 1938 erfolgte ein fast überdimensionaler Neubau an anderer Stelle, der den Krieg überdauert hat. 1925 fand ferner das vorher im Weimar gegründete *Bauhaus* bis 1932 in D. seinen Platz. Von ihm und seinen Lehrern, wie Gropius und Mies van der Rohe, ging eine weltweite Wirkung auf die moderne Kunst aus. Im 2. Weltkrieg zu 84 % zerstört, hat D. sein altes Gesicht beim Wiederaufbau fast vollständig verloren. Die meisten seiner zerstörten alten Bauten sind nicht wiederhergestellt worden. Das 1935 eingemeindete Roßlau wurde nach 1945 wiederum selbständig. Zunächst war D. bis 1947 Bezirkshauptstadt, ging aber seiner Verwaltungsfunktion dann weitgehend verlustig. Allein das *Theater* bietet einen Rest des alten kulturellen Glanzes Ds., sonst ruht das Schwergewicht heute auf der wieder aufgebauten und stark vergrößerten Industrie. (IV) *Schwi*

Staatliche Galerie Schloß Georgium, Puschkinallee 100. — Museum für Naturkunde und Vorgesch., August-Bebel-Str. 32. — LV 120, Bd. 2, S. 457—459. — LV 12, S. 244—264. — LV 258, S. 212 f. — EEbeling u. a., D. Haupt- u. Residenzstadt D., ²1911. — Gesch. d. Stadt D., Festgabe z. Einweihung des neuerb. Rathauses, 1901. — BHeese, D.-er Chronik, 1924/26. — FHesse, Erinnerungen an D., 1968. — WNiemann, D. — Wörlitz, o. J. — HWäschke, Gesch. d. Stadt D., 1901. — LWürdig, Chronik d. Stadt D., 1875. — LV 628, Bd. 1: Stadt D. — Studien über d. Philanthropismus in d. D.-er Aufklärung, 1970. — HMWingler, D. Bauhaus 1919—1933, 1962. — WvanKempen, D. u. Wörlitz, 1925

Dessau → Mildensee (OT) → Waldersee (OT)

Diesdorf (Kr. Salzwedel).

Hier stiftete Gf. Hermann v. Warpke-Lüchow 1160 ein Augustinerchorfrauenstift, das wegen seiner von Wassergräben umgebenen Lage auch als Marienwerder bezeichnet wurde. Vielleicht befand sich an dieser Stelle urspr. eine Burg des Stifters. Die meist fälschlich als Kl. bezeichnete Neugründung besaß auch eine gesonderte Kongregation für die hier tätigen Geistlichen, jedoch bestand kein eigentliches Doppelkl. D. sollte als Hauskl. und Grablege der Stifterfam. dienen, daneben wurden ihm ausdrücklich Aufgaben der Mission unter den hier noch vielfach lebenden heidnischen Slaw. zugewiesen. Die Vogtei über das Stift blieb bei den Gff. v. Lüchow. Diese gaben ihrer Stiftung eine gute materielle Grundlage, zu der später noch weitere umfangreiche Güterschenkungen kamen. So stand D. mit 33 bewohnten und 5 wüsten Dörfern im ausgehenden Ma. unter den altm. Kll. besitzmäßig an erster Stelle. Neben den etwa 50 Konventualinnen gab es noch etwa 30 Laienschwestern, die sich hier meist nur zur Ausbildung aufhielten. Beide Gruppen kamen aus dem märkischen Adel und aus dem Patriziat der benachbarten Städte. M. 15. Jh. führten Auflösungserscheinungen zum Eingreifen des zuständigen Bfs. v. Verden. 1538 wurde Christoph v. der Schulenburg nach der Reform. zum weltlichen Propst des

Stifts ernannt, der die Kl.-güter in Verwaltung nahm. Der Konvent bestand 1542 noch, wurde aber bereits 1551 in ein weltliches Damenstift umgewandelt. Er setzte sich nun bis zu seiner Aufhebung im Jahre 1810 aus einer Domina, 7 adligen und 6 bürgerlichen Stiftsdamen zusammen. Aus den Kl.-gütern wurde 1584 ein landesherrliches Amt gemacht, das zu den größten der Altm. zählte. Die *Kl.-kirche* ist eine dreischiffige Basilika aus Backsteinen aus der 1. H. 13. Jh. Der Turm wurde 1875 vollständig erneuert. Die Klausurgebäude sind im 19. Jh. abgebrochen worden. Der Ort D. hatte 1735 nur 35 Feuerstellen. Er ist seither stark gewachsen und hatte 1965: 1400 Ew. D. gilt als Mittelpunkt des sog. »Hansjochenwinkels«, eine angeblich durch die Königin Luise v. Preuß. aufgekommene Namensgebung, die auf die damalige Häufigkeit dieses Vornamens bei den Bauern dieser Gegend zurückgeführt wird. (I) *Schwi*

Altm. Heimatmuseum. — GHFHintze, Kl. u. Kirche D., 1911. — GLiebe, D. Kl.-amt D. n. d. Säkularisation 1551, in: LV 30, Bd. 37, 1910, S. 71—79. — LV 196, Bd. 1, 1883, S. 230—243. — GWentz, Gewerbe u. Kl., Z. Wirtschaftsgesch. d. Kl. D. in: ForschBrandPreußG 36, 1923, S. 1—12. — Ders., D. Wirtschaftsleben d. altm. Kl. D. im ausgehenden Ma., 1922. — Ders., D. offene Land u. d. Hansestädte, Stud. z. Wirtschaftsgesch. d. Kl. D. i. d. Altm. in: HansGeschBll. Bd. 48, 1923, S. 61—88. — KGründler, D. sozialen Verhältnisse des Aug.Nonnenkl. D. 1924. — Ders., Das altm. Aug.Nonnenkl. D. u. seine Insassen, in: LV 22, Bd. 1, 1925, S. 126 ff. — HHolz, D. i. d. Altm., 1916. — LV 632 (Ma.) S. 68—70 m. Plan

Dieskau (Kr. Saalkreis) liegt an der Elster-Reide, die hier im Ma. zu teils verlandeten, teils noch bestehenden Teichen aufgestaut wurde. Obwohl in vorgesch.-fundreicher Gegend (frühbronzezeitlicher Depotfund 1905) gelegen, konnte eine slaw. Burg an Stelle des heutigen *Schlosses* zumeist aus dem 16. Jh. (j. Schule) nicht nachgewiesen werden. Die Herren v. D., stammverwandt mit denen v. Geusau (Mers. Stiftsadel), sind wahrsch. um 1200 (»Otto de Disgave miles« 1225) mit D. belehnt worden, haben sich weit verzweigt, im Saalkr. reichen Lehnsbesitz erworben und den Erzbb. v. Magd., den Bff. v. Mers., wie den Kff. v. Sachs. vielfältige Dienste geleistet. 1744 starb die D.-er-Linie des Geschlechts aus und der Besitz gelangte an den Wolfenbütteler Oberamtmann Alburg, dessen Töchter nacheinander den Kammerdirektor des Pz. Heinrich v. Preuß. und Kanzler der Universität Halle, Christoph v. Hoffmann, heirateten. (In der *Kirche* die künstlerisch hervorragende *Grabkapelle* der Auguste v. H., geb. Alburg, gegenüber das kostbare *Epitaph* für Karl v. D. [1653 bis 1721]).
Der Kanzler v. Hoffmann richtete in D. nicht nur eine weithin berühmte Musterwirtschaft ein, sondern schuf nach dem Vorbild von → Wörlitz auch den berühmten *Park* im englischen Landschaftsstil, durchmischt mit zahlreichen, z. T. noch erhaltenen Mälern der Empfindsamkeit, wie Obelisken, Freundschaftsurnen und dergl. M. 19. Jh. kam das aus 2 Dieskauischen Sattelhöfen

entstandene Rittergut, das viertgrößte unter den 35 des Saalkr., an die Herren v. Bülow (j. LPG.). Der Park konnte trotz des angrenzenden Braunkohletagebaus erhalten werden und unterliegt z. Z. der Rekonstruktion. (IV) *Ne*

LV 541, Bd. 5, S. 72—84. — LV 449, Bd. 2, S. 893 f. — CSprengel, Beschreib. d. Gartens zu D., in: Gartenzeitung od. Repertorium d. Gartenkunst 3 (1805/6), S. 185 ff. — LV 245, S. 75 f. — LV 632 (Ha.) S. 71

Dodendorf (Kr. Wanzleben). D., 12 km ö. von Wanzleben gelegen, wird erstm. 973 urkl. erwähnt. Es gehörte damals dem Kl. Fulda. Als Major v. Schill im Frühjahr 1809 seinen abenteuerlichen Zug antrat und in den ersten Maitagen auf westphälischem Boden erschien, kam es am 5. Mai 1809 bei D. zu einem Gefecht. Da der Divisionsgeneral Michaud als Kommandant von → Magd. mit einem Angriff auf die Stadt rechnete, schickte er den westphälischen General v. Uslar mit mehreren franz. und westphälischen Kompanien Grenadiere, Füsiliere und Artillerie nach D. Aber Michaud mißbilligte die Verteidigungsstellung v. Uslars n. der Sülze und beauftragte daher Oberst Vautier, Kommandeur des westphälischen Linienregimentes, mit dem Kommando. Der Versuch eines Schill'schen Offiziers, Leutnants Stock, die westphälischen Truppen zum Verlassen der franz. Sache zu bewegen, schlug fehl. Als Stock das Pferd wandte, um zurückzureiten, wurde er durch Schüsse zu Boden gestreckt. Der erste Angriff unter Führung des vertrauten Freundes Schills, Leutnant v. Dieczelsky, schlug fehl; D. fiel. Leutnant Bärsch, Schills Adjutanten, und Leutnant Billerbeck gelang es, die franz. Truppen zurückzudrängen. Diese verschanzten sich auf dem *Kirchhof*, der wegen seiner hohen Brustwehr für einen Reiterangriff der Schill'schen Husaren unzugänglich war. Nachrückende Infanterie unter v. Wedell konnte nichts ausrichten, verlor sogar mehrere Offiziere. Inzwischen griffen zwei Schwadronen (Major Ad. v. Lützow und Rittmeister v. der Kettenburg), bei denen sich auch Schill befand, franz. Truppen auf dem n. Sülzeufer an. Die fliehenden Westphalen wurden in das Dorf verfolgt und begegneten dort ihren Kameraden, die von der Brünnowschen Schwadron dorthin getrieben worden waren. Das Gefecht mußte jedoch bald abgebrochen werden, da es den Schill'schen Truppen nicht möglich war, die neu eingenommenen Stellungen der Franz. im Dorf mit Kavallerie zu überrennen, überdies war mit feindlicher Verstärkung aus Magd. zu rechnen. Schill hatte den franz. Abteilungen zwar eine ernstliche Schlappe beigebracht, aber auch seine Verluste an Soldaten und Offizieren waren nicht gering. Einen Angriff auf Magd. wagte er daher nicht. Langsam mußte er den sich um ihn sammelnden überlegenen feindlichen Kräften ausweichen. 1913 wurde ein schlichtes *Denkmal* zur Erinnerung an das Gefecht errichtet. (II) *Bur*

LV 624, Bd. 31: Kr. Wanzleben S. 41—44. — Festschrift aus Anlaß der 100-jg. Wiederkehr des Gefechts b. D., 1909. — LV 458

Dölkau, OT v. Zweimen (Kr. Merseburg). Die Mers. Bfs.-chronik berichtet, Bf. Thietmar (1009—1018) habe den Mers. Kanonikern (»fratribus nostris«) neben einer »villa Burchersdorff« auch einen Ort Telka geschenkt. Wahrsch. ist dieses Telka wohl identisch mit dem »predium, quod Geronis fuit«, das Ks. Heinrich II. 1021 den Vorgenannten überwies, daß also, falls Telka unser D. ist, Reichsgut vorausgesetzt werden darf. Seit 1224 erscheinen Glieder eines Geschlechts v. Telkow (nur einmal, 1234, unter den »nobiles viri« genannt) häufig als Zeugen in Mers.-er Urk., zuletzt 1273 Hermannus de Tilkowe. Im 15. Jh. sitzen (urkl. 1431—1492) die Gremis auf D., doch bereits 1421 ist Johannes Gr. Domdechant zu → Mers., auch andere dieses Geschlechts sind dort Kanoniker. Ein Johann Gr., wiederum Dechant, läßt 1525 das Gemälde des »Hortus conclusus« im Dom beginnen. A. 17. Jh. wird der berühmte Verteidiger von Colmar i. E. (1601), der Obrist Carl v. Goldstein, einer hallischen Patrizierfam. entstammend, mit D. und → Hohenprießnitz beliehen. Sein Enkel, der Sachs.-Weißenfelsische Geheime Rat Carl Ludwig v. G. besitzt D. bis 1683. Das Dorf, das 1431 2 Sattelhöfe und 1557 noch 16 bäuerliche Wirte zählt, sank zu einem Rittergutsdorf von (1814) nur noch 9 Arbeiterhäusern herab (1854 aber 26 Häuser und 198 Ew.), erfuhr aber durch die Gff. v. Hohenthal seit 1749 bemerkenswerte architektonische Veränderungen: das noch erhaltene *alte Schloß* von 1751 im barocken Stil und das im besten klassizistischen Stil des frühen 19. Jh. 1803, vielleicht von einem Schüler Gillys, erbaute *neue Schloß* (j. Jugendheim), das seine Hauptfront einem in die freie Landschaft der Luppe-Aue übergehenden ausgedehnten *Park* zuwendet. In ihm befindet sich ein *Denkmal* für Joh. Jacob Gf. v. Hohenthal (1803). (IV) *Ne*

OKüstermann, Altgeogr. Streifzüge durch d. Hochstift Mers. in: LV 20, Bd. 18, 2., 1893, S. 112f. — LV 632 (Ha.) S. 547f.

Dönstedt, OT v. Bebertal (Kr. Haldensleben). »Dununstedi«, in dem der Gf. Adalbert Benefizien besaß, schenkte Otto I. 965 dem Moritzkl. in → Magd. 1196 wird eine sich nach dem Ort nennende Ministerialenfam. deutlich, die mit »Alvericus de Dunstede« das Schenkenamt des Bt. → Halb. erhält und daher Schenken von Dönstadt genannt wurde. Nach Erwerb der bedeutenderen Burg → Flechtingen wurde der Name 1280 in Schenken von Flechtingen geändert. Nur vorübergehend (einmal Verkauf auf Wiederkauf an die v. Berwinkel im 15. Jh. und Entzug aller Güter durch Wallenstein, weil die damaligen Besitzer Werner und Albrecht v. S. in dänischen bezw. schwedischen Diensten standen), war das 1945 enteignete Rittergut in anderer Hand, sonst blieb es den v. Schenck. 1734 wurde ein neues barockes *Gutshaus* errichtet (heute LPG), zu dem E. 18. Jh. in den angrenzenden Bergen ein heute wieder völlig verwilderter *Park* im englischen Stil kam. Das Dorf D. war nur klein. Es hat vor allem unter dem 30jg. Krieg zu leiden gehabt und umfaßte 1782: 35 Feuerstellen. Von früherem

Bergbau zeugte damals noch eine verfallene *Schmelzhütte*, ferner gab es eine Mühle, eine Salpeterhütte und ein Zollgeleit.

(I) *Schwi*

LV 626, Bd. 1: Kr. Haldensleben, S. 200—208 mit ausf. Lit.Angaben. — LV 436, Bd. 2, S. 129—160. — LV 632 (Ma.) S. 28

Dörnitz → Altengrabow (OT)

Dohndorf (Kr. Köthen).
Das 1392 erstm. in den Urk. hervortretende D. teilte die Schicksale des Amtes → Gröbzig, zu dem es dauernd gehörte. 1650 kam es bei dem Dorf zu einem größeren Gefecht zwischen meuternden dt. Soldaten, die bisher in schwedischen Diensten gestanden hatten, und regulären schwedischen Truppen. 12 Dt., die von den Schweden später erschossen wurden, fanden hier ihr Grab. (IV) *Schwi*

LV 628, Bd. 2, 1: Dessau—Köthen S. 24

Domburg, Burgruine (Kr. Oschersleben) → Hakel

Dommitzsch
(Kr. Torgau) liegt am Steilabfall der w. Uferhöhe zur Elbaue etwa 1 km w. des Flusses. Hier führte eine Straße von → Torgau nach → Wittenberg entlang, außerdem gab es einen Flußübergang mit Fähre nach → Prettin. In D. hatte das Kl. Berge in → Magd. den Honigzehnt (965 Urk. gefälscht, 1004). 981 kam D. durch kgl. Schenkung an Kl. → Memleben. Es wird damals als »castellum« bezeichnet. Bereits 992 gelangte es auf dem Tauschweg an den Kg. zurück und wird j. als »civitas cum suburbanis«, d. h. also als Burgward charakterisiert. Die j. verschwundene Burg lag in der S.-O.-Ecke der späteren Stadt, wohl an der Stelle einer slaw. Vorgängerin. Vor der Burg bestand ein »suburbium« mit der in den Hussitenkriegen zerstörten und A. 19. Jh. gänzlich verschwundenen Martinskirche. Nach Zugehörigkeit zur Mgft. Brehna kam D. an Meißen und 1298 an das Hzt. Sachs.-Wittenberg, um mit diesem 1423 an die Wettiner und damit an das Amt Torgau zu gelangen. Die nw. der Burg im Anschluß an das suburbium entstehende Stadt dürfte dem 13. Jh. angehören. Sie hat einen regelmäßig gestalteten quadratischen Marktplatz mit der *Marienkirche* (Hallenkirche aus Backstein von 1443—1493 erbaut, barocker Turm anstelle älterer Doppeltürme v. 1703). Das *Rathaus* von 1560 wurde nach Brand 1911 durch einen Neubau ersetzt. Wann D. Stadtrecht erhielt, ist unbekannt, der Rat erscheint erst E. 15. Jh. Die Stadt war landtagsfähig und lag wegen der Ausübung der Gerichtsbarkeit lange im Streit mit dem Amt Torgau. Zahlreiche Brände haben D. mehrmals vollständig zerstört. 1233 stiftete Mgf. Heinrich der Erlauchte v. Meißen in der Nähe der Burg eine Dt.-ordens-Kommende, die nach vorübergehender Aufhebung infolge der Reform. erst 1547 wiederhergestellt wurde. 1715 wurde sie als Rittergut verkauft und 1½ km s. der Stadt gelegt.

Wirtschaftlich lebte D., das 1540 etwa 820 Ew. zählte, von der Landwirtschaft. Daneben spielten Brennerei-, Brauerei- und Gerbereiwesen sowie die Elbschiffahrt eine Rolle. Bis ins 18. Jh. wurde auch ein allerdings saurer Wein gebaut. E. 19. Jh. wurden Tonröhren, Ziegel, landwirtschaftliche Maschinen und Margarine hergestellt. Bahnanschluß nach Torgau und Wittenberg besteht seit 1890. Die Ew.-zahl betrug 1939: 3750.

(V) *Gr/Schwi*

Henze, Heimatkde d. Kr. Torgau, 1909. — MGranzin, D., in: D. Kr. Torgau, 1932. — LV 120, Bd. 2, S. 461—463. — LV 632 (Dr.) S. 59

Donndorf (Kr. Eckartsberga/Artern). Das, in dem daher meist Kloster-Donndorf genannten Ort, verm. vom Gf. Sizzo v. Käfernburg († um 1260) um 1250 gegründete Zisterzienserinnen-Kl. lag oberhalb des im Breviarium Lulli als Hersfelder Besitz gekennzeichneten Dorfes und in der Nähe eines »praedium Sisonis (Sizzo) comitis«, wahrsch. auf einer fränkischen Burgstelle. Die Schutzvogtei war zunächst in der Hand der Gff. v. → Rabinswald, einer Seitenlinie der Käfernburger, und deren Nachfolger in der Herrschaft → Wiehe. 1452 ist Dietrich v. Werthern als Vogt bezeugt, da er die Herrschaft Wiehe käuflich erwarb. Den v. Werthern fiel das im Bauernkrieg 1525 hart mitgenommene Kl.-gut nach der Reform. zu. 1541 stifteten die Brüder Christoph, Heinrich und Georg v. W. durch Erbvertrag die Freischule und Knabenerziehungsanstalt Kl. D., die 1561, nach dem Tode der letzten Äbtissin Felicitas v. Hacke, ins Leben trat und von einem Erbadministrator aus dem Wiehe'schen Zweig der v. W. verwaltet wurde. Die damals noch erhaltenen Kl.-gebäude brannten 1706 nieder, wurden aber bald darauf wieder errichtet (die schon 1636/1641 verwüstete Kirche *S. Peter* erst 1754), später wurden sie mehrfach noch erweitert. Die D.-er *Kl.-schule* galt als Vorschule für → Schulpforta; sie hatte bis zu ihrer Umwandlung in eine Oberschule rd. 50 Schüler. Über die Wirksamkeit des Kl. ist wenig bekannt geworden. Um so segensreicher hat trotz äußerer Beeinträchtigungen die Schule mit ihrem ansehnlichen Stiftungsvermögen gewirkt, aus dem auch Stipendien für die Universitäten → Halle und Leipzig flossen (u. a. das 30 000-Taler-Legat des Erbadministrators Hans Adolf Erdmann v. Werthern [1803]).

(III) *Ne*

LV 139, Bd. 1, S. 772 f. — LV 624, Bd. 9, S. 26. — PZiesche, D. vorg. Burgen u. Wälle in Thür., 1889 ff., Bd. 3, S. 140—153. — HGrößler, Führer durch d. Unstruttal, 1892, S. 17—21. — LV 433, S. 271 ff. — PAlbinus, Gesch. d. Gff. u. Herren v. Werthern, 1705. — EBöhme u. EGeisling, Beitr. z. Gesch. v. Kl. u. Kl.-schule D., 1911. — MLessing, Entwurf e. Gesch. v. Kl. D., 1861. — EBöhme, Urk. v. Kl. D. u. Nachricht über einige Schulen i. s. Umgebung, 1911. — LV 632 (Ha.) S. 76

Dornburg (Kr. Zerbst). Seit den Ausgrabungen von 1933 ist es klar, daß die urkl. Nachrichten über eine ottonische Ks.-pfalz auf Dornburg/Saale oder → Derenburg/Harz bzw. auch Derneburg

b. Hildesheim bezogen werden müssen. Die damals 900 m w. D. an der Stelle einer Ziegelei aufgedeckte Anlage befindet sich inmitten der Elbaue auf einem nicht hochwasserfreien Horst, von dem nicht eindeutig mehr festgestellt werden kann, ob er ursprünglich ö. oder w. des Flusses lag. Es handelte sich zunächst nur um eine slaw. Kleinsiedlung, deren Funde bis ins 8. Jh. zurückreichen. A. 12. Jh trat an deren Stelle eine aus Steinen erbaute größere Burg, welche als ask. Gründung gedeutet wird. Man nimmt an, daß die sich nach der unbekannten Burg Jabilinze nennenden Baderiche durch Ks. Lother III. in den Besitz dieser später nur noch unter ask. Lehnshoheit stehenden Burg gekommen seien und nun von ihr den Namen Gff. v. D. annahmen. 1236 ist hier ein Burgmann namens Iwan nachweisbar. Um 1240 setzen sich die Gff. v. → Arnstein in den Besitz von D., das für sie wichtig war, weil es eine direkte Verbindung zwischen ihren Besitzungen um → Barby und → Großmühlingen und ihren mit Hilfe der Vogtei über Kl. → Leitzkau aufzubauenden rechtselbischen Herrschaften darstellte. Ein Elbübergang oder eine Fähre sind in diesem damals noch völlig sumpfigen Gebiet allerdings nicht nachweisbar. Um 1300 wurde diese erste Burg zerstört und später durch eine erheblich kleinere Neuanlage ersetzt. Die Lehnshoheit über D. war zwischen Sachs.-Wittenberg und Anh. umstritten. Um 1400 besaßen die v. Schierstedt D., denen die v. Belitz, die Schenken v. Quast und 1451 die v. Fallersleben folgten. 1436 wurde die Anlage in einer Fehde von dem Kf. v. Sachs. erobert und erneut zerstört. Daraufhin wurde sie weiter nach O an die Stelle des j.-igen Schlosses verlegt, wo sie 1588 erstm. nachgewiesen werden kann. Nachdem noch die v. Kotze, v. Lattorf und v. Münchhausen hier angesessen waren, kam D. 1634 an Anh. zurück. Es war damals wieder ein *Schloß* vorhanden, das 1698 der nicht souveränen Zerbster Nebenlinie Anh.-Dornburg als Wohnsitz zugewiesen wurde. 1742 kam dieser Zweig an die Regierung. Dem nunmehr zunächst bis 1746 gemeinsam mit einem älteren Bruder regierenden Ft. Christian August v. Anh.-Zerbst war noch während seiner Tätigkeit als preuß. General und Gouverneur 1729 in Stettin eine Tochter Sophie Friederike Auguste geboren worden. Diese heiratete mit politischer Unterstützung Friedrichs des Großen 1745 den ihr durch ihre Mutter verwandten russischen Thronfolger, Großft. Peter (III.) aus dem Hause Holstein-Gottorp. Nach der Ermordung ihres inzwischen Zar gewordenen Gatten bestieg sie 1762 als Katharina II. allein den Zarenthron. Sie hat ihre Heimat nicht wieder betreten. Ihre Mutter Johanna Elisabeth v. Holstein-Gottorp (1712—1760) hatte nach dem Tode ihres Mannes 1747 D. als Witwensitz erhalten. Als 1750 das bisherige Schloß einem Brande zum Opfer fiel, beauftragte sie als Schwiegermutter des russischen Thronfolgers, als Schwester Kg. Adolf Friedrichs v. Schweden, und über dessen preuß. Gemahlin eng mit Friedrich dem Großen verwandt, sowie Ft.-mutter v. Anh.-Zerbst den aus Zerbst stammenden nassau-saarbrückischen Hof-

architekten J. F. Stengel mit der Planung eines den gestiegenen Repräsentationsbedürfnissen entsprechenden weitläufigen Neubaus. So entstand zwar nicht unter der Leitung, wohl aber nach Plänen und Anweisungen Stengels ein riesiges Hauptgebäude mit drei Stockwerken und 19 Fensterachsen. Die geplanten Nebengebäude kamen nicht mehr zur Ausführung. Der in Formen und Proportionen außerordentlich elegante Bau mit stark vorgezogenen Mittel- und Seitenrisaliten ist das bedeutendste Werk des ausgehenden Barock in Sachs.-Anh. Der Tod der Erbauerin 1760 und die spätestens infolge des 7jg. Krieges versiegenden Geldmittel machten den im reichen Rokokostil geplanten Innenausbau unmöglich. Seither beherrscht das unvollendete, von alten Bäumen umgebene majestätische Bauwerk die weiten Elbauen s. → Schönebeck, ohne jemals seine eigentliche Aufgabe erfüllt zu haben. Nach dem Aussterben der Zerbster Linie 1793 kam D. an Anh.-Köthen und wurde schließlich 1872 an den Amtmann Hühne verkauft. 1967 nach langer Verwahrlosung restauriert, ist das Schloß j. Aktenmagazin der Staatsarchiv-Verwaltung der DDR. (II) *Schwi*

HRüter, D. ksl. Pfalz D., in: LV 47, Bd. 19, 1884, S. 179—261. — Ders., D. Gff. v. D., in: LV 47, Bd. 20, 1885, S. 101—124. — LV 627, S. 476—481. — HRüter, D. a. d. Elbe, in: LV 32, Bd. 6, 1893, S. 90—113. — LV 199, S. 254. — KLohmeyer, F. J. Stengel 1911. — LV 73, Bd. 9: Wüstungskd. d. Krr. Jerichow, S. 348. — EWenzel, D. Schloß D. a. d. Elbe u. sein Erbauer, in: LV 49, 1927, Nr. 21. — RSpecht, Z. angebl. Ks.-pfalz D. a. d. Elbe, in: LV 22, Bd. 15, 1939, S. 1—8. — HAKnorr, D. D. a. d. Elbe, in: LV 22, Bd. 15, 1939, S. 9 ff. — LV 245, S. 133 f. — LV 258, S. 423 f.

Dreileben (Kr. Wolmirstedt/Wanzleben) wird bereits 966 erwähnt, als Otto I. hier gelegene Güter des Magd. Moritzkl. dem Edlen Mamaco überläßt. Im Jahre 1110 besaß Aicho v. Dorstadt u. a. 15 Hufen in D. Vielleicht entwickelte sich aus diesem Besitz die Grundlage des Gutes der 1144 erstm. vorkommenden, im späteren Ma. weit verbreiteten Ministerialenfam. v. D. 1321 wird das in magd. Besitz befindliche Haus D., also die *Burg*, urkl. erstm. genannt. An der Stelle der späteren viereckigen wohl hochma. Anlage könnte eine ursprünglich runde ältere Burg gelegen haben. Mit den zugehörigen Dörfern galt D. als Gericht und später Amt, war aber oft und in schnellem Wechsel an verschiedene Fam. als Lehen oder Pfand ausgeliehen. Seit E. 16. Jh. war es landesherrliches Domänenamt (j. Volksgut). (I) *Schwi*

HKrieg, D.-er Chronik, 1936. — LV 258, S. 405. — LV 624, Bd. 30: Kr. Wolmirstedt, S. 50 f. — LV 239, Bd. 1, S. 43. — WBesecke, D. ftl. Amt D., in: BraunschwJb. 50, 1969, S. 171 ff.

Drömling (Kr. Gardelegen/Klötze) ist ein etwa 30 km langes und bis zu 20 km breites von n. Kunrau bis n. → Calvörde sich erstreckendes ehem. Waldsumpfgebiet, das von der Ohre in sö. und von der im Gegensinne fließenden Aller in nw. Richtung nur sehr unvollkommen entwässert wird. Es bildete früher für die wich-

tigen Straßen von Leipzig über → Magd. nach Lüneburg und Hamburg und die von → Stendal über → Gardelegen nach Braunschw. ein schwer zu überschreitendes Hindernis. So wurde es zu einer Scheidezone zwischen den Gebieten der Mgff. v. Brand., der Stifter Magd. und → Halb. und der Hzz. v. Braunschw. Diese Grenzlage hat bis in die jüngste Zeit erfolgreiche Meliorationsarbeiten immer wieder beeinträchtigt. Im übrigen verlief hier auch die Diözesangrenze zwischen den Btt. Verden und Halb. — Schon Widukind v. Corvey erwähnt zu 938 die »silva Thrimining«, bis zu der ein Wende einen ungarischen Heerhaufen geführt haben soll, der dort seinen Untergang fand. 1193 erscheint dieser Wald als ein Grenzbereich der Besitzungen Heinrichs des Löwen, die damals von Ks. Heinrich VI. an das Erzbt. Magd. geschenkt wurden. Nur an einer einzigen Stelle scheint der D. damals zu passieren gewesen sein, nämlich auf einem Knüppeldamm unbekannten Alters, der → Oebisfelde über Bergfriede mit Miesterhorst und Mieste verband. Dieser Damm nahm die Straße von Stendal über Gardelegen nach Braunschweig auf. In der frühen Zeit war der D. ein meist mit Erlen und Haselnuß bestandenes Sumpfgebiet. In diesem lagen aber zahlreiche kleinere Anhöhen, die sog. Horste, auf denen entweder Eichenmischwaldungen oder seltener Weiden und Felder angelegt waren. Da es vor allem an festen Wegen fehlte, war die Nutzung sehr schwierig. Sie bestand im Sommer meist nur in einer ungeregelten Weidewirtschaft oder im Winter in der Holzgewinnung. Durch das Anwachsen des Grundwasserstandes im 18. Jh., was noch durch Erhöhung des Staus der an der Aller und Ohre gelegenen Mühlen vermehrt wurde, ging die Nutzbarkeit des D. immer mehr zurück. Daher begann sich seit 1770 die preuß. Regierung auf direkte Veranlassung Friedrichs des Großen mit der Planung von Meliorationen zu beschäftigen, die vor allem der Ansiedlung von Kolonisten dienen sollten. Hannover war aber wegen befürchteter Nachteile für den unteren Allerlauf zur Beteiligung an den Arbeiten nicht bereit. Auch Braunschw. war wenig interessiert, da es ebenfalls Nachteile für seine Mühlen und vor allem für den Zoll in Calvörde befürchtete. So verliefen die Arbeiten schleppend und hatten erst während der M. 80er Jahre mehr Wirkung. Da aber die Aller aus den genannten Gründen außerhalb der Maßnahmen bleiben mußte, weil hier wegen der Nichtbeteiligung Hannovers keine günstigen Vorflutverhältnisse zu erreichen waren, konnte ein vollständiger Erfolg nicht erzielt werden. Als nun der preuß. Staat noch wegen seiner Kosten Landabtretungen zur Ansiedlung von Kolonisten verlangte, kam es zum Widerstand der Bauern. 1794 mußte wegen solcher Widersetzlichkeiten, die bis zur Zerstörung der neuen Anlagen führten, Militär eingesetzt werden. Schließlich wurde 1804 eine Meliorationskorporation aus den Beteiligten gebildet, welche nun die Unterhaltung der Anlagen übernahm. Nach 1859 und 1934 wurden erneute Entwässerungsarbeiten in Angriff ge-

nommen. Auch durch die Anlage des → Mittellandkanals, der s. am D. entlangführt, trat eine Verbesserung der Wasserverhältnisse ein. Immerhin hatten die getroffenen Maßnahmen zur Folge, daß seit dem E. 18. Jh. eine geregelte Weide- und Graswirtschaft im allgemeinen möglich wurde. In einzelnen Fällen hatte allerdings das Absinken des Grundwassers für die Angrenzer auch Trockenheit zur Folge. Nur teilweise konnte man moorige Flächen dem Ackerbau nutzbar machen. Als 1847 Theodor Hermann Rimpau das frühere v. Alvenslebensche Vorwerk Kunrau übernommen hatte, gelang es ihm, in der sog. Moordammkultur eine bereits vorher bekannte Methode so zu verbessern, daß sich auch der Ackerbau auf moorigem Untergrund ertragreich gestaltete.

(I) *Schwi*

JMänß, D. Entwässerung d. D., in: LV 47, Bd. 12, 1877, S. 249—270. — LV 624, Bd. 20: Kr. Gardelegen S. 3 f. — WZahn, Der D., 1905

Drosa (Kr. Köthen). Auf dem Bruchberg liegt ein *Großsteingrab*, das früher von einem Erdhügel bedeckt war. Teilweise Zerstörung 1903, Untersuchung 1904. Die Steinkammer enthielt menschliche Skelette, die in zwei Schichten übereinanderlagen. Zahlreiche Beigaben der Walternienburger und Bernburger Gruppe der Trichterbecherkultur (Jungsteinzeit). Funde im Museum Köthen. (IV) S-T

RSchulze, D. jüngere Steinzeit im Köthener Lande, 1930, S. 71 ff. — BSchmidt, Von Hünengräbern u. Wallburgen im Köthener Land, in: Unsere Köthener Heimat 1, 1957, S. 18 f.

Droyßig (Kr. Zeitz). Nach D. nannte sich eine, 1170 erstm. bezeugte und vielleicht aus Franken (als Zweig der Herren v. Grumbach?) stammende edelfreie Fam. Der von 1181—1221 erscheinende Albert v. D., mit dem das Geschlecht verm. ausstarb, war sowohl im Reichsdienst wie im Dienst der Mgff. v. Meißen und der benachbarten Bff. außerordentlich aktiv tätig als Zeuge wie in gelegentlichen richterlichen Funktionen. Er schenkte das von ihm offenbar kurz zuvor erbaute Haus in D. 1215 dem Orden des Heiligen Grabes, der 1489 mit dem Johanniterorden vereinigt wurde. Das einem Propst unterstellte Ordenshaus begründete 1303 eine Zweigniederlassung in Utenbach bei Apolda und besaß auch ein Hospital in Grimma sowie verschiedene Güter in der weiteren Umgebung. Das dicht bei der ihm inkorporierten Kirche gelegene und mehrfach umgebaute ehem. Tempelgut diente später als Forsthaus, dann als Lehrerwohnung für das Seminar. Das ursprünglich mit einem doppelten Mauerring und 6 Halbrundtürmen umgebene *Schloß* geht wohl auf Einflüsse durch die Kreuzzüge zurück. Von dem alten Bau ist nur noch ein Teil des Grabens erhalten. Der jetzige Bau ist wohl um 1600 entstanden. Eine 1622 begonnene *Schloßkirche* konnte wegen des 30jg. Krieges nicht weiter gebaut werden und blieb unvollendet. 1344 ging D., das die Mgff. v. Meißen als naumb. Lehen besaßen, an die Gff.

v. Orlamünde über, als diese die Gft. O. an die Mgff. verkauften. 1413 erhielten es die Herren v. Bünau. 1578 gelangte D. an die Herren, späteren Frhh. und Gff. v. Hoym, 1791 durch Einheirat an die Ftt. v. Reuß-Ebersdorf, 1839 durch Kauf an die Ftt. v. Schönburg-Waldenburg. Diese gründeten hier 1847 eine Erziehungsanstalt für Mädchen, aus der sich eine Haushaltungsschule und ein Lehrerinnenseminar mit Lyzeum entwickelten. Die Siedlung, die neben einem älteren Dorf nach Anlage der Burg mit einem großen Viereckmarkt erbaut wurde, galt im 18. Jh. als Flecken und besaß einen Jahrmarkt. (IV) *Schie*

FAVoigt, D. ältesten Herren v. D., in: Herold 19, 1891, S. 79 ff. — Ders., D. Besitzer d. Herrschaft D., in: ebd. 21, 1893, S. 346 ff. — LV 457, Bd. 4, ³1928, S. 109 ff. — LV 258, S. 318. — LV 519, S. 168 ff. — WSchulz, Vier Burgen um Zeitz, in: Zeitzer Heimat 5, 1958, S. 393 f. — ESchröter, Aus D.-s Vergangenheit, in: Orts- u. Heimatkal. d. Kr. Weißenfels 6, 1914, S. 35—40

Drübeck (Kr. Wernigerode) liegt an der alten → Harzrandstraße, die von → Wernigerode unmittelbar am Fuß des Gebirges nach Goslar führt. Hier gründeten ein Adliger nicht genau bekannter Herkunft namens Wikker und ein ihm vielleicht verwandter Theti ein Benediktinerinnenkl., dessen Entstehung aufgrund einer Urk. früher auf das Jahr 877 gelegt wurde. Nach neueren Forschungen ist die Urk. gefälscht. Die Gründung dürfte daher erst auf etwa 960 zu datieren sein. Da die Anlage von Thietmar v. Mers. als »civitas« bezeichnet wird, nahm man früher ferner an, daß es sich um eine Burg gehandelt habe, von der aber bisher keine Spuren aufgedeckt werden konnten. Neben Maria und den Osnabrücker Hll. Crispin und Crispinian setze sich bald der Hl. Vitus als Hauptpatron der Neugründung durch. Da dieser vor allem in Corvey verehrt wurde, das wohl seit E. 9. Jh. auf dem Wege über → Kl. Gröningen in diesem Bereich des Harzes Missions- und Siedlungspolitik betrieben hat, sind hier Beziehungen vermutet worden. Vielleicht war aber nur eine von C. gegründete Kirche in D. bereits vorhanden, die nunmehr der Neugründung übernommen wurde. Zu Gandersheim und → Quedlinburg bestanden anfangs schon aufgrund der gleichartigen Zusammensetzung der Konvente enge Verbindungen. Bereits im 10. Jh. wurde eine im 12. Jh. unter dem Einfluß von Königslutter veränderte rom. *Kl.-kirche* errichtet, die, soweit erhalten, nach arger Verwahrlosung neuerdings in Anlehnung an den Zustand des 12. Jh. vorzüglich wiederhergestellt worden ist. Mit ihrer eindrucksvollen Doppelturmanlage, ihrer *Krypta* und ihren wertvollen Kapitellen gehört sie zu den besten Leistungen der Romanik n. des Harzes. 980 ging das vor allem Damen des sächs. Hochadels offenstehende Kl. als Reichsstift in kgl. Besitz über. Da es in dem Bereich um → Ilsenburg lag, in dem die Bff. v. Halb. im 11. Jh. mit Hilfe von dortigem Eigenkl. und Rodungen Anfänge einer eigenen Landesherrschaft aufzubauen suchten, tauschten diese D. 1058 gegen den bisher von ihnen innegehabten Kgs.-hof

Kissenbrück ein. Mit Beginn des 12. Jh. setzte sich, veranlaßt durch Bf. Reinhard v. Halb., eine Reform durch, die eine Blüte des weit in den Vorharzraum begüterten Kl. bewirkte. Bei der Umwandlung von Königslutter in ein Mannskl. wurden die bisher dort lebenden Nonnen nach D. transferiert. 1147 wurde von hier aus das Stephanskl. zu → Zeitz mit Nonnen besetzt. Seit dem 13. Jh. traten auch Bürgerstöchter und sogar Töchter von Ew. von D. in den Konvent ein. Eine wohl nach der Augustinerregel lebende Kongregation der am Kl. ihre geistlichen Obliegenheiten versehenden Priester und Kapläne wird seit 1324 deutlich. Zwischen 1452 und 1453 wurde die Bursfelder Reform. durchgeführt. Im Bauernkrieg fiel D. 1525 der Ausplünderung und teilweisen Zerstörung anheim. Schon 1130 hatten die Gff. v. →.Wernigerode die Vogtei über D. inne. Mit dem Ausbau ihrer eigenen Landesherrschaft konnten ihre Nachfolger aus dem Hause Stolberg sich im Kl. gegenüber den Bff. v. Halb. durchsetzen. Daher benutzten sie den Bauernkrieg, um das Kl. einzuschränken und schließlich 1545 die Reform. durchzuführen. Das Kl. wurde in ein evg. Damenstift umgewandelt. Daran hat auch die aufgrund des Restitutionsedikts 1629/31 erfolgte Rückgewinnung des Kl. für den Katholizismus auf die Dauer nichts ändern können. Der Kf. v. Brand. versuchte, gestützt auf seine Oberlehnshoheit, 1685/87 die Rechte der Gff. zu beschneiden. Trotzdem blieb D. bis 1945 ein unter dem Einfluß der Gff. v. Stolberg-Wernigerode stehendes evg. Stift mit einer Äbtissin und etwa 5 Stiftsdamen. Die älteren Kl.-gebäude sind fast ganz verschwunden. Das *Wohnhaus für die Stiftsdamen* wurde nach einem Brande 1735 ö. der Kirche in einfachem Fachwerk neu erbaut. — Der ziemlich große Ort D. setzt sich aus Ober- und Unterdorf mit der seit 1259 unter dem Patronat der Äbtissin stehenden Dorfkirche zusammen. Diese ist wohl jünger. Das Dorf besaß 4 Tore. Ferner befanden sich auf dem Friedhof der Dorfkirche und im Oberdorf je ein befestigter Turm. Zu Beginn des 15. Jh. galt D. als Flecken. Die Ew. werden 1259 als »cives« bezeichnet. Ende Ma. lenkten Rat und zwei Bauermeister die Gemeinde. 1579 hatte D. 442 und 1964: 1365 Ew. (III) *Schwi*

EJacobs, D. Kl. D., 1877. — LV 624, Bd. 32: Kr. Gft. Wernigerode, 1913, S. 34–58. — LV 637, S. 25–29. — FvReinöhl, D. gefälschten Kgs.-urk. für Kl. D., in: Archiv f. Urk.-forschung Bd. 9, 1926, S. 123–140. — LV 639, S. 127. — LV 258, S. 412. — LV 353, S. 133–135. — HFeldtkeller, Neue Unters. z. Baugesch. d. D.-er Stiftskirche, in: Zs. f. Kunstwiss., Bd. 4, 1950, S. 105 bis 124

Düben, Bad (Kr. Bitterfeld/Eilenburg). Der zum Jahre 981 erstm. von Bf. Thietmar erwähnte, aber in der Reihe der Mulde-Burgen verm. schon seit 928 bestehende und auf slaw. Grundlage errichtete Burgward Dibni (von einem erschlossenen urslaw. dybati — emporragen, was der Lage über dem Steilufer der Mulde entspricht) kam bei der zeitweiligen Auflösung des Bt. → Mers.

(981—1004) kirchlich zum Erzbt. → Magd. Von der *Burg*, die nur den Kern einer größeren frühgesch. Anlage bildete, sind noch der *Turm* (14. Jh.) und einige Wohngebäude erhalten. Sie wurde die Keimzelle eines aus slaw. und dt. bzw. flämischen Ansiedlungen (»Altstadt«, Amtsvorstadt, Neumark, Kietz) gebildeten Fleckens, dem die Lage an einem Flußübergang und an einer der wichtigsten Fernstraßen des alten Reiches wirtschaftlich zum Segen, mehr aber noch (Hussitenkriege, sächs. Bruderkrieg 1450, Schmalkaldischer Krieg 1547, 30jg. Krieg, insbesondere die Jahre 1637 und 1641, 7jg. Krieg — in D. befand sich ein preuß. Magazin — und schließlich 1813) zum Unheil gedieh. Napoleon hat die Tage vom 10.—14. 10. 1813, da er in D. sein Hauptquartier aufgeschlagen hatte und in Verkennung der gegnerischen Absichten seine Entschlüsse verhängnisvoll hinauszögerte, als die schrecklichsten seines Lebens bezeichnet.

Die politisch-strategische Bedeutung ließ D. erst E. 15. Jh. stadtähnlichen Charakter annehmen. Im 11.—13. Jh. ständig Streitobjekt zwischen Mers. und Magd. war die Burg D. 1115, 9 Wochen nach der Schlacht am → Welfesholz, von Wiprecht v. Groitzsch eingenommen und als Stützpunkt in seinem Kampf gegen Ks. Heinrich V. benutzt worden. Von hier aus eroberte er 24 feste Herrensitze und gewann sein Herrschaftsgebiet im sö. Niedersachs. zurück. 1276 wurde D. meißnisch. Die im sächs. Bruderkrieg zerstörte Burg wurde 1458 von Hans Löser v. Rehfeld wieder aufgebaut, der dann zur Abdeckung der aufgewendeten 4040 Gulden riesige Teile der Dübener Heide für sich beanspruchte. Der letze Ausbau der Burg 1748 geschah durch Gf. Heinrich Löser. 1532, als der zur Leipziger Messe reisende Michael Kohlhaas durch Günther v. Zaschwitz auf → Schnaditz und Wellaune beraubt wurde, begannen unter den Mauern D.s die Kohlhaaseschen Händel (1. Gerichtstermin 13. 5. 1533 in D.). 1631 vereinigten sich in D. das schwedische und das sächs. Heer. Kg. Gustav Adolf v. Schweden und Kf. Johann Georg v. Sachs. schlossen hier den Bündnisvertrag *(Denkstein)* und brachen mit 38 000 Mann zur Schlacht bei Breitenfeld auf.

Nach dem Ort nannte sich ein Adelsgeschlecht. 1197 erscheint Gumbertus de D. als Fronbote der Mgfn. v. Meißen. Im 14. Jh. sind die Edlen Herren v. → Querfurt mit Schloß und Stadt D. belehnt. Die H. des Anrechts geht pfandweise an die Herren v. Ileburg (→ Eilenburg) über. 1396 verkaufte Botho v. Ileburg die Rechtsansprüche an dem halben Haus und an dem Städtchen D. an die Mgfn. Elisabeth v. Meißen. Die Reform. wurde durch Luther 1519 selbst eingeführt. Dem »Thebai Saxonica« auf dem Friedhofsportal von 1577 entspricht keine kulturelle Realität, es ist nur ein Wortspiel. Die kleine Ackerbürger- und Bierbrauerstadt mag von dem Alaunwerk »Gott meine Hoffnung« bei dem nahen Schwemsal, das von 1560—1883 bestand, und von dem Eisenbahnanschluß an die Strecke Eilenburg—Wittenberg (1895) profitiert haben, ebensosehr aber von der Einrichtung des Eisen-

moorbades 1915 (seit 1898 schon das beim ehem. Alaunwerk liegende private Kaiser-Wilhelms-Bad). Die sog. *Berg-Schiffmühle* in der Mulde wurde 1967 als technisches Denkmal wieder hergestellt. (IV) *Ne*

Landschaftsmuseum der Dübener Heide, Burg Düben. — WBüchting u. PPlaten, Gesch. d. Stadt Eilenburg u. ihrer Umgebung, 1923, S. 77 f. — LV 120, Bd. 2, S. 463 f. — KHPetri, D. Nachbarstädte Torgaus, 1880, S. 31—35. — LV 73, Bd. 2: Wüstungskde d. Krr. Bitterfeld u. Delitzsch, S. 271. — EFritzsche, Die D.er Heide, 1916 (2. Aufl. 1933 u. d. Titel: „Führer durch d. D. H.), S. 16 f., 38—42, 58, 61. — Festschr. zur Tausendjahrfeier d. Stadt D., 1933. — HBurckhard, D. historische Michael Kohlhaas, 1864. — ASchröder, Schlösser der Heide I, 1938. — LV 632 (Dr.) S. 85 f.

Dübener Heide. Sandiges Moränengebiet, meist mit Kiefern bestanden, zwischen Elbe und unterer Mulde. Wegen des unfruchtbaren Bodens in vor- und frühgesch. Zeit weitgehend unbesiedelt. Nur während der mittleren bis jüngeren Bronzezeit (viele Hügelgräberfelder der Lausitzer Kultur) und im Ma. zwischen dem 12. und 16. Jh. übertraf die Zahl der Siedlungen die der heute noch bestehenden Ortschaften. Eine beträchtliche Zahl von Wüstungen liegt im heutigen Waldgebiet. (V) *S-T*

Dürrenberg, Bad (Kr. Merseburg) war im Jahre 1710 lediglich ein Rittergut auf dem dürren Berge. Kf. Friedrich August II. v. Sachs. beauftragte 1723 den Dresdener Tischlersohn und kursächs. Bergrat Johann Gottfried Borlach, alle Salzquellen in Sachs. aufzusuchen und zu erschließen. Borlach bezeichnete die Gegenden von → Artern, → Kösen, wo er mit Erfolg Salinen ins Leben rief, von → Weißenfels und → Mers. als höffig, und zwar aufgrund seiner außergewöhnlichen geognostischen Kenntnisse, die ihn nach mehrjährigen Untersuchungen in der Umgebung → Keuschbergs bestimmten, auf dem Gelände des damals im Besitz des preuß. Kammerherrn Achaz Joachim v. Moerner befindlichen Rittergutes D. 1744 mit dem Abteufen des später nach ihm benannten Solschachtes zu beginnen. Nach manchen Schwierigkeiten und Unterbrechungen (z. B. durch den 7jg. Krieg) und nach dem Ankauf des Rittergutes (1753/6) gelang am 15. 9. 1763 in 223 m Tiefe der Durchbruch des Gipsgebirges mit Erschließung einer hochergiebigen 9%igen Solquelle. Nach Bau des Wehrdammes, des Radhauses, des Kunstgezeugs, der ausgedehnten *Gradierwerke* mit maximal 1,821 km Länge, einst die längsten der Welt, und der Siedekote begann der Betrieb der *Saline*, die vor dem 2. Weltkriege im Besitz der Preuß. Bergwerks- und Hütten-AG Berlin mit einer Jahresproduktion von ½ Million t Speisesalz den 3. Platz unter den dt. Salinen einnahm. Sie wurde 1964 stillgelegt, ein Teil der Gradierwerke beseitigt, um an ihrer Stelle ein Neu.-D. modernster Bauweise, vorwiegend als Wohnsiedlung für Arbeiter und Angestellte des nahen → Leuna-Werkes zu errichten. Das 1845 ins Leben gerufene *Solbad,* für das ein Teil der

Gradierwerke in Betrieb blieb, ist bis heute mit seinem anmutigen *Kurpark* ein beliebter Erholungsort. (IV) *Ne*

Borlach-Museum, Borlach-Platz. — NMünzing, Beschr. d. Saline D., 1808. — FAFührer, D. a. d. Saale. Kgl. Preuß. Saline u. Solbad, 1896 (letzte Aufl. 1936). — JMager, D. Gradierwerke in Bad Kösen und Bad D. als bedeutende technische Denkmale im mittleren Saalegebiet. Dipl. Arbeit Kunstwiss., Halle, 1969 (Masch.). — LV 632 (Ha.) S. 80f.

Dürrenberg, Bad → Keuschberg (OT)

Ebersburg, Burgruine bei Herrmannsacker (Kr. Sangerhausen/ Nordhausen). Die etwa 0,9 km n. des Ortes H. rund 110 m über dem Krebsbachtale gelegene stattliche *Burgruine* E. bildet zusammen mit den noch ca. 0,6 km weiter n. befindlichen drei *Ringwällen Allzunah* und der *Ruine Friedenwald* eine Gesamtgruppe, deren zeitliche und sonstige Zuordnung allerdings bisher noch nicht eindeutig möglich ist. Die eigentliche E. besteht aus einer höher gelegenen Oberburg mit einem 20 m hohen und 4,5 m Mauerstärke aufweisenden *Bergfried.* Daran schließen sich die Unter- und Vorburg an, von denen im wesentlichen die Umfassungsmauern erhalten sind. Soweit nicht ein Felsabfall Schutz bietet, umzieht ein Graben das Ganze und bewirkt zugleich die Trennung vom Rest des Berges. Während die Burg früher als Anlage Heinrichs IV. angesehen wurde, wird heute vermutet, daß sie zu dem Heinrich dem Löwen von den Lgff. v. Thür. abgenommenen Bereich gehört haben könnte. Dieser soll an den sächs. Pfalzgf. Hermann gekommen sein, der 1190 Lgf. v. Thür. wurde. Er soll verm. um 1180 die E. erbaut haben, die der Bedrohung und Gewinnung der Reichsstadt Nordhausen dienen sollte. Bereits 1191 sitzen hier lgfl. Ministeriale, die sich nach dem von ihnen eingenommenen Hofamt Marschälle v. E. nennen. 1215/16 ist der Lgf. sogar selbst urkl. auf der Burg nachweisbar. Nach dem Aussterben des älteren thür. Lgf.-hauses 1247 beanspruchte Gf. Siegfried v. Anh. E. als Heiratsgut seiner Frau. Tatsächlich konnte er sie nach einer Fehde mit den Mgff. v. Meißen 1249 erwerben. Nach abermaligem Kampf ging diese als wettinisches Lehen 1326 an die Gff. v. Stolberg über. Es folgten zahlreiche Verpfändungen. Im 16. Jh. geriet die Burg in Verfall und wurde seit der M. 17. Jh. nicht mehr bewohnt.

Von den vier n. gelegenen *Allzunah-Burgwällen* dürfte die auf der Bergspitze hoch gelegene Schadewald, von der auch der Stumpf eines *Bergfrieds* erhalten geblieben ist, mit einiger Sicherheit den kriegerischen Auseinandersetzungen zwischen Gf. Siegfried v. Anh. und Mgf. Heinrich dem Erlauchten v. Meißen ihre Erbauung verdanken. Sie überhöht die Ebersburg und war bis 1282 von anh. Ministerialen bewohnt. Die restlichen drei Burgwälle dürften nach dem augenblicklichen Forschungsstand ihre Entstehung dieser Zeit ebenfalls erst verdanken, wobei Einzelheiten infolge Quellenmangels allerdings nicht feststellbar sind.
(III) *Schwi*

LV 624, Bd. 5: Kr. Sangerhausen S. 22 f. — KMeyer, Die E., in: LV 47, Bd. 21, 1888, S. 75 ff. — Ders., Zur Gesch. d. E., in: ebd. Bd. 44, 1911, S. 303—307. — LV 239, S. 94 f. — LV 240, S. 77—80, 8—11

Eckartsberga (Kr. Eckartsberga/Naumburg). E. besitzt zwei sich zeitlich ablösende *Burgen* an verschiedenen Stellen der Gemarkung in Verbindung mit der Königsstraße. Die wohl karolingische, umfangreiche Altenburg liegt auf einem nach W vorspringenden Höhenrücken dicht s. des OT Mallendorf und besteht aus zwei ns. verlaufenden Abschnittswällen. In den vordersten Teil ist nach Ausweis der Scherben eine Adelsburg des 13. Jh. hineingebaut (w. wallartige Erhöhung wohl Rest eines Bergfriedes). Ferner besteht die ma. Eckartsburg mit umfangreichen Ruinen. S-T
E. zählte im Ma. zu den wichtigsten Siedlungen des n. Thüringer Beckens, bewirkt durch eine zur Finne hinaufführende »Völkerstraße« und durch die von Mgf. Ekkehard 998 erbaute »neue« *Burg* auf dem Sachsenberge. Damit verlor die sog. Alte Burg im 1464 eingemeindeten Mallendorf (= zum Altendorf, verm. einst das Dorf »Chusinze«) an Wert. Ekkehards Geschlecht erlosch 1064 mit seinem Sohn Ekkehard II. Die Besitzungen der Ekkehardiner (→ Großjena) gelangten an die noch lebende Tochter des älteren Ekkehard bzw. an deren Gemahl Dietrich aus dem Hause Buzizi (→ Grimschleben, → Wettin), während E. selbst als eröffnetes Lehen wahrscheinlich an die Gff. v. Weimar vergeben wurde. Als diese 1112 ausstarben, wurde E. als Teil des umstrittenen ekkehardinischen Erbes von Ks. Heinrich V. zur Bekräftigung des mit Lgf. Ludwig d. Springer geschlossenen Bündnisses um 1121 an letzteren eigentümlich überlassen, nachdem es von 1112 bis 1115 im Besitze Wiprechts v. Groitzsch gewesen war. Mit dem Tode des kinderlosen Lgf. Heinrich Raspe, der u. a. auch E. seiner 3. Gemahlin Beatrix v. Brabant übereignet hatte, gelangten die Wettiner als Lgff. v. Thür. in den Besitz von Burg und »villa Eggehardisberc«. 1288 wurde Lgf. Dietrich nach Beilegung des Streites mit seinem Bruder Albrecht d. Entarteten um die Statthalterschaft in Thüringen vom → Bt. Naumb. mit dem »castrum Eckardsberg« belehnt. Verpfändungen der Burg 1306 an Mgf. Waldemar v. Brand., 1376—1394 an die Edlen Herren v. → Querfurt; 1307 vergebliche Belagerung der Feste im Kriege Kg. Albrechts I. mit Lgf. Friedrich mit der gebissenen Wange. Seit 1559 Verkauf des Burgzubehörs durch die kfl. sächs. Regierung, jedoch blieb die Burg bis ins 18. Jh. nutz- und bewohnbar. Sie gehört zu den imposantesten Zeugen des rom. Burgenbaus.

Die Siedlung zu Füßen der Burg — 1074 »villa«, 1261 und 1288 werden Schultheißen von E. erwähnt — verdankt wahrsch. Albrecht dem Entarteten die Erhebung zur Stadt. E. entwickelte sich zur Ackerbürgerstadt, die daneben von einem Hauptgeleite (mit 12 Beigeleiten) profitierte: 1594 passierten 13 360 Pferde den Ort, 1632 noch 6864. Dazu kam 1423 der Bau einer Pilger-

herberge bei der St. Marienkapelle. Landesftl. Beamte nahmen in E. Wohnung. 1425 befreite Lgf. Friedrich die Stadt von allen Lasten für 10 Jahre, woraus sich gewohnheitsrechtlich die perpetuierliche Befreiung ergab. Die 1431 verliehenen 2 Jahrmärkte machten E. wirtschaftlich so anziehend, daß sie im 15. Jh. regelmäßig von 20 und mehr Gewandschneidern besucht wurden. Das 1485 in E. installierte Hofgericht wurde schon 1487 nach Leipzig verlegt. Der Stadtbrand von 1562 verzögerte die günstige Entwicklung nur (um 1600: 161 Feuerstellen), erst der 30jg. Krieg machte der Blüte ein Ende. Eine Wende brachte nach den Befreiungskriegen der Bau des Teilstücks Weimar—E. der Leipzig—Frankfurter Straße (1818 Hauptzollamt E., das spätere Eckartshaus!). Der Anschluß an den Weltverkehr verlor sich mit dem Fall der Zollschranken am 1. 1. 1834, vor allem aber mit dem Bau der Thür. Eisenbahn (1847) und konnte auch durch den Bau der Zweigbahn Großheringen—Straußfurt nicht wiederhergestellt werden. Die Niederlassung von Filialbetrieben der Apoldaer Strickwarenindustrie (1860—1885) wirkte nur zeitweilig belebend (1880: 2026, 1900: 1850, 1910: 1752 Ew.). E. war seit 1816 nominell Kreisstadt; die Kreisverwaltung befand sich aber stets in → Kölleda. (III) *Ne*

Heimatkundliches Kabinett, Eckartsburg. — LV 139, Bd. 2, S. 329—335. — LV 624, Bd. 9, S. 26—32. — PZiesche, D. vorgesch. Burgen u. Wälle in Thür., 1889 ff., Bd. 3, S. 15 f., Tafel XIX. — LV 258, S. 256 f. u. ö. — LV 433, S. 325—339 (m. Lit. bis 1910). — BLiebers, Aus tausend Jahren E.er Vergangenheit, 1926. — LV 120, Bd. 2, S. 464—466. — LV 239, S. 153 (Textbd.), Nr. 493—503, 562—565 (Bildbd.) — HJMrusek, Thür. u. Sächs. Burgen, S. 36 f.; Abb. Nr. 32—35. — ODoering, Die Eckartsburg, in: Burgwart 3, 1901/03, S. 53—56, 61—65, 84—86. — Ders., D. Ausgrabungen a. d. Eckartsburg in: Jahrb. f. Denkmalspfl., 1901, S. 55—79. — LNaumann, D. Schloß E. ³1902. — LV 632 (Ha.) S. 82—84 m. Plan

Egeln (Kr. Wanzleben/Staßfurt). Im Jahre 941 schenkte Otto I. seinem Patenkinde Siegfried alles Gut, das dessen Vater, Mgf. Gero, in »Osteregulun«, von ihm zu Lehen trug. Darunter befand sich auch das neue in der gleichnamigen »villa« erbaute Kastell. Ausgenommen wurde nur das Eigentum des Kl. Hersfeld in O. Diese villa O. lag ö. der Ehle und w. der Bode an einem alten Bodeübergang auf dem Gebiet des Stadtteils Altemarkt, der eigentlichen Altstadt von E. Hier vereinigten sich vor der Bode 2 Straßen von → Quedlinburg und → Aschersleben, um gemeinsam nach Überschreiten der Bode nach → Magd. zu führen. Diese alte Siedlung besaß neben dem Kastell einen Straßenmarkt und wahrsch. auch eine Kirche. Nach Siegfrieds Tode kam E. 965 an das Stift → Gernrode. Die um 1050 erstm. auftauchenden Güter des Stiftes St. Simon und Juda zu Goslar (verm. der ehem. Anteil Hersfelds in E.) werden später nicht mehr erwähnt. Im 12./13. Jh. wurde ö. der Bode planmäßig eine Neustadt mit der *Pfarrkirche* St. Christophorus angelegt und ihr ö. eine *Burg* angeschlossen. Vielleicht geht die Neustadt auf die Ask. zurück, die als Schutz-

vögte des Stiftes Gernrode auch die Vogtei über E. besaßen. Im Jahre 1206 hatte E. 2 Pfarrkirchen (Alt- und Neustadt) und 2 Kapellen (St. Peter und die Kapelle auf der neuen Burg). Mit dem unruhigen Otto tauchen um 1250 die Herren v. → Hadmersleben in E. auf. Sie setzten sich unter Ablösung der Rechte der Ask. als Herren hier durch. Otto v. H. gründete 1259 bei der Pfarrkirche der Altstadt (verm. war St. Andreas ihr Patron) und dem zerfallenen ersten Kastell das *Zisterzienserinnenkl. Marienstuhl.* Ihm wurden die Pfarrkirchen der Alt- und Neustadt E. inkorporiert. Im Jahre 1251 wird E. zum ersten Mal als civitas bezeichnet und um 1290 wurde die Neustadt mit einer Mauer umgeben. Im Jahre 1357 übertrug das Stift Gernrode seine Lehnsrechte über E. an die Hzz. v. Sachs.-Wittenberg. Nach dem Aussterben der Herren v. Hadmersleben im Jahre 1416 kam E. nach Ablösung anderer Rechte an das Erzbt. Magd. und wurde 1524 dem dortigen Domkapitel übergeben. Aus der Burg wurde ein erzb. bzw. domkapitularisches Amt. Ab 15. Jh. gab es außerhalb der Stadtmauern kleinere Vorstädte, so vor dem Magd. Tore eine neue Neustadt. Die alte Neustadt unter 2 Bürgermeistern und Ratmännern war eingeteilt in 3 Rotten und getrennt von Altemarkt, der früheren Altstadt. Im Schmalkaldischen und im 30jg. Krieg fand das Magd. Domkapitel in E. Zuflucht; auch wichtige Entscheidungen fielen hier (1628 die Absetzung des Administrators Christian Wilhelm). Die Einnahme E.-s im Schmalkaldischen Krieg durch die Truppen der Stadt Magd. brachte im Jahre 1547 für die Stadt die Reform. mit sich. Nur das Kl. Marienstuhl blieb kath., mußte aber seine Kirche dem Simultangottesdienst für den OT Altemarkt zur Verfügung stellen. Im 30jg. Krieg war das Amt E. Besitz und zeitweiliger Wohnsitz des schwedischen Generals Banér. Durch den Westfälischen Frieden kam E. dann an Brand., zunächst zu dessen Ftm. Halb. und ab 1680 zu dessen Hzt. Magd. Im Jahre 1730 wurde für die evg. Gemeinde von Altemarkt dem Kl. Marienstuhl die *St. Katharinenkirche* gebaut und 1732 für die Katholiken an Stelle der alten Pfarr- und *Kl.-kirche* eine neue Kirche errichtet, die ein bedeutendes Beispiel einer etwas wuchtigen mitteldt. Barockkunst ist. Nach der Säkularisation des Kl.-s im Jahre 1809 blieb sie Pfarrkirche der kath. Diasporagemeinde. Im 19. Jh. wurde E. Mittelpunkt der sich in der E.-er Mulde entwickelnden Zuckerrüben- und Braunkohlenindustrie sowie des Kalibergbaus. So hatte E. 1965: 6800 Ew. (III) *Schra*

Städtisches Museum, Moritz-Wiener-Straße 3. — LV 120, Bd. 2, S. 466—468. — LV 624, Bd 31: Kr. Wanzleben S. 46—67. — LV 239, S. 43, Abb. 32—39. — HEiserhardt, Wasserfeste u. Burg E., in: Heimatkal. f. d. Kr. Wanzleben 2, 1939, S. 55—56. — PKoch, Gesch. d. St. E., 1933. — FSchrader, Z. Topographie d. ottonischen Marktsiedlung Osteregulun, in: Z. f. Archäol. 4, 1970, S. 270—286. — Ders., → Hadmersleben

Eggenstedt (Kr. Wanzleben) liegt 15 km nw. Wanzleben am Rande des »Hohen Holzes«. Ehedem zur Gft. → Sommerschen-

burg gehörig, wird es 1143 in einer Bestätigung des Kl. → Gottesgnaden als dessen Eigentum genannt. 1399 erhielt Burchard XXII. v. der Asseburg das Dorf vom genannten Kl. zusammen mit dem j. wüsten Dorf Eilersdorf. 1563 war die Zahl der Ew. bis auf 10—12 gesunken. Im 30jg. Krieg hatte E. so zu leiden, daß die letzten Bewohner den Ort verließen. 1660 erhielt Christian Christoph v. der Asseburg durch Erbschaft das gänzlich verwüstete Gut E., erwählte es zu seinem Wohnsitz und wurde Stifter einer dortigen Linie der v. der A., die aber bereits 1767 wieder erlosch. Christian Christoph fiel 1675 in der Schlacht bei Fehrbellin und wurde im E.-er Erbbegräbnis beigesetzt. In der 1758 neuerbauten *Kirche* befindet sich sein mit Wappen und Kriegsgerät bedecktes *Epitaph*. Nach dem Aussterben der E.-er Linie fiel das Gut an eine jüngere Ampfurther Linie der v. der A. Maximilian v. d. A., seit 1814 mit der verwitweten Tochter Friederike des Feldmarschalls Blücher verheiratet, erbte 1814 auch → Neindorf und Peseckendorf. Das 1751 neuerbaute *barocke Herrenhaus* in E. ist bis auf ein mittleres Risalit von drei Achsen ein einfaches Bauwerk mit zwei Achsen in Fachwerk und rechtwinklig dazu zwei Seitenflügeln. (I) *Bur*

LV 624, Bd. 31: Kr. Wanzleben, S. 67 f. — LV 458, S. 289. — MTrippenbach, Asseburger Fam.gesch., 1915

Eichenbarleben (Kr. Wolmirstedt).

1140 erwarb hier ein Gf. Hoyer 12 Hufen vom Stift St. Sebastian in → Magd., worin man die Grundlage des späteren Gutes vermutet. Damit dürfte eine seit 1283 urkl. vorkommende Ministerialenfam. v. E. zusammenhängen. Aufgrund der noch teilweise vorhandenen Wassergräben vermutet man ferner an der Stelle des Gutes eine ehem. Wasserburg. In E. hatten noch mehrere geistlichen Institutionen, darunter vor allem die Kl. Marienthal bei Helmstedt und → Hamersleben, umfangreicheren Besitz. Das Gut ging als Magd. Lehen 1452 von den v. Wanzleben an die v. Alvensleben über. Diese erweiterten ihren Besitz später noch und waren Ortsherren von E., bis das Gut 1811 durch Verkauf an die v. Krosigk kam (j. Volksgut). 1702 erbaute Gebhard v. A. das schlichte *Gutshaus*. In der *Ortskirche* erinnern zahlreiche mehr oder weniger kunstvolle *Grabdenkmäler* an die Zeit der v. Alvenslebenschen Herrschaft. Aus dem in E. ansässigen Zweig stammten die preuß. Generäle Gustav v. A. (1803—1883) und Constantin v. A. (1809—1892), von denen der erstere Generaladjutant Ks. Wilhelms I. war und im Auftrage Bismarcks 1863 die bekannte, daher sog. Alvenslebensche Konvention mit Rußland abschloß. (I) *Schwi*

LV 258, S. 420. — LV 624, Bd. 30: Kr. Wolmirstedt, S. 53—58

Eichstedt → Krepe (Gerichtsplatz)

Eilenburg (Kr. Delitzsch/Eilenburg).

Die 961 erstm. genannte »civitas Ilburg« im Gau Quezici bestand wie der benachbarte

Burgward → Püchau (922: »Bicni«) schon seit Kg. Heinrich I. als Erweiterung einer auf beherrschender Höhe gelegenen slaw. Wallburg über dem w. Mulde-Ufer. Der Name, vielleicht halb dt., halb slaw., bedeutet wohl Lehmburg. Die zugehörige Mark wurde 981 dem Gf. Bio v. Mers. unterstellt. Nach dessen Tode 999 gelangte der Komitat E. an seinen Neffen Friedrich aus dem Hause der Buziker (Wettiner), † 1017. Sein Neffe Dietrich, Sohn Dedis v. Zörbig, vereinigte nach des letzteren Tode (1009 bei → Tangermünde) die gesamten wettinischen Besitzungen (→ Wettin, → Brehna, → Zörbig u. E.) in seiner Hand. Nach dem Tode seines Schwagers Ekkehard II. (1046) erhielt er noch die Niederlausitz. Die E.-er Linie der Wettiner starb 1123 mit Heinrich II., Mgf. v. Meißen und der Niederlausitz, sowie Gf. v. E., aus und gelangte an Konrad v. Wettin. Dieser, in die Gesch. als Konrad der Große eingegangen, schuf nach mancherlei Wirrnissen zuletzt mit der Erwerbung der Gft. Rochlitz (1147) die Basis der großen Territorialmacht seines Hauses. Albrecht der Entartete verkaufte, im Streite mit seinen Söhnen, 1291 die Mark → Landsberg (= Eilenburg) an Mgf. Otto IV. v. Brand. 1364 löste Ks. Karl IV. die Lausitz nebst E. wieder ein, die nunmehr böhmisches Kronlehen wurde. Doch brachten die Mgff. v. Meißen die E.-er Herrschaft 1394—1402 käuflich wieder in ihren Besitz.
Zum landesherrlichen Vogt berief Mgf. Dietrich um 1172 den Sohn Konrad des Bgf. Ulrich v. Wettin (aus fränkischem Geschlecht). Dieser Konrad, zwar aus der Stellung eines Vasallen in den Ministerialenstand absinkend, nannte sich nach seinem Amtssitz nunmehr v. Ilburg. Seine Nachkommen behielten diesen Namen bei und genossen bzw. erwarben Besitz und Rechte, die weit über den Umfang eines zunächst nicht erblichen Vogt-Amtes hinausgingen. Das Geschlecht, das die Burg E. vergrößerte und verstärkte, breitete sich in Meißen und über dieses Land weit aus. Doch begann 1376 die Veräußerung des E.er Besitzes an den der Fam. verwandten Thimo v. Kolditz, Kammermeister Karls IV. 1386 wurde auch das letzte Stück der Feste E. — man unterschied nach den Linien Vorder-, Mittel- und Hinterhaus — an den v. Kolditz verkauft. Die Ileburgs gingen im 14. Jh. nach Ostpreuß., wo sie unter dem Namen v. Eulenburg zu einem der bekanntesten Adelsgeschlechter wurden. Im Verlauf des Mers. Bfs.fehde um den von Kg. Wenzel designierten Andreas v. der Duba und den Erwählten Heinrich v. Stolberg wurde die *Burg* E. am 28. 8. 1386 erobert und zerstört. Da die finanzielle Lage der Gebrüder v. Kolditz den Wiederaufbau der Burg nicht erlaubte, erwarb Mgf. Wilhelm I. auf dem Wege über die Pfandschaft — endgültiger Verkauf 1402 — den alten Stammsitz seines Hauses zurück. Im 15. Jh. gewann das Schloß das stattliche Aussehen, das es bis zum 30jg. Krieg bewahrt. Dann verfiel es und ist heute, trotz seiner 3 mächtigen *Bergfriede* nur noch ein Schatten seiner selbst.
Die Stadt E. verdankt ihre Entstehung teils dem missionarischen Wirken des in der Umgebung reich begüterten → Petersberger

Stiftes, teils der Ansiedlungstätigkeit Konrads des Großen und seines Sohnes Dietrich, der am 30. 4. 1161 die Burgkapelle St. Peter und die »parochia in Ilburch« — (d. i. die S. Nikolai-Kirche als Nachfolgerin einer für die sorbischen Anwohner errichteten S. Andreas-Kapelle) — dem Stift P. unterstellte. Die ersten dt. Ansiedler im Bereich der von Mulde-Armen umflossenen sog. Unterstadt waren meist Niederländer. Der Grundriß der Stadt entspricht dem weitverbreiteten Kolonialschema: von W nach O durchlaufende Hauptstraße mit rechtwinklig von ihr ausgebauten Nebenstraßen. Die sog. Bergstadt (»Berg«) auf der Burghöhe ist ein Konglomerat von ehem. Burglehn- und Wirtschaftshöfen, dem Petersberger Kl.-vorwerk (Rittergut Eulenfeld) und dem Sorbenweiler Zscheppelende, wie es denn außerhalb der Altstadt die sog. Acht Gemeinden gab, u. a. Sand, Hinterstadt, Thal, Gassengemeine, Leipziger und Torgauer Steinweg.

E. wurde erst ab 1500 ummauert, da Mulde, Wall und Graben bis dahin ausreichend Schutz boten. Im Ma. im wesentlichen Akkerbürger- und Brauer-Stadt mit weit über den Lokalbedarf hinausgehendem Hopfenbau, daneben Fischerei und Weinbau, erlebte E. im 16. Jh. als städtisches Gemeinwesen seine Blütezeit. Luther verhandelte 1520 auf dem Schlosse über die Einführung der Reform. Aus alter E.er Fam. wurde hier 1586 der Kirchenlieder-Dichter Martin Rinckart (»Nun danket alle Gott«) geboren. Im 30jg. Krieg erlitt die Stadt in erbarmungslosem Wechsel Brandschatzung, Pest und Hungersnot. Volle Gerichtsbarkeit (Schriftsässigkeit) erlangte der Rat 1404, zunächst auf Widerruf, dann befristet, 1698 »für ewige Zeiten«. Die Ratsverfassung ist erstm. 1362 bekundet. Ihre Einführung dürfte 80 Jahre früher anzusetzen sein. Die industrielle Umwandlung des E.er Wirtschaftslebens begann mit der Einbindung der Stadt in das mitteldt. Verkehrsnetz 1872—1927. In E. wurden 1850 die erste dt. Konsumgenossenschaft und mit Hilfe von H. Schultze-Delitzschs der erste Vorschuß-Verein gegründet. Seit M. 19. Jh. entwickelten sich Textilfabriken, Maschinenbauanstalten, vor allem aber die Celluloid-Industrie zu großer Blüte. Letztere, mit reichem Erzeugnisprogramm, bestimmt heute die wirtschaftliche Struktur E.s. Die Stadt wurde in den letzten Kampftagen des 2. Weltkrieges schwer in Mitleidenschaft gezogen, doch wieder aufgebaut.

(V) *Ne*

Kreis- und Stadtmuseum, Schloßberg 7. — WBüchting u. PPlaten, Gesch. d. Stadt E. u. ihrer Umgeb., I. Teil, 1923 (mehr nicht erschienen). — LV 120, Bd. 2, S. 468—471. — CFettler, CMüller, Gesch. v. E. u. Umgeb., 1900. — CGeißler, Chron. d. Stadt E., 1829. — AGiersch, OCinutta, Chron. d. Stadt E., 1930. — FGundermann, Chron. d. Stadt E., 1879. — PPlaten, Zur Gesch. d. E.-er Schlosses, in LV 38, Bd. 9, 1933, S. 34—40

Eilsleben (Kr. Haldensleben/Wanzleben). Ob das Kl. Fulda vor 973 in E. oder doch wohl eher in → Alsleben oder → Eisleben im Mansfeldischen Besitz hatte, ist umstritten. Dagegen besaß sicher das Kl. Werden/Helmstedt zu Beginn des 11. Jh. hier Güter.

Zahlreiche andere Kll. treten später hier als Grundbesitzer auf (Kl. Marienthal, Stift → Hamersleben, Stift → Quedlinburg, St. Lorenz in Schöningen und St. Lorenz in → Magd., Kl. → Althaldensleben, Kl. → Marienborn, Stift → Walbeck). 1144 nennt sich eine Ministerialenfam. nach E., die bis 1433 in → halb. Diensten öfter in den Urk. erscheint. Sie hatte hier einen Sattelhof inne, aus dem vielleicht die sog. Bärburg, ein 1205 zuerst erwähntes »castrum« sw. des Ortes hervorgegangen ist. Die Burg wurde damals vom Bf. von Halb. eingenommen und zerstört. Nachdem 1305 die offenbar noch immer wüste Burgstelle an das Kl. Marienthal übergegangen war, besaßen um 1380 die v. Warmsdorf das anscheinend wieder aufgebaute »castrum«, das aber 1393 nur noch als Hof bezeichnet wird. Dieser wurde damals von den v. Veltheim mit der Burg → Ummendorf vereinigt, zu der auch der Ort E. seither gehört hat. E. besaß im 14. Jh. zwei Tore, ein Rathaus, eine Waage, das Braurecht und zwei Jahrmärkte. Auch die *Kirche* scheint mit einer Eigenbefestigung versehen gewesen zu sein, denn im 16. Jh. werden die »spieker« auf dem Friedhof erwähnt, die analog zu anderen derartigen Anlagen im Falle der Gefahr die bewegliche Habe und Vorräte der sich hier verteidigenden Dorfbewohner aufnehmen sollten. Im 17. und 18. Jh. verschwanden die Ansätze einer städtischen Entwicklung wieder. Doch blieb E. ein großes wohlhabendes Dorf mit 109 Hufen bzw. 57 Höfen von Ackerleuten und anderen. Durch die direkte Eisenbahnverbindung von Magd. über Helmstedt nach Braunschw. 1872 und die Nebenbahnen nach Blumberg, Schöningen und → Haldensleben wurde E. zum Eisenbahnknotenpunkt und nahm an Ew. zu. Eine später wieder aufgegebene Zuckerfabrik wurde erbaut, auch der Handel mit landwirtschaftlichen Produkten dehnte sich aus. Besonders wirkte sich aber die vorübergehende günstige Entwicklung des Kali- und Braunkohlenabbaus und der Chemischen Werke in der Umgebung auf E. aus. So hatte E. 1925: 2825 und 1965: 3200 Ew.
(I) *Schwi*
LV 626, Bd. 1: Kr. Haldensleben S. 209—214. — LV 258, S. 405 f. — Thiele, Gesch. d. Dorfes E., 1903. — AHansen, Z. Entstehungsgesch. d. Burgen E. u. Ummendorf, 1937

Eisleben (Kr. Eisleben). Der Ort könnte auf das 5./6. Jh. zurückgeführt werden, wenn die am Hang zum Bahnhofsberg aufgefundenen Thür.-gräber zur ältesten Siedlung E., die dann etwa an der Petrikirche oder wenig w. davon gelegen haben müßte, gehören. Funde im Museum Eisleben. *S-T*
Die althür. Siedlung im Tal des Wilderbaches und am W.-Rande des im 12./13. Jh. trockengelegten Faulen Sees sowie an dem Schnittpunkt mehrerer Urwege ist nicht das »Esiebo« (verschrieben für »Eslebo«) des Hersfelder Zehntverzeichnisses, das vielmehr Aseleben a. Süßen See meint. Die älteste Form des Ortsnamens ist vielmehr »Gisleva« (1045, 1046, 1180 auch »Jetleve«).

Er bedeutet Wohnsitz des Giso. Dieses älteste Dorf E. lag außerhalb der ältesten Stadtummauerung vor dem Winzertor n. des von → Sangerhausen kommenden Urweges auf dem Gelände des heutigen Fahrbetriebes des Mansfeld-Kombinats. Dafür spricht u. a. das dem alten Dorf s. gegenüberliegende Neue Dorf (am Katharinenstift). Im alten Dorf befand sich der Wirtschaftshof des 1045 bezeugten prediums der Edlen v. → Wimmelburg, später ein Hof der Edelherren v. → Seeburg. Letztere waren Patrone der St. Godehards-Kirche. Ö. des alten Dorfes entwickelte sich in Verbindung mit dem Wimmelburgischen Hofe im 10. Jh. ein Marktverkehr. Auf dem ausgedehnten Kgs.-gut im Hassegau bei dem Alten Dorf E. dürfte schon früh eine Burg entstanden sein (am Faulen See, j. Schloßplatz). Sie ist identisch mit dem »Gisleua« des Verzeichnisses der kgl. Tafelgüter aus der M. 12. Jh. 1196 und in der Folgezeit werden »milites« von E. genannt. Der Gegenkg. Hermann v. Luxemburg weilte 1081 auf der Burg E. Die Pöhlder Annalen berichten sogar, daß er hier zum Kg. gewählt worden sei. Das Bild wohl eines Kg.-s am Rathaus wird als das Hermanns gedeutet und vom Volk als »Knoblauch-König« bezeichnet. Es ist eines der Wahrzeichen von E.

Nach dem Sieg am → Welfesholz 1115 erlangten die Bff. v. → Halb., die bereits Herren des Marktortes E. waren, auch die Lehnshoheit über die Burg E. Unklar sind die Besitzverhältnisse der Folgezeit. Wenn 1311 nur die Stadt E. im Besitz der Gff. v. Mansfeld erscheint, so kann die Burg erst beim Erwerb der Herrschaft → Helfta 1346 an die Gff. gekommen sein. Andererseits verfügte schon 1256 Bgf. Burchard III. über einen Hof bei der Burgkapelle St. Georg. Der oben erwähnte Marktverkehr neben dem Wimmelburgischen Wirtschaftshof muß bereits E. 10. Jh. seine rechtliche (kgl.) Anerkennung gefunden haben, da Ks. Heinrich III. 1045 dem Bf. Brun v. Minden als Bruder des Pfalzgf. Siegfried III. aus dem Hause Wimmelburg und seiner Mutter Ota das Markt-, Münz- und Zollrecht auf dem Eigengute derselben »in loco Gisleva« in der Form bestätigte, wie es ihre Vorfahren durch Erlaubnis der kgl. Vorgänger ausgeübt hatten. Noch mehr: in der Urkunde Ks. Ottos III. für das → Quedlinburger Stift von 994 gehört Isleuo zu den »legaliter« errichteten Märkten, die durch das an Quedlinburg verliehene Marktrecht nicht beeinträchtigt werden durften.

Der älteste Markt E.-s ist nicht auf dem heutigen Marktplatz, sondern auf dem Andreaskirchplatz, nächst dem Wimmelburgischen Hof und dem Alten Dorf zu suchen. Noch 1432 ist von 2 Marktplätzen die Rede, dem jetzigen und dem Markt im Bezirk »trans ecclesiam« (vom neuen Markt aus gesehen), in dem »Burgfriede« herrschte.

Als früheste Verwaltungsorgane in der von Kaufleuten, Hofhandwerkern und zugezogenen bäuerlichen Elementen sich bildenden Gemeinde finden wir die Schöffenbank, für einfache Angelegenheiten das Burding. Daneben entwickelte sich gegen E. 12. Jh.

A₁ Verm. Lage des Dorfes E. (Auguß)
A₂ " " " " (Neuß)
B Burgbereich
C Marktsiedlung
D Erweiterung

Stadtplan von Eisleben (18. Jh.)

1 Andreaskirche
2 Nicolaikirche
3 Petrikirche
4 Rathaus
5 Waage
6 Kornmarkt
7 Holzmarkt
8 Ehem. Schloß
9 Luthers Geburtshaus
10 Luthers Sterbehaus
11 Hohes Tor
12 Friesentor
13 Valva qua itur Helpede
14 Glockentor
15 Hl. Geisttor
16 Ramtor
17 Klippentor
18 Neustädter Tor
19 Winzertor
20 Friesenstraßentor
21 Viehweidetor

a Entenplan (Wendenplan?)
b Plan
c Sangerhauser Straße
d Jüdenstraße
e Klosterstraße
f Friesenstraße

ein Rat. Eine Stadtrechtsverleihungsurk. für E. ist dagegen nicht bekannt. 1180 wird E. »civitas«, die Ew. werden »cives« genannt. Die Bezeichnung »burgenses« kommt nur 1180 und 1301 den 12 Schöffen zu. Entscheidend für den weiteren Aufschwung des Gemeinwesens war die Belehnung der Gff. v. → Mansfeld mit E. durch den Bf. v. Halb. (vor 1286). Sie stellten seither den Stadtvogt. E. 13. Jh. besitzt die Stadt die Steuerhoheit. Wie in → Halle wurden die Grundstücke in Schöffen- bzw. Schultheißen- und Ratslehen unterteilt.

E. 12. Jh. entstand der jetzige Markt. Um ihn herum wuchs die von Mauern (1286 erstm. erwähnt) umgebene Altstadt mit einem Wohnbezirk für die Juden und einem stadtherrlichen Wohnsitz ö. des neuen Marktes, die Kemenate genannt. Ackerwirtschaft, Tuchmacherei und -handel, Weinbau und der Handel mit Kupfer dürften E. des Ma. die wichtigsten Tätigkeiten der Ew. gewesen sein. Der Bergbau spielte erst eine Rolle, als er sich von → Hettstedt und Mansfeld her dem »Eisleber Berge« näherte.

Eine Stadterweiterung vor allem in ö. Richtung wurde durch die

Entsumpfung des Faulen Sees möglich, die von Niederländern während der 2. H. 12. Jh. durchgeführt wurde. Sie siedelten an der »platea Frisonum« (1327), später zu Freistraße verderbt. Bezeichnenderweise erhielten sie kurz vor 1200 eine *Nikolai-Kirche*. Auch die Siedlung s. der Bösen Sieben um die *St. Petri-Kirche* wird auf friesische Siedler zurückgeführt.
Zwischen 1373 und 1379 schränkten die Innungen die Alleinherrschaft der patrizischen Fam. im Rat ein. — Mit der wachsenden Bedeutung E.s wurde das Archidiakonat von Wormsleben mit der *Marktkirche S. Andreas* verbunden. Die verschwundene St. Godehardi-Kirche (1191 erwähnt) dürfte später mit St. Nikolai verbunden worden sein (1447 SS. Godehardi et Nicolai). In der oberen Pfarrei sieht man heute St. Andreas, während in der unteren (1180) die Burg-Pfarrei St. Georg vermutet wird.
Vor dem großen Stadtbrand von 1498 waren bereits die Kemenate, die nunmehr steinern umgebaute *Burg* am Schloßplatz, von welcher der *Turm* noch erhalten ist, vorhanden, ebenso das 1409 erstm. erwähnte, aber sicher ältere *Rathaus* und das Kaufhaus, in dem die Bürgerversammlungen stattfanden. Um 1500 wurden das Petri-Viertel, Altes und Neues Dorf, die Friesensiedlung an der Freistraße und um St. Nikolai in die erweiterten und verstärkten Stadtmauern einbezogen, wodurch die ummauerte E. um das 4fache wuchs. Die Burg ward nunmehr zum Schloß in der Stadt und in den folgenden Jahrzehnten im Renaissancestil ausgebaut.
Einen zuvor nicht gekannten Aufschwung erlebte die Stadt in materieller, geistiger und kultureller Hinsicht zu Beginn des 16. Jh. Nicht zuletzt war dieser bewirkt durch den Bergbau auf Kupfererz und seine Verhüttung, dessen Blüte z. B. den Vater Luthers veranlaßte, in E. sein Glück zu versuchen, und zwar als Hüttenmeister mit sichtbarem Erfolg. Gf. Albrecht IV. v. Mansfeld gründete auf der ihm gehörigen Breite vor dem Neuen Dorf, dem Vogelsang, eine neue Bergstadt mit der 1513 erbauten *Pfarrkirche St. Annen* und einem Augustinerkl. Luther schlichtete schließlich kurz vor seinem Tode den darüber mit der Stadt und zwischen den Gff. entstandenen Streit. Der Name Neustadt E. bürgerte sich ein. Ein Rat wurde auch hier gesetzt, 1571—1589 das *Rathaus* erbaut und im »Kamerad Martin« einer knienden Bergmannsgestalt mit Arschleder und Berghäckel eine Art »Rechtswahrzeichen« erstellt. Die Neustadt erhielt eigene Märkte, bis in der westphälischen Zeit alte und neue Stadt miteinander vereinigt wurden.
1346 war schon das Zisterzienserinnen-Kl. → Helfta in die Nähe des Schlosses verlegt worden; das Annenkl. kam hinzu. Stattliche *Bürgerhäuser* wurden besonders am Markt erbaut. Unter Luthers Leitung entstand 1525 eine gehobene evg. Knabenschule, während die kath. gebliebenen Gff. eine für kath. Knaben gründeten. Beide wurden 1546 auf Luthers Rat zum E.er Gymnasium vereinigt.

E. war stets gemeinsamer, d. h. keiner Teilung unterworfener Besitz der Mansfelder Gff. In der von Kf. August v. Sachs. und dem Bt. Halb. abgeschlossenen Permutation von 1573 kam die Altstadt E. unter kursächs. Lehnshoheit. Und durch die Lehnspermutation von 1579 kam die bisherige magd. Lehnshoheit über die Vorstädte ebenfalls in die Hand von Kursachs. Beim Aussterben der Gff. v. Mansfeld 1780 fiel daher der gesamte Eisleber Bereich an Kursachs.
Allem von der Lehnspermutation übrigens nicht berührten Wohlstand und auch der Kulturblüte bereiteten der Stadtbrand von 1601, die Pestepidemien von 1607, 1610/11, 1626 und 1636 und schließlich die unaufhörlichen harten Drangsale, denen die Gft. Mansfeld vorzugsweise ausgesetzt war, ein jähes Ende. Die Ew.-zahl von 8000 zu A. 17. Jh. sank auf 4000 nach dem großen Kriege. Keine 20 Bergleute lebten mehr und die Schächte waren verfallen, die Gruben ersoffen, die Hütten zerstört. Eine merkliche Erholung trat erst ein, als der Bergbau 1671 ins Freie gelassen wurde und nun wagemutige wie kapitalkräftige Unternehmer sich zu 5 nach Hütten benannten Gewerkschaften zusammenschlossen und dadurch die allein vertretbare Betriebskonzentration bewirkten. J. erst konnte man großzügige Stollenbauten in den sächs. wie in den brand.-preuß. Revieren beginnen, um neue Abbaufelder vom Wasser zu lösen. Durch die Zusammenlegung (Consolidierung) jener 5 Gewerkschaften zur Mansfeldischen Kupferschieferbauenden Gewerkschaft im Jahre 1852 und dank der Ablösung des Direktionsprinzips durch das Inspektionsprinzip im Bergbau gelang es, der Stadt E. neue Kräfte zuzuführen. Die Verzettelung der Schiefergewinnung auf viele Abbaupunkte wurde beseitigt, und es entstanden auf einer Linie E.— → Klostermansfeld—Burgörner— → Gerbstedt wenige große Schachtanlagen, aber jede von ihnen mit mehreren 1000 Mann Belegschaft. Noch im 19. Jh. wurde die Schwarzkupfererzeugung auf 2 Hütten, davon eine bei E., konzentriert.
Hinzu kam der Bau der Halle—Kasseler Eisenbahn (1866). So stieg die Ew.-zahl von 9311 im Jahre 1849 auf 23 142 im Jahre 1885. Damit war aber eine Sättigung eingetreten; denn 1938 war die Ew.-zahl 24 510. Das geistige Klima wurde durch das Luthergymnasium, zahlreiche Volks- und Mittelschulen, die 1798 gegründete Bergschule, das Lehrerseminar (1836—1926), die Lehrer-Präparandenanstalt (1836—1926) und Fach- und Berufsschulen aufrecht erhalten. Stark entwickelt war das historische Interesse der Bürger (1864 Verein für Gesch. und Altertümer der Gft. Mansfeld). Aber auch das politische Streben der Bergarbeiterschaft (Streik 1909, Märzkämpfe 1920 und Frühjahrskämpfe 1921; beide Male war E. Brennpunkt der blutigen Auseinandersetzungen, an die manche Gedenkstätte erinnert) war erwacht. — Im 19. Jh. entwickelte sich ein umfangreicher Samenbau, vornehmlich auf den fruchtbaren Gefilden des ehem. Faulen Sees.
Bis heute ist E. der Sitz der zentralen Verwaltung des Kupfer-

schieferbergbaus (Mansfeld-Kombinat) geblieben. E. ist Geburtsort des Erfinders der Buchdruck-Schnellpresse Friedrich König (1774—1833); in enge Beziehung zur Stadt traten außer Martin Luther (sein Sterbehaus besser im ursprünglichen Zustand erhalten als das Geburtshaus) der Mansfelder Chronist Cyriacus Spangenberg (1528—1604), der Kirchenliederdichter Martin Rinkkart, der Erfinder der Tonwort-Methode Karl Eitz (1848—1924) und der Mansfelder Landeshistoriker Prof. Hermann Größler (1840—1910). (III) *Ne*

Kreis-Heimatmuseum, Andreaskirchplatz 7. — BSchmidt, D. späte Völkerwanderungszeit i. Mdtl., 1961. — LV 385, Bd. 1/4, S. 241—366. — HGrößler, Urkl. Gesch. E.s b. z. E. 12. Jh., 1875. — Ders., D. Werden d. Stadt E., in: LV 50, Bd. 19, 1905, S. 74—129; 20, 1906, S. 145—222; 21, 1907, S. 165—210; 22, 1908, S. 63—86; 23, 1909, S. 67—124. — Ders., D. ältesten Abb. d. Stadt E., in: LV 50, Bd. 11, 1897, S. 20—29. — Ders., Vom Einzelhof zum Stadtkr., Ein Blick auf d. Entwicklung d. Stadt E., in: LV 156, Bd. 34, 1910. — JBöhmer, E.s Anfänge, in: LV 50, Bd. 26, 1912, S. 95—158. — KKrumhaar, D. Gründung d. Neustadt E. u. ihre Gesch. b. E. d. 16. Jh., in Festschr. z. Bewillkommnung d. Harzvereins ... 1874. — NvArnstedt, Stadt E., in: LV 41, Bd. 2, 1870, 3 H., S. 107—138; 3, 1871, S. 523—574. — GKutzke, Aus Luthers Heimat. Vom Erneuern u. Erhalten, 1914. — Ders., Neue Unters. z. Siedlungsgesch. d. Lutherstadt E., in: LV 42, Bd. 2, 1950, S. 143—147. — HBurghardt, E. u. d. Mansfelder Land, 1955. — EEigendorf, Z. Siedlungskde. d. Raumes um E., 1960. — LV 120, Bd. 2, S. 472—475. — Berg- u. Lutherstadt E., kurzer gesch. Überblick, 1954. — 1000 Jahre E., Festschr., 1960. — LV 258, S. 217. — LV 239. — LV 240, S. 802. — LV 140, Text Bd. 2, S. 155f. — LV 624, Bd. 19: Mansf. Seekreis, S. 184ff. — LV 632 (Ha.) S. 85—94

Eisleben → Helfta (OT)

Elbenauer Werder. Vor 1012 muß sich die Elbe w. verlagert haben; der sandige Werder zwischen der Alten Elbe und der dadurch entstandenen Stromelbe gehörte aber weiterhin zum → Magd. Sprengel. Im 11. Jh. scheinen die Ask. Rechte auf dem Werder erworben zu haben. Im nw. Teil setzt sich im 12. Jh. das Erzbt. Magd. durch. Kl. Unser Lieben Frauen erschloß den heutigen Forst *Kreuzhorst* von Salbke aus durch den Hof (curia) Kulenhagen. Eine Ritterfam. v. Randau scheint den gleichnamigen Ort angelegt zu haben. 1295/1303 wird die sö. des Dorfes gelegene Burg *Randau* von Magd. Bürgern zerstört; 1655 waren noch Reste vorhanden; die flach erhöhte, mit Scherben des 12. und 13. Jh. durchsetzte *Burgstelle* ist noch erkennbar. 1447—1850 ist Randau im Besitz der v. Alvensleben. Der großbritannisch-hannoversche Minister J. F. v. Alvensleben ließ im 18. Jh. ein *Herrenhaus* erbauen, das im 19. Jh. einem Neubau wich. Die klassizistische *Kirche* beherbergt ein Grabmal des Andreas v. Alvensleben († 1598).

Vielleicht war auch *Elbenau* in der M. des Werders zeitweise erzstiftisch. 1311 verkaufte Erzb. Burchard III. seine Rechte im Flecken Elbenau an den Bf. v. Brand. und das Kl. Lehnin. Auf dem »burgberg« n. des älteren Dorfteiles muß sich eine Burg

befunden haben (blau-graue Scherben, Funde des 13. Jh.). Schon 1173 war Gottau sö. im Zipfel des Werders über das Kl. → Leitzkau (von Albrecht d. Bären und s. Sohn Dietrich v. Werben damit bedacht) an das Bt. Brand. gekommen. Die Bff. Gernand und Heinrich hielten sich nachweisbar 1237 bzw. 1275 in ihrem »Haus« Gottau auf (schwache Grabenspuren der Bf.-burg noch auf der Flur »Burg Gothe« zu erkennen; 1725 noch ein doppelter Graben und ein breiter Wall vorhanden). *Ranies* mit einer Zollstätte (1176 Offo v. Ranies, 1207 Domherr Rudolf v. Ranies zu Magd.) wurde 1316 bfl.brand. Auf der j. modern bebauten Hochfläche im Ort, 4 m hoch und 32 m Durchmesser, ist neben der *Fachwerkkirche St. Pankratius* (Deckenmalereien von »1629«) in 1 m Tiefe der Burgüberrest (Pflaster, Mauerzüge, ein Brunnen) angeschnitten worden.
1343 endet dann plötzlich die Zeit der Bff. Sie verkauften ihre Häuser Elbenau und Gottau und das Lehen Ranies an Hz. Rudolf v. Sachs. Sachs.-Wittenberg hat dann, ungeachtet dessen, daß es noch 1445 und 1466 die Lehnsbindung anerkannte, im Schloß Elbenau (keine Reste vorhanden) das dem Amt → Gommern zugeordnete »Amt Elbenau« für seinen Werderteil eingerichtet. A. 16. Jh. residierte dort noch ein Schloßhauptmann; A. 18.Jh. der Oberforstmeister für die kursächs. Ämter → Gommern, → Wittenberg und Belzig. S. von Elbenau wird an der Stelle des heutigen *Grünewalde* 1639/45 eine magd.-kursächs. Grenzwache eingerichtet. Der Fähr- und Schifferort Grünewalde blühte seit dem 18. Jh. auf. Dank des Wehrs von → Pretzien gingen die Bauern auf dem Werder E. 19. Jh. von der bis dahin vorherrschenden Weidewirtschaft stärker zum Ackerbau über. Nach 1936 erweiterte sich die Stadt → Schönebeck um Grünewalde und Elbenau. (II) *Rö*

FWinter, Wanderungen über d. E.-er Werder, in: LV 47, Bd. 10, 1875, S. 97—116. — LV 624, Bd. 21: Krr. Jerichow. S. 80 f., 223—225. — LV 542, Bd. 1, S. 72 f. — LV 73, Bd. 9: Wüstungskde d. Krr. Jerichow, S. 52—54, 115, 349—352, 362 f. — MHenninge, Randau. Gut u. Dorf i. Vorzeit u. Gegenwart, 1913. — LV 258, S. 387—389. — LV 779

Elbeu, OT v. Wolmirstedt (Kr. Wolmirstedt). Im Elbtal, 1,4 km sö. des Dorfes lagen ganz gering erhöht, die Reste der Hildagsburg. Slaw. Wallburg um 800, später dt. Burg. Darunter befand sich eine durch einen Deich geschützte germanische Siedlung der Spätlatènezeit bis frühen römischen Ks.-zeit. *S-T*
E. war schon 1136 kgl. Zollstätte an der damals hier vorbeifließenden Elbe, denn Ks. Lothar v. Süpplingenburg befreite die → Magd.-er Kaufleute von der Zahlung dieser Abgaben. 1,4 km sö. des Ortes befand sich die j. teilweise durch den Bau des → Mittellandkanals beseitigte Hildagsburg. Diese könnte mit der schon 937 dem Magd. Moritzkl. von Otto I. geschenkten »Winidiscunburg« identisch sein, falls diese nicht bei → Groß Ammensleben gelegen haben sollte. Die Hildagsburg befand sich im Sumpf-

gebiet w. des ehem. Hauptlaufes der Elbe und war im 8. Jh. vielleicht von Slaw. angelegt worden. Im 10. Jh. war sie in dt. Hand übergegangen, ohne daß wir darüber Näheres erfahren. Sie dürfte dann den Charakter einer Reichsburg besessen haben und wurde verm. von den Mgff. der Nordmark im Auftrage des Reichs verwaltet, denn 1129 befand sich im Besitz Udos v. → Freckleben, der damals als vom Kg. Belehnter mit dem Ask. Albrecht dem Bären in heftigem Streit wegen der Nachfolge in der Nordmark lag. Dabei eroberte Albrecht die Burg im angegebenen Jahre und zerstörte sie. Doch dürfte er sie behalten und bald wieder aufgebaut haben, denn 1134 nennt er sich ganz ausnahmsweise einmal Mgf. v. H. Die Burg war für den Mgf. und seine Nachfolger besonders wichtig, weil sie damals den Verkehr auf der Elbe beherrschte und außerdem Bindeglied zwischen den n. und s. Besitzungen der Ask. war. Noch 1196 war H. als erzbl. Lehen im mgfl. Besitz. Sogar Münzen mit der Herkunftsangabe H. wurden hier verm. von den Ask. geprägt. Die besondere Bedeutung der Anlage wird auch daraus ersichtlich, daß nach dem Goslarer Stadtrecht von 1219, das aber in diesem Teil ältere Bestimmungen enthält, die dortigen Bürger verpflichtet waren, bei Angriffen die Burghut in der H. 14 Tage lang zu übernehmen, wie wir das in ähnlicher Weise auch von → Arneburg und Meißen wissen. Mit der Verlegung des Elblaufes wohl im 13. Jh. verlor die H. ihre Bedeutung. Nur die zu ihr gehörige Nikolauskapelle wurde noch längere Zeit als Wallfahrtsort aufgesucht, bis auch sie im 14. Jh. in den Quellen nicht mehr vorkommt.

(II) *Schwi*

LV 327, S. 185 f., 190 ff. — LV 258, S. 442. — HDunker, Die Hildagsburg, der Burgwall v. E., AbhBerNaturkde. u. Vorgesch. Magd., Bd. 8, 5, 1953, S. 191 ff. — LV 748, S. 638 u. ö.

Elbingerode (Kr. Wernigerode). Das Gebiet um E. gehört ursprünglich zum Bereich des kgl. Jagdhofes → Bodfeld, der mit allem Zubehör von Ks. Heinrich II. dem Kl. Gandersheim geschenkt wurde. Nachdem vorübergehend die Gff. v. Honstein und die Gff. v. → Blankenburg mit diesem Gebiet belehnt gewesen waren, erhielt es 1247 Hz. Otto das Kind v. Braunschw. vom Stift Gandersheim zu Lehen. Schon vor 1206 muß als Rastort an dem alten als Trogweg hervortretenden Verbindungsweg zwischen → Wernigerode und Nordhausen eine 1220 als Dorf bezeichnete Siedlung entstanden sein. Im gleichen Jahr wird auch ein Vogt zu E. erwähnt, was das Bestehen einer als Wohnsitz dieses Beamten benutzten Burg voraussetzt. Diese wird in den Quellen allerdings erst 1298 genannt. Die Verwaltung der umfangreichen Forsten und mehr noch das Aufblühen des Bergbaus auf dem → Harz ließen die dörfliche Siedlung bald zu einer kleinen Stadt werden. Seit 1343 hatten die Gff. v. Wernigerode E. als braunschw. Afterlehen inne. Ihre Erben, die Gff. v. Stolberg, blieben später auch Lehnsinhaber von E. Im 16. und 17. Jh. benutzten aller-

dings die Braunschw. Hzz. die schlechte Finanzlage der Gff. v. Stolberg-Wernigerode dazu, ihnen ihre Rechte in E. nach und nach immer mehr zu entziehen. Schließlich nahmen sie 1653 das Amt E. in eigenen Besitz. Die vom Wernigeröder, später hannoverschen Amtmann als Wohnsitz benutzte Burg war 1514 weitgehend erneuert worden. Sie wurde 1599 und 1622 noch umkämpft, doch brach man sie schließlich 1739 bis auf geringe Spuren ab. Seit 1815 gehört E. zum Kgr. Hannover und unterstand M. 19. Jh. der Berghauptmannschaft Klausthal. Der Bau der Harzquerbahn und das Aufblühen der Kalk- und Holzindustrie ließen die Stadt an Bedeutung gewinnen. 1932 wurde E. von der Provinz Hannover (Kr. Ilfeld, Reg.Bez. Hildesheim) an die Provinz Sachs. abgetreten. 1965 hatte E. 4700 Ew. Das Schwefelkiesvorkommen und das Roteisenerzvorkommen am Buchenberg geben der Stadt j. eine besondere Bedeutung. (III) *Schwi*

GLindemann, Gesch. d. Stadt E., 1909. — ChDelius, Bruchstücke a. d. Gesch. d. Amtes E., 1813. — LV 239, Bd. 1, S. 95 f. — LV 240, S. 83 f.

Elbingerode → Bodfeld (Burgruine)

Elster (Kr. Wittenberg/Jessen). Das an der Straße von → Wittenberg nach → Herzberg in der Nähe der Mündung der Schwarzen Elster in die Elbe gelegene Dorf besaß seit alters eine Elbfähre und war jh.-lang als Einschiffungsplatz für Getreide wichtig. Dieser Funktion verdankt es seine 1428 bezeugte Benennung als »Markt«. Bis zum 30jg. Kriege wurde es als Städtchen, danach noch als Flecken bezeichnet, obwohl seine Ew. außer Landwirtschaft und Getreideverschiffung keine gewerbliche Tätigkeit ausübten. 1818 hatte E. 300 Ew., 1939: 2593 Ew. In jüngster Zeit ist im Anschluß an hier vorhandene Kieslager ein Betonwerk in Betrieb genommen worden. (V) *Bla*

Elsterwerda (Kr. Liebenwerda). Zur Deckung des Übergangs der Straße von Dresden nach Berlin über die Schwarze Elster wurde wohl im späteren 12. Jh. eine Burg errichtet, die in einem herrschaftlichen Zusammenhang mit dem Besitz der Bff. v. Naumb. um Strehla stand; noch im 14 Jh. war E. Naumb.-er Lehen. Im Anschluß an die Burg entstand zweifellos noch im 13. Jh. das 1343 zuerst genannte »Städtchen« mit der *Katharinenkirche*, die in spätgot. Zeit ihre heutige Gestalt erhielt. Auf die bis 1367 zu verfolgende naumb. Oberlehnsherrlichkeit folgte eine Zeit wechselnder herrschaftlicher Zugehörigkeit, aus der sich die seit 1372 nachweisbare Landeszugehörigkeit der Mgff. v. Meißen ergab. E. wurde in den Bereich des mgfl. Amtes Großenhain einbezogen und gehörte auch kirchlich zum dortigen Archidiakonat. Das aus der Burg hervorgegangene *Schloß* war Mittelpunkt einer größeren Grundherrschaft, als deren Inhaber seit dem 14. Jh. die v. Köckritz erscheinen, die A. 16. Jh. dem Raubrittertum verfielen und deshalb 1512 vom Hz. zum Verkauf ihrer Herrschaft ge-

zwungen wurden. 1529—1612 war sie im Besitz derer v. Maltitz, 1727 kaufte sie Kf. Friedrich August I., der das Schloß 1727—37 zu einem Jagdschloß umbauen ließ. Es wurde 1776—96 vom Hz. v. Kurland (Sohn Kf. Friedrich Augusts I.) zum Sommeraufenthalt benutzt, diente seit 1857 als Lehrerseminar und beherbergt seit 1937 eine Oberschule. Die nicht ummauerte Stadt lebte von Landwirtschaft und Handwerk, worunter besonders die Töpferei hervorragte. E. bliebt stets unter patrimonialer Obrigkeit, 1696 brannte es größtenteils ab. Eine Belebung der Wirtschaft trat durch den 1740 erbauten Grödel-E.-er Floßkanal ein, der das aus den weiten Wäldern der Umgebung herangeflößte Holz an die Elbe führte und den Holzhandel und -transport beim E.-er Holzhof konzentrierte. Das gewerbliche Leben entwickelte sich daher im 19. Jh. durch die Holzverarbeitung, zu der seit 1900 auch ein Eisenwerk und die Erzeugung von Metallwaren und Maschinen hinzukamen. In den Jahren 1874/75 erhielt die Stadt Eisenbahnanschluß nach → Falkenberg und Kohlfurt, nach Dresden und Berlin und schließlich nach Riesa, so daß sich an einem so wichtigen Verkehrsknotenpunkt eine gute wirtschaftliche Aufwärtsentwicklung vollziehen konnte. Von 943 Ew. im Jahre 1818 stieg die Bevölkerung auf 8721 Ew. im Jahre 1939. Zentrale Funktionen ergaben sich durch die Errichtung der Superintendentur 1815 und des Amtsgerichts 1879. 1815 ging E. von Sachs. an Preuß. über und wurde dem Kr. Liebenwerda zugewiesen. Nach dem 2. Weltkrieg brachte die Umwandlung einer ehem. Fahrradfabrik in eine Fabrik für Melkanlagen (VEB Elfa) und die bedeutende Erweiterung des um 1900 errichteten Steingutwerkes im Ortsteil E.-Biehla eine beachtliche Steigerung des wirtschaftlichen Lebens. (V) *Bla*

LV 120, Bd. 2, S. 477 f. — LV 441, ²1929, S. 49 ff. — LV 440, S. 127 ff. — LV 655, S. 23 f. — OSchroeter, Schloß E., in: Nachrbl. d. Landelektrizität Liebenwerda 12, 1933, S. 28—29

Emden (Kr. Haldensleben). Eine Urk. zu 1022, nach der Bf. Bernward v. Hildesheim dem dortigen Michaeliskl. Güter zu E. schenkt, ist ebenso gefälscht wie die Bestätigung dieser Schenkung durch Ks. Heinrich II. Doch könnte St. Michaelis ebenso wie nachweislich 1152 Kll. → Hillersleben und mehrere andere Kll. (vor allem → Althaldensleben) hier Besitz gehabt haben. Nachdem im 12. Jh. ein sich nach E. nennendes Ministerialengeschlecht deutlich wird, hatten neben vielen anderen später die v. Meinersen und v. Alvensleben Anteile von E. inne. 1485 begannen die v. der Schulenburg mit Besitzerwerbungen in E., die von → Altenhausen aus mitverwaltet wurden. 1530 wurde ein erstes Gutshaus errichtet, doch folgte dann wieder mannigfacher Wechsel. 1676 errichtete angeblich Gustav-Adolf v. der Schulenburg das j.-ige schlichte *Gutshaus,* das bis M. 19. Jh. Sitz der Emdener Linie der Fam. war (j. Kreisfeierabendheim). Seither gehörte E. bis 1945 wieder zu Altenhausen. Hier wurde am 8. August 1661 der spä-

tere sächs. und venezianische General Johann Matthias v. d. S. († Verona 14. März 1747) geboren, der zunächst wenig glücklich gegen Karl XII. v. Schweden kämpfte, dann unter Marlborough und Pz. Eugen v. Savoyen am Niederrhein gegen die Franzosen eingesetzt war, um schließlich im venezianischen Dienst als Verteidiger von Korfu gegen die Türken berühmt zu werden (Denkmal der Republik Venedig vor der Festung Korfu). (I) *Schwi*

FBock, Hausbuch d. adl. Rittergutes E., 1929. — Ders., Gesch. d. Dorfes E., 1938. — LV 626, Bd. 1: Kr. Haldensleben, S. 224—234 mit weiteren Lit.-Angaben. — LV 632 (Ma.) S. 89 f.

Emersleben, OT v. Groß Quenstedt (Kr. Oschersleben/Halberstadt). Am N.-rand des OT. E. liegt s. der Holtemme das 1248 erstm. erwähnte »castrum Amersleve«. Der Ort E. erscheint schon 1136, ebenso 1147 eine sich nach ihm nennende Ministerialenfam. Seit 1253 sind als Besitzer der Burg das Kl. Corvey, die Herren v. → Querfurt und die v. Alvensleben bezeugt. Die 1305 als Sitz von Raubrittern bezeichnete Burg wurde 1325 von Bf. Albrecht v. → Halb. erobert. Als weitere Besitzer werden 1332 die Herren v. → Falkenstein, 1399 die v. Stammer als Pfandinhaber und seit 1492 dauernd die v. Dorstadt aufgeführt. Später ging das nunmehrige Gut in bürgerliche Hände über. Von der älteren runden *Burganlage* mit ca. 75 m Durchmesser, die von der Holtemme ursprünglich in einem 20 m breiten Graben umflossen wurde, sind ein 20 m hoher *Bergfried*, ein *Torgebäude* und *Wälle* erhalten. Sonst ist viel durch die Erfordernisse eines großen Landwirtschaftsbetriebes verändert worden. (III) *Schwi*

LV 624, Bd. 23: Kr. Oschersleben, S. 42 ff. — LV 258, S. 335. — LV 239, S. 44 f. — LV 240, S. 88 f. — LV 632 (Ma.) S. 122 f.

Ermsleben (Kr. Mansfelder Gebirgskr./Aschersleben), an der Selke, verm. altthür. Siedlung im Schwabengau und im Halb. Archidiakonat → Gatersleben gelegen, 1045 »Anegrimislebo«, nö. davon das heute wüste Klein E. (1155 »Anegremsleve minor«), nach dem sich bis 1221 ein schöffenbarfreies Geschlecht nannte, also nicht in (Gr.) E. saß. Alle späteren »milites«, »knapen«, »famuli«, die sich v. E. nannten, dürften Burgmannen auf dem Schlosse E. gewesen sein. Dessen Herren waren bis zu ihrem Aussterben die Gff. v. → Falkenstein, denen verm. E. seine Erhebung zum Marktflecken und die Erbauung des *Schlosses* verdankt. Das »castrum in Eneghemersleve« samt dem »oppidum« schenkte der letzte Falkensteiner Gf. Burchard 1332 dem Bt. → Halb. mit dem E. trotz wiederholter Verpfändung und trotz ftl. anh. Ansprüche als bfl. Tafelgut fortan verbunden blieb. Eine Zeitlang war die Herrschaft E. im Besitz des erzbl. Kanzlers Dr. Christoph Türck (→ Conradsburg), seit 1567 in den Händen der Herren v. → Hoym. 1712 mußten diese auch E. an Kg. Friedrich I. v. Preuß. herausgeben, der es zur kgl. Domäne machte (→ Conradsburg). — Das »oppidum« E. (so schon 1298) war ummauert. Die *Stadtkirche,* deren rom. Turmanlage im Unterbau noch erhalten ist, ist

dem hl. Sixtus, dem Mitpatron des Bt. Halb., geweiht, dürfte also eine sehr frühe Gründung sein, wenn auch die Überlieferung, Bf. Haimo (840—853) habe sie veranlaßt, urkl. nicht zu belegen ist. Die Reform. fand 1535 in E. Eingang. Ks. Karl V. bewilligte 1530 zwei Jahrmärkte, die aber der mehrfach von Seuchen, Bränden (1717!) und kriegerischen Ereignissen bedrohten Stadt so wenig aufhalfen, daß die Ew.-zahl im Jahre 1815 auf 1880 zurückgegangen war (1864: 2906, 1919: 2743 Ew. ohne Domäne und 2 Gutsbezirke). Im 19. Jh. profitierte E. außer durch seine Lage im fruchtbaren Lande (auch Samenzucht und Majorananbau) von der 1868/1885 erbauten Eisenbahn → Frose — → Ballenstedt — → Quedlinburg, von der Kalkbrennerei und Quarzsandgewinnung. Die Zucker-, Malz- und Cellulosefabriken sind eingegangen. — E. ist Geburtsort des Dichters Ludwig Gleim (1719), des Physikers W. G. Hankel (1814) und des Nationalökonomen Werner Sombart (1863). (III) *Ne*

LV 120, Bd. 2, S. 485 ff. — LV 624, Bd. 18, S. 38—45. — LV 258, S. 197. — FLinsert, Gesch. d. Stadt E., 1932. — LV 632 (Ha.) S. 96 ff.

Erxleben (Kr. Haldensleben) ist wegen seiner Lage an der seit dem hohen Ma. stark benutzten n. Heerstraße von → Magd. über Helmstedt nach Braunschw., wegen seiner wohl bedeutendsten Burganlage im Magd. Land, welche das n. → Bördeplateau beherrscht, und als ehem. Hauptwohnsitz einer der ältesten und bedeutendsten Fam. des magd.-altm. Raumes von größter gesch. Bedeutung. Obwohl inmitten des damals sog. magd. Holzlandes (→ Börde) gelegen, gehörte E. nach der Übernahme der Lehnshoheit durch die Mgff. v. Brand. seit 1375 politisch bis 1807 zur → Altm., die hier mit einem Zipfel weit nach S ausgriff. Schon im 10. Jh. hatte das Kl. Werden/Helmstedt hier Hörige. Später besaß vor allem das Stift → Hamersleben hier bedeutende Güter. Die Hoheitsrechte scheinen indessen seit 1147 beim Erzbt. Magd. gelegen zu haben. Zwischen 1170 und 1180 tritt eine sich nach dem Ort E. nennende Ministerialenfam. hervor, die wahrsch. in Beziehungen zu der freilich erst 1273 als »castrum« erwähnten *Burg* stand, welche verm. ein höheres Alter hatte. Schon 1273 werden die v. Alvensleben auf E. als magd. Lehnsleute aufgeführt. Sie saßen nahezu 700 Jahre hier. Da Mitglieder dieser Fam. zeitweilig auch nach E. benannt werden, ist es nicht unwahrsch., daß auch schon die zwischen 1170 und 1180 auftretenden v. E. zu den v. A. gehörten. 1212 zerstörte Ks. Otto IV. auf dem Rückzug von der Belagerung Magd.-s den Ort E., wobei allerdings die Burg nicht erwähnt wird. 1314 wurde diese vom Mgf. Waldemar v. Brand. und 1356 von den Magd. Bürgern belagert. Nach der magd. Landfriedensurk. von 1363 gehörte E. damals noch zum Erzbt. Busso v. Arxleben, Heinrich v. Alvensleben und Walter v. Dorstadt waren nach dieser Urk. als Inhaber der Burg mit den Burgmannen zum Friedensschutz verpflichtet. Sie beteiligten sich tatsächlich 1371 an einem Kriegszug gegen die Altm. Aber bereits

1375 erscheint die Burg als brand. Lehen und blieb dies bis 1807. Inzwischen war 1399 ein Drittel des Schlosses an Hz. Friedrich v. Braunschw. verpfändet worden, von 1425 bis 1505 waren die v. der Schulenburg Inhaber eines anderen Teiles der Burg, ebenso zeitweilig die Mgff. v. Brand., die auch das Öffnungsrecht in Anspruch nahmen. 1441 kam es zu einer Belagerung der Burg durch die Hzz. Heinrich v. Braunschw., Otto v. Lüneburg sowie die Städte Braunschw. und Helmstedt. Dabei wurde die Burg stark beschädigt und das Dorf E. zerstört. 1479 konnten die v. Alvensleben den an die v. Groppendorf ausgetanen Sattelhof vor der Burg E. hinzuerwerben. Sie waren abgesehen von einigen Bränden (z. B. 1526, 1632) nunmehr ungestört im Besitz der Burg. Als die zuerst hier angesessene rote Linie 1553 ausstarb, teilten 1554 die weiße und schwarze Linie die Gesamtanlage unter sich auf. Die damals festgesetzte Teilungslinie, welche quer durch die Burg verlief, ist bis 1945 bestehen geblieben. Ein näheres, freilich noch unklares Bild von der Anlage läßt sich 1336 bei einer ersten Teilung der Burg gewinnen. Man erhält den Eindruck einer bedeutenden Anlage, die mitsamt den Wirtschaftsgebäuden von drei Wassergräben und zwei Wällen umgeben war. Bei baulichen Veränderungen verschwand später ein Teil der Wälle und Gräben. Bisherige Wohngebäude wurden in Scheunen verwandelt, andere neu errichtet. 1554 besaß die weiße Linie den N.-teil der Innenburg mit dem eigentlichen Hauptturm und den n. und w. Teil der Wirtschaftsgebäude, Wälle und Gräben für ihr nunmehr als Erxleben I bezeichnetes Gut. Die schwarze Linie hatte den ö. und s. Teil der Hauptburg und die davor liegenden Wirtschaftsgebäude, Wälle und Gräben sowie den als ö. Zugang dienenden *Hausmannsturm* als nunmehriges Rittergut Erxleben II inne. Die neben dem zuletzt genannten Turm gelegene 1674 erneuerte *Schloßkapelle* gehörte beiden Linien gemeinsam. Vom Rittergut E. I wurden der alte Hauptturm 1789 abgebrochen, die bisherigen Wohngebäude ebenfalls entweder beseitigt oder für Wirtschaftszwecke verwendet. Dafür wurde in der N.W.-Ecke der bisherigen Außenburg 1782—1784 durch den Halb. Landbaumeister J. C. Huth ein *barocker Schloßbau* in kühlen, aber noblen Formen errichtet (j. Oberschule). Die schwarze Linie bewohnte dagegen ihren mehrfach veränderten und umgebauten O.- und S.-teil der ältesten Burg weiter, wobei der 1905 von Schorbach in rom. Bauformen durchgeführte Neubau der Räume für die berühmte v. Alveslebische *Fideikommißbibliothek* die wichtigste Veränderung war (j. Altersheim). Beide Linien der v. A. haben besonders Brand.-Preuß., Braunschw. und Hannover bedeutende Staatsmänner, Beamte und Offiziere gestellt. Die schwarze Linie erhielt 1798 den Gff.-titel und 1847 die Würde des Erbtruchsessen des Ftm.-s Halb. Bekanntestes Mitglied neuerer Zeit war der streng konservative preuß. Finanzminister bzw. Kabinettsminister von 1832—1844, Gf. Albrecht. Der weißen Linie, die 1840 ebenfalls den Gf.-titel erhielt, gehörte u. a. der deutsche

Botschafter in St. Petersburg, Gf. Johann v. A. an. — Die reichen Kunstsammlungen der weißen Linie, ihr Archiv und die Fideikommißbibliothek sollen sich in Wdtl. befinden, das Archiv der schwarzen Linie konnte wohl zum größten Teil im Staatsarchiv Magd. sichergestellt werden. Doch sind hier an Gemälden, Kunstgegenständen und sonstigem Inventar in den letzten Kriegstagen erhebliche Schäden entstanden. Besonders schwer haben bei Kriegsende die Schloßkapelle — inzwischen restauriert — und mit ihr die zahlreichen Grabdenkmäler sowie die darunter befindlichen Grüfte gelitten (heute kath. Kirche).

Das große Dorf E. war immer vom Geschick der Burg abhängig und nahm bei jeder Belagerung der Burg Schaden. 1823 gab es hier außer den beiden Rittergütern einen Halbspännerhof, 31 Kossatenstellen, 75 Häusler und 4 Anbauer. E. bewahrte seinen agrarischen Charakter. 1925 hatte es 1200 Ew. Heute (1965) hat E. 550 Bewohner. (I) *Schwi*

LV 626, Bd. 1: Kr. Haldensleben, S. 235—273. — LV 258, S. 63, 344. — HWäscher, Burg E., in: Mitteldt.Land Heft 4, 1967, S. 232—239. — HPrejawa, Die Burg E., in: LV 30, Bd. 34, 1907, S. 139—150. — WZahn, D. älteste Gesch. v. E., 1909. — LV 436, Bd. 1, S. 1—50. — UvAlvensleben-Wittenmoor, Alvenslebensche Burgen u. Landsitze, 1960 mit Lit. — LV 239, S. 45, Abb. 43—49. — SWohlbrück, Gesch. Nachr. von dem Geschlecht v. Alvensleben, 1819 ff. — LV 632 (Ma.) S. 90 ff. — LV 748, S. 634 f. u. ö.

Esperstedt → Kuckenburg (OT)

Falkenberg (Kr. Liebenwerda/Herzberg).

Jungbronzezeitliches *Hügelgräberfeld* der Lausitzer Kultur mit noch 642 erkennbaren Hügeln, wohl als Mittelpunkt einer Stammesorganisation, im Forst Schweinert, nö. F., zwischen Kleinrössen und Uebigau. *S-T*

Das ehem. unbedeutende, mit einem seit 1406 bezeugten Rittersitz und vor der Reform. einer Pfarrkirche versehene Dorf, das eine 1713 erbaute reizvolle *Fachwerkkirche* besitzt und vor dem Chauseebau des frühen 19. Jh. an der Landstraße von Jüterbog und → Herzberg nach Großenhain und Dresden lag, erlebte durch den Eisenbahnbau einen gewaltigen Aufschwung. Seit 1848 führt hier die Linie von Berlin über Jüterbog nach Dresden durch, seit 1872 kreuzt die wichtige Linie von → Halle über Cottbus nach Guben und Sorau, seit 1874/75 die vornehmlich für den Güterverkehr bestimmte Linie → Wittenberg—Kohlfurt. 1898 wurde die Nebenbahn von F. über Herzberg nach Uckro in Betrieb genommen, so daß der Ort seitdem bedeutender Eisenbahnknotenpunkt mit sieben sternförmig ausstrahlenden Linien ist. Die Ew.-zahl stieg entsprechend von 296 im Jahre 1818 auf 6529 im Jahre 1939, ohne daß es zur Entfaltung einer bedeutenderen gewerblichen Wirtschaft in dem ganz von der Eisenbahn und ihrem Betrieb geprägten Ort gekommen wäre. Im Schweinert befindet sich das *Denkmal* zur Einnerung an die Gefangennahme Kf. Johann Friedrichs v. Sachs. durch Truppen Ks. Karls V. (→ Annaburg).
(V) *Bla*

HAgde, Lausitzer Grabhügel b. F., Kr. Liebenwerda, in: LV 59, Bd. 24, 1936, S. 173—183. — WvBrunn, Hügelgräberfeld im Schweinert b. F., in: LV 61, Bd. 3, 1958, S. 231—233. — LV 441, S. 110 f. — LV 440, S. 129. — LV 655, S. 37

Falkenberg (Kr. Osterburg). In diesem 1319 erstm. genannten Ort war das Rittergut seit 1688 im Lehnsbesitz der v. Bülow. Hier wurde daher am 16. 2. 1755 Friedrich Wilhelm v. B. geboren, der als Bülow v. Dennewitz bekannte General der Freiheitskriege und Beschützer Berlins gegen Napoleons Heere († 1816). (II) *Schwi*
Neue dt. Biographie Bd. 2, 1955, S. 738 f. — WSteffen, E. altm. Rittergut i. 2 Jhh., Jhb. d. kgl. Pädagogiums Putbus, 1905 (betr. F.). — LV 625, Bd. 4: Kr. Osterburg S. 95

Falkenstein, Burg, w. Pansfelde (Kr. Mansfelder Gebirgskreis/ Hettstedt). Der nur 2 km w. der heutigen Burg gelegene Alte F. wurde verm. von Ks. Heinrich IV. errichtet, aber bereits 1115 (→ Welfesholz) noch vor dem Bau des neuen F.-s zerstört. Als Burchard v. → Conradsburg um 1120 den Stammsitz seiner Fam. in ein Kl. umwandelte, verlegte er seine Wohnung auf einen schmalen, doch geräumigen Felsrücken 100 m über der Selke und erbaute dort die durch 4 Hals- und 1 Ringgraben geschützte *Burg*, die seitdem im Umriß und im Grundmauerwerk keine Veränderung erfuhr; auch der *Bergfried* auf tropfenförmigem Grundriß stammt aus dieser Zeit, desgleichen wesentliche Teile des rom. *Palas*. Da auch alle späteren Bauten, insbesondere das kunstvolle Fachwerk des 15./16. Jh. und die reizvolle *Burgkapelle* unzerstört blieben, bietet der F. den Anblick einer wohlerhaltenen Bergfeste (j. Museum). Burchard v. Conradsburg nannte sich schon 1120 »de Valkenstein«. Burchard III. erscheint 1155 als Gf. v. F., weil er die Gft. Billingshoch verwaltete. Um 1200 wurden die Gff. mit der Vogtei über das Reichsstift → Quedlinburg beliehen, in dem mehrere Gfnn. auch Äbtissinnen wurden. Gf. Hoyer IV. († 1251) veranlaßte (vor 1211) den ihm befreundeten anh. Schöffen Eike v. → Reppichau (»Heiko de Ripchowe« 1218) zur Übertragung der von ihm um 1180 bereits in lateinischer Fassung vorgelegten Sachsenspiegels ins Niederdeutsche (*Denkstein* i. d. Vorburg). Ob dies auf dem F. selbst geschah, ist allerdings nicht erwiesen. Gf. Otto IV. v. F. fügte durch Heirat mit der Erbtochter Luitgard v. → Arnstein diese Herrschaft zu dem ausgedehnten F.-er Allod. Ottos Sohn Burchard III. († 1334) schenkte 1332 die gesamte allodiale Stammgft. nebst → Ermsleben dem Bt. → Halb. Nach einem Jh. wechselnder Verpfändungen (1425—37 auch an die Gff. v. → Mansfeld) verkaufte Halb. 1437 Schloß und Herrschaft F. an die aus dem Braunschw. stammenden Herren (später Gff.) v. der Asseburg, in deren Besitz sie 15 Generationen bis 1945 verblieben. Ihnen, insbesondere auch dem geschickt verhandelnden Gf. Busso v. der A. († 1659) und dem Umstand, daß während des 30jg. Krieges die in Waldbergen abgelegene Burg vor Schäden bewahrt blieb, verdankt F. seine Erhaltung.

Johann Ludwig v. der A. (1685—1732) ließ 1708 als bequemeren Wohnsitz das sog. lange Gebäude im nahen *Meisdorf* errichten. Sein Sohn Achatz Ferdinand (1721—97, Minister der russischen Zarin Katharina II.) erbaute an seiner Stelle das heute noch stehende *Schloß* (j. Erholungsheim). Das Archiv zu Meisdorf enthielt den wertvollen diplomatischen und persönlichen Briefwechsel des Achatz Ferdinand, darunter zahlreiche Briefe Katharinas und des Dichters Klopstock (j. Staatsarchiv Magd.). (III) *Ne*

SMWolbrück, Gesch. Nachr. v. d. Gff. v. Valkenstein . . ., in: Ledeburs allg. Arch., Bd. 2, 1830, S. 1—60. — AFHSchaumann, Gesch. d. Gff. v. Valkenstein, 1847. — LvLedebr, D. Gff. v. Valkenstein . . . u. ihre Stammgenossen, 1847. — OvHeinemann, Noch Einiges z. Gesch. d. Gff. v. Valkenstein, in: LV 20, Bd. 9, H. 3. u. 4, 1862, S. 25—53. — CvSchmidt-Phiseldeck, D. Kampf um d. Herrsch. i. Harzgau . . , in: LV 41, Bd 7, 1874, S. 309—319. — MTrippenbach, Asseburger Fam.-gesch., 1915. — Ders., Z. Gesch. d. Burg F., in: LV 41, Bd. 44, 1911, S. 81—129. — LV 624, Bd. 18, S. 46—63. — LV 258, S. 132 f., LV 232 f. — HWäscher, D. Baugeschichte d. Burg F. i. Selketal, 1955. — LV 239, Textbd. S. 97—101; Bildbd. S. 281—297. — FHoffmann, DTräger, Der F., ²1919. — HKnorr, Burg F. i. Selketal, 1953. — ESchreyer, D. Burg F., 1958. — LV 240, S. 92—95. — LV 632 (Ha.) S. 103 ff.

Farnstädt (Kr. Querfurt). »Farnistat« erscheint zweimal im Hersfelder Zehntverzeichnis und ist M. 12. Jh. neben → Eisleben und anderen unter den Höfen »que pertinent ad mensam regis Romani« im sog. Tafelgüter-Verzeichnis des dt. Kgs. 1144 schenkte Kg. Konrad III. dem zeitweilig nahe Farnstedt verlegten Kl. Paulinzelle 1 Kgs.-hufe »in dem kunigesholte« (Königs-, Kirchen-, Kilianshagen). 1179 übergab Ks. Friedrich I. dem Kl. → Kaltenborn 4 Pfd. Pfennige von 1 Liten-, 1 Slawen- und mehreren Hörigen-Hufen (»mansus famulorum«) tauschweise in dem zur »curtis« → Allstedt gehörigen Dorf F. Weitere Reichsgüter sind im Laufe der Zeit zersplittert und entfremdet worden. Wesentliche Teile gelangten in den Besitz der Ritter »de Hallis« (v. Halle), die durchweg als Vasallen der Edlen v. → Schraplau erscheinen, darunter der Raubritter Gerhard v. Halle zu F., gegen den die Bürger von → Halle 1437 mit 600 Reitern, 1000 Mann Fußvolk und Artillerie zu Felde zogen und das in Resten erhaltene, teilweise von einem Wassergraben umgebene feste Haus in Ober-F. (das spätere Rittergut Unterhof) einnahmen. Im 18. Jh. war F. Besitz der Fam. v. Geusau; deren *Epitaphien* in der *Kirche* S. Joh. Evang. et Paulus zu Ob.-F. erhalten sind. (IV) *Ne*

LV 139, Bd. 7, S. 442 ff. — LV 624, Bd. 27, S. 59 ff. — RPreller, Aus d. Gesch. d. 1000jg. Dorfes F., in: LV 50, Bd. 11, 1936, S. 130—134, 137—140, 145—147. — LV 632 (Ha.) S. 103

Fiener (Kr. Jerichow II / Genthin). Ks. Heinrich II. schenkte dem Erzbt. Magd. 1009 ein Waldgebiet, dessen Grenze u. a. der Uinar (Fiener) bildete. Der Name und seine Herkunft sind noch ungedeutet. Der Fienerwald — im Kern eine Niederung von etwa 200 km² zwischen zwei wnw.-osö. streichenden Sanderketten —

entzog sich dem kolonisatorischen Zugriff. Nur die Randsander wurden mit Dörfern besetzt (→ Tucheim, → Karow). Erzb. Wichmann versuchte vergeblich, das Kl. → Jerichow durch die 1178 erfolgte Schenkung von sechs Hufen am F. zu interessieren. Diese werden als Holländische Hufen bezeichnet, wodurch die hier stattfindende Besiedlung als niederländisch erkennbar wird. — Zwischen Rogäsen und → Ziesar entsteht der 1498 ausgebaute Fienerdamm als bfl. brand. Zollstelle. — Im 17. Jh. war der F. noch kein Sumpf, sondern ein großer Wald, den die Gutsherren durch Holzschlag nutzten. Den Bauern wurden für Hilfe beim Holzschlagen Stücke des F. zugewiesen. 1624 beschlossen Adel und Gemeindedeputierte eine Fiener-Ordnung zur Regelung des Holzeinschlages (1654 erneuert). Im 18. Jh. wurde im F. Raubbau getrieben. Die Stremmemelioration und die Notwendigkeit, dem → Plauer Kanal Wasser aus dem F. zuzuführen, legten die Melioration auch dieses Gebietes nahe. Friedrich d. Gr., der häufig über den Fienerdamm nach → Pietzpuhl fuhr, beauftragte daher den Landrat Karl. v. Werder (1781 Geh. Finanzrat, 1783 Generalpostmeister) mit der Trockenlegung. Mit 100 Arbeitern im Winter und 2000 im Sommer unter Leitung des Kriegs- und Forstrates Fischer wurden zunächst die in den F. fließenden Bäche abgeleitet, Randgräben gezogen und Stauwehre angelegt. Schnurgerade Hauptgräben mit einem System von Nebengräben besorgten die Entwässerung des eigentlichen Bruches. Die Holzungen wurden abgeschlagen und Holländereien angelegt (Hollandshof, Hollandswall, Königsrode). J. konnten 4000 Kühe mehr gehalten werden; 13 176 Morgen Land wurden verbessert, 16 631 Morgen Bruchland urbar gemacht. In Fienerode und in den Orten um den F., die Fieneranteile erhielten, wurden 55 Kolonistenfam. angesetzt. Im 19. Jh. wurden Torfabbau und Ziegeleien charakteristisch für das Fienergebiet. Über den alten Fienerdamm führt seit 1880 eine Chaussee. (II) *Rö*

KGeue, Wie der alte F. seinen Wald verloren hat, in: LV 45, 1922/2. — WSens, Z. Gesch. d. F., in: LV 45, 1922/8. — AArens, Karl v. Werder, in: LV 45, 1923/1—4. — WSens, D. F., in: Kal. f. d. Jerichower Krr., 1922, S. 76—82. — Ders., D. F. Landschaft, in: LV 47, Bd. 64, 1929, S. 70—93. — WSchmidt, D. F. u. s. Umgeb., in: LV 47, Bd. 40, 1905, S. 195—219. — AReboly, D. friderizianische Kolonisation i. Hzt. Magd., in: LV 22, Bd. 16, 1940, S. 214—323

Fischbeck → Kabelitz (OT)

Fläming (Höhenrücken zw. den Bez. Magd., Halle u. Potsdam). Das Moränen- und Sandergebiet des Flämings war in der Jungsteinzeit nur an den Rändern besiedelt. Einen Höhepunkt erreichte die Besiedlung während der jüngeren Bronzezeit, wo im O.-teil die Lausitzer Kultur mit Hügelgräberfeldern relativ stark vertreten ist. Während der Latènezeit bis zur frührömischen Ks.-zeit ziehen sich die Fundplätze längs der Bachläufe in den F. hinein. *S-T*

Als flacher Höhenrücken verschiedenartiger geologischer Zusammensetzung enthält der F. überwiegend Sandböden mit Kiefernwäldern, auf den flachen Abdachungen aber auch gelegentlich Löß oder häufig Tone, die etwas fruchtbarer sind. Er erstreckt sich zwischen der Baruth-Fiener Talniederung im N und O und der Elbniederung im W sowie der Aue der Schwarzen Elster im S. Außer dem heute zu Sachs.-Anh. gehörigen w. Teil, der meist als Land → Jerichow bezeichnet wird, unterscheidet man den einst überwiegend Sachs.-Wittenbergischen, heute brand. Hohen F. um Belzig mit dem Hagelberg (201 m) und den einst magd. später brand. Niederen F. mit dem Golmberg (181 m) um und ö. Jüterbog. Dieser siedlungsarme Höhenzug grenzt den obersächs.-meißnischen Bereich der Ask. und Wettiner geographisch vom brand. Raum ab und bildet damit eine Scheide zwischen Mittel- und Ostniederdtl. Das sog. → Magd.-er Tor zwischen F. und → Harz erleichtert dem eigentlichen Magd.-er Raum die Verbindung mit Mitteldtl.

Daß der F. seinen Namen von der starken niederländischen und besonders flämischen Einwanderung trägt, unterliegt keinem Zweifel. Zahlreiche urkl. Belege, Ortsnamen und vor allem in Flurnamen erhaltene sprachliche Relikte beweisen dies. Aber gleiches gilt in Ausnahmefällen bereits w. der Elbe und in hohem Maße in anderen Gegenden ö. des Flusses, z. B. für die → Altm., den Elbhavelwinkel oder das ö. Anh., sowie den Bereich um → Bitterfeld und weite Teile v. Brand. und Sachs. Alle diese Gebiete wurden offenbar anfangs von den w. der Elbe Lebenden zumeist mit Recht als »Flamingia« angesehen. So werden bei Merian 1653 noch → Sandau, → Genthin und → Jerichow als zum F. gehörig aufgeführt. 1710 gibt Beckmann an, daß außer dem Hohen und Niederen F. 9 meist zerbstische Orte zwischen Ladeburg, Karith und Kalitsch in einem Reimspruch als Dörfer eines weiteren F. bezeichnet würden. Der Magd.-er Pfarrer Torquatus kennt allerdings schon »die dürre Fläming« als Name für den noch heute so benannten Bereich. Die für andere flämisch besiedelte Gegenden oder auch Teilbereiche des heutigen F. zunächst verwandte Bezeichnung scheint sich also erst spät auf den ganzen heute so genannten Raum konzentriert zu haben. Für den zu Sachs.-Anh. gehörenden Anteil spielt historisch etwa der Steilabfall des F. bei Hohenwarthe eine Rolle, ferner die Höhen um → Leitzkau und der die s. Abdachung überragende Appollensberg zwischen → Coswig und → Wittenberg. Letzterer trug ursprünglich den Namen Boldensberg und scheint eine vielleicht vorgesch. Burg getragen zu haben. Kf. Rudolf III. v. Sachs.-Wittenberg stiftete hier um 1400 eine Marienkapelle. Sie hatte wegen der ihr vom Papst verliehenen Ablässe im 15. Jh. anscheinend stärkeren Zulauf als Wallfahrtsort. Schon um 1520 war sie aber wieder verschwunden. Für den Verkehr spielte der F. im Ma. eine größere Rolle, weil hier die Fernstraßen nach der Lausitz und Schlesien unter Meidung der großen Sümpfe entlangführten (→ z. B. Burg).

Sie gaben Anlaß für das Ausgreifen des Erzbt. Magd. in das Gebiet um Jüterbog, Dahme und Baruth. Die Umgebung des zuletzt genannten Ortes bildet sogar eine Exklave der kirchlichen Diözese Magd. zwischen den Btt. Brand. und Meißen. Hervorzuheben sind auch die ausgedehnten Wälder, die teilweise, z. B. in den Hagendorfer Dickten, urwaldartige Formen bis heute erhalten haben. In neuerer Zeit war die weitgehende Unfruchtbarkeit des F. Anlaß für die Anlage großer Truppenübungsplätze, wie z. B. in Sachs.-Anh. von → Altengrabow. (I/IV/V) *Schwi*

GVoigt, D. vorgesch. Besiedlung d. F., 1942. — ESchöne, Der F., Wiss. Veröff. d. V. f. Erdkde Lpz. Bd. 4, 1899. — FDorno, Der F. u. d. Herrschaft Wiesenburg, 1914. — Brandt, Die Landschaft des F., Mitt. d. V. f. Erdkde. zu Dresden, Bd. 3, 2, 1921. — Schmidt, Die Siedlungen des F., Beitr. z. Landeskde. Mdtls., hg. v. O. Schlüter u. E. Blume, 1929. — LV 648, S. 126. Hdb. d. Hist. Stätten Bd. 10: Berlin-Brand., S. 174 f. — KWerner, D. F., 1932

Flechtingen (Kr. Gardelegen/Haldensleben). Die s. des großen Dorfes sehr malerisch in einem künstlich aufgestauten See gelegene *Wasserburg* F. gehört zu den am besten erhaltenen und eindruckvollsten Anlagen ihrer Art in Sachs.-Anh. Schon 961 wird F. als einer der ältesten Orte der → Altm. genannt, den Otto I. damals an das Moritzkl. in → Magd. schenkte. Offenbar wurde es aber bald anderweitig vergeben, denn es wird später nicht mehr als magd. Besitz genannt. 1152 und 1220 ließ sich das Kl. → Hillersleben hier den Besitz von einigen Hufen vom Bt. → Halb. bestätigen. Bereits 1244 war ein Teil des Zehnten als halb. Lehen im Besitz der bfl. Schenken, die sich nach dem Dorfe → Dönstedt benannten. Diese Ministerialen werden 1307 als Inhaber der hier erstm. hervortretenden Burg genannt. 1311 war auch der Zehnt und zwei Mühlen als Halb.-er Lehen in ihrem Besitz. Die Landeshoheit scheint aber bereits damals bei den Mgff. v. Brand. gewesen zu sein. Die Schenken, die sich j. nach ihrer Hauptburg F. nannten, sind bald in mgfl. Dienst getreten und haben unter den späteren Ask. und Luxemburgern bedeutende Stellungen an deren Höfen eingenommen. Wahrsch. gehen die ältesten Teile der vielfach umgebauten Burg auf diese Zeit zurück. Beim Regierungsantritt der Hohenzollern verhielten sich die Schenken, wie der größte Teil des altm. Adels, ihnen gegenüber zunächst ablehnend, wurden dann aber bald Gefolgsleute der neuen Herren. 1436 erscheinen sie unter den sieben »schloßgesessenen« Adelsfam. der Altm., welche die wichtigsten landesherrlichen Burgen innehatten und der direkten Gerichtsbarkeit des Kf. unterstanden. 1442 erhielten sie auch das Kämmeramt der Altm. 1483 brach ein Schadenfeuer aus, das aber die Grundsubstanz der Burg offenbar nicht viel veränderte. Vielmehr wurden bald danach die beschädigten Teile in künstlerisch ausgestaltetem Fachwerk erneuert. Auch später wurde an der Burg mehrfach gebaut, wobei im 16. und frühen 17. Jh. Renaissanceportale und im 19. Jh. eine gotisierende Überarbeitung und Zinnenwerk hinzu-

gekommen sind. Das Schloß enthielt wertvolle Gemälde und eine früher in Dönstedt aufbewahrte Waffensammlung. Die Schenken von F. schlossen sich früh der Reform. an. Doch beruht die Erzählung von der Gefangennahme des Ablaßpredigers Tetzel durch ein Mitglied der Fam. wohl auf einer Sage. Die *Dorfkirche,* die zu Beginn des 18. Jh. erneuert wurde, enthält mehrere schöne *Renaissance-Epitaphien* der v. Schenck. Die Fam. starb 1853 aus. Ein vom letzten Besitzer adoptierter Neffe, namens v. Peucker, erhielt 1869 die Genehmigung, künftig den alten Namen v. Schenck zu führen. Das j. enteignete Gut dient seit 1945 verschiedenen Zwecken (Altersheim). Das Dorf F. hatte 1965: 1300 Ew. (I) *Schwi*

LV 624, Bd. 20: Gardelegen S. 34, 207 ff. — LV 72, Bd. 43, S. 318. — LV 194, S. 152 f. — LV 258, S. 345 f. — LV 436, Bd. 2, S. 145—160. — LV 239, Bd. 1, S. 46 f. — LV 632 (Ma.) S. 96 m. Plan

Flemmingen (Kr. Weißenfels/Naumburg). Die Gesch. von F. ist dank der urkl. Überlieferung und neuerer Fluranalysen klar und bietet ein Musterbeispiel für planmäßige Kolonisation durch niederländische Ansiedler. Neben einem Slaw.-dorf Tribun, das in der Gegend n. der Kirche zu suchen ist, wurden vor 1140, wahrsch. durch Bf. Udo I. v. → Naumb. (1125—1147), 15 flämische Kolonisten angesetzt. Mit den 2 Schulzen- und einer Kirchenhufe verfügten sie, ebenso wie in dem gleichfalls von Flamen angelegten Kühren b. Wurzen, über 18 Hufen. Diese erste Ansiedlung in einem einseitigen Reihendorf mit hofanschließenden Waldhufen wurde beim Übergang zur Dreifelderwirtschaft um 2 durchgehende Schläge von je 18 Hufen erweitert. Wahrsch. erhielten die Siedler in diesem Zusammenhang einen Gunstbrief (1152) über Freiheiten und Erbrecht von Bf. Wichmann v. Naumb., der später als Erzb. v. → Magd. seine Förderung flämischer Ansiedlungen fortgesetzt hat. Das Kl. → Schulpforte hatte schon 1152 und 1154 hier Hufen und kaufte für einen hohen Preis das ganze Dorf unter Vorbehalt einer etwaigen Ablösung der Kolonisten. Dazu kam es zwar nicht, aber das Kl. legte einen Wirtschaftshof in dem ehem. Slaw.-dorf an, das nun nach und nach in der übrigen Siedlung aufging und auch im 13. Jh. den Namen Tribun einbüßte, während nur das Kolonistendorf bereits 1161 den Name F. bezeugt ist. Die Bauern gerieten in starke Abhängigkeit vom Kl., das 1250 den Hof aufgab und das Land verpachtete. Durch Aufteilung der Hufen und die Vermehrung der Bevölkerung wurde das Dorf zu einem dichten Doppelzeilendorf unter Einbeziehung des Kl.-hofes ausgebaut. Neben einem bfl. Gericht bestand auch ein genossenschaftliches Gericht der Siedler unter ihrem gewählten Schulzen. Später übte das Kl. Pforta die Hochgerichtsbarkeit aus und unterhielt hier einen zugleich für → Altenburg und Mertendorf zuständigen Gerichtsstuhl. Die *Kirche* (St. Lucius) dürfte in ihren ältesten Teilen auf die Zeit der Gründung des Kolonistendorfes zurückgehen und enthält beachtens-

werte *Wandmalereien* des 13. Jh. Nach F. nannten sich seit 1172 bezeugte, stiftsnaumb. Ministeriale, die eines Stammes mit Burgmannen von → Schönburg und → Rudelsburg waren. Auf der Hochfläche oberhalb F. führte die Straße von Jena nach Naumb. vorbei. Auf ihr zog am 12. 10. 1806 Davout mit 28 000 Mann nach N., als er von Napoleon den Befehl erhielt, nach W abzuschwenken. Er überschritt von hier auch die Saale bei → Kösen und traf am 14. 10. bei → Hassenhausen auf die Preuß., woraus sich die nach → Auerstedt genannte Schlacht entwickelte. — Aus einem Gasthaus mit Wirtschaftshof entstand hier der Ort Neuflemmingen. (IV) *Schie*

WSchlesinger, D. Gerichtsverf. d. Markengebiets ö. d. Saale i. Zeitalter d. dt. O.-siedlung, in: LV 23, Bd. 2, 1953, S. 82 ff. — OAugust, F., in: LV 140, 2. Tl., 1961, S. 98 ff. — LNaumann, Dorf u. Flur F., 1914. — LV 174, S. 212 ff.

Frankleben (Kr. Merseburg) im Geiseltal, wird im Hersfelder Zehntverzeichnis (9. Jh.) als »Franchenleba« genannt. Es lag an der Reichsstraße Frankfurt — Erfurt — → Eckartsberga — → Mers. — Meißen, auch zweigte da der hochwasserfreie Weg über Mers. nach → Halle ab. Im nahen Zscherben (nicht Zsch. bei Halle) erkrankte am 19. 6. 981 der erste Magd.-er Erzb. Adalbert und verschied entweder in F. oder in → Freckleben. Die dem hl. Martin geweihte, als Bauwerk jedoch erst aus den Jahren 1697 und 1733/5 stammende *Kirche* dürfte auf die von O. August nachgewiesene fränkische Staatskolonisation w. Mers. hinweisen. Nach dem Ort nannten sich hl.-mers. Ministeriale, die erstm. 1289 bis 1354 urkl. auftreten. Später erscheinen hier die v. Bose, eine auch im Vogtland und im Fränkischen verbreitete Fam. 1405 war Petrus Bosse in F. wohnhaft. Karl v. Bose erbaute 1570 das schlichte *Herrenhaus des Oberhofes,* Dietrich v. Bose 1597—1603 das des *Unterhofes,* ein regelmäßiges, 4-flügeliges, mehrtürmiges Gebäude im Stil der ausgehenden Renaissance. Beide Güter, jedoch schon vor dem 1. Weltkrieg ohne Landwirtschaftsbetrieb, waren bis 1945 im Besitz der Fam. Im Oberhof, der reich an Kunstschätzen war, befand sich eine wertvolle Bibliothek (Vergil-Handschrift u. a.). (IV) *Ne*

OKüstermann, Altgeogr. Streifzüge durch d. Hochstift Mers., in: LV 20, Bd. 16, 1883, S. 291—300. — LV 624, Bd. 8: Kr. Mers., S. 41 ff. — Mers. Kr.-kal. 1915, S. 9. — LV 632 (Ha.) S. 109

Freckleben (Kr. Bernburg/Hettstedt). In ottonischer Zeit urkl. bezeugte, aber wohl schon in karolingischer Zeit angelegte *Burganlage* (973 »villa Frekenleba«) liegt auf einem nach NW vorspringenden Bergsporn, sw. des Dorfes. Ihre Gebäude sind im Viereck angeordnet. Sie werden durch einen tiefen Graben mit vorgelagertem Wall geschützt. Sö. davon befindet sich eine Vorburg mit doppeltem Wall und doppeltem Graben, an die sich im SO eine weitere Vorburg, die durch 2 Wälle geschützt wird, anschließt. *S-T*

F. an der Wipper liegt an der alten Straße von → Halle nach → Aschersleben und → Halb., die das früher schwer zugängliche Harzgebirge umging. 762 erscheint F. als dt. Ort unter den Besitzungen des Kl. Fulda. In einem Tauschvertrag von 973 zwischen Abt Werner und Erzb. Adalbert übernimmt → Magd. den Fuldaer Besitz in F. Dort ist Erzb. Adalbert nach Ansicht der meisten Forscher 981 gestorben (→ Frankleben!). Im 12. Jh. ist F. im Besitz der Mgff. der Nordmark aus dem Hause der mächtigen Gff. v. Stade. Udo, der letzte Mgf. aus diesem Hause, wird 1130 von Dienstmannen Albrechts des Bären erschlagen, sein Besitz wird vom Ks. eingezogen. 1133 wird ein Otto v. F. als Reichsministeriale erwähnt. 1166 vertauscht Ks. Friedrich I. das Reichsschloß F. mit dem Erzbt. Magd. gegen Besitzungen am Rhein. 1212 diente die *Burg* dem Erzb. Albrecht v. Magd. als Schutz. Zwischen 1288 und 1296 erscheint ein Gf. v. → Arnstein als Bgf. v. F. Danach sind mehrere adlige Fam. im Besitz von Anteilen an F., bis 1479 die Ftt. v. Anh. die Anteile von zwei Fam. erwerben. Sie bauten ihren Besitz zu einem kleinen Amt aus, das im Teilungsvertrag von 1603 an Anh.-Dessau fiel, bei dem es dann geblieben ist. Das Lehensverhältnis zu Magd. wurde erst 1681 gelöst. Das Amt F. mußte zeitweilig den Ständen zur Schuldentilgung übergeben werden. Es wurde vom Ft. Leopold v. Anh.-Dessau zurückerworben und später mit dem dessauischen Amt → Sandersleben vereinigt. Seither teilte es dessen Geschicke. Die schon im 16. Jh. bestehende Domäne kam bei der Auseinandersetzung 1869 an den Staat. In der ma. Münzgeschichte spielt F. eine große Rolle wegen der am 3. und 6. Juli 1860 in der Nähe der Burg gemachten Münzfunde. Beim ersten wurde eine Urne mit ca. 1000 und beim zweiten drei Urnen mit je ca. 1000 Brakteaten gefunden. Als Vergrabungszeit wird von Kukla die Zeit um 1180, von Müller die kurz nach 1193 angenommen. Die älteste steinerne Burg entstand auf der nw. Plateauhälfte. Von ihr ist nichts erhalten. Im 12. und 13. Jh. wurde s. davon die ma. Kernburg in Form eines stumpfen Fünfecks von 80×100 m Ausdehnung angelegt. Aus der Zeit der Stader Gff. sind der noch 15 m hohe, runde *Bergfried* im SO und Reste der Ringmauer erhalten. Unter Magd. Herrschaft wurde um 1200 die Kernburg weiter ausgebaut. Aus dieser Zeit stammt der heute das Bild beherrschende, 25 m hohe *Bergfried in der w. Außenmauer*, der in halber Höhe vom Quadrat in ein Achteck übergeht. Ein zweiter runder Bergfried im NO ist erst 1912 abgebrochen worden. Trotz aller späteren Veränderungen und Zutaten, vor allem im 15. und 16. Jh., hat die Burg, die heute Wirtschafts- und Wohnzwecken dient, noch immer den Eindruck der staufischen Zeit bewahrt.

(III) *Lei*

LV 258, S. 229. — KMüller, A. d. Gesch. v. F.. b. z. ausgeh. 18. Jh., in: LV 37, Bd. 4, 1929, S. 55—61. — KHKukla, D. Burg F., in: Wiss. Zs. d. Univ. Halle, Ges.-Sprachw. R., Bd. 8/3, 1959, S. 461—478. — LV 239, S. 101, Abb. 298—307. — LV 240, S. 100—102. — LV 632 (Ha.) S. 110. — HSeidig, 1000 Jh. F., 1974

Freist → Königswiek (OT)

Freyburg an der Unstrut (Kr. Querfurt/Nebra). Reste älterer Burganlagen aus vor- oder frühgesch. Zeit sind nicht vorhanden. Je ein Halsgraben schneidet aus dem Berg eine Vorburg und eine kleinere Hauptburg heraus. Eine zweite, kleinere Burganlage (»Haldecke«) befindet sich auf einem Bergsporn ö. der Altstadt. S-T
F. liegt am linken Ufer der Unstrut, 5 km vor ihrem Eintritt in die Saale. In der weiten Talung des Mündungsgebietes und an ihren für die Verteidigung günstigen Steilabfällen drängen sich in Sichtweite Örtlichkeiten, die für die Gesch. des Saalegebietes und seines ö. Vorlandes wichtig sind: → Großjena, der Stammsitz der Ekkehardinger, → Naumb., die Neugründung dieses Geschlechtes am r. Saaleufer und → Goseck, das Hauskl. der Pfalzgff. v. Sachs. Älter als F. ist die *Neuenburg* oberhalb der Stadt. Sie ist um 1100 vom Gf. Ludwig dem Springer, dem Vater des ersten Lgf., erbaut worden, der durch seine Ehe mit Adelheid, der Witwe des Pfalzgf. Friedrich III. v. Sachs. aus dem Hause Goseck in den Besitz des Gebietes gelangt war. Die Burg bildete die Gegenposition zur Wartburg im W. von Thür. Mit beiden Burgen umgriffen die Ludowinger ganz Thür. zwischen Werra und Saale. Ihren Namen führt sie verm. im Gegensatz zur Goseck (oder zur seit 1047 verwaisten Burg Großjena); schwerlich ist die Haldecke als die ältere Anlage zu verstehen, auf die die »neue« Burg folgte, wie Wäscher vermutet. Nach letzterer nannte sich ein seit 1225 bezeugtes ritterliches Geschlecht. Der Bergsporn, auf dem die Neuenburg liegt, wird durch zwei Halsgräben mit Wällen von der Hochfläche getrennt, von der die Burg im Ma. zu erreichen war. Der heutige Weg von der Stadt wurde erst 1557 angelegt. Zum Bestand der ältesten Anlage gehören der *Bergfried* (12 m Durchmesser, Stumpf erhalten), der mit ihm im Verband stehende turmartige Wohnbau, die damals noch einstöckige *Kapelle*. Im 12. Jh. wurde zwischen den beiden Abschnittsgräben in der Vorburg I ein Turm errichtet. An der Wende vom 12. zum 13. Jahrhundert wurde der Bergfried der Kernburg abgebrochen und z. T. aus seinem Material vor dem äußeren Abschnittsgraben der *Turm der Vorburg* II erbaut. Auf die Kapelle wurde um ca. 1190 ein zweites Geschoß aufgesetzt. Das durch seine Steinmetzarbeit (Kapitelle) ausgezeichnete Bauwerk gehört in die Reihe der Pfalzen und Burgen Nürnberg, Eger, → Landsberg b. Halle. Als Bautyp verdient der um 1220 beim heutigen Zugang zur Burg errichtete viergeschossige rom. *Wohnturm* Beachtung. In der Zeit der Lgff. Ludwig II., der hier 1172 starb, nachdem ihn kurz zuvor Barbarossa noch aufgesucht hatte, bis nach Ludwig IV. (1227) hatte die Burg ihre Glanzzeit. Wie die Wartburg war diese zweite Hauptburg der Lgff. dadurch ausgezeichnet, daß sie von Bgff. verwaltet wurde.
Ein seit 1145 nach der Neuenburg benanntes Geschlecht führt den

FREYBURG

Titel Bgf. zuerst 1178. Es ist nicht ausgeschlossen, daß die Fam., wie andere edelfreie Geschlechter des Saalegebietes, im 12. Jh. aus Franken nach hier gekommen ist. Darauf könnte auch das Patrozinium der Kilianskapelle am Hang der Neuenburg deuten. Die Kapelle ist 1427 bezeugt. 1550 brannte sie ab. Das erste bgfl. Geschlecht scheint A. 13. Jh. ausgestorben zu sein. 1225 treten die aus → Burgwerben b. Naumb. stammenden Meinheringer als Bgff. v. Neuenburg entgegen. Die Meinheringer waren seit ca. 1173 Bgff. v. Meißen. Die Neuenburg, die zusammen mit F. in der 2. H. 13. und besonders im 14. Jh. wiederholt unter verschiedenen Rechtstiteln den Besitzer (Mers., Brand., Magd.) gewechselt hat, spielte erneut während des Sächs. Bruderkrieges (1446 bis 1451) eine Rolle. Der albertinischen Nebenlinie → Weißenfels diente sie dann als Jagd- und Lustschloß. Seit M. 16. Jh. sind ältere Gebäude verändert und Neubauten aufgeführt worden. Von 1697—1712 wurde die weitläufige Anlage von Hz. Johann Georg v. Sachs. dauernd bewohnt. Restaurierungsarbeiten, vor allem an der Kapelle, begannen 1853.

Unterhalb der Neuenburg bestand ein »Suburbium«, bevor E. 12. Jh. die Stadt F. planmäßig gegründet wurde. Sie liegt günstig zu d. Straße, die in → Eckartsberga von d. Hohen Straße (Frankfurt/M.—Erfurt—Leipzig) nach → Mers.— → Halle abzweigt und bei Großjena die Unstrut überquert. Die Anlage der »Frei«burg im Schutze der Neuenburg darf als lgfl. Gegengründung zu Naumburg angesehen werden, in das einst die Kaufleute von Großjena übergesiedelt waren, in dem aber im 12. Jh. — trotz zweier ludowingischer Bff. — wettinischer Einfluß vorwaltete.

Im regelmäßigen Geviert der Stadtmauer liegt das Straßennetz in vollendeter Gitterform. Die ö. H. der Stadt wird von der *Stadtkirche* St. Marien überragt. Die W.-turmfassade mit Vorhalle bietet eines der eindrucksvollsten architektonischen Bilder lgfl. Städte. Details des Bauwerks zeigen, daß es nur in engstem Zusammenhang mit dem Naumb. Dom in den Jahren 1210—30, also etwa gleichzeitig mit der Doppelkapelle der Neuenburg, entstanden sein kann.

1229 wird F. als »oppidum«, 1292 als »civitas« bezeichnet. Vor den drei — nicht mehr vorhandenen — Toren entwickelten sich Vorstädte. Der Rat wird 1410 zuerst erwähnt. Die erste städtische Satzung stammt von 1446. Von den ludowingischen Lgff. kam F. 1247 an die Wettiner und fiel in der Teilung von 1485 an die albertinische Linie des Hauses. 1656—1746 gehörte es der albertinischen Nebenlinie Sachs.-Weißenfels. An diese erinnerte das zeitgenössische barocke Reiterdenkmal des Hz. Christian v. Sachs.-Weißenfels aus Sandstein auf dem Marktplatz (nach 1945 mutwillig zerstört).

Über den Unstrut-Übergang bei F. gingen 1757 die bei Roßbach geschlagenen Franzosen zurück. Während das Gros der aus der Schlacht von Leipzig fliehenden französischen Armee bei Kösen die Saale überschritt, überquerte Napoleon — von Weißenfels

kommend — bei F. am 21.10.1813 die Unstrut. Von 1825 bis zu seinem 1852 erfolgten Tode verbrachte der »Turnvater« Friedrich Ludwig Jahn verbittert seinen Lebensabend in F.
Das Gewerbe der Stadt wurde im 19. Jh. durch Tuchmacher (1823: 80) und Leineweber (46) bestimmt. Der anstehende Saalekalkstein wird industriell verarbeitet. F. ist Zentrum des Saale-Unstrut-Weinbaugebietes. Seit 1856 verarbeitet die Sektkellerei Kloß und Förster (j. VEB) einen Teil der Ernte zu Schaumwein (Marke »Rotkäppchen«). Die Ernte in den letzten Weinbergen des ursprünglich ausgedehnten Saaleweinbaugebietes ist alljährlich Anlaß zu fröhlichen Weinfesten. (IV) *Pa*

Museum Schloß Neuenburg. — Jahn-Museum, Schloßstr. 1. — LV 258, S. 264. — ANebe, Gesch. d. Stadt F. u. d. Schlosses Neuenburg, in: LV 41, Bd. 19, 1886, S. 93—172. — HWäscher, D. Baugesch. d. Neuenburg b. F. a. d. Unstrut, 1955. — LV 120, Bd. 2, S. 427 f. — LV 473, S. 430 ff. — HMöbius, D. Stadtkirche St. Marien z. F., 1957. — HMüller, F. a. d. Unstrut, Neuenburg, 1965. — OSchürer, Rom. Doppelkapellen, 1929. — LV 624, Bd. 27: Kr. Querfurt. — LV 632 (Ha.) S. 111—118 m. 2 Plänen. — LV 140, Karte 38/VIII

Friedeburg (Kr. Mansfelder Seekreis/Hettstedt). Am Einfluß der Schlenze in die Saale und am Durchbruch derselben durch die → Hettstedt-Rothenburger Gebirgsbrücke, in einer bereits in der Vorzeit (→Bernburg-Walternienburger Kultur) reich besiedelten Gegend lag F. auf der Grenze zwischen Schwaben- und Hassegau in jenem Komitat »qui inter Wipperam et Salam et Saltam ac Willerbici fluvios jacet« (Thietmar), den um 1000 Bio, Sohn des Gf. Siegfried II. v. → Mers., verwaltete. Ob zu dieser Zeit die Burg schon bestand, ist ungewiß. Nachfolger von Bio waren Dedo v. Wettin, sein Sohn Dietrich, seit 1034 dessen Sohn Dedi, der 1069 im Streit mit Kg. Heinrich IV. den Komitat dauernd für sein Geschlecht verlor. Als Gf. Hoyer II. 1115 am → Welfesholz fiel, waren die → Mansfelder bereits auch Gff. im n. Hasse-Schwabengau. Doch ist unbekannt, ob F. damals schon im Besitz der Mansfelder war. Unter Hoyer IV. (1153—1184) erhielt dessen jüngerer Bruder Ulrich die Herrschaft Polleben, der er durch Heirat mit einer namentlich nicht bekannten Erbin vor 1189 F. hinzufügte. Als nach dem Tode des letzten Mansfelders aus althoyer. Stamme, Burchards I., die Gft. an s. Schwiegersohn Burchard v. → Querfurt überging, erwarb dessen Sohn Burchard III. nicht nur das dem anderen Schwiegersohn Bgf. Hermann v. der Neuenburg zugefallene Mansfeldische Gebiet, sondern auch die Herrschaft Polleben-Friedeburg im Jahre 1264 und 1266 käuflich, da der F.-er Zweig des älteren Mansfelder Hauses (5—6 Generationen der »Vredeberger«; 1261 heißen Ort und Burg erstm. »Vrideburc«) in der Neumark bedeutenden Besitz erworben hatte (dort die Orte Friedeberg, Bornstedt, Mansfeld, Lauchstedt!). Bekanntlich ist Hoyer I. v. F. (1216—1250) der Gründer von Hoyerswerda. Doch nur kurze Zeit befindet sich F. in der Hand der Mansfelder. Um 1280 belehnt Bf. Volrad v. → Halb. die

Edlen v. → Hadmersleben mit F., die sich seitdem »comites in Vredeberghe« nennen. 1316 trat Bf. Albert die Lehnshoheit über »castrum et oppidum et villa V.« nebst der »cometia in Hasgowe, quae Fredeberge nuncupatur« an das Erzbt. Magd. ab. Durch wiederholte Pfandschaften und Afterpfandschaften sah F. wechselnde Besitzer: 1342 die Ftt. v. Anh., 1348 die Edlen v. Hakeborn, von 1393 an die Edlen v. → Schraplau, bis Erzb. Günther 1442 F. nebst dem Burgbezirk → Salzmünde an die Gff. Volrad und Gebhart v. Mansfeld für 14 000 Schock meißnischer Groschen verkaufte. Inzwischen war F. durch die Kämpfe zwischen Erzb. Günther und den Städten → Halle und → Magd. in Mitleidenschaft gezogen worden. Unter Führung des von beiden Städten bestellten Stadthauptmanns Henning Strobart ward das wohl nie besonders feste Schloß 1443 erobert. Unter mansfeldischer Herrschaft wurde die in Ober- und Unteramt (→ Salzmünde) geteilte Verwaltung dieses großartigen Besitzes eingeführt. Die beiden (bekannt gewordenen) Burglehen wurden Rittergüter (später vereinigt), deren eines das mansfeldische Geschlecht v. Steuben (nicht verwandt mit dem General Friedrich Wilhelm v. Steuben!) besaß. Von 1731—38 war Gottlob Heinrich Klopstock Pächter des Amtes F. Sein Sohn Friedrich Gottlob verbrachte hier 7 Jugendjahre (vergl. die Ode »Friedensburg«, die sich auf das dänische Fredensborg und auf F. bezieht). In der mansfeldischen Erbteilung 1501 fiel F. an den Vorderort, 1540 an die kurzlebige Linie Friedeburg, 1595 (1612) an die Linie Bornstedt, bei welcher es bis 1780 verblieb, um dann preuß. zu werden. Nach der Einnahme und Plünderung des Hauses F. 1630 verfiel das Schloß.

Auf das Alter des Ortes F. deutet die dem hl. Bonifatius geweihte *Kirche*. Neben der villa, wohl einem von Slaw. bewohnten »suburbium«, entwickelte sich das »oppidum« zu einem ummauerten Marktflecken (Jahrmarkt und der später nach → Könnern verlegte St. Veits-Pferdemarkt). Die Stadterhebung seitens der Erzbb. unterblieb. Bei F. mündet der 31 km lange Mansfelder Haupt- und Schlüsselstollen. (IV) *Ne*

LV 385, Bd. 3/4, S. 313—331. — HGrößler, Geschlechtskde. d. edlen Herren v. F., in: LV 50, Bd. 3, 1889, S. 80—103. — FWinter, D. Gftt. i. Hassegau u. Friesenfeld II. D. Gft. Mansfeld-F. od. d. Comitat zw. Saale u. Wipper, in: LV 20, Bd. 14, 1875 ff., S. 280—288. — LV 624, Bd. 19, S. 224—228. — ENeuß, D. Herrschaft F. u. d. Amtsdörfer auf d. Hettstedt-Rothenburger Gebirgsbrücke, in: LV 386, Saalisches Mansfeld, S. 312—348. — LV 258, S. 229 f. — OSchroeter, Klopstock-Stätten i. d. Gft. Mansfeld, in LV 50, Bd. 6, 1892, S. 176—187; Bd. 36/37, 1927, S. 115—122. — LV 632 (Ha.) S. 118 f.

Friedensdorf → Kriegsdorf

Frose (Kr. Ballenstedt/Aschersleben). Der freilich erst 1574 zu belegende Straßenname Burgweg gibt Anlaß zu der Vermutung, daß am Platz des späteren Gutes eine befestigte Anlage ihren

Platz gehabt hätte, die im 10. Jh. zu den hier vorhandenen Besitzungen des Mgf. Gero gehört haben könnte. Dieser gründete jedenfalls auf seinem Gut zu F. 950 ein Benediktinerkl., das seinem Lieblingsheiligen Cyriacus geweiht wurde. Eine dem Bau von → Gernrode verwandte, später verschwundene Kirche wurde wohl schon damals angelegt. Das geplante Fam.-kl. des Gründers behielt seine Stellung nur kurze Zeit, da nach dem Tode seiner beiden Söhne nunmehr die Hauptburg dieser Fam. in Gernrode zum Sitz eines unter der Leitung seiner verwitweten Schwiegertochter Hathui stehenden Kanonissenstiftes gemacht wurde. Hier wurde 963 die von Gero aus Rom mitgebrachte Armreliquie des Hl. Cyriacus niedergelegt und verehrt. Das Kl. F. wurde ebenfalls in ein Kanonissenstift umgewandelt und als Propstei dem Stift Gernrode unterstellt. Seither teilt F. dessen Geschicke. Es war mit 12 Stiftsdamen aus Ministerialenadel der näheren Umgebung besetzt. Von Gernrode bestimmte Pröpstin, Dekanin, Sangmeisterin standen diesen vor. Zu den Äbtissinnenwahlen wurden meist nur die Dekanin und drei Stiftsdamen nach G. entsandt. Da die Stiftsdamen in Kurien wohnten, scheint es zur Ausbildung einer Klausur nicht gekommen zu sein. Eine neue, etwas kleinere rom. Kirche wurde in der 2. H. 12. Jh. als kreuzförmige Basilika errichtet. Mit ihren massigen quadratischen Türmen beherrscht sie das Ortsbild. Der Gottesdienst wurde von Kanonikern geleitet, die keinen eigenen Konvent bildeten. Vögte des Stifts waren die Ftt. v. Anh., Untervögte vorübergehend die Herren v. Gatersleben. Auch die Bff. v. → Halb. suchten vor allem im 15. und 16. Jh. Ansprüche auf das Stift geltend zu machen. Der Stiftsbesitz war nicht sehr umfangreich. In F. selbst gehörten schon im 10. Jh. die beiden Kirchen S. Stephan und S. Sebastian und 27 Hufen dazu. Es gab aber noch andere Grundherren in F. 1532 wurde auch im Stift F. die Reform. durchgeführt, wodurch 1575 die volle anh. Landeshoheit entstand. Das Dorf F. war offenbar schon im A. ziemlich groß, wie die erwähnten Kirchen beweisen. 1687 gab es hier 10 Ackerleute, 2 Halbspänner und 60 Kossaten. Durch den Bau der Bahnen von Aschersleben nach Halb. und von F. nach → Ballenstedt in den Jahren 1867 und 1868 wuchs der Ort ebenso wie durch eigenen Braunkohlenbergbau und das benachbarte Großkraftwerk und die Grube in → Nachterstadt, so daß er heute 2500 Ew. zählt.

(III) *Schwi*

FMaurer, Nachgrabungen i. d. Kl.-kirche zu F., in: LV 32, Bd. 4, 1886, S. 127 ff. — LV 627, S. 19—22. — HSuhle, D. Reform. i. Stift Gernrode, in: LV 34, Bd. 2, 1902, S. 489 ff. — LV 199, S. 269. — HLohse, Gesch. d. Dorfes F. in Anh., 1936. — AZeller, D. Kirchenbauten Heinrichs I u. d. Ottonen in Quedlinburg, Gernrode, F. u. Gandersheim, 1916. — RJoppen, Unters. über d. vier ersten Kl.-stifte i. w. Anh., Diss. theol. Masch., Freiburg 1958. — LV 258, S. 197. — HKSchulze, D. Stift Gernrode (LV 154, Bd. 21), 1965. — FOswald, Beobachtungen ü. d. Gründungsbauten des Mgf. Gero in Gernrode u. F., in: Kunstchronik 18, 1965, S. 29—37. — Ders., Vorrom. Kirchenbauten, Veröff. Zentralinst. f. Kunstgesch. Bd. 3, 1967. — LV 632 (Ha.) S. 120f.

Gänsefurth, OT v. Hecklingen (Kr. Bernburg/Staßfurt). Ob in dem inmitten des an dieser Stelle nicht sehr breiten Bodetals 2 km n. → Hecklingen gelegenen ehem. Gutsbezirk G. eine wichtigere Straße den Fluß überschritt, läßt sich nicht ausmachen, zumal Ortsnamen mit der Endung -furt in diesem Bereich häufiger vorkommen. G. erscheint seit 1159 mehrmals als Fam.-name von Adligen. Wahrsch. handelt es sich dabei um Ministeriale der Ask., obwohl diese gelegentlich zu den Baronen gezählt werden. 1273 werden ein im Sumpf liegender ehem. »burgstadel« ebenso wie 1270 Anteile oder Einkünfte aus der Mühle in G. von den Hzz. v. Sachs.-Wittenberg dem Kl. Hecklingen übergeben. Dieses erhielt 1293 auch das Patronatsrecht über eine Kirche (»ecclesia«) zu G. Es scheint also damals hier ein Dorf bestanden zu haben. Die offenbar vor 1273 aufgegebene ältere Burg wird sw. der heutigen Anlage gesucht. Verm. war sie im Besitz der Hzz. v. Sachs.-Wittenberg und stand offenbar mit deren Vogtei über Kl. Hecklingen im Zusammenhang. E. 13. Jh. wurde die *Burg* an die heutige Stelle verlegt und E. 16. Jh. zu einer quadratischen Anlage im Renaissancestil umgebaut. Vom älteren Bestand ist der Unterteil des *Turmes* erhalten. 1371 wurde die Burg von den Hzz. v. Wittenberg und stand v. Wederden als Lehen übergeben. Das Dorf war wohl damals bereits in Abgang gekommen. Wie die Vogtei über Kl. Hecklingen gelangte auch G. nach dem Aussterben der wittenbergischen Ask. 1422 an die Ftt. v. Anh., die es 1461 als Lehen an die v. Trotha austaten. 1757 wurde von den v. Trotha ö. der quadratischen Innenburg ein barocker Flügel mit einem gefälligen Mittelrisalit errichtet, der durch sein überhohes Walmdach und seine Lage neben dem älteren Turm mit Renaissancehaube einen reizvollen Anblick bietet (j. Altersheim). Schloß und Rittergut wurden im frühen 20. Jh. an die Stadt Hecklingen verkauft, die hier ein Stadtgut einrichtete. Um 1890 wurde G. nach Hecklingen eingemeindet. (III) *Schwi*

LV 627, S. 144—146. — LV 129, S. 307. — FMüller, Schloß G. u. d. Trothas in Hecklingen, in: LV 37, Bd. 12, 1937, S. 104—110. — LV 634, S. 369

Gardelegen (Kr. Gardelegen) liegt auf einer kleinen Diluvialhochfläche ö. der Milde. Hier kreuzten sich im Ma. die Straße von → Magd. nach → Salzwedel—Lüneburg mit der Straße von → Stendal nach → Oebisfelde und Braunschw. Der Ortsname erscheint im Jahre 1121 in der Form Gardeleve, neben die aber bereits 1241 Gardelege tritt. Bis A. 19. Jh. stehen beide Formen nebeneinander, weshalb es fraglich ist, ob hier einer der wirklich alten -leben-Orte vorliegt. Allerdings gehört G. zu den ältesten und wichtigsten Siedlungen der w. → Altm. 1121 werden Güter des Kl. Schöningen im Bereich des dabei ausdrücklich angegebenen G. genannt. Es muß also bereits bekannter gewesen sein. 1133 befindet es sich in der Hand einer nach G. sich nennenden Edelherrenfam., die später den Gf.-titel angenommen hat. Erst nach 1160 wurde G. dem Herrschaftsbereich der Mgff. v. Brand. einge-

fügt. 1181 ist hier auch der Sitz einer sich ebenfalls nach G. nennenden ask. Ministerialenfam. Vorübergehend gab es eine Art Gardelegener Nebenlinie der Ask., die ihren Herrschaftsbereich zeitweilig bis Stendal und → Tangermünde ausdehnen konnte. Zu dieser gehörte Mgf. Heinrich, der beabsichtigte, in Stendal ein eigenes Bt. für die Altm. zu errichten. 1196 wurde Heinrich v. Dannenberg mit der Gft. G. wohl ohne Wirkung belehnt. Im gleichen Jahr werden »castrum« und »oppidum« erstm. erwähnt. Es ist nicht sicher, wo die älteste Burg zu lokalisieren ist. Die etwa 600 m n. der ma. Stadtmauer im Sumpfgelände gelegene, seit dem 16. Jh. meist Ise(r)nschnibbe genannte Anlage wird oft als jünger angesehen. Wegen des Vorkommens einer Burgstraße 1429 und einer Ritterstraße in der Nähe der heutigen Marienkirche vermutet man, daß die ältere Anlage hier ihren Platz gehabt habe. Die spätere Burg Isenschnibbe hieß aber bis zum 16. Jh. in den Urk. ebenfalls Gardelegen. Sie war mehrfach Sitz eines mgfl. Vogtes, mußte freilich oft auch, z. B. an Braunschw., verpfändet werden. Zu beachten ist auch, daß mit ihr später Gerichtshoheitsrechte über die Stadt und Beziehungen zur Nikolaikirche verbunden waren. 1410 waren erstm. die v. Alvensleben Pfandinhaber von Isenschnibbe. Nach einem Zwischenspiel, das zur Eroberung der Burg durch den Kf. führte, erhielten sie 1414 und 1416 G. erneut als Pfand und schließlich 1442 die Burg als erbliches Lehen. Die Anlage besaß einen starken Rundturm und eine eigene Kapelle. 1634 widerstand sie den Zerstörungsversuchen der Schweden. Zwischen 1756 und 1786 ließen die v. Alvensleben die älteren Bauten mitsamt Bergfried abtragen. Gleichzeitig wurde ein einfaches barockes *Herrenhaus* errichtet. 1831 verlegten die v. Alvensleben ihren Wohnsitz nach Weteritz, wo Lenné einen größeren Park angelegt hatte. 1857 wurde das Gut Isenschnibbe von ihnen verkauft.

Die Verleihung städtischer Rechte an G. ist zeitlich nicht festzulegen. 1241 wird die damals abgebrannte Siedlung bereits »civitas« genannt. Im gleichen Jahr erscheint ein schon vorher bestehendes Kaufhaus, was auch auf städtische Wirtschaftsformen hinweist. Der Grundriß der ellipsenförmig angelegten Stadt beruht auf dem Gerüst der oben genannten Fernstraßen, welche sich auf dem dreieckig angelegten Markt treffen. Das dort errichtete *Rathaus* mit einem *Turm* ist ein Neubau des 16. Jh. G. weist zwei *Kirchen* auf: *St. Marien* und *St. Nikolai,* von denen letztere als die Hauptkirche gilt. Sie enthält Reste eines wohl noch im 13. Jh. erhöhten rom. Turmbaus, an den unter Verwendung weiterer rom. Reste vor 1470 eine got. Hallenkirche angebaut wurde. Die Kirche diente seit dem 15. Jh. den v. Alvensleben auf Isenschnibbe als Grablege, woran mehrere *Epitaphien* des 16. und 17. Jh. erinnerten. 1945 durch Bomben zerstört, ist sie nur z. T. wieder aufgebaut. St. Marien enthält ebenfalls rom. Bestandteile, die später durch einen Hallenbau und einen got. Chor erweitert wurden. Mehrere Brände und der Einsturz des Turmes 1658

haben hier häufige bauliche Veränderungen zur Folge gehabt. Die *Stadtmauer* dürfte dem E. des 13. Jh. angehört haben. Von den drei Toren wird das Magd.-er 1319 erwähnt. Erhalten sind heute nur noch Teile der Mauer und das ansehnliche *Salzwedeler Tor*. Die Ew.-zahl von G. lag im ausgehenden Ma. bei etwa 2500. Die Stadt war mit Magd.-er Recht begabt. Sie besaß einen Roland, der 1727 zusammenbrach. Das Schultheißenamt erwarb sie 1316 vom Mgf. Im Rat spielten die Gewandschneider die Hauptrolle. Seit dem Bierziesekrieg von 1488 behielt sich der Kf. das Recht der Bestätigung der Ratsmitglieder vor. Die Stadt hat oft durch Brände gelitten (1241, 1306, 1470 und öfter). Im späteren Ma. spielen Hopfenbau und Bierbrauerei eine entscheidende Rolle. Das als »Garley« bezeichnete Produkt der etwa 250 Brauhäuser wurde weithin exportiert. Seit 2. H. 14. Jh. war G. Mitglied der Hanse. Der 30jg. Krieg brachte starke Einquartierungen und einen wirtschaftlichen Niedergang. Im 18. Jh. hatten neben der Landwirtschaft noch der Gartenbau und die Tuchmacherei gewisse Bedeutung. Im 19. Jh. waren die Obst- und Gemüseverwertung sowie die Knopfherstellung wichtig. Die Verkehrslage der Stadt wurde 1871 durch den Bau der direkten Bahn Berlin—Stendal—Lehrte sehr verbessert. Außerdem war G. 1860—1918 dauernd Garnison, zuletzt des Ulanenregiments 16. 1936 wurde es nochmals mit Militär belegt. 1967 hatte die Stadt 13 400 Ew.

(I) *Schwi*

Heimatmuseum, Philipp-Müller-Str. 16. — LV 624, Bd. 20: Kr. G., S. 37—81. — LV 72, Bd. 43: Wüstungen d. Altm., S. 320 f. (Isenschnibbe). — LV 258, S. 328. — LV 120, Bd. 2, S. 488—491. — LV 434. — G. in Wort u. Bild, o. J. (1927). — LV 194, S. 141 ff. — LV 239, Bd. 1, S. 48, Abb. 59—59. — LV 248, S. 32—36. — PWurl, Gesch. d. Stadt G., 1932

Garnbach → Rabinswalde (Burgruine)

Gatersleben (Kr. Quedlinburg/Aschersleben). Nach den charakteristischen Beigaben dreier Hockergräber erhielt eine der Jordansmühler Kultur nahestehende jungsteinzeitliche Kulturgruppe Mitteldtl.-s den Namen Gaterslebener Gruppe. *S-T*
G. liegt an einem früher nicht unwichtigen Selkeübergang, einer von Magd. nach Nordhausen führenden Straße. Das als -leben-Ort sicher sehr alte Dorf wird 964 erwähnt. 1084 erhielt Kl. → Huysburg hier Besitz. G. war namensgebender Sitz einer 1123 erstm. erscheinenden schöffenbarfreien Fam., deren Wohnung in dem sog. Edelhof vermutet wird. Da die Bff. v. → Halb. hier schon 1084 Güter besaßen, da sie ferner seit 1131 an der E. des Jh. als Archidiakonatssitz hervortretenden *Ortskirche* häufig Synoden abhielten, und da sie 1262 die Kirche und eine vielleicht zur *Burg* gehörende weitere Kapelle innehatten, liegt der Schluß nahe, daß sie außer der Ortsherrschaft auch die Burg G. von früher Zeit her besessen haben. Diese war ursprünglich eine in der Form der späteren Wirtschaftsgebäude noch deutlich er-

kennbare, ovale Anlage, neben der um 1180, als der damalige Bf. Ulrich wegen des päpstlichen Schismas vertrieben war, die große, quadratisch angelegte und kastellartig ausgebaute, neue Burg wahrsch. von Heinrich dem Löwen errichtet wurde. Zahlreiche Architekturteile, die bei Grabungen gefunden wurden, weisen gleichfalls auf von den Halb. Bff. fortgesetzte Bauten dieser Zeit hin. Bei der Sedisvakanz von 1202 eroberten die Otto IV. anhängenden halb. Ministerialen die im Besitz einer Gegenpartei befindliche Anlage. E. 12. Jh. erscheint eine von den bisherigen schöffenbarfreien Herren zu unterscheidende Ministerialenfam. von G., welche j. die bfl. Burg verwaltete. Bereits 1261 ist G. Sitz eines bfl. Amtes (»officium«). In der 1262 erneut erwähnten Burg hatten die genannten Ministerialen v. G. 1311 den großen, viereckigen *Wohnturm* inne, der noch heute vorhanden ist. Nach einer vermutlichen Zwischenherrschaft der → Regensteiner konnte der tatkräftige Bf. Albrecht II. von Halb. die Burg 1340 nach einer Belagerung zurückgewinnen. 1363 wurden erneute Umbauten durchgeführt. Dazwischen kam es häufig zu Verpfändungen, z. B. 1261 an die v. → Querfurt, 1340 an die v. Stammer, vor 1381 an die v. Schierstedt und später an die v. Krosigk. Seit dem 16. Jh. wieder dauernd landesherrliches Amt, ging G. 1648 mit an Brand. über. 1694 wurde das aus den aufgekauften v. der Schulenburgischen und v. Oppenschen Besitzungen neu gebildete Amt Schadeleben mit G. vereinigt (j. Volksgut). Die Wälle und Gräben der ehem. Burg sind zum großen Teil eingeebnet worden. Der Ort G. wuchs im 19. Jh. stark durch die eigene industrielle Entwicklung (Molkerei, Zucker- und Baumaschinenfabrik), wie durch das benachbarte Braunkohlen- und Elektrizitätswerk → Nachterstedt. 1965 hatte G. 3100 Ew. und ein Institut für Kulturpflanzenforschung der Berliner Akademie der Wissenschaften. (III) *Schwi*

UFischer, D. Gräber d. Steinzeit i. Saalegebiet, 1956, S. 45, 262. — LV 258, S. 197. — LV 327, S. 121, 126 ff. — LV 239, S. 48 ff., Abb. 60—65. — LV 240, S. 104 f. — Geschichtl. über Alt.-G., Heimatklänge, Beil. z. Quedlinburger Tageblatt, 1927, Nr. 20. — ENeubauer, Die Herren v. G., in: LV 41, Bd. 62, 1929, S. 132

Genthin (Kr. Jerichow II / Genthin). 1144 erhielt das Erzbt. → Magd. mit den anderen Allodien Hartwichs v. Stade auch »Plothen cum toto burgwardo«. Die *Burg* Plothe, später *Altenplathow*, an dem im 12. Jh. strategisch wichtig werdenden Stremmeübergang lag als Wasserburg zwischen zwei Armen dieses Flusses (später Oberförsterei). Der *Burghügel* ist als künstliche Erhöhung noch kenntlich (an der W.-seite Wallreste, die Gräben sind zugeschüttet). Plothe ist mit dem seit 946 (948) genannten havelbergischen Plothe nicht identisch, eine Verbindung kann höchstens durch die Fam. v. Plotho bestehen. Dem Hermann v. Plotho, 1135—1170 erzstiftischem Gefolgsmann, scheint der 1905 beim Abbruch der Altenplathower *Kirche* gefundene, einen alten, in ein

archaisch stilisiertes Faltengewand gekleideten Mann zeigende *Grabstein* gewidmet zu sein. Johann v. Plotho, vielleicht sein Sohn, stellt 1171 eine Urk. für die Stadt G. aus, die hier erstm. erwähnt wird.
Stadt und Burg haben fortan die Siedlungskammer G. allein beherrscht. Der Burg zugeordnet waren bis um 1800 die Dörfer Altenplathow, Bergzow. → Großwusterwitz, Güsen, Mützel, Roßdorf und Vehlen, dazu die Stadt G. mit dem Obergericht. Die Burg und ihr Zubehör, das spätere Amt, fielen 1294 an das Erzbt. zurück, wurden aber bis 1466 häufig verpfändet. Mehrfach wurde die Burg erobert, so daß sie 1655 neben dem ruinösen Bergfried nur Fachwerkgebäude aufwies (1681 geschleift).
Die wohl aus wilder Wurzel wachsende »Mediatstadt« G. auf dem kleinen länglichen Sander s. der Stremme entwickelte sich zunächst nicht über den Status eines »oppidulum« (1459), eines »Flecken« (1562) hinaus (Bierbrauereien, seit 1539 privilegierte Märkte). Noch 1655 gruppierten sich die Häuser hufeisenförmig um die *Kirche*. Wegen seiner Mittellage im Lande → Jerichow tagten in G. die dortigen Stände. Die preuß. Zeit ließ zu den Ackerbürgern (Ackerkommune, 1780 unter einem besonderen Feldschulzen) neue Bevölkerungsgruppen hinzustoßen: die Kolonisten in den neuen Siedlungen Wiel (seit 1650), Berggenthin (schon 1684), Breitemark (1763), Mützel (1764), aber auch in Altenplathow (Seidenspinnerei, 1770: 3910 Maulbeerbäume) und in G. selbst (regulierte Baublöcke seit etwa 1700), die Beamten (*Grabmal* eines Steuerrates in der Kirche) und die Soldaten seit 1733 (1791/93 massives *Hafermagazin* vor dem Brandenburger Tor, j. Kreisverwaltung). Auf Befehl Friedrichs I. ersetzte George Preußer die alte *Kirche* durch eine stattliche dreischiffige Hallenkirche mit hölzernen Kreuzgratgewölben und strengen Pilasterdekorationen (*Turm* mit Rokokohaube erst 1769/72).
Erst die Zeit der Agrarreformen befreite die G.-er Ackerbürger von den Diensten an das Amt. 1816 wurde D. G. Kr.-stadt des zweiten Jerichowschen Kr. (vielbesuchte Viehmärkte). Seit 1870 ging G. verstärkt zum Gartenbau über. Inzwischen hatte sich der Raum um G. dank der günstigen Verkehrslage (→ Plauer Kanal seit 1743/45; Anschluß an die Kunststraßen seit 1819, an die Eisenbahn seit 1846) industrialisiert. Der Magd. Kaufmann C. Pieschel baute 1808 eine Zichorienfabrik, 1809 eine Schrotgießerei, 1813/14 eine Ölmühle, 1817/19 einen *Schrotturm;* der Anschluß dieser Werke an den Kanal erfolgt 1819. Pieschel, der geadelt wurde, kaufte im Gebiet von G. umfangreiche Ländereien, die er zu einem Rittergut vereinigte. Neben der Fabrik entstand das klassizistische *Gutshaus* mit Park und Wirtschaftsgebäuden. Seit der Gewerbefreiheit kamen viele Kleinbetriebe auf (1814 schon 188 mit 41 Gehilfen). Die nach und nach entstehenden größeren Betriebe — 1894 Schiffswerft Habedank, 1898 G.-er Aktienbrauerei, 1902 G.-er Zuckerraffinerie, 1922/23 Persilwerke (j. VEB) — verwandelten weite Strecken am → Plauer Kanal zu einer »Industrie-

straße«. Der Rüstungsbetrieb »Silva« im Wald nw. von G. (1935) war verbunden mit einer Außenstelle des KZ Ravensbrück. Die Handwerker und Arbeiter wohnten vielfach in den Gemeinden um G. herum (1910 Altenplathow etwa 5000, G. 9000 Ew.). S. des Bahnhofs entstand G.-Süd. Die Ew.-zahl stieg bis 1950 durch Umsiedler auf 20 544 (1939: 12 444). (II) *Rö*

Kreisheimatmuseum Mützelstraße 22. — LV 73, Bd. 9: Wüstungskde. d. Krr. Jerichow, S. 340—347. — LV 258, S. 330. — LV 624, Bd. 21: Krr. Jerichow, S. 270—272, 291—294. — FWernicke, Chron. d. Dorfes Altenplathow, 1909. — FRosenfeld, Ein Grabstein a. d. Kirche zu Altenplathow, in: LV 47, Bd. 41, 1906, S. 365—376; 45; 1910, S. 64—76. — IACvEinem, Kurzgefaßte Beschr. d. Stadt G., 1903 (Neudruck 1927). — AArens, Z. Gesch. d. Stadt G., 1931. — LV 120, Bd. 2, S. 494—497. — KAhland, Daten a. d. Gesch. d. Stadt G., in: Zwischen Elbe u. Havel 1961/1, S. 22—30; 1961/2, S. 17—27. — CSchwartz, Kirchenbauten unter Kg. Friedrich I. u. Friedrich Wilhelm I. i. d. Mark Brand., Diss. Berlin 1940, S. 38 f.

Gerbstedt (Kr. Mansfelder Seekr./Hettstedt). In dem auf einem Talsporn am Hanfgraben (Zufluß zur Schlenze) gelegenen Ort gründeten Rikdag, »cognatus« der Wettiner, Mgf. v. Meißen, Inhaber ausgedehnter Allodien um Ritzkeburg (Rikdagsburg, wüst. w. → Mansfeld) und seine Schwester Eilsuit um 985 ein Damenstift (später Benediktinerinnen-Kl.), das zur Grablege dieses Geschlechts bestimmt wurde. Eilsuit wurde die erste Äbtissin. Da mit Rikdags Sohn Karl, Gf. im s. Schwabengau, das Geschlecht ausstarb (1014), fielen die Allodien an Dietrich II. von Wettin. G. war das zunächst einzige Hauskl. der Wettiner. Zwischen 1064 und 1072 war es Eigenkl. Friedrichs v. Wettin, Bf. v. Münster. Es wurde dann dem dortigen Bt. unterstellt, ein Verhältnis, das über viele Streitigkeiten mit den Kl.-vögten (1225 Gff. v. Mansfeld, 1271 Herren v. → Hadmersleben als Gff. v. Friedeburg, Edle v. → Barby, seit 1442 endgültig die Gff. v. Mansfeld) bis 1487 waltete. Begräbnisstätte der Wettiner bis 1124 (→ Petersberg), war das Kl. im Besitz eines reichen, aber verstreuten Güterbesitzes, von dem wesentliche Teile von münsterischen Beamten verwaltet wurden. Teile davon gingen im 15./16.Jh. an die Gff. v. Mansfeld und an das Kursächs. Amt → Sangerhausen über.

1525 wurde das Kl. von den aufständischen Bauern geplündert, doch kehrten die Nonnen zurück. 1540 wurde es in eine Landschule für Mädchen umgewandelt. 1564 traten die Konventualinnen zum evg. Glauben über. Verpfändung und Verkauf des Kl. 1581/84 an Otto v. Plotho bedeuteten das Ende der Landschule (1587). Der Kl.-hof verblieb bis 1738 im Besitz der Plothos. Die doppeltürmige und dreischiffige Basilika, Johannes d. Täufer geweiht, erste Einweihung 1135, jedoch wesentlich älter, wurde nach Einsturz des Schiffes 1658 und des S.-turmes 1805 abgebrochen (Reste im ehem. »Goldenen Ring«). Der Standort der 1168 erbauten, 1177 geweihten Rundkapelle ist nicht bekannt (Marienaltar des Kl. in der Stadtkirche). 1739 wurde die neue *Stadtkirche*

S. Johannes Baptista erbaut und später erweitert. Der Flecken G. entwickelte sich aus mehreren Kernen unterschiedlichen Alters:

1) aus dem Dorf mit einer St. Stephanuskirche, seit 1404 Flecken mit *Rathaus* (j. Bau v. 1566 bzw. 1661 mit rom. Kellern), *Ratskeller* und Markt, seit 1435 Marktgerbstedt genannt, vor 1516 ummauert, 1520 als »oppidum« bezeichnet und nach dem Brande von 1530 am 10. 8. von Karl V. mit dem Stadtrecht (erneut?) begnadet unter Verlegung des sonst bei der Kapelle am → Welfesholz abgehaltenen Jahrmarkts;
2) aus dem jüngeren Pfarrdorf Ober-Gerbstedt, unmittelbar w. von Marktgerbstedt gelegen;
3) aus der w. von Ober-Gerbstedt gelegenen Neustadt, worin das 1739 mit dem Kl.-hof zum Amt Gerbstedt vereinigte Rittergut lag, und aus der Vorstadt Kloppan, beide unter Jurisdiktion des Amts stehend. Das »Dorf« G. (Kl., Kloppan, Neustadt und Rittergut) bestand selbständig bis 1900;
4) aus dem sw., unterhalb der eigentlichen Stadt gelegenen Klein-Gerbstedt (wüst von 1636—1708).

G., Flecken und Kl., gingen 1442 mit dem Verkauf der Herrschaft → Friedeburg durch Erzb. Günther v. Magd. in das Obereigentum der Gff. v. Mansfeld über, wurden 1780 preuß. Die Reform. fand 1543 zunächst nur zaghaft Eingang. 1565 erhielt G. den ersten evg. Prediger, doch konnte der Gottesdienst anfangs nur unter bewaffnetem Schutz stattfinden. Mehrfache Stadtbrände, Pest und der 30jg. Krieg behinderten die Entwicklung G.s im 16. und 17. Jh. Erst der E. 17. Jh. wieder auflebende Kupferschieferbergbau auf dem hier Ausgehenden des Flözes, der Bau des Zabenstedter, Johann-Friedrich- und des Schlüsselstollens, die Schmelzarbeit auf der nahen Friedeburger Hütte, dann im 19. Jh. die Abteufung leistungsfähiger Schächte wie »Glückhilf«, 1909 die des Paul- (heute Brosowski-)Schachtes bei Helmsdorf bewirkten eine rasche Zunahme der Bevölkerung. 1852 lagen in der G.-er Flur 278 Schachthalden auf 177 Morgen. Ew.-zahlen für die Gesamtsiedlung; 1554: rd. 850; 1890: 3347; 1910: 6337, 1954: rd. 6500. G. erhielt 1896 Eisenbahnanschluß. (IV) Ne

LV 624, Bd. 19, S. 228—240. — LV 386, Bd. 3/4, S. 336—339; S. 348—363. — KBerger, Chron. v. G., 1878. — AAhrens, Versuch e. Gesch. d. ehem. Kl. u. d. Stadt G., o. J. (1835). — FButtenberg, Gesch. d. Ortes G., 1928. — MGerstenberg, Unters. ü. d. ehem. Kl. G., Diss. Halle 1911. — FButtenberg, D. Kl. zu G., in: LV 41, Bd. 52, 1919, S. 1—30. — KSchnaperelle, Wanderung durch G., in: Unser Mansf. Land, 1954, H. 5, S. 20. — Ders., Aus G.s Vergangenheit, ebd. 1955, H. 1, S. 9. — Mansf. Heimatbll. 5, 1930, Nr. 14 u. 15. — LV 120, Bd. 2, 1941, S. 497—498. — WHolzmann, Wettinische Urk.-Studien, in: LV 164, S. 167 ff. — LV 353, S. 135—140. — LV 258, S. 230. — LV 632 (Ha.) S. 122 f.

Gerbstedt → **Welfesholz (OT)**

Gernrode (Kr. Ballenstedt/Quedlinburg). Die Burg des Mgf. Gero aus dem 10. Jh. an der Stelle der späteren Stiftskirche bildete ein

GERNRODE

unregelmäßiges Viereck von 125 und 145 m Seitenlänge. Sie wird 961 erstm. als »urbs Geronisroth« erwähnt. S-T
Die Stadt G. am N.-rand des →Harzes trägt den Namen des Mgf. Gero (937—965), der sich dort eine Burg als Herrschaftsmittelpunkt für seine o.-sächs. Besitzungen erbaute. Da sein Geschlecht durch den frühzeitigen Tod seiner Söhne Gero und Siegfried ausstarb, wandelte er 959 seinen Herrensitz in ein Kanonissenstift um und stattete es mit seinen Allodialgütern reich aus. Die *Kirche* wurde dem hl. Cyriakus geweiht, dessen kostbare Armreliquie Gero in Rom erwarb. Erste Äbtissin wurde bis zu ihrem Tode 1014 Geros Schwiegertochter Hathui. Auch das ältere mgfl. Eigenkl. in → Frose wurde in ein Kanonissenstift umgewandelt und als Propstei G. unterstellt.
Otto I. nahm 961 das Stift in den kgl. Schutz auf und verlieh ihm Immunität und freie Wahl des Vogtes und der Äbtissin. Als Reichsabtei stand G. bis zum Investiturstreit in engen Beziehungen zum Kgt. In späterer Zeit fand 1188 noch ein Hoftag Friedrichs I. in G. statt. Gero hatte das Stift auch dem päpstlichen Schutz unterstellt. Um die Exemtion kam es daher mehrfach zu Auseinandersetzungen mit dem Bf. v. Halb. als zuständigem Diözesanbf.
In G. gab es 24 Präbenden, die nur mit Angehörigen edelfreier Geschlechter besetzt wurden. Den Gottesdienst besorgte ein eigenes Kapitel von wenigen Stiftsherren. Die Äbtissin konnte ihre weitgehenden Hoheitsrechte jedoch nicht zur vollen Landesherrschaft ausbauen, obwohl das Stift Reichsstandschaft besaß. Ein beträchtlicher Teil des zersplitterten Stiftsbezirkes ging im Spätma. verloren. Nach der Reform. um 1530 bestand G. als evg. Stift weiter. Die Äbtissinnen wurden weiterhin vom Ks. bestätigt. Die Ftt. v. Anh. benutzten ihre Stellung als Schutzvögte, um seit 1564 anh. Pznn. zu Äbtissinnen wählen zu lassen. 1604 verzichteten sie auf die Einsetzung einer neuen Äbtissin und vollzogen damit die faktische Eingliederung des Stiftsgebietes in ihren Territorialstaat.
Neben dem Stift scheint bereits in ottonischer Zeit eine kleine Siedlung um die Stephanskirche entstanden zu sein, die sich jedoch nur allmählich zur Stadt entwickelte. Die *Stephanskirche,* von der nur der *Turm* erhalten ist, wird zwar schon 1207 als Marktkirche (ecclesia forensis) bezeichnet, aber erst 1549 erhielt der Ort von der Äbtissin Anna v. Plauen städtische Rechte. Das hübsch gelegene, bis 1945 anh. Städtchen ist j. viel besuchter Kurort.
Die *Stiftskirche,* eine dreischiffige Basilika mit zwei runden W.-türmen, zählt zu den bedeutendsten Bauwerken aus ottonischer Zeit. Der Bau begann wahrsch. gleich nach der Gründung des Stifts 959 und dürfte im 10. Jh. vollendet gewesen sein. Der O.-teil und das Langhaus zeigen noch im wesentlichen die Formen der Ottonenzeit. Besonders altertümlich wirkt der O.-bau mit der halbrunden Chorapside und den Nebenapsiden am Querhaus.

Auch die O.-krypta dürfte noch dem 10. Jh. entstammen. Der Innenraum wird durch den Wechsel von Pfeilern und Säulen und durch die Langhausemporen bestimmt, die verm. auf byzantinische Vorbilder zurückgehen. Zwischen den erhaltenen runden W.-türmen erhob sich wahrsch. ein quadratischer Mittelturm, der 1. H. 12. Jh. unter der Äbtissin Hedwig II. (1118—1152) durch die W.-krypta und den hoch gelegenen W.-chor ersetzt wurde. Es entstand so eine doppelchörige Anlage, deren Eingang das von Löwen flankierte N.-portal am Querhaus bildete. — In der Kirche hatte 965 Mgf. Gero seine letzte Ruhestätte gefunden; das j. *Renaissancegrabmal* stammt aber erst von 1519. — Das *Heilige Grab* mit seinem reichen plastischen Schmuck gehört zu den bedeutendsten Werken seiner Art. Seine Datierung ist umstritten, wahrsch. um 1100. — Die Stiftsgebäude wurden im 19. Jh. bis auf den *N.-flügel des Kreuzganges* (um 1200) abgebrochen, die Kirche 1859—1866 restauriert. (III) *Schu*
LV 120, Bd. 2, S. 499 f. — LV 12, S. 267—269. — LV 627, S. 23—33. — LV 199, S. 274. — LV 251. — LV 637. — HHartung, Z. Vergangenheit v. G., 1912. — RBehn, Geros Gründung: Die Reichsabtei G., 1908. — WMüller, D. Stiftskirche G., in: Wiss. Z. d. Hochschule f. Archit. u. Bauwesen Weimar 8, 1961, S. 413—422. — PGrimm, Z. Befestigung d. Burg G., in: LV 61, Bd. 10, 1965, S. 273—278. — FOswald, Beobachtungen z. d. Gründungsbauten d. Mgf. Gero in G. u. Frose, in: Kunstchron. Bd. 18, 1965, S. 29—37. — HKSchulze, D. Stift G. (LV 154, Bd. 38), 1965. — HGoetting, D. Exemtionsprivilegien Papst Johannes XII. f. G. u. Bibra, Zur Vorgesch. d. Gründung d. Erzbt. Magd., in: Mitt. d. Inst. f. österr. Gesch.-Forsch., Erg.Bd. 14, 1939, S. 71—82. — LV 632 (Ha.) S. 123 ff. m. Plan. — MMöbius, Stiftsk. G., ³1976

Gnadau (Kr. Calbe/Schönebeck). Von dem 1311 erstm. erwähnten, später wüst gewordenen Dorf Döben blieb nur der Sattelhof bestehen, der später als Vorwerk zum Amt → Barby gehörte. Er war dann eines der 5 Vorwerke, die zusammen mit dem Schloß Barby von dem Gf. Heinrich XXIX. v. Reuß-Ebersdorf dem Schwager des Gf. v. Zinzendorf, für die Aufnahme der Brüdergemeine gepachtet worden waren. Als dieser Vertrag 1765 abgelaufen war, übernahm Gf. Heinrich XXVI. v. Reuß-Ebersdorf anstelle seines verstorbenen Vaters und namens der Brüdergemeine Schloß Barby und das Vorwerk vom kursächs. Staat in dauernde Erbpacht. Um die ungehinderte Existenz der Brüdergemeine zu sichern, beschloß man damals, auf dem Gebiet des Vorwerks Döben eine neue Kolonie anzulegen, die den bezeichnenden Namen Gnadau erhielt. 1767 wurde der Grundstein gelegt und bis 1839 übersiedelten nach und nach alle bisher in Barby ansässigen Brüder nach G. 1780 entstand nach Herrnhutischer Gepflogenheit ein einfacher *Betsaal* für den Gottesdienst, der 1831 durch einen Neubau ersetzt wurde. 1814 wurde als A. der »*Gnadauer Anstalten*« eine Pensionsanstalt für Mädchen eingerichtet, die sich gut entwickelte, während ein ähnliches Institut für Knaben nur von 1832 bis 1861 Bestand hatte. Neben der Gutsbewirtschaftung dienten später u. a. eine Druckerei und die

Backwerksherstellung zum Unterhalt der Brüder (»Gnadauer Brezeln«). Von G. sind mehrfach Einwirkungen auf die evg. Kirchen ausgegangen. 1841 versammelte hier der Pastor Uhlich erstm. seine Anhänger, woraus sich die Bewegung der Lichtfreunde entwickelte. 1888 wurde in G. der Verband für Gemeinschaftspflege und Evangelisation gegründet, der im damaligen Dtl. eine rege Wirksamkeit entfaltete. Das nach 1945 von hier ausgehende »Evg. Gnadauer Gemeinschaftswerk« soll 300 000 Mitglieder gehabt haben. (IV) *Schwi*

Dankbarer Rückblick d. Gemeinde G. auf ihre Gesch., 1867. — 50 Jahre Gnadau-Konferenz in ihrem Zusammenhang m. d. Gesch. G.s, 1938

Görzke (Kr. Jerichow I/Belzig). G. ist 1161 Burgwardhauptort und tritt 1196 als Teil des ask. Herrschaftsgebietes entgegen. In den *Ringwall* von 3—4 m Höhe und 60 m Durchmesser n. der Ortslage ist ein kleiner Rundwall von 10—15 m Durchmesser hineingebaut, der aus der frühdt. Zeit stammen könnte und dann wohl die Stelle einer Turmhügelburg wäre. Es scheint bei G. eine slaw. Siedlung gegeben zu haben, die aber wohl kein alter Herrschaftsmittelpunkt war. Um 1250 entstand die mgfl. Stadt mit einer rom. Kirche (verbaut) auf der längsrechteckigen Fläche s. der Burg. G. war eine Ackerbürgerstadt mit Kleingewerbe (Mühlen). Der Wasserreichtum des Buckautales begünstigte die Teichwirtschaft. Die Mgff. sicherten der »civitas« G. 1283 ein Schöffengericht und einen eigenen Schulzen zu. 1355 ist von einem Rat, 1378 von Bürgermeister und Rat die Rede. Einkünfte aus der Münze standen der Stadt seit 1285 zu. Seine Treue gegenüber den Ask. bewies G. auch gegenüber dem sog. falschen Waldemar, den es bis 1355 stützte. Die Lage in der sumpfigen Niederung, die Wälle und die Feldsteinmauern (Reste im O erhalten) mit dem Unter- oder Schmiedetor im W und dem Ober- oder Waldemarstor im O machten G. zu dem schwer zu erobernden »Düwelsnest« eines volkstümlichen Spruches der magd.-brand. Grenzkämpfe. 1387 wird G. von Erzb. Albrecht IV. erobert. Der Stiftshauptmann Meinecke v. Schierstedt, Inhaber mehrerer Schlösser des Landes → Jerichow, setzt sich in G. fest. Die v. S. bleiben auch in G., als 1421 die Lehnsherrschaft über G. an den Ft. v. Schwarzburg als neutralem Dritten übertragen wird. Kurbrand. erhält das Geleitsrecht im Ort (es löst sich 1816 vertraglich die Schwarzburgischen Rechte ab). Die v. S. saßen nicht mehr in der um 1370 schon verlassenen Burg, sondern in der Stadt. Ihr Haupthof ist wohl der Mittelhof w. der Kirche im Nw. der Stadt, daneben bestanden ein *Oberhof* (Reste erhalten; Funde von Überresten einer Burg und Kapelle) und ein Unterhof. Der kfl. sächs. Rat Hans v. S. (Grabstein in der Kirche) teilte 1569 mit Genehmigung des brand. Landesherrn seinen Besitz in G., im oberen Buckautal und die Gerichtsherrschaft in drei Teile, wodurch die drei Rittergüter entstanden. Der Landesherr trägt denen v. S. auf, in G. zwei lange Straßen zu errichten; vielleicht stammt der regelmäßige Grund-

riß erst aus dieser Zeit. 1642 wurde G. völlig zerstört. Die *Kirche* mußte 1650—1665 neu hergerichtet werden. Der allmähliche Aufschwung erfolgte vor allem durch das Töpfergewerbe. 1706 wird die Innung der »Bouteillenmacher« kgl. privilegiert. Den Lehm holte sich das »Töpferstädtchen« aus Pramsdorf bei → Buckau, besondere Sorten aus Straach bei Wittenberg und aus Bunzlau. Sozial und verwaltungsmäßig bleibt die Bürgerschaft der Mediatstadt G. den v. S. nachgeordnet. Nach 1815 verzichtete G. auf die Stadtrechte. In G. bestehen heute die Steinzeugwerke, die auf säurefeste Tonröhren und weitere Tonwaren besonders spezialisiert sind, ferner das volkseigene Gut und eine Konservenfabrik. Seit 1952 gehört G. dem Kr. Belzig an, nachdem es 1773 mit dem Ziesarschen Kr. zum magd. ersten Jerichowschen Kr. gekommen war. (II) *Rö*

Langenau, Nachr. a. d. Vorzeit d. Städtchens G., 1881. — WDiederich, HSchwarze, Nachr. a. d. Gesch. d. alten Städtchens G., o. J. (1929). — LV 624, Bd. 21: Krr. Jerichow, S. 88—94. — LV 120, Bd. 2, 1941, S. 501—503. — JHerrmann, D. vor- u. frühgesch. Burgwälle Groß-Berlins u. d. Bezirks Potsdam, 1960, S. 38, 78 f., 88 f., 92, 95, 126. — HKlare, G. u. d. Töpferhandwerk, in: Heimatkal. Belzig 1961, S. 69—72. — LV 73, Bd. 9: Wüstungen d. Krr. Jerichow, S. 326f. — LV 748, S. 746 u. ö.

Göttnitz (Kr. Bitterfeld). Der Wallberg dicht n. des Ortes als ovaler *Burghügel,* kleiner Herrensitz (27×33 m) des 12./13. Jh. mit Scherbenfunden aus jener Zeit. (IV) *S-T*
LV 258, S. 208

Goldene Aue (Kr. Sangerhausen). Der Name »Goldene Aue« scheint verhältnismäßig jung. Leuckfeld (Antiquit. Walkenredenses S. 171) erwähnt eine dem Hl. Stephan geweihte Kirche in Guldinowe, die 1445 dem Verfall nahe war. Nach K. Meyer, dem weiland besten Kenner des Helmegaues, soll es sich um die Pfarrkirche von Langenriet oder Riet handeln, von dem allein die Mühle das Wüstwerden des Ortes überdauerte. Auf sie sei der Name Guldinowe übergegangen. Sie wurde daher bis ins 18. Jh. Güldene-Au-Mühle genannt. Es ist die als Gebäude noch bestehende Au-Mühle s. Görsbach. Damit steht die Ansicht A. Sebichls (LV 47 Bd. 21, 1888, S. 38) bzw. F. Winters (LV 591, S. 191) in Widerspruch, wonach der Name »Goldene Aue« von dem Dorfe Oh (Walkenrieder UB Nr. 11) abzuleiten sei. Oh lag aber im Riet zwischen Ilfeld und Wiegersdorf. »Langenrieth verdient als Gerichtsplatz (das »Wahl«) und Mittelpunkt der ... Ländereien, welche durch die Flamländer zu einer goldenen Aue umgeschaffen wurden, den Namen Guldinowe, welcher später auf das Amt Heringen ... und endlich auf das ganze Helmetal ausgedehnt worden ist« (K. Meyer). *Ne*
Bis M. 12. Jh. war die Helmeniederung zwischen → Heringen und → Ritteburg sehr sumpfig, schwer passierbar und kaum nutzbar. Man nahm früher an, die Besiedlung und Urbarmachung durch

fläm. Siedler sei seitens des Zisterzienserkl.-s Walkenried durchgeführt worden, das durch seine Beziehungen zu dem niederrhein. Zisterzienserkl. Altenkamp besondere Erfahrungen in der Entwässerung mittels eines umfangreichen Grabensystems besessen habe. Infolgedessen habe Walkenried s. von Heringen und w. von → Kelbra mit der Trockenlegung begonnen und diese schließlich auf das untere Ried zwischen → Wallhausen und Ritteburg ausgedehnt. Nach neueren Forschungen scheint die Kolonisation aber unter Konrad III. und Friedrich I. vom Reich ausgegangen zu sein, das die Eigentumsrechte am Ried im Besitz gehabt habe. Ein Walkenrieder Mönch namens Johann habe nur gegen Bezahlung bei der Urbarmachung mitgewirkt. Der später hier erscheinende Besitz dieses Kl. sei erst dadurch entstanden, daß bereits bewirtschaftete Ländereien aufgekauft und zusammengelegt worden seien. O. August hat aufgrund der Flurkarten den Nachweis erbracht, daß wenigstens das untere Ried um 1180 besiedelt worden ist. Hier kam es damals zur Anlegung von 10 aneinander anschließenden Reihendörfern auf den Dämmen entlang der Helme, an die sich jeweils die Riedhufen in Langstreifenform anschlossen. Jedes Dorf umfaßte 18 Hufen, ferner Pfarr- und Schulzenhufe. Insgesamt dürfte es also zur Ansiedlung von etwa 180 flämischen Siedlern gekommen sein. Später erfolgte eine teilweise Zusammenlegung dieser ursprünglichen Dörfer. Erbteilungen und Aufkauf durch das Kl. Walkenried verwischten die anfänglichen Verhältnisse ebenfalls. Nur Martinsrieth, Lorenzrieth, Nikolausrieth und Katharinenrieth blieben, wenn auch in stark veränderter Form, erhalten. — Die besonders im Sommer auftretenden Hochwasser konnten im Ma. noch nicht vollständig beseitigt werden. Erst j. sind zu diesem Zweck oberhalb der G. A. Rückhaltebecken im Entstehen. Seit dem 15. Jh. ist besonders für den w. Teil der Name G. A. in Gebrauch. Hier befindet sich — wie im → Großen Bruch und bei Bremen — ein wesentliches Glied in der Kette ma. Kolonisationstätigkeit, die dann von W nach O weiter fortschreitet und sich über die Altm. (→ Wische) und den Bereich ö. → Naumb. nach Obersachs. und Brand. ausbreitet. (III) *Ti/Schwi*

RSebicht, D. Cisterzienser i. d. G. A., in: LV 41, Bd. 21, 1888, S. 1—74. — HWiswe, D. Bedeutung d. Kl. Walkenried f. d. Kolonisierung der G. A., in: BraunschwJb Bd. 31, 1950, S. 59 ff. — OAugust, Erläuterungen zu Karte 26, Teilkarte Ia: Katharinenrieth, in: LV 140, Text T. 2, S. 94—98. — KMeyer, Beitr. z. urkl. Gesch. d. G. A., ²1876. — FSchmidt, Bilder a. d. Heimatgesch. d. G. A., 1906

Gollma, OT v. Landsberg (Kr. Delitzsch/Saalkreis), ist die »civitas« Holm im Gau Siusile der Schenkungsurk. Kg. Ottos I. für das Moritzkl. in → Magd. Es leitet seinen Namen von dem dicht n. gelegenen Landesberge oder Kapellenberge (→ Landsberg) ab. Ob die »civitas« urspr. innerhalb des Walles am Fuße des Berges gelegen hat, wie Grimm meint, und nach seiner Aufgabe das Dorf G. als Trägerin der Holm-Tradition erhalten geblieben ist, sei

dahingestellt. Seine Bedeutung erhellt aber daraus, daß G. (und nicht die Siedlung Landsberg) Erzpriestersitz (bannus Hallensis) des im Besitz des Kl. Neuwerk befindlichen Magd. Archidiakonats → Halle wurde. G. ist auch die ältere Siedlung; denn die Nikolaikirche zu Landsberg war bis mindestens 1627 Filial von G. 1275 schenkte Mgf. Dietrich von der Ostmark dem Stift auf dem → Petersberg das ihm bisher zustehende Patronatsrecht über die Kirche zu G.; 1284 übereignete er ihr eine Hufe in dem an G. unmittelbar angrenzenden Reinsdorf — dieses wohl die jüngere dt. Gegensiedlung zu G. Der Ort war im 16. Jh. Sitz eines niederen Adelsgeschlechts, genannt die Schicke zu G. (IV) *Ne*

HUlbrich, D. nachweisbar ältesten Besitzerfam. d. Rittergüter G. u. Reinsdorf, in: LV 38, Bd. 3, 1927, S. 17—24. — NOpitz, D. Kirche v. G., in: Kal. f. Ortsgesch. u. Heimatkde. 1905, S. 31—35. — LV 624, Bd. 16: Kr. Delitzsch S. 100 f.

Gommern (Kr. Jerichow I/Burg). Das heutige Schloß steht auf einem wohl künstlichen Hügel, der von einem Graben umgeben ist. Hier muß eine slaw. Wallburg gelegen haben, die Kg. Karl im Jahre 805 verwüstete (»vastaverunt regionem Genewara«). Später wird Gommern als dt. Burg genannt. *S-T*
G. ist verm. schon im 9. Jh. ein slaw. Hauptort. Dahingestellt sei, ob die von Karl d. G. 805 verheerte Gegend »Genewara« und das »gegenüber« → Magd. errichtete Kastell bei G. zu suchen sind. Bereits 948 gehört der Zehnt der *Burg* (»civitas«) »Guntmiri« dem Moritzkl. in Magd. 965 schenkte Otto I. »Gumbere« an das gleiche Kl. M. 12. Jh. erscheint ein »Germarus de Gumre«, dessen Fam. bis ins 14. Jh. nachweisbar ist, als Lehnsmann Albrechts d. Bären. G. war also offensichtlich ask. geworden. Es gehörte 1183 zum Anteil Hz. Bernhards v. Sachs. und wurde mit dem Hzt. und Kft. 1423 wettinisch. Die ma. Burganlage (1275 »castrum«) auf dem verm. künstlichen, von Gräben umzogenen Hügel in der Ehleniederung ist mit Vorburg, Hauptburg, Torbauten, Mauerzügen und dem im Oberhof freistehenden *Bergfried* von 10 m Durchmesser (Unterbau noch aus der ältesten Zeit) noch erkennbar. Die 1331 genannte Kapelle verschwand ohne Spuren. In den Unterbauten der jüngeren Schloßgebäude mögen sich noch ma. Reste erhalten haben. Die immer nur mit Zäunen bewehrte Stadt, deren Wohlstand schon im Ma. durch die Steinbrüche der Umgebung gefördert wurde, hat sich im Anschluß an die Burg an einer langen Straße herausgebildet. In der 1192 genannten *Stadtkirche* (im 30jg. Krieg abgebrannt; 1689 barocke Ausstattung, 1897 bis auf Kanzel beseitigt) finden sich Reste der Pfeilerbasilika in den unteren Bauteilen.
Burg und Stadt G. wurden 1283—1308 an das Erzbt. und 1418 bis 1539 an die Stadt Magd. verpfändet. 1579 verzichtete das Erzbt. nach langem Streit auf die Titulatur des Bgf. v. Magd., die die Kff. v. Sachs. nun dem Amt G. beilegten — einem Gebiet, in welchem bgfl. Rechte (die Vogtei im Erzbt.) am allerwenigsten

bestanden haben dürften. Zur »Bgft. Magd.«, im Kurkr., rechneten später auch das Amt → Elbenau und das seit 1534 von dort mitverwaltete Kl.-amt → Plötzky. 1578 erbaute Kf. August v. Sachs. an der Stelle der zuletzt 1337 genannten und wohl verfallenen Burg das neue Renaissanceschloß aus dem Material des abgebrochenen Kl. Plötzky. Der Bergfried erhielt eine welsche Haube.

Im 30jg. Krieg wurde G. schwer verwüstet; 1635 begann der Wiederaufbau mit der Georgsstadt (heute Straßenzug Hagenstraße) als Handwerkersiedlung. 1697 hatte G. wieder 600 Ew. Die Akzisetore wurden im 19. Jh. abgebrochen. 1807 fiel G. an das Kgr. Westphalen und war Kantonshauptstadt; 1815 kam es an Preuß. Die Stadt lebte im 19. Jh. durch mehrere Fabriken, den industriellen Abbau des Bruchsteins in den Elbsteinbrüchen und durch Holz- und Getreidehandel wirtschaftlich auf (1880: 3241 Ew.). Die Steinbrucharbeiter streikten 1890, 1899, 1901, 1911. Der Vorsitzende des Verbandes der Steinbrucharbeiter, Vogt, gewann bei der Reichstagswahl 1903 25 Prozent sozialdemokratische Stimmen. 1929 wurde ein Teil Grünewaldes eingemeindet. Die letzten Steinbrüche bei G. wurden 1963 aufgelassen (Silikosegefahr). Sie füllen sich mit Wasser und machen G. und Umgebung zum Erholungsgebiet (Landschaftsschutzgebiet).

(II) Rö.

EMeyer, Chron. d. Stadt G. u. Umgebung, 1897. — LFendt, Z. Gesch. G.-s, 1929. — LV 120, Bd. 2, S. 503 f. — LV 73, Bd. 9: Wüstungskde. d. Krr. Jerichow, S. 327–330. — LV 624, Bd. 21: Krr. Jerichow, S. 95–100. — FWinter, Wie kamen Elbenau, Ranies u. Gottow zu Kursachs.?, in: LV 20, Bd. 10, 1863, S. 231 ff. — PHülße, D. Streit Kardinal Albrechts, Erzb. v. Magd., mit Kf. Johann Friedrich um d. magd. Bgft., in: LV 47, Bd. 22, 1887, S. 113 bis 152, 261–285, 360–392. — WKunze, D. ehem. Steinbrüche b. G., in: Zerbster Heimatkal. 1967, S. 93–97. — LV 239, S. 50, Abb. 67, 68, 70. — LV 258, S. 326. — LV 632 (Ma.) S. 111 f.

Gorenzen → Riddagsburg (Burgruine)

Goseck (Kr. Querfurt/Weißenfels).

Als »Gozacha civitas« gehört G. nach dem Hersfelder Zehntverzeichnis im 9. Jh. zu den Grenzburgen a. d. Saale. Das »castrum antiquissimum« war die Stammburg der Pfalzgff. v. Sachs, die mit Friedrich I. bald nach 1000 in das Licht der Gesch. treten. Dieser erbaute neben der *Burg* eine St. Simeons-Kapelle als Grablege seines Geschlechts. Seine Söhne Adalbert, Erzb. v. Bremen, Dedo, als Pfalzgf. Nachfolger seines Vaters (1056 in Pöhlde ermordet) und Friedrich II., Stifter der Propstei Sulza, legten die Burg 1041 nieder. Dedo gründete an ihrer Stelle ein Benediktinerkl. 1061 fand die Weihe der noch heute teilweise erhaltenen *Kl.-Kirche* statt. Die Vogtei blieb dem pfalzgfl. Hause vorbehalten. Sie ging 1116 gegen Entschädigung an Gf. Ludwig d. Springer über. Die inneren Verhältnisse der reich ausgestatteten Stiftung gestalteten sich unter den Äbten des 12. Jh. wenig erfreulich, worüber das Chronicon Gozecense (um

1150) berichtet. Eine Auffrischung des Konvents durch Pegauer Mönche und die Einführung der Hirsauer Reform (1134) unter Abt Neutherus hielten den Verfall nur zeitweilig auf. Seit 1183 setzte der Verkauf der Kl.-güter ein. 1540 wurde das Kl., dessen Konvent nur noch aus dem Abt und 6 Mönchen bestand, säkularisiert und von Hz. Moritz v. Sachs. 1548 an Georg v. Altensee verkauft. Nach vielfachem Wechsel der Besitzer (v. Königsmark, v. Pöllnitz u. a.), deren *Epitaphien* teils in der 1615—1619 wiederhergestellten *Schloßkapelle,* teils in der *Dorfkirche* St. Simeon noch vorhanden sind, kam G. 1840 an den Gf. v. Zech-Burkersroda, dessen Nachkommen das Schloß bis 1945 bewohnten. Die Reste der Kl.-Kirche, vor allem O.-chor und *Krypta,* innerhalb der Gesamtanlage noch von imponierender Wirkung, sind sehr verwahrlost. (IV) *Ne*

LV 139, Bd. 3, S. 275 ff. — LV 624, Bd. 3, S. 118—129. — KGASturm, Gesch. u. Beschr. d. ehem. Gft. u. Benedictinerabtei G., 1861. — Ders., G., in: Thür. u. d. Harz, Bd. 5, 1841, S. 26—39. — ANebe, D. Pfalzgff. v. Putelendorp u. Somersenburk, in: LV 41, Bd. 12, 1879, S. 398 ff. — LV 239, S. 157, Abb. 504—506. — LV 258, S. 308 f. — RAhlfeldt, D. Herkunft d. sächs. Pfalzgff. u. d. Haus G., Festschr. A. Hofmeister, 1955, S. 1 ff.

Gottesgnaden, OT v. Schwarz (Kr. Calbe / Schönebeck), wurde als Stift 1131 durch den Ordensgründer, Erzb. Norbert v. Magd., mit Mönchs- und Nonnenkonvent nach der Prämonstratenserregel ins Leben gerufen. Es war den Hll. Maria, Gereon und Viktor geweiht. Reliquien des Letzteren wurden aus Xanten nach G. gebracht. Die ersten Kanoniker kamen aus Kl. Unser Lieben Frauen in → Magd., Kappenberg, Floreffe und Prémontré selbst. Von G. aus wurden wiederum die Konvente in Arnstein, Stade, St. Habakuk in Jerusalem und Jüterbog besetzt. Den Kanonikern waren sicher bei der Christianisierung des Slaw.-landes wichtige Aufgaben gestellt, ohne daß wir viel Einzelheiten darüber erfahren. Die wirtschaftlichen Grundlagen des Kl. stiftete der Adlige Otto v. Reveningen, dessen um → Oberröblingen im → Mansfeldischen gelegenen Fam.-güter an den Konvent übergingen, während der Stifter selbst als Laienbruder dem Stift beitrat. Die Nonnen wechselten zwischen 1209—1220 zum Zisterzienserorden über und wurden zunächst in Magd. und seit 1283 in Jüterbog angesiedelt, wo die dortige Pfarrkirche G. inkorporiert war. Nachdem G. im 15. Jh. einer Reform unterworfen worden war, setzte sich das Luthertum hier verhältnismäßig schnell durch. Als 1553 der letzte kath. Propst gestorben war, wurden die reichen Stiftsbesitzungen als erzbl. Tafelgüter eingezogen. Die Stiftsgebäude brannten 1548 nieder und wurden im 30jg. Kriege 1640 durch die Schweden nochmals zerstört. Ein Restitutionsversuch nach 1629 blieb eine Episode. Nach dem 30jg. Kriege war G. bis 1945 staatliche Domäne. Von den Kl.-Gebäuden sind nur wenig Reste erhalten. Die allein erhaltene *Johanneskapelle* dient j. dem ev. Gottesdienst. (IV) *Schwi*

NBackmund, Monasticum Praemonstratense 1, 1949, S. 218—220. — JWHävecker, Chronica u. Beschreibung d. Städte Calbe usw. wie auch d. Kl. G., 1720. — MDietrich, D. ehem. Kl. G., in: Heimatjb. f. d. Reg.Bez. Magd. 2, 1925, S. 50—52

Grabow (Kr. Jerichow I / Burg). Otto I. schenkt 946 den Burgward (»civitas«) »Grabuua« an das → Magd. Moritzkl. Von der *Wasserburg* G. aus dem 12. Jh. sind heute noch beträchtliche Reste der Hauptburg auf der w. der Straße gelegenen, von Wasser umgebenen Erhöhung erhalten (Fundamente des Herrenhauses, Reste des Bergfrieds, Außenmauern der Wohngebäude bis zum ersten Obergeschoß, Mauern des Zwingers). Das Gelände der Vorburg ö. der Straße ist mit Wirtschaftsgebäuden besetzt. Die ungewöhnlich große, einschiffige rom. *Feldsteinkirche* in der M. des Ortes enthält in Chor und Apsis Schablonenmalerei von 1535, außerdem zahlreiche *Grabmäler* der v. Wulffen und v. Plotho. Das Langhaus ist zunächst got. und dann barock restauriert worden. Um 1150 erscheint eine sich nach G. nennende Ministerialenfam. 1306 verkaufte das Erzbt. »castrum et oppidum« G. an das Bt. Brand., das G. 1319/23 an die Gff. v. Lindau — die offensichtlich versuchen, eine Landbrücke zu ihren n. Besitzungen um Ruppin zu schaffen — weiterverlehnte. Ihre Afterlehnsleute Iwan v. Wulffen und Henning v. Barby schlossen 1334 einen Schloßöffnungsvertrag mit dem Erzbt. Nach dem Aussterben der Gff. v. Lindau 1624 wurde Kf. Joachim I. v. Brand. mit G. belehnt, die Afterlehnsstellung der v. Wulffen aber bestätigt. Im Zerbster Vertrag 1533 wird die Zugehörigkeit von Schloß und Amt G. zu Brand. anerkannt. 1545 verkauft Wichmann v. Wulffen seine Besitzungen in G. an die v. Plotho, die das bis 1773 zum Zauchekr. der Mark, dann zum nunmehr Ziesarschen Kr. des Hzt. Magd. gehörige Schloß und Gut bis ins 19. Jh. innehatten. Im alten Burgbereich ist im 18. Jh. ein zweigeschossiges *Herrenhaus* errichtet worden. Die Zugbrücke und das Torhaus wurden durch eine steinerne Brücke und durch einen *Portalbau* (Alliance-Wappen v. Wulffenv. Stammern) ersetzt. (II) *Rö*

LV 624, Bd. 21: Krr. Jerichow, S. 100—104. — HSchulze, Z. Gesch. d. Grundbesitzes d. Bt. Brand., in: Jb. f. Brand. Kirchengesch. Bd. 11/12, 1914, S. 1 bis 40. — LV 73, Bd. 9, Wüstungskde. d. Krr. Jerichow, S. 330—332. — LV 416, S. 358, 399, 427. — LV 239, S. 50, Abb. 72—76. — LV 258, S. 326

Graditz (Kr. Torgau). Der Ortsname ist slaw. und bedeutet gradiste = großer Wall. Im Zuge der Elbbefestigungen des 10. Jh. angelegt, befand sich G. zuerst im Besitz der Herren v. Pack. 1240 war es Vorwerk des Kl. Dobrilugk, 1251 dem Kl. Nimbschen pflichtig. Hier richtete Kf. Johann Georg III. v. Sachs. eine Pferdezucht ein. Seit 1782 ist G. sächs. Landgestüt, seit 1815 preuß. Hauptgestüt neben Trakehnen. Es wurde von Gf. v. Lehndorff seit 1866 neu aufgebaut. Das *Schloß* mit Hauptgebäude, Nebengebäuden und Park sowie mit Koppeln nach englischem Muster wurde 1722—1723 nach Plänen von Pöppelmann erbaut

(j. Landgestüt). In G. starb auf der Rückreise von Berlin nach Weimar am 14. 6. 1828 Großhz. Karl August v. Sachs.-Weimar-Eisenach.

(V) *Gt*

Jacob, Z. Gesch. d. Hauptgestüts G., Torgau 1891. — HConrad, G. b. Torgau, in: Nachr.bl. d. Landelektrizität Liebenwerda 14, 1935, S. 135—136. — WGraupner, M. edlen Pferden auf Du und Du. (Z. Gesch. d. Gestüts G.), in: Heimatbl. f. d. Kr. Liebenwerda 11/12, 1965/66. — LV 632 (Dr.) S. 144

Gräfenhainichen (Kr. Bitterfeld / Gräfenhainichen). Nö. der Straße nach → Düben liegt im Wald ein Hügelgräberfeld der jüngeren Bronzezeit (Lausitzer Kultur). *S-T*
G. entstand E. 13. Jh. als planmäßige Marktsiedlung (Leiterform) in der Masse wohl flämischer Kolonisten bei einer nur wenig älteren dt. *Burg* (Reste in der SO.-Ecke der Altstadt), die 1325 erstm. als Haus zu dem Hayn genannt wird. Der Name ist wohl aus dem ursprünglichen Charakter der Befestigung (Gehege) abzuleiten. Damals verhandelten die als Lehnsleute der Gff. v. Anh. auf Burg G. sitzenden Gebrüder Otto und Abe Schlichting mit dem jungen Mgf. Friedrich d. Ernsthaften v. Meißen (1310 bis 1345) über ein Bündnis, das u. a. die Öffnung der Burg G. im Kriegsfalle, jedoch nicht gegen die Gff. v. Anh., vorsah. Wann die v. S. in den Besitz G.-s gelangt sind, ist unbekannt. Der Name Albrechtshain, der sich nur auf den 1362 verstorbenen Gf. Albrecht II. beziehen kann, erscheint erstm. 1368 (1381: »Gravinalbrechtishayn«). Der Wechsel in der Oberherrschaft über G. scheint mit der Verpfändung von »Hayn, slos, hus und stad«, durch Gf. Johann II. v. Anh. an den Edlen Botho v. → Eilenburg und Konsorten für 550 Mark Silber im Jahre 1377 eingeleitet worden zu sein. Schon 1381 leihen die Ld.- und Mgff. Friedrich der Strenge, Balthasar und Wilhelm dem Heinrich Grosse ihr Schloß G. mit allem Zubehör. Seitdem gehörte G. zu Kursachs; 1815 wurde es preuß.
Die mit Graben, Wall und Mauern befestigte bürgerliche Siedlung dürfte spätestens M. 14. Jh. Stadtrecht erhalten haben. 1454 bestätigte Kf. Friedrich d. Sanftmütige die Stadtrechte, da die alten Privilegienbriefe durch Brand vernichtet worden waren. Das sich durch Acker-, vornehmlich Hopfenbau, Handwerk und Bierbrauerei entwickelnde Gemeinwesen nahm um 1540 die Reform. an. In G. wurde am 12. 3. 1607 Paul Gerhardt, der nächst Luther fruchtbarste Dichter protestantischer Kirchenlieder geboren (*Gedächtniskapelle* seit 1844). Lange Zeit von den Kriegswirren verschont, fiel G. am 11. 4. 1637 fast gänzlicher Vernichtung durch die Schweden zum Opfer. Nach Aufbringung einer Kontribution von 3000 Gulden legten diese dennoch Feuer, das 156 Wohnhäuser, 54 Brauhäuser, 161 Ställe, 59 Scheunen und das Schloß einäscherte. Im gleichen Jahr raffte die Pest 322 Personen dahin. Erst 1697 war mit 690 Ew. die Bevölkerungszahl von 1571 wieder erreicht. Die gewerbliche Struktur G.-s wurde im 18 Jh. durch Woll- und Leineweberei sowie Tabakanbau ergänzt. Seit dem

Anschluß an die Eisenbahn Halle—Berlin (1859) und seit Erschließung bedeutender Braunkohlenlager (1891) erhielt G. auch bevölkerungsmäßig ein mehr industrielles Gepräge, das sich seit der Inbetriebnahme des Großkraftwerkes → Zschornewitz (1915) noch vertiefte. Bemerkenswert ist noch das seit 1903 vertretene leistungsfähige Druckgewerbe. (IV) *Ne*

LV 430, S. 167—176. — LV 120, Bd. 2, S. 504 ff. — LV 258, S. 221. — LV 72, Bd. 2: Wüstungskde. d. Krr. Bitterfeld u. Delitzsch, S. 273—276. — LV 624, Bd. 17: Kr. Bitterfeld, S. 36 ff. — Schloß G., in: Heimatkal. f. G. u. Umgebung, 1931. — LV 632 (Ha.) S. 142 f.

Grieben (Kr. Stendal / Tangerhütte). In G. befinden sich auf einer Anhöhe an der NO.-seite des Dorfes w. des Griebener Sees die schwach erkennbaren Reste einer frühma. *Burg*. Diese war verm. eine der entlang der Elbe zum Schutze gegen die Slaw. angelegten Burgen. Sie scheint A. 12. Jh. in den Besitz der Gff. v. → Hillersleben gekommen zu sein und war dann Mittelpunkt eines relativ geschlossenen Herrschaftsbereichs dieser Fam. Durch Erbschaft kam sie 1155 an Dietrich v. Wichmannsdorf, Ehemann der Gfn. Berta v. Hillersleben. Dessen Nachkommen nannten sich j. Gff. v. G. Nach dem Tode des Gf. Otto, Sohn des genannten Dietrich, erbten die Gff. v. → Arnstein den Griebener Komplex, den sie A. 13. Jh. an Mgf. Albrecht II. v. Brand. verkauften. Bis A. 14. Jh. scheint G. selbständiger landesherrlicher Verwaltungsbezirk gewesen zu sein, denn 1311 wird es noch als »comitatus« bezeichnet. Dann ist dieser im Vogteibezirk von → Tangermünde aufgegangen. A. 13. Jh. wird auch in G. eine sich nach dem Ort nennende wahrsch. mgfl. Ministerialenfam. aufgeführt. Über das Schicksal der Burg verlautet nichts. 1375 haben neben anderen die v. Itzenplitz in G. Hebungen inne. Sie konnten dann nach und nach den ganzen Ort weitgehend in ihre Hand bekommen und das Gut bis 1945 in Besitz behalten. 1806 haben sie ein größeres *Gutshaus* in einfachen frühklassizistischen Formen (j. Schule und Wohnhaus) und Gutsgebäude in Fachwerk erbauen lassen. Die teilweise noch dem 13. Jh. angehörende *Dorfkirche* enthält *Grabsteine* und *Steinsärge* der Gutsherrschaft, meist aus der M. 18. Jh. Zur Herrschaft G. gehörte wohl das j. wüste Mellingen. Hier war eine Elbzollstätte, von deren Abgaben die Bürger von Magd. 1136 durch Ks. Lothar III. teilweise befreit wurden.

(II) *Schwi*

LV 258, S. 403. — LV 72, Bd. 43: D. Wüstungen d. Altm. S. 331 f. — LV 625, Nr. 3: Kr. Stendal, S. 78—80. — LV 194, S. 286. — LV 245, S. 38 f. — LV 455, Bd. 1: D. alte Gft. G., 1935. — LV 748, S. 637

Grillenberg (Kr. Sangerhausen). Nw. des Dorfes liegt oben auf der Höhe an einer Quelle die ma. Wüstung *Hohenrode*. Die Siedlung wird schon zwischen 830 und 850 erwähnt. Eine Ausgrabung erbrachte mehrere Gehöfte, die um eine Quelle gruppiert sind. Die *Gehöfte des hohen Ma.*, der zweiten Bauphase, sind zur Besichtigung freigegeben. *S-T*

G. wird meist mit dem »Coriledorpf« des Hersfelder Zehntverzeichnisses von etwa 890 gleichgesetzt. Die nö. des Ortes ca. 60 m über dem Tal gelegene *Grillenburg* dürfte im 13. Jh. bereits bestanden haben, denn 1217 erscheint eine Ministerialenfam. v. G. 1254 urkundet hier der → Magd. Bgf. »de Monte« aus dem Hause Querfurt, woraus man auf Magd. Lehnshoheit über G. geschlossen hat. 1286 erscheinen die Muser und die v. → Morungen als Burgmannen. Wohl als Lehen kam die 1311 erstm. urkl. genannte Burg an die Mgff. v. → Landsberg und ging nach dem Erwerb dieser Mgf.-schaft durch die Mgff. v. Meißen 1347 an diese über. Vorübergehend gelangte 1366 Hz. Magnus v. Braunschw. in den Besitz der Burg und übte von hier aus auch die Vogtei über das Kl. → Sittichenbach aus. Zwei Jahre später versetzte er sie an die v. Rottleben, denen andere Pfandbesitzer folgten. E. 15. Jh. setzten sich die Kff. v. Sachs. in den Besitz der Burg und gaben sie schließlich an die Gff. v. → Mansfeld. Als Lehnsleute saßen die v. Morungen bis 1581 hier. Dann zerfiel die wieder ans Amt → Sangerhausen gelangte Burg. Bei dieser teilweise noch erhaltenen Ruine handelt es sich um einen *Wohnturm*, der von einer *fünfeckigen zwingerartigen Anlage* mit fünf runden Ecktürmen umgeben war. Das Mauerwerk besteht z. T. aus Buckelquadern wohl des 12./13. Jh. und aus Backstein aus späterer Zeit. Einschnitte trennen sie vom restlichen Berg ab. Eine Vorburg scheint vorhanden gewesen zu sein. (III) *Schwi*

PGrimm, Hohenrode, eine ma. Siedlung im Südharz, 1939. — LV 72, Bd. 5: Kr. Sangerhausen S. 28—31. — LV 258, S. 299 f. — LV 240, S. 123 f. — LV 239, S. 103 f. Abb. 313, 317. — LV 632 (Ha.) S. 144 f.

Grimschleben, OT v. Nienburg/Saale (Kr. Bernburg). Schanze auf der Hochfläche des ö. Saaleufers im Ort und s. davon. Höhensiedlung der Bernburger Gruppe (Jungsteinzeit), ferner der Saalemündungsgruppe (jüngere Bronzezeit), im 8./9. Jh. slaw. *Burgwall*, später dt. Burgward (1179). Ein Wall in Straßennähe ist noch gut erhalten. 978 als »castellum slavonice Budizco nunc autem Theutonice Grimmerslovo« von Ks. Otto II. dem Kl. Nienburg geschenkt. (IV) *S-T*

LV 258, S. 204 f. — KMüller, G. im frühen Ma., in: LV 37, Bd. 8, 1933, S. 112—116. — PGrimm, Burg G., in: LV 60, Bd. 6, 1939, S. 112—116. — WSchmidt, G.-Budisco, in: LV 37, Bd. 11, 1936, S. 33—42

Grockstädt → Spielberg (OT)

Gröbzig (Kr. Dessau-Köthen / Köthen). Auf einem nach S zur Fuhne vorragenden Bergrücken ist als Rest der ma. *Burg* ein *Turm* erhalten geblieben. Wahrsch. lag an gleicher Stelle vorher eine slaw. Wallburg des 8./9. Jh. *S-T*
Die *Burg* G. wird erst 1291 in den Quellen erwähnt. Das Erzbt. Magd. hatte vielleicht hier schon vor 1176 Rechte, und 1252 wird

eine Herrschaft G. in anh. Besitz genannt. Seit 1291 war die Burg Sitz eines anh. Vogtes, später Mittelpunkt eines Gerichtsbezirkes und eines landesherrlichen Amtes. Neben dem Amt mit seinem Vorwerk gab es noch einen Sattelhof und zwei Freihöfe, in deren Besitz sich in üblicher Weise mehrere Adelsfam. ablösten.
1401 wird der Ort G. als Stadt bezeichnet und 1465 erhielt er als Flecken Weichbildrecht zwischen seinen Wänden und Gräben, blieb jedoch amtssässig, d. h. dem Gericht des Amtmannes unterstellt. 1587 empfing die Stadt ein Privileg zur Abhaltung von zwei Jahrmärkten. Zur Errichtung einer Stadtbefestigung scheint es aber nicht gekommen zu sein. 1678 zerstörte ein Feuer das Städtchen. Und als 1717 Ft. Leopold v. Anh.-Dessau außer der damals an die v. Werder verpfändeten Amtsdomäne auch die übrigen Güter in der Stadt zurückerwarb, fehlte die kaufkräftige Ew.-schaft mehr und mehr, so daß G. verarmte. Das bisherige Schloß wurde 1809 bis auf den *Turm* abgetragen. Eine von dem Amtmann Holzmann A. 19. Jh. errichtete Woll- und Flachsspinnerei konnte die wirtschaftlichen Verhältnisse nicht mehr günstig beeinflussen. — Durch die Toleranzmaßnahmen Ft. Leopolds bildete sich in G. seit 1728 eine relativ umfangreiche Judengemeinde. 1766 wurde deshalb eine eigene Synagoge errichtet. (IV) *Schwi*
Heimatkundliche Sammlung, Ernst-Thälmann-Str. — LV 628, Bd. 2: Kr. Dessau-Köthen, S. 48. — LV 120, Bd. 2, S. 506 f. — LV 258, S. 243. — OEckstein, Gesch. d. Amtes G. u. s. Ortsch., ²1911. — LV 632 (Ha.) S. 147

Gröningen (Kr. Oschersleben) besteht aus den heute vereinigten Orten Gröningen und Wester-, später Klostergröningen. Die im Ma. noch selbständigen Orte Südgröningen oder Sudendorf mit der Cyriakskapelle und Nordgröningen mit der Matthäuskapelle bilden heute eine Einheit mit der Stadt G. Diese liegt nicht völlig hochwasserfrei ö. der Bode, die hier von der wichtigen Straße → Magd.— → Halb. überschritten wird. Klostergröningen hat dagegen seinen Platz etwa 600 m w. des Flusses auf einem flachen in die Niederung vorgeschobenen Höhenrücken. Da die älteren Quellen nur die Benennung G. kennen, ergeben sich für manche Lokalisierungen erhebliche Schwierigkeiten. Wenn die Annahme von Fuldaer Besitz des 9. Jh. in G. stimmen sollte, würde das wahrsch. mit der alten Heerstraße in Zusammenhang zu bringen sein. 934 erhielt Gf. Siegfried, Bruder des Mgf. Gero, von Kg. Heinrich I. u. a. den Kgs.-hof G. und stiftete nach dem plötzlichen Tode seiner Kinder in der Burg G. das dem Hl. Vitus geweihte und dem Vituskl. Corvey unterstellte Benediktinerkl. Noch 1154 bestätigte der Papst diese während des ganzen Ma. bestehende Abhängigkeit von Corvey. Infolgedessen hat das Kl. keine große Bedeutung gehabt. Vögte über diesen Besitz waren nach einem Zwischenspiel die Gff. v. → Regenstein, die ihre Rechte 1247 an das Bt. Halb. abtraten. Das Kl. wurde nach der Reform. um 1550 aufgehoben. Seine Güter wurden zunächst vom Abt v.

Corvey verpachtet. 1593 erhielt Hz. Heinrich Julius v. Braunschw. das Kl. als Lehen. Nach einigem Hin und Her kam das Kl. 1670 an den Kf. v. Brand. Es wurde meist vom Domänenamt in der Stadt G. mitverwaltet und 1830 zum größten Teil verkauft. Die stark verstümmelte *Kl.-kirche* des 12. Jh. blieb wenigstens im Hauptschiff erhalten, ihre schöne *Stuckempore mit Plastiken* wanderte noch A. 20. Jh. durch Kauf in das Berliner Museum. Die Frage, ob die im Zusammenhang mit dem Kl. erscheinende ältere Burg und der 934 erwähnte Kgs.-hof identisch miteinander sind und beide an der Stelle des Kl. lagen, ist ohne Grabungen um so weniger zu klären, als sich keinerlei sichtbare Spuren davon im Gelände erhalten haben. Nach anderer Ansicht hatte der Kgs.-hof seinen Platz an der Stelle der jüngeren Burg in der Stadt G. Dafür würde die unmittelbar daneben gelegene *Pfarrkirche* mit dem sicher recht alten Martinspatrozinium sprechen. Es wird aber andererseits auch angenommen, diese jüngere Burg sei erst A. 12. Jh angelegt worden. Denn auf sie wird die Nachricht bezogen, das im Besitz Mgf. Albrechts des Bären befindliche G. sei von Gf. Friedrich v. → Sommerschenburg im Jahre 1140 zerstört worden. Eine 1182 urkl. genannte Ministerialenfam. v. G. scheint dafür zu sprechen, daß die Burg damals bereits wieder aufgebaut war, während nach anderer Annahme dieser Wiederaufbau erst zwischen 1253 und 1289 erfolgt sein soll. Seit 1311 war die jüngere Burg als Halb.-er Lehen im Besitz der Edelherren v. → Hadmersleben, welche sie 1367 den Bff. v. Halb. wieder überließen. Seither wurde die Burg G. oft von den Bff. bewohnt und entwickelte sich seit dem 15. Jh. zu deren bevorzugter Residenz. Nachdem 1473 ein ö. Schloßflügel neu errichtet worden war, baute Bf. Heinrich Julius v. Braunschw. 1568—1594 die Anlage zu einem eindrucksvollen Vierflügelbau mit vier Ecktürmen aus. Der Goldene Saal, die Schloßkapelle und andere Innenräume waren weithin berühmt.. Nach den Schäden des 30jg. Krieges, in dem G. zwischen 1630 und 1648 mehrfach zwischen Schweden und ksl. Besatzungen wechselte, blieb das Gebäude unbewohnt und verfiel. 1817 wurde es bis auf ganz geringe Reste abgebrochen. Bestehen blieb das große Domänenamt, zu dem bis 1807 5 Mediatstädte gehörten, und das einer Zeitmode entsprechend von dem Großfaßbauer Michael Werner aus Landau in der Pfalz für 161 Fuder Wein erbaute *»Große Faß«* (1780 vom Domherren v. Spiegel erworben und in seinem Lustschloß Spiegelsberge bei Halb. aufgestellt). — Die Stadt G. ist ziemlich regelmäßig in Leiterform angelegt. Ihre Entstehungszeit ist noch unsicher. Weichbildrecht erhielt sie 1373, wurde aber noch bis ins 17. Jh. als Flecken bezeichnet, obwohl seit dem 16. Jh. eine Ratsverfassung bestand. Sie hatte M. 18. Jh. etwa 1600 Ew., besaß die Braugerechtigkeit und seit 1642 zwei Jahr- bzw. Viehmärkte. Im übrigen spielte der Ackerbau wegen der umfangreichen und sehr fruchtbaren Feldmark die Hauptrolle, wobei neben der Amtsdomäne noch 7 vielleicht aus alten Burgmannssitzen

hervorgegangene adlige Rittergüter an erster Stelle standen. Befestigt war G. sicher erst im späteren Ma., hatte dann aber Mauern und fünf mit Türmen versehene Stadttore. Diese schlossen aber nur Mittelgröningen ein und ließen Südg. und Nordg. außerhalb. Die Mauer war schon im 17. Jh. schadhaft und verschwand nach und nach gänzlich. Hochwasser der Bode, z. B. 1853 und 1937, sowie zahllose Brände fügten G. große Schäden zu. 1710 entstanden eine Papiermühle, welche später zur Pappenfabrikation überging, und 1864 eine Zuckerfabrik. Trotz der Durchgangsstraße und der 1897 erbauten Kleinbahn nach Nienhagen blieb G. ohne größeren wirtschaftlichen Aufschwung. 1965 hatte es 3700 Ew. (III) *Schwi*

GBeyte, Gesch. d. Stadt G., 1934. — LV 120, Bd. 2, S. 507—509. — LV 258, S. 366 f. — RAmmann, Chronik d. Stadt G., 1958 (Masch.). — LV 624, Bd. 14: Kr. Oschersleben S. 69—99. — LV 49, 1934, S. 262. — LV 632 (Ma.) S. 115—127

Großalsleben (Kr. Ballenstedt/Oschersleben). Ks. Otto I. bestätigte 961 dem Stift → Gernrode die ihm von seinem Gründer, Mgf. Gero, übertragenen Besitzungen in »Alslevu« neben »Nian-Alslevu«. In einer um 1200 angefertigten, auf das Jahr 964 zurückdatierten Urk. und in der Bestätigung dieser Besitzrechte durch Papst Innozenz III. von 1207 werden die beiden Orte »Alsleve maior« und »minor« genannt. Es wird angenommen, daß Mgf. Geros Stammsitz in oder bei G. war. Früher floß die Bode unmittelbar n. von G. Und zwischen G. und Hordorf lag eine Sumpfburg, auf die noch die Flurnamen »Alte Burg« und »Markgrafengrund« (1715) hinweisen. Fundamentreste einer zweiten Burg sind unmittelbar nw. des Ortes auf dem Windmühlenberg gefunden worden. 1495 wird ein Bergfried im Orte genannt. Welche dieser Anlagen Geros Burg gewesen sein mag, läßt sich nicht entscheiden. G. hat stets eine besondere Stellung im Stiftsbesitz Gernrode eingenommen. Nur hier und in Kleinalsleben hat das Stift die eigene Vogtei und damit die volle landesherrliche Gewalt behaupten können, die ihm nach langem Streit mit Magd. im Schiedsvertrag von 1389 bestätigt wurde. Das Jahr der Einführung der evg. Lehre ist unbekannt. Noch 1566 erbaute Äbtissin Elisabeth v. Anh. ein Amtshaus, dann vollzog sich allmählich die Eingliederung in die Landesherrschaft der Erbschutzvögte, der Ftt. v. Anh. Im Teilungsvertrag von 1603 kam das Amt G. zu den Senioratsgütern. Im gleichen Jahr wurde der anh. Kanzler Laurentius Biedermann, von Kursachs. zu Unrecht der Anstiftung zur Ermordung des Kf. Christian II. beschuldigt, in G. inhaftiert. Dort starb er 1606, bevor der Prozeß, der selbst den Ks. und fremde Mächte beschäftigte, 1610 beendet wurde. Als Christian I. v. Anh.-Bernburg die reformierte Lehre durchzusetzen versuchte, kam es 1616 und 1619 zu offener Erhebung der Ew. von G., die schließlich erreichten, daß sie lutherisch blieben. Im 30jg. Krieg litt G. so schwer, daß es eine »wüste Einöde« wurde. 1666 kaufte Ft. Johann Georg II. v.

Anh.-Dessau das Amt G. aus den Senioratsgütern und schloß sogleich mit Brand. einen Vertrag, durch den die abgelegene Exklave gegen Alsleben an der Saale eingetauscht werden sollte. Doch scheiterte die Ausführung 1681 am Einspruch der magd. Stände. G. blieb seitdem ununterbrochen bei Anh.-Dessau. 1703 wurde es von Ft. Leopold I. zum Marktflecken erhoben. Im 7jg. Krieg hatte es 1757 nach der Kapitulation von Kl. Zeven unter den Truppen des Hz. v. Richelieu sehr zu leiden, doch galt es um 1800 wieder als reicher Ort. G. besitzt keine historisch bedeutenden Bauten. 1852 wurde G. zur Stadt im Rechtssinne erhoben. Eine 1864 gegründete Zuckerfabrik ging bald wieder ein. 1978 hatte G. 1100 Einwohner. (I) *Lei*

LV 12, S. 321. — LV 120, Bd. 2, S. 509—511

Groß Ammensleben (Kr. Wolmirstedt) wird als »Nortammensleuu« bereits 950 erwähnt. Verm. lag hier die Stammburg des nach G. sich nennenden Gf.-geschlechts, das sich nach Verlegung seines Wohnsitzes später als Gff. v. → Hillersleben bzw. → Grieben bezeichnete und einen Teil des n. Nordthüringgaus als Gft. innehatte. Allerdings ist in G. eine Burg weder in der schriftlichen Überlieferung noch archäologisch nachzuweisen. Ein Gf. Dietrich führte 1087 erstm. den Namen v. A. und den Gf.-titel. Kurz vor seinem im Jahre 1120 erfolgten Tode stiftete er zusammen mit seiner Frau Amalrada an der *Pfarrkirche* in G. ein wohl als Hauskl. gedachtes Augustinerchorherrenstift, das von → Halb. her mit Kanonikern besetzt wurde. Auf Wunsch seiner Söhne und mit Zustimmung des Magd. Erzb. Norbert wurde diese wohl noch im Aufbau begriffene Neugründung 1129 den Benediktinern von Kl. Berge übergeben, die damals die Hirsauer Reform durchgeführt hatten. Die Äbte von G. sollten von nun an möglichst aus dem Kl. Berge entnommen werden, das seither eine Art Aufsicht über G. führte. Obwohl die Gff. v. A. 1135 ihren Sitz offenbar nach Hillersleben verlegten, erscheint E. 12. Jh. in G. ein in ihren Diensten stehendes Ministerialengeschlecht v. A., über dessen Rolle in G. selbst keine Klarheit zu gewinnen ist. Die Gff. v. A. bzw. Hillersleben und Grieben waren in A. Vögte ihres Hauskl., bis die Vogtei nach ihrem Aussterben an die → Regensteiner überging. 1273 verkauften diese das Vogtamt an das Kl., das allerdings für den Erwerb Teile seines Besitzes veräußern mußte. Überhaupt war das Kl. zu keiner Zeit besonders bedeutend oder reich. Es soll im allgemeinen nicht mehr als 12 Mönche gehabt haben. Zeitweise scheint es sehr korrupter Verwaltung ausgesetzt gewesen zu sein. 1193 wurde es durch Brand zerstört und 1230 scheint ein Blitzschlag in den Kirchturm weitere Schäden verursacht zu haben. Schon 1246 wird das Dorf G. als »villa« des Kl. bezeichnet und 1387 ging die Dorfgerichtsbarkeit vom Erzb. von Magd. an den Konvent über. Auch später gab es mancherlei Mißstände im Kl., so daß nach 1450 die sog. Bursfelder Kongregation hier eingreifen und Reformen durchführen lassen mußte.

Im Bauernkrieg machten die aufständischen Dorfbewohner Miene, sich des Kl.-s und seiner Güter zu bemächtigen. Aber das geschickte Verhalten des Kl.-provisors Schuckmann und das Eingreifen des Amtmanns von → Wolmirstedt verhinderten größere Schäden. Um 1560 schwankten die Kl.-insassen, ob sie sich der Reform. anschließen sollten. Aber der schon damals offenbar starke Einfluß westfälischer Konventsangehöriger verhinderte dies. Seit 1580 erfüllte gegenreform. Geist den nunmehr wieder streng kath. Konvent. Nach den vor allem im Zusammenhang mit den Kämpfen um Magd. durch Besatzungstruppen verursachten starken Schäden und der Austreibung durch die Schweden 1631 versammelte sich der Konvent um 1650 wieder und blieb nun dauernd beim kath. Glauben. Sein Nachwuchs kam meist aus Westfalen. Gleichzeitig scharte sich in G. eine kath. verbleibende Ortsgemeinde um das Kl. 1804 wurde das Kl. von Preuß. säkularisiert. Die Gemeinde G. hatte 1965: 1900 Ew. (I) *Schwi*

OLäger, Z. Gesch. d. Kl. A., in: LV 24, Bd. 28, 1932, S. 16—39. — LV 327, S. 23—54 bes. 37 ff. — LV 624, Bd. 30: Kr. Salzwedel S. 8—27

Groß Apenburg (Kr. Salzwedel/Klötze). Der 1264 erstm. genannte Ort, dessen Namen sechzig Jahre später eine → Magd. Bürgerfam. trägt, liegt an der Kreuzung der Straßen von → Klötze nach → Salzwedel und von → Beetzendorf nach → Osterburg. Er wurde vor 1344 im Kriege des Mgf. Ludwig des Bayern gegen Hz. Otto v. Braunschw. zerstört. Seine Lage und die der urspr. Burg sind nicht genau bekannt. Korn vermutet am älteren Ort sw. des heutigen G. 1344 verlegte der Mgf. die Siedlung an die heutige Stelle, wobei diese als »civitas« bezeichnet wird. Später heißt sie meist »stedichen« und im 17. Jh. Marktflecken, der dem v. der Schulenburgischen Gesamtgericht in Beetzendorf unterstellt war. Seit 1351 war G. nämlich an die v. der Schulenburg als Lehen ausgetan worden, die hier eine kleine von Gräben umgebene neue *Burg* s. des Ortes erbauen durften. Die relativ regelmäßig angelegte jüngere Ortschaft wurde von Wall und Graben umgeben. Es gab zwei Tore, die aber schon A. der Neuzeit wieder verschwunden waren. Die aus Findlingen erbaute *Kirche* St. Johann Baptista könnte noch dem 13. Jh. angehören. Gegen E. des Ma. war ein später abgebranntes Rathaus vorhanden. 1445 gab es drei Jahrmärkte mit Viehhandel. 1344 werden »consules«, d. h. Ratsleute, erwähnt. 1402 wurde sogar ein Stadtrecht aufgezeichnet. Doch übten die v. der Schulenburg stets maßgeblichen Einfluß auf Rat und Gericht aus. Der wohl überwiegend aus Ackerbürgern bestehende Ort hatte nie besondere Bedeutung. Die Ew.-zahl lag E. des Ma. nur bei etwa 200. Die im 16. Jh erneuerte und mit einem *Backsteinturm* versehene *Burg* spielte noch im 30jg. Krieg eine Rolle. Später verfiel sie mit Ausnahme des bis heute in Resten erhaltenen Bergfrieds, der als Aussichtspunkt dient. An ihre Stelle trat im 19. Jh. ein *Erbbegräbnis* der v. der Schulenburg. Diese hatten wohl noch im 17. Jh. nö. des

Ortes den Junkerhof mit einem einfachen Herrenhaus angelegt, das im 19. Jh. zum größten Teil wieder abgebrochen wurde. Trotz Branntweinbrennerei, Anwachsens der Zahl der Handwerker und Ansiedlung kleinerer Fabriken sowie Anschluß an die Eisenbahn 1899 blieb G. ohne stärkeres Wachstum, so daß es vor 1939 die Ew.-zahl von 1200 nicht überschritt. (I) *Schwi*

LV 258, S. 359. — LV 72, Bd. 43: Wüstungen d. Altm., S. 274. — LV 120, Bd. 2, S. 511. — AvderSchulenburg, Z. Gesch. d. Marktfleckens G.., in: LV 30, Bd. 34, 1907. — JFDanneil, D. Geschl. v. der Schulenburg, 1847. — GSchmidt, D. Geschl. v. der Schulenburg, 1897 ff. — JFDanneil, in: Riedel, Codex Dipl. Brand. A, Bd. 6, S. 236—238

Groß Bartensleben → **Bartensleben**

Groß Beuster → **Beuster**

Grosses Bruch. Es erstreckt sich in etwa 45 km Länge und bis zu über 2 km Breite von Hornburg im W bis → Oschersleben im O. Von dort setzt es sich durch das Bodegebiet faktisch bis → Staßfurt sogar noch etwa 20 km fort. Geologisch ist es als Rest eines alten Urstromtales aufzufassen und bildete ursprünglich ein mit Wald bestandenes Sumpfgebiet zwischen der Oker, die zum Flußsystem der Weser gehört, und der Bode, die über die Saale mit der Elbe in Verbindung steht. Der höchste Punkt des G. B. liegt mit ca. 88,6 m n. → Hessen. Bei Hornburg beträgt die Höhe in der Nähe der Oker ca. 86 m, bei → Oschersleben 79 m. Infolge dieser ungünstigen Vorflutverhältnisse ist die Entwässerung dieses Bruchlandes schwierig und noch immer nicht endgültig gelöst. Hinzu kommt, daß das G. B. bis heute einen Grenzbereich bildet, so daß eine befriedigende Lösung der wassertechnischen Probleme ohne schwer zu erzielende gegenseitige Abmachungen der Angrenzer bisher nicht zu erreichen war.

Bereits 994 wird der Sumpf zwischen Oschersleben und Hornburg als Grenze des Markteinzugsgebietes von → Quedlinburg erstm. erwähnt. Er bildete dann weitgehend die Grenze zwischen dem Harzgau und dem Derlingau, später zwischen den Territorien des Bt. → Halb. und Braunschw., wobei allerdings die Grenze der geistl. Diözese Halb. auf das G. B. keine Rücksicht nahm. Zwar war das G. B. stets ein Hindernis. Es konnte aber auf künstlich angelegten Dämmen und Fähren doch überschritten werden. Ursprünglich scheint es solche Dämme nur bei Hornburg und bei Oschersleben gegeben zu haben, wie der Verlauf der älteren Straße von Braunschw. nach Halb. und die früh belegten Burgen in beiden Städten beweisen. Um 1140 soll Bf. Rudolf I. v. Halb. Versuche zur Urbarmachung des G. B. unternommen haben. Wieweit die Ansetzung von niederländischen Kolonisten unter Bf. Dietrich um 1180 erfolgreich war, ist schwer auszumachen. Nachdem die Burg Hessen auf der S.-seite des G. B. 1343 von den Gff. v. → Regenstein an die Hzz. v. Braunschw. übergegangen war,

scheint der Hessendamm zwischen Hessen und der Zollstätte Mattierzoll den Hauptverkehr zwischen den Städten Braunschw. und Halb. aufgenommen zu haben, was sich u. a. darin zeigt, daß die Stadt Braunschw. sich 1355 für über 50 Jahre in den Pfandbesitz der Burg Hessen zu setzen verstand. Im 14. Jh. dürfte auch der sog. Kiebitzdamm zwischen Jerxheim und Dedeleben angelegt worden sein, während der wohl an die Stelle einer älteren Fähre getretene sog. Neudamm bei Gunsleben erst dem 16. Jh. angehört. 1535 kam ein Vertrag zwischen Braunschw. und Halb. über die Anlage von Entwässerungsgräben zustande. Nach 1570 faßte Hz. Julius v. Braunschw., der sich von dem Flamen du Raedt beraten ließ, den Plan eines Kanals zwischen Oker und Bode ins Auge, der Weser und Elbe miteinander verbinden sollte. Doch kam von diesem Werk nur der sog. *Schiffgraben* zur Ausführung, dem aber nun auf Jh. die Aufgabe der Entwässerung des Bruchs allein zufiel, denn in der Folgezeit kamen nur Teillösungen zustande. Erst nach 1830 gelang es, die Gräben so auszugestalten, daß wenigstens der größte Teil des G. B. entweder in Wiesen oder sogar in recht fruchtbares Ackerland verwandelt werden konnte. Da aber eine endgültige Einigung über die durchzuführenden Maßnahmen zwischen Preuß. und Braunschw. nicht zustande kam, blieb das Ergebnis der Meliorationsarbeiten letzten Endes unbefriedigend. Vielleicht hätte die Ausführung der s. Linienführung des → Mittellandkanals Abhilfe gebracht. Doch wurde diese zugunsten der N.-linie nicht realisiert. Die derzeitige Lage, in der das G. B. wieder eine Grenze bildet, trägt die Gefahr in sich, daß das bisher Erreichte teilweise wieder verfällt.
(I) *Schwi*

ThMüller, Landeskde v. Ostfalen, 1952, S. 387 ff. u. ö.

Groß Garz (Kr. Osterburg). Slaw. *Wallburg*, von der nur noch geringe Reste etwa 2 km nw. des Dorfes vorhanden sind. Einstige Größe etwa 240×300 m. *S-T*
Wie der 1290 erstm. erscheinende slaw. Ortsname »gardiß« belegt, ist hier eine der wenigen alten slaw. Burganlagen w. der Elbe zu suchen. Wahrsch. ist diese mit der 2 km nw. des Dorfes am Zehrengraben nachweisbaren 240×300 m großen *Ringwallanlage* identisch, die Funde von der Steinzeit bis zur Slaw.-zeit erbracht hat. In der SW.-ecke des Dorfes sind um das ehem. Gut der Fam. Schmidt die Gräben einer abgerundet rechteckigen Burg mit 100×150 m Durchmesser erhalten, die blau-graue Scherben des 13./14. Jh. ergeben haben. Dorf und Gut befanden sich seit dem hohen Ma. im Besitz der v. Jagow. (II) *Schwi*
LV 258, S. 390 f. — LV 625, Bd. 3: Kr. Osterburg, S. 126—129. — LV 327, S. 6

Groß Germersleben (Kr. Wanzleben). Ks. Otto I. schenkte 937 den Ort »Grimhereslebu«, 8 km sw. von Wanzleben an der Bode gelegen, dem Moritzkl. in Magd. 972 starb vielleicht hier oder in

Nordgermersleben die Mutter Thietmars v. Mers., Kunigunde. 1286 wird eine erzbl. Burg erwähnt, die von den v. Esebeck bewohnt wurde. Der Ort besaß ferner Bedeutung als Gerichtssitz und Versammlungsplatz des sächs. Adels. 1147 kam man hier vor einem Kreuzzuge gegen die Wenden zusammen, 1148 fand ein »generale colloquium« in G. statt. 1197—1311 ist das Dorf im Lehnsbesitz der v. Meinersen, denen dann andere erzbl. Vasallen folgten. Verschiedene Kll. hatten in G. Besitz, z. B. 1144 → Drübeck, 1158 und später Marienthal, St. Lorenz in Magd. 1209 erwarb Kl. → Hecklingen von Erzb. Albrecht Land zur Anlage einer Mühle. 1489 erhielt der Hofmarschall Hans v. Kotze G. zugleich mit Klein G. und Klein Oschersleben als Mannlehen. Das Patronat über die *Kirche* besaßen die Herren v. Warberg (1563). Im 30jg. Krieg hatte das Dorf sehr zu leiden, besonders 1641, als in G. für längere Zeit ein großes ksl. Feldlager unter Piccolomini aufgeschlagen war. — Die heutige *Burg* befindet sich als Niederungsburg in einem Knie der Sarre an der S.-seite des Ortes. Eine ältere Anlage scheint jedoch auf einem Hügel, dem *Kapellenberg*, unmittelbar ö. des Ortes gelegen zu haben. Dieser Hügel hat einen oberen Durchmesser von ca. 25×30 m und war durch einen Graben und einen ca. 3—5 m hohen Wall geschützt. Der Wall ist auf der Zugangsseite nach der Hochfläche zu vorburgartig erweitert, undeutliche Terrassen lassen nach S zu einen weiteren Vorwall vermuten. Am Fuße des Berges sind Skelettreste und eine Siedlung der jüngeren Bronzezeit gefunden worden. Wann die Burg an die heutige Stelle verlegt worden ist, läßt sich nicht mehr bestimmen. Die jüngere Burg dürfte ursprünglich eine Rundburg gewesen sein, in die später eine kastellartige, an drei Seiten mit Gebäuden besetzte Anlage hineingebaut wurde, während die vierte Seite durch eine Wehrmauer geschützt war. Um sie zog sich ein breiter Wassergraben mit davorliegendem Wall. Später wurde der W.-bau nach N erweitert und der Wassergraben entsprechend verändert. Es ist anzunehmen, daß in diese Bauten ältere Teile einbezogen wurden. (I) *Bur*
LV 624, Bd. 31: Kr. Wanzleben, S. 73. — LV 458, S. 291. — LV 258, S. 406

Großgörschen (Kr. Merseburg/Weißenfels) gehörte zu den Gütern des Gf. Esico v. → Mers. († 1004). In »Gorsne« hatte vornehmlich das Mers. Stift S. Sixti Einkünfte, daneben das Domstift und das Kl. S. Petri, das schon 1092 12 Hufen und den Kornzehnten im »Dingring-Ende« besaß. Ein Adelsgeschlecht nannte sich nach dem Ort. Ottilie v. Gersen, die Gattin Thomas Müntzers, entstammte dieser Fam., die G. bis 1736 besaß. — Nach dem Zusammenbruch seiner Grande Armée in Rußland war Napoleon 1813 nach Frankreich geeilt, um den nunmehr verbündeten Russen und Preuß. neue Truppen entgegenstellen zu können. Die Reste seiner Heere waren unter Eugène Beauharnais zunächst auf die Oder-, dann auf die Elbelinie zurückgedrängt worden, wo sie nur zu hinhaltender Verteidigung in der Lage waren. Dann er-

öffnete die Schlacht bei G. (auch bei → Lützen genannt), von kleineren Treffen abgesehen, den eigentlichen Befreiungskrieg in Dtl. 1813. Die verbündete preuß.-russische Arme unter Wittgenstein, 90 000 Mann stark, war am 1. 5. in der Leipziger Ebene angelangt und erhielt dort Kunde von dem raschen Vormarsch Napoleons mit seiner neu aufgestellten Armee aus Richtung → Naumb. Am gleichen Tage hatte Ney das Dörfviereck G.- und Kleingörschen, Rahna und Kaja besetzt, während die übrigen frz. Korps (mit Ney 125 000 Mann) noch nicht auf dem Schlachtfeld eingetroffen waren. Da griffen am 2. 5., 12 Uhr, verspätet und verzettelt, die Preuß. die Frz. im Dörferviereck von der Flanke her an. Es gelang ihnen, dem Gegner zunächst die beiden G. und Rahna, schließlich auch das hart umkämpfte Kaja zu entreißen. Darauf dirigierte Napoleon das Gros seiner Truppen auf G. Im Verlauf des ungewöhnlich blutigen Ringens (Verbündete 10 000, Frz. 12 000 Tote und Verwundete) nahm trotz des Eingreifens der russischen Reserven um 20 Uhr und eines Entlastungsangriffes der preuß. Kavallerie unter Blücher die Schlacht jenen Ausgang, der Napoleon in den Besitz Sachs. und der Elblinie brachte. Die erneute Einnahme Leipzigs durch Lauriston und die numerische Überlegenheit des Gegners bewogen die verbündeten Russen und Preuß. zum Rückzug auf Pegau und von dort auf Bautzen. Auf preuß. Seite fiel Pz. Leopold v. Hessen-Homburg; Scharnhorst starb am 28. 6. 1813 in Prag an den in der Schlacht erhaltenen schweren Wunden. *Denkmäler* in und bei Gr. G., Kl. G., Rahna, Kaja und Starsiedel sind teilweise zerfallen. (IV) *Ne* OKüstermann, Altgeogr. Streifzüge durch d. Hochstift Mers., in LV 20, Bd. 17, 1885/89, S. 405–408. — BvTreuenfeld, D. Jahr 1813. Bis zur Schlacht von Gr. G., 1901. — Erinnerungen a. d. Schlacht v. Gr. G., o. Verf., 1863

Großjena, OT v. Kleinjena (Kr. Weißenfels/Naumburg). In das Unstruttal springt der Hausberg als Bergsporn vor, der durch einen breiten *Wall* mit vorgelegtem Graben von der Hochfläche getrennt ist. Entweder hier oder in → Kleinjena hat der Stammsitz der Eckehardiner gelegen. S-T
In dem auch Windischenjena genannten G. hat man früher die Burg der Eckehardiner gesucht. Doch wird neuerdings die Burg auf dem Hausberg als bloße Fluchtburg angesehen, während die eckehardinische Burg sich in → Kleinjena befunden haben soll. Die merkwürdig abseitige Lage der *Kirche* scheint auf eine ehem. größere Ausdehnung des Ortes hinzudeuten, der früher auch wegen seiner Lage an der Straße von → Eckartsberga nach → Mers. Bedeutung gehabt haben wird. Das Kl. St. Georg in Naumb. besaß in G. Grundbesitz und ein Vorwerk, das in der Reform. in ein Rittergut umgewandelt wurde und häufig den Besitzer wechselte. — Eine wohl einmalige Besonderheit bildet das in einem Weinberg bei G. befindliche sog. *»Steinerne Album«*, eine Serie von meist überlebensgroßen Flach-, Halb- oder Hochreliefs, die die Freunde des Kaufmanns Steinauer 1722 anbringen ließen.

Fast alle der meist biblische Szenen zeigenden Darstellungen stammen von dem Meister des Reiterstandbildes des Hz. Christian v. Sachs.-Weißenfels in → Freyburg. — In einem von ihm selbst bewirtschafteten Weinberg lebte zuletzt der Maler und Bildhauer Max Klinger († 1920), der hier auch unter einem von ihm verfertigten *Monument* begraben wurde. Sein *Wohnhaus* ist als Gedenkstätte eingerichtet. (IV) *Schie*

LV 170, Bd. 2, S. 195 ff. — HGrößler, Ein i. d. Felsen gehauenes Stammbuch bei Naumb., in: LV 27, Bd. 1, 1891, S. 150 ff. — LV 258, S. 124, 258. — HWäscher, Burgen am unteren Lauf d. Unstrut, 1963, S. 6 ff. — LV 239, Bd. 1, S. 158, Abb. 507, 508. — LV 632 (Ha.) S. 205 f.

Großkmehlen (Kr. Liebenwerda/Senftenberg). Das 1205 als Sitz eines Pfarrers genannte Dorf gehörte 1378 in das meißnische Amt Großenhain. Der Rittersitz befand sich 1391 in den Händen derer v. Köckritz, von der M. des 15. Jh. bis weit ins 18. Jh. waren die v. Lüttichau Besitzer des seit dem 16. Jh. zweigeteilten Rittergutes. Das im 16. Jh. auf den Grundmauern einer Wasserburg neuerbaute *Schloß* dient j. als Altersheim. Die *Dorfkirche* ist durch ihre *Silbermann-Orgel*, einen künstlerisch hervorragenden *Schnitzaltar* aus Brüsseler Werkstatt um 1480—1520 und den barocken hölzernen *Taufstein* von 1712 ausgezeichnet. (V) *Bla*

LV 441, S. 69 f. — LV 655, S. 51. — LV 624 Bd. 29, S. 76—83

Großlena → **Altranstedt (OT)**

Großmonra Kr. Eckartsberga/Sömmerda). Etwa 1 km nw. Burgwenden, an der Paßstraße durch die Vorgebirge Schmücke und Finne liegt die *Monraburg*, wohl ein fränkischer Burgwall des 7. Jh. Die heute noch 1,5—2 m hohen Erdwälle bilden ein unregelmäßiges, zweigeteiltes Rechteck von etwa 270 m Länge und 120—200 m Breite, dem im W durch einen vorgelegten Wall noch ein kleiner Teil von etwa 150 m Länge und 40—50 m Breite mit annähernder Dreieckform vorgelagert ist. Der Flächeninhalt beträgt etwa 5 Hektar. Die 704 erwähnte »curtis Monhore« ist wahrsch. der zur Burg gehörende Hz.-hof im Tal. *S-T*

Die am Fuße einer *Volksburg* bronzezeitlichen Ursprungs gelegene, wohl noch auf die Zeit des thür. Kgr. zurückgehende »curtis Monhore« schenkte der in Würzburg residierende Hz. Heden v. Thür. nebst anderen Begüterungen in Mühlberg und Arnstadt am 1. 5. 704 dem Bf. Willibrord v. Utrecht. Der gesamte Monrakomplex gelangte — nähere Umstände sind nicht bekannt — zwischen 944 und 948 an das Mainzer Petersstift. Dessen Register v. 1264/68 verzeichnet 9 Holzmarken und 139 Hufen in 6 und den Zehnten aus 10 Dörfern. Das Stift gründete verm. auch die *Peter-Paulskirche* in G., wodurch die Kapelle auf der Monraburg ihre Bedeutung verlor. Vom Petersstift kam G. zu gemeinsamer Hand an die Erfurter Stifte S. Marien und S. Severi, die diesen Besitz erfolgreich gegen andere Obereigentümer in G. (v. Gleichen, v.

Beichlingen, v. Heldrungen) verteidigten (1483 Aufgabe der Beichlinger Ansprüche; 1485 Besitzbestätigung für das Marienstift durch das Haus Sachs.). Infolge des Heiligenstädter Vergleichs 1575 waren die Ew. v. G. bis zur Aufhebung beider Stifte (1802) nur kursächs. Schutzverwandte, keine Untertanen. Sitz der Amts- und Wirtschaftsverwaltung war das »Kirchengut« im nahen Battgendorf. Die feierliche Gerichtsvisitation 8 Tage vor Michaelis, verbunden mit Rechnungslegung in Amt und Gemeinde, fand bis ins 19. Jh. statt. (III) *Ne*

PZschiesche, D. vorgesch. Burgen u. Wälle in Thür. 12, 1906, S. 9—13 u. Taf. 15. — BSchmidt, Z. Keramik d. 7. Jh. zwischen Main u. Havel, in: Prähist. Z., Bd. 43/44, 1966, S. 226 f. — LV 139, Bd. 3, S. 518. — LV 624, Bd. 9, S. 65 f. — LNaumann, Beitrr. z. Lokalgesch. d. Kr. Eckartsberga, 1885, S. 393

Großmühlingen (Kr. Bernburg/Schönebeck). Bereits 936 erhielt das Stift → Quedlinburg 6 Hufen in M. von Otto I. geschenkt. Weiteren Grundbesitz hatten hier oder in Kleinmühlingen seit dem hohen Ma. die Kll. → Leitzkau, Unser Lieben Frauen in → Magd. und der Dt. Orden. Nach einer vermutlich von Ks. Lothar von Süpplingenburg A. 12. Jh. durchgeführten Neuordnung der Gftt. im ö. Sachs. erscheint M. als Sitz eines solchen Gerichtsbezirkes, der — von vielen Immunitäten durchsetzt — nur nach S und O durch Bode und Elbe einigermaßen linear abzugrenzen ist. Nach W und N sind die Grenzen nicht genau festzulegen. Inhaber der Gft. waren zunächst die Herren von Jablinze, die ihren Namen von einer Burg unbekannter Lage trugen. Sie nannten sich bald Gf. v. M. oder v. → Dornburg, wo sie vielleicht ihren bevorzugten Wohnsitz hatten. Undeutlich bleibt es, ob diese Familie, die auch die Bgft. Brand. im Besitz hatte, G. als Lehen der Mgf. v. Brand. oder der sächsischen Ask. innehatte. Die seit 1338 mehrfach erneuerten Ansprüche der Ft. v. Anh. auf Anerkennung ihrer Lehnshoheit machen letzteres wahrscheinlich. Nach Aussterben des ersten Gff.-hauses, dem hier der Aufbau einer vollen Landesherrschaft nicht gelungen war, traten nach 1240 aufgrund unbekannter Vorgänge die Gf. v. Arnstein an ihre Stelle. Sie scheinen außer der noch bis E. 13. Jh. als wirksam erkennbaren Gerichtshoheit in G. nur den Allodialbesitz ihrer Vorgänger erhalten zu haben. Gegen E. 13. Jh. nahmen sie ebenfalls den Gff.-titel an und hießen nun Gff. v. M. und → Barby, in dessen Umgebung ihnen der Ausbau einer kleineren Landesherrschaft möglich wurde. Eine *Burg* unbekannten Alters wird in G. 1318 erstmals erwähnt, als sie von Erzb. Burchard III. v. Magd. zerstört wurde. Die nw. des Ortes erhaltene Anlage wurde jedoch mit Hilfe der Städte Magd. und → Halle bald wieder aufgebaut. Sie diente einzelnen Mitgliedern und Linien des Gff.-hauses als zeitweilige Residenz. Im 17. Jh. wurde die Burg zum dreiflügeligen *Schloß* im Renaissancestil umgebaut, das bis in den A. des 19. Jh. von einem Wassergraben umgeben war und als Sitz eines Amtes mit

Domäne diente. Die erwähnten Lehnsansprüche der Ftt. v. Anh. konnten nach Aussterben der Gff. v. M.-Barby 1659 insofern realisiert werden, als G. nun zunächst an das Seniorat des anh. Ftt.-hauses und bald an die Linie → Zerbst kam. Auch jetzt wurde das Schloß gelegentlich von einzelnen Mitgliedern des Hauses Anh.-Zerbst bewohnt. Nach dem Aussterben der Zerbster 1793 gelangte G. als Domäne an → Anh.-Bernburg und später an die Hzz. v. Anh.- → Dessau. Obwohl ein großes und reiches Dorf, war das rings von Preuß. umgebene G. nun als Exklave manchen Schwierigkeiten und Benachteiligungen ausgesetzt. Z. B. mied die 1878 von Preuß. errichtete Eisenbahn von → Schönebeck nach → Güsten den Ort. 1933 hatte G. rd. 1400 Ew. — Eine nw. gelegene Höhe trägt den Namen Wunderburg und deutet damit auf ein heute verschwundenes Labyrinth aus Rasen bzw. eine sogenannte »Trojaburg« hin, die wahrscheinlich vorgeschichtlichen Ursprungs gewesen ist. (IV) *Schwi*

LV 627, S. 178—180. — FHeine-Wörbzig, Gesch. d. Gft. M., 1900. — FLoose, Aus Gs. Vergangenheit, in: LV 34, Bd. 3, 1903, S. 3—19, 62—74, 107—121. — LV 199, S. 385. — FLoose, Gesch. v. G., 1923. — LV 416, S. 297—306, 311—313, 476—480. — LV 632 (Ma.) S. 121f.

Großörner (Kr. Mansfelder Gebirgskreis/Hettstedt). In der Nähe der Gottesbelohnungshütte, w. der Wipper, wurden Hochadelsgräber, verm. Grablegen der altthür. Kgs.-fam. aus der Zeit um 500, untersucht. Dabei fanden sich u. a. eine goldene Pferdetrense, Reste einer goldenen Stirnbinde (Landesmuseum Halle). S-T
G. bildet j. mit älteren und neueren Hütten- und Walzwerken ein Zentrum der Kupferproduktion und Weiterverarbeitung. »Anere« gehörte zu den Orten im Schwabengau, in denen Kl. Fulda seit etwa 850 reich begütert war. Diese Besitzungen wurden 973 gegen anderweitige Entschädigung an das Erzbt. → Magd. eingetauscht. Da der Ort G. 1373 als »antiquum Ornere« erscheint, ist er gegenüber dem 1342 erstm. bekundeten »Borchornere« der weitaus ältere Ort. Er besaß neben der noch erhaltenen *St. Andreaskirche* eine offenbar von → Halb. gegründete St. Stephanskapelle. Hier war eine größere Zahl niederer Adelsgeschlechter angesessen (v. Oerner, Bause, Mörder, Schnabart), aber um 1560 nur 4 Bauern, sonst nur Tagelöhner und »eitel Bergvolk«. In den mansfeldischen Erbteilungen von 1420 und 1501 fiel Ö. an die vorderortischen Gff. Der Hof der Herren v. Ö. (später v. Bülow und v. Pful) wurde nebst dem alten Bauseschen Hof und einem Freigut 1731 v. Kg. Friedrich Wilhelm I. v. Preuß. käuflich erworben und zu einem pzl. Amt für seinen Sohn Ferdinand gemacht, bei dessen Nachkommen es bis M. 19. Jh. verblieb.

In Burg-Ö. erscheinen 1342 als frühest bekannte Herren die Gff. v. → Mansfeld, die dort einen Hof besaßen. Dieser lag von A. an im Tal; der mächtige *Bergfried* der einstigen *Wasserburg* ist noch erhalten. 1420 kam B.-Ö. an die vorderortischen Gff., die es schul-

denhalber an Caspar und Hans v. der Schulenburg veräußern mußten. 1668 dem letzten evg. Gf. Joh. Georg wieder eingeräumt, verkaufte seine Witwe, die sich 1712 mit dem Hz. Christian v. Sachs.-Weißenfels wieder vermählte, B.-Ö. an den Quedlinburger Stiftshauptmann v. Posadowsky. Es kam dann 1740 an den preuß. Regierungspräsidenten Karl Friedrich v. Dacheröden. Dessen Enkelin war Karoline v. Dacheröden, seit 1791 mit Wilhelm v. Humboldt vermählt, weshalb B.-Ö. im Leben dieses Paares und auch des Bruders Alexander eine bedeutsame, in B.-Ö. durch eine *Gedenktafel* und den *Humboldthain* gewürdigte Rolle spielt. 1885 wurde das Gut B.-Ö. von der »Mansfeldischen Kupferschiefer bauenden Gewerkschaft« erworben. Auf der Flur dieses OT, auf dem König-Friedrich-Schacht innerhalb des »Preußische Hoheit« genannten Bergreviers, wurde 1785 die erste, mit Ausnahme des in England gegossenen Zylinders, nur von dt. Arbeitern gebaute Dampfmaschine aufgestellt. Die Schachthalde krönt ein 1885 vom Verein Deutscher Ingenieure errichtetes *Denkmal.* Die j. am Fuß des Kirchberges gelegene *St. Nikolaikirche* ersetzte 1809 eine ältere auf der Höhe gelegene Vorgängerin. (III) *Ne*

BSchmidt, Thür. Hochadelsgräber d. späten Völkerwanderungszeit, in: LV 176, S. 195—213. — LV 385, Bd. I/4, S. 168—171 u. S. 208—223. — LV 624, Bd. 19, S. 178—181. — ENeuß, in: LV 386, Nr. 189 v. 14./15. 8.; Nr. 195 v. 21./22.; Nr. 201 v. 28. 8.; Nr. 224 v. 24. 9.; Nr. 234 v. 6. 10.; Nr. 238 v. 12. 10.; Nr. 258 v. 4. 11.; Nr. 260 v. 6./7. 11. 1954. — HFriedrich, Schloß Burgö., in: Mansf. Heimatkal., 1923, S. 36—38. — LV 632 (Ha.) S. 152

Großpaschleben (Kr. Dessau-Köthen/Köthen). Ob G. zu den alten -leben-Orten gehört, bleibt unsicher. Die erste Erwähnung liegt von der M. 11. Jh. vor. Eine sich nach dem Dorf nennende Adelsfam. starb E. 14. Jh. aus. Außerdem waren mehrere andere Fam. hier begütert. 1602 ging G. in den Besitz der Fam. v. Wuthenau über, die hier 1706—07 wohl an Stelle einer älteren Anlage das malerisch in einem Teich gelegene *Schloß* errichtete (j. Altersheim). G. ist Geburtsort des Archivars und anh. Landeshistorikers Hermann Wäschke, der seinem Heimatdorf in seinen »Paschlewwer Geschichten« ein Denkmal gesetzt hat. (IV) *Schwi*

LV 628, Bd. 2,1: Kr. Dessau-Köthen, S. 58. — LV 245, S. 240

Groß Quenstedt → Emersleben (OT)

Groß Rosenburg (Kr. Calbe/Schönebeck). Der von Otto I. 965 dem Moritzkl. in → Magd. geschenkte Kgs.-hof R. war wohl befestigt. Er wird 974 als Mittelpunkt und Sitz eines Burgwardes erkennbar. Sein Platz ist s. der Saale im ursprünglich slaw. Gau Serimunt w. des heutigen OT Klein R. zu suchen, wo ein beim späteren Amt gelegener großer unregelmäßiger *Hügel* als Rest der ältesten Anlage angesehen wird. Später scheint die R. an die Bgff. v. Magd. aus dem Hause → Querfurt übergegangen zu sein, von denen sich offenbar einzelne Fam.-mitglieder nach R. nann-

ten. 1259 übernahmen die Hzz. v. Sachs.-Wittenberg gegenüber dem Erzb. v. Magd. die Verpflichtung, die Burg mit dessen finanzieller Hilfe zurückzukaufen. Als Lehnsinhaber scheinen schon damals die edelfreien Herren v. → Barby im Besitz von R. gewesen zu sein, welche es vielleicht durch ihre verwandtschaftlichen Beziehungen zu Erzb. Ruprecht v. Querfurt erhalten haben dürften. Seither galt R. als Magd. Lehen und war dauernd in barbyschem Besitz. Angehörige des Hauses Barby, Ministeriale, welche sich nach R. nannten, Vögte und Amtsleute hatten hier zeitweilig ihren Sitz. Inzwischen waren eine von Wällen und Gräben umgebene *Rundburg* mit einem später verschwundenen Bergfried und ein 1945 abgerissenes gfl. Residenzhaus entstanden. Nach dem Aussterben der Gff. v. Barby 1659 fiel R. als erledigtes Lehen an Magd. zurück und kam in den Besitz des Administrators Hz. August v. Sachs.-Weißenfels. Dieser verkaufte es 1671 an die v. Ende, die es wegen der etwas unklaren Rechtsverhältnisse bereits 1681 an den Kurpz. Friedrich v. Brand. weiterveräußerten. Infolgedessen war R. 1703—1717 kgl. Schatullgut, wurde aber dann als Sitz eines Amtes und einer Domäne vom preuß. Staat übernommen (1945 aufgesiedelt und ein Teil der Gebäude abgebrochen). (IV) *Schwi*

LV 624, Bd. 10, S. 66 f. — OWolf, Chron. v. G. sowie v. Klein R. u. Breitenhagen, 1924. — ABeholz, A. d. Gesch. d. Schlosses R., in: LV 39, Bd. 5, 1929, S. 28. — LV 258, S. 386. — LV 239, Bd. 1, S. 58. — LV 416, S. 316

Groß Schwarzlosen (Kr. Stendal/Tangerhütte). G. gehörte um 1150 zum Streubesitz des Kl. St. Ludgeri in Helmstedt. 1121 soll auch das Kl. Schöningen hier Besitz gehabt haben. 1320 erscheint eine Ministerialenfam. v. S. Vielleicht steht die hier vermutete Burg damit im Zusammenhang, denn das spätere *Gutshaus* ist von Wassergräben umgeben, die sicher von einer älteren Anlage herrühren. 1375 waren bereits die v. Borstel im Dorf angesessen. Sie ließen 1744 das elegante barocke Herrenhaus errichten, das von einem schönen alt. Park umgeben war. Ein Treppenhaus und Stuckdecken waren darin erhalten. Die teilweise noch dem 13. Jh. entstammende *Dorfkirche* enthält barocke Ausstattungsstücke von 1708 bzw. 1714 und *Grabmäler* der bis 1945 hier angesessenen v. Borstel. (II) *Schwi*

LV 626, Bd. 3: Kr. Stendal S. 88—90. — LV 194, S. 287. — LV 258, S. 403. — LV 72, Bd. 43: D. Wüstungen d. Altm., S. 407 f. — LV 632 (Ma.) S. 124

Großweißandt, OT v. Weißandt-Gölzau (Kr. Dessau-Köthen/Köthen). 1259 trägt eine adlige Fam. den Namen des Dorfes. Dieses selbst wird aber erst 1344 genannt. Es befand sich dann im Besitz mehrerer Adelsfam., bis im Jahre 1751 August v. Veltheim-Harbke das Gut erwarb. Seither blieb es bei dieser Fam. und wurde zusammen mit → Ostrau verwaltet bzw. verpachtet. Das auf einem ehem. *Burghügel* gelegene *Schloß* stammt wohl noch aus dem 16. Jh. Es soll schon 1579 von einem Herrn v. Plotho er-

baut worden sein. Dazu gehört ein *Turm* mit got. Bauteilen, beides seit langem schadhaft und selten von den Eigentümern bewohnt. Durch die Errichtung eines Schwelwerkes in Gölzau wurde die Struktur der Ortschaft stark verändert. (IV) *Schwi*
LV 628, Bd. 2,1: Kr. Dessau-Köthen, S. 62. — LV 258, S. 245. — LV 239, S. 79, Abb. 200—201. — WHartung. Z. Gesch. v. G., 1912

Großwulkow (Kr. Jerichow II/Genthin). Im Wald Havemark liegt ein Hügelgräberfeld der älteren Bronzezeit mit 112 Hügeln, von denen die meisten schon E. 19. Jh. geöffnet wurden. Die Gräber enthielten Bronzeschmuck aus n. Gebieten. (II) *S-T*
WvBrunn, Hügelgräber im Wald Havemark, Kr. Genthin, in: LV 61,3, 1958, S. 220—223

Großwusterwitz, OT v. Wusterwitz (Kr. Jerichow II / Brandenburg-Land). Ob die Berührung der von → Ziesar nach Brand. ziehenden Straße mit der Seengruppe bei Plaue oder vielleicht das Vorhandensein eines Hafens mit Verbindung zur Havel den Anlaß für die besondere Entwicklung von G. gegeben hat, kann noch nicht entschieden werden. Die Lage v. G. mag Erzb. Wichmann v. → Magd. bewogen haben, 1159 das Dorf »Wosterwice« einem Heinrich und den mit ihm gekommenen »Flamingis« nach Schartauer Recht zu übertragen, in der Erwartung, daß die Lage des Ortes sich für Verkehr und Handel günstig erweisen werde. Freiheit des Kaufs und Verkaufs nach Magd.-er Recht wird sowohl für ortsansässige Markthändler und Kaufleute (»forensibus autem et mercatoribus«) als auch für die Gäste und Durchreisenden (»hospites et transeuntes«) zugestanden. Der Erzb. dachte aber auch an Ackerbürger (»cultores etiam agrorum«) in G. Der Ort sollte nach seinem Willen eine besondere Gerichtseinheit bilden, wobei es ihm wohl weniger darum ging, G. aus einem bestehenden Burgbezirk zu lösen, als vielmehr außererzbfl. Rechte niederzuschlagen.
Die Entwicklung von G. hat den Erwartungen Wichmanns nicht entsprochen. Der Ort blieb eine regelmäßige Einstraßenanlage dörflichen Charakters. Die rom. *Feldsteinkirche* erinnert in ihrem großzügigen Grundriß, weniger im Aufriß, mit breitem W.-Turm an die G. zugedachte Entwicklung. Die *Holzdecke* des Altarhauses weist spätgot. *Ornamentmalerei* auf. G. gehörte zum Amt Altenplathow (→ Genthin) mit mäßigen Dienstpflichten, wohl als Rest seiner einstigen Sonderstellung. Ein Rittergut in G. wurde schon 1781 aufgelöst. 1833—60 entstanden drei Ziegeleien. Die Ausgangsschleuse des → Plauer Kanals befindet sich seit 1937/38 bei G., das j. zum Bezirk Potsdam gehört. (II) *Rö*
LV 624, Bd. 31: Krr. Jerichow, S. 298—301. — HCEckstädt, G. einst. u. j., o. J. (1909). — LV 174, S. 275—305. — LV 174 S. 278 ff.

Gruna (Kr. Delitzsch/Eilenburg), vielfach verwechselt mit der noch nicht sicher lokalisierten Feste Gana in Sachs., die Kg. Hein-

rich I. 929 nach 20tägigem Kampfe eroberte, ist eine dt. Gründung aus den A. der Kolonisation, heute r. der Mulde, → Hohenprießnitz gegenüber gelegen. Von dem Kastell sind noch *Gräben* und der dem E. 13. Jh. angehörende, aus Backsteinen erbaute sog. *Wendenturm* erhalten. G. lag ziemlich genau in der M. zwischen den Burgwardhauptorten → Düben und → Eilenburg. Das Dorf G. erscheint erstm. 1285 (Gronowe). 1377 ist Otto, Kämmerer von Gnandstein, Herr zu G. 1403 hatte Otto v. Schlieben Schloß und Dorf als stiftmeißnisches Lehen inne. Gegen E. 15. Jh. erwarben die v. Spiegel den Besitz: 1494 Dietrich v. Spiegel; zur Zeit der Reform. ist der kfl. Rat Asmus v. Spiegel der reichste Grundherr der Umgebung. G. war altschriftsässiges Rittergut und zuletzt im Besitz der Gff. v. Hohenthal auf Hohenprießnitz. (V) *Ne*

WBüchting, PPlaten, Gesch. d. Stadt Eilenburg u. ihrer Umgeb., I. Teil, 1923, S. 69 f., 221. — LV 73, Bd. 2: Wüstungskde. d. Krr. Bitterfeld u. Delitzsch, S. 277. — LV 624, Bd. 16: Kr. Delitzsch, S. 104 ff.

Güntersberge (Kr. Ballenstedt/Quedlinburg). Am Schnittpunkt zweier Verkehrswege, des Hohe Straße genannten großen Ostharzweges und der Straße → Quedlinburg—Nordhausen, ist G. aus dem Güntersberg und dem Alten Dorfe zusammengewachsen. Nach deren Vereinigung im 15. Jh. entstand zwischen ihnen die Neustadt. Urkl. wird der Name G. erstm. in einer Kaufurk. von 1281 (»vor dem Gunthersberghe«) erwähnt. Möglicherweise war bereits an Stelle einer älteren Anlage im 11. Jh. auf dem 0,6 km sw. der Kirche gelegenen Kohlberg eine Wallburg vorhanden, die heute meist *Güntersburg* genannt wird. Die Burgstelle auf dem Kohlberg, mit 3,1 ha eine der größten des Harzes, war wahrsch. eine befestigte Siedlung mit einer kleinen Herrenburg mit Vorburg. Sie wird aber in älteren Urk. nie erwähnt. Erst 1608 erscheint sie als »wüste alte Hausstedte«. Die landesherrliche Vogteiburg der Ask. auf dem N.-hang des Selketales im W des Ortes, das 1326 erstm. erwähnte »slot tho deme Gunthersberch«, ist verm. als Ersatz für die zerstörte Burg auf dem Kohlberge gebaut worden. Unter ihr lag als »suburbium« der Flekken, der den Kern der späteren Stadt bildete, und weiter flußabwärts das »Aldendorp vor dem Gunthersberghe«. Dessen Kapelle St. Nikolai und weitere Besitzungen wurden von Ft. Heinrich v. Anh.-Bernburg 1363 dem Kl. Marienthal bei Helmstedt geschenkt. Das kleine Amt G. wurde von den anh. Ftt. 1398 — und später häufig — verpfändet. Von 1435 bis 1536 war es in der Hand der Gff. v. Stolberg. Im Teilungsvertrag von 1603 kam G. an Anh.-Bernburg und gehörte dann 1635—1709 der Nebenlinie Harzgerode, deren Ftt. viel für seinen wirtschaftlichen Aufbau taten. Aus dieser Zeit stammt das Gebäude, in dem sich seit 1880 das *Rathaus* befindet. 1709—1863 gehörte G. wieder direkt zu Anh.-Bernburg. Als Stadt wird G. erstm. 1491 bezeichnet, sein großes Privileg stammt von 1539. G. wurde 1538 oder 1540, 1630 und 1707 von verheerenden Bränden heimgesucht, so daß aus

alter Zeit nichts erhalten blieb. Auch das Schloß wurde dabei zerstört, und der Neubau von 1708 E. 19. Jh. durch das Gebäude der neuen Oberförsterei ersetzt, so daß von der ursprünglichen Anlage wohl nur Keller erhalten sind. Bergbau wurde schon im Ma. an mehreren Stellen bei G. getrieben, doch nur im Suderholz, in dem seit E. 14. Jh. Flußspat von großer Reinheit gefördert wird, blieb er von dauernder Bedeutung. Versuche, die unter Ft. Wilhelm v. Anh.-Harzgerode 1692—96 auf der Grube Ehrlicher Gewinn im Elbingstal gemacht wurden, rentierten sich nicht. E. 18. Jh. wurde der Bergbau auf der Agezucht erneut aufgenommen, doch gingen auch diese Werke A. 19. Jh. wieder ein. Im 16. Jh. wurde hier das Vieh von Polen nach Thür. durchgetrieben. Es kam von → Zerbst und zog nach Thür. (III) *Lei*
LV 12, S. 271 f. — LV 120, Bd. 2, S. 512—514. — HRosenthal, Gesch. d. Stadt G., in: LV 37, Bd. 15, 1940, S. 100—108; 16, 1941, S. 44—55; 17, 1942, S. 73—84. — FKlocke, D. G. im Selketal, in: Blätter f. d. Ballenstedter Land, Heft 7, 1958. — LV 258, S. 269. — LV 239, S. 105, Abb. 318—320. — EHaring, D. Güntersburg, in: LV 32, Bd. 10, 1907, S. 623—632. — LV 240, S. 126 f.

Güsten (Kr. Bernburg/Staßfurt) ist, wie die völlig unregelmäßige Stadtanlage deutlich erkennen läßt, ursprünglich ein großes Dorf mit zwei Sattelhöfen gewesen, das schon 970 durch eine Schenkung Ottos I. in den Besitz des Erzbt. → Magd. gelangte. Erzb. Gisilher schenkte zwischen 981 und 1004 noch weitere 28 Hufen in G. dem Erzbt. Später kam G. als magd. Lehen in anh. Besitz. 1373 erhielt es Stadtrecht, war aber stets nur ein Ackerbürgerstädtchen mit einigen Handwerkern. Es war von einem Graben und einem schwachen Wall umgeben, besaß ferner 3 Tore. G. hat eine offenbar recht alte *Vituskirche* (j.-iger Bau 16. Jh.), eine Blasiuskirche ist nicht mehr vorhanden. 1393 werden Rat und Gemeinde erwähnt. G. litt im 30jg. Krieg 1624—25 und 1636 schwer durch Plünderungen, so daß es gegen Kriegsende fast entvölkert war. 1691 verbrannte fast der gesamte Ort. Trotzdem lag seine Ew.-zahl E. 17. Jh. bei über 1000 und verdoppelte sich bis 1850. 1865 wurde zunächst die Eisenbahn nach → Staßfurt—Magd., 1866 von → Dessau über → Bernburg nach → Aschersleben— → Halb. und 1879 aus strategischen Gründen die Bahn von Berlin über Güsten— → Sangerhausen nach Wetzlar, die sog. Kanonenbahn, erbaut. Dadurch wurde G. zum bedeutenden Eisenbahnknotenpunkt. Bei einer Ew.-zahl von (1938) rund 6000 fanden fast zwei Drittel der Beschäftigten durch die Eisenbahn Nahrung. Industrie und Handwerkerschaft waren wenig bedeutend. 1965 hat G. 7200 Ew. (IV) *Schwi*
LV 120, Bd. 2, S. 514—516. — LV 199, Bd. 2, 1907, S. 298—300. — LV 258, S. 395. — CReichert, Kurze heimatkdl. Einf. i. d. Gesch. d. Stadt G., 1955

Gutenberg (Saalkreis). Auf dem j. stark veränderten Kirchberg, 60×200 m, lag eine zunächst slaw. Wallburg. Sie war in ottonischer Zeit dt. Burg. Mittelslaw. Scherben wurden gefunden. *S-T*

G. gehört 952 als »marca Thobragora«, 966 »urbs Thobragora« in den Gütertausch zw. Ks. Otto I. und s. Vasallen (verm. Gf. des Gaues Neletici) Billing. 973 erscheint es als »civitas Dobrogora« im Besitz des Erzbt. Magd. Der offenbar verdeutschte Name Godenberge kommt erstm. 1207, dann als Gutenberc 1274 vor. G. war Burgwardhauptort; die Burg selbst liegt, in *Wallresten* noch gut erkennbar, auf dem Kirchberg, um den der Ort sich schmiegt. Eine spätere Herrenburg befand sich dagegen, von einem ringförmigen Wassergraben umgeben, zwischen Kirchberg und dem ö. davon gelegenen Schloßberg. Mit der raschen Eindeutschung des Gebiets zwischen Saale und → Landsberger Streng bzw. Mulde verlor die ältere Burg bald ihre Bedeutung. Ein Ministerialengeschlecht hatte seinen Sitz bereits in der »curia habitacionis« am Fuße des Kirchberges. Nach dem Aussterben der v. G. sind meist hallische Patrizier Lehnsinhaber der mindestens 4 Sattelhöfe im Ort. Ihnen folgten die v. Hacke, ursprünglich Burgmannen in → Krosigk. Sie sind in G. mit Hans v. H. erst 1604 ausgestorben. Die v. H. bildeten aus den 4 Sattelhöfen die beiden, bis M. 19. Jh. bestehenden Rittergüter, die dann ebenfalls vereinigt wurden. Die *Kirche St. Nikolai* ist E. 12. Jh. erbaut und später got. umgestaltet worden. Sie birgt ein wertvolles *Doppelbildnis Luther-Melanchthon* v. Lukas Cranach (1542) und den *Leichenstein* des Stiftshauptmanns Albrecht v. H. (1503—1565), der der Reform. Eingang in G. verschaffte.

(IV) *Ne*

LV 449, Bd. 2, S. 904 f. — LV 451, Bd. 1, S. 222—239. — LV 258, S. 286. — Heimatkal. f. Halle u. d. Saalkreis, 1900, S. 73—83; 1905, S. 42—50; 1908, S. 12—19; 1913, S. 65—74; 1917, S. 80—87; 1919, S. 94—100; 1924, S. 65—74. — KBvHacke, Fam.-gesch. der v. Hacke, 1911

Hadmersleben (Kr. Wanzleben) liegt auf einem Steilufer am Übergang der Heerstraße → Halb.-Magd. über den ehem. Lauf der Bode. Es besteht aus vier Siedlungsteilen, die erst 1918 und 1928 zu einem Gemeinwesen zusammengeschlossen worden sind: dem Dorf, der Stadt, dem Amt (Burg) und dem Kl.-bezirk. Das Dorf, s. der Bode an den Steilhängen gelegen, ist offenbar die älteste Siedlung, die bis in die jüngste Zeit hinein ihren dörflichen Charakter behalten hat. Am W.-ende des Dorfes wurde 961 vom Bf. Bernhard v. Halb. ein Benediktinerkl. St. Peter und Paul auf seinem väterlichen Erbe gestiftet. Die erste Äbtissin wurde seine Nichte Gundrada. Zur Ausstattung des Kl. gehörte der Zehnt der Dörfer H., Heteborn und Daldorf. Es sollte die Immunität besitzen und unter Aufsicht des Bfs. stehen, und alle Liten und Kolonen sollten von jeglicher Gewalt der Vögte befreit sein. Die Äbtissin sollte vom Konvent gewählt und vom Bf. bestätigt werden. Nach anfänglich günstiger Entwicklung muß das Kl. in Verfall geraten sein. Bf. Reinhard von Halb. (1107 bis 1123) führte mit strenger Hand die Reform. durch und brachte das Kl. zu neuer Blüte. Der Propst erhielt das Archidiakonat H.

und damit praktisch die als Sendkirche dienende *Ortskirche St. Stephan*. Im 13. Jh. war die Finanzlage vorteilhaft, so daß viele Güter erworben oder zurückgekauft werden konnten. Von der ältesten *Kl.-kirche* sind noch einzelne Teile in der rom. Krypta erhalten. Diese befindet sich nicht, wie sonst üblich, unter dem Hochaltar im O, sondern im W unter der Nonnenempore. Sie kann in jenen kleinen Kreis ottonischer Denkmäler eingereiht werden, bei denen in Dtl. zuerst das Schema einer dreischiffigen Säulenkrypta ausgebildet worden ist. Während des Bauernkrieges wurde die Kl.-kirche zerstört, 1583 mit zwei Türmen wiederhergestellt. In der Reform. blieben die Nonnen beim kath. Glauben. Seit dieser Zeit dient die Kl.-Kirche auch als kath. Pfarrkirche. 1810 wurde das Kl. aufgelöst und das Kl.-gut verkauft. Es gehörte dann der vor allem durch ihre Saatzucht bekannten Fam. Heine. S. des Kl. gründete 1470 Kurt v. der Asseburg ein Hospital mit einer Kapelle St. Georg. — Man darf annehmen, daß die *Burg* H., im O an das Dorf angelehnt, bereits im 10. Jh. bestanden hat, obwohl sie urk. erst im 13. Jh. genannt wird. Aus dem hohen, früheren Uferrand der alten Bode war durch einen gebogenen, breiten Graben eine unregelmäßige, halbkreisförmige Fläche (Durchmesser 250 m) herausgeschnitten worden, die jetzt mit Gutsgebäuden bestanden ist. Vor diesem tiefen Graben lag ein Wall; nach S zu scheinen noch Vorwälle vorhanden gewesen zu sein. Die durch eine Ringmauer gesicherte Burg war in eine Kern- und Vorburg aufgeteilt. Der *Torturm* der Vorburg ist, außer geringen Resten in der Ringmauer und an Gebäudeteilen, das einzige erhaltene Bauwerk aus rom. Zeit. Die *Kernburg* liegt in der NO.-ecke der Anlage; sie wurde 1509 kastellartig ausgebaut und war von einem Innengraben umgeben. Seit dem 16. Jh. dient sie als Wirtschaftshof. Erbauer und früheste Inhaber der Burg H. sind unbekannt. Man wird sie wohl unter der Stifterfam. des Kl. H. zu suchen haben, die anscheinend mit dem Mgf. Gero in engster verwandtschaftlicher Verbindung stand. — Mit Gardolf v. H. erscheint 1144 ein neues, angeblich aus Schwaben stammendes Edelherrengeschlecht als Inhaber der Burg. Die v. H. standen in ehelichem Konnubium meist mit Gff.- und sogar Ftt.-häusern. Zwischen → Harz und Bode konnten sie weiteren Besitz erwerben, darunter → Egeln. Zum Stift → Gernrode und zum Kl. Münzenberg in → Quedlinburg standen sie in Beziehungen. 1259 gründeten sie das Kl. Marienstuhl vor Egeln als ihr Hauskl. Um 1280 erhielten die v. H. mit der Herrschaft → Friedeburg den alten Gf.-titel des n. Hassegaus. Ihr Wappen, erst ein, dann drei Hirsche, läßt Verbindungen zum → Harz und den ebenfalls einen Hirsch führenden Gff. v. Stolberg nicht ausgeschlossen erscheinen. Die v. H. gehörten zu den Schöffen des Landgerichts → Aschersleben und hatten somit enge Bindungen an die Inhaber der dortigen Gft., die Ask., die vielleicht auch Lehnsherren der Burg H. waren. Auch im Oderraum sind die v. H. A. 13. Jh. in Zusammenarbeit

mit den Ask. tätig gewesen. 1367 starb der H.er Zweig der v. H. aus.

Wohl an der Stelle der alten Burgkapelle ist die Kirche St. Stephanus errichtet worden, in der j.-igen Form ein Neubau von etwa 1750. Sie diente als Sendkirche des Bannes H. 1238—40 belagerten im Kampfe mit dem Mgf. Otto v. Brand., dem H. gehörte, Bf. Ludolf v. Halb. und Erzb. Wilbrand v. Magd. die Burg und eroberten sie. Aber erst 1372, nach dem Aussterben der Herren v. H., fiel die Burg endgültig an den Erzb. v. Magd., der an die Egelnsche Linie der v. H. eine Abfindungssumme zahlte. Im 15. Jh. saßen erzbl. Hauptleute auf der Burg, zu deren Amtsbezirk noch die Dörfer Hakeborn, Westeregeln, Langenweddingen und H. gehörten. Nach langjährigen Verpfändungen löste 1574 das Domkapitel in Magd. das Amt H. ein. In seinem Besitz blieb es nunmehr bis zur Aufhebung 1810. Nach 1828 gelangte das Amt vorübergehend an Wilhelm v. Humboldt. Seine Erben verkauften es 1838 an die braunschw. Regierung. — Über die Entstehung der Stadt H. am N.-ufer der Bode, die bereits 1169 als »forum« bezeichnet wird, ist nichts bekannt; verm. haben die Herren v. H. sie im 14. Jh. mit Stadt- und weiteren Marktgerechtigkeiten ausgestattet. Die Stadt brachte es nie zu irgendwelcher Bedeutung (A. 17. Jh. 84 Hauswirte). Der Rat besaß nur einen Teil der niederen Gerichtsbarkeit. Die Feld- und die Kriminalgerichtsbarkeit unterstanden dem Amt, die Obergerichte dem Domkapitel Magd. Die Leiden des 30ig. Krieges waren kaum überstanden, als 1664 ein Brand die Stadt zerstörte, 1699 verzehrte ein zweiter Brand das eben Aufgebaute bis auf 4 Häuser. Auch nach der Industrialisierung (u. a. Brauerei, Zuckerfabrik, Kalischacht) und der Vereinigung der 4 Siedlungsbezirke hat H. den Charakter eines Ackerbürgerstädtchens behalten.

(III) *Bur/Schwi*

LV 624, Bd. 31: Kr. Wanzleben, S. 76. — LV 258, S. 406 f. — LV 120, Bd. 2, S. 516 f. — LV 239, S. 51, Abb. 77—79. — Festschrift 1000 Jahre H. 961—1961, 1961. — FSchrader, Weltl. u. geistl. Jurisdiktion i. d. Herrschaften Egeln u. H., in: Stud. z. kath. Bt.s.- u Kl.-Gesch., Bd. 11: Beitrr. z. Gesch. d. Erzbt. Magd., 1968, S. 229—275. — LV 353, S. 132 f., 192. — AEngeln, D. Edlen v. H., in LV 47, Bd. 10, 1877, S. 342—377. — LV 632 (Ma.) S. 127 ff. m. 2. Pl.

Hakel (bewald. Höhenzug zw. den Krr. Staßfurt und Aschersleben). Der flache bis 240 m ansteigende Höhenzug aus Muschelkalk war sicher früher in erheblich stärkerem Maße als heute mit Laubwäldern bedeckt, die von → Hecklingen bis an die Gemarkung von → Gröningen gereicht haben dürften. Ob der Name — wie vermutet — mit Hecklingen im Zusammenhang steht, ist nicht zu entscheiden. Da die Höhe nur langsam steigt, scheint die direkte Straße zwischen → Magd. und → Quedlinburg hier entlang geführt zu haben. Bereits 941 wird der Wald (»saltus Hacul«) erwähnt, als Otto I. einen bei → Cochstedt gelegenen Anteil, der vielleicht im Zusammenhang mit dem Kgs.-hof → Egeln stand,

dem Gf. Siegfried, Sohn des Mgf. Gero, schenkte. Wahrscheinlich ist dieser Anteil nach dem frühen Tode seines Empfängers an den Ks. zurückgefallen, denn 997 überließ Otto III. dem Bf. v. → Halb. den Forstbann im Hakel, Huy, Fallstein, Asse und Elm sowie im Nordwald. Dazu gehörte im erstgenannten Forst ähnlich wie im Huy sicher eine 2 km sw. Heteborn gelegene große vor- oder frühgesch. zur Flucht dienende *Burganlage* unbekannten Alters. Diese besteht aus einer ringförmigen Hauptburg von 110 m Durchm. mit Wall und 30 m breitem bis zu 8 m tiefem Graben, vor die sich eine Vorburg mit etwa 300 m Durchm. legt. In diese Anlage ist nach S eine nahezu rechteckige jüngere Burg von 20×30 m aus Kalkstein gebaut, deren Mauern bis zu 7 m Höhe erhalten sind. Bei letzterer dürfte es sich um die wohl als Halb. Lehen den v. dem Knesebeck gehörende, 1310 erstmalig erwähnte Domburg handeln. Nachdem ein Angehöriger der Familie im Lüneburgischen Kaufmannszüge ausgeplündert hatte, belagerte der Erzb. v. Magd. zusammen mit den Bürgern der Städte Magd., Halb. und Quedlinburg 1367 die Domburg und hätte sie erobert, wenn die v. dem Knesebeck nicht inzwischen Schadenersatz zugesagt hätten. Bereits 1368 hatte man aber die Domburg als bfl. halb. Besitz an mehrere Ritter verpfändet. Diese wurde aber vor 1390 wieder eingelöst und 1392 vom Halb. Domkapitel erneut verpfändet. Im 15. oder 16. Jh. scheint sie aufgegeben worden zu sein.

Mit dem Hakel verbinden sich zahlreiche Sagen von Schätzen in der Domburg, vom letzten Ritter und vom Ritter ohne Kopf. In ganz besonderem Maße ist aber die Vorstellung von der Wilden Jagd oder dem Wilden Heer, das vor allem in den 12 Heiligen Nächten sein Wesen treibt, verbunden. Der Führer dieser Schar trägt in der Gegend den Namen Hackelberg. (III) *Schwi*

LV 624, Bd. 14: Kr. Oschersleben, S. 141. — HPlischke, D. Sage vom Wilden Heer im dt. Volke, Diss. Lpz. 1914. — Goebke, Der H., 1924. — Schulken, Der H., in: LV 43, 1925 H. 7, S. 378 f. — LV 258, S. 198. — LV 239, S. 42. — LV 240, S. 76 f. — W. Hartmann, Von d. Domburg im H., in: Zwischen Bode u. Lappwald 1958, S. 131 f.

Halberstadt (Kr. Halberstadt) war schon im Ma. neben Goslar die bedeutendste Stadt des n. → Harzvorlandes. Diese Stellung verdankt der Ort seiner günstigen Verkehrslage und nicht zuletzt dem Bt., das A. 9. Jh. hier entstand. Das Zentrum der von Bf. Hildegrim von Châlons-sur-Marne geleiteten Mission lag zunächst in »Seligenstadt« (verm. → Osterwieck) und wurde dann nach H. verlegt. Der fränk. Bf., der zugleich Abt des Kl. Werden an der Ruhr war, brachte den Kult des hl. Stephan, der zum Patron des neuen Bt. wurde, ins ö. Sachs. Unter seinen Nachfolgern, zu denen auch der gelehrte angelsächsische Theologe Haimo (840 bis 853) gehörte, wurde H. zu einem der wichtigsten sächs. Btt. Bf. Hildeward (968—996) vollendete den Neubau des *Domes,* der 992 in Gegenwart Ks. Ottos III. von 12 Bff. feierlich geweiht wurde.

Hildewards Nachfolger Arnulf (996—1023) gründete das *Liebfrauenstift*. Weitere Kirchengründungen folgten, so daß der Stephansdom schon im 11. Jh. von einem Kranz von Kirchen umgeben war. Burchard I. (1036—1059) erbaute am w. Ende des Dombezirks eine bfl. Burg, den *»Petershof«*.
Im Investiturstreit wurde H. ein Zentrum der päpstlichen Partei. Bf. Burchard II. (1059—1088) war zwar als Günstling Heinrichs IV. auf den Halb.-er Bf.-stuhl gelangt. Er gehörte später jedoch zu den erbittertsten Gegnern des Kgs. In gleicher Weise gilt das auch für die späteren Bff. Heinrich V. eroberte daher 1112 H., dessen päpstlich orientierter Bf. Reinhard 1115 auf Seiten der sächs. Ftt. an der Schlacht am → Welfesholz teilnahm. 1178/79 kam es zu Konflikten zwischen Bf. Ulrich und Heinrich dem Löwen. Der Welfe ließ 1179 die Stadt erobern, die dabei zum Teil in Flammen aufging.
Sö. des Dombezirks um Markt und *Martinikirche* war bereits im 10. Jahrh. eine Siedlung erwachsen, für die Bf. Hildeward 989 von Otto III. Markt-, Münz- und Zollrechte erhielt. Durch die Verleihung der Gerichtsgewalt wurden die Bff. Herren des Marktortes. Die günstige Lage am Schnittpunkt einer von SO nach Braunschw. führenden Straße mit der wichtigen W.-O.-Verbindung Goslar— → Magd. förderte die wirtschaftliche Entwicklung des Ortes, dessen Handel durch kgl. Privilegien begünstigt wurde. Die Entwicklung zur Stadt im vollen Rechtssinne mit Stadtrecht und Selbstverwaltung begann im Laufe des 11. Jh. Im 12. Jh. erwuchs eine Vorstadt um die *Moritzkirche* in N., die A. 13. Jh. als »Neustadt« in die Stadt einbezogen wurde. Erst im 14. Jh. nahm der Mauerring auch die »Vogtei« n. des Dombezirkes und das »Westendorf« auf, ohne daß damit der verfassungsmäßige Dualismus zwischen der Stadt (»Weichbild«) und den einem bfl. Vogt unterstellten Siedlungsteilen aufgehoben worden wäre. E. 14. Jh. suchte sich die Stadt von der bfl. Stadtherrschaft zu befreien (Erwerbung der Vogtei und der Gerichtsbarkeit), mußte aber nach anfänglichen Erfolgen 1486 die Herrschaft des Bfs. erneut voll anerkennen. Streitigkeiten innerhalb des Rates und Unzufriedenheit mit der Herrschaft einiger patrizischer Fam. hatten 1423 zur »Halb.-er Schicht« geführt. Nach der Flucht zahlreicher Ratsmitglieder und der Hinrichtung von 4 Patriziern wurde ein neuer Rat gebildet. Der von Matthias v. Hadeber geführte Aufstand brach jedoch 1425 durch das militärische Eingreifen des Bfs. und der Städte Braunschw., → Aschersleben und → Quedlinburg zusammen. Die daraufhin eingeführte Verfassung bestand bis 1719.
Für das Wirtschaftsleben der Stadt war nicht nur der Fernhandel von Bedeutung (Mitglied der Hanse), sondern auch die Verteilerfunktion, die H. als natürlicher Mittelpunkt eines agrarischen Umlandes besaß. Diese Funktion hat auch in der Neuzeit die Entwicklung der Industrie weitgehend bestimmt, so daß ein vielfältiges Wirtschaftsleben entstand, das von mittleren und kleineren Unternehmen geprägt wurde. Am bekanntesten sind die

HALBERSTADT

Lage d. Burchardikl.

A Domburg
B Kaufmannssiedlung um St. Martini
C Bischöfliche Vogtei
D spätere Erweiterungen

Stadtplan von Halberstadt (16. Jh.)

1 Dom St. Stephan
2 Stiftskirche Liebfrauen
3 Pfarrkirche St. Martini
4 Stift St. Pauli
5 Franziskanerkloster St. Andreas
6 Stift St. Bonifaz und St. Moritz
7 Dominikanerkloster St. Katharinen
8 Rathaus
9 Kommisse
10 Dompropstei
11 Petershof (Bischöfl. Residenz)
12 Hl. Geist-Spital
13 Düsteres Tor
14 Drachenloch
15 Tränketor
16 Breites Tor
17 Kühlinger Tor
18 Harsleber Tor
19 Johannestor
20 Burcharditor
21 Gröpertor

a Martinikirchhof
b Fischmarkt
c Holzmarkt
d Breiter Weg
e Schmiedestraße
f Westendorf
g Kühlinger Straße
h Harsleber Straße
i Hoher Weg
k Vogtei

»Halb.-er Würstchen« der 1883 gegründeten Firma Heine gewesen.
Im Stadtbild dominiert heute der Dombezirk mit seinen beiden mächtigen Kirchen. Die langgestreckte »Domburg« ist von Bf. Arnulf am A. 11. Jh. an Stelle eines Karolingischen Walles mit Spitzgraben mit einer Mauer umgeben worden. Ältere Befestigungen an der steil abfallenden N.-seite sind archäologisch nachgewiesen worden. Der Domplatz, der vom Stephansdom im O und der Liebfrauenkirche im W beherrscht wird, ist noch immer von eindrucksvoller Geschlossenheit. Das Hauptportal und die W.-fassade des Domes zeigen den reichen Formenschatz der Spätrom. Dieser Teil des heutigen Domes, der an die Stelle des ottonischen Baues trat, wurde in der ersten H. 13. Jh. von einer zisterziensischen Bauhütte begonnen. Nach der Vollendung des W.-teiles und der ersten Joche des Langhauses mußten die Bauarbeiten bis M. 14. Jh. unterbrochen werden. Die Weiterführung begann im O mit der *Marienkapelle* (Weihe 1362) und dem Chor (1401 vollendet), dann folgten das Querhaus mit dem reichen N.-portal und die ö. Teile des Langhauses. Erst 1491 konnte der endlich vollendete Dom geweiht werden, der trotz seiner langen Bauzeit einen sehr geschlossenen Eindruck erweckt. Die W.-türme wurden in ihrem Oberteil E. 19. Jh. im frühgot. Stil vollständig erneuert. Die Folgen d. Zerstörung v. 1945 sind beseitigt. Im Innern zieht die spätrom. *Kreuzigungsgruppe* über dem feingegliederten spätgot. Lettner die Blicke auf sich. Hervorzuheben sind noch der reiche plastische Schmuck, der rom. *Taufstein,* das *Chorgestühl* (um 1400) und die got. *Glasfenster* in der Marienkapelle (um 1300) und im Chor. Im S schließt sich an den Dom die *Klausur* an. Der im wesentlichen spätrom. *Kreuzgang* ist etwa gleichzeitig mit dem W.-teil des Domes erbaut worden, während der *»Alte Kapitelsaal«* noch frührom. ist. Vom Obergeschoß des Kreuzganges blickt man in die *»Neustädter Kapelle«,* eine Stiftung des Dompropstes Balthasar v. Neuenstadt (gest. 1516). Der *Remter* (M. 13. Jh.), der spätgot. *Kapitelsaal* (1514) und die kleine *Schatzkammer* bergen den *Domschatz* mit seiner reichen Sammlung liturgischer Gewänder und Wandteppiche (Abrahams- oder Engels-, Apostel- und Karlsteppich aus rom. Zeit, spätgot. Marienteppich). Reliquien und anderen Kunstgegenstände byzantinischen Ursprungs erinnern an die Teilnahme des Bfs. Konrad v. Krosigk am Kreuzzug.
Um den Domplatz gruppieren sich die *Kurien* der Domherren (*»Spiegelsche Kurie«,* barock 1782, j. Städtisches Museum; *»Redernsche Kurie«* 1796) und die *Propstei,* ein unter Bf. Heinrich Julius 1592—1611 errichteter Bau, dessen wuchtige steinerne Arkaden im Untergeschoß mit dem leichten Fachwerk des Obergeschosses kontrastieren. Hinter dem Dom liegt das *Gleimhaus,* ein schlichter Fachwerkbau aus dem 16. Jh. (Museum mit Gleims Bildersammlung und Bibliothek). Der Dichter lebte 1747—1803 als Domsekretär in Halb. und hat neben dem Domdechanten E. L. C. v. Spiegel (1753—1811 in Halb.) wesentlich zur Entfaltung des

geistigen Lebens in der Stadt beigetragen. Der Petershof ist im 16. Jh. von den Bff. Friedrich und Sigmund umgebaut worden. Das Renaissanceportal am W.-flügel trägt die Jahreszahl 1552. Die Liebfrauenkirche, eine der wenigen viertürmigen Kirchen N.- und Mitteldtls. schließt den Domplatz nach W ab. Aus der Gründungszeit des Kollegiatstifts stammt nur der untere Teil der W.-türme. Ein Neubau begann M. 12. Jh. Die dreischiffige Basilika, deren *Chorschranken* als bedeutendstes Werk der sächs. Plastik der späten Romantik gelten (A. 13. Jh.), war um 1200 vollendet. Aus rom. Zeit stammen auch die *Taufkapelle* und der spätgot. umgestaltete *Kreuzgang*. Das 1591 evg. gewordene Stift wurde 1810 aufgehoben.
Die Altstadt s. und ö. des Stephansdomes ist am 8. 4. 1945 durch einen Bombenangriff fast völlig vernichtet worden. Nur die Stadtpfarrkirche St. Martin, eine dreischiffige got. Hallenkirche mit ihren ungleichen Türmen, konnte wiederhergestellt werden. Vor ihr hat der Halb.-er *Roland* (1433 mit Schwert und Adlerschild) seinen Platz gefunden, der ursprünglich vor dem völlig zerstörten und nicht wiederhergestellten Rathaus stand. Die »Vogtei«, ein verwinkeltes Viertel im N des Dombezirkes mit vielen Fachwerkhäusern (Am Kulk, Gröperstraße, Vogtei) blieb erhalten, und auch die meisten Kirchen haben den Angriff wenigstens in der Bausubstanz überdauert. Die Moritzkirche ist eine dreischiffige kreuzförmige Pfeilerbasilika aus dem 13. Jh. Das 1034 von Bf. Brantog gegründete Bonifatiusstift ist 1237/38 in die Stadt an die bereits bestehende Moritzkirche verlegt worden. Im Anschluß daran erfolgte der Umbau der noch aus dem 11. Jh. stammenden Kirche. Stark zerstört ist *St. Paul*, die Kirche des 1083 von Bf. Burchard II. gegründeten Augustinerchorherrenstifts (rom. W.-bau, Langhaus und Querschiff, hoher got. Chor). Außerhalb der ma. Stadt lag das *Burchardikl.*, dessen Kirche, eine rom. dreischiffige turmlose Basilika, nach der Aufhebung des Zisterziensierinnenkl. 1810 profaniert wurde und noch heute als Schweinestall dient. An der Stelle einer 1030 ebenfalls von Bf. Brantog gegründeten Kirche, an der später ein Chorherrenstift entstand (verlegt, 1804 aufgehoben), steht die *Johanniskirche*, ein kleiner Fachwerkbau (1646 bis 1648). Die stark zerstörte Kirche des verm. von Heinrich d. J. v. → Regenstein 1289 gegründeten *Franziskanerkl.* St. Andreas ist heute wieder im Besitz des Ordens. Nur der eindrucksvolle langgestreckte Chor ist wiederhergestellt. Die *Katharinenkirche*, eine dreischiffige, got. Hallenkirche des 14. Jh., gehörte zu einem verm. 1231 gegründeten, 1810 aufgehobenen Dominikanerkl.
Von der *Stadtbefestigung*, die erstm. 1199 erwähnt wird, sind nur Teile erhalten. Von den sieben Toren steht nur noch der *Wassertorturm* im NO der Stadt (1444). Ein größeres Stück des Mauerringes ist in der Promenade an der Schützenstraße sichtbar.
S. der Stadt liegen die »*Spiegelsberge*« mit dem Jagdhaus S. (1769-1782), Parkanlagen u. dem *Mausoleum* des Domdechanten v. Spiegel, dem die Stadt diese Anlage verdankt (im Schlößchen

das »*Große Faß*« aus dem bfl. Schloß → Gröningen). Ö. schließen sich daran die Klusberge an, die im Besitz des Quedlinburger Marienkl. waren und Einsiedlern (Klausnern) im Ma. als Wohnsitz dienten. (III) *Schu*

Städtisches Museum (Kreismuseum), Domplatz 36; Gleimhaus, Domplatz 31; Domsammlung, Dom. — LV 120, Bd. 2, S. 517—528. — CElis, Chron. d. alten Bfs.-stadt H., 1859. — GArndt, D. äuß. Entwicklung d. Stadt H., 1910. — Halberstadt, hg. v. Magistrat, ²1926. — KBecker, Chron. d. Stadt H., 1941. — HBöttcher, Neue H.-er Chronik, 1913. — HGiesau, D. Dom zu H., 1929. — WHartmann, D. Zerstörung H.-s. am 8. 4. 1945: in Nordharzer Jb. 2, 1965/66, S. 39—54. — AHemprich, Chron. d. Stadt H., 1928. — PHinz, Gegenwärtige Vergangenheit: Dom u. Domschatz zu H., 1962. — AKnoch, Dtls. Städtebau: H., o. J. (1922). — EvNiebelschütz, H., 1937. — HPfaff, H.; Versuch einer siedlungs- u. stadtgeograph. Darstellung, Diss. phil. Gießen, 1935. — HMrusek, Drei dt. Dome, 1963. — JFlemming, ELehmann, ESchubert, Dom u. Domschatz zu H., 1973. — ENickel, D. S.-befestigung d. Domburg H., in: LV 59, 1959, S. 244—256

Haldensleben (Kr. Haldensleben). Im Stadtforst, nw. von H., liegt eine Anzahl *Großsteingräber* (Megalithgräber) aus der mittleren Jungsteinzeit. Die bekanntesten und sehenswertesten sind die *Teufelsküche* (Steinkammer) und das *Königsgrab* (Steinkammer und Steinumsetzung = Hünenbett). S-T

Am 1. 10. 1938 wurden Alt- und Neuhaldensleben zu der einheitlichen Stadtgemeinde vereinigt. Wie der Name zeigt, ist Althaldensleben aber der bei weitem ältere Ort. Es war vor 966 im Besitz eines Gf. Dietrich, wurde dann dem Moritzkl. in → Magd. übergeben, das damit unter Zustimmung Ks. Ottos I. einen Edlen namens Mamaco belehnte. 968 wird A. als Hauptort eines Burgwardes bezeichnet, dessen *Burg* in dem 120×140 m großen ovalen Graben mit umfangreichem Vorwall n. des späteren Kl. A. zu suchen ist. Offenbar diente diese Anlage dem Schutz des Überganges über die Ohre und der Verteidigung gegen die Slawen n. dieses Flusses. Diese Besitzungen gelangten später über Lothar v. Süpplingenburg an Heinrich den Stolzen v. Sachs. und seinen Sohn, Heinrich den Löwen. Als es zwischen diesem und Erzb. Wichmann v. Magd. zu feindlichen Auseinandersetzungen kam, richtete sich der Hauptstoß des Kirchenft. zunächst 1167 gegen die Burg A., die zerstört wurde. Später tritt sie nicht mehr weiter hervor, vielmehr spielten sich die weiteren Kämpfe um das wahrsch. etwa um diese Zeit entstandene Neuhaldensleben ab. 1228 stiftete Erzb. Albrecht II. neben der alten Burg ein der Gottesmutter und dem Apostel Jakobus geweihtes *Zisterzienserinnenkl*. Wahrsch. wurde die bisherige Ortskirche der Neugründung zugewiesen, denn eine eigene Pfarrkirche von A. fehlte bis ins 19. Jh. Das Kl. konnte bald den gesamten Ort mit Pfarrrechten, Abgaben, Diensten und Gerichtbarkeit in seinen Besitz bringen. Doch bewahrten sich die »rustici« der »villa« ihre Rechte als politische Dorfgemeinde, wie eine 1308 abgehaltene Gemeindeversammlung von 200 Ew. beweist. Obwohl ein Teil der Reform.

zuneigte, blieb der Hauptteil der Nonnen dem alten Glauben treu. Doch mußte das Kl. 1562 widerwillig einen evg. Prediger anstellen. Ein Teil der Dorfbewohner blieb aber ebenfalls dauernd kath. 1756 wurde ein großer Teil des Ortes eingeäschert. Das Kl., das 1570 noch 36 Nonnen und 33 Laienschwestern aufwies, erlebte im 18. Jh. einen gewissen Aufschwung. Sogar die *Klausurgebäude* konnten damals in einfachem Barock erneuert werden. Nachdem 1810 alle Kll. von der westphälischen Regierung aufgehoben worden waren, erwarb der Magd.-er Kaufmann und Industrielle Johann Gottlob Nathusius die Kl.-güter. Er legte zwischen ihnen und dem gleichfalls in seinen Besitz übergegangenen → Hundisburg entlang dem reizvollen Lauf der Beber einen langgestreckten englischen *Park* an. Außerdem ließ er 1828 bis 1830 eine neue *Doppelkirche* für den evg. und kath. Gottesdienst erbauen. Seinen Bemühungen um Ausgestaltung des bisherigen Kl.-gutes zu einem Musterbetrieb und zur besseren Nutzung der landwirtschaftlichen Produkte wurde kein dauernder Erfolg zuteil. Doch gab er z. B. durch die Einrichtung einer Tonwarenfabrik den Anlaß für das Aufblühen der späteren keramischen Industrie in H.

Neuhaldensleben ist nach allgemeiner Ansicht von Heinrich dem Löwen angelegt worden. Ob allerdings die j.-ige Planmäßigkeit der Stadtanlage bereits auf den Sachs.-hz. zurückgeht, ist nicht völlig sicher, da der Wiederaufbau nach 1219 in dieser Hinsicht entscheidend gewesen sein könnte. Da die Neugründung eine Konkurrenz für den Handel Magd.-s bedeutete, wurde sie von den Magd.-ern unter ihrem Erzb. Wichmann 1179 und 1181 belagert. Erst die zweite Belagerung hatte Erfolg, weil Wichmann durch einen ö. der Siedlung noch j. teilweise erkennbaren *Damm* den Ohrefluß aufstauen und so die neue Stadt unter Wasser setzen ließ. Diese wurde zwar zerstört. Trotzdem bemühten sich nun die Erzbb. um den Erwerb dieses Platzes. Trotz einer entsprechenden Urk. Heinrichs VI. von 1197 und mehrfacher Versprechungen Ottos IV. gelang dies aber erst 1219. Spätestens damals wurde die Stadt wieder aufgebaut und erhielt 1224 Magd.-er Recht. Unsicher ist es, wieweit man bei dem Wiederaufbau an die ältere Anlage Heinrichs des Löwen anknüpfen konnte. Der Grundriß der Stadt wird jedenfalls seither von zwei sich rechtwinklig kreuzenden Hauptstraßen bestimmt, die den Heerstraßen von Magd. nach Lüneburg bzw. von → Halb. nach der → Altm. folgen. Zwei Blöcke nö. der Hauptstraßenkreuzung sind für die Marktanlage und die Stadtkirche freigelassen. Bald wurden eine Mauer mit 4 Stadttoren (*Bülstringer* und *Stendaler Tore* erhalten) sowie Wälle und Gräben zum Schutze der Stadt erneuert oder neu angelegt. Eine bereits 1181 genannte, Maria und Johann Baptista geweihte *Kirche* wird 1224 ebenfalls erneuert und zugleich als ehem. Filiale von Althaldensleben erkennbar. Seit 1300 war sie dem Kl. → Gottesgnaden bei → Calbe/Saale inkorporiert. 1277 wird eine zweite dem Hl. Jakobus geweihte Kirche deutlich.

Außerdem entstanden Termineien der Bettelorden und später ein Hospital. Schon 1320 wird eine Stadtschule erwähnt. Auch eine jüngere Burg in der NO.-ecke der Stadt wird mehrfach genannt. Sie war wohl Sitz eines erzbl. Vogtes. Seit 1304 erscheint für diese städtische Neuanlage der Name Neuhaldensleben. 1262 tritt erstm. auch ein stadtherrlicher Schultheiß als Inhaber der niederen Gerichtsbarkeit auf, den die Bürgerschaft seit 1340 selbst wählen durfte. Als Rechtszeichen steht vor dem Rathaus ein ursprünglich drehbarer reitender *Roland*. Er weist j. Renaissanceformen auf. Sein Urbild scheint aber der Magd.-er Reiter gewesen zu sein. Bereits 1260 setzen die Stadtbücher ein, die zu den ältesten in Norddtl. zählen. 1277 kommt auch der Stadtrat vor. 1285 werden Kaufhaus und Scharren aufgeführt. Etwa gleichzeitig treten erste Innungen wie Bäcker, Brauer, Lohgerber und Schuster hervor. 1297 hatte die Stadt unter einem großen Brande und im weiteren Verlauf des 14. und 15. Jh. unter den Folgen zahlreicher Fehden erheblich zu leiden (z. B. 1434 und 1445). Wohl deshalb wurde im 15. Jh eine Landwehr w. der Stadt angelegt. Im gleichen Zeitraum begann man in der unmittelbaren Umgebung den Bergbau auf Kupfer z. B. auf dem Papenberge. Eine Schmelzhütte entstand in der Nähe der Dammühle. Erst 1541 wurde die Reform. eingeführt. Während des Schmalkaldischen Krieges plünderten 1550 die Truppen des Kondottiere Hz. Georg v. Mecklenburg die Stadt im Anschluß an die für das belagerte Magd. unglücklich verlaufenen Schlacht bei → Hillersleben. 1565 hatte N. 350 Hauswirte, mithin eine Ew.-zahl von schätzungsweise 1500—1600 Köpfen. Doch litt es im 30jg. Kriege und danach erneut durch Brände (1623, 1641, 1672 ff.), Belagerungen und Plünderungen sowie durch Pestepidemien (vor allem 1682/83 und 1691). So waren 1680 nur noch 250 Hausstellen besetzt. Schöppenstuhl und Rat bestanden zwar weiter nebeneinander, wurden aber mehr oder weniger von dem gleichen Personenkreis besetzt. Seit 1695 beaufsichtigte ein landesherrlicher Steuerrat die Verwaltung der nunmehrigen brand.-preuß. Immediatstadt. 1721 wurde schließlich der bisher wechselnde Rat durch einen beständigen Magistrat ersetzt. 1699 nahm die Stadt frz. Flüchtlinge und 1770 Pfälzer als Kolonisten auf. Diese brachten neue Gewerbekenntnisse mit und regten Handel und Produktion an. Neben der althergebrachten Tuchmacherei spielten seither Tabaksverarbeitung und Seidenraupenzucht eine Rolle. 1808 stürzte der S.-turm der bisher doppeltürmigen Stadtkirche ein, worauf auch der andere übrig gebliebene Turm abgebrochen wurde. Der Neubau eines etwas zopfigen *Einzelturmes* zog sich wegen der Kriegszeit von 1812 bis 1821 hin. Seit 1816 war N. Sitz des Landratsamtes dieses Kr. Erst 1854 wurde es durch eine Chaussee nach Magd. besser an den Verkehr angeschlossen, nachdem die früher angelegte durchgehende Verbindung zwischen Magd. und → Stendal den Handel nach Hamburg weitgehend von N. abgelenkt hatte. 1872 wurde die Nebenbahn nach → Oebisfelde fertig, der Kleinbahnen nach

→ Eilsleben (1866), → Gardelegen und → Weferlingen (1907) folgten. So kam es erst seit E. 19. Jh. zu einem gewissen Wachstum der Stadt. Die Keramik- und Handschuhfabrikation blühten. Die Ew.-zahl stieg von 1799: 2975 auf 1900: 10 030 Ew. Die Zahl der Ew. liegt 1968 bei 20 500. (I) *Schwi*

Kreismuseum, Breiter Gang. — CEngel, Bilder a. d. Vorzeit a. d. mittleren Elbe. 1930, S. 87—99. — UFischer, D. Gräber d. Steinzeit i. Saalegebiet, 1956, S. 268 ff. — PWBehrens, ThSorgenfrey, Chron. d. Stadt N., 1902. — LV 120, Bd. 2, S. 528 f. — MPahnke, Allerlei Kunde v. d. alten Stadt H., 1924. — Ders., Ursprung u. A. d. Siedlung H., Heimatblatt d. Wochenbl., 1932. — LV 626, Bd. 1: Kr. Haldensleben, S. 328—357 mit umfangr. Lit.Angaben. — LV 258, S. 347. — LV 239, S. 52 f, Abb. 80—81. — ODieskau, Aus Althaldenslebens Vergangenheit, 4 T., 1912—20. — Förster, Chron. d. Stadt N., 1928. — WKoch, Studien z. Siedlungs- u. Bevölkerungsgesch. d. Stadt N., in: LV 47, Bd. 74/75, 1939/41, S. 81—130

Halle/Saale (Kr. Halle, Kr.-stadt d. Saalkreises) Das siedlungsgünstige Gelände und der Saaleübergang bewirkten schon in vorgesch. Zeit eine starke Besiedlung. Ein Rastplatz des Spätpaläolithikums und mittelsteinzeitliche Funde (Mikrolithen) wurden auf dem Galgenberg entdeckt. — 12 bandkeramische Fundplätze liegen zwischen H.-Trotha und H.-Ammendorf ö. der Saale. — In H.-Seeben befindet sich innerhalb der n. Mauer der Orangerie ein jungsteinzeitlicher *Grabhügel*. — N. von H.-Dölau, sö. vom Wasserwerk, steht ein großer aufrechter Stein aus Braunkohlenquarzit, der »*Dölauer Jungfrau*« genannt wird (Höhe 5,80 m, Breite 2,6 m, Durchmesser ca. 0,7—1,45 m). Der Stein soll einst 7,50 m hoch gewesen sein. Er ist mit einigen großen Eisennägeln genagelt. Nach der Sage warf eine Riesin hier Brote ins Wasser, um trockenen Fußes darüber zu gelangen. Wegen dieses Frevels wurde sie versteinert. Es handelt sich wahrsch. um einen jungsteinzeitlichen Menhir (Kultstein). — Auch in H.-Trotha gibt es einen als »*Franzosenstein*« bezeichneten aufrechtstehenden menhirartigen Stein aus Porphyr (Höhe 2 m, Breite 1 m, Durchmesser 0,5 m). Nach der Sage soll hier ein frz. Offizier begraben liegen. — Dicht n. des Gasthauses Waldkater befindet sich ein freigelegtes jungsteinzeitliches *Steinkistengrab*, das zur Besichtigung freigegeben worden ist. — Ferner gibt es zahlreiche Siedlungen und Gräber des mittleren u. jüngeren Neolithikums (→ Baalberger, → Salzmünder, → Bernburger Gruppe, schnurkeramische Kultur, Glockenbecherkultur). So wurden die Porphyrkuppen r. und l. der Saale in H.-Lettin und Neu-Ragoczy von mehreren *Hügelgräbern* der Bernburger Gruppe und der schnurkeramischen Kultur gekrönt. Der sehenswerteste Hügel befindet sich dicht w. H.-Lettin auf dem Kirschberg. — Auf dem höchsten Punkt der Brandberge bei H.-Kröllwitz liegen zwei untersuchte jungsteinzeitliche Grabhügel der schnurkeramischen Kultur, ein weiterer im Gestüt Kreuz. — In der Dölauer Heide gibt es auf der Bischofswiese und auf dem langen Berg eine mit Gräben und Palisaden befestigte Höhensiedlung der Trichterbecherkultur. Im jüngeren Abschnitt des

Neolithikums wurden dort und auf den Rändern des Schwarzen Berges zahlreiche Hügelgräber angelegt, die vornehmlich Funde der schnurkeramischen Kultur enthalten. Am SO.- und S.-rand des Schwarzen Berges liegen drei untersuchte Hügel zur Besichtigung frei. — Reiche frühbronzezeitl. Gold- und Bronzefunde wurden sö. der Stadt z. B. in → Dieskau gemacht. Ein Höhepunkt an Funden liegt in der späten Bronzezeit und in der frühen Eisenzeit (Hallische Kultur, umfangreiche Salzproduktion, reiche Frauengräber, Mischung verschiedener Kulturgruppen mit eigenem Gepräge). In der Latènezeit dringen die Germanen, im 1. und 2. Jh. nach Chr. besonders die Hermunduren, vor. Von ihnen liegen Funde des 3. und 4. Jh. vor. Fundplätze der Thür. des 5. und 6. Jh. wurden in H.-Wörmlitz, H.-Trotha und H.-Osendorf aufgedeckt. Vom 7. und 8. Jh. an erscheinen auch slaw. Funde im Stadtgebiet. Slaw. Burgen gab es in → Brachwitz (Kr. Saalkr.), H.-Reideburg, H.-Ammendorf und H.-Radewell. Die *Schanze* in H.-Reideburg liegt als Erdhügel erkennbar, w. der dortigen Dorfkirche. Es handelt sich um die Reste eines slaw. Rundwalles. Die Funde dieser Burg wurden namengebend für eine Gruppe mittelslaw. Scherben des 8.—10. Jh. Auch eine Silbermünze kam hier zum Vorschein. — Der in der Reideniederung nw. des OT Burg von H.-Reideburg gut erhaltene ovale *Burghügel* von etwa 60×80 m Durchmesser, der Burg oder Alte Burg genannt wird, ist ein 1216 erstm. erwähnter Herrensitz. — Kg. Karl, Sohn Karls des Großen, ließ im Jahre 806 auf dem O.-ufer der Saale ein Kastell erbauen, ein zweites karolingisches Kastell stand verm. auf dem Steilufer des Flusses bei H.-Lettin. Trotz der Ausgrabungen des Landesmuseums konnte die zuerst genannte Befestigung noch nicht genau lokalisiert werden. Folgende Plätze kommen dafür in Frage: Domplatz, Hügelrücken w. der Marktkirche, Moritzkirche, Moritzburg, Stadtgottesacker und Giebichenstein (961 als Burgward erstm. erwähnt). — Die Funde aus H. und Umgebung befinden sich j. im Landesmuseum für Vorgesch., einer der größten vor- und frühgesch. Sammlungen Mitteleuropas. S-T H. ist s. des Durchbruchs des hier in mehrere Arme geteilten Flusses durch die Giebichensteiner Porphyrlandschaft an uralter Furt (um 1170 Brücke) und bei den Salzbornen »im Thale« gelegen.

Auf seinem Kriegszug gegen die Sorben ließ Kg. Karl, Sohn Karls d. Gr., 806 auf dem ö. Ufer der Saale bei dem Halla genannten Ort ein Kastell erbauen, dessen Spuren noch nicht aufgefunden werden konnten. Die Alte Burg beim *Giebichenstein* und der Domhügel kommen dafür in Betracht. — Die Anlage der Burg auf dem Giebichenstein wird mit Abwehrmaßnahmen Kg. Heinrichs I. in Verbindung gebracht. Das politische, militärische und wirtschaftliche Schwergewicht lag zunächst bei dieser »civitas« bzw. »urbs«. Ks. Otto I. schenkte 961 sowohl die im Gau Neletici zu entrichtenden Zehnten als u. a. auch die urbs G. selbst mit ihrer Saline (»salsugina«), mit dt. und slaw. Hörigen, dem Mo-

ritzkl. zu → Magd. 937 ist erneut von »Gibikonstein cum salina sua« und bis 1064 überhaupt nicht von H. die Rede. Wohl lautet 937, als Ks. Otto III. der Magd. Kirche Zoll, Bann und Münze »in loco Gibichenstein« schenkt, die Dorsalnotiz des 12. Jh. auf der betreff. Urk.: »De mercato Halla«. — Daraus darf man schließen, daß G. damals Markt- und Verwaltungssitz war, daß diese Funktionen aber alsbald mit dem nahe den Salzquellen Gutjahr- oder Wendischer Born, Deutscher Born, Meteritz- u. Hackeborn sich entwickelnden »Alten Markt« verquickt wurden, der nun nach den Salzquellen die Bezeichnung H. auch als Ortsnamen annahm.
Auf dem »Alten Markt« trafen seit alters die Franken- und Rheinstraße von W, der »Meideborgsche Weg« von O und die in sw. Richtung führende Salzkärrner- oder Regensburger Straße zusammen. Dieser Bereich wurde verm. schon im 11. Jh. ummauert. Zwischen diesem und dem als Standort des fränkischen Kastells vermuteten Domhügel entwickelte sich ein Suburbium der Handwerker, Fischer und Schiffer. An der Peripherie der »Halle«, der Salzbereitungsstätte »im Thale«, wohnten die Salzarbeiter. Verstreut lagen dagegen auf dem späteren Altstadtgelände und darüber hinaus Höfe Altfreier oder Ministerialer. Die Quellen schweigen von 806 bis 1116, dem Jahre der Gründung des Augustiner-Chorherrenstifts Neuwerk. Sie sagen weder über die Entwicklung der werdenden Stadt noch über die Verleihung des Marktrechts an diese etwas aus. Dafür spricht für die bereits damals vorhandene wirtschaftliche Bedeutung dieses Marktortes, daß sich hier 1124 und 1128 Bf. Otto v. Bamberg für seinen Zug ins Pommernland ausrüstete.
Bedeutsam wurde die Neuummauerung Halles wohl noch im 12. Jh., durch die die Befestigung in den Bereich des heutigen »Promenadenringes« hinausgeschoben wurde. Wenn der Ort auch noch jahrzehntelang nach diesem Ereignis als »villa« bezeichnet wird, so tritt doch sein Charakter als Stadt von Jahr zu Jahr deutlicher in Erscheinung, was besonders an der wachsenden Zahl geistlicher Institutionen deutlich wird. Der Gründung des Stifts Neuwerk folgte 1184 die Errichtung des Moritzstifts, im Jahre 1200 die Niederlassung des Dt. Ritterordens (Kommende S. Kunigund), um 1240 das Franziskaner-, 1267 das Augustiner-Eremitenkl. (anfänglich in Giebichenstein) und 1271 das Dominikanerkl. Hand in Hand damit wurden weitere Pfarreien eingerichtet, so St. Gertrauden (erste Erwähnung 1121), St. Marien (1151), St. Moritz (nach alter Nachricht 1156 erbaut), Alt-St. Ulrich (1210) und St. Nikolai (1116). Hinzu kamen zwei verm. sehr alte Kapellen, nämlich St. Martin auf dem Berge gleichen Namens und St. Lamberti nahe dem nunmehrigen Markt.
Der organisatorische Zusammenschluß der Handwerke in Innungen ist erst in das späte 12. Jh. zu setzen. Im hallischen Schöffenrecht, das um 1181 an Neumarkt in Schlesien übertragen wird, und nach dem 1165 Leipzig »gegründet« worden ist, werden ei-

nige dieser Innungen genannt. Dieses hallische, genauer dem magd. angeglichene hallische Recht ist von Neumarkt aus an mehr denn 300 Orte Schlesiens und Polens weitergegeben worden. Trotzdem kann bis ins 13. Jh. von einer einheitlichen autonomen Verfassung keine Rede sein. Das »Thal«, die Salzproduktionsstätte, unterstand administrativ und jurisdiktionell dem kgl. (dann erzbl.) Salzgf., der zugleich Münzmeister war, die Stadt auf dem Berge dem Schultheißen. Die hohe Gerichtsbarkeit übte der Bgf. aus (von 1118—1124 Wiprecht v. Groitzsch). In dieser Zeit entstanden der Neumarkt, die Handwerkerniederlassung beim Stift Neuwerk und die Fischersiedlung Glaucha, beide seit dem 16. Jh. bis 1817 Städte unter Jurisdiktion des Amtes Giebichenstein. 1258 erscheint erstm. ein städtischer Rat, auf den auch administrative Befugnisse des Bergschöffenkollegiums übergingen, während dieses sich auf die Rechtsprechung beschränken mußte.

Zugleich veränderte sich das Verhältnis der Stadt zum erzbl. Landesherrn von Grund auf. In der Urk. von 1263 wurde die Stadt von Erzb. Ruprecht praktisch von der Willkür der erzbl. Beamten (Salzgf., Schultheiß und Bgf.) befreit, das Burgenbaurecht des Landesherrn beschnitten, vor allem aber diesem die Verpflichtung auferlegt, ohne Zustimmung der Bürger keinen neuen Salzbrunnen zu ergraben. Die volle Autonomie erlangte H. erst 1310, als Erzb. Burchard III. ihm die Gültigkeit seines eigenen Rechts bestätigte und ihm das Recht der »Burkore«, d. h. die freie Rechtsbestimmung in den Grenzen der Stadt, gewährleistet. 1316 wählte die Bürgerschaft, zum ersten Male ohne jede äußere Beeinflussung, den Rat und gab sich in der Willkür vom gleichen Jahr eine eigene Verfassung. Bereits um 1280 war der Beitritt zur Hanse vollzogen u. erste Einflußnahme auf die erzbl. Münze möglich geworden. Im Laufe des 14. Jh. geht ferner das Burggedinge, das oberste Gerichtsamt des Bgf., auf einen Stadtbürger über. Das Amt des Salzgf. wird nicht mehr besetzt. H. war inzwischen wohlhabend und volkreich geworden: 4000 Ew. um 1300, etwa 7000 um 1480. Seit 1310 erlöschen die direkten grundherrlichen Hoheitsrechte am Stadtboden (sog. Schultheißenlehen, 400 an der Zahl), zu denen als ein Beweis auch für den inneren Ausbau des Gemeinwesens bis 1600 die rd. 450 Ratslehen kommen.

Neue Konflikte mit dem Erzb. wurden ausgelöst, als die Landesherren ihre Zugeständnisse nicht hielten. Dies äußerte sich in den zunehmenden Bündnissen der Stadt (»ewiges« Bündnis mit Magd. 1324, erneuert 1343) sowie in ihrer Schiedstätigkeit. Zugleich wurde die militärische Macht verstärkt, was zur Bestallung von Stadthauptleuten führte. Gelegentlich einträchtig mit den erzbl. Truppen gegen Stiftsadlige kämpfend, wird die politische und militärische Zielstrebigkeit H.s besonders deutlich in den Fehden mit dem bereits genannten Erzb. Burchard III. (derselbe, der 1325 in Magd. ermordet wurde) und 100 Jahre später in den die Kräfte verzehrenden Kämpfen gegen Erzb. Günther (1403

Stadtplan von Halle/Saale (16. Jh.)

1 Pfarr- u. Stiftskirche St. Moritz
2 Kapelle St. Michael
3 Pfarrkirche St. Ulrich nach 1531 (vorher Servitenkloster)
4 Kapelle St. Jakob
5 Pfarrkirche St. Gertrud und St. Marien
6 Roter Turm
7 Berggericht
8 Talgericht
9 Ratswaage (Universität)
10 Rathaus
11 Ratskeller
12 Residenz
13 Dom („Neues Stift" ehem. Dominikanerkloster)
14 Moritzburg
15 Barfüßerkloster (heute Universität)
16 Ulrichstor
17 Steintor
18 Galgtor (Leipziger Turm)
19 Rannisches Tor
20 Moritztor
21 Klaustor
22 Stadtgottesacker
23 Lage der Pfarrkirche St. Ulrich bis 1531

a Alter Markt
b Große Klaußstraße
c Große Ulrichstraße
d Galgstraße (= Leipziger Straße)
e Schmeerstraße
f Rannische Straße
g Steinstraße

A Vermutete Karolingische Burg
B Älteste Marktsiedlung
C Jüngerer Markt

bis 1445). Das Streben der im Rat ausschließlich bestimmenden pfännerschaftlichen Patrizier nach voller Selbständigkeit erreichte seine für alle Beteiligten tragische Wende mit dem Justizmord an dem gegen den Willen des Rates ernannten erzbl. Salzgf. und Münzmeister Hans v. Hedersleben 1412. Er leitete die verfassungsrechtlichen Veränderungen ein, die nach innerstädtischen Auseinandersetzungen um Zusammensetzung und Kompetenzen des Rates schließlich zum Untergang der städtischen Freiheit im Jahre 1478 führen sollten. Über diese Entwicklung konnten der Erwerb des jus de non evocando und der niederen Gerichtsbarkeit nicht täuschen. Verhängnisvolle Folgen sollte die von Kg. Sigismund 1425 vorgenommene Belehnung der Wettiner mit dem Bgf.-tum Magd. haben. Die Zeitgenossen buchten zwar die Übertragung des Bgf.-gedinges seitens der Stadt auf den Kf. Friedrich und dessen Zugeständnis an den Rat, künftig Schultheiß und Salzgf. wählen zu dürfen, als einen unbestreitbaren Gewinn. Dieser Schein hat die Hoffnungen der Salzjunkerschaft getrogen. Immer ausschließlicher und eigensüchtiger ihre Interessen vertretend, verkannte sie den sich in den Innungen und Gemeinheiten (die nicht pfannwerkenden und nicht innungsgebundenen Bürger) entwickelnden politischen Machtwillen, der sich eine Position nach der anderen eroberte. Eine Gegenrevolution der Pfänner scheiterte 1438, endete aber nicht mit deren völligen Ausschaltung aus dem Rat.

Inzwischen war das bis ins 19. Jh. charakteristische Stadtbild im Entstehen. Bis weit in das 16. Jh. währte der Ausbau der Stadtbefestigung, von der noch der *Leipziger Turm* (um 1450) zeugt. Neben den rom. Basiliken der vier Pfarrkirchen traten seit E. 12. Jh. die frühgot. *Hallenkirchen* der Dominikaner und der Franziskaner bestimmend ins Stadtbild. Zwischen 1316 und 1320 war das Rathaus an der O.-seite des neuen Marktplatzes entstanden, der freilich weniger Platz als eine von Scharren und Kaufbuden, mit Friedhöfen der Gertrauden- und der Marienkirche (ecclesia forensis) und Gerichtsbänken besetzte Stätte war. Im »Thale« oder im »Hall« unterhalb S. Gertrauden dampften tagaus tagein die anfangs stroh- später holzgefeuerten über 100 Koten oder Siedehäuser der pfannwerkenden Großbürger, in denen die als »Halloren« seit alters bezeichneten und durch eigene Tracht, Brauchtum und Sprache gekennzeichneten Salzsiedeknechte ihre Tätigkeit ausübten. Auf der Unerschöpflichkeit der 4 Salzbrunnen und auf ihren beiden Märkten zu Neujahr und im Herbst beruhend, blieb der steigende Wohlstand der im wesentlichen noch niederdeutsch sprechenden Bevölkerung erhalten. 1388 beginnt der hochgot. Neubau von *St. Moritz* unter entscheidender Mitwirkung des Parler-Schülers Conrad v. Einbeck.; 30 Jahre später der des *Roten Turmes*, der bis zu Beginn der Wirren 1476—78 Gesimshöhe erreicht, aber erst 1506 seinen Helm erhält. Er ist Uhrturm, Glockenturm und Denkmal bürgerlichen Selbstbewußtseins zugleich. Der später an ihn angelehnte *Roland*

ist in der heutigen Form erst von 1719. Er dürfte aber auf ein Vorbild aus der M. 13. Jh. zurückgehen. Das Problem seiner befriedigenden Deutung ist allerdings noch immer offen. Als das nahe Leipzig durch seine Universität, mehr noch durch die wirksame Intervention des sächs. Kf. bei Ks. Friedrich III. die Leipziger Neujahrsmesse bestätigt erhält, und dadurch die vorher weitaus bedeutendere Hallische Neujahrsmesse aufgehoben wird (1469), tritt allerdings ein sich bald folgenschwer auswirkender Rückschlag ein. Infolgedessen leben die innerstädtischen Gegensätze zwischen dem pfännerschaftlichen Patriziat und den Innungen und Gemeinheiten wieder auf und führen nach der wirtschaftlichen Entmachtung der Salzjunker (neue Talordnung 1475) mit Hilfe des Erzb. Ernst, eines Sohnes des Kf. v. Sachs., in einer unblutig verlaufenen Erhebung auch zu deren politischer Entmachtung. Der Erzb. benutzte diese Gelegenheit, die Stadt mit Truppen zu besetzen und ihr in Gestalt der Regimentsordnung von 1479 eine neue Verfassung zu geben. Dadurch wurde H. der politischen Selbständigkeit beraubt und wieder zur erzbl. Landstadt gemacht. Jeder Versuch der Bürger, sich gegen diese unerwartete Wendung zu wehren, wurde durch die Erbauung der festen *Moritzburg* (1484—1517 »Schwanengesang der Gotik«) im Keime erstickt.

Diese nach dem Vorbild der preuß. Ordensburgen errichtete Anlage wird nun aber Residenz der Erzbb. und Verwaltungszentrum des ganzen geistlichen Staates. Erzb. Albrecht, Bruder des Kf. Joachim I. v. Brand., seit 1514 auch Erzb. v. Mainz und Administrator des Bt. Halb., machte H. zu seiner Lieblingsresidenz. Hatte sich der Bürgerschaft schon nach dem Umsturz von 1478 eine erneute städtebauliche Aktivität bemächtigt (Rathausumbau 1501/2, Marstall 1516, Freilegung des Marktplatzes 1509 und 1539, Vollendung des Roten Turms 1506, Ratskeller 1486, Ratskornhaus 1505), so wurde H. damals recht eigentlich der Platz im mittleren Dtl., an dem länger und heftiger als anderswo alter Glaube und erneuertes Evangelium, Gotik und Renaissance, der Humanismus erasmischer und der melanchthonischer Observanz mit einander die Kräfte messen.

Schon Erzb. Ernst hatte die Errichtung eines Kollegiatstiftes auf der Moritzburg geplant. Kardinal Albrecht verwirklichte diesen Plan, indem er unter Aufhebung des Kl. Neuwerk unmittelbar neben der zur Stiftskirche erhobenen Dominikanerkirche auf dem Gelände des bisherigen Cyriacushospitals das Neue Stift gründete, gedacht als ein Trutz-Wittenberg, als kath. Universität gegen → Wittenberg und Luthers Reform. Das Werk des Kardinals Albrecht hat das bauliche Antlitz und den kulturellen Habitus Halles für Jh. geprägt. Griff man doch sogar noch bei der Errichtung der späteren Universität 1694 auf das päpstliche Breve von 1531 für das Neue Stift zurück. Das sog. »Hallische Heiltum«, eine künstlerisch wie materiell über jeden Begriff wertvolle Reliquiensammlung, sollte durch mit reichen Ablässen versehene Schaustel-

lung den schwankenden Altglauben befestigen. Zugleich bewirkte dieses aber die heftigen Auseinandersetzungen zwischen Luther und Albrecht, die den letzteren seit 1531 auf den Weg eines schärferen und nunmehr auch politisch bestimmten Kurses zwangen. Allerdings haben die prunkvolle Ausbau der Moritzburg (1637 durch Brand zerstört), die vielgepriesene Innenausstattung des *Domes* und die Baulichkeiten des Neuen Stiftes, das nach 1637 *Residenz* der erzstiftischen Administratoren werden sollte, als erstes Renaissanceschloß seit 1533 von Andreas Günther erbaut, jedoch im 19. Jh. verschandelt, keinen Bestand gehabt. — Alles, was Grünewald, Dürer, Lucas Cranach und die minderen, doch nicht unbedeutenden Hans Hujuff, Gabriel Tuntzel, Jobst Kammerer, Ulrich Kreutz an großen und kleinen Kostbarkeiten schufen, ist nicht in H. verblieben oder untergegangen, wie das Hallische Heiltum. Dagegen standen die Bauten des bürgerlichen H. in den Hauptzügen noch unverändert bis zur Katastrophe des 31. 3. 1945. Das Rathaus mit der Kreuzkapelle, durch Nickel Hofmann seit 1558 in seine endgültige Gestalt gebracht, und das schon im 19. Jh. arg verstümmelte Ratswaage- und Hochzeitshaus von 1573 wurden, da Bombenruinen, abgetragen. Der *Stadtgottesacker* (1557—94), die meisterlichste Schöpfung Nickel Hofmanns, ist heute in Teilen zerstört. Dafür ist die *Marktkirche U. L. Frauen,* seit 1529 unter Beibehaltung der Turmpaare von St. Gertrauden und Alt-St. Marien von Caspar Kraft und Hofmann erbaut, erhalten. Die wundervolle Raumschöpfung des Marktplatzes ist in den Grundzügen zwar noch erkennbar, unterliegt aber fortdauernd erheblichen Wandlungen.
Die Reform. vollzog sich unter heftigen, jedoch unblutigen Auseinandersetzungen zwischen dem erzbl. Landesherrn und der seit langem evg. Bürgerschaft. Die Bauernkriegskämpfe haben dafür H. nicht berührt. Die relativ guten Beziehungen des Rates zu Karl V. haben allerdings nicht zu der von diesem betriebenen Anerkennung der Reichsunmittelbarkeit geführt. — Mit dem Regierungsantritt des protestantenfreundlichen Erzb. Sigismund und mit der großen Kirchenvisitation beginnt dafür ein Halbjh. friedlicher Entwicklung. Ihr äußeres Kennzeichen ist neben der anhaltenden Blüte des Salzwerkes eine abermals anhebende private und öffentliche Bautätigkeit (Einrichtung des Barfüßerkl. zum lutherischen Stadtgymnasium 1565, des Bergschöffenhauses 1562/63, Bau der 1560 begründeten Marienbibliothek 1607, der Ratswaage 1575, Vollendung des Stadtgottesackers 1594, der Neumühle 1582, des Thalamtes 1594/1607 ff. und einer Vielzahl von Bürgerhäusern). Alles das trägt das Gepräge des bedeutendsten mitteldt. Renaissance-Baumeisters Nickel Hofmann. Diese Blüte äußert sich auch in der Literatur, der Kunst und der Wissenschaft. Namen wie Justus Jonas, Sebastian Boetius, Johannes Olearius, Joachim Caesar (der 1622 den Don Quichote in die dt. Literatur einführte) mögen stellvertretend für viele stehen. Es ist, bis in den 30jg. Krieg hinein, die Zeit eines Samuel Scheidt (1587—1654), ei-

nes Johann Jakob Froberger, der David Pohle und Philipp Stolle, der Romanschriftsteller Johann Beer und August Talander, der englischen Geiger, italienischen Sänger, namhafter Goldschmiede. 1611 kommt eine englische Schauspielergruppe, um Shakespeares »Kaufmann von Venedig« aufzuführen. Freilich, der Preis für diese Wiedererstehung einer »echten großen bürgerlichen Kunstepoche« (Hünicken) war eine wachsende Verschuldung der Stadt (1622: 1½ Millionen Gulden), die im Verein mit den Lasten und Leiden im 30jg., im 7jg. und schließlich während der napoleonischen Kriege immer wieder die Wirtschaftskraft H.s auszehrte und — um 1820 — eine verarmte Landstadt zurückließ.
Die unglückliche Politik des Administrators Christian Wilhelm hat auch H. bereits 1625 in die Wirren des großen Krieges gezogen. Alle Parteien haben daher um die Stadt gerungen, alle Feldherren hat sie in unaufhörlichem Wechsel in ihren Mauern gesehen, wiederholt ist die Moritzburg berannt worden und hat nach dem Restitutionsedikt zum Katholizismus eine, wenn auch kurze Rolle gespielt. 1635 zieht der sächs. Pz. August als Administrator ein, vorübergehend, bis er dann 1642, nach dem Sonderfrieden seines Hauses mit dem Reich, endgültig dort verbleibt. Indes wird im Westfälischen Frieden doch wieder die Anwartschaft des Hauses Brand. auf das Erzbt. und nunmehrige Hzt. Magd. im Falle des Ablebens des Administrators August stipuliert. Dieser stirbt 1680.
Kurbrand. übernimmt eine verarmte und durch die Pest von 1681/82 um die H. ihrer Ew. (5—6000 Tote) beraubte Stadt, die als Behördensitz noch immer bis 1714 Hauptstadt des nunmehr preuß. Hzt. Magd. blieb. Sie bekam nun eine starke Garnison, da sie Grenzstadt zum nahen Kursachs. war. Ferner erfuhr sie 1685 und für die folgenden Jahrzehnte einen starken Zustrom durch die ins Land gerufenen hugenottischen und Pfälzer Protestanten. Dank ihres Gewerbefleißes, ihres bald wachsenden Vermögens, insbesondere aber mit Hilfe großzügiger staatlicher Privilegien und Subventionen entwickelten diese eine Vielfalt von Textil- und, dem Zeitstil entsprechend, von Luxusgewerben, die auch dann noch die wirtschaftliche Struktur der Stadt bestimmten, als neben der alten pfännerschaftlichen Saline ein kgl. Salzwerk mit moderner Produktionstechnik in Betrieb genommen wurde (1722). Durch die Folgen des Handelskrieges mit Kursachs., des 7jg. Krieges und ungünstiger Standortfaktoren haben sich diese Gewerbe nur bis zum E. 18. Jh. halten können. Auch die Salzerzeugung behauptete infolge des Wettbewerbs der neuen kursächs. Salinen hier weitem nicht mehr die alte Höhe; darunter litt insbesondere das technisch rückständige pfännerschaftliche Salzwerk, das erst ab 1790 die über 100 Koten auf der Halle beseitigte und den Siedeprozeß in wenigen großen Siedehäusern konzentrierte.
Neuen Ruhm als geistige Metropole gewann H. erst durch die Gründung der Friedrichs-Universität 1694 und durch die Schöp-

fung der »*Stiftungen*« (Schulen und Waisenanstalten) des Glauchaer Pfarrers August Hermann Francke (1663—1727) im gleichen Jahre. Die Universität begründete sogleich mit so hervorragenden Kräften wie Christian Thomasius, den beiden Stryks, H. Bodinus, Fr. Hoffmann, J. J. Breithaupt, J. W. Baier, G. E. Stahl, A. H. Francke, J. P. v. Ludewig, N. H. Gundling ihren wissenschaftlichen Ruf. Die Stiftungen Franckes aber waren die Antwort auf das soziale Elend in der Vorstadt Glaucha und die nicht minder heilbedürftigen sozialen, sanitären und schulischen Zustände in H. selbst. Beide Anstalten wirkten zu ihrem Teile mit, daß sich das Gemeinwesen und seine Bewohner nach der Schuldenreduktion von 1717 (auf 10 %) überhaupt über Wasser hielten, obwohl die Textilgewerbe auch Zeiten aufsteigender Konjunktur hatten. Die Anziehungskraft, ja das Ansehen H.s in der gesamten europäischen Kulturwelt, einschließlich des petrinischen Rußland, beruht darauf, daß es, einst Bollwerk der lutherischen Orthodoxie, nun ein Hort des Pietismus Franckescher Prägung, ein Zentrum der Aufklärung wurde, dem auch die schnöde Vertreibung Christian Wolffs keinen Abbruch tat. So wuchs denn auch die Zahl der Ew., Garnison und Studenten inbegriffen, auf weit über 20 000 bis zu Beginn des 19. Jh. Der Zustrom von »Ausländern« und Auswärtigen, insbesondere aus Anh. und aus Kursachs. ebbte während des ganzen 18. Jh. nicht ab. — Die Universität war ursprünglich dazu bestimmt, Theologen und Juristen für den preuß. Staat heranzubilden. Doch wuchs sie, auch in der medizinischen Fakultät, über diese Bestimmung bald hinaus und war bis 1806 neben Göttingen mit kleinen Schwankungen die meist besuchte Universität des engeren Raumes. Im Jahre 1727 wurde der erste Lehrstuhl für Staatswissenschaft und Staatswirtschaft eingerichtet. Das blühende wissenschaftliche Leben hatte die Entstehung einer Anzahl namhafter Verlage, Buchhandlungen und Druckereien zur Folge. Samuel Gotthold Lange gründete eine »Gesellschaft zur Beförderung deutscher Sprache, Poesie und Beredsamkeit« (1733). Die Anakreontiker Gleim, Uz, Götz, Pyra finden wir als Studenten in H.

Im 7jg. Krieg mußte H. seine exponierte Stellung im SW.-zipfel der preuß. Monarchie mit langer Besetzung, maßlosen Kontributionen, Plünderungen und Geiselfestsetzungen und daher mit dem — bis auf die Salzproduktion — völligen Zusammenbruch seines wirtschaftlichen Lebens bezahlen. Die Stadt hat sich bis A. 19. Jh. nicht wieder davon erholt. Die Universität, deren Frequenz durch den Krieg rapide abnahm, konnte erst wieder durch den tatkräftigen Minister v. Zedlitz vor allem in der Richtung naturwissenschaftlicher Forschung, und zwar dank glücklicher Neubesetzungen der Lehrstühle auf die Höhe gebracht werden. — Jetzt gab es hier zwei miteinander im edelsten Wettstreit der Geister ringende, jedoch sich nicht befehdende Gruppen. Dort der sich erschöpfende Rationalismus, in der Mitte, weder nach der einen noch nach der anderen Seite verpflichtet,

Kantsche Philosophie und klassische Philologie, hier die neue Bewegung der Romantik mit ihrer eigenartigsten Blüte, der Naturphilosophie, vertreten durch Henrik Steffens und den Theologen Friedrich Schleiermacher. In der Giebichensteiner »Herberge der Romantik« unter Johann Friedrich Reichardt gehen Tieck, Wackenroder, Novalis, v. Arnim, Brentano, Wilhelm Grimm, Jean Paul, Joh. Heinrich Voß u. a. aus und ein; ein Eichendorff genießt von Ferne den Zauber der Stätte und Goethe, vom nahen Bade → Lauchstädt herbeieilend, ist mehrfach hochgeehrter Gast. In H. erscheint seit 1804 die angesehenste von Ersch herausgegebene Allgemeine Literaturzeitung Dtls., erscheint Wackenroders »Ehrengedächtnis Albrecht Dürers«. Daß ein Winkelmann hier studierte, ist nicht vergessen; aber daß Friedrich Schinkel aus den noch unversehrt vorhandenen und zahlreichen ma. Baudenkmälern Anregungen schöpfte, ist weniger bekannt. Doch barg diese schöne Fassade bereits das düstere, 1805 einmal aufbegehrende, dann hart gestrafte soziale Elend. — Dem Untergang der preuß. Armee folgte nämlich 1808 die vorübergehende Aufhebung der Universität auf Befehl Napoleons und die Eingliederung in das Kgr. Westphalen. Die Wiedereröffnung der Universität am 16. 5. 1808 zeitigte nach Abwanderung der besten Kräfte nur geringen Erfolg. Der Freiheitskampf 1813 zieht die Stadt durch wiederholten Besitzwechsel, Bombardement, Kontributionen und erneute zeitweilige Schließung der Universität abermals in schwerste Mitleidenschaft. Am 18. 9. 1813 verlassen die letzten westphälischen Gendarmen H. Die Völkerschlacht bei Leipzig beschert der Stadt rd. 8000 Verwundete, von denen über 2500 sterben und den Lazarett-Typhus, dem 1500 Bürger zum Opfer fallen.

Die Rückkehr in die preuß. Monarchie, die Eingliederung in die neugebildete, noch recht heterogene Provinz Sachs. sieht H. nicht als Provinz-, nicht einmal als Bezirkshauptstadt, nur das Oberbergamt wird von → Rothenburg a. S. nach H. verlegt. Doch dem jungen Zeugdrucker und ehem. Lützower Ludwig Wucherer (1790—1861) gelingt unter vielem anderen, wie Schuldentilgung, Hebung der Schiffahrt, Belebung des Handels, das große Werk des Anschlusses H.s an die Magd.-Leipziger und danach an drei andere Eisenbahnstrecken (H.-Thür. Bahn 1846; H.—Berlin 1859; H.—Kassel 1866). H. dankt ihm das mit der Verleihung der Bürgerkrone.

Die Stadt kann nun bald aus der großartigen Entwicklung der provinzialsächs. Landwirtschaft, insbesondere des Zuckerrübenanbaus, sowie aus dem Aufschwung des Braunkohlenbergbaus in der weiteren Umgebung große Vorteile ziehen. 1836 entstand die erste Rübenzuckersiederei, der alsbald zahlreiche weitere Gründungen folgten. Wegen der Bedürfnisse der Zuckerfabriken wurde die Gewinnung der Kohle vorwiegend im Tiefbau aufgenommen. Dies befruchtete wiederum seit 1855 die aus handwerklichen Betrieben erwachsende Maschinenindustrie und machte H. zu einem Schwerpunkt des Maschinenbaus (bis 1872: 20 Unter-

nehmen). Diese Industrie erfuhr eine weitere Belebung durch die Spezialmaschinen erfordernde Verarbeitung der Braunkohle zu Naßpreßsteinen bzw. Briketts. Die Verschwelung der Braunkohle und die Weiterverarbeitung des Schwelteers zu hochwertigen Fetten und Ölen rief eine ganz neue Industrie auf den Plan, deren Pionier der Harzer Bergmannssohn Carl Adolph Riebeck (1821—1883) war. Die Rübenzuckerindustrie schuf auch die Grundlage für eine vielseitige Nahrungsmittelindustrie. Das Braugewerbe glitt aus bürgerlichen Händen (Reihebrauen) binnen weniger Jahrzehnte in die kapitalkräftiger Großunternehmen, erfuhr jedoch eine eigentliche Konzentration erst im 20. Jh. Zunächst in Privathand befindliche Banken entwickelten sich aus kleinsten Anfängen. Seit der Errichtung der Handelskammer (unter maßgeblicher Mitwirkung L. Wucherers) im Jahre 1844 dauerte es allerdings noch geraume Zeit, bis H. der Sitz großer Wirtschaftsverbände wurde (Braunkohlenindustrieverein, Riebeckkonzern u. a.).

Insgesamt gesehen wurde in der 2. H. des 19. Jh. aus der »kleinen elenden Landstadt« die Großstadt H. Nach der Eingemeindung der bisherigen Giebichensteiner Amtsstädte Neumarkt und Glaucha wurde der ma. Mauerring mit seinen 6 Torburgen und über 40 Türmen niedergelegt. Seit etwa 1830 stieg die Bevölkerungszahl stetig, seit 1870 sprunghaft; 1900 wurden die Dörfer Trotha, Giebichenstein und Cröllwitz eingemeindet. Auch an den Ausfallstraßen waren Industrieviertel, vorwiegend der metallverarbeitenden Industrie, entstanden. Die eigentümliche Einengung der Stadt zwischen dem verzweigten Saalestrom und dem vielgliedrigen Eisenbahnkörper zwang zu einer Ausdehnung nach N und S (Gesamtlänge 15 km); erst j. ist der Neubau der Chemiearbeiter-Stadt West w. der Saale im Gange. Nachstehend einige Zahlen zum Bevölkerungswachstum: 1806: 24 720 (einschließlich Garnison); 1900: 156 611 (nach Eingemeindungen); 1939: 211 559; 1964: 274 402.

1847 (Hungerjahr!) und 1848 hatten sich bereits beachtliche Teile der Arbeiterschaft zusammengeschlossen und um die Durchsetzung ihrer Forderungen mit der Waffe in der Hand gekämpft, freilich vergebens. Doch lebte die Bewegung in Bildungszirkeln und in Ansätzen von Arbeiter-Produktionsassoziationen weiter, bis am 19. 4. 1868 eine Ortsgruppe des Allgemeinen Dt. Arbeitervereins ins Leben gerufen wurde, womit auch hier die eigentliche Arbeiterbewegung beginnt.

Bald sollte H. zu einer Hochburg der Sozialdemokratie werden, die hier am 12.—18. 10. 1890 ihren ersten Parteitag nach der Aufhebung des Sozialistengesetzes veranstaltete. Nach der Beseitigung des Dreiklassenwahlrechts hat die 1918 auf 50 % der hallischen Ew. zu schätzende Arbeiterschaft den Weg zur Teilnahme am Stadtregiment und am öffentlichen Leben erreicht, in der Stadt selbst (1920) und im weiteren Bereich (1921) nicht ohne schwere, blutige Kämpfe. So sehr die Industrialisierung H.s im

19. Jh. alle anderen Gebiete des gemeindlichen Lebens überschattet, so fehlte es doch nicht an Anstrengungen, die kulturelle Überlieferung, die sich vorzugsweise an den Namen Georg Friedrich Händels (1685 zu H. geb.) knüpfte, wachzuhalten und zu pflegen. Einer Reihe tüchtiger Universitäts-Musikdirektoren, unter ihnen der Hallorensprößling Robert Franz (1815—1892), ist dies mit den berühmten Elb-Musikfesten 1829/30 unter Spontinis Stabführung, mit der Gründung der Hallischen Singakademie und einer großartigen Wiederbelebung Händel'scher Oratorienmusik gelungen (Händeldenkmal von Heidel 1859).
Die Schauspielkunst fand ihre Pflege zunächst in der 1828 abgerissenen Barfüßerkl.-kirche, seit 1836 in einem bescheidenen Neubau (»Kunstscheune«), seit 1883 aber in dem von Seeling im Neubarock erbauten *Stadttheater*. Darüber hinaus war H. den Musen zunächst keine freundliche Stadt. Ein 1834 gegründeter Kunstverein, erste Ansätze eines Kunstgewerbemuseums seit 1885 blieben kümmerliche Versuche. Die Universität, mit der 1817 die von Wittenberg vereinigt wurde, konnte als prononzierte Theologenhochschule den alten Ruf zunächst nicht wiedergewinnen. Die Frequenz der nun »Vereinigte Friedrichs-Universität H.-Wittenberg« genannten Hochschule nahm erst seit den 60er Jahren einen bedeutenden Aufschwung, im wesentlichen bewirkt durch die unter der Aegide des genialen Julius Kühn (1825—1910) durchgesetzte Aufnahme der Landwirtschaftswissenschaften. Damit wandelte sich ihr Charakter entscheidend in Richtung auf das naturwissenschaftlich-medizinische Studium (1828 noch 944 Theologen unter 1330 Studierenden; 1890 nur noch 693 unter 1603 Studenten).
Unmittelbar nach 1871 setzte, wie in der Stadt, so auch im Universitätsbereich eine lebhafte Bautätigkeit ein. So entstand das neue Klinikviertel (1875—1891), ältere Institute verließen ihre unzulänglichen Unterkünfte in Bauten des Ma., für andere wurden Neubauten errichtet. — War die Universität also weitaus attraktiver geworden als in den Jahrzehnten zuvor, so war H. nun nicht mehr nur eine Durchgangsstation später namhafter Gelehrter. Die Hauptträger des wissenschaftlichen Rufes ihrer Fakultäten können hier nicht aufgezählt werden. Von den Theologen seien etwa Friedrich August Tholuck und Martin Kaehler erwähnt. — Unter den Juristen sind zu nennen Hermann Fitting, Gustav Lastig, Wilhelm v. Brünneck, Rudolf Stammler, Edgar Loening und Franz v. Liszt. In der medizinischen Fakultät sind Namen wie Richard v. Volkmann (1830—1889), Alfred Gräfe, Hermann Welcker, Theodor Weber, Hermann Schwartze, Ernst Kohlschütter, I. K. Ebert, Fr. G. v. Bramann, E. Abderhalden bis heute unvergessen. — Von den verschiedenen Zweigen der Philosophischen Fakultät seien in gebotener Kürze aufgeführt: die Philosophen i. e. S. Rudolf Haym und Hans Vaihinger (Philos. des »Als ob«); der Literarhistoriker Conrad Burdach; die Historiker Heinrich Leo, Max Duncker, Gustav Droysen, Ernst Dümmler; als Vertreter der

Archäologie Alexander Conze. — Gustav Schmoller war nur eine kurze Rolle in H. beschieden; ihm folgte für viele Jahrzehnte Johannes Conrad auf dem Lehrstuhl für Nationalökonomie. — Bedeutende Mathematiker waren zu dieser Zeit Eduard Heine, Georg Cantor als Begründer der Mengenlehre und Albert Wangerin. — Mit dem Physiker Hermann Knoblauch ward der Sitz der heute so genannten Dt. Akademie der Naturforscher Leopoldina dauernd nach H. verlegt (1878). Unter Jakob Volhard nahmen chemische Lehre und Forschung bedeutenden Aufschwung. Die Geschichte des Botanischen Gartens ist auf immer mit dem Namen Gregor Kraus, die des Zoologischen Instituts mit dem Namen Giebel, Grenacker, den beiden Taschenbergs verbunden. Den Lehrstuhl für Geographie hatten seit seiner Errichtung (1873) Alfred Kirchhoff und später Otto Schlüter inne. — Geologie und Mineralogie, seit langem befruchtet durch die petro- und stratigraphische Vielgestaltigkeit der Umgebung H.s, lehrte als Nachfolger E. F. Germars (1786—1853) und H. Girards seit 1876 K. v. Fritsch — dieser Wissenschaftszweig erfuhr eine großartige Entwicklung unter Johannes Walther und Ferdinand v. Wolf, insbesondere aber seit der Aufdeckung der tertiären Tierwelt in der Braunkohle des Geiseltales, die von J. Weigelt und seinen Schülern untersucht wurde und zur Gründung des weltberühmten Geiseltal-Museums führte.

Zu einer Großstadt im modernen Sinne entwickelte sich H. unter der tatkräftigen Leitung des Oberbürgermeisters Dr. Richard Rive (1865—1947, im Amt 1906—1933). Architektonisch wie städtebaulich wandelte sich das Antlitz der Stadt, ohne daß trotz aller Anstrengungen das Ungenüge und die Sünden der Gründerzeit hätten überwunden werden können. Die allgemeine Verkehrssituation wurde durch die Eisenbahnstrecken H.—Sorau—Guben (1872), H.—Halb. (1872) und H.—Hettstedt (1896) vervollkommnet. Als schönste museale Schöpfungen erstanden das Museum für Kunst und Kunstgewerbe in der z. T. wieder aufgebauten Moritzburg und das *Landesmuseum* für Ur- und Frühgesch. (seit 1913). Die von Rive betriebene Grunderwerbspolitik führte zur Erwerbung der Burg Giebichenstein (seit 1906), in deren Unterburg 1921 die Kunstgewerbeschule Burg G. (j. Hochschule für industrielle Formgestaltung) eingerichtet wurde. Besonders förderlich für die Stadt war der Ankauf der Dölauer Heide 1926. Das romantische Saaletal wurde als Erholungsgebiet erschlossen.

Anfangs weitgehend verschont, wurde H. am 31. 3. und 6. 4. 1945 Opfer mehrerer Bombenangriffe, denen neben dem alten Rathaus, dem Waagegebäude, der Universitätsfrauenklinik und dem Stadttheater 3600 Gebäude mit 13 000 Wohnungen zum Opfer fielen (3000 Wohnungen total, 3600 schwer, 6400 mittel bis leicht). Weit über 2000 Menschen kamen ums Leben. Der Rote Turm verlor seinen Helm durch Artilleriebeschuß und brannte aus (16. 4. 45). Jedoch reichen diese Verluste und Zerstörungen keineswegs an die anderer dt. Städte heran. In den letzten Kriegstagen wurden

sämtliche Saalebrücken gesprengt. 1945 wurde H. Hauptstadt der Provinz Sachs. bzw. 1946 des Landes Sachs.-Anh., 1952 Bezirkshauptstadt. Durch Eingemeindung von 14 Landgemeinden einschließlich der 1927 zur Stadt erhobenen Industriegemeinde Ammendorf vergrößerte sich das Stadtgebiet auf 133,63 qkm. Während nach 1933 für den Ausbau der seit 1934 Martin-Luther-Universität benannten Hochschule so gut wie nichts getan, zuvor sogar ihre Aufhebung erwogen worden war, hat sie im letzten Jahrzehnt großzügige Erweiterungen u. a. durch einen Neubau für die Landwirtschaftliche Fakultät erfahren. Dazu kamen mehrere Institute der Dt. Landwirtschaftsakademie und der Dt. Akademie der Wissenschaften. Aus den Trümmern des Stadttheaters erstand das neue Landes-Theater. Zur Zeit wird der Riebeckplatz (j. Ernst-Thälmann-Platz), einer der verkehrsreichsten Plätze, großzügig umgestaltet. Die Kriegsschäden sind zum großen Teil beseitigt. (IV) *Ne*

Heimatmuseum, Gr. Märkerstr. 10. — Händelhaus (mit Instrumentensammlung), Gr. Nikolaistr. 5. — Staatliche Galerie Moritzburg, Friedemann-Bach-Platz 5. — Museum für mitteldt. Erdgesch. (Geiseltal-Museum), Domstr. 5, Halloren-Museum, Mansfelder Str. 52

VTöpfer, Die Urgesch. v. H., 1961, S. 758—809. — TVoigt, Die frühgesch. Besiedlung d. Stadtgebietes H., in: Wiss. Z. d. Univ. H.-Wittenberg 10, 1961. — HKirchner, D. Menhire i. Mitteleuropa u. d. Menhiergedanke, 1955. — WSchrickel, Westeuropäische Elemente i. Neolithicum u. i. d. frühen Bronzezeit Mdtls., 1957, S. 38 f. — Hoffmann, Schmidt, Die wichtigsten Neufunde, in: LV 59, Bd. 40, 1956, S. 291. — HAgde, Landschaft d. Steinzeit in Mdtl., 1935. — HBehrens, E. jungsteinz. Grabhügel ... i. d. Dölauer Heide bei H., in: LV 59, Bd. 41, 42, 1958, S. 213 ff. — Ders., Mehrgliedrige Grabanlage um Siedlung d. Salzmünder Kultur bei H., in: LV 61, Bd. 8, 1963, S. 18 ff. — Ders., Urgesch. Bodendenkmäler i. d. Heide, in: D. Dölauer Heide, 1963³. — LV 258, S. 227 f. — JChrvDreyhaupt, Beschreibung des ... Saal-Creyses ..., 2 Bde., 1749/50. — SSchultze-Galléra, Topographie ... d. Stadt H.a.d.Saale. 3 Bde., 1920—19. — CHvomHagen, Die Stadt H. ... hist.-topogr.-statist. dargest., 2 Bde., 1867. — GFHertzberg, Gesch. d. Stadt H.a.d.Saale, 3 Bde., 1889—1893. — SvSchultze-Galléra, Gesch. d. Stadt H., 2 Bde., 1925—1929. — Ders., Die Stadt H., ihre Gesch. u. Kultur, 1930. — RHünicken, Was muß der Hallenser von der Gesch. H.-s wissen, 1936. — Ders., Gesch. d. Stadt H., 1. T.: H. i. dt. Ks.-zeit, 1941 (m. gutem LV). — ENeuß u. WPiechocki, H.a.d.Saale, ¹1960 — ENeuß, Das alte H. (1965) — RRive, Lebenserinnerungen e. dt. Oberbürgermeisters, 1960. — ENeuß, D. Entwicklung d. h.-schen Wirtschaftslebens v. E. d.18. Jh. bis z. Weltkrieg, 1924. — HFreydank, Die H.-sche Pfännerschaft, 2 Bde., 1927—30. — ENeuß, Entstehung u. Entwicklung d. Klasse d. besitzlosen Lohnarbeiter i. H., 1958. — LV 624, NR Bd. 1: Halle u. d. Saalkreis, S. 1—440. — MSauerlandt, H.a.d Saale (Stätten d. Kultur 30) ²1928. — HJMrusek, H./Saale, 1960 (m. gutem LV). — Ders., Strukturwandel d. h.-schen Altstadt, in: Wiss. Z. d. Univ. H., 1961, S. 1071—1090. — SHarksen, H.-sche Bürgerhäuser, in: ebd., 1961, S. 1091—1110. — RHünicken, H. i. d. mitteldt. Plastik u. Architektur d. Spätgot. u. Frührenaissance, 1936. — ENeuß, Warum 29. Juli 1961? Landesgesch. Betrachtungen z. Kgs.-urk. v. 29. Juli 961, in: Wiss. Z. d. Univ. H., 1961, S. 699—723. — FSchlüter, D. Grundrißentwicklung d. H.-schen Altstadt, 1940. — Heimatkalender f. Halle u. d. Saalkreis, 1920—1934. — ENeuß, D. Vorakademischen Akademien in H., Wiss. Z. d. Univ. H., 1961, S. 725—739. —

WSchrader, Gesch. d. Friedrichs-Univ. zu H., 2 Bde., 1894. — 450 Jahre Martin-Luther-Univ. H.-Wittenberg, 3 Bde., 1952. — LV 120, Bd. 2, S. 529—534. — ENeuß, D. Giebichensteiner Dichterparadies, 1932. 1949. — LV 239, Bd. 1, S. 158 (Giebichenstein), Abb. 509—514; Bd. 1, S. 160 (Moritzburg), Abb. 515 bis 534. — HHöhne, Bibliographie z. Gesch. d. Stadt H. u. d. Saalkr., Bd. 1: Von den Anfängen bis 1648 (Arb. a. d. Univ.- u. Landesbibliothek Sachs. Anh. in H., Bd. 8) 1968. — WDelius, Reform.-gesch. d. Stadt H., 1953. — HWäscher, D. Baugesch. d. Moritzburg in H., 1955. — OHWerner, D. Gesch. d. Moritzburg i. H., 1955

Halle/S. → **Reideburg (OT)**

Hamersleben (Kr. Oschersleben). Hier gab es einen wahrsch. unbefestigten Kgs.-hof (»nostri iuris cortem«), den Ks. Heinrich II. 1021 dem Bt. → Mers. schenkte. Im Jahre 1107/08 hatte Bf. Reinhard v. → Halb. in → Osterwieck eine offenbar bereits bestehende Kanonikervereinigung an der dortigen St. Stephanskirche zu einem im bfl. Eigenbesitz verbleibenden Augustiner-Chorherrenstift erhoben und den Kanonikern die Wahl des Propstes überlassen. 1112 stellten eine in den geistlichen Stand eingetretene Adlige, namens Dietburc, mit ihrer Tochter Mathilde und ihrem zum Eintritt in den Konvent bereiten Sohn Widechinus eine Schenkung von umfangreichem Grundbesitz um H. und in der nw. → Altm. unter der Bedingung in Aussicht, daß das Stift nunmehr in das im Gf.-schaftsbereich des Pfalzgf. Friedrich v. → Sommerschenburg gelegene H. verlegt würde. Die Verwandtschafts- und Fam.-verhältnisse der Schenker sind ungeklärt, doch dürfte es sich um nahe Verwandte des genannten Pfalzgf. gehandelt haben. Bf. Reinhard kam diesem Wunsche um so eher nach, als der Marktverkehr sich in Osterwieck für den Konvent sehr störend auswirkte. Er räumte dem Konvent 1112 erneut die Propstwahl und bald auch die Vogtwahl ein. Kl.-vogt wurde der Pfalzgf. v. Sommerschenburg. Im Anschluß an die Verlegung kam es zur Errichtung der offenbar erst j. dem Hl. Pancratius geweihten *Kl.-Kirche* nach »Hirsauer« Schema. Der wohlerhaltene Bau mit seinen später noch erhöhten O.-türmen ist vor allem unter dem Einfluß von Königslutter sehr sorgfältig ausgestaltet und mit reichem Kapitellschmuck versehen worden. Er zählt zu den eindrucksvollsten rom. Bauten »von selten vornehmer und feierlicher Pracht« n. des → Harzes. Die *Konventsgebäude* sind wohl erst im 19. Jh. zum größten Teil verschwunden (Rest restauriert). Bereits 1120 ist nach dem Hl. Laurentius geweihte Benediktinernonnenkl. Schöningen (→ Kalbe/Milde) von Stiftsherrn aus H. ebenfalls in ein Augustiner-Chorherrenstift umgewandelt worden. 1110 sind auch nach Salzburg Chorherren entsandt worden, ebenso nach → Kaltenborn. Daß der angeblich aus dem Hause der Gff. v. → Blankenburg stammende spätere Abt Hugo v. St. Victor in Paris hier seine Ausbildung erhalten habe, beruht auf einer Nachricht von 1424 und läßt sich nicht eindeutig beweisen. Das Stift konnte bald umfangreichen Grundbesitz erwer-

ben, darunter 1271 nach und nach den vom Domstift → Mers. innegehabten ehemaligen Kgs.-hof H., der von stiftischen, sich nach H. nennenden Ministerialen verwaltet wurde. Auf diese Ministerialen gehen wohl die zwei damals erscheinenden Sattelhöfe in H. (»allodia«) zurück.
Der Mers.-er-Hof grenzte offenbar an das Stift und stellte daher eine willkommene Abrundung dar. Dazu gehörte auch die Johanniskapelle des Dorfes H. 1178 gestand der Bf. v. Halb. dem Stift erneut die freie Wahl der Pröpste und die Vogtfreiheit zu. Eine später in die Halb. Dombibliothek gelangte Prunkhandschrift der Bibel aus dem 13. Jh. beweist der damalige Höhe der kl.-lichen Kultur. 1447 waren jedoch bereits Reformen notwendig und 1452 schloß sich der Konvent der Windsheimer Kongregation an. Seither standen nicht mehr Pröpste, sondern Priore an der Spitze des Konvents. Der Bauernkrieg brachte 1525 eine Verwüstung der Kl.-gebäude. Doch schloß sich das Kl. der Reform. nicht an, sondern blieb über alle Fährnisse der Zeiten hinweg dem alten Glauben treu. Da in H. 1548 Truppen Hz. Heinrichs des Jüngeren v. Braunschw. aufgenommen worden waren, wurde das Stift von den sich auf eine Belagerung vorbereitenden Magd.-ern ausgeplündert und schwer verwüstet. Als Repressalie gegen Kurpfalz, das Angehörige des evg. Glaubens bedrückte, wurde das Kl. von 1719—1721 durch Kg. Friedrich Wilhelm I. v. Preuß. aufgehoben, dann aber wieder zugelassen. Neubauten, vor allem der Wirtschaftsgebäude, ließen im weiteren 18. Jh. eine ziemliche Schuldenlast entstehen, obwohl die Einkünfte 1759 noch jährlich etwa 10 000 Taler betragen haben sollen. Der Konvent bestand 1803 noch aus einem Prior und 19 Stiftsherren. 1804 wurde das Stift endgültig aufgehoben und aus seinen Gütern eine Domäne gemacht, welche bald unter der westphälischen Regierung dem napoleonischen Marschall Masséna vorübergehend als Dotation übergeben wurde. (I) *Schwi*

LV 624, Bd. 14: Kr. Oschersleben, S. 106—136. — AGuth, Die Stiftskirche zu H., 1932. — LV 637, S. 7—13. — HLNickel, Zur Erbauung des Langhauses d. Kl.-kirche zu H., in: Wiss. Z. d. Univ. Halle, Nr. 3, 1953/54, S. 653—665. — LV 632, S. 95 f. — LV 258, S. 367 f. — LV 639, S. 108 f. — LV 634, S. 368. — LV 353, S. 107—113

Harbke (Kr. Haldensleben/Oschersleben). In »Herdbike« hatte das Kl. Werden - St. Ludgeri in Helmstedt bereits im 10. Jh. Güter inne. 1040 kommt ein Ekbertus de H. in den Urk. vor, dessen öfter erwähnte edelfreie Fam. wahrsch. die freilich erst 1217 nachweisbare *Burg* angelegt hat. Im letzteren Jahre nahmen die Brüder v. H. die dortige Burg von Ks. Otto IV. zu Lehen und räumten ihm das Besatzungsrecht ein. In einer Fehde mit Otto v. → Hadmersleben zwischen 1267 und 1276 eroberte Hz. Albrecht v. Braunschw. die Burg. 1276 nahm sie Hz. Johann v. Lüneburg ein, gab sie aber dann an die Magd. Erzbb. als Lehen. Zwischen 1303 und 1318 ging diese an die v. Veltheim über, die sie bis 1945 be-

saßen. Durch Erbschaft erwarb die Fam. E. 19. Jh. den Titel der Ftt. v. Putbus auf Rügen. — Die Lehnshoheit über H. befand sich 1303 bei Braunschw., wurde aber noch vor 1393 vom Erzbt. Magd. erworben. 1469 wurde die Burg von den Bürgern v. Magd. erobert, da sie als Ausgangspunkt von Raubzügen gedient hatte. Zwischen 1573 und 1579 wurde der derzeitige *Schloßbau* im Renaissancestil errichtet. M. 18. Jh. erfolgte ein barocker Umbau der Wirtschaftsgebäude. Außerdem wurde ein *Park* im frz. Geschmack angelegt, der sich durch zahlreiche seltene Bäume auszeichnete. Er wurde im 19. Jh. im englischen Stil verändert und ausgebaut. Deshalb suchte Goethe im Jahre 1805 von Helmstedt aus H. auf, um hier den Berghauptmann v. Veltheim kennenzulernen und botanische Studien zu treiben. — Bereits 1765 setzte auch hier die Förderung von Braunkohle ein, die seit M. 19. Jh. intensiver betrieben wurde. Einer 1880 eingerichteten Brikettfabrik schloß sich 1910 ein großes *Kraftwerk* an, das noch j. große Teile der → Börde mit Elektrizität versorgt. (I) *Schwi*

WEule, H., Buch der Heimat, 1940. — RAmmann, H., im Wandel d. Zeiten, 1955 (Maschschr.). — LV 258, S. 368. — LV 239, Bd. 1, S. 53, Abb. 82—86. — LV 626, Bd. 1: Kr. Haldensleben, S. 358—374

Harz. Das Harzvorland rings um das Gebirge kennt schon seit dem frühen Abschnitt der Altsteinzeit über die Jungsteinzeit, Bronzezeit bis in die historische Zeit Stationen und Siedlungen des Menschen in reicher Zahl. Anders dagegen verhält es sich im Gebirge. In den *Rübeländer Höhlen* zeugen nur wenige Feuersteinartefakte vom zeitweiligen Verweilen von Menschen während der Altsteinzeit. Aus der Jungsteinzeit und Bronzezeit wurden im Oberharz noch keine Siedlungen nachgewiesen. Die mehrfach gefundenen Steinbeile und -äxte werden von manchen als »Donnerkeile« (Blitzschutz) gedeutet, die erst die Bauern im Ma. aus ihrer Heimat in den Harz mitgebracht hätten. Andere Forscher dagegen vermuten, daß wegen hängigen Geländes die Kulturschichten ehem. Siedlungen abgeschwemmt sind. Auf jeden Fall ist der H., wenn auch nicht bewohnt, so doch begangen worden. Die Funde ziehen sich vom Vorland noch etwas in die Täler hinein. Markante Berge (→Brocken, Hexentanzplatz, Roßtrappe bei → Thale, → Questenberg) dürften als Kultstätten gedient haben. Seit karolingischer Zeit ist der Name Harz oder auch Haertz schriftlich überliefert. Man begann damals schon mittels Rodungen in das Gebirge vorzudringen (vgl. Hohenrode, → Grillenberg). *S-T*

In den Randzonen des Gebirges, das — eine Art Insel am Rande des Tieflandmeeres — zwar als geographische, aber kaum als politische Einheit wirkt, haben, zumal in von lichten Wäldern durchzogenen siedlungsfreundlichen Zonen, seit der frühgesch. Zeit stets Menschen gewohnt. Schriftliche Quellen beleuchten den Harz relativ früh. Hier treffen mit Beginn unserer Zeitrechnung die Interessen der Cherusker und der Hermunduren ähnlich wie im

6. Jh. die der Sachs. und Thür. aufeinander. Der H. stellt gleichsam das Herzstück des 531 zerschlagenen Thür.-reiches dar. Danach rücken Sachs. ö. des Gebirges bis zur Unstrut vor, während Franken vom Sw. vordringen. Hier häufen sich die Ortsnamen auf -hausen, die als ein Kennzeichen fränkischer Einflußnahme gelten. Vom Helmegau am S.-Harz, der ö. von → Wallhausen durch den Gebirgsrand und den künstlich gezogenen → Sachsgraben begrenzt wird, dringen fränkische Grundherrschaft und Christentum vor. 743/44 werden von dort aus weitere Gebiete am H. dem Frankenreich stärker eingegliedert.
Wenn auch die 1907 von Höfer im Anschluß an Karl Rübel vorgetragenen Auffassungen von einer planmäßigen fränkischen Kolonisation am und im H. im 8. Jh. kaum erweisbar sind, so erscheint doch die Wirksamkeit des Kl. Hersfeld am S.-harz, von der das Hersfelder Zehntverzeichnis von ca. 890 kündet, recht wesentlich. Ähnlich wirkte Fulda am N.-harz. Diese beiden Kll. haben im Frühma. den Raum des H. aufgesucht und von hier aus Ausgangspunkte für die Verbreitung des Christentums und neuer Lebensformen nach O und nach N gewonnen.
Nachdem in der Zeit Karls d. Großen der Raum des H. weiter gesichert und erschlossen war, entstand unter Ludwig d. Fr. beim Aufbau der Metropolitenverfassung das Bt. → Halb. im Rahmen der Kirchenprovinz Mainz. Die Grenze zwischen den Bereichen der Diözese Halb. und der Erzdiözese Mainz verläuft seither für Jhh. mitten über den H. und entspricht in ihrem Verlauf etwa älteren Gau- und jüngeren Gfts.-grenzen.
Erbe der ausgedehnten Grundherrschaften in und um den H. wird nach Ablösung der fränkischen Großreichbildung das Haus der Liudolfinger. Heinrich I. ist daher der »Harzkönig« genannt worden. Diese Bezeichnung besteht zu Recht, wenn damit angedeutet wird, daß die Harzlande den Ausgangspunkt seiner Herrschaft darstellen. Ihm wird hier 918 die Kgs.-krone nicht zufällig oder zu seiner Überraschung angetragen, sondern sie fällt diesem Hz. v. Sachs. zu, weil er um die »Bastion Harz« über die größte und geschlossenste Grundherrschaft im fränkischen wie im sächs.-thür. Raum verfügt. Zur gleichen Zeit ist der H. auch Ziel für berittene Ungarn, die hier nicht zu Unrecht reiche Beute vermuten. Im Jahre 933 können sie bei dem noch immer nicht identifizierten Riade im Einzugsbereich des H. endgültig aus Mitteldtl. vertrieben werden. Nachweislich hält sich Kg. Heinrich I. in → Quedlinburg häufig auf, sein Sohn Otto I. dagegen in → Wallhausen u. → Quedlinburg. Diese und dazu Nordhausen, das Wittum der Kgn. Mathilde, sowie Goslar, das im 11. Jh. an Stelle des nahegelegenen Werla Pfalz wird, stellen vor einem Jahrtausend Eckpfeiler einer zentralen Machtposition des jungen Dt. Reiches dar und bleiben es bis zur Stauferzeit.
Mitten im H. entsteht bereits unter Heinrich I. der kgl. Jagdhof → Bodfeld, mit den eben genannten Pfalzen durch ein Wegesystem verbunden. Im 11. Jh. übernehmen die Salier hier zunächst

unbestritten das Erbe der Ottonen. Durch Förderung des Silberabbaus, durch eine Intensivierung der agrarwirtschaftlichen Nutzung ihrer stützpunktartig verteilten Krongüter suchen sie diese weiter zu verstärken. Am Höhepunkt, aber auch am Endpunkt dieser Entwicklung, zieht sich Heinrich III. von Goslar, das er zu seiner Hauptresidenz erhoben hatte, mit dem ihm eng verbundenen Papst Viktor, zuvor Bf. von Eichstätt, nach Bodfeld zurück und stirbt dort. Kaum zwei Jahrzehnte später gerät sein Sohn Heinrich IV. in schärfsten Gegensatz zu Papst Gregor VII. Krampfhaft versucht er den H. erneut als Mittelpunkt seiner Herrschaft wie eine Bastion gegen die mit seinen Widersachern verbundenen sächs. Partikulargewalten auszubauen.
Als Heinrich V. ganz ähnlich, im Jahre 1112 eine aktive Krongutpolitik fast im Sinne seines Vaters erstrebt und am So.-H. die neubetriebene Kupfergewinnung durch Burgen zu schützen versucht, bereiten ihm Partikulargewalten 1115 am → Welfesholz bei Hettstedt eine entscheidende Niederlage. Seither hat der H. nie mehr unter einer zentralen Herrschaft gestanden. Zwischen Friedrich Barbarossa und s. Vetter Heinrich d. Löwen bricht 1175 ein Streit aus, der nicht zuletzt durch dessen Besitzanspruch auf die durch ihren Bergbau wichtige Stadt Goslar entfacht ist. Etwa gleichzeitig vermitteln Zisterziensermönche in Walkenried wohl aufgrund kgl. Initiative flämische Siedler in die → »Goldene Aue« und setzen damit am Fuß des Kyffhäusers, in dem während des Spätma. die Sage den schlafenden Ks. Friedrich ruhen läßt, ein wesentliches Glied in der Kolonisationstätigkeit von W nach O. Zuvor schon war Albrecht der Bär zur Sicherung des Grenzsaumes o.-wärts gezogen. Ein Zweig seines Hauses Ask. baut freilich in → Anh. einen Herrschaftsbereich auf und sitzt bis 1918 am NO.-H. Seither wirken im H. und seinen Randgebieten auch weitere rivalisierende Gf.-geschlechter als »Hartesherren«. Es seien die → Regensteiner, → Wernigeroder, → Mansfelder, Honsteiner und → Stolberger genannt. So bleibt das Gebiet — territorialgesch. gesehen — zwischen dem 14. und 19. Jh. eines der zerrissensten in Dtl. Es gelingt weder den Wettinern vom SO, noch den Welfen vom NO her, das gesamte Gebiet zu beherrschen. Erst den Hohenzollern, die seit dem 17. Jh. näher an den H. rücken und zunächst bei Auseinandersetzungen um die Gft. Mansfeld sowie die Stifte Magd. und Halb. mit den Wettinern und Welfen streiten, scheint dies im Verlaufe der nächsten 200 Jahre zu glücken, zumal nachdem sie 1815 große Teile Kursachs. am So.-H. gewinnen und die preuß. Provinz Sachs. bilden. Immerhin sind nach 1815 auch noch Braunschw. und Anh., bis 1866 außerdem das Kgr. Hannover in der administrativen Lenkung im und am H. sowie in der Ausbeute seiner Bergschätze tätig. Seit E. 18. Jh. wird der H. Ziel von Bildungs- und Ferienreisen. Goethe, der 1777 Gruben in Clausthal, den → Brocken und das Torfhaus aufsucht, um dort Versuche zu beobachten, die verknappte Holzkohle durch im Brockenmoor gestochenen Torf zu ersetzen,

eröffnet gleichsam die Reihe. Die Zentren der frühindustriellen Produktion, z. B. → Thale mit seiner Eisenhütte und dem ersten Emaillierwerk ziehen andere Besucher an. Ihnen folgen 1856 Ingenieure, die in → Alexisbad den »Verein Deutscher Ingenieure« gründen und eine Vielzahl von »Sommerfrischlern« aus Berlin und dem norddt. Raum. Mit dem Jahre 1945 setzt mit einer Grenzziehung mitten durch den H. eine scharfe Trennung ein, die kein gesch. Vorbild hat. (III) *Ti*

PGrimm, D. vor- u. frühgesch. Besiedlung d. Unterharzes, 1931. — GMildenberger, Z. Frage d. neolithischen Besiedlung d. Mittelgebirge, in: LV 59, Bd. 43, 1959, S. 76—86. — FKlocke, Z. vorgesch. Besiedlung d. Unterharzes, in: LV 59, Bd. 46, 1962, S. 37—39. — WGrosse, Heinrich I. unser Harzkönig, in: LV 41, Bd. 24, 1939. — Ders., Die Auflösung d. Einheit d. Harzraumes, Arch. v. Landes- u. Volkskde. v. Niedersachs., Bd. 4, 1943. — ATimm, Der Harz. Ein Bindeglied dt. Gesch., Hamburger Mittel- u. O.-dt. Forsch. 3, 1961. — LV 312 — EJacobs, Z. Gesch. d. anh. H.-s, in: LV 41, Bd. 8, 1875, S. 181—226. — Ders., D. Besiedlung d. hohen H.-s, in: LV 41, Bd 3, 1870, S. 327—361

Harzgerode (Kr. Ballenstedt/Quedlinburg). Der auf der hügeligen Hochfläche des ö. Harzes r. der Selke gelegene Ort wird urkl. erstm. als »Hasacanroth« = Rodung des Hasaco erwähnt. Die j. auf den → Harz bezogene Namensform erscheint ganz vereinzelt 1382 als »Hartzrode« und bürgert sich nach Beckmann erst nach 1650 ein, »weil es an dem Anfang des Harzes gelegen und gleichsam den Eintritt zu diesem berühmten Gebürge öffnet«. Ks. Otto III. verleiht 993 dem Kl. → Nienburg das Recht, in seinem Ort Hagenrode eine Markt-, Münz- und Zollstätte zu errichten. Dieses ist verm. das j. wüste Kl. Hagenrode im Selketal unterhalb → Alexisbad, das nach der → Petersberger Chronik aus dem 13. Jh. von dem zurückbleibenden Abt Hagano gegründet wurde, als das 970 angelegte Kl. Thankmarsfelde 975 nach Nienburg an der Saale verlegt wurde. W. Haring nimmt allerdings an, daß es schon 970 Sitz des lediglich nach dem nahen Jagdhof Thankmarsfelde benannten Kl. gewesen sei. Oder hat es, wie K. Müller glaubhaft macht, zwei Hagenrode genannte Orte gegeben, einen älteren Ort auf der Hochfläche beim jetzigen H. und einen jüngeren im Tal, an dem Nienburg erst in der 2. Hälfte des 12. Jh. die 1179 urkl. erwähnte Zelle Hagenrode gründete? Dieses Kl. Hagenrode wurde 1525 geplündert und verfiel dann rasch. Als letzter Rest stürzte um 1840 der Turm ein. Die Marktstätte (forum) Harzgerode entwickelte sich schnell zum Mittelpunkt des Nienburger Kl.-besitzes im Harz, auch nachdem die Münze 1035 nach Nienburg verlegt worden war. 1239 wurde sie nach H. zurückverlegt. Als Vögte des Nienburger Kl. verstanden es die Ftt. v. Anh., sich in der 2. Hälfte 13. Jh. des Ortes H. zu bemächtigen. Gegen E. des Jh. erbauten sie eine Burg. H. wurde mit einer Stadtmauer umgeben, welche die Burg mit einschloß. Als erster anh. Ort wurde H. auch rechtlich 1338 zur Stadt (»civitas«) erhoben. In der Folge waren die Besitzver-

hältnisse durch Verpfändungen und Weiterverpfändungen gekennzeichnet, bis die Anh. Ftt., beunruhigt durch die Ausdehnungspolitik der → Stolberger Gff. und bestrebt, den Erzbergbau selber wieder aufzunehmen, H. 1535 auslösten. 1538 erließen sie eine Bergfreiheit für H., damit erscheint erstmals in Anh. eine geordnete Knappschaft. 1539 wurde in H. der erste anh. Silber-Taler aus der Grube Birnbaum geprägt.
Auf den Fundamenten der alten Burg wurde 1549—52 von Ft. Georg III. das *Schloß* gebaut. Der Südflügel wurde 1775 abgerissen, in den übrigen Teilen befinden sich jetzt Wohnungen. 1603 kam H. zu Anh.-Bernburg. 1635—1709 war es Residenz eines eigenen Ft.-tums Anhalt-Bernburg-H., das aus den beiden Ämtern H. und → Güntersberge bestand. 1665 wurde das Amt → Plötzkau dazu erworben. Die Ftt. Friedrich (1635—70) und Wilhelm (1670—1709) haben mit geringen Mitteln den Wiederaufbau des Ländchens nach dem 30jg. Krieg erfolgreich betrieben. Die zuerst 1338 erwähnte, 1500, 1530 und 1635 abgebrannte *Kirche* wurde 1696 zur Hälfte abgerissen und zur barocken reformierten Predigtkirche erweitert. 1699 war der bedeutende Bau fertiggestellt und diente nun auch als Hofkirche und ftl. Begräbnis. 1694 wurde ein Bergamt in H. errichtet. Im 19. Jh. wurde der Bergbau unwirtschaftlich. So hat der bedeutende Montan-Industrielle C. A. Riebeck, der 1827—39 in H. gelebt hat, seine Laufbahn als zehnjähriger Haldenarbeiter mit einem Tageslohn von 25 Pfennig beginnen müssen! 1831 wurde die Münzprägung in H. eingestellt, und 1854 auch das anh. Bergamt in H. aufgelöst. Um 1900 kam der Bergbau ganz zum Erliegen, und Industrie und Fremdenverkehr geben nun H. die wirtschaftliche Grundlage. (III) *Lei*

LV 120, Bd. 2, S. 534—536. — EPfennigsdorf, Gesch. d. Stadt H., 1901. — WHaring, Vom ehem. Kl. Hagenrode b. heutigen Alexisbad, in: LV 43, 1925, S. 177—179. — KMüller, Kl. Hagenrode im Selketal, in: LV 37, Nr. 7, 1932, S. 98—101. — PJung, Vom früh. Erzbergbau im ehem. anh. Harz, in: Unser Harz, Bd. 13, 1965, H. 1, S. 5—8, H. 2, S. 23—27. — LV 632 (Ha.) S. 175ff.

Harzgerode → **Alexisbad (OT)** → **Anhalt (Burgruine)** → **Mägdesprung (OT)**

Hasselfelde (Kr. Blankenburg/Wernigerode). Hier gabelte sich die alte als Trockweg bezeichnete Straße von → Wernigerode nach Nordhausen mit einer quer über den Harz nach O verlaufenden Abzweigung. 1043 und 1052 urk. Ks. Heinrich III. in H. Er hielt sich damals hier wohl auf einem nicht genauer lokalisierbaren kgl. Jagdhof auf. Erst um 1209/27 treten drei verschiedene Dörfer namens H. hervor, die wohl mit den späteren OT Hagen, Mittel- und Osthasselfelde identisch sein dürften. Außerdem gab es hier einen Hof, den 1199 ein sich nach H. nennender Ministeriale wohl der Gff. v. → Blankenburg- → Regenstein und später seine Erben verwalteten. H. war als Lehen des Bt. → Halb.

im Besitz der Blankenburger, die es anscheinend von den Gff. v. Honstein übernommen hatten. Nach 1277 scheinen Augustiner-Eremiten hier mit Hilfe der Ortsherren eine Kl.gründung beabsichtigt zu haben, die aber dann offenbar mit einem Halb. Konvent des gleichen Ordens vereinigt wurde. Seit dem späteren Ma. begann der Bergbau auf Silber, Kupfer und Eisen aufzublühen. Deshalb erscheint H. 1346 wohl ausnahmsweise als Stadt, während es sonst bis ins 18. Jh. meist als Flecken galt. Mit der Gft. Blankenburg kam H. 1599 an Braunschw.-Wolfenbüttel. Ein sog. Waldhof diente vor M. 18. Jh. gelegentlich als ftl. Jagdaufenthalt. Immerhin besaß H. 1788 noch 1216 Ew., obwohl der Bergbau keine Bedeutung mehr hatte. Die Stadt macht heute den Eindruck einer planmäßigen Anlage, was aber erst durch regulierende Maßnahmen nach verschiedenen großen Stadtbränden zwischen 1539 und 1834 zustandegekommen sein dürfte. 1965 hatte H. 3500 Ew. (III) *Schwi*

WMatthias, Gesch. d. Stadt H., 1933. — LV 258, S. 413 f. — LV 630, Bd. 6: Kr. Blankenburg, S. 221—228. — LV 240, S. 151 f.

Hassenhausen (Kr. Weißenfels/Naumburg). Der bereits im Hersfelder Zehntregister von etwa 890 unter dem Herrschaftsbereich des Hz. Otto v. Sachs. genannte Ort H., liegt an der wichtigen Hauptstraße von Erfurt nach Leipzig. Kl. → Schulpforta hatte hier und in der Umgebung umfangreichen Grundbesitz und unterhielt einen Dingstuhl für seine l. der Saale gelegenen Dörfer (sog. Kreisdörfer). — W. von H. und nicht bei Auerstedt spielten sich die Hauptkämpfe der wenig zutreffend nach A. genannten Schlacht vom 14. 10. 1806 ab.

Preußen war im Herbst 1806 in den Krieg gegen Frankreich, den eigentlich weder Kg. Friedrich Wilhelm III. noch Ks. Napoleon wollte, hineingeglitten. Am 9. August hatte der Kg. auf Anraten von Haugwitz mobil gemacht. Allerdings marschierte in Thür. nur wenig mehr als die Hälfte der preuß. Armee auf (100 000 Mann fehlten). Die Preußen wollten über den Thür. Wald nach Frankfurt vorstoßen. Napoleon eilte ihnen mit 128 000 Fußsoldaten, 28 000 Berittenen, 10 000 Pionieren, Trainsoldaten und Gendarmen sowie 256 Geschützen über den Frankenwald entgegen. Am 9. Oktober trafen die Franzosen bei Schleiz erstm. auf die Preuß. Am 9. 10. fiel Pz. Louis-Ferdinand v. Preuß. bei einem Vorhutgefecht in der Nähe von Saalfeld. Da Napoleon am folgenden Tag auf einer eigenen Rekognoszierung nach Gera ins Leere gegriffen hatte, schwenkte die frz. Armee zum allgemeinen Erstaunen nach W., weil der Ks. den Gegner bei Erfurt vermutete, was richtig war. Das preuß. Hauptheer unter dem Hz. Karl-Wilhelm-Ferdinand v. Braunschw. hatte kehrt gemacht und marschierte mit 48 000 Mann auf → Weißenfels. Die vorausziehende Division Schmettau stieß am 14. Oktober in dichtem Nebel bei H. auf die Franzosen unter Davout. Dieser sollte das preuß. Hauptheer, das Napoleon richtig bei Jena und Weimar vermutete, ö. umfassen. Er hatte in der

Nacht vom 13. zum 14. Oktober von → Flemmingen aus unbemerkt mit 28 000 Mann bei → Kösen die Saale überschritten und damit den Preuß. den Rückzug und den Zugang zu ihren Nachschubbasen verstellt. Nachdem am Morgen des 14. Oktober kurz nach 6 Uhr bei H. die erste feindliche Berührung stattgefunden hatte, entwickelte sich zu beiden Seiten des Dorfes der Kampf der Hauptheere. Der l. Flügel der Preuß. stand bei Spielberg und wurde von Blücher befehligt, den r. Flügel vor den Höhen s. von H. kommandierte Scharnhorst. Während es den Preuß. zunächst durch von Auerstedt herbeigezogene Truppen gelang, Davout im Zentrum und an den Flügeln zurückzudrängen, änderte sich die Lage nach der schweren Verwundung des die Schlacht leitenden Hz. v. Braunschw. (*Denkmal* bei H.) und dem Soldatentode Schmettaus. Nach dem Eintreffen der frz. Reserven wurden die preuß. Linien zurückgeworfen und schließlich aufgerollt, da die unter Kalckreuth bei Gernstedt stehenden preuß. Reserven nicht rechtzeitig herangeführt werden konnten. Der bei seinem Heer anwesende Kg. griff in den Kampf überhaupt nicht ein. Schließlich wurde auch der zuletzt noch bei Spielberg sich wehrende l. Flügel der Preuß. geschlagen. Der zunächst relativ geordnete Rückzug führte erst im Laufe der Nacht zur Auflösung der preuß. Armee, als die sich zurückziehenden preuß. Truppen bei Buttstädt auf die gleichfalls zurückflutenden, von den Franzosen stärker verfolgten Massen des Ft. Hohenlohe stießen, die von Napoleon am gleichen Tage bei Jena geschlagen worden waren. Die Verluste der Preuß. (24 000 Tote u. Verwundete) übertrafen infolge ihrer veralteten Kampfweise in geschlossener Formation bei weitem die der nach neuer aufgelöster Weise kämpfenden Franzosen (7000). Davout erhielt 1808 den Titel eines Hz. v. Auerstedt. Durch die beiden gleichzeitigen Schlachten stand Berlin dem frz. Zugriff offen, zumal die dazwischen liegenden preuß. Festungen auf die Verteidigung nicht genügend vorbereitet waren. Die Niederlage von Jena und Auerstedt bedeutet daher den Zusammenbruch des friderizianischen Preuß., sie ist aber zugleich der Ausgangspunkt für die Reformen und den Aufstieg Preuß.-s zur Führungsmacht im Dtl. des 19. Jh. geworden.
Im Frühjahr und Herbst 1813 hatte H. erneut unter Einquartierungen und Plünderungen durchmarschierender Truppen der Franzosen und Verbündeten zu leiden. (IV) *Schie/Pa*

LV 170, Bd. 2, S. 150 ff. — BvTreuenfeld, A. u. Jena, 1894. — OvLettow-Vorbeck, D. Krieg v. 1806/07, Bd. 1: Jena u. A., ²1900. — PBressonet, Études tactiques sur la campagne de 1806 (Saalfeld, Iéna, A.), 1909. — EHöpfner, D. Krieg v. 1806 und 1807, 4 Bde., ²1855. — LV 632 (Ha.) S. 178

Hausneindorf (Kr. Quedlinburg/Aschersleben) erscheint bis ins ausgehende Ma. meist ohne den Zusatz Haus- und ist daher nur schwer von mehreren anderen Orten namens N. zu unterscheiden. Heute nimmt man meist an, ein welfischer Ministeriale Anno v. → Blankenburg oder → Heimburg habe hier um 1130 eine *Burg*

gegründet, die 1167 v. Erzb. Wichmann v. → Magdeburg zerstört, aber bereits 1172 von ihrem Besitzer wieder aufgebaut worden sei. Mit größerer Sicherheit bezieht sich wohl auf dieses N. die Nennung eines kgl. Ministerialen Heinrich v. Neindorf im Jahre 1137. Damit wird eine später meist Schenken v. N. genannte, seit dem E. 12. Jh. weit verbreitete u. begüterte Ministerialenfam. erkennbar, die vielleicht als Erbauer der ältesten Burg angesehen werden kann. N. wäre demnach als ein aus dem Besitz Kg. Lothars v. Süpplingenburg ererbter Stützpunkt der Welfen anzusehen. 1261 wird N. als halb. »Offizium« bezeichnet, ohne daß sein Übergang von den Welfen an die Bff. erwähnt wird. Gleichzeitig wurden die → Regensteiner Gff. Pfandinhaber der freilich erst 1310 urk. sicher nachweisbaren Burg. Später wird auch eine Burgkapelle erwähnt. Im Dorf scheinen die Ftt. von Anh.-Aschersleben Gerichtsrechte beansprucht zu haben. Ihre Erben versuchten ihre Ansprüche 1335 durchzusetzen. Nach Rücknahme von den Regensteinern und mehrfachen Verpfändungen ging das Amt N. 1427 an das Halb.-er Domkapitel über. Unter weiteren Pfandinhabern sind von 1429—1573 die v. Hoym zu nennen, 1604 tauschte das Domkapitel das Amt N. mit dem Bf. gegen das Amt → Schneidlingen. Nun wurde N. erneut verpfändet und erst ab 1701 wurde es als landesherrliches Amt verpachtet. Von der großen runden Burganlage mit einer viereckigen kastellartigen *Kernburg* sind ein angeblich rom. *Bergfried* und weitere Reste erhalten. (III) *Schwi*

HTheune, Haus Ns. vergangene Tage, 1905. — LV 258, S. 198. — LV 239, S. 54f., Abb. 87—94. — LV 240, S. 155. — LV 632 (Ha.) S. 178f.

Haynsburg (Kr. Zeitz). H. ist zuerst als namengebender Ort eines von 1185—1223 vorkommenden möglicherweise aus der Fam. v. Breitenbuch stammenden Edelfreien bezeugt, dem die *Burg* vielleicht als Unterlehen der Mgff. v. Meißen anvertraut war. Diese trugen sie schon seit den Zeiten des Mgf. Otto vom Stift → Naumb. zu Lehen. Nach 1238 ging sie wieder in unmittelbaren Besitz der Bff. über, die sie 1295 an den Mgf. verkauften, offenbar als wichtigen Stützpunkt in dem vom Bf. unterstützten Kampf gegen den Kg. 1305 verzichtete der Mgf. auf Betreiben der Bürger von → Zeitz zugunsten des Bfs. auf die Burg, die nunmehr den Bff. als Aufenthaltsort diente und Mittelpunkt des 12 Dörfer umfassenden und wohl im 15. Jh. aus dem Gerichtsbezirk »Roter Graben« herausgelösten, bis 1792 bestehenden Amtes H. war. Von der ältesten Anlage sind nur Reste der Gräben und der *Bergfried* erhalten, dessen Form an die Burgen in Weida und Greiz erinnert. Auf Bf. Peter v. Schleinitz (1434 bis 1463) gehen dann vermutlich alle übrigen Gebäude der Burg zurück. Die wohl erst im 12. Jh. entstandene *Kirche* war ursprünglich Filial der vermutlich älteren Kirche von Breitenbach, bis in der Reform.-Zeit das Verhältnis umgekehrt wurde. (IV) *Schie*

LV 258, S. 319. — LV 527, Bd. 1, S. 178, 324 f.; Bd. 2, S. 143 f. — WSchulz, Z. schönsten Burg i. Kreise (Die H.), in: Zeitzer Heimat 1, 1954, S. 13—16

Hecklingen (Kr. Bernburg/Staßfurt). Die Anfänge des Kl. H. sind bei der Wüstung Kakelingen ö. des jetzigen Ortes etwa auf dem halben Wege zwischen H. und Staßfurt zu suchen. Hier lag die Burg der mit den → Conradsburgern verwandten Herren v. Kakelingen, die unter Heinrich IV. das Gf.-Amt in → Plötzkau erhielten. Es gab wohl schon vor dem 11. Jh. eine Stephanskirche, die im 12. Jh. zum Sitz eines Archidiakonats des Bt. → Halb. erhoben wurde und später das Andreaspatrozinium erhielt. Offenbar an ihr errichtete Gf. Bernhard der Ältere v. Plötzkau als Familienkl. um 1070 ein Kanonikerstift mit 12 Stiftsherren. Dieses wurde um 1130 auf Veranlassung der dem Reformkl. → Gerbstedt angehörenden Irmengard, Schwester der beiden letzten Plötzkauer Gff., um 1130 nach Abbruch der Burg in ein mit Nonnen aus Gerbstedt besetztes Benediktinernonnenkl. umgewandelt, an dessen Spitze nach massivem Eingreifen ihres als Kl.-Vogt wirkenden Großvaters Dietrich v. Plötzkau die erwähnte Irmengard trat. Nach dem Aussterben der Gff. v. Plötzkau 1147 ging die Kl.-Vogtei an die Ask. über, die im benachbarten Hecklingen ein Gut besaßen. Sie hatten hier im frühen 12. Jh. auf dem n. vom Wege nach → Gänsefurth gelegenen Berge die Ortskirche St. Simon und Juda in monte gegründet, die zu Beginn des 16. Jh. verschwunden ist. Um 1160 wurde das Kl. nunmehr von Kakelingen neben den ask. Hof in H. verlegt. Zugleich trat ein Patrozinienwechsel zugunsten des Hl. Georg und des auch in → Ballenstedt von den Askaniern bevorzugt verehrten Hl. Pankratius ein. Bald danach dürfte die noch erhaltene Kl.-Kirche als dreischiffige *Basilika* nach dem gebundenen System mit zwei *Türmen* errichtet worden sein, der zwischen 1230 und 1240 eine *Empore* mit reichem Säulenschmuck angefügt wurde. Gleichzeitig erhielt das Schiff zwischen den Arkaden halbplastische *Engelsfiguren aus Stuck* als bildliche Darstellung von Seligpreisungen. Über fünf Arkaden sind *Köpfe von weltlichen Großen* angebracht, deren Zugehörigkeit zu älteren Grabfiguren und Zuweisung an Gff. aus dem Hause Plötzkau bzw. Ks. Lothar und Ksn. Richenza nicht völlig gesichert ist. Seit etwa 1180 sind die ask. Hzz. v. Sachs.-Wittenberg als Inhaber der Vogtei über Kl. H. nachzuweisen, die sie zwischen 1221 und 1230 vorübergehend an die v. Weterlingen als Untervögte weitergaben.

E. 13. Jh. wurde der Konvent in ein Augustinerinnenstift umgewandelt. Nach dem Aussterben der Hzz. erwarben die Ftt. v. Anh.-Bernburg deren Rechte. 1496 brannte das Kl. ab. Unter anh. Einfluß wurde das Kl. nach der Einführung der Reform. 1559 säkularisiert und das daraus gebildete Gut 1571 an die schon ab 1461 in Gänsefurth seßhaft geword. v. Trotha verkauft. An die Stelle der ehemaligen Klausur trat im 18. Jh. ein schlichtes barockes *Gutshaus*. Die Gemeinde H. unterstand dem Kl. und später der bis 1945 hier angesessenen Gutsherrschaft. Um 1580 waren 150 Haushaltungen vorhanden. Durch das Aufblühen der Kaliindustrie im benachbarten → Staßfurt wuchs auch H. schnell.

Eine Zuckerfabrik, Konservenfabrik und andere Werke siedelten sich an. 1928 wurde H., dem seit 1890 Gänsefurth eingemeindet worden war, daher zur Stadt erhoben (1965: 5000 Ew.).

(IV) *Schwi*

LV 12, S. 274. — LV 120, Bd. 2, S. 537—538. — HBeumann, Z. Frühgeschichte des Kl. H., in: LV 177, Bd. 1, S. 239—293. — LV 258, S. 395. — LV 639, S. 143 f. — LV 634, S. 369. — LV 633, S. 209 f. — FKnoke, D. Kl.-kirche zu H., in: LV 32, Bd. 3, 1883, S. 141—191. — LV 627, S. 155 f. — LV 199, S. 307—311. — KWindschild, Aus H.-s. Vergangenheit, 1900. — EWeyhe, Z. Frühzeit d. H.-er Kl., in: LV 32, Bd. 10, 1907, S. 12—27. — HKlockmann, Ein Streifzug dch. d. Gesch. Alt-H.-s. Staßf.Ztg. 1934. — PvTrotha, D. säkularisierte Kl. zu H. und d. Gegenreform. 1625—1631, in: LV 3, Bd. 3, 1927, S. 35 ff. — WSchubert, D. Ornamente u. Bildwerke der H.-er Kl.-kirche, in: LV 36, Bd. 10, 1935, S. 110—134. — Ders., Sachsenblume u. Sachsenkaiser in d. Kl.-kirche zu H., in: LV 36, Bd. 9, 1934, S. 111—121

Hecklingen → Gänsefurth (OT)

Hedersleben (Kr. Mansfelder Seekreis/Eisleben) ist auf der fruchtbaren Mansfelder Hochfläche am Ursprung der Laweke (Laubach) gelegen. In dem 1060 erstm. genannten »Hadekersleibin« entstand ein Spital, dem vor allem die Edlen v. Hakeborn 1216 Güter in der Umgebung überweisen. Durch weitere Schenkungen entwickelte sich das Spital zu einem Benediktinernonnenkl. Beate Marie virginis, das nach 1264 mit Augustiner-Chorherren besetzt wurde, aber anscheinend zeit seines Bestehens nicht zu besonderer Wirksamkeit gedieh. Im Bauernkrieg 1525 »gepocht«, wurde es von Gf. Gebhart v. → Mansfeld-Mittelort in ein Amt verwandelt, auf dem zeitweilig Mitglieder der hinterortischen Linie in einem an Stelle des alten »castellum in Hederslewe« (1165) erbauten Schloß residierten. 1674 wurden die Marschall v. Bieberstein durch Kauf Inhaber des Amtes, von denen es Kg. Friedrich Wilhelm I. von Preuß. 1737 einlöste und zu einem Schatullamt für seinen Sohn Pz. Ferdinand bestimmte, dessen (illegitime) Nachkommen (v. Waldenburg) es bis M. 19. Jh. besaßen. Von den Kl.-gebäuden ist keine Spur mehr vorhanden. Auf den andern im Ort vorhandenen 2 Ritter- und 2 Freigütern saßen die v. Kesselhut, v. Legat und v. Repgow (→ Reppichau), welches anh. Geschlecht erblich mit dem Reichsschultheißenamt im n. Hassegau belehnt war (1416 z. B.: Heinemann v. Ripkow).
Die vielfach umgebaute *Dorfkirche* war S. Simon und Judas (vor 780 Patrozinien von Hersfeld) geweiht. Ob es sich allerdings um eine Hersfelder Gründung handelt, muß dahingestellt bleiben.

(IV) *Ne*

LV 624, Bd. 19, S. 243—247. — LV 386, Saalisches Mansfeld, S. 61—76. — SReicke, D. dt. Spital u. s. Recht, Bd. 1, 1932, S. 53 ff. u. ö.

Hedersleben (Kr. Quedlinburg/Aschersleben). Als Eigentümer von Gütern zu H. werden 1136 Kl. → Gernrode, 1156 Kl. → Huys-

burg und 1163 das Domstift Goslar genannt. 1253 gründeten die Brüder Albert und Ludwig aus der Fam. der Edelherren von Hakeborn an der ihnen gehörigen Pfarrkirche in H. ein den Hll. Maria und Gertrud geweihtes *Zisterziensernonnenkl.*, an dessen Spitze ihre Schwester Gertrud trat. Die Nonnen kamen wohl erst später aus dem mansfeldischen Kl. → Helfta. Ob zur Errichtung des Kl. eine burgartige Anlage der Stifterfamilie diente, bleibt wegen Mangels aller schriftlichen Nachrichten unbewiesen. Die anfangs offenbar den Ask. gehörende Ortsherrschaft ging nach Aussterben der → ascherslebischen Linie nach 1315 un die Bff. v. → Halb. über. Das wenig bedeutende Kl. litt nach der Reform. an Mitgliedermangel, blieb jedoch dem kath. Glauben treu. Die Dorfgemeinde wurde überwiegend evg. und veranlaßte seit 1547 das Kl. als Inhaber des Kirchenpatronats zur Anstellung evg. Prediger, welche die *Kl.-kirche* neben den Nonnen für den evg. Gottesdienst benutzen durften. Erst 1713 wurde eine eigene *evg. Kirche* vom Kl. erbaut. Die nunmehrige kath. alte Kl.-kirche wurde 1826 wegen Baufälligkeit abgebrochen und 1846 durch einen Neubau ersetzt. 1810 wurde der noch aus 16 Nonnen bestehende Konvent aufgehoben und die künstlerisch wenig bedeutenden, meist im 18. Jh. neu errichteten *Kl.-Gebäude* sowie die Ländereien an die Familie Heyne verkauft. Das Dorf H. zählte 1601 etwa 800 Ew. Um 1800 besaß es eine Ew.-Zahl von über 1000, wovon etwa 170 kath. waren. 1890 hatte es 2614 Ew., eine Zahl die es heute nicht mehr ganz erreicht. (III) *Schwi*
HDümling, Gesch. Nachrichten über d. Kl. u. d. Gemeinde H., 1895. — LV 239, Bd. 1, S. 55 f., Abb. 95

Heiligenthal → **Helmsdorf (OT)**

Heimburg (Kr. Blankenburg/Wernigerode) ist außer der Harzburg die einzige sicher nachweisbare von Ks. Heinrich IV. um 1070 gebaute Burg. Der Burgenbau rief bekanntlich den Widerstand der Sachs. gegen den Ks. hervor. Deshalb belagerten 1073 die sächs. Ftt. die auf einem steilen Berg gelegene Burg, nahmen sie nach Bestechung der Besatzung ein und zerstörten sie. Schon 1115 ging die H., die demnach wieder errichtet worden sein muß, aus der Hand Ks. Heinrichs V. erneut an die sächs. Grossen über und wurde anscheinend damals dem Bf. v. → Halb. überlassen. 1123 wandte sich Hz. Lothar von Sachs. der die nahen Festen → Blankenburg und → Regenstein in den Händen hatte, gegen den Willen verschiedener sächs. Großer seinerseits gegen die von Leuten des Bf.-s v. Halb. verteidigte H. und zerstörte sie abermals. Lothar blieb im Besitz der offenbar bald wieder aufgebauten Burg und überließ sie seinem Ministerialen v. H. Diese Herren v. H. spielten später unter Heinrich dem Löwen eine nicht unbedeutende Rolle, waren sie doch zeitweise hzl. Vögte in Goslar. Zwischen 1263 und 1267 ging H. von dieser Fam. an die Gff. v. Blankenburg-Regenstein über, ohne daß wir

den genauen Anlaß erfahren. Es entstand hier eine Nebenlinie der Gff. an die aber 1344 das gesamte Gut der Gff.-Fam. gelangte. Seither war die H. nur noch Sitz eines Vogtes, der von hier aus ein Amt verwaltete. Am Fuß der Burg bildete sich ein Wirtschaftshof, um den herum das 1434 sogar als »blek« bezeichnete ziemlich große Dorf H. entstand. Ob die Burg im Bauernkrieg zerstört oder vielleicht zugunsten des sich zu einer Domäne entwickelnden Wirtschaftshofes aufgegeben wurde, bleibt unklar. Nach 1599 kam H. als Sitz eines Amtmannes und einer Domäne nach einigem Hin und Her endgültig an das Hzt. Braunschw. 1945 wurde der bisher braunschw. Ort durch Abmachungen der Alliierten mit Sachs.-Anh. vereinigt. (III) *Schwi*

LV 630, Bd. 6: Kr. Blankenburg, S. 140 f. — GBode, D. H. u. ihr erstes Herrengeschlecht, d. Herren v. H., in: Forsch. z. Gesch. d. Harzes 1, 1909. — RKrieg, Burgen u. Schlösser i. Harz, in: LV 43, Bd. 23, 1916. — LV 258, S. 414. — LV 239, Bd. 1, S. 106 ff., Abb. 323, 324. — LV 240, S. 160 ff.

Heldrungen (Kr. Eckartsberga/Artern) wird erstm. um 874 als »Heltrunga« im (gefälschten) Summarium Fuldensee erwähnt und damit — sachlich jedoch unverdächtig — als ehem. Reichsbesitz ausgewiesen. Doch lag dieses H. nicht an der heutigen Stelle, sondern nach Oldisleben zu. Mit Erbauung einer *Wasserburg* am Helderbach siedelten sich die Bewohner auf 12 wurtzinspflichtigen »Markhöfen« (Spangenberg) bei jener an. 1004 gab Ks. Heinrich II. 11 Hufen zu »Haldrungin« entschädigungshalber an das Bt. → Halb. Ein Edelherrengeschlecht v. H. wird neben in H. begüterten Ministerialen von 1120—1435 genannt. Im Fleglerkrieg, den Friedrich v. H. vom Zaune brach, wurde H. eingenommen und Gf. Dietrich v. Honstein mit der Herrschaft belehnt, die Gf. Hans v. Honstein 1479 für 18 000 Gulden an seinen Stiefvater Gf. Gebhard VI. v. → Mansfeld verkaufte. 1512 begann der Bau der mit 6 Rondellen bewehrten *Festung* H. In ihr wurde Thomas Müntzer nach der Schlacht bei Frankenhausen gefoltert und verhört. In der mansfeldischen Teilung von 1563 kam H. an den Gf. Johann Ernst I. Mit der Sequestration 1573 gewann Kursachs. die lange begehrte Oberlehnsherrschaft, doch verzichteten die Gff. v. Mansfeld nach empfangener Entschädigung erst 1685 auf H. Im 30jg. Krieg 4mal belagert, wurde die Festung 1645 geschleift, jedoch unter Hz. August v. Sachs.-Weißenfels in Vaubans Manier (bastioniertes Viereck mit Tor-Lünette) 1664—68 wieder aufgebaut. Erst 1860 wurde H., seit 1815 preuß., aus der Liste der Festungen gestrichen.

Der Ort H. erhielt 1530 Stadtrecht, blieb aber unter Amtsjurisdiktion bis 1842, als die zuvor abgelehnte preuß. Städteordnung eingeführt wurde. (III) *Ne*

LV 385, 4,3, hg. v. CRühlemann, 1913, S. 419—445. — LV 139, Bd. 3, S. 774 ff. — LV 624, Bd. 9, S. 43 ff. — WSchuster, Schloß H., in: LV 29, 1932, S. 41—54. — LNaumann, Skizzen u. Bilder z. e. Heimatkde. d. Kr. E., 1898, Bd. 3, S. 86—89. — LV 433, S. 339—345. — LV 120, Bd. 2, S. 541 f. — LV 258, S. 191. — LV 239, 1, S. 164, Abb. 335—342. — LV 632 (Ha.) S. 181 f.

Helfta, OT v. Eisleben (Kr. Mansfelder Seekreis/Eisleben). Von der Burg des 9. Jh., spätere Kgs.-pfalz auf einer flachen Höhe am W.-rand des Dorfes, sind keine Befestigungsreste mehr sichtbar, dafür sind reiche ma. Funde dort geborgen worden (Museum Eisleben). S-T

Im Hersfelder Zehntverzeichnis vom E. 9. Jh. wird Helpide bzw. Helphideburg genannt. Es wird j. als Glied der verschiedenen fränkischen Militärsiedlungen in einem Gebiet angesehen, in dem dem Kl. Hersfeld die Aufgabe der Heidenmission zukam. Wahrsch. bestand in dieser Zeit in H. bereits ein Kgs.-hof, was aus der Tatsache erschlossen wird, daß Otto I. eine der fränkischen Heiligen Radegundis geweihte *Kirche* hier erbauen ließ, die vielleicht eine Vorgängerin höheren Alters hatte. Später führte diese den Weihenamen der Hl. Gertrud (v. Nivelles), die schon vorher Mitpatronin gewesen war. Durch Otto II. gelangte diese an das Bt. Mers. Der gleiche Herrscher urkundete auf der Reichsburg Helpethinga bzw. Helphedeburg noch 980. Frühestens im 11. Jh. war H. Erzpriestersitz des Archidiakonats Osterbann des Bt. Halb. Die damalige Größe und Bedeutung H.-s ergibt sich aus den 3 vorhandenen Kirchen (Radegundis = Gertrudenkirche = sog. Kleine Klaus hart sw. des Dorfes am Hüttengrund; die Große Klaus zu St. Ruperti = Gumberti 1433, j. verschwunden; *Dorfkirche St. Georg* noch vorhanden). Alt ist vielleicht auch die von Luther erwähnte Judengemeinde (Synagoge bis 1863). Ausgangs des Ma. war H. im Wettbewerb mit → Eisleben offenbar ziemlich heruntergekommen, denn Papst Sixtus vereinigte die drei Pfarrkirchen (parochiales ecclesie institute) des durch Krieg, Brände und Plünderungen herabgesunkenen kleinen Dorfes mit dem Kl. H.

Das Gebiet um H. gehörte zunächst den Pfalzgff. v. Sachs. aus dem Hause Wimmelburg, kam 1038 an Gfn. Cäcilie v. → Sangerhausen, Gemahlin Ludwigs des Bärtigen v. Thür., und als Heiratsgut beider Tochter Adelheit an die Herren von → Wippra, bei denen es bis 1175 blieb. Gegen thür. Erbansprüche setzte sich der Edle Friedrich v. Hakeborn in den Besitz von Burg und Herrschaft H. 1346 erwarben die Gff. v. → Mansfeld Haus, Herrschaft und Gerichtsstuhl H., worauf die v. Hakeborn 1468 und 1477 endgültig verzichteten (geringe Reste der Burg erhalten).

1229 stifteten Gf. Burchard I. v. Mansfeld und seine Gemahlin Elisabeth v. Schwarzburg bei ihrer Burg Mansfeld ein Zisterziensernonnenkl. Beatae Mariae virginis. Dies wurde 1234 nach dem j. wüsten Rothardesdorf nw. Eislebens und 1258 nach H. verlegt. Damit begann trotz vieler Bedrängnisse (1284 Einfall Gebharts v. → Querfurt; 1294 Belagerung Eislebens durch Kg. Adolf v. Nassau; 1342 Verwüstung durch den Hz. v. Braunschw.) der geistesgesch. großartige Abschnitt in der Gesch. des Kl. H. als einer der Brunnenstuben der dt. Mystik. Es erblühten »die Wunderblumen« von H.: zunächst die Äbtissin Gertrud v. Hakeborn, tatkräftige Organisatorin und Initiatorin wissenschaftlich-künst-

lerischer Tätigkeit im Kl.; sodann die »Große Gertrud« unbekannter Herkunft; anfangs hervorragende Grammatikerin, wird diese feurige, großangelegte Frau »theologa« im besten Sinne des Wortes, beginnt sie 1289 mit der Niederschrift ihres Hauptwerkes, des »Gesandten göttlicher Liebe« (Legatus divinae pietatis) und beteiligt sich am sog. Mechthilden- und Gertrudenbuch »Revelationes Mechtildae ac Gertrud«. Weiter Mechthild v. Magd., die Verfasserin des schönsten dt. Mystik-Buches von weiblicher Hand, des »Fließenden Lichtes der Gottheit« und Vorbild zu Dantes Matelda. Schließlich schrieben die Nonnen Mechthild v. Hakeborn (Schwester der Großen Gertrud) und eine sonst nicht näher bekannte Gertrud, die des Lateinischen kundig war, ihre Offenbarungen und Visionen im »Buch der besonderen Gnaden« (liber spezialis gratiae) nieder. Auch der Sang- und Lehrmeisterin (Schulvorstehern) Mechthild v. Wippra ist in diesem Zusammenhang zu gedenken. Die Ereignisse des Jahres 1342 veranlaßten den Kl.-vogt, Gf. Burchard IX. v. Mansfeld, das Kl. 1344 unmittelbar unter die Mauern von Eisleben zu verlegen, wo es als Neu-Helfta bis zum Großen Bauernkrieg weiterbestand. Noch einmal kehrten die Nonnen nach Alt-H. zurück, aber die Reform. bewirkte schließlich die Auflösung des Konvents, die Verschuldung der Gff. aber die Säkularisation des Kl. 1566 verkaufte Gf. Johann Georg v. M.-Eisleben das Kl.-amt H. für 34 000 Goldgulden wiederkäuflich an den westfälischen Adligen Franz v. Kerssenbrock, dessen Enkelin Helene es 1641 an den mit ihr in zweiter Ehe vermählten schwedischen Generalmajor Adam v. Pfuel († 1659) brachte. Kg. Friedrich Wilhelm I. v. Preuß. als Oberlehnsherr löste das Amt 1712 ein und machte es durch Zukauf des Rittergutes der ehem. Ministerialen bzw. Burglehnsinhaber v. Helfta (dann v. Guttenberg und Vitzthum v. Eckstädt) zu einer kgl. Domäne. Auf H.-er Burglehen saßen außerdem die niederen Adelsgeschlecher der Stammer, Butterberg, Benleben, Morungen, Stümpel, Bach und Schultheiß. Die *Reste der got. Kl.-kirche* B. Mariae Virginis dienen heute landwirtschaftlichen Zwecken (j. LPG). Von den einst in der Kl.-kirche befindlichen *Grabsteinen* hat sich der des Stifterehepaares in der St. Andreaskirche in Eisleben erhalten. Er ist der älteste seiner Art im Mansfeldischen. H. wurde seit der Freilassung des Bergbaus 1671 ein Schwerpunkt des Kupferschieferbergbaus. Auf den Flügeln des Erdeborner wie des Froschmühlenstollens wurde lebhafter Abbau betrieben, bis im Jahre 1901—6 bei H. die Hermannsschächte als Großanlagen eröffnet wurden und bis 1924 in Förderung standen. (III) *Ne*

LV 385, Bd. 1/4, S. 430—436. — LV 624, Bd. 19, S. 255—267. — HGrößler, D. Blütezeit des Kl. H. bei Eisleben, in: Programm d. Kgl. Gymnasiums zu E., 1887. — LV 20, S. 474 f. — LV 258, Im Herzen d. Gft., Nr. 117 v. 4. 7., Nr. 180 v. 1. 10. 1952. — OBerger, Aus H.-s Vergangenheit, in: Mansf. Heimatkal. 1922, S. 42—45; 1923, S. 77—82; 1924, S. 57—64; 1929, S. 27—33; 1930, S. 42—48. — Ders., D. Kgs.-hof i. H., in: Mansf. Heimatkde. 3, 1928, Heft 2, S. 6—20. — HGrößler, Geschlechtskunde d. Edelherren v. Hakeborn, in:

LV 50, Bd. 4, 1892, S. 31—84. — Ders., Radegundis, Pzn. v. Thür., Kgn. v. Frankreich, Schutzpatronin v. Poitiers, in: LV 50, Bd. 2, 1888, S. 69—72. — LV 240, S. 168f. — LV 632 (Ha.) S. 94

Helmsdorf, OT v. Heiligenthal (Kr. Mansfelder Seekreis/Hettstedt). Auf dem *»Großen Galgenhügel«*, befindet sich ein Fürsten- oder Häuptlingsgrab der frühen Bronzezeit (Aunjetitzer Kultur), das 1907 bei Anlage des Pauls-Schachtes untersucht wurde. Es besteht aus einem 7 m hohen Hügel von 34 m Durchmesser. Im Innern befand sich ein Steinkegel von 12 m Durchmesser und 3,50 m Höhe, in diesem ein dachförmiges Gerüst aus Eichenstämmen, mit Ton verschmiert und mit Schilf bedeckt. Unter dem Dach lag ein eichener Holzsarg mit einem menschlichen Skelett, dem 1 Armreif, 2 Anhänger, 1 Spiralröllchen, 2 Nadeln aus Gold, 1 Randleistenbeil, 1 Dolch, 1 Meißel aus Bronze, 1 Steinaxt, 1 Gefäß beigegeben waren. Auf dem Sehringsberg bei H. wurde ein Steinpackungsgräberfeld der jüngeren Bronzezeit ausgegraben, wonach eine Kulturgruppe im Ost- und Nordharzvorland den Namen »Helmsdorfer Gruppe« erhielt. (IV) *S-T*

H. Größler, D. Ft.-Grab im großen Galgenhügel am Paulsschacht bei H., in: LV 59, Bd. 6 (1907), S. 1—78. — J. Lechler, D. Gräberfeld a. d. Sehringsberge bei H., in: Mannus, Bd. 16 (1924), S. 385—451

Heringen (Kr. Sangerhausen/Nordhausen). 874 wird »Heringa« zusammen mit Nordhausen in einer Urk. Ludwigs des Deutschen genannt. 1231 erscheint der Pfarrer Conrad von H. als Zeuge in einer Walkenrieder Urk. In der Nähe der Stadt wurden im 12. Jh. flämische Kolonisten in der → Goldenen Aue angesetzt. Im 13. Jh. befand sich H. zunächst im Besitz der Gff. v. → Beichlingen, um 1330 an die Gff. v. Honstein überzugehen, die dort sogleich eine eigene Linie Honstein-H. stifteten. Gf. Dietrich IV. erbaute 1339 ein festes *Schloß* und erhob den mit einer Mauer versehenen Ort zur Stadt. Nach einem Stadtbrand ist das Schloß 1590 in seiner heutigen Form, zwei im rechten Winkel zueinander stehende hohe Gebäude, erneuert worden. H. wurde 1406 und 1407 vergeblich durch ein Reichsaufgebot u. a. aus Nordhausen belagert, nachdem Gf. Dietrich IX. v. Honstein Gewalttätigkeiten gegen das Kl. Walkenried begangen hatte. Seit 1439 ist H. ebenso wie → Kelbra Gemeinschaftsbesitz von Schwarzburg u. Stolberg gewesen. 1815 kam die bisher kursächs. Landeshoheit an Preuß., das 1819 die schwarzburgischen Rechte durch Kauf erwarb. Da aber Stolberg-Stolberg den ihm außer dem nicht verpfändeten Anteil an den Hoheitsrechten zustehenden weiteren Anteil an den Einkünften nur als Pfand an Schwarzburg gegeben hatte, konnte es dessen Rückgabe auf dem Rechtswege durchsetzen. 1836 verkaufte Preuß. daher seine gesamten Rechte am Amt H. an Stolberg-Stolberg. Die Landeshoheit blieb aber weiter preuß. H. war als Stadt unbedeutend und lebte zumeist von der Landwirtschaft. Es hatte 1965: 2950 Ew. (III) *Ti*

GHiller, Gesch. d. Stadt H., 1927. — LV 239, 1, S. 165. — LV 240, S. 170 f. — LV 120, Bd. 2, S. 542—544. — LV 624, Bd. 5: Kr. Sangerhausen, S. 35 ff.

Herrmannsacker → **Ebersburg (Burgruine)**

Herzberg (Kr. Schweinitz/Herzberg). Wo die Straße aus der Leipziger Tieflandsbucht nach Frankfurt/O. als einer der großen transkontinentalen Handelswege des Ma. die Schwarze Elster überschreitet, muß es schon um die M. 12. Jh. oder bald danach zur Anlage einer Kaufmannssiedlung mit *Nikolaikirche* gekommen sein. Das nach W. gerichtete *Torgauer Tor* hieß früher Prettiner Tor und wies somit auf den Elbübergang → Prettin → Dommitzsch hin. Die Gff. v. → Brehna folgten im Zuge der hochma. O.-bewegung dieser Straße und errichteten in H. eine Burg, deren genaue Lage nicht mehr feststellbar ist. Hier residierten sie seit etwa 1184 und unterhielten eine 1254 bezeugte Münze. Bei ihrem Aussterben ging die Landesherrschaft über H. 1290 an die Hzz. v. Sachs.-Wittenberg über. Aus der Kaufmannssiedlung entwickelte sich schon E. 12. Jh. die Stadt unter der Herrschaft der Gff. v. Brehna als eine einfache Anlage an der W.-O.-Straße mit Markterweiterung. 1298 wird H. als »opidum«, 1391 als »civitas« bezeichnet, mit Graben, Wällen und Mauer wurde es schon im 13. Jh. umgeben. 1290 wurde es von einem Schultheißen und Ratsleuten (»scultetus«, »consules«) verwaltet, 1361 stand ein Bürgermeister an der Spitze des Rates. Die 1398 entstandenen Streitigkeiten zwischen dem Rat und den »Viergewerken« (Bäkker, Fleischer, Schuster, Gewandschneider) führten zu der seit 1423 nachweisbaren Beteiligung der Handwerker am Rat, der 1467 auch die Obergerichtsbarkeit erwarb. Ihm gegenüber vertrat der Große Bürgerausschuß (1416) die Interessen der Gemeinde, die durch die »Achtleute« (1429) eine Kontrolle der städtischen Finanzen ausübte. Ein 1. H. 13. Jh. gegründetes Franziskanerkl. wurde später von Augustinern übernommen und bestand bis zu seiner Auflösung in den Jahren 1522—29. Mit der Einrichtung der Straße von Leipzig über → Torgau und H. nach Frankfurt/O. und einer N.-S.-Straße von Jüterbog über H. nach Dresden war die Stadt zu einem bedeutenden Handelsplatz geworden. Unter den Handwerken blühten besonders die Tuchmacherei und die Töpferei. Eine im 14. Jh. bezeugte Judensiedlung unterstreicht die Stellung der Stadt. Im Verbande des Bt.-s Meißen war H. Sitz eines Erzpriesters. Ein 1377 genannter Schulrektor spricht für das frühzeitige Vorhandensein einer Stadtschule. Die auf dem Kirchhof in der Torgauer Vorstadt 1411 erwähnte *Katharinenkirche* stammt ihren Bauformen nach aus der 1. H. 14. Jh.

Die Torgauer und die → Schliebener Vorstadt hatten sich bis zum 15. Jh. zu eigenen Gemeinden unter Richter und Schöppen entwickelt, waren jedoch der Obrigkeit des Rates unterworfen. Die Schliebener Vorstadt an der Straße nach Luckau zwischen der Altstadt und der Schwarzen Elster gelegen, wurde früher auch als

»Kietz« bezeichnet, ist aber nicht zu den älteren burgzugehörigen Kietzen zu rechnen. Die Ackerbesitzer der Stadt hatten sich als die »Hüfner« zu einer eigenen Gemeinschaft mit einem Hufenrichter an der Spitze zusammengefunden. 1474 wurden 177 Bürger gezählt, davon 93 Brau- oder Großerben und 84 Kleinerben, in den Vorstädten wohnten 52 Bürger. 1510 gab es in der Stadt 222, in den beiden Vorstädten 33, bzw. 21 Ansässige, insgesamt also nahezu 1500 Ew., womit die Stadt einen Höhepunkt ihrer Entwicklung erreicht hatte. 1476 erwarb sie die Grundherrschaft über Kaxdorf, 1633 jene über Altherzberg. Die ursprüngliche Nikolaikirche war seit der M. 14. Jh. bis A. 15. Jh. als got. *Backsteinhallenkirche* mit beachtlichen *Deckenmalereien* neu entstanden, infolge eines zeitlich nicht festzulegenden Patrozinienwechsels nunmehr als *Marienkirche*.

Nach 1500 machten sich Zeichen eines wirtschaftlichen Niedergangs und nachlassenden Wohlstandes bemerkbar. Die Stadt wurde von ihrer immediaten Stellung unter dem Kf. mehr und mehr abgedrängt und der Botmäßigkeit des Amtes → Schweinitz unterworfen. Die Reform. begann 1522 mit der Berufung eines neuen Pfarrers. Die Kl.-kirche diente seit ihrer Profanierung als Brauhaus bis zum Abbruch nach dem Brande von 1868. Aus einem Teil der Kl.-gebäude wurde 1575 das *Rathaus,* die übrigen Kl.-baulichkeiten sind unkenntlich noch in anderer Funktion erhalten geblieben. 1529 wurde H. zum Sitz eines evg. Superintendenten. Die Schulordnung von 1538 stellte die Lateinschule auf eine verbesserte Grundlage. 1578 fand in der Stadt ein Religionsgespräch zwischen Kursachs., Brand., Braunschw. und anderen evg. Reichsständen wegen des Kryptokalvinismus statt. Die wirtschaftliche Entwicklung stand weitgehend still. 1697 wurden 271 ansässige und 25 unansässige Bürger (= etwa 1500 Ew.) 1818: 2005 Einwohner gezählt.

Im 19. Jh. wurde H. durch die neuen Verkehrsverhältnisse spürbar benachteiligt, indem die Staatschaussee von Jüterbog nach Dresden ö., die parallel dazu verlaufende Bahnlinie 1848 w. an der Stadt vorbeigeführt wurden und die große W.-O.-Eisenbahn von → Halle über Torgau nach Cottbus 1871/72 den H.-er Raum überhaupt nicht berührte. Eine 1898 eröffnete, über H. geleitete Nebenbahn → Falkenberg—Uckro bildete keinen Ersatz für die verlorengegangene Stellung im großen W.-O.-Verkehr. H. konnte deshalb nicht in dem Maße am industriellen Aufschwung teilnehmen, wie es seiner einstigen wirtschaftlichen Stellung entsprochen hätte. Erst im 19. Jh. entstand eine nur wenig hervortretende Industrie (Fabriken für Maschinen, Armaturen, Möbel, Kartoffelstärke, Stiefel). Beim Übergang H.-s von Sachsen an Preuß. 1815 war H. Sitz der Kreisbehörden des neugebildeten Kreises → Schweinitz geworden, so daß seine Bedeutung nunmehr vorwiegend darin besteht, regionales Zentrum in administrativer und wirtschaftlicher Hinsicht für ein meist landwirtschaftliches Gebiet zu sein. (V) *Bla*

LV 120, Bd. 2, S. 544—546. — JCSchulze, Chron. d. ehem. Chur- u. j.-igen Kr.-Stadt H., 1842. — KPallas, Gesch. d. Stadt H., 1901. — WWenzel, Ortsnamen d. Schweinitzer Landes, 1964, S. 37. — LV 140, Erläut.-Bd. 2, S. 186

Hessen (Kr. Wolfenbüttel/Halberstadt). 966 schenkte Otto I. einem Gf. Mamaco Besitz in H. 1129 tritt erstmals eine Fam. des niederen Adels auf, die sich nach dem Ort nennt, so daß die Entstehung der späteren *Burg* um diese Zeit angenommen werden kann. Nach dem Aussterben der v. H. waren von 1313 bis 1343 die Gff. v. → Regenstein und dann die Hzz. v. Braunschw. im Besitz der Burg. Offenbar wurde erst damals der sog. Hessendamm durch das → Große Bruch ausgebaut und am Ende mit einem Festungsturm und der stark ausgebauten Burg H. gesichert, so daß der bisher über Hornburg verlaufende Hauptverkehr von Braunschw. nach → Halb.—Leipzig nun hier entlangging. Deshalb setzte sich die Stadt Braunschw. 1355—1408 vorübergehend in den Pfandbesitz der Burg und baute sie weiter aus. Nach weiteren Verpfändungen, u. a. an die v. der Schulenburg, wurde H. ab 1560 von Hz. Julius v. Braunschw. öfter als Residenz benutzt und zu diesem Zweck besonders der W.-Flügel der *Oberburg* erweitert. Auch der alte *Bergfried* erhielt einen neuen Helm. Der in der *Unterburg* befindliche *Bergfried* wurde ebenso ausgestaltet, und neben dem Torgebäude ein *Renaissanceflügel* angefügt. Daneben war noch ein großer Wirtschaftshof vorhanden. Seit E. 16. Jh. war H. noch einige Zeit Sitz verwitweter braunschw. Hznn. Dann spielte es nur noch als Domäne eine Rolle. Das große Dorf, das 1932 2000 Ew. zählte, besaß Zuckerfabrik und Dampfziegelei. Es kam 1942 im Zuge einer Grenzbereinigung von Braunschw. an die damalige Provinz Sachs. (I) *Schwi*

LV 630, Bd. 3: Kr. Wolfenbüttel, S. 187 ff. — LV 258, S. 336 f. — LV 240, S. 173—175. — LV 632 (Ma.) S. 191 f. — PRühland, EKegel, 1000 Jahre H., 1966

Hettstedt (Kr. Mansfelder Gebirgskreis/Hettstedt). Das am l. Ufer der Harzwipper gelegene Dorf H. war zunächst unbedeutend gegenüber dem später wüsten Wesenstedt, dessen St. Eustachiuskirche die Mutter der Hettstedter *St. Jakobs-Kirche* werden sollte. Im Schwabengau gelegen, gehörte der »locus Heiczstete« (so 1046), → Halb.-er Diözese und aschersleb ischen Archidiakonats, später zur Herrschaft → Arnstein. Zweifellos steckt in der mündlichen Tradition von den zwei fabelhaften Berghäuern Neucke (auch Necke) und Nappian (→ Welfesholz), die auf dem nahen Kupferberg 1199 den Bergbau auf Kupferschiefer aufgenommen haben sollen, ein historischer Kern. Denn 1223 übereignet Albrecht v. Arnstein den »mons qui cupreus dicitur« in H. dem daselbst zu erbauenden Hospital. Ein auf dem Kupferberge um 1250 von Mechthilde v. Arnstein gegründetes Kl. wurde bald nach → (Ober)-Wiederstedt verlegt. Der starke Zulauf von Bergleuten hatte den Bau einer grundherrlichen *Burg* an der Wipper (teil-

weise erhalten) und die rasche Entwicklung des Dorfes zur »civitas« (1283) bzw. zur »stad« (1334) zur Folge. Nach dem Aussterben der Arnsteiner (E. 13. Jh.) fiel H. an die Gff. v. → Falkenstein (bis 1334). Nach dem E. der Halb.-er Bfs.-fehde mit den → Regensteiner Gff. wurde H. 1351 an den Bf. v. Halb. abgetreten, das Schloß jedoch 1394 an die Gff. v. → Mansfeld verkauft. Nach wechselnden Lehnsstreitigkeiten, der Rückzahlung der Kaufsumme für das Schloß und nach pfandrechtlichen Auseinandersetzungen widersetzte sich die Stadt der 1437 schiedssprüchlich gebotenen Rückgabe des Schlosses und wurde daraufhin 1439 vom mansfeldischen Oberlehnsherrn, dem Kf. v. Sachs., erobert und den Gff. v. Mansfeld zu Lehen gegeben. Endgültig unter kursächs. Oberhoheit kam H. durch die Lehnspermutation von 1573. Nach dem Aussterben der Gff. 1780 wurde die Stadt kursächs., 1815 preuß.

Von der *Stadtbefestigung* sind ansehnliche Reste erhalten. Die Innenstadt besteht aus dem ehem. Dorf und dem sich s. anschließenden Straßenmarkt, der molmeckischen Vorstadt im SW unmittelbar anschließend, dem Freimarkt l. der Wipper (1444 bestätigt), dem schon genannten Kupferberg und der diesen zu ²/₃ umschließenden Breite. Kupferberg und Breite wurden 1879 in H. eingemeindet. Die Reform. fand 1529 in H. Eingang. Wirtschaftlich lebte die Stadt im Ma. vom Kupferschieferbergbau und von der Bierbrauerei, sowie vom Getreideumschlag hauptsächlich zur Ernährung der Bergleute. Als nach dem 30jg. Kriege der Bergbau mehr nach dem Muldeninneren rückte, fand ein großer Teil der Ew. sein Brot in den Schmelzhütten der Umgebung. H. erhob sich vom 14.—16. Jh. durchaus über den Charakter kleiner Ackerbürgerstädte; davon zeugen die 1413 neu erbaute und verselbständigte got. *Jakobikirche, Johanniskirche* und *-Hospital* von 1506, das 1451 gegründete und 1525 zerstörte Karmeliterkl., die noch erhaltene schlichte *Gangolfskapelle* auf dem Kupferberg, aber auch eine gewisse geistige Kultur, von der Spangenberg berichtet, und deren lebendiger Zeuge der Pfarrer, Historiker und Dichter geistlicher Schauspiele, Andreas Hoppenrod (1524—1584), war. Dem entsprach die ansehnliche Ew.-zahl von 4150 Seelen (1573), die nach erheblichen Schwankungen durch Seuchen 1807 auf 2719 abgesunken war. Seit 1908 (Erbauung des Kupfer- und Messingwerkes) dehnte sich die Stadt nebst Vorstädten rasch in Richtung des Molmeckschen und des Hadeborn-Grundes aus. Zuvor war schon das Burgörnersche Neudorf entstanden, hier der Bahnhof H. (1877 und 1896). Um die Jahrhundertwende kennzeichnete eine gewisse Differenzierung das H.-er Wirtschaftsleben (Pianofortefabrikation, Tabakverarbeitung, Gerberei), während heute neben den Kupfer-, Blei- und Silber-Hütten des Mansfeld-Kombinats die weit s. der Stadt gelegenen und in steter Ausdehnung begriffenen Vereinigten NE-Metall-Halbzeugwerke Hettstedt das wirtschaftliche Rückgrat der Stadt bilden. (III) *Ne*
LV 385, Bd. 3/4, S. 240—305. — HGrößler, Überblick über d. Gesch. d. Stadt

H., in LV 41, Bd. 37, 1904, S. 152—165. — PJMeier, D. Grundriß d. Altstadt H., in: Korr.-Bl. d. Gesamtvereins, 57, 1909, Sp. 113. — HEberius, H. im 30jg. Kriege, in: Mansf. Heimatkal., 1923, S. 38 f. — Peregrinus (= EFreygang), H. (Südharz). Ein Städtebild, 1928. — LV 624, Bd. 18, S. 72—96. — LV 120, Bd. 2, S. 546—550. — ENeuß, H., Wiege d. Kupferschieferbergbaus, in: Mansfelder LDZ 1954: Nrr. 263, 274, 282; 1955: Nrr. 35, 41, 50, 57, 63, 69, 74, 80, 87. — LV 632 (Ha.) S. 184—186

Heuckewalde (Kr. Zeitz). Der Besitz des Dorfes H., dessen Name und Siedlungsform auf eine Rodung durch dt. Bauern schließen lassen, wurde samt der Kirche 1152 dem Kl. → Posa bestätigt. Im folgenden Jahre nannte sich H. erstm. ein Ministeriale des Stifts → Naumb., dessen Fam. bis 1273 nachweisbar ist. Im bfl. Besitz, wenn auch mit Unterbrechungen durch Verpfändungen, blieb H., bis es 1435 die von Kreutzen kauften, die dort noch 1573 ansässig waren. 1606—1685 besaß die reiche, aus Hamburg stammende Leipziger Kaufherrenfamilie (v.) Anckelmann H. 1685 kauften es die v. Pflug. Die Anfänge des von Gräben umgebenen *Schlosses* gehen noch auf das 12. Jh. zurück, wo der *Turm* errichtet und offenbar eine kastellartige Burg geplant wurde. Erst nach dem Übergang an die von Kreutzen wurde der Bau vervollständigt. (IV) *Schie*

LV 258, S. 319f. — WSchulz, Vier Burgen um Zeitz, in: Zeitzer Heimat 6, 1959, S. 25 ff. — LV 632 (Ha.) S. 186f.

Heygendorf (Kr. Weimar/Artern). In dem in fruchtbarer Gegend an der unteren Helme gelegenen, schon in einem Hersfelder Zehntverzeichnis vom E. 9. Jh. aufgeführten Dorf H. hatten im 18. Jh. die Gff. v. → Mansfeld Grundbesitz, den sie dem Kl. → Sittichenbach schenkten. Seit dem 15. Jh. gehörte H. zu dem aus einem Teil der ehem. Pfalzgft. Sachs. gebildeten Amt → Allstedt und teilte seitdem dessen Schicksal. Das wohl aus altem Kl.-Besitz hervorgegangene Rittergut H., das die Patrimonialgerichtsbarkeit über H. und Schaafsdorf besaß, hatte rund drei Jhh. lang die Fam. v. Geusau inne. 1805 zog es Hz. Carl August v. Sachs.-Weimar als erledigtes Lehen ein und überwies die Gerichtsbarkeit dem Amt Allstedt. Das *Gut* schenkte er der Weimarer Schauspielerin Karoline Jagemann (1777—1848), seiner anerkannten Geliebten, der er 1809 den Adelsstand und den Namen v. H. verlieh. Das weimarische H. kam erst 1944 zur Provinz Sachs. (III) *Hu*

LV 631: Sachs.-Weimar-Eisenach, Bd. 2, S. 279 ff. — LKronfeld, Landeskde. d. Großhzt. Sachs.-Weimar-Eisenach, T. 2, 1879, S. 180. — Die Erinnerungen d. Karoline Jagemann . . ., hg. v. EvBamberg, 1926

Hillersleben (Kr. Haldensleben). Unsicher ist es, ob die 1153 in H. als abgebrochen erwähnte Burg bereits auf ein höheres Alter zurückblicken konnte, oder ob sie eine jüngere erst zum Schutz des Kl. erbaute Anlage war. Sie war wohl nur klein und lag jenseits der Ohre unmittelbar s. des Kl. Jedenfalls nannte sich Gf. Otto

v. → Ammensleben zwischen 1135 und 1154 nach H., wo er nicht nur die Vogtei über das Kl. besaß, sondern offenbar auch einen Hauptwohnsitz hatte. Die historische Bedeutung von H. beruht mehr noch auf seinem v. Thietmar v. Merseburg 1002 erstmals genannten *Benediktinernonnenkl.*, das dem besonders unter Otto I. verehrten Hl. Laurentius, daneben auch den Hll. Petrus und Stephan geweiht war. Es dürfte um 960 erstm. gegründet worden sein, fiel aber bereits unter Ks. Otto III. wieder einer Zerstörung durch die Slawen anheim, welche die Nonnen entführten. 1022 errichteten Erzb. Gero v. → Magd. und seine Schwester Ennihilde v. Domersleben als Hauskl. ihrer Familie in H. wiederum einen Benediktiner-Konvent. Die damals erbaute Kirche gab wahrscheinlich die Grundlage mindestens für die Ausmaße der späteren Ausgestaltung ab. Im 11. Jh. trat vorübergehend ein Kanonikerstift an die Stelle der Benediktiner. 1096 übergab der reformeifrige Bf. Herrand v. → Halb. das Stift den der Richtung von Gorze angehörenden Mönchen von → Ilsenburg. Diese Reform erfolgte auf Bitten der Nichte des Bf.-s, Alesindis von Eilikendorf und ihrer Söhne, welche die Neugründung nunmehr als ihr Familienkl. ansahen und ihrer Fam. die Vogtei bewahren wollten. Ihre Nachfolger als Vögte wurden dann die Gff. v. Ammensleben. 1109 unterstellte Gf. Milo v. Ammensleben das Kl. mit Hilfe des Bf. Reinhard v. Halb. dem päpstl. Schutz und ließ sich nach Ilsenburger Observanz die Erbfolge in der Vogtei wenigstens für seine direkte männliche Nachkommenschaft zusichern. Über diese Fragen kam es nach dem Tode Gf. Ottos v. H., Sohn Milos, zu erheblichen Schwierigkeiten, zumal die Bff. v. Halb. nunmehr selbst den Erwerb der Vogtei anstrebten. Der Konvent nahm deshalb mehrere Urk.-fälschungen vor. Ein 1214 unternommener Versuch der Bff. in dieser Richtung scheiterte allerdings noch an den nunmehr als Vögte wirkenden Gff. v. Regenstein. Erst 1272 gelang es diese auszukaufen. Mitte des 12. Jh. wurde an den *Kl.-anlagen* gebaut, doch wurden diese wohl 1179 bei den Kämpfen um Heinrich den Löwen wieder zerstört. Die nur noch teilweise erhaltene jetzige *Kirche* verdankt ihre Errichtung nach »Hirsauer« Schema wohl erst dem E. 12. Jh. 1550 und im 30jg. Krieg geriet sie in starken Verfall. Es blieben im wesentlichen nur das Langhaus, Teile des Querhauses und der Unterteil der Türme erhalten. Der Bau wurde 1832 in stark verkleinerter Form für den Gebrauch der Ortsgemeinde restauriert und erhielt außer einer neuen Apsis erst damals die beiden hochragenden *Türme*. Die noch erhaltenen Teile der *Klausur* und des *Kreuzganges* entstammen dem 13. Jh. Im gleichen Zeitraum erreichte das Kl. nicht zuletzt durch seine ertragreichen Güter einen Höhepunkt seiner Gesch. Der Abt erhielt in dieser Zeit das Recht zum Tragen der Pontifikalien. Sogar eine Reform des Mutterkl. Ilsenburg wurde 1254 von Abt Gerhard von H. aus durchgeführt. Um 1400 erworbene Ablaßprivilegien und die als Wallfahrtsort damals sehr beliebte Kapelle in dem später wüsten

Dornstedt hoben noch einmal die klösterlichen Einkünfte. Zu Beginn der Reform.-Zeit blieb der Konvent zunächst noch längere Zeit kath., obwohl sich die wirtschaftliche Lage zusehends verschlechterte. Als es 1550 zwischen den in Reichsacht befindlichen Magd.-ern und dem Kondottiere Hz. Georg v. Mecklenburg zu einer Schlacht bei H. kam, in der die Bürger besiegt wurden, fiel das Kl. der Ausplünderung und weitgehenden Zerstörung durch die Truppen des Söldnerführers anheim. 1577 erfolgte doch noch die Annahme der Reform. durch die Mönche, an der die zeitweilige durch das Restitutionsedikt erzwungene Rückkehr zum alten Glauben von 1629—1631 nichts mehr ändern konnte. 1632 nahm das Magd.-er Domkapitel das Kl. an sich, mußte es aber 1687 dem Kf. v. Brand. als neuem Landesherrn käuflich überlassen. Seither war H. Domänenamt, dessen Einkünfte zu Beginn des 18. Jh. vorübergehend für die Ausstattung der theologischen Fakultät der Universität → Halle verwendet wurden. Das Amt ging 1935 an die Heeresverwaltung über, die damals n. des Ortes in der → Letzlinger Heide einen großen Schießplatz einrichtete. (I) *Schwi*

LV 626, Bd. 1: Kr. Haldensleben, S. 374—389 (mit der ält. Lit.). — LV 436, T. 2, S. 1—38. — OLaeger, Zur Geschichte des Kl. H., in LV 24, Bd. 1, 1934, S. 1—42. — E. v. Ottenthal, Die Urkundenfälschungen von H., in: Papsttum und Kaisertum... P. Kehr dargebracht, 1926. — H. Beumann, Zur Frühgeschichte des Kl. H., in: LV 22, Bd. 14, 1938, S. 82—130. — LV 258, S. 348 f. — LV 327, bes. S. 30 ff. — KHallinger, Gorze-Kluny, 1971, Bd. 1, S. 411 ff. — LV 353, S. 84 ff. — LV 632 (Ma.) S. 192 f. m. Plan. — LV 353, S. 70 ff. LV 843, S. 132 ff.

Hindenburg (Kr. Osterburg). Höchstwahrsch. nannte sich nach diesem Ort eine 1196—1208 mit den Brüdern Otto, Reiner und Friedrich v. H. auftretende Ministerialenfam., die später mit den Mgff. v. Brand. in die Neumark und dann nach Pommern kam. Nach ihrem Aussterben im Jahre 1789 fügte Johann Gottfried Otto v. Beneckendorff auf Keimkallen bei Heiligenbeil in Ostpreuß., aus einer bald nach 1200 in der → Altm. und 1404 ebenfalls in der Neumark zuerst vorkommenden Adelsfam., als Erbe seines Großonkels Otto Friedrich II. v. Hindenburg dessen Fam.-namen dem seiner Fam. hinzu. Sein Urenkel Paul v. Beneckendorff und Hindenburg (1847—1934), der Generalfeldmarschall des Ersten Weltkrieges und spätere zweite Reichspräsident, führte, wie viele Angehörige des Geschlechts, meist allein den von seiner Fam. erst später angenommenen zweiten Namen v. H. Er besuchte die Heimat seines Geschlechts im Jahre 1909. — Eine im 18. und sogar noch im frühen 20. Jh. erkennbare Burg wird nw. der *Kirche* vermutet. 1436 erließ hier bei einer großen Versammlung Mgf. Johann v. Brand. die erste erhaltene Deichordnung für alle »die to den Dyken gehoren und in der Drenke sitten«. (II) *Schwi*

LV 625, Bd. 4: Kr. Osterburg, S. 136—139. — LV 194, S. 196. — GZiegler, H. im Kr. Osterburg, in: Nachrichtenbll. d. Landelektrizität Gardelegen 14, 1935, S. 52—53. — LV 748, S. 638 u. ö.

Hötensleben (Kr. Haldensleben/Oschersleben). Das bereits im 9. Jh. als »Hokinasluuu« nachweisbare H. lag an einem Übergang über die Aueniederung, der hier von dem wichtigen Dietweg s. des Elms von Hildesheim bzw. Braunschw. nach → Magd. überschritten wurde. Der auf braunschw. Territorium befindliche Fährturm w. von H. war daher zeitweilig im Besitz der Stadt B. In H. gab es schon sehr früh Besitz des Kl. Werden-St. Ludgeri in Helmstedt und des Bf.-s Meinwerk von Paderborn. Zahlreiche andere Kll. und Adelsfam. konnten hier ebenfalls Grundbesitz erwerben. Die erst 1251 erwähnte *Burg*, die den Aue-Übergang sperrte, war damals im Besitz eines Jordanus v. H. Sie dürfte aber wesentlich älter sein. 1245 ging sie in das Erzbt. Magd. über und wurde nach zahlreichen Verpfändungen seit dem 16. Jh. meist als landesherrliches Amt verwaltet. 1645 kam H. an den schwedischen Heerführer Gf. Königsmarck, der es 1662 an den Lgf. Friedrich II. v. Hessen-Homburg verkaufte (Vorbild für Kleists Drama). Dieser hat sich aber hier kaum aufgehalten. H. blieb im Besitz seiner Nachkommen und ging durch Erbschaft 1867 an die Großhzg. v. Hessen-Darmstadt über, die es erst 1915 verkauften. Von der Burg ist nur ein Graben und das an ihrer Stelle errichtete *barocke Amtshaus* erhalten. Das Dorf H. entwickelte sich infolge der M. 19. Jh. einsetzenden Braunkohlenförderung in der Nachbarschaft zu einer großen Bergarbeitersiedlung mit 1965 3900 Ew.
(I) *Schwi*

CStieger, Nachr. ü. d. Dorf H., 1864. — LV 239, Bd. 1, S. 56, Abb. 96—97. — LV 436, Bd. 2, S. 599—604. — RAmmann, Chronik d. Gem. H., 1954 (Masch.). LV 626, Bd. (1): Kr. Haldensleben S. 396—406. — LV 258, S. 368 f.

Hohenmölsen (Kr. Weißenfels/Hohenmölsen). Auf einem w. der Stadt in das Rippachtal vorspringenden Hügel ist am W.-ende ein Burghügel aufgesetzt, der noch E. 18. Jh. Reste eines Turmes gezeigt haben soll. Ein vorgelegter *Wall* ist teilweise erhalten, mehrere Brandschichten und frühdt. Scherben wie solche des 11./12. Jh. wurden ermittelt. Verm. handelt es sich um die 1080 genannte »munitio Milsin«. Doch fand die Schlacht zwischen Ks. Heinrich IV. und dem Gegenkg. Rudolf von Schwaben vom 15. 10. 1080 nicht, wie früher angenommen wurde, bei H. statt, sondern am W.-ufer der Elster, vermutl. bei → Zeitz oder bei Pegau. Der in günstiger Lage auf einer Hochfläche am Rande des Rippachtales angelegte Ort wird 1236 als Stadt bezeichnet. Damals fand die Inkorporation der *Kirche* in das Moritzkl. zu → Naumb. statt, wobei die Verbindung mit dem urspr. wohl mit H. eine Parochie bildenden Wehlitz getrennt wurde, dessen Filial H. später erneut bis 1612 war. Stadtgründer sind vermutlich die Wettiner gewesen, die seit dem 12. Jh. Herren über H. waren, und den Markt H. 1285 dem von ihnen gegründeten Klarenkl. in → Weißenfels schenkten. Doch haben möglicherweise im 12. Jh. (1164) auch naumb. Ministeriale in H. gesessen. Zu dem seit dem 16. Jh. bezeugten Ägidienmarkt kam später ein Viehmarkt. Ein Brand

vernichtete 1578 einen großen Teil der Stadt. 1592 wurde die Kirche, danach das *Rathaus* wieder aufgebaut. Beide Gebäude fielen 1639 der Einäscherung der Stadt durch die Schweden zum Opfer und wurden in der Zeit von 1644 bis etwa 1669 erneut errichtet. H., das auch Sitz eines Gerichtsstuhles war, blieb bis zur M. 19. Jh. ein unbedeutendes Ackerbürgerstädtchen, bis der Braunkohlenabbau in der Umgebung zur Ansiedlung der entsprechenden Industrie und zu einer starken Bevölkerungsvermehrung führte. Seit 1952 ist H. auch Sitz des aus Teilen der Krr. Zeitz und Weißenfels gebildeten Kr. H. (IV) *Schie*

LV 120 Bd. 2, S. 550. — LV 258, S. 238. — LV 632 (Ha.) S. 188 f.

Hohenprießnitz (Kr. Delitzsch/Eilenburg) gehörte unter der Oberherrschaft der meißnischen Mgff. in den Burgbezirk → Eilenburg, scheint aber bald nach 1378 aus dem wettinischen Machtbereich herausgeschält worden zu sein, da es 1445 nicht mehr Zubehör des Schlosses Eilenburg ist. Die frühen Inhaber des altschriftsässigen Rittergutes sind nicht bekannt. E. 15. Jh. gehört H. den Spiegel auf → Gruna. Um 1565 nimmt ein Zweig dieses Geschlechts seinen Wohnsitz auf H. Aus dieser Zeit (1587 und 1599) stammen die *Grabsteine* der Gutsherren in der nach 1650 neu erbauten *Kirche*, vielleicht auch ältere Teile des schlichten dreiflügeligen *Schlosses*, das im 18. Jh. seine heutige Gestalt erhielt (j. Institut f. Lehrerbildung). Friedrich Spiegel verkaufte H. 1625 an den Obristen Karl. v. Goldstein (1570—1628), bekannt als der tapfere Verteidiger von Colmar 1601. Nach mehrfachem Wechsel (1673 Vitzthum v. Eckstädt, 1675 v. Klengel, 1699 Kammerpräsident v. Imhoff; dieser war einer der kursächs. Unterhändler beim Abschluß des → Altranstädter Friedens. Von Kf. August gefangengesetzt, erkaufte er sich 1714 für 40 000 Taler die Freiheit, zog sich auf H. zurück und starb dort 1721) ging H. 1724 durch Kauf an den bereits 1717 als Edler v. Hohenthal geadelten Leipziger Handelsherrn Peter Hohmann über, dessen zu Grafen aufgestiegene Nachkommen es bis 1945 besaßen (→ Dölkau). In dem von dem eigentlichen Schöpfer des Parkes von → Wörlitz Joh. Leopold Schoch d. Ä. (1728—1793) im englischen Stil angelegten *Garten* v. H. befindet sich ein *Denkmal* für den 1870 gefallenen Gf. Lothar; ein anderes bekundete die Beziehungen der Hohenthals zum Dresdener Hofe. (IV) *Ne*

WBüchting, PPlaten, Gesch. d. Stadt Eilenburg u. ihrer Umgebung, 1923, S. 211 f. — LV 245, S. 67. — LV 632 (Dr.) S. 171

Hohenthurm (Kr. Saalkreis). Hier wird das Diluvium von zahlreichen Porphyrkuppen durchstoßen, die sich trefflich zu Burgen und Landwarten eigneten (→ Landsberg, → Niemberg), so auch von H. Möglicherweise geht die Anlage des als Rest einer größeren *Burg* erhaltenen *Hohen Turmes* auf wettinische Zeiten zurück. Merkwürdig ist die unmittelbar an den Turm

angebaute rom. *Dorfkirche*. Die Burg, an der Grenze des Osterlandes zum Erzbt. → Magd. gelegen, sicherte die Heerstraße → Halle— → Wittenberg, die hier von der alten Leipzig-Lüneburger Straße gekreuzt wurde. In den Kämpfen Albrechts des Entarteten (1240—1314) mit seinen Söhnen wurde auch H. an die ask. Mgff. verpfändet, von denen es wieder als Pfand an Hz. Magnus v. Braunschw. kam, alsdann aber von Friedrich dem Ernsthaften v. Meißen (1310—1349) zurückgekauft wurde. 1347 kam H. endgültig an Magd.

Auf H. saß ein Landsberger Burgmannengeschlecht, das 1244 mit »Arnoldus de alta turri« erstm. in Erscheinung tritt und 1398 ausstarb. Von den späteren Besitzern sind vornehmlich die v. Rauchhaupt (1438 mit Unterbrechungen bis 1653) zu nennen, seit 1836 der sächs. Kammerherr v. Wuthenau, dessen Sohn Max 1911 in den erblichen Gf.-stand erhoben wurde. Seine Gattin war eine Schwester der Gfn. Chotek, die mit ihrem ihr morganat. angetrauten Gemahl, Erzhz.-Thronfolger Franz-Ferdinand v. Österreich, am 28. 6. 1914 in Sarajewo ermordet wurde (j. Lehr- und Versuchsgut der Dt. Akademie der Landwirtschaftswissenschaften u. LPG). (IV) *Ne*

LV 449, Bd. 2, S. 905 f. — LV 451, Bd. 4, S. 270—281. — LV 624, NR Bd. 1, S. 499—502. — LV 258, S. 286. — LV 239, Bd. 1, S. 166, Abb. 546—548. — Wil, H., in: Nachrichtenbl. d. Landelektrizität, Saalkr. und Bitterfeld 8, 1929, S. 51. — LV 632 (Ha.) S. 189f.

Hohenziatz (Kr. Jerichow I/Burg). Das »Ziazinauizi« einer Urk. Ottos III. von 992 ist wohl der jetzige Ortsteil Lüttgenziatz. Dieses wird dann erst wieder 1383—1403 als Plothoscher Besitz genannt. Diese bleiben auch immer Lehnsherren. In der sumpfigen Ihleniederung stand vermutlich auch das 1376 erwähnte »Haus« des Ritters Timo Krucken. Das Gutsgelände zeichnet sich deutlich als Sumpf- bzw. Wasserburg ab. 1527 ist der Ort wüst. 1617 ging die Flur von den v. Arnstedt auf die Brand v. Lindau, 1752 wieder unmittelbar auf die v. Plotho über. Um 1800 war Lüttgenziatz Vorwerk, 1843 Rittergut. In dem in der Kolonisationszeit (1187 »villa Zojas«) gegründeten, unregelmäßig angelegten Ort H. liegt auf dem höchsten Punkt des Ihleufers die romanische *Feldsteinkirche* St. Stephani (Patronat 1308 Kloster Lehnin), in deren Apsis sich unter Kalkputz Reste von *Tier-* und *Menschendarstellungen* fanden. H. war zunächst unmittelbar erzbl. → magd. (Burgward → Loburg); 1420 wird es an die v. Arnstedt verlehnt. Das Gut befand sich 1620—1725 in Händen der Brand v. Lindau (*Grabsteine* bzw. *Gruft-Kapelle* in der Kirche). 1533 ist H. Magd.-er Zollstation an der Straße nach Brand. Bis 1819 war in H. die umfangreiche Posthalterei der Cleveschen Post nach Berlin. (II) *Rö*

LV 624, Bd. 21: Krr. Jerichow, S. 114—116, 196. — LV 73, Bd. 9: Wüstungskde. d. Krr. Jerichow, S. 257 f., 361 f. — ThAnsorge, Gesch. d. Ortsch. H. u. Lüttgenziatz, in: Tagebl. f. d. Jerichower Krr., 1913, S. 52 — LV 258, S. 362

Holleben (Kr. Merseburg/Saalkreis). Die im Hersfelder Zehntverzeichnis (880—899) als urbs Hunlebaburg bezeugte karolingische Burg und der 1091 genannte Burgward Hunliebi lagen im Ortsteil Burg. Es sind keine sichtbaren Befestigungsreste mehr vorhanden. Mittelslaw. und blaugraue Scherben des 13. Jh. S-T H. liegt an der kl. Saale (Mühlgraben), die den eigentlichen Ort von dem mit einem Wassergraben umgebenen Dorfteil »Burg« trennt. H. fügte sich als Burgward-Hauptort (1091 »in burgwardo H.«) in die Grenzverteidigung an der Saale. Es war Erzpriestersitz im Osterbanne des Bts. → Halb. Hier erwarben das Bt. → Mers., das Kl. → Roßleben, vor allem aber das Petri-Kl. zu Mers. Güter. An Roßleben kamen die als sehr alt angesehene *Pfarrkirche* unbekannten Patroziniums sowie die Mühle und Fähre. H. gelangte 1444 unter stiftmers. Landeshoheit (Amt → Lauchstädt), nachdem es, zwischen 1215 und 1347 zum Burgbezirk → Schkopau geschlagen, über 200 Jahre unter erzb.-magd. Territorialherrschaft gestanden hatte. Ein Rittergeschlecht nannte sich 1267 nach dem Ort, der zu den domkapitularischen Obedienzdörfern gehörte. Die Lage H.-s an der einzigen hochwasserfreien Straße von → Halle nach Mers., der hier erhobene Judenzoll, die Fährgerechtigkeit, die Gewährung mehrerer Schenken u. a. machten es zu einem marktfleckenähnlichen Großdorf (1540 56 Feuerstätten, 1618 550 Ew.) mit Markt und Rathaus. Dieser Entwicklung bereiteten Pest und 30jg. Krieg ein Ende. Allein der Banér'sche Einfall 1636 kostete 174 Menschen das Leben. (IV) *Ne*

LV 258, S. 278. — LV 387, S. passim. — OKüstermann, Altgeographische Streifzüge durch d. Hochstift Mers., in: LV 20, Bd. 18, 1, S. 225—230

Holzkreis → Börde (Landschaft)

Horburg, OT v. Kötschlitz (Kr. Merseburg). Neben einem von der Luppe umflossenen und den Luppe-Übergang in n. Richtung sperrenden Burgwall vielleicht slaw. Ursprungs, dem Sitz der 1127—1277 erwähnten edlen Herren »de Horeburg«, erbaute Bf. Ekkehard v. → Mers. ein «castrum«, dessen Besitz dem Bt. 1191 von Papst Cölestin III. bestätigt wurde. Die Anwesenheit der Nachfolger Ekkehards auf Schloß H. ist mehrfach bezeugt. Es wurde Stätte eines Land- und Rügegerichts — des »judicium Horburc« von 1277 — und entwickelte sich zu einem am Tage Mariens Geburt (8. 9.) vielbesuchten Wallfahrtsort (Verehrung einer angeblich wundertätigen Marienskulptur, die, im 16. Jh. zerschlagen und in der Altarmensa vermauert, 1930 aufgefunden, wiederhergestellt u. dem Meister der → Naumb. Stifterfiguren zugeschrieben wurde) und Marktflecken (Zwiebelmarkt bis ins 20., Adelstanz bis ins 17. Jh.). 1301 verpfändet Heinrich v. Harras, Onkel des Bfs. Heinrich, das Schloß H., das Bf. Friedrich (1356—1382) zurückkaufte. Als Inhaber des Schlosses erscheinen später die Edlen v. → Schraplau (um 1338), die v. Hackeborn (1399) und die v. Schkölen (1431). Der 30jg. Krieg unterbrach die

Entwicklung des Ortes. 1853 wurde hier eine »Samariter-Herberge« für nicht beschulungsfähige Kinder gegründet, die noch heute besteht. (IV) Ne

<small>WHummel, 1000 Jahre H., 1933. — OKüstermann, Altgeographische Streifzüge durch d. Hochstift Mers., in: LV 20, Bd. 18, 1893, S. 117 f. — HGiesau, D. Muttergottesstatue in H., ein Werk d. Naumb.-er Meisters, in: LV 29, 1931, S. 18—24. — LV 632 (Ha.) S. 232</small>

Hornburg (Kr. Mansfelder Seekreis/Querfurt). Der Ursprung der »cella claustri sanctimonialium ... Horenberch« (1217), des Benediktinerinnenkl. Holzzelle in den Wäldern des Bischofröder-Hornburger Sattels, eines Harzausläufers, ist in Dunkel gehüllt. Ein Ort, nicht eine Burg, Hornberc wird bereits im Hersfelder Zehntverzeichnis von ca. 890 genannt. Die Erwähnung eines Kl. H. von 877 beruht aber auf einer Fälschung. Fraglich ist auch, ob H. von Anbeginn an ein Nonnenkl. war, da neben Pröpsten 1197 auch ein Prior und ein Cellerarius genannt werden. Die wenigen erhaltenen sowie festgestellten Reste lassen auf eine Entstehung A. oder M. 12. Jh. schließen. Gesamtanlage wie plastischer Schmuck zeigten große Ähnlichkeit mit der Kl.-kirche → Hadmersleben. Ältere Topographen loben die Schönheit der mindestens doppeltürmigen, dreischiffigen Basilika. Als Schirmvögte werden seit 1383 die Gff. v. → Mansfeld genannt. Da fast alle Urk. durch den Kl.-sturm (3. 5. 1525) vernichtet wurden, ist über das Kl. nichts bekannt. Der Konvent, zunächst nach Leipzig, dann nach den von H. aus einst reform. Kll. in → Mühlberg und Meißen geflüchtet, hat sich trotz vieler Bemühungen nach der Reform. nicht wieder in der Zelle zusammengefunden. Spätestens 1535 wurde das Kl. säkularisiert und in ein gfl. Amt mit den Dörfern Hornburg und Köllme verwandelt. Es war bis 1602 in mittelortischer, bis 1680 in hinterortischer Hand.
Seit A. 19. Jh. bis 1838 war H. an den Onkel des Dichters K. Leberecht Immermann, G. F. Reinsdorf, verpachtet. In seinen Memorabilien schildert I. die reizvolle Umgebung von H. und das frohe, durch studentisches Liebhabertheater beschwingte gesellige Leben auf dem abgelegenen Amte. Die spärlichen Reste des Kl. gehen völligem Verfall entgegen, bis auf die 2 unerklärten Steinpfeiler im nahen Nonnengrunde (Bellevue oder Danzker?). In Hornburg — noch 1324 Horenbergk — wird zwar auf dem Galgenberg, der »Horne«, eine schwach befestigte, vor- oder frühgesch. Fluchtburg vermutet. Diese selbst ist aber noch nicht nachgewiesen worden. Die spätere rom. *St. Ulrichskirche* des Ortes ist sehenswert. (IV) Ne

<small>LV 41, Bd. 11, 1878, S. 1—25. — LV 624, Bd. 18, S. 269—278, 278—282. — AReinecke, Wo lag das ... monasterium Hornburg, in: LV 41, Bd. 24, 1891, S. 310—323. — HGrößler, Die Lage des ... Kl. H., in: LV 50, Bd. 21, 1907, S. 69—78. — HGrößler jun., D. Ausgrabung d. Kl.-kirche Hornburg-Holzzelle b. Eisleben, in: LV 28, 1905, S. 43—46. — ENeuß, in: LV 386, Im Herzen d. Gft., Mansfelder Ausg. d. Liberaldemokr. Ztg. Nr. 50 v. 2. 4., 56 v. 9. 4., 62 v. 6. 4., 68 v. 23. 4., 74 v. 30. 4. 1952</small>

Hornhausen (Kr. Oschersleben). Der bekannte H.-er *Reiterstein*, wohl Teil eines Grabdenkmals eines Adligen aus der Zeit um 700, wurde 1874 entdeckt (j. Landesmuseum für Vorgeschichte Halle). Eine Nachgrabung erbrachte weitere Reliefsteinfragmente als Umrandung eines jüngeren Grabes. Der Reiterstein besteht aus einer noch 0,78 m hohen Sandsteinplatte mit reliefierter Darstellung eines Lanzenreiters über einer Schlange, darunter Tierornament im Tierstil II. *S-T*

H. wird 1110 erstmals urk. genannt. Es war in der Neuzeit sehr volkreich und hatte 1900 über 3000 Einwohner. Hier wurden 1646 mehrere Brunnen entdeckt, die als heilkräftig angesehen wurden. Auf das Gerücht davon sollen im genannten Jahr hier an die 24 000 Personen, darunter auch viele Ft.-lichkeiten und der Schwedische Heerführer Torstenson, Bäder gebraucht haben. Eine Ansicht in Merians Theatrum Europäum gibt eine anschauliche Vorstellung von diesem primitiven Badeleben, das aber sehr schnell wieder einschlief, zumal die Brunnen versiegten. 1689 bis 1719 wiederholte sich der Vorgang mit allerdings offenbar sehr viel weniger Anziehungskraft. Die Heilkraft der Quellen wurde von gelehrter Seite z. T. bestritten. (I) *Schwi*

HHahne, D. Reiterstein v. H., in: Mannusbibl. 22, 1922, S. 171—180. — WSchulz, E. Nachlese z. d. Bildsteinen v. H., in: LV 59, Bd. 40, 1956, S. 211—229. — LV 284, S. 83 f., Taf. 95. — LV 624, Bd. 14: Kr. Oschersleben, S. 144—147. — HAPröhle, Chron. v. H., 1850

Hoym (Kr. Ballenstedt/Aschersleben). H. wird erstmals 961 in einer Urk. Ottos I. erwähnt, in der er dem Stift → Quedlinburg den Besitz der Villa H. bestätigt. Die in der Selkeniederung gelegene, erstm. 1301 als »castrum« genannte, aber sicher ältere Burg sicherte und sperrte den Übergang der wichtigen Heerstraße von Braunschw. nach Leipzig über den Fluß. 1317 trat die Äbtissin Jutta v. Quedlinburg H. im Tauschweg an Ft. Bernhard II. v. Anh.-Bernburg ab, doch wahrte das Stift nominelle Hoheitsrechte bis ins 18. Jh. Die anh. Ftt. mußten H. mehrmals verpfänden. 1417—24 und 1434—73 war es z. B. im Pfandbesitz des Rates der Stadt Quedlinburg. 1508 fiel H. an Ft. Wolfgang v. Anh. Durch ihn nahm auch H. bald die neue Lehre an und von ihm hat es, das schon 1460 einmal Stadt genannt wird, 1543 auch volle Stadtrechte erhalten. 1603 kam H. an Anh.-Bernburg. Wegen seiner Lage an der wichtigen Heerstraße hatte es im 30jg. Krieg viel zu leiden, vor allem 1636, 1641 und 1646. Die seit 1195 urkl. nachweisbaren Herren v. H., die es in Kursachs. zu Besitz und Einfluß gebracht hatten, verkauften 1677 ihre Güter in H. an den Landesherren. Obwohl in Bernburg seit 1677 das Erstgeburtsrecht galt, wurde 1709 noch eine neue Nebenlinie ohne volle Souveränität in H. gegründet. Doch brachte die erste Gattin des ersten Ft. Lebrecht als Enkelin und Erbin des Feldmarschalls Melander ihm dessen riesiges Vermögen und die reichsunmittelbare Gft. Holzappel und die Herrschaft Schaumburg an

der Lahn in die Ehe. Die Residenz der Ftt. war daher stets Schloß Schaumburg. In H., das ihnen nur zeitweise als Aufenthalt diente, ließen sie an der Stelle der alten Burg zwischen 1714 und 1721 durch Joh. Tobias Schuchardt eine einfache barocke *Schloßanlage* errichten. Die Linie H. erlosch 1812, und ihr anh. Besitz fiel an die Hauptlinie Bernburg zurück. Im Schloß (j. Siechenanstalt) lebte bis zu seinem Tode 1855—1863 der geistesschwache letzte Hz. v. Anh.-Bernburg, Alexander Karl. (III) *Lei*

LV 12, S. 275 f. — LV 120, Bd. 2, S. 552 f. — LV 258, S. 199. — AEhlers, H., E. gesch. Beschreibung, 1903. — EKeil, D. Burg zu H., in: Heimat-Kal. Aschersleben 14, 1938, S. 64—67. — LV 199, S. 318. — LV 627, S. 44 ff.

Hundeluft (Kr. Zerbst/Roßlau). Die s. des Ortes in der Nähe der Försterei gelegene ehem. *Wasserburg* aus Findlingen dürfte wohl eine dt. Anlage des 13. Jh. sein. Eine angebliche erste schriftliche Erwähnung zu 1280 konnte bisher nicht wieder aufgefunden werden. Die Burg sperrte den Übergang über die sumpfige Rosselniederung. 1413 war sie im Besitz der v. Wallwitz, die mit den Quitzow und den anderen märkischen Adligen gegen den mit der Verwaltung der Kurmark beauftragten Bgf. Friedrich v. Nürnberg aus dem Hause Hohenzollern verbündet waren. Im Zusammenhang mit einer gemeinsamen Aktion der benachbarten Ftt. zog daher Ft. Albrecht v. Anh. vor H. und nahm es am folgenden Tage ein. Die nicht anwesenden v. W. wurden ihres Besitzes für verlustig erklärt. 1457 hatten dann die v. Zerbst H. inne. Das Dorf war damals unbedeutend. Es war nur von 8 je mit einer halben Hufe ausgestatteten Bauern bewohnt. Wann die Burg zerstört oder in Verfall geraten ist, bleibt unbekannt. 1735 wurde H. von der Landesherrschaft zurückgekauft und in ein Vorwerk verwandelt. M. 18. Jh. lag die Ew.-Zahl kaum über 150, hatte sich aber zu Beginn des 20. Jh. auf über 300 vermehrt.

(IV) *Schwi*

LV 199, Bd. 2, S. 320—322. — LV 339, Bd. 1, S. 448 ff. — LV 258, S. 283

Hundisburg (Kr. Haldensleben). 1144 gab es in »Hunoldesburg« eine kleine Chorherrenpropstei, die von ihrem Eigenkirchenherrn, dem Bf. v. → Halb. 1179 gegen die Propstei → Seeburg mit Erzb. Wichmann v. Magd. eingetauscht wurde. Um 1235 verlegte man die Propstei nach → Magd. wo sie mit dem Peter-Paulsstift in der Neustadt vereinigt wurde. Sitz des Stifts in H. scheint die 1218 geweihte Burgkapelle gewesen zu sein, da das Dorf wohl damals noch keine eigene Kirche besaß. Die umfangreiche und durch ihre Lage auf einem Berg gut geschützte *Burg* H. wird erst 1196 erwähnt. Damals überließ Mgf. Otto v. Brand. sie dem Erzbt. Magd., das sie zur wichtigen Grenzfestung gegen die Mark und gegen Braunschw. ausbaute. Deshalb belagerte Ks. Otto IV. im Jahre 1214 die Burg, freilich ohne Erfolg. 1278 wurde sie dagegen durch Mgf. Otto v. Brand. eingenommen und zerstört. Doch mußte dieser, als er später in die Gefangenschaft der Magd.-er

geriet, die Burg H. an das Erzbt. zurückgeben. Die weiteren Geschicke der Burg, die zeitweilig von mehreren Burgleuten aus verschiedenen Fam. besetzt war, entschieden sich 1452, als sie von den v. Alvensleben auf → Kalbe/Milde käuflich erworben wurde. M. 16. Jh. setzte eine umfangreiche Bautätigkeit ein, von der der noch jetzt erhaltene schlichte *S.-flügel* des *Schlosses* Zeugnis ablegt. Der 30jg. Krieg brachte eine totale Verwüstung. Deshalb und aus Repräsentationsbedürfnis ließ der hannoversche Staatsminister Johann Friedrich v. Alvenleben, ein Freund des Hzgs. Anton Ulrich von Braunschw., von 1694—1702 nach dem Vorbild der Braunschw. Sommerresidenz Salzdahlum einen großartigen *Palastbau* durch den dortigen Hofbaumeister Hermann Korb errichten. In diesen wurden ältere Teile, vor allem der ehemalige *Burgturm* mit einbezogen. Aus Gründen der Symmetrie wurde noch ein zweiter, dem älteren Vorbild angeglichener Turm angelegt. Ferner entstanden eine neue *Schloßkapelle* mit *Gruft*, ein weiträumiges *Treppenhaus*, ein pompöser *Festsaal* und ein großer *Barockpark*. Die damaligen Herrscher v. Braunschw., Hannover und Preuß. weilten mehrfach hier, ebenso der Philosoph Leibniz. Im Jahre 1811 mußte der Hundisburger Zweig der v. A. das Schloß an den bekannten Magd.-er Kaufmann und Unternehmer Nathusius verkaufen. Dieser ließ die bereits 1760 begonnene Umwandlung des Parks im englischen Stil fortsetzen und ihn durch Anlagen entlang der Beber mit dem Park seines Gutes in Althaldensleben (→ Haldensleben) verbinden. Im 19. Jh. kam es zu einschneidenden Umbauten im Innern des Bauwerkes, denen der Festsaal zum Opfer fiel.

Trotzdem blieb das Schloß wohl der eindruckvollste ländliche Barockbau der n. Provinz Sachs. (1945 durch Fahrlässigkeit halb ausgebrannt und nachher total verfallen und verwahrlost). — Die bei der Burg gelegenen zunächst wohl wenig zahlreichen Bauernhöfe waren anfangs nach dem j. wüsten Nordhusen eingepfarrt, dessen malerisch gelegene *Kirchturmruine* w. von H. erhalten ist. Durch die Ansiedlung mehrerer Burgmänner auf sogenannten Turmhöfen mit befestigten *Wohntürmen* vergrößerte sich das Dorf H. so, daß es 1214 eine eigene Kapelle erhielt, die 1267 zur selbständigen Pfarrei erhoben wurde. (I) *Schwi*

LV 626, Bd. 1: Kr. Haldensleben, S. 407—425. — LV 239, Bd. 1, S. 56 f., Abb. 98—100. — LV 258, S. 349. — LV 436, Bd. 1, S. 68—94. — LV 245, S. 24 f. — UvAlvensleben, D. braunschw. Schlösser d. Barock-Zeit u. ihr Baumeister Hermann Korb, 1937, S. 32—44

Huysburg, OT v. Dingelstedt (Kr. Oschersleben/Halberstadt). Bereits 997 erhielt die → Halb.-er Kirche von Ks. Otto III. den Bann über den Huywald. Verm. war damit auch der Besitz der hochgelegenen, vielleicht sogar auf vorgesch. Zeit zurückgehenden Burganlage verbunden, von der Reste von *Wällen* unmittelbar s. des Kl. schwach erkennbar sind. Bf. Burchard I. v. Halb. besaß in der ersten H. 11. Jh. in der als »civitas« oder »urbs« cha-

rakterisierten Anlage eine Bf.-pfalz (12. Jh.: »palatium«), die wohl vor allem der Jagd gedient haben dürfte, wie die spätere Verpflichtung des Kl. zur Beherbergung der Bff., zum Unterhalt von Hunden und zur Aufbewahrung von Jagdzeug erkennen läßt. Zur Pfalz gehörte um 1050 eine der Hl. Maria geweihte Kapelle mit einer Gregoriuskrypta. Um die gleiche Zeit begannen sich hier zunächst Inklusen niederzulassen, denen sich als Seelsorger der Halb. Domherr Ekkehard und bald auch einzelne Mönche anschlossen. Auf ihre Bitten nahm sich der bekannte Reformabt und spätere Halb.-er Bf. Herrand von → Ilsenburg der sich bildenden Kongregation an. So setzte sich hier die über Ilsenburg wirksame Gorzer Reform gegen die von Kl. Berge bei → Magd. kommenden Siegburger Einwirkungen durch. 1084 wurde durch Bf. Burchard II. ein Doppelkl. förmlich begründet, dem die Burg und das dazugehörige »suburbium« sowie umfangreicher Grundbesitz zumeist am Huy übergeben wurden. Unter Bf. Reinhard wurde die Regel des Hl. Augustin für die Benediktiner eingeführt und um 1120 eine neue *Kirche* sowie die notwendigen *Konventsgebäude* errichtet. Der Konvent erhielt das Recht zur Wahl der Äbte und Vögte. Letzteres Amt hatten zunächst die Pfalzgff. v. → Sommerschenburg inne, denen nach deren Aussterben die Gff. v. → Blankenburg folgten. M. 13. Jh. kam es darüber zu Streitigkeiten, welche die Bff. 1245 veranlaßten, die Vogtei abzuschaffen. Bereits 1156 hatte Papst Hadrian IV. die Entfernung der Nonnen verfügt. Doch werden 1185 noch »sorores« und 1314 Konversen in H. erwähnt. Nach anderen Nachrichten soll der weibliche Konvent erst 1411 endgültig aufgehoben worden sein. 1154 wird eine von den Lauterberger Mönchen (→ Petersberg) kritisch beurteilte besondere Reliquienverehrung eines unbekannten Hl. — vielleicht des Hl. Sixtus — deutlich, welche dem Kl. zu weiterer Blüte verholfen zu haben scheint. Die *Kl.-kirche* ist bis heute gut erhalten und bietet trotz ihrer teilweise barocken Ausstattung noch ein eindrucksvolles Bild eines Baus nach »Hirsauer« Schema. Sie besaß im Ma. 21 Altäre. E. 15. Jh. wurden ihr zwei *Türme* hinzugefügt, welche jetzt das Land von der Höhe her weithin beherrschen. Hier fand Bf. Ulrich v. Halb. († 1181) seinen letzten Ruheplatz, wohl weil er das Kl. besonders gefördert hatte. Von der älteren Klausur ist nur die rom. sog. *»Bibliothek«* erhalten. Im 13. Jh. und 14. Jh. zählte der Abt v. H., der 1180 das Recht zum Tragen der bfl. Abzeichen erhalten hatte, zu den wichtigsten Prälaten der Diözese Halb. 1444 schloß sich der Konvent der Bursfelder Reform an. 1525 richtete sich die Wut der aufständischen Bauern besonders gegen H., wobei außer der Kirche ein Teil der Konventsgebäude verbrannt wurde und das Kl.-archiv schweren Schaden nahm. Nach der Reform. schied der Teil der Mönche, der dieser zuneigte, bald aus, so daß der Konvent auch über den 30jg. Krieg hinaus kath. blieb. Besonders unter dem Konvertiten Nikolaus v. Zitzewitz (Abt 1676—1704), welcher als Freund von Leibniz für die Wiedervereinigung der Kon-

fessionen eintrat, fand eine Reorganisation des Kl. statt. In seinem Auftrag sammelte der Mediziner und Historiker C. F. Paullini Materialien zur Kl.-geschichte. Zeitweilig nahm der Abt v. H. im 18. Jh. unter der Preuß. Regierung die Stellung einer Art von Generalvikar für die kath. verbliebenen geistl. Institutionen des ehem. Bt. Halb. ein. In der Barockzeit war der Kreuzgang bereits bis auf wenige Reste verschwunden. Die *Konventsgebäude* wurden teilweise in barocker Form sehr schlicht erneuert. 1804 wurde aus dem Kl. eine Domäne, welche in westphälischer Zeit dem frz. Marschall Lefebvre als Dotation übergeben wurde. Seit 1823 war der aus den Freiheitskriegen bekannte preuß. General v. dem Knesebeck Inhaber der aus dem ehem. Kl. bestehenden preuß. Dotation. Seine Erben blieben dann im Besitz von H. — Unterhalb des Kl. liegt der zu einer dörflichen Ansiedlung gewordene frühere Wirtschaftshof Röderhof, vielleicht das erwähnte »suburbium« von 1050. Nach anderen Quellen soll er allerdings erst E. 15. Jh. angelegt worden sein. R. kam 1823 ebenfalls an die v. d. K., die hier 1830—42 ein romantisierendes Schlößchen erbauten, wobei Bestandteile von älteren Kl.-bauten verwendet wurden. Dieses ging mit dem Gutshof später in bürgerliche Hände über (heute Tuberkuloschein). (III) *Schwi*

KvanEß, Kurze Gesch. d. ehem. Benediktinerabtei H., 1810, Neudr. 1910. — IMertens, Gesch.-s.-abriß u. Beschreibung d. ehem. Benediktinerabtei H., 1885, Neudr. 1911. — TEckard, Gesch. des Kl. H., 1904. — LV 624, Bd. 14: Kr. Halberstadt, S. 147 ff. — LV 637, S. 13—18. — OMenzel, Das Chronicon Hujesburgense, in: StudMittGBenOrden 52, 1934 S. 130—145. — LV 632, Bd. 1: Niedersachs. u. Westfalen, ²1949, S. 89 f. — LV 245, S. 16. — LV 258, S. 334 f. — Wanderungen im Kr. Halberstadt, Sonderh. 2: Zwischen Harz u. Bruch, 1959, S. 47 ff. — LV 240, S. 189 f. — KHallinger, Gorze u. Cluny, ²1971, Bd. 2, S. 1015. — OHeld, Der Huywald u. seine Umgebung, 1927. — LV 353, S. 74—83 u. ö. — LV 632 (Ma.) S. 71 ff. m. Plan. — LV 353, S. 67 ff.

Ilberstedt → Kölbigk (OT)

Ilsenburg (Kr. Wernigerode).

In mäßiger Höhenlage von etwa 40 m lag ö. vom Eingang zum Tal der aus dem → Harz kommenden Ilse die in kgl. Besitz befindliche »Elisenaburg«, von der nur noch geringe Befestigungsreste, wie *Gräben*, *Wälle* und ein *Halsgraben*, zeugen. Zur Burg gehörten umfangreiche, meist aus Forsten bestehende Güter, die offenbar Ks. Otto III. Anlaß gaben, sich hier 995 wohl zur Jagd aufzuhalten. Auf Wunsch des der kgl. Kapelle entstammenden Bf. Arnulfs v. → Halb. sagte der gleiche Herrscher diesem 998 die Überlassung der Burg zur Neuanlage eines nach dem Vorbild von Fulda zu errichtenden *Benediktinerkl.* zu, was Ks. Heinrich II. 1003 bestätigte. Die Neugründung war dem Hl. Petrus, später dazu auch dem Hl. Paulus geweiht. Offenbar wurde aber dem Kl. nicht alles Reichgut in diesem Gebiet übergeben. Vielmehr blieb ein umfangreicher Teil davon kgl. Besitz. Da die Burg dem seit 1009 nachweisbaren Kl. diente, legten die vom Kg. mit der Verwaltung seiner Güter Be-

auftragten, die zugleich Vogteirecht über den Konvent ausübten, s. des Ortes I. auf dem schroffen *Ilsenstein* etwa 200 m über dem engen Gebirgstal des Flusses eine neue Burg an. Die Bff. nutzten ihr nunmehriges Eigenkl. I. vor allem durch Rodungs- und Siedlungstätigkeit zum Ausbau ihrer Herrschaft, was unter Ks. Heinrich IV. zu schweren Konflikten mit der Reichsgewalt führte. Hier lag offenbar einer der Hauptanlässe für die Opposition der Bff. v. Halb. gegen die Salier. Der Ilsenstein wurde in dieser Zeit erstmals durch Brand zerstört. Nach einem Wiederaufbau wurde er 1107 endgültig vernichtet. Nach einer Zeit des Verfalls war das Kl. zwischen etwa 1070 und 1085 auf Veranlassung Bf. Burchards II. v. Halb. durch dessen Neffen Herrand, einem früheren Mönch von Gorze und S. Burchard in Würzburg, nach dem Vorbild von Gorze reformiert worden. Gleichzeitig wurde die *Kirche* seit 1078 nach dem Schema der Kirchen der Reformkll. erneuert und 1087 eingeweiht. Von ihr sind Reste der *Doppelturmfassade* und große Teile des *Langhauses* erhalten. Von der etwas später entstandenen *Klausur* stehen noch der rom. O.- und S.-Teil. Unter Herrand, der 1090 Bf. v. Halb. wurde, war I. ein Zentrum der Gorzischen Reform. Von hier aus wurden → Huysburg (vor 1070) gegründet und → Wimmelburg, → Hillersleben, Harsefeld und andere Konvente ebenfalls für die Reform gewonnen.

Dem Kl. I. und seinen Äbten kam in diesem Kreis noch lange ein Ehrenvorrang zu. In den weiteren Kämpfen mußten die Mönche um 1100 nach Kl. Harsefeld bei Stade weichen und konnten erst 1105 zurückkehren. Jetzt wurden die Verhältnisse des umfangreichen bis nach Anh. und bis in die → Altm. reichenden Kl.-besitzes geordnet. Eine reiche Schreib- und Kunsttätigkeit des Konvents setzte ein. Kl.-Vögte waren zunächst die Edelherren von Veckenstedt, seit 1128 bzw. 1141 die Gff. v. → Wernigerode, denen 1429 deren Erben, die Gff. v. Stolberg-Wernigerode, folgten. Unter ihrem Einfluß wurde I. zwischen 1452 und 1454 erneut reformiert und 1465 der Bursfelder Kongregation angeschlossen. Nachdem das Kl. 1525 im Bauernkrieg verwüstet worden war, wurde um 1545 die Reform. durchgeführt. Die Kl.-anlage ging nun in den Besitz der bisherigen Vögte, der Gff. v. Stolberg-Wernigerode, über und wurde einer 1547—1626 bestehenden Kl.-schule übergeben. Bereits 1609 richteten sich auch die Gff. hier einen Wohnsitz ein. Verpfändungen, wie die von 1587 bis 1608 an die v. Münchhausen, und die aufgrund des Restitutionsedikts 1629—1631 erzwungene Besetzung mit kath. Mönchen, bildeten nur vorübergehende Episoden. Im 18. und 19. Jh. dienten die durch entsprechende Bauten erweiterten Gebäude als Witwensitz oder Zweitresidenz der Gff. v. Stolberg-Wernigerode. 1862 baute sich der historisch interessierte Bruder des Ft. Otto, Gf. Botho v. Stolberg-Wernigerode, aus dem Kl. einen romantischen Wohnsitz. — Das Dorf, seit Beginn des 16. Jh. Flecken, I. lag zunächst näher an der Burg, wohl in einer Art

von Vorburg, wo die 1003 erwähnten Hörigen (»mancipia«) ihren Wohnsitz hatten. Später dehnte es sich mehr ins Tal aus. Die 1131 geweihte, ehem. Hospitalkirche Unser Lieben Frauen des Kl. wurde zur *Ortskirche.* Sie wurde 1883 baulich stark verändert. Die neuzeitliche Entwicklung wurde durch ein bereits E. 16. Jh in hoher Blüte stehendes *Hüttenwerk* und den dadurch hervorgerufenen Messinghandel bestimmt. 1697 weilte daher Zar Peter der Große von Rußland hier, um das Werk zu besichtigen. Erst seit E. 19. Jh. spielt auch der durch den → Harz und vor allem das Ilsetal hervorgerufene Fremdenverkehr eine größere Rolle. Die Bedeutung des Hüttenwerks ist aber heute bestimmend und hat die Ew.-zahl von unter 300 im 16. Jh. bis 1965 auf 7200 ansteigen lassen. (III) *Schwi*

Heimatmuseum, Ernst-Thälmann-Str. 9. — LV 624, Bd. 32, S. 63—86. — LV 258, S. 414 f. — LV 239, S. 107 f. — LV 240, S. 192—195. — LV 637, S. 29—34. — JWalz, D. Kl. zu I., 1966. — EPörner, FRiefenstahl, D. Burg auf dem Ilsestein zu I., 1966. — LV 353, S. 64—66, 74—75 u. ö. — PGrimm, D. Ilsestein b. I./Harz, e. Burg d. 11. Jh., in: Alt-Thüringen 6, 1962/63, S. 555—564; vgl. auch LV 42, Bd. 16, 1964, S. 13—25

Ilsenburg → Ahlsburg (Burgruine)

Jerichow, Land. 1144 übernahm das Erzbt. → Magd. vom Stader Gf.-haus die Burgwarde → Jerichow, → Milow, → Altenplathow und Klietz, welche sich diese als Gff. der sächs. Nordmark (1056 bis 1128) A. 12. Jh. als Allodien verschafft hatten. Aber auch das später in der Mark Brand. landsässige Bt. Havelberg faßte mit der Gründung des Kl. Jerichow (1144), das 1148 auf bfl. Gelände verlegt wurde, Fuß in der »provincia Lieczizi« (Marienburg- → Kabelitz schon 946/948, 1146 an das Kl. überwiesen). Erzb. Wichmann gestand 1142 die personale Abhängigkeit des Kl.-konventes von Havelberg zu, legte aber Wert auf seine Hoheit über die aus dem Burgward Jerichow stammenden kl.-lichen Dotationsdörfer. Inzwischen hatte Albrecht der Bär das Kl. »sub suam defensionem« genommen. 1259 gab das Erzbt. die Burg auf, so daß die Mgff. das Burgzubehör mit ihrem Besitz zu → Sandau und → Schollene zu einem »territorium Jerichow« (1298) vereinigen konnten. Ludwig der Bayer verpfändete 1320 Land, Schloß und Stadt Jerichow, ein Pfand, das 1333 Mgf. Ludwig mit dem Geld seines Hofrichters Johann v. Buch einlöste und diesem 1334 zu Lehen gab. Die v. Buchsche Herrschaft (mit Sandau und Kamern) fiel aber durch den Vertrag von Treuenbrietzen 1354 an Erzb. Otto; auch Schollene gaben die Mgff. damals auf. Die Burgen in Sandau (1361/71 neu für die abgebrochene in Schollene erbaut) und in Jerichow sicherten zusammen mit den bisherigen in Altenplathow und Milow nun das erzbfl. Gebiet n. der Stremme, auf das sich j. in Weiterentwicklung des kleinräumigen Terra-Begriffes die Bezeichnung des Landes Jerichow ausdehnte (1449 »die Jaget uff der Heyden ... Schollene im Lande zcu Jerichow«, 1479 »Sandow in dem Lande zu Jerichow«). Bis dahin hatte man noch zwischen

dem Land J. und dem Land über der Elbe, also den Bereich s. der Stremme unterschieden. Seitdem es besondere Tagungen der ostelbischen Stände des Erzstiftes gab — zumeist in → Genthin, am Stremmeübergang — weitete sich der Begriff auch auf die erzstiftischen Gebiete s. der Stremme aus, die zumeist schon in ottonischer Zeit zu St. Moritz in Magd. gekommen waren und 1449 und 1433 abschließend gegen Kurbrand. (Kl.-vogtei Jerichow, → Grabow) und 1579 gegen Kursachs. (»Burggft.« → Gommern) abgegrenzt wurden. In der ständestaatlichen Zeit (Höhepunkt unter dem Administrator August 1648—80) verwandelte sich das Land Jerichow in den im wesentlichen ritterschaftlichen Kreis Jerichow. Nach 1680 wird der seit 1716 in zwei Distrikte geteilte Kr. in das Verwaltungssystem des preuß. Staates einbezogen, dank des Landrates A. J. v. Förder (1689—1715, † 1716) ohne besondere Reibungen. 1807—1816 gehörten die beiden Distrikte (mit → Schönhausen und Fischbeck) zum Regierungsbezirk Potsdam. 1816 entstanden aus den Distrikten die Krr. Jerichow I und II, von denen der erste den alten Kr. → Ziesar und die vormaligen kursächs. Ämter Gommern und → Walternienburg aufnahm. Erst 1952 kam mit der neuen Kr.-ordnung auch das Ende des alten Landes Jerichow. (II) *Rö*

GReischel, D. Besiedlung d. Krr. J., in: LV 22, Bd. 7, 1931, S. 1—75. — LV 73, Bd. 9: Wüstungskunde d. Krr. J., S. 318—365. — LvLedebur, D. Landschaften d. Havelbergischen Sprengels, in: Märkische Forschungen 1, 1841, S. 200—226. — GWentz, D. staatsrechtliche Stellung d. Stiftes J., in: LV 22, Bd. 5, 1929, S. 266—299. — vKatte, Versuch e. Beschreibung d. 2. Districts d. J.-schen Creises, in: Patriotisches Archiv f. d. Hzt. Magd., 1793, Nr. 22—26. — WSens, Wie das J.-er Ländchen in alter Zeit eingeteilt und verwaltet wurde, in: LV 45, 1922/11. — Ders., D. gesch. Entwicklung d. Begriffes Land J., in: LV 49, 1925, S. 190 f.

Jerichow (Kr. Jerichow II/Genthin). Vielleicht war hier bereits ein slaw. Herrschaftszentrum, denn in dem rechteckigen *Burgwall* mit 70×90 m Seitenlänge in der Elbaue sind auch slaw. Scherben gefunden worden. Der Ortsname dürfte ebenfalls slaw. Ursprungs sein. 1144 kam J., das zu den Allodien der Gff. v. Stade gehörte, an das Erzbt. → Magd. Dieses veranlaßte auf Bitten des Bfs. von Havelberg die Gründung eines von Unser Lieben Frauen in Magd. besetzten und abhängigen *Prämonstratenserstifts* St. Mariae und Nikolai, des ersten geistlichen Konvents in der Diözese H. Die *Stiftskirche*, deren erste Anlage noch erkennbar ist, wurde in Bruchstein begonnen. Sie hat wohl zunächst auch als Kathedralkirche des Bt. H. gedient, die Stiftsherren erhoben noch bis A. 13. Jh. den Anspruch auf Mitwirkung bei der dortigen Bfs.-wahl. Die Abhängigkeit vom Magd. Mutterstift blieb wohl stets sehr groß. Für das Stift wurde zunächst die vielleicht schon bestehende *Kirche St. Petri* des zur Burg gehörigen »suburbiums« benutzt. Wegen des hier herrschenden lärmenden Marktverkehrs wurde das Stift 1148 1 km n. auf havelbergisches Territorium verlegt. Die j.-ige Kirche beruht auf der Grundlage der älteren Vorgän-

gerin. Sie entstand um 1200 als dreischiffige Pfeilerbasilika mit Querschiff und ausgeschiedener Vierung. Die *Krypta* gehört zum größten Teil wahrsch. dem ersten Bau an. M. 13. Jh. erhielt sie eine doppeltürmige *W.-fassade* wohl nach dem Vorbild des Magd. Mutterstifts. Zur gleichen Zeit entstand die z. T. erhaltene *Klausur*, von der im S.-Flügel die doppelschiffigen verm. *Sommer-* und *Winterrefektorien* sowie im W.-Flügel der *Kapitelsaal* erhalten sind. Die Wirtschaftsgebäude und ein Gästehaus sind im W. vorgelagert. Aus spätgot. Zeit stammen die Marienlegende und die Turmspitzen. Albrecht der Bär stellte das Stift unter seine »defensio«, doch behauptete das Erzbt. Magd. 1172 die Hoheit über den Stiftsbesitz. 1259 verzichtete es auf alle Rechte an Burg und Stift, um den Erwerb der Gft. → Seehausen zu sichern, nahm aber seine Ansprüche M. 14. Jh.. erneut wieder auf. So erzwangen die Erzb. 1437 das Recht auf Ablager, 1489 das Recht auf landesherrliche Visitationen und 1532/33 trotz des von Havelberg geschürten Widerstandes der Kanoniker auch die Zahlung der Türkensteuer. Der Propst flüchtete damals nach Wittstock und nahm das später in Verlust geratene Stiftsarchiv und die Kleinodien nach dorthin mit. Das durch seine mißliche finanzielle Lage schon sehr heruntergekommene und kaum noch besetzte Stift wurde 1551 durch Söldner ausgeplündert, worauf es von Erzb. Friedrich dem Hans v. Krusemarck als Verwalter und Befehlshaber unterstellt wurde. Administrator Joachim Friedrich v. Magd. (1566—1598) machte es schließlich zum landesherrlichen Amt. Die Stiftskirche war im 17. Jh. barockisiert worden und diente seit dem Großen Kurfürsten der reform. Gemeinde als Pfarrkirche. Die 1845 als Speicher benutzte Anlage wurde 1853—1856 im purifizierenden Sinne des 19. Jh. restauriert. 1955 wurden die erhaltenen Teile der Klausur und des Kreuzgangs wiederhergestellt (das Amt j. landwirtschaftlicher Musterbetrieb).

Bereits M. 12. Jh. hatte sich bei der Burg im Alten Dorf Marktverkehr entwickelt. 1259 wird der Ort J. als »oppidum« bezeichnet. Er besaß Münze und Elbzollstätte. Eine neue *Ortskirche* entstand um diese Zeit (im Inneren *Epitaphien* der Amtleute, z. B. des Melchior v. Arnstedt († 1609), von Sebastian Ertle). Es wird angenommen, daß die neue große als Altstadt bezeichnete Längsmarkt n. der Kirche nach der verheerenden Elbflut von 1336 angelegt wurde. 1351 erhielt er ein mgfl. Privileg. E. des 16. Jh. hatte J. nur 200 Ew. Die Burg war nach dem Verzicht der Gff. v. Stade im Besitz der Herren v. J., später der v. Meyendorff, v. Barby und anderer Burgmannen. Es bestand ein eigenes Burgmannengericht, das Appellationsinstanz für das Stadtgericht war. Seit 1367 war die Burg erzbfl.-magd. Amt, das oft verpfändet war. A. 18. Jh. wurden die Gebäude, darunter ein gewaltiger Bergfried, abgebrochen und die Domäne mit dem Kl.-amt vereinigt. Die Stadt war unbefestigt und besaß erst seit dem 19. Jh. ein *Rathaus*. Wohl aber wurden jährlich mehrere Märkte abgehalten. Seit dem 17. Jh. bildeten sich im W und NW Stadterwei-

terungen, der »Berg« und die zwischen Altstadt und Kl. gelegene Neustadt. Die in der frühen Neuzeit dem Burgamt unterstellte Stadt lebte von der Landwirtschaft, der Bierbrauerei, der Tabakherstellung und der Branntweinbrennerei. Eine Zahl von Kleingewerben, darunter zahlreiche Schuhmacher, verschafften ihr den Beinamen »Schusterjerichow«. Auch die nach 1899 beginnende Errichtung von Kleinbahnen nach Genthin, Schönhausen und Güsen halfen J. nicht aus seiner abseitigen Lage, ebensowenig die Gründung einer Prov.-Heilanstalt 1928. 1965 hat es rund 3000 Ew., Kalksandsteinwerke und Konservenfabrik. (II) *Rö/Schwi*

LV 120, Bd. 2, S. 553—556. — WZahn, Stadt, Kl. u. Burg J., in: LV 48, Jg. 39, 1887, S. 162 f., 171—173. — AEiteljörge, CRethfeldt, J., d. alte Kl.-stadt, o. J. (1925). — GWentz, D. staatsrechtliche Stellung d. Stifts J., in: LV 22, Bd. 5, 1929, S. 266—299. — LV 73, Bd. 9: Wüstungskde d. Krr. J., S. 359—381. — LV 548, Bd. 1,2: Bt. Havelberg, S. 187—210. — GScheja, D. rom. Baukunst i. d. Mark Brand., Diss. Berlin 1939. — JMZeissner, D. Kl.-kirche zu J., Diss. Berlin 1940. — MBathe, J., die Stadt neben d. Strom, in: Jahresgabe d. Altm. Museums, Bd. 10, 1956, S. 41—58. — HMüther, WVolk, D. Kl.-kirche z. J., 1958. — LV 632 (Ma.) S. 212—218 m. Plan

Jessen (Kr. Schweinitz/Jessen). Am Übergang der wenig bedeutenden Straße von → Wittenberg nach Großenhain-Dresden über die Schwarze Elster entstand im Anschluß an eine 1290 als »castrum« genannte, sicher ältere Burg das Städtchen mit seiner *Nikolaikirche*, das 1350 als »civitas« bezeichnet wird und im späten Ma. mit Graben und Planken umgeben wurde. Die Erbgerichte lagen seit dem 15. Jh. in den Händen des Rates, der auch die Schriftsässigkeit und die Landtagsfähigkeit erlangte. Der ursprünglich zur Gft. → Brehna gehörige Ort stand seit 1317 unter den ask. Hzz. von Sachsen-Wittenberg und wurde in das Kursächs. Amt → Schweinitz einbezirkt. Kirchlich gehörte er im Ma. zur Sedes Jüterbog des Bts. Brand. und wurde nach der Einführung der Reform. durch den Pfarrer Didymus 1519/21 zum Sitz eines evg. Superintendenten. 1510 wurden 110 ansässige Bürger (etwa 550 Ew.) gezählt. Die städtische Wirtschaft war durch Ackerbau, Handwerk (besonders Tuchmacherei), Flachshandel und Fischerei gekennzeichnet. Für den ehem. blühenden Weinbau spricht die 1580 bezeugte Winzerbruderschaft. Vier Jahrmärkte wurden im Städtchen abgehalten. 1646 wurde es von den Schweden niedergebrannt. Das Schloß war um M. 19. Jh. noch vorhanden und diente einem privaten landwirtschaftlichen Betrieb. 1859 wurde eine Ziegelei, 1870 eine Eisen- und Blechwarenfabrik errichtet. Seit 1875 ist J. an die Eisenbahn Wittenberg → Falkenberg angeschlossen, von 1555 im Jahre 1818 stieg die Ew.-zahl auf 4155 im Jahre 1939. 1952 wurde die Stadt Sitz des neu errichteten Kreises J. — 1856 wurde hier der bekannte Leipziger Historiker Karl Lamprecht geboren. (V) *Bla*

LV 120, Bd. 2, S. 556 f. — WWenzel, D. Ortsnamen d. Schweinitzer Landes, 1964, S. 40. — D. ältere Gesch. J.-s., in: LV 54, Bd. 60, 1905, S. 3—4, Bd. 61, 1905, S. 2—4. — LV 624, Bd. 15: Kr. Schweinitz, S. 41 ff.

Kabelitz, OT v. Fischbeck (Kr. Jerichow II/Havelberg). Die Ortslage K. ist w., n. und ö. vom Großen, vom Kleinen und vom Krummen See begrenzt, s. von einem in zwei schmale Gräben eingeschlossenen »*Grabenwall*«. Am ö. Ortsrand fanden sich Pfahlreste einer aus Holz und Erde errichteten Umwallung und eines Knüppeldammes. Die Ortslage selbst stellte also eine Befestigung dar. Im Innern sind germanische und slaw. Scherben gefunden worden. K. könnte also schon in den Kämpfen des 10. Jh. eine Rolle gespielt haben. Ein angeblich 946 (948) dem Bf. von Havelberg übereignetes »Marienborch castrum« ist mit K. in Beziehung zu setzen, wenn diese Stelle der betreffenden Urk. wohl auch ein späterer Zusatz sein dürfte. Die »urbs Marienburg«, wird 1145 an das Stift → Jerichow weitergegeben. Sie wird 1150 mit dem Zusatz »que et Cobelize dicitur« bezeichnet. Dieses läßt sich als slaw. »Fohlenort« und zwar als Nachbildung von altsächs. Merianburg, nämlich Mährenburg deuten. Die Benennung als Burg der Maria 948 wäre dann eine fromme Umdeutung. Die Merianburg nahm offenbar nur einen Teil der Dorflage ein — vielleicht den ö. um die urspr. rom. *Dorfkirche,* wo sich mittelslaw. Scherben fanden — denn zwei Urk. von 1159 und 1172 sprechen von einem Herrenhof (»curtis«) inmitten eines alten Walles K. mit einem Weiher, bei welchem das Dorf K. läge: K. muß also nicht an anderer Stelle gesucht werden.
Der Burgward K., zu dem im 10. Jh. etwa ein Dutzend Orte gehörten, scheint sich im 12. Jh. infolge der neuen Verhältnisse im Land → Jerichow vollständig aufgelöst zu haben. Das Stift J. hat mit seinen Rechten wenig anfangen können. Den Flurnamen zufolge muß K. und Umgebung weitgehend von Kolonisten, besonders Niederländern, besiedelt worden sein. Zunächst bestanden viele kleinere Siedlungen, doch im späten Ma. zog sich die Bevölkerung in wenige Orte zusammen, u. a. in K., wo die Kirche got. mit Backsteinen erweitert wurde (wohl im 15. Jh.). Jetzt entstand die auffallende Enge in der Dorflage von K., das bis A. 19. Jh. dem Klosteramt Jerichow gehörte. (II) *Rö*
LV 624, Bd. 21: Krr. Jerichow, S. 276—278. — LV 73, Bd. 9: Wüstungskde. d. Krr. Jerichow, S. 261—266. — LV 258, S. 352. — MBathe, Um d. Marienburg b. Jerichow, in: LV 22, Bd. 14, 1938, S. 167—197

Kalbe/Milde (Kr. Salzwedel/Kalbe). Am Moor, einem verlandeten See, liegen 8 Fundplätze aus der Mittelsteinzeit mit reichem Feuersteinmaterial und Speerspitzen (»Harpunen«) aus Geweih und Knochen. Auch in den Nachbargemarkungen liegen altsteinzeitliche und mittelsteinzeitliche Funde und Fundplätze. *S-T* K. befindet sich auf einer Talsandinsel inmitten der sumpfigen Mildeniederung, die hier auf künstlich angelegten Dämmen von einer Straße von → Gardelegen nach → Salzwedel überschritten wurde. Nach Ansicht der neueren Forschung ist an dieser Stelle der Ort zu suchen, an dem eine Gfn. kgl. Abstammung, namens Oda, wahrscheinlich unter Ks. Otto I. ein Benediktinernonnenkl.

gestiftet hat, das dem Hl. Laurentius geweiht war. Es fiel 983 dem Angriff der slaw. Aufständischen zum Opfer. Vermutlich war Oda die Tochter des Mgf. Thietmar von der Nordmark. Über den genauen Zeitpunkt der Gründung und ihre Zielsetzung sind keine sicheren Angaben möglich. Ob der Konvent, wie oft angenommen, nach Schöningen zurückverlegt wurde, bleibt höchst unsicher. Denn erst 1121 überließ der zuständige Diözesanbf. von → Halb. dem gleichfalls dem Hl. Lorenz geweihten Nonnenkl. Schöningen die wahrsch. Besitzungen des offenbar nicht wieder errichteten Konvents. Die Kl.-Stiftung an dieser Stelle ist natürlich nicht denkbar, wenn K. damals nicht schon eine wichtige Ortschaft höchstwahrsch. mit einer bedeutenden Befestigungsanlage gewesen wäre. In den Quellen treten Ort und *Burg* als Sitz eines Burgwardes allerdings erst 1196 hervor und es ist nach neueren Forschungen unsicher, ob die spätere Anlage wirklich die urspr. Burg war. Damals gehörte deren eine H. dem Mgf. Otto und seinem Bruder. Diese nahmen sie vom Erzb. → Magd. mitsamt ihren übrigen Besitzungen zu Lehen, was zu späteren heftigen Streitigkeiten Anlaß gab. Wem die andere H. des Burgwards K. gehörte, bleibt unbekannt. Vielleicht war ein 1207 genannter Adliger namens von K. edelfreier Besitzer, vielleicht aber auch nur Ministeriale. In den Kämpfen Erzb. Wilbrands v. Magd. mit den nachfolgenden Mgff. v. Brand. konnte sich dieser nach der verlorenen Schlacht bei Gladigau zwar 1240 in die Burg K. retten. Doch wurde diese von seinen Gegnern erobert und zerstört, nachdem der verwundete Erzb. geflüchtet war. E. 13. Jh. hatten offenbar die nunmehr mit K. belehnten v. Kröcher die Burg wieder aufgebaut. 1324 überließen sie diese käuflich den v. Alvensleben, die nun bis 1945 hier angesessen waren und aufgrund dieses Besitzes bald als »schloßgesessen« angesehen wurden. Die von doppelten Gräben umgebene Anlage war bis zum 30jg. Krieg eine wichtige Festung. Da sie die Gegner allzusehr anzog, ließ sie aber Kf. Georg Wilhelm v. Brand. 1632 schleifen. Ein Teil der kreisrunden Gräben, Reste von Wällen, sowie erhebliche Gebäudeteile sind bis heute erhalten geblieben und vermitteln noch immer das Bild einer einstmals imponierenden Anlage. Aus den zur Burg gehörigen Wirtschaftshöfen wurden zwei Güter, von denen das eine bis 1945 den v. Alvensleben (j. Kreisverwaltung), das andere den v. Gossler gehörte. — Die wohl kaum vor 1200 sw. der Burg in der Niederung planmäßig angelegte Stadt wird von der Milde umflossen und benötigt daher keine Mauer. Es ist neuerdings in Frage gestellt worden, ob es sich wirklich um eine Gründungsstadt, etwa der v. Kröcher, handeln kann.
K. besaß nur zwei Tore. In der noch aus rom. Zeit stammenden *St. Nikolaikirche* befinden sich *Epitaphien* und *Grabdenkmäler* der v. Alvensleben. Die Stadt dürfte im Ma. kaum viel mehr als 500 Ew. gehabt haben. Sie blieb stets in Abhängigkeit von der Burgherrschaft, welche die Gerichtsbarkeit in ihrer Hand behielt. Ein rudimentärer Stadtrat wird erst 1497 erwähnt. Neben der Land-

wirtschaft spielen einige Kram- und Viehmärkte sowie später der Hopfenanbau eine Rolle. Im 19. Jh. entstand eine Brauerei und eine bedeutendere Mühle. Kurz vor 1900 wurden wenigstens Bahnanschlüsse nach → Klötze, → Bismark, → Salzwedel und → Gardelegen fertiggestellt. Die Bevölkerungszahl stieg auf nahe 2000 und lag 1965 bei 3000. Seit 1952 ist K. Kreisstadt. (I) *Schwi*
LV 258, S. 357. — LV 72, Bd. 43: Wüstungen d. Altm., S. 296 f. — LV 120, Bd. 2, S. 447—449. — LV 194, S. 227—231. — RHoltzmann, D. Laurentiuskl. zu C., in: LV 22, Bd. 6, 1930, S. 177 ff. — LV 327, S. 229. — LV 196, Bd. 2, S. 48—62. — LV 239, Bd. 1, S. 57 f., Abb. 102—105. — HSültmann, D. Kalbesche Werder, 1924. — RvKalben, Gesch. d. Fam. v. Kalben, 1910. — Ders., in: LV 30, Bd. 30, 1903, S. 155—188; Bd. 32, 1905, S. 63—72; Bd. 44, 1926, S. 3—56. — LV 140, Karte 38 I., Erläut. H. 2, S. 181 f. — VToepfer, D. alt- u. mittelsteinzeitliche Besiedlung d. Altm., in: LV 59, Bd. 51, 1967, S. 5—52

Kalbsrieth (Kr. Weimar / 1944 Sangerhausen / 1952 Artern). Etwa 2 km sö. des Ortes liegt in markanter Lage über dem Unstruttal der *Derfflinger Hügel*, ein großer Grabhügel, der im Neolithikum errichtet und mehrfach nachbelegt wurde. Ausgrabung 1901 (Museum Weimar). Ältestes Grab ohne kulturelle Zuweisung. Nachbestattungen (Jungsteinzeit: Schnurkeramische Kultur, Kugelamphorenkultur), (Bronzezeit: Aunjetitzer Kultur), (Latènezeit: Brandgräber), (6. Jahrhundert: Altthüringer), (Frühes Ma.). *S.-T* Ob bei K. am 15. 3. 933 die Schlacht von Riade stattgefunden hat, in der Heinrich I. die Ungarn entscheidend besiegte, ist trotz mancher dafür sprechender Gründe unsicher, da der Name Ried in vielen Ortsnamen vorkommt und archäologische Nachweise bisher an keiner der in Frage kommenden Stellen erbracht werden konnten (→ Ritteburg, → Keuschberg). — In dem vielleicht 1270 zuerst im Namen einer Adelsfam. vorkommenden Retha bzw. später (1426) Rytha erwarben die v. Kalb 1426 Gut und Herrschaft. Im Unterschied zu den übrigen Riedorten wurde K. schon damals gelegentlich mit dem heutigen Namen bezeichnet, doch blieb daneben die alte einfache Form bis 1588 auch noch in Gebrauch. — Mit dem anfangs in frz. Diensten stehenden Heinrich v. K. war seit 1783 Charlotte v. K., geb. Marschalk v. Ostheim (1761—1843) in unglücklicher Ehe verheiratet. Sie hatte 1784 in Mannheim Schiller kennengelernt und mit ihm enge Freundschaft geschlossen. Nach Differenzen mit dem Dichter, der ihr später bescheinigte, daß »sie sehr viel Geist zeige und nicht zu den gewöhnlichen Frauenzimmern gehöre«, ging Charlotte nach K., um dort ihren erkrankten Schwiegervater, den sachs.-weimarischen Kammerpräsidenten Alexander Ludwig v. K., zu pflegen. Auch nach dessen 1792 erfolgtem Tode kam die »Titanide« anfangs noch öfter nach K. Sie lebte aber nach den Selbstmorden ihres Mannes und ihres Sohnes völlig verarmt und schließlich sogar noch gänzlich erblindet unter kümmerlichen Verhältnissen in Berlin. Großhz. Karl-August von Sachs.-Weimar und Goethe haben sich auf dem Rückwege von → Allstedt, das wie

K. zum Großhzt. gehörte, mehrfach hier aufgehalten. Das schlichte *Gutshaus*, das mit einem Wappen der 1821—1908 in K. als Nachfolger der v. Kalb angesessenen, schriftstellerisch begabten Familie v. Wolzogen geziert ist, liegt am n. Rande des Dorfes nahe der Helme. Ob ihm eine Burg vorausgegangen ist, bleibt unsicher. Seit 1908 war das Schloß im Besitz des Artener Bankiers Hans Büchner, der hier die Erinnerungen an die klassische Zeit besonders pflegte. (III) *Schwi*

AMöller, D. Derfflinger Hügel b. K., 1912. — LV 282, S. 55, 194. — LV 284, S. 90. — Klarmann, Gesch. d. Fam. v. Kalb, 1912. — IBoy-Ed, Charlotte v. Kalb, 1912. — ABerg, Schloß u. Dorf K. a. d. Unstrut, in: LV 49, 76, 1933, Nr. 38, S. 291 f. — LV 258, S. 426. — FSchmidt, D. Problem d. Ungarnschlacht, in: LV 53, Bd. 23, 1933, S. 32. — MLintzel, D. Schlacht v. Riade u.d.A. d.dt. Staates, in: LV 22, Bd. 9, 1933, S. 27 ff. — HGVoigt, Heinrichs I. Ungarnsiege i. Jahre 933, 1933. — OStockhorner v. Starein, A. d. Gesch. d. Rittergutes K. u. s. Bewohner, 1908

Kaltenborn, OT v. Riestedt (Kr. Sangerhausen). Ein Gut in K. soll durch die Gfn. Caecilie v. → Sangerhausen an die Thür. Ludowinger und dann von diesen durch Kunigunde, Tochter Ludwigs des Springers, als Heiratsgut an einen Gf. Wichmann gekommen sein. W., dessen Fam. wohl mit den Gff. v. Querfurt → Seeburg verwandt war, besaß sein Hauptherrschaftsgebiet n. des Ettersberges. Er wurde 1116 Kanoniker am Stift St. Johann in → Halb. u. stiftete wohl nach dem Tode Kunigundes 1118 auf deren Gut in K. ebenfalls ein Augustiner-Chorherrenstift, das wiederum dem Evangelist Johannes geweiht wurde. Da es in der Diöz. Halb. lag, wurde es von dem mit dem Stifter verwandten Bf. Reinhard v. Halb. mit Stiftsherren aus → Hamersleben besetzt. 1119 wurde es in päpstlichen Schutz aufgenommen und 1120 erhielt es vom Bf. auch das Recht zur freien Wahl von Schutzvogt und Propst. Ferner wurde das erste für das Bt. Halb. urk. belegte Archidiakonat hier errichtet. Dieses umfaßte 78 Dörfer und gehörte damit zu den umfangreichsten Archidiakonaten des Bt. Ks. Lothar v. Süpplingenburg befreite 1136 das Stift von Reichssteuern und Zöllen. Im 14. Jh. deutlich werdende Rechte der Bauern des benachbarten Emseloh an der Benutzung des Kirchturms von K. für ihre Zwecke scheinen darauf hinzudeuten, daß diese Kirche die bereits vor der Stiftsgründung für das Dorf zuständige ursprüngliche Pfarrkirche gewesen sein dürfte. Im Bauernkrieg wurde das Stift vor allem von den Ew. der benachbarten Dörfer Riestedt und Emseloh zerstört und ausgeplündert. Daher mußten sich diese nach der Niederschlagung des Aufstandes zur Rückgabe des Geraubten und zum Wiederaufbau der Stiftsgebäude verpflichten. Als aber die Zahl der Stiftsherren des von Hz. Georg v. Sachs. bald wiederhergestellten Stifts immer mehr abnahm, und der Wiederaufbau der Gebäude infolge Geldmangels stockte, hob der Hz. das Stift schließlich 1538 auf. 1558 wurden die Ländereien und 1575 auch die Gebäude an Privatleute verkauft. Sie wurden

nunmehr als Steinbruch benutzt und sind bis A. 19. Jh. fast restlos verschwunden. (III) *Schwi*

LV 624, Bd. 5: Kr. Sangerhausen, S. 39—41. — LV 96, Bd. 2, S. 629—824. — MLessing, Das Kl. C., in: Thür. u. d. Harz, Bd. 5, S. 217—225. — FSchmidt, D. Kl. K., in LV 53, Bd. 10, 1914, S. 3—45. — LV 353, S. 117—123 u. ö.

Kannawurf (Kr. Eckartsberga/Artern). Es ist möglich, daß Kl. Hersfeld in K. begütert war, da das jus patronatus über die Kirche S. Peter ursprünglich beim Lgf. v. Hessen als Vogt der Abtei Hersfeld lag (später v. Ostrowski u. Ft. zu Schwarzburg-Sondershausen). Der 1525 mit 86 besessenen Mann als volkreich zu nennende Ort zerfiel in 2 Gemeinden, wovon eine landesherrlich war (mit der in der Reform. eingegangenen St. Nikolai-Kirche — neben ihr noch eine St. Aegidien-Kirche vermutl. für die hier angesiedelten Wenden). In K. hatten die Kll. S. Marien zur Capelle s. Frankenhausen, → Memleben, Oldisleben u. die Propstei Göllingen Besitz. Ein Ministerialengeschlecht v. Canneworfin (1221 Albert v. C.) mag als Erbauer der Wasserburg gelten; auf ihrem Gelände entstand das 1564 erbaute stattliche *Renaissance-Schloß*. Dieses Hauptgut, neben dem es noch 4 Rittergüter jüngeren Alters gab, war → Sachsenburger Burglehen der Beichlinger, deren Vogtgericht in K. 1348 erwähnt wird. K. kam 1410 durch Kauf an die Lgff. v. Thür., die schon vor 1349 hier Besitz hatten. Im 16. Jh. waren die v. Bendeleben u. die Vitzthume v. Eckstädt, im 18. Jh. die v. Bose in K. angesessen. (III) *Ne*

LV 139, Bd. 4, S. 462; Bd. 17, S. 193. — LV 624, Bd. 9: Kr. Eckartsberga, S. 48. — LV 433, S. 397—400. — LV 632 (Ha.) S. 197 f.

Karow (Kr. Jerichow II / Genthin). Das erstmals 1191 genannte weitverzweigte Dorf im No. des → Fiener ist 1647 von der Fam. v. Byern dem Magd. Domkapitel für den Aussterbefall verschrieben und von diesem für den Fall des Eintritts an den nachherigen Minister F. W. v. Grumbkow verliehen worden, der es 1690 in Besitz nahm, aber 1703 an seinen Bruder abtrat. Der Minister veranlaßte wohl noch den Bau einer *Barockkirche* (1703) auf einer Anhöhe im S.-teil des Dorfes K. an Stelle einer Fachwerkkirche (1686). Die Inneneinrichtung (im s. Vorbau zwei Grabmäler der v. Byern 1670 und 1686) stammt ebenso wie der in die W.-front eingezogene, mit Holzlaterne und obeliskartiger Bekrönung versehene Turm mit Mansardendach von dem Geh. Rat M. L. Frh. v. Printzen, der 1708 das Gut kaufte und dem der Patronat als kgl. Geschenk verliehen wurde. Die Kirche hat sdt. Züge. Bald nach 1708 ließ er auch den Hufeisenbau des zweigeschossigen *Barockschlosses* mit der offenen Säulenlaterne über dem in den Ehrenhof hineinragenden, mit vier korinthischen Pilastern im Obergeschoß dekorierten Mittelrisaliten erbauen. Von der ursprünglichen Einrichtung und den zahlreichen Bildern von Pesne und der Berliner Malerschule des 18. und 19. Jhs., mit denen das Schloß durch die Nachfolger v. Printzens, die Gff. v. Wartensle-

ben (seit 1773, → Schollene), ausgestattet worden war, ist in dem heute als Schule und Lehrerwohnung genutzten Hause nichts mehr vorhanden. Der ehemalige frz. Garten, von dem noch die Alleen zeugen, ist A. 19. Jh. nach dem Vorbilde von Muskau anglisiert worden. S. der Kirche befindet sich in einer ehem. Lehmgrube, die lange als Burgwall angesehen wurde, seit E. 18. Jh. ein Begräbnisplatz derer v. Wartensleben. (II) *Rö*

LV 624, Bd. 21: Krr. Jerichow, S. 282—284. — MBathe, Z. Wüstungskde. d. Krr. Jerichow, in: LV 22, Bd. 7, 1931, S. 455—473. — CSchwarz, Kirchenbauten unter Kg. Friedrich I. u. Friedrich Wilhelm I. i. d. Mark Brand., Diss. Berlin 1940, S. 64—66, Abb. 61—63. — PSchäfer, K. i. d. Franzosenzeit, in: Stimmen a. d. Land Jerichow, 1930. — vWartensleben, Nachr. v. d. Geschlecht d. Gff. v. Wartensleben, 1858. — EvWartensleben, Hermann Gf. v. Wartensleben-Carow, 1923. — LV 632 (Ma.) S. 224

Kayna (Kr. Zeitz) befand sich im Besitz des Reiches. 1064 kam bereits der Honigneunte zu »Chuin« durch Ksn. Agnes an das Kl. auf dem Petersberge zu Goslar. 1069 wird der Ort als Sitz eines Burgwardes bezeichnet, in dessen Bereich nach einer freilich verfälscht. Urk. das Domstift → Naumb. v. Ks. Heinrich IV. 6 Dörfer geschenkt bekam. Hier gab es offenbar auch die Möglichkeit zur Unterbringung des kgl. Hofes, so daß mit dem Vorhandensein einer Kgs.-Pfalz gerechnet werden kann. 1146 hielt Kg. Konrad III. hier einen Hoftag ab. 1179 stellte Ks. Friedrich I. hier eine Urk. f. Kl. → Kaltenborn aus. Auch wurde damals Heinrich der Löwe von dem in K. tagende Fürstengericht geladen. Die »heyde zu Coyne« galt nach dem Sachsenspiegel als einer der drei Bannforste im sächs. Bereich. Wenigstens eine Kapelle dürfte hier schon früh bestanden haben, wenn auch das Alter der Pfarrkirche des benachbarten Lobas höher angesetzt wird, und somit das Bestehen einer Burgwardkirche fraglich ist. Nach dem Investiturstreit konnte sich das Bt. Naumb. mit Hilfe einer gefälschten Urk. in den Besitz von K. setzen und auch Ansprüche der Mgff. v. Meißen abwehren. Die Lage des Kgs.-Hofes in dem später als Marktflecken geltenden Ort ist noch nicht ermittelt. Vielleicht lag er im Bereich um die Kirche. Später gab es hier ein Rittergut der v. Ende. (IV) *Schwi*

LV 527, Bd. 1, S. 179; 2, S. 544 u. ö.

Kehnert → **Sandfurth (OT)**

Kelbra (Kr. Sangerhausen). Die 1093 genannte Kirche von K. gehörte damals dem Kl. Bursfelde. Verm. handelt es sich um die *Martinskirche* des später außerhalb der Stadtbefestigung verbliebenen Altendorfs, deren in Resten erhaltener frühroм. Bau in spätgot. Zeit erweitert wurde. In der Helmeniederung lag außerdem eine *Wasserburg*, von der geringe Reste n. von K. erhalten sind. Bereits im 12. Jh. war eine jüngere Burg, der spätere *Storkauer* Hof, an der SO-Ecke der Stadt bereits vorhanden, an die

sich die verhältnismäßig regelmäßig angelegte Stadt K. angeschlossen zu haben scheint. Diese zweite Burg und die Stadt wurden von annähernd rechteckigen Mauern mit drei Toren zusammengefaßt. Außerdem gab es noch mehrere wohl aus ehem. Burgmannensitzen hervorgegangene Rittergüter. Die Stadt wird 1351 als »oppidum« bezeichnet. Sie war überwiegend von Ackerbürgern bewohnt, besaß jedoch seit alters zwei Jahrmärkte. Ratsleute werden 1352 genannt. Seit 1251 bestand ein von den Gff. v. → Beichlingen gegründetes Zisterziensernonnenkl. St. Georg, das im Bauernkrieg 1525 zerstört wurde. An die Stelle der Kl.-kirche trat die spätere *Stadtkirche,* die um 1690 erneuert wurde. Die Herrschaft über den Ort K. war zunächst in der Hand der Gff. v. Beichlingen und ging dann an die Gff. v. Honstein über. Diese verlegten den Sitz einer bisher auf der Rothenburg am Kyffhäuser angesessenen Nebenlinie nach hier, so daß vorübergehend eine eigene Linie Honstein—Kelbra entstand. 1431 wurde K. gegen → Wiehe und → Heldrungen an die Gff. v. → Stolberg und an die Gff. v. Schwarzburg vertauscht. Als Pfandbesitz gelangte der Stolberger Anteil später ebenfalls an die Schwarzburger. Da die Oberhoheit 1815 von Kursachs. an Preuß. überging und es zu Streitigkeiten kam, wurde das Kondominium 1819 dergestalt gelöst, daß die Gff. v. Stolberg-Roßla seither im Besitz der Güter in K. waren (→ Roßla, → Heringen). Die Stadt blieb unbedeutend, auch nachdem sie 1866 Anschluß an d. Bahn nach Nordhausen erhalten hatte. Nur die Perlmuttknopfherstellung spielte eine gewisse Rolle. 1964 hatte K. 3500 Ew. (III) *Ti/Schwi*
LV 120, Bd. 2, S. 558f. — LV 239, Bd. 1, S. 166f., Abb. 549—551. — FWE-Lehmann, Gesch. d. Stadt K., 1900. — LV 632 (Ha.) S. 199ff.

Kemberg (Kr. Wittenberg). Auf dem »Berg« (Friedhof) im Niederungsgelände sö. der Stadt befindet sich ein ovaler, 200×250 m großer *Ringwall* aus der jüngeren Bronzezeit und mittelslaw. Zeit. In der ottonischen Zeit war er wohl dt. Burg (1004 urbs Neszvc).
S-T
An der Straße von Leipzig zum Elbübergang bei → Wittenberg gründeten wohl M. 12. Jh. Kolonisten das Dorf K. Aus dessen 1313 überlieferter ältester Namensform »Kemrick«, die sich auf Cambray (dt. Kamerick) bezieht, kann der Schluß auf flämische Besiedlung gezogen werden. Das Dorf entwickelte sich infolge seiner günstigen Verkehrslage zur Stadt, an deren Spitze 1391 Bürgermeister und Rat erscheinen. Der 350 m sö. gelegene Burgwall wird als die »urbs Nessuzi« von 965 und 1004 gedeutet, in seinem Bereich wurde später der Friedhof angelegt. 1540 gab es hier zwei als »Wunderburgen« bezeichnete Irrkreise. Die Landesherrschaft stand anfangs den Gff. v. → Brehna, seit 1290 den Hzz. v. Sachs.-Wittenberg zu. Die 1196 in → Pratau als Archidiakonatssitz errichtete Propstei des Erzbt. → Magd. wurde 1298 nach K. verlegt und mit der dortigen *Marienkirche* verbunden, die daher auch als Stiftskirche bezeichnet wurde (3schiffige, spätgot. Hallen-

kirche, 1859 nach Einsturz teilweise erneuert). Die seit dem frühen 15. Jh. ummauerte Stadt erwarb 1482 die Erbgerichtsbarkeit und 1536 pachtweise die Obergerichtsbarkeit, die ihr 1703 dauernd zugestanden wurde. Viertelsmeister zur Kontrolle des städtischen Finanzwesens lassen sich seit 1547 nachweisen. 1513 zählte K. im Verbande des kursächs. Amtes Wittenberg 112 ansässige Bürger, davon 69 Brauberechtigte, in den beiden Vorstädten wohnten 74 Ew. Für 1555 sind 250 Hauswirte in und vor der Stadt überliefert (= 1200 Ew.), so daß K. A. 16. Jh. seiner Größe und Bedeutung nach zu den beachtenswerten Mittelstädten gerechnet werden kann. Der 1518 hier verstorbene Propst Ziegelheim regte seinen Freund Luther zum Thesenanschlag von 1517 an, sein Nachfolger Bernhardi führte 1522 die Reform. ein, die vom nahen Wittenberg her gefördert wurde. Eine Stadtschule wurde eingerichtet, 1555 wurde K. Sitz eines Superintendenten. Die Wolfgangskirche in der Leipziger Vorstadt wurde profaniert, die Stadtkirche mit drei *Altargemälden* von Lukas Cranach ausgestattet. Auch der stattliche Renaissancebau des *Rathauses* stammt aus jener Zeit. 1526—28 lebte Andreas Bodenstein (Karlstadt) als Kramladenbesitzer in der Stadt. Das Wirtschaftsleben wurde neben dem Acker- und Hopfenbau durch die Brauerei und die Leineweberei bestimmt. Die im 30jg. Krieg von den Schweden zerstörte Stadt war schriftsässig und landtagsfähig. Sie geriet durch die neuen Verkehrsverhältnisse im 19. Jh. in eine abseitige Lage, erhielt nur einen Kleinbahnanschluß nach Bergwitz 1903 und erlebte keine nennenswerte industrielle Entwicklung. Die Ew.-zahl stieg von 1922 im Jahre 1818 auf 3514 im Jahre 1939. (V) *Bla*
LV 258, S. 313. — Bilder a. d. Gesch. d. Stadt K., Festschr. z. Heimatfest, 1910. — Festschr. z. Heimatfest d. Stadt K., 7. bis 10. Juni 1930. — LV 120, Bd. 2, S. 559—562. — LV 632 (Ha.) S. 201 ff.

Keuschberg, OT v. Bad Dürrenberg (Kr. Merseburg). Ein slaw. *Burgwall,* später dt. Burgward (993 »burgwardum Cuiscesburg«) liegt auf der Höhe direkt ö. des Saalesteilhanges (»Hunnenschanze«). Von ihm sind Reste der Wälle und des Grabens erhalten. *S-T*
K. besitzt als Saaleburgward einen 1846 noch vollständig erhaltenen, heute fast eingeebneten Burgwall. Er schloß nicht nur n. des Ellerbaches die Burgwardkirche mit ein, sondern erstreckte sich auch auf die s. gegenüberliegende Höhe: eine »ins Extrem gesteigerte« (P. Grimm) Burg mit Vorburg. Ob bei Keuschberg bzw. in der Nähe (am Schkölzig? am Riedbrunnen?) die Ungarnschlacht von 933 stattgefunden hat, wie die Lokaltradition behauptet, kann weder aus Liudprand und Widukind, noch aus Flurbezeichnungen schlüssig bewiesen werden, obwohl einige Argumente dafür sprechen (→ Kalbsrieth, → Rittebrug). 993 schenkte Ks. Otto III. seinem Kaplan Günter 12 Königshufen zu Oeglitzsch im Burgward Cuskiburg, und 1012 bestätigte Ks. Heinrich II. die der → Mers. Kirche bereits vor der zeitweiligen Auf-

lösung des Bt. gemachte Schenkung von »Cuiscesburg«. Schon vor 1307 war K. eine der 8 Obedienzen des Mers. Domkapitels und gehörte als solche dem Archidiakon, war zugleich Erzpriestersitz und Gerichtsstuhl; letzterer wurde 1330 von Bf. Gebhard an Bf. Heinrich v. → Naumb. verpfändet. Die sehr alte rom., z. T. got. umgebaute Kirche, zu der im 16. Jh. ein Hospital gehörte, wurde 1824 abgebrochen. Um diese Zeit zählte K. rd. 150 Ew., wurde aber dank der Entwicklung der → Dürrenberger Saline, mehr noch infolge der Erschließung zahlreicher Braunkohlengruben in der Nähe mit (1854) 1059 Seelen »das bevölkertste Dorf des Kreises« (Schmekel). (IV) *Ne*

OKüstermann, Altgeograph. Streifzüge durch d. Hochstift Mers., in: LV 20, Bd. 17 (1885/9), S. 421 ff. — LV 258, S. 246 u. ö. — AStieglitz, Über d. K.-er Kirche, in: Dt. Altertümer 1, 1824, 2. Heft, S. 1—5 und 67 ff. — ALippold, Gesch. d. Kirche K., 1930

Kirchmöser, OT v. Brandenburg (Kr. Jerichow II/Brandenburg-Stadt). Das Bauerndorf K. wird 1387 als Möser erwähnt. Die 1846 gebaute Eisenbahnstrecke Potsdam → Magd., die erst 1903/04 hier einen Haltepunkt erhielt, erwies sich unerwartet bedeutsam für den Ort. Gemäß einem im September 1914 gefaßten Plan wurde auf bisherigem Ödland eine Pulverfabrik aus fertigem, eigentlich für Rußland bestimmten Material errichtet. Im Januar 1919 nahm das Werk die Ausbesserung von Eisenbahnwaggons auf und wurde 1920 »Reichseisenbahnwerk Plaue«, 1921 »Eisenbahnwerk Brand.-West«, obwohl es nach wie vor zur Provinz Sachs. gehörte. An das Ausbesserungswerk wurde 1925 das Lokomotivwerk angeschlossen. Seit 1957 sind die 1949 errichteten Walzwerke K. mit dem Stahl- und Walzwerk in Brand. zusammengeschlossen. Seit 1952 ist K. auch verwaltungsmäßig an Brand. angegliedert. (II) *Rö*

(o. Verf.), D. Entstehung d. Pulverfabrik Plaue u. d. Entwicklung d. Eisenbahnwerks Brand.-West, in: Heimatkalender f. d. Land Jerichow 1923, S. 92 f. — FFranz, D. Stahl- u. Walzwerk Brand., in: Märkische Heimat 1961/1. — FHesse, FNeesen, FHottowitz, Chronik v. K., o. J. (1926). — ESchlomusch, Ökonomisch-geograph. Probleme d. Landwirtschaft u. Industrie i. d. w. Krr. d. Bez. Potsdam, Diss. Potsdam, 1960

Kitzen (Kr. Merseburg/Leipzig). Am 17. 6. 1813 wurde bei K. auf Befehl Napoleons, der sich auf den Wortlaut des Waffenstillstandsvertrages von Poischwitz berufen konnte, das Lützowsche Freikorps von frz. und württembergischen Truppen unter den Generälen Fournier und Normann überfallen und nach ergebnisloser Aufforderung zur Übergabe aufgerieben bzw. gefangengenommen. Nur Lützow gelang es, mit 70 Mann hinter die Elbe zu entweichen. Die »Schuldfrage« ist bis heute Gegenstand von Kontroversen. Schon am 26. 6. beschwerte sich Marschall Berthier beim russischen Befehlshaber Barclay de Tolly über das unrechtliche Verhalten Lützows, der bereits am 7. 6. vom Waf-

fenstillstand unterrichtet worden sei. Dagegen nennt ein russischer Bericht das Verfahren gegen das Freikorps schlicht ein Attentat. Eine neuere Version, das Freikorps sei durch das Verschulden reaktionärer Elemente im preuß. Hauptquartier nicht rechtzeitig über den Waffenstillstand informiert worden, ist nur Vermutung. Fest steht, daß Lützow hinter der Demarkationslinie weiter operierte und dabei 3 frz. Gendarmen gefangennahm. Bei dem Überfall wurde Theodor Körner verwundet, vermochte sich aber über Leipzig nach Karlsbad zu retten. — Unmittelbar w. Klein Schkorlopp das *Lützower-* u. das *Körner-Denkmal.* (IV) *Ne*
OKüstermann, Altgeographische Streifzüge durch d. Hochstift Mers., in: LV 20, Bd. 17, 1885, S. 419. — ABrecher, Napoleon I. u. d. Überfall d. Lützow'schen Freikorps bei K. am 17. 6. 1813, 1897

Kläden (Kr. Stendal/Kalbe-Milde). Obwohl das Vorhandensein einer burgähnlichen Anlage weder aus den Urk. noch archäologisch zu erweisen ist, kommt bereits 1230 eine sich nach dem 1170 erstmalig erwähnten Ort nennende Adelsfam. v. K. vor. Nach dem Landbuch von 1375 hatte diese hier ihren Wohnsitz, also wahrsch. einen unbefestigten Hof. Den A. 17. Jh. hier angesessenen v. K. folgten die v. Jeetze, v. Lattorf und v. Levetzow. Dem Feldmarschall Joachim Christoph v. Jeetze (begr. 1752 in Hohenwulsch) hatte Friedrich der Große zwei bis 1945 im Park v. K. aufgestellte Kanonen geschenkt. Nach einem Brande im Jahre 1751 wurde 1753/54 ein neues *Herrenhaus* errichtet, dem 1827 ein zweites Stockwerk aufgesetzt wurde, ohne daß die gefälligen Proportionen des Bauwerks gestört wurden. Das zuletzt als Saatzuchtunternehmen des Gf. v. Bassewitz-Levetzow dienende Gut wurde 1945 aufgeteilt (j. LPG). — In der dem 13. Jh. entstammenden *Feldsteinkirche* befinden sich eine gute barocke Ausstattung und mehrere *Grabdenkmäler* der verschiedenen Gutsherrschaften vom E. 16. bis M. 19. Jh. (II) *Schwi*
KFvKlöden, Gesch. e. altm. Fam., 1854. — LV 194, S. 290 f. — LV 625, Bd. 3: Kr. Stendal, S. 114—119

Kleinjena (Kr. Weißenfels/Naumburg). Auf dem Kapellenberg oberhalb des am r. Unstrutufer gelegenen Dorfes befindet sich eine *Wallburg.* Hier oder auf dem Hausberg bei → Großjena hat der Stammsitz der Eckehardiner gelegen. Es handelt sich um einen nach N in das Unstruttal vorspringenden Bergsporn, der nach der Bergseite durch zwei Abschnittswälle mit Gräben geschützt ist. Scherben des 10.—14. Jh. wurden gefunden. *S-T*
Die erwähnte Befestigungsanlage geht vielleicht schon in karolingische Zeit zurück. Hier vermutet man j. die früher in → Großjena gesuchte Burg der Eckehardiner in welcher der 1002 ermordete Mgf. Eckehard I. zunächst beigesetzt wurde, und sich ein von ihm gegründetes Benediktinerkl. sowie eine Ansiedlung von Fernkaufleuten befand. Von der über → Eckartsberga nach → Mers. verlaufenden »strata regia« auf der Hochfläche lief hier ein Ne-

benweg vorbei, der bei K. die Unstrut überquerte. Die ehem. Marktsiedlung könnte in dem am Fuß der Burganlage entstandenen, früher auch Deutschjena genannten Dorf mit seinen drei Straßenzügen sein, von denen einer sich zweimal angerartig verbreitert. Im Zusammenhang mit der von den Eckehardinern betriebenen Verlegung des Bischofssitzes von → Zeitz nach → Naumb. wurde das Kl. wahrscheinlich vor 1046, nach Naumb. verlegt (= Georgenkl.), wohin auch schon vor 1033 die Kaufleute mit günstigen Privilegien übersiedelt waren. Nach Erbauung des ersten Domes wurden die Gebeine Eckehards I., eines der mächtigsten Ft. seiner Zeit, ebenfalls nach Naumb. übergeführt. (IV) *Schie*

LV 258, S. 430. — PGrimm, Archäolog. Beitrr. z. Lage ottonischer Marktsiedlungen i. d. Bez. Halle u. Magd., in: LV 59, Bd. 41/42, 1958, S. 533 f. — LV 527, Bd. 1, S. 93 ff.; 2, S. 180. — HWäscher, Burgen am unteren Lauf d. Unstrut, 1963, S. 6f. — LV 632 (Ha.) S. 205f.

Kleinjena → Großjena (OT)

Klieken → Buro (OT)

Klöden (Kr. Schweinitz/Jessen). Der Ort ist 981 und 1004 als Burgward im slaw. Gau Nizizi bezeugt, als er durch Ks. Otto II. an das Kl. → Memleben geschenkt worden war. Als die deutsche Kolonisation des späteren 12. Jh. eine starke Belebung des Kirchenwesens zur Folge hatte, wurde in K. wohl um 1200 eine Propstei gestiftet, die im Verbande des Bt. Meißen, Archidiakonat des Domdekans, vier Kirchspiele unter der erzpriesterlichen Aufsicht des K.-er Propstes zusammenfaßte. Im Anschluß daran wurde bei der Reform. eine geistliche Inspektion im Rang einer Superintendentur errichtet. Eine gewisse Anreicherung mit Elementen gewerblicher Wirtschaft verschaffte dem Dorf den Charakter eines Marktfleckens, als welcher er 1755 bezeichnet wird. 1818 zählte er 663 Ew. Das seit dem 14. Jh. im Besitz der Familie v. Löser befindliche Rittergut war im 19. Jh. eine leistungsfähige Domäne. (V) *Bla*

WWenzel, D. Ortsnamen d. Schweinitzer Landes, 1964, S. 43

Klötze (Kr. Gardelegen/Klötze) hat früher an der Heerstraße von → Magd. nach → Salzwedel seinen Platz gehabt. Wenn ein 1282 erscheinender »Walterus de Kluz« hier zu lokalisieren sein sollte, was nicht absolut sicher ist, dann wäre dieses der Hinweis auf das Vorhandensein einer Burg bzw. das Bestehen des Ortes. 1311 wird das »castrum« K. erstmalig erwähnt. Es war damals als → Halb.-er Lehen im Besitz der Mgff. v. Brand. 1343 erhielten die v. Alvensleben die Burg als Lehen. Bald danach ging die Landeshoheit über K. zunächst an Braunschw. und Magd. gemeinsam und später an Braunschw.-Lüneburg allein über, ohne daß die näheren Umstände bekannt sind. Die neuen Herren scheinen aus K. nach

einigen Verpfändungen bald ein Amt gemacht zu haben, zu dem 6 Dörfer gehörten. 1498 saß jedenfalls ein braunschw. Amtmann in K. 1543—1596 war es noch einmal als Braunschw. Lehen an die v. der Schulenburg ausgetan. Die im W.-teil des Ortes gelegene Burg war eine rechteckige, von breiten Wassergräben umgebene Anlage. Sie verbrannte 1543 und wurde auf den alten Fundamenten in Fachwerk neu errichtet. Sie besaß einen starken Bergfried, der 1804 einstürzte. Anschließend wurde bis 1828 die ganze Anlage abgebrochen. 1808 war das Amt K. zunächst an das Kgr. Westphalen gekommen. 1815 wurde es dauernd an Preuß. abgetreten.

Der Ort K. wird 1334 Flecken, später »stedichen« genannt. Er war stets unbefestigt und unterstand dem Amt. Mehrfache Brände haben das Ortsbild wesentlich verändert. Die *Kirche* ist in ihrer jetzigen Form ein Neubau von 1859. Die Bewohner lebten überwiegend vom Ackerbau und der Schafzucht. Nur einige Kram- und Viehmärkte brachten lebhafteren Verkehr. E. 19. Jh. führte der Arzt Dr. Görges hier den Obstbau ein. So entstand 1898 eine Obstweinkelterei, Konserven- und Kartoffelflockenfabriken schlossen sich an. 1897 und 1899 hatte der 1846 zur Stadt erhobene, ziemlich abseits gelegene Ort auch Anschluß an eine Nebenbahn erhalten. Infolgedessen wuchs die Ew.-zahl, die zu Beginn der Neuzeit etwa bei 800—900 Ew. gelegen hatte und im 30jg. Krieg stark zurückgegangen war, um 1920 auf über 4000 Köpfe. Seit 1952 ist K. Kreisstadt und hat 1965 5000 Einwohner. (I) *Schwi*

ESchulze, Chron. d. Stadt K., 1900. — LV 120, Bd. 2, S. 564 f. — LV 72, Bd. 43: D. Wüstungen d. Altm., S. 301 f. — LV 258, S. 360. — LV 624, Bd. 20: Kr Gardelegen, S. 23—26. — AThiele, Aus K.-s. Gesch., in: LV 434, Bd. 3, 1939, S. 227—244. — LV 239, Bd. 1, S. 59, Abb. 110—111.

Kloster Haeseler (Kr. Eckartsberga / Naumburg). Die offizielle Schreibweise des Ortsnamens ist falsch. Gottfried Haeseler aus → Magd. erwarb 1731 von den v. He(s)sler die Güter Kl. Heßler und Gößnitz. — In Haselere (so vor 800), im Gau Husitin und im Burgbezirk → Spielberg gelegen, ist durch das Breviarium Lulli Reichsbesitz nachgewiesen worden, der mindestens teilweise an Hersfeld geschenkt wurde. Die vielerörterte Frage, ob mit diesem Heselere das nahe Burgheßler oder Kl.-H., das auch 1318 Marcht H. und später Oberheßler genannt wird, gemeint ist, muß unentschieden bleiben. Desgleichen ob das Zisterzienserinnen-Kl., das schon 1240 bestanden haben soll, von einem Ministerialen v. H. (1197 Henricus de Heslere) oder von den Gff. v. Orlamünde als Erbnachfolger der Gff. v. → Wiehe gegründet worden ist. Urkl. erstm. 1318 erwähnt, entfaltete das Kl. trotz reicher Schenkungen im 14. Jh. und eines umfangreichen geistlichen Versorgungsgebietes keine erkennbare Wirksamkeit. In der Reform. aufgegeben, wurde es 1543 an Konrad v. Heseler für 8000 Gulden verkauft. Von den *Kl.-gebäuden* sind dürftige Reste des *Kapitelsaales* und des *Frauenhauses* erhalten. Die Bezeichnung des Or-

tes, in dem sich ein lgfl. »castellum« befand, als Stetichen oder Flecken ist bemerkenswert: Marcht Heseler ist nicht als Mark H. — so L. Naumann —, sondern als Markt H. zu deuten. (IV) *Ne* LV 139, Bd. 4, S. 709. — LV 624, Bd. 9, S. 38 f. — LV 258, S. 47 f. — LNaumann, Z. Gesch. d. Cistercienser-Nonnenkll. Hesler u. Marienthal, Beitrr. z. Localgesch. d. Kr. Eckartsberga, Bd. 3, 1885. — LV 433, S. 273, 400. — Neide, Z. Chron. v. Kl. Haeseler, in: Kr.-kalender Eckartsberga, 1897, S. 59

Klostermansfeld (Kr. Mansfelder Gebirgskreis / Eisleben). Nach herrschender Ansicht ist der Ort K. älter als Schloß und Stadt → Mansfeld. 973 tauschte Abt Werinher die fuldaischen Begüterungen in »Mannesfeld« und 11 in der Umgebung liegende Orte gegen andere Besitzungen mit Erzb. Adalbert v. → Magd. Ein von Spangenberg 1546 angefertigter Auszug einer Urk. von 1042 berechtigt u. E. nicht zu der Annahme, daß im genannten Jahre bereits ein Kl. dort bestanden habe, zumal nicht der Ort M., sondern eine Stätte Hayn genannt wird. Das Alter der nicht mehr existierenden Dorfkirche St. Nikolai ist unbekannt; sie wird 1339 dem Kl. inkorporiert und scheint bereits der → Halb. Bischofsfehde 1342 zum Opfer gefallen zu sein. Sie war, mit der Burg M. durch den auf älteren Karten noch verzeichneten »Steinweg« verbunden, die erste Grablege der Gff. Der 1115 am → Welfesholz gefallene Gf. Hoyer wurde hier in einem Steinsarg beigesetzt. Bei späterer Grabesöffnung fand man angeblich nur noch Harnisch und Schwert, die in die Rüstkammer des Schlosses M. kamen, während der Sarkophag in die Chorwand der Kl.-kirche eingemauert wurde, wo ihn Spangenberg noch sah und abzeichnete.
Die eigentlichen Gründer bzw. Förderer der »ecclesia sancte Marie virginis in Mansfelt ordinis sancti Benedicti de valle Josaphat« (so 1357) sind Mgf. Albrecht der Bär und Gf. Hoyer IV. v. Mansfeld und seine Gemahlin Bia. Ersterer unternahm 1158 eine Pilgerfahrt nach Jerusalem, letzterer desgl. im Jahre 1173. Nach Spangenberg brachte Albrecht etliche Mönche aus dem Kl. im Thale Josaphat bei Jerusalem mit zu ihren Ordensverwandten in dem bereits bestehenden Kl. M., das er mit Gütern in der → Köthener Gegend begabte. Gleiches tat Hoyer nach seiner Rückkehr aus dem Eigenbesitz seines Hauses. Künftig mußte jede Bestätigung der Neuwahl eines Priors beim Patriarchen von Jerusalem eingeholt werden; diese Befugnis wurde indessen später vom Erzb. v. Magd. wahrgenommen.
Diese Überlieferung wird gestützt durch ein seit einigen Jahren nicht mehr vorhandenes, aber durch Zeichnung überliefertes Altargemälde aus A. 15. Jh., welches die kreuzförmige, (noch) turmlose dreischiffige Basilika nebst den Stiftern, dem Ehepaar »Hogerus comes« und Bia und dem Ehepaar »Adalbertus marchio« und Sophia nebst Sohn Otto und die Inschrift »Anno dominice incarnaionis MCLXX fundacio huius cenobii facta est« zeigte.
Dieser Zeitangabe entspricht der Stil der in wesentlichen Bauteilen noch erhaltenen und z. Z. in Wiederherstellung befindlichen

Kl.-kirche. Nachdem 1554 die Reform. im Kl. durchgeführt worden war, hatte man die Seitenschiffe sowie die drei Apsiden abgebrochen und die Arkaden in roher Weise vermauert. Das wohl nie vollendete W.-werk war arg verstümmelt worden.
Die Gff. v. Mansfeld, die mit Schenkungen an ihr Kl. nicht geizten, darunter 1328 das gesamte Dorf K., haben die Vogteirechte innegehabt. Die Kl.-gebäude selbst wurden im Bauernkrieg hart mitgenommen. Das Amt K. 1565—1610 an die v. Kage verpfändet, blieb gleichwohl noch Wohnsitz und Eigentum der Gff., zuletzt der Ftt. und Gff. der Bornstedter Linie, welche die Amtseinkünfte bis zum Aussterben bezogen. Mansfeldische Ministerialen, so die v. Mansfeld (1229—1316), die Vögte (1215—1556), die v. Rottdorf (1358) waren in K. ansässig. Unter magd. Oberlehnshoheit stehend, wurden Amt und Dorf 1780 preuß. (j. LPG).
K. liegt seit dem 16. Jh. im Zentrum des Mansfelder Kupferschieferbergbaus. Ein großer Teil der Ew. (1784: 593, 1890: 3955, 1919: 4690, 1965: 5000) arbeitet in den Hütten und Walzwerken bei → Hettstedt und → Helbra. Bergbauliches Wahrzeichen des Ortes ist die gewaltige Halde des 81. Lichtloches des Mansfeldischen Haupt- und Schlüsselstollens (287 m ü. M.). (III) *Ne*

CSpangenberg, Historia von Ankunfft, Stifftung und andren sachen des Klosters M., 1574. — LV 385, Bd. 1/4, S. 186—192, S. 195—208. — LV 624, Bd. 18, S. 102—116. — LV 137, S. 455f. — LV 632 (Ha.) S. 210ff. — LV 856, S. 497

Kloster Neuendorf (Kr. Gardelegen). Gründungsdatum und Stifter des nach → Diesdorf bedeutendsten altm. Kl. sind wegen des Fehlens einer Gründungsurk. unbekannt. Da das der Hl. Maria, den Hll. Benedikt und Bernhard geweihte Zisterzienserinnenkl. 1232 erstm. genannt wird, dürfte es wohl etwa um 1230 gegründet worden sein. Erst 1246 war der Gründungsvorgang mit dem Erwerb der päpstlichen Bestätigungsbulle abgeschlossen. Die Gff. v. → Osterburg betätigten sich zwar auch als Wohltäter des jungen Konvents. Als Gründer scheiden sie aber mit ziemlicher Sicherheit aus, da → Krevese ihr Hauskl. war. Eine nach N. genannte Ministerialenfam. kommt ebenfalls nicht in Frage, da sie hier weder Ortsherr war, noch sich nach diesem N. nannte. So bleiben auch schon wegen der späteren starken Abhängigkeit des Kl. von der Burg → Gardelegen deren Besitzer als Stifter. Zwar ist es unsicher, ob es die dortigen Ministerialen waren, oder, wofür mehr spricht, die Landesherren selbst, unter denen der Mgf. Johann I. als besonderer Wohltäter der Neugründung am ehesten auch Kl.-gründer gewesen sein dürfte. Woher die ersten Nonnen kamen, ist ebenfalls unbekannt. 1289 wurden von N. aus das neu errichtete Kl. Heiligengrabe in der Prignitz besetzt. Mit den ersten Besitzerwerbungen, zu denen sich im 14. Jh. eine planmäßige Erwerbspolitik gesellte, wuchsen Güter und Bedeutung des Kl. Mit 18 bestehenden und 15 wüsten Ortschaften sowie Hebungen aus weiteren 17 Orten mit insgesamt etwa 2000 Untertanen und dem großen Waldbesitz der sog. Klosterheide im N.-teil der → Letz-

linger Heide gehörte K. zu den größten Grundbesitzern der → Altm. Es war Landstand und zeitweilig so wohlhabend, daß es als Kreditgeber nicht nur des Adels, sondern sogar der Lüneburger und → Magd.-er Bürger auftreten konnte. Der Nutzung der Kl.-besitzungen dienten mehrere Grangien, d. h. selbstbewirtschaftete Gutshöfe in Dörfern, deren Bewohner der Konvent meist ausgekauft hatte. In religiöser, geschweige denn literarischer Hinsicht, hat das Kl. allerdings nie eine besondere Rolle gespielt. Allenfalls einige Handarbeiten dürften künstlerisch wertvoll gewesen sein. Ob und inwiefern das Kl. für die Missionierung und Besiedlung der Altm. Bedeutung gehabt hat, bleibt vollends offen. Kirche und Klausur des im Tal des Lausebaches s. der Straße Gardelegen— → Stendal gelegenen Kl. sind relativ gut erhalten. Die schlichte, stets auch für die Gemeinde verwendete *Kl.-Kirche* aus dem 13. Jh. ist ein einfacher, ungewölbter Saalbau mit geradem Chorabschluß und Nonnenempore. Bemalte *Glasfenster* des 15. Jh. sind erhalten. In der w. der Kirche angelegten — aus Backsteinen erbauten — *Klausur* befindet sich der *Kreuzgang*.

In den Wirren des 14. Jh. rissen die Beziehungen des Konvents zu den Mgff. ab. An ihre Stelle trat immer mehr die weit verbreitete und mächtige Fam. v. Alvensleben, die N. im 15. Jh. fast zu einer Art von Hauskl. und Grablege für sich machte. Nach der offiziellen Annahme der Reform. in Brand. 1539 blieben die Nonnen zunächst beim alten Glauben. 1544 setzte der Kf. daher einen Hauptmann zur Verwaltung der gelegentlich verpfändeten Kl.-güter ein. Nach und nach entwickelte sich daraus ein landesherrliches Amt. Schließlich nahmen die Nonnen 1578/79 als letzter märkischer Konvent die Reform. an. Das Kl. wurde darauf in ein aus 18 Damen bestehendes evg. Stift für Adlige und Bürgerliche umgewandelt, das erst 1810 vom Kgr. Westphalen aufgehoben wurde. Das daneben selbständig weiter bestehende Amt wurde 1831 verkauft. Das vor der Kl.-gründung bereits vorhandene Dorf war vom Konvent bald ausgekauft worden. Erst nach und nach entstand ein aus Taglöhnern bestehendes neues Dorf.

(I) *Schwi*

LV 624, Bd. 20: Gardelegen, S. 104—118. — AParisius, D. Reform. im Kl. N. bei Gardelegen, in: LV 30, Bd. 20,2, 1885, S. 33 ff. — LV 196, Bd. 2, S. 103 ff. — OKorn, Beitr. z. Gesch. d. Zisterzienserinnenkl. N. i. d. Altm., in: LV 22, Bd. 5, 1929, S. 104—219. — Ders., Anlage u. Bauten des Kl. N. i. d. Altm., in: LV 173, S. 113—135. — LV 632 (Ma.) S. 232—234

Klosterrode, OT v. Blankenheim (Kr. Sangerhausen). Der später meist Rode oder Roda genannte Ort Hildiburgerod des Hersfelder Zehntverzeichnisses von etwa 890 erhielt wahrsch. nicht durch einen Gf. Wichmann und eine Gfn. Hilla unter Erzb. Norbert v. → Magd., sondern erst um 1150 ein dem Hl. Alban geweihtes Prämonstratenserstift, dessen Gründer verm. die Herren v. → Querfurt gewesen sein dürften. Die früheste urkl. Erwähnung liegt jedenfalls erst von 1160 vor. Die Kanoniker kamen

wohl aus dem Kl. Unser Lieben Frauen in Magd. Da sie nach ihrer Regel besonders der Seelsorge obliegen sollten, wurden dem Stift mehrere Pfarrkirchen der näheren Umgebung inkorporiert. Sonst waren sein Besitz und seine Bedeutung nicht überragend. Die Vogtei über K. gehörte zunächst den Querfurtern, ging aber später von diesen an die ihnen verwandten Gff. v. → Mansfeld über, was Erzb. Johann v. Magd. 1468 erneut bestätigte. 1469 fiel das Stift einem Schadenfeuer zum Opfer und wurde im Bauernkrieg fast vollständig zerstört. Nach der Reform. überließ Hz. Moritz v. Sachs. das Kl. den Gff. v. Mansfeld, die dafür eine Rente von 8000 G. zum Unterhalt der Universität Leipzig beisteuern mußten. Die Gff. verkauften K. schon 1567 an die v. Bodenhausen. Als Besitzer des nunmehrigen Rittergutes folgten M. 17. Jh. die v. Alvensleben und A. 18. Jh. die v. der Schulenburg. Diese ließen 1783 ein neues *Herrenhaus* errichten. Im 16. Jh. wurde der heutige Name üblich. Die Gebäude sind bis auf einen *rom. doppelschiffigen Raum* unbekannter Zweckbestimmung heute verschwunden. (III) *Schwi*

LV 624, Bd. 5: Kr. Sangerhausen, S. 43—46. — NBackmund, Monasticon Praemonstratense, Bd. 1, 1949, S. 227 f. — RHermann, ZVThürG., Bd. 8, 1871, S. 146. — LV 632 (Ha.) S. 44

Knapendorf → Bündorf (OT)

Kölbigk, OT v. Ilberstedt (Kr. Bernburg). Das nach einer Nachricht von 1142 den Hll. Stephan und Magnus geweihte Benediktinerpriorat K. lag anscheinend auf Kgs.-gut. Es wurde wohl vor 1016 von Ks. Heinrich II. errichtet und dem von ihm kurz zuvor gegründeten Benediktinerkl. Michaelsberg in Bamberg geschenkt. Der Ks. hat offenbar auch die Reliquien des Hl. Magnus der dem Bt. → Halb. unterstellten *Stephanskirche* geschenkt, welche einen Patrozinienwechsel verursachten und die weitere Entwicklung maßgebend beeinflussen sollten. Nach der Chronik des sehr gut unterrichteten Thietmar v. Mers. († 1018)) wünschte der anscheinend aus dieser Gegend stammende Bf. Eiko v. Meißen († 1016) hier am Grabe des Hl. Magnus beigesetzt zu werden. Wichtig ist es, daß dieser für Wundergeschichten besonders aufgeschlossene Chronist noch nichts von dem hier angeblich stattgefundenen Tanzwunder zu erzählen weiß. Nach einer noch in die Frühzeit des 11. Jh. gehörenden, später vielfach verbreiteten Überlieferung, sollen hier nämlich in der Weihnachtsnacht 1021, also nach j.-er Rechnung am 25. 12. 1020, 11 Bauern und die Tochter des Priesters einen Tanz mit derartigem Lärm vollführt haben, daß die von dem Priester Ruprecht abgehaltene Messe dauernd gestört wurde. Als trotz aller Ermahnungen dieser Tanz immer wilder wurde, flehte der Priester den Hl. Magnus an, die Tänzer dadurch zu strafen, daß sie ein ganzes Jahr lang tanzen mußten. Tatsächlich taten sie dies ohne Aufnahme jeder Nahrung und ohne jede Veränderung, bis sie ein tiefes Loch in den Boden ge-

tanzt hatten. Erst Erzb. Heribert von Köln, oder, nach anderer Lesart, Bf. Bernward v. Hildesheim, erlösten die Tänzer von dem Fluch. Einige von ihnen starben gleich, andere behielten zeit ihres Lebens ein Zittern. Hier sind ältere bereits auf Augustin zurückgehende Geschichten, abergläubische Vorstellungen von Tanzwut, Epilepsie und altheidnische Traditionen mit der Verehrung des Hl. Magnus zusammengeflossen. Offenbar war letztere damals besonders im Schwange, denn 1037 gründete Ks. Konrad II. in K. einen Markt, dessen Einkünfte der Ksn. Gisela überlassen wurden. Dieser Markt scheint jedoch mit dem Nachlassen der Heiligenverehrung bald eingegangen zu sein. Denn als 1043 Ks. Heinrich III. erbte Güter in K. seiner Gemahlin Agnes schenkte, ist von dem Markt keine Rede mehr. Auch das Kl. war M. 12. Jh. sehr heruntergekommen, denn Bf. Egilbert von Bamberg schenkte es 1142 dem Prämonstratenserorden. Doch schon 1220 befand sich der dem Kl. Unser Lieben Frauen in → Magd. unterstellte Konvent erneut in Not. Im Bauernkrieg wurde das Stift zerstört und bald danach aufgelöst. Erhalten hat sich nur der rom. *Turm* der *Stiftskirche*, während das Schiff als Scheune verwendet wird. Aus den Gütern des Konvents war eine anh. Domäne gebildet worden. Angeblich soll noch 1858 das Loch erkennbar gewesen sein, das die Tanzenden verursacht hatten.

(IV) *Lei/Schwi*

NBackmund, Monasticon Praemonstratense, Bd. 1, 1949, S. 228—230 mit Lit. — ESchröder, D. Tänzer v. Kölbigk, in: Zeitschr. f. Kirchengesch., Bd. 17, 1897, S. 94—164. — ASchröder, Grundzüge der Territorialentwicklung d. anh. Lande, in: LV 33, Bd. 2, 1926, S. 82. — GBaesecke, D. Kölbigker Tanz, in: Zeitschr. f. dt. Altertum, Bd. 78, 1941, S. 1—36

Kölleda (Kr. Eckartsberga/Sömmerda), im Gau Engilin, 786 und 802 Collide, 1005/12 Collithi, althür. (nicht slaw.) Siedlung an der Kreuzung der Straßen Erfurt— → Eisleben und → Artern— → Naumb., in der Kl. Hersfeld unter anderem mit 20 Hufen und 12 Höfen begütert war und wo (802) die Gff. Katan, Günther und weitere Genannte sowie die Nonne Berthrat ihren Anteil an der Peter-Pauls-Kirche dem Kl. Hersfeld vermachten. Wiederum ein Günther, zweifellos ein Gf. v. Käfernburg, vererbt 1005/10 Hersfeld weitere Güter in K. unter Vorbehalt des Vogteirechtes. Doch gelang es dem Kl. sehr bald, die Schutzherrschaft an sich zu bringen und diese als Lehen an die Käfernburger zu reichen. Von diesen gelangte sie zwischen 1249 und 1306 an die Gff. v. → Beichlingen, die in K. einen »Richter« (= Amtmann) hielten, der mit dem Rate zusammen zur Abhaltung des Gerichts — so 1392 — bevollmächtigt wurde, während Hersfeld seine oberlehnsherrlichen Gerechtsame durch einen Schultheißen wahrnehmen ließ. Schon zuvor mit Marktrecht begabt, erhielt K. durch die Beichlinger Stadtrecht (1392). Bald darauf muß es mit Mauer und Graben (5 Tore) versehen worden sein. Die alte gfl. (s. o.) Eigenkirche S. Peter und Paul, 1160 als Parochialkirche bezeugt, machte

der noch heute bestehenden *Pfarrkirche S. Johannis Bapt.* (seit 1550 Gottesackerkirche) Platz. Ihre Funktionen übernahm dann 1528 die 1404 erstm. genannte *Wigpertikirche*. Das Zisterzienserinnenkl. bei der Johanniskirche, 1265 als »nova plantatio« bezeichnet und 1266 von Nonnen aus Frauensee bezogen, hat keine äußere Wirkung entfaltet, aber die kirchlichen Verhältnisse K.s mitbestimmt, da Hersfeld sein Patronatsrecht an das Kl. abtrat. 1554 wurde es von Kf. August eingezogen. 1519 gingen die Beichlinger Rechte an die v. Werthern über, die auch das Hersfelder Schultheißenamt erwarben und damit dieses Stift bis auf die Rechte am Kl. ausschalteten. Indem nun der Rat 1556 mit den Kl.-gütern auch dessen Erbgerichte erwarb, hub 1610 ein Prozeß mit den Werthern'schen Gerichtsherren an, der erst 1661 mit weitgehenden Zugeständnissen des Rates beigelegt wurde. Die Werthern'sche Justizverwaltung über die Stadt fiel mit der preuß. Justizreform 1821.

Ackerbau und blühende Viehzucht (Kuhkölln!) auf einem umfangreichen Landbesitz (fast 2000 ha), Arzneikräuter-Anbau, Garnison und — um 1800 — 140 Handwerksmeister bildeten das wirtschaftliche Rückgrat der Stadt, die 1818: 1845, 1927: 3485, 1967: 7100 Ew. hatte. Neuestens spielt der Funkgerätebau hier eine Rolle. (III) *Ne*

Heimatmuseum, Thälmannstr. 10. — LV 139, Bd. 4, S. 774—777. — LV 624, Bd. 9, S. 16—23. — LNaumann, Skizzen u. Bilder z. Heimatkde. d. Kr. Ekkartsberga, Bd. 3, S. 68—72. — LV 433, S. 270 f., 317—325 (m. Lit. bis 1916). — LV 120, Bd. 2, S. 365 f.

Königsborn (Kr. Jerichow I/Burg). Die Dünen bei K. und Menz bilden die Flanken eines weit ö. ausbiegenden Altlaufs der Elbe. Auf einem 20 m hohen Dünenberg zu *Menz* entstand um 1200 eine rom. *Bruchsteinkirche* (1945 zerstört und 1954 wiederhergestellt). Eine befestigte Anlage hat sich auf dem Menzer Kirchberg aber nicht befunden. An d. Kreuzung der Straße → Magd. — → Möckern mit Altläufen der Elbe liegt das 1164 bis ca. 1380 nachweisbare Dorf K. Um die Kapelle eines Hospitals zu K., wohl einer Elendenherberge, entbrennt 1275 ein Streit mit dem Menzer Pfarrer. 1447 ist K. wüst. Im 16. Jh. haben dort Magd.-er Bürger ein Vorwerk des Lorenzkl. der Magd.-er Neustadt inne. Nach der Reform. ging das Lehnsherrenrecht von K., das immer mit dem von Menz verbunden war, auf den Administrator und dann auf das Lorenzkl. über. Inhaber von K. war von 1575 bis zu seinem Tode 1579 der Oberst v. Ziegesar (*Epitaph* in der Menzer Kirche), der mit seinen in Kriegsdiensten erworbenen Reichtümern ein *Renaissanceschloß* in K. baute (fünfjochiger Bau, das Kellergeschoß mit gratigen Backsteingewölben, das Erdgeschoß in Bruchsteinen mit Tonnengewölben und Stichkappen). Seit 1652 waren die v. Tresckow Herren auf K.; in ihre Zeit fällt wohl der Barockflügel, der an den Renaissancebau rechtwinklig anschließt. In den Schloßgebäuden entstand eine Seidenfabrik, als 1767 der

Kriegsrat Friedrich Gossler die Diesing-Haasesche Spinnerei in Magd. übernahm und auf dem v. Tresckowschen Gut, das er schon 1762 erwerben wollte, nun mit kgl. Genehmigung 20 ausländische Spinnerfam. mit 9 Stühlen ansiedelte, sehr zum Unwillen der gegen gewerbliche Betriebe auf dem Lande eingestellten Akzisebehörden. Gossler erbaute 1 km ö. von K. ein *Rokokoschloß* mit Park auf dem Kamm einer Bodenwelle, einen eingeschossigen Putzbau auf hohem Souterrain mit einem Mittelvorsprung in toskanischer Pilastergliederung (j. Feierabendheim). Seither wurden Neu- und Alt-K. unterschieden. Gossler machte 1779 bankerott († 1791) und 1781 stand die Fabrik in K. still. Besitzer von K. waren später u. a. die v. Gansauge, die Gf. Chasot und die Fam. Nathusius (1834 bis vor 1900). (II) *Rö*

LV 624, Bd. 21: Krr. Jerichow, S. 123—128. — HLies, D. Menzer Kirchberg, in: Mitteldt.-Land 1956/2, S. 79—83. — WvGoßler, Sechzig Jahre einer Magd. Manufaktur, in: LV 47, Bd. 72/73, 1937/38, S. 13—24. — LV 632 (Ma.) S. 234

Königsmark (Kr. Osterburg). Das 1328 als Dorf erwähnte »konigesmarke« ist ältester Stammsitz einer bereits 1225 erstm. genannten Ministerialenfam., die sich bald weiter nach O wandte und im 17. Jh. in Schweden eine bedeutende Rolle spielte. Zu ihr gehört der noch in Kötzlin in der Prignitz geborene spätere schwedische Feldmarschall Gf. Hans Christoffer v. K. (1600—1663), einer der rücksichtslosesten Heerführer in d. zweiten H. des 30jg. Krieges, und seine Enkelin Marie Aurora Gfn. v. K. (1662—1728), die als Geliebte August des Starken von Sachs.-Polen und Pröpstin des Stifts → Quedlinburg bekannt ist, sowie ihr Bruder Philipp Christoph v. K. (1665—1694), der offensichtlich wegen seiner Liebesverhältnisse mit der hannoverschen Kurpzn. Sophie-Dorothea, der Großmutter Friedrichs des Großen, in Hannover umgebracht worden ist. (II) *Schwi*

LV 625, Bd. 4: Kr. Osterburg, S. 171—175. — GZiegler, K. im Kr. Osterburg, in: Nachrichtenbl. d. Landelektrizität Salzwedel, Nr. 17, 1938, S. 111—112

Königswiek, OT v. Freist (Kr. Mansfelder Seekreis/Eisleben). K., dessen Name heute nicht mehr verwendet wird, erscheint erstm. 1316. Die Endung -wiek mit der Bedeutung Kaufleutenniederlassung ist zwischen → O.-Harz und Saale selten, kommt jedoch dort in dem ungeklärten Wildesschwieg (Kr. Mansfelder Gebirgskr./Hettstedt) nochmals vor. K. liegt in der zum Witwengut der Ksn. Adelheid gehörenden Siedlungsgruppe Oeste, Zabitz, Freist, Reidewitz, wüst Dörlitz und wüst Husiani, mit der — allerdings ohne K. — 992 das Kl. → Walbeck ausgestattet wurde. Ob der Name auch mit dem vermuteten thür. Kgs.-gut um → Bösenburg zusammenhängt, ist nicht nachprüfbar. In K. muß schon seit älterer Zeit ein Markt (forum) bestanden haben. 1371 gehört die H. des Marktes Koswich (nicht Coswig a. d. Elbe!) zu den → Halb. Lehngütern der Gff. v. → Mansfeld. Dieser halbe Markt war schon 1316 im Streit um → Wegeleben lehnsrechtlich an das

Erzbt. → Magd. übergegangen. — Von K. führte über Besensedt der Königsstieg nach Schochwitz. 1396 gab Rudolf von → Freckleben das »Thal Konigswig« mit allem Zubehör und 40 Höfen sowie weiteren 13 Höfen im selben Tal an das Kl. → Wiederstedt, die Grablege seiner Fam. K. bestand 1785 nur noch aus 5 Feuerstellen und hatte mithin seine ursprüngliche Bedeutung als Markt völlig eingebüßt. Worauf die frühere Stellung beruhte, bleibt letztlich noch ungeklärt. (IV) *Ne*

LV 386, Saalisches Mansfeld, S. 250—255. — HGrössler, Bösenburg u. s. Umgebung, in: LV 50, Bd. 10, S. 82 f. — PGrimm, Archäol. Beitr. z. Lage ottonischer Marktsiedlungen, in: LV 59, Bd. 41/42, 1958, S. 527, 534 f.

Könnern (Kr. Saalkreis/Bernburg). Der slaw. benannte Ort (1012 Koniri, etwa Roßgarten), am s. Talrand der Fuhneaue gelegen, war ursprünglich Zubehör der Gft. → Alsleben, wurde aber von Kg. Heinrich II. dem Erzbt. → Magd. geschenkt (1004). Auf der den Altweg → Halle—Magd. schützenden Burg der Erzb. saßen seit 1180 bis E. 14. Jh. die Ministerialen v. Conre, dann die Herren v. Dilnow. Erzb. Wichmann (1152—1192) besaß in K. einen von ihm häufig besuchten Hof. Der Turm der *Stadtkirche S. Wenzel* ist in seinem Erdgeschoß Rest der Burg; das got. Schiff wurde 1491 begonnen. Als Archidiakonatssitz entwickelte sich die Siedlung trotz vielfacher Verpfändung seit etwa 1300 zur Stadt. Wann Weihnachts- und Ostermarkt verliehen wurden, ist unbekannt; 1480 wurde der Bartholomäimarkt privilegiert. Zu dem auf fruchtbaren Ländereien betriebenen Acker- und Gartenbau, zu Viehzucht, Bierbrauerei und Steinbrecherei kam die Wiederbelebung des Kupferschieferbergbaus seit 1538, die zur Gründung der Bergleutevorstadt »Freiheit« führte. Mit Unterbrechung durch den 30jg. Krieg, in dem K. furchtbar litt, blühte der Bergbau — die Schiefer wurden im nahen → Rothenburg verhüttet — bis ins 18. Jh.

Die Reform. wurde ohne Wirren etwa 1535 eingeführt. Dank der Erschließung wertvoller Braunkohlenlager n. der Stadt gewann das Wirtschaftsleben K.s auf vorwiegend landwirtschaftlicher Grundlage im 19. Jh. eine erstaunliche Vielfalt, die mit Samenbau, Malzfabrikation, Maschinenbau usw. bis zur Gegenwart fortdauert. Eisenbahnanschluß an Halle und → Halberstadt besteht seit 1872, nach → Bernburg seit 1889. K. hatte daher 1965 4800 Ew. (IV) *Ne*

LV 449, Bd. 2, S. 820—831. — TGoebel, D. Gesch. d. Stadt C., o. J. (1898). — LV 451, S. 154—187. — LV 624, NR Bd. 1, S. 465—473. — GHertzberg, ... C. während d. 30jg. Krieges, in: LV 156, Nr. 6, 1882. — LV 120, Bd. 2, S. 567 f. — LV 632 [Ha.] S. 214 f.

Könnigde (Kr. Stendal / Kalbe-Milde). In dem 1344 genannten Dorf gab es eine sich nach ihm nennende Adelsfam., der wohl das dortige Gut seine Entstehung verdankt. 1648 erwarb Joachim Hennigs das heimgefallene und der Universität Frankfurt/Oder

übergebene Rittergut, um sich hier niederzulassen. Um 1616 als Sohn eines Ackermanns in Klinke geboren, war er nicht nur ein typisches Kind seiner Zeit, sondern ein mutiger und draufgängerischer Offizier. Er hatte sich zunächst als einfacher Soldat anwerben lassen, kam aber 1648 als brand. Rittmeister mit erheblichen Reichtümern aus dem Kriege zurück. Später nahm er erneut an den Feldzügen des Großen Kurfürsten teil und zeichnete sich vor allem 1675 bei Fehrbellin aus. Deshalb verlieh ihm der Kf. auf dem Schlachtfelde den Adelstitel Hennigs von Treffenfeld. Als gewesener Generalmajor nahm er schließlich seinen Ruhesitz in K., wo er 1688 starb. Sein Sarg mit der stark mumifizierten Leiche befand sich früher in einer *Gruft* unter dem romanischen *Kirchturm*. Sie wurde später in eine neue Gruft unter dem 1896 erneuerten Kirchenschiff gebracht. Die Familie H. v. T. starb 1770 aus. (II) *Schwi*

ADB, Bd. 38, 1894, S. 554. — GAvMülverstedt, in: LV 30, Bd. 22, 1895, S. 2—73. — LV 625, Bd. 3: Kr. Stendal, S. 129—151

Körbelitz (Kr. Jerichow I / Burg). Seit den Schlesischen Kriegen pflegte Friedrich der Große jährlich im Mai auf dem unfruchtbaren und sandigen Gebiet zwischen den Dörfern K., Möser und → Pietzpuhl über die Truppen aus dem Hzt. → Magd., dem Ftt. → Halb. und aus der → Altm. eine dreitägige Revue abzuhalten, wozu er auf der deshalb als Königsweg bezeichneten Heerstraße von Potsdam über Brand. und den Damm über den → Fiener anzureisen pflegte. Während die Truppen mitsamt den meisten Offizieren zwischen K. und dem Forsthaus Külzau etwa im Bereich der jetzigen Landstraße nach Burg Biwak bezogen, nahmen Hof, Gäste und die höheren Offiziere in Bauernhäusern des Dorfes K. Quartier. In einem Bauerngehöft wohnte auch der Kg., der mitsamt seinen Gästen von den Köchen der Potsdamer Hofküche versorgt wurde. Russische und österreichische Offiziere waren meist anwesend. Die einzelnen Regimenter mußten vor dem Kg. exerzieren und manövrieren. Angriffe wurden gegen die auf der Höhe sw. Pietzpuhl angelegten Schanzen, daher Schanzenberg genannt, geübt.
Ihre Volkstümlichkeit verloren die Revuen wegen des Abstandes, den der Hof Friedrich Wilhelms III. hielt. An dem Manöver von 1803 nahm auch Kgn. Luise teil, die im Schloß Pietzpuhl untergebracht war. Bei der letzten Revue 1805 waren der Marschall Bernadotte und andere frz. Generäle anwesend, welche hier die steife Pracht des altpreuß. Heeres studieren konnten. Auch sie wohnten im Schloß Pietzpuhl. (II) *Rö/Schwi*

JLaumann, D. Revue bei K., in: LV 49, 1938, S. 97—99. — Ders., Heerschau b. K., o. J. (1940). — MDittmar, K.-er Erinnerungen an Friedrich d. Gr., in: LV 48, 1884, S. 155 f., 164—166, 174 f. — LV 49, 1925, Nr. 4

Kösen, Bad (Kr. Weißenfels/Naumburg). Nach nicht ganz eindeutiger Überlieferung ging K. 1040 durch kgl. Schenkung an das

Bt. → Naumb. über. Ob hier bereits ein Dorf bestand, ist unsicher, doch befand sich hier ein bfl. Wirtschaftshof, der 1138 an das neugegründete Kl. → Schulpforta überging. Dieser lag auf dem r. Ufer der Saale, während sich auf dem anderen Ufer gegenüber das ebenfalls im Besitz des Kl.s befindliche Wenzendorf erstreckte (in der Gegend der Borlachstraße), das nach Anlage einer Grangie des Kl.s einging. Eine vom Kl. zunächst für den eigenen Bedarf im 12. oder 13. Jh. errichtete Holzbrücke verband beide Siedlungen. 1404 wurde sie durch einen Steinbau ersetzt, der 1890 durch Hochwasser zerstört wurde. Die Straße von → Hassenhausen nach Naumb. dürfte spätestens seit dem 16. Jh. auch über diese Brücke geführt worden sein. Die Entwicklung des Ortes wurde zunächst durch die seit dem 13. Jh. bezeugte Flößerei gefördert, die neben den staatlichen Floß- und Zollbeamten zahlreiche Holzarbeiter herbeizog und im 17. Jh. einen besonderen Umfang annahm. Ein früher bei → Saaleck erhobener Floßzoll wurde in K. noch bis zum 19. Jh. eingenommen. Das Holz wurde in K., wo sich zeitweise ein Floßrechen befand, umgelagert und dann bis → Halle weiter verflößt. Es wurde auf zwei Holzmärkten im Jahre verkauft und bis in die Gegend von → Allstedt, Halle, Leipzig und nach → Anh. geliefert. Einen weiteren Aufschwung erhielt K. nach Bohrversuchen, die schon 1682 begannen, 1727 wieder aufgenommen wurden und 1730 auf eine starke Salzquelle stießen. Die Arbeiten leitete der in K. verstorbene Ingenieur J. G. Borlach (1687—1768), der mit der Erschließung der sächs. Salzquellen beauftragt war. Ein zweiter, 1731 begonnener Schacht ergab 1735 eine noch stärkere Quelle. Die Produktion von Salz wurde schon 1731 aufgenommen und konnte dank des Floßholzes und der von Borlach bei Mertendorf erschlossenen Braunkohlenlager stark gesteigert werden. Sie wurde besonders um 1800 in großem Umfang betrieben, bis sie 1859 nach Entdeckung der Salzlager bei → Staßfurt eingestellt wurde. Um diese Zeit hatte K. sich, nicht zuletzt dank seiner Lage, längst zu einem vielbesuchten Badeort entwickelt. Schon 1725 waren mehrere Heilquellen entdeckt worden, eine weitere wurde 1868 gefunden. Die Ew.-zahl wuchs erheblich, zumal nach dem Bau der K. berührenden Eisenbahn Frankfurt—Berlin 1847. 1868 erhielt K. Stadtrecht. Auf den Grundmauern des Kl.hofes war um 1680 ein Gasthof erbaut worden (1706 Quartier Kg. Karls XII. von Schweden), der 1739 an die Salinenverwaltung überging und später als Hotel »*Mutiger Ritter*« stark umgebaut wurde (j. Sanatorium der Soz.-vers.). Er diente seit 1849—1935 als Tagungsort des Kösener-Senioren-Konvents-Verbandes, des 1848 in Jena gegründeten Zusammenschlusses der dt. Corps an den Universitäten (→ Rudelsburg). Noch älter dürfte das aus dem 12. Jh. stammende, früher als Schäferei, j. als Heimatmuseum verwendete »*Romanische Haus*« sein, vielleicht der älteste erhaltene Profanbau in dieser Gegend. Beim Rückzug der Franzosen nach der Schlacht bei Leipzig wurde am 21. 10. 1813 die Saalebrücke

stark umkämpft. In K. begründete 1912 Käte Kruse ihre Puppenwerkstätten. (IV) *Schie*

Heimatmuseum: Romanisches Haus. — LV 120, Bd. 2, S. 568 f. — CPLepsius, Schulpforta u. d. dazugehörigen Ortschaften, in: LV 170, Bd. 2, S. 127 ff. — Bad K., ein Heimatbuch, 1954. — Bad K. Heimatl. Gesch.-bilder, 1930. — AReinstein, CSander, K., 1848. — ORichter, Cusne, E. Beitr. z. Frühgesch. K.-s, 1928. — WFabricius, Gesch. u. Chronik d. K.-er SC-Verbandes, ³1921

Kösen, Bad → **Rudelsburg (Burgruine)** → **Schulpforte (OT)** → **Saaleck (OT)**

Köthen (Kr. Dessau-Köthen/Köthen). Das heutige Schloß hat sich aus einer dt. Wasserburg im sumpfigen Ziethetal entwickelt. Wahrsch. hat an dieser Stelle im 8./9. Jh. eine slaw. Wallburg bestanden. Reiche Funde an mittelslaw. Scherben im Prinzessinnengarten lassen an eine besiedelte Vorburg denken. — Im Heimatmuseum Köthen eine sehr umfangreiche und kostbare vor- und frühgesch. Sammlung. S-T

Obwohl die Errichtung einer Burg in K. mit großer Sicherheit vor der Anlage einer städtischen Niederlassung anzusetzen ist, müssen doch Vermutungen, die in ihr einen aus einer slaw. Befestigung hervorgegangenen Burgward sehen wollen, wegen fehlender Nachrichten offenbleiben. Ausdrücklich genannt wird die Burg K. nämlich erst im Jahr 1396. Die um 1170 entstandenen Pöhlder Annalen berichten dagegen zu 1115 von einer Schlacht über die Slawen bei dem »oppidum« K. Diese Nachricht kann kaum auf die Burg K. oder die bald wüst gewordenen Dörfer Hohenköthen und Osterköthen bezogen werden. Vielmehr wird sie so zu deuten sein, daß bereits E. 12. Jh. ein wahrsch. von den Ask. angelegte Marktsiedlung bei der vermuteten Burg vorhanden war. Dafür spricht u. a. auch, daß sich bald danach ein Ministerialengeschlecht nach K. nennt, in dem man wohl die mit der Burghut beauftragte Fam. sehen darf. 1181 kommt erstm. ein Pfarrer von K. vor, womit Größe und Bedeutung der vorhandenen Siedlung angedeutet werden. 1194 werden eigene Köthener Hohlmaße in einer Urk. erwähnt, und zwischen 1180 und 1212 ließ Hz. Bernhard v. Sachs., der Sohn Albrechts des Bären, in K. Münzen mit der Aufschrift »kotene civitas« prägen. Dadurch wird das Vorhandensein eines nunmehr wohl bereits befestigten Marktes erwiesen. K. muß also schon früh ein wichtiger Stützpunkt der Ask. gewesen sein, der nach unbelegten, aber ansprechenden Vermutungen die Stelle des alten Hauptortes des Slawengaues Serimunt einnahm. Später lassen sich öfter mehr oder weniger lange Aufenthalte anh. Fürsten hier nachweisen. Zeitweilig wird eine Linie des Hauses Anh. nach K. benannt. Im Jahre 1363 gab es hier einen ftl. Vogt, der sicher auf der Burg saß. A. 14. Jh. wird K. nun auch in den Urk. als »civitas« bezeichnet, Schultheiß, Ratmänner und Schöffen treten damals hervor, doch blieb die hohe Gerichtsbarkeit in der Hand der Stadther-

ren. Es besaß eine Befestigung, in welche die j. entstehenden Vorstädte, Neumarkt und Neustadt, bald mit einbezogen wurden. Von den 3 Toren sind die Türme des *Magd.-er* und *Hallischen Tores* erhalten. Ein langrechteckiger Marktplatz mit dem *Rathaus* (Neubau v. 1900), auf dem früher große Blöcke von zu Häusern gewordenen Marktständen aufgestellt waren, spricht ebenso für die wirtschaftliche Stellung K.s wie die Tatsache, daß die große Handelsstraße von → Magd. sich hier nach → Halle und Leipzig teilte. Eine Schalaunische (= Slavonische) Straße führte von hier über → Aken nach → Zerbst, Brand. und Havelberg und verband so Halle direkt mit diesen Bereichen. Die *Jakobikirche*, auf deren hohes Alter ihre Eigenschaft als Sitz des schon sehr früh mit der Magd. Dompropstei verbundenen Archidiakonats K. hindeutet, wurde nach 1400 als Hallenkirche neu errichtet. Ihr schlecht fundamentierter Turm stürzte im Jahre 1599 ein. Er wurde erst nach 1895 durch zwei neugot. *W.-türme* ersetzt. Auch im ausgehenden Ma. war die Burg öfter Wohnsitz anh. Ftt. K. war z. B. Sitz des der Reform. sehr wohlgesinnten Ft. Wolfgang, der schon 1527 der Bewegung Luthers hier zum Durchbruch verhalf. Es wurde aber auch deshalb in die Folgen der Schlacht von → Mühlberg mit hineingezogen, denn der Ks. setzte Ft. Wolfgang ab. Doch gelang es den vereinten Bemühungen aller anh. Ftt. die Stadt ihrem Hause zu retten. 1547 brannte die Burg teilweise aus und wurde erst nach 1597 durch die Brüder Franz und Peter Niuron in stattlichen Renaissanceformen erneuert. Bei der Erbteilung des Jahres 1603 wurde das nunmehrige *Schloß* Residenz der zum reform. Glaubensbekenntnis konvertierten Linie Anh.-Köthen. Die Stadt K. war schon 1598 zum reform. Bekenntnis übergetreten. Die Stellung einer Residenz wirkte sich nun auch in bescheidenem Maße auf die allerdings nicht sehr bedeutende Stadt K. aus. Besonders der hochgebildete Ft. Ludwig (1579—1650), der erste Regent des neuen Ftm., versuchte trotz des Krieges aus K. eine Stätte der Wissenschaft und Bildung zu machen. 1629 verlegte die »Fruchtbringende Gesellschaft«, eine Art von barockem Sprachverein des hohen Adels, ihren Sitz nach K., da Ft. Ludwig ihre Leitung übernommen hatte. Unter Ft. Leopold, dem Gründer einer ftl. Bibliothek und Kunstsammlung, war von 1717—1723 Johann Sebastian Bach Leiter der Hofkapelle. In dieser Zeit entstanden die luth. *Agnuskirche* (1699), der s. Teil des *Marstalls* (1766) und ein *»Neues Schloß«* (später Regierungsgebäude). Im übrigen blieben aber das ausgehende 18. und das beginnende 19. Jh. Zeiten einer wirtschaftlichen Stagnation. Unter dem vorletzten Köthener Hz. Ferdinand aus der Nebenlinie Pless erlebte K. nach 1820 noch eine bescheidene Nachblüte, die besonders in der Tätigkeit des Hofarchitekten Bandhauer ihren Ausdruck fand. Das Schloß (j. Schule und Behördenhaus) wurde z. T. im klassizistischen Stil umgebaut und bekam einen als Aula der Schule erhaltenen *Thronsaal*. Eine charakteristische *Reithalle* wurde ebenfalls erbaut. Nach

dem Übertritt Hz. Ferdinands und seiner Gemahlin zum Katholizismus errichtete Bandhauer noch eine eigenartige *kath. Kirche* in spätklassizistischem Stil. Das Gerüst für einen darüber geplanten hohen Turm stürzte 1830 ein und begrub mehrere Arbeiter unter sich. Darauf wurde der Plan aufgegeben. Der noch durch einen Brückeneinsturz in → Nienburg/Saale kompromittierte Architekt, der vielleicht schuldlos war, fiel in Ungnade. Ein kath. Kl. konnte sich nicht lange halten. Seit 1847 war K. nach dem Aussterben dieser Linie des Hauses Anh. nicht mehr Landeshauptstadt, dafür begann es wirtschaftlich aufzuholen. Seit 1841 kreuzten sich hier die Bahn von Leipzig über Halle nach Magd. mit der von Berlin über → Dessau nach → Bernburg. Dadurch wurde K. vorübergehend ein bekannter Knotenpunkt, dessen Bahnhof sogar ein vielbesuchtes Kasino mit Spielbank aufwies und auch Ort politischer und religiöser Treffen wurde. Bald änderte sich aber die Verkehrslage wieder. Nun setzte eine erhebliche Industrialisierung vor allem auf dem Gebiet des Maschinenbaus (Fördermaschinen) ein. Zwei Zuckerfabriken sind wieder verschwunden. Eine 1897 errichtete Staatliche Ingenieurschule blühte bald auf. M. der dreißiger Jahre des 20. Jh. überschritt K. die Zahl von 30 000 Ew. Es hatte 1965: 38 000 Ew. (IV) *Schwi*

Heimatmuseum, Museumsstr. 4—5. — LV 12, S. 278—290. — LV 628, Bd. 2,1: Kr. Dessau-Köthen, S. 107 ff. — LV 120, Bd. 2, S. 569 f. mit weit. Lit. — Chron. d. Stadt C., 1929. — EDamerow, D. Stadt C. in Anh., 1925. — AGünther, K. in Anh., 1909. — OHartung, Gesch. d. Stadt C. b. z. Beginn d. 19. Jh., 1910. — Ders., Gesch. d. reform. Stadt- u. Kathedralkirche zu St. Jakob in C., 1898. — WMüller, Studien z. älteren Gesch. d. Stadt C., 1918. — GSalzmann, D. Baulichkeiten d. C.-er Schloßbezirks, Diss. THBraunschw. (Masch.), 1920

Kötschlitz → Horburg (OT)

Köttichau (Kr. Weißenfels/Hohenmölsen). Der *Siebenhügel*, ein mehrschichtiger jungsteinzeitlicher Grabhügel s. des Dorfes, wurde im Jahre 1960 untersucht. Er enthielt Bestattungen folgender Zeiten und Kulturen: A. Jungsteinzeit: 1. Salzmünder Gruppe (Zentralgrab mit Tontrommel); 2. Schnurkeramische Kultur. B. Bonzezeit: 3. Aunjetitzer Kultur; 4. Jüngere Bronzezeit (Brandgrab). (IV) *S-T*

GBillig, D. Siebenhügel bei K., Kr. Hohenmölsen, in: LV 59, Bd. 46, 1962, S. 77—136

Kötzschau (Kr. Merseburg), am Floßgraben (→ Teuditz) gelegen und bis 1856 Saline, die mit dem von Teuditz eine Gewerkschaft bildete und auch deren Geschicke geteilt hat, war wohl schon vor 1250 Sitz eines bis 1304 vorkommenden Adelsgeschlechtes v. Kotzowe, doch läßt sich bei der Namensgleichheit mit Kötschau (Kr. Weimar) nicht jede Person dieses oder ähnlichen Namens von diesem K. herleiten. Eine andere Fam. v. K. ist merkwürdigen Ursprungs: während der Spannungen zwischen den Mers.-er Juden und Bf. Johannes v. Bose (1431—1463) ließ sich einer

der Juden taufen; dieser wurde vom Ks. nobilitiert, heiratete ein adliges Fräulein und wurde der Stammvater des neuen Geschlechtes v. K. Doch saßen auf K. selbst bereits seit 1352 die v. Bose. Die letzten Boses auf K. verkauften es 1518 für 4100 Gulden an Bf. Adolf v. Anh., der bald nach 1518 Friedrich I. v. Burkersroda mit *Schloß* und Ort belehnte. Letzte Besitzer waren 1945 die Gff. v. Zech-Burkersroda.

In K. errichtete Mathias Meth, Rektor zu Langensalza, 1599 die ersten Gradierhäuser zwecks Verstärkung der Sole aus dem 65 Ellen tiefen Schacht, über dem vor 1797 eine Feuermaschine zum Antrieb der Pumpen aufgestellt wurde. Am 26. 4. 1707 übernachtete der Hz. v. Marlborough in der Saline zu K., um am folgenden Tag in → Altranstädt jene Unterredung mit Karl XII. von Schweden zu haben, die den Kg. bewog, nicht in den Spanischen Erbfolgekrieg einzugreifen. (IV) *Ne*

LV 387, S. 291 f. u. ö. — OKüstermann, Altgeograph. Streifzüge durch d. Hochstift Mers., in: LV 20, Bd. 17, 1885/89, S. 423—424. — FWHvTrebra, D. gewerkschaftlichen Salinen bei Teuditz u. K., Privilegien u. Constitution, Leipzig 1808. — FOPfeil, Chron. d. Dorfes K. im Kr. Mers., in: LV 20, Bd. 22, 1903—6, S. 1—78, 113—176, 257—328

Krakau (Kr. Zerbst, Roßlau). Ein jungbronzezeitlich-früheisenzeitlicher *Burgwall* mit vorgelegtem Graben befindet sich im Rathsfeld. Außerdem wurde ein Bronzedepotfund gemacht. (IV) *S-T*

GVoigt, Die vorgesch. Besiedlung d. Fläming, 1942, S. 18 f. — LV 258, S. 284

Krepe bei Eichstedt (Kr. Stendal). 1,2 km sw. Eichstedt liegt in der Uchtenniederung ein etwa 4 m hoher und 20 m im Querschnitt messender *Burghügel*. Da er erst in der frühen Neuzeit in sehr unbestimmter Form erwähnt wird, kann über seine urspr. Bedeutung ohne archäolog. Untersuchungen keine genaue Aussage gemacht werden. Er wird im allgemeinen mit dem erst 1330 im Richtsteig des Sachsenspiegels genannten Gerichtsplatz Krepe gleichgesetzt. Dieser tritt also in der Frühzeit der → Altm. noch nicht hervor und ist deshalb vielleicht erst als Gerichtsort der jüngeren mgf. Vogtei Arneburg in Gebrauch gekommen. Als solcher war die K. eines der Appellationsgerichte von Brand. Über ihm stand noch das Gericht des Reichskämmerers vor der Burg zu → Tangermünde. Wie lange hier Gericht gehalten wurde, ist unbekannt, jedenfalls wohl kaum länger als bis ins 15. Jh.

(II) *Schwi*

LGötze, D. Gerichtsstätte Krepe i. d. Altm., in: MärkForsch., Bd. 14, 1878, S. 41. — LV 72, Bd. 43: D. Wüstungen d. Altm., S. 356 f. — LV 625, Bd. 3: Kr. Stendal, S. 146. — LV 258, S. 399. — LV 196, Bd. 1, S. 273

Krevese (Kr. Osterburg). Im Jahre 956 schenkt Otto I. das wegen seines Namens als slaw. anzusehende Dorf Kribci zusammen mit 5 anderen altm. Orten dem Stift → Quedlinburg. Ge-

wöhnlich wird K. mit diesem Ort gleichgesetzt. In der zweiten H. 12. Jh. befand sich K. im Allodialbesitz der Gff. von → Osterburg, die hier 1200 einen als »nemus Mariae« bezeichneten Benediktinernonnenkonvent als Hauskl. ihrer Fam. gründeten und mit umfangreicherem Güterbesitz ausstatteten. Der Bau der heute als *Dorfkirche* dienenden früheren Kl.-kirche stammt im wesentlichen aus dieser Zeit. Enge Beziehungen bestanden zu dem etwa gleichzeitig entstandenen Kl. → Arendsee. In den folgenden Jh. erhielt das Kl. u. a. von den Mgff. von Brand. zahlreiche Schenkungen, dabei die ihm inkorporierte Pfarrkirche in Osterburg. Die Zahl der Nonnen, die im 12. Jh. 80 betrug, soll 1381 auf 20 zurückgegangen sein. In dieser Zeit trat das wohl ursprüngliche Nebenpatrozinium des Hl. Quirinus in den Vordergrund. Nach Einführung der Reform. wurde das Kl. 1541 zum adligen Damenstift gemacht. Doch wurden seit 1562 keine neuen Mitglieder mehr aufgenommen, so daß das Stift zu Beginn des 17. Jh. von selbst erlosch. Die Kl.-güter wurden zunächst 1542 an die v. Lüderitz verpfändet, waren von 1558 bis 1562 im Besitz des Kurpz. Johann-Georg von Brand. und wurden dann im Zusammenhang mit dem erzwungenen Tausch von → Burgstall einem Zweig der bisher dort angesessenen v. Bismarck überlassen, die sie bis 1818 besaßen. 1725 errichtete Christoph v. Bismarck ein neues großes *Herrenhaus*. Das Rittergut wurde 1818 zunächst von den 8 dienstpflichtigen Dörfern aufgekauft, die es aber bereits 1819 wieder an die v. Jagow veräußerten. (II) *Schwi*

ADiestelkamp, Z. Frühgesch. d. Benediktinerkl. K., in: LV 31, Bd. 6, 1931, S. 107—113. — WvBismarck, Beitr. z. Gesch. d. Kl. C., in: Altm. Heimat, Bd. 3, 1932. — LV 624, Bd. 4: Kr. Osterburg, S. 179—186. — HBaldeweg, K. 956—1956, 1956. — Boesel, Gesch. d. Kl. K., 1930. — GZiegler. D. Kl.-dorf K. i. Kr. Osterburg, in: Nachrichtenbl. d. Landelektrizität Gardelegen, Nr. 12, 1933, S. 139—140

Kriegsdorf, j. Friedensdorf (Kr. Merseburg). Die älteste Namensform ist Chrichestorph, das schon von Ks. Lothar (1125—1137) dem Mers.-er Dompropst, nachmaligen Bf. Johannes (1161 bis 1171) geschenkt wurde, was 1146 von Kg. Konrad III. bestätigt wurde. Doch hatte Johannes diese Güter schon auf dem Würzburger Hoftag 1165 dem Ks. Friedrich I. tradiert, die dieser endgültig 1167 dem Hochstift → Mers. übereignete. Fortan gehörte K. zu den Obedienzdörfern des Mers.-er Domkapitels. Die Entstehung des schriftsässigen Rittergutes liegt im Dunkel. Mit schlankem Turm u. vorgesetztem Treppenturm ist das *Schloß* ein schlichter Bau der Spätrenaissance. In ihm wurde am 16. 1. 1791 Adalbert v. Wedell geboren, der als Offizier des Schill'schen Freikorps zusammen mit seinem Bruder Karl u. 9 weiteren Kameraden auf Befehl Napoleons am 16. 9. 1809 vor Wesel erschossen wurde (*Denkmal* von 1909). (IV) *Ne*

OKüstermann, Altgeograph. Streifzüge dch. d. Hochstift Mers., in: LV 20, Bd. 16, 1883, S. 252 ff. — RBartsch, D. Schill'schen Offiziere, 1909

Krina (Kr. Bitterfeld/Gräfenhainichen). Am nordwestlichen Dorfeingang liegt ein jungbronzezeitliches *Hügelgräberfeld* (Lausitzer Kultur). (IV) *S-T*

Kroppenstedt (Kr. Oschersleben/Staßfurt). K. verdankt seine frühe Bedeutung offenbar der Lage als Rastplatz an der Straße von → Halb. über → Egeln nach → Magd. Diese Straße wurde aber nach dem ebenfalls schon zeitig erfolgten Ausbau des Dammes über die Bodeniederung bald über → Hadmersleben geführt. Doch hat die Chaussee des 19. Jh. wieder die alte Linienführung eingeschlagen. Mit dieser günstigen Lage wird der hier für das 9. Jh. vermutete Fuldaer Besitz in Verbindung gebracht. Auch das in dieser Gegend sonst nicht sehr oft vorkommende Martinspatrozinium der *Pfarrkirche* deutet auf frühe Bedeutung von K. hin. Der Ort wird erstm. 934 erwähnt, als Kg. Heinrich I. hier und in → Gröningen seinen Besitz dem Gf. Siegfried, Bruder des Mgf. Gero, überließ, der diesen zwei Jahre darauf zur Ausstattung des von ihm gegründeten und dem Kl. Corvey unterstellten Kl. (Wester)-Gröningen verwandte. Vögte über diese Kl.-Güter waren, abgesehen von einem kurzen ask. Zwischenspiel, die Gff. v. → Regenstein, die ihre Rechte 1253 an das Bt. Halb. abtraten. Bei diesem blieb K., bis es mit ihm 1648 an Brand.-Preuß. kam. Zuletzt war es ab 1734 als Mediatstadt dem Amt Gröningen unterstellt. Die Tatsache, daß G. schon 1253 einen am Vitustage, dem Tag des Corveyer Klosterheiligen, gehaltenen Markt besaß, deutete auf dessen höheres Alter hin. Wohl beim Übergang an Halb. wurde K. Stadt, denn 1254 tritt seine Ratsverfassung hervor. Es war seit dem späten Ma. von einer teilweise noch j. erhaltenen Mauer umgeben, die urspr. 3 Tore u. 5 Türme aufwies. Eine Burg hat es hier aber offenbar nicht gegeben. Das stattliche *Rathaus* von 1580 ist an die Stelle eines älteren Baues getreten. Davor steht das 1248 erstm. erwähnte, in der heutigen Form vom Jahre 1651 stammende sogenannte *Reiterkreuz*. Es war vielleicht urspr. ein Marktkreuz, das durch die Verlegung des Land- und Gogerichts von dem 4 km sw. K. gelegenen heute wüsten Eilwardesdorp nach hier zum Gerichtszeichen wurde. 1322 ist es eindeutig als solches nachweisbar. Noch später wird es in Zusammenhang zu dem von Bf. Albrecht v. Halb. 1371 eingerichteten Reiterdienst von 28 Bürgern von K. gesetzt. Diese waren mit eigenen sog. Reiterhufen ausgestattet und bis ins 18. Jh. zum berittenen Herrendienst verpflichtet. K. war stets ein Ackerbürgerstädtchen und hatte um 1600 etwa 1300 Einwohner. Es ist seither nur langsam gewachsen, obwohl seit dem 19. Jh. die erwähnte Landstraße hier verlief und 1897 ein Kleinbahnanschluß hergestellt wurde. Ein nennenswerter wirtschaftlicher Aufschwung blieb ebenso aus wie eine größere räumliche Ausdehnung der Stadt. 1938 hatte K. 2346 Bewohner (III) *Schwi*

LV 120, Bd. 2, S. 571 f. — RAmmann, Chron. d. Stadt K., 1958. — EHampe,

d. Reiterdienst d. Bürger v. C., Diss. phil. Heidelberg 1917. — EStegmann, Beitrr. z. Gesch. d. C.-er Reiter, in: LV 47, Bd. 64, 1929, S. 1—13

Kropstädt (Kr. Wittenberg). Die urspr. Liesenitz oder ähnlich genannte Burg lag in einer sumpfigen Niederung an der Sw.-Ecke des heutigen Dorfes K. Sie deckte die von Leipzig über → Wittenberg und Treuenbrietzen nach Berlin führende Heerstraße. Reste von *Wällen* und Gräben um das spätere Schloß sind von ihr allein erhalten. Der Name L. erscheint zuerst 1347, als eine Ministerialenfam. v. L. genannt wird. 1358 wurde die damals im Besitz Ottos v. Düben befindliche Burg L. von den Wittenberger Bürgern und ihren Verbündeten so stark zerstört, daß sie längere Zeit wüst liegen blieb. Erst 1567 erbaute Moritz v. Thümen hier wieder ein Herrenhaus, das nunmehr Kropstädt, wohl mit »grobe Stätte« gleichzusetzen, genannt wurde. Nach zahlreichen Besitzwechseln kam K. 1790 an die v. Leipzig. Diese ließen 1855/56 durch den bekannten Berliner Architekten Hitzig ein relativ bescheidenes neues *Schloß* in gotisierenden Formen erbauen (j. Kinderheim).
Eine Gemeinde K. bildete sich erst nach 1560 heraus. Sie wuchs durch die günstige Verkehrslage schnell und umfaßte 1958 1083 Einwohner. (V) *Schwi*

OBrachwitz, K. bei Wittenberg u. sein Schloß, in: Nachrichtenbl. d. Landelektrizität Liebenwerda, Nr. 12, 1933, S. 69

Krosigk (Kr. Saalkreis), war im Ma. inmitten der Waldungen von → Löbejün und des → Petersberges gelegen. Der Name ist slaw. und deutet zutreffend auf Lage in felsiger Gegend (Porphyr).
Die ehem. *Wasserburg*, deren *Bergfried*, obwohl um einiges verkürzt, erhalten ist und aus dem 10./11. Jh. stammt, muß sehr fest gewesen sein. Die auf einer künstlich angelegten Anhöhe mitten im Dorf gelegene zweiteilige Anlage verdankt ihre Entstehung dem aus fränkischem Stamme geborenen Dynasten Dedi v. Crozok. Als Verwandte des Gegenkgs. Hermann v. Salm gehörten diese v. K. zu den Gegnern Heinrichs V. Nach der Schlacht am → Welfesholz (1115) fand Gf. Wiprecht v. Groitzsch hier Unterschlupf. Nach dem Aussterben des bedeutenden Dynastengeschlechts fiel K. an die Gff. v. Wettin-Brehna zurück.
Erst im 14. Jh. tritt ein sich gleichfalls nach K. nennendes Geschlecht von Lehns- und Burgmannen der Gff. v. → Brehna in Erscheinung, dessen Zusammenhang mit den Edlen v. K. nicht eindeutig zu erweisen ist. Es breitete sich schnell in mehreren Zweigen aus und gehörte seit dem späteren Ma. zu den wichtigsten Adelsfam. Mitteldtls. Mit der Gft. Brehna kam K. an die ask. Hzz. v. Sachs. Erzb. Otto v. → Magd. (1327—1361) erwarb dann die Burg, die nach vielen Verpfändungen von den v. K. M. 15. Jh. an and. Fam. überging. Seit 1451 waren der erzbl. Obermarschall Thilo v. Trotha und dessen Bruder Hermann im Besitz von K. Diese v. T. erwarben nach und nach die Burglehngüter, an die

noch heute Namen wie Winkel, Kölerbreite, Schenkenvorwerk, Hackenhof, Kappenhof u. a. erinnern. Am 23. 10. 1644 sanken Burg und Hof in Trümmer, als die Schweden → Könnern überfielen.
Unter Wolf Friedrich v. Trotha († 1745) wurde die Burgkapelle barock erneuert und dem Dorf als *Pfarrkirche* zugewiesen, während man die rom. *Dorfkirche* (»ad Trium regum et beate Marie virg.«) dem Verfall überließ. Sie ist erst 1897 wieder aufgebaut worden. Als Christoph Leberecht v. Trotha am 6. 9. 1813 bei Dennewitz gefallen war, wurde K. von dem Oberamtmann Neubauer erworben, der es auf das Niveau der provinzialsächs. Landwirtschaft hob (j. LPG). Ein in K. besonders lange gefeiertes Volksfest war der sog. Knoblauchsmittwoch (nach Pfingsten), über den schon die Brüder Grimm berichteten. (IV) *Ne*

LV 449, Bd. 2, S. 908—911. — LV 451, Bd. 4, S. 70—98. — LV 258, S. 287. — LV 624, NR Bd. 1, S. 503—510. — CPlathner, Frühma. Burgen i. Saalkr., in: Heimatkal. f. Halle u. d. Saalkreis 17, 1922, S. 50—54. — RMeier, Die Domkap. z. Goslar u. Halb. (Studien z. Germ. Sacra 1), 1967, S. 296

Krossen (Kr. Zeitz/Eisenberg). Die oberhalb der Elster an einem alten Weg von → Zeitz nach Gera gelegene Burg K. samt dem dazugehörigen Burgbezirk wurde 995 durch Otto III. an das Bt. Zeitz gegeben. Doch konnten die Bff. v. → Naumb., die dort auch nach K. genannte Ministeriale eingesetzt hatten (zuerst 1133), später nur die Burg selbst halten, die offenbar zeitweilig auch einem mgfl.-meißnischen Ministerialen unterstand (1198—1212). Die älteste *Burg* lag verm. auf der Höhe der j.-igen Schäferei, bis im 12. Jh. die Anlage auf dem Schloßberg errichtet wurde, der bald auch eine Marktsiedlung folgte. Nach dem Tod des letzten Bfs. ging das Schloß 1585 an die Fam. v. Wolfframsdorf über, die die verm. baufällig gewordenen Gebäude mit Ausnahme des *Turmes* abreißen und einen Neubau errichten ließ. Das 1662 an die Fam. Stange veräußerte *Schloß* erwarb 1700 der bald darauf als v. Fletscher geadelte Leipziger Kaufherr David Fleischer, der in den Jahren 1701—1711 abermals große Teile abbrechen und durch einen großen Barockbau ersetzen ließ. Die *Kirche* im W.-flügel und den durch zwei Stockwerke des O.-flügels reichenden Saal schmückten zwei italienische Maler mit Prospektenmalerei aus, die zu den besten Beispielen ihrer Art in Mitteldtl. zählt. 1724 ging der Besitz an den kursächs. Feldmarschall und Minister Jakob Heinrich v. Flemming über, dessen Fam. ihn bis 1925 innehatte. Unter Gf. Johann Heinrich Joseph Georg v. F. (1752—1820), einem hohen polnischen Würdenträger, wurde das verwahrloste Schloß nochmals erneuert. Sein Enkel Albert war mit der Tochter von Achim und Bettina v. Arnim verheiratet. Seine Töchter Elisabeth (1861—1925), verehelichte v. Heyking (Verfasserin der einst viel gelesenen »Briefe, die ihn nicht erreichten«), und Irene (1864—1946), verehelichte Forbes-Mosse, sind schriftstellerisch hervorgetreten. Bei K. beginnt der 1578—1587 gebaute Floßgra-

ben, der die Salzwerke von → Teuditz und → Kötzschau mit Feuerholz versorgte und über → Großgörschen zur Luppe führte. Für den Bedarf der Städte Leipzig und Pegau wurde 1610 der bei Stötzsch abzweigende kleine Floßgraben angelegt. 1864 wurde der Floßbetrieb eingestellt, der noch vorhandene große Floßgraben wurde seither durch Mühlen genutzt. (IV) *Schie*

LV 457, Bd. 4, ³1928, S. 18 ff. — HWörle, Eine alte Wasserstraße v. oberen Vogtland durch Thür. n. Leipzig u. Halle, in: D. Thür. Fähnlein 2, 1933, S. 415 f. — WSchulz, Vier Burgen um Zeitz, in: Zeitzer Heimat 5, 1958, S. 391 f. — EFrey, RBecker, Chron. f. d. Amtsbez. C., 1898. — Schloß C. u. s. ehem. Rokoko- u. Louis-seize-Einrichtung, in: Zeitzer Landsmann 1936, Nr. 129, 131

Krottorf (Kr. Oschersleben). Hier wurde eine Goldschale der späten Bronzezeit auf einem Acker ausgepflügt. Sie ist aus Goldblech getrieben und mit Bodenkreuz, kleinen Buckeln und Ringen verziert (Landesmuseum f. Vorgesch., Halle). *S-T*
Die Burg K. deckte offenbar den Übergang über das → Große Bruch bei → Oschersleben v. S her. Hier hatte 1118 ein Edler Otto von Kruttorp Güter, die er dem Kl. → Huysburg schenkte. Urkl. Erwähnungen der Burg liegen aber erst von 1270 und 1284 vor. Sie gehörte damals den Gff. v. → Regenstein, von denen sich 1296 einer sogar nach dem Ort K. nannte. Die Burg und der Ort gingen 1351 an das Bt. Halb. über. Obwohl die *Burg* 1363 als zerfallen bezeichnet wurde, gab man sie 1381 als Pfand an die v. der Asseburg, die ebenso wie andere Pfandinhaber für den Wiederaufbau und die Instandhaltung sorgten. Erst 1528 ging K. wieder in bfl. Eigenverwaltung über und war nun ein von einem Amtmann verwaltetes Amt. Als solches war es im 18. Jh. meist verpachtet und diente nach 1807 als Dotation für den frz. Marschall Marmont. Von 1814 bis 1849 wieder staatl. Domäne, wurde diese damals an den Pächter Dettmer verkauft. Sein Sohn ließ größere Umbauten der vorhandenen Gebäude im Renaissancestil durchführen, wobei die Fundamente des älteren Bergfrieds aufgedeckt wurden. In den Gutsgebäuden sind Teile der spätmittelalterlichen Burg erhalten. (III) *Schwi*

HBehrens, Goldfunde i. Landesmuseum Halle, 1962, S. 12, 31. — LV 624, Bd. 14: Kr. Oschersleben, S. 47 ff. — LV 258, S. 369. — LV 240, S. 220 f. — LV 239, Bd. 1, S. 60, Abb. 112—114

Krumke (Kr. Osterburg). Im Jahre 1170 wird der Burgdienst der Einwohner von Losse erwähnt, den diese ihrem »castrum provinciale« zu leisten haben. Da dieses Dorf später zur Burg K. gehörte, vermutet Zahn hierin den ersten Hinweis auf die Existenz der sonst erst 1311 nachweisbaren Anlage, die ihm als Hauptort eines jedoch nur vermuteten Burgwardes gilt. 1320 gehörte K. zum Witwengut der Hzn. Anna von Breslau, die es dem Erzbb. v. → Magd. vermachte. Bereits 1370 erhielt Mgf. Otto v. Brand. die Belehnung mit K. von den Bff. von → Halb. Er gab die Burg

als Lehen 1375 an die v. Redern weiter. Zwischen dieser Fam. und den v. Bismarck auf → Krevese entstand 1568 ein sehr heftiger Streit, in dessen Verlauf Dietrich v. Redern 1589 den Pantaleon v. Bismarck erschoß. Neben verschiedenen anderen Fam. waren von 1649—1762 die von Kannenberg Besitzer des hiesigen Gutes. Die Gattin Friedrich-Wilhelms v. K. diente der Kgn. Elisabeth-Christine v. Preuß., der Gemahlin Friedrichs des Großen, längere Zeit als Oberhofmeisterin. Daher hielt sich die Kgn. mehrfach in K. auf. Nachdem 1762 die von Kahlden K. durch Erbschaft erworben hatten, planten diese 1769 den Neubau eines großen Schlosses und die Anlage eines barocken *Parkes*, wovon aber nur letzterer teilweise zur Ausführung gekommen zu sein scheint. Erst 1854—1860 entstand an der Stelle der alten Burg ein neugot. *Schloßbau*. Außerdem wurde der Park erneuert. — Neben der Burg lag das Dorf K., in dem es 13 Kossaten und zwei Freie gab. 1649 stifteten die von Kannenberg ein Hospital für sechs bedürftige Personen. (II) *Schwi*

LV 625, Bd. 4: Kr. Osterburg, S. 191—198 m. Lit.-Angaben. — LV 72, Bd. 43: D. Wüstungen d. Altm., S. 354 f. — LV 258, S. 373. — LV 194, S. 205. — KLehmann, Schloß K., 1930. — GZiegler, K. i. Kr. Osterburg, in: Nachrichtenbl. d. Landeselektrizität Salzwedel, Nr. 16, 1937, S. 66—68

Kuckenburg, OT v. Esperstedt (Kr. Querfurt). Von der schon im 9. Jh. erwähnten »urbs Cucunburg« auf einem in das Weidatal vorspringenden Bergrücken sind keine Reste mehr sichtbar. S-T Die Siedlung Cucunburg an der Weida und die gleichnamige ringförmige Feste auf dem Kranzberg (!) werden als Mittelpunkt eines Burgbezirks bereits in dem Hersfelder Zehntverzeichnis von etwa 890 genannt. Die Anlage dürfte in die 2. Reihe der Grenzburgen im Hassegau gehören. 979 durch Ks. Otto II. tauschweise von Hersfeld an → Memleben gebracht, schenkte Ks. Otto III. dem Gf. Esico v. → Bornstedt wegen dauernd bewiesener Treue auch die urbs K., die dieser bereits als Lehen innegehabt hatte. Nach dem Tode Esicos überwies Ks. Heinrich II. dessen K.-er Güter dem Bt. → Mers., das sie aber nicht halten konnte, wie aus späteren Verkäufen der Edlen v. → Querfurt an Kl. → Sittichenbach hervorgeht. Dieses besaß in K. einen Kl.hof, der offenbar mit dem später genannten Kranzhof, d. h. mit der Burg identisch ist. Der 1311 genannte »rector« Hermann v. K. ist möglicherweise nicht der Pfleger der Kapelle, sondern der Hofverwalter gewesen. Auch die Wettiner hatten in K. Güter, die über Gf. Heinrichs Verwandten Wichmann, Erzb. v. → Magd., 1182 an das Kl. Neuwerk vor → Halle gelangten. Ferner werden verschiedene Reichsministeriale genannt, so Heinrich Zahn, dem der Hersfelder Zehnt in K. aufgelassen war. Dieser wurde 1216 von Abt Heinrich gegen Entschädigung an Kl. Sittichenbach gegeben, womit der Zehnt aber zu einem Streitobjekt mit Kl. Memleben wurde. Sonst überwiegt in der beachtlichen Überlieferung das beharrliche Streben Sittichenbachs, sich in K.

durchzusetzen und die Edlen v. Querfurt auszuschalten, die aber nach einem letzten Scheinerfolg (Übereignung des Kranzhofes an Brun VIII. 1493) 1496 ausstarben. K. wurde nun der erzstiftisch-magd. Herrschaft Querfurt eingegliedert und teilte deren Gesch. Das Dorf lag von 1654—1701 wüst. Seine einstige Größe von mindestens 16 Höfen erreichte es nicht wieder. Reste des Kranzhofes waren noch im 19. Jh. sichtbar. (IV) *Ne*

LV 258, S. 277. — LV 139, Bd. 5, S. 235. — LV 624, Bd. 27, S. 132 f. — HGrößler, D. Grenzen d. Burgwartbezirks K., in: LV 41, Bd. 9, 1876, S. 102—105. — LV 386, Bd. 1, S. 344—356. — LV 239, Bd. 1, S. 167, Abb. 552, 553. — LV 632 (Ha.) S. 100

Landsberg (Kr. Delitzsch/Saalkreis). Slaw. Burganlage auf dem Kapellenberg, von der am n. und ö. Bergfuß (am Bad) noch Wallreste zu sehen sind. Später dt. *Burg*, die Mgf. Dietrich 1170—1186 als »castrum Landesberc« errichten ließ. Von ihm sind heute nur noch wenige Mauerreste und die rom. *Doppelkapelle* erhalten.

S-T

Als Mgf. Konrad d. Gr. 1156 seine Länder unter seine Söhne aufteilte, erhielt Dietrich, sein 2. Sohn, die Lausitz, die in den Quellen, → Bitterfeld, → Delitzsch und L. einschließend, auch Ostmark genannt wird. Dietrich erbaute die 1174 vollendete *Burg* auf dem Landes-Berge im Anschluß an einen älteren slaw. Burgwall u. in der Nähe der 961 erstm. erwähnten »civitas Holm« (→ Gollma) im Gau Siusili. Wenn Dietrich sich »comes des Landesberc« und demnächst in Urk. Ks. Friedrichs I. »marchio de L.« nennt, so handelt es sich lediglich um eine Titularmark L., nicht aber um ein selbständiges Territorium, und die verschiedenen, inhaltlich aber dasselbe bedeutenden Titel Dietrichs besagen stets, daß er der Mgf. der Ostmark auf L. als seiner Residenz ist. Die Burg war bis in die Zeiten Heinrichs d. Erlauchten eine Stätte höfischer Kultur und des Minnesangs. Nach Dietrichs Tode beanspruchte Ks. Friedrich I. die Lausitz (Ostmark) als erledigtes Lehen, doch erwarb der Wettiner Dedo der Feiste die Mark Lausitz einschließlich L. für 4000 Mark Silber zurück. Nur für die Zeit von 1261—1291 kann man das ganze, aus bisher zur Ostmark und zur Mark Meißen gehörende sowie aus der Umgegend von L. bestehende und vom L.-er Mgf. beherrschte Gebiet als selbständiges Ftm., eben als Mgft. L., bezeichnen. Noch im selben Jahre verkaufte Mgf. Albrecht der Entartete dieses Gebiet an die johanneische Linie der ask. Mgff. v. Brand. Otto IV. (mit d. Pfeil) nennt sich nunmehr »Brandenburgensis et de Landesberch marchio«. Unter Anerkennung der erzb. → Magd. Lehnshoheit kam L. 1347 in weiblicher Erbfolge an Hz. Magnus v. Braunschw. Alsbald entstand deshalb zwischen dem Braunschw., dem Erzb. Otto v. Magd. und dem ebenfalls Ansprüche erhebenden Mgf. Friedrich d. Ernsthaften v. Meißen ein Streit, der zum Kriege führte. Schließlich kaufte Friedrich die Mark »Landesperg mit der vestin daselbins« für 8000 Schock Groschen von Hz. Magnus zurück.

Später war L. Zubehör der Sekundogenitur Sachs.-Mers.; 1815 wurde es preuß. Die Siedlung am Hang des Burgberges dürfte erst mit der Erbauung der Burg entstanden sein. In ihrem *Turm* besitzt die *Stadtkirche* noch Reste des 12. Jh. Zunächst ein typisches »suburbium« mit den die Burg versorgenden Funktionen eines solchen, also vorwiegend bäuerlich-handwerklichen Charakters, an der alten Handelsstraße Leipzig—Lüneburg gelegen, wird L. 1442 Stadt, 1518 Flecken, 1574 Städtlein genannt, als solches schriftsässig im Amte → Delitzsch. Ein städtischer Rat bestand wohl schon im 16. Jh. Die Burg, die im 15. Jh. wegen Nichtbenutzung verfiel, wurde als Steinbruch ausgeschlachtet. Die *Doppelkapelle* S. Crucis aber, deren reife rom. Formen sowohl von Königslutter als auch von lombardischen Stilelementen beeinflußt sind, blieb erhalten. Ihr wurde (um 1400 ?) eine Priesterwohnung aufgestockt, in der Martin Luther auf seiner Todesfahrt nach → Eisleben im Februar 1546 übernachtet haben soll (j. Kapellenmuseum). Die Kapelle selbst, nach schweren Beschädigungen wiederholt restauriert, wird noch für den Gottesdienst und für musikalische Veranstaltungen benutzt. Als L. 1859 Haltepunkt der Bahnlinie → Halle—Berlin wurde, nahm die kleine Stadt dank der (inzwischen eingegangenen) Steinbruchindustrie, der ein erheblicher Teil des Kapellenberges zum Opfer fiel, durch die ebenfalls stillgelegte Zuckerfabrik, die Malzfabrikation und durch Apparate- und Kesselbauanstalten (letztere im benachbarten → Hohenthurm) einen lebhaften Aufschwung. Ew.-zahl 1964: 5200.

(IV) *Ne*

RKutscher, Gesch. d. Burg u. Stadt L., 1961. — WNitzschke, Neue Unters. a. d. Gelände der slaw. Burg in L., in: LV 61, Bd. 10, 1965, S. 46—48. — WGiese, D. Mark L. bis zu ihrem Übergang an die brand. Ask. i. Jahre 1291. In: LV 21, Bd. 8, 1918, S. 1—54, 105—157. — LV 120, Bd. 2, S. 572 ff. — OSchürer, Rom. Doppelkapellen, in: Marburger Jb. f. Kunstwiss., Bd. 5, 1929 (auch als Sonderbd.). — HNickel, D. Doppelkapelle zu L. (Das christliche Denkmal 5), 1960. — LV 624, Bd. 16: Kr. Delitzsch, S. 118—146. — WHülle, Westausbreitung u. Wehranlagen der Slaw. in Mdtl. (Mannus-Bücherei 68), 1940. — LV 258, S. 288. — CPlathner, D. Kapelle zum hl. Kreuz zu L. bei Halle, 1931. — LV 239, S. 168, Abb. 554—561. — LV 632 (Ha.) S. 242ff.

Landsberg → Gollma (OT)

Langeln

(Kr. Wernigerode). In dem damit erstm. erwähnten L. wurden im Jahre 1073 Güter von dem aus dem Dorf stammenden Bf. Hermann I. dem Stift St. Jakobi in Bamberg geschenkt. Außerdem waren zahlreiche andere geistliche Institutionen und Adlige in L. mit Besitzungen vertreten. Im Jahre 1219 verkaufte das Bamberger Stift seine Güter wegen der zu großen Entfernung an den Dt. Orden, der hier eine der ersten dem Landkomtur in Lucklum unterstellten Hauskomtureien in Sachs. einrichtete. Auch die *Ortskirche* ging an den Orden über. Während anfangs neben dem Komtur noch Priester- und Ritterbrüder in L. erscheinen,

wird später nur noch dieser allein genannt. Die Komture beanspruchten die Exterritorialität, mußten sich aber seit dem 15. Jh. dem Herrschaftsanspruch der Gff. v. Stolberg-Wernigerode beugen, was Anlaß zu vielen Streitereien gab. Im Bauernkrieg erlitt die Kommende schwere Schäden. Seit 1677 wurde sie vom Lucklumer Landkomtur mitverwaltet. 1809 wurde sie aufgehoben und der Besitz ging durch Kauf an die Fam. Heimbach über, die ihn 1845 an den Gff. v. Stolberg-Wernigerode weiterverkaufte. Der Ort L. hatte im ausgehenden Ma. verhältnismäßig zahlreiche Ew. und galt daher zeitweilig als Flecken. 1965 hatte er 1200 Ew.
(III) *Schwi*
LV 624, Bd. 32: Kr. Wernigerode, S. 87—99. — EJacobs, in: LV 41, Bd. 12, 1879, S. 143—145

Langenapel (Kr. Salzwedel). Die urspr. Namensform war »Langen Apeldorn«, wodurch erneut die Herkunft eines Teiles der Siedler der → Altm. des 12. und 13. Jh. aus w. Gegenden erwiesen wird (vgl. z. B. → Riesigk, → Kemberg, → Aken, wüst Kamerik = Cambray bei Werben, → Burg). In der Sw.-ecke des Dorfes an der Stelle des späteren Gutes lag ehem. eine doppelteilige, viereckige, von Gräben umgebene Burg. 1375 befand sich diese im Besitz der v. Crucemann. Seit dem frühen 15. Jh. war sie als Burglehen der Burg → Salzwedel, mit einer kurzen Unterbrechung durch die v. der Schulenburg 1425—33, bis 1945 im Besitz der v. dem Knesebeck. Als diese die Anlage 1443 erneuerten, griffen die Salzwedler ein und eroberten die Befestigung. 1469 kam ein Vertrag mit Kf. Friedrich II. zustande, nach dem die Burg sowohl dem Landesherrn wie den Salzwedlern offenstehen sollte. Später trat ein Rittergut mit einem schlichten *Gutshaus* an die Stelle der verfallenen Burg. (I) *Schwi*
LV 72, Bd. 43: D. Wüstungen d. Altm., S. 360

Langenbogen (Kr. Mansfelder Seekreis / Saalkreis). Am »langen Bogen« der Salza und an einem Altwege von → Seeburg nach → Salzmünde gelegen, war »Langeboie« (1155) Sitz des gleichnamigen → magd. Ministerialengeschlechts, das auf der »Burg« wohnte. Erzb. Ludolf erwarb E. 12. Jh. L. für das Erzbt.; doch wurde es oftmals pfandweise versetzt. In den Fehden mit Erzb. Günther (um 1433) wurden Dorf und Schloß L. zerstört, das Schloß nach dem Aufstau der 5 L.-ischen Teiche durch Erzb. Friedrich (1445—1464) wieder aufgebaut, desgl. das Dorf weiter Salza aufwärts. Daß sich schon in Alt-L. ein zum Schloß gehöriger Wirtschaftshof befunden habe, ist zu vermuten. Die Altarweihe der S. Magdalenen-Kapelle 1481 weist auf die Errichtung des später zum Amt Giebichenstein (→ Halle) geschlagenen Vorwerks und der dazugehörigen Fronbauerngehöfte an günstig gelegener Stelle hin. Alt L. zählte um 1400 mindestens 12 Höfe; die Wendung »to L. in dem markede« (1400) und ähnlich 1482 als auf

einen Flecken mit Marktrecht (→ Gerbstedt, → Königswiek, → Röblingen) zu deuten, ist nicht zu gewagt. Schloß L. war beliebter Sommeraufenthalt der Erzbb. v. Magd., die seit E. 18. Jh. abgelassenen Teiche im 15./16. Jh. Stätten festlicher Fischzüge. Bereits 1574 gehört L. zu den »castra deruta et ruinosa« des Erzbt. Der Platz der verschwundenen »Burg« ist heute überackert, jedoch noch kenntlich. Die Domäne L. gehörte bis 1945 zu dem ausgedehnten C. Wentzel'schen Grundbesitz (j. LPG). (IV) *Ne* LV 624, NF. Bd. 1, S. 287—290. — LV 386, Bd. 1, S. 130—146. — LV 258, S. 288 f.

Langendorf (Kr. Weißenfels). Gründer und Gründungsjahr des in L. seit 1230 bezeugten Nonnenkl. sind unbekannt. Da es bis 1273 häufiger nach Greißlau genannt wurde, ist vermutet worden, daß auch L. ursprünglich Greißlau geheißen und neben Ober- und Untergreißlau als dritter Ort dieses Namens bestanden habe. Das Kl. wurde zunächst dem Zisterzienserorden zugerechnet, ohne ihm anzugehören. Seit 1385 wird es als Benediktinerinnenkl. bezeichnet. Eine Vogtei bestand nicht. Nach anfänglicher Förderung durch die Bff. v. → Naumb. und benachb. Adelsfam. geriet es im 14. Jh. unter wettinische Herrschaft. Mgf. Friedrich beabsichtigte 1315 eine Verlegung nach Groitzsch, dessen Kirche dem Kl. 1317 inkorporiert wurde, doch kam die Verlegung nicht zustande. Das 1501 großenteils durch Brand zerstörte Kl. wurde 1505 samt der Kirche wieder aufgebaut. Der gemischtständische Konvent war offenbar nie sehr umfangreich, der Grundbesitz nicht sehr bedeutend. Schon in den Akten über die Visitation unter Hz. Georg (1531, 1533) fanden Klagen Aufnahme. An die Stelle des Propstes trat 1532 ein weltlicher Vorsteher. Nach der Einführung der Reform. (1. Visitation 1540) waren nur wenige Nonnen zum Austritt bereit, die übrigen blieben im Kl., wo die letzte Nonne 1559 starb. Das zunächst verpachtete Kl.-gut kaufte der Rat zu → Weißenfels 1562. Bis auf Pfarre und *Kirche* wurden die Gebäude abgetragen. 1621 wurde das Gut wieder verkauft und gehörte verschiedenen höheren Beamten, bis es 1665 die Hzn. Anna Maria v. Sachs.-Weißenfels erwarb. Die Angehörigen dieser Sekundogenitur haben wiederholt auf dem Gut gewohnt, wo ein »Rotes Fürstenhaus« mit entsprechenden Räumlichkeiten bereitstand. 1746 fiel das Kammergut an die kfl. Hauptlinie zurück und wurde in der Folgezeit verpachtet. Als Sohn des Amtsverwalters Müllner und einer Schwester des Dichters Bürger wurde 1774 in L. der Dichter Adolf Müllner geboren, der später in → Weißenfels wohnte. 1827 ging das 1838 zu einem Rittergut erklärte Gut in Privatbesitz über. 1710 wurde das von einem Fuhrmann gestiftete *Waisenhaus* erbaut, das seit 1756 von dem damaligen Gutspächter, dem Kandidaten Triebel, geleitet wurde. Dieser errichtete eine m. Hilfe d. Waisenkinder betriebene Spinnmanufaktur und 1758 ein bis 1774 bestehendes adeliges Fräuleinstift. Durch Verlegung des Waisenhauses → Torgau nach L. 1811 wurde das

Waisenhaus stark vergrößert. Von 1868—1909 wurde bei L. Braunkohle abgebaut. (IV) *Schie*

EGerhardt, Kl. L., in: LV 21, Bd. 4, 1914, S. 1 ff. — ATrübenbach, Beitrr. z. Chron. d. Orte L., Obergreißlau u. Untergreißlau, 1928. — LV 527, Bd. 2, S. 278 f. — LV 632 (Ha.) S. 245

Langeneichstädt (Kr. Querfurt) ist zusammengewachsen aus Ober- und Nieder-E. Ein überliefertes Mark-E. läßt sich aus dem Siedlungsverband nicht aussondern. Das »Ehstat« des Hersfelder Zehntverzeichnisses meint offenbar beide Orte, die urkl. nicht auseinander gehalten werden können. Vielfach kommt auch Verwechslung mit Kl. E. sw. → Querfurt und mit wüst Eckstedt b. → Freyburg vor. 1061 schenkte Erzb. Adalbert v. Bremen die villa Akistide dem Kl. → Goseck, das bis 1540 Gerichte und Patronat über die *Kirchen* St. Nikolai (Ob.-E.) und St. Wenzeslaus (Nied.-E.) behielt. Weiterhin waren Kl. Walkenried, die Edlen v. Querfurt und durch diese Kl. → Reinsdorf in L.-E. begütert. Daß sich in N.-E. vor der Reform. eine Propstei unbekannten Ordens befunden haben soll, wird durch Angaben des jüngeren Calendarium Merseburgense (»servicium fratribus in Eychstede«) erhärtet. L.-E. war Sitz eines der 5 Landgerichte des Amtes Freyburg mit der eigentümlichen Sonderstellung der Befreiung der Bauern vom sog. Henkergelde. Deshalb ist zu vermuten, daß der Ort die Richtstätte nicht in Freyburg, sondern in seiner Flur hatte. L.-E. war bemerkenswert durch die 3 »Borken« (Burgen), künstlich aufgetragene Hügel, die ähnlich den »Thies« und »Wahls« um den Harz wohl Dingstätten waren. Nw. L.-E. liegt weithin sichtbar die *Eichstädter Warte* an der ehem. Grenze der Herrschaft Querfurt, nach Bauart jedoch älter als die A. 19. Jh. noch lesbare Jahreszahl 1324. Der Brauch des Setzens einer Pfingstmaie auf dem Turm wird noch geübt. Seit 1955 besitzt L. eine architektonisch sehr gelungene *kath. Kirche St. Bruno*. (IV) Ne

LV 139, Bd. 5, S. 303 ff.; Bd. 15, S. 298. — LV 624, Bd. 27, S. 56 ff. — KNonnewitz, D. Borke in L.-E., in: Querfurter Jb., S. 49 f. — LV 258, S. 278 f.

Langenstein (Kr. Wernigerode/Halberstadt). Die auf einem nach N steil abfallenden Sandsteinrücken gelegene frühere *Burg L.* wurde 1151 von Bf. Ulrich v. → Halb. gegen die Burgen im s. von L. gelegenen Machtbereich Heinrichs des Löwen erbaut. Deshalb zerstörte dieser auch 1166 und nochmals 1177 die Burg L. Doch verblieb L. schließlich den Bff., die die Burg wiedererrichteten und weiter ausbauten. Wie zahlreiche hier ausgestellte Urk. beweisen, residierten die Bff. im hohen Ma. ziemlich häufig in L., da es als starke Festung während der andauernden kriegerischen Auseinandersetzungen mit den Gff. v. → Regenstein und → Blankenburg im 14. Jh. große strategische Bedeutung hatte. In den folgenden Jh. wurde L., wie so viele Burgen, sehr oft verpfändet und geriet nach dem Bauernkrieg in

Verfall. Durch die Schweden 1644 erneut schwer beschädigt, wurde die Burg 1653 bis auf geringe Spuren endgültig abgebrochen. 1662 verkaufte das Halb. Domkapitel, das mittlerweile in den Besitz der Güter in L. gelangt war, diese an die Familie v. der Planitz. Unter den späteren Besitzern befindet sich Maria Antoinette v. Branconi, geb. Elsner, die als Schönheit allgemein, u. a. auch von Goethe, bewunderte Geliebte des Hz.-s Karl Wilhelm Ferdinand v. Braunschw. 1777 wurde wohl nicht ohne finanzielle Beihilfe des Hz.-s ein barocker Neubau eines *Schlosses* errichtet, der aber bereits 1828 in andere Hände überging, darunter war ein Zweig der als Getreidezüchter bekannt gewordenen Landwirtsfam. Rimpau. (III) *Schwi*
LV 624, Bd. 23: Kr. Halb., S. 72 ff. — LV 240, S. 251 f. — LV 258, S. 238. — LV 239, S. 116, Abb. 355—359. — RSteinhoff, Burg L., in: LV 41, Bd. 34, 1900, S. 105 ff. — LV 632 (Ma.) S. 243

Latdorf (Kr. Bernburg), bietet bedeutende vorgeschichtliche Funde und Bodendenkmäler:
1. Pohlsberg, noch 4 m hoher, mehrschichtiger jungsteinzeitlicher *Grabhügel*, 1904 von Höfer ausgegraben. Trapezförmige Steinsetzung von ca. 25 m Länge mit einer Steinkiste der → Baalberger Gruppe der Trichterbecherkultur. Weitere Gräber jüngerer neolithischer und bronzezeitlicher Kulturen.
2. Pfingstberg, wohl jungsteinzeitlicher *Grabhügel* mit *Menhir* (Kulturstein).
3. Spitzes Hoch, mehrschichtiger jungsteinzeitlicher *Grabhügel* 1884 von Klopfleisch ausgegraben.
4. Steinerne Hütte, jungsteinzeitliches *Großsteingrab*. Funde im Museum Bernburg. (IV) *S-T*
RSchulze, D. jüngere Steinzeit i. Köthener Lande. 1930. — UFischer, D. Gräber d. Steinzeit i. Saalegebiet. — HBehrens, Große Grabhügel, Großsteingräber u. große Steine i. unteren Saalegebiet. 1963

Laublingen (Beesenlaublingen), (Kr. Saalkreis/Bernburg) liegt an der alten Leipzig-Lüneburger Heerstraße. Ks. Otto I. schenkte 961 dem Moritzkl. zu → Magd. den Zehnten von der »civitas Loponok«. Der Name ist slaw., aber den dt. -ingen-Namen angeglichen. Die Burg des Burgwardes ist auf dem Kirchberg zu suchen; der bergfriedartige *Turm* der rom. *Peter-Pauls-Kirche* (mit prachtvollem Portal) dürfte ursprünglich Burgturm gewesen sein. Später kam L. an die Gft. → Alsleben. 1522 vereinigte Lorenz v. Krosigk († 1534) die Knebelschen Besitzungen, vor allem die Sattelhöfe, in L., Beesen und in den benachbarten Poplitz, Bebitz und Peißen in seiner Hand. Doch verloren die v. Krosigk durch Verschwendung und allzu gastfreies Leben fast alle ihre Güter wieder. 1720 wurde Neu-B. und 1737 Alt-B. an Kg. Friedrich Wilhelm I. v. Preuß. für zusammen 110 000 T. verkauft und unter Zusammenlegung aller ehem. Krosigk'schen Güter das Amt Neu-Beesen geschaffen. Den Krosigks blieb schließlich nur das nahe → Poplitz.

Der Pfarrer Gotthold Samuel Lange, Dichter und Gelehrter in L., wurde der Begründer einer hallischen »Gesellschaft zur Beförderung deutscher Sprache« und Protektor Emanuel Pyras, des Lobpreisers Klopstocks. — Die geologischen Verhältnisse gaben Anlaß zur Entstehung eines großen Gipsbruches (stillgelegt). Ferner entstanden Dampfziegeleien, Spiritusfabrik, Saline und Zuckerfabrik Beesedau, alles das Werk Wilhelm Ernsts. (IV) *Ne*
LV 449, Bd. 2, S. 914. — LV 451, Bd. 3, S. 36—48. — LV 624, NR Bd. 1, S. 449—54. — LV 258, S. 202. — KLöbus, Heimatkde. d. Amtsbezirks Beesenl., 1905

Laucha (Kr. Querfurt/Nebra). Lochowo (1124) entstand aus einer Ansiedlung slaw. Höriger, die zum Stift → Bibra gehörten und lag im Gebiet der Gff. v. → Rabenswalde. 1287 hegen diese unter Vorsitz ihres Vogtes Hermann Pouc hier ein Landgericht. Die Gff. v. Orlamünde als Erben der Rabenswalder verliehen dem Ort vor 1344 Stadt- oder mindestens Fleckenrecht. Als 1342/1372 die Orlamünder Besitzungen an Friedrich den Strengen verkauft wurden, kam auch L. an Meißen-Thür. 1419 begabte Friedrich der Einfältige die Stadt mit 2 Jahrmärkten, freier Ratswahl und niederer Gerichtsbarkeit (Langensalzaer Stadtrecht). Im thür. Bruderkrieg verbrannte Kf. Friedrich die Stadt, die wohl daraufhin ummauert worden ist (*Obertor* und *Mauer* stellenweise noch erhalten). L. erholte sich rasch; die 1287 erstm. erwähnte *Marienkirche* wurde bis auf den *Turm* abgetragen und in der bis heute bewahrten spätgot. Form 1479—1496 neu erbaut, jedoch erst 1532 geweiht. M. 14. Jh. war sie eine vielbesuchte Wallfahrtsstätte. Das *Rathaus* ist ein stattlicher Bau aus dem Jahre 1563. Die Reform. wurde 1531 eingeführt. In der Teilung 1485 kam L. an die albertinische Linie, infolgedessen von 1652—1746 an die Sekundogenitur Sachs.-Weißenfels, Amt → Eckartsberga, 1815 an Preuß.
In L. blühte von 1732 bis zum 1. Weltkrieg die Glockengießerei der Fam. Ulrich. Das Werksgebäude ist seit 1932 *Glockenguß-Museum*. 1866 wurde die Zuckerfabrik gegründet (j. Konservenfabrik). Im 19. Jh. traten zum Weinbau ausgedehnte Obst- und Spargelplantagen. (IV) *Ne*
Glockenmuseum, Glockenmuseumsstr. 1 (vor dem Untertor). — LV 139, Bd. 5, S. 372 ff. — LV 624, Bd. 27, S. 133—142. — Gründler, Chron. d. Stadt L., 1888. — GRühlmann, Histor. Brief v. Ursprung d. Stadt L., 1703. — LV 120, Bd. 2., S. 577 f. — NWelsch, D. Glockengießerei zu L., in: Querf. Jb. 1926, S. 42 ff. — NLiebers, D. L.-er Stadtrechte, in: Querfurter Jb., 1931, S. 49—55. — LV 632 (Ha.) S. 247f.

Lauchhammer (Kr. Liebenwerda/Senftenberg). Bei der zum Rittergut → Mückenberg gehörigen Lauchmühle wurde 1725 durch die damalige Rittergutsbesitzerin v. Löwendahl ein *Hüttenwerk* mit Hochofen zur Verwertung des Raseneisensteins der Umgebung errichtet. Einen größeren Aufschwung nahm dieses erst seit dem Übergang in den Besitz der Gff. von Einsiedel 1776, die sich

in der Periode der Frühindustrialisierung in der Schwerindustrie unternehmerisch stark betätigten. 1791 waren neben dem Hochofen fünf Hammerwerke in Betrieb, seit 1802 wurde die Dampfkraft für die Versorgung mit Antriebswasser verwendet. 1815 gab es zwei Hochöfen und sechs Hütten mit vielen Nebengebäuden, in denen frühzeitig auch Kunstwerke gegossen wurden, welche Weltruf erlangten. Das bis 1861 im Einsiedelschen Fam.-besitz gebliebene Werk wurde 1872 in die Lauchhammer AG. umgewandelt, die 1922 eine Fusion mit der Breslauer Linke-Hofmann-AG. einging und seit 1926 zu den Mdt. Stahlwerken gehörte, die vor dem 2. Weltkrieg im Flick-Konzern aufgingen und 1945 enteignet wurden. J. stellt das Werk vor allem Bagger und Förderbrücken her. In den 20er Jahren umfaßte der Betrieb eine Braunkohlegrube, ein Kraftwerk und das Eisenwerk, das den Eisenguß, den Maschinenbau, ein Emaillierwerk, eine Bronzegießerei, den Bild- und Glockenguß einschloß. Im Anschluß an die mittlerweile mächtig aufgeblühte Braunkohlenförderung in der Umgebung erlebte L. nach dem 2. Weltkrieg einen bedeutenden Aufschwung, als 1951 im Ortsteil Bockwitz eine Großkokerei errichtet wurde, in der zum ersten Male Hüttenkoks auf Braunkohlenbasis erzeugt wurde. Die geringe Ew.-zahl von 139 im Jahre 1818 hatte sich bis 1939 auf 5179 erhöht und erreichte 1968 27 900. Die industrielle Entwicklung hatte schließlich das Zusammenwachsen mit vier benachbarten Dorfgemeinden zur Folge, die seit 1953 als Stadt L. zusammengefaßt sind. (V a) *Bla*

JGTrautschold, Gesch. u. Feyer d. ersten Jh. d. Eisenwerkes L., 1825. — 200 Jahre L. 1725—1925, hg. v. d. Linke-Hofmann-L.-AG, 1925. — LV 441, S. 82 f. — KFitzkow, Menschen u. Gesch. aus d. „Ländchen", Heimat-Kal. Liebenwerda, 1961, S. 75 f. — Ders., Stadt u. Kr. Liebenwerda im 19. Jh., 1962

Lauchhammer → Mückenberg (OT)

Lauchstädt, Bad (Kr. Merseburg), wird schon im Hersfelder Zehntverzeichnis (9. Jh.) genannt. Nach fast 200jg. Zugehörigkeit zum Bt. → Halb. kam L. vorübergehend an das Bt. → Mers., blieb aber nach dessen zeitweiliger Aufhebung (981—1014) kirchlich endgültig beim halb. Osterbann, Sedes Wünsch. Als Ks. Heinrich II. die Mers. Pfalz 1004 dem dortigen Bt. überließ, soll in L. ein neues »palatium« errichtet worden sein. Jedenfalls gehört L. zum Amtsbereich der Pfalzgff. aus dem Hause → Goseck. Der diesem Hause entstammende Erzb. Adalbert v. Bremen schenkte 1053 dem auf Goseck gegründeten Kl. 7 Hufen in »Lochtestide«. 1290 verpfändete Pfalz- und Mgf. Friedrich der Freidige, Sohn Albrechts des Entarteten, Schloß L. nebst Zubehör an Mgf. Otto v. Brand. Mit diesem Rechtsgeschäft setzte der Übergang der Mark → Landsberg, wozu L. und → Schkopau gehörten, an die ask. Mgff. ein. Mit deren Aussterben 1320 kam L. auf dem Erbwege an den Hz. Magnus v. Braunschw.; ihn und seinen Bruder

Otto belehnte der Ks. 1341 mit Landsberg und der Pfalz L. Die skrupellose Hausmachtpolitik des Hz. löste den Streit zwischen dem Braunschw.-er und Mgf. Friedrich dem Ernsthaften einerseits und dem Erzbt. Magd. (als Oberlehnsherr über L.) aus, der 1347 zum Kriege und zunächst zur Belehnung Friedrichs mit L., schließlich aber zur Aufgabe aller braunschw.-wettinischen Ansprüche zugunsten des Erzbt. führte. Letzteres verpfändete L. 1370 an das Bt. Mers., das 1444 infolge Nichtwiedereinlösung endgültig in den Besitz von L. gelangte. Fortan bildeten L. und → Schkopau das stiftmers. Amt. L.

Der kleine Ackerbürgerort entwickelte sich dank mehrfacher Privilegierungen seitens der bfl. Landesherren (Ratsverfassung 1608) zunächst zu einer bescheidenen Residenz, als das im 15./16. Jh. ausgebaute *Schloß* von Hz. Philipp v. Sachs.-Mers. (gefallen 1690 bei Fleurus) bezogen wurde. Es wurde zu einem kleinen Bade, als 1710 der hallische Medizinprofessor Friedrich Hoffmann die Heilkraft einer eben erschlossenen Quelle feststellte und diente dem kursächs. Adel als bevorzugtes Modebad. Die sommerlichen Gastspiele bekannter Schauspielertruppen, seit 1791 auch des Weimarer Ensembles, unter mehr als primitiven räumlichen Verhältnissen, weckten das Interesse Goethes an L. Unter seiner Leitung begann im Frühjahr 1802 der Bau des heute noch erhaltenen *Theaters*, das am 26. 6. 1802 mit Goethes Vorspiel »Was wir bringen« und mit Mozarts Oper »Titus« eröffnet wurde. Die Weimarer gastierten hier bis 1814. Im 19. Jh. nahm die Anziehungskraft des Bades ab, erlosch jedoch nicht, da seit 1907 (L.-er Theater-Verein) wieder regelmäßig sommerliche Aufführungen in Goethes Theater stattfanden, wie auch nach beiden Weltkriegen. Seit 1966 wurden die gesamten Anlagen (*Kursaal, Pavillons, Theater* usw.) einer durchgreifenden Erneuerung unterzogen und die *Parkanlagen* nach den wiederaufgefundenen Originalplänen des mers. Stiftsbaumeisters Johann Wilhelm Chryselius aus den Jahren 1776 bis 1782 rekonstruiert. (IV) *Ne*

Goethe-Theater und Goethe-Pavillon, Im Kurpark. — OKüstermann, Altgeograph. Streifzüge durch d. Hochstift Mers., in: LV 20, Bd. 18, 1. Heft, 1891, S. 188—203. — LV 120, Bd. 2, S. 578—581. — HReinhold, Bad L., s. lit. Denkwürdigkeiten u. d. Goethetheater, 1914 (m. Bibliographie). — WEhrlich, Bad L. u. s. Goethetheater, in: Goethe. (NF d. Jhb. d. Goethe-Gesellschaft) Bd. 29, 1967, S. 198—217

Leimbach, OT v. Mansfeld (Mansfelder Gebirgskreis/Hettstedt). An der n. Grenze des Hassegaus gelegen, erscheint L. in gleicher Namensform erstm. im Hersfelder Zehntverzeichnis, gehört 973 als »Lembeki« aber zu dem zusammenhängenden Komplex von Siedlungen, in dem die fuldaischen Begüterungen 973 tauschweise an das Erzbt. → Magd. gelangten. L. scheint von A. an zu den Allodien der Gff. v. → Mansfeld gehört zu haben und gelangte bei der Erbteilung 1501 an die Vorderortische Linie. Als an Stelle des Wirtschaftshofes auf Schloß Mansfeld der Hinter-

ort erbaut wurde, verlegte man »das neue Vorwerk« an die Straße nach L. und bildete das Amt L. mit der Stadt und 9 Dörfern. Ein niederes Adelsgeschlecht von L. erscheint seit 1269; 1305 tritt Friedrich Kaga urkl. als Dienstmann des Gf. Burchard IV. v. Mansfeld und als Vogt von L. auf. Bereits im 15. Jh. nahm der Ort durch zuziehende Berg- und Hüttenleute (1463: Hütte auf dem Thalbach, die spätere Kreuzhütte) erheblich zu und vergrößerte sich seit 1525 vorübergehend durch das ö. des Ortes auf der Hl. Leichnamswiese angelegte Kauendorf (1631 zerstört). Die Mühlen- oder Katharinenhütte und weitere Schmelzhütten an der Wipper belebten den Ort durch die Tag und Nacht nicht abreißenden Holzkohlenfuhren. Gf. Hoyer IV. (1484—1540) erwirkte dem volkreichen Flecken 1530 Stadtrecht mit Jahr- und Wochenmarkt. 1556 begann Hoyers Neffe Gf. Hans Albrecht mit dem Bau eines *Schlosses* mit einer 1564 geweihten Kapelle (Trutz-Mansfeld) im Ort, das, »allererst wohlgeziert«, nach kurzer Bewohnung seit 1582 verfiel; Reste sind noch vorhanden. Die Einführung der Reform. geschah um 1530. Die j.-ige *Petri-Pauli-Kirche* wurde nach dem Stadtbrand von 1776 erbaut, doch ist der *Turm* älter. Nach der Freilassung des Bergbaus 1671 wurde L. Mittelpunkt der Schieferschmelze (Kreuzhütte, Silberhütte, Katharinenhütte, seit 1855/81—1927 die Eckardt-Röst- und Spurhütte), wovon noch gewaltige Schlackenhalden zeugen. Seit 1920 ist L. (Bahnhof Mansfeld/Südharz) Station der Wippertalbahn.
Mit Ausnahme der Hütten unter Magd.-er Lehnsoberhoheit stehend, wurde L. 1780 mit dem Aussterben der Mansfelder Gff. preuß. Es besaß 1602 135 Häuser; 1784 634 Ew.; 1965 3000 Ew.

(III) *Ne*

LV 385, Bd. 1/4, S. 159—168. — LV 624, Bd. 18, S. 96—98. — FKern, L.s Wirtschaftsleben, in: Mein Mansfelder Land, Bd. 5, 1930, S. 114—116. — LV 137, S. 436f. — LV 120, Bd. 2, S. 581f. — LV 632 (Ha.) S. 268

Leitzkau (Kr. Jerichow I/Zerbst). Das etwa 60 m über der rund 6 km entfernten Elbe und 28 km sö. der Stadt hochgelegene L. beherrscht weithin das ö. Vorfeld von → Magd. Bf. Wigo v. Brand. (983—1018) hatte hier offenbar auch nach dem großen Slaw.-aufstand von 983 einen allerdings unbefestigten Hof inne. Dieser war 1017 wüst, weil er wahrsch. in den Kämpfen mit Hz. Boleslaw von Polen zerstört worden war. Ob L., das zwischen 1102 und 1122/23 als Hauptort (»locus capitalis«) bezeichnet wird, Zentrum des ehem. slaw. Gaues Moraciani gewesen ist, bleibt unsicher. Doch spielte es wegen dieser Stellung und wegen seiner strategischen Lage als Sammelplatz der dt. Heere im Kampf mit Liutizen und Polen unter Otto III. und Heinrich II. in den Jahren 995, 997, 1005, 1017 und nochmals 1029 unter Konrad II. eine wichtige Rolle. Denn von L. führte der von Sümpfen unbehinderte Weg auf den Höhen des → Flämings nach O. bis an die Oder. Auch nach NO war Brand. über → Ziesar von hier aus gut zu erreichen. An Stelle einer schon vorher vorhandenen

Holzkirche wurde hier von Bf. Hartbert v. Brand. 1114 ein steinerner Neubau geweiht, der als erste derartige Neuanlage ö. der Elbe wohl als provisorischer Sitz des Bt. Brand. gedacht war. Der Magd. Mönch Adalbero wohl vom Kl. Berge, der vielleicht mit dem späteren Reformprior Adalbero v. Frohburg von St. Blasien im Schwarzwald identisch ist, wirkte dabei offenbar im Auftrage seines Konventes mit. Diese Maria, Peter und Paul sowie Stephan, Martin und Cäcilia geweihte Anlage bestand zunächst nur aus dem Chor der nachmaligen *Dorfkirche St. Peter*. Daß sie an die Stelle einer slaw. Kultstätte getreten wäre, ist unbewiesen. Doch muß L. bereits eine bedeutende und umfangreichere Siedlung gewesen sein, denn 1139 wird ein Schultheiß (»prefectus«) erwähnt. Nicht wie bisher angenommen 1128, sondern wohl erst 1138/39 wurde von Bf. Wigger v. Brand. hier ein mit Kanonikern von Unser Lieben Frauen in Magd. besetztes *Prämonstratenserstift* gegründet. Dieses war als provisorisches Domkapitel der im Wiederaufbau begriffenen Diözese Brand. gedacht und besaß zunächst das Recht zur Bfs.-wahl, was nach 1160 zu langwierigen Auseinandersetzungen mit dem wiedererrichteten Brand. Kapitel führte. Der Propst von L. war ferner Archipresbyter für die gesamte Diözese und somit Stellvertreter des Bfs., sowie Archidiakon. Doch blieb er später nur für das Gebiet s. der Ihle zuständig. Die St. Peterskirche war vorläufige Domkirche, bei ihr wurde weiter eine Schule als Vorläufer einer Domschule errichtet. Vögte des Stifts waren die Mgff. v. Brand, die offenbar 1162 ihren Ministerialen Everer von → Lindau als Untervogt einsetzten. Um 1142/45 kam es zu einer Verlegung des Konvents auf die bisher waldbedeckte Höhe n. des Ortes, wobei die Mgff. mitwirkten. 1155 wurde dort eine große doppeltürmige *Pfeilerbasilika* (anfangs Stützenwechsel) aus Bruchsteinen geweiht, der die Konventsgebäude sich im N. anschlossen. Maria wurde j. die Hauptpatronin, daneben traten außer Petrus noch der Hl. Eleutherius, dessen Reliquien von Magd. nach hier übergeführt wurden. In der Diözese Brand. nahm L. eine bevorzugte Stellung ein, doch konnte es seinen Anspruch auf Mitwirkung bei der Bfs.-wahl nur bis E. 13. Jh. wahren. Eng war auch das Verhältnis zum Mutterkl. Unser Lieben Frauen und zum fest organisierten Prämonstratenserorden. Die Vogtei über L. ging von den Mgff. v. Brand. 1211 an die Gff. von → Arnstein über, wohl als Preis für ihr Festhalten an Ks. Otto IV. Für die Arnsteiner, welche die Vogtei auch später behielten, war diese sehr wichtig, weil sie zum Ausbau einer Herrschaft dienen konnte, welche wiederum eine Brücke von der Elbe zu den in der Gft. Ruppin erworbenen Gebieten bilden sollte. Außerdem bot sich ihnen hier die Möglichkeit indirekt auf Entscheidungen des Bt. Brand. einzuwirken. — Der Besitz des Stifts beruhte auf der Grundlage der Erstausstattung durch die Mgff. und andere Adlige. Er war nicht unbedeutend, konnte aber später nur noch wenig erweitert werden. E. 15. Jh. begann der Verfall des Konvents. Als 1534 nur noch etwa 5 Kanoniker

vorhanden waren, griff nach dem Bf. v. Brand. schließlich auch der Kf. v. Brand. ein und unterstellte das Stift 1537 dem Amtmann v. Plaue, bis es nach mehrfachen Verpfändungen 1564 für 70 000 Taler an den durch die Tätigkeit eines Söldnerführers reich gewordenen, aus Niedersachs. stammenden Oberst Hilmar v. Münchhausen als erblicher Lehnsbesitz verkauft wurde. Alsbald wurde das offenbar bereits verfallende Stift von den v. M., die schon in Niedersachs. zu den Förderern der sog. Weser-Renaissance (Schwöbber, Kr. Hameln-Pyrmont, Bevern, Kr. Holzminden) gehört hatten, stark verwandelt und bis 1600 in ein *Renaissanceschloß* umgebaut, das wohl das bedeutendste Bauwerk dieses Stils in der Provinz Sachs. war. Die Kirche wurde dabei ihrer Seitenschiffe und des Chores beraubt, aus dem Querhaus wurde ein Speicher gemacht. Der N.-turm wurde zur H. abgebrochen, ebenso der Zwischenbau zwischen den Türmen. Der Kreuzgang und die Klausur verschwanden bzw. wurden sehr stark umgebaut. Trotz der durch die Bauten entstandenen großen Schulden und trotz einer vorübergehenden Restaurierung des Stifts 1628 konnten die v. M. L. halten. Sie teilten die Anlage 1679 für die Linien *Althaus* und *Neuhaus,* deren Besitz durch eine ns. durch die ehem. Klausur verlaufende Mauer getrennt wurde. Das ö. davon gelegene Althaus ist 1945 bis auf das wohl aus der Propstei hervorgegangene *Hobeckschloß* vollständig zerstört worden. Das n. gelegene mächtige Neuhaus ist restauriert (j. Schule). Der Ort L. hatte stets den Charakter eines Fleckens und besaß 1965 1600 Ew. (II) *Schwi*

LV 542, S. 164—198 mit Lit. — GSello, Zur Gesch. L.s, in: LV 47, Bd. 26, 1891, S. 245—260. — LV 624, Bd. 21: Krr. Jerichow, S. 129—167. — HDKahl, Slawen u. Dt. in d. Brand.Gesch. (LV 154 Bd. 30), 1964, S. 142—166. — NBackmund, Monasticon Praemonstratense, Bd. 1, 1949, S. 230—232 mit Lit. — FOMüller, Schloß L., in: LV 47, Bd. 11, 1876, S. 1—42. — LV 622, Bd. 5, S. 305 ff. — EvNiebelschütz, Schloß L., in: LV 49, 1935. — HNeukirch, BNiemeyer, KSteinacker, Renaiss.-schlösser Niedersachs., 1914—1939

Letzlingen (Kr. Gardelegen/Haldensleben), ein j. inmitten des großen Forstgebietes der → Letzlinger Heide gelegener Ort, wird 1371 erstm. als magd. Lehen der v. Wederden auf → Calvörde erwähnt. Dann erscheint es wieder als wüste Feldmark unter den magd. Lehen der v. Alvensleben roter Linie auf → Rogätz. 1528 ließ hier Matthias v. A. auf Calvörde ein einfaches wohl als Jagdunterkunft gedachtes Haus errichten. Es ging mit mehreren dazugehörigen wüsten Feldmarken 1555 durch Kauf an den Kurpz. Johann Georg v. Brand. über. Dieser schuf sich hier, zumal seit er 1562 Statthalter der → Altm. geworden war, ein eigenes großes Jagdrevier. 1559—63 ließ er zunächst wohl an Stelle des älteren Hauses durch Kaspar Theis, Erbauer des älteren Berliner Schlosses, und Kunz Bundschuh, Baumeister des Jagdschlosses Grunewald bei Berlin, ein Hirschburg genanntes *Jagdschloß* errichten, dessen Grundbestand in dem jetzigen Bau noch erhalten ist. Es umfaßt einen fast quadratischen Hauptbau mit regelmäßig

darum gruppierten Wirtschaftsgebäuden und wurde von einer quadratischen Mauer mit vier *Ecktürmen* und einem *Torbau* sowie einem Wassergraben umschlossen. Der reiche Wildbestand und die Gastfreundschaft des jungen Pz. lockten die meisten benachbarten Ftt. jener Zeit als Gäste nach L. 1577 ging Johann Georg hier sogar seine dritte Ehe mit Elisabeth v. Anh. ein. Noch der Nachfolger des Kurpz., Kurf. Joachim Friedrich, jagte gern in L. Die späteren Hohenzollern wandten ihr Interesse aber anderen Jagdgebieten zu, zumal das Schloß L. 1626 erstmalig ausgeplündert worden war und u. a. 1628—30 eine Pappenheimische Garnison beherbergen mußte. Erst die Hz.-witwe Anna-Sophie v. Braunschw., die 1644 in den vorübergehenden Pfandbesitz von L. gekommen war, ließ um 1650 Wiederherstellungsarbeiten beginnen. Schon bald war aber das Schloß wieder in so schlechtem Zustande, daß E. 17. Jh. der altm. Oberforstmeister v. Borstell bei seiner Übersiedlung nach L. darin nicht Wohnung nehmen konnte. Bis zum 19. Jh. zeigten die Hohenzollern erneut wenig Interesse für L. Ft. Leopold v. Anh.-Dessau, der in → Gardelegen garnisonierende Sohn des »Alten Dessauers«, erhielt 1726 die Erlaubnis zur Ausübung der Jagd und errichtete sich in Salchau ein schlichtes Jagdhaus. Auch der zeitweilig zur Magd. Garnison zählende Pz. Louis Ferdinand v. Preuß. bejagte um 1802 von dem von ihm angekauften Gute Schricke aus die Heide. Im 18. Jh. wuchs neben dem Schloß ein neues Dorf L. heran. Dazu trug die Aufteilung des bisherigen Vorwerkes und die mehrmalige Ansiedelung von Kolonisten bei. 1729/30 ließ daher Kg. Friedrich Wilhelm I. eine neue Kirche erbauen. Erst Kg. Friedrich Wilhelm IV., der 1843 die Altm. bereiste, gewann wieder Geschmack an L. Er bestimmte die Heide erneut zum Hofjagdgebiet und ließ ab 1844 das Schloß vergrößern und im got. Stil erneuern. Gegenüber dem Schloß ließ er angeblich nach eigenen Entwürfen eine neue *Kirche* gleichfalls im got. Stil erbauen. Unter ihm, Wilhelm I. und Wilhelm II. war L. Schauplatz zahlreicher glänzender Jagdveranstaltungen. Daran nahmen der Hof, große Teile des Adels und der Regierung teil. So waren hier Bismarck mehrfach und Hindenburg 1908 als Kommandierender General des IV. Armeekorps zu Gast. Oft waren solche Veranstaltungen aber für die Ehrung auswärtiger Gäste bestimmt, wie z. B. 1909 für den Erzhz.-Thronfolger Franz-Ferdinand v. Österreich, einen wegen seiner Jagdleidenschaft und Treffsicherheit bekannten Jäger dieser Zeit. Nach 1918 wurde das Mobiliar des Schlosses verschleudert und der Bau einer Schule überlassen. Später fanden hier nach 1933 unter Göring noch einige Staatsjagden statt, so z. B. 1938 aus Anlaß des Besuches des damaligen jugoslawischen Ministerpräsidenten Stojadinowitsch. Dabei konnte das frühere Schloß allerdings nicht mehr benutzt werden. — Das Dorf L. wuchs schnell und hatte 1897 bereits 1227 Ew. 1964 betrug deren Zahl 1800. Diese finden zumeist in der Holzindustrie ihren Lebensunterhalt. (I) *Schwi*

CvLaVière, Schloß L. u. d. Heide, 1844. — GAvMülverstedt, in: LV 47, Bd. 4, 1869. — LV 72, Bd. 44: D. Wüstungen d. Altm., S. 123 ff. — LV 624, Bd. 20: Kr. Gardelegen, S. 95 ff. — KFischer, in: LV 49, 1932, S. 121—123. — KJHaberland, in: LV 49, 1935, S. 263—265, 373—374. — vIllten, Wald u. Jagd i. d. L.-er Heide, in: LV 434, Bd. 2, 1938, S. 141—171. — LV 194, S. 156 ff.

Letzlinger Heide. Die mit rund 120 000 Morgen zu den größten zusammenhängenden Waldgebieten Deutschlands zählende L. H. nimmt einen erheblichen Teil des Raumes zwischen den Städten → Haldensleben und → Wolmirstedt im S, → Gardelegen im NW und → Tangerhütte in NO ein. Sie wird in den Urk. anfangs zumeist einfach als »mirica« oder die Heide, seltener auch als Wenden- oder Slawenheide bezeichnet. Wahrscheinlich ist sie mit der im Sachsenspiegel genannten »magathheide« identisch. — Im späteren Ma. standen die n. Teile hauptsächlich unter brand. Landeshoheit, während der S. zum Erzbt. Magd. zählte. Braunschw. hatte im W. geringeren, z. T. umstrittenen Anteil. Die Besitzverhältnisse waren ebenso uneinheitlich. So hatten im altm. Teil neb. d. Landesherrn vor allem das Kl. → Neuendorf große Wälder, im S neben den Erzbb. v. Magd. auch die Kll. → Hillersleben und → Wolmirstedt. Weitere umfangreiche Teile waren in der Hand des Adels, so das bismarckische → Burgstall mit Dolle. Auch die Städte Gardelegen und Haldensleben besaßen hier Stadtforsten. Man unterscheidet bei dieser Lage der Dinge im ausgehenden Ma. zwischen der Markgrafen- und Klosterheide auf der brand. und der Bischofsheide auf der magd. Seite.

In diesen Waldungen hat es kleinere slaw. Siedlungen gegeben. Im 13. und 14. Jh. scheinen vor allem die Kll. versucht zu haben, ihren Waldbesitz durch Anlage von weiteren Dörfern ertragreicher zu gestalten. Wegen der mageren Böden und der zahlreichen Kriege wurden aber diese Ansiedlungen zum allergrößten Teil bald wieder wüst. Spuren von Wüstungen sind noch j. gelegentlich im Wald zu erkennen.

Der Baumbestand wurde anfangs überwiegend aus lichtem Eichenmischwald und Linden gebildet. Ein Rest davon ist der 300 Morgen große Lindenwald bei Colbitz. Erst im 19. Jh. traten vielfach, wenn auch nicht ausschließlich, Nadelhölzer an die Stelle des bisherigen Laubwaldes. J. nehmen vor allem Kiefern weite Flächen ein, was z. B. 1901/02 und 1928/30 zu schweren Schäden durch Raupenfraß geführt hat.

Der große Wildbestand der Heide veranlaßte den Kpz. Johann Georg v. Brand. 1535 zum Erwerb von → Letzlingen und drei weiteren wüsten Feldmarken als Grundlage eines eigenen großen Jagdreviers. Neben dem neu erbauten Jagdschloß wurde ein ummauerter Tiergarten für die Hegung von Rotwild errichtet. 1562 zwang der Pz., wie schon vorher die von Lüderitz, die v. Bismarck auf → Burgstall, mit denen es auch wegen der Jagd zu erheblichen Streitereien gekommen war, zum Tausch ihrer bishe-

rigen Besitzungen gegen → Krevese, → Schönhausen und Fischbeck. 1564 verzichtete der Magd. Administrator Johann Sigismund auf die Landeshoheit über Letzlingen. 1578/79 wurden nach der Umwandlung des Kl. Neuendorf in ein Damenstift dessen umfangreiche Forsten, über welche die Landesherren freilich bereits mindestens seit 1544 direkt verfügen konnten, mit denen v. L. vereinigt. Vorübergehend wurde dem Pz. auch die Bejagung der erzbl. Heideanteile erlaubt. 1680 wurden diese ebenfalls brand. Seit dem Ende des 17. Jh. nahm der altm. Oberforstmeister bis 1808 seinen Wohnsitz in L., während der auch für das Ftm. Halb. zuständige magd. Oberforstmeister sich in Colbitz niederließ.

Die Jagd wurde zunächst meist in der Form der Parforcejagd ausgeübt, wozu die benachbarten landesherrlichen Landgemeinden die Treiber und die Kll. die Meute unterhalten und stellen mußten, was dann später mit Geldzahlungen abgelöst wurde. 1713 wurde Damwild ausgesetzt, das sich sehr gut vermehrte und später den Hauptwildbestand der L. H. ausmachte. Seit Beginn des 19. Jh. wurde auch Schwarzwild besonders gehegt. Daneben spielte aber das Rotwild weiter eine wichtige Rolle, waren doch z. B. 1727 etwa 360 jagdbare Hirsche geschätzt worden. Mit der Bestimmung der Heide zum Hofjagdgebiet um 1850 setzten besondere Maßnahmen zur Erhöhung des Wildbestandes ein. Rund 60 000 Morgen wurden zu diesem Zweck eingezäunt. 1913 wurden folgende Wildzahlen geschätzt: 600 Stück Rotwild, 4700 Stück Damwild, 1200 Sauen. Bei den zahlreichen Hofjagden in → Letzlingen, deren letzte 1913 stattfand, konnten infolgedessen gewaltige Strecken erzielt werden. Im Ersten Weltkrieg wurden nicht nur die Hegemaßnahmen eingestellt, sondern durch Wilddiebereien, Futtermangel usw. ein starker Rückgang des Wildes hervorgerufen. Wenn auch später wieder eine Besserung eintrat, so haben dann 1934 die Anlage eines Wasserwerkes für die Stadt Magd. und nach 1935 die Einrichtung eines quer durch die Heide verlaufenden Schießplatzes n. von → Hillersleben weitere erhebliche Schäden für Wald und Wild gebracht. (I/II) *Schwi*
Lit. s. Letzlingen

Leubingen (Kr. Eckartsberga / Sömmerda). Nach dem *Fürsten-* bzw. *Häuptlingshügel* der frühen Bronzezeit (Aunjetitzer Kultur) kann der in Mitteldtl. stark vertretene Teil der Aunjetitzer Kultur als Leubinger Gruppe, keinesfalls aber als Leubinger Kultur bezeichnet werden. Die Häuptlingshügel gehören in einen jüngeren Abschnitt der Aunjetitzer Kultur.
Der Hügel von 34 m Dm., 8,5 m Höhe wurde im Jahre 1877 durch F. Klopfleisch ausgegraben und wieder angeschüttet. Er ist noch heute ein sehenswertes Bodendenkmal im Unstruttal. 6 m unter der Oberfläche begann ein Steinkegel, darin befand sich ein hölzerner, dachartiger Aufbau aus Eichenbohlen. Die Fugen waren mit Gips verstrichen, darüber folgte eine Schilfbedeckung.

Der Boden des Holzhauses war 3,90 m lang, 2,1 m breit und mit Eichenbohlen ausgelegt. Auf diesen lag ein Skelett in S-N-Richtung, quer darüber ein weiteres Skelett. Beigaben: großes Tongefäß, Wetzstein, Steinkeil, bronzener Stabdolch, 2 Randleistenbeile, 3 Dolchklingen, 3 Meißel aus Bronze, 2 goldene Ösennadeln, 2 Spiralröllchen, 2 goldene Noppenringe, massiver Goldarmreif (Landesmuseum für Vorgesch. Halle). (III) *S-T*

PHöfer, D. Leubinger Hügel, in: LV 59, Bd. 5, 1906. — UFischer, D. Gräber d. Steinzeit im Saalegebiet, 1956

Leuna (Kr. Merseburg). Leuna entstand als Stadt aus dem 1917 gegründeten Zweckverband der Dörfer Leuna-Ockendorf (diese schon im Mittelalter eine Gemeinde bildend), Rössen, Göhlitzsch, Daspig und Kröllwitz, alle ursprünglich, bis auf Ockendorf, kleine Sorbenweiler von geringer Kopfzahl. 1915 hatten sie insgesamt nur 913 Ew. In den drei erstgenannten war das Bt. → Mers. reich begütert. Göhlitzsch, bekanntgeworden durch das 1750 aufgedeckte, in seinen Innenwänden symbolreich verzierte Steinkammergrab, war seit dem 12. Jh. Besitz des Kl.-s → Kaltenborn und wurde dann Dompropsteidorf von Mers. Daspig und Kröllwitz gehörten, obwohl stiftmers.-er Lehen, ins Amt → Weißenfels. Der Zweckverband L. diente den aus der Errichtung der Leuna-Werke resultierenden Gemeinschaftsaufgaben. Die genannten 5 Gemeinden mußten riesige Gemarkungsflächen abgeben; überhaupt wurden 27 Gemeinden von der Errichtung des Werkes mehr oder minder hart betroffen.

Der Stickstoffbedarf des 1. Weltkrieges legte den Bau einer Ammoniakfabrik (nach dem Haber-Bosch-Verfahren) in fliegergesichertem Raum und auf ausreichender Kohlebasis (Geiseltal) nahe. Im Dezember 1915 begannen daher die Verhandlungen des Reiches mit der Badischen Anilin- und Sodafabrik A. G. Ludwigshafen, die im Januar 1916 zur Auftragserteilung führten. Der Bau auf dem 620 ha großen Werksgelände begann am 27. 4. 1916; genau 1 Jahr später wurde die Produktion aufgenommen. Der weitere Ausbau geschah in 2 Stufen, die eine bewirkt durch das sog. Hindenburg-Programm (ab 8. 8. 1916), die andere erstreckte sich über die Jahre 1918—1921 und schloß mit der Umstellung auf Kunstdüngerproduktion ab. Das Werk stand 1921 im Brennpunkt der schweren Märzkämpfe dieses Jahres (*Denkmal im Ortsteil Kröllwitz*). Im 2. Weltkrieg war das Werk, das nun auch der Herstellung von Benzin aus Braunkohle diente, Ziel zahlreicher anglo-amerikanischer Fliegerangriffe (20 000 Bomben), die bis an die Grenze der Totalzerstörung gingen, ohne jedoch die Produktion gänzlich lahmlegen zu können. Der Wiederaufbau geschah binnen weniger Jahre (j. VEB). (IV) *Ne*

OKüstermann, Altgeograph. Streifzüge durch d. Hochstift Mers., in: LV 20, Bd. 16, 1883, S. 213 ff., S. 254 ff., S. 300 ff., S. 310 ff. — EStein, D. Entstehung d. Leuna-Werke u. d. Anfänge d. Arbeiterbewegung i. d. Leuna-Werken während d. 1. Weltkrieges u. d. Novemberrevolution. Diss. Halle

1960 (Masch.). — CCornely, D. 5 Altgemeinden d. Zweckverbandes L., in: Mers.-er Kreiskal. 1926, S. 37—43. — Ders., D. Wirtschaft i. Zweckverband L., 1927. — WZwarg, Merseburg, Leuna (Kl. Städtereihe 4), 1959

Liebenwerda, Bad (Kr. Liebenwerda). Auf einer wohl im 12. Jh. in der Nähe einer vermutlichen slaw. Siedlung (später »Stadtwinkel«) zur Deckung eines Straßenüberganges über die sumpfige, von vielen Flußarmen durchzogene Aue der Schwarzen Elster errichteten Burg erscheint 1231 ein markmeißnischer Ministeriale aus dem Geschlecht derer von → Eilenburg (Ileburg) als Vogt. Entlang der Straße zwischen der slaw. Siedlung und der Burg entstand sicher ebenfalls im späten 12. Jh. eine Dorfsiedlung, vielleicht auch schon damals eine Kaufmannsniederlassung, wie man aus dem Patrozinium der *Nikolaikirche* schließen möchte. Im Bereich des Roßmarktes ist eine frühgesch. Wallanlage aus slaw. Zeit zu vermuten. Als »civitas« erscheint L. 1301, es war damals unter markmeißnischer Oberhoheit im Besitz der in den Herrenstand aufgestiegenen Eilenburger und Mittelpunkt der ihnen gehörigen Herrschaft L. Für das 13. Jh. ist eine zeitweilige Zugehörigkeit zur Gft. → Brehna wahrscheinlich. Nach 1360 ging die Herrschaft L. in den Besitz der Kff. v. Sachs.-Wittenberg über, die alle ehem. eilenburgischen Besitzungen (→ Wahrenbrück, → Uebigau) im Amt L. zusammenfaßten. In der nur mit Wall und Graben gesicherten Stadt beherrschten die brauberechtigten »Großerben« in ihren vornehmlich an den beiden Märkten gelegenen Häusern das soziale Gefüge. 1453 erwarb L. den dritten Pfennig am Stadtgericht, 1558 wurde ihr die Obergerichtsbarkeit pachtweise überlassen. 1515 wurden die Achtmänner als Vertreter der Gemeinde dem Rat gegenübergestellt, die Stadt war schriftsässig und landtagsfähig und zählte 1542 nahezu 1000 Ew. Der wirtschaftliche Aufschwung im späten Ma. war neben dem Handwerk mit seinen seit 1366 nachweisbaren Innungen vor allem dem lebhaften Verkehr auf der von → Belgern kommenden, nach O führenden Fernstraße zu verdanken. Bis 1550 hatten sich vor den drei Stadttoren kleinere Vorstädte entwickelt. Mit der Einführung der Reform. 1528 wurde in L. eine Superintendentur errichtet. Aus der seit 1366 bezeugten Kirchenschule entstand in der Reform.-zeit eine Lateinschule bescheidener Art. Im 30jg. Kriege wurde die Stadt 1637 völlig eingeäschert. Im Laufe des 18. Jh. entwickelte sich vor allem das Tischlerhandwerk günstig, dessen Erzeugnisse weithin im Lande abgesetzt wurden. Die Leineweberei war am Ende des 18. Jh. mit 22 Meistern stark vertreten. Das im wesentlichen aus dem 16. Jh. stammende landesherrliche *Schloß* wurde nach dem Brande von 1733 wieder aufgebaut (Heimatmuseum).

Nach dem Übergang an Preuß. 1815 wurde L. Sitz eines Landrates. Die industrielle Entwicklung begann erst nach dem 1874 erfolgten Anschluß an die Eisenbahn → Falkenberg—Kohlfurt. Die 1887 von Robert Reiß begonnene Erzeugung von Meßgerä-

ten erlangte Weltruf. Sägewerke und Möbelfabriken folgten ihr. 1905 wurde das Eisenmoorbad in Betrieb genommen. Seit 1910 besitzt L. ausgedehnte Baumschulen. Die Ew.-zahl entwickelte sich von 1422 im Jahre 1816 zu 2483 im Jahre 1875 und 6472 im Jahre 1946. (V) *Bla*

Museum d. Kr. L. Dresdner Str. 15. — LV 120, Bd. 2, S. 583 ff. — CvLichtenberg, D. Chron. d. Stadt L., 1837. — MKarlFitzkow, Zur ma. Gesch. d. Stadt L. 1956. — Ders., Z. ält. Gesch. d. Stadt L. u. ihres Kr.-gebietes, 1961 — Ders., Stadt u. Kr. L. im 19. Jh., 1962. — LV 624, Bd. 29, S. 96—105

Lindau / Anhalt (Kr. Zerbst). Der erst 1852 vereinigte und zur Stadt erhobene Ort bestand aus der nw. in der Nutheniederung gelegenen Burg, dem sich um diese herumziehenden Flecken und der 1536 erstm. erwähnten Grünstraße mit dem dazugehörigen n. der Nuthe gelegenen Vordamm. Die Grünstraße hatte rein landwirtschaftlichen Charakter. Sie war vielleicht eine slaw. Restsiedlung von Kleinbauern. Im 18. Jh. ließen sich hier auch Handwerker nieder. Die Herkunft des Ortsnamens L. ist nicht entschieden, doch spricht viel für slaw. Abkunft. Verm. überschritt in L. eine von → Zerbst nach N führende Straße von nicht erheblicher Bedeutung die früher sumpfige Nutheniederung auf einem 1445 zuerst genannten Damm, für dessen Unterhaltung 10 sog. Brückenschulzen aus den benachbarten Dörfern zuständig waren. In der spät erwähnten *Burg* neben diesem Übergang sind slaw. Scherben gefunden worden. Sie dürfte daher ein höheres Alter gehabt haben und war vielleicht Mittelpunkt eines Burgwardes, der freilich urkl. nicht nachweisbar ist. Ein ask. Ministeriale Evererus, der sich zuerst nach → Plötzky, 1179 aber nach L. nennt, erhielt 1162 die ask. Untervogtei über das Stift → Leitzkau. Ob daraus ask. Hoheit über L. und Bezüge zur Vogtei über Leitzkau zu folgern sind, bleibt offen. 1211 werden die Herren v. → Arnstein Vögte über Leitzkau und 1179 nennen sie sich auch Gff. v. Lindow. Wann sie diesen Burgbezirk erworben haben, bleibt ebenfalls offen. Vielleicht gab ihnen ihre Stellung als Vögte der Reichsabtei → Quedlinburg die Möglichkeit, ältere schon aus dem 10. Jh. stammende Ansprüche dieses Stifts zu realisieren, denn mindestens seit 1376 behauptete Quedlinburg die Oberlehnshoheit über L. E. 12. Jh. war offenbar die Besiedlung der Gegend von L. hauptsächlich mit Niederländern in Gang gekommen, die nach dem damals erscheinenden »jus Lindowis« lebten. In dieser Zeit muß auch die 1363 erstm. genannte Burg stärker ausgebaut worden sein. Sie bestand seither aus einem 12 m hohen Hügel, auf dem ein etwa 13 m Durchmesser aufweisender mächtiger *Rundturm* sowie Reste der *Wohn-* und *Torgebäude* sich erheben. Vor dieser Oberburg erstreckte sich die ursprünglich mit den Wirtschaftsgebäuden versehene Unterburg. Beide waren mit Wällen und Gräben umgeben, ein dritter Wall umschloß den Flecken L. Seit E. 14. Jh. waren die komplizierten und daher häufig umstrittenen Lehnsverhältnisse so geregelt, daß Quedlinburg als

Oberlehnsherr den Kf. v. Brand. als Lehnsherren begabte, von dem wiederum die Arnsteiner das eigentliche Lehen in Empfang nahmen. Diese bezogen den auf anderem Wege erworbenen Gf.-titel seit 1279 auf L., von dem ein älteres Comitat aber nicht nachweisbar ist. 1370 war L. mit Unterstützung der Stadt Zerbst in die Pfandschaft der Ftt. v. Anh. geraten, was nach mehrfacher Erneuerung 1457 in wiederkäuflichen Erwerb umgewandelt wurde. Im ftl. Auftrag hatte Zerbst von 1387 bis 1440 die Burg inne und ließ sie durch benachbarte Ritter verwalten. Als 1524 die Gff. v. Lindow-Ruppin aus dem Hause Arnstein ausstarben, ging L. gegen die lehnsherrlichen Ansprüche des Kf. v. Brand. endgültig als Amt an die Ftt. v. Anh. über. So kam es 1603 an die Zerbster und 1797 an die Köthener Linie, um schließlich 1847 an Dessau zu gelangen.

Der Ort L. besitzt eine sehr veränderte *Feldsteinkirche* des 12. Jh. mit stark umgebautem ursprünglich rom. *Turm.* L. war stets ein unbedeutender, dem Amte L. untergeordneter Ackerbürgerflekken, in dem erst A. 20. Jh. die Viehzucht eine stärkere Rolle zu spielen begann. Im 15. Jh. hatte auch der Anbau von Hopfen für die Zerbster Bierbrauer eine gewisse Bedeutung. Im 16. Jh. dürfte die Ew.-zahl beider OT kaum 300 Köpfe erreicht haben. Ein Rathaus war nicht vorhanden, wohl ein Ratskeller. Märkte des 18. Jh. sind belegt. 1879 erfolgte der Anschluß an die sog. Kanonenbahn Berlin—Wetzlar ohne bedeutende Folgen für die nunmehrige Stadt. Ein 1910 errichtetes Eisenmoorbad hatte stets nur regionale Bedeutung. 1965 hatte L. 1700 Ew. (II) *Schwi*

LV 120, Bd. 2, S. 585—587. — LV 258, S. 424. — LV 416, S. 392—412 u. ö.

Lindau → Quast (OT)

Liubusua, Lage unbekannt (Kr. Herzberg oder Kr. Luckau?). Kg. Heinrich I. belagerte 932 auf seinem Zuge in die Lausitz die Burg L., eroberte und zerstörte sie. 1012 wurde sie von Ks. Heinrich II. bei seinem Kampf gegen Hz. Boleslav Chrobry v. Polen erneut befestigt, von den Polen erobert und niedergebrannt. Sie bestand damals aus einer kleinen Burg (municiuncula) und einer dicht dabei gelegenen großen Befestigungsanlage (urbs, civitas); die Angabe von 12 Toren und 10 000 Mann Besatzung ist zweifellos übertrieben. Auf jeden Fall war L. ein größerer slaw. Burgenvorort, aus Hauptburg und Vorburg bestehend, der ein umfangreiches Hinterland voraussetzt. Für seine Lage kommt gemäß der Überlieferung nur das Land ö. der Elbe im w. Teil der (Nieder-)Lausitz in Frage. Von den bisherigen Versuchen, die Lage der Burg zu bestimmen, scheiden die Deutungen auf Lebusa b. Schlieben, Hohenleipisch b. Elsterwerda, → Liebenwerda und Lübben aus. Archäologie und Flurnamenkunde ergeben gewisse Argumente für eine Lokalisierung auf den Burgwall sw. → Schlieben, während die Deutung auf den Burgwall von Luckau-Freesdorf archäologisch und sachlich gut fundiert, sprachlich jedoch nicht zu beweisen ist. Im zweiten Falle hätte es sich bei L. um die

zentrale Volksburg der Lusizer gehandelt, deren Hauptfunktion von der Stadt Luckau als der ma. Hauptstadt der Niederlausitz fortgeführt worden wäre. *Bla*

WWenzel, AKunze, L. u. d. Schliebener Burgwall, in: Wiss. Z. d. Univ. Leipzig, Ges.- u. sprachwiss. Reihe Jg. 14, Bd. 1, 1965, S. 143—151. — LV 222, S. 314—327

Loburg (Kr. Jerichow I/Zerbst). Im 8.—10. Jh. war L. slaw. Wallburg, seit 10. Jh. dt. Burg, dann Burgward. Von dem teilweise bebauten großen *Burghügel* liegt mittelslaw. Keramik vor. *S-T* Otto I. übertrug 965 die »civitas Luborn« dem → Magd.-er Moritzkl. Nach L. wurde 1114 der v. Erzb. Adelgot unterworfene Wiprecht d. J. v. Groitsch nebst Begleitung gebracht; dort war der Slawe Priborn erzst. »praefectus«. 1161—86 wird dann mehrfach der Burgward L., der wohl die gesamte Siedlungskammer um L. umfaßte, genannt. Die *Burg* (»castrum« 1292) lag auf einer künstlichen Erhöhung in der Ehleniederung am Übergang der Heerstraße Brand. → Zerbst. Die das Burggelände umgebenden Gräben und der 3,5 m starke und 30 m hohe *Bergfried* (etwa um 1250) sind noch erhalten. Bei der Burg, die dann Amtssitz wird, befand sich eine Burgfreiheit mit Burglehnhäusern (*Rokokohaus* von 1773 erhalten). In der Burgfreiheit hatte auch das Kl. Lehnin eine Grangie »Mönchsheide« (mit Kapelle und »Münchenmühle«), deren Bedeutung das Bestehen einer »Loburger Partei« in den Kl.-zwistigkeiten des 14. Jh. erhellt. 1457 geht der Kl.-hof auf die v. Barby über; neben anderen Adelsfamilien läßt sich auch der im niederländischen Krieg reich gewordene Eustachius v. Wulffen in L. und Umgebung nieder. — Die Stadt, 1246 urkl. genannt (um 1400 Schöppen, 1558 der Rat erwähnt), konnte sich gegen den Adel nur mühsam behaupten (Aufstände 1598, 1614), zumal dann, wenn auch das Amt, das die Obergerichte über die Stadt besaß, in adeliger Hand war (z. B. 1600—1607 v. Mandelsloh). Die Stadt ist wohl durch die Zusammenlegung zweier Dörfer, Möckernitz und Ziemnitz, entstanden, deren Fluren die beiden alten Stadtfelder bildeten. Von Ziemnitz steht nur noch die dreischiffige Basilika Unser Lieben Frauen (mit Granitkapitellen). Diese später verwahrloste *»Totenkirche«* ist in ihren rom. Resten als Ruinenkirche hergerichtet (Gräber v. Wulffen). Die Möckernitzer *Pfarrkirche St. Lorenz*, 1301 erwähnt, urspr. eine dreischiffige Feldsteinbasilika mit querrechteckigem *Turm* (13. Jh.), wurde zur Stadtkirche. Eustachius v. Wulffen veranlaßte 1581—84 ihren Umbau in eine einschiffige Halle mit hölzernem Tonnengewölbe, belegt mit netzförmigem Rippenwerk, blau und gelb ausgemalt und mit Wappen des Loburger Adels und Patriziats geschmückt. Gestühl, Orgel, Giebel und Altarhaus und Hauptschiff, eine Turmbekrönung aus drei Spitzen: alles wurde im Stil der niederländischen Renaissance, wohl von den seit 1560 in Zerbst tätigen Meistern hergerichtet.

Die Kirche liegt in der sw. Ecke der Stadtfläche von 300/380 m

Breite und 500 m Länge. Im Straßennetz ist ein großer viereckiger Marktplatz ausgespart; von der Stadtbefestigung stehen nur noch der granitene *Mönchentorturm* und ein *Mauerrest*. 1648 wurde das Amt L. mit Schweinitz, Brietzke, Drewitz und Güsen dem zeitweiligen Administrator Christian Wilhelm zur Versorgung angewiesen. Amtssitz war seit 1755 das Vorwerk Schweinitz, 1770 das Vorwerk Brietzke. Das barocke *Gutshaus* der v. Barby (»Rittergut I«) stammt aus der Zeit nach 1660, das Portal von 1675. Für den v. Wulffenschen Hof (»Rittergut II und III«) entsteht außerhalb der Stadt ein schlichtes Rittergut im Zopfstil. Seit 1716 beherbergte L. eine Garnison, seit dem Ende des 18. Jh. ein Oberzollamt und von 1870—77 dank des hier ansässigen Landrats v. Plotho die Kreisverwaltung. Wirtschaftlich stagnierte L. (Eisenbahnanschluß 1892); 1919 wurden die Rittergüter eingemeindet. 1952—57 war L. noch einmal Kreisstadt; jetzt gehört es zum Kr. Zerbst. (II) *Rö*

LV 120, Bd. 2, S. 587 f. — LV 624, Bd. 21: Krr. Jerichow, S. 167—194. — GSello, Lehnin, Beitr. z. Gesch. d. Kl., 1881, S. 63, 163 f. — EWernicke, Archäolog. Wanderungen durch d. Kirchen d. Kr. Jerichow I, in: LV 47, Bd. 14, 1879, S. 1—51. — HJacobs, Aus alten Zeiten L.-s. 1609—1626, in: LV 45, 1927, S. 5—6. — LV 73 Bd. 9: Wüstungskde. d. Krr. Jerichow, S. 144, 363. — MPuhlmann, D. tausendjährige L. u. s. Baudenkmäler, in: Zerbster Heimatkal., 1960, S. 72—75. — Ders., Das L.-er Rathaus, in: Zerbster Heimatkal., 1970, S. 65—67. — LV 632 (Ma.) S. 253 ff.

Lodersleben (Kr. Querfurt). Oben am Höhenrand ö. des Ortes liegt ein *Hügelgräberfeld*, das wahrsch. während der Jungsteinzeit von Menschen der schnurkeramischen Kultur errichtet wurde.
S-T

Der im Hersfelder Zehntverzeichnis von ca. 890 zuerst genannte Ort L. steht in engem Zusammenhang mit der 2,3 km w. davon im Ziegelrodaer Forst gelegenen *Lutisburg* (1036). Der erste bekannte Inhaber einer Herrschaft L. war Wilhelm v. Lutisburg, Bruder des Gf. Wichmann I. v. → Seeburg, der wegen seines umfangreichen Grundbesitzes »rex« genannt wurde. Sein Sohn Dietrich († nach 1120) gründete auf der väterlichen Burg auf Anraten Bf. Reinhards v. Halb. eine Benediktiner-Abtei, der Jungfrau Maria und dem hl. Brun v. Querfurt geweiht, deren Vogtei er sich und seinen Erben vorbehielt. Dietrichs Neffe »Gottschalk de Kolesowe« (Kölzau bei Lützen?) gab seine Zustimmung zur Verlegung des Kl.s nach dem j. wüsten Eilwardesdorf bei Querfurt. Dort ist das Kl. 1525 von den Aufständischen zerstört worden. 1558 wurde es aufgelöst. Die Güter kamen zum Amt Querfurt. Die Gebäude wurden im 17. Jh. einschließlich der Kirche abgebrochen. Die Lutisburg scheint nach 1273 endgültig wüst geworden zu sein. Zu ihr gehörte wohl der Sattelhof (Rittergut) zu Lodersleben, der 1454 von Jakob v. Amsdorf auf das Kl. Eilwardesleben käuflich überging. Reich begütert waren in L. auch Kl. → Kaltenborn, Inhaber des Kirchenpatronats, die Edlen v. Querfurt, die Edlen v. Hackeborn, die Krafte, die von Sman

(Schmon), später die v. Grumbach. 1818 bestanden 3 Rittergüter in L. Das bis ins 19. Jh. blühende Steinhauergewerbe in den Sand- und Kalksteinbrüchen ist erloschen. (III) *Ne*

LV 139, Bd. 5, S. 791. — LV 624, Bd. 27, S. 147 ff. — HGrößler, Führer durch d. Unstruttal, 1924, S. 85—89. — HGrößler, Geschlechtskunde d. Edelherren v. Lutisburg, in: LV 50, Bd. 3, 1889, S. 123—132. — LV 258 S. 282. — WSchuster, L., ein Steinhauerdorf, in: Heimatkal. f. d. Kr. Querfurt, 1939, S. 52 ff.

Löbejün (Kr. Saalkreis). Ein slaw. Burgwall des 8./9. Jh., später dt. Burg (961 civitas Liubuhun) hat seinen Platz in der Ortslage. Ein Erdwall neben der Straße ist erhalten (»Die Schanze«). Mittelslaw. Scherben und blaugraue dt. Scherben des 13. Jh. wurden gefunden. *S-T*

Der slaw. benannte Ort, am N.-abfall des Saalkreiser Porphyrplateaus gelegen, gehört in die Reihe der auf älteren slaw. Befestigungen seit Kg. Heinrich I. errichteten Burgwarde ö. der Saale, wozu eine ins Fuhnetal vorspringende Porphyr-Doppelkuppe aufforderte. Die umfangreiche Burg auf der s. Kuppe, die Hohe Warte auf der n., unmittelbar neben der um 1125 in den Petersberger Schenkungen Mgf. Konrads des Großen erstm. erwähnten Petrus-Kapelle, schützten den Fuhneübergang bei Wieskau. Ks. Otto I. schenkte dem Moritzkl. zu → Magd. 961 den Zehnten im Gau »Nudzici ubi inest civitas Liubuhun«, die damals von Dt. und Slawen bewohnt war. Die dörfliche Siedlung L., nicht aber die Burg, gelangte mit einem bedeutenden Gebietsstreifen an die Wettiner. Erzb. Wichmann gab die Burg mit der St. Georgs-Kapelle, die er von seiner Mutter Mathilde, Schwester Konrads des Großen, ererbt hatte, 1152 an das Erzbt. Magd.; der »untere Teil von Lebichune«, also der Ort, wurde erst 1290 durch Schenkung des letzten Gf. v. → Brehna erzstiftisch. Als Burglehnsinhaber saßen in L. die Herren v. Löbejün (bis 1336) und die v. Köler (bis 16. Jh.) als Glieder der weitverzweigten Sippe der v. Krosigk. Die Siedlung L. »in districtu Crossig« wird im Gegensatz zur Burg L. 1446 nicht verkauft, sondern zum Amte Giebichenstein (→ Halle) geschlagen.

Um 1430 von Erzb. Günther zur Stadt erhoben, vergrößerte sich der Ort schnell durch Einbeziehung wüster Marken, erhielt 1502 ein *Rathaus*, 1552—64 Mauer und Graben (das *Hallische Tor* noch erhalten), 1562 das Jahrmarktsprivileg. Der Neubau der *Petrus-Kirche* 1485—87 läßt E. 15. Jh. auf ein Gemeinwesen von rund 600 Ew. schließen. Eine kräftige Grunderwerbspolitik zeugt von der wirtschaftlichen Blüte der Stadt im 16. Jh., die jedoch durch Epidemien gestört und im 30jg. Krieg jäh unterbrochen wurde. Die Wiederaufnahme des Steinkohlenbergbaus (1750: 27 Schächte), die Einlegung einer Garnison, der florierende Betrieb der Porphyrbrüche (bis heute) bewirkten eine rasche Zunahme der Bevölkerung, auch dank der Vergrößerung der Ackerflur infolge Abholzung der Waldungen in der Umgebung.

In L. wurde am 30. 1. 1796 der Balladenkomponist Karl Loewe

geboren. An den 1884 eingegangenen Steinkohlenbergbau erinnert das *Denkmal* (Zylinder) der ersten von dt. Arbeitern gebauten Dampfmaschine (→ Großoerner). (IV) *Ne*

LV 258, S. 289. — FWilcke, Gesch. d. Stadt L., 1853. — LV 451, Bd. 4, S. 1—68. — LV 449, Bd. 2, S. 810—820. — GHertzberg, L. u. Cönnern während d. 30jg. Krieges, in: LV 156, Nr. 6, 1882. — LV 120, Bd. 2, S. 588—590

Löbnitz (Kr. Delitzsch), gehörte 981 als »oppidum Liubanici« zu den Mulde-Burgwarden, die bei der zeitweiligen Auflösung des Bt. → Mers. (bis 1004) dem Erzb. → Magd. zugewiesen und kirchlich trotz Erzb. Geros Versprechens der Rückerstattung (1015) bei Magd. verblieben. Der Schiedsspruch Ks. Heinrichs II. von 1017, wonach die Mulde fortan die Grenze zwischen den Diözesen Meißen und Mers. bilden sollte, änderte hieran nichts. Wenn Ks. Otto III. u. a. auch das Beneficium des Gf. Esico v. Mers. in L. an das Bt. Meißen übertrug, so handelte es sich um eine einfache Gütervergabe bzw. ihre ksl. Bestätigung, da Esico diesen L.-er Besitz bereits an Bf. Aico v. Meißen (992—1015) verpfändet hatte. Die kirchlichen Zehnten verblieben bei Magd., bis sie Erzb. Wichmann (1152—1192) gegen die gleichartigen, aber dem Erzbt. Magd. zustehenden Zehnten aus dem im meißnischen Sprengel belegenen → Prettin eintauschte. Um diese Zeit war L. im Lehnsbesitz eines Ministerialen Hermann. 1183 kaufte Wichmann dieses Lehen für 200 Mark Silber zurück und siedelte in L. niederländische Bauern an, deren Rechtsverhältnisse Bf. Martin v. Meißen (1170—1190) als Grundherr dergestalt ordnete, daß die niederländischen »coloni« das von diesen selbst gewählte Recht von → Burg bei Magd., die »forenses« dagegen das von → Halle erhielten. Die stadtähnliche Entwicklung L.s geht auch daraus hervor, daß Propst Dietrich v. Kl. → Petersberg 1224 beabsichtigte, dieses Stift wegen seiner Lage auf einem hohen und wasserarmen Berge nach L. zu verlegen. Das Hochstift Meißen erwarb 1267 auch den Kl. → Sittichenbacher Besitz in L., in dem Bf. Witigo I. 1284 seine Hofhaltung aufschlägt. Seit spätestens 1378 ist Czaslow v. Schönfeld mit L. belehnt.

Der volk- und A. 19. Jh. relativ gewerbereiche Ort wird 1694 als Städtlein bezeichnet. Er nahm frühzeitig die Reform. an, wo weilte Luther oft dort, u. a. 1536 und 1545, Schönfeldsche Streitigkeiten schlichtend. Er predigte in der um 1500 erbauten *Kirche* (kassetierte Decke mit Darstellungen aus der biblischen Geschichte). Die Burg in L.-Schloßteil ist nicht mehr nachweisbar; Partien des *Schlosses* in L.-Hofteil stammen aus dem 16. Jh. Das Rittergut Hofteil (die Niederländer-Siedlung) blieb bis 1945 im Besitz der Gff. v. Schönfeld, das Rittergut Schloßteil im Besitz der Fam. Bauermeister. A. 19. Jh. waren die altschriftsässigen Rittergüter noch beide schönfeldisch. (IV) *Ne*

WBüchting, PPlaten, Gesch. d. Stadt Eilenburg u. ihrer Umgebung Bd. 1, 1923, S. 79 f. — LV 73, Bd. 3: Wüstungskunde d. Krr. Bitterfeld u. Delitzsch, S. 279. — LV 624, Bd. 16: Kr. Delitzsch, S. 153—156. — LV 752, S. 282

Lösau (Kr. Weißenfels). Auf der wüsten Mark Treben trat eine dt. Burg an die Stelle eines Burgwalles des 8./9. Jh. (979 zuerst erwähnt, 1041 Burgward). Ein gut erhaltener *Wall mit Graben* trennt ein etwa 300×200 großes Stück der Hochfläche mit Steilabfall zur Saale und Rippach heraus. Im Innern befindet sich eine rom. *Kirche*, neben der ein slaw. Friedhof ausgegraben wurde. Es fanden sich jungsteinzeitliche, bronzezeitliche, mittel- und spätslaw. Scherben (Landesmuseum Halle). (IV) *S-T*

NNiklasson, Ein slaw. Friedhof ..., in: Mannus Bd. 11/12, 1919/20, S. 338 ff. — LV 258, S. 308

Losse → Pollitz (OT)

Lostau (Kr. Jerichow I / Burg). Das »castellum vel municipium Loztoue«, dessen Besitz Ks. Otto II. 973 dem Domstift → Magd. bestätigt, ist am ehesten gegenüber von Alt-L. auf der Sandinsel des alten Elbarmes zu suchen. Die auch als Burgstelle angesprochene Flur »das wüste Dorf« bzw. »der Hof« in L. muß zwar gemäß den Scherbenfunden eine größere slaw. und ma. Siedlung beherbergt haben, aber es fehlen Befestigungsspuren. Das Dorf L. mit einer einschiffigen rom. *Bruchsteinkirche* gehörte stets der Dompropstei Magd. Eine Fam. v. L. wird 1208, 1224, 1368 erwähnt. — Die 1846 über L. geführte Eisenbahn Magd.—Potsdam wurde 1873 wegen nicht hinreichender Hochwassersicherheit des Eisenbahndammes auf die Randstrecke des → Flämings an Gerwisch und Möser vorbei verlegt. (II) *Rö*

KSchwarz, D. vorgesch. Neufunde im Lande Sachs.-Anh. während d. Jahres 1947, in: LV 59, 1949, S. 146 ff. — LV 258, S. 326 f.

Lüttgenrode → Stötterlingenburg (OT)

Lützen (Kr. Merseburg/Weißenfels), 1269 Lucin, entstand aus einer slaw. Siedlung an der im Ma. und später wichtigen Straße Frankfurt—Leipzig. An der Stelle einer im Sumpfgelände gelegenen Burg unbekannten Alters begann Bf. Friedrich v. → Mers. (1266—1282) den Bau eines festen *»Schlosses«*, das Bf. Gebhard (1323—1343) vollendete, und das durch Hz. Christian v. Sachs.-Mers. 1687 seine j.-ige Gestalt erhielt. L. war bis 1281 Reichs-, seitdem mers. Stiftslehen, als solches vielfach weiterverliehen und oft nur mit Mühe gegen meißnische, thür. und braunschw. Ansprüche bis zum Übergang 1547 in sächs. Administration beim Hochstift erhalten. Von 1657—1738 gehörten Stadt und Amt L. zur Sekundogenitur Sachs.-Mers.

Die Entwicklung des ma. Ortes zur Stadt hängt eng mit der relativ frühen Ausbildung eines Marktes (1281 »villa forensis«), mit der Plazierung eines der zur Stadt Leipzig gehörenden Gerichtsstühle (die andern: auf dem Graben vor Leipzig; Rötha; Markranstädt) in L., ferner mit dem Zoll und Geleit daselbst und mit kulturwirtschaftlichen Maßnahmen der häufig in L. residierenden

Mers. Bff. zusammen. So erhielt L. schon im 14. Jh. Wall und Graben, die jedoch eine Verwüstung des Ortes 1430 durch die Hussiten und eine abermalige 1445 im sächs. Bruderkriege nicht verhinderten. Die Reform. wurde 1542 in L. als erstem Ort im Hochstift eingeführt. Aus der langen Reihe z. T. gelehrter Pastoren beschrieb Mag. Paul Stockmann († 1638 an der Pest) als Schiffs- und Feldprediger Gustav Adolfs dessen Kampf und Tod 1632. Die Ew. spezialisierten sich auf den Anbau von Drogenpflanzen, insbesondere von Fenchel.

Unmittelbar nö. der Stadt dehnt sich das Schlachtfeld vom 6./16. November 1632. Kg. Gustav Adolf v. Schweden war Wallenstein durch Thür. gefolgt, um den unzuverlässigen Kf. v. Sachs. nicht dem Ks. in die Arme zu treiben. Die Nachricht, daß der Generalissimus Pappenheim nach → Halle beordert worden sei, Wallenstein sich aber in Richtung Leipzig bewege, veranlaßte den Kg., dem Gegner sofort nachzusetzen. Die Ksl. standen in der nebligen Frühe des 16. November n. der Straße L.—Leipzig zwischen der Stadt und dem Floßgraben; die Schweden s. der Heerstraße. Ihr l. Flügel stützte sich auf den Mühlgraben, der r. auf das Schkölzigholz. 14 000 Schweden standen zunächst 12 000 Ksl. gegenüber. Die Schlacht entbrannte nach Auflösung des Nebels um Mittag. Wenig später griff die zurückgerufene Reiterei Pappenheims in den Kampf ein; P. wurde tödlich verwundet. Bei erneut einbrechendem Nebel fiel auch der Kg. im erbitterten Handgemenge, ein Ereignis, das die Schweden zu größter Entschlossenheit anspornte. Dank des Eingreifens Hz. Bernhards v. Weimar wurde die ksl. Kavallerie in die Flucht geschlagen, indes das Fußvolk noch standhielt. Gegen 17 Uhr befahl Wallenstein, ebenfalls verwundet, den Abbruch der Schlacht und ging auf Leipzig zurück. Ein entscheidender Sieg ward nicht erfochten, doch hatte der Tod Gustav Adolfs weitreichende Folgen: Sachs. und Brand. traten dem Heilbronner Vertrag (1633) nicht bei. Die Schlacht bei Nördlingen bestimmte Sachs. zur Lossagung vom protestantischen Bund und führte zum Prager Frieden 1635. Ein Findling, über dem 1832 ein gußeisernes *Denkmal* in got. Formen errichtet wurde, bezeichnet etwa die Stelle, an der der Kg. fiel. Schwedische Patrioten errichteten 1907 auf angekauftem Areal (nicht schwedisches Territorium, wie oft angenommen) eine *Gedächtniskapelle.* (IV) *Ne*

Gustav-Adolf-Gedenkstätte, Schwedeninsel bei Lützen, Svenskön-Blockhaus. — Heimatmuseum, Schloß, Thälmann-Park. — OKüstermann, Altgeograph. Streifzüge durch d. Hochstift Mers., in: LV 20, Bd. 17, 1885/9, S. 376—386. — LV 120, Bd. 2, S. 590 ff. — GDroysen, D. Schlacht bei L. (Forsch. z. dt. Gesch. 5), 1862. — KFuchs, L. u. Umgebung in Wort u. Bild, 1910. — RStöwesand, L., Meuchen, Altranstädt, 1923. — ChJohn, Genesis u. Tendenzen d. Gustav-Adolf-Kultes in L. v. d. A. b. z. Gegenwart, Staatsexamensarbeit Univ. Halle, 1965 (Masch.). — LV 632 (Ha.) S. 261 f.

Mägdesprung, OT v. Harzgerode (Kr. Ballenstedt/Quedlinburg). Unter der sagenumwobenen Mägdetrappe lag ursprünglich nur

eine herrschaftliche Mühle, die wohl im 30jg. Krieg einging. 1646 schloß Ft. Friedrich v. Anh.-Harzgerode mit dem Quedlinburger Handelsmann Heidtfeld einen Vertrag über die Errichtung einer Eisenhütte. Der Standort schien günstig, da die Berge das Erz, die Forsten die Holzkohle und die Selke das Wasser liefern konnten. Der erhoffte Erfolg blieb jedoch aus, und die Besitzer wechselten häufig, auch als 1710 Ft. Viktor Amadeus v. Anh.-Bernburg das Werk erwarb. Die Eisenerzeugung kam zum Erliegen, und von 1729 bis gegen 1753 arbeitete nur eine Papiermühle in M. Unter Ft. Viktor Friedrich, in dessen alleinigen Besitz alle Bergwerke der anh. Ftt. 1724 übergegangen waren, wurde die Hütte neu gegründet. 1754 wurde ein »Gießwerk«, also wohl ein Hochofen errichtet. Das 1769 beträchtlich erweiterte Werk war das einzige seiner Art in Anh. Als erster Versuch des Kunstgusses wurde 1812 der 22 m hohe *Obelisk* hergestellt, der heute noch das Wahrzeichen von M. ist. Die technische Leistung und die Schönheit der Form wurden damals viel bewundert. Der Kunstproduktion boten sich nach 1821 infolge der wirtschaftlichen Verhältnisse nach den langen Kriegen und der Vorliebe der Zeit für das Eisen gute Aussichten. Die künstlerisch wichtigste Zeit des Werkes begann 1843 mit der Ankunft des jungen Modelleurs Heinrich Kurek, der eine Reihe von Großplastiken schuf. 1872 wurde das Werk, das heute als technisches Kulturdenkmal gilt, vom anh. Staat an Privatleute verkauft, der Hochofen 1876 stillgelegt. Am 18. 4. 1945 wurde das Modellhaus und mit ihm die historisch wertvollen Modelle ein Opfer der Kriegshandlungen.

(III) *Lei*

FKlocke, D. Hütte unter d. Mägdesprung im Wandel der Zeiten, in: Bll. f. d. Ballenstedter Land, Bd. 9, 1959. — EOelke, D. Entwicklung u. d. Untergang d. Harzer Hüttenindustrie dargest. am Beispiel d. Hütte Mägdesprung 1646—1875, in: Wiss. Z. d. Univ. Halle-Wittenberg, Mathemat.-naturwiss. Reihe Bd. 15, 1, 1966, S. 65—75

Magdeburg (Stadtkr. Magdeburg). Die geographische Lage der Stadt als Steilstufe an der w.-sten Stelle der mittleren Elbe in der Nähe von Übergangsmöglichkeiten über den Fluß regte schon seit dem frühen Neolithikum zur Anlage von Siedlungen an. Aber erst seit dem 8./9. Jh. ist eine Siedlungskontinuität in Verbindung mit dem Namen (805 Magedeburg, 806 Magadaburg) nachweisbar. Archäologische Untersuchungen zeigten die Lage des karolingischen Magdeburg, das zum Handel mit den Slawen bestimmt wurde, auf dem Domplatz. Es war durch Spitzgräben geschützt. Im gleichen Gelände wurde auch der ottonische Palast aufgedeckt. Die von Kg. Karl im Jahre 806 »am n. Ufer der Elbe gegenüber von Magdeburg« erbaute Burganlage ließ sich im Gelände noch nicht identifizieren. *S-T*

M. entwickelte sich unweit ö. des Abfalles der wohl schon stets waldfreien und daher früh besiedelten, außerordentlich fruchtbaren → Börde zur Elbe, die hier den w. Punkt in ihrem Mittel-

lauf erreicht. Die Flußschiffahrt spielte daher für die Stadt immer eine wichtige Rolle, wenn sie auch infolge der vorübergehenden Grenzfunktion des Stromes zwischen dem 6. und 11. Jh. zeitweilig Behinderungen erfuhr. An dieser Stelle war ferner immer der Übergang bedeutender aus dem SW, W und NW kommender Handelsstraßen über den Fluß (1. der weiter w. sog. »Hellweg« von Gandersheim (oder Goslar) — →Halb., 2. der weiter w. sog. »Hellweg vor dem Sandforde« über Hildesheim — Ohrum an der Oker — → Seehausen, 3. der n. Zweig dieser Straße über Braunschw.—Helmstedt, 4. die sog. »Lüneburger Straße« über → Haldensleben). Ö. der Elbe treten die Ausläufer des → Flämings verhältnismäßig dicht an die Niederung heran, so daß die von W kommenden Straßen nach Durchschreiten der Flußaue sich nach O fortsetzen können (1. → Burg — → Genthin — Brand. oder Havelberg, 2. Klusdamm (→ Pechau) — → Ziesar — Brand., 3. → Loburg — Belzig — Jüterbog, 4. → Leitzkau — → Zerbst — Jüterbog oder → Wittenberg oder → Dessau — Leipzig). Auch die von S nach N verlaufenden Straßen hatten große Bedeutung (1. von Erfurt — → Aschersleben — → Egeln, 2. Leipzig oder Halle über → Calbe/Saale oder später → Bernburg), die Fortsetzung beider erfolgte über → Tangermünde oder → Stendal nach → Werben — Havelberg mit Anschluß an die Ostseehäfen. In Magd. war der Treffpunkt aller dieser Straßen im Bereich des Domes, der dadurch als Ausgangspunkt der späteren Stadtentwicklung erkennbar wird.

Hier liegt unmittelbar über einem darunter entlang führenden w. Elbarm eine nach O durch einige frühere Tälchen etwas zerklüftete Niederterrasse, die von den Flüßchen Klinke im S und Schrote im N begrenzt wird und nach O zum Fluß etwa 6—8 m verhältnismäßig steil abfällt. Sie ist völlig hochwasserfrei. An ihrem Fuß besteht die Gelegenheit zum Anlegen von Fähren oder Schiffen. Die Elbe an dieser Stelle durchquerende Felsbarrieren des → Flechtinger Höhenzuges (unterhalb des Domes als »Domfelsen«, bei der Strombrücke, im N der Altstadt) ermöglichten die Benutzung von Furten durch den in mehrere Arme geteilten und daher nicht zu tiefen Fluß bzw. erleichterten die Anlage von festen Brücken. Ö. der Elbe wird im OT Cracau bereits nach 1200 m hochwasserfreies Gelände erreicht, von wo man bei Niederwasser über → Biederitz, bei höherem Wasserstand seit dem hohen Ma. durch ein künstlich angelegtes System von Dämmen mit 35 Brücken die ö. Niederterrasse bei Wahlitz gewinnen konnte. Der älteste Flußübergang mit einer schon vor 1275 vorhandenen Brücke über die Kleine oder Stromelbe befand sich unmittelbar ö. des Domes. S. von ihm lag der allerdings wegen des Domfelsens schwer zu erreichende älteste Schiffsanlegeplatz.

Wegen seiner in so vielfacher Beziehung außerordentlich günstigen Lage war dieser Ort schon in karolingischer Zeit ein bedeutender Handelsplatz vor allem zum Warenaustausch mit den damals unmittelbar ö. des Flusses wohnenden Slawen. Der Orts-

Stadtplan von Magdeburg (Mitte 18. Jh.)

1 Pfarrkirche St. Gertraud Buckau
2 Neue Pfarrkirche St. Ambrosii Sudenburg
3 Siechenhaus
4 Domkreuzgang (Domkapitel und Domgymnasium)
5 Dom
6 Möllenvogtei
7 „Kgl. Palais" (Kriegs- und Domänenkammer) mit ehem. Stiftskirche St. Gangolph
8 Domherrenkurie v. dem Bussche (sp. Sitz des Reg.-Präsidenten)
9 Domdechanei

MAGDEBURG

A karolingische Burgan-
 lage mit 2 Spitzgräben
B Dommunität
C₁ ältestes Suburbium (Sudenburg)
C₂ spätere Sudenburg
D Marktfiedlung
E Dorf Froſe
F Neuſtadt

10 Ständehaus (Magdeburgische Regierung)
11 Zeughaus
12 Dompropstei
13 Ehem. Stift St. Nikolai (Zeughaus)
14 Stift St. Sebastian
15 Dominikanerkloster (Reform. Gemeinde)
16 Kloster Unser Lieben Frauen (Gymnasium)
17 Pfarrkirche z. Hl. Geist m. Annenkapelle u. Hl. Geist-Hospital
18 Pfarrkirche St. Ulrich

name weist auf eine »Mägdeburg«, also eine germanisch-dt. Burganlage, die vielleicht ursprünglich kultische Bedeutung besessen haben dürfte. Die an ihre Stelle getretene karolingische Anlage ist 1960 ergraben worden. Es wurden zwei parallel von N nach S im Bogen verlaufende Spitzgräben auf dem Domplatz unmittelbar w. des ehem. Regierungsgebäudes (j. Rat der Stadt) mit entsprechenden Scherben aus dieser Zeit aufgedeckt. Der an dieser Stelle stattfindende Grenzverkehr wurde durch einen hohen Beamten (»missus«) beaufsichtigt, der hier seinen Amtssitz gehabt zu haben scheint. Die Lage des von Kg. Karl, dem Sohn Karls des Großen, 806 gegenüber der Magd. als Brückenkopf gegen die Slawen angelegten Kastells ist dagegen noch nicht festgestellt worden und umstritten. Es wird am ehesten in den unmittelbar ö. der Elbe gelegenen OT (Cracau, → Pechau, oder vielleicht auch in → Gommern) zu vermuten sein. Aus dem Diedenhofener Kapitular Karls des Großen von 805 wird deutlich, daß der Waffenhandel große Bedeutung gehabt haben muß. Ferner dürften von W Tuche und Salz, von O Pelze, Honig und vor allem Sklaven Gegenstand des Handels der von weither nach hier gekommenen Händler gewesen sein. Es wird eine dem Hl. Stephan geweihte Kirche genannt, die vielleicht von → Halb. her gegründet worden war. Sie lag am Flußufer, so daß sie von den Hochwassern wieder zerstört wurde. Daher ist anzunehmen, daß dort die bisher nicht aufgefundene älteste Kaufleuteniederlassung ebenfalls ihren Platz hatte. Es ist zu vermuten, daß Kirche, Handelsplatz und Hafen s. unterhalb der späteren Domburg lagen. Eine Erneuerung der Bestimmungen des Diedenhofener Kapitulars im Jahre 827 scheint zu erweisen, daß die Rolle Magd.-s auch im 9. Jh. unverändert weiterbestand.

Fortsetzung der Legende zum Stadtplan von Magdeburg

19 Rathaus
20 Hauptwache (ehem. „Neuer Bau")
21 Hauptpfarrkirche St. Johannes
22 Platz der ehem. Stephanskapelle
23 Hospital St. Gertraud
24 Packhof
25 St. Magdalenenkapelle
 mit Hospital
26 Pfarrkirche St. Peter
27 Franz. Reform. Kirche
28 Ratswaage
29 Ehem. Franziskanerkloster
 (Altstädter Gymnasium)
30 Pfarrkirche St. Katharinen
31 Pfarrkirche St. Jakobi
32 Wallonisch-Reform. Kirche
 (ehem. Augustiner-Eremiten-
 Kloster)

33 Kloster St. Agnes (kath.)
34 Rathaus der Neustadt
35 Pfarrkirche St. Nikolai Neustadt
36 Sudenburger Tor
37 Ulrichstor
38 Schrotdorfer Tor (seit dem 17. Jh.
 geschlossen)
39 Krökentor
40 Hohe Pforte
41 Brücktor
42 Strombrücke
43 Zollbrücke
44 Lange Brücke

a Neuer Markt
b Breiter Weg
c Alter Markt

Von den liudolfingischen Herrschern hat Heinrich I. offenbar noch kein besonderes Interesse an Magd. gehabt. Dagegen ließ Otto I. schon vor seinem Regierungsantritt den Ort seiner angelsächs. Gemahlin Edgitha 929 als Morgengabe (»dos«) zuweisen. Dies zeigt, daß Magd. in den politischen Plänen dieses Kgs. schon früh eine wichtige Rolle zugedacht war. Vielleicht hatte das junge Paar schon damals hier seinen Wohnsitz. Aus den zahlreichen Urk. Ottos und seiner Nachfolger für Magd. geht hervor, daß auch jetzt noch eine Burg (»civitas, urbs«) vorhanden war, welche an die Stelle der karolingischen Anlage getreten war. Sie wird 961 als Mittelpunkt eines Burgwardbezirkes deutlich. Zu ihm gehörte eine ganze Reihe benachbarter Dörfer, deren Ew. im Krieg hier Schutz fanden, dafür aber zur Leistung von Diensten und Abgaben sowie zum Unterhalt der Befestigungsanlagen verpflichtet waren. Außerdem wird 937 ein, bald danach noch ein zweiter (wohl an Stelle des späteren Kl. Berge gelegener) Kgs.-hof genannt. Von diesen hatte wenigstens der eine ein für den Aufenthalt des Kgs. bestimmtes großes Gebäude, das seit 942 mehrfach als Pfalz (»palatium«) bezeichnet wird. Es ist inzwischen als riesiges, mit an Aachen erinnernden Konchen versehenes Bauwerk unmittelbar w. des ehem. Regierungsgebäudes auf dem Domplatz aufgedeckt worden. Als Rundbau gehörte dazu wahrsch. eine Pfalzkapelle, die an Stelle der im *ehem. Regierungsgebäude* verbauten früheren *Stiftskirche St. Mariae und Gangolfi* gestanden haben dürfte. 941 wird außerdem eine dem Bf. von → Halb. gehörende Pfarrkirche dieses Bereichs aus rotem Holz erwähnt. Sie ist wohl mit der später für den gesamten Dombereich als Pfarrkirche zuständigen, unmittelbar s. des Doms, aber bereits in der späteren Vorstadt Sudenburg, gelegenen St. Ambrosiuskirche identisch, die 1550 abgebrochen worden ist. Wie die Schenkung von Zoll und Münze an das junge Moritzkl. 942 erweist, muß der karolingische Handelsverkehr damals in Form eines Marktes weiterbestanden haben, der 965 auch urkl. nachgewiesen werden kann. Als Ew. der gesamten Siedlung sind nicht nur Hörige verschiedener Rechtsstellung, darunter auch Slaw., aufgeführt, sondern insbesondere Kaufleute vorwiegend jüdischer Herkunft. Ein Teil der Ew. hatte nach einer Urk. von 975 innerhalb der Burg seinen Wohnsitz, während ein anderer Teil im »suburbium« dieser Anlage, d. h. in der s. des Doms gelegenen Vorstadt Sudenburg wohnte. Auch der benachbarte hohe Adel scheint in Magd. (vielleicht befestigte) Höfe gehabt zu haben. So gab es einen Hof des Mgf. Gero, der 1200 m n. der Burg nächst der *St. Johanniskirche* lag. (Reste wahrsch. 1955 ergraben). Diese wird daher von einem Teil der Forschung mit der von Thietmar v. Mers. überlieferten Kaufmannskirche (»ecclesia mercatorum«) gleichgesetzt (rom. *W.-Türme* erhalten, spätgot. Halle 1945 ausgebrannt, *Krypta* 1950 aufgedeckt). Sie gilt als Ansatzpunkt eines zweiten Marktbereiches, der in ihrer unmittelbaren Umgebung vermutet wird. Dafür spricht der ö. und nö. der Kirche

an der Elbe gelegene, sehr viel besser geeignete Schiffsanlegeplatz, der seit dem hohen Ma. der eigentliche Hafen der Stadt war (Johannisförder, Petriförder). Dagegen wird von archäologischer Seite vor allem die relative Fundleere dieses Bereichs an ottonischen Scherben angeführt.

Lokale und weltweite Folgen zugleich hatte die Gründung des seinem Lieblingsheiligen St. Mauritius geweihten Benediktinerkl. durch Otto I. in Magd. im Jahre 937 (an der Stelle des späteren Domes). Ihm war die Missionierung der ö. der Elbe lebenden heidnischen Slaw. zugedacht, eine kirchliche und unter den damaligen Verhältnissen in gleicher Weise politische Aufgabe größter Bedeutung und Wirkung. Zur Erreichung dieses Zieles und wegen der Verehrung der nach hier gebrachten Reliquien des Hl. Mauritius und seiner Gefährten (Innozenz 937, Mauritius 960 und 1004) haben sich Otto I. und seine Nachfolger in dieser Stadt so oft aufgehalten wie an wenigen anderen dt. Orten. Magd. nahm damals geradezu die Stellung einer frühma. Residenz ein und wurde zu einer Art von »Hauptstadt des dt. O«. Neben der Errichtung der Ks.-pfalz begann j. der Bau einer ersten Kl.-kirche und der notwendigen Kl.-gebäude. Ob man schon von vornherein die Einrichtung eines Erzb. plante, bleibt unsicher. Mindestens seit 955 verdichteten sich aber derartige Pläne. Im Zusammenhang mit der weiteren Ostpolitik Ottos wurden sie schließlich 968 nach Überwindung des Widerstandes des Erzb. von Mainz und des zuständigen Diözesanbfs. von Halb. durchgesetzt. Wohl für das geplante Erzbt. wurde schon 955 mit dem Bau einer neuen größeren Kirche, der späteren *Domkirche,* begonnen (O.-*Krypta* 1925 ergraben, zugänglich). In sie wurde der Sarg der 946 verstorbenen ersten Gemahlin Ottos, Edgitha, übergeführt (spätere spätgot. *Tumba* im Chorumgang des j.-igen Doms). 973 fanden in dem Neubau auch die Gebeine Ottos I. selbst in einem aus römischen Spolien errichteten *Marmorsarkophag* Aufnahme, der nach 1208 an eine zentrale Stelle im Chor des got. Domes gebracht wurde. Über seine künstlerische Bedeutung hinaus ist der Dom damit als Grabstätte des wohl bedeutendsten ma. Ks. zu einer historischen Stätte erster Ordnung geworden. — Die Errichtung des Erzbt. hatte die Übergabe der bisherigen Kl.-kirche und der übrigen Gebäude an Erzb. und Domkapitel zur Folge. Die Mönche wurden daher auf einen kleinen, von der ihn umfließenden Klinke geschützten Berg s. der Sudenburg umgesiedelt, wo verm. der erwähnte zweite kgl. Hof seinen Platz gehabt hatte. Das nunmehrige Kl. Berge wurde dem Hl. Johannes Baptista geweiht. Ob ihm auch eine weibliche Kongregation angeschlossen war, oder ob es noch daneben ein selbständiges Nonnenkl. gab, das dem Hl. Lorenz geweiht war, bleibt sehr dunkel.

Mit dem größten Teil der bisherigen Kl.-güter war auch die Herrschaft über den Markt Magd. mit seinen Einkünften aus Zöllen und Münze an die Erzbb. übergegangen. Daraus entwickelte sich

die stets aufrecht erhaltene erzbl. Stadtherrschaft. Der große Slaw.-aufstand von 983 traf Magd. nicht direkt. Wohl aber machten sich dessen politische und wirtschaftliche Folgen auch für Magd. hemmend bemerkbar. Da der s. gelegene sorbische Raum weiter unter dt. Hoheit blieb, und da die Ostpolitik unter Wege ging, verschob sich der politische Schwerpunkt unter Ks. Heinrich II. von Magd. nach → Mers. Nachrichten über einen damaligen Verfall der Stadt dürften allerdings tendenziös und daher stark übertrieben sein. Unter Erzb. Gero (1012—1023) wird vielmehr eine bemerkenswerte Aktivität in der Stadt erkennbar. Gero vollendete die bereits von Otto I. begonnene Mauer, die wohl nur den Bereich der sich ausbildenden Domimmunität umfaßte. Ferner verlegte er das außerhalb der Burg gelegene Hospital in den Dombereich und wandelte es in das *Kanonikerstift Unser Lieben Frauen* um. Eine Neugründung war das *Stift St. Johannis Ev. und St. Sebastiani* w. des Domes, das später meist Sebastiansstift genannt wurde. Auch der Dombau scheint in dieser Zeit weitergegangen zu sein, denn es ist von einem von Erzb. Hunfried (1024—1051) dem Hl. Kilian geweihten W.-Chor mit zweiter Krypta die Rede.

Erste Nachrichten lassen auch die Ausbildung einer selbständigen Verfassung der in Magd. ansässigen Kaufmannsgemeinde erkennbar werden. Diese war allerdings noch dem Hochvogt des Erzbt., der seit dem 12. Jh. Bgf. genannt wurde, untergeordnet. Aber sie muß auch bereits eigene Verwaltungsorgane in den »optimi civitatis« besessen haben, welche nach Thietmar v. Mers. die der Kaufmannsgemeinde ebenso als Pfarre wie als Handelsplatz zugleich dienende Kaufmannskirche zu beaufsichtigen hatten. Diese dürfte wohl mit St. Johannis identisch sein. Daß es sich bei dem Zusammenschluß der Kaufleute nicht nur um eine kirchliche Personalgemeinde, sondern um einen rechtsfähigen Verband gehandelt haben dürfte, wird dadurch deutlich, daß nicht der Erzb. als Stadt- und Marktherr, sondern die Kaufleute selbst bereits von Otto I. ein verlorenes und von Otto II. 975 ein ähnliches erhaltenes Privileg ausgestellt bekamen, in denen ihnen Zollfreiheit an anderen Handelsplätzen mit Ausnahme von Mainz, Köln, Tiel an der Rheinmündung und Bardowick an der Elbmündung gewährt wurde. Es läßt sich zeigen, daß sich der Handel der in Magd. ansässigen Fernkaufleute schon damals tatsächlich auf so weite Entfernungen erstreckt haben muß. Auch Handel in den slaw. Gebieten wurde ihnen ausdrücklich gestattet. Dafür dürfen slaw. Händler in Magd. vermutet werden. Neben Friesen und innerdt. Kaufleuten waren damals in Magd. noch immer die Juden führend, zu deren Geschäften nicht nur der Handel mit Salz und Gewürzen, sondern noch lange mit aus den heidnischen Gebieten importierten und an die Araber vor allem in Spanien weiter verhandelten Sklaven gelegen haben dürfte. Erst ein Progrom in der M. 11. Jh. dürfte die dominierende Rolle der Juden eingeschränkt, aber nicht beseitigt haben. Daß die Bedeutung Magd.-s

im 12. Jh. nicht geschwunden war, beweist die Erneuerung des Kaufmannsprivilegs Ottos II. von 975 durch Ks. Konrad II. 1025, das wiederum nicht dem Stadtherren, sondern den Kaufleuten selbst zuteil geworden ist. 994, 1043 und 1134 wurden ferner den → Quedlinburger Kaufleuten die gleichen Vorrechte eingeräumt wie denen von Goslar und Magd., was die Fortdauer des Handels von Magd. im 11. und frühen 12. Jh. abermals beweist.

Mit dem 12. Jh. beginnt durch die erneut aufgenommene Missionierung der Slaw. und die nunmehr damit verbundene dt. Ostbewegung die große Zeit der Stadt. Damals erhielt sie topographisch die Form, die für sie bis in die frühe Neuzeit bestimmend geblieben ist. Starke Förderung ihres Ausbaus verdankt die Stadt den bedeutenden Erzbb. des 12. und frühen 13. Jh., vor allem Norbert v. Xanten (1125—1134), Wichmann v. Seeburg (1152—1192), Albrecht II. v. Käfernburg (1205—1232) und seinem Bruder Wilbrand (1235—1253). Der ehem. Burg- und Pfalzbezirk, der bereits durch die Stifter Unser Lieben Frauen und St. Sebastian Erweiterungen nach N und W erfahren hatte, bildete seither einen eigenen erzbl. Immunitätsbereich, der dem Einfluß der Bürgerstadt weitgehend entzogen blieb. Um 1108 entstand an der Stelle der j.-igen Domtürme in dem von Erzb. Adelgot gegründeten St. Nikolaistift noch ein weiteres Nebenstift des Doms. Starke innere Veränderungen erfuhr das Stift Unser Lieben Frauen, das von Erzb. Norbert gegen den Willen des Domkapitels und der Bürger 1129 dem von ihm ins Leben gerufenen Prämonstratenserorden übergeben wurde. Seit M. 12. Jh. kam es daher zu entscheidenden baulichen Umgestaltungen der bisherigen *Stiftskirche* und zur Errichtung der gut erhaltenen rom. *Klausurgebäude*. Als Haupt aller späteren Gründungen des Ordens ö. der Elbe hat das meist Kl. genannte Stift während des ganzen Ma. eine bedeutende Rolle gespielt. Auch *St. Sebastian* erhielt E. 12. Jh. einen später allerdings durch Errichtung eines hochgot. Hallenbaus stark veränderten Neubau mit einer erhaltenen rom. *Doppelturmfassade*. Am folgenreichsten war ein Stadtbrand von 1207, dem auch der ottonische Dombau zum Opfer fiel. Erzb. Albrecht II. ließ sofort einen großartig geplanten Ersatzbau beginnen, durch den die letzte große Kathedrale im O entstand. Nach mehr tastenden Versuchen im Chorumgang hielt hier mit dem darüber befindlichen sog. *Bischofsgang* die Zisterziensergotik ihren Einzug. Dann baute man nach dem Vorbild von Laon im Stil der franz. Hochgotik weiter. M. 13. Jh. waren der Chor und bald auch das Querhaus vollendet. Die Ausgestaltung des Langhauses im späteren got. Stil zog sich bis 1363 hin. Die schon um 1310 begonnenen hochragenden *W.-türme*, die das Magd.-er Land weithin beherrschen, konnten erst nach häufigerem Stillstand der Arbeiten 1520 fertiggestellt werden. Die reiche Außen- und Innenausstattung, die auch Teile aus dem ottonischen Bau weiterverwendete, ist wenigstens teilweise erhalten. Neben *Altären, Kapitellen, Skulpturen (Hl. Moritz, Kluge und*

törichte Jungfrauen, Christus und Ecclesia) sind vor allem die Reste der früher sicher sehr viel größeren Reihe von *Grabdenkmälern* wichtig (*Gräber Ottos I., der Kgn. Edgitha, Erzbb. Friedrichs v. Wettin, Wichmanns v. Seeburg, Ernst v. Sachsen, Epitaphien* von Domherren aus der Renaissancezeit). An Ausstattungsstücken sind der *Lettner* von etwa 1445, das *Chorgestühl* von 1370 und die *Kanzel* des Christoph Kapup von 1597 hervorzuheben. Die an den Dom s. anschließende *Klausur* wurde bis auf den S.-flügel ebenfalls weitgehend im got. Stil erneuert (*Remter* mit Säulen des ottonischen Doms aus Ravenna, *Marienkapelle*). Außerdem entstand 1225 im Dombereich ein Dominikanerkl. St. Pauli (verschwunden, früher an Stelle der Hauptpost). Das wegen des Dombaus in die NW.-Ecke des Domplatzes verlegte Nikolaistift erhielt erste H. 14. Jh. eine große got. Hallenkirche (nach Zerstörung abgebrochen). Die wohl aus der alten Pfalzkapelle hervorgegangene Marien- bzw. Gangolfskapelle wurde 1373 zu einem weiteren Nebenstift bestimmt und durch einen spätgot. Kirchenbau ersetzt, dessen Reste j. im ehem. Regierungsgebäude verbaut sind. An die Stelle der kgl. Pfalz war inzwischen der oft umgebaute Erzbl. Palast getreten (ehem. Regierungsgebäude). Der Wirtschaftshof des Erzb. und Sitz seines Untervogtes (Möllenvogt), ein großer Hof des Dompropstes und zahlreiche Domherrenkurien nahmen den Rest des Dombezirkes ein. Wohl erst durch die feierliche Begehung des Festes des Hl. Mauritius entwickelte sich hier ein Jahrmarkt, der 1179 erstm. nachgewiesen werden kann. Daher wird der erzbl. Immunitätsbereich seit dem hohen Ma. im Gegensatz zum städtischen Alten Markt im allgemeinen als Neuer Markt bezeichnet.

Obwohl schon immer durch Befestigungsanlagen von ihr abgetrennt, stand doch das s. des Doms gelegene älteste »Suburbium«, bald Sudenburg genannt, stets in enger Beziehung zur Domimmunität. Hier lagen die Domdechanei und mehrere Domherrenhöfe auf dem daher als Pralen(= Prälaten)berg bezeichneten Platz vor der Düsteren Pforte. Es gab neben der verm. ältesten Pfarrkirche der Gesamtstadt, St. Ambrosii, die wohl etwas jüngere Michaelskirche, die von 1202 bis 1228 Stiftskirche des dann in die Neustadt verlegten Stiftes St. Peter und Paul gewesen ist. Sie nahm nach dem endgültigen Abbruch der Ambrosiuskirche 1550 deren Patrozinium an (1812 abgebrochen bzw. nach der j.-igen Sudenburg verlegt). 1213 wurde diese Vorstadt durch Ks. Otto IV. zerstört. Wiederaufgebaut, erhielt sie eine eigene Mauer mit 4 Toren. Sie besaß einen eigenen Rat und ein Rathaus sowie eigene Innungen. Die Abhaltung von Märkten wußten allerdings die Altstädter, wie überhaupt das wirtschaftliche Emporkommen dieses OT, immer wieder zu verhindern. Im S.-Teil der Sudenburg befand sich das große Judendorf mit Synagoge. Es wurde 1493 abgebrochen und nach Vertreibung seiner Ew. in ein Mariendorf verwandelt. Die Synagoge wurde zur Marienkapelle. Die Sudenburg war stets eine erzbl. Mediatstadt, in der dem

erzbl. Möllenvogt Gerichtsbarkeit und alle Hoheitsrechte zustanden. Bei drohenden Belagerungen der Altstadt wie 1550, 1630 und 1812 wurde die immer wieder aufgebaute Vorstadt jedesmal beseitigt. Nach 1812 wurde sie schließlich 2 km sw. als Katharinenstadt wieder aufgebaut, nahm aber nach 1814 den alten Namen erneut an. Ihr bisheriger Platz war bis 1880 Festungsgelände.

Spätestens M. 12. Jh. wurden Dombereich (ohne Sudenburg) und Bürgersiedlung durch eine gemeinsame, trapezförmige, sehr gerade verlaufende Mauer zusammengefaßt. Während diese im S und W bis ins 19. Jh. Grundlage der späteren Befestigungen durch Wälle und Gräben blieb, ließ sie den N.-teil der späteren Altstadt, also fast ein Drittel der inneren Stadt, noch außerhalb der Mauern. Im O folgte die Befestigung zunächst dem Steilabfall der Niederterrasse. Erst um 1240 wurden das N.-Ufergelände an der Elbe und um 1430 dessen s. Teil durch gradlinige lange Mauern mit Türmen einbezogen. Zentrum der Bürgerstadt war j. eindeutig der »Alte« Markt um und w. der St. Johanniskirche, die seit 1152 als Marktkirche (»ecclesia forensis«) bezeichnet wird. Wohl schon auf ottonische Grundlagen zurückgehend, scheint dieser Bereich Form und Ausgestaltung weitgehend Erzb. Wichmann (1152—1192) zu verdanken zu haben. Ein den Kaufleuten aus Burg und anderen überelbischen Orten gehörendes Kaufhaus zum Verkauf von deren Tuchen wird bereits 1176 am Friedhof von St. Johannis erwähnt. Aus einem städtischen Kaufhaus des 13. Jh. ging auch das den Alten Markt im O abschließende und mit der dahinter liegenden Johanniskirche eine mächtige Baugruppe bildende *Rathaus* hervor, das später öfter erweitert und umgebaut worden ist. Weitere Kauf- und Innungshäuser, Schöffenhaus, erzbl. Münze und Marktbuden nahmen die restlichen Teile des Platzes und seiner Umgebung ein (im NW Reste des »Lederhofes« 1950 ausgegraben, j. Weinstube). Vor dem Platz des erzbl. Hochgerichts des Bgf. erhebt sich seit etwa 1240 gegenüber dem Rathaus der *Magd.-er Reiter*, ein urspr. stadtherrliches Hoheitszeichen, das den dt. Kg. als Verleiher des Kgs.-Bannes symbolisiert (Bronzeabguß, Original im Museum). Da die entsprechenden Rechte zuerst von Otto I. verliehen worden sind, ist es wohl als Idealfigur dieses Herrschers aufzufassen. Ein an Stelle eines älteren Bildwerkes 1419 erneuerter Roland stand an der N.-seite des Platzes. Vielleicht bezog er sich ursprünglich auf die Schöffenkammer (1631 zerstört). Eine Hirschfigur auf dem s. Platz ist noch nicht befriedigend gedeutet (1631 zerstört). Ohne den Markt zu berühren, verläuft w. davon der langgestreckte Breite Weg, die sehr breite Hauptstraße der Altstadt, vielleicht eine Art von frühem Straßenmarkt für den im 17. Jh. hier nachweisbaren Kornhandel der mit Pferd und Wagen kommenden Landbewohner. Noch weiter w. wurde spätestens A. 12. Jh. die Pfarrkirche St. Ulrich angelegt (spätgot. Hallenkirche mit Doppeltürmen, zerstört und abgebrochen), wodurch die Besiedlung dieses Gebietes für diese Zeit erwiesen wird. Die Johannisfahrt-

Magdeburg

Ergebnisse der Ausgrabungen von 1925 und 1960 ff. auf dem Domplatz (nach ENickel s. Lit.)

a Doppelte Spitzgräben des karolingischen Kastells
b Dom Ottos I. mit teilweise erhaltener Krypta
c Heutiger Dom (zur Orientierung)
d Fundamente des Palastes Ottos I.
e Früheres Regierungs-Gebäude des 18. Jh. (zur Orientierung)

str. verband den Markt mit dem Brücktor und der durch den Fluß oft zum Einsturz gebrachten Brücke über die Kleine oder Stromelbe (Fortsetzung über die Große Elbe zunächst durch Fähre, seit 1422 Lange Brücke; die mehrfach erneuerte Zufahrtsstraße zur Brücke aus Bohlen des 12. und 13. Jh. 1955 freigelegt). In der Altstadt gab es ferner seit 1220 ein Franziskanerkl., das 1214 von der Gewandschneiderinnung gegründete Heilig-Geist-Hospital mit der Annenkirche (nach Zerstörung instandgesetzt und dann doch abgebrochen) und das 1427 von der Knochenhauerinnung errichtete Elisabethhospital mit der Gertraudenkirche (um 1870 abgebrochen). Ein 1230 gegründetes Maria-Magdalenenkl. der Pönitenziarierinnen lag oberhalb des Schiffsanlegeplatzes an der NO.-ecke der frühesten Altstadt. Es soll nach fragwürdiger Überlieferung des 14. Jh. den Platz einer Burg der Bgff. eingenommen haben (zerstört).

Der im 13. Jh. aufkommende Name Altstadt setzt das Bestehen der 1209 erstm. genannten Neustadt voraus. Diese ist aus dem bereits 937 erwähnten Dorf Frohse hervorgegangen, das sich vielleicht n. an die allerdings sehr dubiose Bgff.-burg anlehnte und sich ziemlich weit bis in den Bereich der späteren Alten Neustadt hineinerstreckt hat. Älteste Pfarre von Frohse war wohl *St. Petri* (*Turm* rom. um 1150, Schiff spätgot. Halle, wieder aufgebaut). Um 1200 entstanden hier als weitere Pfarrkirchen St. Jakobi (1945 zerstört, abgebrochen), ursprünglich als St. Odulfi verm. Zentrum einer niederländischen Siedlung, und St. Katharinen (1945 zerstört, abgebrochen). 1285 kam noch das bei St. Peter gelegene *Augustiner-Eremiten-Kl.* hinzu. Bei der Belagerung durch Ks. Otto IV. wurde diese älteste Neustadt zerstört. Um 1240 wurde der größte Teil von ihr im N und W von einer Mauer umgeben und in die Altstadt einbezogen. Die geraden Straßenzüge dieses Bereichs sprechen für planmäßige Anlage aus dieser Zeit. Diese Gegend war stets das Armenviertel der Stadt.

Aus den nicht in die Mauer einbezogenen Teilen der bisherigen Vorstadt und von Frohse bildete sich eine weitere Neustadt, deren n. Teil sehr regelmäßig angelegt war und an die 500 Häuser umfaßte. Diese wird im Gegensatz zur 1812 errichteten Hieronymusstadt oder Neuen Neustadt j. als Alte Neustadt bezeichnet. Sie erhielt eine Pfarrkirche St. Nikolai, die das 1202 in der Sudenburg gegründete Peter-Pauls-Stift 1228 verlegt wurde. Eine weitere ebenfalls 1202 erscheinende Pfarre St. Lorenz ging 1221 an das gleichnamige Zisterzienserinnenkl. über. Im Restbereich von Frohse entstand an einer Pfarrkirche St. Martin unbekannten Alters ein zweites Zisterzienserinnenkl. St. Agnes. Diese »Alte Neustadt« wurde ebenfalls bald ummauert und mit 6 Toren versehen. Sie hatte eine eigene Verfassung, eigene Behörden und besaß ein Rathaus. Doch blieb sie stets dem erzbl. Niederrichter, dem Möllenvogt, unterstellt.

Der M. 12. Jh. als Bgf. bezeichnete erzbl. Obervogt setzte seit diesem Zeitraum in der Altstadt einen bald Schultheiß genannten

Untervogt ein (1100 »secundus advocatus«). Ihm trat aus dem Kreis der Ministerialen und begüterten Kaufleute (1129 »majores civitatis«, 1164 »potissimi burgensium«) das Gremium der erzbl. Schöffen zur Seite. Diesem oblag neben der Gerichtsbarkeit auch die Verwaltung der Stadt. Außerdem gab es eine Versammlung der Ew. (1188 »conventus civium«), die bezeichnenderweise später noch »burding« genannt wurde. 1294 erwarb die Stadt sowohl das als Lehen ausgetane Bgf.- wie das Schultheißenamt durch Kauf. Der Erzb. mußte versprechen, ersteres nicht wieder auszutun und letzteres, ebenso die Stellen der Schöffen, nur mit von der Stadt Gewählten zu besetzen. Damit war die Gerichtsbarkeit praktisch in städtischer Hand, wenn auch die nominelle Hoheit des Erzb. damals und künftig gewahrt blieb. Schon 1293 hatte der inzwischen ausgebildete Rat dem Schöffenkollegium die Führung der Hypothekenbücher entzogen und somit allein auf seine richterlichen Aufgaben beschränkt. 1336 wurde auch die Zugehörigkeit von Schöffen zum Rat unterbunden. Seit E. 11. Jh. hatten die Schöffen sicher entscheidende Bedeutung für die Ausbildung des Magd.-er Stadtrechts, das schon im 12. Jh. auf → Stendal und Leipzig und im 13. und 14. Jh. auf eine große Zahl dt. und außerdt. Städte im O übertragen wurde. Als Spruchinstanz aller dieser mit Magd.-er Recht begabten Städte hat der Schöffenstuhl, der ein eigenes Schöffenhaus am Markt besaß, bis ins 17. Jh. eine umfangreiche Tätigkeit ausgeübt. Diese wurde durch die Ereignisse von 1631 praktisch beendet. 1686 wurde der Schöffenstuhl von Kf. Friedrich Wilhelm zugunsten von Brand. aufgehoben.

Aus dem Schöffenkollegium scheint sich bereits E. 12. Jh. ein besonderer Kreis derjenigen entwickelt zu haben, die für die Verwaltungsdinge zuständig waren. An ihre Spitze traten 1213 zwei Bürgermeister. 1238 und 1244 ist der daraus hervorgegangene Rat als eigenes Gremium vorhanden und wird 1293 völlig von den Schöffen getrennt. Zunächst traten die Vertreter der fünf großen Innungen zu diesem Kollegium hinzu, 1330 erreichten auch die sog. kleinen Innungen die Teilnahme ihrer Vertreter am Rat. Das Burding, die Versammlung aller Bürger, spielte eine mehr passive Rolle. Nach einem wegen Münzverschlechterung entstandenen Aufstand wurden 1402 noch die Hundertmannen, eine Art von Bürgerausschuß, bestellt, die bei wichtigen Entscheidungen des Rates gehört werden mußten.

Die Schilderung der Topographie des 12. und 13. Jh. läßt bereits den starken wirtschaftlichen Aufschwung erkennen, den Magd. in dieser Zeit genommen haben muß. Schon aus einem wiederum den Magd.-er Kaufleuten erteilten Zollfreiheitsprivileg Ks. Lothars III. von 1136 ergibt sich, daß der Verkehr auf der Elbe bereits wieder in vollem Gange war. Auf dem Wasserwege und auch zu Lande bestanden schon im 12. Jh. Handelsbeziehungen zu Flandern. Im 13. u. 14. Jh. waren Magd.-er in Brügge u. Nowgorod, in Stettin und Breslau als Kaufleute anzutreffen. E. 13. Jh.

trat die Stadt auch in offizielle Beziehungen zur Hanse, von deren außenpolitischen Bestrebungen sie sich allerdings ferngehalten hat. Erst seit 1412 nahmen Magd.-er Vertreter an den Hansetagen teil. Als sich im 15. Jh. die schon vorher mehrfach miteinander verbündeten niedersächs. Städte fester zusammenschlossen, trat Magd. neben Braunschw. als Vorort an ihre Spitze. Seit 1506 war es Vorort des sächs. Quartiers der Hanse. Mit dem 30jg. Krieg schwanden auch diese vor 1631 noch stark benutzten Beziehungen. — Neben dem starken Durchgangshandel spielte immer die Verschiffung und Ausfuhr von Getreide aus der fruchtbaren Umgebung eine wichtige Rolle für die Stadt. Schon 1309 setzte die Stadt bei Erzb. Burchard III. ihren Anspruch auf das Recht der alleinigen Verschiffung von Korn an der mittleren Elbe durch. Daraus entwickelte sich ein allgemeines Niederlags(= Stapel)recht für durchgehende Waren, das Erzb. Ernst 1497 bestätigte. Gegen gleichartige Ansprüche von Leipzig und Hamburg war allerdings dieses Magd.-er Stapelrecht j. nur noch schwer aufrecht zu erhalten. Ferner war für die Stadt die Beteiligung an der Gewinnung und dem Handel von Salz der Salinen in der engeren Umgebung und ebenso die Kapitalbeteiligung am Harzer Bergbau bedeutungsvoll. Auch ein Teil der dort gewonnenen Metalle scheint hier verarbeitet worden zu sein. Von Sachs. und Böhmen wurden ferner Holz, Steine, Häute und Felle zur Weiterverarbeitung eingeführt. Von See her kamen Heringe und andere Seefische, Gewürze und Weine. Vom W bezog man die guten flandrischen Tuche und vom O Pelze und Rauchwaren. Das Magd. Brauwesen exportierte nicht nur in die Umgebung, sondern über Hamburg auch ins Ausland. 1183 erscheint als früheste Innung die der »wandkremer«, d. h. Gewandschneider, die verm. die Tradition der älteren Kaufleutevereinigung fortgesetzt hat. Ihr folgten bald die Schuhmacher und Gerber, die Knochenhauer, Kürschner und Leinwandschneider. Diese Fünf bildeten die sog. großen Innungen, die schon seit E. 13. Jh. durch ihre Meister im Rat vertreten waren. Die später entstandenen zahlreichen kleinen Innungen erkämpften sich 1330 politische Rechte.

Das geistige Leben der Stadt war zunächst von der Domschule und den Kll. bestimmt. Aus ihnen gingen nicht nur theologisch und philosophisch hervorragend geschulte Köpfe und Chronisten hervor, sondern ein Teil der hier Ausgebildeten trat in die kgl. Kanzlei ein und wirkte so an der Reichspolitik bestimmend mit. Hervorzuheben ist auch Kl. Berge, das an der kirchlichen Reformbewegung des 11. und 12. Jh. hervorragend beteiligt war. Seit dem hohen Ma. begannen auch die jüngeren Orden eine geistige Rolle zu spielen. Die Mystikerin Mechthild v. Magd. trug ihren Namen nach der Stadt, weil sie sich zwischen 1235 und 1270 hier als Begine unter Aufsicht der Dominikaner aufhielt und ihr Hauptwerk, »Das fließende Licht der Gottheit«, hier vollendete. Der dem Studium Generale der Franziskaner angehörende, aus Frankreich stammende Enzyklopädist Bartholomeus Angelicus

wirkte gleichzeitig hier. Im späteren Ma. lag der Schwerpunkt natürlich auf den juristischen Leistungen des Schöffenstuhls, die in zahlreichen Rechtsmitteilungen und Rechtsbüchern ihren Niederschlag gefunden haben. Heinrich v. Lamspringe schrieb als Stadtschreiber in niederdt. Sprache die Schöppenchronik, die von seinen Nachfolgern teilweise fortgesetzt wurde.
Wenn auch die Stadt danach strebte, ihre Rechte und Privilegien zu erweitern, so war doch ihr Verhältnis zum Stadtherren zunächst im allgemeinen nicht schlecht. Im Investiturstreit und bei den Kämpfen mit Heinrich dem Löwen standen die Bürger auf der Seite der Erzb., ebenso bei den Auseinandersetzungen Erzb. Albrechts II. mit Ks. Otto IV. Die Stadt war überhaupt staufisch gesinnt, weshalb Kg. Philipp hier den bekannten Hoftag des Jahres 1199 abhielt, den Walther von der Vogelweide, der verm. selbst dabei anwesend war, besungen hat. Selbst noch E. des 13. Jh., als die ask. Mgff. v. Brand. den Erzbb. schwer zu schaffen machten, kämpften die Bürger 1278 bei Frohse (→ Schönebeck) gemeinsam mit ihrem Stadtherrn gegen Mgf. Otto, der in ihre Gefangenschaft geriet. Erst seit dem 14. Jh. wurde das anders, weil die Stadt nun wirkliche und vermeintliche Rechte der Erzbb. bestritt und vor allem die Leistung der von diesen beanspruchten Steuern oder Abgaben zu verhindern suchte. Besonderen Konfliktstoff bot die Inanspruchnahme von Hoheitsrechten seitens der Stadt im erzbl. Immunitätsbezirk Neuer Markt, wodurch auch das Domkapitel und die anderen dort ansässigen geistlichen Institutionen betroffen wurden. Während der Erzb. und das Domkapitel den ungehinderten Zugang zu ihrem Bereich mit Recht beanspruchten, fürchteten die Bürger das Eindringen unkontrollierter Kräfte, die hier ungehinderten Zutritt zur Bürgerstadt gewinnen konnten. So kam es über die Düstere oder Herrenpforte s. des Domes und die Rote Tür unterhalb des erzbl. Palastes zu häufigem Streit. Befestigungen und Türme im Domgebiet gaben immer erneuten Anlaß zu Klagen von Erzb. und Domkapitel. Einen besonderen und folgenreichen Höhepunkt erreichten diese Auseinandersetzungen, als sich die Bürger 1325 hinreißen ließen, Erzb. Burchard III. gefangen aufs Rathaus zu führen, in dessen Keller er von unverantwortlichen Elementen ermordet wurde. Acht und Bann hatten nun schwerwiegende wirtschaftliche Folgen für die Bürger. Erst als die Stadt 1331 Bestrafung der Schuldigen und Ableistung der Huldigung an den erzbl. Nachfolger versprach, wurden die Strafen aufgehoben. Wohl gab es für die Städter später noch Möglichkeiten, sich gegen den Erzb. gelegentlich durchzusetzen. Besonders die Beteiligung an den sich ausbildenden Landständen bot dazu manche Gelegenheit. Rechtlich war Magd. aber nun als erzbl. Landstadt festgelegt. Und in den Verträgen von 1486 und 1497 mußte es dies endgültig anerkennen. Alle späteren Versuche zur Erwerbung der Reichsunmittelbarkeit, die z. T. mit Hilfe von Urk.-fälschungen versucht wurden, waren daher zum Scheitern verurteilt.

Als 1513 Mgf. Albrecht v. Brand., Bruder des Kf. Joachim I., zum Erzb. gewählt wurde, setzte sich nicht nur die schon vorher bestehende Tendenz der benachbarten Ftt. fort, die geistlichen Ft.-tümer in ihre Gewalt zu bringen, sondern es begann der entscheidende Abschnitt in der Gesch. der Stadt, der erst 1666 bzw. 1680 mit dem endgültigen Anfall an Brand. entschieden war. Der Streit mit den in der Stadt residierenden geistlichen Gewalten, insbesondere dem Domkapitel, vermischte sich j. mit dem Konflikt über den rechten Glauben und dem Streben der Stadt nach Unabhängigkeit. Schon bald griff die lutherische Bewegung auf die größte Stadt in der Nachbarschaft → Wittenbergs, die zugleich Sitz des dort zuständigen Erzb. war, über. Nachdem an einzelnen Stadtpfarren Magd.-s lutherische Pfarrer von den Gemeinden berufen worden waren, und nachdem es zu Auflösungserscheinungen in den zahlreichen Kll. der Stadt gekommen war, wobei es an tumultartigen Auftritten nicht fehlte, erschien Luther selbst, dem 1497 Schüler bei den 1482 nach hier gekommenen Hieronymiten gewesen war, im Sommer 1524 in der Stadt und predigte in der Ratskirche St. Johannis. Er beauftragte Amsdorf mit der weiteren Durchführung der Reform. in Magd., wogegen der sich vorsichtiger verhaltende Rat keinen Widerstand leistete. Dadurch und durch einen von Handwerksgesellen entfachten Bildersturm im Dom verschärfte sich das Verhältnis des Rates zu Erzb. und Domkapitel, was aber die Durchsetzung des evg. Glaubens und das Verschwinden der meisten Kll. nicht verhinderte. Die Stadt suchte Anlehnung an Kursachs. und an den Schmalkaldischen Bund, dem sie als eine der ersten Städte 1531 beitrat. Als der Rat auch die Stifte und Kll. in der Domimmunität unter massivem Druck zur Aufgabe des kath. Gottesdienstes zwingen wollte, kam es zum Bruch. Das Domkapitel und viele andere Geistliche verließen 1546 die Stadt. Die Domkirche blieb für 20 Jahre geschlossen. Gestützt auf den geschickt taktierenden sächs. Hz. Moritz aus der albertinischen Linie ging j. Karl V. gegen die Schmalkaldener vor und besiegte den ernestinischen Kf. Johann-Friedrich v. Sachs. 1547 bei Mühlberg (→ Annaburg), nahm ihn gefangen und besetzte Wittenberg. Die Kfn. und viele Anhänger Luthers flohen nach Magd. Als das sog. Augsburger Interim 1548 das Weiterbestehen des Protestantismus von der Entscheidung des inzwischen in Trient zusammengetretenen Konzils abhängig machte, stellten sich die Magd. auf die dagegen kämpfende Seite. Mit Flugblättern und Streitschriften wurde von hier aus ein heftiger Propagandafeldzug gegen das Interim entfaltet, was alle Augen auf die Stadt lenkte und ihr bei den Protestanten den Ehrentitel »Unseres Herrgotts Kanzlei« einbrachte. Einer der Führer dieser Bewegung war der geflohene Wittenberger Theologieprofessor Matthias Flacius, eigentlich Vlacich aus Albona in Istrien, daher Illyricus genannt. Er schrieb hier die später in Basel gedruckten sog. Magd.-er Centurien, der Versuch einer ersten, nach Jh. geordneten Kirchengesch. im evg. Sinne.

Bereits 1547 war die Reichsacht auch über Magd. verhängt worden. Daher beauftragte der Ks. den Kf. v. Brand. und den nunmehrigen an die Stelle des vom Ks. abgesetzten Johann-Friedrich getretenen Kf. Moritz v. Sachs. mit ihrer Durchführung. Ein ftl., gerade ohne Aufgabe herumvagabundierender Söldnerführer, Hz., Georg v. Mecklenburg, sah hier eine günstige Möglichkeit, seine Truppen kostenlos im Erzstift durchzubringen. Zur Abwehr seiner Plünderungen griffen ihn daher die Magd.-er am 15. 9. 1550 bei → Hillersleben an, erlitten aber eine schwere Niederlage. Nun legte sich Georg mit seinen Söldnern vor die Stadt, so daß sich Brand. und Sachs. mit dem Einsatz ihrer Kräfte beeilen mußten. Im Herbst 1550 begann die Belagerung, wobei zunächst die Vorstädte und das altberühmte Kl. Berge von den Ew. selbst zu ihrer besseren Verteidigung zerstört wurden. Obwohl es bei einem Ausfall gelang, Hz. Georg gefangen zu nehmen, zog sich der Ring der Belagerer, zumal nach Sperrung der Elbe, immer enger. Munition und Verpflegung wurden bereits knapp. Nur durch die inzwischen eingetretene Abwendung Kf. Moritz vom Ks. kam es nicht zum Äußersten. Vielmehr hob der Kf. gegen Anerkennung seiner Oberhoheit und Zahlung der entstandenen Kosten die Belagerung am 11. 10. 1551 auf. In den folgenden Jahren gelang es der Stadt mit Hilfe von Brand. und Erzb. die Besatzung und schließlich die sächs. Oberhoheit wieder abzuschütteln. Nach dem Augsburger Religionsfrieden und dem Übertritt des Domkapitels zum evg. Glauben 1567 trat eine gewisse Beruhigung ein. Die Domherren und Kanoniker der Nebenstifter waren in die Stadt zurückgekehrt und setzten trotz ihrer nun evg. Konfession die kath. Stundengebete fort. Die Erzbb. und Administratoren hielten sich dagegen meist in Halle auf. Zwar fehlte es auch hier nicht an Streitigkeiten orthodoxer Lutheraner, in deren Verlauf der besonders streitwütige Superintendent Heshusius aus der Stadt gewiesen werden mußte. Auch die Versuche, die letzten sich um einige Kll. gruppierenden Reste des Katholizismus zu beseitigen, hatten Beunruhigungen zur Folge. Zuletzt widerstand allein das Kl. St. Agnes in der Neustadt allen solchen Bemühungen. Es blieb bis 1810 als kath. Nonnenkl. bestehen und bildete so den Ansatzpunkt einer neuen allerdings noch kleinen kath. Gemeinde der Stadt.

Durch ihren Übertritt zum evg. Glauben wurde auch die Stellung der Erzbb. und des Domkapitels schwierig. Da der Papst die Bestätigung verweigerte und sich der Ks. mit der Verleihung der Regalien ihm in der Folgezeit mehrfach anschloß, nannten sich die Landesherrn nun Administratoren und regierten unter Berufung auf die Wahl durch das Domkapitel kraft eigenen Rechts. Sie kamen zunächst durchweg aus dem Hause Hohenzollern und konnten sich daher auf Brand. stützen. Der Rat versuchte hingegen, wider die Gesamtinteressen des Protestantismus, die Schwäche der Landesherren durch Verweigerung oder Hinauszögerung der Huldigung oder andere Maßnahmen auszunutzen. Dem 1598 ge-

wählten 6jährigen Mgf. Christian Wilhelm, der noch eine so schicksalhafte Rolle in der Stadt spielen sollte, verweigerte man beispielsweise die Huldigung unter gleichzeitiger Erneuerung der Bemühungen um die Erwerbung der Reichsfreiheit.

Die Stadt bot mit ihren zahlreichen doppeltürmigen Kirchen und mehr als 30 anderen Türmen sowohl von W wie von O ein imponierendes Bild, das von Künstlern, wie Merian, damals oft festgehalten wurde. Mit den Vorstädten umfaßte sie rund 3000 Häuser und dürfte einschließlich Neuer Markt, Sudenburg und Neustadt etwa 20 000 Ew. gehabt haben. Allerdings machten sich Zeichen eines kommenden Niedergangs bemerkbar. Das durch seine Beherrschung der Elbmündung starke Hamburg versuchte den Magd. Handel trotz gemeinsamer Mitgliedschaft bei der Hanse zu seinen Gunsten zu lenken. Das durch seine Landesherrn besonders geförderte Leipzig strebte danach, aufgrund der von Papst und Ks. 1508 erteilten Privilegien, seine Stellung als Messestadt und den Wirkungsbereich seines Stapelrechts mit aller Kraft auszubauen. Als Hauptstadt eines aufstrebenden Staates sollte Berlin seit dem E. 17. Jh. als weiterer Konkurrent für die Stadt eine Rolle spielen, zumal die Eroberung von 1631 Magd. einen nie wieder gänzlich überwundenen Schaden zufügte.

Im Vergleich zu den Universitätsstädten konnte Magd. als reine Handelsmetropole auch geistig nur noch wenig bedeuten. Sein altberühmter Schöffenstuhl sah sich ebenfalls der starken Mitbewerberschaft der juristischen Fakultäten ausgesetzt. Die städtischen Pfarrer gingen in kleinlichem theologischen Gezänk auf und auch die im ehem. Franziskanerkl. entstandene Stadtschule hatte nur Mittelmaß anzubieten. Die später in dieser Hinsicht wieder berühmten Kll. Berge und Unser Lieben Frauen begannen erst mit eigenen pädagogischen Versuchen, während die Domschule in dieser Zeit eingegangen war. Allein Georg Rollenhagen mit seinem parodistisch gemeinten »Froschmäuseler« bildete eine literarische Ausnahmeerscheinung. Nur von einem der zahlreichen in der Zeit Luthers und des Schmalkaldischen Krieges tätigen Buchdrucker wurde schon damals eine Wochenzeitung herausgegeben, die zu den ältesten und bedeutendsten ihrer Art gehörte und zum Vorläufer der später bekannten liberalen Magd.-ischen Zeitung wurde. Auf künstlerischem Gebiet sind die mächtigen Wohnbauten des reichen Bürgertums zu nennen, von denen einige wie z. B. das Seidenkramer-Innungshaus, die Heideckerei und das Kochsche Haus an Stelle der Hauptpost in ihrem Grundbestand über die Zerstörung von 1631 hinweggerettet worden waren, j. aber alle zerstört sind.

Als der 30jg. Krieg in Böhmen begann, spürte man an der Elbe zunächst nur die wirtschaftlichen Folgen. Insbesondere die damit verbundene, auch von unverantwortlichen Bürgern der Stadt ausgenutzte Münzverschlechterung rief eine tiefe und lang andauernde Unzufriedenheit der Bürger hervor, die sich vor allem gegen den Rat richtete. Durch das Eingreifen Kg. Christians IV. von

Dänemark und die mit ihm zusammen kämpfenden Söldnerführer, wie Administrator Christian v. Halb. aus dem Hause Braunschw. und Gf. Ernst II. v. Mansfeld, begann nach 1624 Norddtl. stärker in das Blickfeld der kämpfenden Parteien zu treten, zumal hier die Rückgewinnung der erst nach dem Passauer Vertrag von 1552 rechtswidrig zum Protestantismus übergetretenen geistlichen Ftmm. für die kath. Partei von entscheidender Bedeutung zu werden schien. Administrator Christian Wilhelm von Magd. trat wegen der Gefährdung seiner Stellung auf die Seite des ihm verwandten Dänenkgs. und wurde so in dessen Niederlage hineingezogen. Deshalb setzte ihn das Magd. Domkapitel 1628 ab und wählte den schon 1625 als Koadjutor bestellten sächs. Pz. August zum Administrator in der Hoffnung, so des Schutzes des Kf. v. Sachs. teilhaftig zu werden. Der Ks. wiederum ließ seinen Sohn Leopold durch den Papst als Erzb. v. Magd. einsetzen. In dieser schwierigen Situation taktierte der Rat der Stadt sehr vorsichtig, zahlte und lieferte an Tilly fast alles, was von dem siegreichen Feldherren gewünscht wurde. Nur die Aufnahme einer Besatzung in die Stadt wurde verweigert. Schon vor Erlaß des Restitutionsediktes ließ man es aber zu, daß das Kl. Unser Lieben Frauen und das wiederaufgebaute Kl. Berge mit eifrig kath. Mönchen besetzt wurden, welche sich anschickten, die Gegenreform. durchzuführen. Wie gegenüber Tilly versuchte man auch gegenüber dem bald danach erscheinenden Wallenstein eine ähnliche Politik zu betreiben. Die Stadt widerstand sogar einer von ihm 1629 wegen der Aufnahme einer Besatzung begonnenen belagerungsartigen Blockade, die wegen des in Pommern notwendigen Eingreifens des Feldherrn ohne Erfolg beendet wurde. Nachdem das Restitutionsedikt 1629 den Ernst der Lage jedermann deutlich gemacht hatte, erreichte die von dem abgesetzten Administrator Christian Wilhelm unterstützte schwedische Propaganda, welche das baldige Eingreifen Gustav II. Adolfs zur Rettung des Protestantismus in Aussicht stellte, in Magd. schnell ihr Ziel. Es kam zu einer Verfassungsumwälzung und zur Absetzung des bisherigen als zu ksl. beschuldigten Rates und Bestellung eines Bürgerausschusses. Der anschließende voreilige Abschluß eines Bündnisses der Stadt mit Schweden mußte Tilly zu erneutem Eingreifen veranlassen, zumal E. 1630 die Schweden wirklich in Pommern gelandet waren. Nicht nur als wichtiger Brückenort, sondern als Festung in der Flanke des entlang der Oder erwarteten Vormarsches der Schweden gewann Magd. erhöhte strategische Bedeutung. Obwohl die schon seit 1627 begonn. Verbesserungen der Festung noch längst nicht abgeschlossen waren, und obwohl die Versehung der Stadt mit Proviant und vor allem Pulver völlig unzureichend war, nahm man eine kleine schwedische Besatzung unter dem kgl. Hofmeister und Obristen v. Falkenberg auf und glaubte so, das Risiko einer Belagerung durchstehen zu können. Auch dem Administrator Christian Wilhelm gelang es die Stadt zu erreichen und hier seine

wenig glückliche Rolle weiterzuspielen. A. 1631 begann Pappenheim daher mit der Blockade und der aus Pommern zurückgekehrte Tilly nahm die von den Belagerten zuvor ziemlich sinnlos nach SO vorgeschobenen Außenforts und die als Brückenkopf ö. der Elbe 1551 errichtete und später verstärkte Zollschanze ein. Nachdem die Sudenburg und teilweise auch die Neustadt zur Schaffung eines Schußfeldes von den Magd. abgebrochen waren, wurde die Stadt eingeschlossen. Vor allem wegen des Pulvermangels und zu geringer Besatzung war inzwischen auch der neue Rat teils zu Verhandlungen bereit, teils hoffte er aber noch immer auf den von Gustav Adolf versprochenen Entsatz. Da griffen Tilly und Pappenheim am Vormittag des 10. Mai (a. St.) 1631 von der Neustadt her die Stadt an der Stelle im N an, wo die noch nicht völlig fertiggestellten Befestigungen auf die Elbe stießen. Der Überraschungsangriff gelang, bald war die Stadt in der Hand der feindlichen Truppen, denen die Plünderung freigegeben worden war. Wie kaum je wieder in einer dt. Stadt brach sich die Kriegsfurie in den abstoßendsten Formen Bahn. Wegen des schnell ausbrechenden Feuers hat sich die Zahl der Opfer nie genau ermitteln lassen. Beim Eindringen der Feinde gingen nämlich bald einige Häuser in Flammen auf. Die Frage, ob diese von den Belagerten zu ihrer Verteidigung oder von den Angreifern zur Verwirrung der Bürger angezündet worden sind, wird heute kaum mehr zu klären sein. Als gegen Mittag ein starker NO.-Sturm einsetzte, breitete sich das Feuer in kürzester Zeit nach SW aus und erfaßte mit Ausnahme des Kl. Unser Lieben Frauen, der Dompropstei, der O.-Seite des Domplatzes und des Domes die gesamte Stadt, die vorübergehend von den grausam hausenden Plünderern aufgegeben werden mußte. Da das Feuer die Sieger um die Frucht ihres Kampfes zu bringen drohte, wird die immer wieder von protestantischer Seite erhobene Beschuldigung, Tilly selbst habe das Feuer mit dem Ziel der völligen Zerstörung der Stadt absichtlich legen lassen, in dieser Form kaum zutreffen. Trotzdem war die Wirkung dieser Zerstörung auf ganz Dtl. eine ungeheure und lang andauernde, denn sie hat das protestantische Bild vom Katholizismus noch bis ins 19. Jh. stark beeinflußt.

Auch Magd. selbst brauchte über 100 Jahre, um sich von dieser Totalzerstörung einigermaßen zu erholen. Die meisten Überlebenden flohen nämlich und kehrten nur zu einem geringen Teil zurück. Der Wiederaufbau vollzog sich daher langsam und war erst M. 18 Jh. einigermaßen vollendet, die wirtschaftlichen Folgen ließen sich nie mehr voll beseitigen. — Wegen der strategischen Lage und wegen der größtenteils erhaltenen bzw. wiederherstellbaren Festungswerke behielt Pappenheim im Auftrag Tillys zunächst die Stadt in der Hand. Nach der Schlacht von Breitenfeld mußte sie aber E. 1632 den Schweden unter Banér nach erneuter Zerstörung der Befestigungen überlassen werden. Diese beauftragten den bekannten, auch als Naturforscher hervorgetretenen

Bürgermeister Otto v. Guericke mit der Vermessung der Stadt und Aufstellung eines Neuaufbauplans. Infolge des Fortgangs des Krieges kamen aber die von G. vorgeschlagenen sehr wünschenswerten Verbesserungen des Verlaufs der Straßen nicht zur Ausführung. Nach dem Prager Frieden belagerte der Kf. v. Sachs. Magd. erneut und nahm es 1636 von den Schweden für seinen nunmehr als rechtmäßigen Administrator anerkannten Sohn August in Besitz. 1643 und 1645/46 versuchten die Schweden ihrerseits d. Rückgewinnung Magd.-s ohne Erfolg. So befand sich die Stadt 1648 bei Abschluß des Westfälischen Friedens in der Hand des nunmehr auch von Magd. anerkannten Landesherrn. Die Versuche des Rats aufgrund der unklaren Bestimmungen des Friedensvertrages doch noch die Reichsfreiheit gewinnen zu können, waren deshalb von vornherein illusorisch. Von den von Guericke in dieser Sache u. a. in Regensburg geführten Verhandlungen ist daher nur die Vorführung der von ihm erfundenen Luftpumpe und das 1657 wiederholte Experiment mit den sog. Magd.-er Halbkugeln hervorhebenswert. Die Entscheidung für die weitere politische Zukunft war in Osnabrück auch bereits insofern gefallen, als nach dem Tode des Administrators Kurbrand. als Nachfolger bestimmt worden war.

Bereits im Klosterbergischen Vertrag von 1666 zwang der Große Kurfürst die Stadt durch Truppenmassierungen zur Aufnahme einer brand. Garnison. Seither trat der brand. Gouverneur als bestimmende Kraft neben dem weiterbestehenden Rat immer mehr hervor. Als der staatsrechtliche Anfall des ganzen Landes an Kurbrand. 1680 tatsächlich eintrat, wurde bereits 1683 unter dem Ingenieurhauptmann Schmutze mit der Errichtung einer großen Zitadelle auf der Insel zwischen den Elbarmen begonnen, welche den Flußübergang ebenso beherrschte wie die Stadt. Wenn auch nur erst wieder etwa ein Drittel der früheren Ew.-zahl damals erreicht war, so begann eine langsame wirtschaftliche Erholung vor allem durch die schnelle Wiederingangsetzung des Getreidehandels aufgrund des erneut wirksam gemachten Stapelrechts. Seit 1650 setzt auch der Wiederaufbau der meisten Stadtkirchen ein, deren got. Schiffe wiederhergestellt wurden, während Altäre, Kanzeln und Turmhelme in zurückhaltendem Barock erneuert wurden. Von 1691—1698 wurde die Rathausruine aufgebaut und mit einer an die alte Fassade angelehnten Vorderseite, wiederum durch Schmutze, versehen. Da verursachte die Pest von 1681 erneute große Lücken in der Bevölkerung. So lagen noch immer viele Hausstellen und die Vorstädte weitgehend in Schutt und Asche.

Daher trug die Zuwanderung mehrerer Tausend frz. Hugenotten 1685, dt. und wallonischer Vertriebener aus der Pfalz, vor allem aus Mannheim und Frankenthal 1689, zur wirtschaftlichen Erholung der Stadt wesentlich bei. Diese ließen sich auf den noch immer wüsten Hausstellen vor allem im W und N der Altstadt und ganz besonders in der nun langsam wieder erstehenden Alten

Neustadt nieder. Aufgrund der ihnen erteilten Privilegien bildeten sie eigene Personal- und Kirchengemeinden. Die ehem. Augustinerkirche wurde zur Wallonisch-reform. Kirche, die Paulinerkirche zur Dt.-reform. Kirche, für die Frz.-reform. Gemeinde wurde beim Alten Markt ein Neubau errichtet. Dadurch wurde die volle Assimilierung der an ihrer Religion, ihrer Sprache und ihren Sitten zäh festhaltenden Neuankömmlinge zwar verzögert. Dafür verstanden diese sich auf die Herstellung von Tuchen, Seidenstoffen und Handschuhen, Strümpfen und Bandwaren. Neben Landwirtschaft betrieben sie auch Tabakanbau und Tabakverarbeitung. Von mehr handwerklichen Wirtschaftsmethoden gingen sie bald zu Manufakturen über, die für die gesamte Monarchie Wertvolles leisteten. So traten j. in Magd. neben den wieder in Gang gekommenen traditionellen Getreidehandel und neben die auflebende Elbschiffahrt ganz neue Gewerbezweige.

Von sehr einschneidender Wirkung sollte der seit 1713 unter dem Gouverneur Ft. Leopold v. Anh.-Dessau und unter der technischen Leitung des Ingenieur-Obersten Gerhard Cornelius v. Walrave begonnene Ausbau der Stadt zu einer starken Festung werden, welche den brand.-preuß. Staat und seine Hauptstadt im W schützen sollte. Bis 1740 entstand hier nach einem sehr komplizierten und daher bald überholten System die stärkste Festung Preuß.-s. Als besondere Merkwürdigkeit dieser riesigen Anlage gilt eine s. der Altstadt nahe beim wiederaufgebauten Kl. Berge gelegene zweite Zitadelle, die wegen ihrer Form als Stern oder auch als Fort Bergen bezeichnet wurde. Ebenso wie die eigentliche Zitadelle (1841 Werner v. Siemens wegen Beteiligung am Duell, 1. Weltkrieg Pilsudski) diente der Stern auch als Staatsgefängnis (nach 1740 für den des Verrats verdächtigen Festungsingenieur v. Walrave, 1754—1763 für den Abenteurer Friedrich Frh. v. der Trenck gleichfalls wegen Hochverrats). In den Schlesischen Kriegen hatten die Bürger zwar Vorteile von der abschreckenden Wirkung der Festung. Selbst für die kgl. Fam. und den Staatsschatz wurde diese im 7jg. Kriege mehrfach als Zuflucht benutzt. Andererseits waren die Einschnürung durch Wälle und Gräben, die Unterbringung der großen Garnison sowie die zahlreichen Eingriffe der Gouverneure und Kommandanten in die zivilen Angelegenheiten, wie z. B. das Bauwesen, der Stadt sehr nachteilig. Sie behinderten ihre organische Ausdehnung bis ins 19. Jh.

Vorteilhaft wirkte es sich dagegen aus, daß 1714 die bisher in Halle untergebrachten obersten Landesbehörden des nunmehrigen Hzt. Magd. nach hier zurückkehrten. Die hauptsächlich als Obergericht fungierende Landesregierung fand in dem früher von den Magd. Ständen erworbenen ehem. v. Möllendorffschen Hause an der N.-Seite des Neuen Marktes Unterkunft, ebenso das Landesarchiv. Die aus der Magd. Kammer bald danach gebildete Kriegs- und Domänenkammer bekam das anstelle des ehem. erzb. Palastes neu errichtete kgl. Palais als Amtssitz zugewiesen. Als

Schulstadt für Stadt und Land hatte Magd. j. Bedeutung durch das 1676 vom Domkapitel eingerichtete, bald aufblühende Domgymnasium und die beiden hervorragenden Schulen der Kll. Berge (1747—49 Chr. M. Wieland Schüler) und Unser Lieben Frauen. Beide Kll. waren in evg. Form wiedererstanden und dienten nun vorwiegend dem Unterhalt dieser Schulen.
1689 war eine landesherrliche Baukommission bestellt worden, welche die Wiedererrichtung noch fehlender Häuser und Neubauten systematisch fördern und nach vorgeschriebenen Richtlinien regeln sollte. Zunächst entstanden daher an dem noch immer unter der Hoheit des landesherrlichen Möllenvogtes stehenden Neuen Markt eine Reihe eindrucksvoller Barockbauten (1700 Kgl. Palais = sp. Regierung von Simonetti; 1707 das prächtige Zeughaus, 1808 abgebrannt; 1704—1714 die 1945 zerstörte neue Dompropstei; 1728 die 1945 zerstörte *Domdechanei*; um 1730 das noch erhaltene *v. dem Bussche Palais* Domplatz 4, sowie die nach 1945 wiederhergestellten *Wohnpaläste* an der N.-seite des Domplatzes). Auch am Breiten Weg errichtete man besonders zwischen Münzstraße und späterer Hauptpost zahlreiche sehr kunstvoll gestaltete Bürgerhäuser, welche trotz vieler Veränderungen im 19. Jh. bis 1945 noch immer das Bild dieser Straße wesentlich bestimmten (erhalten nur die *Häuser Breiter Weg Nr. 178* und *179*). Der schon 1632 als eines der ersten Gebäude für den Handel an der Elbe erbaute schlichte Packhof wurde 1728—1731 durch einen großen, äußerlich ebenfalls einem Palast ähnelnden Neubau ersetzt. An verschiedenen Nebenstraßen wurden ganze Häuserreihen in einheitlichen Barockformen aufgebaut. Ö. der Elbbrücken legte man anstelle der alten Zollschanze einen stark erweiterten Brückenkopf an, der den neuen, regelmäßig gestalteten Stadtteil Friedrichstadt (j. Brückfeld) aufnahm. Insgesamt bot also Magd. M. 18. Jh. ein eindrucksvolles Bild einer barocken Stadt, deren Ew.-zahl die des 17. Jh. wieder erreicht hatte.
E. des 18. Jh. waren die Festungsanlagen bereits veraltet und wenig instandgehalten. Es fehlte an Proviant, Artillerie und Verteidigern. Dies war wohl der Hauptgrund, weshalb der Gouverneur v. Kleist 1806 die Stadt nach der Niederlage Preuß.-s bei Jena und → Auerstedt dem frz. Einschließungskorps unter Ney, dessen zahlenmäßige Schwäche nicht richtig erkannt worden war, sofort kampflos übergab. Mitsamt einem sich bis zum Biederitzer Busch erstreckenden Brückenkopf ö. der Elbe mußte die Stadt daher 1807 an das neu errichtete Kgr. Westphalen unter Napoleons Bruder Jérome abgetreten werden. Da zugleich die frz. Gesetze eingeführt wurden, bedeutete dies zwar für die Ew. größere persönliche Freiheit besonders hinsichtlich der Ausübung der Gewerbe. Auch das nur noch als Versorgungsanstalt für höhere Offiziere dienende Domkapitel mit seinen vier Nebenstiften verschwand 1810 für immer. Andererseits entstanden den Bürgern durch die Heranziehung zu den ungeheuren Kriegslasten des Napoleonischen Heeres, die Zwangsgestellungen zum Heeres-

dienst, den verstärkten mit Schanzarbeiten verbundenen Ausbau der Festungsanlagen und den abermaligen Abbruch der Vorstädte Neustadt und Sudenburg 1812 schwerste Nachteile. Im Befreiungskrieg 1813 hielt sich die Festung unter dem General Le Marois noch, als die Verbündeten längst in Paris standen. Erst im Mai 1814 wurde Magd. dem es belagernden preuß. General v. Tauentzien übergeben.

Zu Preuß. zurückgekehrt, wurde es nun Hauptstadt der neugebildeten preuß. Provinz Sachs. und des Regierungsbezirks Magd. Allerdings kam ein Teil der Provinzbehörden und Institutionen nach → Mers. und → Naumb. Auch die Provinzial-Universität beließ man nach der Vereinigung mit Wittenberg in → Halle. Als baulich nur wenig modernisierte Festung behielt Magd. eine starke Garnison und wurde Sitz des Kommandierenden Generals des IV. Armeekorps. Wegen der weiter reichenden Geschütze wurde nach 1860 ein Kranz von Außenforts mit sog. Zwischenwerken vor der Stadt angelegt. Nach einigen Erweiterungen des Wohngebiets wurde die inzwischen wertlos gewordene Anlage erst 1912 aufgelassen. Die Vorstädte Neustadt und Sudenburg entstanden nach 1812 mehr als 2 km entfernt an der Lübecker Straße als Hieronymusstadt, dann Neue Neustadt, bzw. an der Halb.-er Straße als Katharinenstadt, später wieder Sudenburg genannt. Sie wurden ebenso wie das sich zum Fabrikvorort entwickelnde frühere Dorf Buckau durch die sog. Rayonbestimmungen stark behindert, die z. B. innerhalb eines bestimmten Umkreises nur leichte Holz- und Fachwerkbauten gestatteten.

Wenn sich auch unter den Angehörigen des Offizierskorps gewiß Köpfe mit Geist befanden (1850—1855 Moltke in Magd.), und wenn auch unter dem Beamtentum bedeutende Männer, waren oder daraus hervorgingen (Ludwig v. Gerlach, Appellationsgerichts-Präsident; der Dichter Karl Immermann 1796 als Sohn eines Kriegs- und Domänenrats hier geboren), so herrschte doch in Magd. j. der nüchterne Geist der Behörden und des Militärs, des Handels und in zunehmendem Maße der Technik. 1792 war wohl am Breitenweg ein sog. Nationaltheater von dem Architekten v. Erdmannsdorff erbaut worden, das von wechselnden Wandertruppen mehr schlecht als recht bespielt wurde. Immerhin hat hier Richard Wagner 1834 kurze Zeit als Dirigent gewirkt. Ein eigenes städtisches Orchester wurde aber erst 1897 gebildet und auch das erneuerte Stadttheater spät in eigene Regie der Stadt übernommen. Das Musikleben beschränkte sich auf Gastspiele auswärtiger Künstler, nur der Chorgesang fand viele Verehrer. — Ein aus privaten Sammlungen entstandenes *Museum* erhielt 1906 einen prunkvollen Neubau. An wichtigen künstlerischen Leistungen sind die große, aber reichlich nüchtern wirkende klassizistische *Nikolaikirche* der Neuen Neustadt, 1821—1824 nach Plänen Schinkels errichtet, und die von dem gleichen Architekten beeinflußten beiden »*Gesellschaftshäuser*« des *Klosterbergegartens* und des *Herrenkrugparks* (1830 bzw. 1843/44) zu nennen. Der neben

den alten Barockbau tretende klassizistische Neue Packhof (1832 bis 1836, zerstört) des Ratszimmermeisters Schwarzlose stellte dagegen eine für einen reinen Speicherbau beachtliche Leistung der Zeit dar.

Um 1830 beginnt die sich stetig steigernde Entwicklung Magd.-s zur Industriestadt. Zunächst wirkte sich die wachsende Zucker- und Zichoriengewinnung der landwirtschaftlichen Umgebung aus, denn die Raffinierung des Zuckers und die Verarbeitung der Zichorie fanden in der Stadt in zahlreichen kleineren, sich später konzentrierenden Fabriken statt. Bald danach entwickelte sich in der näheren und weiteren Gegend um Magd. der Abbau von Braunkohle und Kali sowie die Herstellung von Briketts usw. All dies hatte einen sich stetig mehrenden Bedarf an Maschinen zur Folge. Der so entstehende Schwermaschinenbau hatte seinen Ursprung allerdings der Elbschiffahrt zu verdanken. Nachdem 1818 erstm. ein von Engländern erbautes Dampfschiff in Magd. erschienen war, bildete sich 1837 ein »Konsortium zur Herstellung der Dampfschiffahrt auf der Elbe«. Dieses errichtete auf dem Werder eine bald nach Buckau verlegte Maschinenfabrik, welche die erforderlichen Schiffe selbst bauen sollte. Die so entstandene Maschinenfabrik Buckau, von den Ew. meist »Alte Bude« genannt, ging unter dem tüchtigen Brami Andreae bald auch zur Herstellung anderer Maschinen für Zuckerfabriken, Bergwerke usw. über und vergrößerte ihre zunächst rein regionale Tätigkeit später weit über Dtl. hinaus. Dampfkessel, die man anfangs noch meist von auswärts bezog, stellte ferner das ebenfalls von der Maschinenfabrik Buckau herkommende Rudolf Wolf her. Die notwendigen Armaturen lieferten seit 1850 die 1857 nach Buckau verlegte Fa. Schäffer und Buddenberg, die E. 19. Jh. 2500 Arbeiter beschäftigte und Weltruf besaß. Weiteres Armaturenwerk war die Fa. L. Strube. Alle wurden aber bei weitem überflügelt durch die beiden selbständigen Werke der aus einer einfachen, aber technisch sehr begabten wallonisch-reform. Fam. stammenden Brüder Hermann und Otto Gruson. Beiden gelangen vor allem in der Gußstahlherstellung nach anfänglichen Fehlschlägen große Erfolge. Obwohl sie auch Bergwerksmaschinen lieferten, gewannen für sie Heeresaufträge für Stahlplatten, Geschütze usw. überragende Bedeutung. Die 1855 gegründete Fa. Hermann Gruson wurde mit vielen Tausenden von Arbeitern zum größten Magd. Betrieb, der 1897 als Krupp-Grusonwerk an die Fa. Krupp-Essen überging (j. Thälmannwerk mit 13 000 Beschäftigten). Wegen seiner grenzfernen Lage bot sich Magd. für Werke der Rüstungsindustrie an. Noch zu Beginn des 20. Jh. entstand aus kleinen Anfängen die Munitionsfabrik Polte, die im 1. und 2. Weltkrieg größte Bedeutung besaß. Neben dieser Schwerindustrie spielten auch andere Industrien eine Rolle, z. B. die Chemische Fabrik Fahlberg-List, die Nähmaschinenfabrik Mundlos usw.

Das sich in den sog. Gründungsjahren 1870 verstärkende Wachs-

tum der Magd.-er Industrie führte nicht nur zu dauernd wachsenden Ew.-zahlen, sondern warf durch die starke Vermehrung der Zahl der Arbeiter auch politische Fragen auf. Der in Magd. 1808 geborene Schneidergeselle Wilhelm Weitling, ein früher Anhänger des Sozialismus, ging jung nach Frankreich und hatte daher in seiner Vaterstadt noch keine Wirkung. Nachdem die von dem Pfarrer Uhlich von St. Katharinen gegen das Konsistorium in Gang gebrachte freikirchliche Bewegung der »Lichtfreunde« starke Unruhe verursacht hatte, zeigten sich in der überwiegend linksliberal eingestellten Stadt im sonst ruhig verlaufenen Jahr 1848 erste Forderungen der Arbeiterschaft. Während aufgrund des Zensus in der Stadtverordnetenversammlung und im preuß. Landtag meist Liberale saßen, stellte 1890 erstm. die Sozialdemokratie den Magd.-er Abgeordneten im Reichstag. Dieser mußte allerdings 1905 nochmals einem Liberalen weichen. Aber Streiks in den Jahren 1897, 1905 und 1906 sowie ein hier 1910 unter der Leitung Bebels abgehaltener Parteitag zeigen die starke Stellung dieser Partei.

Die günstige Verkehrslage Magd.-s wirkte sich erneut bei der verhältnismäßig frühen Errichtung von Eisenbahnen aus (1839/40 nach Leipzig, Halb. und Braunschw. über Oschersleben 1843, Berlin 1846, Wittenberge mit Anschluß Hamburg 1849, Erfurt über Güsten 1867, später noch Braunschw. über Helmstedt, Loburg und Oebisfelde). Allerdings wurde Magd. von Berlin und Leipzig als Verkehrsknotenpunkt überflügelt. Die Lehrter Bahn, welche Berlin direkt mit Hannover und dem W verbindet, wurde 1871 über Stendal geführt und berührte Magd. nicht. Mit 1870 mehr als 100 000 Ew. gehörte Magd. nach Berlin, Köln und Breslau zu den größten Städten Preuß.-s. Durch dieses Wachstum und durch die Massierung von Industrie wurde die nach 1871 endlich erreichte Hinausschiebung der Festungsanlagen im W und S der Altstadt dringlich. Die bis dahin zwischen Elbe und Fürstenwall auf das engste zusammengedrängten Bahnhöfe wurden nach dem gleichfalls im W zusammen mit einer neuen Eisenbahnbrücke am Herrenkrug angelegten und 1882 fertiggestellten Hauptbahnhof verlegt. Sonst nahm diese Stadterweiterung das 1872—1876 erbaute neue *Stadttheater* und das *Generalkommando* (1903—1911 von v. Hindenburg als komm. General bewohnt) auf. Doch wurde sie sonst viel zu eng bebaut. Nur einige schöne Parkanlagen boten einen Ausgleich (Herrenkrug 1818, Klosterberggarten 1823—1825 anstelle des 1812 endgültig abgebrochenen Kl., 1878 *Stadtpark* auf der Elbinsel Rotes Horn). Eine abermalige Vergrößerung der Altstadt erfolgte nach 1895 durch Bebauung der sog. Nordfront meist mit Wohnhäusern. Endlich gelang auch die Eingemeindung der noch immer selbständigen Städte Sudenburg (1867), Neustadt (1886) und Buckau (1887). W. des Hauptbahnhofs entstand das Wohnviertel Wilhelmstadt (j. Stadtfeld). Neben dem unbedingt notwendigen Ausbau aller städtischen Versorgungseinrichtungen erwies sich die

Vergrößerung der Hafenanlagen als besonders dringend, die in den folgenden Jahrzehnten auf dem Gebiet der Neustadt erfolgen konnte (Umschlag 1968 über 2 Millionen to.). Die allzu schnelle und andererseits vielfach gehemmte oder planlose Entwicklung E. 19. Jh. hatte dem Stadtbild eine von Besuchern oft empfundene Unausgeglichenheit verliehen, welche die noch immer hochbedeutenden Reste alter Geschichte, Kultur und Kunst oft übersehen ließ. An die Stelle der Einengung durch Festungsanlagen war die Einschnürung durch die Eisenbahn getreten. Dadurch wurde die durch den Elblauf ohnehin gegebene Tendenz zur N.-S.-Ausdehnung der Stadt so verstärkt, daß sie in dieser Richtung sich nun fast 15 km erstreckte, während die O.-W.-Ausdehnung nur etwa 5 km betrug.

Die Folgen des 1. Weltkriegs trafen die vielfach für die Rüstung tätige Industrie Magd.-s besonders hart. Aufstände Linksradikaler 1919 und 1920 mußten z. T. mit Truppen unter General Märker niedergeschlagen werden. Seither beherrschte die Sozialdemokratie die »Rote Stadt im roten Land«. Unter dem tatkräftigen Oberbürgermeister Beims wurden vor allem im Bau von städtischen Wohnanlagen, bei der Anlage eines umfangreichen Ausstellungsgeländes am Stadtpark und der Errichtung der von dem Stadtbaurat J. Göderitz entworfenen wuchtigen *Stadthalle* (1927) beachtliche Leistungen erzielt. Dem von dem Fabrikbesitzer Seldte 1918 in Magd. gegründeten Bund der Frontsoldaten »Stahlhelm«, trat das 1924 auf Initiative des Oberpräsidenten Hörsing ebenfalls hier zur Unterstützung der Weimarer Republik aus Demokraten und Sozialdemokraten gebildete »Reichsbanner Schwarz-Rot-Gold« scharf entgegen, bis der Nationalsozialismus beide beiseite schob. Die 1933 einsetzenden erneuten Rüstungen hatten eine Scheinblüte der Magd. Industrie zur Folge. Zu den bisher tätigen Werken kamen noch die Flugzeugherstellung und die Braunkohlehydrierung. Die 1937 fertiggestellte Autobahn Berlin—Hannover verbesserte die Verkehrslage erheblich. Die mit der Vollendung des Schiffshebewerkes Rothensee 1938 vollzogene Verbindung mit d. W durch den → Mittellandkanal gab Anlaß zu einer weiteren Vergrößerung des Hafens, da Magd. nun zentraler Knotenpunkt der dt. Binnenschiffahrt geworden war. Ein großes Elektrizitätswerk, eine für die überörtliche Fernversorgung gedachte Großgaserei und eine Zinkhütte wurden angelegt. Deshalb war die Stadt nach zahlreichen kleineren Bombenabwürfen am 16. Januar 1945 einem Großangriff der feindlichen Luftwaffen ausgesetzt. Dieser traf weniger die Industrie, sondern zerstörte die Innenstadt zu 90 Prozent und die Vorstädte zu 30 Prozent. 16 000 Tote wurden gezählt. Nachdem Magd. A. April 1945 zunächst von amerikanischen Truppen erobert worden war, folgten diesen am 1. Juli die Russen, welche bald die noch erhaltenen Fabriken und große Teile der Eisenbahn demontieren ließen. Von allen diesen schweren Schäden hat sich Magd., das nun auch die Auswirkungen einer Grenzlage

stark zu spüren bekam, nur schwer und sehr langsam erholen können. Während bei Kriegsausbruch etwa 340 000 Ew. gezählt wurden, lebten hier 1968 nur noch 268 300 Ew. Durch den noch längst nicht beendeten Wiederaufbau ist das Bild der Innenstadt weitgehend gewandelt worden. Nur im Bereich des in seiner Grundsubstanz erhaltenen Domes und am Alten Markt ist ein Rest vom Wesen der untergegangenen Stadt erkennbar geblieben.

(II) *Schwi*

AvVincenti, Magd.-s Heimatliteratur, 1914. — LV 15, S. 61—76. — LV 120, Bd. 2, S. 592—603. — EBlume, Magd., eine stadtgeographische Skizze, in: Beitr. z. Landeskde. Mitteldtl.-s, 1929. — KBischoff, Magd., Z.Gesch. eines Ortsnamens, in: Beitr. z. dt. Sprache u. Lit. 72, 1950, S. 392—420. — FWHoffmann, Gesch. d. Stadt Magd., bearb. v. GHertel u. FrHülße, ²1885. — FAWolter, Gesch. d. Stadt Magd., ³1901. — FRörig, Magd.-s Entstehung u. d. ältere Handelsgesch., in: Miscellanea Academica Berolinensis Bd. 2, 1, 1950, S. 103—132 u. öfter. — FTimme, Ostsachs. früher Verkehr u. d. Entstehung alter Handelsplätze, in: Braunschw. Heimat Bd. 36, 1950, S. 107 ff. — BSchwineköper, D. Anfänge Magd.-s, in Vortrr. u. Forschungen Bd. 4, 1958, S. 389—450. — Magd. in d. Politik d. dt. Kaiser, 1938. — ABrackmann, Magd. als Hauptstadt d. dt. Ostens, 1937. — WSchlesinger, Z. Gesch. d. Magd.-er Kgs.-pfalz, in: BllDtLandesG. Bd. 104, 1968, S. 1—31. — WLahne, Magd.-s Zerstörung i. d. zeitgenössischen Publizistik, 1931. — EFischer, Magd. zwischen Spätabsolutismus u. bürgerlicher Revolution, Diss. Halle 1966 (Masch.). — HJMrusek, Magd., (1959), mit d. kunstgesch. Lit. — OPeters, Magd. u. seine Baudenkmäler, 1902. — EWolfram, Baugesch. v. Stadt u. Festung Magd., Magd. Kultur- u. Wirtschaftsleben Bd. 13, 1936. — AHentzen, Magd.-er Barockarchitektur, 1927. — WGreischel, D. Magd.-er Dom, 1929. — HGiesau, D. Magd.-er Dom, Dt. Bauten, 1936. — HMöbius, D. Dom zu Magd., Das christl. Denkmal, 1967. — AKoch, D. Ausgrabungen am Dom zu Magd., in: LV 49, Jhg. 68, 1926, Sonderheft. — FBellmann, GLeopold, D. ottonische Dom zu Magd., in: Pfalzenexkursion, 1960, Mscr. — ENickel, M. in karolingisch-ottonischen Zeit, in: Vor- und Frühformen d. europ. Stadt, Abhh. d. Akad. d. Wiss. Göttingen, Teil 1, 1973 S. 294 bis 331. — RSchranil, Stadtverf. nach Magd.-er Recht: Magd. u. Halle, Gierkes Unters. Bd. 129, 1915. — GSchubart-Fikentscher, D. Ausbreitung d. dt. Stadtrechte in O-Europa, Forsch. z. dt. Recht 4, 3, 1942. — TGörlitz, D. Anfänge der Schöffen, Bürgermeister u. Ratsmannen in Magd., in: ZSRG Germ., Bd. 65, 1947, S. 70 ff. — BSchwineköper, Zur Deutung d. Magd.-er Reitersäule, in: Festschr. PESchramm, 1964, Bd. 1, S. 117—142. — Magd.-s Wirtschaftsleben i. d. Vergangenheit, 3 Bde., 1925—28. — Magd. Kultur- u. Wirtschaftsleben 21 Bde., 1934 ff. — Magd. u. s. Umgeb., Werte uns. Heim. 19, ³1981

Magdeburger Börde → Börde

Mansfeld (Kr. Mansfelder Gebirgskreis/Hettstedt). In »Mannesfeld« und umliegenden Orten, darunter »Kerlingorod« (heute: Karlsberg) und das nahe Vatterode, lagen die ältesten Begüterungen Kl. Fuldas im n. Hassegau und im Schwabengau, die 973 tauschweise an das Erzbt. → Magd. kamen. Neben der Siedlung muß spätestens im 11. Jh. auch eine *Burg* erbaut worden sein, die freilich erst 1229 urkl. erwähnt wird. Die Burg, Residenz der Gff. v. M. alt-Hoyerischen Stammes, muß schon vor dem Übergang auf die Mansfelder Gff. querfurtischen Stammes (1229) einen beträchtlichen Umfang gehabt haben, da außer Schultheiß,

Burgvogt, Kaplan auch 2 Ärzte (magistri phisici) als Mitbewohner genannt werden. Doch ist von dieser ältesten Anlage nichts erhalten. Gf. Burchard I. v. M. nennt sich 1264 noch »Burgrauius de Querenuorde«, aber auch »comes in M«. Bis 1267 halb. Lehen, erwarb Burchard II. Schloß M. innerhalb Wall und Graben zu eigen im Austausch mit Bf. Volrad v. → Halb. In der Halb. Bf.-s fehde (1342) und noch später wurde M. mehrfach ergebnislos belagert. Obwohl die Gff. 1382 eine Teilung ausgeschlossen hatten, entstanden auf der Burg 1420 2 »Oerter«, nach der Teilung von 1501 aber die 3 Schlösser M.-Vorderort, M.-Mittelort und M.-Hinterort. Sie wurden von gemeinsamen riesigen Befestigungswerken geschützt, die in den Jahren 1517—1560 unter Anleitung des Baumeisters Christoph Stieler aus Magd. nach den damals modernsten Grundsätzen der Befestigungskunst entstanden und M. zu einer der stärksten Festungen des mittleren Dtl. machten. Diese Anlagen, die bewirkt hatten, daß während des 30jg. Krieges die kämpfenden Parteien sich wechselweise der Festung bemächtigten, wurden 1674 auf Beschluß der magd. und kursächs. Landstände zum größten Teil gesprengt, doch ist die Gesamtanlage mit ihren Basteien, Rondellen, Kasematten und Gräben noch wohl erkennbar. In der 1. H. d. Reform.-Jh. erfuhren die Wohngebäude jene Ausgestaltung im Renaissance-Stil, die dem Schloß den Namen eines »mansfeldischen Heidelberg« verliehen haben. Obwohl der Mittelort mit dem »Goldenen Saal« und der Hinterort in Trümmern liegen, ist der *Vorderort*, der 1861 im neugot. Stil umgebaut wurde, in seinem Erdgeschoß noch in der ursprünglichen Form erhalten. Vollständig erhalten ist auch die aus dem 14./15. Jh. stammende *Schloßkirche* mit wertvollsten *Epitaphien* und einer *Altar-Tafel* von Lucas Cranach im Innern. Ihre ältere Bezeichnung als Stiftskirche rührt daher, daß an ihr mehrere Geistliche in regulierter Verfassung fungierten.
Nach der Sequestration von 1570, die ³/₅ der Gft. unter die Zwangsverwaltung der Oberlehnsherren Magd., Halb. und Kursachs. stellte, war das obendrein in zahlreiche Linien geteilte und unverändert kindergesegnete Gff.-haus nicht mehr in der Lage, die Schloßgebäude zu unterhalten. Den 1710 allein noch erhaltenen Vorderort bezog der Ftl. Mansfeldische Oberforstmeister v. Trebra. Nach dem Aussterben der Gff. 1780 wurde die Burg preuß. Domänen-Zubehör, 1790 aber an den Bergrat Bückling verkauft. Erst die späteren Besitzer (seit 1859 Baron Adolf v. der Recke, der M. nebst dem nahen Amt → Leimbach erwarb) haben für die Erhaltung der Reste und Umbau viel getan (j. Tagungs- und Rüstzeitenheim der evg. Kirchenprovinz Sachs.).
Die Stadt Mansfeld, auch Tal-Mansfeld zum Unterschied von → Kl. M. genannt, ist seit 1952 mit dem nahen, j. auch als Unterstadt bezeichneten → Leimbach vereinigt, war bis 1952 Kreishauptstadt des Mansfeldischen Gebirgskreises. Der Stadtkern liegt auf einem Bergrücken zwischen den sich vereinigenden Gewässern Thalbach und Möllendorfer Bach; dazu kamen während

des Ma. die Beisiedlungen Gut Kerleberg (das ehem. »Kerlingorod« von 973), Bornweg und M.-Raben mit verschiedener Amtsuntertänigkeit. Obwohl erst 1400 als »vallis Mansfeld« in der Halb. Archidiakonatsmatrikel aufgeführt, muß der Ort, dessen bereits 1408 erwähnte Umfestigung ziemlich stark war, doch schon früher Markt- und Stadtrecht besessen haben. Das bezeugt auch die stattliche *St. Georgskirche*, deren Turmkörper noch aus rom. Zeit stammt und die im übrigen das Ergebnis eines 1497 beendeten Neubaus ist; der Chor ist 1518 angebaut. Ihr Inneres mit den wertvollen *Klappaltären* und den zahlreichen *Epitaphien* bzw. *Särgen der M.-er Gff.* ist zugleich ein Beweis für den durch den Kupferschieferbergbau des 15. und 16. Jh. bewirkten wirtschaftlichen Aufschwung der Stadt. Zweifellos profitierte die kleine Stadt (rund 2500 Ew.) auch von den üppigen gfl. Hofhaltungen auf dem Schlosse. Neben dem Bergbau war die Bierbrauerei für einen ausgedehnten Bierzwangsbereich ein Hauptnahrungszweig. 1586 begabten die Gff. die Stadt mit 1 Vieh- und 2 Jahrmärkten. In dieser Zeit wurden zahlreiche private und öffentliche Bauten aufgeführt: u. a. auch 5 Spitäler und Siechenhäuser, die Stadtschule, Brot- und Fleisch-Scharren, dazu die Behausungen reicher Hüttenmeister und gelehrter Hofbeamter, darunter der Eltern Luthers und der lutherischen Verwandtschaft. Der Schmalkaldische Krieg, die Sequestration der Gft. von 1570, der heillose Erbsündenstreit 1574, der vor allem M. selbst in Mitleidenschaft zog, und schließlich die unablässigen Drangsale des 30jg. Krieges (200 Häuser zerstört) haben den Wohlstand der Stadt zugrunde gerichtet. Auch die Verödung der alten Handelsstraße von Hamburg über M. — → Sangerhausen—Erfurt—Nürnberg und ihr Ersatz durch die Harzquerstraße (der »Neue Weg«) trug dazu bei. Zudem war die Stadt als vielfach beanspruchte Gläubigerin in den finanziellen Zusammenbruch des Gf.-hauses verwickelt, so daß sie noch im 18. Jh. über nicht eingelöste Schuldtitel verfügte. Schließlich zog sich der Bergbau vom Ausgehenden des Flözes mehr nach dem Muldeninnern hin, so daß E. 20. Jh. M. nur noch Wohngemeinde für die Berg- und Hüttenarbeiter war. Die verkehrsmäßige Abgelegenheit des Ortes wurde nur wenig behoben durch die Inbetriebnahme der Berlin—Wetzlarer (Kanonen-)Bahn 1879 (Bahnhof Kloster-M.) und der Wippertalbahn 1920 (Bahnhof M.). Die Ew.-zahl, die von 1861 bis 1939 von 1710 auf 2563 stieg, betrug 1965: 3000. — Martin Luther lebte von 1484—1497 in M. Sein Elternhaus ist zum größten Teil umgebaut (j. Diakonissenstation). Cyriacus Spangenberg, der Geschichtsschreiber der Gft. M. wohnte als Stadt- und Schloßpfarrer von 1553—1574 in M. Die Stadt ist Geburtsort Johann Wiegands (1523), des protestantischen Theologen und späteren Bfs. v. Pomesanien und Samland, und des berühmten Java-Forschers Franz Wilhelm Junghuhn (1812—1864). (III) *Ne*
LV 385, Bd. 1/4, S. 28—36, S. 36—40, S. 40 f., S. 41—46, S. 46—67, S. 68—106. — LV 624, Bd. 18, S. 116—164. — LV 120, Bd. 2, S. 603—606. — *KKrum-*

haar, Versuch einer Gesch. v. Schloß u. Stadt M., 1869. — Ders., D. Gft. M. i. Reform.-zeitalter, 1855. — Ders., D. Gff. v. M. u. ihre Besitzungen, 1872. — (HGrößler, FSommer), Chronicon Islebiense, 1882. — LV 20, S. 437 bis 441, S. 445—456. — ENeuß, in: LV 386: Im Herzen d. Gft., 68. Forts. (Nr. 15 v. 19. 1. 1954) bis 84. Forts. (Nr. 124 v. 29./30. 5. 1954). — JRoch, Baugesch. v. Schloß u. Festung M., Diss. Halle 1966 (MaschSchr.). — LV 258, S. 232. — GKutzke, Aus Luthers Heimat, 1913, S. 53—61. — MCPSchmidt, Mansfelder Skizzen, 1913. — NvArnstedt, in: LV 41, Bd. 2, 1869, H. 1, S. 24 bis 33; H. 3, S. 101—106

Mansfeld → Leimbach (OT)

Marienborn (Kr. Haldensleben/Oschersleben). Ende des 12. Jh. stiftete Erzb. Wichmann v. Magd. an einem einsamen Orte namens »Morthdal« bei einer wundertätigen Quelle (Neurom. *Brunnenkapelle* des 19. Jh. erhalten) ein Hospital für die durchreisenden Armen und Kranken. Dieses wurde zwischen 1230 und 1250 in ein *Augustinernonnenkl.* umgewandelt und mit Nonnen aus Marienberg bei Helmstedt besetzt. Vor 1253 brannten das Kl. und 1414 dessen Wirtschaftsgebäude nieder. Seit 1573 evg., wurde es 1626 durch Truppen Christians v. Braunschw. und später Wallensteins geplündert. Die Rückführung des Kl. zum Katholizismus aufgrund des Restitutionsedikts scheiterte nach 1629. Es blieb in evg. Form bestehen und wurde 1686 in ein adliges Damenstift umgewandelt, das 1810 aufgehoben wurde. Die Baulichkeiten und Ländereien gingen damals in Privatbesitz über. Das barocke eigentliche Kl. mußte 1935 wegen Baufälligkeit abgerissen werden. Die mehrfach baufällige *Kl.-kirche* ist in sehr veränderter Form erhalten. Seit 1945 Grenzbahnhof im geteilten Deutschland, hat M., dessen ursprünglich unbedeutende Dorfgemeinde stark angewachsen ist, heute eine tragische Bekanntheit. (I) *Schwi*
LV 626, Bd. 1: Kr. Haldensleben, S. 443—461. — LV 436, Bd. 2, S. 510—554. — MRiemer, Z. Vorgesch. d. Kl. M., in: LV 47, Bd. 56/59, 1921/24, S. 63 bis 95. — Ders., Gesch. d. Kl. M., in: LV 40, Jg. 1927, 1928

Marienthal (Kloster) (Kr. Eckartsberga/Naumburg), wurde 1291/92 von Bf. Bruno v. → Naumb. in dem Waldtal zw. der Lichtenburg und dem späteren Gut M. auf bfl. naumb. Besitz gegründet und unter der von Erzb. Gerhard v. Mainz gegebenen Versicherung dauernder immediater Unterstellung unter Mainz mit Zisterzienserinnen besetzt. 1294 wurde das Kl. von Truppen Adolfs v. Nassau geplündert. Reiche Einkünfte und das jus patronatus im nahen Burgholzhausen verdankte das Kl. der Freigebigkeit der naumb. Bff. Eine besondere geistliche Wirksamkeit des Kl. ist mangels Urk. nicht nachzuweisen. Bereits vor dem großen Bauernkrieg war der Konvent ziemlich herabgekommen; die Marschalle auf Burgholzhausen legten, verm. in ihrer Eigenschaft als Schutzvögte, die Hand auf die Kl.-güter, die sie nach einem erfolglosen Restaurationsversuch 1533 und nach längeren Auseinandersetzungen mit den sächs. Hzz. 1566 erbgemeinschaftlich für

14 000 Gulden verkauften. Nach mehrfachem Besitzwechsel gelangte M. durch die Vermählung der Anna Mathilde v. Seebach mit Karl v. Wilmowsky, Kaiser Wilhelms I. Zivilkabinetts-Chef, in den Besitz der Fam. v. W. (bis 1945). Das erhalten gebliebene neue *Schloß* ist, wie der Cäcilienhof bei Potsdam, ein Werk des Architekten und Kulturpolitikers Paul Schultze-Naumb. (III) *Ne*

PZiesche, D. vorgesch. Burgen u. Wälle i. Thür. Bd. 3, S. 15; Tafel XVIII. — LV 258, S. 256 f. — LNaumann, Z. Gesch. d. Cistercienser-Nonnenkll. Hesler u. M., in: Ders., Beitrr. z. Lokalgesch. d. Kr. Eckartsberga, Bd. 3, 1885. — LV 433, S. 273. — ENeuß, Gesch. d. Geschl. v. Wilmowsky, 1938, S. 375—384

Martinskirchen (Kr. Liebenwerda). Das in der hochma. Kolonisation entstandene Dorf besitzt eine 1253 genannte rom. Kirche. Das 1346 zuerst bezeugte Rittergut gehörte zur Herrschaft → Mühlberg und besaß in der Neuzeit die Schriftsässigkeit. Mit ihm wurden mehrere andere Güter am Ort vereinigt. 1699 wurde von der Herrschaft eine Stuterei angelegt, die jedoch im 18. Jh. wieder einging. 1739 ging das Gut an Gf. Friedrich Wilhelm v. Brühl, Bruder des bekannten Ministers, über. Durch ihn wurde vielleicht nach Entwürfen Daniel Pöppelmanns 1754—56 das stattliche *Schloß* erbaut (j. Berufsschule). Es ist hufeisenförmig angelegt und besitzt an der Vorderseite 13 und an den Seitenflügeln 10 Fensterachsen. Es enthält einen durch zwei Stockwerke gehenden ovalen Saal mit Deckengemälde. Die bis 1945 erhaltene Inneneinrichtung ist bei Kriegsende verloren gegangen. (V) *Bla/Schwi*

LV 441, ²1929, S. 108. — LV 655, 1968, S. 67. — LV 245, S. 85—88

Mehringen (Kr. Bernburg/Aschersleben). Bf. Burchard v. Halb. schenkte 1086 dem Kl. → Ilsenburg 10 Hufen in M. Der hier später betriebene Weinbau lieferte dem Harzkl. den nötigen Meßwein. Zunächst bestand M. nur aus dem r. der Wipper gelegenen Haufendorf. Dessen St. Stephanskirche könnte eine der vermutlich 35 von Hildegrim, dem ersten Bf. v. → Halb., gegründeten Stephanskirchen sein. Jenseits des Flusses wurde unter Albrecht dem Bären eine neue Siedlung planmäßig angelegt. Beide Teile galten im Ma. als getrennte Gemeinden. Seit 1120 sind edle Herren v. M. nachweisbar. Als letzte ihres Stammes stiftete wohl 1222 die mit Hoyer v. → Friedeburg verheiratete Oda v. M. ein der heiligen Maria geweihtes Zisterziensernonnenkl., das dem Abt v. → Sittichenbach unterstellt und Heiligental genannt wurde. Ihm überwies auch Lgf. Ludwig VI. v. Thür. 1225 seinen Besitz in M. Da der Ausbau des Kl. in M. auf Schwierigkeiten stieß, wurde es 1255 nach Zebekere, vermutlich 3 km s. M. verlegt, wo der heilige Petrus als Schutzpatron neben Maria trat, so daß es nun Peterstal genannt wurde. Diesen Namen behielt es auch, nachdem es auf Drängen der Nachkommen der Stifterin 1262 nach M. zurückverlegt worden war. Diese Rückverlegung eines Kl. an seinen ursprünglichen Ort ist ein in der

ma. Geschichte äußerst seltener Vorgang. Im Bauernkrieg wurde das Kloster 1525 geplündert und zerstört. Den Nonnen, die schon vorher geflüchtet waren, wurde von Ft. Wolfgang v. Anh. die Rückkehr nicht wieder gestattet. So ging das Kl. ein, seine Gebäudereste wurden später für das Gut genutzt. Fast während des ganzen 30jg. Krieges, vor allem aber 1635—37, hatte M. sehr zu leiden. 1641 wurde es von Kroaten ganz niedergebrannt. Bei M. geriet 1644 der Pfalzgf. Karl Gustav, der spätere König Karl X. Gustav v. Schweden, in einem Gefecht mit Ksl. in größere Gefahr. Im Rahmen der anh. Landesgeschichte hat M. die Schicksale des Amtes → Sandersleben, zu dem es später gehörte, geteilt.

(III) *Lei*

EKühne, Gesch. d. Dorfes M., 1899

Memleben (Kr. Eckartsberga/Nebra). Dicht hinter der Ruine der rom. Kl.-kirche wurden die Grundmauern einer bedeutenden ottonischen Anlage ergraben. Es handelt sich hier um das Gelände der Kgs.-pfalz, in der im Jahre 936 Kg. Heinrich I. verstarb. S-T Der j.-ige Ort M. liegt s. der Unstrut, doch gab es früher n. des Flusses ein j. wüstes Klein M., was für die Beurteilung der Gesamtsituation zu beachten ist. Hier waren nämlich nicht nur im 9. Jh. bereits Hersfelder Güter vorhanden, sondern diese scheinen durch die Stellung der Liudolfinger als Vögte des Kl. H. bald in kgl. Besitz übergegangen zu sein. Jedenfalls erscheint M. im 10. Jh. als Kgs.-hof mit Pfalz, die von den frühen Sachs.-kgg. und Kss. sehr gern aufgesucht wurde. Kg. Heinrich I. ist hier 936 und Ks. Otto I. 973 verstorben. Die Lokalisierung der Pfalz ist trotz Probegrabungen noch immer nicht eindeutig gesichert. Während ein Teil der Forscher (s. archäologische Einleitung, Gauert) die Pfalz s. des Ortes M. vermutet, suchen andere (C. Erdmann, zeitweilig P. Grimm) sie auf den nahen n. der Unstrut gelegenen → Wendelstein. Dieser tritt allerdings erst im 14. Jh. urkl. hervor, und die freilich nicht systematisch betriebene archäologische Nachsuche ist auch hier bisher ergebnislos verlaufen. — Hier gründete Ks. Otto II., vornehmlich auf Betreiben seiner Mutter Adelheid zwischen 976 und 979 eine Benediktiner-Abtei, die in der Folgezeit aufs reichste ausgestattet wurde; unter anderem wurden ihr 979 die 3 Kapellen zu → Allstedt, Riestedt und Osterhausen mit den Zehnteinkünften im Friesenfeld und im Hassegau zugewiesen, dazu Schenkungen im Oldenburgischen, im Havelgau und an der Elbe (→ Dommitzsch, Döbeln). Schließlich verlieh Ks. Otto III. der Stiftung Markt-, Münz- und Zollgerechtigkeit. Die Reste der doppelchörigen Kirche sind w. der späteren Anlage ergraben worden. — Aber Ks. Heinrich II. nahm nach anfänglicher Gunstzuwendung 1015 alle Schenkungen und Privilegien zurück, unterstellte die Abtei dem Reichskl. Hersfeld und versetzte damit M. gleichsam den Todesstoß. Die Motive dieses Entschlusses mögen persönlicher Natur gewesen sein, wurde doch der Abt abgesetzt und jede Rechtshandlung des Memleber Propstes von

Hersfelds Zustimmung abhängig gemacht. Damit war M. zur Tatenlosigkeit verdammt; das Kl. mußte nach und nach wertvollen Besitz abstoßen, nicht zuletzt wegen des aufwendigen Neubaus der im Übergangsstil errichteten *zweiten Kl.-kirche* (2. H. 13. Jh.). Im großen Bauernkrieg arg mitgenommen, wurde Kl. M. nach dem Ableben der letzten Insassen 1551 durch Kf. Moritz v. Sachs. als Kl.-gut der Landesschule → Schulpforte übereignet.
Die A. 18. Jh. auch im Innern noch intakte Kl.-kirche B. M. Virginis wurde seit 1793 als Steinbruch benutzt, bis nach 1815 die preuß. Regierung dieses unterband und für notdürftigen Schutz der ansehnlichen Ruinen sorgte. Bauliche Rätsel gibt die wohlerhaltene *Krypta* auf, die möglicherweise einer frühroms. Vorgängerin der Kirche angehört. Die vielbeschriebenen Ks.- und Ksn.-Bildnisse auf den Pfeilern des Langhauses sind nahezu erloschen.

(III) *Ne/Schwi*

LV 258, S. 265. — FBellmann, GLeopold, D. Benediktiner-Kl. St. Maria zu M., in: WUnverzagt, Pfalzenexkursionen, 1960, S. 83. — Diess., D. ottonische Abteikirche M., in: LV 176, S. 354—363, — LV 139, Bd. 6, S. 397 ff.; Bd. 18, S. 121 ff. — LV 624, Bd. 9, S. 53—64 (m. ält. Lit.). — Thür. u. d. Harz, 1839 ff., Bd. 3, S. 105—118. — HGrößler, Führer durch d. Unstruttal, 1904, S. 55 ff. — LV 433, S. 264—269, S. 408 ff. (m. Lit.). — (Autorenkollektiv), D. tausendjährige M. (Forsch. z. thür.-sächs. Gesch. 1), 1936

Memleben → **Wendelstein (OT)**

Merseburg (Kr. Merseburg). Der sich dicht w. der Saale von N nach S erstreckende 1200 m lange und 180 m breite Bergrücken mit Oberaltenburg, Altenburg und Schloß wurde seit der Jungsteinzeit wiederholt als Befestigung genutzt. In der Jungsteinzeit lag hier eine verm. befestigte Siedlung der Trichterbecherkultur. Während der jüngeren Bronzezeit wird der Berg ebenfalls eine befestigte Höhensiedlung getragen haben. In karolingischer Zeit wurde hier eine fränkische Befestigung errichtet. Im 10. Jh. wurde M. Kgs.-pfalz und 968 Bfs.-sitz. — Siedlungsfunde der Jungsteinzeit, jüngeren Bronzezeit, römischen Ks.-zeit und des Ma. S-T
Die Burg M. schützte schon in karolingischer Zeit einen wichtigen Flußübergang im Grenzgebiet von Sachs., Thür. und dem Slawenlande. Sie gehörte zu einem fränkischen Burgensystem, dessen Existenz für das Jahr 780 erschließbar und für das E. 9. Jh. nachweisbar ist und das weniger gegen die Slawen als gegen die Sachs. gerichtete gewesen sein dürfte. Die zur Burg gehörige Siedlung erstreckte sich sowohl auf dem zur Saale bis zu 16 m steil abfallenden Burghügel (Wirtschaftshof) wie in der Form einer Einstraßenanlage, an der der Name Altenburg ebenfalls haften blieb, an seinem w. Fuße. Den Zehnt aus dieser civitas bezog um 850 das Kl. Hersfeld, doch hatte auch das Kl. Fulda Besitz. Um 910 war die Altenburg zum größten Teil in der Hand eines Herrn (senior) Erwin, dessen Tochter Hatheburg der spätere Kg. Heinrich I. heiratete. Er vereinigte ihren ererbten Besitz mit dem vieler anderer Grundherren und schuf so das umfangreiche Kgs.-

Stadtplan von Merseburg (18. Jh.)

- Domfreiheit
- Marktstadt
- Vorstädte
- Gärten, Wiesen, Grünflächen

1 Alte Burg
2 Ehem. Benediktiner-
 kloster St. Peter
 (und Paul)
3 „Bauhof"
 (Königshof)
4 Königsmühle
5 Schloßgarten
 mit Salon
6 Dom mit Schloß
7 Pfarrkirche
 St. Maximi
8 Pfarr-, sp. Stifts-
 kirche St. Sixti
9 Pfarrkirche St. Viti
10 Stifts-, dann Pfarr-
 kirche St. Thomas
11 Altes Rathaus
12 Gewandhaus
 (Neues Rathaus)
13 Königstor
14 Krummes Tor
15 Neumarkttor
16 Saaletor
17 Sixtitor
18 Gotthardtor

a Marktplatz
b Gotthardstraße
c Breite Straße
d Tiefer Keller
e Johannisstraße
f Obere Burgstraße
g Grüne Straße
h Brauhausstraße
i Ölgrube
k Preußerstraße

gut in Mers. und seiner Umgebung. Noch in dem Verzeichnis der Tafelgüter des Römischen Königs aus dem 12. Jh. steht der Hof M. mit seinen Leistungen an der Spitze aller sächs. Kgs.-höfe. Die Burg versah Heinrich mit einer steinernen Mauer, die sich aber bisher archäologisch nicht nachweisen ließ. Verm. faßte sie den gesamten Burghügel zusammen. Später war M. Mittelpunkt eines sich zu beiden Seiten der Saale erstreckenden Burgwardbezirks. Ob hier die von Widukind v. Corvey genannte »legio Mesaburiorum« ihren Sitz hatte, bleibt zweifelhaft. Nach Thietmar war M. Sitz einer Gft., als deren Grenzen er Wipper, Saale, Salza und Wilderbach (bei → Eisleben) angibt. Der erste namentlich bekannte Gf. war der 932 urkl. bezeugte Siegfried.

Schon zur Zeit Heinrichs I. bestand in M. eine Kgs.-pfalz, deren Speisesaal im Obergeschoß der Kg. nach dem Ungarnsieg von 933 mit Fresken ausschmücken ließ. Die genaue Lage ist unbekannt, doch muß sich die Pfalz zusammen mit dem kgl. Wirtschaftshof (noch um 1550 »Königsvorwerk«) auf dem Burghügel befunden haben, an dessen O.-fuß die Königsmühle liegt. Die Pfalz ist von den dt. Kgg. bis E. der staufischen Zeit immer wieder besucht worden (insgesamt 69 Kgs.-aufenthalte); mindestens 26 Hoftage fanden hier statt. Die höchste Bedeutung erreichte sie in der Zeit Heinrichs II., aber noch im Sachsenspiegel gehörte sie zu den fünf sächs. Pfalzen, in denen der Kg. »echten Hof gebieten« soll. Eine Kirche muß in M. schon in fränkischer Zeit vorhanden gewesen sein. Sie stand wahrsch. am Platze der Petrikirche in der Altenburg, die 1012 bezeugt ist. Bei ihr gründete Bf. Werner (1059—1093) ein Benediktinerkl., doch bestand wohl schon vorher ein Kanonikerstift. Heinrich I. erbaute im S des Hügels eine Johanniskirche in der Nähe des späteren Doms. Sie wurde nach der Ungarnschlacht des Jahres 955, vor der Otto der Große angeblich gelobte, in M. ein dem Hl. Laurentius geweihtes Bt. zu gründen und für dieses ein soeben begonnenes Pfalzgebäude als Kirche ausbauen zu lassen, auch diesem Heiligen geweiht. Doch wurde zunächst nur ein Kollegiatstift errichtet, das erst 968 zum Bt. erhoben wurde. Erster Bf. war der aus dem Regensburger Kathedralkl. St. Emmeram stammende Missionar Boso. Otto II. hob 981 das Bt. auf, 1004 wurde es von Heinrich II. wieder hergestellt. 1009—1018 war Thietmar Bf., dessen Chronik zu den bedeutendsten Gesch.-werken des dt. Ma. gehört. Er begann den Bau eines neuen *Doms,* der 1021 und endgültig 1042 geweiht werden konnte. Ein Um- und Neubau um die M. 13. Jh. beließ das alte Langhaus, das erst 1502/17 durch einen Hallenbau ersetzt wurde. Im Chor befindet sich die bronzene *Grabplatte des Gegenkg. Rudolf v. Schwaben.* Bf. Thilo v. Trotha (1466—1514) erbaute n. des Doms ein bfl. *Schloß,* aus dem das noch vorhandene Schloß hervorging. Während des Investiturstreits schrieb der Kleriker Bruno in M. sein Buch vom Sachsenkriege. In der Dombibliothek fanden sich die berühmten *Merseburger Zaubersprüche.*

Kaufleute wohnten in M. 1004 innerhalb und außerhalb der Burg. Sie müssen schon vor 981 ansässig gewesen sein. Thietmar nennt für diese Zeit auch Juden. Ein verlorenes kgl. Privileg über Markt, Münze und Zoll muß ebenfalls vor 981 liegen (Bestätigung 1004). Eine nichtagrarische Siedlung wird schon vor der Bt.-gründung bestanden haben, wurde aber durch diese wesentlich gefördert. In Betracht kommt für ihre Lage vor allem die Einstraßenanlage im »Suburbium« Altenburg, die später zur Vorstadt herabsank, vielleicht aber auch schon die Burgstraße im Gebiet der späteren Stadt. Diese erscheint als Bürgerstadt (»civile oppidum«) im Gegensatz zu Domfreiheit und Altenburg allerdings erst in der Mers. Bfs.-chronik (1. H. 12. Jh.). Der Stadtplan zeigt den Grundriß einer gewachsenen Stadt Altdtls. Da Bf. Hunold die Sixtikirche auf dem Sixtusberg im S der Stadt erbaut hat, ergibt sich, daß die Stadt damals schon bis dorthin reichte oder doch in diesem Raum einen zweiten Kern besaß. Nach der Bfs.-chronik lag die Kirche innerhalb der Stadt (cis oppidum). Fraglich bleibt, ob die Kirche des Hl. Maximus, die 1347 als *Marktkirche* (forensis ecclesia) bezeichnet wird, schon zur Kaufleutesiedlung in der Burgstraße oder erst zu dem unregelmäßig geformten, wohl mehrperiodigen Marktplatz gehört, dessen A. in die 1. H. 11. Jh. zurückgehen können. Sie muß als die eigentliche Stadtkirche gelten. Eine planmäßige Anlage scheint der Stadtteil um die Gotthardgasse zu sein (um 1100?). Der Raum s. des Marktplatzes und ö. der Sixtikirche, im 16. Jh. einmal als »Neustadt« bezeichnet, wurde wohl schon vor M. 12. Jh. bebaut, denn 1188 erteilte Friedrich Barbarossa dem Bf. Eberhard die Erlaubnis, nicht nur den Markt seiner Stadt bis zur Saalebrücke, die damit erstm. genannt wird, zu erweitern, sondern auch bei der kurz vorher gegründeten *Thomaskirche* jenseits der Brücke einen neuen Markt zu errichten. Hier entstand die Vorstadt Neumarkt; die Stadt griff also damals bereits auf das r. Saaleufer über. Die Ummauerung der l.-saalischen Stadt erfolgte um 1218; die Mauer schloß an die der schon vorher befestigten Domfreiheit an.

Stadtherr in M. war der Bf., doch erscheint noch 1188 ein Bürgerhaus (area civilis) im Besitz des Kgs., gehörte also wohl zur Pfalz. Erst zur Zeit Bf. Friedrichs (1265—1282) ging die Gerichtsbarkeit in der Stadt M. »im Königshof« (»in Merseburg civitate in curia regis«) auf den Bf. über, wurde also wohl während des Interregnums usurpiert. Über die ma. Stadtverfassung weiß man wenig. Rat und Bürgergemeinde (consules et universitas burgensium) werden erstm. 1289 erwähnt. Das Recht zur Erhebung städtischer Steuern lag damals in der Hand der Vollversammlung der Bürger, die auch über den städtischen Wachdienst Verfügungen traf. Ein bfl. Schultheiß tritt 1273 auf. Die Münze war bfl. Wirtschaftlich lebte die Stadt wohl anfangs in erster Linie vom Handel, wurde aber später von → Naumb. und Leipzig zurückgedrängt. *Schl*

Nach dem Tod des letzten kath. M.er Bfs. (1561) setzte sich in der

Stadt die Reform. durch, und die Verwaltung des Stifts ging ständig an einen kursächs. Administrator über. 1562 wurde das Benediktinerkl. S. Peter säkularisiert und zum größten Teil abgebrochen, einschließlich seiner rom. Kirche. In den Jahren nach 1500 wurde der Dom zur spätgot. Hallenkirche mit Netzgewölbe und reich verzierten *Portalen* umgebaut. 1666 erhielt er eine neue *Orgel* mit großem Barockprospekt; 1670 entstand der *Eingang zur Ft.-gruft* in der bis heute erhaltenen Gestalt. Von der Innenausstattung des Domes sind hier zu erwähnen: *Epitaph und Erztumba* mit Flachrelief *des Bfs. Thilo v. Trotha* († 1514) sowie das bronzene *Epitaph des Bfs. Sigismund v. Lindenau* († 1544). Die zwischen 1514 und 1526 entstandene holzgeschnitzte *Kanzel* verbindet Formen der Spätgotik mit denen der Renaissance. Im Zuge der mit der Reform. verbundenen Bildungsbemühungen wurde 1575 das Domgymnasium gegründet.

Das 1478 errichtete *Alte Rathaus* wurde in der Folgezeit wiederholt baulich verändert. Nach Überwindung der starken Schäden, von denen die Stadt im 30jg. Krieg betroffen wurde, setzte eine erneute lebhafte Bautätigkeit und Kunstpflege ein, als 1656 das selbständige Hzt. Sachs.-Mers. gebildet wurde, das jedoch 1738 wieder an das Kft. Sachs. fiel. Das an der Stelle eines älteren Baues um einen quadratischen Hof in spätgot.- und Renaissanceformen errichtete *Schloß* (ca. 1480—1537) wurde im 17. Jh. frühbarock ausgebaut und umgestaltet. Hinter dem Schloß entstand eine *Gartenanlage*, die im N durch einen repräsentativen Pavillon, den sog. *Salonbau* (um 1730) abgeschlossen wird. Im Park *Reiterbild Kg. Friedrich Wilhelms III*. v. Tuaillon.

Nach der Errichtung der preuß. Provinz Sachs. 1815 wurde M. Sitz der Regierung des Regierungsbezirks M. mit ihren verschiedenen Verwaltungsorganen sowie zahlreichen anderen Institutionen. Im Jahre 1825 und dann seit 1835 regelmäßig tagte der Provinziallandtag in M., zuerst im 1782 erbauten *Zech'schen Palais*, seit 1895 in dem für diesen Zweck eigens errichteten aufwendigen *Ständehaus*. M. erhielt den Charakter einer Beamtenstadt. 1832 wurden die Vorstadt Altenburg, die Domfreiheit und der Neumarkt eingemeindet. Um 1820 wurde die z. T. auf das 13. Jh. zurückreichende Stadtbefestigung einschließlich der Stadttore abgetragen. Seitdem M. 1846 Bahnanschluß erhalten hatte, entwickelte sich die Industrie vor den Toren der Stadt, so die 1856 in der Königsmühle eingerichtete Papierfabrik. 1906 begann der Abbau von Braunkohle im Geiseltal. 1916 entstand innerhalb kürzester Zeit das Ammoniakwerk M., die späteren Leunawerke (→ Leuna). 1935 wurden die Bunawerke → Schkopau gegründet, wodurch der M.-er Raum vollends ein Zentrum chemischer Produktion wurde.

Erst durch diesen wirtschaftlichen Aufschwung stieg auch die Ew.-zahl, die 1840 nur 10 000 und 1900 19 000 betragen hatte, rascher an: 1937 betrug sie 34 000, 1964 54 000. Die intensive Industrialisierung trug auch dazu bei, daß hier die sozialen Aus-

einandersetzungen besonders scharfe Formen annahmen und die Stadt z. B. im Brennpunkt der Märzkämpfe 1921 stand. Mit dem Ausbau der Grundstoffindustrie nach dem Zweiten Weltkrieg steht die Gründung der Technischen Hochschule für Chemie (1954) in Verbindung. Nach 1945 wurde M. Sitz der Historischen Abteilung des Zentralarchivs der DDR, das die Archivalien der ehem. brand.-preuß. Zentralverwaltungen enthält.
Die Stadt erlitt 1944 durch Luftangriffe starke Zerstörungen. Der Wiederaufbau ist nahezu abgeschlossen, einschließlich des zerbombten O.-flügels des Schlosses. Im Zusammenhang mit der erforderlichen Ausweitung der Stadt entstanden ausgedehnte Neubauviertel am S.-, W.- und N.-rand. Aber auch der alte Stadtkern erfährt markante Veränderungen, namentlich durch die 1968 einsetzende Altstadtsanierung.
Der Arzt K. A. v. Basedow wirkte 1822—1854 in M. (IV) *Wo*
Kreismuseum, Schloß (Ostflügel). — LV 120, Bd. 2, S. 606—609. — LV 258, S. 251. — WLampe, D. archäologischen Grundlagen d. Entstehung M.s., 1966. — ORademacher, Aus M.s alter Gesch., H. 1—9, 1907—13. — GPretzien, Im Wandel d. Zeiten, Beitrr. z. M.-er Gesch., 1936. — RGünzel, Entwicklung d. Stadt M. b. z. A. 19. Jh., in: LV 140, 2. T., S. 172—176. — WSchlesinger, M. Versuch e. Modells künftiger Pfalzbearbeitungen, in: Dt. Kgs.-pfalzen (Veröff. d. Max-Planck-Inst. f. Gesch. 11/1), 1963, S. 158 ff. — EHerzog, D. ottonische Stadt, 1964, S. 45—53. — FHaesler, D. M.-er Dom d. Jahres 1015, 1932. — ESchubert, PRamm, D. Inchriften d. Stadt M., 1968. — MSteffenhagen, Gesch. d. Stadt M., 1898. — FZollinger, M. (Dtls. Städtebau), 1929. — HJMrusek, M., 1962. — HGSteinberg, M., ein Beitr. z. Stadtgeographie Mitteldtls., 1954. — WZarge, M./Leuna, Kl. Städtereihe 4, 1959

Mettine, Quetzer Berg (Kr. Bitterfeld), ein bei Quetzdölsdorf gelegener *Hügel* (113 m ü. NN) aus älterem Porphyr, verm. vorgesch. Kult- und Begräbnisplatz — zahlreiche Hügelgräber im 19. Jh. abgetragen —, im Gau Zitici (→ Zörbig) war im Ma. Stätte eines Gau- und Landgerichts. 1208 sitzt Gf. Dietrich v. → Brehna dem »communi placito Mettene« vor; Schöffen sind durchweg Leute aus den Bezirken → Landsberg, → Zörbig und → Bitterfeld, womit der Gerichtssprengel umrissen ist. 1209 überweisen die Bgff. v. Giebichenstein (→ Halle) ihr Schloß Spören nebst Zubehör dem Kl. → Nienburg »in loco qui dicitur Mettine«. In späteren Lehnbriefen heißt die Stätte die Meten, die Methe, der Metterberg (so 1532). Noch auf der Karte von Mathias Oeder ist der Berg als »Gericht« verzeichnet. 1557 wird der Steinbruch auf dem Quetzer Berg erstm. erwähnt. (IV) *Ne*
AHetzger, D. vergessene Berg, in: Bitterfelder Kulturkalender 1955, Nr. 3 S. 16 ff.; Nr. 4 S. 17 ff. — HOtto, Feuerspeiende Berge in unserer Heimat, in: ebd. 1957, Nr. 6 S. 10—21

Meyendorf, OT v. Remkersleben (Kr. Wanzleben). 1267 gründeten der → Magd. Domkantor Heinrich v. Gronenberg und sein Bruder Gebhard an der ihnen gehörenden *Pfarrkirche* zu M. ein der Hl. Maria und dem Hl. Andreas, dem Patron der bisherigen

Gemeindekirche, geweihtes Zisterziensernonnenkl. Ob die Stifter aufgrund einer Erbschaft von der Ministerialenfam. v. Meyendorff Inhaber der genannten Kirche gewesen sind, ist schon deshalb fraglich, weil diese Fam. v. M. sich auch nach einem Ort ähnlichen Namens genannt haben könnte. Das 1268 päpstlich bestätigte Kl. kaufte bald die Bauern des Ortes aus und bildete aus deren Höfen eine Eigenwirtschaft von etwa 850 ha. Wenn auch noch der Erwerb von weiteren Kirchenpatronaten und anderen Besitzungen meist in benachbarten Dörfern gelang, so gehörte M. doch zu den bescheideneren Kll. und hat keine bedeutende Rolle gespielt. Beim Beginn der Reform. bestand der Konvent aus 43 Nonnen und 48 Laienschwestern, die meist am alten Glauben festhielten. 1624 bekannten sich allerdings der Propst und die H. der Nonnen zum Protestantismus. Später setzte sich aber die kath. Partei wieder vollständig durch. Die 1610 abgebrannten *Kl.-gebäude* wurden erst A. 18. Jh. durch schlichte Barockbauten und eine *neue Kirche* ersetzt. Etwas aufwendiger und gefälliger fielen nur der *Torbau* und die daran angelehnte *Propstei* aus. 1810 wurde das Kl. von der westphälischen Regierung aufgehoben und sein Besitz verkauft. Er ging später an die durch ihre Rübenzucht bekannte Firma Rabbethge in Klein Wanzleben über. Das j. in Remkersleben eingemeindete Dorf hatte sich vor allem aus Tagelöhnerfam. neu gebildet und besaß A. 19. Jh. kaum über 200 Ew. (I) *Schwi*

LV 624, Bd. 31: Wanzleben, S. 108—115. — GZiegler, in: Nachrichtenbl. d. Landelektrizität Börde, 17, 1938, S. 6—8. — LV 562, Bd. 1, 4, S. 18—24. — MRiemer, D. Einkünfte d. Kl. M. in d. Reform.-zeit, in: LV 47, Bd. 44, 1909, S. 112—125

Michaelstein, OT von Blankenburg/Harz (Kr. Blankenburg/Wernigerode). Schon vor 1136 begannen sich bei einer erheblich älteren, etwa 3 km sw. des heutigen Ortes im sog. Michaelsteiner Grund gelegenen kleinen Michaelkirche Anfänge einer mönchischen Kongregation zu bilden. Diese hatte ihren Platz in unmittelbarer Nachbarschaft der als »Volkmarskeller« bezeichneten, vielleicht schon in frühgesch. Zeit als Kultort benutzten *Höhle.* Die Annahme, daß die an dieser Stelle gelegene Wohnstätte einer Klausnerin (Inkluse) namens Liutbirg, die nach ihrem um 840 erfolgten Tode teilweise als Heilige verehrt wurde, Ausgangspunkt einer Ansammlung gewesen sei, wird von der neueren Forschung bestritten und der Wohnplatz der L. in dem um diese Zeit bereits bestehenden Kl. Wendhausen (→ Thale) gesucht. Doch spricht eine Schenkungsurk. Ottos I. für → Quedlinburg von 956 ganz eindeutig davon, daß L. bei der Michaelkirche gelebt habe. Seit etwa 1136 begannen sich die → Halb. Bff. der sich bildenden Kongregation am M. anzunehmen. Um 1138/39 ging die → Quedlinburger Äbtissin Beatrix II., deren Gebeine später nach M. übergeführt wurden (allerdings fand eine Verwechslung mit Beatrix I. statt. Die Gebeine neuerdings aufgefun-

den) daran, einen förmlichen Konvent ins Leben zu rufen. Sie veranlaßte ihren zum Eintritt als Konverse geneigten Ministerialen Burchard zur Bereitstellung der materiellen Grundlagen für den Aufbau eines Kl. Um 1141 sollen Zisterziensermönche aus dem niederrheinischen Kl. Altenkamp die Organisation übernommen haben. In einem Privileg Papst Eugens II. von 1151 wird die Neugründung eindeutig als Mitglied des genannten Ordens bezeichnet. Wenig später muß die Verlegung von dem ungeeigneten Felsen Michaelstein an die j.-ige sehr viel vorteilhafter am Talausgang gelegene Stelle erfolgt sein, die bisher ein Wirtschaftshof des werdenden Kl. eingenommen hatte. Da der Orden grundsätzlich von jeder Aufsicht eines Vogtes befreit war, gelang es dem Stift Quedlinburg und seinen Stiftsvögten nicht viel mehr als eine Art von lockerer Schutzherrschaft über M. aufrecht zu erhalten. Später gehörte M., schon wegen seines nicht sehr umfangreichen Besitzes, nicht zu den bedeutenderen Zisterzienserkll. Nur in d. früher seenreichen Umgebung v. → Aschersleben scheint sich M. vor allem von seinem Kl.-hof Winningen aus an größeren Meliorationsarbeiten beteiligt zu haben. Im Bauernkrieg wurde M. 1525 von den Aufständischen besetzt, geplündert und die Kl.-kirche fast ganz zerstört. Als daraufhin die Gff. v. → Blankenburg-Regenstein den Schutz des Kl. übernehmen wollten, griff der Hz. v. Sachs. als Vogt von Quedlinburg ein. Trotzdem führten 1544 die Blankenburger in M. die Reform. ein und bemächtigten sich dann der Besitzungen des Kl. Später dienten die Gebäude, abgesehen von Restitutionen des bisherigen Ordens während des 30jg. Krieges, einer evg. Kl.-schule oder einem bis 1807 bestehenden braunschw. Predigerseminar. Vom Kl. sind nur die relativ schlichte *Klausur* und die Wirtschaftsräume ohne die frühere Kirche erhalten. (III) *Schwi*

LV 630, Bd. 6, S. 157—181. — AGeyer, Gesch. d. Cisterzienser-Kl. M., o. J. — OMenzel, D. Leben d. Liutbirg, in: LV 22, Bd. 13, 1937, S. 78—89. — WGrosse, D. Kl. Wendhausen, sein Stiftergeschlecht u. s. Klausnerin, in: LV 22, Bd. 16, 1940, S. 45—76

Mildensee, OT v. Dessau (Stadtkreis Dessau). 1933 wurden die Dörfer Scholitz, Dellnau und Pötnitz zur Gemeinde M. zusammengefaßt (1930—33 und nach 1945 in → Dessau eingemeindet). Von ihnen verdient das dem Namen nach ursprünglich slaw. P. Aufmerksamkeit wegen seiner im j.-igen Bau noch weitgehend erhaltenen rom. *Kirche*. Diese wurde 1198 von Erzb. Rudolf v. → Magd. unter dem später abgekommenen, erst 1933 zu neuem Leben erweckten Namen M. zur Pfarrkirche erhoben. Hier befand sich der Archidiakonatssitz für den ö. der Mulde gelegenen Teil der Diözese Magd. Der Ort besaß wahrscheinlich aus diesem Grunde damals Marktrechte. 1178 und 1218 wird er in dieser Eigenschaft als Besitz des Kl. → Nienburg genannt. Im Zusammenhang mit dieser kirchlichen Stellung entwickelte sich hier nach 1198 eine 1209 erstm. hervortretende Propstei mit einem kleinen

Konvent, die aber bereits 1233 an die St. Veitskirche in Nienburg/Saale verlegt wurde. Dort bestand das Stift weiter bis zur Reform. Sein aus den Magd. Domherren entnommener Propst war während des späteren Ma. weiterhin Archidiakon von Mildensee. Das nunmehrige Pötnitz sank dagegen später zur Bedeutungslosigkeit herab. Die Kirche wurde E. 18. Jh. restauriert und mit einem *Vierungsturm* nach englischem Vorbild versehen.

LV 628, Bd. 2, 1: Kr. Dessau-Köthen, S. 225—232 (IV) *Schwi*

Milow (Kr. Jerichow II / Rathenow). Hartwich v. Stade schenkte dem Erzbt. Magd. 1145 »Milowe cum toto burchwardo«. Die strategisch wichtige am Zusammenfluß von Stremme und Havel gelegene Burg muß wohl an der Stelle des späteren Gutes im Winkel beider Flüsse gesucht werden (hier Scherbenfunde aus dem 11./12. Jh.). Das Verhältnis M.s zum Erzbt. ist für die Folgezeit unklar, denn 1162 urkundet ein Gernot v. M. als Zeuge Albrechts d. Bären.
1385 wird M. von Erzb. Albrecht IV. stark befestigt. 1413/14 plündern die Quitzows M. und nehmen den Schloßvogt v. Tresckow gefangen. 1433 erwirbt die Familie v. Tresckow M. vom Erzstift; im Vertrag von Zinna 1449 werden »Sloss und Bleck« als erzstiftisch anerkannt. Bis 1754 war M. ein Tresckowscher Flecken mit der Zollstelle (1533), für den 1553—1660 ein Schöppenbuch geführt wurde. Die *Pfarrkirche* von 1695—1702 enthält eine *bemalte Decke* mit singenden und musizierenden Engeln in siebzig Feldern und zahlreiche *Grabdenkmäler* der Tresckows. 1754 wird M. von Pz. Moritz v. Anh. erworben. An diese Zeit erinnern das Kolonistendorf Leopoldsburg später OT Neu.-M. (1770 reformierte Gemeinde), das Vorwerk Neu-Dessau, auch mit Kolonistenhäusern, und die von Pzn. Wilhelmine gestiftete Kolonie Wilhelminental. Noch 1820 besaßen die Amtsuntertanen von M. nur 394 der 4800 Morgen der Flur; einen Ausgleich bot die Schifferei. In klassizistischer Zeit entstand das *Gutshaus* (j. Jugendherberge). (II) *Rö*

LV 624, Bd. 21: Krr. Jerichow, S. 338 f. — LV 73, Bd. 9: Wüstungskde. d. Krr. Jerichow, S. 334 f. — JHerrmann, Vorgesch. Burgwälle Groß Berlins u. d. Bez. Potsdam, 1960, S. 19 f.

Der **Mittellandkanal** bildet j. ein ganzes System von Schiffahrtswegen mit einer Tragfähigkeit für Kähne bis zu 1000 to., das seit 1938 den Rhein mit der Weser und der Elbe und damit dem o.-dt. Strom- und Kanalsystem verbindet. Seine Fertigstellung hat wesentlich zu einer Umschichtung der wirtschaftlichen Verhältnisse mancher Gebiete W.-, N.- und Mitteldtls. geführt (Salzgitterwerke, Volkswagenwerk Wolfsburg). Heute besitzt der M. außerdem vor allem für die Versorgung Westberlins mit Massengütern und den Handelsaustausch mit Mitteldtl. große Bedeutung. Seine Sperrung wurde daher bereits mehrfach von den ö. Machthabern als politisches Druckmittel benutzt. Die bereits im

ausgehenden 16. Jh. von Hz. Julius v. Braunschw. betriebenen Pläne zu einer Schiffahrtsverbindung zwischen Weser und Elbe (→ Großes Bruch) wurden erneut 1856 im Ruhrgebiet in stark erweiterter Fassung aufgegriffen, als die aufblühende Industrie sich nach günstigen Absatzmärkten umzusehen begann. Bei der Ausarbeitung der Projekte standen sich in Sachs.-Anh. bald Pläne für eine s. Linienführung, die über Oker, Großes Bruch, Bode und Saale gedacht war, und eine n. gegenüber, die von Hannover über Gifhorn, → Oebisfelde und dann der Ohre folgend auf → Wolmirstedt verlaufen sollte. Die seit 1877 in ein weiteres Stadium tretenden Planungen der preuß. Regierung bevorzugten im sachs.-anh. Bereich zunächst die zwar längere und schwierigere s. Kanalführung, da sie durch industriell weiter entwickelte Gebiete führte. Alsbald stießen aber die gesamten Pläne der Regierung im Parlament auf den erbitterten Widerstand der meist konservativen Vertreter der O.-provinzen unter Führung des Gf. Limburg-Styrum, die eine Bevorzugung der w. Großindustrie zuungunsten der o.-dt. Landwirtschaft befürchteten. Nachdem 1892 allein die Verbindung zwischen Dortmund und der Ems begonnen worden war, die 1899 fertiggestellt werden konnte, erreichte die Regierung nach zwei vergeblichen Anläufen von 1899 und 1901 im Jahre 1905 die Zustimmung des preuß. Landtages nur noch für die Fortführung der Arbeiten bis Hannover. Es kam darüber zu heftigen Konflikten mit den Konservativen im Landtag und zum indirekten Eingreifen Ks. Wilhelms II. Er ließ alle Abgeordneten, die als Beamte gegen die Vorlage gestimmt hatten, in den Ruhestand versetzen. Auch der Rücktritt des Finanzministers v. Miquel stand mit dem Scheitern der zwei Kanalvorlagen 1901 im Zusammenhang. Der im allgemeinen der N.-linie folgende Teil des Kanals war 1916 betriebsfertig. 1918 nahm man als Arbeitsbeschaffung zunächst die Fortführung bis Peine in Angriff und erst 1920 wurde die Fertigstellung des Anschlusses an die Elbe bei Wolmirstedt beschlossen, so daß der Kanal 1938 mit der Vollendung des Schiffshebewerks → Magd.-Rothensee sein Ziel wenigstens grundsätzlich erreichte. Der direkte Anschluß mit Hilfe einer Brücke über die Elbe an den Elb-Havel-Kanal (Ihlekanal 1872, → Plauer Kanal 1746, Havelkanalisation 1891) blieb allerdings bis heute unvollendet. Ebenso kam der sog. S.-flügel nach Leipzig durch die Kanalisierung der Saale nur teilweise zur Ausführung. (I/II) *Schwi*

Der M., hg. v. Reichsverkehrsministerium, 1938. — HHorn, D. Kampf um den Bau d. M., 1964

Möckern (Kr. Jerichow I / Burg) liegt auf einer schwachen Erhöhung im ehem. Sumpfgebiet der Ehle. Hier kreuzte sich früher eine der von → Magd. nach Brand. führenden Straßen mit einer anderen, die von → Burg nach → Zerbst zog. Schon 948 und 965 befand sich »Mokrianici« unter den Burgwarden, deren Zehntabgaben dem jungen Moritzkl. in Magd. zuteil wurden. Ob es

sich hier um den Vorort des slaw. Gaus Moraciani handelte, bleibt unsicher, zumal das Brückenkopfgebiet ö. Magd. wohl schon seit karolingischer Zeit und verm. auch noch nach dem Slaw.-aufstand von 983 unter dt. Einfluß geblieben zu sein scheint. Das zeigt eine Urk. von 992, durch die das Kl. → Memleben einige Orte in den Burgwarden M. und → Biederitz bekam. Könnte man auch noch zweifeln, ob dieser Tausch wirklich realisiert worden ist, so spricht die Bewahrung des Lorenzpatroziniums der späteren *Stadtkirche* doch für eine von der Ottonenzeit her erhaltene dauernde Tradition in M. Seit dem 12. Jh. waren offenbar die Mgff. v. Brand. im Besitz von M., denn sie mußten es 1196 mit ihren sonstigen Besitzungen dem Erzbt. Magd. auflassen. Während ihre anderen Güter ihnen vom Erzb. als Lehen zurückgegeben wurden, scheint M. davon ausgenommen worden zu sein. Weil bald danach die Gff. v. → Arnstein im Besitz von M. erscheinen, wird daher j. angenommen, daß dies aufgrund von älteren Ansprüchen des Stifts → Quedlinburg geschehen sein müsse, dessen Vogtei in der Hand der genannten Gff. war. Jedenfalls waren die Arnsteiner seit M. 13. Jh. Herren von M., während die Oberlehnsherrschaft von Quedlinburg über den Ort erst für 1376 belegt ist, um damals an Brand. überzugehen. Allerdings war M., das nunmehr als Amt (»districtus«) bezeugt ist, von den Gff. mehrfach verpfändet. So kam es 1381 von den v. Alvensleben als Pfand an das Erzbt. Magd., das es 1390 dem Magd. Domkapitel überließ. Auch das Domkapitel nahm weitere Verpfändungen vor. Bei dieser komplizierten Rechtslage kam es seit 1451 zu Prozessen mit den Gff. v. Arnstein-Lindow, welche ihre oberherrschaftlichen Ansprüche 1472 durchsetzen konnten. Und zwar verzichtete der Kf. v. Brand. auf seine Ansprüche zugunsten der Erzbb. v. Magd. Diese belehnten die Gff. v. Lindow, welche wiederum das Domkapitel als Lehnsinhaber einsetzten, das seinerseits den Besitz verpfändet hatte. Inhaber waren praktisch verschiedene Adlige wie die v. Randow und v. Zeemen. Nach dem Aussterben der Gff. 1524 wurde M. der Baumeisterei des Domkapitels übergeben. Auf eine vorübergehende Eigenverwaltung als domkapitularisches Amt folgten erneut verschiedene Adlige als Afterlehnsleute, so 1573 die v. Barby, dann die v. Stammer, Mynsinger v. Frundeck, 1637—1646 domkapitularische Eigenverwaltung, 1710 v. Münchhausen und schließlich seit 1742 die Frh. (später Gff.) vom Hagen. Diese aus dem Eichsfeld stammende Fam. war bis 1945 hier angesessen.

Grundlage dieser Entwicklung war die ö. des Ortes gelegene *Wasserburg*, von der der große *Bergfried* (11×11 m, 5 Geschosse) mit späterer Barockhaube und die Wassergräben erhalten sind. Nach Zerstörung der Wohngebäude im 30jg. Krieg wurde wohl erst von den vom Hagen 1742 ein barocker Neubau errichtet, der M. 19. Jh. in gotisierenden Formen umgebaut wurde (j. Filialarchiv des Staatsarchivs Magd.). An die ehem. Burg, mit der noch vier Burgmannenhöfe im Zusammenhang standen, schließt

sich im SSW die Stadt an. Es handelt sich um eine elliptische, ziemlich unregelmäßige Anlage mit Straßenmarkt, an dem das *Rathaus* (Barockbau von 1700 durch Neubau von 1894/95 ersetzt) liegt. M. besaß Gräben und war seit dem späten Ma. ummauert. Es hatte drei Stadttore, von denen ein Rest des *Turmes des Zerbster oder Gretzer Tores* erhalten ist. Eine Vorstadt entstand zu Beginn der Neuzeit vor dem Magd. Tor. Die ursprünglich basilikale Stadtkirche St. Laurentii mit breitem *Turm* aus Feldsteinen wurde 1581 umgebaut. Mehrere Brände zu Ausgang 17. Jh. und 1842 haben das Stadtbild offenbar stark verändert. M. besaß E. des Ma. kaum viel mehr als 600 Ew. und hat sich seither nur in bescheidenem Maße weiterentwickelt. Ein Rat der dem Amt M. unterstellten Mediatstadt wird erst 1470 erwähnt. In dem Ackerbürgerstädtchen spielten das Brauwesen und Krammärkte eine gewisse Rolle. Nach dem Bahnanschluß 1892 kamen eine Stärkefabrik, Dampfmühle und Sägewerke hinzu. Bei M. spielte sich am 5. 4. 1813 ein Teil der Kämpfe der vorrückenden Preuß. und Russen mit der Besatzung der Festung Magd. ab (→ Dannigkow). (II) *Schwi*

GAvMülverstedt, Antiquitates Mockeriana, in: LV 47, Bd. 4, 1869, S. 193 bis 202. — EReibstein, Eine Beschreibung d. Amtes M. a. d. Jahre 1640, in: LV 47, Bd. 40, 1905, S. 220—242. — LV 624, Bd. 21: Krr. Jerichow, S. 338 ff. — LV 73, Bd. 9: Wüstungskde. d. Krr. Jerichow, S. 335 f. — LV 120, Bd. 2, S. 609—611. — LV 258, S. 923. — LV 241, Bd. 1, 60 f., Abb. 115, 116, 118. — LV 416, S. 559. — LMeinhardt, D. Schlacht bei M., 5. 4. 1813, 1913

Molmerswende (Kr. Mansfelder Gebirgskreis/Hettstedt). Das jetzige Dorf entstand als Neugründung durch Gf. Johann v. der Asseburg unmittelbar w. der älteren Rodungssiedlung gleichen Namens (1136 Averoldeswende?) im 10. Jh. In M. wurde am 31. 12. 1747 als Sohn des Pfarrers Johann Gottfried Bürger der Dichter Gottfried August B. geboren. Er durchlebte hier eine freudlose Kindheit in einem bildungsarmen Elternhaus, bis er 1759 zu seinem Großvater Bauer nach → Aschersleben übersiedelte, um das dortige Stephaneum zu besuchen. Die Verführung der Pansfelder Pfarrerstochter Johanne Margarete Kutzbach 1757 durch ihren Oheim Friedrich K. (Amtsnachfolger Ihres Vaters), ferner die Aussetzung eines Kindes vor dem Schlosse → Falkenstein gab nicht nur zu späteren Vermutungen des Volkes über die Vaterschaft, sondern auch zu dem Gedicht Bürgers »Des Pfarrers Tochter zu Taubenhain« (= Pansfelde b. M.) Anlaß. H. Pröhle hat (in: Vom Fels zum Meer 1893, S. 311) versucht, alle ihm bekannt gewordenen Personen, Orte u. Nebenumstände historisch zu untermauern; ihm ist M. Trippenbach unter Vorlage des aktenmäßig Nachweisbaren entgegengetreten und hat die in dem Gedicht enthaltene Behauptung zurückgewiesen, ein »Junker von Falkenstein« sei der Vater des Kindes gewesen (*Denkmal* für den Dichter 1903). (III) *Ne*

MTrippenbach, Zur Gesch. v. Burg F. in: LV 41, Bd. 44, 1911, S. 109—111. — Ders., Asseburger Familiengeschichte. 1915

Morungen (Kr. Mansfelder Gebirgskreis/Sangerhausen). Das Dorf umgeben drei mal. Burganlagen. Die *Burg Altmorungen* liegt auf einer Klippe am S.-hang des Bornberges, w. des Ortes. Die kleine, fast rechteckige Anlage, von der noch Reste der *Umfassungsmauer* erhalten sind, wird durch einen Graben mit davor gelegtem Wall geschützt. Dicht ö. der Burg Altmorungen liegt eine weitere, urkl. nicht genannte Anlage auf einer Klippe, die von einem *Graben mit* vorgelagertem *Wall* an drei Seiten umgeben ist. Die *Burg Neu-Morungen* befindet sich auf einem w. vorspringenden Bergsporn hart n. des Dorfes, 1266 erstm. erwähnt. Teile der *Umfassungsmauer* und des *Bergfriedes* sind erhalten. Es handelt sich um eine kleine ovale Hauptburg mit Vorburg, die durch Halsgräben voneinander und vom Berg getrennt sind. S-T
Der am Fuße des Giebichenberges liegende Ort wird als »Morunga« erstm. im Hersfelder Zehntverzeichnis vom E. 9. Jh. erwähnt. Er ist als Heimat des Minnesängers Heinrich v. M. (um 1150 bis um 1220) bekannt geworden. Diese Herren v. M. waren verm. Reichs- bzw. gfl. Burgmannen auf Alt-M. Diese *ältere Burg*, in Resten noch erkennbar, liegt 0,8 km w. des heutigen Dorfes über dem wüsten Dorf (Alt-)Morungen, während die Trümmer der *Burg (Neu-)Morungen* sich auf einem Bergvorsprung ö. über dem Dorfe erheben.
In der 2. H. 11. Jh. gab Gf. Goswin der Ä. v. Leige (fraglich, ob das benachbarte Groß-Leinungen oder Leiba; 1400: Leyge, Kr. Mers.) seiner mit dem Gf. Wiprecht (I.) v. Groitzsch vermählten Tochter Sigena u. a. M. nebst Zubehör als Mitgift. Mittelpunkt dieses Gebietes war Alt-M. Als Wiprecht II. als Gefangener Ks. Heinrichs V. auf Hammerstein a. Rh. saß, löste sein Vater ihn mit der Überlassung M.s und anderer Güter an das Reich aus; Gf. Hoyer v. Mansfeld wurde mit M. belehnt. Als dieser aber am 11. 2. 1115 am → Welfesholz im Kampf gegen Wiprecht d. J. fiel, kam M. wie andere Harzburgen wieder in wipertinische Hand. Nach dem örtlichen Befund ist es ziemlich sicher, daß die sehr regelmäßig gestaltete Sachsenschanze auf dem Sachsenkopf 1 km n. (Neu-)M. aus der Zeit der kriegerischen Wiedergewinnung M.s stammt. Die nächsten Besitzer M.s sind Mgf. Heinrich v. Groitzsch (1135), schließlich auf dem Erbwege Gf. Rabodo v. Abensberg. Dieser verkaufte M. 1157 an Ks. Friedrich I., der die Herrschaft zum Reichsgut erhob. In dieser Zeit scheint die Burg (Neu-)M. erbaut worden zu sein; 1290 wird erstm. Burchardus de M., wohl als Bgf., genannt. Wie M. (um 1320 oder vorher) in die Hände der Lgff. v. Thür. gelangt ist, bleibt ungewiß. 1323 bzw. 1326 werden die Gff. v. → Mansfeld und die v. Honstein gemeinsam mit M. belehnt, doch gelangt der Honsteiner Anteil 1408 erblich an die Gff. v. Mansfeld. Verpfändungen und Teilungen, letztere auch mit den dem Hause Mansfeld verschwägerten Gff. v. → Stolberg sowie der Mansfelder Gff. untereinander wechseln in der Folgezeit unaufhörlich; Reste des besonders an Wäldern reichen Besitzes blieben bis E. 16. Jh. in stolbergischer Hand. 1484 sahen

sich die Mansfelder gezwungen, die ihnen gehörige H. der Herrschaft vom Hause Sachs. zu Lehen zu nehmen. 1505/6 geht ganz M. durch Kauf an Gf. Gebhart v. Mansfeld-Mittelort über. 1563 wird die Herrschaft an Asche v. Holle verkauft und nach vielfachem Besitzwechsel werden 1655 Burg und Dorf in verwüstetem Zustande an den Generalleutnant, späteren dänischen, dann kursächs. Feldmarschall Ernst Albrecht v. Eberstein veräußert. Nach 1871 erbaute Frh. v. Eller-Eberstein das neue *Schloß* im Dorfe (j. Erholungsheim). (III) *Ne*

LFvEberstein, Hist. Nachr. ü. Gehofen u. d. Ämter Leinungen u. M., 1891. — LV 385, Bd. 3/4, S. 148—157. — LV 624, Bd. 19, S. 170—178. — GAvMülverstedt, Des Minnesängers Heinrich v. M. Heimat u. Geschlecht, in: LV 41, Bd. 13, 1880, S. 440—476. — EBlümel, Generalfeldmarschall Ernst Albrecht v. Eberstein, in: LV 50, Bd. 8, 1894, S. 133—139. — FSchmidt, D. obersächs. Ministerialgeschl. v. M., in: LV 41, Bd. 32, 1899, S. 537—613. — Ders., D. obersächs. (südharzische) Ministerialgeschl. v. M., in: LV 41, Bd. 33, 1900, S. 165—321. — LV 258, S. 298 f. — LV 239, Bd. 1, S. 120 f., Abb. 367—374. — LV 240, S. 256—259. — LV 632 (Ha.) S. 299

Mosigkau, OT v. Dessau (Kr. Dessau-Köthen/Dessau). Der slaw. Burgwall auf einer in das Elburstromtal hineinreichenden Düne (Nachthainichte) mit mittel- und spätslaw. Scherben (Museum Köthen und Dessau) wurde durch Kiesabbau zerstört. S-T
Es ist sehr fraglich, ob mit dem 956 erscheinenden »Musischi« dieser nach 1945 nach → Dessau eingemeindete Ort gemeint ist, dagegen dürfte das 1272 genannte »Moscove« mit ihm identisch sein. Im 14. Jh. nannte sich eine hier wahrsch. auch angesessene Adelsfam. nach M. 1389 ging M. in den Besitz des anh. Ft.-hauses über, das im 17. Jh. auch einen bisher im Besitz der v. Wülcknitz in → Biendorf befindlichen Sattelhof erwarb. Im späteren 17. Jh. befand sich das bisherige Ft. Vorwerk allerdings wieder nacheinander im Besitz verschiedener Bürgerlicher, von denen es erst Ft. Leopold v. Anh.-Dessau 1742 zurückkaufte und seiner Tochter Anna Wilhelmine schenkte. Für sie wurde wohl nach Entwürfen Knobelsdorffs von 1752—1757 durch einheimische Baumeister das *Schloß* errichtet, das zu den reizvollsten Bauten dieser Art in Sachs.-Anh. gehört (j. Museum). Seine noch zum größten Teil erhaltene, sehr geschmackvolle *Inneneinrichtung im Rokokostil* besteht u. a. aus einer zumeist aus Werken weniger bedeutender holländischer Meister zusammengesetzten *Gemäldegalerie.* Zusammen mit dem Bau wurde auch der gut erhaltene *Park* von Christoph Friedrich Brose begonnen. Aufgrund des Testaments der 1780 verstorbenen Besitzerin richtete man damals im Schloß ein adliges Damenstift ein, das bis nach 1945 bestand.
(IV) *Schwi*

Staatliches Museum Schloß Mosigkau. —LV 12, S. 295. — LV 258, S. 214. — LV 628, Bd. 2, 1: Kr. Dessau-Köthen, S. 233—247. — WPflug, Schloß M., eine bau- u. kunstgesch. Studie, Diss. Dresden 1952 (Masch.)

Mücheln, OT v. Wettin (Kr. Saalkreis). Der Ort, dessen Name für slaw. gehalten wird, erscheint erstm. 1271 als Müchele; Gero,

Komtur des Tempelherrenhofes in M., ist Zeuge einer Urk. Ursprünglich wohl eine Wasserburg auf der Grundlage einer slaw. Anlage, dann Sitz eines verbreiteten und auch in → Halle im ma. Patriziat verwurzelten Ministerialengeschlechts, schenkte Gf. Dietrich I. v. → Brehna-Wettin 1240 seinem Sohne, dem Tempelritter Dietrich II., das Gut M. nebst dem nahen Döblitz. Daraus wurde alsbald eine Kommende dieses Ritterordens. In das E. 13. Jh. fällt der Bau der noch erhaltenen, aber zweckentfremdeten und ziemlich verwahrlosten *Tempelritterkirche U. L. Frauen* auf dem Gutshof, eines Werkes allerersten Ranges der Frühgot. (turmlos, einschiffig mit dreiseitigem Chor, im Innern einst reich bemalt). In ihr befand sich noch 1750 die Altartafel von St. Laurentius auf dem Neumarkt vor Halle. Die Kirche diente 1750 dem Gottesdienst. Die Vernichtung des Templerordens traf auch seine Komtureien im Erzbt. → Magd. Im Mai 1308 befahl Erzb. Burchard III. die Verhaftung der Tempelritter und die Beschlagnahme ihrer Güter. Doch gestaltete sich im Erzbt. ihr Schicksal günstiger als anderswo. Die Komturei kam an den Augustinerorden der hl. Märtyrer v. d. Buße (Sitz St. Marcus in Krakau) und wurde fortan von einem Prior und einem Ordensbruder samt Hörigen und Knechten verwaltet, übrigens in vortrefflicher und den Besitzstand mehrender Weise. Die Kirche galt als Wallfahrtsziel. Nach dem Niedergang des Kl. unter dem letzen Prior Peter Strumendorf verkaufte Erzb. Ernst (1476—1513) das devastierte Gut an das Augustinerstift zu St. Moritz in Halle. Mit der Errichtung des Neuen Stifts zu Halle 1520 kam es an dieses. Es wurde aber schon 1534 an den erzbl. Kanzler Christoph Türck (→ Conradsburg) veräußert. Die weiteren bürgerlichen Besitzer wechselten sehr häufig (j. LPG). (IV) *Ne*

LV 449, Bd. 2, S. 925—934. — LV 451, Bd. 2, S. 32—41. — KHeine, Erzb. Burchards III. Gewalttätigkeiten gegen d. Tempelritter d. Erzbt. Magd., in: Heimatkal. f. Halle u. d. Saalkr., 1911, S. 41—49. — LV 624, NR Bd. 1: Halle u. d. Saalkreis, S. 530—538. — LV 632 (Ha.) S. 490 f.

Mücheln (Kr. Querfurt/Merseburg) ist an der Geisel, am w. Rande des Braunkohlenindustriegebietes Geiseltal gelegen. Es stellt eine Hangsiedlung an einem Altwege von → Freyburg nach → Halle dar. Im Hersfelder Zehntverzeichnis von etwa 890 ist »Muchilidi« die Siedlung, »Muchileburg« die »urbs«, die 979, als Ks. Otto II. sie bzw. ihren Zehnt von Hersfeld zugunsten Kl. → Memlebens eintauschte, auch »Muchunlevaburg« heißt. Es ist schwer zu entscheiden, ob die jh.-langen Beziehungen M.s und seiner Umgebung zum Bt. Bamberg mit dem Schenkungsakt der Ksn. Agnes, Gemahlin Ks. Heinrichs III. (→ Burscheidungen), zusammenhängen, oder ob Agnes v. Weimar, Gattin des Pfalzgf. Friedrichs I. (→ Goseck), die Schenkerin war. Zahlreiche Bamberger Burgmannen nannten sich fortan nach dem Ort. Vor seiner Missionsreise nach Pommern weilte Bf. Otto v. Bamberg 1124 und 1128 auf seinen Gütern Scheidungen und M., um hier und in

Halle die materiellen Vorbereitungen für seine Expedition zu treffen. Auf frühe Bamberger Beziehungen deutet auch die Tatsache hin, daß M.s *Pfarrkirche* (ehem. Burgkirche und Urpfarrei) dem hl. Jakobus geweiht ist (in Bamberg St. Jakob 1073—1109); daß weiter in geringer Entfernung das Dorf St. Michel eine Michaelskirche aus dem 12. Jh. besitzt, überhaupt wohl eine Gründung Ottos ist, in Anlehnung an seine Bamberger Lieblingsstiftung; daß endlich zwischen beiden Orten das Dorf St. Ulrich liegt, dessen Kirche wie der Ort selbst von dem Freunde Ottos, dem Priester Udalrich v. St. Egidien zu Bamberg, den Namen erhielt, wenn dabei auch an den kanonisierten Bf. Ulrich v. Augsburg gedacht sein sollte. Bambergische Lehnsgüter in beiden Orten werden noch 1485 und 1497 erwähnt.

Während die Burg A. 14. Jh. ihre Bedeutung verlor, gedieh der Ort nach mancherlei Verwicklungen, in denen 1320 das Haus Wettin obsiegte. Denn 1350 gab Mgf. Friedrich der Strenge dem Ort Stadtrecht und 1457 das Recht, alle Kretschams in der Bannmeile niederzulegen, wozu 1590 Hz. Johann Georg noch das Recht des Hopfen- und Pechhandels fügte. Auch war M. mit Mauern, Türmen und Toren befestigt und Platz eines Landgerichtsstuhles. So konnte die Stadt sich 1574 ein für ihre Größe recht aufwendiges *Rathaus* im Stile bester mitteldt. Renaissance leisten, ein Schmuck des durch Brände (1450, 1631 und dann noch 8mal von 1718—1782) hart mitgenommenen Ortes, der seine politischen Schicksale sonst immer mit → Freyburg teilte. Die Reform. fand 1539 Eingang. M. hatte 1779 nur 500 Ew., deren Zahl in den folgenden 100 Jahren nur langsam stieg, bis die schon 1819 umgehende Braunkohlengräberei (Bauerngruben), besonders seit der Entdeckung der beispiellosen Mächtigkeit der Lagerstätte A. 20. Jh., und dank des Einsatzes zunächst provinzialen Großkapitals sich auch auf M. auswirkte. Ganze Dörfer mußten dem Tagebau weichen. Ihre Bewohner wurden in und um M. neu angesiedelt, während das Geiseltal selbst sich in ein einziges Industrierevier verwandelte; 1939 hatte M. mit Eingemeindungen 11 200 Ew.

Das nahe ehem. *Rittergut St. Ulrich* mit einem aus den vier historischen Stilen gemischten *Wasserschloß* gehörte bis 1945 der Fam. v. Helldorf (j. Tierzuchtgut). (IV) *Ne*

LV 139, Bd. 6, S. 576 ff. S. 481; Bd. 3, S. 63. — LV 624, Bd. 27, S. 158—163; S. 156 f.; S. 280 f. — LV 120, S. 612 f. — OWunder-Völker, E. Beitr. z. Gesch. d. Stadt M., 1877 — OKüstermann, Z. Gesch. d. Stadt M. u. Umgebung, in: LV 41, Bd. 31, 1898, S. 57—120. — LV 258, S. 252, S. 439

Mückenberg, OT v. Lauchhammer (Kr. Liebenwerda / Senftenberg). Das 1278 zuerst erwähnte Dorf war bis E. 14. Jh. Sitz der adligen Fam. Schaff (=Schaffgotsch) und gehörte seit 1382 als Mittelpunkt einer kleinen Grundherrschaft zur Mgft. Meißen. Das äußerlich einfache, reizvoll gelegene, mit gediegenem Schmuck ausgestattete Schloß wurde 1737 erbaut und brannte 1945 ab. Detlef Karl Graf v. Einsiedel legte als Besitzer von M.

um 1800 eine Wollspinnerei und Tuchmanufaktur an, wofür die Wolle aus der großen herrschaftseigenen Schäferei Bockwitz stammte. Der Ort galt am A. 19. Jh. als Flecken, früher hatte man ihn gar als »Stadt« bezeichnet.
1825 zählte er 586 Ew. 1898 begann auf dem Boden der Herrschaft M. die Braunkohlenförderung mit der Eröffnung der Grube Milly in Bockwitz. Im 20. Jh. wurde M. in den Bereich der Industriegemeinde → Lauchhammer einbezogen, in der es schließlich aufging. (V a) *Bla*
LV 441, S. 75 ff. — KFitzkow, Menschen u. Gesch. aus d. „Ländchen", Heimat-Kal. Liebenwerda, 1961, S. 75 f. — LV 655

Mühlberg (Kr. Liebenwerda). Im Zuge der hochma. dt. O.-bewegung müssen die wettinischen Ministerialen und späteren Herren v. → Eilenburg in der 2. H. 12. Jh. an der Stelle des späteren M. Fuß gefaßt haben, wo sie bei einem wichtigen Straßenübergang über die Elbe nach O (von → Belgern nach Großenhain und → Ortrand, Salzstraße von → Halle nach O) als Vögte auf einer dicht am Fluß gelegenen, 1272 als »castrum« bezeugten meißnischen Burg saßen. Nachdem es wohl schon um 1200 zur Entstehung einer an der W.-O.-Straße aufgereihten Stadt unter eilenburgischer Stadtherrschaft (»oppidum« um 1230) mit einer Leonhardskirche gekommen war, gründeten sie kurz vor 1228 am O.-rande der Stadt ein Zisterzienser-Nonnenkl. als Hauskl. und Grablege des Geschlechts. Es wurde bald nach seiner Gründung vom Mgf. und anderen adligen Fam. der Umgebung reich dotiert und brachte bis A. 15. Jh. einen umfangreichen Besitz unter seine Grundherrschaft. Wahrsch. 1250—70 gründete das eilenburgische Vasallengeschlecht v. Pack, das sich seit 1280 auf der Burg M. nachweisen läßt, s. der Altstadt eine Neustadt, die sich besser entwickelte und deren *Marienkirche* zur eigentlichen Stadtkirche wurde, da die altstädtische Kirche nach der Kl.-gründung eingegangen war. Im 13. Jh. gab es in M. eine Münze der Herren v. Eilenburg. Bei der Nennung als »civitas« 1295 wurden Alt- und Neustadt noch unterschieden, 1304 besaßen die v. Pack die Herrschaft über beide Städte, die 1346 rechtlich vereinigt wurden, baulich aber weiterhin deutlich voneinander getrennt blieben. 1330 ging die Herrschaft über Burg und Stadt an die Herren v. → Querfurt über, 1370 kaufte Ks. Karl IV. die ganze Herrschaft M. im Zuge seiner von Böhmen aus elbabwärts gerichteten Territorialpolitik. Als böhmische Amtleute erscheinen 1388 die Berka v. d. Duba auf M. Nach Jahrzehnten unklarer Herrschaftsverhältnisse befand sich M. aber 1422 wieder fest in den Händen der Mgff. v. Meißen, die es 1443 an die Berka v. d. Duba verlehnten. Bei deren Aussterben 1520 fiel die Herrschaft an den Landesherrn heim und wurde seitdem als Amt verwaltet. Im späten Ma. erhielt die Stadt eine aus Wällen und Planken bestehende Befestigung. Dem Rat standen die Erbgerichte zu, er war schriftsässig und landtagsfähig. Schon vor der Reform. gab es eine städtische

Lateinschule. 1529 wurden in der Altstadt 72, in der Neustadt 88 ansässige Bürger (= etwa 800 Ew.) gezählt. Nach dem großen Stadtbrand von 1535 wurde das in der Neustadt stehende *Rathaus* 1543 mit schönem W.-giebel neu erbaut, das *Schloß* auf den Grundmauern der alten Wasserburg seit 1545 als nüchterner Zweckbau wieder aufgebaut. Die Marienkirche war bereits im Zuge eines radikalen Neubaus 1487—1525 als reizlose Saalkirche neu errichtet worden. Die Reform. machte 1539/40 dem noch stark besetzten Kl. ein Ende, für das sich nun der Namen »Güldenstern« einbürgerte. Die in der Literatur anzutreffende Benennung als »Kl. Marienstern« ist urkl. nicht bezeugt. Die um 1250—80 rom. erbaute *Kl.-kirche* aus Backstein war 1330—50 umgebaut und E. 15. Jh. mit einer stolzen W.-fassade versehen worden. Sie enthält viele ma. *Grabmäler* von Adel und Geistlichkeit. 1585 wurde sie als Altstadt-Pfarrkirche wiederhergestellt. Die um 1530 erbaute *Propstei* ist als reizvoller Baukörper mit Renaissancegiebeln noch erhalten, während die Kl.-gebäude seit der Säkularisation stark verändert wurden. Die ehem. Kl.-wirtschaft ging in private Hände über, das dabei entstehende Rittergut Güldenstern nutzte die Baulichkeiten zu praktischen Zwecken (Kuhstall und Schüttboden im ehem. *Refektorium*). Die Schlacht bei M. am 24. 4. 1547 rückte die Stadt plötzlich in den Mittelpunkt großer gesch. Ereignisse. Der Kampf entwickelte sich zwar aus dem Übergang des ksl. Heeres über die Elbe in unmittelbarer Nähe der Stadt, wurde aber in seiner entscheidenden Phase weiter n. bei → Falkenberg ausgetragen. Mit dem Siege des Ks. Karl V. und des mit ihm verbündeten Hz. Moritz v. Sachs. über Kf. Johann Friedrich v. Sachs. war der Schmalkaldische Krieg entschieden und die Voraussetzung für neue konfessionelle und territoriale Ordnungen im Reich und in Sachs. geschaffen. Von 1559 bis 1570 residierte der Bf. v. Meißen in M., nachdem ihm die Herrschaft im Tausch gegen das Amt Stolpen übergeben worden war. In wirtschaftlicher Hinsicht zeigte M. stets das Gesicht einer Ackerbürgerstadt, wozu noch der Erwerb durch die Schiffahrt und die Schiffsmühlen auf der Elbe kamen. 1854 verlor M. infolge Trockenlegung des an ihr vorbeiführenden Elbbogens die unmittelbare Lage am Fluß, doch blühte das Schiffergewerbe weiter, so daß hier sogar eine Schifferschule bestand. Die Weidenpflanzungen in der Umgebung begünstigten die Korbmacherei. Seit 1879 besaß M. ein Amtsgericht. Nach dem 2. Weltkrieg wurde eine ältere Möbelfabrik erweitert. Später hat die verkehrsmäßig ungünstig gelegene Stadt keine industrielle Entwicklung erlebt, so daß die Bevölkerung von 2419 im Jahre 1818 nur auf 3533 im Jahre 1939 ansteigen konnte. Seit 1909 besteht Kleinbahnanschluß bis zur Strecke Jüterbog→Riesa. (V) *Bla*

Heimatmuseum: Museumsstr. 9. — LV 120, Bd. 2, S. 613 f. — CRBertram, Chron. d. Stadt u. d. Kl. M., 1865. — ASchmidt, Gesch. d. M.-er Marienkl., 1920. — Ders., Gesch. d. Stadt M., 1925. — LV 441, S. 100 ff. — LV 140, Erläut.-heft 2, S. 184 ff. — LV 655, S. 71 f. — LV 624, Bd. 29, S. 122—194

Muldenstein (Kr. Bitterfeld). In dem früher Stein-Lausigk genannten Dorf — eine Burg hat es dort nie gegeben — gründete Kurt v. Ammendorf 1373 ein Barfüßer (Minoriten)-Kl. Die Stiftung wurde von Papst Sixtus IV. 1476 bestätigt. Die Ammendorfs besaßen das Patronat bis zum Aussterben dieser reich begüterten Saalkreisfam. 1541. Letzter Prior war Dr. Fleck, eifriger Anhänger Luthers, der 1502 mit andern Geistlichen die Einweihung der Universität → Wittenberg vollzog. Der von Fleck freudig begrüßte Thesenanschlag brachte ihn in Gegensatz zu den Brüdern, die, sehr zum Verdruß des hallischen Superintendenten Justus Jonas, sich 1545 in das Barfüßerkl. zu → Halle begaben. Das säkularisierte Kl. kam als Rittergut nacheinander in den Besitz der Fam. v. Taubenheim, v. Bora (daher die Legende, Katharina v. Bora sei in M. geboren), 1555 Heinrich v. Gleißenthal (der Stein-Lausigk in Mildenstein umbenannte), um 1650 v. Köhler bis 1810 v. Pful, 1841 Schirmer, der 1841 die Braunkohlengrube »Lutherlinde« eröffnete und auf dieser Grundlage bedeutende Ziegel- und Chamottewarenfabrikation betrieb. Zwischen 1925 und 1930 wurde hier ein E.-Werk für die Reichsbahn errichtet, durch dessen Braunkohlen-Gruben die Gegend später weitgehend verändert wurde. Sogar die Hauptbahn von Halle und Leipzig nach Berlin wurde deshalb verlegt. Auch die Mulde mußte umgeleitet werden. 1785 fand in M. ein achttägiges Ferienlager der Zöglinge des Basedow'schen Philanthropinums in → Dessau statt. (IV) *Ne*

EObst, M. b. Bitterfeld u. das ehemal. Kl. Stein-Lausigk, 1895

Nachterstedt (Kr. Quedlinburg/Aschersleben). Das 1225 genannte Dorf N. liegt auf einer leichten Erhöhung s. des ehem. umfangreichen, später trockengelegten Gatersleber oder → Aschersleber Sees. Es gehörte zum Amt → Gatersleben. Als 1842/43 in → Frose und Reinsdorf unternommene Bohrversuche auf Braunkohle fündig wurden, begannen der Amtmann Rosentreter und der Bergrat Bischof um 1850 die Abteufung eines Schachtes in N., was an den Wasserverhältnissen zunächst scheiterte. 1857 versuchte eine überwiegend von → Quedlinburger Kaufleuten unter dem Namen Concordia gegründete Gesellschaft mit mehr Erfolg ein gleichartiges Unternehmen. Bei 15—18 m Deckgebirge fand sich eine Braunkohlenschicht von 25—50 m Mächtigkeit. Man konnte daher zum Tagebau und später zur Brikettherstellung mit Schwelanlage übergehen. Der Bau der Bahn Halle—Halberstadt 1867 und die Anlage vieler Zuckerfabriken in dieser Gegend schufen einen guten Abnehmerkreis. 1899 nahm man die eigene Stromerzeugung für Werkzwecke auf. Daraus entwickelte sich 1911 ein Kraftwerk für Drehstrom, das 1923 mit der Grube und dem Brikettwerk an den Riebeck-Konzern gelangte. Es gehört heute noch zu den bedeutenden Brikett- und Krafterzeugern Sachs.-Anh.-s.

(III) *Schwi*

WPaul, Gesch. d. St. Nicolai-Kirche in N., 1903

Naumburg (Kr. Naumburg). Das klimatisch und landschaftlich bevorzugte Gebiet der heutigen Stadt nahe der Unstrutmündung in die Saale hat seit dem Neolithikum eine starke Besiedlung aufzuweisen, besonders in der Latènezeit und zur Zeit des altthür. Kg.-reiches. Ein Faustkeil aus dem älteren Paläolithikum bezeugt die Anwesenheit von Menschen schon im Pleistozän. — Die Naumburg (1012 Nuenburch, 1021 Numburg) ist wohl schon von Mgf. Eckehard I. († 1002) gegründet worden. Sie lag w. des Domes, an der Stelle des späteren Oberlandesgerichts, auf einem in das Saaletal hineinragenden Sporn. Der *Graben der Hauptburg* ist noch als Senke wahrnehmbar. S-T
N. verdankt seine Entstehung der Verlegung des Bfs.-sitzes Zeitz an die Stelle einer Naumburg genannten Burg des mgfl. Geschlechts der Eckehardiner, die 1028 begonnen und 1030 vollzogen wurde. Die Motive sind schwer aufzuhellen (→ Zeitz). Eine ältere Burg lag w. der Naumburg auf einer Anhöhe über der Saale; den Namen hat das Dorf → Altenburg (Almrich) festgehalten. Die Naumburg war wohl mit einer geräumigen Vorburg versehen (1028 »locus munitus«). 1021 bestand hier eine kürzlich gegründete Propstei, also wohl ein Kollegiatstift, im Besitz des eckehardinischen Mgf. Hermann. Diese Kirche wurde zur provisorischen Kathedralkirche; man vermutet ihren Standort unter dem W.-chor des heutigen *Doms*. Ein erster Dom wurde zur Zeit Bf. Hunolds v. → Mers. (1036–1050) geweiht. Seine Fundamente konnten unter dem heutigen Dom ergraben werden (dreischiffige Basilika). 1033 übersiedelten die bisher unter der eckehardinischen Stammburg in → Kleinjena an der Unstrut wohnhaften Kaufleute nach N. und erhielten von Bf. Kadaloh ein von Kg. Konrad II. besiegeltes Privileg, das ihnen Handelsfreiheit und den erblichen, zinsfreien Besitz ihrer umzäunten Wohnstätte (»septa cum areis«) zusicherte. Man kann dieses Privileg als älteste dt. Stadtgründungsurk. bezeichnen. Verm. noch vor 1046, sicher vor 1076, wurde das von den Eckehardinern in Kleinjena gegründete Benediktinerkl. St. Georg ebenfalls nach N. verlegt. Eine eckehardinische Gründung war wohl auch ein Frauenkl. oder Kanonissenstift, das 1119 von Bf. Dietrich I. in ein Augustiner-Chorherrenstift St. Moritz umgewandelt wurde.
Bfs.-burg, Dom, die beiden Kll. und die Kaufmannssiedlung bildeten in loser Gruppierung die neue Bfs.-stadt. Die Kll. waren von der Bfs.-immunität räumlich getrennt. Die Georgenkirche lag nw. des Doms auf dem Hochufer der Saale, sie verfiel seit der Reform.-zeit. Der heutige Bau der *Moritzkirche* im SW stammt aus dem A. 16. Jh., steht aber an der Stelle der alten Kl.-Kirche. Das Corpus eines sehr bedeutenden Triumphkreuzes aus der 1. H. 13. Jh. befindet sich j. im Bode-Museum Berlin. Der Dom erhielt 1170/80 eine zweite *Krypta*. Vor 1213 begann der Bau eines spätrom. neuen Doms, der um die M. des Jhs. einen *frühgot*. W.-*chor* erhielt. Er beherbergt die berühmten *Stifterstandbilder* des »Naumburger Meisters«, von dessen Hand auch die Skulpturen

des W.-*lettners* stammen. Die hochgot. Teile des O.-chors entstanden in den dreißiger Jahren des 14. Jh. Die *Türme* wurden im 14./15. Jh. hochgezogen; der SW.-Turm wurde erst 1894 vollendet. Die Bfs.-burg befand sich an der Stelle des 1917 erbauten ehem. *Oberlandesgerichts*, doch residierten die Bff. seit 1286 in Zeitz. Damals wurde der N.-er *Bischofshof* dem Dompropst überlassen.

Die Lage der ältesten Kaufmannssiedlung ist ungeklärt. Man vermutet sie in der Nähe des Doms innerhalb der später gesondert ummauerten Domfreiheit (Steinweg), aber auch in einiger Entfernung vom Dom bei der 1541 abgebrochenen Jakobskirche ö. des Marktplatzes (große und kleine Jakobsgasse, Holzmarkt). Hierfür spricht, daß auch die Jüdengasse von der großen Jakobsgasse abzweigt. Die Siedlung um den rechteckigen Marktplatz entstand wohl in der 1. H. 12. Jh. 1142 heißt Naumburg »civitas«. Beachtung verdient, daß ein vor 1144 ganz im N der Stadt an der Stelle der heutigen *Marienkirche* (j.-iger Bau 1712/14) errichtetes Maria-Magdalenenhospital schon damals »in civitate« lag und mit 12 Zinshäusern (»curiae censuales«) sowie mit Seelsorge- und Begräbnisrechten in zwei benachbarten Straßen ausgestattet wurde. Die Straßenführung um den Markt läßt einen geplanten Gründungsakt vermuten. Pfarrkirche der neuen Stadt, in welche die Kaufleute übersiedelt sein werden, war die 1218 erstm. genannte *Wenzelskirche,* die 1358 als Marktkirche erscheint. Der *Turm* war zugleich Stadtturm und in städtischem Besitz. Der eigentümliche Bau gehört verschiedenen Perioden an (15. Jh.). Eine weitere *Pfarrkirche St. Othmar* im W der Marktsiedlung wird zuerst 1259 erwähnt, dürfte aber wesentlich älter sein. Als die Stadt ummauert wurde (vor 1276), blieb diese Kirche außerhalb. Sie war entweder von A. an als Vorstadtkirche für das sog. Salzviertel gedacht oder Kaufmannskirche auswärtiger Händler (vgl. St. Omer). Die im 14. Jh. nach N erweiterte »Domstadt« und die »Marktstadt« blieben bis 1835 rechtlich getrennt, besaßen auch getrennte Befestigungen. Pfarrkirche der Domstadt war die zuerst 1247 erwähnte Marienkirche s. neben dem Dom, bei der 1343 ein Kollegiatstift eingerichtet wurde. Daß sie bereits vor der Bts.-gründung bestanden habe, wie vermutet wurde, ist bislang nicht erwiesen. Vorstädte entwickelten sich außer im Salzviertel bei den beiden Kll., die ebenfalls außerhalb der Mauern geblieben waren. Von den Stadttoren ist nur das 1446 erbaute, 1511 erneuerte eindrucksvolle *Marientor* erhalten.

Kgs.-aufenthalte sind im Gegensatz zum benachbarten Mers. in N. nicht nachweisbar, obwohl Bff. wie Eberhard (1045—1079), Walram (1091—1111) und Udo II. (1161—1186) engste Verbindung zum dt. Kgt. hielten. Stadtherr war der Bf. Er war Patron der Marktkirche und verfügte über die Münze und den 1135 zuerst genannten Marktzoll. An der Spitze des Stadtgerichts stand im 13. Jh. ein bfl. Schultheiß. 1278 hört man von einer Bewegung der N.-er Bürgerschaft gegen den Bf. 1305 tritt der Rat

Stadtplan von Naumburg (17. Jh.)

1 Dom
2 St. Georg (abgebrochen)
3 St. Moritz
4 St. Maria
5 St. Othmar
6 St. Wenzel
7 St. Marien
8 St. Thomas (vermutl. Lage)
9 Rathaus
10 Ehem. Oberlandesgericht

a Steinweg
b Salzstraße
c Große Mergenstraße
d Breite Straße

entgegen, aber schon 1329 kommt es zu Auseinandersetzungen um die Ratsverfassung in der Bürgerschaft selbst. Seither wurde der Rat nur noch zur H. mit Patriziern (»divites«) besetzt. Es läßt sich nicht nachweisen, daß diese Geschlechter von den 1033 angesiedelten Kaufleuten abstammen. Der Rat übte eine mit der bfl.-chen konkurrierende Gerichtsbarkeit aus, seit 1374 auch in peinlichen Sachen. Ratsrechnungen sind seit 1348 vorhanden. Das erste Geschoßbuch ist von 1314. Die Stadt lebte vom Handel. An der großen Straße, die von Wdtl. über Erfurt nach dem O führte, war sie ein wichtiger Umschlagplatz und besaß zeitweise das Stapelrecht. Die erste Nachricht über die später viel besuchten N.-er

Messen stammt aus dem Jahre 1278. Waidhandel, vielleicht auch schon Vertrieb des berühmten N.-er Biers werden bereits im 13. Jh. die Haupterwerbszweige gewesen sein, wie dies dann im 14. Jh. bezeugt ist. 1305 wurden in N. Getreide, Hopfen und Waid, Wolle, Garn, Tuch, aber auch Bier und Wein, Fleisch und Vieh gehandelt. Auch Geldleihe ist bezeugt. Tuche wurden 1322 in N. hergestellt und nach auswärts (Zeitz) verhandelt. N.-er Waidhändler werden 1340 in Görlitz angetroffen. 1418 suchten die meißnischen Mgff. die Bierausfuhr durch Zollerhebung zu drosseln. Juden sind im 14. und 15. Jh. nachzuweisen. Die älteste bekannte ksl. Bestätigung der Peter-Pauls-Messe datiert erst von 1514, als Leipzig bereits die Vorhand zu gewinnen begann. *Schl*
Nachdem bereits im 14. Jh. außerhalb des Mauerringes die Dompropstei- und Ratsvorstadt entstanden waren, wurde im 16. Jh. die Amtsvorstadt auf dem Gelände der säkularisierten Kll. St. Georg und St. Moritz angelegt.
Nach Einführung der Reform. in N. wurde zunächst von 1542 bis 1545 Nikolaus v. Amsdorf als evg. Bf. eingesetzt. Daneben amtierte noch bis 1564 als letzter kath. Bf. Julius v. Pflug, der sich als Diplomat und Förderer der Wissenschaften einen Namen gemacht hat. Nach seinem Tod wurde entsprechend den Bestimmungen des Augsburger Religionsfriedens von 1555 das Bt. säkularisiert und einem kursächs. Administrator unterstellt.
Das 16. Jh. war noch eine Zeit reger Bautätigkeit. 1521 wurde die Moritzkirche im spätgot. Stiel erbaut. Spätgot. Charakter zeigt auch die 1473/1517 mit bemerkenswertem Grundriß wiederaufgebaute *Stadtkirche St. Wenzel* mit ihren schmuckvollen Portalen. 1680 erhielt sie einen großen, reich verzierten *Barockaltar,* 1743 eine für damalige Begriffe immense *Orgel.* Infolge früherer Stadtbrände sind Profanbauten erst vom ausgehenden 15. Jh. an erhalten. Damals entstand das *Rathaus,* das später wiederholt erneuert und umgebaut wurde. Erhalten sind die spätgot. Dacherker und zwei Renaissanceportale. Auch zahlreiche *Bürgerhäuser* weisen Portale, Erker und Giebel im Renaissancestil auf. Das 1652 mit prächtigen Renaissancegiebeln über schlicht gegliederter Fassade errichtete *Residenzgebäude der Hzz.* v. Sachs.-Naumb.- Zeitz diente später als Amtsgericht. Die auf die Gründungszeit des Bt. zurückgehende Domschule wurde 1542 protestantisches Gymnasium gleich der seit 1392 bezeugten Ratsschule.
Die Peter- und Paulsmesse hat bis zu ihrer Aufhebung durch den Dt. Zollverein N. zu einem wichtigen Umschlagplatz ausländischer Waren gemacht und der Stadt — von Rückschlägen durch eine verheerende Seuche 1543, im 30jg. und 7jg. Krieg abgesehen — lebhafte wirtschaftliche Impulse verliehen, in Verbindung mit Waidhandel, Bierbrauerei und Weinbau. Gefördert durch den 1846 einsetzenden Eisenbahnanschluß wurden im 19. Jh. zahlreiche Kleinbetriebe verschiedener Fabrikationszweige gegründet, von denen aber die wenigsten überörtliche Bedeutung erlangten. Auch heute noch ist nur ein Teil der N.-er Ew. in der

von der pharmazeutischen, Werkzeug- und Bauindustrie geprägten Wirtschaft in der Stadt selbst beschäftigt.
Im 19. Jh. wurde N. Pensionärs- und Garnisonstadt. Das im Jahre 1900 gegründete preuß. *Kadettenhaus* wurde 1936 zur »Nationalsozialistischen Erziehungsanstalt«. Nach 1945 wurde eine, j. bereits wieder aufgehobene, Kadettenanstalt der Nationalen Volksarmee eingerichtet.
N. hat eine beachtliche Tradition als Theaterstadt. Bereits unter dem Stiftsadministrator Hz. Moritz v. Sachs.-Zeitz (1682—1716) existierte eine ständige Bühne. Zwischen 1790 und 1824 gab es ein Städtisches Theater. In dem 1884 errichteten neuen *Theaterbau* gastieren auswärtige Ensembles.
Als N. 1815 mit der Provinz Sachs. zu Preuß. kam, verlor es fast alle Funktionen als Verwaltungsmittelpunkt. Es wurde lediglich Sitz des Oberlandesgerichts (1816), dessen Sprengel später auf die gesamte Provinz Sachs. ausgedehnt wurde. Erst 1914 wurde N. eigener Stadtkr. 1970 hatte es rund 38 000 Ew., die zum Teil in → Leuna und → Schkopau (Bunawerk) tätig sind. (IV) *Wo*
Heimatmuseum, Grochlitzer Str. 49—51. — CHerrmann, D. Stadtkr. N. im Lichte d. Vor- u. Frühgesch.-forschung, 1926. — MJahn, Zwei neue Faustkeile a. Mitteldtl., in: LV 59, Bd. 33, 1949, S. 108 f. — LV 258, S. 259. — ESpehr, Zwei Gräberfelder d. jüngeren Latènezeit u. frühesten römischen Ks.-zeit v. N., in: LV 59, Bd. 52, 1968, S. 233—290. — CPLepsius, Gesch. d. Bff. d. Hochstifts N. 1, 1846. — LV 120, Bd. 2, S. 617—621. — EBorkowsky, N. a. d. Saale, E. Gesch. dt. Bürgertums 1028—1928, 1928. — PKerber, D. N.-er Freiheit, 1909. — KHeldmann, Domfreiheit u. Bürgerstadt in N., in: LV 21, Bd. 4, 1914. — LNaumann, Z. Entwicklungsgesch. N.s, in: LV 21, Bd. 7, 1917. — OAugust, in: LV 140, Erläuterungen Teil 2, S. 177—180. — EHerzog, D. ottonische Stadt, 1964, S. 54—62. — HKüas, D. N.er Werkstatt, 1937. — WSchlesinger, Meißner Dom u. N.-er W.-chor, 1952. — KWassermann, EHege, N., Stadt u. Dom, 1952. — ESchubert, D. W.-chor d. N.-er Doms, Abh. Akademie Leipzig, 1964, Kl. f. Sprachen, Literatur u. Kunst, Nr. 1, 1964. — Ders., D. N.-er Dom. Fotos v. FHege, 1968. — Ders., JGörlitz, D. Inschriften d. N.-er Doms u. d. Domfreiheit, 1959. — Ders., D. Inschriften d. Stadt N. a. d. Saale (Wiss. Zs. Univ. Jena, 1959/66). — FGSteinberg, Funktionswandel u. räuml. Entwicklung d. Städte im mittleren Saaletal, in: Berr. dt. Ldkde, Bd. 30, 2, 1963. — RStöwesand, D. Wettiner u. Schwarzburger im Gesamt d. Naumb. Stifter, in: D. Herold NF 6, 1966/67, S. 285—299, 313—333, 349—360, 381—401, auch als Sonderdruck 1967

Naumburg → Altenburg (OT)

Nebra (Kr. Querfurt/Nebra). Im Gelände der Altenburg lag eine jungpaläolithische Station, auf der neben Feuersteinartefakten aus Geweih geschnitzte Venusstatuetten ausgegraben werden konnten. Reste der Altenburg des 9.(?)—13. Jh.-s wurden auf einem in das Unstruttal vorspringenden Bergrücken, n.-ö. der Stadt, bei Ausgrabungen angeschnitten. *S-T*
Die älteste Siedlung, in den Fuldaer Tradierungsverzeichnissen, also vor 900 u. früher, »Neuere«, »Neberi« u. »Nebure« genannt, entstand durch Ansetzung von Slawen an einem Platz gegenüber

→ Vitzenburg, der heute noch »alte Stadt«, »Altenburg«, »alter Markt«, »alter Gottesacker« heißt. Aus einem fränkischen Kgs.-hof am »Heerweg«, einem Abzweig der Kupfer- und Weinstraße, wurde die Altenburg, in deren Schutz sich am frequentierten Unstrut-Übergang Handwerker u. Händler niederließen. Die auf Steinpfeilern erbaute Brücke wird bereits 1207 erwähnt. Burg und »Stadt« sind vor 1259 im Lehnsbesitz der Herren von Lobdeburg. Die oft genannten Schenken von N. — wahrscheinlich dem Geschlechte der Schenken v. Vargula entstammend — besaßen die Herrschaft N. als Afterlehen, seit 1259 unter der Lehnsherrlichkeit des Edlen Burchard III. v. → Querfurt, seit 1264 der Gff. v. → Mansfeld. Im Tausch gegen die → halb.-er Lehnshoheit über Schloß Mansfeld erwarb Bf. Volrad v. Halb. die Lehnshoheit über »castrum et oppidum in Nevere«, 1316 ging N. an das Erzbt. → Magd. über, das es jedoch 1341 an Mgf. Friedrich d. Strengen verlor. Heinrich, Schenk v. N., hatte als Raubritter den 1338 aufgerichteten thür. Landfrieden gebrochen, worauf Friedrich N. mit starker Heeresmacht belagerte, eroberte u. brandschatzte. Die Ew. hatten sich wohl schon vor 1259 an dem heutigen Platz angesiedelt. Die neue Siedlung besaß Ratsverfassung u. Marktrecht (»alter Markt«) und war umwehrt. Der erste »oppidanus« in N. wird freilich erst 1351 genannt. 1349 sind jüdische Kaufleute hier ansässig. 1415 bestehen selbständige Vorstadtgemeinden.
1415 wird die *St. Georgskirche* neu erbaut. Im sächs. Bruderkrieg 1446 wurde N. wiederum von den Verbündeten des Kf. Friedrich des Sanftmütigen belagert und erobert, desgl. 1450 im sog. Schwarzburger Hauskrieg. 8 Jahre später belehnte Hz. Wilhelm v. Sachs. Friedrich I. v. Nißmitz mit *Schloß* und Stadt N., dessen Nachkommen bis 1718 im Besitz N's. verblieben. Quisin und Georg v. Nißmitz erbauten M. 16. Jh. das heute in Ruinen liegende Schloß als vornehmen Herrensitz und teilten das Zubehör in die Rittergüter Quisini und Georgi. Von der älteren Burg blieb nur die *Kapelle* erhalten. Die Reform. setzte sich um 1539 durch. 1641 wurde N. bis auf das von den Schweden besetzte Schloß von der frz.-weimarischen Armee in Asche gelegt. Notdürftig wieder aufgebaut, fiel es 1655 und 1684 erneut den Flammen zum Opfer.
In der gfl. Flemmingschen bzw. Hoymschen Zeit (1718—1782 bzw. 1830) wurde N. zwar während des 7.jg. Krieges und der napoleonischen Feldzüge hart mitgenommen, erfreute sich jedoch eines gewissen wirtschaftlichen Aufschwungs dank der großartigen, heute ruhenden Sandsteinbrüche und der 1794/95 eröffneten Unstrut-Schiffahrt von → Artern bis → Weißenfels. Das Rittergut befand sich bis 1945 im Besitz der Fam. v. Helldorf (j. LPG). In N. wurde 1867 Hedwig Courths-Mahler († 1950) in sehr bescheidenen Verhältnissen geboren, die als Verfasserin zahlreicher Trivialromane bekannt geworden ist. (III) *Ne*

HHanitzsch, VToepfer, Ausgrabungen auf d. „Altenburg" bei N., in: LV 61, Bd. 8, 1963, S. 6 ff. — LV 139, Bd. 6, S. 793 ff. — LV 624, Bd. 27: Kr. Querfurt,

S. 163—175. — HGrößler, Führer durch d. Unstruttal, S. 98—109. — Thür. u. d. Harz, Bd. 1, 1839, S. 134 f. — LV 120, Bd. 2, S. 621 f. — NSchwieger, N., in: Querfurter Jb., (1), 1923, S. 30—34. — EPfeil, Stadt u. Schloß N. a. d. Unstrut, 1929/33. — LV 268, S. 265. — LV 239, Bd. 1, S. 170, Abb. 566—568. — LV 140, Erläut.-Bd. 2, S. 196 m. Plan. — LV 632 (Ha.) S. 326f.

Neindorf. Siehe unter Nachtrag auf Seite 544

Neinstedt (Kr. Quedlinburg). In dem Dorf N. hatten die von N. und die von Hoym mehrere Höfe, die besonders seit dem 17. Jh. sehr häufig ihre Besitzer wechselten. Der sogenannte Große Hof ging 1850 durch Kauf an Philipp von Nathusius, einen Sohn des Industriellen Johann Gottlob N., über. Nathusius, der sich als Mitarbeiter der konservativen Kreuzzeitung und anderer Zeitungen politisch betätigt hatte, gründete in N. nach dem Vorbild des Hamburger Rauhen Hauses ein Knabenrettungs- und Brüderhaus, das den Namen Lindenhof erhielt. Das Elisabethstift für Schwachsinnige und ein Diakonen- und Diakonissenhaus folgten. Diese sogenannten *Neinstedter Anstalten* bestehen noch j. und üben ihre sehr segensreiche Tätigkeit aus. (III) *Schwi*

PvNathusius, Das Leben u. Wirken d. Volksblattschreibers, 1900

Neuenklitsche (Kr. Jerichow II / Genthin). Der slaw. *Burgwall* des 8./9. Jh. liegt in einem Bogen der Stremme nö. von N. Von ihm sind ein bogenförmiger Wall und ein Vorwall erhalten.

LV 268, S. 331 (II) *S-T*

Neugattersleben (Kr. Calbe/Bernburg). Von der sich nach der bei → Quedlinburg gelegenen halb. Burg → Gatersleben nennenden Ministerialenfam. zweigte sich nach 1185 eine Linie ab, die sich um 1220 als von N. bezeichnete. Danach dürfte die Entstehung der auf einer Bodeinsel gelegenen *Wasserburg* N. um E. 12. Jh. oder in den A. 13. Jh. zu setzen sein. Diese Burg deckte den Übergang der direkten Straße von → Magd. nach → Bernburg über die Bode und gewann dadurch vor allem für den Handel beider Städte an Bedeutung. Die Burg selbst wird 1291 erstmals genannt, als Erzb. Erich hier der Ministerialen des Erzstiftes belagerte, mit denen er in kriegerische Auseinandersetzungen geraten war. 1320 ging die Burg an die v. Neindorf über, von denen sie die Stadt Magd. 1350 durch Kauf erwarb und bis 1573 als Lehensherr innehatte. Dabei kam es zunächst wegen der Lehenshoheit zu Streitigkeiten mit der Äbtissin von → Gernrode und dem von ihr belehnten Hz. Rudolf v. Sachs.-Wittenberg. Schließlich vermittelte der Magd. Erzb., dessen Oberlehensherrschaft nun von allen Parteien anerkannt wurde. 1452 wurden die Befestigungen der Burg durch die Magd.-er stark ausgebaut und der alte runde Turm in ein Bollwerk für Geschütze verwandelt. Als Magd. 1548 in die Reichsacht geriet, bemächtigten sich die Gff. v. → Mansfeld der Burg und erlangten 1550 die ksl. Belehnung. Doch mußten sie diese bald wieder zum Pfand setzen. Und als

Magd. schließlich N. zurückerhielt, mußte es die Pfandsumme übernehmen. Daher verkaufte die Stadt wegen ihrer eigenen schlechten Finanzlage schließl. N. 1573 an die v. Alvensleben, die es bis 1945 behielten, und zwar bis 1809 als Lehen der Stadt Magd. Ein nach 1600 erstellter Neubau des Nw.-flügels der Burg brannte bereits 1620 wieder ab und wurde nach Wiederherstellung erneut im 30jg. Kriege durch den ksl. General Gallas zerstört. Der jetzige Bau entstand in seinen Grundzügen zwischen 1657 und 1665, wurde aber im 18. Jh. und noch einmal 1883/84 im imitierten Renaissancestil erneuert (jetzt Agronomisches Forschungsinstitut). (IV) *Schwi*

LV 245, S. 54—55. — LV 241, Bd. 1, S. 61, Abb. 119—121. — WKamlah, Gesch. v. Hohendorf, N. u. Löbnitz, 1907. — LV 258, S. 204. — LV 624, Bd. 10: Kr. Calbe, S. 64. — LV 632 (Ha.) S. 330

Neuplatendorf → **Conradsburg (OT)**

Niegripp (Kr. Jerichow I/Burg). In dem erstm. 1136 genannten N. erscheinen 1158 und 1185 Gisilbert und Nikolaus v. N. als Vasallen Erzb. Wichmanns v. → Magd. Vermutlich hat also die erzb. Burg, die Otto IV. 1215 vergeblich belagerte, schon im 12. Jh. bestanden. Sie wird an der Stelle des späteren Amts zu suchen sein. Die Familie v. N. ist bis 1368 bekannt. 1428 wird N. an zwei Magd.-er Bürger verpfändet und in der Fehde zwischen Stadt und Erzb. 1432 von dem Stadthauptmann Henning Strobart erobert. Erst 1466 kann Erzb. Johann das inzwischen an die Familie v. Tresckow übergegangene und von Raubrittern besetzte Schloß zurückgewinnen. Es ist im 30jg. Krieg und beim großen Deichbruch 1655 schwer beschädigt worden und wird dann verfallen sein. 1725 kaufte Kg. Friedrich Wilhelm I. das Schloßgut und die Besitzungen der in N. ansässigen adeligen Fam. auf und schuf ein pzl. *Amt* für den Pz. Heinrich, den Bruder Friedrichs d. Gr. († 1802). Der König ließ 1732 die stattliche *Barockkirche* in Form eines griechischen Kreuzes mit Walmdach und einem von einer Doppellaterne gekrönten Vierungsturm erbauen (Erbauer: Landbaumeister Fiedler). Nach dem Bau des → Plauer-Ihle-Kanals (Schleuse N.) wird N. auch Schifferort. Sw. der Ortslage wird eine *Bockwindmühle* als technisches Denkmal gepflegt. (II) *Rö*

LV 73, Bd. 9: Wüstungskde. d. Krr. Jerichow, S. 352 f. — WSens, Aus d. Gesch. d. Elbdörfer Schartau u. N., in: LV 45, 1930, Nr. 3 u. 4. — FKausch, Alt- u. Neuniegripp, in: LV 45, 1932, Nr. 11. — CSchwarz, Kirchenbauten unter Kg. Friedrich I. u. Friedrich Wilhelm I. i. d. Mark Brand., Diss. Berlin 1940, S. 24 f.

Niemberg (Kr. Saalkreis). Etwa 250 m nw. des Dorfes wurde 1913 ein Gräberfeld mit sonderbaren Bestattungsbräuchen (Hocklage, Bauchlage) aus der Zeit zwischen 375 und 450 untersucht. Der Fundplatz wurde namengebend für die »Niemberger Grup-

pe«, die im Ostsaalegebiet zwischen → Weißenfels und → Köthen-Wulfen zu lokalisieren ist und während des 5. Jh. im Stamm der Thür. aufging. Eine slaw. *Wallburg* (Burgstetten) von ovaler Form liegt knapp 1 km nwl. des Dorfes, von der noch zwei umlaufende Wälle erhalten sind (Mittelslaw. Scherben). Ob die 966 »noua urbs«, genannte dt. Burg an der gleichen Stelle oder als Wasserburg an der Stelle des Gutes lag, ist unklar.　　　S-T
966 schenkte Ks. Otto I. die 952 seinem Vasallen Billing (nicht: Hermann Billing) zum Tausch gegebenen Besitzungen im Gau Neletici dem Moritzkl. zu → Magd., darunter »Nova urbs«. Alle Deutungen dieser Anlage auf Neumarkt vor → Halle oder gar Halle selbst sind nicht stichhaltig. Den Namen erhielt die offenbar aus der Zeit Heinrichs I. stammende Anlage auf den Burgstätten im Gegensatz zur s. davon in den Niederungen der Fuhne-Reide gelegenen Odenburg (= Altenburg), und dieser jüngere Name ging dann auf die benachbarte Siedlung über, für die ein slaw. Name nicht bekannt ist, obwohl eine Straße in N. noch j. Wendenring genannt wird. Das Dorf N., 1184 u. 1370 noch »Nyenborch« genannt, war seit alters mit 2 Sattelhöfen ausgestattet, die 1530 zu einem Rittergut vereinigt wurden. Die ältere Handelsstraße Leipzig—Lüneburg bzw. Leipzig—Magd. (→ Petersberg) berührte N., weshalb hier Zoll u. Geleit bestanden. 1840 wurde N. Eisenbahnstation. Damit begann auch eine gewisse Industrialisierung (Malzfabrik, Molkerei, Steinbrüche).
　　　　　　　　　　　　　　　　　　　　　　　　　(IV)　*Ne*

BSchmidt, D. frühvölkerwanderungszeitl. Gräberfeld v. N., in: LV 59, Bd. 48, 1964, S. 315—332. — Ders., Z. Entstehung u. Kontinuität d. Thür.-erstammes, in: Germanen—Slawen—Deutsche, 1968, S. 73—87. — LV 449, Bd. 2, S. 936 f. — LV 451, Bd. 4, S. 192—201. — LV 624, NR Bd. 1, S. 547 f. — LV 258, S. 290

Niemegk (Kr. Bitterfeld). In N. (1089 u. 1156 »Numik«), dessen Name vom Slawischen her nicht deutbar ist, gründeten Gf. Thimo von → Wettin u. seine Gemahlin Ida, Tochter des Hz.-s Otto II. von Bayern-Northeim, 1089 ein Kl. Doch bestand in N. bereits eine Pfarrkirche, die im 16. Jh. einging und deren Lage noch nachweisbar ist. Das Stifterpaar soll in der noch erhaltenen rom. *Kirche* beigesetzt worden sein. Beider Sohn, Mgf. Konrad der Große, ließ die Abtei 1150 mit Einwilligung des Papstes zwecks Besserung des Augustiner-Chorherrenstiftes auf dem → Petersberg eingehen u. diesem die Einkünfte mitsamt der Pfarre zu N. überweisen. Kl. Petersberg erwarb auch 1265 die Türme bei der Kirche von N. mit 2 Höfen u. 12 Hufen für 40 Mark Silber von Rudolf Schlegel, weil durch diese die Nachbarschaft behelligt und der Gottesdienst gestört würde.

Nach 1531 war das verm. aus den beiden Turmhöfen entstandene Rittergut im Besitz des Dr. Georg Brück (1483—1557), des bekannten Kanzlers Kf. Friedrichs des Weisen. Es ging nach häufigem Wechsel 1927 an die Deutsche Reichsbahn über, welche die

unter den Fluren lagernden Kohlen zur Versorgung des → Muldensteiner Bahnkraftwerks benutzt. (IV) *Ne*
LV 430, S. 205—208. — LV 624, Bd. 17: Kr. Bitterfeld, S. 51—54

Nienburg (Kr. Bernburg). von der 961 als Nienburg genannten dt. Burg, die nach dem Bericht des arabischen Reisenden Ibrahim ibn Jacub (965: »Nubgrad«) aus Steinen und Mörtel bestand, sind keine Reste mehr vorhanden. Sie dürfte an der Stelle des Kl. oder s. davon gelegen haben. *S-T*
975 ist N. als Burgwardmittelpunkt bezeugt. Im gleichen Jahr wurde das der Maria und dem hl. Cyprian geweihte Reichskl. → Thankmarsfelde nach hier verlegt, vermutlich, weil es so an der Grenze zum slaw. Siedlungsgebiet der Mission besser dienen konnte. Von Otto III. und Heinrich II. erhielt das Kl. ausgedehnte Besitzungen, namentlich in der Niederlausitz, in denen es jedoch nur geringe Bekehrungserfolge erzielte. Um die M. 11. Jh. nahm N. unter Abt Albuin einen kulturellen Aufschwung. Im 12. Jh. stand es zunächst mit dem Reformkl. St. Blasien, später mit dem hirsauisch beeinflußten Kl. Berge bei → Magd. in Verbindung. In den 30er Jahren des 12. Jh. entstanden hier die verlorenen Nienburger Annalen. Abt Arnold erwarb 1143/44 den Burgward Kleutsch, entfernte die dort ansässige slaw. Bevölkerung und setzte dt. Kolonisten an. Der Burgward Stene gehörte dem Kl. seit seiner Gründung. Vor 1179 kam der Burgward Sollnitz an N. Den Kgg., die sich mehrfach in N. aufhielten, war das Kl. zur Heeresfolge und zur Zahlung von 20 Pfund beim Erscheinen des Herrschers in Sachs. verpflichtet. Durch Tausch gelangte N. 1166 an das Erzbt. Magd. Proteste des Kl. beim Papst blieben letztlich erfolglos, zumal auch der Vogt, Mgf. Albrecht der Bär, den Tausch anerkannte. Obwohl die lausitzischen Güter durch Erzb. Wichmann entfremdet wurden, besaß N. 1205 noch etwa 1200 Hufen und war damit das reichste Kl. im Mittelelbegebiet. Der Schwerpunkt der Besitzungen lag an der unteren Mulde. Wiederholte Übergriffe der ask. Vögte führten unter Abt Gernot zu einem schweren Konflikt mit Heinrich I. v. Anh., der 1220 den Abt überfiel und erheblich verletzte. Obwohl ein 1239 geschlossener Vergleich für das Kl. nicht ungünstig war, wurde es bald in die entstehende anh. Landesherrschaft eingegliedert, die erzbl. Rechte verblaßten. N. schloß sich 1452 der Bursfelder Reformkongregation an. Die Bibliothek wurde 1469—73 erneuert. Im Bauernkrieg floh der Konvent 1525. N. wurde 1560 säkularisiert. Pläne, dort eine Schule zu gründen, kamen nicht zur Ausführung. Zu den bedeutenden Äbten gehörten Ekkehard, der 1014 zum Bf. von Prag erhoben wurde, Brun der jüngere Bruder Thietmars v. → Mers., der 1034 das Bt. Verden erhielt, und Adalbero, der 1134 Bf. von Basel wurde. Unter Brun und Arnold war N. in Personalunion mit dem Kl. Berge bei Magd. verbunden. In N. bestand ein Eigenstift des Kl. an der St.-Wiperti-Kirche, das 1139 erstm. urk. erwähnt wird, und mit dem 1233 das dem Kl. gehörende, aus ei-

nem Archidiakonatssitz hervorgegangene Stift → Mildensee vereint wurde. An der dem hl. Nikolaus geweihten Kaldenkirche gründete Abt Gernot 1215 ein weiteres der Abtei gehörendes Kl. Außerdem bestand noch in → Harzgerode ein Eigenkl. Die St. Veitskirche in N. wird 1293 erstmals genannt. An ihrer Stelle entstand 1615 ein Hospital.
Die älteste *Kl.-kirche* brannte um 1050 ab, der 1060 geweihte rom. Neubau fiel 1242 den Flammen ebenfalls zum Opfer. Erhalten ist die 1250 errichtete gotische Kirche. Die barocke *Stadtkirche St. Johannis* entstand in der heutigen Form 1687—93. Konrad II. gestattete 1035 die Verlegung der Hagenröder Münze und des → Staßfurter Marktes, die dem Kl. gehörten, nach N., das 1233 als Stadt (»urbs«) erscheint. Der Rat wird 1456 genannt. 1480 wird N. als Weichbild bezeichnet. Die städtische Entwicklung wurde durch das Aufkommen → Bernburgs behindert. N. hatte 1563 106 Bürger, 1787 1587 Ew. Seit etwa 1570 war N. Sitz eines ftl. Amtes, das einen Teil der Güter des ehem. Kl. verwaltete. M. 19. Jh. begann die Industrialisierung (Zuckerfabrik, Zementfabrik, Kalksteinbruch, Malzfabrik). Beim Einsturz der von dem Architekten Bandhauer erbauten eisernen Kettenbrücke (→ Köthen) über die Saale kamen 1825 50 Menschen ums Leben.

(IV) *Cl*

LV 120, Bd. 2, S. 622 ff. — LV 339, S. 297 f. — LV 199, S. 396—400. — KMüller, N.er Anfänge, 1935. — HBeumann, Die ma. Grabplatten i. d. Kl.-kirche zu N., in: LV 37, 1933. — LV 632 (Ha.) S. 332—336 m. Plan. — LV 843, S. 165—173

Nienburg → Grimschleben (OT)

Nierow (Kr. Jerichow II/Havelberg). Ein verschliffener slaw. *Ringwall* befindet sich sö. des Dorfes am Rande des Nierower Sees.

(II) *S-T*

LV 258, S. 355

Oberheldrungen (Kr. Eckartsberga/Artern). Auf dem Bonifatiusberg befindet sich ein jungbronzezeitlicher *Ringwall*. (III) *S-T*

PZschiesche, D. vorgesch. Burgen u. Wälle in Thür., in: LV 254, Bd. 12, 1906, S. 7 ff. Plan 13. — LV 258, S. 192.

Oberwiederstedt → Wiederstedt

Oebisfelde (Kr. Gardelegen/Klötze) liegt an der Aller w. des → Drömlings, der von hier aus mindestens im späteren Ma. auf einem über Bergfriede nach Miesterhorst führenden Knüppeldamm unbekannten Alters überschritten werden konnte. So wird die allerdings erst 1267 erscheinende *Burg* verm. urspr. dem Schutze dieses Überganges und der Abwehr der altm. Slawen gedient haben. 1226 hatte eine sich nach dem Ort nennende Familie die Neubruchzehnten im Dorf Oe. als Lehen der v. Meinersen inne. Dieses Dorf muß wohl in der später außerhalb der Stadt geblie-

benen sogenannten Altstadt vor dem Töpfertor gesucht werden. Als Wohnsitz dieser Herren von Oe. diente wohl schon damals die 1267 zusammen mit dem bereits 1262 hervortretenden »oppidum« aufgeführte Burg. Die der Hl. Katharina geweihte *Stadtkirche*, deren heutiger Bau wohl noch dem 14. Jh. angehört, dürfte wegen ihres Patroziniums nicht vor dem 13. Jh. entstanden sein. So wird die relativ regelmäßige Stadtanlage wahrsch. mit der jetzigen Burg zusammen angelegt worden sein. Die Herren v. Oe. waren Lehensleute der → Magd. Erzbb. Ihnen folgten 1278 die Herren von Oberg, die 1448 ausstarben. Während dieser Zeit versuchten Brand. und Braunschw. die Erzbb. als Lehnsherren von Oe. zu verdrängen. Doch wußten diese ihre Rechte aufrechtzuerhalten. E. 15. Jh. befanden sich verschiedene Adlige im Pfandbesitz von Oe., darunter von 1485 bis 1577 die v. Bülow. Dann machte der Landesherr aus Oe. ein Amt. 1694 ging dieses durch Tausch gegen Neustadt a. d. Dosse an die Lgff. von Hessen-Homburg über, von denen es bis 1914 an die Großhzz. von Hessen-Darmstadt kam. Die Domäne wurde 1918 parzelliert. Von der Burg sind der 27 m hohe *Turm* und ein Teil der *spätma. Gebäude* erhalten.

Die Stadt Oe., die sich eng an die Burg anlehnte, war nie sehr bedeutend. E. des Ma. besaß sie kaum mehr als 900 Ew., die sich hauptsächlich von der Brauerei und Viehzucht ernährten. 1333 war die Verfassung so weit ausgebildet, daß »consules« vorhanden waren, doch blieben die Obergerichte stets bei der Burg bzw. dem Amt. Es gab mehrere Kram- und Viehmärkte. Oe. war ummauert und hatte Wall und Graben sowie drei Stadttore, die E. 18. Jh. niedergelegt wurden. In der Katherinenkirche befinden sich ein *Altar des 15. Jh.* sowie mehrere große *Epitaphien der v. Bülow*. Im 18. Jh. entstand vor dem Braunschw. Tor eine kleine Neustadt. 1759 besetzten vorübergehend frz. Truppen die Stadt. 1815 kam das bisher magd.-ische Städtchen an den altm. Kr. Gardelegen. Durch den Bau der Bahn Berlin—Lehrte 1871, die Nebenbahnen nach Magd. (1874), → Salzwedel (1889), Helmstedt (1895) und Wittingen (1909) wurde es Bahnknotenpunkt von mittlerer Bedeutung. Schließlich berührt seit etwa 1930 der → Mittellandkanal die Peripherie der Stadt. 1925 entstand eine Konservenfabrik. Infolgedessen besaß die Stadt, der 1918 auch Kaltendorf einverleibt worden war, 1927 fast 5000 Ew. (1965: 5400 Ew.). (I) *Schwi*

LV 120, Bd. 2, S. 628—630. — BWBehrens, Beschr. u. Gesch. d. Amtsbez. Oe., 1798. — ThMüller, Gesch. d. Stadt u. d. Amts Oe., 1914. — LV 258, S. 361. — LV 241, Bd. 1, S. 61 f., Abb. 122—126. — LV 632 (Ma.) S. 313 ff. m. Plan. — LV 624, Bd. 20: Kr. Gardelegen, S. 119—137. — LV 632 (Ma.) S. 313 ff. m. Plan

Oelsen (Kr. Zeitz). S. des Dorfes lag eine slaw. Wallburg von 110×120 m Durchmesser, die mittelslaw. Scherben ergab.

(IV) S-T

LV 258, S. 323

Oppin (Kr. Saalkreis). W. des OT Inwenden, ursprünglich Upina geheißen, entstand die Niederungsburg, an die noch die Bezeichnung Burggraben u. a. erinnert. Ks. Otto I. gab 952 auch die Mark O. tauschweise seinem Vasallen Billing (→ Bibra), machte aber den Tausch 966 rückgängig, indem er u. a. die »urbs Uppine« dem Moritzkl. in → Magd. überwies. Auf dem Kastell selbst saß ein Ministerialengeschlecht v. O. Daneben waren zahlreiche hallische Patrizier- und Saalkreiser Adelsfam., besonders die Bissings, in O. begütert. Von den Bissings, die ihr Gut durch Erwerb anderer sehr vergrößern konnten, erwarb Mgfn. Katharina, Gemahlin des magd. Administrators Joachim Friedrich, 1583 den Besitz, erbaute bzw. vervollkommnete das Schloß. 1598, als ihr Gemahl Kf. v. Brand. wurde, verkaufte sie es an Kaspar Aus dem Winkel auf Wettin. A. 19. Jh. wurde das alte *Schloß*, das inzwischen mehrfach den Besitzer gewechselt hatte, abgerissen und durch den j.-igen Neubau ersetzt (j. Krankenhaus). (IV) *Ne*

LV 449, S. 937 f. — LV 451, Bd. 4, S. 144—151. — LV 624, NR Bd. 1, S. 549. — LV 258, S. 290

Oranienbaum (Kr. Dessau-Köthen/Gräfenhainichen). An der Stelle des heutigen O. lag ein bald wüst gewordenes Dorf Nischwitz, das 1179 dem Kl. → Nienburg/Saale gehörte. Es soll seinen Platz sw. der heutigen *Kirche* gehabt haben. 1198 wurde eine eigene Pfarrkirche von N. durch Erzb. Ludolf v. Magd. gegründet. 1644 entstand an der Stelle der Wüstung ein ftl. Haus mit Wirtschaftshof, das seit 1673 zu Ehren der Ftn. Henriette-Katharina v. Anh.-Dessau, geb. Pzn. v. Oranien, Oranienbaum genannt wurde. 1683 begann man das heutige dreiflüglige *Schloß mit Nebengebäuden* in den schweren Formen des niederländischen Barock. Architekt war wahrsch. der in Mitteldtl. vielfach tätige Holländer Cornelis Ryckwaerts. Den etwa gleichzeitig angelegten, gut erhaltenen *Park* im frz. Stil ließ Ft. Franz nach 1793 im englischen Stil erweitern. Später kamen noch ein *Chinesischer Turm* und ein *Pavillon im chinesischen Stil* hinzu. Einige Räume des Schloßinnern sind um 1820 von Hz. Leopold ebenfalls im chinesischen Stil erneuert worden. Seither wurde aber der Bau nur noch selten benutzt (j. Staatsarchiv). — Beim Schloß entstanden M. 17. Jh. auch einige Privathäuser, die aber bald zugunsten einer nunmehr regelmäßig gestalteten, mit der Hauptachse auf das Schloß ausgerichteten, Siedlung wieder beseitigt wurden. Auf dem rechteckigen Marktplatz steht ein stilisierter *Orangenbaum* aus dem 18. Jh., das Wahrzeichen der Stadt. Bereits 1695 erhielt der neu entstehende Ort Marktgerechtigkeit. Schon 1675 war eine erste Kirche errichtet worden. 1669 wurde eine Glashütte angelegt, später kamen Tabak- und Zigarrenfabrikation hinzu. O. galt seither als Stadt und hat sich seit dem späteren 19. Jh. zu einem Außenvorort von Dessau mit 1965 4900 Ew. entwickelt, die z. T. auch in → Zschornewitz-Golpa beschäftigt sind. (IV) *Schwi*

Kreisheimatmuseum, Schloß. — LV 628, Bd. 2, 1, S. 248—268. — FGraf, Gesch. d. Stadt O., 1899. — LV 120, Bd. 2, S. 630

Ortrand (Kr. Liebenwerda/Senftenberg). Zur Sicherung des Übergangs der Straße von Dresden in die Niederlausitz (Calau) über die Pulsnitz entstand offenbar im späteren 12. Jh. eine Burg, die auf dem Gelände des heutigen Neumarktes zu suchen ist. Wie der Name »O.« sagt, lag sie am äußersten Rande des markmeißnischen Herrschaftsbereichs gegen die Lausitz hin. In ihrer Nähe wurde wahrscheinlich vor 1200 entlang der Straße eine Siedlung von Kaufleuten mit einer Jakobskirche erbaut, die bis in die 2. H. 16. Jh. die Pfarrkirche für die ganze Stadt war und in Gestalt der *Begräbniskirche* noch vorhanden ist. Wie der meißnische Löwe im Stadtwappen vermuten läßt, ist die zwischen der Burg und jener Straßensiedlung sich erstreckende Stadt dann unter Beteiligung der Mgff. von Meißen angelegt worden. Sie wird 1238 als »oppidum« genannt, ihre Ew. bezeichneten sich im 13. Jh. als »burgenses«. Sie war mit Wall und Graben umgeben und ließ die ältere Siedlung als »Dresdener Vorstadt« außerhalb. Der Rat wird 1411, der Bürgermeister 1466 genannt. 1238 belehnte der Bf. von → Naumb. den Mgf. von Meißen mit O., doch blieb diese zweifellos auf die naumb. Rechte im Raum um Strehla zurückgehende Oberlehnsherrlichkeit ohne Bedeutung. Im 16. Jh. waren die landesherrlichen Besitzungen und Einkünfte in und um O. in einem »Amt O.« zusammengefaßt, das jedoch nur vorübergehend bestand. O. gehörte sonst stets zum landesherrlichen Amt Großenhain, seit 1815 zum preuß. Kr. → Liebenwerda. Der Rat war landtagsfähig und schriftsässig und hatte die Erbgerichtsbarkeit inne. 1659 erwarb er auch die Obergerichte. Die innerhalb der Stadt gelegene Barbarakapelle wurde seit 1563 durch einen Neubau zur *Stadtkirche* ausgebaut und blieb in deren Chor erhalten. Sie überflügelte damit die ältere Jakobskirche. Die sehr kleine Stadtflur beweist die Entstehung der Stadt als Ansiedlung von Händlern und Handwerkern. Neben der stets wichtigen Bierbrauerei waren Tuchmacher und Leinenweber im Wirtschaftsleben vorherrschend. Im Zuge der nur geringen Industrialisierung entstanden neben Fabriken für Stärke, Leim und Knochenmehl 1886 eine Eisenhütte, 1927 eine Gummiwarenfabrik.
Seit 1870 führt die Eisenbahn Großenhain—Cottbus durch O. Die Ew.-zahl erreichte 1818: 868, 1939: 1961. (V a) *Bla*

LV 120, Bd. 2, S. 630 ff. — PSchreier, Chron. d. Stadt O., 1852. — LV 441, S. 65 ff. — LV 655, S. 75. — LV 624, Bd. 29, S. 194—199

Oschersleben (Kr. Oschersleben) wurde erstm. 1289 und seit dem 14. Jh. häufiger Bruch- oder später auch Großoschersleben genannt, wohl um Verwechslungen mit Klein O. und → Aschersleben zu vermeiden. Es liegt auf einer flachen Erhöhung über der Einmündung des → Großen Bruchs in die Niederung der Bode, deren Hauptarm früher allerdings weiter s. verlief. Hier muß es

schon früh einen Übergang über die Niederung gegeben haben, so daß die Verbindungen von der Bfs.-stadt → Halb. nach den n. Gebieten der Diözese anfangs über O. verlaufen zu sein scheinen. Wohl deshalb wurden hier mehrfach Generalsynoden des Bt. abgehalten. 994 wird O. in der → Quedlinburger Markturkunde zum erstenmal erwähnt, wobei das hier beginnende → Große Bruch ausdrücklich hervorgehoben wird. Dem Schutz des Übergangs über die Niederung diente die Burg, die zwar erst 1205 in den Quellen erscheint, sicher aber älter sein dürfte. Sie war vielleicht ursprünglich Teil der Gft. → Seehausen, aber damals und auch später mit den zugehörigen Dörfern stets halb. Besitz. Seit dem 13. Jh. war sie freilich oft verpfändet, darunter an das Erzstift → Magd. und die Gff. von → Regenstein. 1295 erscheint ein Vogt der Burg, dem wohl auch die peinliche Gerichtsbarkeit in der Stadt zustand. Seit 1545 bfl. Amt, wurde die Anlage damals erneuert. Die zugehörige Domäne war im 15. Jh. und 18. Jh. häufig verpachtet. Sie ging E. 19. Jh. in Privathand über. Neben der Burg lag das alte Dorf O., das mit seiner gegen E. des Ma. verschwundenen, auch als Archidiakonatssitz dienenden Stephanskirche später zu einer Vorstadt wurde. Bereits 1219 ist die Marktsiedlung mit der schon damals von der Mutterkirche St. Stephan gelösten *Nikolaikirche* nachweisbar. Es handelt sich um eine nach dem Gittersystem regelmäßig angelegte Siedlung, die 1235 als Stadt bezeichnet wird. Sie besaß damals eine Befestigung, spätestens seit 1446 eine Mauer und drei Stadttore. Auch wirtschaftlich gewann sie offenbar bald an Gewicht, denn ihre Bewohner erhielten 1253 die Zollfreiheit auf dem Halb. Markt zugestanden, wogegen Halb. Marktbesucher in O. frei von Abgaben blieben. Von 1322 liegt die älteste Ratsurk. vor, wobei es bemerkenswert ist, daß dem nun bald deutlicher erkennbar werdenden Rat auch zwei Burgmänner angehörten. 1376 ist ein eigenes Rathaus vorhanden. Die höhere Gerichtsbarkeit blieb allerdings wohl stets bei der Burg, so daß O. bis ins 18. Jh. als amtsässige Mediatsstadt galt. Die Nikolaikirche erhielt 1444—46 einen neuen Chor, ihr Schiff wurde nach 1659 durch einen Neubau ersetzt. Doch stammt der heutige Bau mit Ausnahme der rom., mit Zwiebelhauben bedeckten *Türme* von einem Neubau von 1881. Obwohl seit 1287 der die Niederung überquerende Damm und die dazugehörigen Brücken öfter genannt werden, führten in späterer Zeit die wichtigeren Straßen entweder über → Hadmersleben oder über Neudamm—Neuwegersleben (→ Großes Bruch). O. konnte daher keinen großen wirtschaftlichen Aufschwung nehmen, zumal große Brände, darunter vor allem der von 1659, wesentliche Teile der Stadt z. T. mehrfach in Asche legten. Neben der Landwirtschaft und der Bierbrauerei gab es einige Handwerker. Eine im 1523 erscheinende Walkmühle deutet auf eine bescheidene Weberei hin. Außerdem werden drei Jahr- und Viehmärkte erwähnt. Eine stärkere wirtschaftliche Weiterentwicklung der 1786 erst 2314 Ew. zählenden Stadt begann in der ersten H. 19. Jh. Die 1842 eröff-

nete Bahn zwischen Magd. und Braunschw. über O. war bis 1868 die einzige Verbindung zwischen Berlin und West-Dtl. Von ihr zweigte in O. seit 1843 die Bahn nach Halb. ab. Wenn auch durch neue Bahnbauten an anderer Stelle die vorübergehende Bedeutung O. als Knotenpunkt wieder zurückging, so blieb doch die durch die günstigere Verkehrslage und durch Braunkohlenfunde in der Umgebung angelockte Industrie zum größten Teil hier seßhaft. Besonders die Eisen-, Maschinen- und Zuckerfabriken haben sich gut entwickelt. Vorübergehend spielte auch der Flugzeugbau eine Rolle. Dazu kam die zentrale Stellung O.-s als Kreisstadt. O. wies 1970 18 100 Ew. auf. (I) *Schwi*

LV 624, Bd. 14: Kr. O., S. 183—192. — LV 120, Bd. 2, S. 632—34. — LV 258, S. 370. — KKellner, Chron. d. Stadt O., 1928. — LV 239, Bd. 1, S. 62, Abb. 127, 128. — LV 632 (Ma.) S. 316f.

Osterburg (Kr. Osterburg). Die älteste, urspr. slaw. Burg O. liegt 300 m nö. der heutigen Altstadt im sumpfigen Wiesengelände an der Biese. Bei Grabungen wurden neben slaw. und dt. Scherben Reste von hölzernen Gebäuden und von einer Holzerdeumwallung ermittelt, die später durch eine Ziegelmauer ersetzt worden ist. Letztere gehört sicher zu der auch durch die Scherben erwiesenen längere Zeit bewohnten dt. Anlage. Die Burg tritt erst M. 12. Jh. in den Quellen hervor. Es wird daher angenommen, daß sie an die Stelle der bisherigen Reichsburg → Walsleben, deren Bedeutung etwas vorher schwindet, getreten sei. Seit M. 12. Jh. setzten sich die Edelherren von Veltheim aus dem Halberstädtischen hier fest und nannten sich Gff.von O. Man nimmt an, daß sie hier in Reichsrechte eingetreten sind, denn O. erscheint 1196 unter den Burgwarden der → Altm., dürfte also beim Schutz der Grenze gegen die Slawen schon früher eine Rolle gespielt haben. Doch besaß auch der Mgf. hier Rechte, denn er verfügte nicht nur über den urspr. als Reichsrecht aufzufassenden Zoll, sondern sagt um 1160 in einer Urk. für Stendal, daß die Burg O. seiner »dicio«, d. h. Oberhoheit, unterstünde. Nach anfänglich guten Beziehungen kam es gegen E. 12. Jh. zu Gegensätzen zwischen den Gff. und Mgff., so daß sich Mgf. Albrecht II. nach 1200 in den alleinigen Besitz von O. setzte. Vielleicht gehört in diese Zeit die Entstehung der jüngeren Burg im W.-teil der Stadt, von der Spuren bei der Schule gefunden wurden, zumal mgfl. Ministeriale in O. ebenfalls zu belegen sind. Um 1230/40 ging jedenfalls der letzte Besitz der Gff. in diesem Bereich endgültig an die Mgff. über.

In der Nähe der älteren Burg lag die noch 1287 als Zollstelle bezeichnete Altstadt, deren Bestehen vielleicht schon aus der Stendaler Urkunde von 1160 gefolgert werden könnte. Als ihre Kirche gilt die j. als Friedhofskapelle verwendete *Martinskapelle,* der man wegen ihres Patroziniums ein sehr hohes Alter zuschreiben möchte. Diese Siedlung ist bis zum 14. Jh. verschwunden. Schwierig ist die Bestimmung des Alters der späteren Stadt. Die

Nennung eines »oppidum et castrum« zu 1208 dürfte sich auf sie beziehen. Da die *Stadtkirche St. Nikolai* noch rom. Reste enthält, wird die Entstehung dieses Archidiakonatssitzes des → Halb.-er Balsamgaus in die Zeit um 1180 gesetzt, wodurch zugleich auch ein Datum für die Stadtentstehung gegeben wäre. Bei dieser handelt es sich um eine verhältnismäßig regelmäßige Anlage in Kreisform mit einem Durchmesser von etwa 375 m und einem rechteckigen Markt. Die jüngere Burg scheint bei der Stadtanlage 1208 aufgegeben worden zu sein. Die Stadtbefestigung aus Graben und Mauer mit drei heute verschwundenen Toren dürfte dem 13. Jh. angehören. Außerdem schützte eine Landwehr mit zwei heute ebenfalls verschwundenen Türmen die Feldmark im W, während im N und O ein Landgraben diese Aufgabe versah. Die Stadt hatte im Ma. etwa 1500 Ew. und war als Zollstelle und Handelsplatz nicht ohne Bedeutung. Die Ew. lebten von Ackerbau, Bierbrauerei und Tuchmacherei. Kram-, Jahr- und Viehmärkte wurden bis in die Neuzeit abgehalten. An der Spitze der seit 1238 mgfl. Stadt standen 1344 ein »prefectus«, 1345 Bürgermeister und mehrere Ratsleute. Das urspr. offenbar recht stattliche *Rathaus* wurde 1573 und 1631 durch Brand zerstört. Auch ein Neubau von 1681 fiel 1761 den Flammen zum Opfer. M. 14. Jh. werden Schöffen erwähnt. Seit dem späteren Ma. war O. dauernd Immediatstadt. 1449 wurde ihr durch Kf. Friedrich II. die Gerichtsbarkeit, Zollgerechtigkeit und Besitz des Burgwalles bestätigt. Im 30jg. Krieg hatte O. fünfmal unter Plünderungen zu leiden, was zum weitgehenden Ruin führte. 1680 waren erst wieder 61 von früher etwa 300 Feuerstellen besetzt. Stadtbrände setzten der Stadt 1521, 1575, 1631 (222 Häuser) und nochmals 1761 sehr zu, wo fast zwei Drittel und die Kirche in Flammen aufgingen. Auch Deichbrüche, so 1499 und zuletzt 1909, richteten bei der niedrigen Lage von O. erhebliche Schäden an. Die Verlegung brand.-preuß. Garnisonen nach hier konnte am Darniederliegen der Stadt ebensowenig ändern wie die Errichtung des Landratsamtes im Jahre 1815. Erst mit dem Chausseebau, dem Bau der Eisenbahn Stendal—Wittenberge 1849 und mit dem allgemeinen Aufschwung der 70er Jahre trat eine Besserung ein. 1840 hatte O. 2238, 1867: 3462, 1895: 4565 Ew. Um diese Zeit begann auch hier eine bescheidene Industrialisierung. Neben eine Brauerei, ein Sägewerk, Ziegeleien und Mühlen traten eine Spinnerei und eine Blechwarenfabrik. Handel mit landwirtschaftlichen Produkten und Vieh ist noch immer wichtig für die Stadt. 1965 hatte diese 7300 Ew.

(II) *Schwi*

Kreis-Heimatmuseum: Straße des Friedens 21. — LV 120, Bd. 2, S. 635 f. — LV 625, Bd. 4: Kr. Osterburg, S. 233—248 m. Lit. — Beneke, Z. Gesch. d. Stadt O., 1933. — LV 448, Bd. 4, S. 1—44. — LV 327, S. 6, 68 f., 187 ff. — LV 258, S. 373 f. — LV 194, S. 175—180

Osterfeld (Kr. Zeitz). Im Bereich der heutigen Burg und des Friedhofes lag eine slaw. Wallburg, von der noch *Wallreste* ö. der Burg zu sehen sind, und eine dt. Burg des 12.—13. Jh. S-T Verm. an der Stelle einer slaw. Höhenburg wurde auf einem Sporn im SO von O. eine *Burg* angelegt, von der noch der freistehende *Bergfried, Mauern* und *Wallreste* erhalten sind. Gründer der Anlage sind unbekannt. Späterer Besitzer war eine seit der 2. H. 13. Jh. nach O. genannte Seitenlinie der Bgff. v. Neuenburg und Gff. v. →Mansfeld aus dem Hause der Meinheringer, die aber bald wirtschaftlich und sozial absank und wohl mit der aus ihr hervorgegangenen niederadligen Fam. Graf (Gräf, Greffe) in der 2. H. 17. Jh. ausstarb. Burg und Ort O. waren schon zur Zeit des ebenfalls aus meinheringischem Hause stammenden Bfs. Meinher v. → Naumb. (1273—1280) an das Bt. Naumb. verkauft worden und im 14. Jh. der dortigen Dompropstei einverleibt worden, die noch nach der Reform. die Ober- und Erbgerichte besaß. Das planmäßig mit rechteckigem Grundriß angelegte Ackerbürgerstädtchen, das sich im Schutze der Burg an der Straße von Tautenburg nach → Zeitz entwickelte, ist offenbar nie durch Mauern und Tore geschützt gewesen. Kirchlich gehörte O. zu der seit mindestens 1256 dem Kl. Reinhardsbrunn inkorporierten Kirche in Lissen, wo bald darauf als Ableger dieses Kl. eine unter einem Propst stehende Zelle gegründet wurde. Nach der Reform. wurde O. kirchlich selbständig. Die 1569—1574 erbaute *Kirche* verbrannte 1679 mit dem größten Teil der Stadt. Nach einem weiteren Brand erfolgte der Neubau 1730—1735.

(IV) *Schie*

LV 120, Bd. 2, S. 637 f. —GAvMülverstedt, D. Ausgang d. Gff. v. O., in: LV 20, Bd. 13, 1874, S. 602 ff. — LV 258, S. 322. — LV 527, Bd. 2, S. 268 f.

Osterhausen (Kr. Querfurt). Die heute vereinigten Gr. und Kl. O. (Osterhusa) sind Gründungen der fränkischen Ausbauzeit. In G. stand eine der drei dem Hl. Wigbert geweihten Kgs.-kapellen, die Karl d. Gr. samt dem Zehnten im Hassegau dem Kl. Hersfeld 772, 777 und 780 überwies (814 und 960 bestätigt). 979 tauschte Ks. Otto II. die Kapelle O. samt Zehntgefällen von Hersfeld ein und überwies sie dem Kl. → Memleben. Doch ist diese Schenkung 1108 zu Gunsten Hersfelds wieder rückgängig gemacht worden.

Das nahe Kl. → Sittichenbach erlangte später Gerichte und Patronat über G. Doch gelang ihm hier nicht ein so vollkommener Einbruch in das bäuerliche Gefüge wie im nahen Klein O., dessen Bauern 1239 sämtlich gelegt waren. In diesem Jahr überwies Bf. Ludolf v. → Halb. Sittichenbach die vom Kl. auf dessen »grangia in minori Osterhusen« erbaute und noch erhaltene *Kapelle*. Die stattliche got. *Kirche* von G. besitzt einen bedeutenden *Schnitzaltar*.

Am 5. Mai 1525 überfiel Gf. Albrecht IV. v. → Mansfeld mit Fußvolk die bei O. zum Marsche nach Frankenhausen sich sammeln-

den Bauern, tötete an die 70 Mann und brannte von den 72 Höfen G.-s 44 nieder (Kreuzstein früher bei Rothenschirmbach). G. wurde mit 360 Gulden, Klein O., das nur 18 besessene Mann zählte, mit 90 Gulden Strafe belegt. (III) *Ne*

LV 139, Bd. 3, S. 521 f. —LV 624, Bd. 27, S. 184—188. — LV 50, Bd. 20, 1906, S. 86 ff.

Osterhausen → Sittichenbach (OT)

Osterwieck (Kr. Wernigerode/Halberstadt) liegt s. des Großen Fallsteins im Tal der Ilse, deren als Mühlenilse bezeichneter Arm den Ortskern (j. z. T. verdeckt) durchfließt. Daher war O. öfter Hochwassern ausgesetzt, die 1495, 1576 und besonders 1905 schwere Schäden anrichteten. Hier führt die sicher sehr alte Straße von → Halb. nach Braunschw. bzw. nach Hildesheim–Minden vorüber, die wohl schon recht früh Anlaß für die Entstehung einer nach dem zwar erst E. 11. Jh. auftauchenden Namen O. als Kaufmannsniederlassung aufzufassenden Siedlung gewesen sein dürfte. Diese wird von 974 bis 1002 in den Quellen nur als Seligenstadt bezeichnet, das aber nach den Chronisten des 12. Jh. mit O. identisch sein soll. Ein zwingender Beweis für diese behauptete Identität und eine zufriedenstellende Erklärung für diesen Tatbestand sind allerdings noch nicht erbracht worden. Die älteste Siedlung dürfte sich weder an eine Burg noch an einen Stifts- oder Kl.-komplex angelehnt haben. Nur ein Hof des späteren Stadtherrn, des Bfs. von Halb., wird 1108 deutlich. Nach chronikalischen Nachrichten des 12. Jh., die aber in ihrem Kern zutreffen dürften, wurde hier — allerdings wohl nicht 781, sondern erst nach 800 — ein Missionsbistum höchstwahrscheinlich von Châlons sur Marne aus gegründet, das aber sehr bald nach dem noch günstiger gelegenen Halb. verlegt worden sein soll. Seligenstadt wird urkl. 974 zum ersten Male erwähnt, als Otto II. dem Bf. von Halb. hier Münz- und Zollgerechtigkeit verlieh. Damit war sicher die Marktgerechtigkeit verbunden, denn 992 sollte dieser angeblich von Ks. Otto gegründete Markt von O. nach Halb. verlegt werden, bestand aber 1002 noch an der bisherigen Stelle. 1073 und 1108 erscheint dann erstm. der vielleicht erheblich ältere Name Osterwieck in den Urk. Die damalige Bedeutung von O. zeigt sich erneut im Jahre 1108, als Bf. Reinhard v. Halb. hier ein Augustinerchorherrenstift gründete, das aber wegen des Marktlärms und anderer Gründe bereits 1112 nach → Hamersleben verlegt werden mußte. Schon 1215 werden 23 damals im Besitz des Kl. → Stötterlingenburg befindliche Marktstände am Marktplatz und bei der *Stephanskirche* erwähnt, 1267 ein eigenes Kaufhaus in dem gleichen Bereich genannt. 1172 erscheint der stadtherrliche Vogt dieser stets Halb.-er Siedlung, der später als »Präfektus« oder Schultheiß und seit dem 14. Jh. oft auch einfach als Richter bezeichnet wird, und der immer ein bfl. Beamter war. 1215 treten »consules« des gleichzeitig als »civitas« und 1310

als »oppidum« bezeichneten Ortes auf. Neben dem unregelmäßig gestalteten Marktplatz mit *Rathaus* liegt die Stephanskirche, im wesentlichen ein spätgot. Hallenbau von 1516 bzw. 1556, deren wuchtige rom. *Doppeltürme* im Unterteil noch Baureste aus dem früheren 12. Jh. enthalten. Die Kirche gehört zu den Halb.-er Urpfarreien und war später Sitz eines Archidiakons, dessen Amt dann mit dem des Propstes des Kl. Stötterlingenburg verbunden war. Bereits A. 13. Jh. entstand sö. des Marktes eine zunächst selbständige Stadterweiterung mit der 1262 neu hervortretenden Nikolaikirche. Beide Städte wurden erst 1488 vereinigt und in eine gemeinsame Befestigung einbezogen. Diese wies zuletzt drei Stadttore, das Kapellentor, das Schulzentor und das Neukirchentor auf und hatte 13 Türme (1872/73 letzte Reste entfernt). Obwohl sich der Hauptverkehr zwischen Braunschw. und Halb. seit dem 14. Jh. immer mehr auf den wohl jetzt als Übergang über das → Große Bruch erst recht gangbar gewordenen → Hessendamm und damit von O. weg verlagerte, wird aus der Vielzahl der in O. im späten Ma. erscheinenden Gilden ein reges gewerbliches Leben deutlich, wenn es auch sicher daneben noch recht viele Ackerbürger in der Stadt gab. Nach dem Hochwasser von 1495 und einem großen Brand von 1511 setzte noch einmal eine rege Bautätigkeit ein. Von den damals meist nach Braunschw. Vorbild errichteten zahlreichen *Fachwerkbauten* hat sich trotz eines weiteren Brandes von 1884 verhältnismäßig viel erhalten. Die Ew.-zahl dürfte freilich während des späteren Ma. nur zwischen 2500 und 3000 Köpfen gelegen haben. Trotzdem war und blieb O. die drittwichtigste Stadt des Bt. Halb. Auch in preuß. Zeit galt es als eine der Regierung unmittelbar unterstellte Immediatsstadt. O. wechselte im 30jg. Krieg häufig den Besitzer. Nach 1648 ging es mit dem Bt. Halberstadt endgültig an Brand.-Preuß. über. Hatte schon früher neben der Brauerei die Weberei eine gewisse Rolle gespielt, so entstanden 1719 eine Leinwand- und 1723 eine Flanellmanufaktur. Im 19. Jh. lag O. zu abseits, um eine stärkere wirtschaftliche Bedeutung zu gewinnen. 1830 wurde hier die Lederfabrikation eingeführt, die um 1860 einen stärkeren Aufschwung nahm und bis in die jüngste Zeit mit der Handschuhherstellung von großer Wichtigkeit für O. ist. Weitere Werke, darunter eine Zuckerfabrik, Chemische Werke und eine Druckerei, entstanden in der zweiten H. 19. Jh. Aber auch der Anschluß an das Eisenbahnnetz 1882 konnte die schlechte Verkehrslage der Stadt nun nicht mehr wesentlich verbessern. Neuerdings ist O. durch die Zonengrenze vollends in einen toten Winkel geraten. So hatte es 1965 nur 5300 Ew. (III) *Schwi*

LV 120, Bd. 2, S. 638—639. —LV 624, Bd. 23: Kr. Halberstadt, S. 83—108. — PEisert, E. Chron. d. Stadt O., 1924. —Brandt, Zeittafel z. Gesch. d. Stadt O., 1924. — PEisert, O. u. seine Fachwerkbauten, 1927. — LV 632 (Ma.) S. 320ff.

Osterwohle (Kr. Salzwedel). Die häufig gemachte Feststellung, nach der das w. der Jeetze gelegene Gebiet als Teil des Gaues

Osterwalde angesehen wird, übersieht, daß die entsprechende Urk. von 1022 eine Fälschung ist. Es besteht daher kein Anlaß zu der Vermutung, daß der Ortsname von O. etwas mit diesem sonst nicht nachweisbaren Gau zu tun habe, ja, daß O. vielleicht der Hauptort des Gaues gewesen sei. Auffällig ist nur die zweifellos germanische Herkunft des Ortsnamens. Bereits 1177 bis 1209 erscheint im Gefolge der Mgff. ein Friedrich v. O. In ihm wird heute der Angehörige eines edelfreien Geschlechtes gesehen, das offenbar hier seinen Wohnsitz hatte. Seine *Burg* wird in der mehrteiligen, von Wassergräben geschützten Anlage im S und SO des heutigen Dorfes vermutet. Nach dem Landbuch hatten 1375 die v. Bartensleben, v. dem Knesebeck, v. Bodendiek und der → Salzwedeler Bürger Heine Wiestedt in O. freie Höfe. Gegen den Widerstand der Salzwedeler, die sich auf Abmachungen mit dem Mgf. Waldemar beriefen, wurde durch Zusammenfassung mehrerer dieser Höfe von den v. Bodendiek die Möglichkeit zur Anlage einer neuen Burg geschaffen, die vielleicht an die Stelle einer verschwundenen älteren Anlage getreten sein könnte. Nachdem 1478 die v. Jeetze und dann die Verdemann diese jüngere Burg im Besitz gehabt hatten, ging sie 1499 an die v. der Schulenburg über, die sie und das später daraus hervorgegangene Gut mit seinem einfachen *Gutshaus* bis 1945 im Besitz hatten. Zu Beginn des 17. Jh. ließ Oleke v. Saldern, Witwe des Albrecht v. der Schulenburg, die äußerlich schlichte *Dorfkirche* umbauen, die wegen ihrer gut erhaltenen, äußerst *reichhaltigen Innenausstattung* zu den künstlerisch bedeutendsten Dorfkirchen Sachs.-Anh.s gehört. Die *getäfelte Decke* und eine Art von hölzernen *Chorschranken* um *Altar* und *Taufbecken* sind erstaunlich formenreich und geschmackvoll ausgestaltet. — Der unbedeutende Ort O. hatte 1804 nur 85 Ew. (I) *Schwi*

LV 258, S. 378 f. — LV 72, Bd. 43, S. 384. — LV 327, S. 232. — LV 196, Bd. 1, S. 264. — ESchröder, Bilder a. d. Altm., in: D. Mark 10, 1913/14, S. 253—254. — FHartlieb, D. Kirche zu O., Nachrichtenbl. d. Landelektrizität Salzwedel 9, 1930, S. 116. — HAlberts, A. d. Heimatkirche 2: O., in: Altm. Hausfreund 54, 1933, S. 122—124. — LV 639, S. 90 f.

Ostrau (Kr. Bitterfeld/Saalkreis). Da die Deutung des slaw. Ortsnamens als »Insel« sich nur auf das Gelände des heutigen, von einem breiten Wassergraben umgebenen Schlosses beziehen kann, wird hier eine slaw. Wallburg vermutet. *S-T*
O. erscheint noch j. in seinem, von einem breiten Wassergraben teilweise umgebenen *Schloßbezirk* als der Inselort, wie sein slaw. Name besagt. 1125 schenkte Mgf. Konrad der Große dem Augustiner-Chorherrenstift → Petersberg die Kapelle — später *Pfarrkirche St. Georg* — und 4 Hufen zu »Ostrowe«. 1156 erscheint ein mgfl. Ministeriale Hogerus de O. Sein Geschlecht scheint mindestens bis 1285 auf O. gesessen zu haben. Otto II. v. O. erbaute 1237 die Schloßkapelle zu O. Der Übergang des Besitzes bzw. der Lehnshoheit zunächst an das Erzbt. → Magd. scheint im 13. Jh.

im wesentlichen abgeschlossen gewesen zu sein. Denn schon in den Verkauf der Gft. → Wettin durch Gf. Otto v. → Brehna 1288 war O. eingeschlossen gewesen. 1336 verkaufte Hermann v. Rider seinen Erbanteil an O. an Bf. Gebhard v. → Mers. (1323—1348). Die Mers. Bfs.-chronik berichtet, daß Bf. Gebhard Besitz und Herrschaft des *Schlosses* (»castrum«) »Osterow« erworben habe; das muß 1330 (oder kurz zuvor) geschehen sein, da im genannten Jahre die bfl. Vasallen Hartmann v. Mager und die Gebrüder v. Northausen pfandhalber in O. eingewiesen werden. Wann und wie die ask. Hzz. v. Sachs. als Lehnsträger der Bff. v. Mers. in den Besitz O.s gelangt sind, ist unklar. Die Mers. Bfs.-chronik berichtet weiter, daß Bf. Friedrich v. Hoym (1356—1382) den Distrikt »Osterowo« mit allem Zubehör von Kf. Wenzeslaus und seinem Neffen Albrecht v. Sachs. erworben habe. Mit dem Verkauf der v. Pouch'schen und anderer Lehen und Gerechtigkeiten in O. um 1330 setzten sich die Bff. v. → Mers. nach und nach in den Besitz von O. Trotz Verpfändungen und einer kurzfristigen Weiterbelehnung an die Hzz. v. Sachs.-Wittenberg scheint das Hochstift Besitz und Herrschaft in O. bis 1378 vollends abgerundet zu haben. Verliehen wird O. in der Folgezeit an die v. Witzleben, v. Hoym, v. Mechow, v. Leipzig, v. Drachsdorf, vom Hagen. 1540 belehnt Bf. Sigismund v. Lindenau (1535—1544) Hz. Heinrich den Frommen mit O. — 1585 erwarben die v. Veltheim auf → Harbke den Gesamtbesitz mit dem Bemerken, daß »ihre Vorväter schon einen Fuß darin gehabt«. Otto Ludwig v. Veltheim ließ 1713 ff. durch den frz. Architekten Louis Remy de la Fosse das neue Schloß in sehr stattlichen Formen erbauen, so daß dieses noch j. zu den besten Bauten der Barockzeit in Sachs.-Anh. gehört. — Baron Dr. Hans Hasso v. Veltheim (1885—1956) wurde der Erneuerer des Schlosses und des *Parkes*. Er machte beides mitsamt der wertvollen Bibliothek bis 1945 zu einem Sammelpunkt für Geistesschaffende aus aller Welt. (IV) *Ne*

LV 258, S. 290. — OKüstermann, Altgeograph. Streifzüge durch d. Hochstift Mers., in: LV 20, Bd. 18, 1891/94, S. 86—98. — GSchmidt, Schloß O., 1916. — WSchwabe, D. Schloßsiedlung zu O. am Petersberge, in: LV 55, Bd. 8, 1933, Nr. 23. — BGoetz, Schloß O., 1933. — MRömer, Besitzer d. Schlosses O., in: Heimatkalender f. d. Muldekrr. Bitterfeld u. Delitzsch, 1936, S. 51. — LV 239, Bd. 1 S. 176, Abb. 539—595

Pansfelde → Falkenstein (OT)

Parchen (Kr. Jerichow II / Genthin). Das unregelmäßig angelegte Dorf P. besitzt eine rom. *Feldsteinkirche* im sö. Teil auf einer durch Futtermauern und Strebepfeilern gestützten Anhöhe. Im Jahre 1196 wird als Gefolgsmann des Erzbt. → Magd. ein Theodoricus de Parchem erwähnt. Abt Reinbod vom Kl. Berge in → Magd. baute wohl aufgrund sehr zweifelhafter Besitzansprüche 1197 eine *Burg* 2,4 km ö. von P. am Rande des → Fiener, aber um 1220 stimmte das Kl. einem Rückzug auf das Gebiet s. von P. zu.

Die Burg des Abts, das »castrum Mundzoige« später Dogemund (die Silben sind vertauscht), ist noch an mehreren, durch Gräben getrennten und von einem *Wall* umschlossenen Erhebungen und Mörtelresten erkennbar. Das zwischen 1268 und 1278 erwähnte »castrum archiepiscopi«, in dem 1276 ein Ritter Rembert Burgvogt war, dürfte im Ort selbst an der Stelle des späteren Schlosses auf einer künstlichen Erhöhung gelegen haben. Besitzer waren die v. Kracht, v. Lüderitz, v. Kotze, v. Eichstädt und seit 1472 die v. Byern. Dem Ort P. bewilligte Erzb. Albrecht III. 1389 zwei Jahrmärkte. 1405 wird das Schloß in den Kämpfen zwischen Erzb. Günther und den Ftt. v. Anh. erobert. E. 16. Jh. bildeten sich zwei Linien der v. B., von denen die eine das »Alte Schloß«, die andere einen neuen Hof bewohnte. 1768 vereinigte R. G. C. v. Byern beide Teile. Er errichtete 1783 an der Stelle des alten Schlosses das schlichte zweistöckige *Herrenhaus* mit hohem Dach und Seitenflügeln, umgeben von einem *Park*. Es wurde M. 19. Jh. von F. A. Stüler modernisiert (j. Schule). (II) *Rö*

LV 624, Bd. 21: Krr. Jerichow, S. 347 f. — LV 258, S. 331 f. — DHPurgold, Nachrichten ü. Dorf u. Schloß P., in: LV 45, 1926/7, 10—11. — WSchmidt, D. Fiener u. s. Umgebung, in: LV 47, Bd. 40, 1905, S. 195—219

Parey (Kr. Jerichow II/Genthin). Die H. des Waldes »Porei« wird 946 (948) dem Bt. Havelberg von Otto I. zugewiesen. Nach der Kolonisationszeit erscheint P. als Besitz der v. Plotho. Das Schloß — 1499 von der Elbe weggerissen — und der »Parey« sind 1521/25 Havelbergsche Lehen. 1655 bestanden in P. zwei Plothosche Schlösser, von denen das größere, ein mehrgeschossiger Renaissancebau, von einem Bering mit vier Türmen umgeben war. A. 17. Jh. ist der rechteckige Putzbau der *Barockkirche* mit laternengekröntem Turm errichtet worden (barocke Epitaphien). Nach dem Brand von 1736 trat an die Stelle des Renaissanceschlosses ein bescheidener Barockbau. 1890 ist in P. eine Schifferschule gegründet worden (später nach → Schönebeck verlegt). Im 19. Jh. blüht die Ziegelindustrie, begünstigt durch den → Plauer Kanal. (II) *Rö*

AFredecke, D. Patrimonialgericht d. Fhrr. v. Plotho zu P., in: LV 45, 1925/4. — LV 624, Bd. 21: Krr. Jerichow, S. 349—352. —AFredecke, P., d. Schifferdorf, in: Zwischen Elbe u. Havel, 1961/3, S. 26—31

Pechau (Kr. Jerichow I/Schönebeck). Ein slaw. *Burgwall* liegt in der Elbaue dicht sö. des Dorfes. Es fanden sich eine Brandschicht mit mittelslaw. Keramik. Eine später dt. Burg wird 948 zuerst als »civitas Pechoui« erwähnt. *S-T*
Die »civitas« P. im Vorfeld → Magd.s wird 948 von Otto I. an das Kl. St. Moritz in der Stadt Magd. übereignet. Der Burgwall wird M. 11. Jh. das »alte Dorf« genannt. 1159 übertrug Erzb. Wichmann P. einem Herbert und gewährte den Ew. das Burger Recht. Kein Gf. oder Vogt sollte in P. Rechte haben. Aus dem

Hof Herberts mit 6 Hufen wurde dann wohl die »curia« mit dem Dorf, welche 1459 durch die v. Tresckow an das Kl. Berge bei Magd. vertauscht wurde. P. litt in Fehden und Kriegen häufig darunter, daß nahebei der alte Weg von Magd. nach → Gommern durch die Niederung führte (1403 Plünderung durch Ft. Sigismund v. Anh., 1407 durch Bernhard v. Anh.; Quartier Pappenheims 1631 in P.). Die Stadt Magd. baute diesen Weg zum 7,6 km langen, etwa 6 m breiten, 2,5 m hohen Klusdamm aus. Er war nach der heute noch bestehenden Raststätte *Klus* (erwähnt 1479) auf einem offenbar künstlich erhöhten, ursprünglich befestigten Hügel benannt. Ein Teil des j.-igen Gebäudes besteht aus dem alten *Wohnturm*. 1571 baute die Stadt unmittelbar bei P. als größte von 10 steinernen und 35 hölzernen Dammbrücken die »Lange Brücke« mit acht Gewölben (1707 erneuert, 1799 eingestürzt). Bei der Klus schließt ein *Grenzstein* mit dem Magd. und sächs. Wappen aus dem 16. Jh. den *Klusdamm* ab. Beim Bau der neuen Straße 1818 wurde er nicht mehr benutzt und ist j. Feldweg. (II) *Rö*

HLies, OFriedrich, EHeinicke, Tausend Jahre P., o. J. (1948). —LV 258, S. 50, 386 f. —LV 174, S. 212—274. — JLaumann, D. Magd.-er als Wege- u. Brückenbauer, in: LV 49, Bd. 79, 1937, S. 385—388

Petersberg (Kr. Saalkreis). Als markantes Wahrzeichen des Saalkreises bestimmt der 250,2 m hohe Porphyrfelsen das Gesicht der Landschaft. Feuersteingeräte bezeugen eine Station paläolithischer Jäger auf dem Gipfel. Kultsteine und Hügelgräber aus der Jungsteinzeit (Trichterbecherkultur, vor allem aber Schnurkeramische Kultur) umgeben den Berg, der früher, wenigstens an seinen Ausläufern, selbst einmal solche getragen hat. Scherben der späten Bronzezeit/frühen Eisenzeit lassen eine befestigte Höhensiedlung vermuten. Aus dem 8./9. Jh. stammen zwei Wälle einer slaw. Holz/Erdeburg, die am nw. Hang unterhalb des Kl. beginnen, in n. Richtung bergab laufen, aber alsbald nach NO abbiegen.
S-T

Auf dem im Ma. »mons serenus« oder Lauterberg genannten »Horsthärtling« aus jüngerem, kleinkristallinem Porphyr wurde vielleicht an Stelle einer ehem. Kultstätte um 1000 eine Rundkapelle (»vetus capella«) errichtet. Dedo v. Wettin plante hier ein Augustiner-Chorherrenstift als Grablege seines Hauses. 1124 führte Mgf. Konrad den brüderlichen Willen aus und machte ebenso wie seine Nachkommen bedeutende Schenkungen an das Stift, das er mit Kanonikern des Kl. Neuwerk vor → Halle besetzte. 1127 verschaffte er dem Stift die päpstliche Exemtion. Infolgedessen besaß das Stift 1212: 350, um 1300: 450 Hufen. Um 1130 begann der Bau der dreischiffigen rom. *Basilika* in T-Form mit mächtigem *Breitwandturm*, die zwischen 1174—1184 zur Kreuzkirche erweitert wurde. Am 5. 2. 1157 starb Mgf. Konrad als Mitglied des Stifts und wurde in der Stiftskirche beigesetzt. In der *Grablege* ruhen weitere 3 Generationen der Stifterfam.

Als die Kirche, bereits zur Scheune degradiert, am 31. 8. 1565 nach Blitzschlag ausbrannte, ließ Kf. August v. Sachs. über den Wettinergräbern eine Kapelle bauen. In den übrigen Stiftsgebäuden wurde ein kfl. Amt eingerichtet, das 1697 für 40 000 Taler in kurbrand. Besitz überging. Nach Verlegung der Amtsgebäude an den Fuß des Berges (1726) verfielen die Stiftsgebäude rasch. Ein Besuch des Berges durch den preuß. Kronpz. Friedrich Wilhelm IV. und seinen Schwager Pz. Johann v. Sachs., den nachmaligen Kg., im Jahre 1831 bahnte die Wiederherstellung der noch wohl erhaltenen Kirchenruine an; sie begann 1853 und wurde 1857 beendet.

Die große Zeit des Stiftes war das erste Jh. seines Bestehens, als es missionarische Aufgaben im weithin noch slaw. Lande zu erfüllen hatte, worin die Stiftsgesch. (»Chronicon montis sereni« um 1225) Einblick bietet. Die spätere Geschichte des Stiftes bietet keine Besonderheiten mehr. P. war aber ein von weither besuchter Wallfahrtsort; beliebt, weil mit Hospiz und Krankenhaus ausgestattete Raststation an der alten (direkten) Leipzig—Lüneburger Heerstraße. — Die Reform. fand hier ohne alles Aufheben Eingang. Der letzte Prior wurde der erste evang. Pfarrer. E. 18. Jh. belebte sich das Interesse für den Berg und seine Ruinen. Goethe bestieg ihn am 7. 5. 1803 und zeichnete die Kirche; Schleiermacher und Steffens weilten am 23. 3. 1805 hier. (IV) *Ne*

ENeuß, BSchmidt, in: Naherholungszentrum P. bei Halle, 1967, S. 22—28. — LV 258, S. 291. —HGBothe, Kurz gefaßte hist. Beschr. d. ... Augustinerkl. auf d. P., 1748. — LRWichmann, Chron. des P.es, 1857. — LV 451, Bd. 3, 1920, S. 163—245. — BWeißenborn, D. hohe P. als Problem d. Gesch., d. Landeskunde u. d. Baukunst, in: Forschung u. Leben 1, 1927, S. 324—347. — GKöhler, D. Kloster a. d. P. u. d. Grabstätten d. Wettiner, 1857. — ANebel, D. A. u. d. Rechtsstellung d. Augustiner-Chorherrenstiftes St. Peter a. d. Lauterberge, in: LV 21, Bd. 6, 1916, S. 113—176. — RSpindler, D. Kl. a. d. P., s. Baugesch. bis z. Restauration durch Schinkel, 1918. — CPlathner, Z. Baugesch. d. Kl. a. d. P., in: LV 21, Bd. 10, 1920, S. 65—93; Bd. 11, 1921, S. 1—36. — HKunze, D. kirchl. Reformbewegung d. 12. Jh. im Gebiet d. mittl. Elbe u. ihr Einfluß auf d. Baukunst, in: LV 22, Bd. 1, 1925, S. 388 bis 476. — KHampel, ENeuß, Lauterberger Studien, in: Wiss. Z. d. Univ. Halle, Bd. 14, 1965, S. 373—400. — LV 624, NR Bd. 1, S. 553—564. — ERundnagel, D. Chron. d. P.-s bei Halle (Chronica montis sereni) u. ihre Quellen, 1929. — Heimatkal. f. Halle u. d. Saalekreis, 1923, S. 64—69; 1929, S. 49 f.

Pietzpuhl (Kr. Jerichow I/Burg) kam 1306 mit → Grabow an die Bff. v. Brand. Seit 1553 war daher die kurbrand. Hoheit über den damals wüsten Ort anerkannt. Im 18. Jh. entstand auf der alten Ortslage ein Rittergut der Fam. v. Wulffen, bei dem auch Kolonisten angesiedelt wurden. Werner v. W. vollendete 1730 das ansehnliche *Barockschloß*, einen zweigeschossigen Bau mit Mittelrisaliten, dem später eine hufeisenförmige Freitreppe mit einem heute verlorenen Rokokogitter vorgelegt wurde. Aus dieser Zeit stammte auch die Rokokodekoration des Innern (Landschaften in den Erdgeschoßräumen der Gartenfront). Karl v. W. legte 1808 bis 1828 den *Park* an, der langsam in den Wald übergeht. K. v. W.

gehörte zu den Begründern der modernen Landwirtschaft und wirkte an der Landwirtschaftsakademie Thaers in Möglin (Mark Brand.) mit. Durch die Umwandlung des unfruchtbaren und sandigen früheren Revuegeländes zwischen P. und → Körbelitz mit Hilfe von Mergelung und Gründüngung mit Lupine erhärtete er in der Praxis seine schon vorher ausgesprochenen Theorien. Schloß P. diente während der Revue von Körbelitz 1803 der Kg. Luise v. Preuß. als Aufenthalt. 1805 wurde es aus dem gleichen Anlaß von einer frz. Gesandtschaft unter dem Marschall Bernadotte bewohnt. (II) *Rö*

LV 73, Bd. 9: Wüstungskde. d. Krr. Jerichow, S. 167 f. — LV 624, Bd. 21: Krr. Jerichow, S. 215—217. — HWedekind, Karl v. Wulffen-Pietzpuhl, Freiheitsheld u. Pionier d. Landwirtschaft, in: LV 45, 1934/35 H. 8

Plauer Kanal (Kr. Jerichow I/Burg bzw. Jerichow II/Genthin). Die 1734—45 gebaute Elbe-Havel-Verbindung sollte den Salztransport der Saline → Schönebeck verbilligen und die Verschiffung von Holz und Torf dorthin ermöglichen. Friedrich d. Gr. stellte 130 000 Taler und 700 Soldaten zur Verfügung, die anliegenden Gemeinden hatten Rammarbeiten und Holzfuhren zu leisten. Nach dem Plan des Landbaumeisters Rieß benutzte der Kanal einen Altelbearm von Parey bis → Parey (heutige Baggerelbe), folgte nach einem 5 km langen Durchstich dann dem Bett der Stremme bis Roßdorf und erreichte durch einen weiteren Durchstich von 15 km bei Plaue die untere Havel. Die Ausführung der Kanalbauten lag in der Hand des Generaldirektors Mahistre, der auch dem König gegenüber wegen des Abzugs der Soldaten zum Schlesischen Krieg die Lohnforderungen der streikenden Arbeiter durchsetzen konnte. Das Gefälle des 10—15 m breiten und 1,5 m tiefen Kanals wurde durch drei hölzerne Schleusen bei Parey (»Alte Schleuse« bei Neu-Derben, seit 1839/41 Massivbau), Kade (»Alte Schleuse« 1793/94) und Plaue (»Alte Schleuse« 1820/21) überwunden; den Verkehr vermittelten acht doppelte Zugbrücken mit hölzernen Klappen (als letzte ist die inzwischen eiserne »Amtsbrücke« zu → Genthin 1945 zerstört worden). Die Schiffe wurden gestakt oder getreidelt, nur auf den seenartigen Erweiterungen vor und hinter Genthin durfte gesegelt werden. Schon 1745/46 benutzten 1432 Schiffe den Kanal und erbrachten eine Einnahme von 6587 Talern. In den folgenden Jahren wurde auch neben anderen Mängeln der chronische Wassermangel durch Zuführungen vom → Fiener beseitigt. Für die Anforderungen der in den Anliegergemeinden (→ Genthin, Altenplathow, → Parey) aufstrebenden Industrie und den verstärkten Handel → Magd. — Berlin reichte der Kanal M. 19. Jhs. nicht mehr aus und begann zu veröden. Erst die Erweiterung 1862—66 und der Anschluß des 1865—71 gebauten Ihlekanals, der mit den Schleusen bei → Niegripp an der Elbe, bei Ihleburg und Bergzow den Plauer Kanal bei Seedorf erreichte, brachte neuen Aufschwung. 1888—92 wurde die Elbe bei Parey neu

eingedeicht und 3 km oberhalb der alten Mündung ein neuer Durchstich zur Stromelbe geschaffen, den die Zweikammer-Verbundschleuse in Parey abschloß. Beide Kanäle hatten jetzt eine Breite von 32 m und eine Tiefe von 2 m. Beide Strecken wurden wechselweise benutzt: nach Magd. die Schleuse Niegripp, nach Berlin die von Parey. Bis zum ersten Weltkrieg konnte nur das sog. Großfiener Maßschiff mit einer Tonnage von 300 t benutzt werden. Durch die Verbreiterung und Vertiefung im Zuge der Ausbauarbeiten 1919—38, in deren Verlauf verschiedene Begradigungen, die Zusammenlegung der Schleusen Ihleburg und Bergzow zur Neuen Schleuse Zerben und von Plaue und Kade zur Neuen Schleuse → Groß-Wusteritz sowie der Bau der Neuen Schleuse Niegripp erfolgten, wurde die zulässige Tonnage auf 1000 t gesteigert. 1938 ist der Plauer Kanal durch die Fertigstellung des → Mittellandkanals mit dem rheinisch-westfälischen Kanalsystem verbunden worden. (II) *Rö*

K Ahland, D. Bau d. P.K., in: Zw. Elbe u. Havel, 1961/1. — R Sarrazin, D. Ihle-P.K., in: Kal. f. d. Jerichower Krr., 1922, S. 40—41. — F Hohnschild, D. Einfluß d. Witterung auf d. Verkehr d. Märkischen Wasserstraßen i. d. Jahren 1928—1933, Diss. Marburg 1936. — O.Verf., D. Mittellandkanal zw. Ihleburg u. Seedorf, in: LV 45, 1937/14. — P Hopfer, in: LV 45, 1939/14. — Ostmann, Ausbau d. P.- u. Ihlekanals, in: Z. f. Bauwesen, 1930/9. — F Markmann (Hg.), D. dt. Wasserstraßen, 1938. — Reichsverkehrsminist. (Hg.), D. Mittellandkanal, 1938

Plötzkau (Kr. Bernburg). Ein »Alvericus v. Kakelingen«, angeblich ein Nachkomme Hz. Widukinds v. Sachs., ist wohl der Stammvater der Gff. v. P. Der Name (altsorbisch plot) bedeutet eine durch einen Zaun oder Hagen befestigte Siedlung. Alverichs Sohn Bernhard, 1069 zwar nur »comes« ohne weiteren Zusatz, ist der erste Gf. v. P. und Gründer des Benediktinerkl. zu Kakelingen, das zwischen 1159 und 1162 nach dem nahen → Hecklingen verlegt wurde. H. Beumann sieht die Errichtung der Gft. P. im Zusammenhang mit der Burgenpolitik Heinrichs IV. und vermutet in dem Aufstand Dedis v. → Wettin und Albrechts v. → Ballenstedt eine Reaktion gegen diese Maßnahme sowie gegen die Besetzung P.s mit den Kakelingern.

Gf. Bernhard hatte drei Söhne, von denen Dietrich mit Mechthild v. → Walbeck das Geschlecht fortsetzte, und Otto als verm. Opfer des 1. Kreuzzuges die Kreuzzugstradition der P.-er begründete. Von Ks. Heinrich V. wurde Helperich, der Sohn Dietrichs 1112 mit der N.mark belehnt, vermochte sich freilich nicht durchzusetzen. Konrad, Sohn Helperichs, seit 1130 Mgf. der N.mark die hochgerühmte »Sassenblome« (»flos Saxoniae«) fiel jung 1133 im Italienfeldzug Kg. Lothars. Konrads Bruder Bernhard, letzter P.-er, kam 1147 im 2. Kreuzzug um. Noch vor seinem Tode entbrannte der Streit zwischen Albrecht dem Bären und Hz. Heinrich dem Löwen um das Hzt. Sachs. bzw. um das P.-er Erbe, in welchem sich der Bär zwar durchsetzte, P. aber 1139 zeitweiliger Zerstörung durch Erzb. Konrad v. → Magd. anheimfiel.

Verm. erlangte das Stift → Gernrode durch Hz. Bernhard, des Bären Sohn, die Lehnsherrschaft über P., das an die Ministerialen v. Hoym und v. Freckleben weiterverliehen wurde. Ein Burgmannengeschlecht v. P. nannte sich nach der Feste, die bald wieder aufgebaut wurde. 1436 verglich sich Ft. Bernhard IV. v. Anh.-Bernburg mit den Lehnsinhabern und zog P. als erledigtes Lehen ein. Doch noch 1468, als die ältere Bernburgische Linie ausstarb, belehnte die Gernroder Äbtissin die übrigen anh. Ftt. mit P. und der Vogtei zu Waldau (→ Bernburg). Bei der Landesteilung 1544 fiel P. an Ft. Georg III., in der von 1603 an Ft. Christian v. Anh.-Bernburg, der P. jedoch 1611 an seinen Bruder August, den Begründer der Linie Anh.-Köthen-P. abtrat. Mit dem Erlöschen der Köthener Linie 1655 gelangte P. gemäß Erbvertrag an Ft. Friedrich v. Bernburg-Harzgerode und mit dem E. auch dieses Hauses an Anh.-Bernburg (bis 1863).

Das *Schloß* P. ist, auf rom. Grundbestande errichtet, das Ergebnis des Um- und Ausbaues durch Ft. Bernhard (1566—1573) sowie weiterer Umgestaltungen durch Ft. August, und hat, da es im 30jg. Krieg kaum Schaden nahm, den Charakter eines wohlerhaltenen Renaissance-Schlosses mitteldt. Prägung bewahrt (1715: 70 bewohnbare Räume!). Es ist seither Sitz eines Domänen-Amtes (1840—1874 Korrektionsanstalt, 1865/1870 wiederhergestellt; *Großer Fürstensaal* für kulturelle Veranstaltungen verwendet).

(IV) *Ne*

HBeumann, Zur Frühgesch. d. Kl. Hecklingen. in: LV 177, Bd. 1, S. 239 ff. — LV 627, S. 196—198. — LV 344, S. 137 ff., 419 ff. — LV 199, Bd. II, S. 416. — LV 258, S. 205. — LV 239, S. 63 f., Abb. 129—132. — FStieler, D. Gesch. P.s, in: Der Bär, 1925, Nr. 91 ff., 1926, Nr. 1 ff. — Ders., Ftm. Anh.-P., in: LV 36, 10, 1935, S. 90. — Ders., Schloß P., Schriftenr. d. Köthener Heimatmus. 11, 1930. — LV 632 (Ha.) S. 352 f.

Plötzky (Kr. Jerichow I/Schönebeck). Das an der Alten Elbe gelegene P. mit einer rom. *Bruchsteinkirche* wird 1160 als Sitz einer ask. Ministerialenfam. genannt. 1303—1316 ist Friedrich v. P. Bf. v. Brand. Das Zisterzienserinnenkl. St. Mariae Magdalenae auf dem Georgenberge zu P. ist verm. von Hz. Albrecht I. v. Sachs. zwischen 1220 und 1230 gestiftet worden. Die Schirmherrschaft über das Kl. stand den Hzz. v. Sachs. zu. Die Gff. v. Lindau machten ebenfalls Schenkungen. Vom Kl. sind nur wenige Mauerreste im Garten der ehem. Försterei erhalten. Die Kl.-kirche aus P.-er Bruchsteinen war einschiffig mit Nonnenempore und hatte bemalte Wände mit Darstellungen aus der Geschichte Jesu. Die Konventsgebäude schlossen offenbar s. an, die Wirtschaftsgebäude w. Bei ihnen lag auch das steinerne Haus des Propstes oberhalb des Torwegs wie in Riddagshausen. Die Bauzeiten sind nicht genau bekannt, 1266 war die Kirche noch nicht vollendet. 1524 führte der ehem. Kaplan des Kl. P., der eine der dortigen Nonnen geheiratet hatte, die radikalen Protestanten Magd.s an. 1530 wird das Kl. von Kursachs. visitiert. Die Nonnen erklärten sich bereit, zur neuen Lehre überzutreten, doch gelang die Um-

wandlung in ein evg. Stift trotz des von Luther bekundeten Interesses nicht. 1538 erfolgt die Aufhebung des Kl. 1554 gliedert Kf. August das Kl.-amt dem Amt → Gommern an. 1578 ließ Kf. August das Kl. bis auf die Kirche abbrechen und die Steine für das neue Schloß in → Gommern verwenden. Die Kirche ist frühestens M. 18. Jh. abgebrochen worden. (II) *Rö*

JCThorschmidt, Antiquitates Plocenses et adjunctarum Prezien et Elbenau, 1725 (Dt. Übersetzung 1939). — EMeyer, Chron. d. Stadt Gommern u. Umgebung, 1897, S. 196—207. — LV 624, Bd. 21: Krr. Jerichow, S. 218 f. — HFritzsche, D. Kl. P. i. d. Reform.-zeit u. s. Auflösung, in: LV 49, 1939, 27, S. 209 f. — LV 542, Bd. 2, S. 286—321. — LV 416, S. 393, 397, 400

Pollitz, OT v. Losse (Kr. Osterburg). 3,5 km sö. liegt ein *Burghügel* mit Vorburg und Wassergräben mit Namen Gänseburg. Er wird als namengebender Stammsitz der später in der Prignitz reichbegüterten Edlen Herren Gans von Putlitz angesehen. Diese 1174 als »barones de prato« genannte Fam. gilt heute als urspr. ministerialischer Abkunft; auch die Ansicht von ihrer ursprünglich slaw. Abstammung dürfte wohl kaum aufrechtzuhalten sein.
(II) *Schwi*

LV 258, S. 391. — LV 327, S. 170 ff. — JSchultze, Die Prignitz, (LV 154, Bd. 8), 1956. — LV 72, Bd. 43, S. 320

Poplitz, OT v. Beesenlaublingen (Kr. Saalkreis/Bernburg). Einst zum Schwabengau gehörig, durch Laufveränderung der Saale zum erzbl. magd. Saalkreis gekommen, zählte »Poplice« 1060 zu den Erbstücken, die der Domherr Liudger dem Ks. Heinrich IV. vermachte, und die letzterer dem Domstift zu → Magd. schenkte. Eine Ministerialenfam. nannte sich nach dem Ort (1215—1514), in dessen Nähe das Stift Neuwerk (→ Halle) Besitz hatte. 1522 gingen *Schloß* (der jetzige Bau a. d. J. 1671) und Gut durch Kauf an Lorenz v. Krosigk über. Der ftl. braunschweig. Obermarschall Bernhard Friedrich v. Kr. stiftete die Poplitzer Linie. Als kenntnisreicher Astronom erbaute er auf seine Kosten Sternwarten in P., Archangelsk und in Berlin. Sein Enkel ist Heinrich v. Kr. auf P., der bekannte Freiheitskämpfer und grimmig-kühne Franzosen-Hasser, der am 16. 10. 1813 bei Möckern fiel und in P. beigesetzt wurde. (*Gruftgewölbe* mit dem Eisernen Kreuz auf Sandsteinsockel.) (IV) *Ne*

LV 451, Bd. 2, S. 48—55. — KLoebus, Heinrich Ferdinand v. Krosigk-P., Ein Lebens- u. Charakterbild, 1913

Posa, OT v. Tröglitz (Kr. Zeitz). Namengebender Mittelpunkt und vielleicht auch Kultstätte der Landschaft Puonzouua oder Pozowe war eine in Spornanlage am Zusammentreffen zweier Täler nö. → Zeitz am r. Elsterufer errichtete slaw. Burg, deren durch *Wälle* geschützte Anlage noch erkennbar ist und slaw. Funde aufweist. Nach der Eroberung durch die Deutschen wurde die wüstgewordene Burg nicht wieder aufgebaut, sondern in verkehrsmä-

ßig und strategisch günstigerer Lage in Zeitz eine neue Burg errichtet. Das Gericht in der Provinz Buzewitz (Gericht beim Roten Graben) wurde von den Mgff. als Vogtgericht in dem Bischofsland um Zeitz und Posa abgehalten und 1286 vom Bf. v. → Naumb. gekauft. Im Kern der alten Befestigung gründete Bf. Dietrich I. v. Naumb. ein vielleicht schon seit 1114 geplantes Benediktinerkl., dessen Errichtung 1121 endgültig beurkundet wurde. Der Bf. starb 1123 nach einem im Kl. verübten Mordanschlag eines slaw. Konversen. Konvent und erster Abt wurden aus Hirsau berufen und weisen P. als Reformkl. aus, ohne daß alle Grundsätze der Hirsauer Reform verwirklicht werden konnten. Die Vogtei über das bfl. Eigenkl. übten als Hochstiftsvogt Mgf. Konrad, ein Verwandter des Gründers, sowie dessen Nachkommen aus. Doch vermochte sich das Kl. seit der 2. H. 13. Jh. aus der Vogtei zu lösen. Schutzherr war zunächst der dt. Kg., bis seit Beginn 14. Jh. die Mgff. die Schutzherrschaft übernahmen. Im 12. und 13. Jh. wurde das Kl. durch die Bff. mit zahlreichen Dörfern und Zehnten um Gera und im Pleißengau reich ausgestattet. Besonders der letztere Zehnt, der um 1200 aus mehr als 180 Dörfern zu leisten war, brachte im Zeitalter der Rodung hohe Erträge. In der dem Kl. übertragenen Kirche von Zwickau wurde, sicher im Zusammenhang mit der dortigen Siedlungstätigkeit, eine Zweigniederlassung begründet, die aber offenbar nicht von Bestand war. Der Konvent dürfte überwiegend adliger Herkunft gewesen sein. Um 1487 trat Paul Lang aus Zwickau in das Kl. ein, der Trithemius bei der Suche nach literargeschichtlichen Quellen behilflich war und zwei Chroniken zur Zeitzer und Naumb. Gesch. verfaßte, in denen auch Nachrichten über P. enthalten sind († nach 1536). Ein Teil der wertvollen Bibliothek des Kl. mit Handschriften vom 12. Jh. an kam nach → Schulpforte. Nach der Reform. wurde das Kl. verpachtet und dann in eine landesherrliche Domäne umgewandelt. Die Gebäude wurden im Laufe der Zeit größtenteils abgebrochen und vor allem beim Bau des Zeitzer Schlosses (E. 17. Jh.) als Steinbruch benutzt. Einzelne Architekturreste sind in der dortigen Schloßkirche erhalten, während in P. nur noch ein *Speicher* aus der ersten Kl.-zeit vorhanden ist. Grabungen ergaben Grundrisse der Kl.-kirche, die u. a. mit → Sangerhausen und Paulinzella übereinstimmen (Fünfapsidenanlage). (IV) *Schie*

LV 174, S. 68ff. — LV 527, Bd. 1, S. 34f., 135f.; 2, S. 197ff. — LV 258, S. 323f. — LV 632 (Ha.) S. 541f. — LV 843, S. 183ff.

Pouch (Kr. Bitterfeld). Der Burgward auf dem ö. Hochufer der Mulde im Schloßpark wird 981 erstm. als urbs Pauc erwähnt. Die Burgfläche hat eine Ausdehnung von etwa 50×80 m auf großem *Hügel* mit markantem, rom. *Bergfried*. Mittelslaw. Scherben wurden gefunden. S-T

981 kam der r. der Mulde gelegene Burgward »Pauc« (der Name ist unerklärt) bei der zeitweiligen Auflösung des Bt. → Mers. kirchlich an das Erzb. Magd., doch gelangte P. anläßlich der Regulie-

rung der Sprengelgrenzen (um 1065) an das Bt. Meißen. Die Siedlung um die heute noch *zweitürmige Feste*, nach der sich eine → landsbergische Ministerialenfam. nannte, entwickelte sich zu einem stadtähnlichen Gemeinwesen (noch 1696 Stadt, 1697 Städtlein, 1707 Flecken) mit einem bis A. 19. Jh. ansehnlichen Tuchmachergewerbe. 1114 unterstellte Bf. Herwig v. Meißen den Ort dem Kollegiatstift Wurzen. 1332 belehnte Bf. Withego II. die Hzz. v. Sachs.-Wittenberg mit P., so daß dieses — vor allem nachdem Hz. Rudolf I. P. 1352 käuflich an sich gebracht hatte — fortan bis 1815 bei Sachs. verblieb. Seit 1451 (1447) waren die Gebrüder v. Rabiel (→ Burgkemnitz) mit P. belehnt, die den Besitz 1456 teilten (Alt- und Neu-P.). Alt-P. mit dem dazugehörigen Rittergut Friedensdorf erwarben die v. Ammendorf. 1519 belehnte Kf. Friedrich der Weise seinen Geheimen Rat Philipp v. Solms (1469—1548) mit Alt-P. Neu-P. blieb bis 1802 im Besitz der Rabiels, denen die v. Nostiz und seit 1836 der sächs. Kultusminister v. Wietersheim folten. 1865 erwarben die Gff. Solms auch Neu-P. zu ihrem Altbesitz hinzu und verblieben hier bis 1945. (IV) *Ne*

LV 430, S. 216 ff. — LV 258, S. 209. — LV 73, Bd. 2: Wüstungskde d. Krr. Bitterfeld u. Delitzsch, S. 279. — FSchulze, Schloß P., in: Heimatkalender f. d. Muldekrr. Bitterfeld u. Delitzsch 4, 1928, S. 46—50.

Pratau (Kr. Wittenberg). Der in unechter Urk. 965 genannte, 1004 als »urbs« bezeugte Ort gegenüber von → Wittenberg liegt an einem alten Elbübergang, wie sein Name sagt (slav. brod = Furt). Ein flacher *Wall* und der *»Schloßberg«* mit Burgtrümmern weisen noch auf die ehemalige Burgstätte hin. Die *Kirche* wurde 1196 fundiert und mit Archidiakonatsrechten ausgestattet, doch wurde diese »Propstei« des Erzbt. → Magd. 1298 nach → Kemberg verlegt. In die frühdt. Zeit des 12. Jh. weist der in P. noch jahrhundertelang ansässig gewesene Lehnrichter, der dem Amt Wittenberg ein Lehnpferd zu stellen hatte. Für die Studenten der 1502 gegründeten Universität Wittenberg war P. ein beliebter Wohn- und Ausflugsort: 1905 wurde hier die Margarinefabrik »Milka« errichtet. (V) *Bla*

Prettin (Kr. Torgau/Jessen) liegt in der Elbaue r. des Stromes etwa gegenüber von → Dommitzsch, mit dem es durch eine Fähre verbunden ist. Hier überschreitet eine weniger wichtige Straße den Fluß, die nach → Jessen und Jüterbog führte. P. erscheint im 11. Jh. als Burgward. Die zugehörige Burg lag wohl an der Stelle des j. noch erhaltenen *Schlößchens* in der SW.-Ecke der Stadt. Sie diente später öfter den Kff. v. Sachs.-Wittenberg als Aufenthaltsort, ebenso der 1528 wegen ihrer Hinwendung zum Luthertum von Berlin geflohenen Kfn. Elisabeth v. Brand. Unter Kf. August v. Sachs. wurde die Burg abgebrochen und die Steine zum Bau des *Schlosses Lichtenberg* verwendet. Bereits 1012 war P. an das Erzbt. Magd. gekommen, von dem es E. 12. Jh. an die Gff. v. → Brehna überging. 1290 gelangte es an die Kff. v. Sachs.-Witten-

berg und 1423 an die Wettiner. Es galt später als schriftsässige Stadt und hatte die Ober- und Untergerichte inne. Seit E. des Ma. tritt ein Stadtrat hervor. Eine ältere, straßendorfartige Siedlung wurde mit der weiter n. entstandenen jüngeren Anlage mit einer von drei Toren durchbrochenen Ringmauer zusammengefaßt. Die *Stadtkirche St. Marien* (Backsteinbasilika des 13./14. Jh., Turm 19. Jh.) war Sedeskirche des Bt. Meißen, Sitz eines ausgedehnten Kalands und später einer evg. Superintendentur. Die Stadt war stets Ackerbürgerniederlassung mit im 16. Jh. etwa 800 Ew. und einigen Handwerkern, sowie später vorwiegend dem Flachs- und Wollhandel dienenden Jahrmärkten. Erst E. des 19. Jh. entwickelten sich bescheidene A.-e von Industrie (Seifenfabrik, Stanz- und Emailwerk).

Etwa 500 m ö. der Stadt war E. des 13. Jh. oder A. 14. Jh. ein Antoniter-Präzeptorat Lichtenberg (auch Lichtenburg genannt) entstanden. Der hier ansässige Generalpräzeptor Goßwin von Orsoy war 1502 u. 1513 erster vom Papst eingesetzter Kanzler der Universität → Wittenberg. Das 1525 der Reform angeschlossene Kl. wurde 1540 aufgehoben und sein Besitz in ein landesherrliches Domänenamt umgewandelt. Anstelle der 1553 abgebrannten Kl.-Gebäude ließ Kfn. Anna v. Sachs. bald danach ein mit drei Flügeln versehenes Renaissanceschloß durch Christoph Tendler erbauen, das schöne *Portale* und ein Mittelrisalit aufweist. 1581 kam eine *Schloßkirche* hinzu. Später diente das Schloß als Witwensitz von sächs. Kfnn. Seit 1812 war es Strafanstalt. In L. fanden Besprechungen Luthers mit Spalatin 1518 statt, ebenso eine Begegnung mit dem päpstlichen Legaten v. Militz. (V) *Gr/Schwi*
LV 120, Bd. 2, S. 640—641. — KHPetri, D. Nachbarstädte Torgaus, 1880. — Leisegang, Chron. d. Stadt P., 1923.

Pretzien (Kr. Jerichow I/Schönebeck). P. kam 1151 an das → Magd.-er Kl. »Unser Lieben Frauen«, 1307 an das Kl. Zinna; 1330 über Hermann v. Gommern an das Kl. → Plötzky. Es lebte schon 1591 (und wohl auch vorher) in der Hauptsache von seinem Steinbruch, wo die Ew. gegen Abgaben an das Kl. Steine brechen durften. P. war gegenüber den anderen Steinbrüchen bei → Gommern durch seine Elbnähe begünstigt, die den Abtransport erleichterte. Im 19. Jh. fanden die »Plötzkyer Steine« wegen ihrer besonderen Härte für Straßen- und Wasserbauten in Norddtl. weitesten Absatz. Jährlich legten etwa 1000 Schiffe um 1900 an den Ablagen von P. an.

Im Zusammenhang mit der Meliorean der rechtsseitigen Elbeniederung und dem Bau des Umflutkanals im Bett der Alten Elbe wurde bei P. 1871—75 mit italienischen Bauarbeitern und frz. Kriegsgefangenen ein *großes Wehr* mit 9 Öffnungen erbaut. Das Wehr wird nur bei starkem Hochwasser geöffnet (manchmal 3—5 Jahre lang nicht); der Umflutkanal nimmt dann $^1/_3$ des Wassers der Stromelbe auf. So konnte die Überschwemmungsgefahr im Bereich der Alten Elbe weitgehend behoben werden. (II) *Rö*

EMeyer, Chron. d. Stadt Gommern u. Umgeb., 1897. — LV 624, Bd. 21: Krr. Jerichow, S. 220—222. — WKunze, D. P.-er Wehr, in: Zerbster Heimatkal. 1969, S. 92—97.

Pretzsch (Kr. Wittenberg). Der in unechter Urk. zuerst 965 genannte Ort wurde 981 als »castellum« vom dt. Kg. an das Kl. → Memleben geschenkt, 1004 gelangte er als »urbs« an das Erzbt. → Magd. Die am sw. Talrand der Elbaue gelegene Wasserburg deckte den wenig bedeutenden Straßenübergang von → Gräfenhainichen nach → Jessen und wurde von der N-S.-Straße von → Wittenberg nach → Torgau berührt. Seit 1313 ist sie unter der Landesherrschaft der Hzz. v. Sachs.-Wittenberg nachzuweisen. Die wahrscheinlich dem Hl. Nikolaus geweihte Kirche gehörte zum Erzpriestersitz → Schmiedeberg des Bt. Meißen. Im Anschluß an die Straßenkreuzung entwickelte sich im späten Ma. vor der Burg gewerbliches Leben, die Fischergilde ist seit 1444 bezeugt. 1528 erscheint der Ort als Flecken, 1533 als Städtlein, 1555 besaß er einen Rat, obwohl ihm förmliche städtische Statuten erst 1651 erteilt worden sind. Die Stadt blieb stets der Patrimonialherrschaft unterworfen, war aber landtagsfähig. 1528 wurden 20 Hüfner und 40 Kossäten (= etwa 300 Ew.) gezählt. Seit 1325 waren die Erbmarschälle des Hzt. Sachs. aus der Fam. Löser Besitzer der Burg und Herrschaft P. Unter Hans Löser, dem Freunde Luthers, wurde 1522 die Reform. eingeführt, Luther hielt sich oft im *Schloß* P. auf, das 1571—75 neu erbaut wurde. Nach der Zerstörung der Stadt durch die Schweden 1637 gingen Schloß und Herrschaft P. 1647 an den kursächs. Feldmarschall v. Arnim über und gelangten 1689 im Tausch an den Kf., so daß P. nun Sitz eines kleinen kfl. Amtes war. Nachdem das Schloß schon der 1696 verstorbenen Kfn. Erdmuthe Louise als Witwensitz gedient hatte, war es von 1697 an im Besitz der Kfn. Christiane Eberhardine, die als Gemahlin Augusts des Starken von 1721 bis zu ihrem Tode 1727 hier wohnte und in der *Stadtkirche* bestattet wurde. Zu ihrer Zeit erhielt das Schloß durch Pöppelmann im wesentlichen seine heutige Gestalt, der Park wurde ausgestaltet, die Hofhaltung wirkte sehr anregend und fördernd auf das Leben und Bauen im Städtchen aus. Beim Übergang an Preuß. 1815 zählte man 1170 Ew., die sich von Landwirtschaft, Handwerk, Elbschiffahrt und Fischerei ernährten. Das Schloß wurde 1829 mit Mädchen des Potsdamer Militärwaisenhauses belegt und diente diesem Zweck bis 1923. Seit 1937 beherbergte es eine Polizeischule (j. Kinderheim). Hatte schon im frühen 19. Jh. ein vitriolischer Brunnen Augenheilwasser geliefert, so wurde 1909 das Eisenmoorbad eingerichtet. Eine Kartoffelflockenfabrik nahm 1910, ein keramisches Werk vor 1914 den Betrieb auf. Seit 1890 führt die Eisenbahn von Torgau nach Wittenberg über P., seit 1894 besteht Anschluß nach → Eilenburg. 1939 zählte das vorwiegend landwirtschaftlich bestimmte Städtchen 2080 Ew, 1965 rund 3000. (V) *Bla*

ORösenberger, Aus d. Gesch. d. Stadt u. d. Schlosses P., 1921. — Lv 120, Bd. 2, S. 640f. — CLeisegang, Schloß P., 1893. — LV 632 (Ha.) S. 356f.

Quast OT. v. Lindau (Kr. Zerbst) ist das ehemalige Klein Q., während ein zugehöriges Groß Q. schon vor 1314 wüst gewesen zu sein scheint. In der Nutheniederung s. des Dorfes liegt die *Burgstelle*, nach der die in der Mark Brand. später viel verbreiteten Herren v. Quast ihren Namen trugen. Ein dominus Ulrich Q. erscheint erstmals 1315. Die Fam. blieb im Besitz ihres Stammsitzes bis zum Jahre 1650, als Ft. Johann v. Anh.-Zerbst diesen käuflich erwarb und zu einem Vorwerk von Lindau machte. Die Kirche wurde damals aufgegeben und dem Zerfall überlassen. 1753 hatte das Vorwerk 50 Bewohner, 1905 85 Einwohner.

(II) *Schwi*

LV 258, S. 424. — LV 199, Bd. 2, S. 426.

Quedlinburg (Kr. Quedlinburg). Die Siedlungsabfolge wird bestimmt durch die Bode, mehrere zufließende Bäche, den Schloßberg und die um das Bodetal gruppierten Anhöhen. Reiche Besiedlungsspuren sind vorhanden, beginnend in der Altsteinzeit (Schloßberg, Lehof, Seweckenberge), weiter in der Mittelsteinzeit (Altenburg, Finkenflucht, Hakelteich u. a.) und vor allem in der Jungsteinzeit, Bronzezeit (großer jungbronzezeitlicher Hortfund vom Lehof), Eisenzeit und Frühgesch. (Gräber des 6. und 8. Jhs. an der Bockshornschanze, große Goldscheibenfibel des 7. Jhs. aus Gräbern von Groß-Orden (j. im Museum Q.). Der Schloßberg weist Funde vieler Zeiten von der Altsteinzeit an auf, allerdings keine des 5.—7. Jhs. In der Jungsteinzeit diente er der Bernburger Gruppe der Trichterbecherkultur als wohl befestigte Höhensiedlung, ebenso in der jüngeren Bronzezeit der Helmsdorfer Gruppe. Für die spätrömische Ks.-zeit ist durch Funde eine germanische Fluchtburg anzunehmen, während im Bereich der *Wipertikirche* eine offene Siedlung bestand. Eine Kontinuität bis in das Ma. ist unbewiesen. Ausgrabungen auf dem Schloßberg erbrachten Pfostenlöcher einer etwa 20 m langen Halle sowie eine Erdsteinmauer und in den Felsen eingehauene Gräber mit Kopfnische, die Schirwitz dem 8. Jh. zuweisen möchte, die aber wohl auch etwas jünger sein können (etwa 8.—10. Jh.). Pfeilerfundamente werden als Reste einer karolingischen Kapelle gedeutet. Im 10. Jh., in dem 922 die »Quitilingaburg« erstm. schriftlich bezeugt wird, ist eine verstärkte Bautätigkeit zur Errichtung der Burganlage und der Kirche zu verzeichnen. S-T
Der 922 erstm. urkl. erwähnte Platz verdankt seine historische Bedeutung in erster Linie der Wirksamkeit der Herrscher aus dem Hause der Liudolfinger (Ottonen). Die Sage hat ihn für immer mit der Entstehung des Deutschen Reiches verknüpft, denn »Heinrich der Vogelsteller« soll am Q.-er »Finkenherd« aus der Hand der dt. Ftt. die Reichskleinodien empfangen haben. Die Gesch. des Ortes reicht freilich weiter zurück, denn auf dem

Schloßberg sind die Spuren einer Befestigung aus karolingischer Zeit aufgedeckt worden. Auch die A.-e des 922 belegten Kgs.-hofes dürften weiter zurückgehen. Die um 935 verfaßten »Miracula sancti Wigberhti« berichten von einer Kirche mit einem Wigbertialtar im Besitz des hessischen Kl. Hersfeld. Wahrsch. ist dieser Besitz durch Otto den Erlauchten, der 901—912 Laienabt von Hersfeld war, an die Liudolfinger gekommen. Die Lage dieser frühen Hersfelder Missionskirche ist umstritten. Im allgemeinen gilt die altertümlich anmutende *Wigbertikrypta* auf dem ehem. Kgs.-hof als Rest dieser Kirche, doch ist auch auf der Burg eine zwar kleine, aber dreischiffige Kirche aufgedeckt worden, die mindestens in den A. 10. Jh. zurückgeht. Wohl im Zusammenhang mit dem 926 beginnenden Bau von Burgen gegen die Ungarn ließ Heinrich I. die Befestigungen verstärken. Eine große hölzerne Halle diente verm. als Kgs.-pfalz. Heinrich I. hielt sich häufig in Q. auf; er feierte hier dreimal das Osterfest, und auch die Hochzeit seines Sohnes Otto mit der angelsächs. Kgs.-tochter Edgitha dürfte an diesem Ort stattgefunden haben. In der Kirche auf der Burg fand der Kg. 936 seine letzte Ruhestätte.

Die Kgn.-witwe Mathilde, die 929 Q. als Wittum erhalten hatte, gründete 936 mit Zustimmung Ottos I. an der Burgkirche ein Kanonissenstift. Die Stiftsdamen kamen aus dem Stift Wendhausen bei → Thale. Die Leitung des dem Hl. Servatius geweihten Stiftes lag in den Händen der Kgn.-witwe. Q. blieb während der ganzen Ottonenzeit eine der wichtigsten Pfalzen des Reiches, und auch später haben die dt. Herrscher den Ort nicht selten aufgesucht. 973 fand ein glänzender Hoftag statt, und nach dem Tode Ottos II. bildete Q. eine Art Residenz für die Ksnn. Adelheid und Theophanu. Hz. Heinrich der Zänker begab sich 984 nach Q., um hier seine Erhebung zum dt. Kg. zu betreiben. Nach 997 fungierte Äbtissin Mathilde, die Tochter Ottos I., als »Reichsverweserin« für den in Italien weilenden Ks. In der Zeit des Investiturstreites hielt sich Heinrich IV. mehrfach an hohen kirchlichen Feiertagen in Q. auf, und seine Schwester, Äbtissin Adelheid II., trotzte 1088 einer Belagerung durch den Mgf. Ekbert v. Meißen. Erst in staufischer Zeit lockerten sich die Verbindungen zum dt. Kg.-tum.

Unter der tatkräftigen Leitung der Kgn.-witwe Mathilde, die 968 in der Stiftskirche neben Heinrich I. ihre letzte Ruhestätte fand, entwickelte sich das Servatiusstift zu einer der angesehensten und reichsten Kirchen des Reiches. Otto I. verlieh der Reichsabtei die Immunität und erwirkte vom Papst die Exemtion, die Befreiung von der Gewalt des zuständigen Diözesanbf.-s. Mathilde verfügte 961 mit Zustimmung Ottos I. und Ottos II. zugunsten des Stifts über den zu ihrem Wittum gehörenden Kgs.-hof sowie das an der dortigen St. Jakobskirche mit der Wigbertikrypta bereits bestehende Kanonikerstift, dem der Ks. 964 das Recht der freien Propstwahl verlieh. Es wurde M. 12. Jh. in ein

Stadtplan
von Quedlinburg (17. Jh.)

Praemonstratenserstift verwandelt (*Kirche* 1956/58 restauriert). Ihre gleichnamige Enkelin, eine Tochter Ottos des Großen, übernahm 966 die Leitung des Stifts. Sie gründete 986 das Benediktinerinnenkl. St. Marien auf dem *Münzenberg* (*Reste der rom. Kirche* in den Häusern des malerischen Stadtviertels erkennbar) und leitete eine rege Bautätigkeit ein, die von ihrer Nachfolgerin Adelheid (999—1045), der Tochter Ottos II., fortgesetzt wurde. Der 1021 in Gegenwart Heinrichs II. geweihte Bau der *Servatiuskirche* ging schon 1070 durch einen Brand zugrunde. Der Wiederaufbau konnte erst 1129 abgeschlossen werden. Bei der

QUEDLINBURG

1 Stiftskirche St. Jakob und Wiperti
2 Stiftskirche St. Servatius
3 Münzenberg (ehem. Kloster)
4 Pfarrkirche St. Blasii
5 Pfarrkirche St. Benedikti
6 Pfarrkirche St. Ägidien
7 Pfarrkirche St. Nikolai
8 Rathaus
9 St. Johannis-Spital
10 Hohes Tor
11 Tor auf der Steinbrücke
12 Pölkentor
13 Öhringer Tor
14 Gröpertor

a Blasistraße
b Hohestraße
c Markt
d Marktstraße
e Schmale Straße
f Breite Straße
g Steinweg
h Finkenherd

A Königshof Quidlingen
B Burg
C Suburbium (Westendorf)
D älteste Stadt um St. Blasii
E Stadt des 11./12. Jhs. um St. Benedikti
F Neustadt

Weihe war Lothar v. Süpplingenburg zugegen. Dieser Bau, eine dreischiffige, hochrom. Basilika, ist im wesentlichen erhalten. Von den beiden *W.-türmen* wurde nur der N.-turm vollendet, während der S.-turm erst 1862—82 errichtet wurde. Die im 19. Jh. erbauten »Rheinischen Helme« sind nach dem Kriege durch niedrigere rom. Helme ersetzt worden. Um 1320 erfolgte ein got. Umbau des Chores. In der *Krypta* mit der *Confessio* (1869 aufgedeckt) und den *Gräbern des Kgs.-paares* haben sich Reste der *rom. Malerei* aus dem A. 12. Jh. erhalten, ferner *Grabplatten* der Äbtissinnen Adelheid I., Beatrix und Adelheid II. Die tief-

gelegene kleine *Kapelle S. Nicolai in vinculis* stammt vielleicht noch aus der Karolingerzeit. — Das Schloß erhielt seine heutige Gestalt in der Zeit der Renaissance (j. Schloßmuseum mit einem Teil des 1945 geplünderten Domschatzes).
Der Äbtissin unterstanden alle Q.-er Kirchen. Gestützt auf ihre Immunitätsprivilegien konnte sie ein kleines Stiftsterritorium schaffen. Im 13. und 14. Jh. kamen allerdings zu wirtschaftlichen Schwierigkeiten Auseinandersetzungen mit den Stiftsvögten und den Bff. v. → Halb. hinzu. Die Exemtion des Stifts wurde 1259 erst nach längeren Streitigkeiten durch den Bf. Volrad v. Halb. anerkannt. Die Vogtei ging an die Wettiner über. 1539 wurde Q. ein evg. »Freies weltliches Stift«, das seit 1663 im Reichstag Sitz und Stimme auf der Prälatenbank innehatte. Maria Aurora v. Königsmarck, die Geliebte Augusts des Starken, war hier von 1700—1728 Pröpstin. Zu den letzten Äbtissinnen gehört Amalie, eine Schwester Friedrichs des Großen. Die Kff. v. Brand. hatten 1698 die Schutzvogtei über das Stift übernommen und benutzten den Reichsdeputationshauptschluß von 1803 zur Angliederung an den preuß. Staat. 1807—1813 gehörte Q. zum Kgr. Westphalen.
Unmittelbar unterhalb der Burg hatten sich schon im Laufe des 10. Jh. Kaufleute und Handwerker niedergelassen. 994 erhielt Äbtissin Mathilde von Otto III. die Markt-, Münz- und Zollverleihung, der weitere Privilegien für die Q.-er Kaufleute folgten. Um Markt und *Marktkirche St. Benedikti* erwuchs eine städtische Niederlassung, die mit zwei verm. älteren Ansiedlungen um die *Blasiuskirche* im S. und die *Ägidienkirche* im N. zur »Altstadt« verschmolzen ist. Neben der Altstadt entstand im 12. Jh. eine mehr den Charakter einer Ackerbürgerstadt aufweisende, regelmäßig gestaltete »Neustadt« mit der *Pfarrkirche St. Nikolai* (1227). Eine ungefähr 100 Meter lange Brücke über die von zwei Armen des »Mühlgrabens« gebildete Niederung verband die beiden Städte (unsichtbar unter dem Pflaster der Straße). Alt- und Neustadt bildeten zunächst zwei selbständige Gemeinwesen, bis der Rat der Altstadt die Vogtei über die Neustadt von dem Gf. v. → Regenstein erwerben konnte (1327). Seither bestand eine gemeinsame Verwaltung (4 Bürgermeister und 8 Ratsherren, die zur H. aus Alt- und Neustadt kamen). In Q. galt Goslarer Stadtrecht.
Die Vogtei über das Stiftsgebiet war 1273 an die Gff. v. Regenstein gefallen, die sich 1288 dicht bei Q. die »Guntekenburg« zur Sicherung ihrer Herrschaft über die Stadt errichteten. A. 14. Jh. kam es zu schweren Auseinandersetzungen zwischen dem Cf. Albrecht II. v. R. und der selbstbewußten Bürgerschaft, die mit der Zerstörung der »Guntekenburg« und der Gefangennahme des »Raubgrafen« endeten. Q. suchte Anschluß an die Bff. v. Halb. und schloß 1326 einen Bund mit den beiden bfl. Städten Halb. und → Aschersleben. 1384 erfolgte der Anschluß an den niedersächs. Städtebund, 1426 an die Hanse. Bereits 1396 hatte

der Rat die Vogtei über die Stadt selbst übernehmen können. Gegen die Autonomie der Stadt wandte sich Äbtissin Hedwig (1458—1511), eine Tochter des Kf. Friedrich v. Sachs. Sie konnte sich dabei auf ihre Brüder Ernst und Albrecht stützen, deren Truppen 1477 die Stadt eroberten. Der *Roland*, das Sinnbild städtischer Freiheit, wurde gestürzt. Die Stadt mußte die Landesherrschaft der Äbtissin anerkennen und auf alle Bündnisse verzichten.

Handel, Handwerk und Ackerbürgertum bestimmten seit dem Ma. das Wirtschaftsleben Q.s. In der frühen Neuzeit trat zu dem umfangreichen Braugewerbe die Branntweinherstellung. Im 19. Jh. entwickelte sich die Tucherzeugung, die jedoch noch am E. des Jh.-s der industriellen Konkurrenz erlag. 1877 entstand ein Meßgerätewerk, während im übrigen die industrielle Entwicklung nur unbedeutend war. Ersatz boten die bedeutenden Gartenbau- und Saatzuchtbetriebe, die bereits auf eine alte Tradition zurückblicken können. Q. hatte 1971 30 000 Ew.

Die Ummauerung der Altstadt wird bereits 1179 erwähnt, und später werden Alt- und Neustadt in einen *vieltürmigen Mauerring* eingeschlossen, der zum großen Teil erhalten ist. Die Tore sind leider im 19. Jh. abgebrochen worden. Ein System von *Wachtürmen* zum Schutz der Feldmark ist z. T. erhalten (Sewckenwarte, Bicklingswarte, Heidbergwarte, Lehturm, Altenburgwarte und Steinholzwarte).

Das got. *Rathaus* der Altstadt wird 1310 als »domus consulum« erwähnt (1613—1615 im Renaissancestil umgebaut). Der 1477 zerstörte Roland ist erst 1869 wieder vor dem Rathaus aufgestellt worden. Die Marktkirche St. Benedicti (1233 forensis ecclesia) ist eine dreischiffige, spätgot. Hallenkirche mit einer frühgot. Doppelturmfassade. Erhalten sind ferner die Blasiuskirche am s. E. der Altstadt (Barockbau 1714—1715, mit einem rom. W.-bau), die Ägidienkirche im N. der Altstadt (eine dreischiffige spätgot. Hallenkirche), die Pfarrkirche der Neustadt, St. Nikolaikirche (dreischiffige Hallenkirche 14. Jh.), sowie die rom. *Kapelle des Johannishospitals*.

Zahlreiche *Fachwerkhäuser*, vornehmlich aus dem 16. und 17. Jh., geben der Stadt das Gepräge. In einem *Patrizierhaus am Schloßberg* wurde am 2. Juli 1724 Friedrich Gottlieb Klopstock geboren (Klopstockmuseum).

In Q. lebte die Ärztin Dorothea Christiane Erxleben (1715 bis 1762), die als erste dt. Frau 1754 in Halle zum Dr. med. promovierte. (III) *Schu*

Schloßmuseum, Schloßberg 1, Klopstock-Museum, Schloßberg 12.

HBehrens, Hortfunde v. Q.-Lehof..., in: LV 59, Bd. 43, 1959, S. 221. — HWäscher, Der Burgberg zu Q., 1959. — KSchirwitz, D. Grabungen auf d. Schloßberg zu Q., in: LV 59, Bd. 44, 1960, S. 9—50. — FKlocke, Bodendenkmale d. Kr. Q., 1959. — LV 624, Bd. 33: Kr. Stadt Q. — LV 120, Bd. 2, S. 644—646. — LV 239, Bd. 1, S. 122—126, Abb. 375—387. — LV 258, S. 271 ff. — LV 240, S. 293—301. — HWäscher, D. Baugesch. d. Burgen Q., Stecklen-

berg u. Lauenburg (Museumsbücherei 1—7), 1957—1961. — CErdmann, Beitrr. z. Gesch. Heinrichs I., in: LV 22, Bd. 16, 1940, S. 77—106. — SKleemann, Kulturgesch. Bilder aus Q.-s Verg., 1922. — HLorenz, Werdegang v. Stift u. Stadt Q., 1922. — Ders., Werdegang d. 1000jg. Kaiserstadt Q., 1925. — Ders. u. SKleemann, Q.-ische Gesch., 1922. — ESpeer, Q., 31958. — HMüller, Q., 1955. — GLeopold, D. Stiftskirche z. Q. (D. christl. Denkmal 37), 21972 — HMrusek, Drei dt. Dome. 1963. — JBauermann, D. A.-e. d. Prämonstratenserkll. Scheda u. St. Wiperti-Q., in: LV 22, Bd. 7, 1931, S. 185—252

Quenstedt (Kr. Mansfelder Gebirgskreis/Hettstedt). Sw. des Ortes liegt auf einem nach SW gerichteten markanten Bergsporn die Schalkenburg, eine befestigte jungsteinzeitliche Höhensiedlung der Bernburger Gruppe der Trichterbecherkultur und eine jungbronzezeitliche *Wallanlage*. (III) S-T
LV 258, S. 233. — ESchröter, in: LV 61, Jg. 13, 1968, S. 30—33.

Querfurt (Kr. Querfurt). Schon im 9. Jh. wurde die »urbs Curnfurdeburg« erwähnt. Die damalige Anlage umfaßte die heute noch erhöhte r.-eckige Fläche s. der ma. steinernen *Burg* (»Schloß«) der Gff. v. Q. Die Burg wurde wahrsch. von den Franken zur Sicherung des Überganges über das Quernetal errichtet. Ein ö. der Burg entdecktes Gräberfeld der Völkerwanderungszeit schließt aber eine Entstehung der Siedlung Q. in jener Zeit nicht aus. S-T

Zur Deckung der von Altwegen in Richtung → Halle, → Mers. und → Naumb. benutzten Querne-Furt entstand in karolingischer Zeit auf der Stelle einer zu vermutenden germanischen Volksburg eine *Talrandburg* mit einem »burgus«ähnlichen steinernen Kernbau und einer Rundkapelle (Christian Webels »Heidenkirche«). Beider Reste wurden 1938 f. nahe dem »*Dicker Heinrich*« genannten Rundturm aufgedeckt. Es ist die »urbs« des Hersfelder Zehntverzeichnisses von ca. 890. In dieser Quelle wird auch eine dörfliche Siedlung »Curnfurt« genannt. Diese identifizierte H. Wäscher mit einer geräumigen Vorburg, die den Raum umfaßte, den später der langgestreckte, angerförmige Markt, das *Rathaus* (»*Dingebank*«) und die *Stadtkirche S. Lamberti* einnahmen. In ottonischer Zeit darf bereits von einer marktähnlichen Siedlung gesprochen werden (979 »civitas et castellum Quernuordiburch«). Die Burg erfuhr unter den Edlen Herren v. Q., deren mit guten Gründen vermutete Verwandtschaft mit den Liudolfingern noch nicht geklärt ist, einen stufenweisen Ausbau bis zu ihrer letzten Umgestaltung 1461—1479 zu einer für damalige Verhältnisse hochmodernen *Festung*, deren Bauten sich trotz mehrfachen Besitzwechsels im 30jg. Kriege und mancher Veränderungen wohl erhalten haben. Mit dem schon erwähnten Rundturm (um 1075), einem *rom. Wehrturm* (*sog. Martertum*) und dem *Paradies- oder »Pariser« Turm* — beide E. 12. Jh. —, mit den 3 gewaltigen *Rondellen* und der starken *W.-tor-Anlage*, aber auch mit der *Burgkirche* (A. um 1000), dem 1535 vollendeten

Kornhaus Kardinal — Erzb. Albrechts und dem *Ft.-haus* ist die Burg Q. ein historisches und baugesch. Denkmal allerersten Ranges. Die ursprünglich als dreischiffige Basilika angelegte Burgkirche B. Mariae Virginis wurde um 1716 im Innern barock umgestaltet; 1383 ist sie um eine *got. Kapelle* mit der schönen *Tumba Gebhards XIV. v. Q.* erweitert worden.

Der erste urkl. nachweisbare Q.-er Edelherr ist Brun I. († zwischen 1009 und 1019), der Vater des Hl. Brun, der am 9. 3. 1009 als Missionar der Pruzzen den Märtyrertod erlitt, und dessen Andenken in reicher, sagenhaft ausgeschmückter Überlieferung in seinem Geburtsort fortlebt. Dieser Brun gründete 1004 bei der Burgkirche ein Kollegiat (»Dom«)-stift nebst Stiftsschule. Aus der langen Reihe der Q.-er Edelherren, die als ksl. Ratgeber, als hohe geistliche Würdenträger, vor allem als Bgff. v. → Magd. eine bedeutende gesch. Rolle spielten, seien noch genannt: Meinhard, Landmeister des Deutschen Ritterordens in Preuß. seit 1260; Burchard II. (1230 bis um 1256), der als Gemahl der Erbtochter Sophia das Mansfelder Gf.-haus neu begründete, schließlich Brun VIII., der Sohn und Enkel überlebte, und mit dem 1496 das Geschlecht ausstarb. Als erledigtes Lehen wurde die Herrschaft Q. vom Lehnsherren (seit 1137), dem Magd. Erzb. Ernst, eingezogen und blieb beim Erzbt. bis zum Prager Separatfrieden 1635. Dann wurde sie kursächs. 1650 gab Kf. Johann Georg I. sie seinem Sohn August, Administrator des Erzbt. Magd. und Hz. v. Sachs.-Weißenfels, als seit 1663 reichsunmittelbares Ftm. Sachs.-Q. 1744 starb diese kursächs. Sekundogenitur aus. Als Ackerbürger-, Handwerker- und Fuhrunternehmer-Städtchen von (1818) 2900 Ew. wurde Q. 1815 preuß.

Als städtisches Gemeinwesen bietet Q. das nicht häufige Beispiel eines friedlich-förderlichen Verhältnisses des Stadtherrn zur Bürgerschaft. Stadtrecht erhielt Q. vor 1198. Um diese Zeit wurde vielleicht die Stadtkirche S. Lamberti erbaut. Die älteste *Stadtmauer* (Reste erhalten) umfaßte den oben angegebenen Raum sowie das Viertel um die Brunsgasse. Ferner entstanden die Randsiedlungen Freimarkt (mit Cyriakus-Kirche), Neuendorf, Steinberg, Lederberg und die Klostergasse um das aus einer → Marienzeller Klause A. 15. Jh. erwachsene Karmeliterkl., sowie der Entenplan. Diese wurden etwa seit 1357 mit einer neuen Mauer, darin 4 Tore und 20 Türme, versehen. Das Thaldorf wurde aber erst um 1450 mit einbezogen. Der Freimarkt ist sogar erst 1609 in die innere Stadt verlegt worden. Die Reform. wurde 1541 eingeführt. Ein städtischer Rat, bestehend aus Schultheiß und 6 Schöffen, muß spätestens A. 13. Jh. regiert haben; um diese Zeit besitzt die Stadt bereits das Recht der eigenen Münzprägung. Am E. des Ma. sehen wir die Stadt im Besitz der hohen Gerichtsbarkeit, der Freiheit des Burdings, verschiedener Märkte, des Erbschosses usw. Als älteste Vertretung der Bürgerschaft erscheinen in der Willkür von 1543 Räte aus allen Wachen (Vierteln).

Nach 1945 ist Q. nach O. hin großzügig erweitert worden, während um den Bahnhof (Eröffnung der Zweigstrecken Oberröblingen—Q.—Vitzenburg a. U. 1884 bzw. 1904, und Q.—Mücheln 1911) bedeutende Industrieanlagen entstanden, die wirtschaftlich auf der blühenden Landwirtschaft der Q.-er Platte beruhen. — Q. ist Geburts- und Sterbeort des Dichters Johannes Schlaf (1862 bis 1941) und des Afrikareisenden Hans Schomburgk (1880).

(IV) *Ne*

Kreismuseum, Burg. — BSchmidt, Eine neue Grabform d. späten Völkerwanderungszeit in Q., in: LV 61, Jg. 14, 1969, S. 40 f. — LV 258, S. 271 ff. — CSchneider, Kurtze Beschr. d. Löbl. alten Herrschaft u. Stadt Q., 1654, hg. v. HGVoigt, 1914. — ChrWebel, Hist. Denckmahl d. Haubt-Stadt d. Ftm. Sachs.-Q., hg. v. HGVoigt, 1928 (grundlegend!). — LV 120, Bd. 2, S. 646 ff. — LV 624, Bd. 27: Kr. Q. — MKönnecke, Führer durch Stadt u. Burg Q., 1910. — EIhle, Q., ein Heimat- u. Gesch.-buch, 1938. — HWäscher u. HGiesau, Burg Q., 1941. — LV 239, S. 176—181; Abb. 596—619. — HKretzschmar, Herrschaft u. Ftm. Q. zw. 1496 u. 1815, in: Festschr. f. Armin Tille, 1930.

Questenberg (Kr. Sangerhausen). Auf der *Queste*, einem Gipsfelsen hart sw. des Dorfes, umzieht ein *Ringwall* der frühen Eisenzeit die Bergkuppe mit Ausnahme der steil abfallenden N.-seite.

S-T

1305 wird die Pfarre, 1349 die Burg (»hus«) Q. erwähnt, als sie die Gff. v. Honstein dem Ritter »von me Rade« mit sieben dazugehörigen Dörfern zu Lehen geben. Ihnen folgen verschiedene Herren als Pfandbesitzer, bis 1453 mit Hans Knuth oder Knauth erneut eine Fam. für mehrere Generationen auf der Burg sitzt und das Amt für die Gff. von → Stolberg verwaltet. Seit 1718 erfolgt die Verwaltung des Amtes Q. vom Sitz der Gf.-linie in → Roßla aus. Das in einem Tal mit Seitental gelegene Dorf ist auf drei Seiten von gesch. bemerkenswerten Bergzügen umgeben. Nö. der Burgberg mit beachtlichen Resten der seit dem 17. Jh. verfallenen *Burg*, sö. der »Arnsberg«, wohl fälschlich als Arminsberg als »Hauptquartier« des Cheruskers bei der Entscheidungsschlacht gegen Marbod im Jahre 17 gedeutet, aber eine bronzezeitliche Befestigungsanlage, w. die *Queste*, eine durch *Wälle* abgeschlossene Bergkuppe. Auf ihr wird alljährlich zu Pfingsten auf einem etwa 10 m hohen entrindeten Eichenstamm, an dem Astansätze stehen geblieben sind und der mit Holzkeilen in einer Vertiefung des Felsens verankert ist, auf einem Querbalken der Questenkranz aus belaubtem Reisig gewickelt. Er besitzt einen Durchmesser von fast 3 m. Auch der erwähnte Querbalken trägt an beiden Enden Reisigbündel, Quasten genannt, ebenso wird der Stamm von einem Reisigbündel gekrönt. Das Zeremoniell der Erneuerung des Kranzes und in Abständen von 7—12 Jahren des Stammes, wird erstmalig zu Beginn des 18. Jh. beschrieben und hat sich als Volksfest bis zur Gegenwart fast unverändert erhalten. Als Motiv wird die Sage vom verschwundenen Ritterfräulein, das von den Bauern der Umgebung nach län-

gerer Suche gefunden wurde, gegeben. Der dankbare Vater gibt den bei der Suche beteiligten sieben Gemeinden einen Gemeinschaftswald, die »Landgemeinde«, und stiftet das Fest. Die Deutung, daß sich hier vorchristliches mit der Sommer-Sonnenwende verbundenes Brauchtum erhalten habe, läßt sich quellenmäßig kaum beweisen. Man bleibt daher bei der Erklärung der Sage wie des lebendigen Brauchtums auf Vermutungen angewiesen.
(III) *Ti*

Q. u. sein Questenfest, hg. v. PGrimm, 1938. — ATimm, Q. u. sein Questenfest in Sage u. Gesch., in: LV 42, Bd. 13, 1961. — LV 239, Bd. 1, S. 126, Abb. 392—398. — LV 41, Bd. 21, 1888, S. 249 ff. — LV 258, S. 300 f. — LV 240, S. 303—306.

Quetzdölsdorf — Mettine (Gerichtsplatz)

Rabinswalde, Burgruine b. Garnbach (Kr. Eckartsberga/Artern). Gf. Albert v. → Wiehe (1225 »comes de Wie«), Enkel des 1196 verstorbenen Gf. Günther v. Käfernburg, erbaute zwischen 1231 und 1237 zur Sicherung seiner Herrschaft → Wiehe die *Burg* R., nach der sich seine Söhne Albert II., Berthold und Friedrich Gff. v. R. nannten. Seit 1280 besaß Friedrich die Burg und die Herrschaft Wiehe allein. Friedrich starb 1312; Burg und Herrschaft fielen an seinen Schwiegersohn, Gf. Hermann v. Orlamünde. Dessen Söhne, Friedrich, Gf. zu Weimar, und Hermann, Gf. v. Wiehe u. R., kämpften in dem von letzterem angezettelten thür. Grafenkriege unglücklich gegen den (wettinischen) Lgf. Friedrich den Ernsthaften, bei welcher Gelegenheit R. das Schicksal von Stadt und Schloß Wiehe teilte: R., vielleicht 1309 schon einmal belagert, wurde zerstört. Da die Burg urkl. nicht mehr erwähnt wird, dürfte sie nicht wieder aufgebaut worden sein. Sagen knüpfen sich an die ausgedehnte Anlage, von der noch *Gräben* und *Wälle* erhalten sind. (III) *Ne*

LV 139, Bd. 3, S. 38. — LV 624, Bd. 9, S. 34 u. 80. — LV 258, S. 195. — LV 433, S. 22 ff. — Nebe, R., in: Kr.-kalender Eckartsberga 1902, S. 33 ff. (m. Plan u. Abb.)

Radegast (Kr. Dessau-Köthen/Köthen). Bei dem im Jahre 1244 zuerst genannten adligen Dorfe R. überquerte die alte Landstraße von → Magd. nach Leipzig die Fuhneniederung. Das zunächst wenig bedeutende Dorf R. wurde erst 1727 Marktflecken und im Laufe des 19. Jh. ohne förmliche Stadtrechtsverleihung als Stadt anerkannt. Am Übergang über die Fuhne befindet sich der »*Teure Christian*«, ein 1688 dem Hz. Christian v. Sachs.-Mers. errichtetes aufwendiges Barockdenkmal, mit einer auf die Erneuerung des Straßendammes bezüglichen Inschrift, die den damaligen Landesherrn des Gebietes s. des Flusses in der namengebenden Form anredet. (IV) *Schwi*

LV 628, Bd. 2, 1: Kr. Dessau-Köthen, S. 292—295. — LV 120, Bd. 2, S. 649 f.

Radis (Kr. Wittenberg/Gräfenhainichen) wird von der bisherigen Forschung teilweise als Ort des Burgwardes Grodisti angesehen, der zu 965 in einer gefälschten Urk. und 1004 erneut in einer echten Quelle erwähnt wird. Dieser ist aber sehr viel wahrscheinlicher mit → Seegrehna (Kr. Wittenberg) gleichzusetzen, wo erhaltene Gräben und Wälle aus der Bronzezeit und bis ins 13. Jh. reichende Funde das Bestehen einer wichtigeren Burg belegen. Seit 1669 befand sich R. im Besitz der in sächs. Diensten stehenden v. Bodenhausen, die aus einer hessisch-thür. Fam. stammten. Ihr *Wappen* findet sich an der *Kirchenausstattung* von 1722. Außerdem ließen sie Anfang des 18. Jh. ein *Herrenhaus* und neue Wirtschaftsgebäude errichten, die mitten im Dorfe liegen.

(IV) *Schwi*

GReischel, Polit. u. kirchl. Bezirke d. Krr. Bitterfeld u. Delitzsch im Ma. in: LV 22, Bd. 8, 1932, S. 85 — LV 258, S. 222, 315

Raguhn (Kr. Bitterfeld). Das erst 1285 urkl. vorkommende R. liegt auf einer Muldeinsel, welche den Übergang einer aus Richtung → Köthen bzw. → Halle nach → Wittenberg führenden Straße über den Fluß erleichtert. Vielleicht ist die Stadt als anh. Konkurrenzgründung zu dem damals noch magd. Jeßnitz entstanden. Auch zu der jetzt fast vollständig verschwundenen Burg Lippehne, 1 km s. des Ortes, scheinen enge Beziehungen bestanden zu haben, denn dem Burgvogt von L. war die Stadt R. noch später unterstellt. 1395 hatte allerdings das nun erstm. als Stadt bezeichnete R. eigene Gerichtsbarkeit. Es hatte mehrfach unter Überschwemmungen (1573), Bränden (1642, 1749) und Kriegsfolgen (1547) zu leiden. Erst im 19. Jh. setzte durch Industrialisierung, die an die bereits vorhandene recht alte Muldemühle anknüpfen konnte, ein gewisser Aufschwung ein, so daß R. 1965 rund 6000 Ew. aufwies.

(IV) *Schwi*

LV 120, Bd. 2, S. 650 f. — LV 628, Bd. 2, 1: Kr. Dessau-Köthen, S. 295 ff.

Rammelburg (Kr. Mansfelder Gebirgskreis/Hettstedt) liegt auf einem von der Wipper fast ganz umflossenen Berg. Die älteste Namensform von 1259 (»castrum Rammeneborch«) läßt vielleicht auf eine urspr. von eingerammten Holzpfählen umschirmte Befestigungsanlage schließen. 1259 bekundete Erzb. Rudolf v. → Magd., daß sein Vorgänger Albrecht II. (1205—1235) einen Teil der *Burg* von dem Edlen Albert v. → Arnstein erkauft habe. Es gilt daher als wahrsch., daß R. den Arnsteinern seine Entstehung verdankt, zumal die Burg später zeitweilig in den Händen einer Arnsteiner Nebenlinie, der Edlen v. Biesenrode, war. Nach dem Aussterben (um 1190) dürfte sie wieder direkt an die Arnsteiner gelangt sein. 1296 kam R. durch die Ehe der Schwester Walthers v. A., Luitgard, an den Gf. Otto v. → Falkenstein, nach dem Tode des letzten Falkensteiners nach heftigem Kampf mit dem Bf. v. → Halb. an den Gf. Albert v. → Regenstein (Gemahl der Oda v. Falkenstein). Ein niederes Adelsgeschlecht v. R., zwischen 1325

und 1442 urkl. genannt, hat den Gff. v. → Mansfeld mehrfach Räte und Diener gestellt und war auch sonst in der Gft. M. angesessen. 1387 verkauften die Gff. v. Regenstein die Herrschaft Arnstein und mit ihr die R. an die Gff. v. Mansfeld. Bei diesen verblieb R., wenn auch durch Erbteilungen, Verpfändungen und Verkäufe von Linie zu Linie gehend, bis zum Verkauf des Amtes R.-Wippra (→ Wippra) an Kaspar v. Berlepsch. Über die Gestalt der Burg, die 1554 im Verlauf einer Fehde zwischen Gf. Albrecht IV. und dem Hz. Heinrich v. Braunschw. eine kurze Belagerung erfuhr, ist nichts bekannt, zumal ältere Teile durch den Brand vom 5.10.1894 zerstört wurden, nicht jedoch die sehenswerte, von Gf. Volrad eingerichtete *Burgkapelle* im Unterteil des *Bergfrieds*. 1637 ging die Herrschaft R. in den Besitz der Fam. v. Stammer über. Als der Quedlinburger Stiftshauptmann Adrian v. St. die Burg bewohnte, war sie ein Mittelpunkt pietistischer Frömmigkeit. Türken und Mohren wurden hier bekehrt. August Hermann Francke ehrte den gottseligen Konventikel — darunter auch Männer und Frauen, die persönlich Offenbarungen empfangen haben wollten — mit häufiger Anwesenheit. Hier fand 1705 auch seine Vermählung mit Anna Magdalena v. Wurm, Tochter des Pächters von Popperode bei Wippra, statt. Gottfried Arnold, Erzieher der Stammerschen Kinder, schrieb hier seine »Unpartheiische Kirchen- und Ketzerhistorie« (1698). 1737 erwarb die sächs. Fam. v. Friesen Schloß und Allodialgut R., in dessen Besitz sie bis zum Jahre 1903 verblieb. Mit der Lehnspermutation 1579 ging die Lehnshoheit vom Erzbt. → Magd. auf Kursachs. über; infolgedessen wurde R. erst 1815 preuß. Das Schloß fiel 1894 einem Brande zum Opfer und wurde von dem ksl. Hofbaurat Ihne in romantisierender Form wieder aufgebaut (j. Heilstätte). (III) *Ne*

LV 385, Bd. 3/4, S. 163—182. — LV 624, Bd. 18, S. 192—197. — HSchotte, R.-er Chron., 1906. — LV 50, Bd. 25, 1911, S. 23 u. 35. — FWöhlbier, R., in: Unser Mansf. Land, Bd. 2, 1927, S. 141 ff., 147 f., 158, 161—164. — LV 239, Bd. 1, S. 127, Abb. 399—402. — LV 240, S. 306 f. — LV 258, Nr. 232

Redekin (Kr. Jerichow II/Genthin). 1144 erhielt Kl. Jerichow den verm. nach einem dt. Siedler genannten Ort »Niceckendorp vel alio nomine Gerdekin«. Später setzte sich der urspr. Name in der Form R. wieder durch. Nach R. nannte sich ein im 17. Jh. ausgestorbenes Ministerialengeschlecht. Später wechselte die Gutsherrschaft häufig (v. Katte, v. Britzke, v. Randow).
In der spätrom. *Backsteinkirche* mit dem überbreiten W.-*turm* befindet sich ein spätgot. *Schnitzaltar*. Das 1945 zerstörte Gutshaus war von Künstlern aus Potsdam und Sanssouci durch Rupert Scipius v. Lentulus, einem Reitergeneral Friedrich des Großen, erbaut worden (ehem. Rokokostukkaturen). Der Pavillon »Mon Chagrin« wurde erst 1950 abgetragen. 1780 kam R. an die v. Alvensleben, die die Gemäldegalerie nach → Erxleben überführten. Auf dem Friedhof von R. befindet sich das Grab der zu

der Truppe der »Neuberin« gehörigen Schauspielerin Friederike v. Klinglin, die in zweiter Ehe J. F. v. Alvensleben geheiratet hatte. Bei R. begegneten sich 1945 Truppen der Alliierten (→ Torgau). (II) *Rö*

LV 624, Bd. 21: Krr. Jerichow, S. 352—355. — LV 245, S. 40 f.

Regenstein Burgruine, früher Gem. Langenstein (Kr. Wernigerode), j. Gem. Blankenburg (Kr. Wernigerode). Die auf hohem, nach N etwa 75 m steil abfallenden Sandsteinfelsen gelegene *Burgruine* gilt im allgemeinen als Gründung Ks. Heinrichs IV. oder sogar Kg. Heinrichs I., wobei gewisse Verbindungen zu germanischen Kulten angenommen werden. Der archäologische Befund gibt aber dafür keine Anhaltspunkte, zumal die zu einem großen Teil in den weichen Sandstein eingehauenen Anlagen durch die umfangreichen Befestigungen späterer Zeit stark verändert worden sind. Auch eine Weiheinschrift einer ehem. Kapelle in der Vorburg von angeblich 1090 stammt nach der Schrift wohl aus dem 13. Jh. und bleibt daher dubios. Festeren Boden betritt man erst 1169 mit dem Erscheinen eines Gf. »Conradus de Regenstein«, gelegentlich auch »de Reinstein« genannt. Dieser war offenbar ein Sohn des ersten → Blankenburger Gf. Poppo. Für ihn wurde also wahrsch. eine eigene Burg bestimmt, bzw. neu angelegt, die dann seit 1190 Sitz einer Nebenlinie der Gff. v. Blankenburg wurde. Diese lehnte sich bald an die Welfen an. Aus diesem Grunde dürfte Ks. Friedrich Barbarossa in seinem Kampf gegen Heinrich den Löwen auch diese Anlage 1180 eingenommen haben. R. war dann seit 1246 im Besitz der Linie Heimburg des Gf.-hauses, von der ein eigener Zweig hier saß. Die Gff. hatten sehr umfangreichen Grundbesitz zwischen dem → Harz und dem → Großen Bruch. Dieser ging aber im 14..Jh. in blutigen Kämpfen mit den Bff. v. Halb. weitgehend verloren. R. wurde dann später, ohne daß die näheren Umstände erkennbar werden, → Halb.-er Lehen. Nur zeitweilig scheinen auch die Welfen erneute Lehnsansprüche erhoben zu haben. Nach dem Aussterben der jüngeren Blankenburger Linie 1368 erbten die Regensteiner die Gft. Blankenburg. Die Burg R. tritt deshalb auch später wenig hervor und war offenbar zeitweise unbewohnt. Als die nunmehrigen Blankenburger Gff. 1599 ausstarben, fiel der R., obwohl noch immer Halb.-er Lehen, zunächst an Braunschw., da Mitglieder dieses Hauses damals auch in Halb. Bff. waren. Der kath. Bf. Leopold Wilhelm v. Halb. aus dem Hause Habsburg gab R. als Lehen 1644 an den Gf. v. Tettenbach. Nachdem aber das Bt. Halb. 1648 an Brand. gekommen war, erhob dieses auch Anspruch auf die Burg R. und setzte ihn 1662 und nochmals 1670 mit militärischer Gewalt durch. Seither bildete der R. bis 1945 eine von nur wenigen preuß. bewohnte Ew. Exklave im braunschw. Gebiet. Bereits Kf. Friedrich Wilhelm v. Brand. begann mit einem festungsartigen Ausbau der bisherigen Burg. Diese spielte daher noch im 7jg. Kriege als *Festung* eine Rolle. Nach-

dem sie 1757 von den Franzosen besetzt worden war, wurde sie dann aber auf Befehl Friedrichs des Großen 1759 geschleift.

(III) *Schwi*

Museum: Burgruine R. — RSteinhoff, Der R., 1905. — KBürger, Der R. b. Blankenburg a. H., 1934. — LV 258, Nr. 1183. — LV 239, S. 128; Abb. 403 bis 407. — LV 240, S. 308—312. — LV 624, Bd. 23: Kr. Halb., S. 114 ff.

Reideburg, OT. von → Halle (Kr. Saalkreis/Halle) war bis 1815 halb preuß., halb kursächs. Die ältere → Halle-Leipziger Heerstraße querte hier den Reidesumpf, bis Erzb. Otto v. → Magd. (1327—1361) den neuen Reide-Übergang bei Bruckdorf anlegen ließ. Die Wichtigkeit der Position erhellt aus dem Nebeneinander von 3 Burgwällen, deren größter, die »Schanze«, unmittelbar w. der *Kirche St. Gertrud*, der nächste, 1358 der »Frankenhof« (»bi Frankenhove«) genannt, auf dem Gelände des späteren Ritterguts lag, während der 3. in dem Ortsteil *Burg* noch erhalten ist. R. ist eine dt. Gründung des 10./11. Jh.s, doch waren bei der Burg im Bageritz (1347 »Pogeritz«) genannten OT. auch Slawen angesiedelt. Die Schanze (seit 1840 ff. abgetragen) war alter Reichsbesitz. 1216 schenkte Bgf. Hermann v. Magd. einen Teil der »bona imperii« in R. dem Deutschordens-Haus S. Kunigund zu Halle. Der Orden richtete s. der Gertraudenkirche einen Wirtschaftshof (das »Spittel«) ein. Beim Verkauf der Kunigundenkomturei 1511 gingen die R.-er Besitzungen an das Kl. Neuwerk, danach an das Neue Stift und schließlich an das Amt Giebichenstein; die »Schanze« wurde als Erbzinsgut an die v. Rauchhaupt auf Sagisdorf ausgetan. — Unter wettinischer Hoheit stand die »Burg« im gleichnamigen **OT**. Sie war mit 31 zugehörigen Dörfern der eigentliche Mittelpunkt des Burgbezirks R., der in dem Kampf um die Oberlehnsherrlichkeit zwischen Erzb. Otto und Mgf. Friedrich dem Strengen das hauptsächliche Streitobjekt bildete. In der »Schlacht« bei R. mit anschließender Eroberung der »Burg« siegten die Erzbischöflichen (1347), wodurch die H. des Burgbezirks R. endgültig ans Erzstift kam.

Der Frankenhof, dessen Ursprünge dunkel sind, wenn man nicht auch das bei den Franken beliebte, aber vielleicht auch jüngere Gertrauden-Patrozinium als Kriterium für sein Alter heranziehen will, war bis 1571 Rittersitz der Herren v. Luptitz. Im 18. Jh. brachten die Franckeschen Stiftungen in Halle bedeutenden, A. 20. Jh. wieder veräußerten Grundbesitz in ihre Hand. Der OT. Kapellenende trägt seinen Namen von einer St. Katharinenkapelle, die 1358 Henning v. Steinfurt als Sühne für einen Totschlag an Albrecht v. Dieskau stiftete. Sie wurde in der Reform.-zeit verwüstet. Von 1737 bis 1784 war R., das zuvor zu den erzbl. »Küchendörfern« gezählt wurde, eines der »Bierdörfer« der halleschen Studenten, da im kursächs. Teil des Ortes das Schauspiel nicht verboten war.

(IV) *Ne*

LV 451, Bd. 5, S. 1—35 (m. Widersprüchen). — LV 449, Bd. 1, S. 68—72; 2, S. 949—952. — LV 624, NF, Bd. 1, S. 568 ff. — LV 239, S. 181 f.; Abb.

620. — LV 258, S. 227, 228, 428. — Heimatkal. f. Halle u. d. Saalkr., 1923, S. 96 ff. (Franz Balthasar Schönberg v. Brenkenhoff 1723 zu R. geboren). — Ebd., 1929, S. 62

Reinharz (Kr. Wittenberg). W. des Heidemühlenteiches befindet sich ein jungbronzezeitliches *Hügelgräberfeld* der Lausitzer Kultur, bestehend aus einem großen und vielen kleinen Hügeln. S-T
Das zunächst in der Namensform »Renritz« oder ähnlich erscheinende Dorf ging 1485 von Otto und Heinrich von Gleyne durch Kauf an den sächs. Adligen Heinrich v. Löser auf → Pretzsch über, der hier ein Herrenhaus erbaute. 1666 umfaßte das dazu gehörende Dorf noch 8 Bauernhufen, die aber entweder infolge der Kriegszeiten oder durch Aufkauf an die Gutsherrschaft kamen. 1696—1700 wurde für den sächs. Staatsminister Hans v. Löser ein großes neues *Schloß* in sehr schlichten Formen erbaut, dessen Räume später mit z. T. noch erhaltenen Rokokodecken ausgeschmückt wurden. Ein gleichzeitig dem Bau angefügter 68 m hoher *Turm* diente dem Erbauer für astronomische Studien. Sein Spiegelteleskop und andere Geräte sollen sich j. im Mathematischen Kabinett des Dresdner Zwingers befinden. Das zuletzt über 1100 ha umfassende Gut ist enteignet (j. Genesungsheim). — Das nur sehr langsam wieder wachsende Dorf hat Anfang 18. Jh. eine schöne *Barockkirche* erhalten. Es umfaßte 1958 erst 251 Ew. (V) *Schwi*
LV 634, S. 386. — LV 632 (Ha.) S. 390 f.

Reinsdorf (Kr. Querfurt/Nebra). In »Reginheresdorpf«, einer Siedlung der fränkischen Ausbauzeit, war Kl. Hersfeld zehntberechtigt; auch das nahe Kl. → Vitzenburg besaß in R. 9 Hufen »in orientali fossa, ubi aqua (die Unstrut), antea fluxit«. Die Scheidung in Ober- und Unterdorf geschah mit der Verlegung des Kl. Vitzenburg unter Abt Liudger durch Bf. Otto v. Bamberg (→ Mücheln) u. Wiprecht v. Groitzsch zwischen 1121 und 1124. Das Oberdorf mit der 1127 und 1135 geweihten ersten Kl.-kirche St. Johannis Baptistae et Beate Virginis Marie und mit den »Klosterhäusern« war das eigentliche Kl.-dorf. An die Pfarrkirche St. Wenzeslaus im Unterdorf erinnert nur noch der »alte Kirchhof«. Über Ursprung u. Bedeutung der ö. gelegenen Altenburg fehlen alle Nachrichten. Von der kurz vor 1206 umgebauten *Kl.-kirche* — 1206 durch Bf. Konrad v. → Halb. geweiht — sind Querschiff u. Altarhaus erhalten und dienen — mit bemerkenswerter innerer *Ausstattung* — als Pfarrkirche. Das Kl. war in der Umgebung ziemlich begütert u. empfing Zinsen von Weinbergen und von den Rodungen auf der Querfurter Platte und den Unstruthöhen, wie denn sein Hauptverdienst der Landesausbau war. Der Versuch im Jahre 1492, das Kl. nach Bursfelder Grundsätzen durch den Prior Nikolaus v. Siegen, den bekannten thür. Geschichtsschreiber, zu reformieren, blieb erfolglos. Es wurde 1540 säkularisiert. (IV) *Ne*

LV 139, Bd. 9, S. 95 f. — LV 624, Bd. 27: Kr. Querfurt, S. 227—234. — H. Größler, Führer durch d. Unstruttal, ²1904, S. 124—133. — Thür. u. d. Harz, Bd. 8, 1837 ff., S. 379—387. — GPlath, D. Kl.-kirche v. R., 1893. — LV 258, S. 265 f. — LV 632 (Ha.) S. 391 f.

Remkersleben → Meyendorf (OT.)

Reppichau (Kr. Dessau-Köthen/Köthen). R. kommt 1156 erstm. vor. Bereits 1159 erscheint eine nach R. sich nennende Adelsfam., deren Burganlage nach Grimm in der Sw.-ecke des Dorfes hinter der *Kirche* gesucht werden muß. Aus dieser Fam. stammt Eike von Repgow, der Verfasser des um 1220 entstandenen Sachsenspiegels, dessen Anwesenheit am Orte selbst freilich nicht nachgewiesen werden kann. Um 1933 vorgenommene Ausgrabungen nach seiner Gruft in der Kirche blieben ergebnislos. Trotzdem wurde 1934 ein *Denkmal* in Form einer Grabplatte an der Kirche angebracht. (IV) *Schwi*

LV 624, Bd. 2, 1: Kr. Dessau-Köthen, S. 308—312. — LV 258, S. 244 f.

Riddagsburg, wüste Burgstätte b. Gorenzen (Mansfelder Gebirgskreis/Hettstedt). Markgraf Rikdag v. Meißen, Graf auch im n. Hassegau und im s. Schwabengau, Agnat d. Wettiner (Buziker), besaß umfangreiches Allod in den genannten Gauen. Kern dieser Begüterungen scheint die auf einem nach O langsam abfallenden Bergrücken gelegene Burg zwischen Gorenzen und Möllendorf gewesen zu sein, die eigentlich Rikdagsburg hieß. Auch das 9 km entfernte Dorf Ritzgerode (1046 »Rihdagesrot«) dürfte eine Gründung Rikdags gewesen sein. Spangenberg behauptet nämlich, daß Ritzgerode ein Vorwerk zu R. gewesen sei, das sich erst E. 15. Jh. zu einem kleinen Dorf entwickelt habe. 1137 gehörte R. dem Kl. → Gerbstedt.
Nach Spangenberg soll auf der R. »vor alters« eine Kollegiat-Stiftskirche St. Johannis bestanden haben. Da auch das Kl. Gerbstedt dem Täufer geweiht war, besteht die Möglichkeit, daß R. eine Art Vorgründung von Gerbstedt gewesen ist. Die Burg R. ist um 1270 bereits im Besitz der Gff. v. → Mansfeld, die 1273 hier urkunden. E. 15. Jh. muß R. verlassen worden sein. Spangenberg sah die schon 1477 verfallenden und j. fast ganz verschwundenen baulichen Reste noch 1558. In der mansfeldischen Erbteilung von 1501 kam R. nebst Zubehör an die Gff. v. Mansfeld-Vorderort. (III) *Ne*

LV 385, Bd. 1/4, S. 122—125. — LV 258, S. 230 f. — PHöfer, D. Frankenherrschaft i. d. Harzlandschaften, in: LV 41, Bd. 40, 1907, S. 154. — LV 624, Bd. 18: Kr. Mansf. Gebirgskr., S. 116 f. — LV 140, S. 317

Riesigk (Kr. Dessau-Köthen/Gräfenhainichen). R. kommt 1200 erstm. unter der Namensform Riswig vor. Es trägt diesen Namen mit Sicherheit nach dem holländischen Ort Rijswijk bei den Haag, woher wahrsch. auch die ersten Siedler kamen. Mit → Kem-

berg (aus Kamerik = Cambray), Mescheide (= Meschede in Westfalen) und anderen gehört also R. zu den Dörfern, die sich schon durch ihren Namen als niederländisch-westfälische Neusiedlungen erweisen. (IV) *Schwi*

LV 628, Bd. 2, 1: Kr. Dessau-Köthen, S. 320—324

Riestedt → Kaltenborn (OT.)

Ritteburg (Kr. Sangerhausen/Artern) ist wohl das 932 in einer Urk. Heinrichs I. genannte »Reot«. Eine Urk. Ottos III. nennt die »civitas Riede« und den dazugehörigen Burgward, die nun dem Erzbt. → Magd. geschenkt werden. 1390 wird der Ort, der durch ein Grabensystem der Unstrut befestigt ist, und von dem sich noch eine Art Wasserburg abhebt, als Teil der Herrschaft »Vockstedt« (j. Voigtstedt) zusammen mit → Artern an die Herren von → Querfurt verkauft und geht dann an die Wettiner über. Der »Flämische Graben« in Ortsnähe weist auf Kolonisationstätigkeit der Flamen. R. oder das auf dem anderen Helmeufer gelegene → Kalbsrieth werden von Regionalhistorikern, aber auch von R. Holtzmann für den Ort der Schlacht von Riade gehalten, in der Heinrich I. 933 die Ungarn schlug und aus Mdtl. vertrieb. Ein zwingender Beweis für diese Annahme fehlt aber bisher. (III) *Ti*

MLintzel, D. Schlacht v. Riade, in: LV 22, Bd. 9, 1933, S. 27—51

Röblingen am See (Kr. Mansfelder Seekreis/Eisleben), am S.-ufer des 1893 ausgepumpten Salzigen Sees (968 »salsum mare«) gelegen, besteht aus den ehem. OT. Ober- und Unter-R. Im Hersfelder Zehntverzeichnis von etwa 890 »Rabiningi« und »Rebiningi« genannt, heißt O.-R. bis 1400 »Wester-Reveninge«, U.-R. dagegen mit der Burg der Dynasten von R. auf dem Osterberg »Seorebininga« (932) und seit 1300 »Reveninge forense«, seit 1322 auch »Marck (= Markt)-Reveningen«, jedoch kann eine Marktrechtsverleihung nicht nachgewiesen werden. Auch war U.-R. Sitz einer wiederholt urkl. erwähnten Gerichtsstätte der Pfalzgff. v. Sachs. (1208 »in provinciali placito R.«). Die rom. *St. Stephans-Kirche* in O.-R. ist wohl älter (bemerkenswertes *Tympanon*) als die ebenfalls rom. U.-R.-er *St. Nikolai-Kirche*. St. Stephan war Erzpriestersitz im Osterbann der Diözese → Halb. Das Dynastengeschlecht v. R. ist fast nur durch seinen letzten Vertreter Otto v. R., Gf. v. → Krottdorf, bekannt geworden († 1164 als Kanoniker von → Gottesgnaden). Auf Drängen Erzb. Norberts v. → Magd. gab er seine Erbgüter für die Stiftung des Praemonstratenserstifts Gottesgnaden. Seine »curtis Reveninge« geriet unter die Lehnshoheit der Magd. Erzbb. und 1300 aus den Händen des Gottesgnadener Konvents in den der Erzbb. selbst.

Außerdem findet sich später bis 1645 in R. ein Ministerialengeschlecht v. R., dessen Vertreter bald als erzbl. und querfurtische Truchsesse und Vögte auftreten, mit dem Dynasten v. R. aber nichts zu tun haben. 1335 waren die Gff. v. → Mansfeld mit der

Burg und dem Gericht zu R. belehnt worden. Bei der Erbteilung von 1501 kam R. an Mansfeld-Mittelort und wurde zum Schloß- oder Oberamt → Schraplau geschlagen.
Das Freigut in O.-R. ist auf einem frühgesch. *Burgwall* gelegen und ging 1772 durch Kauf an Georg Philipp Wentzel aus Löderburg über. Es bildete neben dem 1765 erpachteten Oberamt → Schraplau den Ausgangspunkt des Wentzel'schen Großgrundbesitzes in den Mansfelder Krr. — Bei U.-R. fand 1194 ein blutiges Treffen zwischen dem Mgf. Albrecht v. Meißen und dem Lgf. Hermann I. v. Thür. statt. Die Massengräber wurden 1877 aufgedeckt. Seit etwa 1810 begann die zunächst bäuerliche, dann industrielle Ausbeutung der ausgedehnten Lager von hochwertiger Feuer- und Schwelkohle im »R.-er Revier«. Es entstanden außer zahlreichen Tage- und Tiefbauten auch Schwelereien, Paraffin- und Mineralölfabriken, Brikettpressen, Montanwachswerke, wobei die A. Riebeck'schen Montanwerke in Halle führend waren. Als 1892 der Salzige See durch Erdfälle in der Tiefe in die Eisleber Kupferschieferschächte abzufließen begann und trockengelegt werden mußte, verlor O.-R. seine zunehmende Eignung als Badeort und U.-R. sein einträgliches Fischereigewerbe. Die Adler-Kaliwerke sind seit 1909 stillgelegt und größtenteils verschwunden. Bis zur Gegenwart bestimmt die Braunkohle (Nutzung durch VEB) die soziale und wirtschaftliche Struktur beider Orte.
(IV) *Ne*

HEtzrodt, KKronenberg, D. Herrschaft R., 1931. — LV 386, Bd. 1, S. 198 bis 226. — LV 624, Bd. 19, S. 326—337. — KHeine, Ein Wandertag a. d. beiden Mansfelder Seen, 1872. — ENeuß, D. Schlacht bei R. i. J. 1194, in: Mansfelder Heimatkal., 1939, S. 55 ff. — OUle, D. Mansfelder Seen u. die Vorgänge an denselben i. J. 1892, 1895. — LV 258, S. 158, S. 218 f.

Röcken (Kr. Merseburg/Weißenfels) gehörte im Ma. zum Gerichtsstuhl → Lützen, den das Bistum → Merseburg schon vor 1291 innehatte. In R. wurde als Sohn des dortigen Pfarrers am 15. 10. 1844 der Philosoph Friedrich Nietzsche geboren und nach seinem am 25. 8. 1900 zu Weimar erfolgten Tode an der S.-wand der *Kirche* unter einem schlichten *Findlingstein* beigesetzt.
(IV) *Ne*

Rössen, OT v. Leuna (Kr. Merseburg). Das 1882—1890 ausgegrabene frühneolith. Gräberfeld v. R. wurde namengebend f. eine jungsteinzeitliche Kultur (Rössener Kultur), die aber mehr in W.- und Swdtl. verbreitet ist. (IV) *S-T*

FNiquet, D. Gräberfeld v. R., 1938

Rogätz (Kr. Wolmirstedt). Der einen Sporn über die Ohre bildende Kapellenberg trägt eine slawische *Wallburg* von etwa 100x125 m. *S-T*
Rogätz liegt auf einer Diluvialhochfläche hochwasserfrei über der Elbe, die hier von einer im Ma. offenbar mehr begangenen Straße von Lüneburg- → Gardelegen nach der Niederlausitz und

Schlesien überschritten wurde. Außerdem war R. mindestens im späteren Ma. Zollort für die Elbschiffahrt. Das Dorf R. ging 1144 von den Gff. von → Hillersleben an die Bff. v. Havelberg über. 1243 befand es sich in der Hand der → Magd.-er Erzbb., die hier in den kriegerischen Auseinandersetzungen mit den Mgff. von Brand. Fuß zu fassen versuchten. Etwa um die gleiche Zeit soll Erzb. Wilbrand die *Burg* errichtet haben, wenn diese nicht schon älter ist. Der heute von dieser älteren Anlage allein erhaltene mächtige quadratische sog. *Klutturm* könnte nämlich in seinen unteren Teilen auch ein höheres Alter haben. 1305 urkundete Mgf. Otto IV. in R., so daß offenbar der Besitz der Burg wieder an die Mgff. v. Brand. übergegangen war. Noch 1335 galten die lange Zeit mit der Burg belehnten Sack als mgfl. Vasallen. Aber schon 1336 verzichten die Brand.-er auf R., was im Zinnaer Vertrag von 1449 bestätigt wurde. 1369 erhielten erstmalig die v. Alvensleben einen Teil von R. und 1399 kam ihnen der Rest zu. Seither hat die sog. »Rote Linie« dieser Fam. R. bis 1851 innegehabt. 1625 eroberten die Ksl. die Burg, die im folgenden Jahre von den Dänen und Ernst von Mansfeld zurückgewonnen wurde. Dabei gingen die mal. Gebäude bis auf den Klutturm in Flammen auf. Seit 1851 war das Gut R. in bürgerlichem Besitz. 1898 wurde ein neues *Herrenhaus* erbaut. (II) *Schwi*

LV 258, S. 421. — GLang, Burg R. u. d. Klutturm, in: LV 49, 1940, S. 33. — LV 239, Bd. 1, S. 65, Abb. 133, 134. — LV 632 (Ma.) S. 340f.

Roßbach (Kr. Querfurt/Merseburg). N. des Ortes liegen oben auf der Höhe, im Bereich des Schlachtfeldes, einige jungsteinzeitliche *Grabhügel*. *S-T*
R., im Ma. großes Pfarrdorf mit 2 *Kirchen* (St. Jacobi und St. Henricum), ist bekannt geworden durch die Schlacht, die Friedrich der Große am 5.11.1757 mit 22000 Mann und 72 Geschützen der zahlenmäßig überlegenen Armee der Reichstruppen und Franzosen unter dem Pz. Soubise (43000 Mann, 109 Geschütze) lieferte. Friedrich erkannte am 5. mittags die feindliche Absicht, die 1. Flanke der Preuß. zu umgehen, vereitelte diese Absicht durch Linksabmarsch, täuschte dadurch einen Rückzug vor, wobei ihm die Deckung dieser Bewegung durch eine im Janushügel gipfelnde Geländewelle zugute kam. Auf den ebenfalls 1. abmarschierenden Gegner eröffnete 15.30 Uhr die preuß. Artillerie das Feuer. Die Kavallerie unter General v. Seydlitz stieß in die r. Flanke der feindlichen Reiterei, die in wilder Flucht davonstob. Ehe noch das frz. Fußvolk sich zum Angriff formieren konnte, entfaltete sich die preuß. Infanterie unter Pz. Heinrich, den Janushügel hinabsteigend und fiel, 1. schwenkend, den Franzosen in die r. Flanke. — Ein Stoß der rasch wieder gesammelten Seydlitz'schen Kavallerie in die wirren Knäuel des fliehenden Gegners beendete nach zweistündigem, siegreichen Gefecht die »graziöseste Schlacht der Weltgeschichte«. Konnte sie auch die Geschicke Preuß.-s zunächst nicht zum Besseren wenden, so entschied sie

doch über den erfolglosen Ausgang aller Angriffe Frankreichs auf die w. Provinzen der preuß. Monarchie. Die auf dem Janushügel 1766 bzw. 1814 und 1857 errichteten Denkmäler mußten in neuester Zeit dem Braunkohlenbergbau weichen, der bei R. schon um 1820 betrieben wurde. (IV) *Ne*

USchlenther, D. Janushügel b. Reichardtswerben, in: LV 59, Bd. 46, 1962, S. 57—76. — LV 139, Bd. 9, S. 430—434 (hier auch d. ältere Lit.). — LV 624, Bd. 27, S. 234 ff. — AMüller, D. Schlacht bei R., 1857. — HLorenz, D. Schlacht bei R., in: Querfurter Jb., 1926, S. 61—64. — VdGoltz, R. u. Jena, 1883. — Dickhuth, D. Schlacht v. R., in: Beiheft z. Militärwochenblatt, 1900. — D. Kriege Friedrichs d. Gr., T. 3, Bd. 5, 1903. — HDelbrück, Gesch. d. Kriegskunst, T. 4, 1920.

Roßla (Kr. Sangerhausen). Zwischen 1186 und 1189 wird ein Friedrich »de Rosla« urkl. erwähnt, der als Reichsministeriale und Inhaber von Reichsgut in der Helmeaue angesehen wird. Doch ist es nicht sicher, ob dieses R. gemeint ist. Am S.-rand des großen Dorfes wird jedoch eine Burg vermutet, die später durch das *Schloß* ersetzt worden ist. An dieser Stelle umgab nämlich noch E. 18. Jh. ein viereckiger Wassergraben die ältere Anlage. Angeblich sollen auch die Gff. v. Northeim und die Gff. v. Rothenburg im Besitz von R. gewesen sein. Später waren die Gff. v. → Beichlingen Inhaber des Dorfes, von denen es 1341 die Gff. v. → Stolberg erwarben. Als ihre Pfandinhaber erscheinen 1568 die Herren v. Berlepsch, die um 1650 nach erheblichen Streitigkeiten und Eingreifen der sächs. Oberlehnsherren ihr Pfand an die Gff. zurückgeben mußten. 1706 wurde R. einer Nebenlinie der Gff. v. Stolberg-Stolberg überlassen, die sich nun nach R. nannte und bis 1945 in seinem Besitz geblieben ist. 1893 erhielt sie den Titel eines Ft. v. Stolberg-Roßla. Zu ihrem Bereich gehörten auch die Ämter → Questenberg, → Kelbra und Ortenberg in Hessen. Unter der bis 1815 weiterbestehenden sächs. Oberlehnsherrschaft besaßen auch diese Gff. bzw. Ftt. bis in die preuß. Zeit hinein eine eigene Mediatregierung mit Konsistorium. Der kinderlose Gf. Wilhelm († 1826) errichtete eine umfangreiche Stiftung für Kirchen, Schulen und Bedienstete der Gft. Daher gehörten mehrere bedeutende Theologen dem Konsistorium im 19. und 20. Jh. an. Die Gff. erbauten auch ein neues, zwar umfangreiches, aber baulich nicht besonders hervorzuhebendes Schloß, das den Unterteil des Turmes der älteren Burg umfassen soll. In R. wurde der Astronom Wilhelm v. Biela (1782—1856) geboren, der während seiner Dienstzeit im österreichischen Heere mehrere Kometen entdeckte. (III) *Ti/Schwi*

Heimatmuseum, Kulturhaus (ehem. Schloß). — LV 624, Bd. 5: Kr. Sangerhausen, S. 57 f. — LV 258, S. 301 f. — LV 240, S. 318 f.

Roßlau (Kr. Zerbst, 1935—1945 Stadtkr. Dessau, j. Kr. Roßlau). An der Stelle des *Schlosses* liegen Befestigungen aus verschiedenen Zeiten. Eine n. der Burg befindliche Erhöhung deutet an, daß

hier während der späten Bronzezeit/frühen Eisenzeit wahrsch. ein Burgwall gelegen hat. In mittelslaw. Zeit wird ein slaw. Burgwall an seine Stelle getreten sein. Ein Hinweis auf die dt. Burg »Rozelowe« findet sich erst für 1215. *S-T*

Roßlau liegt an der Mündung der Rossel in die Elbe in ungefähr 4—5 km Entfernung gegenüber der Stadt → Dessau und nahe bei den Muldemündungen in die Elbe. Seit der Erwerbung von → Zerbst 1308 entwickelte es sich zum wichtigsten Elbübergang in der Hand der anh. Ftt. Eine 1215 zuerst vorkommende, sich nach R. nennende Ministerialenfam. mit dem Beinamen Schlichting weist auf die Bedeutung der ö. der Altstadt auf einer flachen Erhöhung an der Rossel gelegenen *Burg* R. hin, die freilich erst 1359 als Lehen der Abtei → Quedlinburg urkl. erwähnt wird. Bis auf den verschwundenen Bergfried ist sie erhalten. Der daneben liegende Ort hatte zunächst wohl kaum mehr als dörflichen Charakter. Als aber 1349 auch die Fähre von → Waldersee nach hier verlegt wurde, hob sich die Bedeutung von R., das 1382 erstm. und dann häufiger als Stadt bezeichnet wird. Doch heißt es noch 1685 Flecken. Die Burg war zuerst 1379 Sitz einer Vogtei, bis ins 19. Jh. eines ftl. Amtes. Noch bis ins 17. Jh. hatte die Stadt nur 4 Straßen. Der Marktplatz soll erst M. 18. Jh. seine viereckige Form erhalten haben. Eine *Kirche* ist 1315 bezeugt. Die Stadtbefestigung bestand lediglich aus einem Wassergraben und drei Toren. Die Ew.-zahl lag M. 16. Jh. etwa bei 400 (70—80 Bürger). Ein Rat der Stadt ist erst seit 1541, Innungen sind nicht vor 1633 bezeugt. 1583 wurde eine erste *Elbbrücke* hergestellt, die im 30jg. Krieg erhebliche strategische Bedeutung erhielt. Im Frühjahr 1626 rückte zunächst Wallenstein über die damals etwas weiter n. von R. gelegene Brücke, um so über Zerbst das Erzbt. → Magd. zu besetzen. Obrist Aldringen blieb zurück und sicherte die Elb- und Muldeübergänge durch die Anlage von Verschanzungen. Ernst von Mansfeld versuchte von Zerbst aus die Brücke am 1. (11.) April 1626 im Handstreich zu nehmen. Als dies mißlang, zog er sich zunächst wieder auf Zerbst zurück, erschien aber dann erneut vor den ksl. Verschanzungen, legte bei Tornau sein Lager an und schloß nun seinerseits die Schanzen mit einem Befestigungsring ein. Darauf eilte Wallenstein von → Aschersleben mit seiner Hauptmacht herbei. Er ließ am 15. (25.) April einen Teil seiner Reiterei zwischen Vockerode und dem Sieglitzer Berg über die Elbe setzen und ging mit den übrigen Truppen gegen die zunächst die Schanzen berennenden Truppen Mansfelds im frontalen Gegenangriff vor. Die dann im Rücken Mansfelds erscheinende ksl. Reiterei führte dessen totale Niederlage herbei, wobei dieser von 12 000 Mann 7000 Tote und 2000 Gefangene verlor sowie Artillerie und Troß einbüßte. Dadurch und durch die bald folgende Schlacht bei Lutter am Barenberge war Wallenstein für Jahre uneingeschränkter Herr Norddtls. Bei den Kämpfen ging die Stadt R. in Flammen auf.

Nach der Eroberung Magd.-s 1631 zerstörten die Ksl. die Brücke wegen des Herannahens Kg. Gustav Adolfs von Schweden. Erst 1682 kam es zur Herstellung einer Schiffsbrücke, die 1736 bis 1784 und 1787 bis 1806 als feste Brücke bestand. 1836 wurde eine zunächst hölzerne Straßen- und 1885—1886 eine eiserne Eisenbahnbrücke errichtet. Dadurch und durch die Eisenbahn (1841 nach Dessau—Wittenberg—Berlin, 1863 Zerbst. 1923 Wiesenburg—Berlin) nahm das Städtchen R. einen stetig wachsenden wirtschaftlichen Aufschwung. Auch in der Elbschiffahrt spielte R. als Heimat vieler Schiffer eine Rolle. 1844 entstand eine Maschinenfabrik, die sich 1866 eine bedeutende Werft angliederte. Papierfabriken, Werke der chemischen Industrie (Hydrierwerk Rodleben) und Keramikfabriken folgten. Während die Stadt noch M. 18. Jh. kaum viel mehr als 750 Ew. zählte, betrug deren Zahl 1900 schon etwas über 10 000, 1925: 12 520 und 1971: 17 200. Von 1935—1945 war R. nach Dessau eingemeindet. Es ist jedoch heute wieder selbständig und seit 1952 Kreisstadt. (IV) *Schwi*

OKoltzenburg, D. wirtschaftl. u. soz. Verhältnisse d. Stadt R., Diss. Leipzig 1914. — ROIrmer, Chron. d. Stadt R., 1930. — LV 628, Bd. 1: D. Stadt Dessau, S. 144—124. — LV 120, Bd. 2, S. 653—655. — LV 199, Bd. 2, S. 452 bis 456. — LV 258, S. 284. — LV 239, Bd. 1, S. 65, Abb. 136—139

Roßleben (Kr. Querfurt/Artern). Das an der Unstrut gelegene R. wird im Hersfelder Zehntverzeichnis von ca. 890 als »Rostenleva« erstm. genannt und erlangte durch seine Lage im fruchtbaren Gefilde frühzeitig Bedeutung. Es hatte im 12. Jh. eine Pfarrkirche St. Petri, eine Liudgerikirche und eine Kapelle St. Johannis Baptistae. Die oft als »castellani« in → Bottendorf (zuletzt 1323) erwähnten Ministerialen v. Rusteleben starben erst M. 16. Jh. aus. Um 1140 stifteten der Edle Ludwig v. → Wippra und seine Gemahlin Mathilde ein Augustiner-Chorherrenstift St. Peter, das mit teilweise weit verstreuten Gütern reich ausgestattet wurde, auch seitens der Edlen v. Hackeborn als Verwandte des Stifter-Ehepaares. Die v. Hackeborn nahmen auch die Vogteirechte wahr. Wichtiger als die Ersetzung der Augustiner durch Zisterzienserinnen (spätestens 1263) war der Übergang der Vogtei zunächst an die Gff. v. Orlamünde (→ Wendelstein) und nach dem für letztere unglücklichen Ausgang des Thür. Grafenkrieges an die Herren v. Witzleben, die dem Kl. bis zu seiner Säkularisierung 1554 (letzte Äbtissin Barbara v. Witzleben) oft harte und habgierige Herren waren, nach seiner Umwandlung in eine Frei- und Landesschule durch Heinrich v. W. aber großzügige und an den gelehrten Studien interessierte Förderer wurden.

Die ersten Anweisungen zur Schulverfassung gab Georg Fabricius, Rektor von St. Afra in Meißen. Die Schule nahm innerlich wie in ihrer materiellen Ausstattung einen raschen Aufschwung, der durch die Zerstörung des 30jg. Krieges jäh und bis zur zeitweiligen Verödung der Anstalt unterbrochen wurde und dann noch einmal durch den Brand vom 2. 4. 1686, der sämtliche Ge-

bäude, auch die rom. Kl.-kirche, in Schutt und Asche legte und die Tätigkeit der Schule für 50 Jahre lähmte. Erst 1730 begann man mit dem Bau des in schlichtem Barock gehaltenen neuen *Schulgebäudes*. Der Lehrbetrieb konnte daher unter Oberleitung der Erbadministratoren v. Witzleben 1742, zunächst mit 1 Lehrer und 4 Schülern, wieder aufgenommen werden. Finanzielle Schwierigkeiten (Konkurs des Dietrich Gottl. v. W.) wurden durch Einsetzung einer Kommission unter Leitung des Geh. Finanzrates Hartmann v. W. (Wohlmirstedter Linie) überwunden, so daß E. 18. Jh. die Kl.-schule aus 30 Frei- und 60 Koststellen in 3 Klassen mit 6 Lehrern bestand. Die Zeitgenossen rühmten sie als »unstreitig eine der vorzüglichsten gelehrten Schulen Sachs.-s«.

Die Gesch. des Dorfes R. verlief ganz im Schatten von Kl. und Kl.-schule. Es hat sich aber durch die Nähe des großartig ausgebauten Kaliwerkes R. und durch eine Reihe kleinerer Industriebetriebe zu einem gewerbereichen Flecken entwickelt. (III) *Ne*

LV 139, Bd. 4, S. 716—728; Bd. 9, S. 460 f. — LV 624, Bd. 27, S. 236—243. — HGrößler, Führer durch d. Unstruttal, ²1904, S. 71 ff. — JBSchamelius, Hist. Beschr. d. . . . Nonnen-Kl. zu R., 1738. — ANebe, Kl. R., in: Thür. u. d. Harz, Bd. 1, 1839, S. 46—54. — Ders., Gesch. d. Kl. R., in: LV 41, Bd. 18, 1885, S. 40—109. — AHerold, Gesch. d. v. d. Fam. v. Witzleben gestifteten Kl.-schule R., 1854. — WBubbe, Gesch. d. Kl. u. d. Kl.-schule R., in: Querfurter Jb., 1931, S. 41 f.

Rothenburg (Kr. Saalkreis/Bernburg). Imposante *Ringwälle* (2 bis 3) umgeben die steil zur Saale und zum Ort abfallende Hauptburg. Im 8./9. Jh. war diese slaw. Wallburg, im 10./11. Jh. dt. Burgward. 961 wird sie erstm. als »Zputinesburg« genannt. Mittelslaw. Scherben und eine dt. Scherbe des 9./11. Jh. wurden gefunden. *S-T*

961 schenkte Ks. Otto I. der → Magd. Kirche den Zehnten auch zu »Zputinesburg« im »Nudzici«-gau und das »municipium etiam vel burgwardium urbis Zp.« selbst mit dem Gut (»predium«), dessen Nutznießung ein Wichart innehatte. Die Schenkung wurde 965 und 970 erneuert. Als n. Kernstück des Saalkreisbesitzes wurde »Rodenburg« mit seinen Weinbergen, Mühlen und Steinbrüchen von den Erzbb. v. Magd. häufig aufgesucht, auch das Kl. Unser Lieben Frauen zu Magd. gewann hier Besitz. Die Güter der Magd. Dompropstei wurden später an die v. Ammendorf verkauft, die bis zum Aussterben des Geschlechts 1550 R. nebst → Wettin zum Mittelpunkt einer großen Grundherrschaft zu machen suchten. Koppe v. A. baute nach 1413 das Schloß R. nahe der Saale. Nach vielfältigen Wirren, an denen die Gff. Albrecht und Hans v. → Mansfeld beteiligt waren, kaufte der Administrator Joachim Friedrich R. als Privatgut für seine Gemahlin an, jedoch löste das Domkapitel 1605 den Besitz R.-Wettin wieder ein und bildete das landesftl. Amt Rothenburg.

Der Rothenburger Kupferschieferbergbau begann 1446, erreichte um 1550 einen ersten Höhepunkt (→ Könnern), lebte nach dem

30jg. Kriege, gewerkschaftlich betrieben, wieder auf, bis Friedrich II. das R.-er und das Gerbstedter Bergwerk erwarb und unter die Aufsicht des Magd.-Halb. Oberbergamts zu R. (bis 1815) stellte. So entstanden Schmelzhütten und Walzwerke, Schiffbauerei, Mühlsteinbrüche, 1849 die erste Maschinenfabrik im Saalkreis, ein Messingwerk, sowie Draht- und Seilwerke (j. VEB). (IV) *Ne*

Heimatmuseum, Karl-Marx-Platz, Rathaus. — FWilcke, Gesch. d. Hüttenortes R. a. S., 1852. — LV 451, Bd. 2, S. 191—214. — LV 449, Bd. 2, S. 855 bis 864. — LV 624, NF Bd. 1, S. 570—572. — LV 258, S. 291. — LV 239, Bd. 1, S. 182, Abb. 621—623.

Rottleberode (Kr. Sangerhausen). Obwohl P. Grimm die Frühzeit dieses schon früh bedeutenden Ortes untersucht hat, lassen sich endgültige Aussagen nur aufgrund von noch durchzuführenden Ausgrabungen machen. Es scheint sich nämlich um einen Kgs.-hof gehandelt zu haben, der an dem besonders in ottonischer Zeit wichtigen Verbindungsweg zwischen→ Wallhausen und→ Quedlinburg lag. Wegen der ursprünglichen Namensform »Radolferode« wird seine Entstehung ohne Beweis mit dem thür. Hz. Radolf in Zusammenhang gebracht. Auf der Rückkehr von einem Besuch bei seiner Großmutter Mathilde in Quedlinburg starb hier der Erzb. Wilhelm v. Mainz, unehelicher Sohn Ottos I. und einer Slawin. Ob es bereits in dieser Zeit bei R. Anfänge des Bergbaus gab, kann nur vermutet werden. W. des Dorfes liegt auf einem Bergsporn eine Burg unbekannten Alters, *Grasburg* genannt, die durch Abschnittswälle von dem übrigen Berg abgetrennt wird. Zu ihren Füßen befindet sich an einem Arm des Thyraflusses ein *Wall*, der die Grasburger Mühle einschließt. Hier könnte ein »Suburbium« gelegen haben. Allerdings hat etwa 600 m ö. davon im Dorf R., nahe der wegen ihres Patroziniums als alt anzusehenden *Martinskirche,* das spätere umfangreiche Kammergut der Gff. v. Stolberg seinen Platz, das die Nachfolge des zu vermutenden Kgs.-hofes ebenfalls angetreten haben könnte. An der O.-seite des Dorfes verläuft noch ein etwa 300 m langer gerader *Wall*, dessen Deutung offensteht. Vielleicht diente er dem Schutz des 994 in R. erwähnten Marktes. Dieser verdankt verm. dem lebhaften Reiseverkehr über den Kgs.-hof R. seine Entstehung, vielleicht aber auch dem hier vermuteten Bergbau. R. hat seine frühe Bedeutung anscheinend zugunsten des später erscheinenden Ortes→ Stolberg bald wieder verloren. Manche Forscher nehmen an, daß die Burg Grasburg nach S. verlegt worden sei. R. gelangte offenbar schon bald in den Besitz der Gff. v. Stolberg. (III) *Schwi*

LV 624, Bd. 5: Kr. Sangerhausen, S. 58 f. — LV 258, S. 302, 433. — PGrimm, Archäol. Beitr. z. Lage ottonischer Marktsiedlungen, in: LV 59, Bd. 41/42, 1958, S. 540. — Ders., Archäol. Beobachtungen a. Pfalzen u. Reichsburgen ö. u. s. des Harzes, in: Dt. Königspfalzen (Veröff. d. Max-Planck-Inst. f. Geschichte. 11), Bd. 2, 1965, S. 276 f.

Rudelsburg, Burgruine bei Bad Kösen (Kr. Weißenfels/Naumburg). Auf einem Felsrücken, dessen N.-seite zur Saale abfällt und dessen übrige Seiten durch steile Hänge geschützt sind, ist die R., verm. durch die Bff. v. → Naumb., errichtet worden, denen schon 1030 der große Wald zwischen Wethau und der Saale bis R. durch kgl. Schenkung verliehen worden war. Zuerst wird die offenbar schon ältere *Burg* 1171 durch das Vorkommen eines nach ihr genannten bfl. Ministerialen aus der Fam. der v. → Schönburg bezeugt. Die Mgff. v. Meißen verschafften sich an dieser wichtigen Schlüsselstellung in der Nähe der bfl. Residenz Einfluß, indem sie vor 1238 die Burg von dem Stift Naumb. zu Lehen nahmen und vielleicht schon vor 1213 hier eigene Ministeriale ansetzten oder vom Bt. übernahmen. Die Bedeutung der Burg, die auch eine zuerst 1293 bezeugte Pfarrkirche besaß, geht aus der großen Zahl von Burgmannen hervor, die wohl ihren Sitz in der umfangreichen *Vorburg* hatten. Anläßlich einer Fehde mit Stadt und Stift Naumb. zerstörten die Bürger von Naumb. 1348 die Burg, doch wurde die Hauptburg dabei offenbar nicht so stark betroffen. Um 1400 wurde diese im S und O durch eine *Zwingeranlage* mit Rundtürmen und einem *Schalenturm* erweitert, im Bruderkrieg von 1450 aber zumindest teilweise zerstört. Bis A. 17. Jh. scheint sie bewohnbar gewesen zu sein und erst in den folgenden Jahrzehnten, auch infolge einer Brandstiftung im Kriege (1641), völlig verfallen zu sein. Seit E. 14. Jh. waren die Schenken von → Saaleck Besitzer, seit 1441 die Herren v. Bünau. 1581 ging R. mit Freiroda und Kreipitzsch an die Fam. v. Osterhausen über, die ihren Wohnsitz an den letztgenannten Ort verlegte, dort 1611 einen eigenen Wohnbau errichtete und damit den Verfall der R. beschleunigte. Seit A. 19. Jh. wurden Ausbesserungen vorgenommen und eine kleine Wirtschaft betrieben. Die »an der Saale hellem Strande« (Gedicht von Franz Kugler, hier entstanden) malerisch gelegene Ruine wurde infolge der romantischen Burgenschwärmerei seit dem Aufblühen von Bad Kösen und vor allem nach der Gründung des Kösener-Senioren-Convents-Verbandes (K.S.C.V., 1848), der hier und in Kösen seine Pfingsttagungen abhielt und auch bei der R. vier Denkmäler (nach 1945 bis auf eines zerstört) erbaute, in steigendem Maße besucht. In den letzten Jahrzehnten des 19. Jh. wurde die Ruine ausgebaut. Von den alten Teilen haben sich in der Hauptburg der mächtige *Bergfried,* der *Palas,* Mauern und Reste von weiteren *Wohnbauten* aus dem 12. und 13. Jh. erhalten sowie die späteren Zwingerbauten und Reste des Torhauses. Die im O gelegene Vorburg war durch mehrere Quergräben unterteilt, die vielleicht auf eine frühere befestigte Siedlung hindeuten, und von einer hohen *Ringmauer* umgeben. Als größerer Rest ihrer einstigen Befestigung sind nur Stücke eines starken *Rundturmes* und einer *Tormauer* am ö. Zugang erkennbar. (IV) *Schie*

KPLepsius, D. Ruinen d. Schlösser R. u. Saaleck in ihren hist. Beziehungen nach urkl. Nachrr., dargestellt, in: LV 170, Bd. 2, 1854, S. 1 ff. — HWäscher,

D. Baugesch. d. Burgen R., Saaleck, Schönburg, 1957. — Ders., LV 239, Bd. 1, S. 183, Abb. 624—634. — JStangenberger, Gedenkbuch d. R., 1890. — JGericke, Burg Saaleck u. R., 1954. — LV 258, S. 255. — LV 632 (Ha.) S. 216f.

Saaleck OT. v. Bad Kösen (Kr. Weißenfels/Naumburg). Der Ort S. ist eine wichtige spätmagdalenienzeitliche Freilandstation (Jungpaläolithikum) mit vielen Feuersteingerätfunden und Tierknochen (meist Wildpferd) auf der Terrasse 1. der Saale. S-T
Auf einem niedrigen, auf drei Seiten von der Saale umflossenen Ausläufer des Höhenzugs, der auch die → Rudelsburg trägt, wurde die *Burg* S. erbaut, vielleicht zum Schutze eines hier die Saale durch eine Furt querenden Weges und einer von S. und Rudelsburg vorbeiziehenden Straße nach → Naumb. Gründungszeit und Bauherr der vielleicht A. 12. Jh. entstandenen Anlage sind unbekannt. Sie könnte auf die Initiative der Lgff. v. Thür. oder der Mgff. v. Meißen zurückgehen, möglicherweise als Gegengründung zur Rudelsburg, wenn sie nicht noch älter als diese sein sollte. Seit 1140 sind Edelfreie von S. bezeugt, die in der Umgebung der Bff. v. Naumb., aber auch der Lgff. und Mgff. erschienen und den Vogttitel trugen, wohl als Untervögte eines der genannten Ftt. über das Georgenstift in Naumb. Bald nach ihrem Aussterben (nach 1215) gelangte S. an das angesehene Geschlecht der lgfl. Schenken v. Vargula, die sich danach Schenken v. S. nannten und weitere Linien in Dornburg und → Nebra begründeten. Sie verkauften S. mit Zubehör 1344 an den Bf. v. Naumb. der es bald darauf zwar wieder an sie verpfändete, aber 1396 einlöste und das Amt S. nun durch eigene Amtleute verwalten ließ. Im 16. Jh. wurde das Amt S. mit dem Kl.-amt Naumb. und dem Amt → Schönburg vereinigt. Die Wirtschaft wurde von Stendorf aus betrieben, seitdem ist die Burg verfallen und bildete ein Zubehör dieses Gutes. Von der aus Ober- und Unterburg bestehenden Befestigung stehen in der Hauptsache noch die beiden durch eine Ringmauer verbundenen *Rundtürme* der Oberburg. Die Unterburg und auch die im N. unterhalb der Burg entstandene Dorfsiedlung waren durch Gräben und Wälle gesichert. Wie die Rudelsburg, wurde S. im 19. Jh. als malerische Ruine mehrfach besungen (Kugler, Allmers) und gern aufgesucht. Im Dorf S. wohnte seit 1901 in dem von ihm selbst entworfenen Haus der Architekt und Schriftsteller Paul Schultze-Naumburg (1869 bis 1949), Verfechter einer in Heimat und Volkstum wurzelnden Kunst und Begründer der Saalecker Kunstwerkstätten. Auf der Burg suchten die aus nationalistischen und antisemitischen Kreisen stammenden Mörder von Walter Rathenau († 24. 6. 1922) bei dem völkischen Schriftsteller Dr. Stein Zuflucht und fanden bei dem Versuch der Festnahme ihr Ende durch Selbstmord. Ihr Grab auf dem Friedhof in S. wurde nach 1933 zu einer besonderen Gedenkstätte erhoben. (IV) *Schie*

Museum in der Burg S. — HHanitzsch, D. Spätmagdalenien-Station Groitzsch. b. Eilenburg, in: LV 176, S. 36. — MGraumüller, Burg S., 1931. — LV 239, Bd. 1, S. 185, Abb. 635—639. — LV 258, S. 255.

Saalkreis. Keimzellen der territorialen Entwicklung des später Saalkreis genannten S.-teils 'des Erzstifts → Magd. waren die Schenkungen Ks. Ottos I. an das Moritzkl. in Magd., nämlich am 29. Juli 961 der Gau Neletici nebst der urbs Giebichenstein (→ Halle) und der im Gau Nudzici belegene Burgward Zputineburg, d. i. die Feste → Rothenburg a. S. nebst Zubehör. Noch nicht einbezogen waren etliche Orte im Winkel zwischen Saale und Elster, die bis 966 im Besitz des Gf. Billing (nicht zu verwechseln mit Hermann Billung; → Bibra) verblieben, dann aber auch an das Moritzkl. bzw. an das Erzstift gelangten.
Der Gau Neletici wurde im W von der Saale, sodann von der Götsche etwa bis Teicha, im N von einer Linie Teicha-Dammendorf, im O vom Bach Strisize (Landsberger Streng), im S von einer Linie Schwoitsch-Döllnitz und schließlich von der Elster bis zu ihrer Einmündung in die Saale begrenzt. Die Zehntrechte des Magd. Moritzkl. erstreckten sich jedoch weit über diesen Bereich hinaus.
Weitere Abrundungen durch Schenkung oder Tausch zugunsten des Erzstifts waren → Könnern 1004 (1007), 1128 die auf das O.-ufer der Saale übergreifende Gft. → Alsleben, bald nach 1152 Erzb. Wichmanns Erbgut in → Löbejün, vor allem aber aus der Erbschaft des letzten Gf. v. → Brehna die Gft. → Wettin durch Kauf für 800 Mark Silber 1288. Damit waren N.- und S.-teil des erzstiftischen Besitzes an der Saale miteinander verbunden. Auf dem 1. Saale-Ufer kam, verm. aus der Hinterlassenschaft der Gff. v. Alsleben-Stade, die später sog. Heidepflege hinzu, ferner — um 1200 — die Exklave Langenbogen. Mit dem nach Kampf erworbenen Distrikt → Reideburg aus der Hinterlassenschaft des söhnelos verstorbenen Mgf. Friedrich v. Meißen 1357 erreichte der Saalkr. seine größte, bis 1807 erhaltene Ausdehnung, wenn man von dem käuflichen Erwerb des bis dahin kursächs. Amtes → Petersberg im Jahre 1697 absieht. Nach vorübergehender Zugehörigkeit zum Kgr. Westphalen (Departement Saale, Distrikt Halle) wurden anläßlich der Reorganisation des ehem. Hzt. Magd. der 1.-saalische Teil der ehem. Gft. Alsleben, Langenbogen und Eisdorf dem Mansfelder Seekr., das zuvor hochstift-mers. Passendorf dem Kr. → Mers. zugewiesen. Seit der Verwaltungsreform 1952, die dem Saalkr. den langgestreckten N.-zipfel von → Könnern bis Kustrena nahm, greift das Kr.-gebiet wieder auf das 1. Saale-Ufer von Salzmünde bis Beesenstedt über.
Der Name Saalkreis taucht in den Akten der magd. Kanzlei erst spät auf. Schon der Magd.-er Staatsarchivrat Dr. Dittmar schrieb 1893: »Wann die Einteilung des Erzstifts in vier Kreise (regiones) (Holzkreis → Börde, → Jerichow, Saalkr. und Kr. Jüterbog) erfolgt ist, habe ich noch nicht ermitteln können«. Im 16. Jh. (Gregorius Torquatus) war diese Einteilung eine seit langem bestehende Tatsache, und der Begriff regio wurde seither stets mit dem Wort Kreis verdeutscht. Wir schließen uns daher der auch durch andere Indizien begründeten Auffassung älterer Historiker

an, daß die Kreiseinteilung des Erzstifts in Zusammenhang mit der Entwicklung der Ämter, insbesondere des Amtes Giebichenstein mit seinen 58 (!) Dörfern und 4 Städten steht, mithin die Bezeichnung »regio Salingorum« schon A. 15. Jh. in Übung gewesen sein könnte. (IV) *Ne*

LV 449. — LV 450. — LV 451

Saathain (Kr. Liebenwerda). Die bereits 1140 als »castrum« genannte Burg im Winkel zwischen Schwarzer Elster und Röder ist vom Herrschaftsbereich der → Naumb. Bff. um Strehla aus errichtet worden. Als naumb. Lehen war sie 1140 und 1276 in den Händen der Mgff. von Meißen, 1361 im Besitz derer v. Köckritz, und wurde mit dem Verfall der naumb. Herrschaft an der mittleren Elbe E. 14. Jh. in die meißnische Landesherrschaft einbezogen. Das schriftsässige Rittergut war in der frühen Neuzeit Mittelpunkt einer kleineren Grundherrschaft im Bereich des kursächs. Amtes Großenhain und befand sich im 16. Jh. lange Zeit in den Händen derer v. Schleinitz. Die stattliche *Fachwerkkirche* wurde am E. 16. Jh. erbaut. Das auf älteren Grundlagen im Barockstil neu errichtete schlichte Schloß ist 1945 abgebrannt.
(V) *Bla*

LV 441, S. 97 f. — LV 440, S. 152 f. u. ö. — LV 655, S. 82 ff.

Sachsenburg (Kr. Eckartsberga/Artern). Die verkehrsmäßige und strategische Bedeutung des Unstrutdurchbruchs durch die Vorgebirge Hainleite und Schmücke als eines Zuganges in das zentralthür. Becken wurde schon frühzeitig erkannt und führte zur Anlage einer Reihe v. *Burgen* (→ Heldrungen). Auf dem Wächterberg, direkt w. über dem Unstrutdurchbruch, liegen die beiden ma. Burgen *Hakenburg* und *Sachsenburg*. Die Sachsenburg muß schon im 7. und 8. Jh. nach Ausweis merowingischer Funde eine fränkische Vorläuferin gehabt haben. Vier Wälle, die die gesamte No.-ecke des Berges abtrennen, stellen *Wallburgen* der jüngeren Bronzezeit bis frühen Eisenzeit dar. An der Innenseite des äußeren Walles wurde ein Bronzedepotfund von 5 gedrehten jungbronzezeitlichen Halsringen gefunden. *S-T*
Im Bereich einer ausgedehnten vorgeschichtl. *Wallburg* u. vermutlich auf dem Gelände einer fränkischen Sperranlage (mit einer bis 1839 als *Pfarrkirche* benutzten Missionskirche S. Crucis) am SO.-Ende der Hainleite u. am strategisch wichtigen Durchbruch der Unstrut durch die Finne-Hainleite-Linie gelegen, erbaute Gf. Siegfried v. → Anh. mindestens die obere Burg. Siegfried war nach dem Tode des letzten ludowingischen Lgf. Heinrich Raspe (1247) als Kronprätendent aufgetreten und hatte die Pfalzgft. Sachs. besetzt. Es ist möglich, daß er zuvor die von Mrusek für älter gehaltene *untere (Haken-) Burg* eingenommen hatte, um seine thür. Eroberungen zu behaupten. Jedoch wurde in dem den 1. thür. Erbfolgekrieg beendenden Weißenfelser Vertrag die Schleifung aller nach des Lgf. Tode wieder aufgebauten

Raubschlösser, darunter auch »Saxinberg«, vereinbart. 1287 ist S. wieder eine starke gegen Adolf v. Nassau behauptete Feste, die die Zerstörungsmaßnahmen Rudolfs v. Habsburgs überstand und bis ins 16. Jh. verteidigungsfähig blieb.

Beide Burgen waren im 14. Jh. im Besitz der Gff. v. Honstein, da Dietrich v. H. sich mit Sophia v. Anh. vermählt hatte. Heinrich v. H.s Tochter Oda vermählte sich mit Gf. Heinrich v. Beichlingen (1363 Heinrich u. Hermann »comites de Bichlingen et in Saxinberg«). Während die Niederburg ihre Besitzer wechselte und schließlich Sitz eines kfl. Amtes (bis 1810 bzw. 1840) wurde, blieb die Oberburg außerhalb des Amtsbezirks u. wurde von Hz. Georg v. Sachs. unter Vorbehalt des Öffnungs- u. Besetzungsrechtes zeitweilig an die v. Bendeleben verliehen. Die Oberburg zerfiel seit dem 30jg. Kriege, wurde 1890 zu einer vielbesuchten Wirtschaft ausgebaut und 1945 wiederum zerstört. Die Bewohner des Dorfes S. hießen bis in die Neuzeit »die Paßmänner«. (III) *Ne*

LV 139, Bd. 10, S. 85—88. — LV 624, Bd. 27: Kr. Querfurt, S. 69—72. — PZiesche, D. vorgesch. Burgen u. Wälle in Thür., Bd. 2, S. 22—30. — LV 258, S. 192 f. u. öfter. — Thür. u. d. Harz, 1839 ff., Bd. 4, S. 49—55. — LV 433, S. 418 f. — HJMrusek, Thür. u. Sächs. Burgen, 1965, S. 27, 67. — GArndt, D. S. an d. Unstrut, 1893. — LV 632 (Ha.) S. 407 f.

Sachsgraben bei Wallhausen (Kr. Sangerhausen) ist archäologisch bisher nicht eingehender untersucht worden. Daher sind die Zeit seiner Entstehung und seine Aufgabe noch nicht eindeutig zu bestimmen. Er beginnt ö. Martinsrieth in der Helmeniederung, wo ein von einem begleiteter Entwässerungsgraben ihm zugerechnet wird. N. der Eisenbahn von → Sangerhausen nach Nordhausen zieht der S. als gut erkennbarer *Wall* die Höhe in NS.-richtung hinauf. Unter Ausnutzung von Schluchten und Hängen erreicht er dann den sog. *Kürbishügel*, der eine künstlich aufgeschüttete Erhöhung von auffallender Größe darstellt. Diese Erhöhung ist wohl identisch mit dem »Wihaug« und könnte daher als vorgesch. Grabhügel erklärt werden, wird aber von archäologischer Seite eher als Burghügel gedeutet. Daran schließt sich nur nach N ein Weg an, der mit dem 979 genannten »Williamwech«, später »Wilder Weg«, gleichgesetzt wird. Bei der Gesamtanlage könnte es sich um die angeblich 531 nach der gemeinsam von Franken und Sachs. durchgeführten Unterwerfung des Thür.-reichs entstandene Grenzbefestigung handeln. Schriftliche Erwähnungen liegen aber erst nach 1000 bei Thietmar v. Mers. und danach in den Quedlinburger Annalen und bei dem zwar gut unterrichteten, aber erst im 12. Jh. schreibenden Annalista Saxo vor. Da Helme und Unstrut später als Grenze des sächs. Stammesbereichs galten, könnte es sich in der Tat um eine Grenzbefestigung handeln, wie sie von den Sachs. offenbar auch an anderen Stellen errichtet worden ist. (III) *Schwi*

ATimm, Thür.-sächs. Grenz- u. Siedlungsverhältnisse am SO.-harz, 1939. — LV 258, S. 32 ff., 173, 178, 305 f., 433 f.

Salzmünde (Kr. Mansfelder Seekreis/Saalkreis). Sö. des Dorfes auf der Hochfläche wurden beim Kiesabbau Teile einer befestigten Höhensiedlung und Gräber einer besonderen Gruppe der mittelneolithischen Trichterbecherkultur freigelegt. Der Fundplatz wurde damit namengebend für die Salzmünder Gruppe der Trichterbecherkultur. S-T

Das am Einfluß der Salza (Salzke) i. d. Saale gelegene S. wird genannt, als von Ks. Otto II. 973 »Salzigunmunda« dem Kl. → Memleben geschenkt wurde. Die Urk. meint die *Burg* S., heute noch Hüneburg genannt, von der *Wall* und *Halsgraben* wohl erhalten sind. Spangenberg setzt die Erbauung der Burg nicht unglaubhaft um das Jahr 909, als Hz. Burchard v. Thür. im Kampf gegen die Ungarn fiel. Schon früh scheint der S.-er Reichsbesitz durch Schenkungen abgebröckelt zu sein. Später waren die Wettiner im Besitz von S. (1014). Als Mgf. Konrad der Große (→ Petersberg) 1156 sein Land unter seine 5 Söhne teilte, kam Wettin mit S. an den dritten Sohn Heinrich, dessen Linie mit seinem Enkel Heinrich (1206—1217) ausstarb. Der Besitz fiel an den Gf. Friedrich II. v. → Brehna (gest. 1221 vor Akkon). Sein Urenkel schenkte als letzter Gf. v. Brehna u. Wettin S. dem Erzbt. → Magd., das die Edlen v. → Hadmersleben mit dem Ort belehnte. Übrigens war schon 1156 reicher S.-er Besitz dem Kl. auf dem Petersberg überwiesen worden. Nach dem Verkauf der Herrschaft → Schraplau 1335 an Gf. Burchard VII. v. → Mansfeld finden wir die Herren v. Schraplau als Lehnsinhaber des »castrum in Sultemunde«. Während der Fehde der Städte Magd. und → Halle mit Erzb. Günter (1403—1445) scheint auch die Burg S. in Flammen aufgegangen zu sein, wie Brandschutt bewies. Auch Spangenberg läßt S. durch die von Halle zerstört werden. Erzb. Günther verkaufte 1442 S. an die Gff. Volrad u. Gebhard v. → Mansfeld. Mindestens seit dieser Zeit besteht die Gliederung des Friedeburg-Salzmünder Besitzes in ein Unteramt → Friedeburg (37 Orte u. Wüstungen) und in ein Oberamt Friedeburg (Sitz Pfütztal b. S. mit S. u. weiteren 14 Orten u. Wüstungen). Damit endet die selbständige Geschichte S.s.

In großartiger Weise rückte der unbedeutend gewordene Ort in den Blickpunkt der provinzialsächs. Landwirtschaft, als Joh. Gottfried Boltze (1802—1868) aus mansfeldischem Bauerngeschlecht nach der Heirat mit der S.-er Müllerstochter Bertha Kampradt S. zu einem landwirtschaftlich-industriellen Betrieb eigenster Prägung machte. Aus der Überlegung heraus, die Erzeugnisse einer mit wissenschaftl. Methoden betriebenen Landwirtschaft im eigenen Betriebe zu veredeln und abzusetzen, entstand ein Komplex von Gütern, Mühlen, Steinbrüchen, Braunkohlen- und Tongruben, Kaolinschlämmereien, Zuckerfabriken und Brennereien, Ziegeleien und sonstigen Hilfsbetrieben einschließlich einer eigenen Saalflotte von über 30 Kähnen, verbunden mit landwirtschaftl. Versuchs- und Zuchtstationen — insge-

samt ohne Pachtung 11 250 Morgen mit 36 Gütern besten Ackers —, der binnen weniger Jahrzehnte weltberühmt wurde. Die »S.-er Tiefkultur« wurde zum Allgemeinbegriff, die Felder genossen eine gartenmäßige Kultur. Bolzes Besitz ging durch Erbschaft 1906 an Carl Wentzel (hingerichtet am 20. 12. 1944) über, der die Boltzeschen u. die Wentzelschen Betriebe in einer Hand vereinigte. (IV) *Ne*

LV 258, S. 291. — PGrimm, D. S.-er Kultur in Mitteldtl., in: LV 59, Bd. 29, 1938. — LV 385, Bd. 3/4, S. 363—366. — LV 624, NF Bd. 1: Stadt Halle u. d. Saalkr., S. 324 f. — HGrouven, S., E. landw. Monographie, 1886. — Schadeberg, S., E. hist. Skizze, 1857. — HEtzrodt, Joh. Gottfr. Boltze, in: Mansfelder Heimatkal., Bd. 2, 1934, S. 17—24. — PHoldefleiß, Joh. Gottfr. Boltze, in: LV 155, Bd. 1, S. 174—188. — ADB, Bd. 3, 1876, S. 114 bis 116. — NDB, Bd. 2, 1955, S. 436. — ENeuß, in: LV 386, Bd. 2, S. 77 bis 128. — CWentzel-Teutschental, IGBoltze, S., 1935.

Salzwedel (Kr. Salzwedel). Einige Höhenzüge verengen bei S. das Tal der Jeetze und ermöglichen den Übergang über die sumpfige Niederung. Obgleich die *Burg* S. erst 1112 erwähnt wird, darf man annehmen, daß der Flußübergang schon in älterer Zeit durch eine Burg geschützt war. Der Name S. (= Salzfurt) hängt mit dem Lüneburger Salzhandel zusammen.

S. gehörte zu den festen Plätzen, die den Mgff. der Nordmark unterstanden. 1112 zogen sich Mgf. Rudolf von Stade und der mit ihm verbündete Lothar von Süpplingenburg nach S. zurück, wo sie von Ks. Heinrich V. zur Übergabe gezwungen wurden. Auch Albrecht der Bär konnte nach der Erwerbung der Mgft. der Nordmark 1134 Rechte an S. geltend machen. Bis A. 13. Jh. amtierten dort die edelfreien Vögte von S. als Beauftrage der Mgff. Mgfl. Ministeriale werden seit 1188 genannt. Von der runden Niederungsburg sind nur der *Bergfried* aus dem 13. Jh. und Reste des *Mauerringes* und der *Burgkapelle* erhalten.

Im Schutze der Burg entstand eine kleine Marktsiedlung, die im Stadtgrundriß im Raum um den Holzmarkt noch deutlich erkennbar ist. Als Marktkirche diente wahrsch. die *Lorenzkirche*, die nur teilweise erhalten ist (Mittelschiff und Chor aus der zweiten H. 15. Jh. mit interessantem Ostgiebel). Aus dieser Marktsiedlung, in der schon in der zweiten H. 12. Jh. Münzen geprägt wurden, entwickelte sich allmählich die Stadt. 1196 als »oppidum« noch deutlich von den »civitates« → Stendal und Brand. unterschieden, war S. 1233 bereits ein voll entwickeltes städtisches Gemeinwesen. Die Erwähnung des neu erbauten Rat- und Kaufhauses (»Domus communis et venalis«) zeigt, daß auch der äußere Aufbau weit fortgeschritten war. Der Aufschwung städtischen Lebens führte schon 1247 zur Gründung der Neustadt durch die Lokatoren Helmwich von Mahlsdorf und Bernhard. Sie erhielt von den Mgff. die gleichen Rechte wie die Altstadt verliehen und blieb ein topographisch, wirtschaftlich und rechtlich selbständiges Gemeinwesen. Die 1299 von Mgf. Hermann vorge-

nommene Vereinigung blieb Episode; erst 1713 wurden die beiden Städte auf kgl. Befehl zusammengelegt. Die Verwaltung der beiden Städte befand sich weitgehend in den Händen des Patriziats. Die Teilnahme des Zunftbürgertums wurde 1488 vom Kf. Johann Cicero beseitigt, der nach dem vergeblichen Aufstand die altm. Städt. verstärkt der landesherrlichen Aufsicht unterwarf. Schon früh entwickelte sich ein eigenes S.-er Stadtrecht, das mit dem Lüneburger und Lübecker Recht verwandt ist. Ein besonderes Schöffenkollegium fehlte. Die Ratsherren bildeten zusammen mit dem Stadtrichter das Gericht. S.-er Stadtrecht galt 1239 in Perleberg und 1252 in Lenzen; in der → Altm. hat nur das Städtchen → Groß Apenburg es übernommen.

Das *Altstädter Rathaus*, ein mit Blendgiebeln geschmückter repräsentativer Backsteinbau, wurde 1509 erbaut, wahrsch. an der gleichen Stelle, an der das 1233 erwähnte Kaufhaus stand (seit 1855 Gericht). Von dem *Neustädter Rathaus*, einem Renaissance-Bau aus den letzten Jahrzehnten des 16. Jh., ist nur der *achteckige Turm* erhalten (1585). Das Gebäude, das von 1713 an als Rathaus der Gesamtstadt diente, wurde 1895 durch einen Brand vernichtet. Seither ist das Rathaus im ehemaligen *Franziskanerkl.* untergebracht. Das Wirtschaftsleben wurde durch die Lage an der großen N.-S.-Verbindung geprägt. Die von → Magd. kommende Handelsstraße verzweigte sich in S. und führte einerseits über Lüneburg nach Hamburg, andererseits über Lüchow und Hitzacker nach Lübeck. Eine besondere Rolle spielte der Tuchhandel, sowohl die Einfuhr flandrischer und englischer als auch die Ausfuhr S.-er Tuche. Handelsverbindungen werden besonders nach Hamburg faßbar. 1263 wurden die S.-er Kaufleute in die Gilde der Gotlandfahrer zu Wisby aufgenommen. Da die Jeetze schiffbar war, wurde ein kleiner Hafen angelegt. S. war bis A. 16. Jh. Mitglied der Hanse. Die Gewandschneidergilde (Kaufleute) der Altstadt erhielt 1233 ein Privileg der Mgff. Johanns I. und Ottos III. In Konkurrenz dazu entstand eine Gilde in der Neustadt, der jedoch erst 1351 die gleichen Rechte zugebilligt wurden. Die Gewandschneidergilden bestanden fort, auch nachdem sie ihre wirkliche Funktion verloren hatten. — Durch Handel und Handwerk kam die Stadt zu beträchtlichem Reichtum. 1314 konnte man vom Landesherrn das Münzrecht erwerben. Die *Alte Münze*, ein hochgiebliges Haus in der Altperwer Straße, ist erhalten geblieben. Im Umkreis der Stadt erwarben die Bürger umfangreichen ländlichen Grundbesitz. Noch 1564 war S. trotz beginnenden wirtschaftlichen Niedergangs die drittgrößte Stadt der Mark Brand.

Die zahlreichen Wasserläufe boten dem Ort einen natürlichen Schutz, besonders seit die Dumme abgeleitet und n. von S. in die Jeetze geführt worden war. Der *Mauerring* der Altstadt bestand bereits 1289, und vom Mauerbau der Neustadt wird zu 1301 berichtet. Beträchtliche Teile des Mauerringes sind erhalten. Von den acht Toren der Doppelstadt stehen das *Steintor*, der *Neu-*

perwer *Torturm* und der *Karlsturm* als Rest des Altperwer Tores noch, ebenso der »*Hungerturm*«, einer der Mauertürme.
Pfarrkirche der Altstadt war *St. Marien.* Die dreischiffige rom. Basilika aus der 1. H. 13. Jhs. wurde 1450—1468 zu einer fünfschiffigen got. Hallenkirche umgestaltet. Der runde *Turm,* dessen Unterbau aus Feldstein noch dem 12. Jh. angehören könnte, ist in diesem Bereich eine singuläre Anlage. Er trat durch den Anbau eines weiteren Schiffes ins Innere des Baues (1485). Von der Innenausstattung sind das spätrom. *Lesepult,* der *Hochaltar* (um 1500) und die *Renaissancekanzel* (1581) hervorzuheben. Der Pfarrer von St. Marien war zugleich Propst eines Archidiakonats des Bt. Verden. Die *Propstei* hinter der Marienkirche, ein sehr ansehnlicher Fachwerkbau von 1578, kam nach der Reform. in den Besitz der v. der Schulenburg (j. »Johann Friedrich Danneil-Museum«). Pfarrkirche der Neustadt war *St. Katharinen.* Die dreischiffige Kirche aus dem 13. Jh. wurde um 1450 umgebaut. Im Laufe des späten 15. Jhs. kamen eine Kapelle an der S.-seite des Chores und die Fronleichnamskapelle hinzu.
Ein Franziskanerkl. bestand 1280. Die »*Mönchskirche*«, eine im 15. Jh. errichtete zweischiffige Hallenkirche (Chor 1435—53, Langhaus 1493) mit einem streng gegliederten *Westgiebel,* enthält ein *Altarbild* von Lukas Cranach d. J. von 1582. Die Gebäude dienten nach der Aufhebung des Kl. der Lateinschule der Altstadt (seit 1895 Rathaus). Neben dem wohl 1241 gegr. Heilig-Geist-Hospital vor der Stadt bei der als Perwer (Name einer Kluft) bezeichneten Vorstadt entstand 1337 ein Augustinereremitenkonvent. Aus seinen reichen Besitzungen wurde nach der Reform. ein kfl. Amt gebildet. Von der *Kirche* ist nur der Chor erhalten. Von geringerer Bedeutung war das 1385 gestiftete Annenkkl. Mehrere malerische *Bürgerhäuser* sind erhalten. Auch im geistigen Leben hat die Stadt eine Rolle gespielt. Lateinschulen an St. Marien und St. Katharinen sind seit dem 14. Jh. bezeugt. Beide wurden erst 1744 vereinigt. Zu den Schülern des Gymnasiums gehörten Johann Joachim Winckelmann (1736—38) und Friedrich Ludwig Jahn (1791—1794), als Rektor wirkte der altmärkische Historiker Johann Friedrich Danneil. Salzwedel ist der Geburtsort von Jenny Marx, geb. v. Westphalen, (*Jenny-Marx-Geburtshaus)* und des Historikers Friedrich Meinecke (1852 bis 1954). Die wirtschaftliche Entwicklung in neuerer Zeit verlief wenig günstig. Salzwedel blieb zwar Mittelpunkt der nw. Altm., verlor aber jede überregionale Bedeutung. Die bis ins 19. Jh. blühende Tuchmacherei kam durch die Industrialisierung zum Erliegen. Erst nachdem die Stadt 1871 Bahnanschluß nach Stendal und Ülzen erhalten hatte, entwickelten sich einige Industriebetriebe, von denen nur die 1892 gegründete Zuckerfabrik größere Bedeutung besitzt. S. ist seit 1815 Kreisstadt. Es hatte trotz der j.-igen Grenzlage 1971 etwa 20 000 Ew. (I) *Schu*

Johann-Friedrich-Danneil-Museum (Kreismuseum): An der Marienkirche 3; Jenny Marx-Museum, Jenny Marx Str. 20. — AWPohlmann, Gesch. d. Stadt

S., 1811. — FHartleb (Hsg.), S., d. alte Mgff.- u. Hansestadt i. d. Altm. 1233—1933, 1933. — APreuß, Chron. d. Stadt S., 1927. — ALiesegang, Z. Verf.-Gesch. v. Magd. u. S., Forsch. z. brand.-preuß. Gesch. 3, 1890, S. 327 ff. — LV 120, Bd. 2, S. 656—658. — LV 258, S. 379. — LV 239, Bd. 1, S. 66, Abb. 140—142. — JFDanneil, Kirchengesch. d. Stadt S., 1842. — Ders., Gesch. Nachrr. über d. kgl. Burg S., in: LV 30, Bd. 15, 1865, S. 35—108. — JBeranek, S., E. Wegweiser durch d. 750jg. Stadt, 1966.

Sandau (Kr. Jerichow II/Havelberg). Eine villa S., wohl schon an der Stelle der Stadt am w. Rand der n.-s. langgestreckten Niederterrasse im Winkel von Elbe und Havel wird zwischen 1184 und 1192 erwähnt. Ein älterer Mittelpunkt dieser Landschaft in spätslaw.-frühdt. Zeit mag der am ö. Rand der Niederterrasse gelegene *Burgwall* gewesen sein (geringe Erhöhung in der sumpfigen Niederung). Bei der villa S. wird im 13. Jh. auch ein Haus der Mgff. von Brand. gestanden haben (1208 und dann 1256—1316 Aufenthalte). Eine Fam. v. S. ist 1235—1420 nachweisbar. Eine v. S. heiratet in der 2. H. 13. Jh. einen Ask. Die Stadt S. muß nach ihrem gitterartigen Straßennetz planmäßig angelegt worden sein. Die Gerechtsame an der Elbfähre, die 1272 der »civitas« (erste Erwähnung der Stadt) verliehen wurde, verweist mit dem Nikolauspatrozinium der Pfarrkirche auf die zugedachte Rolle als Handelsplatz. 1308 kommen bereits »consules« vor. Trotz der Bedeutung des Elbüberganges, der die bei Havelberg gebündelten Straßen auf die l. Elbseite überführte, blieb S. aber vorwiegend eine Ackerbürgerstadt. Hauptdenkmal der ask. Zeit ist die spätrom. flachgedeckte *Backsteinbasilika* (Chor spätgot., nach 1695 umgestaltet), mit querrechteckigem *Westturm* (1945 zur H. zerstört). Der Befestigungsring der Stadt (»Mauerstraße«) ist vermutlich erst durch Agnes, Witwe Mgf. Waldemars, angelegt worden, denn sie hat 1322 S. befestigen und ein »novum castrum« anlegen lassen. Erst nach dem Ende der ask. Vorherrschaft im Lande → Jerichow und in den Grenzkämpfen bis 1417 wurde S. eine Festungsstadt mit doppelten Wällen, zweifachen Gräben und vier Türmen; das Umland konnte geflutet werden (»Schluse-Tor«).

Seit dem Vertrag von 1354 ist S. erzstiftisch. Erzb. Dietrich (1361 bis 1371) stiftete ein Hospital St. Mauritius und er war es offenbar, der der Stadt das Mohrenwappen gab. Der Erzb. baute das Schloß das sw. in der Elbniederung lag. Das Verhältnis zur Agnesburg ist unklar. Eine Brücke über den Wiel (Teich) verband das Schloß mit dem »Vorderwiel« oder der »Amtsfreiheit« innerhalb der Stadt. Dort wohnten zuletzt die Amtmänner (wohl nach dem Brand von 1695; schon 1496 war das Schloß einmal durch Eisgang »umgeworfen« worden). Ein schmuckloses *Amtshaus* mit alten Fundamenten ist als Rest der dreiflügeligen Anlage (1691) überkommen. Seit 1534 mußte die Stadt die Konkurrenz des Amtes, das die Obergerichte besaß, auch in seinen Zivilgerichten dulden, seit 1634 auch ein allgemeines Kontroll- und Bestätigungsrecht trotz der Immediatsstellung der Stadt im Lande

Jerichow. In der brand.-preuß. Zeit wurden Kolonisten angesiedelt (1691), eine Garnison nach S. verlegt (1793) und die Befestigung geschleift (1703). Administrativ war S. den Amtspächtern unterstellt. Die Lage der Stadt änderte sich erst durch die Trennung des kgl. Domänenamts in Justiz- und Ökonomieamt. Durch die Städteordnung bekam S. wieder eine Selbstverwaltung. Das Ökonomieamt wurde seit 1818 privatisiert. Seit 1860 stagnierte die Entwicklung von S. für lange Zeit bei 2000 Ew. Kleinbahnanschluß erfolgte erst 1909 nach → Schönhausen.

(II) *Rö*

LV 120, Bd. 2, S. 661 f. — ThSchütze, Einige gesch. Nachrr. über d. Stadt S., in: LV 47, Bd. 28, 1893, S. 243—268. — Ders., Haupt- u. Amtsleute d. Schlosses u. Amtes S., in: LV 47, Bd. 29, 1894, S. 178—213. — LV 624, Bd. 21: Krr. Jerichow, S. 359—367. — KMWild, Aus S.-s Vergangenheit, in: Heimatkal. f. d. Land Jerichow, 1924, S. 40—47. — LV 73, Bd. 9: Wüstungskde. d. Krr. Jerichow, S. 355—358. — LV 258, S. 93, 354. — EWild, Schloß S., in Heimatkal. f. d. Land Jerichow, 1931, S. 54 f.

Sandersleben (Kr. Bernburg/Hettstedt). Im engen Tal der Wipper, am Kreuzungspunkt der Straßen → Halle — → Aschersleben—Braunschw. und → Mansfeld— → Staßfurt— → Magd., beherrscht S. die Pforte zum Mansfelder Berggebiet. Es wird urkl. erstm. 1046 erwähnt, als Ks. Heinrich III. dem Stift Meißen dort Güter schenkte. Das Hochstift Speyer erhielt 1086 60 Hufen. Nicht bekannt ist, wann die Ftt. v. Anh. S. erwarben. Ihre auf der Wipperinsel unmittelbar w. des Ortes gelegene, 1313 erwähnte Burg nennt eine Urk. von 1316 »den torn unde dat hus tu Scandesleve«. Bernhard VI., der letzte Ft. der alten Linie → Bernburg, übertrug 1466 dem Erzbt. seinen gesamten Besitz, der nach seinem Tode seiner Witwe Hedwig v. Sagan zu Lehen gegeben werden sollte. Als er 1468 starb, kam es deswegen mit den Ftt. v. Anh. zu einem Erbstreit, der erst 1495 mit einem Vergleich beendet wurde. Durch ihn kam S. als Magd.-er Lehen an die Ftt. 1497 wurde es an die Herren v. → Hoym versetzt. S. ist schon A. 14. Jh. Stadt geworden. Ein neues Stadtprivileg, das auch die vorherige völlige Zerstörung durch Brand erwähnt, erhielt es 1497. Es scheint sich schnell davon erholt zu haben, denn 1519 wurden die *Stadtkirche St. Marien* und 1556—59 das *Rathaus*, beide in spätgot. Formen, errichtet. Das Schloß hat bis 1632 als Wohnsitz von Angehörigen des Ft.-hauses, vor allem als Witwensitz, gedient (Reste des ehem. Palas in ehem. *Gutsgebäude*). Im Teilungsvertrag von 1603 kam das Amt S. an Anh.-Dessau, bei dem es stets geblieben ist und dessen wertvollste Exklave es bildete. 1659 wurde S. zur H. durch Feuer zerstört, 1681 raffte die Pest 666 Menschen hinweg. Unter Ft. Franz erlebte S. um 1800 eine wirtschaftliche und kulturelle Blüte. Ein Liebhabertheater zeigte beachtliche Leistungen, und aus der jüdischen Gemeinde gingen bedeutende Lehrer und Rabbiner hervor. Mit staatlicher Unterstützung wurde 1829/30 eine ansehnliche Synagoge gebaut. — Durch Anschluß an die Bahn → Halle — →

Halb. (1871) und → Güsten — → Sangerhausen (1879) wurde S. zum Knotenpunkt und hatte daher 1965 3500 Ew. (III) *Lei*

LV 12, S. 304. — LV 120, Bd. 2, S. 661–662. — LV 240, S. 334f. — LV 627, S. 206. — LV 199, S. 456–459. — LV 251, S. 76. — LV 632 (Ha.) S. 409f.

Sandfurth (OT. v. Kehnert Kr. Wolmirstedt/Tangerhütte). Auf dem Steilufer eines alten Elbarmes liegt eine slaw. *Wallburg* (»Schloßberg«, Dm. 40x50 m). (II) S-T

LV 258, S. 403.

Sangerhausen (Kr. Sangerhausen). Möglicherweise geht der Ortsname auf eine völkerwanderungszeitliche Siedlung des 6./7. Jh. zurück, von deren Bewohnern ein Grab am Angespann ausgegraben wurde (Museum Sangerhausen). S-T
991 tritt der Abt Unger von → Memleben in einem Tausch der Ksn. Adelheid Zehnten in »Sangirhausen« ab. Der ON. deutet auf fränkische Einflußnahme, obgleich der Ort etwas ö. des nach 531 gezogenen → »Sachsgrabens« liegt. Neben einer »antiqua villa« entstand wohl im 8. Jh. ein »oppidum«, zumal sich hier alte Verkehrswege von Erfurt zum O.-harz und von → Mers. und → Halle nach Nordhausen kreuzen. In der zweiten H. 11. Jh. wurde S. ein Ausgangspunkt für die Machtstellung der Ludowinger in Thür. Ludwig der Bärtige († um 1080) heiratete Cäcilie v. S., was ihm den Ort und eine Vielzahl von Hufen der Umgebung einbrachte. Nach einer Schenkungsurk. des dieser Ehe entsprossenen Ludwig des Springers von 1110 liegen im »locus« S. seine Vorfahren (parentes) begraben. Über die Herkunft der Cäcilie vermeldet die schriftliche Tradition nichts Sicheres. Ludwig der Springer und sein Bruder Berenger veranlaßten um die Wende vom 11. zum 12. Jh. den Bau der eindrucksvollen *Ulrichskirche*, einer dreischiffigen Pfeilerbasilika mit fünf Apsiden. 1194 diente das »oppidum« dem Lgf. Hermann v. Thür. als Stützpunkt bei seinen Auseinandersetzungen mit dem Mgf. Albrecht v. Meißen. 1204 nahm Philipp v. Schwaben die befestigte Stadt nach einer Belagerung ein. 1241 vermachte Heinrich Raspe sie seiner Gemahlin Beatrix. 1263 wird in einer Urk. des Erzb. Ruprecht v. → Magd. eine Stadtmauer erwähnt. Aus dieser Zeit stammt wohl auch das am So.-rand der Stadt erhöht liegende »*Alte Schloß*«, seit Jh. zweckentfremdet. 1291 wurde S. an den brand. Mgf. Otto IV. mit dem Pfeile verkauft, dessen Bruder und seine Witwe hier residierten. Ihr Enkel, Hz. Magnus der Jüngere v. Braunschw.-Göttingen, saß auch zeitweilig hier, verkaufte aber 1372 seinen Besitz an die Wettiner. Nach der Teilung dieses Hauses 1485 kam S. an die Albertiner, und wurde damit 1547 ein Teil des Kft.-s Sachs. Bis 1814 war die Stadt Mittelpunkt eines Amtes und Ausgangspunkt für den kursächs. Kupferabbau am SO.-harz. Das *Rathaus* aus der 2. H. 16. Jh. steht an der O.-seite des (neuen) Marktes, den im Nw. die am E. 15. Jh. erbaute dreischiffige spät-

got. *Jakobikirche* begrenzt. Für Besuche oder als zeitweilige Residenz der Ftt. baute man 1616—1622 das »*Neue Schloß*« (j. Gericht), mit einem prächtigen Renaissance-Erker ausgestattet. Hier saß auch Christian, einer der Hzz. aus der wettinischen Sekundogenitur Sachs.-Weißenfels. Sein Leben endete hier 1736. Die preuß. Kreisstadt (1815—1945) besaß im 19. Jh. nach dem Rückgang des Kupferbergbaus Bedeutung durch eine Aktien-Maschinenfabrik, die als erste Zuckerfabrikeinrichtungen in alle Welt liefert. Um die Wende zum 20. Jh. entstanden dort die noch heute bedeutenden Mitteldt. Fahrradwerke »Mifa« und — auf einer anderen Ebene — das »*Rosarium*« des Vereins deutscher Rosenfreunde, das alle in Deutschland wachsenden Rosenzüchtungen aufweist. Der frühere Tischlermeister G. A. Spengler (1869—1960), zugleich Bodendenkmalpfleger, baute seine eigene Sammlung zu einem heute nach ihm benannten, neu errichtetem »*Spengler-Museum*« aus. Seit 1953 floriert mit dem neuen Mittelpunkt S. der sich in die »→ Goldene Aue« erstreckende Kupferbau vom »Thomas-Müntzer-Schacht« aus. (III) *Ti*

Spengler-Museum (Kreismuseum), Straße der Opfer des Faschismus 33. — LV 120, Bd. 2, S. 662—664. — FSchmidt, Gesch. d. Stadt S., 1906. — RKrieg, D. S.-er Schlösser, in: LV 41, Bd. 6, 1873, S. 134—150. — Ders., D. Herren v. S. u. ihre Besitzungen, in: LV 53, Bd. 1, 1881, S. 1—111. — ASchmidt, Hist.-topograph. Entw. d. Stadt S. im Ma., in: LV 53, Bd. 15, 1925, S. 11 bis 49; Bd. 16, 1926, S. 3—49.

Schafstädt (Kr. Merseburg). Siedlung aus altthür. Zeit, im Bereich des von Karl dem Großen dem Reichsstift Hersfeld überwiesenen (Fiscal-) Zehnten kirchlich zum Bt. → Halb. und nur vorübergehend (981—1014) zum Bt. → Mers. gehörend, lag im s. Hassegau. Älteste Namensform ist »Scabstedi«. Das »praedium« im Umfange von 158 (!) Hufen in »Schafstete«, das Gero von → Brehna dem Hochstift → Naumb. 1088 übereignete, stammte aus d. wippraischen Erbe d. Mutter Bf. Günthers (v. Groitzsch?). Diese Begüterung wurde an die Edlen Herren von → Querfurt weiterverliehen. Querfurtische Ministeriale, die sich nach dem Ort nannten, Kastellane in → Vitzenburg und in Querfurt waren, aber auch als Kanoniker in Mers. auftraten, saßen auf dem heute fast ganz verschwundenen Schloß (»der Wall«), verm. bis M. 16. Jh. Mit Julius Christoph auf Deersheim starben die von S. A. 17. Jh. aus.
Als Albrecht d. Entartete 1291 die Mark → Landsberg mit → Delitzsch, → Sangerhausen und der Pfalz → Lauchstädt an die ask. Mgff. von Brand. verkaufte, kam auch Sch. an diese, gelangte aber 1347 durch Schiedsspruch wieder unter mgfl. meißnische Oberherrschaft bzw. an Querfurt zurück. Mit dem Aussterben der Querfurter Edlen 1496 fiel Sch. als Teil des erledigten Lehens an das Hochstift Mers. und bildete bis 1815 einen Teil des Amtes Lauchstädt. Sch., 1347 noch »villa« genannt, jedoch mit 2 Kirchen S. Nikolai (im 30jg. Krieg eingegangen) und S. *Johannis Baptista*

(1198 erwähnt), wuchs zur »civitas«, deren angeblich (doch glaubhaft) 1539 verliehenes Stadtrecht 1558 durch Bf. Sidonius bestätigt wurde. Die beiden Rittergüter Ober- und Unterhof entstanden aus dem v. Schafstädt'schen Schloßgut und waren bis zum Verkauf an die Zuckerfabrik im Besitz des Frh. v. Funke. Der freie Sattelhof 1793 allodifiziert, gehörte bis 1945 der Familie Weidlich. Die Reformation wurde 1543 eingeführt, Stadtbrände von 1636, 1637, 1666 und 1756 hinderten die Entfaltung der Stadt. (IV) *Ne*

OKüstermann, Altgeogr. Streifzüge durch d. Hochstift Mers., in LV 20, Bd. 18, 1891, S. 210 ff. — LV 120, Bd. 2, S. 664. — LV 624, Bd. 8: Kr. Mers., S. 220f. — LV 632 (Ha.) S. 419f.

Schauen (Kr. Wernigerode/Halberstadt). Ein Ort S. wird von Otto II. 973 als Besitz des Domstifts → Magd. bestätigt. Doch läßt sich nicht genau sagen, welcher der vier weilerartigen, beieinander liegenden Siedlungen dieses Namens gemeint ist. 1268 verkaufte das Kl. Wöltingerode seine Güter in dem j.-igen Dorf S. dem Kl. Walkenried. Obwohl diese Verkaufsurk. Bestimmungen enthielt, die dem Schutz der dort wohnenden Bauern dienen sollten, gelang es dem Kl. doch bald, fast den ganzen Ort und auch die benachbarten Weiler und ihre Kirchen in seinen Besitz zu bringen, um aus diesem ganzen Komplex eine selbstverwaltete Gutsherrschaft, eine sog. Grangie, zu machen. Daneben gab es im 13. Jh. allerdings noch eine sich nach S. nennende und dort wohl auch urspr. begüterte Ministerialenfam. und Besitz der Gff. von → Stolberg. Die Schutzherrschaft über die Walkenrieder Güter war an die → Regensteiner Gff. gelangt, die das Kl. um 1320 durch die Gff. von Wohldenberg ersetzen wollte. Dadurch entstanden schwere Streitigkeiten, die zu kriegerischen Verwicklungen und 1323 zur Plünderung des Walkenrieder Kl.-hofes S. führten. 1530 überließ das Kl. seinen Besitz in S. an die Gff. von → Stolberg und konnte ihn trotz späterer Prozesse nicht zurückgewinnen. Nach mehreren Verpfändungen kam S. 1648 als reichsunmittelbares Lehen an Braunschw.-Lüneburg. 1689 erwarb Otto, Freiherr Grote (1636—1693), der aus altem niedersächs. Adel stammte und als hannoverischer Kammerpräsident einer der maßgeblichen Männer beim Erwerb der Kurwürde durch das Haus Hannover und Günstling des Kf. Ernst-August war, das nunmehrige Gut Schauen. Mit der Reichsfreiherrnwürde konnte dieser die Reichsstandschaft für seine Neuerwerbung erlangen, so daß hier als Kuriosität noch im ausgehenden 17. Jh. ein neuer selbständiger Miniaturstaat des alten Reichs entstand. Die letzten Reste der alten Gebäude aus der Kl.-zeit waren inzwischen verschwunden. Die Grotes blieben bis 1945 im Besitz des Gutes S.
(III) *Schwi*

AReinicke, Gesch. d. Freien Reichsherrschaft S., 1889. — WGrosse, Die freie Reichsherrschaft S. (Schrr. d. Wernigeröder Gesch.-ver.), Bd. 6, 1928. — NDB, Bd. 7, 1966, S. 163.

Schildau (Kr. Torgau) hat eine leichte Hanglage an einem Ausläufer des S.-er Berges. Das in der → Petersberger Chronik (A. 13. Jh.) zu 1184 genannte »Schildoe« ist eine Gründung des Mgf. Dedo von der Lausitz, Sohn des Wettiners Konrads des Großen, im Walde »Skoldoch«. Es war zunächst ein einfaches Straßendorf, zu dem später eine Querstraße hinzukam, so daß sich ein kreuzförmiger Grundriß mit daran anschließenden unregelmäßigen weiteren Straßen herausbildete. Der Stadtgründer soll hier ein Kl. errichtet haben, doch liegt wohl eine Verwechslung mit dem 3 km ö. gelegenen → Sitzenroda vor. Wann S. zur Mark Meißen kam, ist unbekannt. Ebenso ist es unsicher, wann der geräumige Marktplatz mit dem *Rathaus* (j.-iger Bau 1840) angelegt worden ist. Von der urspr. *Stadtkirche* sind rom. Reste vor allem im *Turm* erhalten (übriger Bau spätgot. u. Renaissance, 1730 restauriert). Seit dem späten Ma. war S. mit Wall und Graben umgeben und besaß 4 später verschwundene Stadttore. 1423 erhielt der Ort das Braurecht und nahm den Charakter eines Fleckens an. 1445 besaß er ein eigenes Siegel. Der städtische Charakter verstärkte sich im 17. Jh. durch 3 Jahrmärkte und die vermehrte Ansiedlung von Handwerkern. Doch zählte S. A. 17. Jh. nur 135 Häuser (etwa 700 Ew.). Im 30jg. Krieg litt S. schwer und wurde 1640 durch die Schweden total zerstört. Erst zu Beginn des 19. Jh. wurde die Zahl von 1000 Ew. überschritten (1965: 2000 Ew.). Ein städtischer Rat wird 1753 erwähnt. Doch galt die überwiegende Ackerbürgersiedlung selber als Stadt. Hier wurde am 27. 10. 1760 der spätere Generalfeldmarschall Gf. August Wilhelm Neidhardt von Gneisenau († 1831) geboren und verlebte in S. bis zu seinem 6. Lebensjahr bei Pflegeeltern eine ärmliche und freudlose Jugend. Das von dem 1543 in Sitzenroda geborenen Gf. Johann Friedrich von Schönburg 1597 herausgegebene »Lalebuch« verlegt die »Schildbürgerstreiche« nach S., das seither als Handlungsort der urspr. im Elsaß zusammengestellten Geschichten gilt. (V) *Gr/Schwi*

LV 120, Bd. 2, S. 665—667. — LV 457, Bd. 1, S. 92—109.

Schinne (Kr. Stendal). Das Dorf erscheint als landesherrlich um 1181 und zählt zu den Gütern, die zur Ausstattung des → Stendaler Nikolaistiftes dienten. Später waren die v. Borstel, eine bereits 1209 erstmals genannte mgfl. Ministerialenfam., im Besitz von S. Ende 18. Jhs. errichtete der General Hans Friedrich Heinrich v. B. hier ein im Vergleich zu den sonstigen altm. Gutshäusern relativ aufwendiges neues *Gutshaus*. Der neunachsige Bau zeichnet sich durch gute Proportionen und plastischen Fensterschmuck in zopfigen Formen aus. Die rom. *Feldsteinkirche* enthält *Grabmäler* der Gutsherrschaft. Das Gut war zuletzt in bürgerlicher Hand (j. Schule). (II) *Schwi*

LV 625, Bd. 3: Kr. Stendal, S. 168—171. — LV 194, S. 295.

SCHKEUDITZ

Schkeuditz (Kr. Merseburg/Leipzig). 981 »Scudici civitas«, 1015 »urbs«, also Burgward, an einem alten Übergang über die Elster-Luppe-Aue, 1210 »oppidum« für die bürgerliche Siedlung, war alter Besitz des Bt. → Mers. Bei Aufhebung des Bt. von Erzb. Giselher für → Magd. erworben, wurde die Pfarrherrlichkeit 1015 an das Hochstift Mers. zurückgegeben. 1021 fügte Ks. Heinrich II. weitere kgl. Güter in »Czuditz« hinzu. Das Patrozinium der *St. Albans-Kirche* deutet auf Beziehungen zu Mainz und auf frühe dt. Inbesitznahme des durch 2 Burgen gesicherten, strategisch wichtigen Punktes. Ob die Landesherrschaft über den Distrikt Sch. vom Ks. oder von den Mgff. von Meißen an die Bff. von Mers. gekommen ist, steht dahin. Jedenfalls haben Letztere Sch. zunächst an die Mgff. von → Landsberg, und diese den Ort an die Edlen von → Friedeburg weiterverliehen. 1267 teilten Hoyer d. Ä. u. Hoyer d. J. von Friedeburg die gemeinschaftlich besessenen Güter dergestalt, daß Hoyer d. J. »ambo castra Zcudiz« mit den meisten rechtssaalischen Gütern erhielt. Diese erwarb Bf. Friedrich von Mers. (1265—1282). Nach Jahren erbitterten Zwistes mit Friedrich verkaufte Mgf. Dietrich 1271 Sch. mit rund 50 Dörfern, den beiden Burgen, der »civitas«, mit Zoll, Münze, Geleit u. der Mühle für 1500 Mark Silber an das Bt. Mers., das damit die volle Landesherrschaft über das spätere gelegentlich verpfändete Amt Sch. erhielt. Als landsbergische Ministerialen saß auf der Burg ein Geschlecht, das sich nach dem Ort nannte, so Heinrich v. »Scuditz, advocatus« (1197).

Da bereits 1436 eine Ratsordnung u. die Verleihung von Privilegien durch Bf. Johannes v. Bose erwähnt werden, dürfte der 1430 von den Hussiten verheerte Ort um diese Zeit Stadt gewesen sein. Eine Erneuerung des Stadtrechts erfolgte durch Bf. Michael Sidonius 1557. Bf. Johannes v. Bose (1431—1463) baute das durch Brand zerstörte Schloß (welches?) wieder auf. Noch Bischof Sigismund v. Lindenau besserte 1535—1544 an ihm. Seitdem verfiel es. 1504 sitzen die Stacius, später die Püsten, Peußen, die Vitzthume v. Apolda, die Loeser auf Sch.; 1693 der Geh. Rat Friedrich v. Metzsch. Das Schloßvorwerk war schon 1587 vom Rat angekauft worden. Die Reform. wurde 1544 eingeführt. Durch 14 große Brände 1631—1685 verlor die Stadt ihr altertümliches Gepräge.

Wirtschaftlich tendierte Sch. auch nach Abtrennung vom Kgr. Sachs. 1815 nach Leipzig. In der 2. H. 19. Jhs. entwickelte sich n. des Stadtkerns eine bedeutende Industrievorstadt mit Malz-, Maschinen-, Holzwarenfabriken und einem ausgebreiteten Kürschnerei- u. Rauchwarenzurichterei-Gewerbe (1926: 42 Betriebe), 1926 wurde Sch. durch den Bau des großen Mitteldt. Zentralflughafens an das deutsche Flugverkehrsnetz angeschlossen. Es hatte 1971 16 400 Ew. (IV) *Ne*

Heimatmuseum: Mühlstr. 50. — LV 120, Bd. 2, S. 667 f. — OKüstermann, Altgeograph. Streifzüge durch d. Hochstift Mers., in LV 20, Bd. 18, 2, 1894, S. 106—110. — OAbitzsch, S., ein Städtebild, 1927

Schkölen (Kr. Weißenfels/Eisenberg). Die älteste Gesch. von S. ist nicht eindeutig zu klären, da Verwechslungen mit dem gleichnamigen Ort im Kr. Leipzig möglich sind. Der letztere Ort dürfte der 993 zuerst genannte Burgwardmittelpunkt gewesen sein, während das von 1198—1288/1291 bezeugte Landding von S. wohl eher auf S. im j.-igen Kr. Eisenberg zu beziehen ist. Hier fand die Gerichts- und Landesversammlung des Adels im Bereich der Gft. Groitzsch statt. Um 1140 hatte Bertha, Tochter Wiprechts von Groitzsch, hier eine Propstei des Kl.-s Pegau gegründet. Windolf, der einst von Corvey dorthin berufene 2. Abt dieses Kl.-s, zog sich als Greis nach S. zurück. Die Propstei bestand bis zur Reform. Der Hauptpastor trug seitdem den Titel Propst. Auch war S. im Ma. Sitz eines Dekanats. Aus Groitzscher Erbe war S. an die Staufer gelangt und wurde von Friedrich Barbarossa 1158 in dem bekannten Tauschvertrag mit Heinrich dem Löwen an das Reich gegeben. Damals wurde neben einem Hof bereits ein Markt genannt, doch erfolgte die Stadterhebung wohl erst im 15. Jh., vielleicht durch die Herren von Bünau auf → Droyßig, die unter wettinischer Oberhoheit seit 1413 S. besaßen. Ihre Nachfolger waren ab 1686 die von Hoym bis 1818, abgesehen von der Zeit von 1711—1721, als Kg. Augusts des Starken illegitimer Sohn, Marschall Moritz von Sachs., Herr von S. war. Der offenbar nie befestigte Ort blieb ein Ackerbürgerstädtchen, in dem im 18. und 19. Jh. besonders die Töpferei betrieben wurde. Die Töpfer waren in der sog. Mönchsgasse ansässig, deren Bewohner erst 1836 vollberechtigte Bürger wurden. Von der früheren *Burg* sind nur Reste erhalten, die Befestigungen des 16. Jh. erkennen lassen. (IV) *Schie*

LV 120, Bd. 2, S. 669 m. Lit. — Ulrici, Aus S.-s Vergangenheit, in: Unser Heimatkr. Weißenfels, 1926. — LV 492, S. 38 ff. — LV 527, Bd. 1, S. 186

Schkopau (Kr. Merseburg). 900 m n. lag der 1823 abgetragene rd. 10 m hohe, zahlreiche Funde aus den ersten Jh. n. Chr. bergende Sueven-, im Volksmunde auch Schweden- oder Schönhöck in der wüsten Mark ähnlichen Namens (Schöneige), die in älterer Zeit gfl. mansfeldisches Lehen gewesen sein soll. Ein Gerhardus »de Schonhoe« wird 1186 erwähnt.

Das Dorf Sch. wird im Hersfelder Zehntverzeichnis (9. Jh.) noch nicht genannt, die Burg dürfte aber wenig später auf Reichsgut angelegt worden sein. Der Name ist dt. Ks. Friedrich II. übereignete 1215 den im Sprengel des Bt. → Halb. an einem Saaleübergang (1347 »Schapowe uff der vere«) gelegenen Ort dem Erzbt. → Magd. Dieser Komplex soll sich im Lehnsbesitz der Gff. von → Mansfeld befunden haben. Reichs- bzw. erzbl. Ministeriale nannten sich in ihrer Eigenschaft als Kastellane nach dem Ort (1177 »Albert de Sch.«, bis 1480 »Balthasar v. Sch.«). Als Inhaber von Burglehen werden die v. Rode, v. Bose und v. Burkersroda genannt. Die Erzbb. belehnten (vor 1270) die Mgff. von → Landsberg mit Sch. 1291 verkaufte Mgf. Albrecht der Entartete die

Mark Landsberg mit Sch. an die ask. Mgff. von Brand., die 1320 ausstarben. Der mit der Erbtochter Agnes vermählte Hz. Magnus von Braunschw. riß auch Sch. an sich, mußte es aber nach der Fehde mit Erzb. Otto 1347 wieder herausgeben. Erzb. Otto (1327—1361) verpfändete Sch. 1351 an Bf. Heinrich von Mers. (1348—1366), an dessen Nachfolger es schließlich verkauft wurde. Um 1477 erwarb Claus v. Trotha, Bruder des Mers.-er Bf.-s Thilo v. Trotha (1466—1517), Sch., das mit kurzen Unterbrechungen bis 1945 im Besitz der Fam. blieb. Eine der wichtigsten Pertinenzen Sch.-s war der Floßholzzoll, der 1816 mit 1600 T. jährlich Rente abgelöst wurde. Von dem im 16. Jh. umgebauten *Schloß* gehört der *Bergfried* noch der ma. Burg an. Der Charakter von Sch. wurde seit 1936 vollständig verändert, als hier zur Versorgung mit künstlichem Kautschuk die Chemischen Werke »Buna« angelegt wurden. Dieses heute zweitgrößte Werk des Landes stellt j. neben künstlichem Gummi vor allem Grundstoffe für Plastik, Flugbenzin, synthetische Fasern und Karbid her. Obwohl ein großer Teil der Werktätigen aus → Halle und Mers. zur Arbeit nach hier kommt, wuchs Sch. daher 1965 auf 5800 Ew.

(IV) *Ne*

OKüstermann, Altgeogr. Streifzüge durch d. Hochstift Mers., in LV 20, Bd. 16, 1883, S. 314—321. — Römer, FKruse, Über d. Suevenhöck b. Sch., in: Dt. Altertümer, Bd. 1, 1, 1824, S. 73—85. — LV 239, Bd. 1, S. 186, Abb. 640—642. — LV 258, S. 344. — BEberhardt, Burg Sch. b. Mers., 1904

Schlanstedt (Kr. Oschersleben/Halberstadt). Das 1056 erstm. urkl. vorkommende S. besaß eine allerdings erst 1349 erwähnte Burg. Die Anlage liegt auf einem Hügel, der von zwei Vorburgen und dem späteren *Schloß* eingenommen wird. Davon gilt die zweite Vorburg als die ältere urspr. Hauptburg, die durch das jüngere Schloß ihre bisherige Stellung verlor. Die Aufgabe der bedeutenden Befestigung bestand im Schutz des Übergangs der Straße von → Halb. nach Helmstedt über das → Große Bruch. Diese Burg gehörte wohl als Halb. Lehen bis 1344 den Gff. v. → Regenstein, die sie als einen ihrer Hauptsitze betrachteten und sich in einzelnen Fällen sogar danach benannten. Sie kam 1344 an das Bt. Halb. zurück. Eine bereits 1267 in den Urk. erscheinende Fam. von S. deutet aber auf ein höheres Alter dieser Anlage hin. Bis 1545 war die Burg S. meist verpfändet, seither wurde sie Sitz eines landesherrlichen Amtes. Die dazu gehörigen Ländereien waren zum Teil verpachtet. Das j.-ige Schloß mit seiner viereckigen Grundform gilt als in dieser Zeit entstanden. Ob es ein völliger Neubau von 1616 oder nur ein Umbau eines älteren Bauwerks im Renaissancestil ist, steht dahin. Im 30jg. Krieg war S. 1633 von den Schweden besetzt. Noch 1641 flüchteten alle Ew. wegen der Kampfhandlungen in das unzugängliche → Große Bruch. Die staatliche Domäne war seit 1836 an die Familie Rimpau verpachtet. Nach 1868 begann hier der jüngere Wilhelm Rimpau mit der systematischen Zucht von Weizen und Roggen, wobei

ihm auch die bis dahin nicht gelungene Kreuzung beider Getreidearten glückte. (I) *Schwi*

LV 624, Bd. 14: Kr. Oschersleben, S. 199 ff. — LV 258, S. 339. — LV 240, S. 367 f. — LV 239, S. 67, Abb. 143—148. — LV 349

Schlieben (Kr. Schweinitz/Herzberg). Ein großer *Burgwall* von etwa 180x120 m Dm. aus der späten Bronzezeit (Lausitzer Kultur), wiederbenutzt in slaw. Zeit, wird neuerdings mit der aus dem 10. Jh. überlieferten, jedoch nicht eindeutig lokalisierten Burganlage → Liubusua gleichgesetzt. S-T
Eine Schenkung Ottos I. über den Honig- und Handelszehnt im Gau Zliwini an die → Magd. Domkirche wurde 973 erneuert. Der hier nachzuweisende *Burgwall* bildete den politischen Mittelpunkt einer kleinen slaw. Siedlungskammer, die im 11. Jh. als Bestandteil des größeren Gaues Lusici anzusehen ist und durch die bereits seit karolingischer Zeit eine wichtige Straße nach O führte. Aus dem politischen Verband der Mark Lausitz ging das Sch.-er Land 1156 in jenen der Gft. → Brehna über und fiel beim Aussterben der Gff. 1290 an das ask. Hzt. Sachs.-Wittenberg. N. einer im Zuge der dt. Kolonisation entstandenen straßenartigen Dorfsiedlung wurde wohl im späteren 12. Jh. die *Burg* auf dem Schloßberg angelegt, wo die seit 1181 nachzuweisenden wettischen Ministerialen von Sch. saßen. Im 14. Jh. diente das Schloß auch als gelegentlicher Aufenthalt der Hzz. und Kff. Ein 1228 genannter Pfarrer läßt auf ein geordnetes Kirchenwesen schließen (*Martinskirche* Backsteinbau 15. Jh.). Er war zugleich Erzpriester für ein größeres Landgebiet. Der 1298 als »oppidum«, im 15. Jh. aber noch als »großes Dorf« bezeichnete, niemals ummauerte Ort war Mittelpunkt des umfänglichen Amtes Sch. Trotz seiner Lage an der Hauptlandstraße von Leipzig nach Frankfurt/Oder konnte er sich nicht zur vollen Stadt ausbilden, wenn dem »Flecken« auch A. 16. Jh. eine Willkür gegeben und 1527 gewisse Freiheiten zugestanden wurden, ein Rat 1527 erstmals erwähnt wird, und vom Jahre 1593 städtische Statuten überliefert sind. Als Vertreter der in 4 Viertel gegliederten Gemeinde wirkten die Achtmänner. Bei der Einführung der Reform. 1529 erledigte sich die hier bestehende Propstei der Antoniter aus Lichtenburg (→ Prettin), seit 1533 bestand eine Superintendentur bis 1924. Die A.-e des innungsgebundenen Handwerks liegen im frühen 16. Jh., doch lebte das Städtchen außer von der Brauerei größtenteils von der Landwirtschaft und seiner Funktion als Nahmarktort inmitten eines rein ländlichen Gebietes. Im 30jg. Krieg brannte es 1631 völlig ab, das Schloß verfiel seit der Jh.-mitte. 1695 wurde dem unter Amtsjurisdiktion stehenden Städtchen die Schriftsässigkeit und Landtagsfähigkeit verliehen. Beim Übergang an Preuß. 1815 hörte die Kursächs. Amtsverwaltung in Sch. zu bestehen auf, doch erhielt die auf 1800 E. angewachsene Stadt 1879 ein Amtsgericht. Seit 1898 ist sie an die Bahnlinie → Falkenberg—Lübben angeschlossen. —

Aus Sch. stammte der 1425 in Worms als Anhänger von Hus verbrannte Johann von Drändorf. (V) *Bla*

LV 258, S. 85. — JHerrmann, Siedlung, Wirtschaft u. gesellsch. Verh. d. slaw. Stämme zw. Oder, Neiße u. Elbe, 1968, S. 168. — RKrieg, Chron. d. Stadt S., 1897. — LV 120, Bd. 2, S. 671—673. — LV 624, Bd. 25: Kr. Schweinitz, S. 59

Schlieben → Liubusua (?)

Schmiedeberg, Bad (Kr. Wittenberg). Im Bereich des Burgwards → Trebitz/Elbe und der sich aufbauenden Landesherrschaft der Hzz. von Sachs.-Wittenberg kam es wohl um M. 12. Jh. im Zuge der dt. Kolonisation zur Gründung des Straßendorfs Sch. durch flämische Zuwanderer. Slaw. Vorbesiedlung am Töpferberg ist wahrsch. Das Vorhandensein einer aus Straßennamen zu vermutenden Burg ist ungewiß. Ein später als Neumarkt bezeichneter Kietz nw. der Stadt stammt aus jüngerer Zeit. Der nicht an Hauptstraßen gelegene, 1332 zuerst genannte Ort entwickelte sich dennoch zur Stadt, die 1350 als »civitas« erscheint, 1379 ein Rathaus aufzuweisen hatte und unter Ausschluß von Töpferberg und Neumarkt ummauert war. Die wahrsch. dem Hl. Nikolaus geweihte *Stadtkirche* war Mittelpunkt eines Erzpriestersprengels im Bt. Meißen. Seit 1459 standen dem Rat und Bürgermeister drei »Rechenleute« als Vertreter der Gemeinde gegenüber. Der Rat hatte 1513 die Erbgerichte schon inne, während er die 1599 gepachteten Obergerichte erst 1703 erblich erwerben konnte. Seit 1380 läßt sich die Kalandbruderschaft nachweisen. Der durch Brauerei und Tuchmacherei entstandene Wohlstand drückte sich in den Bürgerbauten aus, von denen noch das 1570 erbaute *Rathaus* zeugt. 1513 wurden in der Stadt 100 ansässige Bürger, unter ihnen 67 Brauer gezählt, am Töpferberg gab es 35, am Neumarkt 36 Ansässige. 1550 wies die Stadt insgesamt 236 Ansässige (= etwa 1200 Ew.) auf. Die Flur befand sich in den Händen einer Hüfnergenossenschaft mit einem Hufenrichter (1513) an der Spitze. Seit 1519 besitzt Sch. einen evg. Pfarrer. Die zum Amt → Wittenberg gehörige Stadt war schriftsässig und gehörte dem Weiteren Landtagsausschuß an. Die Tuchmacherei wurde 1615 noch von rund 100, 1697 von 86, 1806 aber nur noch von 36 Meistern betrieben, Sch.-er Tuch kam auf die Leipziger Messe. Nach dem Niedergang des Handwerks im frühen 19. Jh. erlangte die Korbflechterei eine größere Bedeutung. 1637 war die Stadt von den Schweden eingeäschert worden. Von 1813 bis 1816 beherbergte sie die Reste der Universität Wittenberg, die hier noch einen notdürftigen Betrieb aufrechterhielt. Das abseits von Eisenbahn und Fernstraße gelegene Städtchen erlebte keine industrielle Entwicklung und erlangte nur in den letzten Jahrzehnten wegen seines Eisenmoorbades eine gewisse Bedeutung. Es hatte aber bis 1871 eine Schwadron Kavallerie als Garnison. Die Ew.-zahl stieg von 1554 im Jahre 1815 auf 3514 im Jahre 1939; 1965 betrug sie 5200. (V) *Bla*

LV 120, Bd. 2, S. 673—674. — Hellwig, Bilder a. d. Vergangenheit d. Stadt Sch., 1906. — LV 632 (Ha.) S. 425 ff.

Schnaditz (Kr. Delitzsch/Eilenburg). 1220—1244 wird ein Ritter v. Schnaditz erwähnt. Er gehörte zur Fam. der wettinischen Ministerialen v. → Ostrau. Durch Heirat kam der Ort S. M. 14. Jh. an die v. → Eilenburg. Diesen folgten 1521 die v. Zaschwitz, an die *Grabdenkmäler* in der *Dorfkirche* erinnern, M. 17. Jh. die v. Bülow, 1678 die v. Steub und 1792 die Martini als Besitzer des Gutes. Das an die Stelle einer Wasserburg getretene spätere *Schloß* weist einen zinnengekrönten *Turm* des 14. Jh. auf. Ein zweiter *Turm* ist z. T. abgetragen. Der S.-flügel des Schlosses von 1665 ist im 19. Jh. mehrfach umgebaut worden. Ein um 1800 angelegter *Park* ahmte das → Wörlitzer Vorbild nach. Er wurde von den Franzosen 1806 und den Russen 1813 stark zerstört. Zu S. gehörte das Dorf Wellaune. Hier wurden 1532 dem Kaufmann Hans Kohlhase aus Berlin-Cöln vor dem Dorfkrug von Leuten des Günther v. Zaschwitz die Pferde weggenommen. Da K. glaubte in Sachs. sein Recht nicht finden zu können, erklärte er die Fehde an ganz Kursachs. Die aufgrund der Eigenmächtigkeiten des Bestohlenen auf die Spitze getriebenen Streitigkeiten hatten ein Eingreifen des Kf. v. Brand. zur Folge. 1540 wurde K. in Berlin hingerichtet. Diese Vorfälle gaben Heinrich v. Kleist das Motiv für seine den Stoff sehr frei behandelnde bekannte Novelle. (IV) *Schwi*

CAHBurkhardt, D. hist. Hans Kohlhase u. Heinrich v. Kleist's Michael Kohlhase, 1864. — Pniower, Dichtungen und Dichter, 1912

Schneidlingen (Kr. Quedlinburg/Staßfurt). S. gehörte zum Schwabengau und bildete dann einen Teil der Gft. → Aschersleben. Nach S. nennen sich seit 1126/1134 die sicher anfangs hauptsächlich hier angesessenen schöffenbarfreien Edelherren von S., die nach dem Sachsenspiegel schwäbischer Abkunft waren. Angehörige dieser Fam. erscheinen E. 12. und A. 13. Jh. als Schöffen und Schultheißen der Gft. Aschersleben. Als solche müssen sie den Inhabern dieser Gft., den Ask., nahegestanden haben. Später werden daher im 13. Jh. einzelne Fam.-angehörige als Vögte von Spandau und Inhaber anderer mgfl. Ämter genannt. Auf enge Beziehungen deutet auch hin, daß Mgf. Johann v. Brand. 1264 die Gründung eines Hospitals auf seinem Grundeigentum in S. genehmigte. Außer den Herren von S. scheint es aber E. 12. Jh. auch noch ein ask. Ministerialengeschlecht am Orte gegeben zu haben. Eine der beiden Fam. dürfte die freilich erst 1324 und 1325 genannte, als Sperre der bedeutenden Handelsstraßen von → Magd. über Erfurt nach Süddtl. wichtige *Burg* innegehabt haben. Eine der anderen, in der Nähe von S. vermuteten Befestigungsanlagen könnte dann Sitz der zweiten Fam. gewesen sein. 1317 ging S. von den Ask. durch Kauf an die Bff. von → Halb. über, welche aber die Burg mit Zubehör seit 1325 häufig ver-

pfändeten. Daß schon 1386 eine durchgreifende Erneuerung der Gebäude nötig war, darf als Beleg für deren sicher erheblich höheres Alter angesehen werden. Es ist aber auch nicht ausgeschlossen, daß erst damals der Grundbestand der noch jetzt vorhandenen, viereckigen, kastellartigen Burganlage mit *Bergfried* entstand, der man 1418 ein neues »meishaus«, eine Art von *Palas*, hinzufügte. 1490 und wohl endgültig 1604 kam die Burg im Tausch gegen → Hausneindorf an das Halb.-er Domkapitel, das 1611—1617 nicht nur die Innenburg im Renaissancestil umbauen ließ, sondern auch die mit dem *Wappen* der damaligen Domherren gezierten äußeren Wirtschaftsgebäude neu erstellen ließ. Von der als Vorgänger der heutigen Anlage vermuteten urspr. Rundburg blieb nichts erhalten. Auch die Gräben und Wälle der jüngeren Anlage sind eingeebnet worden. Nach der Aufhebung des Domkapitels wurde S. 1810 staatl. Domäne (j. Volksgut). Das dazugehörige Dorf war wohl zu allen Zeiten stattlich. So wies es 1912 1634 Ew. auf. (III) *Schwi*

Chron. v. S., Ev. Gemeindeblatt ebd., 1911 ff. — LV 349, S. 94. — LV 327, S. 131 f., 143, 175 f. — LV 258, S. 396. — LV 239, S. 68, Abb. 149—152

Schönburg (Kr. Weißenfels/Naumburg). Die auf einem Sandsteinrücken am l. Saaleufer errichtete *Burg* S. ist vermutlich von den Bff. von → Naumb. erbaut worden, in deren Besitz sie bis zur Reform. geblieben ist. Vielleicht war sie Mittelpunkt eines Burgwards und kam in ottonisch-salischer Zeit als kgl. Schenkung an das Stift, wie das für andere Burgwarde bezeugt ist. Doch ist die Bezeichnung Burgward erst 1278 überliefert, wo er wohl einen genau umschriebenen Gerichtsbezirk bedeutet, der von der Gerichtsbarkeit des Mgf. ausgenommen wird. Nach S. nannten sich nicht nur eine seit 1137 bezeugte edelfreie Fam., die hauptsächlich im Raum um Naumb. und in der Umgebung der Bff. und der Mgff. erscheint, sondern auch mindestens zwei naumb. Ministerialenfam. Sie fungierten als Burgmannen und sind nach der Burg zuerst 1166 benannt, lassen sich aber wohl schon bis 1159 zurückführen (Truchseß Hugo). Die Edelfreien von S. sind offenbar nach 1215 ausgestorben. Neben ihnen gab es noch eine reichsministerialische Fam. von S., die schon seit dem letzten Drittel des 12. Jhs. auf dem Reichsgut im Vorland des mittleren Erzgebirges (um Glauchau, Lichtenstein, Geringswalde) durch Rodungen umfangreichere Herrschaften bilden konnte, zum Herrenstand aufstieg und später in den Gf.- und Ft.-stand erhoben wurde. Ob diese von den Edelfreien abstammt, konnte bisher mit Sicherheit nicht erwiesen werden. Nach der Säkularisation wurde S. mit Zubehör verpachtet. Das Amt S. wurde am Ende des 16. Jhs. mit dem Kl.-amt St. Georg in Naumb. und dem Stiftsamt → Saaleck vereinigt, die Grundstücke 1668 an die Gemeinden S. und Possenhain verkauft. Die wohl schon im 16. Jh. baufälligen Schloßgebäude gerieten seitdem mehr und mehr in Verfall. Von dem ma. Bau, der zwischen 1150 und 1220 entstan-

den sein dürfte und sich in Vor- und Hauptburg gliedert, sind der *Bergfried*, das *Torhaus*, Teile des *Palas* und die *Ringmauer* erhalten. Nach dem Vorbild des Kösener S. C. (→ Rudelsburg) beschloß der 1882 aus den akademischen Landwirtschaftlichen Verbindungen gebildete Naumburger Senioren-Convent (N.S.C.) seine Naumburger Jahrestagungen auf der S. (IV) *Schie*

LV 170, Bd. 2, S. 85. — WSchlesinger, D. Landesherrschaft d. Herren v. Sch., 1954, S. 23 ff. — HWäscher, D. Baugesch. d. Burgen Rudelsburg, Saaleck u. Sch., 1957. — LV 239, Bd. 1, S. 187, Abb. 643—656

Schönebeck (Kr. Calbe/Schönebeck). Seit 1932 sind die benachbarten Städte Frohse und Groß Salze (ab 1926 Salzelmen genannt) mit S. vereinigt. Alle drei stehen seit langem in nicht immer ganz deutlichen historischen und wirtschaftlichen Zusammenhängen. Schon Friedrich der Große hatte 1771—74 die drei Städte durch mit Siedlerhäusern bebaute sogenannte Kolonistenstraßen in Gestalt eines Dreiecks verbinden lassen, jedoch die verwaltungsmäßige Vereinigung der drei Gemeinden nicht mehr durchgeführt.

Die älteste der in S. vereinigten Städte ist *Frohse*. Schon 936 bekommt das Stift → Quedlinburg hier 15 slaw. Hörigenfam. von Otto I. geschenkt. Und 965 wird der Ort als Sitz eines Burgwards mit Burg und offenbar viel slaw. Ew. neben Dt.-en erkennbar. Die Abgaben dieser beiden anscheinend friedlich zusammenlebenden Gruppen erhielt damals das → Magd. Domkl. 1012 wird dazu noch ein Kgs.-hof genannt, der wahrscheinlich zur Unterbringung der hier öfter urkundenden Kgg. geeignet war und daher bereits 949 als »palatium« bezeichnet wurde. Im gleichen Jahre kam dieser gesamte Komplex, zu dem eine Reihe von Dörfern gehörte, an das Erzbt. Magd. Unklar ist es, ob die später erwähnten Salzquellen bei F. dort selbst oder doch eher im benachbarten Elmen bzw. in Groß Salze gesucht werden müssen. Die *Lorenzkirche* v. F. (j.-iger Bau von 1724, Türme 1861) deutet ebenfalls auf die Entstehung in ottonischer Zeit hin. Die als Zentrum des Burgwards zu denkende Burg hatte ihren Platz n. der Kirche im Bereich des j.-igen Hafens. Später erwähnten die Quellen F. längere Zeit nicht. Es war aber dauernd in der Hand der Magd. Erzbb., scheint jedoch gegenüber den bald aufblühenden Groß Salze und Schönebeck immer mehr zurückgetreten zu sein. F. war befestigt und hatte mindestens zwei 1806 abgebrochene Tore. 1396 wird der Stadtrat genannt. Durch seine günstige Lage am Elbufer war F. am Salzhandel nach Obersachs. und dem Brennstoffhandel für die Salinen von Groß Salze nicht unbeteiligt, aber eine entscheidende Rolle spielte es dabei nicht. Vielmehr blieb es kaum vielmehr als ein Flecken. Vielfach hatte es unter Kriegshandlungen zu leiden. Schon 1179 verheerte Heinrich der Löwe F. bei seinem Feldzug gegen Erzb. Wichmann. 1278 fand vor den Toren der Stadt eine Schlacht zwischen Erzb. Günther v. Magd. und dem Mgf. Otto v. Brand. statt, wobei letz-

terer gefangengenommen und nach Magd. gebracht wurde. Besonders schwere Schäden hatte der 30jg. Krieg zur Folge. 1630 vernichteten die Ksl. die H. der Stadt, die andere H. brannte 1631 ab, so daß F. am Ende des Krieges nur noch ein Trümmerhaufen war. Schon 1525 hatte Erzb. Albrecht V. die Stadt mit ihren Gerichten dem Pfandinhaber der *Burg Schadeleben* bei Groß Salze als Mediatstadt überlassen. Zeitweilig gewann auf diesem Wege Groß Salze seinerseits als späterer Pfandinhaber von Schadeleben auch die Herrschaft über F. Die Stadt hatte unter solchen Umständen nur geringe Ew.-zahlen, die in normalen Zeiten zwischen 600 und 400 schwankten. Eine Besserung der Lage schien sich anzubahnen, als Kg. Friedrich Wilhelm I. v. Preuß. zur Förderung der Salzwerke von Groß Salze und zur Umgehung der sächs. Zollstellen bei → Barby den Versuch unternahm, F. und → Calbe durch einen Kanal zu verbinden. Doch wurde der schon in Ausführung begriffene Plan bald wieder fallen gelassen. Auch die erwähnte Anlage der Kolonisten-Straßen 1771—1774 hatte nicht die erwünschten Erfolge. Erst mit der beginnenden Industrialisierung Schönebecks seit dem 18. Jh. und vor allem seit M. 19. Jh. setzte eine Besserung der Verhältnisse ein. 1932 bei der Vereinigung mit Schönebeck hatte F. 2235 Ew. und war überwiegend Wohnort für die Schönebecker Arbeiterbevölkerung.

An der Stelle von *Groß Salze* befanden sich urspr. die Dörfer Elmen und Schadeleben. Die Solquellen von Elmen werden 1170 erstm. genannt. Einige Zeit darauf fand man bei Schadeleben weitere Quellen. Diese waren so ergiebig, daß hier eine neue Siedlung entstand. Diese wurde nun im Gegensatz zu dem als Alten Salze bezeichneten Elmen »das Große Salz« genannt. Die sich hier entwickelnde Stadt wurde befestigt und erhielt drei Tore. Die Salzgewinnung war in der Hand einer adligen Pfännerschaft, die auch den Rat der Stadt besetzte. In der 1430 begonnenen *Stadtpfarrkirche St. Johannes* und ihrer frühbarocken *Einrichtung* mit großem *Altar* und logenartigen *Kirchenstühlen* hat diese sich ein würdiges Denkmal gesetzt. Zwischen 1310 und 1313 erbaute Erzb. Burchard III. in Schadeleben dicht bei Groß Salze eine *Burg* zur Erhebung des Salzzolles. Später war diese oft verpfändet und diente zuletzt als Arbeitshaus. Der Reichtum der Stadt beruhte auf den 3, später 2 Salzquellen, deren Sole in 59, später 34 Koten verdampft wurde. Der Absatz des Salzes reichte von der Kurmark über den sächs. Kurkreis nach der Niederlausitz und teilweise bis nach Schlesien. Schwierigkeiten brachten aber auch hier der verhältnismäßig geringe Salzgehalt der Sole und das Fehlen von Brennholz in unmittelbarer Nachbarschaft. Daher mußte dies in Flößen die Elbe herabgeführt und entweder in Frohse oder Schönebeck an Land geholt und nach Groß Salze gefahren werden. Die Zahl der Ew. betrug um 1580 etwa 1500. Obwohl 1623 noch langfristige Verträge mit Kursachs. abgeschlossen worden waren, das als Gegenleistung

Holz in Aussicht stellte, gingen der Absatz und die Produktion des Salzes zurück. Schließlich trugen die Bemühungen Sachs. nach Selbstversorgung und noch mehr die bei Schönebeck näher zu behandelnde Eigenproduktion Preuß.-s zum Niedergang der Pfännerschaftlichen Saline bei. Schließlich wurde diese im Jahre 1800 an den Staat verkauft. Die bereits erwähnte Ansiedlung zahlreicher Neusiedler an den die drei Städte verbindenden sogenannten Kolonistenstraßen erwies sich auch für Gr. S. als Fehlschlag. Der Plan, in Ergänzung des als Festung zu eingeengten Magd. hier eine Handels- und Industriestadt zu schaffen, war ebenfalls undurchführbar. Damit war Groß Salze weitgehend zu einer Ackerbürgerstadt mit rund 1300 Ew. geworden. Es bedeutete zunächst nur geringen Ersatz, daß der Schönebecker Knappschaftsarzt Tolberg 1802 in Elmen ein Solbad gründete, in dessen Heilmittel später das 1763—65 mit erheblichen Kostenaufwand vom Staat errichtete riesige *Gradierwerk* für Sole mit einbezogen wurde. 1857 wurde G. an die Eisenbahn angeschlossen. Wenige Jahrzehnte später begann das Solbad Elmen nach der Erbauung eines *Kurhauses* und eines *Badehauses* einen Aufschwung zu nehmen. Nicht zuletzt wirkte die Schönebecker Industrie belebend auf das Wirtschaftsleben von G. ein. So hatte es bei der Vereinigung mit Schönebeck 1932 fast 11 000 Ew.

Am jüngsten ist *Schönebeck* selbst. Angeblich hatte 1194 das Kl. Unser Lieben Frauen in Magd. hier einige Hufen in Besitz. Da 1244 eine sich nach dem Ort nennende Bürgerfam. in Magd. vorkommt, wird man die Anfänge dieser Siedlung in die Zeit um 1200 setzen. Der Grundriß der Stadt weist ziemlich regelmäßige Straßenzüge auf, so daß mit einer gewissen Planmäßigkeit der Anlage zu rechnen ist. Offen steht nur, wer diese ins Leben gerufen hat. Vieles, z. B. der Besitz des oben genannten Kl.-s, spricht dafür, daß S. eine urspr. erzbl. Stadt war. Schon 1280 muß sie aber als Lehen an die Gff. und Herren v. → Barby-Mühlingen gekommen sein. Denn 1280 versuchte Erzb. Bernhard von Wölpe vergeblich, die Stadt den Gff. zu entreißen. Erst 1372 ging S. wohl durch Rückkauf wieder an die Erzbb. über. Dabei wird auch die an der Stelle der späteren Saline gelegene Burg erwähnt. Schon im Jahre 1400 erwarb das Magd.-er Domkapitel die Stadt vom Erzb. und behielt sie bis 1687, wo es sie gegen andere Rechte an den Großen Kurfürsten abtrat. S. war mindestens seit dem 14. Jh. befestigt und hatte drei Tore, von denen das *Salztor* erhalten ist. Neben der *Stadtkirche St. Jakobi* aus dem 13. Jh. gab es noch eine 1775 abgebrochene Nikolaikirche, die zu einer Fischer- und Schiffersiedlung in der Nähe des Elbtores gehört haben soll und angeblich der zweiten H. 12. Jh. entstammte. S. war Schiffer- und Ackerbürgerstadt. Es versuchte aber auch vom Salz- bzw. Holzhandel zu profitieren. Unter dem 30jg. Kriege hatte es besonders zu leiden. Eine Wende der Verhältnisse trat erst 1705 ein, als an der Stelle der zerfallenen Burg eine staatliche Saline angelegt wurde, zu der die Sole aus wiederent-

deckten Brunnen bei Elmen in Röhren geleitet wurde. Es gab auch hier am A. große Schwierigkeiten. Aber nachdem 1800 die pfännerschaftlichen Rechte in Groß Salze durch Kauf an den Staat übergegangen waren, konnte sich die Saline zur größten Dtls. entwickeln. An diese schloß sich die chemische Industrie an. Samuel Leberecht Hermann, der Entdecker des Kadmiums, gründete 1797 die später »Hermania« genannte chemische Fabrik. Im Laufe des 19. Jh. kamen dazu weitere chemische Werke, Munitionsfabriken, Gummi- und Heizkörperfabriken. Schon 1839/40 erhielt S. Anschluß an die Eisenbahn von Magd. nach → Halle. 1852 folgte die nach → Staßfurt. Dazu kam das Anwachsen des Elbumschlags und der Schiffahrt. So hatte das vereinigte S., das 1952 Kreisstadt geworden ist, 1971 46 100 Ew. (II) *Schwi*

Kreismuseum: Pfännerstr. 41. —FMagnus, Gesch. d. Stadt Frohse, 1884. — PKrull, WSchulze, Sch., Groß Salze, Elmen, Frohse, Aus d. Gesch. d. Städte, 1925. — AMüller, Chron. d. Stadt Salze 1920. — KKahrstädt, D. 1000-jg. Frohse, in: LV 49, 1937, S. 258—259. — LV 120, Bd. 2, S. 674—379. — LV 258, S. 388 f. — LV 624, Bd. 10: Kr. Calbe, S. 73—77. — WSchulze, J. W. Tolberg, d. Gründer d. Solbades Elmen, in: LV 49, Jg. 1928, Nr. 3

Schönewalde (Kr. Schweinitz/Herzberg). Das abseits der Fernstraßen gelegene, aus der Zeit der dt. Kolonisation des hohen Ma. stammende Dorf entwickelte sich im späten Ma. zu einem städtischen Gemeinwesen von landschaftlich eng begrenzter Bedeutung, das 1474 als »Stadt«, 1510 mit 37 ansässigen Bürgern als »Städtchen oder Marktflecken« bezeichnet wird. Mit seiner *Nikolaikirche* gehörte es im Ma. zum Archidiakonat Niederlausitz des Bts. Meißen und unterstand dem kursächs. Amt → Schweinitz. Bürgermeister und Ratleute sind 1533 bezeugt, doch standen dem landtagsfähigen, amtssässigen Städtchen stets nur die Erbgerichte zu. Eine Schule erhielt es erst mit der Einführung der Reform. 1529. Seit dem frühen 16. Jh. war der Ort mit Graben und Hecken umgeben. Seine Ew. waren vor allem Ackerbürger, darüber hinaus sind nur die einstigen Märkte für Wachs und für Flachs nennenswert. Die Ew.-zahl des von der Industrie nicht berührten Städtchens stieg von 795 im Jahre 1825 nur unbedeutend auf 869 im Jahre 1939. (V) *Bla*

LV 624, Bd. 15: Kr. Schweinitz, S. 61. — LV 120, Bd. 2, S. 679 f. — Ruther, Chron. d. Stadt Sch., in: Elsterland, Beil. z. Ztg. f. d. Kr. Schweinitz, 1930

Schönfeld (Kr. Stendal). Ein *Brandgräberfeld* auf einem Sandrücken unweit des Dorfes wurde namengebend für die spätneolithische Schönfelder Kultur, die besonders auf den sandigen Flächen und Dünen der ö. → Altm. bis in die → Magd. Gegend vertreten ist. (II) *S-T*

PKupka, Neolithische Funde v. Sch., in: LV 31, Bd. 2, H. 2/3, 1906, S. 67 bis 72. — Ders., E. neue spätneolithische Kultur d. Altm., in: Prähist. Zs., Bd. 2, 1910, S. 45—50. — WNowothnig, D. Schönfelder Gruppe, in: LV 59, Bd. 25, 1937

Schönhausen (Kr. Jerichow II/Havelberg). Die nach dem Vorbild der Kl.-kirche von → Jerichow errichtete spätrom. *Pfeilerbasilika* des bfl. havelbergischen Tafelguts im 1202 erstmalig erwähnten Orte S. wurde 1212 von Bf. Segebodo v. Havelberg dem Hl. Willibrord geweiht, wie eine 1712 beim Ersatz des alten *Altars* durch einen großen Barockaufbau mit den Reliquien gefundene Urk. beweist. Das Patrozinium deutet auf Gründung durch niederländische Siedler hin, die vermutl. erst E. 12. Jh. die hier stark hochwassergefährdete Elbaue durch Deichbauten dauernd bewohnbar gemacht haben. Der Bau wird von einem mächtigen langrechteckigen *W.-Turm* aus Backsteinen beherrscht, der, bedeckt von einem quergestellten Satteldach und versehen mit weiten Schallöchern, einen festungsartigen Eindruck hervorruft. Unmittelbar n. der Kirche lag bis 1958 der schlichte, nur nach N und nach der ö. Hofseite mit mehreren, alle drei Stockwerke durchlaufenden Pilastern und einem mit dem Allianzwappen des August v. Bismarck und seiner Gemahlin Dorothea Sophie v. Katte geschmückten Eingangsportal etwas mehr gezierte blockartige Bau des Gutshauses der Fam. v. B. Aus den ihn umgebenden hohen alten Linden ragte vor allem das steile Walmdach hervor, das durch drei auf dem First stehende Barockschornsteine sein charakteristisches Aussehen erhielt. Ein birnenförmiger, ebenfalls sehr hoher Küchenschornstein von 1563 an der S.-seite gab dem Gebäude einen besonderen Akzent. So bot sich ein äußerst reizvolles Bild einer »historischen Stätte« im wahrsten Sinne des Wortes. Dazu kam noch der Eindruck der umgebenden Landschaft: Kiefernwälder und Sand auf der einen Seite, auf der anderen die weite von fernen Höhenzügen abgeschlossene Elbaue, die im SW. durch die hochragenden Türme des benachbarten → Tangermünde wirkungsvoll bestimmt wird. Otto v. B. hat dies selbst oft lebhaft empfunden, wie u. a. aus dem sarkastischen Bericht über das Leben »in meiner Väter altem Schloß, wo sich alles vereint, was geeignet ist, um einen tüchtigen Spleen zu unterhalten« von 1836 deutlich wird.

Der Ort S. scheint schon im Ma. ziemlich umfangreich gewesen zu sein, denn er umfaßte 48 Bauernstellen. Zeitweilig galt er im 16. Jh. als »stedtlein« und besaß 1547 Richter und Schöppen. 1412 und 1413 war er von den v. Quitzow und 40 Jahre später von den Gans v. Putlitz ausgeplündert worden. Durch die Reform. war die Verfügungsgewalt über Dorf und Tafelgut an den brand. Landesherrn übergegangen. So bot sich S. als Tauschobjekt an, als Kurpz. Johann Georg v. Brand. nach vielen Streitigkeiten daran ging, 1562 das seine Jagdinteressen störende → Burgstall den Bismarcks durch andere Güter zu ersetzen. Nur widerwillig beugte sich die Fam. und nahm das ehem. Kl. → Krevese sowie das havelbergische S. mit Fischbeck aufgrund der sog. Permutation an. Handhabe für dieses von den v. B. noch später als schweres Unrecht empfundene Vorgehen mußte das Lehnsrecht bieten. Doch gelang es den nach S. übersiedelnden v. B., ih-

ren Anspruch auf weitere Zugehörigkeit zur altm. Ritterschaft durchzusetzen. Daher galten S. und Fischbeck seit 1563 als Teil der Altm. Mitglieder der wohl doch urspr. ritterbürtigen Stendaler Patrizierfam. v. B. traten zunächst kaum in brand. Dienste, sondern waren meist als Offiziere anderer Staaten an den Kriegen des 16. und 17. Jh. beteiligt. Noch Friedrich Wilhelm I. galten die v. B. als besonders widerspenstige Mitglieder der altm. Ritterschaft. Erst seit dem 18. Jh. dienten sie als Beamte oder Offiziere überwiegend den preuß. Kgg. — Nach dem 30jg. Kriege, in dem Dorf und Schloß fast vollständig durch Requisitionen, Brände und Zerstörungen entvölkert worden waren, gingen die v. B. an den Wiederaufbau. August (II.) v. B. (1666—1732) ließ die Kirche wieder herstellen, die mit einer barocken Decke, einem neuen *Altar*, einem *Patronatsstuhl* sowie später zahlreichen *Grabdenkmälern* und *Epitaphien* und einer Fam.-gruft versehen, zu einem Pantheon der Fam. v. B. wurde. Nach 1700 erbaute er neben dem bisher provisorisch benutzten Fachwerkbau das neue Schloß. Da damals ein ö. Eingangsturm abgerissen wurde, ist es nicht ausgeschlossen, daß die ältere Anlage einen burgartigen Charakter besessen haben könnte. Ein barocker *Park* mit Taxushecken, Statuen und Sandsteintreppen wurde ebenso angelegt wie 1740 ein in einem neuen Teich gelegenes Gartenhäuschen. Die Anlage hat sich später von selbst in einen sehr malerischen englischen Park mit eindrucksvollem alten Baumbestand gewandelt. — Bereits E. des Ma. hatte es in S. noch ein Gut der v. Möllenbeck gegeben, das später den v. Bardeleben gehörte und 1563 ebenfalls den v. B. übergeben wurde. Aus ihm ist wohl das später bei Erbschaftsteilungen erscheinende *zweite Gut* hervorgegangen, zu dem seit dem E. des 18. Jh. ³/₄ aller Fam.-besitzungen der v. B. in S. gehörten. Um 1730 erhielt auch dieses mitten im Dorf gelegene Gut ein gefälliges zweistöckiges *Gutshaus* im Barockstil mit Mittelrisalit und Walmdach. 1830 ging es wegen Verschuldung in bürgerliche Hände über und gehörte später dem Stadtrat Gärtner aus → Magd.
Nach dem Tode seines Vaters erbte 1797 der Rittmeister Ferdinand v. B. (1771—1845) das Gut S. I, zu dem nur noch ¹/₄ des Fam.-besitzes in S. gehörte. Hier wurde ihm am 1. April 1815 von seiner Ehefrau Luise Wilhelmine Mencken (1789—1839), Tochter eines aus einer Professorenfam. stammenden kgl. Kabinettsrats, sein 4. Kind, der nachmalige Reichskanzler, Ft. Otto v. B., geboren. Nach der im Erbgang erfolgten Erwerbung pommerscher Güter siedelte die Fam. v. B. allerdings schon 1816 nach Kniephof in Pommern über und wohnte im Winter meist in Berlin. S. wurde erst wieder in den 30er J. zeitweilig bezogen. Nach dem Tode des hier zuletzt wohnenden Vaters erbte der bisher in Kniephof sich aufhaltende Otto v. B. 1845 das Gut S. I. Auf Veranlassung seines Vaters hatte er sich schon 1844 am Kreistage in Genthin beteiligt, da S. seit 1815 zum Kr. Jerichow II gehörte. Als Deichhauptmann sorgte er nach einem verheeren-

den Hochwasser für die Verstärkung der Elbdeiche. 1847 rückte er als Stellvertreter eines ausgeschiedenen Abgeordneten in den provinzialsächs. Landtag und dann in den Vereinigten Preuß. Landtag ein. Gegen den Protest seines Gutsnachbarn Gärtner vom Gut S. II suchte er am 20. 3. 1848 die Bauern von S. gegen die liberale Bewegung in Tangermünde aufzubieten und machte am 28. 10. 1848 zusammen mit seinen Jerichower Standesgenossen dem Kg. in Potsdam einen Ergebenheitsbesuch. 1849 wurde er für den Kreis Brand. zum Abgeordneten gewählt. Seitdem trat seine politische Tätigkeit immer mehr in den Vordergrund, die ihn von längeren Aufenthalten in S. abhielt. Seit 1867 waren Varzin in Pommern und seit 1874 wegen des dazugehörenden Sachsenwaldes und der günstigen Verkehrslage Friedrichsruh bei Hamburg außer Berlin Bs. bevorzugte Wohnsitze. S. fiel 1891 an den ältesten Sohn, Ft. Herbert v. B., der hier bis 1898 wohnte. Seine Witwe hielt sich nach 1904 noch gelegentlich in S. auf. 1885 wurde auch das nunmehr als »Gärtnerschloß« bezeichnete Gut S. II dem Kanzler als »Nationalgabe des dt. Volkes« übergeben. Es diente seither bis 1945 als Museum zur Aufnahme historischer Erinnerungsstücke und der zahlreichen mehr oder weniger künstlerischen Geschenke, die dem Ft. zuteil wurden (j. Schule). Beim Kampf um den Brückenkopf Tangermünde wurde das ältere Schloß nur leicht beschädigt und konnte nach Ausplünderung noch Flüchtlingen als provisorische Wohnstätte dienen. Obwohl durchaus restaurierbar, wurde es 1958 aus politischen Gründen gesprengt. Damit wurde ein Geschichtsdenkmal allerersten Ranges absichtlich für immer beseitigt. (II) *Rö/Schwi*

JALindstaedt, Geschichte u. Topographie d. Dorfes S. bis 1857, ca. 1870, (Ms. UB. Halle). — LV 624, Bd. 21: Krr. Jerichow, S. 374—378. — GSchmidt, S. und die Fam. v. B., ²1898. — Ders., Das Geschlecht v. B., 1908, S. 353 bis 369. — EMarcks, Bismarck, e. Biographie, ²¹1951. — WKotzde, Bismarckland an Havel u. Elbe 1915. — HKretzschmar, Bismarck u. d. Land Jerichow, in: LV 45, 1924, S. 3—4. — AFunke, D. Bismarckdorf S., in: Die Gartenlaube, 1922, S. 258—261. — SBerger, Bismarck im Landtag d. Prov. Sachs., in: LV 45, 1929, S. 6. — LV 245, S. 38 f. — Strecker, Das Bismarckmuseum in Bild u. Wort, 1895/97

Schollene (Kr. Jerichow II/Havelberg). Hier befand sich ein ehemals slaw., später dt. Burganlage, von der aber keine Reste mehr vorhanden sind. Die Scherbenfunde sind slaw. und dt. S-T Ein 1818 in S. (Betonung auf der 2. Silbe!) entdeckter Schatzfund mit Prägungen eines Heinrich von → Brand. (wohl Pribislaw-Heinrich 1127—1150) und Erzb. Konrads von → Magd. (1134 bis 1142) sowie Bardowicker und → Ballenstedter Prägungen um 1150 deuten auf Handel in S. und auf der Havel. Die Burg S., 1195 als »castrum« erwähnt und wohl Mittelpunkt der »provincia S.« von 1146 war als 60 m breite und 6 m hohe künstliche Anlage in der alten Havelschlinge n. der Dorflage von S. noch kenntlich. 1655 konnte man noch einen doppelten Wall mit Graben sowie Mauerreste sehen. Die Burg war wohl schon unter

Albrecht d. Bären ask. Die v. Plotho sind in S. 1302 ansässig. Das vielumkämpfte »Hus to Scholehen« soll gemäß einer Vereinbarung Ludwigs des Bayern und Erzb. Ottos von 1351 abgebrochen werden. Im Vertrag zu Treuenbrietzen 1354 wird daran erinnert. S. kommt damals endgültig an das Erzstift. 1355 verspricht Mgf. Ludwig der Römer dem altm. Adel den Abbruch und verhandelt 1356 noch einmal darüber mit dem Erzstift. Der Flecken S. mit einem Kietz (1394—1399) wird 1394 an die v. Predöhlen und die v. Tresckow verlehnt. 1723—1724 erwarb der Geh. Rat M. L. v. Printzen S. Er errichtete 1752 das Rokokoschloß, einen einfachen zweigeschossigen Bau mit Mansardendach und zwei niedrigeren Seitenflügeln. Durch Heirat mit der Erbtochter kommt S. 1773 an die v. Wartensleben (→ Karow). Um 1820 heißen einige Hofbesitzer in S. »Bürger« wohl in Erinnerung an den Flecken. S., die anderen Hausbesitzer, »Sandleute, Häußler und »Kietzer« leben z. T. von der Havelschiffahrt. 1860 geht das Rittergut an die v. Alvensleben über, die es an die Familie Schiele verpachteten. Der deutschkonservative, später deutschnationale Martin Schiele (1870—1939), der das Gut von seinem Vater übernahm, betätigte sich im Kr. und vertrat 1913 bis 1930 die Krr. Jerichow im Reichstag. Er war u. a. im Kabinett Brüning 1930—1932 Ernährungsminister. (II) *Rö*

LvLedebur, D. Landschaften d. Havelberger Sprengels, in: Märk. Forsch., Bd. 1, 1848, S. 200—218. — LV 120, Bd. 21: Krr. Jerichow, S. 378 f. — LV 73, Bd. 9: Wüstungskde. d. Krr. Jerichow, S. 358 f. — LV 258, S. 77, 91, 355. — LV 314, Bd. 1, S. 277—364. — TKlein, Reichstagswahlen u. -abgeordnete d. Prov. Sachs. u. Anh. 1867—1918, in: LV 177, Bd. 1, S. 65—141

Schopsdorf (Kr. Jerichow I/Burg). S. war Residenz des Bfs. Ludwig von Brand. (1327—1347). Die vermutlich schon verfallene Burgstätte (entweder zwischen Rosenkrüger- und Dreibach oder ö. des Dreibachs) wird 1356 für 70 Mark von Bf. Dietrich an Ebel v. Wiltberg verkauft, der die Erlaubnis erhielt, in S. eine unbefestigte Kemenate zu bauen. Die Schleifung der Wälle behielt sich der Bf. vor. Spuren derselben fehlen. Das Dorf wurde noch im 14. Jh. wüst, die Flur gehörte später zum bfl. Hof in → Ziesar. 1555 befand sich hier die bis ins 20. Jh. bestehende Schneidemühle, neben der später ein Vorwerk angelegt wurde. An der Stelle des Vorwerks siedelten sich 1763 16 Kolonisten an, wodurch ein neues Dorf entstand. (II) *Rö*

LV 542, Bd. 1, S. 16f., 66, 76. — LV 73, Bd. 9: Wüstungskde. d. Krr. Jerichow, S. 206f., 253f. — LV 258, S. 363f. — LV 748, S. 770

Schortewitz (Kr. Dessau-Köthen/Köthen). Auf dem Heidenberg am Dorfrand liegt das s.-ste *Großsteingrab* Mitteleuropas. Diese große Steinkammer war früher neben einem bereits vorhandenen Grabhügel, der mehrere Hockerbestattungen der → Salzmünder Gruppe der Trichterbecherkultur enthielt, errichtet und mit diesem zusammen durch Bedeckung mit Erde zu einem großen Hügel vereinigt worden. In der Steinkammer lagen 11 Tote in

Hockstellung zwischen zwei Pflastern aus Steinplatten, Gefäße und andere Beigaben der → Bernburger Gruppe der Trichterbecherkultur (Jungsteinzeit) (Funde im Museum → Köthen).
(IV) S-T

HSchulze, D. jüngere Steinzeit i. Köthener Lande, 1930. S. 81 ff. — BSchmidt, Von Hünengräbern u. Wallburgen im Köthener Land, in: Unsere Köthener Heimat, 1, 1957, S. 19 f.

Schraden (Kr. Liebenwerda). Der in etwa 12 km Länge und 6 km Breite zwischen → Elsterwerda und → Ortrand, Schwarzer Elster und Pulsnitz sich erstreckende frühere Sumpfwald des S. war urspr. im Besitz der umliegenden Grundherrschaften, bis er 1582 zwischen dem Kf. v. Sachs. und den Rittergütern → Großkmehlen, → Elsterwerda und Merzdorf aufgeteilt wurde, wobei sich der Kf. die hohe Jagd im ganzen Gebiet vorbehielt. Die Schradenordnung von 1584 suchte der Waldverwüstung durch die umliegenden Dörfer zu steuern, welche althergebrachte Nutzungsrechte besaßen. Nach einem großen Waldbrand begann 1590 die Entwässerung und Urbarmachung, als deren Folge in weiter Streuung einzelne Vorwerke und Gehöfte angelegt wurden. Durch die 1852 begonnene Regulierung der Schwarzen Elster und der Pulsnitz wurde das Gebiet weitgehend trockengelegt und danach abgeholzt, so daß es seitdem vorwiegend aus Weideland besteht. 1924 ging der ehemals kfl., nunmehr fiskalische Teil in das Eigentum des Kr. → Liebenwerda über. Im Anschluß an die schon bestehende Streusiedlung entstand nach 1945 das Neubauerndorf Sch.
(V) *Bla*

LV 441, S. 64. — LV 655, S. 86 f.

Schraplau (Kr. Mansfelder Seekreis/Querfurt). Die »Alte Burg« genannte *Wallburg* entstand in karolingischer Zeit. Sie wird im 9. Jh. erstm. als »urbs« erwähnt. Sie liegt hart ö. der Stadt auf einem nach W weisenden Bergrücken, aus dem sie durch einen Abschnittswall mit vorgelegtem Graben herausgetrennt ist. Funde von mittelslaw. und dt. Scherben des 12./13. Jh. wurden gemacht.
S-T

Der Name Sch. ist dt. und bedeutet Habichtswald, älteste Form im Hersfelder Zehntverzeichnis von etwa 890 »Scrabanloch« und »Scrabenlebaburg«, jene Siedlung zwischen Burg und dem mühlenreichen Weida-Flüßchen, diese die sog. »*Alte Burg*« ö. der rom. *St. Johannis-Kirche* mit mächtigem *Abschnittswall* und spärlichen Mauerresten. Über das seit 1130 nachweisbare Geschlecht der Edlen Herren v. Sch. (»de Scroppenlo.«) unterrichtet der Sächs. Annalist. Ältester Vertreter ist Thimo, Schwiegersohn des Esico v. → Ballenstedt. Der Stamm, von dem sich die Edlen v. → Bornstedt abzweigten, erlosch wahrsch. mit Egelolf v. Sch. der 1196 letztmalig genannt wird. Danach ist das Erzbt. → Magd. Besitzer von Burg und Herrschaft Sch. Um 1200 erbaute Erzb. Ludolf (1192—1205) w. der Alten Burg das neue Schloß, zu dessen Füs-

sen sich der Flecken Sch. entwickelte, der 1497 als durch Schultzen u. Schöffen, bald danach als durch Bürgermeister u. Rat verwaltet überliefert wird. Erzb. Ludolf reichte den Besitz den Magd. Burggff. querfurtischen Stammes zu Lehen, die sich nunmehr v. Sch. nannten. Der bedeutendste, aber auch berüchtigste Sproß dieses Stammes war Burchard III. der Lappe (1307—1325 Erzb. v. Magd.). Er wurde von den erbitterten Bürgern von Magd. erschlagen. Das neue Schloß war ein ausgedehnter, bis A. 18. Jhs. leidlich erhaltener Bau mit einer Schloßkapelle und einem mächtigen Rundturm, der den Fischern auf dem Salzigen See als Merkzeichen diente. Nach mehrfachen besitzrechtlichen Veränderungen verkaufte Burchard d. J. v. Sch. 1335 die gesamte Herrschaft nebst → Röblingen an den Gf. Burchard VII. v. → Mansfeld. Im Streit Erzb. Ottos v. Magd. mit dem Mgff. Friedrich v. Meißen, mit dem Burchard verbündet war, wurde Schloß Sch. belagert und erobert. E. 15. Jh. wurde das zerfallende Schloß wiederhergestellt. In der Mansfelder Erbteilung 1501 kam es an die Linie Mittelort. Das sog. Oberamt und das Unteramt entstanden durch Erbteilung. Mit dem Aussterben des Mittelorts 1602 kamen die beiden Ämter an den Hinterort u. blieben über den 30jg. Krieg hinaus bis 1692 von den Mansfeldern bewohnt. Die Gfn. Louise Christiane verkaufte das Oberamt 1732 an Kg. Friedrich Wilhelm I. v. Preuß., der es seinem Sohn Pz. Ferdinand überwies. Dieser erhielt 1742 von seinem Bruder Friedrich II. auch das Unteramt. Beide Ämter wurden durch Zukäufe von Rittergütern u. Freigütern abgerundet. 1913 ging, nach verschiedenen Besitzveränderungen, das Oberamt an C. Wentzel in Teutschenthal über (→ Salzmünde).

Die Stadt Sch., niemals ummauert, bis ins 19. Jh. auf Markt, Zeller-, Bäcker-, Linden- u. Kreuzgasse beschränkt, litt durch Seuchen, Brände (1650, 1670, 1700) und durch Plünderungen 1631, 1632, 1635 und 1636. Einen gewissen Aufschwung bewirkte A. 18. Jh. die stärkere gewerbliche und staatlich geförderte Nutzung der (unterirdischen) Muschelkalkbrüche für Bausteine und Werkstücke aller Art. Es entstanden zahlreiche Kalkbrennereien, die 1909 in einem modernen, als A. G. gegründeten Kalkwerk zusammengefaßt wurden (j. VEB). 1884 wurde Sch. an die → Halle-Kasseler Bahn angeschlossen. Vom *Neuen Schloß* sind außer mächtigen Substruktionen nur noch kümmerliche Reste erhalten. In den Erzählungen »In Dingsda« hat Johannes Schlaf Sch. ein Denkmal gesetzt. (IV) *Ne*

LV 120, Bd. 2, S. 680—681. — FBurkhardt, Sch., Beitrr. z. Gesch. d. Stadt u. Herrsch. Sch. o. J. (1935). — LV 386, Bd. 1, S. 367—400 (m. Lit.). — LV 624, Bd. 19: Kr. Mansf. Seekr., S. 346—356. — LV 258, S. 280 f. — LV 239, S. 189 f., Abb. 657—662. — LV 137, S. 466—468, S. 483 f. — HEtzrodt. D. Geschlecht Wentzel, 1937

Schulpforte OT. v. Bad Kösen (Kr. Weißenfels/Naumburg). In die Nähe einer großen, aber unvollendet gebliebenen Kirche, die

nach dem Vorbild von St. Pantaleon in Köln erbaut war und vielleicht durch Mgf. Eckehard I. (um 1000 ?) gegründet wurde, verlegte 1140 Bf. Udo I. von → Naumb. das in Schmölln 1137 gestiftete, mit Walkenrieder Mönchen besetzte *Zisterzienserkl.* Der urspr. frei in der Landschaft stehende Rest des Kirchenbaus mit einem hohen Gurtbogen, der später in der Mühle von S. verbaut wurde, hat möglicherweise dem Kl. den Namen gegeben. Die reiche Ausstattung des Kl.-s im Pleißengau brachte der Bf. an sich und entschädigte es mit geringeren Gütern, doch vermehrte das Kl. vor allem durch eigene wirtschaftliche Tüchtigkeit seinen Besitz beträchtlich. Zahlreiche in Eigenwirtschaft betriebene Kl.-höfe (Grangien) in der näheren und weiteren Umgebung, dazu ein geschlossener Komplex von Dörfern um → Spielberg und → Hassenhausen (Kreisdörfer) und entferntere Besitzungen in der Gegend von Erfurt und Weimar wurden erworben, so daß S. bei der Aufhebung zu den reichsten Kll. in Mitteldtl. gezählt wurde. Außerdem haben sich die Mönche vor allem durch ihre Meliorationsarbeiten an Saale, Unstrut und Luppe und durch die Pflege von Spezialkulturen (Obst, Wein) verdient gemacht. Das exemte Kl. war vogtlos und stand unter der Schutzherrschaft des Kgs., geriet aber später unter die Herrschaft der Wettiner. Tochtergründungen von S., bzw. ihm später unterstellt, waren Leubus, Altzella, Dünamünde, Falkenau (Baltikum) und Stolpe. Weitere Gründungen zu Beginn des 13. Jh., die in den Hztt. Oppeln und Kalisch sowie in der Gegend von Storkow geplant waren, konnten nicht verwirklicht werden. Der Konvent, wohl überwiegend von bürgerlicher Abkunft, war ziemlich umfangreich. 1444 wurden dem Abt Insignien eines Bfs. verliehen. 1451 fand in S. der Friedensschluß zwischen Kf. Friedrich und seinem Bruder Wilhelm statt. 1540 wurde das Kl. aufgehoben. Der Abt verließ es mit den damals anwesenden 12 Mönchen und 5 Konversen. In den zunächst einem Verwalter übertragenen Gebäuden wurde seit 1543 eine der drei von Kf. Moritz aus ehem. Kl.-gütern begründeten Schulen untergebracht, die der Ausbildung des Pfarrer- und Beamtennachwuchses für das Kft. Sachs. dienen sollten und später Ft.-schulen genannt wurden. S. war die am besten ausgestattete unter ihnen, da ihm außer dem großenteils erhalten gebliebenen Kl.-besitz noch das ehem. Kl.-gut → Memleben übertragen wurde. Auch an Schülerzahl übertraf S. die beiden anderen Ft.-schulen (Grimma, Meißen). Die Zahl der Alumnenstellen, die vom Landesherrn, von zahlreichen Städten und einzelnen Adelsfam. vergeben wurden, betrug zunächst 100, wurde 1580 auf 150 und A. 19. Jh. auf 200 erhöht. Die Bibliothek, in der sich kaum Stücke aus der Kl.-zeit erhalten hatten, wurde 1573 durch die wertvolle Bibliothek des Kl. → Posa vermehrt. Neben dem Rektor amtierte ein Verwalter (Schösser), auch führten zwei (später ein) adlige Inspektoren die Aufsicht. Während des Bestehens der Sekundogenitur Sachs.-Weißenfels, der S. aber nicht zugeteilt wurde, besaß der Pfarrer von S. die Inspektion über die

Superintendenturen → Eckartsberga, → Freyburg und → Weißenfels (1657—1746). Von 1712—1733 war S. an Sachs.-Weimar verpfändet. Während der Schulbetrieb sich zunächst nach den für alle Ft.-schulen geltenden Schulordnungen von 1580 und 1773 richtete, erhielt S. 1811 erstmals eine eigene Ordnung. Weitere Reformen erfolgten 1819/1820 nach dem Übergang an Preuß. Die letzten Änderungen waren in Verbindung mit Reformbestrebungen nach den wirtschaftlichen Einbußen durch die Inflation notwendig. Mit der Umwandlung in eine »Nationalpolitische Erziehungsanstalt« 1935 wurde der Charakter der berühmten Schule, die zu den besten ihrer Art in Dtl. gehört hat, grundlegend verändert. Aus der Fülle der bedeutenden Persönlichkeiten, die S. besucht haben, seien nur folgende erwähnt: J. H. Schein, F. A. v. Heinitz, Klopstock, Fichte, F. W. Thiersch, K. I. Nitsch, W. T. Krug, Schultze-Gävernitz, Ranke, Echtermeyer, R. Lepsius, Br. Hildebrand, Nietzsche, Deussen, v. Wilamowitz-Möllendorf, Erich Schmidt, Karl Lamprecht, Theodor v. Bethmann-Hollweg. Dank der Verwendung als Schule haben sich die Gebäude aus der Kl.-zeit zum größten Teil erhalten, so daß S. wie kaum ein anderes aufgehobenes Kl. in Mitteldt. die alte Anlage erkennen läßt. Die älteste *Kl.-kirche*, urspr. eine rom. Flachdeckenbasilika in Kreuzform, ist noch weitgehend erhalten. Der ö. Chorschluß zeigte, wie die Restaurierung von 1958/1960 ergab, offenbar Vorformen des zisterziensischen Staffelchores, 1251 bis 1268 wurde die Kirche got. umgebaut. Vor allem der nach dem Vorbild des Naumb.-er Westchores geschaffene, polygonale *Chor* ist nach seiner Gesamtanlage wie in den Einzelheiten zu den Meisterleistungen jener Zeit zu rechnen. Auch das riesige, rom. *Triumphkreuz* (1220—1250), die 1268 neben der Kirche errichtete steinerne *Totenleuchte,* das älteste Werk ihrer Art in Dtl., und die später als *Abtskapelle* genutzte Kapelle des Infirmitoriums verdienen eine besondere Hervorhebung. Von den übrigen Gebäuden des Kls., sind u. a. der *Kreuzgang,* der *Kapitelsaal,* das *Refektorium* und das *Konversenhaus* erhalten. (IV) *Schie*

WHirschfeld, Zisterzienserkl. Pforte, Gesch. s. rom. Bauten, Diss. Dresden, 1933. — FHeyer A. d. Gesch. d. Landesschule zur Pforte, 1943. — S. und d. dt. Geistesleben, Lebensbilder alter Pförtner, hrsg. v. H. Gehrig, 1943. — RPahncke, S., Gesch. des Zisterzienserkl. Pforte, 1956. — EUllmann, D. Baukunst der Zisterzienser zw. oberer Weser u. mittl. Elbe, Diss. Halle, 1959. (Masch.). — Ders., Bemerk. zu d. rom. Zisterzienserkirchen in Walkenried, Volkenroda u. Pforte, in: Wiss. Z. d. Univ. Halle, Ges.-sprachwiss. Reihe 12, 1963, S. 725 ff. — LV 527, Bd. 2, S. 211 ff.

Schwanebeck (Kr. Oschersleben/Halberstadt) liegt an einem Zug der Straße von → Quedlinburg oder → Halb. nach Helmstedt—Lüneburg. Es wird als Dorf E. 10. Jh. erwähnt. 1142 erscheint eine nach S. sich nennende Adelsfam., mit deren Auftreten sicher die Entstehung der Burg S. in Verbindung steht. Die Erwähnung von »cives« im Jahre 1145 muß nicht unbedingt mit der Herausbildung städtischer Formen zusammenhängen. 1202 wurde die

Burg vom Bf. von Halb. zerstört, befand sich danach aber wieder in Besitz der von S. M. 13. Jh. hatten die Gff. von → Regenstein und 1270 die Hzz. von Braunschw. sie vorübergehend inne. Seit 1307 wurde sie von den Bff. von Halb. meist als Lehen ausgetan. Ende des Ma. verschwand die Burg bis auf geringe Reste. Erst E. 13. Jh. trat eine städtische Siedlung neben das bisherige Dorf und die Burg S. Diese liegt w. des Annabaches und zeigt verhältnismäßig regelmäßige Straßen-Züge und einen Marktplatz. Über eine Verleihung des Stadtrechts liegt keine Urk. vor. Noch im 15. Jh. wird S. gelegentlich als »blek« bezeichnet. 1310 tritt eine Peterskapelle für die Marktsiedlung neben die alte rom. Dorfkirche Johannes des Täufers und übernimmt bald die Rolle der *Pfarrkirche*. Im 14. Jh. erscheint ein Rat, außerdem wird eine Ummauerung mit 4 Toren erwähnt, die freilich den älteren dörflichen OT. nicht mit einschloß. Deshalb wurden die beiden bis dahin selbständigen OT. erst 1808 bzw. 1819 zusammengelegt. Als Stadt war S. wohl stets ein wenig bedeutender Ackerbürgerort, mit kaum mehr als 1500 Ew., wenn auch 1442 ein Kaufhaus genannt wird, das vielleicht mit dem später erscheinenden *Rathaus* identisch ist. Seit 17. Jh. haben zahlreiche Brände das alte Ortsbild vielfach verändert. Auch der erst 1890 erfolgte Anschluß an eine Nebenlinie der Eisenbahn brachte S. nur wenig wirtschaftlichen Aufschwung. Unter den sich ansiedelnden Werken ist besonders die 1897 gegründete große Zementfabrik erwähnenswert. 1925 hatte S. 3400 Ew., 1965 3600 Ew. (III) *Schwi*

Kunze, Gesch. d. Stadt S., 1838. — LV 120, Bd. 2, S. 682—683. — LV 258, S. 340. — ThMüller, Ostfälische Landeskde. 1952, S. 337. — LV 240, S. 376 f. — LV 239, S. 69, Abb. 154—155. — LV 632 (Ma.) S. 374 f.

Schwarz → **Gottesgnaden (OT.)**

Schweinitz (Kr. Schweinitz/Jessen). Der 1182 erstm. genannte Ort besaß eine aus dem 12. Jh. stammende, auf einer Anhöhe im W der Stadt gelegene Burg, bei der sich wohl erst im späteren 13. Jh. eine städtische Siedlung entwickelte, die 1350 als »civitas« bezeugt ist. Mit seiner *Marienkirche* gehörte Sch. zum Archidiakonat Niederlausitz des Bts. Meißen und befand sich nach urspr. Zugehörigkeit zum Besitz der Gff. von → Brehna seit 1182 auch herrschaftlich im Bereich der Niederlausitz und damit in den Händen der Wettiner, von denen es bald an das Kl. Neuwerk vor → Halle geschenkt wurde. Von diesem geriet es am A. 13. Jh. unter die Botmäßigkeit des → Magd.-er Erzb. und schließlich 1362 an das ask. Hzt. Sachs-Wittenberg, in dessen Verbande es Mittelpunkt eines großflächigen, waldreichen Amtsbezirks mit magerem Boden und nur gering entfalteter gewerblicher Wirtschaft wurde. Im Schloß wurden 1406 die beiden Söhne Wenzel und Siegmund des sächs. Kf. von einem einstürzenden Turm erschlagen. 1532 starb hier Kf. Johann d. Beständige. Luther hielt sich von → Wittenberg aus häufig bei seinem hier im Schlosse

wohnenden Landesherrn auf. 1576 wurde das Schloß abgetragen, sein einstiger Standort im 19. Jh. völlig eingeebnet. An seiner Stelle entstand 1600 das *Amtshaus* als Sitz der Amtsverwaltung. Die Bevölkerung bestand aus Ackerbürgern und Kleinhandwerkern, der Rat war schriftsässig und landtagsfähig, seit 1879 besaß Sch. ein Amtsgericht. Der Sitz des nach Sch. genannten ehem. Land-Kr. war jedoch stets → Herzberg. Die Ew.-zahl stieg von 979 im Jahre 1815 auf 1378 im Jahre 1939. (V) *Bla*

LV 120, Bd. 2, S. 683—684. — WWenzel, D. Ortsnamen d. Sch.-er Landes, 1964, S. 69

Seeburg (Kr. Mansfelder Seekreis/Eisleben). Eine große *Volksburg* des 8.—9. Jhs. befand sich im Bereich des heutigen Schlosses bis hin zur Dorfkirche. Fünf tiefe, von N. nach S. verlaufende *Halsgräben* schützen ein Kernwerk mit alter Kapelle. Ö davon ist die j.-ige Dorfkirche durch Steilabfall nach S., durch künstliche Böschung mit Graben im O und N geschützt. In der 743 zuerst genannten Hochseoburg, die durch den Franken Karlmann eingenommen wurde, wird jetzt allgemein S. vermutet. *S-T* Trotz verschiedener Versuche, die von dem Sachs. Theoderich verteidigte »Hoohseoburg« der größeren Lorscher Annalen, die Kg. Karlmann auf seinem Zuge nach Sachsen 743 eroberte, an der Unstrut, bei → Staßfurt, in → Mers., auf dem Großen Hoseberg b. → Quedlinburg und anderswo zu suchen, identifiziert die herrschende Ansicht diese mit der ausgedehnten frühgesch. Volksburg am Süßen See (2,62 km² groß), von der das gegenwärtige *Schloß* nur ein Teil ist. »Seoburc« gehört E. 9. Jh. und früher zu den an Hersfeld zehntenden Orten. Als »Seoburg« erscheint es im Verzeichnis der Reichsburgen. Nach dem Zerfall der Burgwardverfassung sitzt auf S. ein Zweig der Edlen Herren v. → Querfurt, als erster namentlich genannt Wichmann, Bruder Gebharts II. v. Querfurt. Dessen Enkel war Wichmann, zunächst Bf. v. → Naumb.-Zeitz, seit 1152 Erzb. v. → Magd. († 1192). Er war nach dem Tode seines Bruders Konrad († vor 1174) alleiniger Inhaber von Burg u. Herrschaft S., die wohl um diese Zeit eine erhebliche Ausdehnung nach N erfuhr. Bald nach Besteigung des Magd. Stuhles schenkte Wichmann sein gesamtes Erbe dem Erzbt. Erzbl. Beamte, so ein Burgvogt (?) Gardolf v. S. und ein Kämmerer »Heidenricus de Seburch«, wahrscheinlich nicht stammesgleich mit einem seit 1301 genannten Burgmannengeschlecht v. S., nannten sich daher nach dem Ort.

Erzb. Wichmann gründete noch vor 1179 auf der Burg eine Propstei für Chorherren, die er u. a. mit dem Patronat über die Kirchen von 10 umliegenden Dörfern, darunter auch über St. Nikolai in S. selbst (die sogen. *Fleckenkirche)* ausstattete. Doch schon 1211 vereinigte Erzb. Albrecht II. (1205—1234) die S.-er Propstei mit dem St. Peter- u. Pauls-Stift zu Magd. Die *Propsteikirche* ist, wenn auch zweckentfremdet, noch erhalten. M. 13. Jh. verkaufte das Erzbt. den S.-er Besitz an die Gff. Konrad v. →

Wernigerode, dessen Söhne ihn 1287 an die Gff. v. → Mansfeld veräußerten. Die erzbl. Bestätigungsurkunde v. 1295 nennt Baulichkeiten u. Zubehör von S., so die Kurie selbst, einen Turm, eine steinerne Kemenate neben dem erzbl. Palatium, ferner Burglehngüter, mit Rittern u. Knappen besetzt. Unter den Mansfelder Gff. entwickelte sich S. zum bedeutendsten spätgot. Schloßbau der Gft. (1928 wiederhergestellt). 1501 fiel S. an die mittelortische Linie (→ Mansfeld), die es nach 1591 an den mecklenburgischen Gf. Kuno Hahn veräußerte. 1780 ging S. 1783 an den Gf. Ingenheim, Sohn Kg. Friedrich Wilhelms II. und der Julie v. Voß, über. Der letzte Ingenheim verkaufte S. 1880 an Wilhelm Wendenburg (j. volkseig. Gut). (IV) *Ne*

RHoltzmann, Hochseeburg, u. Hochseegau, in: LV 22, Bd. 3, 1927, S. 47 bis 86. — AWeber, Hochseeburg u. Hochseegau, in: LV 41, Bd. 61, 1928, S. 190—194. — RHoltzmann, Die Hochseeburg u. die Hessen, in: LV 22, Bd. 5, 1929, S. 367—377. — OBremer, Hassegau, Chaukengau, Hochseeburg, in: LV 22, Bd. 10, 1934, S. 118—125. — PGrimm, D. Lage d. Hochseeburg, in: LV 22, Bd. 5, 1929, S. 378—381. — HGoebke, Die Hochseeburg, in: LV 42, Bd. 7, 1955, S. 1—56. — HBurghardt, Neues zur Lage der Hochseeburg, in: LV 42, Bd. 8, 1956, S. 111—127. — HGrößler, Geschlechtskunde d. Gff. v. S., in: LV 50, Bd. 3, 1889, S. 104—132. — KHeine, Schloß S. u. s. Bewohner, in: LV 41, Bd. 30, 1897, S. 299—330. — LV 624, Bd. 19: Kr. Mansf. Seekr., S. 358—375. — LV 386, Bd. 1, S. 261—295. — SvSchultze-Galléra, Schloß u. Bad S. u. Umgebung nebst d. ehemal. Salzigen See, 1928. — LV 239, Bd. 1, S. 191—197, Abb. 663—669. — LV 258, S. 219 f. — LV 240, S. 337—341. — LV 632 (Ha.) S. 433—436 m. Plan. — LV 578

Seegrehna (Kr. Wittenberg). In der Elbaue, 1,5 km w. S., am Burgstallsee, liegt der »Burgstall«, ein halbkreisförmiger, im W zerstörter *Burgwall*. Die Errichtung der Befestigung während der jüngeren Bronzezeit ist unsicher, dagegen sicher in mittelslaw. Zeit. Weiterbenutzung in ottonischer Zeit (1004 »urbs Grodisti«). (V) *S-T*

PHinneburg, Wo lag Grodisti?, in: LV 59, Bd. 39, 1955, S. 189—193. — LV 258, S. 315

Seehausen/Altmark (Kr. Osterburg) S. der j.-igen Stadt lag am Aland eine freilich erst 1253 erwähnte, offenbar wenig bedeutende Burg, deren Reste im Gelände bisher nicht nachgewiesen werden konnten. Im genannten Jahre wurde ihr Platz den Dominikanern zur Anlage eines Kl.-s überlassen, das jedoch bald in die neue Stadt S. verlegt wurde (seit 1641 Ruine, 1820 abgebrochen). An die Burg schloß sich ein bald wieder aufgegebenes »suburbium« mit noch heute gebrauchter Bezeichung »Altstadt« sehr unsicherer Entstehungszeit an. Da S. 1174 als Sitz eines Verdener Archidiakonats hervortritt, wird meist angenommen, daß damals die dann als Neustadt bezeichnete heutige Anlage entstanden sein müßte. In einer Schlinge des Aland wurde sie mit Dreiecksmarkt an einer Straßengabel offenbar nach Plan errichtet. Im W wurde ein künstlicher Graben angelegt, so daß die Stadt seither an allen Seiten von Wasser umgeben war. Ein

Mauerring unbekannter Entstehungszeit mit 4 Stadttoren und einer Pforte sicherten sie (Reste der *Mauer* und *Beuster Tor* erhalten). Die Feldmark war durch eine Landwehr geschützt, von der zwei Türme (*Salzwedeler Warte* u. *Fangelsturm*) erhalten sind. Die *Stadtpfarrkirche St. Peter und Paul* zugleich Archidiakonatssitz, wurde 1337 dem Kl. Groß Beuster (→ Beuster) inkorporiert. Ihr w. *Eingangstor* gehört noch dem 12. Jh. an. Die *Doppelturmfassade* wurde nach mehreren Änderungen zwischen 13. und 15. Jh. fertiggestellt, die barocken Turmhauben sind von 1676. Das *Langhaus* ist ein eindrucksvoller Hallenbau des 15. Jh. Die Stadt, deren Ew.-zahl gegen E. des Ma. mit 1000—1200 angenommen werden muß, lebte vom Kornhandel auf dem hier schiffbaren Aland und von der Beteiligung an der Elbschiffahrt. 5 km nö. in Kampshof wurde 1409 an der Elbe ein eigener kleiner Landeplatz errichtet. Auch der Vieh- und Wollhandel sowie die Tuchmacherei spielten hier eine Rolle. 1321 erscheinen Schöffen und Rat der Stadt, außerdem gab es ein Botting für die benachbarten Orte. Später blieb S. immer Immediatsstadt. Es lebte nach → Magd.-er Recht. 1488 wurden wegen des von den Gewerken angeführten Bierakziseaufstandes seine Rechte weitgehend eingeschränkt und die städtischen Privilegien aufgehoben. 1531 wurde in S. die Reform. eingeführt. Während des 30jg. Krieges wurde S. 1631, 1636 und 1644 geplündert und die mittlerweile entstandenen Vorstädte (1472 u. a. Hühnerdorf und Kietz, wahrsch. mit urspr. slaw. Bevölkerung) zerstört. Der Aland versandete und der Elbhafen bei Kampshof verödete. Seitdem sank S. zur bescheidenen Landstadt mit Ackerbau, Viehzucht und Kornhandel herab. Auch die im 17. Jh. erfolgte Errichtung eines eigenen Landreitereibezirks und die fast dauernde Garnisonierung von Regimentern überwiegend der Kavallerie im ausgehenden 17. und 18. Jh. änderten daran wenig. An der Lateinschule lehrte Johann Joachim Winckelmann 1743—48 als Konrektor. Positiv wirkten sich dagegen der Chausseebau M. 19. Jh. und die Fertigstellung der Eisenbahn → Stendal-Wittenberge 1847 auf die wirtschaftliche Lage der Stadt aus. Infolgedessen entstanden in der zweiten H. 19. Jh. eine Maschinenfabrik, eine Konservenfabrik, Mühlen- und Sägewerke. Die Ew.-zahl betrug 1900 3530 und stieg bis 1948 auf 5100. Nach 1952 war S. vorübergehend bis 1966 Kreisstadt. (II) *Schwi*

LV 120, Bd. 2, S. 685—687. — LV 625, Bd. 4: Kr. Osterburg, S. 289—314 m. Lit. — GDaume, Bilder aus S.-s. Vergangenheit, 1925. — CSchulze, Chron. v. S., 1939. — LV 194, S. 181ff. — LV 632 (Ma.) S. 377. — LV 748, S. 645f.

Seehausen (Kr. Wanzleben). S. der Stadt an der Straße nach → Eggenstedt steht der sog. *Götterstein* (Menhir). Er ist mit der Breitseite nach SO. gerichtet und etwas schräg geneigt. Sein urspr. Platz war auf der s. Gegenhöhe, der Wolfshöhe, von wo er erst 1816 an die j.-ige Stelle versetzt wurde. Die Breitseite trägt eine stark verwitterte Ritzzeichnung einer menschlichen

Gestalt. Erkennbar sind Kopf, Schulteransatz, Gürtel mit Knotenschnur und Schwert.

W. der Stadt und n. der Landstraße nach Eggenstedt liegt über dem ehem. See auch die nach W, S und O steil abfallende Hochfläche des Burgberges mit den Resten dreier hintereinander angelegter *Wälle und Gräben*. In der noch nicht genauer untersuchten Anlage wurden Feuersteingeräte, ein Steinmesser, vorgesch. und blaugraue Scherben des 13. Jh. gefunden. Angeblich soll die Burg später im Besitz des Tempelordens gewesen sein.

Der Ort S. dürfte fränkischen Ursprungs sein und seinen Namen nach dem im W gelegenen, später ausgetrockneten See tragen. Hier führte eine der ältesten Straßen der → Börde entlang. Sie verband → Magd. mit dem W, und hatte vor allem als Verbindungsweg zwischen den Pfalzen Magd. und Werla für die dt. Kgg. des 10. und 11. Jh. größte Bedeutung. Da dieser Platz nach ma. Verhältnissen etwa eine Tagesreise von Magd. entfernt liegt, bildete S. mit Schöningen und Kissenbrück eine der Raststationen an dieser Königsstraße. Bereits Pippin, Karl der Große und sein Sohn Karl sind in Schöningen (748, 784) u. in → Magd. (806) nachweisbar. Sie werden also verm. über S. gezogen sein. Auch Otto III. hat 994 und 995 in Schöningen geurkundet, während in S. erst ein Aufenthalt Heinrichs II. von 1012 belegt werden kann. Es ist aber unter diesen Umständen so gut wie sicher, daß auch in S., wie in den beiden genannten Orten, ein Kgs.-hof vermutet werden muß. Fraglich ist nur, ob dieser an der Stelle der erwähnten älteren Burg oder doch wahrsch.-er im Bereich des Ortes S. selbst gesucht werden muß. Das Laurentius-Patrozinium der *Ortskirche* (spätgot. mehrfach umgebaut) spricht für die letztere Vermutung, zumal auch Schöningen an der Stelle des dort vermuteten Kgs.-hofes eine Lorenzkirche aufweist. Vielleicht war das an die spätere Stadt anschließende zeitweilig wüste Nordendorf mit der erhaltenen rom. *Dorfkirche St. Paul* eine Hörigensiedlung des Kgs.-hofes. 966 befand sich der »locus« S. bereits im Besitz des Domstiftes Magd., wurde damals aber von Otto I. dem Gf. Mamaco wohl als Lehen übergeben. 1110 erhielt das Stift Unser Lieben Frauen zu → Halb. von Aicho v. Dorstadt hier 30 Hufen, 1149 erwarb das Stift → Gernrode weitere 8 Hufen. Außerdem besaßen die Kll. → Hamersleben, Gandersheim, Meyendorf und das Nikolaistift in Magd. ebenso wie verschiedene Adlige hier weitere Güter.

Im hohen Ma. tritt der Ort vor allem als Sitz eines Halb.-er Archidiakonats und als Gerichtsplatz einer Gft. (»placitum provinciale«) hervor, die für die freien Grundeigentümer der n. Börde zuständig war. 1052 ging diese Gft. an die Bff. von Halb. über. Dann versahen aber die Sächs. Pfalzgff. von → Sommerschenburg verm. im Auftrag oder als Vögte der Bff. dieses Amt, das erst nach dem Aussterben der Sommerschenburger 1202 von den Bff. wieder selbst wahrgenommen wurde. Durch die damals ebenfalls in bfl. Besitz befindlichen für die Niedergerichts- und

Blutgerichtsbarkeit zuständigen Gogerichte in S., → Oschersleben und anderen Orten wurde allerdings das alte Hochgericht immer mehr ausgehöhlt. Deshalb und wohl auch aus Geldnot verkaufte Bf. Ludolf die Gft. S. 1253 an die Mgff. von Brand., wobei nur das nun mit dem dortigen Amt verbundene Gogericht → Oschersleben ausgenommen wurde. Vielleicht aufgrund älterer Ansprüche auf S. erhoben 1259 die Erzbb. von Magd. gegen diesen Verkauf Einspruch und konnten sich schließlich gegen die Ask. durchsetzen. Später erscheinen als erzbl. Lehnsträger die Köslinge, Warmstorp und schließlich seit 1381 die v. der Asseburg. Letztere, die hier einen Sedelhof mit befestigtem Turm, 11½ Hufen und 14 Höfe sowie Wald und Steinbrüche innehatten, brachten den ganzen Ort unter ihre Herrschaft, so daß er später als Mediatstadt zur Zubehör ihrer Güter → Ampfurt und Schermcke wurde.

Noch 1197 galt S. als Stadt, büßte aber dann den städtischen Charakter ein und wurde als Flecken angesehen. Der Verlust seiner bisherigen Bedeutung hängt weniger mit dem Aufhören des Gft.-gerichts zusammen als mit der Verschiebung des Verkehrs. Schon die Verlegung der Pfalz Werla nach Goslar und die andere Stellung des Kgt.-s in diesem Raum lenkten einen Teil des Verkehrs von Magd. nach SW. über Halb. ab. Das Aufblühen der Stadt Braunschw. hatte die Abwanderung des Handelsverkehrs auf die Straße über Helmstedt und → Erxleben zur Folge. 1563 waren daher in S. nur 135 Hauswirte vorhanden, was etwa 700 Ew. entsprechen dürfte. 1496 waren Schulte, Richter und 6 Schöffen für die Verwaltung von Ort und Gericht zuständig, die von den v. der Asseburg bestellt wurden. Erst E. 18. Jh. werden Bürgermeister und Ratsleute wieder erwähnt. Seit dieser Zeit galt S., das zeitweilig Garnison preuß.-er Truppen war, wieder als Stadt. Das *Rathaus* stammt aus dem A. 19. Jh. Der daneben stehende sog. *Marktturm* ist wohl mit dem ehem. Turmhof in Zusammenhang zu setzen. Außerdem ist der Rest eines *Torturms* erhalten. Neben dem Ackerbau spielten Schafzucht und der Wollhandel hier eine Rolle. Später kamen Ziegeleien, Zuckerfabrik und Maschinenfabrik hinzu, so daß S. einen bescheidenen wirtschaftlichen Aufschwung nahm. Trotz der Erbauung der Nebenbahn nach Blumenberg bzw. → Eisleben lag es aber abseits. Eine besondere Rolle spielten bereits im Ma. die Sandsteinbrüche. Sie werden als »Domkuhlen« bezeichnet, da von hier ein Teil des Baumaterials für den Magd. Dom kam, später auch für die Bauten Friedrichs des Großen in Potsdam (Sanssouci). 1965 hatte S. 3000 Ew. (I) *Bur/Schwi*

LV 120, Bd. 2, S. 687. — LV 624, Bd. 31: Kr. Wanzleben, S. 134—142. — LV 258, S. 408. — HJRieckenberg, Kgs.-Straße u. Kgs.-gut, in: AfU, Bd. 17, 1940, S. 46. — LV 632 (Ma.) S. 380f.

Seggerde (Kr. Gardelegen/Haldensleben). Der im Allertal gelegene Ort S. war 1224 mitsamt der Mühle als Lehen der v. Mei-

nersen im Besitz der v. Bärwinkel. Der gradlinige Verlauf der Wassergräben um das spätere *Schloß* läßt die bisher allerdings unbewiesene Vermutung zu, daß hier eine Burg vorhanden war, welche Sitz der 1274 erstm. erscheinenden Ministerialen v. S. gewesen sein könnte. Während des späteren Ma. war diese Fam. meist als Lehensträger des Stifts → Halb. hier ansässig. Erst E. 16. Jh. gelangten die v. Münchhausen in den Besitz des Gutes, von denen es A. 17. Jh. durch Erbschaft die westfälischen Freiherrn von Spiegel zum Desenberg erwarben. Diese dürften A. 18. Jh. das noch vorhandene dreiflügelige Schloß errichtet haben, eine zwar nicht sehr große aber recht gut proportionierte Anlage. Diese enthielt eine Gemäldegalerie und war von einem Barockpark umgeben. 1889 kam S. durch Erbgang an die v. Davier, die 1945 enteignet wurden. (I) *Schwi*

LV 194, S. 160 — LV 258, S. 349. — LV 624, Bd. 20: Kr. Gardelegen, S. 146 — LV 632 (Ma.) S. 381

Seyda (Kr. Schweinitz/Jessen). Die im 12. Jh. abseits bedeutenderer Straßen entstandene dörfliche Siedlung besaß eine um 1235 genannte Burg der Schenken v. Landsberg und behielt ihren dörflichen Charakter bis in die Gegenwart, obwohl sie 1506 als »Städtchen« bezeichnet wurde und auch in der Gegenwart zu den Städten zählt. Die Gerichtsbarkeit blieb stets in den Händen der Grundherrschaft. Das Schloß war im späten Ma. Mittelpunkt einer größeren adligen Herrschaft, die 1501 vom Landesherrn gekauft und in ein kfl. Amt umgewandelt wurde. Es wurde 1576 abgetragen und an seiner Stelle das *Amtshaus* errichtet. 1506 zählte das Städtchen 42 Ansässige (= etwa 200 Ew.), die sich von Landwirtschaft, Flachsbau und Leineweberei ernährten und einen Wollmarkt unterhielten. Mit der *Kirche zum Hl. Kreuz* gehörte S. unter das Bt. Brand. 1527 wurde hier eine evg. Superintendentur eingerichtet, die bis ins 19. Jh. bestand. Von 844 Ew. im Jahre 1815 stieg die Bevölkerung auf 1650 im Jahre 1939. Der Waldreichtum der Umgebung wird seit 1880 durch ein Sägewerk ausgenützt. 1879 erhielt S. ein Amtsgericht.

8 km ö. der Stadt ließ Kf. August von Sachs. 1576—1580 das Jagdschloß Glücksburg mit einem Fasanen- und Tiergarten erbauen, das am A. 19. Jh. verfallen war. 1677 wurde hier durch den Alchimisten Johann Kunkel v. Löwenstern eine Glasfabrik eingerichtet, die Tafel- und Hohlglas lieferte, aber 1751 wieder einging. (V) *Bla*

LV 120, Bd. 2, S. 688 f. — WWenzel, D. Ortsnamen d. Schweinitzer Landes, 1964. — LV 624, Bd. 15: Kr. Schweinitz, S. 64 f.

Siptenfelde (Kr. Ballenstedt/Quedlinburg). Als einer der ältesten Namen im anh. → Harz erscheint S. schon 936 in einer Urk. Ottos I., mit der er dem Stift → Quedlinburg den Jagdzehnten von S. und → Bodfeld schenkt. Im Jagdhof S. hat Otto I. sich wiederholt aufgehalten und geurkundet, zum letzten Mal 966. Das

in der Nähe liegende Dorf schenkte er 961 in → Quedlinburg seiner Mutter Mathilde. Dieses alte Dorf S. ist zwischen 1526 und 1608 untergegangen. Das neue Dorf S. wurde w. davon 1663 von Ft. Friedrich v. Anh.-Harzgerode gegründet. Seine 1682/85 errichtete *Kirche*, ein schlichter Fachwerkbau auf ovalem Grundriß, ist eine der originellsten Kirchen des → Harzes. An einem Münchehöfe genannten Ort beim Forsthaus Uhlenstein, etwa 2 km n. des jetzigen Dorfes S. hat Fr. Maurer 1888 eine Anlage ausgegraben. Diese war trapezförmig mit einer Seitenlänge von 60 und 90 m, in deren Mitte ein fünfjochiges Hauptgebäude lag, das von einer Kapelle mit Drei-Achtel-Chorschluß und von als Wirtschaftsgebäuden gedeuteten Nebengebäuden umgeben war. Die Anlage ähnelt den Pfalzen des Harzgebietes. Da das Kl. Marienthal bei Helmstedt hier einen 1213 erwähnten, 1379 an die anh. Ftt. verkauften Kl.-hof Eskenrode besaß und da aus den Grabungen keine Keramik vor dem 13. Jh. gesichert ist, hat die Anlage allerdings nicht mit letzter Sicherheit gedeutet werden können. Mit dem Ausgräber F. Maurer sieht Paul Grimm in ihr den kgl. Jagdhof S., der wahrsch. erst nach Aufgabe seiner urspr. Funktion zu einem Kl.-hof mit Kapelle geworden ist.

(III) *Lei*

JKutz, Aus d. Gesch. v. S., in: Askania, 1926, Nr. 23—24. — LV 258, S. 131 bis 274. — FMaurer, Ausgrabungen am Mönchehof b. S., in: LV 41, Bd. 25, 1892, S. 244—247. — LV 240, S. 345

Sittichenbach OT. v. → Osterhausen (Kr. Querfurt). Bei dem schon im Hersfelder Zehntverzeichnis von etwa 890 genannten Dorfe »Sidichenbechiu«, das 932 tauschweise in kgl. Besitz überging, gründeten 12 Walkenrieder Mönche, herbeigerufen durch den Edeln Esico v. → Bornstedt, 1141 das der Jungfrau Maria geweihte Zisterzienserkloster Sichem (bibl. Ableitung aus S.), das dank seiner reichen Ausstattung, insbesondere durch die Gff. von → Beichlingen, eine mehr oder weniger ersprießliche Tätigkeit auf dem Gebiete der geistlichen Mission (Tochtergründungen: 1180 Lehnin, 1192 Buch bei Leisnig, 1236 Grünhain in Sachs., 1247 Kl. Paradies bei Meseritz, vor 1257 Mariensee-Chorin und Peterstal bei → Mehringen, 1208 Dünamünde bei Riga) und der Landeskultur (Rohne-Aue, Helme-Ried, »Wüste« bei Gatterstedt, Anlage von mindestens 5 Grangien) entfaltete. Das Kl. bestand aus einem von einer Mauer nebst 4 Kapellen umschlossenen beträchtlichen Areal mit rom. Säulenbasilika, von der kaum eine Spur verblieb, Konvents- u. zahlreichen Wirtschaftsgebäuden. Die berühmtesten Kleriker waren der Abt Volcuin (Miracula s. Volcuini) und Konrad v. Krosigk, vormals Bf. v. → Halb., Kreuzzugsprediger und Diplomat, der als Mönch von 1209—1226 in S. lebte. Unter Abt Hermann I. (1239—1255) genoß die S.-er Kl.-schule weithin Ansehen. Im 14. Jh. war das Kl. mehrfach hart betroffenes Objekt im Streit um die Schutzherrschaft, zumal in den → Halb.-er Bischofsfehden 1334 ff. u. 1362. Sie verblieb jedoch

seit 1379 (seit 1468 als erzbl. magd. Lehen) bei den Gff. v. → Mansfeld, die sich 1362 arge Gewalttätigkeiten gegen das Kl. erlaubt hatten. Seit M. 15. Jh. trat ein rascher Verfall des Kl. ein, beschleunigt durch die Plünderung im Bauernkrieg 1525. 1540 wurde es von Hz. Heinrich v. Sachs. säkularisiert und 1542 Gf. Albrecht IV. v. Mansfeld mit ihm belehnt. 1547 fiel Ernst v. Hakke, mit Gf. Albrecht in eine Fehde verstrickt, in S. ein und ruinierte es vollends. Das kursächs. Amt S., nur A. 17. Jh. zeitweilig Privatbesitz des Ludwig v. Wurm, wurde 1815 preuß. Domäne (j. LPG). (III) *Ne*

LV 139, Bd. 11, S. 167 f. — LV 624, Bd. 27: Kr. Querfurt, S. 271—274. — Thür. u. d. Harz, Bd. 3, 1837 ff., S. 215—224. — HRosenburg, D. Gesch. d. Cistercienserkl. S., in: LV 50, Bd. 7, 1893, S. 53—70. — PUlrich, Über Gesch. u. Bedeutung d. Cistercienserkl.-s S., in: Querfurter Jb., 1923, S. 41 f. — WBaumann, D. Halb, Bf. Konrad v. Krosigk u. d. Kl. S., in: ebd., 1932, S. 51 f. — LV 632 (Ha.) S. 345. — LV 549, S. 301. — LV 527 II, S. 282 f.

Sitzenroda (Kr. Torgau). 1198 wurde die 13 km s. → Torgau gelegene *Kirche St. Marien* in S. als Grundlage des bald danach entstandenen Benediktiner-Nonnenkl.-s Marienpforte von einem Meißner Domherrn mit verhältnismäßig reicher Dotierung gestiftet. 1225 werden erstmals Propst und Priorin (an deren Stelle später eine Äbtissin tritt) genannt. Der Konvent setzte sich vorwiegend aus Töchtern des niederen Adels zusammen. Unter dem Einfluß der benachbarten → Mühlberger Zisterze und infolge der Vereinigung mit dem bei Meißen gelegenen Zisterzienserinnenkl. Dörschnitz galt S. vorübergehend als Zisterze. Vom 14. Jh. an lebte man wieder nach der Gewohnheit des Hl. Benedikt. In dieser Zeit setzt die Blüte des Kl. ein, das nunmehr durch Stiftungen zusehends an Vermögen und weitgestreutem Grundbesitz wuchs. Den Kern des Kl.-gutes bildeten acht umliegende Dörfer; aber auch darüber hinaus war S. der Mittelpunkt des wirtschaftlichen und religiösen Lebens einer kargen Landschaft. Die Nonnen waren z. T. in der Krankenfürsorge tätig, gehörte doch u. a. das Hospital St. Jürgen in → Eilenburg zu S. Bis dicht vor der Reform. befand sich das Kl. in recht geordneten Verhältnissen. Im Laufe der 20er Jahre des 16. Jhs. löste es sich allmählich auf, trotz strenger Ermahnungen Hz. Georgs v. Sachs. 1530 erlosch das Kl.-leben. 1545 wurde das Amt → Torgau mit der Verwaltung der Kl.-güter beauftragt.

Die Kl.-kirche wurde zur Dorfkirche in S. (1571 in spätgot. Stil umgebaut, *Schnitzaltar* von etwa 1500). An der Stelle der verfallenden Kl.-gebäude wurde unter Kf. August 1570 ein Jagdschloß erbaut. (V) *Wo*

GSpecht, D. Kl. S. u. seine Kl.-dörfer, Diss. Leipzig 1913. — LV 527, Bd. 2, S. 282 f.

Sohlen (Kr. Wanzleben). S. wird bereits 964 urkl. genannt (»Scolene«), als Markgraf Gero dem Kl. → Gernrode seine Besitzungen

und Rechte bestätigt. Heinrich IV. überläßt 1063 dem Dom zu → Magd. das Erbe des Domherrn Christian in S. Der Name des an der Sülze gelegenen Dorfes hängt offenbar mit den Salzquellen zusammen, die hier zahlreich zu Tage traten. So gab es im Ma. in → Sülldorf, in S. und in dem benachbarten Beyendorf zahlreiche Salinen. 1443 verlieh der Erzb. von Magd. »1 pannen und 1 Kot«. Ein großer Platz im Dorf hieß »Kotplatz«. Noch am 25. 1. 1670 wurde die Solquelle verliehen. 1726 wurden die Salzbrunnen in Beyendorf und S. zugedeckt und die Kote in das nahe → Schönebeck verlegt. (II) *Bur*

LV 624, Bd. 31: Kr. Wanzleben, S. 143. — LV 458. — WSchulze, D. ehem. Gradierwerke v. S. bei Magd., in: LV 49, 1925, Nr. 51

Sollnitz (Kr. Dessau-Köthen/Gräfenhainichen). 1050 schenkte Heinrich III. den bereits 997 genannten Burgward »Suzelzi« an das Domstift Goslar. Die Schenkung wurde von Heinrich IV. 1069 wiederholt. Im 12. Jh. war das Kl. → Nienburg hier mit Besitz vertreten. 1239 befand sich die Burg im Besitz der Herren von Ileburg. E. des Ma. gab es mehrere adlige Güter, deren eines einer Familie von Lambsdorf gehörte. 1708 und 1740 kaufte Ft. Leopold von Anh.-Dessau die Güter auf und machte daraus eine ftl. Domäne. (IV) *Schwi*

LV 628, Bd. 2, 1: Kr. Dessau-Köthen, S. 345. — LV 258, S. 223

Sommerschenburg (Kr. Haldensleben/Oschersleben). Die *Burg S.* (Betonung auf 1. Silbe!) scheint trotz ihrer Lage auf steilem Bergvorsprung nicht auf eine vorgesch. Anlage zurückzugehen. Zu ihr gehörte urspr. das große Dorf Sommersdorf, das bereits im 10./11. Jh. als Besitz des Kl.Werden/Helmstedt genannt wird. Das heutige Dorf S. unmittelbar bei der Burg entstand erst seit dem 17. Jh. aus den Häusern der Gutsarbeiter. Ein bedeutendes Gff.-geschlecht, das die sächs. Pfalzgff.-würde erbte, nannte sich erstm. um 1088 nach der »Summersenburg«. Dann gelangte die Burg 1170 zunächst unter die Herrschaft Heinrichs des Löwen und seiner Erben. 1214 war sie deshalb Stützpunkt Ottos IV. Erst 1219 konnten die Erzbb. von → Magd. ihre durch Kauf von den Allodialerben der 1170 ausgestorbenen Gff. von S. erworbenen Besitzansprüche nach schweren Kämpfen, bei denen die Burg zerstört wurde, durchsetzen. Als ihre Lehensleute hatten dann vor allem die v. Warberg und andere Adlige S. in ihrem Besitz. Seit 1443 wurde diese meist durch Vögte und Amtsleute als wichtiges erzbl. Amt verwaltet, war aber auch oft verpfändet. 1626 wurde das Amt von Hz. Christian von Braunschw. und später von Wallenstein besetzt. Nach 1806 überließ Napoleon die Domäne seinem General Savary als Dotation. In dessen Rechte wurde nach 1814 der Generalfeldmarschall Neidhardt von Gneisenau wegen seiner Verdienste in den Befreiungskriegen vom preuß. Kg. eingesetzt. Hier fand er auch 1841 in einer von der

preuß. Armee gestifteten Gruft mit Standbild von Rauch seine letzte Ruhe († 1831 in Posen, zunächst dort, dann in Wormsdorf beigesetzt, 1945 nach Schätzen durchsucht). Das *Schloß*, das 1896/97 bis auf den alten *Turm* erneuert wurde, blieb bis 1945 im Besitz der Familie G. 1848 wurde das Schloß bei einem Aufstand geplündert. Ähnliche Vorgänge wiederholten sich im Jahre 1924, als Bergarbeiter aus Völpke und anderen Orten sich hier zu schweren Ausschreitungen hinreißen ließen. (I) *Schwi*

LV 436, Bd. 1, S. 550—568. — LV 626, Bd. 1: Kr. Haldensleben, S. 525 bis 531. — AGastmann, D. Gesch. d. Dorfes Sommersdorf, Diss. Halle 1937. — LV 241. — LV 239, Bd. 1, S. 69 f.. Abb. 156—158. — HDStarke, D. Pfalzgff. v. S., in: LV 23, Bd. 4, 1955, S. 1—71. — RAmmann, Chron. v. Sommersdorf u. S., 1955 (Masch.). — LV 424. — LV 425. — LV 632 (Ma.) S. 382 f.

Spielberg OT. v. Grockstädt (Kr. Querfurt). Die alte Burg wird schon im 9. Jh. als »Spiliberc« genannt. Von ihr sind auf einem nach W vorspringenden Bergsporn dicht ö. des Dorfes ein *Abschnittswall* und ein davorliegender *Graben* erhalten.

(III) *S-T*

LV 258, S. 278

Spören (Kr. Bitterfeld). An ein älteres Platzdorf, dessen Name jedoch aus dem Slawischen nicht erklärt werden kann, wurde im 10./11. Jh. ein gewaltiger noch erhaltener *Burghügel* nebst Wirtschaftshof u. *Kirche* (Grundform rom.) angebaut, das Dorf selbst mit einem *Wall* umgeben (Reste vorhanden). Nach dem Ort nannte sich ein edelfreies Geschlecht, das 1140 erstmals urkl. mit »Bertholdus de Spurne nobilis« auftritt und dem die Bggff. von → Giebichenstein entstammen. Diese machten 1209 an Kl. → Nienburg (nach anderer, aber zu bezweifelnder Lesart Hochstift → Naumb.) jene großartige Schenkung des »patrimonium suum castrum in Zpurne« nebst 170 Hufen in Sp. u. Nachbarorten, die Reichtum u. Bedeutung des Geschlechts kennzeichnen. Noch 1271 erscheint ein »Henricus de Zpurne« als Zeuge für Mgf. Dietrich von → Landsberg unter den »nobiles viri«. Nach dem Ort nannte sich ferner seit 1172 ein Ministerialengeschlecht auf dem einen der zwei nachweisbaren Burglehnhöfe, das verm. nach 1370 mit Bernhard v. Sporne, »civis de → Staßfurt« (aber nicht adliger Pfänner) ausgestorben ist. 1173 versuchte Wulrad v. Gnetsch mit einer Schar von Kriegern den Ort zu plündern. Aber Gf. Friedrich von → Brehna u. Graf Konrad, Sohn des Mgf. Dietrich, schlugen die Räuber in die Flucht.

Burggut und Burglehnhöfe blieben als Rittergüter bis in die neuere Zeit bestehen. Ersteres war 1612 schriftsässig und im Besitz des Christoph v. Berlepsch, dann der v. Belzig, Degener, und anderer. Das v. Ingersleben-'sche amtsässige Mannlehn-Rittergut kam um 1825 in bürgerliche Hände. (IV) *Ne*

GAvMülverstedt, D. Burggff. v. Giebichenstein u. d. Verschenkung ihres Schlosses S., in: LV 47, Bd. 7, 1872, S. 231—253. — LV 258, S. 211

Stapelburg (Kr. Wernigerode). Die erst 1306 nachweisbare *Burg* S. soll um diese Zeit von den Gff. von → Wernigerode auf dem isolierten Berg über dem später wüst gewordenen Dorf Windelberode als Zollstätte und zum Schutz der Straße von → Halb. → Wernigerode—Goslar errichtet worden sein. Die annähernd runde Anlage von 50 m Durchmesser war von zwei Gräben umgeben. E. 14. Jh. setzt dauernder Wechsel im Besitz der meist verpfändeten Burg ein. 1394 erwarb das Bt. Halb., allerdings unter der Oberlehnshoheit von Brand., die Burg, gab sie dann aber auch wieder als Pfand oder Lehen an die Wernigeröder und ihre Erben, die Gff. v. → Stolberg-Wernigerode, und andere Adlige aus. Zu Beginn des 16. Jh. galt die Burg als wüst, so daß die damals wieder in ihren Besitz gelangten Stolberger dem Halb.-er Lehnsherrn versprechen mußten, sie so wieder aufzubauen, daß ein Amtmann darin wohnen könne. Damals dürfte die rechteckige Anlage innerhalb der Wälle entstanden sein, deren Reste jetzt noch vorhanden sind. 1559 wurde der erhebliche Schuld-Forderungen an die Stolberger vorbringende Heinrich v. Bila vom Lehnsherrn in den Besitz von S. eingewiesen, und setzte sich auch gegen die Stolberger durch. Wegen Eingehens der zur Burg gehörigen Ortschaft begannen die v. Bila w. unterhalb der Burg Bauern anzusiedeln, woraus das j.-ige Dorf S. entstand. 1596 ging S. an Statz von Münchhausen über, ihm folgte 1625 das Halb.-er Domkapitel, die v. der Asseburg und die v. Stedern. Schließlich erwarben die Gff. v. Stolberg-Wernigerode 1721 die Burg zurück, legten ein neues Gutsvorwerk an und erfreuten sich, nachdem 1727 auch Brand.-Preuß. auf seine Hoheitsrechte verzichtet hatte, bis etwa 1929 ihres Besitzes. Inzwischen war auch die erneuerte Burg wieder soweit zerfallen, daß M. 18. Jh. nur noch zwei Zimmer bewohnbar waren (j. Ruine).

(III) *Schwi*

WGrosse, Gesch. d. Stadt u. Gft. Wernigerode usw., 1929, S. 133. — LV 258, S. 416. — LV 240, S. 378 f. — LV 624, Bd. 32: Kr. Wernigerode, S. 124 ff. — EJakobs, S. u. Windelberode, in: LV 41, Bd. 12, 1879, S. 95 ff. — LV 239, Bd. 1, S. 70, Abb. 159—162. — LV 632 (Ma.) S. 385

Staßfurt (Kr. Calbe/Staßfurt). S. liegt an einem Bodeübergang, in dessen Nachbarschaft Salzquellen hervortraten. Hier hielt nach weit verbreiteter Ansicht Karl der Große 805 eine Volksversammlung der Ostsachs. ab. Die frühe Bedeutung des Ortes dürfte sehr wahrsch. bereits auf den Salzquellen beruht haben. Die damalige Siedlung kann allerdings nicht mit der j.-igen Stadt, sondern nur mit dem n. des Flusses gelegenen bis 1868 selbständigen Dorf Altstaßfurt identisch sein. Dieses besaß eine *Petrikirche*, bei der die jüngere Burg (1890 abgebrochen) später eingepfarrt blieb, während die ebenfalls jüngere Stadt s. des Flusses

eine eigene Pfarrkirche erhielt. Bei St. Petri wird ein fränkischer Kgs.-hof vermutet. Die früheste Erwähnung der Salzvorkommen liegt von 970 vor. In diesem Jahr schenkten nämlich Erzb. Gero von Köln und sein Bruder, Mgf. Thietmar, dem bald darauf nach → Nienburg/Saale verlegten neugegründeten Kl. Thankmarsfelde im Harz Salzquellen in Ostersalzhusen, einem Ortsteil von S. Wie spätere päpstliche Bestätigungsurkk. erkennen lassen, muß mit der Schenkung auch das Marktrecht verbunden gewesen sein. Auf Wunsch des Abtes wurde dieser Markt schon 1035 von Altstaßfurt nach Nienburg verlegt, was allerdings nicht das Ende allen Handelsverkehrs an der alten Stelle bedeutet zu haben braucht. Die Petrikirche befand sich damals ebenfalls im Besitz von Nienburg. Daher muß es sich um eine andere Kirche handeln, die 1145 von den Gff. von → Plötzkau dem Kl. → Hecklingen geschenkt wurde. Man setzt sie deshalb mit der s. des Flusses gelegenen späteren *Stadtpfarrkirche St. Johannes* gleich, zumal sich dieser Bereich im Besitz der Plötzkauer und später ihrer Erben, der Ask., befand. Es wird angenommen, daß die Entdeckung von Salzquellen auf dem S.-ufer der Bode den Anlaß für die um diese Zeit beginnende Entstehung der späteren Stadt S. gegeben habe. Zwischen 1170 und 1180 erhielten offenbar auch in diesem Bereich die Kll. → Hadmersleben und → Kölbigk von den Ask. Salzkote geschenkt. 1217 soll Ks. Friedrich II. in seinem Kampf gegen Otto IV. S. zerstört haben, weil es dem damals auf seiten seines Gegners stehenden Hz. Albrecht von Sach.- → Wittenberg gehörte. Da die werdende Stadt verm. noch unbefestigt war, möchte man diese Zerstörung auf die freilich erst spätere erwähnte Burg beziehen. 1253 kommt die Johanneskirche unter diesem Namen erstm. in den Quellen vor. Sie hat allerdings nach der gleichen Urk. ihren Platz noch in einer »villa« S., die aber doch wohl schon städtischen Charakter besessen haben dürfte. Darauf weisen der 1253 erscheinende Vogt u. a. hin, der seinen Sitz in der Burg gehabt haben dürfte. 1265 werden die Ew. von S. bereits als »cives« bezeichnet. Und 1276 erhält S. die Bezeichnung »oppidum«. Wegen ihrer Schulden an den Magd.-er Erzb. traten im gleichen Jahre die Wittenberger Ask. Stadt und Burg S. an das Erzstift ab. Wenn auch oft verpfändet, blieben beide seither in dessen Besitz. 1278 belagerte Mgf. Otto von Brand. die nunmehr erstm. urkl. genannte Burg, wobei er von einem schwer zu entfernenden Pfeil getroffen wurde und daher den Beinamen Otto mit dem Pfeil erhielt.

Die Bedeutung der Stadt S. beruhte hauptsächlich auf ihrer Salzgewinnung. Als großer Nachteil für S. erwies sich neben dem nicht übermäßig hohen Salzgehalt der Sole vor allem der fast gänzliche Mangel an Holz in der Umgebung der Stadt. Dieses mußte meist auf dem Wasserwege nach → Calbe oder Nienburg gebracht werden. Die Salzkoten wurden von einer adligen Pfännerschaft betrieben. Diese beherrschte auch den Stadtrat, denn er soll sich 1366 aus einem adligen Bürgermeister und drei

adligen Ratsherren zusammengesetzt haben. Die Stadt besaß einen unregelmäßigen Grundriß. Sie war ummauert und hatte zwei Tore. In der NW.-ecke der Mauer an der Bode lag die landesherrliche Burg, die später Sitz eines Amtes war. 1469 wurde die Stadtpfarrkirche St. Johannes neu errichtet. 1540 setzte sich die Reform. durch. Im 30jg. Kriege litt S. vor allem durch die Einquartierung u. Kontributionen der häufig wechselnden Besatzungen. Die Salzgewinnung war in diesen und späteren Zeiten manchen Behinderungen, z. B. durch Mangel an Holz, ausgesetzt. Auch der Absatz, der vor allem nach Sachs. und der Oberlausitz ging, schwankte durch Produktionsschwierigkeiten und staatliche Maßnahmen Kursachs.-s. Als nun der preuß. Staat das Salzregal beanspruchte und zunächst mit wechselnden Erfolgen zur Eigenproduktion in → Halle und → Schönebeck überging, war die Pfännerschaft einer solchen Konkurrenz nicht mehr gewachsen, zumal man sie verschiedentlich noch mit Sondersteuern auf das Salz zu belasten suchte. Schließlich verkaufte sie daher ihre Rechte 1796/97 an den Staat. Da Kursachs. sich jetzt über → Dürrenberg und andere neu angelegte Salinen selbst zu versorgen trachtete, ging der Betrieb in S. bald endgültig ein. 1843 erbohrte man jedoch Steinsalzlager und begann 1851 mit dem Abteufen zweier Salzschächte, wobei man auf riesige Mengen von Kalisalz stieß. Diese wurden als lästiger Abraum angesehen, bis der an der dortigen Zuckerfabrik tätige Apotheker Adolf Frank die Bedeutung dieser Salze als Düngemittel erkannte. So kam seit 1875 die Kaliindustrie und die damit verbundene Hilfsindustrie zu einem ungeahnten Aufschwung. Dtl. verlor allerdings seine Monopolstellung für die Welt 1919 durch die Abtretung der elsässischen Vorkommen an Frankreich. Schon vorher hatten die ungünstigen Wasserverhältnisse zum Ersaufen vieler Schächte und zu schweren Bergschäden in der Stadt geführt. Doch blieben mehrere Schächte in Betrieb, ebenso die chemischen Werke, zu denen die Maschinenindustrie kam. Später siedelten sich Werke der Radioherstellung hier an. 1949 hatte S. rund 30 000 Ew. 1946 wurde der mit S. eng verwachsene ehemals anh. Ort Leopoldshall mit der Stadt vereinigt. Dieser war 1855 im Anschluß an eine private Saline und an zwei vom anh. Staat 1862 in Betrieb genommene staatliche Salzschächte entstanden. Er hatte 1939 über 7500 Ew. Seine Schächte und chemischen Werke warfen 1896 die Hälfte der anh. Staatseinnahmen ab. Wegen mehrerer Wassereinbrüche mußten die Kalischächte allerdings seit 1900 weiter weg verlegt werden. Ein Flugzeugwerk bildete dafür später einen gewissen Ersatz. Seit 1952 ist S. Kreissitz und hatte 1972 25 800 Einwohner. (IV) *Schwi*

LV 120, Bd. 2, S. 691 f., 582—583. — FWinter, D. Entstehung d. Stadt S., in: LV 47, Bd. 10, 1875, S. 57—74. — KMüller, D. Entstehung d. Stadt S., in: LV 47, Bd. 68/69, 1933/34, S. 155—159. — FWGeiß, FWeise, Chron. d. Stadt S., 1898. — Rieger, EBaumecker, Chron. d. Städte S. u. Leopoldshall, 1927. — KSeipel, S., Leopoldshall, Hecklingen, 1930. — S., die 1000-

jg. Stadt, 1934. — LV 258, S. 367. — LV 239, Bd. 1, S. 71, Abb. 163—164. — JWestphal, Gesch. d. Kgl. Salzwerke in S., 1901. — PKirsche, 50 Jahre Kaliindustrie, in: D. chem. Industrie, Bd. 34, 1911. — LBaumecker, Leopoldshall, s. Entstehung, Entwicklung u. Bedeutung, 1902. — WFSachse, Gesch. d. Gemeinde Leopoldshall, 1938. — AKirchner, D. anh. Salzwerk Leopoldshall u. s. Einfluß auf d. anh. Haushalt, Diss. Würzburg (Masch.) 1922. — Trippo, D. volkswirtsch. Bedeutung d. pfännerschaftl. Saline zu S., Diss. Leipzig (Masch.) 1923

Stecklenberg (Kr. Quedlinburg). Die von → Quedlinburg zu den kgl. Forsten im → Harz mit ihren Jagdhöfen sowie zu den s. des Gebirges gelegenen Kgs.-pfalzen führende Straße tritt hier in zwei Zügen in die Berge ein. Auf einer Höhe zwischen beiden Wegen liegen zwei vielleicht an die Stelle älterer vorgesch. Anlagen getretene *Burgruinen,* die nahe beim Ort befindliche *Stecklenburg* und weiter höher die *Lauenburg.* Dem aus Fundstücken sich ergebenden Alter, der Größe und der Lage nach, ist die aus einer Haupt- und einer Nebenbefestigung bestehende zweite Burg die bedeutendste. Sie gilt heute wohl mit Recht als eine der von Heinrich IV. angelegten Reichsburgen, obwohl schriftliche Nachrichten darüber nicht vorliegen. Wahrsch. steht sie wohl von A. an in engem Zusammenhang mit dem Reichsstift Quedlinburg. So wird sie an die seit 1133 die Vogtei über das Stift innehabenden Gff. von → Sommerschenburg gekommen sein, die sie aber nach einem Kampf 1164 an Heinrich den Löwen abtreten mußten. Von diesem kam sie 1180 an Ks. Friedrich I. Barbarossa, wurde dann jedoch den Welfen zurückgegeben. So wird sie im Testament Ks. Ottos IV. der Lüneburger Linie dieser Fam. zugeteilt. Nachdem 1267 die Mgff. von Brand. mit der Vogtei über Quedlinburg auch die Lauenburg übernommen hatten, wurde diese 1273 an die Gff. von → Regenstein verkauft und spielte nun in den kriegerischen Auseinandersetzungen dieser Fam. mit den Halb.-er Bff. im 14. Jh. eine wichtige Rolle. Schon 1351 erwarb → Halb. die Lehnshoheit über die Burg, die 1479 an das Stift Quedlinburg überging. Belehnungen der Hzz. von Sachs. 1479 und der Kgg. von Preuß. 1740 sind wiederum im Zusammenhang mit der Schutzherrschaft über Quedlinburg zu verstehen. Die Burg selbst war wohl schon seit langem unbewohnt und verfiel dem Abbruch, dem erst 1864 die Stadt Quedlinburg durch vorübergehenden Erwerb des Geländes Einhalt gebot. — Die näher beim Ort, dafür auch niedriger gelegene eigentliche Stecklenburg stand zunächst unter Quedlinburger, dann unter Thür.-er bzw. Halb.-er Lehnshoheit. Sie liegt in einer älteren vorgesch. Befestigung, die vielleicht schon aus der Steinzeit stammen könnte und auch in der Bronze- und Eisenzeit benutzt wurde. Ein bereits 1129 erwähnter Gero von S. könnte hier seinen Wohnsitz gehabt haben. Die 1281, 1311 sowie 1333 in Urk. erwähnte Anlage war 1311 bis 1605 als halb.-er Lehen im Besitz der v. Hoym. Sie ist 1364 zerstört worden, wurde aber bald wieder erbaut, so daß sie noch im 30jg. Krieg als Befestigung eine Rolle spielen konnte und erst

im 18. Jh. unbewohnbar wurde. Seit 1686 war die Pfandschaft vom Kf. von Brand. als Landesherrn zurückerworben worden, der im Ort S. ein landesherrliches Amt einrichtete und 1713 die letzten Rechte der v. Hoym erwarb. (III) *Schwi*

HGoern, HWäscher, WGrosse, D. Lauenburg i. O.-harz, 1940. — GRichter, S., 1936. — LV 239, Bd. 1, S. 116, Abb. 360—366; S. 130 ff., Abb. 415—419. — LV 240, S. 233 ff., 383 ff. — HWäscher, D. Baugesch. d. Burgen Quedlinburg, S. u. Lauenburg, Museumsbücherei 1—7, 1957—1961. — LV 632 (Ha.) S. 442 f. m. Plan.

Steigra (Kr. Querfurt). N. des Dorfes liegt ein wohl jungsteinzeitlicher *Grabhügel* neben einer in das Gras eingestochenen *Trojaburg* (»Schwedenring«) fraglicher Entstehungszeit. (IV) *S-T*

LV 258, S. 431

Steinfeld (Kr. Stendal). Das *Großsteingrab* (L. 10 m, Br. 3 m) mit Steinumhegung (Br. 8—9 m., L. 47,3 m) aus dem mittleren Neolithikum gehört zu den größten Hünenbetten Dtls. (II) *S-T*

OEngel, Bilder a. d. Vorzeit an d. mittl. Elbe, 1930, S. 92. — UFischer, D. Gräber d. Steinzeit im Saalegebiet, 1956, S. 269

Stendal (Kr. Stendal). S., der zentral gelegene, wichtigste Ort der → Altm., verdankt seine Entstehung dem Mgf. Albrecht dem Bären. Das Marktgründungsprivileg von etwa 1160, dessen Echtheit zu Unrecht bezweifelt wird, ist eine der interessantesten Urk. für die A.-e des mittel- und ostdt. Städtewesens. Neben dem Dorf S., dessen Lage im Stadtgrundriß noch deutlich zu erkennen ist (»Altes Dorf«), wurde auf einer von zwei Armen der Uchte gebildeten Insel eine Marktsiedlung angelegt. Diese nahm das Gebiet um Markt, Marienkirche und Breite Straße ein und deckte sich wahrsch. mit der späteren Parochie der Stadtpfarrkirche St. Marien. Weiter s. lagen ein mgfl. Hof und eine in ihrem Charakter nicht näher erkennbare Siedlung »Schadewachten«. An die Stelle des mgfl. Besitztums trat 1188 das Kollegiatsstift (»Domstift«) St. Nikolai. Die verschiedenen Siedlungskomplexe wurden am E. 13. Jh. durch die Anlage eines großen *Mauerrings* zu einer Einheit zusammengefügt. Ein älterer, 1288 bezeugter Mauerring hatte den Bezirk um die Petrikirche noch nicht eingeschlossen.

Die Gründung eines Marktortes gerade an dieser Stelle ist wahrsch. darauf zurückzuführen, daß S. Allodialbesitz Albrechts des Bären war, während er über die älteren und ebenfalls günstig gelegenen Orte → Tangermünde, → Gardelegen → Arneburg und → Salzwedel nur in seiner Eigenschaft als Mgf. der Nordmark verfügte. S. lag zwar nicht an der wichtigsten Straße durch die Altm., die von → Magd. über Gardelegen nach Salzwedel und weiter nach Lübeck oder Hamburg führte, aber insgesamt war seine verkehrsmäßige Lage auch nicht ungünstig. Eine von S. her kommende Straße überschritt hier die Uchteniederung und führ-

te weiter nach → Osterburg → Seehausen — Wittenberge, während eine von Gardelegen nach Tangermünde führende Straße S. ebenfalls tangierte.
Die mit umfangreichen Markt- und Zollprivilegien ausgestattete Siedlung blühte rasch auf. Bereits E. 12. Jh. beherbergte sie eine mgfl. Münzstätte (»Stendaler-Brakteaten« des Markgrafen Otto II. 1184—1205). Ein Kaufhaus wird 1188 erstm. erwähnt. 1231 erhielten die in der »Gewandschneidergilde« zusammengeschlossenen Kaufleute ein mgfl. Privileg. Zahlreiche Zunftprivilegien aus dem 13. und frühen 14. Jh. bezeugen den Umfang der handwerklichen Produktion. Der Fernhandel ging vor allem nach N., nach Hamburg, Lübeck und Wismar, aber auch weiter nach Flandern und England. S. war Mitglied der Hanse und spielte dort im 15. Jh. als wichtigste Handelsstadt der Mark Brand. eine bedeutende Rolle. Im S. werden Erfurt, Nürnberg und Augsburg als Handelspartner von S. erwähnt.
Die städtische Gerichtsbarkeit (»praefectura«) war bei der Gründung der Stadt einem mgfl. Schultheiß übertragen worden. Neben ihn trat wohl früh ein Schöffenkollegium, aus dem der Rat hervorging. Die Ratsverfassung wird erstm. 1215 erwähnt, als die Stadt von der Gerichtsbarkeit des Bgff.-gerichts (wahrsch. → Arneburg) befreit wurde. Die Trennung von Rats- und Schöffenkollegium vollzog sich im 13. Jh. Der Stadt war 1160 Magd.-er Recht verliehen worden. Magd. bildete daher, wie auch einige erhaltene Schöffensprüche zeigen, den Oberhof für S. Das in S. in einigen Punkten modifizierte Magd.-er Recht wurde als »Stendaler Recht« auf einige andere Städte übertragen (→ Osterburg, Wittstock, Kyritz, Wusterhausen, Neuruppin und Friedland in Mecklenburg), so daß S. zum Oberhof für diesen kleinen Stadtrechtskreis wurde.
Die Herrschaft in der Stadt lag zunächst ausschließlich in den Händen der patrizischen Geschlechter, die Rat und Schöffenkollegium besetzten. Sie kontrollierten die Gilden der Handwerker und erwarben von den Mgff. weitgehende Rechte. Ihre auf dem Fernhandel beruhende wirtschaftliche Macht wurde dadurch weiter verstärkt und gesichert, daß sie in der Umgebung bedeutenden ländlichen Grundbesitz als mgfl. Lehen in ihre Hand

Stadtplan von Stendal (Ende des Mittelalters)

1 Dom (Stiftskirche St. Nikolai)
2 Marienkirche
3 Jakobikirche
4 Petrikirche
5 Annenkapelle
6 Rathaus
7 Hospital St. Elisabeth
8 Katharinenstift
9 Hl. Geisthospital
10 Hospital St. Gertraud
11 Ünglinger Tor
12 Viehtor
13 Arneburger Tor
14 Tangermünder Tor
15 Kornmarkt
16 Saumarkt

a das alte Dorf
b Upstall
c Uchtstraße
d Breite Straße
e Kuhstraße
f Schadewachten
g Wendstraße

STENDAL

A — Alte Dorfsiedlung Stendal
B — Hof (Burg), später Domsiedlung
C — Burgleutesiedlung (Schadewachten)
D — Askanische Marktsiedlung

brachten. Von den patrizischen Fam. S.-s sind die Bismarck durch den Erwerb des Schlosses → Burgstall schließlich sogar in den schloßgesessenen Adel aufgestiegen.

Auseinandersetzungen zwischen armen und reichen Bürgern konnten 1285 durch mgfl. Vermittlung beigelegt werden. Erst 1345 brach eine große Erhebung der Handwerker die absolute Vorherrschaft des Patriziats. Die Stadtverfassung wurde zugunsten der Zünfte reformiert, die Gewandschneidergilde als Vereinigung der Fernhändler sollte nur noch zwei von insgesamt zwölf Ratsherrenstellen besetzen. Trotz dieser Reform und der Vertreibung einiger Ratsgeschlechter aus der Stadt spielte das Patriziat weiterhin eine bedeutende Rolle im Leben der Stadt. Im 15. Jh. kam es zu Auseinandersetzungen mit der Landesherrschaft. Nachdem 1488 ein Aufstand wegen der Erhebung einer landesherrlichen Biersteuer niedergeschlagen worden war, setzte Kf. Johann Cicero einen neuen Rat ein, kassierte die städtischen Privilegien und entzog dem Rat zeitweilig die Gerichtsbarkeit. Die politisch uneinige Bürgerschaft konnte dem beginnenden Absolutismus keinen ernsthaften Widerstand mehr entgegensetzen.

Die bis ins Spätma. andauernde wirtschaftliche Blüte der Stadt spiegelt sich in den zahlreichen Baudenkmälern wider, die zum größten Teil aus dem 14. und 15. Jh. stammen. Die 1288 noch »extra muros« gelegene *Pfarrkirche St. Peter* war damals im Bau, wobei das Feldsteinmauerwerk eines älteren Bauwerks Verwendung fand. (Weihe des *Chores* 1306, dreischiffige Hallenkirche mit *Lettner* 15. Jh.) *St. Jakob*, die Pfarrkirche des »Alten Dorfes«, stammt aus dem 14. Jh. Von einer älteren rom. Feldsteinkirche ist der *W.-turm* und ein *Portal* aus Granitquadern erhalten.

1423 begann der Umbau der rom. *Stiftskirche St. Nikolai*. (Chor 1429 geweiht, Gesamtbau wohl 1467 vollendet, vom rom. Bau nur Untergeschosse der *W.-türme* erhalten. 22 *Glasfenster* zwischen 1430 und 1460, dreischiffige Halle mit Querhaus, *Chorgestühl* erste H. 15. Jh.). In der zweiten H. 15. Jh. erfolgte auch ein Neubau der *Stiftsgebäude* (s. *Kreuzgangflügel* und *Kapitelsaal* von 1463 erhalten).

Die 1283 erstm. erwähnte rom. *Stadtpfarrkirche St. Marien* mußte ebenfalls einem spätgot. Neubau weichen (1447 vollendet, *Turmfront* dabei wesentlich erhöht). Noch deutlicher dokumentiert sich das Repräsentationsbedürfnis der im Ma. etwa 8000 Ew. zählenden Stadt im Neubau des *Rathauses* und der *Stadttore*. Der älteste Teil des Rathauses ist die *Gerichtslaube* aus dem A. 15. Jhs. Vor ihr erhebt sich als Symbol des Marktrechts und der Gerichtsbarkeit das *Rolandsbild* (1525) mit erhobenem Schwert und Wappenschild. Der größte Teil des Rathauses entstand in der zweiten H. 15. Jhs. Eine Renaissancefassade und Neubauten des 19. Jhs. haben das urspr. Bild verändert. — Die Stadtbefestigungen sind weitgehend der Ausdehnung der Stadt am E. 19. Jhs. zum Opfer gefallen, ihr Umfang ist im Stadtgrundriß jedoch

noch klar erkennbar. Von den drei Toren sind *Tangermünder* und *Unglinger Tor* aus dem 15. Jahrhundert erhalten, die zu den eindrucksvollsten Torbauten der Mark. Brand. gehören. — Vom Reichtum der Stadt im Ma. legen auch die zahlreichen Kunstwerke Zeugnis ab (*Chorgitter* und *Hochaltar der Marienkirche, Altar* und *Lettner der Petrikirche, Chorgestühl im Dom, St. Marien* und *St. Jakob, Schnitzwand von 1469 im Rathaus* sowie zahlreiche Stücke im »Altmärkischen Museum«).

Mit dem Kollegiatsstift St. Nikolai, das 1188 von Tangermünde nach Stendal verlegt wurde, erhielt S. die bedeutendste kirchliche Institution der Altm., auch wenn die Ask. ihren Plan, das Domstift zum Sitz eines altmärkischen Bt.-s erheben zu lassen, nicht verwirklichen konnten. Das Domstift, das zunächst über 12, später über 14 Präbenden verfügte, erwarb ausgedehnte Besitzungen in der Altm., darunter die Patronate über die S.-er Kirchen und über St. Stephan zu Tangermünde. In der Reform. wurde St. Nikolai 1540 Pfarrkirche. Das Vermögen des Stifts ging 1551 in den Besitz der Universität Frankfurt an der Oder über. — Bereits im 13. Jh. war ein kleiner *Franziskanerkonvent* entstanden (erhalten *Refektorium* j. Stadtbibliothek). Im 15. Jh. kamen die Nonnenkll. *St. Katharinen* (Kirche E. 15. Jh.) und *St. Annen* (Kapelle E. 15. Jh., j. kath. Pfarrkirche) hinzu.

Das *Hospital Zum Hl. Geist* am Tangermünder Tor wird schon 1255 erwähnt; seine Katharinenkapelle wurde 1456 Kl.-kirche. Die Zahl der Hospitäler wuchs im Spätmittelalter auf 7 an.

Am Nikolaistift bestand schon früh eine Schule, die 1338 durch eine gegen den Widerstand des Domkapitels eingerichtete städtische Schule Konkurrenz erhielt.

Seit dem A. 16. Jhs. ging die wirtschaftliche Macht der Stadt zurück. 1518 schied S. aus der Hanse aus. Seuchen und der 30jg. Krieg brachten Bevölkerungsverluste (1670 etwa 2500 Ew.), von denen sich die Stadt erst im 18. Jh. erholte. Die Ansiedlung von Réfugiés 1691 konnte die Lücken nicht ausfüllen. Die Ansätze industriellen Wachstums blieben im 19. Jh. zunächst schwach. Einen wirtschaftlichen Aufschwung verdankt S. erst dem Eisenbahnbau. Die wichtige N.-S.-strecke Wittenberge—Magd. wurde 1849 über S. geführt. Da 1868 die Linie Hannover—Berlin hinzukam, wurde S. zum bedeutendsten Eisenbahnknotenpunkt der Altm. Zahlreiche altm. Lokalbahnen, die in S. zusammenlaufen, ergänzen die beiden Hauptstrecken. Lebensmittelindustrie und eine Eisenbahnwerkstatt siedelten sich an. Der geringen Bedeutung der Stadt in nachma. Zeit entsprechend sind aus späteren Perioden nur weniger bedeutende Bauwerke vertreten *(klassizistische Wohnhäuser)*. S. ist Geburtsort von Johann Joachim Winckelmann (1717—1768). Es hatte 1972 36 800 Ew. (II) *Schu*

Altm. Museum am Dom: Mönchskirchhof 1, Weberstr. 18. — Winckelmann-Memorial-Museum: Winckelmannstr. 36. — LV 120, Bd. 2, S. 692—696. — LGötze, Urkl. Gesch. d. Stadt S., bearb. PKupka, ²1929. — LStorbeck, S. (Dtl.s Städtebau), 1921. — Ders. Chron. d. Stadt S., 1927. — GRichter, S.,

das Herz d. Altm., ³1965. — HSachs, S., 1967. — PKupka, D. älteste S., Gymn.-Progr. S., 1912. — PJMeier, A.-e u. Grundrißbildung d. Stadt S., in: Forsch. z. brand.-preuß. Gesch. Bd. 27. — LV 248. — MBathe, D. Werden d. alten S., (Altm. Museum, Jahresgabe 8), 1954. — EMüller-Mertens, D. Entstehung d. Stadt S. nach d. Priv. Albrechts d. Bären, in: Vom Ma. zur Neuzeit, Festschr. H. Sprömberg, 1956, S. 51—63. — JSchulze, D. S.-er Markt- u. Zollprivileg Albrechts d. Bären, in: Bll. f. dt. Landesgesch., Bd. 96, 1960, S. 50—65. — HBeumann, D. altm. Bt.-plan Heinrichs v. Gardelegen, in: Hist. Jb., Bd. 58, 1938, S. 108 ff. — EWollesen, S. u. d. Hanse, in: LV 31, Bd. 5, 1925/30, S. 311—361. — LSchürenberg, S. (Dt. Bauten), 1930. — HAlberts, Stift u. Dom St. Nikolaus zu S. (N.-dt. Kunstb. 27), 1930. — RLanghammer, ENaumann, D. Rathaus zu S. (Altm. Museum Jahresgabe 4), 1950. — ELiesegang, D. Kaufmannsgilde v. S., in: Forsch. z. brand.-preuß. Gesch., Bd. 3, 1890, S. 1—57. — MFischer, D. Finanzentwicklung d. Stadt S., Diss. Halle 1913

Stiege (Kr. Blankenburg/Wernigerode). Die entweder als Jagdschloß oder eher noch zum Schutz der Bergwerke in der Umgebung von den Gff. von → Blankenburg angelegte *Burg* S. wird 1329 erstm. genannt. 1442 ist sie Sitz eines auch für → Hasselfelde zuständigen Vogtes. Zeitweilig war sie Leibgedinge gfl. Witwen oder Wohnsitz der Gff. Allmählich bildete sich ein Amt S. heraus, zu dem auch die amtssässige Stadt Hasselfelde gehörte. Seit 1599 braunschw., war S. bis 1890 eine staatliche Domäne. Der bei der Burg gelegene fleckenartige Ort S. hatte 1910 1410 Ew. — 2 km sö. des Ortes wurde 1885 die »Sellkirche« ausgegraben, die als Teil des 961 genannten kgl. Jagdhofes Selkenfelde gilt. Der Ort Selkenfelde wird noch 1123 und 1273 als Dorf erwähnt, wurde aber dann wüst. (III) *Schwi*

KMayer, Gesch. d. Schlosses u. Flecken S., 1910. — LV 630, Bd. 6: Kr. Blankenburg, S. 233—244. — LV 239, Bd. 1, S. 132, Abb. 420—423. — LV 258, S. 416. — LV 240, S. 350f. — LV 632 (Ma.) S. 405

Stöckheim (Kr. Salzwedel). Sö. des Ortes liegt ein mit einem riesigen Deckstein überdachtes *Großsteingrab* (Megalithgrab) aus der mittleren Jungsteinzeit mit Resten der Steinumfassung.

(I) *S-T*

UFischer, D. Gräber d. Steinzeit im Saalegebiet, 1956, S. 269

Stößen (Kr. Weißenfels/Hohenmölsen). Umfangreiche Grabfunde des 5.—7. Jh. n. Chr. lassen vermuten, daß S. schon zur Zeit des Thür.-er-reiches eine gewisse Bedeutung gehabt hat. Auf dem nw. der Stadt gelegenen Kurtzberg, der noch künstliche Terrassen erkennen läßt, hat man eine Volksburg angenommen, während an der hochgelegenen und von einem Bach umflossenen *Kirche* keine Befestigungsreste gefunden werden konnten. Als Kreuzungspunkt von Straßen nach → Naumb., → Weißenfels, Leipzig, → Zeitz und Eisenberg entwickelte sich um den Markt und an den genannten Straßen entlang das 1285 »oppidum« genannte S. bereits im 13. Jh. zur Stadt, vermutlich auf Betreiben der wettinischen Landesherren, die S. ganz oder teilweise an das von

ihnen gegründete Klarenkl. in Weißenfels gaben. Nach der Reform. unterstand der Ort, der auch Sitz eines erst nach dem Übergang an Preuß. 1815 aufgehobenen Gerichtsstuhles war, zunächst dem Amt Weißenfels, bis er 1622 an das der Fam. v. Pöllnitz gehörende Rittergut Gröbnitz gelangte. S., wo seit dem 15. Jh. zwei Jahrmärkte stattfanden, blieb stets ein Ackerbürgerstädtchen. Es wurde 1900 an die Bahn von Naumb. nach → Teuchern angeschlossen und besaß seit 1858 eine 1932 abgerissene Zuckerfabrik sowie eine Ziegelei. Die Ew.-zahl betrug 1939: 1300. (IV) *Schie*

LV 258, S. 239 f. — LV 120, Bd. 2, S. 696 f. — GStraube, Gesch. d. Stadt S., 1893. — Tiedge, Festschrift z. 1000-Jahrfeier d. Stadt S., 1936

Stötterlingenburg OT. v. Lüttgenrode (Kr. Wernigerode/Halberstadt). S. liegt auf einer Anhöhe, die nach dem Ortsnamen und den Quellen des 12. Jh. im 10. Jh. eine Burg trug, von der und ihren urspr. Besitzern jedoch keine weiteren Nachrichten erhalten sind. In dieser ihm damals offenbar gehörenden Anlage stiftete Bf. Hildeward II. von → Halb. etwa 992 ein dem Hl. Laurentius geweihtes *Benediktinernonnenkl.*, dessen Benediktinerregel von Bf. Brantog (1023—36) ausdrücklich bestätigt wurde. Bf. Reinhard führte 1106—1109 eine Reform durch, außerdem überließ er dem Konvent das auf der früheren Burg noch bestehende »celarium« sowie deren gesamtes Areal. Seit 1140 hatte der Propst von S. das Archidiakonat → Osterwieck inne. Offenbar genoß das Kl. seither einen guten Ruf, denn die Gräfin Petronilla von Holland ließ das von ihr gestiftete Kl. Rhijnsburg mit Nonnen von S. besetzen. Die als meißnisches Lehen den Gff. von → Regenstein zustehende Vogtei über das Kl. ging 1343 durch Kauf an die Hzz. von Braunschw. über. Doch konnten die Bff. von Halb. offenbar die Landeshoheit über S. aufrecht erhalten. Um 1450 wurden erneut Reformen durchgeführt, wohl im Zusammenhang mit den von Bursfelde ausgehenden Bestrebungen. 1525 richteten die aufständischen Bauern schwere Schäden an und vertrieben die Nonnen. Die *Kirche des Kl.-s* wurde seither nicht wieder vollständig aufgebaut. Die Klausur ist gänzlich verschwunden. Bis 1565 bestand der Konvent. Dann gingen die Kl.-güter wohl als Pfand des Landesherrn an den Hauptmann des Stifts Halb., Hans von Barby, über. Im 17. Jh. wurde S. als landesherrliches Amt mit Wülperode zusammen verwaltet. 1814 diente es als staatliche Dotation für den aus den Befreiungskriegen bekannt gewordenen General von Kleist, dessen Erben es 1854 an die Familie von Lamprecht verkauften. (III) *Schwi*

LV 240, Bd. 23: Kr. Halb., S. 133. — LV 353, S. 131 f. — LV 258, S. 383 f. — LV 240, S. 387 f. — LV 632 (Ma.) S. 258 f. — LV 856, S. 544

Stolberg (Kr. Sangerhausen). Hier kommen drei tief in das Gebirge eingeschnittene Täler zusammen, an deren Vereinigungsstelle die Stadt entstand. Ihre Frühzeit ist noch kaum aufgeklärt.

Gewöhnlich wird die Stadtentstehung mit dem Bergbau in Verbindung gebracht, der aber hier in so früher Zeit noch nicht nachgewiesen werden kann. S. könnte auch dem Schutz des weiter s. gelegenen Kgs.-hofes → Rottleberode gedient haben. In der Tat könnte das Martinspatrozinium der *Stadtkirche* auf ein höheres Alter hinweisen. Wahrsch.-er ist es aber, daß hier ein Rastpunkt an einer über den → Harz führenden Straße war, die Braunschw. mit Erfurt verband. Der Name Eselsgasse einer Hauptstraße (schon 1300 »platea asinorum«) scheint darauf hinzudeuten. 1210 erscheint S. jedenfalls erstm., als sich ein aus dem Hause der Gff. v. Honstein stammender Gf. nach »Stalberg« nannte. Auf ihn wird die auf einem Sporn zwischen den Tälern liegende bald umfangreiche *Burg* zurückgehen, die keine ältere Vorgängerin an dieser Stelle besessen zu haben scheint. Sie enthielt 1316 bereits eine eigene Kapelle und bestand nach mehrfachen Umbauten und Erweiterungen aus einer Vorburg mit einem um 1700 verschwundenen mächtigen Rundturm und der Hauptburg, die verm. ebenfalls einen Rundturm besessen haben dürfte. Auch nachdem die Gft. → Wernigerode 1429 durch Erbschaft erworben worden war, blieben die Gff. meist in S. wohnhaft. Zeitweilig war die Burg S. als eine Art von Ganerbenburg an mehrere Häuser der verschiedenen Linien aufgeteilt. Im 16. Jh. wurde sie erneut erweitert (schönes wappengeziertes *Renaissanceportal*) und E. 17. bzw. A. 18. Jh. in schlichten Formen barock ausgebaut, auch die *Innenausstattung* mit *Decken* und *Wandmalereien* entstammte weitgehend dieser Zeit oder dem frühen 19. Jh. Seit der Teilung von 1645 war das nunmehrige Schloß bis 1945 Sitz der Gff. (seit 1893 Ftt.) v. Stolberg-Stolberg, die sich, zwar unter sächs. Lehnshoheit stehend, doch eine gewisse Selbständigkeit mit eigener Gerichts-, Kirchen- und Schulhoheit sichern konnten. 1803 kam S.-S. voll unter kursächs. Hoheit, wurde aber 1815 an Preuß. abgetreten, das die ftl. Sonderrechte teilweise bestehen ließ (Konsistorium). Stadtrechte dürfte S. um 1300 erhalten haben.

Die Form des Grundrisses der Stadt ist, weil von der Lage der Täler abhängig, unverändert geblieben. Außer Toren an den Taleingängen und Zäunen benötigte S. keine Befestigung. Im 15. Jh. wird S. durch den Bergsegen (Silber und Kupfer) bedeutsam, von dem Münzprägungen zeugen. Die *Münze* aus Holzfachwerk (16. Jh.), später gfl. Konsistorium und Regierung, ist heute das Kulturhaus der Stadt. Das *Rathaus* von 1455, erweitert 1482, zeugt bis heute von der Bedeutung S.-s, das damals schätzungsweise 3000 Ew. gezählt haben soll. Die Stadtkirche wurde im 15. Jh. got. erneuert. In der Niedergasse, in dem ältesten erhaltenen *Bürgerhaus* (zeitweilig Garküche), soll 1468 (wahrsch. aber 1489) Thomas Müntzer geboren sein. Sein Vater war ein angesehener Seilermeister. Die Behauptung, daß dieser in S. hingerichtet wäre, ist nicht haltbar, vielmehr scheinen die Eltern S. bereits zu Beginn des 16. Jh. verlassen zu haben. Luther war mit dem

S.-er Rentmeister Ernst Reiffenstein befreundet und predigte hier 1522 und 1525 unmittelbar vor dem Beginn des Bauernkrieges, als sein Freund den besonderen Unwillen der Bergknappen und Bauern erregte. Der Sohn des Gf., an den sich Müntzer eigens brieflich wendet, zieht (ob freiwillig?) mit dem Bauernhaufen nach Frankenhausen. Nach der Niederlage werden Ew. der Gft. mit Bußgeldern hart bestraft. Im 16. Jh. spielten die Bier- und Branntweinherstellung sowie die Weberei eine gewisse Rolle. Seit etwa 1885 wird S. Fremdenverkehrsort. Otto Erich Hartleben (1864—1905) ist 1889 als Referendar im gfl. Amtsgericht tätig, und karikiert später die Stolberger in zwei Novellen: »Der gastfreie Pastor« und »Der Einhornapotheker«. 1965 zählte S. 3500 Ew. (III) Ti/Schwi

LV 624, Bd. 5: Kr. Sangerhausen, S. 93 ff. — LV 120, Bd. 2, S. 697 f. — LV 239, Bd. 1, S. 132, Abb. 424—435. — LV 245, S. 60—61. — LV 240, S. 386 f.

Ströbeck (Kr. Wernigerode/Halberstadt). S. wird 1004 urkl. erstm. genannt. Es erscheint 1470 als Blek, 1651 als Flecken. Zeitweilig hatte es sogar zwei Kirchen und Tore. Ein Wohnturm aus dem späten Ma. wird j. als *Schachturm* bezeichnet, da S. seit alters mit dem Schachspiel eng verbunden ist, ohne daß der Anlaß dieser Kunstfertigkeit der Ew. genauer ausgemacht werden könnte. Erste sichere Nachricht bietet ein Schachspiel, das Kf. Friedrich Wilhelm von Brand. 1651 dem Flecken S. hatte schenken lassen, wobei er versicherte, die Bewohner »bei ihrer alten Kunstfertigkeit zu schützen«. Auch spätere Herrscher haben aus dem gleichen Grunde Geschenke an die Gemeinde gemacht. Hier gehörte früher das Schachspiel zum Schulunterricht. Auch im Wappen wird ein Schachbrett geführt. (III) *Schwi*

Elis, Kurzgefaßte Nachr. v. S., 1843

Sülldorf (Kr. Wanzleben). 937 schenkte Ks. Otto I. S. mit einer Liten- und vier Kolonenfam. dem Moritzkl. in → Magd. Weitere Güter gehörten dem Kl. Unser Lieben Frauen in Magd., außerdem gab es zwei ritterschaftliche Güter, die vom Erzb. zu Lehen gingen. Schon früh werden die Salzlager und Salzquellen im Ort genutzt. 1299 bildete sich eine Genossenschaft, die unter großen Vergünstigungen (Abgaben- und Zollfreiheit) das Recht vom Erzb. erhielt, im Sülzetal Salzwerke anzulegen. Nur der Ertrag jeder 10. Pfanne sollte dem Erzb. zufallen. Seit 1301 beteiligte sich auch das Kl. Riddagshausen bei Braunschw. an dem Unternehmen. Ein Salzbrunnen lag im Ort, ein anderer außerhalb im Friedrichstal. Der aus den Salzwerken fließende Gewinn war beträchtlich. Es war daher für S. ein schwerer Schlag, als Kg. Friedrich Wilhelm I. bei Einführung des Salzregals 1726 den Kotbesitzern im Orte und 1739 im Friedrichstal das Recht auf Herstellung von Salz abkaufte, die Brunnen verstopfen und die zahlreichen Kotgebäude (Siedehäuser) abreißen ließ. Im 19. Jh. wurden die Solquellen noch einmal nutzbar gemacht. 1840 öff-

nete nämlich ein Solbad, später kamen noch zwei Bäder hinzu, jedoch konnte nur eines den 1. Weltkrieg überdauern. In der hochgelegenen *Kirche* befindet sich eine Gedenktafel für den Preuß. Staats- und Finanzminister Ferdinand Ludolph Friedrich von Angern (1757—1826). (I) *Bur*
LV 624, Bd. 31: Kr. Wanzleben, S. 144. — LV 458. — LRunze, D. Gesch. S.-s., 1930. — FWinter, D. Entstehung d. Salzwerkes zu S. u. Sohlen-Beiendorf, in: LV 47, Bd. 10, 1875, S. 34 ff.

Süptitz (Kr. Torgau). Die n. des Ortes gelegenen steilen, damals als Weinberge genutzten Höhen, die auch nach N. stark abfallen, bildeten den Mittelpunkt der nach → Torgau benannten Schlacht im 7jg. Kriege (*Säule zur Erinnerung* im Ort). 1760, im vierten Kriegsjahr, sah sich Friedrich der Große in einer schwierigen Lage. Das für seine Versorgung entscheidende Sachs. war vom Feinde besetzt. Die Österreicher unter Laudon und Daun griffen Schlesien an, während Berlin von russischen und österreichischen Streiftruppen stark bedroht wurde. Als die Gegner Berlin A. Oktober besetzten, sah sich der Kg. vor die Notwendigkeit gestellt, Schlesien zu verlassen und dieses Zentrum seines Kriegspotentials mit dem Gros seiner Truppen zu entsetzen. Als ihm dies gelungen war, eilte er erneut nach Sachs., wo er Winterquartier beziehen wollte. Daun war ihm zögernd gefolgt, hatte sich mit dem von Berlin kommenden Lacy vereinigt und die Elbe überschritten. Wnw. Torgau bezogen sie nach einem kurzen Vorstoß auf → Eilenburg mit 52 000 Mann und 200 Geschützen am 29. 10. auf den Höhen von S. eine als unangreifbar geltende Stellung, die schon 1759 von den Preuß. besetzt gewesen war. Nachdem die Preuß. die Elbe bei → Roßlau überschritten und die s. des Flusses stehenden Truppen der Reichsarmee zurückgedrängt hatten, wollte der Kg. den von ihm bei Eilenburg und später → Schildau vermuteten Feind angreifen. Infolgedessen gelangten die von N kommenden Preuß. auf die S.-Seite der Österreicher und errichteten am 2. 11. bei Langenreichenbach und Audenhain ihr Lager. Als bekannt wurde, wo Daun und Lacy tatsächlich Stellung genommen hatten, teilte der Kg. seine rd. 48 000 Soldaten. Mit dem Hauptteil seiner Armee umging er im Schutz der weiten Wälder die Österreicher im großen Bogen von W her, um sie von N anzugreifen. Gleichzeitig sollte Ziethen vor allem mit der Kavallerie, die zwischen dem Großen Teich und Süptitz Aufstellung nehmen sollte, von S her vorgehen. Es handelte sich also um ein ebenso neuartiges wie gewagtes Konzept, das als bahnbrechend für die neuere Strategie angesehen wird.
Wegen des für seine Truppen sehr beschwerlichen Umgehungsmarsches konnte der Angriff Friedrichs s. von Elsnig und sw. von Neiden am 3. 11. 1760 erst nach 13 Uhr erfolgen. Er scheiterte zunächst an der überlegenen österreichischen Artillerie und den nachfolgenden Reiterattacken. Der Kg. wollte daher um 17.30 Uhr die Schlacht abbrechen. Die erwartete Unterstützung durch

Ziethen von S her blieb aus. Dieser zögerte nämlich, da er einen Flankenangriff Lacys befürchtete, der zwischen Süptitz und Torgau zum Schutz des Elbübergangs Aufstellung genommen hatte. Erst gegen Abend konnte Ziethen die Österreicher von S her mit 18 000 Mann doch noch aus ihrer Stellung werfen. Der von einem Streifschuß getroffene Kg. verbrachte die Nacht in der *Kirche von Elsnig*, weil das Pfarrhaus mit Verwundeten belegt war. Am Abend und im Laufe der Nacht räumten die Österreicher das Schlachtfeld und zogen sich auf die r. Elbseite zurück. So endete die letzte große Schlacht des 7jg. Krieges doch noch mit dem Sieg der Preuß., die aber mit 17 000 Mann höhere Verluste hatten als die Österreicher (16 000 Mann). Die entscheidende Wende war also nicht eingetreten, nicht einmal Sachs. konnte von den Preuß. ganz zurückgewonnen werden. Erst die weltpolitische Entwicklung, vor allem die Schwenkung Rußlands an die Seite Preuß. bzw. seine spätere Neutralität, führten bei der allgemeinen Kriegsmüdigkeit schließlich am 13. Februar 1763 zum Hubertusburger Frieden, in dem Preuß. seinen bisherigen Besitzstand wahren konnte. (V) *Gr/Schwi*

RKoser, Z. Gesch. d. Schlacht v. T., in: Forsch. z. Brand.-Preuß. Gesch. 14, 1902, S. 272 ff. — EKessel, Friedrich d. Große am Abend d. Schlacht v. T., in: ebd., Bd. 46, 1934. — Ders., D. Schlacht b. T., in: Wissen u. Wehr Bd. 16, 1935. — Ders., Quellen u. Unters. z. Gesch. d. Schlacht v. T., 1937

Sylda → Arnstein (Burgruine)

Tangerhütte (Kr. Stendal/Tangerhütte). T. war früher ein reines Bauerndorf und hieß bis 1922 Väthen, von da bis 1928 bei Post und Bahn Väthen-Tangerhütte und seit 1928 mit Bezug auf den Fluß Tanger (männlich!) offiziell Tangerhütte. Die oft wiederholte Behauptung, daß hier M. 11. Jh. Kl. Corvey Besitzungen gehabt habe, beruht auf einem Irrtum. 1236 war V. als Lehen der Gff. v. Schwerin an einen Ritter Arnold Sack ausgetan. Im 14. Jh. war V. ein von der Burg → Burgstall abhängiges Dorf der v. Bismarck. Als diese Burgstall 1562 aufgeben mußten, blieb ihnen das Vorwerk → Briest, als dessen Pertinenz V. nunmehr angesehen wurde. Die v. B. waren auch Patrone der 1724 errichteten *Fachwerkkirche*, unter derem aus dem gleichen Material erbauten Turm der Gutsherrschaft eine j. unzugängliche Gruft eingerichtet hatte. Ein Wandel des damals nur 242 Ew. umfassenden Dorfes V. begann, als 1842/44 die → Magd.-er Kaufleute Wagenführ und Helmeke jenseits der Bahn zur Ausnutzung des anstehenden Raseneisensteinvorkommens ein Eisen- und Hüttenwerk z. T. auf Briester Feldmark anlegten. Zwar erwies sich die in Aussicht genommene Rohstoffbasis als nicht geeignet. Aber als → Harzer, englisches und schwedisches Eisen in sogenannten Kupolöfen verarbeitet wurde, nahm das Werk einen Aufschwung, zumal 1852 durch die Anlage eines Bahnhofes der Anschluß an die Bahn Magd.- → Stendal erreicht war. 1895 wurden bereits

1500 Arbeiter mit der Herstellung von Eisengußwaren beschäftigt. Die Besitzer des Werkes konnten sich einen umfangreichen Park und einen schloßartigen Wohnsitz errichten. Neuen Aufschwung nahm V., als die Firma Gruson aus Magd. hier n. des Ortes 1888 einen 10 km langen Schießplatz anlegte, der 1893 an die Firma Krupp überging. Er gewann vor allem im 1. Weltkrieg große Bedeutung, mußte aber dann zerstört werden. Die Ew.-zahl von V., die 1913 schon 6000 erreicht hatte, sank infolgedessen wieder auf 5400 im Jahre 1935. Inzwischen hatten sich Werke der holzverarb. u. chem. Industrie hier niedergelassen. 1937 wurde das nunmehrige Tangerhütte Stadt und 1952 Sitz einer Kreisverwaltung. Die Ew.-zahl lag 1965 bei 6500. (II) *Schwi*

HPaetz, Bruchst. z. Ortskde. v. Väthen, 1905. — PGrabe, T. einst u. j., 1933. — GSchmidt, D. Geschlecht v. Bismarck, 1908, S. 383 f. — LV 625, Bd. 3: Kr. Stendal, S. 186—188. — LV 455, Bd. 1, S. 44—62. — LV 120, Bd. 2, S. 700 f. — LV 194, S. 274. — LV 632 (Ma.) S. 409

Tangerhütte → **Briest (OT.)**

Tangermünde (Kr. Stendal). Die *Burg* mit breitem *Graben* liegt auf der Hochfläche über der Mündung des (!) Tanger. Nach Ausweis mittelslaw. Scherben handelte es sich zunächst um eine slaw. Wallburg, die später in dt. Hände überging. *S-T*
Die *Burg* an der Mündung des Tanger in die Elbe reiht sich in die Kette der Burgen ein, die in ottonischer Zeit zur Sicherung der Elblinie gegen die Slawen angelegt, oder ausgebaut wurden. Sie wird zwar erst zu 1009 erwähnt, dürfte aber in wesentlich ältere Zeit zurückreichen, da sie einen sehr günstigen Elbübergang deckte. Die Reichsburg → T. unterstand im 11. Jh. dem Mgf. der Nordmark. In der zweiten H. 11. Jhs. befand sie sich zeitweilig als mgfl. Lehen in der Hand Wiprechts von Groitzsch und M. 12. Jhs. war sie Sitz der edelfreien Herren v. T., die bis 1160 im Gefolge des Mgf. Albrecht des Bären genannt werden. Bereits 1136 wurden die Kaufleute von → Magd. von Ks. Lothar v. Süpplingenburg vom Zoll in T. (Namensform damals und gelegentlich auch später »Aengermünde« u. ä.) befreit. Erst 1196 wird T. als Burgward bezeichnet. Seit A. 13. Jh. war die Burg Sitz mgfl. Vögte ministerialischer Herkunft (Vogtei T.). Unmittelbar zur Burg gehörten neben der »Schloßfreiheit«, der Siedlung der Burgmannen (»Burglehnhäuser«, »Freihäuser«), die Dienstsiedlung »Hühnerdorf« n. der Burg und die elbabwärts gelegene slaw. Fischersiedlung Kalbau.

Auf dem »Prälatenberg« neben der Burg gründete der Ask. Heinrich von Gardelegen um 1185 ein Chorherrnstift an St. Stephan, das jedoch schon 1188 in die aufblühende Stadt → Stendal verlegt wurde. Ob in T. damals bereits Ansätze städtischen Lebens vorhanden waren, bleibt ungewiß. Die Gründung der Stadt erfolgte wahrsch. in der ersten H. 13. Jhs. Der Stadtgrundriß wird bestimmt durch den parallel verlaufenden Zug der »Langen Straße« (j. Lenin-Straße) und der »Kirchenstraße«, zwischen

denen der Markt und *St. Nikolai*, die urspr. Pfarrkirche der Bürgergemeinde, liegen. Die zum *Elbtor* führende »Roßfurt« schied die Stadt und den Bezirk der *Stephanskirche*, der jedoch in den um 1300 errichteten *Mauerring* einbezogen wurde. Die wohl erst im 15. Jh. entstandene »Neustadt« mit dem 1438 gegründeten *Dominikanerkl.* (Ruine) erhielt eine eigene Befestigung. Rechtlich bevorzugte Sonderbezirke bildeten die Burglehnhäuser der »Schloßfreiheit« und das von Palisaden geschützte »Hühnerdorf«.

Die Lage an dem Elbübergang, der die → Altm. mit dem o.-elbischen Teil der Mark Brand. verband, sicherte der Stadt günstige wirtschaftliche Entwicklungsmöglichkeiten. Die genannte Elbzollstätte (1136, 1160) zeugt davon. Am E. 13. und 14. Jhs. werden die Gewandschneidergilde (Kaufleute) und die Zünfte genannt, unter denen die »Viergewerke« der Schuhmacher, Knochenhauer, Bäcker und Schneider die bedeutendste Rolle spielten. Die städtische Selbstverwaltung lag in den Händen einiger patrizischer Familien, die sie erfolgreich gegen die Angriffe der Zünfte verteidigten. Der Rat wird erstmals 1311 erwähnt. 12 Ratmannen bildeten zusammen den »Alten und Neuen Rat«. Die Ratsoligarchie wurde erst 1693 durch kfl. Maßnahmen beendet.

Seine wirtschaftliche und politische Glanzzeit erlebte T. unter der Regierung Ks. Karls IV. (1373—1378). Die Elbe verband die böhmischen Länder des Herrschers mit der Mark Brand. Daher baute er T. zu seiner Brand. Residenz aus und hielt sich mehrfach längere Zeit dort auf. In diesem Zusammenhang gehört auch die Umwandlung der alten *Schloßkapelle St. Johann* (1271 erstmals erwähnt) in ein reich ausgestattetes Augustinerchorherrenstift 1377. Die Patronatsrechte über die Stephanskirche wurden dem Johannisstift übertragen. Die Burg blieb auch später als Sitz kfl. Amtsleute von Bedeutung. Vor der Brücke der Burg befand sich eine Landgerichtsstätte. Im Richtsteig Landrechts wird T. daher als höchstes Gericht der Mark Brand. genannt. Die *Burg* wurde 1640 durch die Schweden stark zerstört (*Ringmauern* aus Backstein um *Vorburg* und *Hauptburg* erhalten, das *Burgtor* zweite H. 15. Jh., *Burgfried* (»*Kapitelturm*«) in der Nw.-ecke der Vorburg). Aus der Zeit Karls IV. stammt die dort gelegene »Kanzlei«. Einen schlichten *Barockbau* für die Zwecke des Amtes T. ließ Kg. Friedrich I. 1699—1701 in der Burg errichten. Das j.-ige Bild der Anlage wird stark durch die von Ks. Wilhelm II. um 1902 veranlaßte Restaurierung bestimmt.

Das Ma. hat auch das Stadtbild entscheidend geprägt. Beherrscht wird es von der *Stephanskirche* auf dem Prälatenberg mit ihrer wuchtigen *Doppelturmfassade* (N.-turm mit barockem Helm von 1712, Hallenkirche mit Querschiff und Hallenumgangschor des 14./15. Jh., *Kanzel* 1619, *Orgel* 1624). — Hinter dem *Neustädter Tor* erhebt sich Turm der seit dem 16. Jh. profanierten Nikolaikirche (Backsteinmauerwerk 15. Jh., Datierung des aus Feld-

stein errichteten Schiffes umstritten: 12. oder erst 13. Jh.). — Die *Elisabethkapelle* (geweiht 1471) war die Kirche eines Hospitals im »Hühnerdorf« außerhalb der Stadt. — Zu den bedeutendsten Werken der Backsteingotik gehört das *Rathaus*. (Ostflügel mit der reich gegliederten *Schauseite* wahrsch. Werk des Meisters Heinrich Brunsberg um 1430, S.-flügel mit einer *offenen Laube* im Untergeschoß um 1480, *Halle* im Erdgeschoß des Ostflügels, *Ratssaal* und *Ratsstube* im Obergeschoß des S.-flügels, j. Heimatmuseum).

Die *Stadtbefestigungen* sind in seltenem Umfang erhalten geblieben, besonders eindrucksvoll an der Tangerseite mit dem *Putinnenturm* und dem *Elbtor* (um 1470, teilweise im 19. Jh. restauriert und mit Stützpfeilern versehen). Der kleinere rechteckige Turm des *Neustädter Tores* enthält noch Reste einer älteren Toranlage (Rundturm um 1450). Von dem *Hühnerdorfer Tor* im N der Stadt ist nur der Torturm erhalten (Untergeschoß, um 1300, achteckiger Aufbau um 1460/70). Der w. Mauerturm (»*Pulver* oder *Schrottturm*«) ist erst 1825 bei der Anlage einer Schrotfabrik um das Doppelte erhöht worden.

Der E. 15. Jh. beginnende wirtschaftliche Rückgang wurde durch mehrere große Stadtbrände (1617, 1678) und den 30jg. Krieg verstärkt. Die T.-er Bürgertochter Grete Minde wurde nach dem Brand von 1617, der fast die gesamte Stadt vernichtete, als angebliche Brandstifterin hingerichtet (Theodor Fontane, Grete Minde 1880). Der Wiederaufbau erfolgte in schlichter Weise. Nur wenige *Fachwerkhäuser* weisen reichere Schmuckformen auf (*Kirchstraße 23 und 29*). — In der ersten H. 19. Jhs. begann eine zunächst bescheidene Industrialisierung. Durch den Bau der Stendal-Tangermünder Nebenbahn 1886 gewann die Stadt Anschluß an das Eisenbahnnetz. Die Tangermündung wurde 1887 zum Elbhafen ausgebaut. Der wichtigste Betrieb war die Zuckerraffinerie von 1826, die E. 19. Jhs. mehr als 1000 Menschen Beschäftigung gab. Zwischen Altstadt und Bahnhof erwuchsen Wohnviertel, die Industrie (Schokoladen-, Konserven- und Leimfabrik, Schiffsreparaturwerft) siedelte sich n. der Stadt an. 1932/1933 wurde die Elbbrücke erbaut (1945 gesprengt, 1949/50 wiederhergestellt). — 1972 hatte T. 13 200 Ew. (II) *Schu*

LV 120, Bd. 2, S. 701 f. — LV 625, Bd. 3: Kr. Stendal, S. 189 ff. — KBackhausen, T. a. d. Elbe, Ein Beitr. z. Siedlungskde, Diss. Halle 1904. — AWPohlmann, Gesch. d. Stadt T. nebst einer topogr.-stat. Beschreibung d. Stadt, 1829. — Ders., Hist. Wanderungen durch T., 1846. — WMehl, Chron. d. Stadt T., 1933. — EAReckahn, T., Werden u. Schicksal e. alten Stadt, 1956. — HTrost, T., 1965. — LGötze, Gesch. d. Burg T., in: LV 30, Bd. 16, 1871, S. 1—113. — EKneebusch, D. Burg T. z. Zt. Ks. Karls IV., Diss. Hannover 1916. — HRosendorf, T.-s Verfassungs- u. Verw. Gesch. bis z. E. 17. Jh., 1914. — WDäther, D. Prozeß gegen Margarethe Minde u. Genossen, 1931. — LV 632 (Ma.) S. 410ff. m. 4 Plänen. — LV 748, S. 646f.

Teuchern (Kr. Weißenfels/Hohenmölsen). Mittelpunkt der 981 und 1004 als Gau, 1042 auch als Burgwardbezirk bezeugten

Landschaft T. war die Burg T., die wohl im Untergrund des auf den Glockenberg aufgesetzten *Burghügels* zu suchen ist. Die Kirche des Gaues, zweifellos die bei der Burg gelegene, geht vielleicht schon auf spätkarolingische Zeit zurück. Aus kgl. Besitz wurde sie 976 dem Bt. → Zeitz geschenkt mit ihrer Ausstattung von 4 Dörfern. Noch 1539 umfaßte die verm. früher größere Parochie 16 Dörfer. Die Burg spielte in den Kämpfen Wiprechts von Groitzsch 1088 und Kg. Heinrichs V. gegen seine Gegner 1112 eine Rolle und war schon im 11. Jh. Sitz eines Adligen. Seit 1171 erscheinen Edelfreie, wenig später auch mgfl. Ministeriale, die entweder von den Edelfreien abstammten oder von dem Mgf. hier angesetzt wurden. Dieser hatte schon 1140 die Vogtei über T. erhalten, die dann zur Herrschaft der Wettiner führte, bei denen T. bis 1815 blieb. Neben der bereits vorhandenen slaw. Siedlung am Fuß der Burg hatten sich in der 1. H. 12. Jh.s fränkische Bauern angesiedelt, die unter einem Schulzen die sog. Kapitelsgemeinde bildeten. Während daneben die aus verschiedenen Siedlungsteilen (Wende, Propstei, Ostergasse) bestehende Gassengemeinde bis 1834 selbständig blieb. Die Lage an der Straße nach → Weißenfels hat bald zu einem gewissen Marktverkehr von überlokaler Bedeutung geführt, für den 1135 ein Marktzoll bezeugt ist, doch haben diese wohl noch auf Initiative des Stifts → Naumb. zurückgehenden städtischen Vorformen des 1140 noch als »villa« bezeichneten Ortes zunächst keine rechte Entfaltung gefunden. Erst um 1480 erhielt T. einen landesherrlichen Schutzbrief für seine 2 Jahrmärkte und die Wochenmärkte. Die wohl im 12. Jh. als Sitz der Edelfreien und Ministerialen von T. im Tal gegründete Wasserburg erwarb 1334 das Domkapitel zu Naumb. Um 1350 waren damit die v. Bünau belehnt, die der zu ihrem Rittergut gehörenden Stadt 1564 das Braurecht verliehen. Seit dem 16. Jh. wechselten wiederholt die Besitzer (u. a. v. Berlepsch., v. Funck). Neben der 1342 der Naumb.-er Propstei einverleibten *Pfarrkirche* bestand in der n. Propsteivorstadt die ebenfalls dem Naumb.-er Domkapitel gehörige, 1317 erwähnte Johanniskapelle und in der Wende in der O.-vorstadt die um 1350 errichtete Kapelle St. Gertrud. T. blieb eine Ackerbürgerstadt, in der im 18. und 19. Jh. besonders die Töpferei betrieben wurde und um 1830 auch das Seilergewerbe einen gewissen Umfang besaß. In T. wurde der später meist in Hamburg lebende Komponist Reinhard Keiser geboren (1674—1739), der zu seiner Zeit als der größte Opernkomponist gepriesen wurde und den jungen Händel beeinflußt hat. (IV) *Schie*

LV 120, Bd. 2, S. 705—706. — Festschr. 1000 Jahre T., 1933. — HLangenkamp, D. Gesch. d. Stadt T. u. Umgegend, 1935. — LV 258, S. 240. — LV 257, Bd. 1, S. 174; 2, 554f. — LV 632 (Ha.) S. 455f.

Teuditz OT. von Tollwitz (Kr. Merseburg). T. war neben Schladebach (dessen w. Teil noch »die Halle« heißt), → Kötzschau, → Dürrenberg, → Artern u. → Bad Kösen die älteste der im Hoch-

stift → Mers. gelegenen, nachmals kursächs. Salinen. Seit wann das Rittergeschlecht der Knutonen in T. ansässig war, ist unbekannt. Als Angehörige dieses Geschlechts den Bf. v. Mers. gefangen genommen und erpreßt hatten, wurde T. Raubschloß, das Bf. Gebhard v. → Schraplau 1321 zerstören ließ. 1344 übergaben die Brüder Karl u. Peter Knut ihr Gut T. tauschweise dem Bf. Heinrich v. Stolberg. In der Fehde Mgf. Friedrichs d. Ernsthaften von Meißen mit Erzb. Otto von → Magd. 1347 wurde das Salzwerk zu T. verbrannt, doch wohl bald wieder aufgebaut. Es entwickelte sich zur wichtigsten Saline Sachs.-s als Kf. August 1579 den Bau des Floßgrabens von der Elster bei → Krossen bis zur Luppe bei Tragarth (heute: Luppenau) befahl, und der zum Transport des Scheitholzes bestimmte Bau 1587 vollendet war. Nach abermaliger Zerstörung im 30jg. Kriege wurde die Saline 1696 wiederhergestellt und bildete mit der zu Kötzschau eine Gewerkschaft aus meist in Sachs. ansässigen Gewerken. Seit 1802 förderte eine Dampfmaschine die Sole. Der Betrieb wurde 1860 eingestellt. Zuletzt hatten in T. u. Kötzschau 61 Arbeiter 661 Lasten zu je 4000 Pf. Kochsalz produziert. Das schriftsässige Rittergut stand unter dem gemeinsamen Salinengericht Kötzschau/T. (IV) *Ne*

OKüstermann, Altgeograph. Streifzüge durch d. Hochstift Mers., in: LV 20, Bd. 17, 1885/89, S. 469—472. — FWHvTrebra, Einleitung zu d. gewerksch. Salinen T.-Kötzschau, 1808

Thale (Kr. Quedlinburg). Auf den Felsenhöhen s. und sw. von T. befinden sich vor- und frühgesch. *Wallburgen* und Kultplätze: 1. *Homburg*, nö. des Hexentanzplatzes trennen zwei w.-ö.-verlaufende *Steinwälle* als Abschnittswälle den n. Teil des Berges ab. Der erste liegt s. der Walpurgishalle (Ausgrabungen von C. Schuchhardt 1897: Steinwall von 2 m Höhe und 7,5 m Breite), der zweite n. des Bergtheaters. In der Nähe der Homburg wurden Einzel- und Schatzfunde der Jungsteinzeit und Bronzezeit geborgen, die u. a. auf einen Kultplatz hindeuten, der wahrsch. in der frühen Eisenzeit durch die Steinwälle geschützt wurde.

2. *Roßtrappe* mit Winzenburg. Zwei sich schneidende, *Abschnittswälle* verschiedener Zeitstellung trennen das nach O vorspringende Felsmassiv vom Gebirge ab. Der ältere, möglicherweise in der Jungsteinzeit errichtet, verläuft etwa in W.-O.-richtung, der jüngere ist ma. und zeigt N.-richtung. Funde aus der Jungsteinzeit, frühen Eisenzeit, römischen Kaiserzeit und aus dem Ma. wurden hier gemacht. *S-T*

In dem urspr. Wendhausen (9. Jh.: »Winithohus«) genannten, vielleicht von Franken gegründetem Ort, stiftete Gisela, Tochter des Harzgaugrafen Hessi, unter Mitwirkung von Bf. Thiatgrim v. → Halb. vor 840 eine geistliche Damenkongregation. Bald danach erhielt diese aus Herford Reliquien der nun hier vor allem verehrten Hl. Pusinna, was auf nahe Beziehungen zur Fam. der Liudolfinger hinweist. Doch trat dieser Heiligenkult später wie-

der zurück, denn im hohen Ma. galten Maria und Nikolaus als Kl.-patrone. Nach neueren Vermutungen lag die Neugründung innerhalb einer karolingischen Burganlage. Der bisher als Rest des W.-werkes der sonst verschwundenen Kl.-kirche angesehene mächtige *Turmbau* wäre nach dieser Ansicht als karolingischer Wohnturm zu deuten. Eine Burg Wendthal wird jedoch erst 1340 erwähnt. Aus ihr gingen zwei nebeneinander gelegene Rittergüter hervor, deren eines später an die Fam. v. dem Bussche kam und bis 1945 bestand. — Das 936 in → Quedlinburg von Otto I. auf Wunsch seiner Mutter Mathilde ins Leben gerufene Damenstift sollte offenbar durch Verlegung von W. nach dort entstehen, was jedoch an der Ablehnung der Äbtissin Diemot scheiterte. Dafür wurde aber die bisherige Kongregation in W. dem Stift Quedlinburg als Eigenkl. unterstellt. Seither war stets eine der Quedlinburger Stiftsdamen Pröpstin von W. Ein Teil der Angehörigen des Konvents von W. scheint im übrigen 936 nach Q. übergesiedelt zu sein. Daher hatte W. nur noch geringe Bedeutung. Das Stift lebte später nach der Regel des Hl. Augustin. 1180 wurde es durch Heinrich den Löwen zerstört. Reformversuche von 1180 und 1370, bei denen die bisherigen Stiftsangehörigen durch solche aus dem hildesheimischen Kl. Dorstadt ersetzt wurden, änderten an der Lage wenig. Als das Stift schließlich 1525 den aufrührerischen Bauern zum Opfer fiel, wurde es nicht wiederhergestellt. Die heutige *Dorfkirche* soll aus einer Kreuzgangkapelle des Kl.-s entstanden sein und in ihrem *Turm* noch ottonisches Mauerwerk enthalten. Sie ist dem Hl. Andreas geweiht und wurde im 18. Jh. baulich erneuert.
Bereits 1231 und 1298 wurde die Ortschaft als »Dal« bezeichnet, ein Name, der sich nun auch auf das bisherige Kl. W. übertrug, das aber daneben bis ins 16. Jh. auch noch seinen alten Namen beibehielt. Das Dorf gehörte im ausgehenden Ma. bis 1559 zum Amt Westerhausen der Gft. → Regenstein. Im 17. Jh. kam es über das Ft. Halb. an Brand.-Preuß. Wohl schon 1451 wurde in der Umgebung des Dorfes Eisenstein abgebaut. Die Einführung neuer Gebläse für Hochöfen, wozu die Wasserkraft der Bode genutzt werden konnte, führte zu A. 16. Jh. zur Entstehung einer Hütte im nunmehrigen Thale. Diese war zunächst wechselhaftem Schicksal unterworfen. 1686 und 1771 wurde sie nach Zeiten des Verfalls erneuert. Seither setzte aber eine zufriedenstellende Entwicklung ein. Während 1771 nur 71 Arbeitskräfte beschäftigt waren, stieg deren Zahl 1872 auf 350 und lag 1939 bei 5000. Zunächst wuchs die Produktion durch Herstellung von Achsen für Eisenbahnwagen. Später wurden vor allem Bleche und emaillierte Gegenstände gefertigt. Heute stellt das Eisenhüttenwerk als Blechlieferant einen wichtigen Faktor im Wirtschaftsleben dar. Die Hütte hat neben dem seit A. 19. Jh. lebhaft einsetzenden Fremdenverkehr auch die Entwicklung des bisherigen Dorfes entscheidend beeinflußt. Dieses hatte noch in der zweiten H. 18. Jh. kaum viel mehr als 1000 Ew. 1972 lag deren Zahl bei

etwa 18 000. T. erhielt 1862 Anschluß an die Eisenbahn und wurde 1922 Stadt. Das 1901 auf dem Hexentanzplatz hoch über der Stadt gegründete Harzer Bergtheater ist eine eindrucksvoll gelegene und beliebte Naturbühne. (III) *Schwi*

Fiedler, D. Volksburgen auf d. Roßtrappe u. Hexentanzplatz, in: LV 43, Bd. 41, 1938, S. 62 f. — PGrimm, Untersuchungen a. d. Wallanlagen auf d. Roßtrappe bei T., in: Nachrichtenbl. f. dt. Vorzeit, 11, 1935, S. 134 f. — LV 258, S. 455. — LV 239, Bd. 1, S. 136. — LV 240, S. 416 f. — LV 120, Bd. 2, S. 706 f. — EJacobs, Z. Gesch. v. T., in: LV 41, Bd. 34, 1904, S. 115 bis 131. — OSchönermark, Z. Gesch. v. T., 1907. — WGropp, Chron. d. Stadt T., ²1932. — OMenzel, D. Leben d. Hl. Liutbirg, in: LV 22, Bd. 13, 1937, S. 78—89. — WGrosse, D. Kl. Wendhausen, sein Stiftergeschlecht u. s. Klausnerin, in: LV 22, Bd. 16, 1940, S. 45—76. — HBeumann, Pusinna, Liudtrut u. Mauritius, in: Ders., Wissenschaft vom Ma., 1972, S. 109—133

Tiefensee (Kr. Delitzsch/Eilenburg). T. gehörte zu den Mulde-Burgwarden und wurde bei Auflösung des Bt. → Mers. 981 dem Erzbt. → Magd. unterstellt. Auf slaw. Vorsiedlung (älteste slaw. Namensform »Gezeriska«) beruhend, scheint die militärische Bedeutung T.-s durch das festere rechtsmuldische → Düben gemindert worden zu sein. T. wurde Sitz eines landsbergischen Ministerialengeschlechts v. T., das 1289 urkl. beginnt, später auch im → Saalkreis und in → Halle begütert ist. Das *Schloß* T. stammt mit dem S.-flügel aus dem E. 16. Jhs., der W.-flügel aus dem Jahre 1682. Ob der sw. von T. im Walde liegende »*Schloßberg*« mit der ersten Burganlage von T. identisch ist, und das heutige Schloß an der Stelle einer zu jenem gehörigen »curtis« sich erhebt, muß dahingestellt bleiben. Das Rittergut war bis 1945 in bürgerlichem Besitz. (IV) *Ne*

WBüchting, PPlaten, Gesch. d. Stadt Eilenburg u. ihrer Umgebung, 1923, S. 80 f. — LV 624, Bd. 16: Kr. Delitzsch, S. 183 f. — LV 73, Bd. 2: Wüstungskde. d. Krr. Bitterfeld u. Delitzsch, S. 272 f.

Tilkerode → **Volkmannrode (Wüstung)**

Tilleda (Kr. Sangerhausen). Der Ort T. (Dullide) erscheint bereits A. des 10. Jh. im Güterverzeichnis des Kl. Hersfeld (Breviarium Lulli), das zusammen mit anderen Gütern in der ö. → Goldenen Aue durch eine Schenkung Karls d. Gr. hier Besitz erworben hatte. Schon der fränk. Kg. ist also in T. als Grundherr bezeugt. Die auf dem Pfingstberg ö. vor dem Kyffhäuser oberhalb des Dorfes gelegene Kaiserpfalz wird erstm. 972 genannt, als Ks. Otto II. seiner Gemahlin Theophanu die Kgs.-höfe (»imperatoriae curtes«) T., Nordhausen u. a., die schon Kgn. Mathilde innegehabt hatte, als Mitgift überwies. Daß der ottonischen Pfalz schon in karolingischer Zeit eine Befestigung vorausging, ist nicht ausgeschlossen, aber bisher nicht zu erweisen. Nachdem Otto II. (974), Otto III. (933), Konrad II. (1031, 1035, 1036) und Heinrich III. (1041, 1042) in T. geurkundet hatten, sind Friedrich Barbarossa 1174 vor dem Aufbruch zum fünften Italienzug und Hein-

rich VI. die letzten dt. Kss. gewesen, die sich in T. aufgehalten haben. Heinrich VI. hat sich hier nach der Rückkehr Heinrichs d. Löwen aus England mit dem Welfen ausgesöhnt. Der Ausdruck »Pfalz« wird in den schriftlichen Quellen nicht verwendet, nur »curtis« oder »Hof«; dem archäologischen Befund nach handelt es sich aber eindeutig um eine Kgs.-pfalz mit Wirtschaftshof. Die Pfalz gehörte zu dem großen nordthür. Königsgutkomplex und stand in engster Verbindung mit der Reichsburg Kyffhausen. Während für Kyffhausen und zahlreiche benachbarte Orte Reichsministeriale im Hochma. bezeugt sind, fehlen solche kgl. Beauftragten in T. Im Tafelgüterverzeichnis des röm. Kg.-s aus dem 12. Jh. (?) wird T. neben den Königshöfen → Wallhausen und Osterrode genannt. 1299 erscheint der Ritter Barthe v. T. als Vogt der Gff. v. → Beichlingen in → Allstedt. Die Gff. hatten nicht nur die Rothenburg nach dem Aussterben des gleichnamigen Gff.-geschlechts in ihre Hand gebracht, sondern auch die Pfalzen T. und Allstedt, ferner Wallhausen. Während die Kyffhäuser-Burgen 1378 von den Gff. v. Beichlingen an die Gff. v. Schwarzburg übergingen und bis 1918 in deren Besitz blieben, behaupteten sich die Herren Barth in T. bis 1420. In diesem Jahr wurden die v. Witzleben mit dem Hof zu T., in dem die Kapelle liegt, belehnt. Die Kgg. hatten den Anspruch des Reiches auf die Pfalz nicht vergessen. 1506 werden in T. eine Marienkapelle und eine zerstörte Christophoruskapelle genannt. Die Pfalz wurde 1871 von K. Meyer mit Hilfe des Flurnamens im Alten T. und durch Wall- und Mauerreste auf dem Bergsporn (190 m) 250 m s. des Dorfes T. lokalisiert. Die Lage am flachen Hang, also auf niedriger Terrasse, ist auch für andere Pfalzen dieser Zeit charakteristisch. Nachdem schon 1935—39 das Pfalzgelände untersucht worden war, begannen 1958 neue Ausgrabungen. Im N fällt der Berg auf den Grund eines ausgetrockneten Sees, im S zum Tal des Wolwedabaches ab; im W geht die Hochfläche in den Kyffhäuser über. Die Pfalz besteht aus der Hauptburg und der von dieser durch drei Wälle getrennten Vorburg. Vor dem äußersten Wall lag das freigelegte N.-W.-Tor der Vorburg (mit 30 m langen Torwangen), innerhalb der Hauptburg ein Kammertor. In der Hauptburg (65x90 m) wurden eine Kirche mit Halbkreisapsis, ein mit dieser im Verbande stehender Wohnturm mit jüngeren Anbauten und ö. dieses Komplexes mehrere Gebäude, darunter ein Haus mit Heißluftheizung, freigelegt. Die sog. Halle (9x17 m mit Gipsestrich) am äußersten O-Rand des Sporns war nur noch z. T. erhalten, das übrige ist die Böschung hinabgestürzt. Im Anschluß an die Apsis der Kirche wurden zahlreiche Körperbestattungen in O-W-Richtung z. T. in mehreren Schichten übereinander, aufgedeckt. Unter der 1506 als verlassen (»desolata«) bezeichneten Kapelle ist die Pfalzkapelle zu verstehen. Die großen Steinbauten sind zweifellos dem Kg. vorbehalten gewesen. Von diesen unterscheiden sich die in der Vorburg (bisher 23) und neuerdings überraschenderweise auch in der Hauptburg

(bisher 7) freigelegten Grubenhäuser, die den Hörigen (Slawen?) des Wirtschaftsbetriebes zuzuschreiben sind. Diese Gebäude sind bis 1,4 m in das Erdreich, teilweise auch in den anstehenden Sandstein eingetieft. Man hat Wachhäuser direkt hinter den Mauern der Vorburg, ferner Wohnhäuser mit Feuerstätten und Wirtschaftsbauten (Grubenspeicher) zu unterscheiden. In einem Haus fanden sich zahlreiche Eisenschlacken und andere Spuren von Eisenverarbeitung. Von den kleinen rechteckigen Normaltypen unterscheiden sich zwei 15,6 m und 29 m lange Gebäude, die durch zahlreiche Webgewichte als Tuchmachereien bestimmt werden konnten. Eine 2,3 bis 2,5 m starke Umfassungsmauer, die in 250 m Entfernung von der Hauptburg verläuft, grenzt die Vorburg (ca. 4 ha) gegen die sich w. anschließende Hochfläche ab. Die Mauer war nicht von einem Graben begleitet, hatte also kaum fortifikatorischen Wert. Schutz gewährten — außer der Spornlage — allein die drei Wälle mit den dazwischenliegenden Gräben (bis 13 m breit) der Hauptburg. Zu den Wirtschaftsgebäuden der Pfalz gehörten noch drei Mühlen mit Staudeichen im Wolwedatal. Die Funde, die in der Pfalz T. gemacht wurden, halten sich nach Zahl und Qualität in Grenzen. Zu Tage gekommen sind u. a. ein vergoldeter Anhänger mit Doppeladler, Schreibgriffel, Gürtelschnallen, Spielsteine, Webkämme, ein um 1181 vergrabener Münzschatz mit einer Nordhäuser Prägung auf Barbarossa von 1174. Eine kleine Gruppe von Scherben ähnelt der slaw. Keramik des ausgehenden 10. und 11. Jh. (Grimm).

Verm. wurde die Pfalz um 1200 von den Bewohnern allmählich verlassen; das Baumaterial scheint im Dorf T. verwandt worden zu sein. Der Weg, der durch das Tor der Vorburg die Pfalz verläßt, läuft auf das Dorf T. zu. Die von T. in Richtung → Allstedt führende Straße trägt den Namen Kaiserweg. Der innerhalb des Dorfes parallel zu dieser Fernstraße liegende dreieckige Alte Markt weist möglicherweise auf eine Marktfunktion des Platzes im Hochma. in Verbindung mit der Pfalz hin. Ihre wirtschaftl. Versorgung scheint allein Aufgabe der Siedlung in der Vorburg gewesen zu sein. Daß die im Spätma. bezeugten Rittergüter und Siedelhöfe in einer rechtlichen Beziehung zur Pfalz gestanden hätten, ist nicht zu erweisen; sie liegen an dem Kaiserweg. 1409 erscheinen die Herren v. Germar als Besitzer eines Siedelhofes in T. Er war ebenso gemeinsames Lehen der Gff. v. Schwarzburg und der Gff. v. Stolberg, wie das M. 15. Jh. gen. »Kapellengut«, das nun die Herren v. Bila besaßen. Während es früher in der Vorburg zu suchen ist, scheinen die Besitzer des Gutes im 15. Jh. sich im Ort festgesetzt zu haben. Neben den v. Bila (1517) treten in T. die v. Hacke (1519) als Inhaber eines Siedelhofes auf, der gleichfalls von den Gff. v. Schwarzburg und den Gff. v. Stolberg zu Lehen ging. Von den zur Pfalz gehörigen Wäldern des Kyffhäuser war ein Teil noch 1430 Reichslehen, ein anderer 1452 Lehen der Wettiner. Das älteste Gemeindesiegel von T. zeigt eine Figur mit Schwert und Kopfbedeckung, die man als Krone deu-

tet. Es handelt sich wohl um eine Kaiserfigur bzw. einen Roland, eine Versinnbildlichung der Tradition von T. oder der Kaisersage des Kyffhäuser. (III) *Pa*

HEberhardt u. PGrimm, D. Pfalz T. am Kyffhäuser, ²1966. — PGrimm, Archäolog. Beobachtungen an Pfalzen u. Reichsburgen ö. u. s. d. Harzes m. bes. Berücksichtigung d. Pfalz T., u. HEberhardt, Z. Gesch. d. Pfalz T. nach d. schriftl. Überlieferung, in: Dt. Königspfalzen (= Veröff. d. Max-Planck-Instituts f. Gesch. 11), 1965. — PGrimm, T., eine Kgs.-pfalz am Kyffhäuser, Teil 1: D. Hauptburg, Dt. Akad. d. Wiss., Schrr. d. Sektion f. Vor- u. Frühgesch., Bd. 24, 1968

Timmenrode (Kr. Blankenburg/Quedlinburg). Die Hochfläche an der Kucksburg, n. des Dorfes, erbrachte eine jungbronzezeitliche/ früheisenzeitliche Höhensiedlung. — Die aus der Hochfläche nach Nw. hinausragende Felsenklippe von 15x28 m trug im 11./13. Jh. die Kucksburg (1284 Cukesborch). (III) *S-T*

LV 258, S. 276. — BSchmidt, in: LV 59, Bd. 51, 1967, S. 185

Tollwitz → **Teuditz (OT.)**

Torgau (Kr. Torgau). Hart w. der Elbe bietet ein Plateau aus Porphyr mit einem den Fluß durchquerenden Ausläufer einen günstigen Platz für die Anlage von Burg, Stadt, Furt und später Brücke. Hier überschreiten die aus → Halle (Salzstraße) oder → Mers., → Naumb. und Leipzig kommenden wichtigen Fernhandelsstraßen den Strom, um sich ö. von T. entweder über → Herzberg nach Frankfurt/Oder bzw. über Dobrilugk, Spremberg nach Schlesien (Niedere Straße) fortzusetzen. Eine aus Richtung Dresden und Meißen w. der Elbe nach → Wittenberg verlaufende NS.-Straße scheint im Vergleich zu den genannten Verbindungen und zur Flußschiffahrt geringere Bedeutung gehabt zu haben.
Bereits 973 schenkte Ks. Otto II. den slaw. Gau »Nisizi« mit dem Untergau »parvum Neletiki« und dem nicht näher charakterisierten Ort »Turguo« dem Erzbt. → Magd. In kirchlicher Hinsicht gehörte aber dieser mindestens seit 1063/66 zum Bt. Meißen. Obwohl nicht ausdrücklich als solcher gekennzeichnet, dürfte T. die Stellung eines Burgwardes besessen haben. Die zugehörige, wahrsch. urspr. slaw. *Burg* hatte ihren Platz auf dem steil zum Fluß abfallenden ö. Ausläufer der Hochfläche. In der zugehörigen Vorburg werden Burgmannensitze vermutet. Hier entstand wohl schon vor 1100 die 1119 erstm. erwähnte spätere *Stadtkirche St. Marien* (rom. Teile im W, sonst spätgot. Hallenkirche um 1500). Der als slaw. anzusehende Ortsname bedeutet Marktort. Dieser Markt wird durch die Schenkung des Mgf. v. Meißen an das Kl. Reinhardsbrunn 1119 erstm. urkl. nachgewiesen. Er dürfte seinen Platz entweder in der Vorburg oder unterhalb der Burg an der Elbe, vielleicht in der später am Amt T. unterstellten Amtsvorstadt oder in der weiter s. gelegenen Fischervorstadt gehabt haben. Nachdem die Ask. und Heinrich v. Groitzsch vor-

übergehend im Besitz von T. gewesen waren, gehörte es seit 1131 mit nur kurzen Unterbrechungen den Mgff. v. Meißen, die hier bald Vögte für den Burgbezirk einsetzten. Die Burg diente auch als gelegentlicher Aufenthaltsort der Mgff. Im ausgehenden 12. und frühen 13. Jh. muß T. einen starken Aufschwung erlebt haben, denn es kam damals auf dem w. Teil der Hochfläche zur Anlage einer regelmäßig gestalteten dt. Stadt mit großem Viereckmarkt. Umstritten ist es, ob diese Stadterweiterung in einem Guß entstanden ist, oder ob mehrere Wachstumsphasen anzunehmen sind. Ein im späteren Rathaus erhaltener *Turm* wird als Beweis dafür angeführt, daß der erste Wachstumsring nur bis etwa zum Markt gereicht habe. In der *Nikolaikirche* erhielt die Stadterweiterung eine eigene Pfarrkirche (im Rathaus eingebaut, 1657 bis auf die W.-Fassade und Teile des Langhauses durch Brand zerstört). Zwischen 1257 und 1267 soll T. volle Stadtrechte erhalten haben. Gericht und Verwaltung lagen zunächst in der Hand des landesherrlichen Vogtes bzw. des Schulzen, dem 7 Schöffen zur Seite standen. Bald übernahm ein eigener Stadtrat die städtische Verwaltung. Dieser setzte sich zunächst pfandweise, später aber dauernd in den Besitz der niederen Gerichtsbarkeit (1375) und bald auch der Obergerichte (1379).

1333 wird die sicher schon ältere *Stadtmauer* (Reste nö. der Marienkirche) erwähnt, die vier z. T. mit Türmen verstärkte Tore aufwies (Fischer-, Leipziger-, Hospital- und Bäckertor, alle abgebrochen). Vor diesen bildeten sich noch Vorstädte heraus, die 1426 und 1429 durch die Hussiten zerstört und 1811 beim Festungsbau endgültig beseitigt wurden. Ein um 1250 vor dem Bäckertor angelegtes Zisterzienserinnenkl. wurde 1250 nach Nimbschen bei Grimma verlegt. 1243 wurde noch ein *Franziskanerkl.* gegründet, das 1525 aufgehoben wurde. Seine Gebäude wurden 1834 bis auf die profanierte Kirche (j. Theater) beseitigt. Neben Ackerbau und handwerklicher Produktion (Tuchherstellung) bestimmten vor allem der rege W-O-Handel (Salz) und die Elbschiffahrt die wirtschaftliche Bedeutung der Stadt. Besonders seit dem 15. Jh. spielte auch die Herstellung des weithin exportierten Biers eine wichtige Rolle. Seit M. 15. Jh. besaß T. eine später mehrfach erneuerte *Elbbrücke*.

Die durch die Erwerbung des Kft. Sachs.-Wittenberg 1423 hervorgerufene Verschiebung der wettinischen Macht nach N hatte für T. weitreichende Folgen, denn es wurde j. zu einer bevorzugten Residenz der nunmehrigen Kff. v. Sachs. Da durch die Teilung von 1485 Dresden an die Albertiner gekommen war, wurde T. neben → Wittenberg und Weimar von den Ernestinern als Wohnsitz häufig besucht. Friedrich der Weise (1463) und Johann Friedrich der Großmütige (1503) wurden hier geboren. Schon 1482/85 hatte Konrad Pflüger im kfl. Auftrag den sog. *Albrechtsbau* auf dem nunmehr vorwiegend *Hartenfels* genannten *Schloß* errichtet. 1533—1540 wurde durch Kunz Krebs der *Johann-Friedrich-Bau* gebaut, der mit seinem berühmten *Wendel-*

stein, einem offenen Treppenhaus, zu den besten Werken der dt. Renaissance gehört. 1544 wurde anstelle der 1320 genannten Martinskapelle eine neue *Schloßkapelle* von Luther geweiht (Gedenktafel). Obwohl als Saalkirche durchaus in der älteren Tradition stehend, gilt dieses Bauwerk als älteste protestantische Kirche Dtl.s. Der *Wächterturm* und der 1619 vollendete *Johann-Georg-Bau* schlossen die umfangreiche Bautätigkeit ab. Auch als die Ernestiner T. nach der Schlacht bei → Mühlberg 1547 an die Albertiner abtreten mußten, war es bis ins 17. Jh. neben dem nunmehr bevorzugten Dresden weiter beliebte Nebenresidenz der Kff. Im frühen 18. Jh. wohnte hier zeitweilig die von ihrem Gatten, August dem Starken, wegen dessen Religionswechsels getrennt lebende Kfn. Eberhardine. In den Kriegen des 17. und vor allem 18. Jh. ausgeplündert, wurde Hartenfels 1770 in eine Strafanstalt und später in preuß. Zeit in eine Kaserne verwandelt (j. Sitz von Verwaltungs- und Gerichtsbehörden).
Die Stellung T.s als Residenz hatte für die Stadt erhebliche politische, kulturelle und wirtschaftliche Folgen. Schon 1520 fand die Reform. Eingang. Luther hat sich an die 40mal hier aufgehalten. 1552 wurde seine Witwe, Katharina v. Bora, in der Marienkirche beigesetzt (*Grabstein*). In das Jahr 1525 fällt die Errichtung des evg. T.-er Bundes. 1530 überreichte hier Melanchthon dem Kf. die sog. T.-er Artikel, welche später die Grundlage der Augsburger Konfession bilden sollten. Am 5.10.1551 wurde hier der folgenschwere Bündnisvertrag zwischen einigen evg. Reichsständen und Kg. Heinrich II. von Frankreich unterzeichnet, der die Abtretung der Btt. Metz, Toul und Verdun an den frz. Kg. zur Folge hatte. Oft trat hier auch der sächs. Landtag zusammen und faßte wichtige Beschlüsse besonders in Religionssachen. Noch 1711 heiratet in T. in Anwesenheit Peters des Großen der Zarewitsch Alexej die braunschw. Pzn. Charlotte Christine. — Die schon 1371 erwähnte Lateinschule war im 16. Jh. ein Sitz des Humanismus. Die ftl. Oper und Musikkapelle erlebten Zeiten der Blüte. Eine eigene seit 1592 bestehende Stadtkantorei hatte in dem ftl. Musikleben ihre Wurzel. Von Lucas Cranach stammt das *Altarbild der Stadtkirche* (nur Predella in T. erhalten, Rest im Städelschen Museum, Frankfurt/M.). Die Zahl der Ew. stieg auf etwa 4000. Daher wurde 1561—1565 ein stattliches *Rathaus* im Renaissancestil neu erbaut. Die Bürger mußten sich 1542 im landesherrlichen Interesse an der sog. Wurzener Fehde beteiligen, was später zur Erinnerung noch als festlicher Auszug der Bürgerschaft begangen wurde. Auch zur Verteidigung Wittenbergs 1547 wurden 700 T.-er Bürger aufgeboten.
Wegen der hervorragenden, strategischen Lage der Stadt eroberte 1546 und nochmals 1547 Hz., später Kf., Moritz T. 1632/33 wurden die Stadtbefestigungen durch Bastionen verstärkt und ö. der Elbe ein befestigter Brückenkopf angelegt. Seit 1637 wechselten daher schwedische und ksl. Besatzungen einander in T. ab, das dabei schwer zu leiden hatte. Im 7jg. Kriege besetzte

Friedrich der Große schon 1756 die Stadt und machte sie zum Sitz seines Generalfeldkriegsdirektoriums, das die finanziellen Kräfte des eroberten Sachs. für Preuß. nutzbar machen sollte. 1759 von der Reichsarmee zurückerobert, wurde T. 1760 von den Österreichern unter Daun belegt. So kam es am 3. 11. 1760 wnw. der Stadt vor allem bei → Süptitz zu der nach T. genannten letzten großen Schlacht des 7jg. Krieges. In den napoleonischen Kriegen spielte T. erneut eine wichtige strategische Rolle. Napoleon, der die Bedeutung der Elblinie frühzeitig erkannt hatte, veranlaßte 1811 die sächs. Regierung zur Anlage der sächs. Landesfestung T., die an die Stelle von Dresden treten sollte. Die Vorstädte wurden abgebrochen und durch den Major Aster eine moderne Anlage mit Bastionen und Forts errichtet. Diese wurde 1813 längere Zeit durch den frz. General Narbonne-Lara gegen die preuß. Truppen Tauentziens verteidigt. Auch als T. 1815 an Preuß. abgetreten worden war, blieb die nunmehr gegen Sachs. gerichtete Festung bis 1879 erhalten. Erst um 1890 wurden die Werke bis auf geringe Reste beseitigt. T. behielt aber auch weiterhin eine starke preuß. Garnison. Obwohl es 1872 Bahnanschluß an die Linie → Halle—Guben erhalten hatte, lief der große Verkehr j. an der Stadt vorbei. Daher setzte nur eine sehr bescheidene industrielle Entwicklung ein, in deren Verlauf eine Glashütte und ein Keramikwerk entstanden. T. zählte 1972 rd. 22 000 Einwohner.

Im Bereich von T. fanden am 25. 4. 1945 die Berührungen zwischen den von W vordringenden amerikanischen Truppen mit den Russen statt. Die erste kurze Begegnung von Amerikanern mit einem Russen soll sich schon um 11.30 Uhr in dem Dorf Leckwitz (Kr. Oschatz) bei Strehla abgespielt haben. Gegen 12.30 Uhr nahmen an der zerstörten Elbbrücke von T. ebenfalls Patrouillen Fühlung miteinander auf. Am Nachmittag des 26. 4. traf der Führer der amerikanischen 69. Division, General Reinhardt, mit dem Generalmajor Rusakow von der russischen 58. Garde-Infanteriedivision jenseits der Elbe zusammen, wo eine Verbrüderungsfeier stattfand (*Denkmal* in T. nw. der Elbbrücke). Damit war das Ende des Hitlerreichs endgültig besiegelt.

(V) *Gr/Schwi*

Kreismuseum: Schloß Hartenfels. — EHenze, Gesch. d. ehem. Kur- u. Residenzstadt T., 1925. — KKnabe, Gesch. d. Stadt T. b. z. Reform., hg. RMielsch, ²1925. — OThulin, Wittenberg u. T., 1940. — LV 120, Bd. 2, S. 709—713. — LV 140, Textbd. 2, S. 207 (m. Plan). — PGrimm, Frühe Burgen und Städte im Saale-Mulde-Gebiet, in: LV 175. — HJMrusek, T., Stadtentwicklung weg vom Fluß, in: Wiss. Zs. d. Univ. Halle-Wittenberg, Ges. u. Sprachwiss. Reihe 5, 1955/56. — DScholz, T., eine stadtgeogr. Studie, Diss. Leipzig 1961 (Masch.). — JCBürger, Vorgänge in u. um T. während d. 7jg. Krieges, 1860. — SHarksen, Hallenkirchen in T., Diss. Halle 1958. — MLewy, Schloß Hartenfels b. T., 1908. — OThulin, Schloß u. Schloßkirche T., 1963. — PMannewitz, D. Wittenberger u. T.-er Bürgerhaus, 1914. — WHentschel, D. T.-er Bildhauer d. Renaiss., in: LV 22, Bd. 11, 1935, S. 151 bis 192. — CBMacDonald, The mighty endeavor, 1969, S. 496 f.

Tornau (Kr. Bitterfeld/Gräfenhainichen). An der Straße → Wittenberg - Bad → Düben befindet sich ein *Findling* mit näpfchenartigen Vertiefungen. Es dürfte sich um einen jungbronzezeitlichen Opferstein handeln. — Ebenfalls an der genannten Fernverkehrsstraße liegt s. vom Gasthof Wachtmeister ein etwa 80 Hügel zählendes jungbronzezeitliches *Gräberfeld* der Lausitzer Kultur. (V) *S-T*

Trebitz (Kr. Wittenberg) erscheint in einer zu 965 gefälschten und in einer weiteren echten Urk. von 1004 als Burgward. Die zugehörige Burg hatte ihren Platz an der Stelle der auf einer Anhöhe gelegenen früher mit einem Wassergraben umgebenen ehem. Gutsgebäude. Später war sie im Besitz der → Wittenberger Ask. und diente gelegentlich, wie 1411 für die Gemahlin Hz. Rudolfs III. v. Sachs.-Wittenberg, als Witwensitz. 1480 hatte hier ein kursächs. Vogt seinen Amtssitz. Der zur Burg gehörende Ort war offenbar bedeutender, denn er wurde zeitweilig als Flecken oder Städtlein angesehen. 1637 richteten die Schweden hier schwere Schäden an. Später ging das Amt in Privatbesitz über (j. Feierabendheim). 1958 hatte der Ort T. 1428 Ew.
(V) *Schwi*

LV 258, S. 315. — LV 632 (Ha.) S. 461 f.

Tröglitz → **Posa (OT.)**

Trüben (ehem. Bruch im Kr. Jerichow II/Genthin und Havelberg). Das im ehem. Urstromtal gelegene Sumpfgebiet erstreckte sich ursprünglich von n. → Jerichow bis an den Klietzer See. Es wurde im W von den Feldmarken → Kabelitz, Fischbeck, → Schönhausen und Hohengöhren, im O von den Feldmarken Kleinmangelsdorf, Melkow, → Wust, Wuster Damm, Schönhauser Damm und Hohengöhrener Damm begrenzt. Häufig (zuletzt 1845) wurde der T. von den Hochwässern der Elbe verwüstet, die hier einen Weg in die niedriger gelegene Havelniederung suchten. Nutzungsrechte für Jagd, Weide und Holzung in den mit Elsen bestandenen Sumpfgebieten standen den benachbarten Gemeinden und Gutsherrschaften zu. Ein nicht unerheblicher Teil wurde vom Amt Jerichow beansprucht und daher als Kgl. T. bezeichnet. Auf Vorschlag der Magd. Kriegs- und Domänenkammer ließ Friedrich der Große 1781—1783 auch die Urbarmachung dieses Gebietes durchführen. Es wurde unter Leitung des Kammerassessors v. Werder ein Hauptgraben zur Entwässerung von nö. Wust bis zum Klietzer See gezogen, an den zahlreiche Seitengräben angeschlossen wurden. Die gesammelten Wasser wurden durch den Klietzer See, den Kamerner See und den T.-graben in die niedriger gelegene Havel bei Jederitz geleitet. Nach Beseitigung des Waldes wurde der T. zumeist in Weideland, die höher gelegenen Teile in Ackerland verwandelt und größtenteils den angrenzenden Gemeinden zugeteilt. Die dadurch möglich

gewordene Aufzucht von etwa 850 Stück Rindvieh sollte vor allem die Versorgung der Bevölkerung von Berlin mit Butter und Fleisch verbessern. Straßen durch den T. wurden ebenso angelegt wie Kolonistensiedlungen. Zur Milchverarbeitung wurden Holländereien errichtet. Die Holländerei Kgl. T. wurde 1787 an den Kammerdirektor Schönwald verpachtet und schließlich 1818 verkauft. Sie trägt daher heute den Namen Schönwalde.

(II) *Schwi*

WSchmidt, D. T. u. s. Umgebung, in: LV 47, Bd. 39, 1904, S. 56—70. — AReboly, D. friderizianische Kolonisation im Hzt. Magd., in: LV 22, Bd. 16, 1940, S. 214—323

Tucheim (Kr. Genthin). T. liegt am S-rand des → Fiener, wo mehrere Bäche die Randsander durchbrechen. Otto I. schenkte 965 die civitas »Tuchime« dem → Magd. Moritzkl. 966 ist von einer urbs T. die Rede, deren Lage nicht zu ermitteln ist. Die Nachricht von 1174 über eine erzbl. Stadt »Tuch« bezieht sich wohl auf Taucha in Sachs. Die erzbl. Burg zu T. (1222) wird an der Stelle des späteren Schlosses zu suchen sein. T. litt sehr unter den Fehden des 15. Jh. 1422 erobern Bürger von → Zerbst und der Erzb. v. Magd. die »Räuberburg« T. 1446 gehörte T. der Fam. v. Byern, seit 1504 der Fam. v. der Schulenburg. Das *Schloß* zu T. ist M. 18. Jh. als zweigeschossiger Bau errichtet und um 1830 vereinfacht erneuert worden. Die *Rokokokirche*, ein stattlicher kreuzförmiger Putzbau von 1756, stammt verm. von C. H. Dehne.

(II) *Rö*

LV 624, Bd. 21: Krr. Jerichow, S. 382—385. — LV 73, Bd. 9: Wüstungskde d. Krr. Jerichow, S. 96f., 241, 339f. — LV 632 (Ma.) S. 421f.

Tylsen (Kr. Salzwedel). In der »marca Lipani«, einer noch ungedeuteten gauartigen Bildung, schenkte 956 Otto I. mit fünf weiteren Orten dem Reichsstift → Quedlinburg auch »Tulci«, das mit dem heutigen Ort T. identifiziert wird. 1178 war T. noch in der Hand der Abtei. Außerdem waren später die Kll. → Hamersleben und St. Ludgeri zu Helmstedt hier mit Besitz vertreten. Nachdem noch 1328 die Gff. v. → Osterburg als Inhaber von Lehen in T. nachweisbar sind, müssen ihnen die v. Alvensleben gefolgt sein, die ihre Güter 1354 an die v. dem Knesebeck verkauften. Diese lüneburgisch-altm. Fam. war hier bis 1945 angesessen. Sie galt aufgrund dieses Besitzes als »schloßgesessen« und hat dem preuß. Staat zahlreiche hohe Beamte und Offiziere gestellt. Die ältere Burg lag in der NW-ecke des Dorfes. Die von einem teilweise noch erhaltenen *Graben* umgebene erhöhte Fläche wird heute von Wirtschaftsgebäuden eingenommen. 1620/21 wurde weiter sö. ein gleichfalls von Wassergräben umgebenes neues Schloß mit Renaissancegiebeln errichtet, das 1835—56 renoviert und 1891 durch einen neuen Flügel erweitert wurde (obwohl unbeschädigt, nach 1945 abgebrochen).

(I) *Schwi*

LV 258, S. 380. — LV 72, Bd. 43, S. 427. — LV 194, S. 251 f. — LV 245, S. 32—33. — LV 239, Bd. 1, S. 71, Abb. 165. — KMehldau, Chron. d. Kirchspiels T., 1913. — Clenze, Lübbow, Seeben, T., Kassuhn, Krevese, 1000 Jahre 956—1956, 1956

Uebigau (Kr. Liebenwerda/Herzberg). Am Übergang der weniger bedeutenden Straße von → Torgau nach Doberlug-Finsterwalde über die Schwarze Elster wurde wahrsch. um 1200 eine 1285 zuerst genannte Burg der Herren v. → Eilenburg errichtet. Die dabei entstandene Siedlung erscheint 1251 als »villa«, 1303 als »civitas«. Mit ihrer *Nikolaikirche* war sie 1251 Filial von Altbelgern (→ Belgern). Seit 1323 gehörte U. zum Hzt. Sachs. und wurde seit dem E. 14. Jh. in das kursächs. Amt → Liebenwerda einbezirkt. Kirchlich unterstand es im Ma. dem Erzpriestersitz → Mühlberg im Bt. Meißen. Das von Wall und Graben umgebene Ackerbürgerstädtchen hatte 1529 56 Hauswirte (= etwa 300 Ew.). 1504 wurde ein Hammerwerk errichtet. An der Spitze der Stadtgemeinde standen Stadtrichter und Schöppen, die vom Amt ernannt wurden. Der Rat besaß nur die Erbgerichte, doch hatte er die Schriftsässigkeit und Landtagsfähigkeit inne. Der bis ins 19. Jh. abgehaltene Flachsmarkt unterstrich die Bedeutung des Städtchens als regionales Wirtschaftszentrum in einem landwirtschaftlichen Gebiet. Die Eisenbahnlinie Jüterbog—Dresden führt seit 1848, jene von → Torgau nach Cottbus seit 1872 durch U., das mit einem Sägewerk, einer Gerberei und einer Mühle keinen nennenswerten industriellen Aufschwung erlebt hat. Von 861 Ew. im Jahre 1818 stieg die Bevölkerung auf 2288 im Jahre 1939. (V) *Bla*

LV 120, Bd. 2, S. 715 f. — LV 441, S. 62 f. — MRaack, Ü., d. Stadt an d. Heerstraße, 1935. — LV 655, S. 93. — LV 624, Bd. 29, S. 215—218

Ünglingen (Kr. Stendal). In der SO-Ecke des Dorfes befindet sich ein nur noch wenig erkennbarer kleiner *Burghügel* mit *Wassergraben*, in dem der Wohnsitz der Fam. des 1247 genannten mgfl. Vogtes der Burg → Tangermünde, Johann v. Ü., vermutet wird. 1238 soll sich allerdings bereits das halbe Dorf Ü. als Lehen des Kl. St. Ludgeri in Helmstedt im Besitz der Gff. v. → Osterburg befunden haben. Unter den zahlreichen Empfängern von Hebungen aus Ü. befinden sich schon 1375 die v. Bismarck. Dorf und Gut gingen 1466 an die v. Schwartzkopf über. Als diese 1707 ausstarben, erwarb August v. Bismarck aus der → Schönhauser Linie nach einigen Zwischenbesitzern das Gut. Nach vielfachen Erbteilungen und Vertauschungen erbte es schließlich Alexander v. B., der Großvater des Ft. Otto v. B. Dieser bekam 1755 auch einen Anteil an dem Rittergut → Schönhausen I. Er und seine Ehefrau, Christiane v. Schönfeld, wurden in der an die Kirche in Ü. angebauten Gruft beigesetzt. Das Gut ging 1797 an Ernst v. B., den ältesten Bruder von Otto v. B.s Vater über. Dessen Sohn erhielt 1818 den Gf.-titel und nahm aufgrund seiner Heirat mit

einer Gfn. v. Bohlen, den Namen v. Bismarck-Bohlen an. Er verlegte seinen Wohnsitz nach dem von seiner Frau ererbten Karlsburg in Vorpommern. Ü. ging 1891 in andere Hände über (j. Volksgut). Die *Pfarrkirche St. Georg* weist einen stattlichen *Turm* aus dem frühen 13. Jh. und im Inneren eine *barocke Ausmalung* auf. Das schlichte um 1800 erbaute *ehem. Herrenhaus* trägt ein Walmdach. (II) *Schwi*

LV 258, S. 401. — LV 625, Bd. 3: Kr. Stendal, S. 254—258. — GSchmidt, D. Geschlecht v. Bismarck, 1908, S. 380—382

Uftrungen (Kr. Sangerhausen). In der *Diebeshöhle* wurden durch Ausgrabungen Funde von der frühen bis zur späten Bronzezeit und frühen Eisenzeit geborgen, darunter verkohltes Getreide, Keramik und menschliche Skelette. Es dürfte sich um eine Kult- und Opferhöhle handeln. (III) *S-T*

JAndree, PGrimm, D. Diebeshöhle b. Uftrungen im Südharz, in: LV 59, Bd. 17, 1929, S. 16—39

Uhrsleben (Kr. Haldensleben). Das heute wenig bedeutende Dorf U. befand sich vielleicht schon einige Zeit im Besitz der durch den großen Slawenaufstand von 983 aus ihrer Diözese vertriebenen Bff. v. Brand., als diesen hier durch Ks. Heinrich III. 1051 die Anlage eines Marktes und die Ausübung von Münz- und Zollrechten gestattet wurden. Ob die damalige Führung der Landstraße von Helmstedt nach → Magd. oder doch wohl eher die hier zu vermutenden Aufenthalte der Bff. Anlaß dazu waren, bleibt offen. Der später nachweisbare Straßenname »op der borg« deutet auf eine frühere Burg hin. Die Bestätigung der genannten Rechte durch Friedrich I. 1161 und Papst Clemens III. 1188, die 1270 vorkommende Bezeichnung »oppidum« und der bis heute erhaltene Straßenname Markt beweisen die zeitweilig stadtähnliche Stellung von U. ebenso wie das frühere Vorhandensein von zwei *Kirchen*, von denen die j. noch vorhandene des verm. früheren Marktbezirkes dem Brand.-er Bts.-heiligen Petrus geweiht war, während die heute verschwundene »Bergkirche« St. Maria in dem offenbar überwiegend bäuerlichen OT. Ostendorf ihren Platz hatte. — Seit dem 14. Jh. erwarben die v. Alvensleben auf → Erxleben nach und nach die meisten Rechte und Besitzungen in U. Die Landeshoheit lag zunächst beim Erzstift Magd., ging jedoch in der M. 15. Jh. an Brand. über, weshalb U. bis 1806 verwaltungsmäßig zur → Altm. gehörte. — 1352 besiegten hier die Magd.-er und andere niedersächs. Städte den unter dem Hz. v. Sachs.-Lauenburg kämpfenden verbündeten Adel. 1411 und 1428 wurde U. von den Halb.-ern in den Fehden mit den v. Alvensleben zerstört. (I) *Schwi*

LV 436, Bd. 2, S. 456. — LV 626, Bd. 1: Kr. Haldensleben, S. 549—557

Ummendorf (Kr. Wanzleben). U. wird 1144 erstm. genannt, als dem → Magd.-er Kl. Berge dort Besitzungen bestätigt wurden. Zu A. 13. Jh. erscheint eine den Namen des Dorfes tragende Mi-

nisterialenfam., die vielleicht die im Grundbestand des *Turmes* noch *rom. Burg* anlegte. 1363 sind die von U. noch im Besitz der Burg, während diese 1368 schon im Lehensbesitz der v. Esebeck ist. Nach anderen Fam. des niederen Adels hatten 1430 die v. Veltheim U. als Lehen inne, denn in diesem Jahre eroberten die Magd.-er die Burg, die als Ausgangspunkt von Raubzügen der v. V. gedient hatte. 1463 gelangten die v. Meyendorf in den Besitz von U. und erbauten 1535—1581 die heutige Burganlage mit Ausnahme des älteren Turmes. Andreas v. M. war einer der führenden Köpfe der Magd.-er Landstände. Er verhalf der Reform. im Erzbt. mit zum Durchbruch. 1626 eroberten Wallensteinsche Truppen die Burg. Nach dem Aussterben der v. Meyendorf wurde diese 1650 Sitz eines kleinen landesherrlichen Amtes. Die zugehörige Domäne wurde 1912 von der Gemeinde angekauft (Schloß heute u. a. Heimatmuseum und Oberschule). (I) *Schwi*
Volkskundemuseum Ummendorf, Kreis-Heimatmuseum des Kr. Wanzleben, In der Burg. — LV 626, Bd. 1: Kr. Haldensleben, S. 557—570. — LV 436, Bd. 2, S. 588—594. — LV 239, Bd. 1, S. 72, Abb. 166—171. — AHansen, D. Entstehung d. Burgen Eilsleben u. U., in: LV 40, Jg. 8/9, 1937. — LV 258, S. 174. — LV 632 (Ma.) S. 424f.

Unseburg (Kr. Wanzleben/Staßfurt). 939 und 946 wird die »Unnesburg« erstm. erwähnt, als Ks. Otto I. dem Moritzkl. in → Magd. alles, was er im Orte besaß, überwies. 948, 956 und 968 wird U. als Burgward bezeichnet, der zur Diözese Magd. gehören sollte (Schwache *Reste der Burg* an Stelle des Friedhofs). 979 schenkte Otto II. dem Erzbt. diesen Burgward. Im 11. oder 12. Jh. muß die Burg zerstört worden sein, denn 1213 war sie vorübergehend im Besitz des Gf. Walter v. → Barby, der sie wieder aufgebaut hatte. Auch eine Burgkapelle wird erwähnt. Als die Gff. v. B. von hier aus die Umgebung brandschatzten und plünderten, eroberte sie der Erzb. und zerstörte sie erneut. Als 1302 der Erzb. das Dorf an das Kl. Riddagshausen bei Braunschw. verkaufte, ist die Burg U. wüst. Die damals noch erhaltene Kapelle wurde vom Verkauf ausgeschlossen und verblieb dem Domkapitel in Magd. Das Kl. R. besaß seither U. mitsamt der dortigen Gerichtsbarkeit, bis dieses nach dem 30jg. Krieg an Braunschw. kam, während die Landeshoheit 1680 an Brand.-Preuß. überging. M. 19. Jh. entstanden in U. mit einer Zuckerfabrik Kohlengruben und Brikettfabriken. (III) *Bur*
LV 624, Bd. 31: Kr. Wanzleben, S. 150. — LV 458. — LV 258, S. 397. — LV 239, Bd. 1, S. 73, Abb. 172—173. — U., Festschr., 1936

Vitzenburg (Kr. Querfurt). »Fizenburc« wird bereits im Hersfelder Zehntverzeichnis von ca. 890 erwähnt. Es gehörte seit 979 zur Ausstattung der Abtei → Memleben. 991 stiftete der Edle Brun v. → Querfurt hier ein Nonnenkl., das der Jungfrau Maria und dem Hl. Dionysius geweiht wurde. 1108 kamen Burg und Kl. in den Besitz Wiprechts v. Groitzsch. Doch wurde der Konvent

1109 in ein Mönchs-Kl. umgewandelt. Wiprecht mußte die Burg an den Ks. abtreten, der das Kl. dem Bt. Bamberg unterstellte. Bf. Otto v. Bamberg (→ auch Burgscheidungen, Mücheln) empfahl die Verlegung des Kl. wegen Wassermangels nach → Reinsdorf, die 1121—23 erfolgte. Später finden wir vornehmlich Herren von Querfurt und die Schenken v. Vargula im Besitz von V. Nach vielfachem Besitzerwechsel kam V. 1803 an die Gff. v. der Schulenburg-Heßler, die das mehrfach umgebaute *Schloß* im Renaissancestil verändern ließen (j. Fachschule für Landwirtschaft).
(III) *Ne*

LV 139, Bd. 12, S. 217—221. — LV 624, Bd. 27: Kr. Querfurt, S. 282—288. — HGrößler, Führer durch d. Unstruttal, ²1904, S. 109—124. — GPlath, Die V. u. ihre Bewohner, in: LV 47, Bd. 26, 1893, S. 302 ff. — LV 239, Bd. 1, S. 197 f., Abb. 672—676. — LV 258, S. 281 f. — LV 632 (Ha.) S. 467 f. — LV 843, S. 143

Volkmannrode, Wüstung bei Tilkerode (Kr. Ballenstedt/Hettstedt). Das 1043 erwähnte Dorf V. ist stets im Besitz der Ask. geblieben. M. 15. Jh. war es schon wüst. V. ist historisch merkwürdig wegen seines Klage- und Rügegerichtes, das 1489 erstm. urkl. erwähnt wird, aber älter sein muß. Das Gericht tagte zweimal im Jahr unter offenem Himmel bei drei alten Linden vor einer noch A. 20. Jh. erhaltenen Hütte mit offenem Vorbau. Die Entscheidung fällten die Schöppen aus den Bauernschaften. Anh. verzichtete erst 1875 in einem Staatsvertrag mit Preuß. auf die Haltung des Gerichtes in V., das länger als anderswo in Dtl. dt.-rechtliches Brauchtum bewahrt hatte. (III) *Lei*

KMüller, D. Klage- u. Rügegericht zu V., in: LV 37, Bd. 12, 1937, S. 190—196. — LV 230, Bd. 2, S. 372—375

Wahlitz (Kr. Jerichow I/Burg). Auf dem Taubenberg (tumb = taub, unfruchtbar) ö. des Dorfes wurden von 1950—1955 Siedlungen und Gräberfelder mehrerer Kulturen ergraben. 1. Jungsteinzeit: a) Dorfartige Siedlung der → Rössener Kultur (Getreidefunde); b) das mit 43 Gräbern bis j. größte Brandgräberfeld der → Schönfelder Kultur. 2. Bronzezeit: a) Gräberfeld der Aunjetitzer Kultur; b) Siedlungsstelle der Aunjetitzer Kultur. 3. Eisenzeit: a) Siedlung der frühen Eisenzeit. 4. Römische Kaiserzeit: a) Siedlung der frühen römischen Kaiserzeit; b) Gräberfeld, von der Latènezeit bis zur spätrömischen Kaiserzeit reichend. 5. Mittelalter: Wegespuren und Pflugspuren mit Einzelfunden. — Klusdamm → Pechau. (II) *S-T*

Beitr. z. Frühgesch. d. Landwirtschaft, T. 1—3, 1953—1957. — TVoigt, D. frühbronzezeitl. Gräberfeld v. W., 1955. — ESchmidt-Thielbeer, D. Gräberfeld von W., 1967

Wahrenbrück (Kr. Liebenwerde). Die wohl im späteren 12. Jh. auf dem »Höck« unmittelbar an der Schwarzen Elster errichtete Burg »Wartenbrück« deckte eine alte, 1307 zuerst genannte Brücke von untergeordneter Bedeutung. Die dabei entstandene straßendorfartige Siedlung erscheint 1199 als »villa«, 1340 als

»oppidum«, erlangte jedoch niemals einen ausgeprägten Stadtcharakter. Als ursprüngliches Zubehör der Ostmark (= Niederlausitz) erscheint W. seit etwa 1200 bis ins 14. Jh. als Sitz der Herren v. → Eilenburg, gehörte seit 1383 zum Hzt. Sachs. und wurde danach ins kursächs. Amt → Liebenwerda einbezirkt. Die schon 1199 vorhanden gewesene *Kirche* wurde 1251 dem Patronat des Kl. Doberlug unterstellt, 1480 dem Kl. inkorporiert. Die sehr große Parochie umfaßte 1423 13 Dörfer und gehörte zur Sedes → Mühlberg des Bt. Meißen. Seit dem E. 15. Jh. ist ein Rat nachzuweisen, der ebenso wie der Richter vom landesherrlichen Amt eingesetzt wurde. 1589 bestand die Ew.-schaft aus 70 Ansässigen, darunter 24 Großerben und 28 Kleinerben (= etwa 350 Ew.). Das reine Ackerbürgerstädtchen war lediglich durch einen Flachsmarkt ausgezeichnet, anstelle der alten Burg bestand in der Neuzeit ein Rittergut. In kursächs. Zeit war W. landtagsfähig, 1815 wurde es preuß. Seit 1874 besitzt es Bahnanschluß an die Linie → Falkenberg—Kohlfurt. Bei fehlender industrieller Entwicklung stieg die Ew.-zahl von 555 im Jahre 1818 nur in geringem Maße auf 845 im Jahre 1939. — 1710 wurde hier Karl Heinrich Graun geboren, der als Komponist am Hofe Friedrichs des Großen bekannt geworden ist. (V) *Bla*
LV 120, Bd. 2, S. 717 f. — LV 441, S. 59 f. — LV 655, S. 93 f.

Walbeck/Aller (Kr. Gardelegen/Haldensleben). Unmittelbar s. des Ortes liegt mehr als 20 m über der Aller auf einer Anhöhe von etwa 200 m Länge und maximal 70 m Breite eine ovale *Burganlage*, deren Alter nicht genau bekannt ist. Nach Größe und Lage dürfte es sich um eine Fluchtburg oder Heeresstelle aus ziemlich früher Zeit handeln. Diese setzte sich anscheinend aus einer Vorburg, einer Fliehburg und einer vielleicht jüngeren Adelsburg zusammen. Letztere wurde Sitz eines Hochadelsfam., welche die Gft. im Nordthüringgau und im altm. Gau Belcsem mindestens seit dem 11. Jh. innehatte. Schon im 9. Jh. treten Gff. als Heerführer (»dux«) und später im 11. Jh. als Mgff. der Nordmark auf. Bekanntester Angehöriger der Fam. war der Bf. Thietmar v. Mers., Verfasser der hervorragenden Chronik. Gf. Lothar (II.) mußte zur Sühne für Beteiligung an einer Verschwörung gegen Otto I. u. a. auf seiner Hauptburg ein der Hl. Maria und dem Hl. Pankratius geweihtes *Chorherrenstift* errichten, das aber auch als Hauskl. und Grablege seiner Fam. gedacht war. Er behielt die Vogtei über seine Stiftung, die sich später in der Hand der Gff. v. → Sommerschenburg wiederfindet (ornamentierter *Gipssarkophag des Stifters* j. in der *Ortskirche*). Die 997 geweihte *Stiftskirche* hat sich in der heutigen Kirchenruine weitgehend erhalten, denn ein Brand von 1011 scheint den ursprünglichen Bestand nicht wesentlich verändert zu haben. Allerdings wurde im W. wahrsch. ein zweiter Chor geschaffen, über dem sich ein festungsartiges Turmgebäude erhoben hat. In den Kämpfen der sächs. Opposition gegen Heinrich V. diente die

Burg 1112 als Versammlungsort der Gegner des Ks., darunter der sächs. Pfalzgf. Friedrich v. Sommerschenburg. Hz. Heinrich der Löwe erhob Anspruch auf W. Deshalb konnte sich 1214 der welfische Ks. Otto IV. nach Vertreibung der Stiftsherren in den Besitz der Burg W. setzen und von hier aus seine Gegner durch Raubzüge bedrohen. 1219 wurden die Befestigungen von W. geschleift und nicht wieder aufgebaut. Wahrsch. dürfte damals auch der W.-Turm der Stiftskirche abgebrochen worden sein. In der Folgezeit setzten sich die Bff. v. Halb. hier voll durch. Zwar soll die Vogtei über das Stift dem Mgff. v. Brand. überkommen sein, aber 1224 wurde W. dem Domkapitel v. Halb. untergeordnet. Die Verleihung der halb. Archidiakonate Bahrdorf und Eschenrode und später → Alvensleben an den Propst besagte im Vergleich dazu nur noch wenig. 1249 war offenbar die Verlegung des Stifts nach → Osterwieck geplant, denn der Bf. v. Halb. schenkte diesem die dortige Pfarrkirche, weil das Stift in W. angeblich von Räubern bedroht werde. 1259 erhielt der Propst, der nun immer dem Halb.-er Domkapitel entnommen wurde, das Recht zum Tragen der Inful. Inzwischen waren die urspr. n. der Kirche gelegenen Klausurgebäude wohl an die S.-Seite an die Stelle der A. 13. Jh. beseitigten Herrenburg verlagert worden. Die meisten Stiftsherren hatten aber längst Höfe im Ort W. bezogen. Für 1516 ist eine erneute Weihe der Kirche bezeugt. Nach der Einführung der Reform. 1591 wurde W. in ein evg. Stift verwandelt. Dieses vegetierte als Versorgungsanstalt für Beamte noch bis zu seiner Aufhebung 1810. Die allein erhaltene Stiftskirche war bis etwa 1880 durch ein Dach geschützt, 1888 wurden größere Teile wegen Baufälligkeit abgerissen, der Rest zerfiel. (I) *Schwi*

LV 624, Bd. 20: Kr. Gardelegen, S. 153—177. — HBeumann, D. Streit d. Stifte Marienthal u. W. um den Lappwald, in: StudMittBenediktOrdens Bd. 53, 1935, S. 376—400. — LV 637, S. 19—21. — LV 258, S. 350 f. — HFeldkeller, D. Stiftskirche zu W., in: LV 42, Bd. 4, 1952, S. 19 ff.

Walbeck (Kr. Mansfelder Gebirgskreis/Hettstedt). 992 überließ die Ksn.-Witwe Adelheid ihrer Tochter Mechthild, Äbtissin des Reichsstifts → Quedlinburg, die »curtis regia Uualbisci« zur Errichtung eines dem Hl. Andreas zu weihenden *Benediktinerinnenkl.* Die Weihe fand am 7. 5. 997 (Todestag Ottos I.) statt. Durch Unterstellung unter das Quedlinburger Stift war das Kl. W. zwar exemt und es erhielt das Immunitätsrecht, aber es war ein Eigenkl. von Quedlinburg. Die Vogtei übten die Edlen Herren v. → Arnstein bis zu deren Aussterben aus. 1114 befestigten die aufständischen Sachs. das Kl. als Stützpunkt gegen den ksl. Feldherrn Hoyer v. → Mansfeld (→ Welfesholz). In der → Halb. Bischofsfehde wurde das Kl. von den Gff. v. → Regenstein verwüstet und damit der Grund zu seinem wirtschaftlichen Niedergang gelegt.

1387 ging die Vogtei von den Regensteinern auf die → Mansfel-

der über. Nach der Plünderung im Bauernkrieg wurde das Kl. 1540 säkularisiert und nach mancherlei Verpfändungen, Wiederkäufen in ein kleines Amt verwandelt und 1745 von Kursachs. zu einem altkanzleisässigen Rittergut (Fam. v. dem Bussche) erhoben. Aus dieser Zeit stammt das j.-ige *Schloß*, das noch Reste des *Refektoriums* und des *Kreuzgangs* enthält, aus dem A. 19. Jh. die *Parkanlagen*, das eigenartige Planteurhaus, die Gärtnerei u. a. (j. Volkseigenes Gut). (III) *Ne*
LV 385, Bd. 3/4, S. 133—148, 78—81. — LV 624, Bd. 18: Kr. Mansf. Gebirgskr., S. 212—215. — LV 240, S. 409. — LV 258, S. 235

Waldersee, OT. v. Dessau (Kr. Dessau). W. wurde 1935 aus den Dörfern Naundorf und Jonitz gebildet und später nach Dessau eingemeindet. Der Name leitet sich von einer j. wüsten Siedlung W. mit Burg her, nach der sich im Ma. eine Adelsfam. nannte. Im 18. Jh. entstand eine neue Fam. v. W. dadurch, daß den Nachkommen eines unehelichen Sohnes des Ft. Franz v. Anh.-Dessau, dieser Name zuerteilt wurde. Aus dieser Fam. stammt der in Potsdam geborene Generalfeldmarschall Alfred Gf. v. W. (1832 bis 1904). — In dem 1179 zuerst genannten Jonitz ließ Hz. Franz v. Anh.-Dessau der älteren *Kirche* von 1725 im Jahre 1816/17 einen in klassizistischen Formen gehaltenen *Turm* hinzufügen, der in einem weithin sichtbaren *Obelisk* endet. Im Sockelgeschoß dieses Turmes wurde das *Mausoleum* des 1817 verstorbenen Hz. und seiner bereits 1811 verstorbenen Gemahlin hergerichtet.
Zu Jonitz gehörte auch das klassizistische *Schlößchen Luisium*. Es wurde 1774—1777 an Stelle eines 1753/54 erbauten noch kleineren Vorgängers als Wohnsitz der Ft. Luise v. Anh.-Dessau zusammen mit mehreren Nebengebäuden in einem großen englischen *Park* errichtet. (IV) *Schwi*
LV 628, Bd. 2, 1: Kr. Dessau-Köthen, S. 371—376, 187—218

Wallendorf (Kr. Merseburg). Auf dem Hutberg lag eine jungsteinzeitliche Befestigung der Trichterbecherkultur (Siedlungs- und Grabfunde der Michelsberger Kultur, der Baalberger und Salzmünder Gruppe der Trichterbecherkultur). (IV) *S-T*
LV 258, S. 254

Wallhausen (Kr. Sangerhausen). Es ist denkbar, daß der in der Chronik von Moissac genannte Ort Walada nicht, wie Pertz meinte, Waldau bei Schleusingen oder das heute nach → Bernburg eingemeindete Waldau, sondern W. meint und demnach Karl der Jüngere, der Sohn Karls des Großen, hier 806 auf einem Zug gegen die Sorben Heerschau hielt, um dann Kastelle bei → Halle und → Magdeburg anzulegen. Der Ortsname und das Martinspatrozinium der späteren Pfalzkapelle deuten auf fränkischen Einfluß, die Nähe des nach 531 als Grenzmarkierung angelegten → Sachsgrabens auf fränkische Maßnahmen. Otto der Erlauchte

richtete hier die Hochzeit seines Sohnes Heinrich, des späteren ersten Kgs. aus dem Hause der Liudolfinger, aus und starb wohl ebenfalls hier 912. Heinrich urkundete dann hier 922. Otto I. ist wahrsch. hier geboren, und zwölf seiner Urk. sind hier zwischen 937 und 966 ausgestellt. Hier hat er nach Magd., → Quedlinburg und Ingelheim nachweislich am häufigsten geweilt. Otto II. urkundet hier bereits 961 und stellt während seiner Regierungszeit noch sechs weitere Urk. aus.

Zur Zeit Ottos III. bestand hier 994 ein Markt, unter Konrad II. wird 1028 W. als Burgwardbezirk genannt. Das in der M. des 11. Jh. vielleicht auch erst 100 Jahre später angelegte »Tafelgüterverzeichnis« nennt am → Harz neben → Allstedt und → Tilleda auch W. Es soll 5 »Servitien« zur kgl. Hofhaltung beibringen, die dann u. a. aus 150 Schweinen bestehen. Vor der Schlacht am → Welfesholz sammelt Heinrich V. hier sein Heer, nach seiner Niederlage wird W. nach längerer Belagerung zerstört. Die Lage der auch noch zur Stauferzeit bedeutsamen Pfalz, 1169 wird hier ein Hoftag abgehalten, ist an Stelle des späteren *Schlosses,* am Rande **des Ortes** zu vermuten. Vielleicht hat daneben zeitweilig eine befestigte Burg auf dem n. gelegenen Wallhäuser Berg bestanden. Im Spätma. faßt vorübergehend der Dt. Ritterorden hier Fuß. Neben und nach ihm treten die Gff. v. → Beichlingen auf, die wiederum die Reichsritter von W. in ein Afterlehnsverhältnis drängen. Im 14. Jh. wird der Besitz immer häufiger verpfändet und schließlich veräußert. Als Pfandbesitzer oder Besitzer treten die Mgff. v. Meißen, die Honsteiner, → Mansfelder und → Stolberger Gff. auf. Seit dem Jahr 1414 sitzen dann bis 1945 die v. der Asseburg bzw. die Gff. v. Bochholtz-Asseburg hier. (III) *Ti*

ATimm, W., eine vergessene Pfalz am Südharz, in: LV 22, Bd. 17, 1943, S. 450 ff. — PGrimm, Z. Lage der Pfalz W., in: LV 61, Bd. 5, 1960. — LV 239, Bd. 1, S. 135 f., Abb. 440—443. — LV 240, S. 410 f. — LV 258, S. 306

Wallhausen → Sachsgraben

Walsleben (Kr. Osterburg) wird als einer der ältesten eindeutig germanischen Ortsnamen der → Altm. in der Form »Wallislevu« bereits 929 genannt. Damals zerstörten die Redarier diese als Reichsburg aufzufassende Feste. Da Thietmar von einem in W. geschehenen Wunder zu berichten weiß, muß die *Burg* um 1000 wiederhergestellt worden sein. Sie hatte an der Stelle des späteren Gutes ihren Platz, wo noch Teile der *Gräben* erhalten sind. Später scheint W. seine Hauptbedeutung, vielleicht durch Errichtung der neuen Burgen → Werben und → Osterburg, verloren zu haben. Doch befand sich hier bis ins 18. Jh. noch eine jüngere Burganlage, die seit 1375 lange Zeit im Besitz der v. Lüderitz war. 1598—1778 waren die v. der Schulenburg Inhaber des Gutes, dann folgte bis ins 20. Jh. dauernder Besitzwechsel.

(II) *Schwi*

LV 625, Bd. 4: Kr. Osterburg, S. 333—336. — LV 327, S. 14 f., 185 f., 192. — LV 258, S. 375

Walternienburg (Kr. Jerichow I/Zerbst). Ein seit 1895 bekannter, 1906 durch A. Götze ausgegrabener jungsteinzeitlicher Bestattungsplatz mit 20 Flachgräbern wurde namengebend für die Walternienburger Gruppe der Trichterbecherkultur. S-T
Die Abtei → Quedlinburg erhielt 973 die provincia »Nigenburg«, 999 den Burgward »Niwanburch« aus kgl. Hand. Die *Burg* liegt w. des Dorfes W. und ist mit dem von einem Wassergraben umgebenen 3 m hohen *Burghügel*, auf dem sich die Reste eines *Bergfrieds* befinden, noch heute als Turmhügelburg der frühdt. Epoche zu erkennen. 1359 wurde W. an die Hzz. v. Sachs., 1423 dann an die Gff. v. → Barby verlehnt, die W. in ihre Landesherrschaft einzubeziehen vermochten. Das *Schloß* (1359 »hus«) auf dem Burghügel, Sitz des Amtes W., ist vernachlässigt worden. Nach dem Aussterben der Gff. v. Barby 1659 fiel das Amt W. als Domäne an Anh.-Zerbst, aber unter kursächs. Landeshoheit. 1793 kam es an Anh.-Dessau. Als 1815 Preußen in die Rechte von Kursachs. eintrat, wurde W. Dessauische Domäne, die 1898 parzelliert wurde. Das s. von W. bei Tochheim/Elbe gelegene, 1704 errichtete, ehemalige Zerbstische Lustschloß Friederikenberg wurde 1833 wegen Baufälligkeit abgebrochen. (IV) *Rö*
AGötze, D. neolithische Gräberfeld v. W., in: LV 59, Bd. 10, 1911, S. 139 bis 166. — NNiklasson, Studien ü. d. W.-er-Bernburger Kultur, in: LV 59, Bd. 13, 1925, S. 10 f. — LV 624, Bd. 21: Krr. Jerichow, S. 241—243. — LV 73, Bd. 9: Wüstungskde. d. Krr. Jerichow, S. 363—365. — LV 258, S. 425. — RSpecht, D. Friederikenberg, in: LV 57, Bd. 16, 1931, S. 23—33. — LV 632 (Ma.) S. 432

Wangen (Kr. Nebra). Altpaläolithische Artefakte aus einer Unstrut-Terrasse, die zwischen der Elster- und Saalevereisung entstand, stellen bislang mit ähnlichen von Wallendorf, Kr. Merseburg, die ältesten, sicheren menschlichen Werkzeuge des Unstrut-, Saale-, Elbgebietes dar.
Die *Alteburg*, wahrsch. in der Karolingerzeit am Rande der Hochfläche über der Unstrut angelegt, besteht aus einer großen rechteckigen Hauptburg mit drei vorgelegten *Wällen* im W und einer durch Wälle gesicherten *Vorburg* im O und SO. (III) *S-T*
LV 258, S. 266. — VToepfer, Altsteinzeit, in: LV 61, Bd. 3, 1958, S. 151

Wanzleben (Kr. Wanzleben) gehört zu den urkl. am frühesten erwähnten Ortschaften des → Magd. Landes. Damit wird zugleich erwiesen, daß die Dörfer, deren Namen mit dem Suffix »leben« enden, nicht erst in ottonischer Zeit besiedelt worden sein können. Bereits vor 877 war Kg. Ludwig der Jüngere Besitzer des kgl. Gutsbezirks W. mit zugehörigen Dörfern. Er schenkte diesen seiner Schwiegermutter, der Liudolfingerin Oda, die ihn bald an das Fam.-stift der Ottonen, Gandersheim, weitergab. Obwohl dies in den Urk. nicht ausdrücklich gesagt wird, dürfte in diesem Komplex bereits damals die *Burg* W. inbegriffen gewesen sein,

denn 1206 wurde dem Stift auch diese als Besitz bestätigt. Offen bleibt nur, wie und wann die Karolinger diese umfangreichen Güter erworben haben. Die Burg sperrte wohl den Übergang der wichtigen Straße von Magd. nach → Halb. über die Sarre, die hier zum Schutz der Befestigungen aufgestaut war. Eine hier ebenfalls kreuzende Straße von Leipzig nach Lüneburg dürfte allerdings erst später Bedeutung erlangt haben. Bei Gelegenheit der Abgrenzung des neu errichteten Erzbt. Magd. werden 968 erstm. urkl. die Burg W. und der dazugehörige Burgward erwähnt. Bei dieser Anlage handelte es sich urspr. um eine große Rundburg von 180x160 m, die mit im NO teilweise erhaltenen *Wällen* und *Gräben* umgeben war, während sie im S und SW durch die aufgestaute Sarre geschützt wurde. Wälle und Gräben sind später zum Teil in Erweiterungen einbezogen worden. Von den älteren Bauten der Oberburg sind der gewaltige spätrom. *Bergfried* und ein neben dem Tor stehender *Turm* erhalten, ebenso die Fundamente von drei weiteren Türmen. Die zugehörige Marienkapelle ist um 1720 verschwunden. Es ist nicht ausgeschlossen, daß diese und nicht die *Stadtkirche St. Jakobi* (meist spätma.) die älteste Urpfarrkirche des Bt. Halb. in W. gewesen sein könnte. Allerdings war die Stadtkirche seit dem 11. oder 12. Jh. Sitz des Archidiakons von W. Ein vor der Brücke der Burg abgehaltenes Landgericht wird als Rest des älteren Gogerichts angesehen. In der Burg hatte die weiterverbreitete Dienstmannenfam. der von W. ihren Hauptsitz. Offenbar handelt es sich bei diesen um Dienstmannen bzw. Vögte des Stifts Gandersheim. Zwischen 1356 und 1373 verkauften die v. W., die offenbar auch in einem Dienstverhältnis zu den Erzbb. standen, ihre Rechte an Magd., weshalb es zu langandauernden Prozessen Gandersheims mit den Erzbb. kam. Obwohl die Oberlehnsherrschaft von Gandersheim rechtlich gesichert wurde, waren die Erzbb., vorübergehend auch das Magd.-er Domkapitel, praktisch Herren der Burg, die beiden öfter als Zufluchtsort und zeitweilige Residenz diente. Nach kürzeren Verpfändungen an die Herren von → Barby (1418) und die Stadt Magd. (1470) wurde W. erzbl. Amt und seit 1680 brand.-preuß. Domäne, die seit 1778 von der Fam. Kühne gepachtet war. 1807—1813 hatte Napoleon das Amt W. dem Kanzler Cambacérès als Dotation übergeben.

Der Ort W. war zunächst wenig bedeutend. Er bestand urspr. aus W. selbst und dem Sudendorf, nahm dann aber die Ew. mehrerer wüst gewordener Dörfer auf. Er gehörte ebenfalls dem Stift Gandersheim, das bis 1380 auch das Patronat der Stadtpfarrkirche innehatte. Erst Erzb. Peter erhob 1376 die stark gewachsene Siedlung zur Stadt, die seither von Bürgermeistern und Ratsleuten verwaltet wurde. Auch eine Schöppenbank war vorhanden, deren Rechtszug nach → Calbe/Saale und Magd. ging. Die Kriminalgerichtsbarkeit blieb beim Amt. Trotzdem galt W. als Immediatstadt. Noch 1720 wies es 7 weitere Rittergüter und 8 freie Sattelhöfe auf, die z. T. im Besitz der Kll. → Walbeck

und → Hillersleben waren. Im Magd. Kriege 1550 belagerte Hz. Georg v. Mecklenburg die Burg erfolglos, zerstörte aber die Stadt. Danach entstand das *Rathaus* an einem kleinen Dreiecksmarkt. Weitere Brände und die Pest wüteten in und nach dem 30jg. Kriege. Eine j. verschwundene Stadtmauer mit 4 ebenfalls abgebrochenen Toren war bis ins 17. Jh. vorhanden. 1438 hatte Erzb. Peter zum Schutz der Straßen die *Weiße Warte* (2,5 km w. erhalten) und die *Blaue Warte* (3,5 km sw., erhalten) errichten lassen. 1552 wurde die Reform. eingeführt. Erst gegen E. 19. Jh. begann W., das 1815 Sitz eines Landratsamtes geworden war, über den alten Bereich hinauszuwachsen. Die Ew.-zahl, die E. des Ma. etwa 800—1000 betragen haben dürfte, liegt j. (1948) bei 6500. Durch die Führung der 1843 erbauten Bahn Mag.-Halb. über Blumenberg lag W. abseits und wurde erst 1882 durch Nebenstrecken an den Eisenbahnverkehr angeschlossen. Zur Ausbildung nennenswerter Industriewerke, mit Ausnahme einer 1856 gegründeten, aber inzwischen wieder verschwundenen Zuckerfabrik, ist es daher kaum gekommen. (I) *Bur/Schwi*

FHoffmann, Gesch. d. kgl. Domänenamts u. d. Kr.-stadt Groß-W., 1863. — LV 624, Bd. 31: Kr. Wanzleben, S. 153—169. — LV 120, Bd. 2, S. 718 ff. — LV 258, S. 408 f. — LV 239, S. 74, Abb. 175—184. — LV 458

Warmsdorf, OT. von Amesdorf (Kr. Bernburg/Staßfurt). W. wird 1018 in einer Urk. genannt, in der Bf. Burchard v. → Halb. dem Kl. → Ilsenburg bei dessen Erneuerung dort Besitz übergibt. Als Sitz eines Goschaft erscheint es 1338, wo unter den »Gütern, die der Gf. v. Ascharien vom Reich zu erhalten hat«, das »gemeinhin Goschaft (goscap) genannte Gericht im Dorfe W.« genannt wird. 1377 wird die »Hograveschafft zu W.« erneut aufgeführt. Obwohl urspr. Niedergericht, wandelte sich die Gografschaft sprachlich zur Hochgrafschaft, später Hohe Grafschaft, die als ein besonderes Zeichen landesherrlicher Macht angesehen wurde. Daher nahm auch unter den Besitzungen der anh. Ftt. die »Hohe Grafschaft W.« stets eine besonders geachtete Stellung ein. 1257 und 1259 wird eine Ministerialenfam. nach dem Ort genannt, was wohl mit der Entstehung der freilich erst 1347 erwähnten *Burg* zusammenhängt. Diese große Rundanlage sperrte den Übergang über die Wipper. Sie besitzt einen sehr baufälligen *Bergfried* des 12./13. Jh. — Das um 1500 gebildete Amt W. fiel 1546 an den Ft. Georg III., Koadjutor des Bt. Mers., den einzigen ftl. Kleriker der Reform.-zeit, der ein evg. Predigtamt übernommen hat. Er ließ 1552 an der Stelle der Burg das *Schloß* erbauen, in dessen Garten sich sein sog. Studierzimmer befindet. Im Teilungsvertrag von 1603 fiel das Amt W. an Anh.-Köthen. — Hier wurde 1619/20 der Pädagoge Wolfgang Ratke (Ratichius) in Haft gehalten, nachdem dieser in → Köthen mit seinen Reformideen und pädagogischen Theorien gescheitert war. Das Schloß diente wiederholt als ftl. Wohnung, später als Gutsgebäude. 1847 kam W. an die Dessauer Linie. (IV) *Lei*

KMüller, D. hohe Gft. W. u. ihr Wappen, in: LV 37, Bd. 17, 1942, S. 124 bis 126. — LV 258, S. 393. — LV 239, Bd. 1, S. 76 f., Abb. 185—187

Wartenburg (Kr. Wittenberg). Das Dorf W. gehörte wohl urspr. zum kftl. Amt → Trebitz. Im 15. Jh. scheinen aber einige Teile in adligen Besitz gelangt zu sein. Aus diesen wurde ein Vorwerk gebildet, dessen Besitzer häufig wechselten. 1748 gehörte das Gut u. a. dem Gf. Wilhelm v. Brühl, Bruder des bekannten sächs. Ministers, der hier ein Gartenhaus errichten ließ. Schon vorher war ein größeres barockes *Herrenhaus* entstanden. Seit 1768 waren die Gff. v. Hohenthal im Besitz von W., die das Gut bis E. 19. Jh. durch Pächter verwalten ließen (j. Kinderheim). 1958 zählte W. 1188 Ew.
Im September 1813 hielt Napoleon die Elbe mit dem Schwerpunkt um Dresden als Hauptverteidigungslinie gegen die verbündeten Preuß., Österreicher und Russen. Nach E. eines vorübergehenden Waffenstillstandes bildete zunächst die Nordarmee der Verbündeten unter dem schwedischen Kronpz. Bernadotte E. September 1813 bei →, Aken, → Roßlau und → Elster kleinere Brückenköpfe über die Elbe, die durch Schiffsbrücken zugänglich waren. Als die von SO herannahende Schlesische Armee unter Blücher die Elbe nw. → Mühlberg erreichte, waren diese Brückenköpfe allerdings meist schon wieder aufgegeben. Auf Befehl Blüchers begann Yorck am 3. 10. 1813 auf zwei Schiffsbrücken unmittelbar sö. des Dorfes Elster den Übergang mit 24 000 Mann. Er sah sich dem von Dämmen geschützten Dorf W. gegenüber, das von etwa 16 000 Franzosen und Württembergern unter Bertrand verteidigt wurde. Wasserläufe, Dämme und Sümpfe machten den frontalen Angriff schwierig. Yorck befahl daher, diese Stellung s. bei Bleddin zu umgehen. Als dies gelang und Globig in preuß. Hand gefallen war, mußte Bertrand sich auf → Pratau zurückziehen. Die Preuß. hatten etwa 1600 Mann Verluste, die der Franzosen betrugen etwa 1000 Mann. Napoleon war gezwungen, die Elblinie aufzugeben. Er ging auf Leipzig zurück, wo es nun am 16. 10. 1813 zur entscheidenden Schlacht kam. Yorck wurde 1814 in den Grafenstand erhoben und seinem Namen vom Kg. der Zusatz »von Wartenburg« beigefügt.

(V) *Schwi*

Troschel, D. Corps Yorck bei W., Vierteljhh. f. Truppenführung, Bd. 10, 1913. — Rehtwisch, Schlachtbilder des Befreiungskrieges 8: Wartenburg, 1913

Wasserleben (Kr. Wernigerode/Halberstadt) gehört nicht zu den alten -leben Orten, vielmehr endet der Name urspr. auf -ler, -lar bzw. -liere. Eine hier auf einem dafür künstlich aufgeschüttetem Hügel gelegene Burg ist wohl mit den Herren Liere, einem 1141 zuerst genannten Ministerialengeschlecht in Verbindung zu setzen. Bedeutender als W. war zunächst Huslere, das später wüst wurde. Die *Jakobikirche* in W. war Tochter der Kirche in Huslere. Im ersten Drittel des 13. Jh. geschah in W. ein Hostienwun-

der, das einen Pilgerzustrom verursachte. Seit 1298 wird eine eigene Heiligblutkapelle wohl bei der Dorfkirche genannt, die als Ziel von Wallfahrten besondere Ablässe erhielt. An ihr oder an der eng damit im Zusammenhang stehenden Jakobikirche entstand um 1300 ein Frauenkonvent, welcher bald der Zisterzienserregel folgte. 1302 wurde auch die bisherige *Dorfkirche* von der Mutterkirche Huslere gelöst und dem Kl. übergeben. Der Konvent fand die Förderung durch die Gff. v. → Blankenburg- → Regenstein, die Gff. v. → Wernigerode und andere Adlige, erreichte aber nie den Besitzstand bedeutenderer Kll. In der zweiten H. 15. Jh. erwiesen sich Reformen als erforderlich. Im Bauernkrieg wurde das Kl. zwar besetzt, kam aber ohne größere Schäden davon. Um 1600 neigten einige Nonnen wieder dem alten Glauben zu, so daß im 30jg. Kriege die Restitutionsbestrebungen hier zeitweilig nicht nur äußerlichen Erfolg hatten. Nach 1650 schwand aber die bisher überwiegend kath. Einstellung der Nonnen wieder. Und 1687 wurde die letzte Nonne nach → Drübeck transferiert und das Kl. aufgehoben. Der Ort W. war inzwischen sehr gewachsen und besaß zeitweise eine Befestigung. Er galt als Flecken und hatte einen Bürgermeister an seiner Spitze. (III) *Schwi*

LV 41, Bd. 12, 1879, S. 157—661, 194—212. — LV 624, Bd. 32: Kr. Wernigerode, S. 136—150. — LV 258, S. 340 f. — LV 240, S. 414

Weddersleben (Kr. Quedlinburg). Königstein und s. anschließende Bode-Hauptterrasse erbrachten eine altpaläolithische Station mit Geräten aus Quarzit. — Außerdem bestand hier eine jungbronzezeitliche Höhensiedlung. (III) *S-T*

RFeustel, KStoye, Eine Quarzit-Abschlagindustrie im n. Harzvorland, in: LV 59, Bd. 48, 1964, S. 25—35. — BSchmidt, in: LV 59, Bd. 51, 1967, S. 184 f., Taf. 24

Weferlingen (Kr. Gardelegen/Haldensleben). Ein gleichnamiger Ort im Kr. Wolfenbüttel macht die Zuweisung der älteren schriftlichen Belege nicht immer leicht. Der 965 erkl. erwähnte Besitz von Gandersheim in W. und eine nach dem Dorf sich nennende Ministerialen gehören in das w. W. Das hier zu behandelnde W. wird dagegen erstm. 1239 als »blek« deutlich, muß also schon eine bedeutendere Stellung eingenommen haben. 1241 hatten hier die v. Honlage Güter, zu denen wahrsch. die *Burg* gehörte. Die Landeshoheit lag damals bereits beim Stift → Halb., das sie gegenüber Braunschw., Brand., und → Magd. zäh zu verteidigen gewußt hat. 1316 eroberte Hz. Albrecht v. Braunschw. die Burg. Diese erscheint dann aber wieder als Lehensgut der v. Honlage, bis sie A. 16. Jh. in die Eigenverwaltung des Halb.-er Bfs. überging. Wenn auch öfter als Pfand ausgegeben, blieb W. nun doch ein landesherrliches Amt. Von 1650—1662 wurde es allerdings wieder dem schwedischen General v. Königsmarck als Pfand übergeben. Dann kam es durch Einlösung der Pfandsum-

me an den bekannten Reitergeneral des Großen Kurfürsten, Pz. Friedrich II. v. Hessen-Homburg, Vorbild des Pz. v. Homburg des Kleistschen Dramas. Dieser ließ das stark verfallene *Schloß* wieder herrichten und hielt sich hier längere Zeit auf. Nach Rückzahlung der Pfandsumme wurde W. 1701 erneut landesherrliches Domänenamt. Aber schon 1706 überließ es der Kg. Friedrich I. dem Mgf. Christian Heinrich v. Bayreuth-Kulmbach aus einer apanagierten hohenzollerischen Nebenlinie, der dafür seine Erbansprüche auf die fränkischen Ftt. der preuß. Linie abtrat. 1715 machten die Söhne des inzwischen verstorbenen Mgf. Anstalten, den erwähnten Vertrag wieder aufzuheben, was ihnen Kg. Friedrich Wilhelm I. schließlich 1722 nach langen Streitigkeiten zugestehen mußte. Mit dem 1708 in W. geborenen Pz. Friedrich Christian, der sich nach seinem 1763 erfolgten Regierungsantritt in Bayreuth hier ein an die *Lambertuskirche* angebautes, wohl von süddt. Künstlern entworfenes prächtiges, später nicht benutztes *Mausoleum* im Rokokostil 1766—69 errichten ließ, starb diese inzwischen an die Regierung gekommene Linie 1769 wieder aus. Die nach 1716 erneut in staatliche Eigenverwaltung gelangte Domäne wurde später an die v. Spiegel auf → Seggerde verkauft. Von der am SW-rande des Ortes nahe der Aller gelegenen Burg Walserburg waren der als »*Grauer Hermann*« bezeichnete 30 m hohe mächtige Turm und die später als Kornspeicher verwendeten Gebäude bis ins 20. Jh. verhältnismäßig gut erhalten, bis sie einem Brand zum Opfer fielen und seither Ruine blieben. Der Ort W. galt stets als Flecken ohne eigene Befestigung und stärker ausgebaute Eigenverwaltung. E. 19. Jh. gewann er durch den später wieder aufgegebenen Kalibergbau an Bedeutung. Eine Zuckerfabrik und der Anschluß an eine Nebenbahn nach Helmstedt und weitere Bahnanschlüsse hoben W.-s wirtschaftliche Bedeutung, seine Ew.-zahl lag 1946 bei 4800. (I) *Schwi*

LV 624, Bd. 20: Kr. Gardelegen, S. 178—188. — LV 258, S. 351. — LV 239, Bd. 1, S. 77 f., Abb. 188—197. — HNebelsieck, D. Amt W. unter Culmbach-Bayreuthscher Herrschaft, in: LV 22, Bd. 8, 1932, S. 268—296. — Ders., A. d. Gesch. d. ehem. Amtes W., 1934. — PKupka, GRichter, Das Bayreuthische Grabmal in W., Jahresg. d. Alt. Museums 10, 1956, S. 67—79. — WPotthoff, Burg W., Rund um den Drömling, Bd. 1, 1927, S. 29—31

Wegeleben (Kr. Oschersleben/Halberstadt) liegt w. der Bode an einer von → Quedlinburg nach Helmstedt führenden Straße, die zeitweilig als Verbindung zwischen Nürnberg und Lüneburg-Hamburg für den Fernverkehr eine Rolle gespielt zu haben scheint. Eine hier die Bode überschreitende Straße von → Halb. nach O dürfte dagegen weniger Bedeutung gehabt haben. Neben einer sicher recht alten dörflichen Siedlung dürfte etwa im 12. Jh. eine *Burg* errichtet worden sein, worauf das 1120 belegte Erscheinen einer adligen Fam. v. W. hindeutet. Diese stand offenbar im Dienst oder hatte Lehen der als Ortsherren von W. anzunehmenden Ask. im Besitz. Ein 1252 erwähnter Kastellan

macht damals das Vorhandensein der *Burg* W. sicher (Reste einer viereckigen Anlage beim Gut erkennbar). Wieso dieser allerdings nach der gleichen Quelle als Reichsministeriale galt, bleibt bisher undeutbar. 1267 nahmen die Ask. wohl aus Geldverlegenheit W. vom Erzb. v. → Magd. zu Lehen, woraus Streitigkeiten mit Halb. entstanden. 1316 ging W. von der ausgestorbenen Aschersleber Linie der Ask. an die Bff. v. Halb. über, die hier zeitweilig residierten. 1491 wurde der Ort dem Amt → Gröningen zugelegt, während die Burg und die dazugehörigen Güter an die v. Hoym kamen. Nach dem Aussterben dieser Fam. im Jahre 1704 kam deren Besitz als heimgefallenes Lehen an den preuß. Staat zurück, der daraus eine Domäne machte. Zu dieser wurde im Jahre 1802 ein bis 1744 v. Neinstedtsches, dann in der Hand kgl. Pzz. befindliches Gut geschlagen. Die Stadt W. zeigt eine relativ regelmäßige Anlage, die daher als Gründung der Ask. angesehen werden kann. Als Stadt galt W. bereits 1267, denn es hatte damals schon eine später mit drei Toren versehene Mauer. Obwohl 1354 Bürgermeister und Rat erscheinen, wird W. später oft nur als Flekken bezeichnet. Neben einigen Handwerkern waren meist Ackerbürger angesessen. Die Ew.-zahl lag M. 18. Jh. bei etwa 1400 Köpfen. 1846 entstand eine Zuckerfabrik, der sich 1880 eine Malzfabrik anschloß. Durch die Bahn Halb.- → Thale erhielt W. 1863 Eisenbahnanschluß und wurde mit der Fertigstellung der Linie von Halb. nach → Aschersleben— → Halle 1866 zu einem Knotenpunkt. 1951 hatte es 5100 Ew. (III) *Schwi*
LV 120, Bd. 2, S. 721 f. — LV 327, S. 140. — LV 258, S. 341. — WGottschalk, W., d. kleine Stadt a. d. Bode, Zwischen Harz u. Bruch Bd. 1, 1956, S. 298—304. — LV 240, S. 415. — LV 239, Bd. 1, S. 78, Abb. 198, 199. — LV 624, Bd. 14: Kr. Oschersleben, S. 218—230. — LV 632 (Ma.) S. 437 f.

Wegeleben → Adersleben (OT.)

Weißandt-Gölzau → Großweißandt (OT.)

Weißenfels (Kr. Weißenfels). Das Gebiet der heutigen Stadt weist seit dem Neolithikum eine reiche vor- und frühgesch. Besiedlung auf, besonders im mittleren Neolithikum (Trichterbecherkultur in der Johannismark, Zorbauer Hügel), während der spätrömischen Kaiserzeit (Beudefeld), und der Völkerwanderungszeit (Alt-Thüringer in der Johannismark und Beudefeld). Es besteht aber keine Siedlungskontinuität. *S-T*
Verheerende Stadtbrände (1374, 1668 und 1718), bei denen auch das Rathaus eingeäschert wurde, vernichteten alles Quellenmaterial, so daß über die Entstehung der Stadt nichts Sicheres festzustellen ist. Mit hohem Grad von Wahrsch.-keit wird angenommen, daß W. als städtische Siedlung mit ziemlich regelmäßigem Grundriß um 1185 zwischen den sorbischen Siedlungen Tauchlitz, Horklitz und Klengowe am Fuße der Burg der Wettiner auf dem weißen Felsen (von hellem Sandstein) zum allergrößten Teil auf Saaleschwemmland entstanden ist. Mgf. Dietrich der Be-

drängte (1197—1221), nannte sich eine Zeitlang Gf. v. W. Von den sorbischen Siedlungen, die mit Ausnahme von Horklitz nicht in den Mauerring einbezogen wurden, sondern Vorstädte unter Amtsobrigkeit blieben, muß Tauchlitz schon stadtähnlich gewesen sein; denn der Stadtteil, wo es einst lag, die j.-ige Langendorfer Straße, wurde noch im 19. Jh. die »Altstadt« genannt. Horklitz, das auf einer niedrigen Anhöhe lag, erhielt dann den Namen Georgenberg. Alle drei Vorstädte, dazu die Zeitzer- und die Saaltorvorstadt, wurden 1833 eingemeindet. Einen Rat der Stadt finden wir erstm. in einer Urk. von 1290 erwähnt, ein *Rathaus* in dem Bericht über die Einweihung der *Stadtkirche St. Marien* im Jahre 1303. Von diesem Ereignis stammt die als ältester dt. Speisezettel geltende Aufzeichnung der Speisenfolge bei dem Fest der Kirchweihe. Zwei Jahre zuvor war das 1285 außerhalb der Stadt gegründete Nonnenkl. St. Clara in die Stadt verlegt worden. Noch früher war die Gründung des Beuditzkl. in geringer Entfernung von der Stadtgrenze erfolgt. In diesem Nonnenkl. war 1519/20 Thomas Müntzer als Kaplan tätig. Nur kurze Zeit stand ein Schultheiß an der Spitze der städtischen Verwaltung. Das Stadtgericht war lange im Besitz der Fam. Soyke (Seuke). 1428 erwarb es die Stadt käuflich und war nunmehr weitgehend von der landesherrlichen Obrigkeit unabhängig. 1454 erfolgte die Verleihung des Weichbildrechtes. 1291 erhielt die Stadt die oft erneuerte Geleitsfreiheit in sächs. Landen. Trotz günstiger Lage an der wichtigen Fernverkehrsstraße von Frankfurt/M. nach Leipzig, entwickelte sich W. nicht zu einer Handelsstadt. Seine Märkte blieben unbedeutend. Lange Zeit war es nur eine Handwerker- und Ackerbürgerstadt mit allerdings bemerkenswertem Weinbau. M. 17. Jh. wurde W. Residenz einer 1656 gegründeten kursächs. Sekundogenitur. August, zweiter Sohn des Kf. Johann Georgs I., wurde Hz. v. Sachs.-W. Da er gleichzeitig Administrator des Erzbt. Magd. bis zu seinem Tode (1680) blieb, verließ er seine Residenz → Halle nicht. Erst sein Sohn, Johann Adolf I. (1680—1697), mußte nach W. übersiedeln, weil das Erzstift Magd. nach den Bestimmungen des Westfälischen Friedens an Brand. überging. Schon Hz. August hatte 1660 auf der Trümmerstätte der 1644/45 von schwedischen Soldaten zerstörten Burg W. den Grundstein zu einem unbefestigten riesigen *Residenzschloß* nach Plänen Johann Moritz Richters d. Ä. gelegt, das 1694 fertiggestellt war. Die Hzz. liebten Prunk und Wohlleben, förderten aber auch die Kultur. Die Hofkapelle, deren Leiter jahrzehntelang der nicht unbedeutende J. Ph. Krieger war, verlieh dem Hof Glanz und Ansehen, erst recht die hier gepflegte dt. Oper. Der Hofkapelle gehörte Joh. Beer als Konzertmeister an. Er komponierte, zeichnete und schrieb mehr als 20 Romane. Das 1664 vom ersten Hz. gegründete Gymnasium illustre Augusteum strebte sogar danach, sich zu einer Universität auszuweiten, doch verhinderte die kursächs. Regierung dies. Hier wirkte von 1670—78 Christian Weise als Professor. Er schrieb in

W. seine Romane, die für die Entwicklung dieser Literaturgattung nicht unbedeutend sind. In seine Fußstapfen trat sein Kollege Joh. Riemer. Ein Schüler dieser Bildungsanstalt, F. Ch. Hunold-Menantes, machte sich auch einen Namen in der Literaturgeschichte. Der Schriftsteller August Bohse-Talander bekleidete kurze Zeit einen Sekretärposten am W.-er Hofe. Der Hofdiakon E. Neumeister dichtete Kirchenlieder, auch Kantatentexte, die von J. Ph. Krieger und J. S. Bach vertont wurden. Dieser war eine Zeitlang Weißenfelsischer »Kapellmeister von Haus aus«. G. Fr. Händels hervorragende musikalische Begabung soll nach glaubwürdiger Überlieferung in der schönen barocken *Schloßkirche* entdeckt worden sein. 1717 begann die Neuberin im Schlosse zu W. ihre rühmliche Theaterlaufbahn. Mit dem Tode Hz. Johann Adolfs II. im Jahre 1746 starb diese Nebenlinie aus und W. sank wieder zu einer unbedeutenden Landstadt herab. Von sich reden machte es dann wieder um 1800, als der hochbegabte Romantiker Friedrich v. Hardenberg in dem noch erhaltenen *Novalishause* wirkte, wo auch die von Schiller geschätzte Lyrikerin und Erzählerin Luise Brachmann ein- und ausging. Bald nach 1800 trat der W.-er Advokat Adolf Müllner mit seinen dramatischen Werken hervor, die eine Zeitlang über Gebühr geschätzt wurden. 1822 übernahm der bedeutende Pädagoge Dr. W. Harnisch die Leitung des 1794 gegründeten, seit 1815 preuß. Lehrerseminars in W. und machte es zum »Schulmeisterhauptquartier«. Er holte den um die Entwicklung des Mathematik- und des Musikunterrichts verdienten Ernst Hentschel als sein Institut und den Reformator des Gehörlosenunterrichts Moritz Hill an die diesem angegliederte Taubstummenanstalt. Die W.-er Wirtschaft war um diese Zeit wenig entwickelt. 1846 gründete F. Ladegast seine berühmt gewordene Orgelbauanstalt. Im Handwerk überwog seit langem die Schuhmacherei, die den Großteil ihrer Erzeugnisse auf fremden Märkten und Messen absetzte. In den 50er Jahren des 19. Jh. wurden die ersten Steppmaschinen verwendet, 1871 die erste Durchnähmaschine, beide noch mit Muskelkraft betrieben. Die Dampfkraft wurde erst ab 1883 in der Schuhproduktion genutzt. Zeitweise gab es hier bis zu 125 Schuhfabriken. Nicht wenige entstanden in der sog. Neustadt, am 1. Saaleufer (j. als VEB zusammengefaßt). Weitere Exportfirmen von einiger Bedeutung sind die Schuhmaschinen- und die Trommelfabrik. Viele Ew. von W. sind j. in den nahe gelegenen → Leunawerken, auch im Bunawerk (→ Schkopau) beschäftigt. 1846 erhielt W. Anschluß an das Eisenbahnnetz. 1859 wurde die Strecke nach Zeitz-Gera eröffnet. In der 48er Revolution zeigte sich ein großer Teil der Ew. sehr fortschrittlich. In der Zeit der Weimarer Republik wirkte sich die Arbeitslosigkeit in W. besonders katastrophal aus. Im 2. Weltkrieg wurden nur beide Saalebrücken zerstört (1952 bzw. 1961 wieder errichtet). Auch das Sterbehaus der Schriftstellerin L. v. Francois wurde vernichtet. Heute zählt W. fast 47 000 Ew. (IV) *Schmi*

Gustav-Adolf-Gedenkstätte, Große Burgstr. 22; Heinrich-Schütz-Gedenkstätte, Nicolaistr. 13; Städt. Museum, Langendorfer Str. 33. — LV 120, Bd. 2, S. 722 bis 725. — LV 624, Bd. 3: Kr. Weißenfels, S. 65—83. — KAHSturm, Chron. d. Stadt W., 1846. — Ders., Kleine Chron. d. Stadt W., 1869. — FGerhardt, Gesch. d. Stadt W., 1907. — PThieme, W. in Wort u. Bild, 1935. — RKötzschke, Mgf. Dietrich v. Meißen als Förderer d. Städtebaus, in: NA f. sächs. Gesch. 45, 1924, S. 11—13. — FKeil, D. Burg W., in: 25 Jahre Städt. Museum W., 1935, S. 71—78. — HBaier-Schröcke, D. Schloßkapellen d. Barock in Thür., 1962. — W.-er Heimatkalender. — Die Heimat, Beil. z. W.er Tageblatt, 1925—1939. — W.-er Heimatbote, 1955—1963

Welfesholz (Kr. Mansfelder Seekreis/Hettstedt). Hier fand auf dem s. des W. (»lignum catuli«) genannten Waldes gelegenen Lerchenfeld am 11. 2. 1115 die Schlacht zwischen den von Gf. Hoyer v. → Mansfeld geführten Truppen Ks. Heinrichs V. und den aufständischen sächs. Ftt. unter Hz. Lothar v. Sachs. statt, in der die Ksl. unterlagen. Gf. Hoyer fiel durch die Hand des jüngeren Wiprecht v. Groitzsch. Zum Gedächtnis des entscheidenden Sieges, durch den die Hoffnungen der salischen Kss. auf Sachs. endgültig begraben werden mußten, wurde auf dem Schlachtfeld die Bildsäule eines bewehrten und behelmten Mannes errichtet, den die Bauern der Umgebung in mißverstandener Anlehnung an den alten Hilfe- und Waffenruf »tiod-ute« (ziehet aus) St. Jodute nannten und abergläubisch verehrten. Kg. Rudolf v. Habsburg ließ das Bildwerk beseitigen und daselbst eine kleine, dem nahen Kl. → Wiederstedt unterstellte Kapelle errichten, die am 1. 5. 1290 mit einem Ablaß ausgestattet wurde. In ihr befanden sich an Kragsteinen Darstellungen der angeblichen Begründer des Mansfelder Bergbaus, Nappian und Neucke (j. Heimatmuseum Eisleben). Nach kurzer Zeit aber wurde ein neuer St. Jodute geschaffen und in der Kapelle aufgestellt. Infolge des starken Wallfahrerzulaufs wurde bald nach 1350 eine größere Kirche erbaut und die ältere Kapelle einem Klausner als Wohnung zugewiesen. 1362 wird der Pfarrer zu W. erwähnt, 1512 der Jahrmarkt zu W. am Tage Mariae Geburt (8. 9.), doch scheint es schon seit 1327 einen solchen am St. Ursula-Tag (21. 10.) gegeben zu haben. 1516 bewilligte Erzb. Albrecht v. Magd. einen neuen Ablaß. Doch ging schon 1535 der Gottesdienst ein. Die Pilgerherberge blieb als Gasthof an der alten Erfurt- → Magd. Landstraße bestehen. Die Ruinen der jüngeren Kapelle wurden 1822 beseitigt. Der »Weidenstock mit dem Eisenhut« (Spangenberg sah ihn noch 1555 und Luther gedenkt seiner 1545) aber galt, splitterweise zerstückelt, als Mittel gegen Zahnschmerz. Der unförmige Rest verbrannte.

In 4 km Entfernung vom Schlachtfeld steht auf einem modernen Sockel der sagenumwobene, mit einem Loch versehene *Hoyerstein*. Er befand sich urspr. etwa 100 m entfernt und war umgestürzt. Vielleicht handelte es sich um einen Menhir, wofür auch die spätere Nagelung mit Eisennägeln spricht. An der NO.-ecke des ehem. Gutsparkes befindet sich ein sehr altes *Steinkreuz mit*

Strahlenscheibe. Die Massengräber in der Nähe des Gutseinganges sind um 1870 beseitigt worden. Das W. ging 1586 aus dem Besitz des Kl. Wiederstedt in den der v. Plotho (→ Gerbstedt) über. 1822 entstand das j.-ige ehem. Vorwerk. (III) *Ne*

LV 385, Bd. 3/4, S. 309—312. — LV 624, Bd. 19: Kr. Mansf. Seekr., S. 394—397. — CHartung, D. Schlacht am W., in: LV 50, Bd. 3, 1889, S. 1—39. — RHoltzmann, Sagengesch.-liches z. Schlacht am W., in: LV 22, Bd. 10, 1934, S. 71—105. — PGrimm, Z. Entstehung d. Hoyersteines bei W., in: LV 49, Jg. 78, 1936, S. 94

Wendelstein OT. v. Memleben (Kr. Querfurt/Nebra) erhebt sich auf langgestrecktem Gipsfelsen ziemlich steil über der hier sich zum Riet weitenden Unstrutaue. Obwohl in schon vorzeitlich reich besiedelter und fruchtbarer Gegend gelegen, lassen sich Beziehungen des »Steins« zum Thür. Kg.-reich und — gegen neuere Vermutungen (z. B. P. Grimm) — zur nahen Pfalz → Memleben nicht nachweisen. 1312 erstm. als → Rabenswalder Erbe der Gff. v. Orlamünde erwähnt, sollen diese die starke Feste erbaut, wahrsch. aber ausgebaut haben, die sie im Grafenkriege 1342 vom Lgf. Friedrich dem Ernsthaften zu Lehen nehmen mußten, 1355 aber an Christian v. Witzleben schuldenhalber versetzten. Der thür. Bruderkrieg, Zwistigkeiten zwischen den Brüdern v. Witzleben, ein interner Burgkrieg zwischen den Söhnen und Neffen der beiden Brüder spielten *Burg* und Herrschaft übel mit (1450 brannte Kf. Friedrich II. v. Sachs. 60 Dörfer der Umgebung nieder), doch bewährte sich die Feste als Zufluchtsstätte des Landadels noch im Bauernkrieg. Unter den v. Witzleben war der W. nicht nur Mittelpunkt einer glänzenden Hofhaltung, sondern wurde auch zu einem Kleinod dt. Renaissancekunst und zu einer starken Festung ausgebaut (noch 1624 durch Kf. Johann Georg). 1616 wurde der W. schuldenhalber an den Witzlebenschen Hauptgläubiger Hans Heinrich v. Heßler abgetreten und 1623 vom Kf. übernommen. W. wurde kfl. Domäne. Die Burg ging im 30jg. Krieg nach sechsmaligem Besitzwechsel, zuletzt 1640 durch die Belagerung und Demolierung der Werke unter, doch wurde der Ackerbau 1643 wieder aufgenommen. Was vom heutigen Baubestand nicht wirtschaftlich genutzt wird, ist ein wüster Trümmerhaufen, in dem einzelne Teile (*Portalgewände, Kapelle*) noch Zeugnis von verschwundener Pracht ablegen. W. war Mittelpunkt der berühmten thür. Schimmel-Zucht, der Besatz der Stuterei wurde Mai 1813 von einer Streifschar des Lützowschen Freikorps unter Theodor Körner hinweggeführt (j. Saatzuchtanstalt). Die Burg befindet sich in starkem Zerfall. (III) *Ne*

LV 139, Bd. 12, S. 649—654. — LV 624, Bd. 27: Kr. Querfurt, S. 290—300. — HGrößler, Führer durch d. Unstruttal, ²1904, S. 73—83. — Thür. u. d. Harz, Bd. 7, 1837 ff., S. 65—73. — BEbhardt, Der W., in: Der Burgwart, Bd. 9, 1907, S. 1—7. — HGrößler, Z. Gesch. des W.-s a. d. Unstrut, in: ebd. Bd. 10, 1908, S. 10—17. — WAlbrecht, Der W., Ein Burgenschicksal, in: Heimatkal. f. d. Kr. Querfurt, 13, 1934, S. 87—90. — LV 239, Bd. 1, S. 198 ff., Abb. 677—688. — LV 258, S. 194. — LV 632 (Ha.) S. 482 ff. m. Plan

Werben (Kr. Osterburg) hat bis in die Neuzeit eine strategisch wichtige Lage gehabt, da sich in den schwer zu durchschreitenden Sümpfen an der Mündung der Havel in die Elbe hier diejenige Stelle befand, an der man relativ einfach über nur einen einzigen Fluß auf das höhergelegene N.-ufer gelangen konnte. Eine von S. heranführende Straße traf an dieser Stelle mit der Salzstraße von Lüneburg zusammen. Jenseits der Elbe eröffnete sich über Havelberg der Zugang nach den Hansestädten, Mecklenburg, dem n. Brand. und Pommern. 1005 tritt das »castrum Wirbeni« erstm. hervor, als Ks. Heinrich II. hier mit den Slawen verhandelte. Aus den Umständen muß geschlossen werden, daß es sich um eine Reichsburg ähnlich → Arneburg und → Tangermünde handelte, die offenbar zum Schutz der Elblinie gegen die Slawen errichtet worden waren. 1035 ließ Konrad II. die Burg neu befestigen, doch wurde diese im folgenden Jahr bereits von den Slawen vorübergehend in Besitz genommen. Ihr Schicksal in den folgenden 100 Jahren bleibt dunkel. Sie dürfte jedoch weiter vom Reich abhängig gewesen sein. Um 1160 ist sie jedenfalls in die Hand Albrechts des Bären, der sicher von hier aus die Kolonisierung der Gebiete ö. der Elbe und n. der Havel ebenso betreiben ließ, wie die Besiedlung der umgebenden → Wische. W. wird als »urbs« bezeichnet. Hier wurde ein Zoll erhoben, von dem die Stendaler 1160 befreit wurden. Ob daraus auf das Vorhandensein einer Siedlung städtischen Charakters in W. geschlossen werden kann, bleibt ungewiß. Albrecht der Bär übergab anscheinend die bisherige Burg dem Johanniterorden, der offenbar zur Mithilfe bei der Kolonisation vorgesehen war. Weshalb dieser Einsatz nur geringen Erfolg hatte, bleibt unklar. Aus dem kreisförmigen Verlauf der Straßen um Kirche und Ordensniederlassung hat man wohl mit Recht geschlossen, daß die archäologisch bisher noch nicht nachgewiesene Burg in dieser Gegend gesucht werden muß. Dafür spricht vor allem auch das Vorkommen eines Straßennamens Schadewachten, der wie in → Stendal auf eine Burgmannensiedlung hindeutet. Wahrsch. hat die sich im 12. Jh. deutlicher entwickelnde Stadt W. ihren Platz in der umfangreichen Außenbefestigung der Burg gefunden. Wohl im 13. Jh. wurde eine *Mauer* errichtet. Von den urspr. vier Stadttoren ist nur noch der schöne Backsteinbau des *Elbtores* erhalten, ebenso ein runder *Mauerturm*. 1225 wird W. als »civitas« bezeichnet. Noch in rom. Zeit muß der massige *Ziegelturm* der urspr. dem Johanniterorden inkorporierten *Pfarrkirche*, seit 1542 Stadtkirche zu St. Marien und Johannis, entstanden sein. An diesen wurde im 14. Jh. und A. 15. Jh. ein eindrucksvoller Hallenbau aus Backsteinen angeschlossen, der einen großen *Flügelaltar* aufnahm. Die Stadt war mit Magd.-er Recht begabt. 1342 treten Rat und Schöppen hervor. Obwohl es kaum mehr als 270 Hausstellen und somit im ausgehenden Ma. nicht viel mehr als 900 Ew. zählte, war W. stets Immediatstadt, d. h. es unterstand keinem landesfürstlichen Amt und hatte eigene Gerichtsbarkeit. Für

die Bürger und einen Teil der engeren Umgebung fand im ausgehenden Ma. hier jährlich einmal das Bot- und Lodding statt, wohl noch ein Rest aus der Zeit der Besiedlung der benachbarten Wische. 1358 wird W. als Mitglied der Hanse erkennbar. Seine Bewohner betrieben Kornhandel und Tuchweberei. Die Elbschifferei spielte neben dem bedeutenden Fährverkehr anscheinend eine geringere Rolle. 1539 wurde die Reform. eingeführt, weshalb die Kirche 1542 dem Johanniterorden entzogen wurde. Doch bestand die Kommende in evg. Form weiter (1810 in eine Domäne verwandelt). Vollends deutlich wurde die Bedeutung W.s als »Pass« im und nach dem 30jg. Kriege. Bei seinem Einmarsch in Dtl. lagerte Kg. Gustav Adolf von Schweden 1631 vor der Stadt, wo ihn die Ks.-lichen nicht anzugreifen wagten. Nach seinem Abzug hinterließ er eine Schanze mit einer schwedischen Besatzung auf der Landenge zwischen Havel und Elbe, die nun mehrfach umkämpft wurde, bis Kf. Friedrich Wilhelm v. Brand. sie 1641/42 zerstören ließ. Trotzdem spielten sich in den späteren Kriegsjahren weitere Kämpfe hier ab, worunter die Stadt und ihre Umgebung schwer zu leiden hatten. Im 18. Jh. war W. vorübergehend Garnison brand. Truppen, sank aber immer mehr zu Bedeutungslosigkeit herab. Durch den Bau der Eisenbahn- und Straßenbrücke bei Wittenberge 1844 wurde der Verkehr vollends in andere Bahnen gelenkt. W. ist heute ein stilles Ackerbürgerstädtchen, das sich trotz zahlreicher Brände und Wassernöte noch einen Abglanz seiner bedeutenden Vergangenheit bewahrt hat. Die Ew.-zahl betrug 1965: 1300. (II) *Schwi*
LV 120, Bd. 2, S. 728 f. — LV 625, Bd. 4: Kr. Osterburg, S. 344—386. — EWollesen, Chron. d. altm. Stadt W. u. ihrer Johanniterkomturei, 1898. — Ders., Ma. Topographie d. Burg u. Stadt W., in: LV 30, Bd. 32, 1905, S. 99—114. — LV 258, S. 393. — LV 194, S. 191—194

Wernigerode (Kr. Wernigerode) liegt am Gebirgsrand, wo von SW die Holtemme und von SO der Zillierbach aus dem → Harz treten. Hier kreuzt sich eine am Fuß der Berge von Goslar nach → Halb. oder → Quedlinburg — → Aschersleben ziehende vielleicht etwas jüngere Straße mit dem von W. ausgehenden, über den Harz nach Nordhausen führenden, sicher recht alten, als Trockweg bezeichneten Straßenzug, der später Braunschw. mit Erfurt auf dem kürzesten Weg verband. Die älteste dörfliche Siedlung in W. wird um die urspr. ein St. Georgspatrozinium aufweisende, spätere *Oberpfarrkirche St. Silvestri* auf einem als Klint bezeichneten Schuttkegel mit Steilabfall zum Zillierbach vermutet. Ob sie von den Corveyer Abt Warin bald nach 800 gegründet wurde, wie Jacobs wegen der in dem Raum zwischen W. und → Ilsenburg wahrsch. gemachten Rodungstätigkeit des Weserkl. will, oder ob sie erst im 10. oder 11. Jh. entstanden ist, kann noch nicht entschieden werden. Nach dem Erwerb von Besitz und später auch von Gft.-s-rechten nahm ein urspr. aus Süddtl. stammendes, dann in Haimar n. Hildesheim angesessenes Geschlecht

um 1112 hier seinen Wohnsitz und legte s. der Silvestrikirche einen Herrenhof an, um den sich mehrere Höfe von gfl. Ministerialen scharten. 1121 nennen sich die neuen Ortsherren erstm. Gff. v. W. Ob dies mit der Anlage einer *Burg* zusammenhängt, bleibt ebenso offen wie die urspr. Lage der 1213 erstm. genannten Burg. Sie könnte, wie die Sage will, anfangs ebenso ihren Platz auf der s. der Altstadt hochgelegenen *Harburg* gehabt haben wie an der heutigen Stelle. Die Entstehung eines urkl. nicht näher zu belegenden Marktes im Anschluß an das bisherige Dorf W. dürfte in das spätere 12. Jh. fallen. Als Herrschaftssitz und Markt entwickelte sich W. j. so schnell, daß es bald nach 1200 ö. des Marktes zu einer umfangreichen, planmäßig ausgestalteten Erweiterung mit der Burg- und Breitenstraße als Hauptstraßen kam. Eine doppeltürmige rom. *St. Marienkirche* (1751 barock erneuert) und eine St. Nikolaikirche (1879 wegen Baufälligkeit abgebrochen) wurden für die neuen Viertel erbaut. 1265 gründeten die Gff. an der Silvestrikirche ein Chorherrenstift, das sich bis 1541 hielt. Von ihm stammt ein bemerkenswerter *Schnitzaltar* vom A. 15. Jh. Auch mehrere *Grabsteine* vor allem der W.-er Gff. sind zu beachten. Um 1270 entstand, wohl durch Verlegung aufgegebener Dörfer, n. der Altstadt noch eine zunächst mehr bäuerlich bestimmte Neustadt mit der *Johanniskirche* (ebenfalls *Schnitzaltar* des 15. Jh. enthaltend), die mit eigener Befestigung bis 1529 von der Altstadt völlig getrennt blieb. Sie hat 1379 einen stark vom Stadtherrn abhängigen Rat und 1428 ebenfalls Marktrecht erhalten. Die Altstadt besaß schon um 1200 das Münzrecht und wurde 1229 mit Goslarer Stadtrecht begabt. Allerdings blieb auch hier die Gerichtsbarkeit in der Hand der Gff., die jedoch seit 1324 Bürger als Stadtvögte und damit Stadtrichter einsetzten. 1279 tritt ein Rat der Altstadt hervor. Bürgermeister werden jedoch erst 1388 genannt. W. war wohl schon im 12. Jh. mit einem Wall umgeben, zu dem A. 13. Jh. eine *Mauer* mit später 4 Toren und an die 20 Türmen trat (bis auf das *Westertor* zwischen 1820 und 1870 abgebrochen, 2 *Schalentürme*, darunter der »*Dullenturm*«, erhalten). Ein gfl. *Dinghaus* (j. *Rathaus*), Kaufhaus, Kornhaus und weitere Marktanlagen erscheinen seit dem 14. Jh. Die Tuchherstellung soll damals besondere Bedeutung gehabt haben. Doch lag die Ew.-zahl wohl während des ganzen Ma. unter 2500. — Nach dem Untergang vieler im Fachwerkbau errichteter niederdt. Städte bietet W. ein ausgezeichnetes Beispiel für diese Architektur mit z. T. sehr reich ausgestalteten *Bürgerhäusern*. Der Übergang der Herrschaft durch Erbverbrüderung an die Gff. v. Stolberg 1429 hatte für W. positive Folgen. Allerdings führten zahlreiche Brände immer wieder zu Rückschlägen. Im 30jg. Krieg wurde W. mehrfach Opfer der kämpfenden Parteien. Daher residierten die Gff. zeitweilig in Ilsenburg, denn das Schloß W. war sehr baufällig. Später machte es sich bemerkbar, daß die Gft. seit 1449 endgültig brand. Lehen geworden war. Denn die brand.-preuß. Regierung beanspruchte nun

immer mehr Hoheitsrechte, z. B. Erhebung einer Akzise oder zeitweilige Garnisonierung von Truppen. 1714 wurde nach längeren, vor allem von der Stadt hervorgerufenen Streitigkeiten, ein Rezeß über die Stellung der Gft. zu Preuß. abgeschlossen, der bis zur endgültigen und vollständigen Eingliederung in den preuß. Staat 1876 bestehen blieb. Von einem geplanten, großartigen barocken Schloßbau am Fuße des Burgberges kam nur die als Seitenflügel gedachte *Orangerie* (j. Abt. des Staatsarchivs Magd.) zustande. Diese diente bis 1945 der sehr reichhaltigen ftl. Bibliothek als Unterkunft (j., soweit nicht um 1930 verkauft, z. T. in der Universitäts- u. Landesbibliothek Halle). Erst im weiteren Verlauf des 19. Jh. setzte, zumal nach dem Anschluß an die Eisenbahn 1871, eine gewisse Industrialisierung ein. Daneben spielten der Fremdenverkehr und die Niederlassung zahlreicher Rentner für das Wirtschaftsleben der Stadt eine wichtige Rolle. Ein Umbau des altertümlichen Schlosses durch K. Frühling von 1862—1884 gab diesem ein völlig neues Gesicht im Geschmack der damaligen Zeit, dem man aber eine großartige Fernwirkung nicht abstreiten kann (j. »Feudalmuseum«). W. hat (1956) fast 35 000 Ew.
In dem sich im Holtemmetal nach W. lang erstreckenden OT. Hasserode lag 600 m onö. des Bahnhofs H. die völlig verschwundene Burg der um 1230 erscheinenden urspr. welfischen, sp. Wernigeröder Ministerialen v. Hartesrode. Wenig später dürfte das Augustinereremitenkl. Himmelspforten entstanden sein, dessen Platz heute nicht mehr erkennbar ist. Hasserode war im 18. Jh. preuß. und erhielt M. 18. Jh. eine Kolonie Friedrichsthal. Die um 1840 von Stüler erbaute *Kirche* im »byzantinischen« Stil enthält ein *Altargemälde* der Kreuzigung von 1598. Es soll von Adam Offinger stammen und urspr. die Kapelle des Schlosses → Gröningen geziert haben. Das Augustinereremitenkl. Himmelspforten wurde im Bauernkrieg 1525 zerstört. Im OT. Nöschenrode, der zur Burg W. gehörte, hat die *Theobaldikirche* ihre aus dem 17. Jh. stammende, etwas derbe Ausmalung und *Ausstattung* und einen *Schnitzaltar* des 15. Jh. bewahrt. (III) *Schwi*

Feudalmuseum, Schloß. — Harzmuseum-Kreismuseum, Klint 10. — LV 120, Bd. 2, S. 729 ff. — LV 624, Bd. 33: Kr. W. — HDrees, Gesch. d. Gft. W., 1916. — WHoppe, Schloß W., ein alter Ft.-sitz, 1924. — WGrosse, Gesch. d. Stadt u. Gft. W. in ihren Forst-, Flur- u. Straßennamen, 1929. — LV 258, S. 417 f. — LV 239, S. 137 ff., Abb. 452—460. — LV 240, S. 421—424. — HWäscher, D. Baugesch. d. Burg W., [4]1966. — EPörner, W., die bunte Stadt am Harz, 1959. — RLangematz u. a., Fachwerk in W., 1961

Westerburg (Kr. Wernigerode/Halberstadt). Die W. ist angeblich bereits 1052 in den Besitz des Bt. → Halb. gekommen. Um 1180 scheint sie an die Gff. v. → Regenstein als Lehen ausgetan worden zu sein, die sie zu einer ihrer stärksten *Burgen* mit rundlichem Grundriß und doppeltem Wassergraben ausbauten. Ein etwa 45 m hoher *Bergfried,* ein weiterer *Turm* und andere ansehnliche Reste von älteren, j. für Wirtschaftszwecke verwende-

ten Gebäuden und Wällen sind Kennzeichen der gut erhaltenen Gesamtanlage. W. war selten verpfändet und blieb bis zum Aussterben der Gff. v. → Blankenburg-Regenstein in deren Besitz. Danach machte Bf. Heinrich-Julius v. Halb. den Versuch, dieses halb.-er Lehen für Braunschw. zu erwerben, mußte es aber bald an die v. Veltheim und später an die v. der Schulenburg als Pfandbesitz überlassen. Um diese Zeit ist wohl ein *schloßartiger, rechteckiger Ausbau* entstanden, der das Bild der urspr. Burg etwas verwischte. 1630 hielten ksl. Truppen W. besetzt, wurden im folgenden Jahr aber von den Schweden hier belagert, welche angeblich die 500 m ö. gelegene, seither als *Banerburg* bezeichnete Befestigung als Stützpunkt benutzten. 1633—1701 waren die v. Steinberg Lehnsinhaber von W. Seither waren preuß. Pzz. im Besitz der nunmehrigen Domäne W. 1808 überließ Napoleon W. seiner Schwester Pauline Borghese. Seit 1813 ist W. in staatlichem Besitz. Das Alter der ö. von W. gelegenen sog. Banerburg ist noch nicht genauer erforscht. Vielleicht handelte es sich um eine auf einer noch älteren vorgesch. Anlage neu errichtete Burg für ein durch Eigenbesitz abgefundenes Mitglied des Gf.-hauses.

(I) Schwi

LV 258, S. 341 f. — LV 624, Bd. 23: Stadt u. Kr. Halb., S. 150—156. — HClajus, Aus alter u. neuer Zeit v. Dorfe Rorsheim u. d. Domäne W., 1907. — FRocca, Gesch. u. Verw. d. kgl. Fam.-güter, 1913. — LV 239, Bd. 1, S. 79, Abb. 202—214. — VHeuser-Kruskopf, D. Westerburg, Burgen u. Schlösser 13, 1972, S. 76—79. — LV 632 (Ma.) S. 453f. m. Plan

Westerhausen (Kr. Quedlinburg). Zwischen W. und Timmenrode liegt die Roßhöhe, auf deren Gipfel sich ein jungsteinzeitlicher *Grabhügel* befindet, während sich am W.-hang der Rest eines jungbronzezeitlichen *Hügelgräberfeldes*, das einst 20—25 Grabhügel umfaßte, hinunterzieht.

(III) S-T

KSchirwitz, Zwei Großgräber aus d. Harzvorland, in: LV 41, Bd. 68, 1935, S. 113—118. — BSchmidt, E. Hügelgräberfeld der jüng. Bronzezeit b. W., in: LV 59, Bd. 51, 1967, S. 165—191

Wettaburg (Kr. Weißenfels/Naumburg). Der E. 11. Jh. schreibende Lampert v. Hersfeld erwähnt für das Jahr 766 die Besiegung der Sorben bei der »Weidahaburg«. Es handelt sich wohl um die Hauptburg des slaw. Stammes an der Wethau. Ihre Lokalisierung ist noch nicht gelungen. Sie könnte an der Stelle der späteren Alten Burg im Herrenholze, von der mittelslaw. Scherben vorliegen, oder auf dem Kirchberg gelegen haben.

LV 258, S. 261

(IV) S-T

Wettin (Saalkreis). Die namengebende *Stammburg der Wettiner* liegt auf einem langen Porphyrrücken des r. Saaleufers. Sie besteht aus Ober- und Unterburg mit je einer Haupt- und Vorburg. Ausgrabungen in der Unterburg erbrachten 2 ältere Umfassungsmauern, Reste von in Lehm gelegten Gebäuden und einem ma.

Friedhof. — Vielleicht stand hier vordem im 8./9. Jh. eine slaw. Wallburg. Eine mittelslaw. Scherbe, dt. und spätslaw. Keramik des 11./12. Jh. und spätere dt. Irdenware gehören zu den Funden.

S-T

Der slaw. benannte, aus *Burg*, Stadt, Löbnitz- und Pögeritz-Mark, Mühlgasse und Langer Reihe zusammengewachsene Ort wird von der auf 1 km langen Porphyrrücken beherrschend über der Saale gelegenen Ober- und Unterburg (Aus dem Winkel) beherrscht. Er erscheint 961 als »civitas Vitin« im Gau Nudzici unter den dem Moritzkl. zu → Magd. zehntpflichtigen Burgward-Orten. Er gehörte zum Herrschaftsbereich des Mgf. Rikdag. E. 10. Jh. wird dessen Verwandter Dedi aus dem Hause der Buziker mit Burg und Gft. belehnt; dadurch wird der Furt- und Fährort Wettin nebst seinem Umlande das Verbindungsglied zwischen den im n. Hassegau gelegenen und den ö. Besitzungen der »Wettiner« um → Zörbig und → Eilenburg. Thiemo, Dedis Enkel, führt als erster den Namen eines Gf. v. W. Unter seinem Sohn Konrad dem Großen gewann die Burg ihren heutigen Umfang. Die Gft. fiel 1217 an die wettinischen Gff. v. → Brehna, deren letzter sie 1288 nebst dem Burgbezirk → Salzmünde dem Erzbt. Magd. verkaufte.

Die gfl. Unterburg wie die burggfl. Oberburg wurden wiederholt verpfändet, die erstere 1446 an die v. Ammendorf und Aus dem Winkel verkauft. Letztere aber gelangte nach mehrfachem Wechsel an Gf. Hans v. Mansfeld (→ Rothenburg) und schließlich 1592 an den Administrator Joachim Friedrich v. Magd. Außerordentlich verwickelt sind die Besitzverhältnisse des alten Burgamtes, des Burgamtes und des Amtes W., aus denen die kgl. Domäne (1701) entstand. 1803 erwarb Pz. Ferdinand Unterburg nebst Rittergut (das Aus dem Winkelsche Gut), 1804 auch das kgl. Amt für seinen Sohn Louis Ferdinand, der sich, verbannt vom Berliner Hofe, meist in → Magd. aufhielt. Seit 1814 wurden die kombinierten Güter der Ober- und Unterburg als kgl. preuß. Domäne verpachtet. Der gesamte Burgkomplex wurde seit 1697 bzw. 1860 seiner beiden Rundtürme, seit etwa 1840 auch der uralten Petruskapelle beraubt (j. LPG., Tierzuchtgut und Landwirtschaftsschule für Schäfer). Ein erster Aufschwung der bürgerlichen Siedlung W. erfolgte wohl durch Ansiedlung niederländischer Kolonisten nach 1150 um die *Stadtkirche St. Nikolai* (Turm auf rom. Unterbau, Schiff 1609—1615). Die Ummauerung des Fleckens und seine Erhebung zur Stadt sind spätestens in den A. 15. Jh. zu setzen. Die Reform. wurde um 1550 ohne Widerstand eingeführt. Brände, Pest und Krieg haben W. in seiner Entwicklung immer wieder zurückgeworfen, besonders empfindlich der Stadtbrand von 1660 (Neubau des *Rathauses* 1661/62). Die reichen Steinkohlenschätze W.s, 1466 entdeckt, aber erst seit 1691 großzügig in Angriff genommen (ein Bergamt W. seit 1714), bildeten neben Schiffahrt, Fischerei, Korbmacherei und Bierbrauerei bis 1894 die wirtschaftliche Basis der »Bergstadt« Wettin.

Eisenbahnanschluß besteht seit 1903. Die Ew.-zahl betrug 1965: 3200. (IV) *Ne*

LV 120, Bd. 2, S. 733 ff. — LV 258, S. 293. — SSchultze, D. Burg W. u. d. Wettiner, 1912. — SvSchultze-Galléra, D. Burg W., Ihre Baugesch. u. ihre Bewohner, 1926. — LV 449, Bd. 2, S. 786—810. — LV 624, NF. Bd. 1: Stadt Halle u. Saalkr., S. 593—600. — LV 239, Bd. 1, S. 200 f., Abb. 689—695

Wettin → Mücheln (OT.)

Wiederstedt (Kr. Mansfelder Gebirgskreis/Hettstedt) besteht aus dem früher preuß. Oberw. und dem ehem. anh. Ort Unterw., die erst nach 1945 vereinigt worden sind. Außerdem gab es ö. der Wipper ein j. wüstes Klein W. Die älteren Namensformen lauten auch oft Weddersleben, was Verwechslungen mit dem gleichnamigen Ort bei → Quedlinburg zur Folge hat. Nach einer für 838 erschlossenen Urk. Ludwigs des Frommen gehörte W. zu den Orten, deren Kapellen offenbar schon von Karl dem Großen dem Kl. Hersfeld geschenkt worden sind. 948 tauschte Otto I. W. wieder ein und übergab es mitsamt dem Zehnten im Mansfeldischen n. der bösen Sieben an das Moritzkl. in → Magd. Schon 968 bei der Errichtung des Erzbt. wurde beides dem Bt. → Halb. als Entschädigung für Einbußen an seiner Diözese überlassen. Meist wird der hier erwähnte Ort mit Oberw. gleichgesetzt. Daß aber Unterw. gemeint ist, ergibt sich einmal aus dem auf Hersfeld weisenden urspr. S. Crucis-Patrozinium der dortigen *Kirche*, sowie daraus, daß diese 1123 erstm. als Archidiakonatssitz des Bt. Halb. erscheint, während Oberw. zum Archidiakonat → Aschersleben des gleichen Bt. gehörte.

1223 löste der Edle Albrecht v. → Arnstein die damals bereits bestehende Marienkapelle der → Hettstedter Bergmannssiedlung auf dem Kupferberge aus dem dortigen Pfarrverbande zwecks Errichtung eines Hospitals, das 1241 als Kapelle und Spital »beate Marie et beati Gingolfi« erwähnt wird. 1256 wird es als »cenobium in Hezstede« bezeichnet. Gründerin dieses Dominikanerinnenkl. war Mechthild v. Arnstein, Witwe des um 1241 verstorbenen Albrecht v. A. Bald nach 1256 wurde das Kl. nach dem nahen Oberw. verlegt und blühte dort unter der Leitung der nunmehrigen Äbtissin Mechthild. Die Schutzvogtei hatten zunächst die Arnsteiner inne, später ihre Rechtsnachfolger aus den gfl. Häusern → Falkenstein, → Regenstein und → Mansfeld. Auch die Ftt. v. Anh. scheinen zeitweilig enge Beziehungen zum Kl. besessen zu haben, denn hier wurden im 14. und 15. Jh. mehrere Mitglieder der bernburgischen Linie beigesetzt. Trotz des Erwerbs zahlreicher Besitzungen war das Kl. E. 14. Jh. dem inneren und äußeren Verfall nahe, der dank der Reformen des Braunschw. Propstes Sander zwar verzögert, aber nicht aufgehalten werden konnte. 1525 wurde es geplündert. Um 1550 verpfändeten die Gff. v. Mansfeld das säkularisierte Kl. und nunmehrige Kl.-amt an den kursächs. Rittmeister J. v. Blankenburg, von dem

dieses durch Erbschaft an Hans Christoph v. Hardenberg und damit bis 1945 an diese Fam. gelangte.
In Oberw. wurde am 2. 5. 1772 der Dichter Novalis (Friedrich Freiherr v. Hardenberg) geboren, dessen Vater aber bereits 1787 den Wohnsitz seiner Fam. aus beruflichen Gründen nach → Weißenfels verlegen mußte. Die *Kl.-kirche*, in ihren Mauern erhalten, dient landwirtschaftlichen Zwecken. Die der Jungfrau Maria geweihte *Dorfkirche* aus dem A. 16. Jh. weist wertvolle *Epitaphien* auf. Das schlichte 1680—1683 im Renaissancestil errichtete *Schloß* enthält *Reste der Kl.-gebäude* (j. Feierabendheim).

(III) *Ne/Schwi*

LV 386, Bd. 3/4, S. 100—132. — LV 624, Bd. 18: Kr. Mansf. Gebirgskr., S. 218—226. — KLübeck, D. sächs. Kgg. u. d. Kl. Hersfeld, in: LV 22, Bd. 17, 1941/43, S. 69 ff. — OHachtmann, Oberw., in: LV 49, 1937, S. 367 f. — LV 245, S. 70 f. — LV 578, S. 156. — LV 632 (Ha.) S. 491 f.

Wiehe (Kr. Eckartsberga/Artern). Im Dorf W. im Gau Wigsezi erwarb Kl. Hersfeld vor 786 einigen Besitz. Die hier vermutete Burg und der Ort selbst blieben jedoch Kgs.-gut. 933 tauschte Kg. Heinrich I. die Hersfelder Güter zurück. Es wird mit der öfteren Anwesenheit der sächs. und der salischen Kss. in W. zusammenhängen, daß der Ort sich rasch entwickelte (998 »civitas Wihi«) und mit Wall und Graben gesichert wurde. Zunächst mit Ausnahme der Burg und einer »curtis« von Ks. Otto III. dem Kl. → Memleben geschenkt (ksl. »villicus« 1014 genannt), wurde W. mit der Abwertung Memlebens wieder Reichsbesitz, gelangte aber später an die Gff. v. → Rabinswald. Seit dem Aussterben dieses Zweiges der Käfernburger 1312 orlamündisch geworden, bestimmte der Ausgang des thür. Grafenkrieges 1346 die weiteren Schicksale von Herrschaft und Stadt: Unablässiger Wechsel der Machthaber, Zerstörung des Ortes im Grafenkrieg und zweimal im sächs. Bruderkrieg; schließlich Verkauf der Herrschaft W. im Jahre 1461 an Dietrich v. Werthern, bei dessen Fam. es später verblieb.
Der Ort W. war im Ma. ummauert. Vor seinen Toren lagen die Außensiedlungen »das Dorf vor W.« und die »18 Höfe vor dem Obertor«. Das Stadtrecht, schon 1394 als »altes Recht« erneut bestätigt, war das von Weißensee-Eisenach. Daher findet man in W. das eigentümliche Institut der Vierherren oder Vormunde als Gemeinde-Repräsentanten. Neben ihnen fungierten »Eldeste«. Langwierige Streitigkeiten mit der Stadtherrschaft wurden erst E. 16. Jh. endgültig beigelegt. Nach dem Stadtbrand von 1659 entstand der Ort neu auf vorgeplantem Grundriß. W. blieb bis in die neueste Zeit Ackerbürgerstadt, seit A. 20. Jh. mit industriellem Einschlag infolge des in der Umgebung aufkommenden Kalibergbaus. In W. wurde am 21. 12. 1795 der Gesch.-schreiber Leopold v. Ranke († 1886) als Sohn eines dortigen Rechtsanwalts aus einer Pfarrersfam. geboren. (III) *Ne*

LV 120, Bd. 2, S. 735 f. — LV 139, Bd. 12, S. 803—807; 18, S. 991. — LV 624,

Bd. 9: Kr. Eckartsberga, S. 79 f. — Thür. u. d. Harz, Bd. 6, 1842, S. 257 bis 268. — HGrößler, Führer durch d. Unstruttal, ²1904, S. 24—38. — LNaumann, Beitr. z. Localgesch. d. Kr. Eckartsberga, Bd. 3, 1885, S. 89. — LV 433, S. 345. — LV 632 (Ha.) S. 492

Wimmelburg (Kr. Mansfelder Seekreis/Eisleben), an alter Heerstraße von → Eisleben nach Nordhausen gelegen. Wo die »Wimilaburch« ihren Platz hatte, in der der Mers. Pfalzgf. Siegfried 1038 beigesetzt wurde, kann infolge Veränderungen durch Erdfälle und Schlackenhalden nicht mehr entschieden werden. Auch die »Alte Burg« ist nicht mehr zu ermitteln. Doch hat man um 1830 auf dem Friedrichsberg Mauerreste gefunden. Jedenfalls bestand 1038 eine kirchliche Stiftung, die in der 2. H. 11. Jh. in ein dem hl. Cyriacus geweihtes Benediktiner-Kl. umgewandelt wurde. Stifterin war die Gfn. Christina, verm. Schwester Siegfrieds und Gattin des ersten bekannten → Mansfelder Dynasten, Hoyer I., seit 1069 Gf. im n. Hassegau, die ihrem Gemahl W. als Heiratsgut eingebracht hatte. 1121 wurde das Kl. »Wimmodeburg« vom Berge ins Tal verlegt und die in Chor und Querschiff leidlich erhaltene *Kl.-kirche* begonnen (Anlage nach Hirsauer Schema). Mit umfangreichen Gütern und Patronatsrechten ausgestattet und nachweislich seit 1311 unter der Vogtei der Mansfelder Gff. stehend, zog der Klang der Cyriacus-Glocke — C. galt als Schutzpatron gegen böse Geister — zahlreiche Wallfahrer an; noch Luther hat in seinen Tischreden dieses Aberglaubens tadelnd gedacht. 1491 wurde das Kl. nach den Regeln der Bursfelder Kongregation reformiert. Infolge ziemlicher Schäden im Bauernkrieg und der Reform. wurde es 1526 säkularisiert und in ein mansfeldisches Amt verwandelt. In der Folgezeit war W. Pfandobjekt der verschuldeten Mansfelder Gff. 1573 wurde Kursachs. Oberlehnsherr, an dessen Stelle trat 1815 Preuß. (III) *Ne*
LV 386, Bd. 1/4, S. 383, 407—421, 421—424. — LV 258, S. 220. — LV 624, Bd. 19: Kr. Mansf. Seekr., S. 398—409. — LV 632 (Ha.) S. 494. — LV 353, S. 69 f.

Winterfeld (Kr. Salzwedel). O der Kirche, am Pfarrhaus, befindet sich ein *Großsteingrab* mit Steinumfassung (Hünenbett) aus der mittleren Jungsteinzeit. (I) *S-T*
UFischer, D. Gräber d. Steinzeit im Saalegebiet, 1956, S. 269

Wippra (Kr. Mansfelder Gebirgskreis/Hettstedt). Die Gemarkung hat drei Burganlagen aufzuweisen, die wegen ihrer für die verschiedenen Burgtypen charakteristischen Formen Aufmerksamkeit beanspruchen:
1. Das *»Schloß«* liegt hart n. des Ortes auf einem vorspringenden Felssporn. Es besteht aus Haupt- und Vorburg, die durch einen Halsgraben voneinander getrennt sind. Auf der O.-Seite der Vorburg befindet sich ein Wall. Von der Hauptburg sind noch der *Bergfried, Reste der Ringmauer,* der *Graben* und im O ein vorgelegter *Wall* erhalten.

2. Die »Altenburg« auf einem Felssporn und durch einen Halsgraben von diesem abgetrennt, 1,3 km wnw. W. Auf O.- und S.-seite ist ein *Wall* vorgelegt. In der Burg befindet sich eine Erhöhung, wahrsch. der Rest des Bergfrieds.
3. Die »*Kanzel*«, eine kleine Herrenburg des 11./12. Jh., liegt ebenfalls auf einem Bergsporn, 0,7 km nw. W. Zwei *Halsgräben*, von denen der w. einen vorgelegten *Wall*, der ö. beidseits einen Wall aufweist, begrenzen den ovalen Burghügel nach O (Funde des 10.—12. Jh.).

Wenige vor- und frühgesch. (spätrömische Kaiserzeit) Funde im Wippertal bis in die Gegend von W. belegen sporadische Siedlungen, während die intensivere Besiedlung erst im 9./10. Jh. einsetzte. Im Zehntverzeichnis (880—899) zuerst genannt. Die beiden kleinen Herrenburgen »Altenburg« und »Kanzel« dürften die Burgen eines Bruderpaares des 10./11. Jh. darstellen, während die geräumige Burg W. auf dem Schloßberg als späterer Sitz des gleichen Geschlechts errichtet wurde. Als jüngste Entwicklung ist das »Neue Schloß« der Gff. v. → Mansfeld in Popperode bei W. an der sog. Klausstraße anzusehen. Eine große, fast quadratische, ebene Innenfläche wird von einem hohen Erdwall mit vorliegendem Graben geschützt. Die Anlage wurde im 16. Jh. begonnen, aber wegen des Widerspruchs der Ftt. v. Anh. nicht fertiggestellt. S-T

In dem bereits im Hersfelder Zehntregister vom E. 9. Jh. dreimal genannten »Uuipparacha« weist Mgf. Gero 964 seiner Stiftung → Gernrode 1 Hufe in »Wippere« zu. Die um 1045 erstm. erwähnten Edlen Herren v. W. haben von hier aus den Landesausbau durch Rodung fortsetzen lassen; darauf deuten die Wüstungen Kunrode und (Alt-)Popperode, die beide die Personennamen dieser Edelherren tragen. Doch scheint die älteste Burg dieses Geschlechts nicht auf dem Schloßberg über dem Ort gelegen zu haben, sondern mit der »Alten Burg«, 2 km w. W., identisch zu sein. Die Herren von W. erwarben später die Herrschaft → Helfta. Ludwig II. v. W. und seine Gemahlin sind die Stifter des Kl. → Roßleben a. U. 1175 starb das Geschlecht aus, und W. kam durch Erbschaft an die aus dem Nordschwabengau stammenden Edelherren v. Hakeborn. Die Erbfolge wurde so geregelt, daß jeweils der älteste Sohn Helfta, der jüngere dagegen W. erhielt. Dieser Herrschaftsteil ging (nach Lehnsauftrag 1269) im Jahre 1328 käuflich an das Erzbt. Magd. über, und wir finden ihn in der Folgezeit in zersplitterten Pfandschafts- und Teilungsverhältnissen in den Händen der Honsteiner, → Querfurter, → Mansfelder, → Moringer und → Stolberger, bis 1448 die gesamte Herrschaft W. durch Kauf und Tausch an Gf. Volrad v. Mansfeld und in der Erbteilung von 1501 an M.-Hinterort gelangte. W. wurde mit → Rammelburg zum Amt R. zusammengeschlossen. Durch die Lehnspermutation von 1579 ging die Lehnshoheit von Magd. auf Kursachs. über. Nach offenbar zweimaliger Zerstörung des ziemlich ausgedehnten Schlosses W. durch Brand, zerfiel die

Burg wohl noch im 16. Jh. 1602 verkauften die Gff. das Amt Rammelburg an Kaspar v. Berlepsch (→ Rammelburg).
Der Ort W. wird erstm. 1523 als Flecken bezeichnet, doch hatte er schon früher eine marktähnliche Entwicklung genommen. Mehrere Freihöfe unterstreichen die frühe Bedeutung des Ortes, auch die Tatsache, daß er, aus 3 Dörfern entstanden, urspr. 3 Kirchen besaß: die älteste Pfarrkirche St. Vitus, die in ein Brauhaus umgewandelt wurde; die St. Nikolaus-Kapelle, die nach Verfall eine Badestube wurde; die Kapelle U. L. Frauen, mitten im Orte gelegen, ist die j.-ige *Pfarrkirche* mit bemerkenswertem *Altarschrein*.
Die wirtschaftliche Bedeutung W.-s war dann aber jahrhundertelang gering. Die Barten-(Beil-)Schmiederei war schon im 16. Jh. eingegangen; Tuchmacherei, Leineweberei und -bleiche, Holzarbeit haben nicht entscheidend zu einem bescheidenen Wohlstand beigetragen. Die Ew.-zahl lag 1533 bei 250; erst 1849 hatte sie 1020 Köpfe überstiegen, ohne dann weiter wesentlich zu wachsen.
Erst im 20. Jh. entwickelte W. sich zu einem beliebten Luftkurort und gewann vor allem durch die Eröffnung der Wippertalbahn → Klostermansfeld — W., die urspr. bis Stolberg—Rottleberode weitergeführt werden sollte. (III) *Ne*

LV 258, S. 236 f. — HGrößler, Geschlechtskde. d. Edelherren v. W., in: LV 12, Bd. 4, 1890, S. 1—30. — Ders., Geschlechtskde. d. Edelherren v. Hakeborn, in: ebda. S. 31—84. — HSchotte, Rammelburger Chron., 1906. — LV 386, Bd. 3/4, S. 220. — LV 624, Bd. 18: Kr. Mansf. Gebirgskr., S. 228 bis 233. — LV 239, Bd. 1, S. 143, Abb. 465. — LV 632 (Ha.) S. 495

Wische (Kr. Osterburg). Die W. ist ein tiefliegendes Wiesen- und ehem. Sumpfwaldgebiet gegenüber der Einmündung der Havel in die Elbe, begrenzt etwa von den Orten → Altenzaun, → Werben, Wittenberge und → Osterburg. Havel, Elbe sowie der aus Biese (bis zum Dorf Beese als Milde bezeichnet) und Uchte gebildete Aland folgen hier älteren Urstromtälern. Da das gesamte Gebiet nach W. geneigt ist, fließen auch in der Nähe der ö. Elbdeiche entstehende Wassermengen zunächst nach W. und werden erst dann vom Aland aufgenommen, der sie weit n. in der Nähe von Schnackenburg in die Elbe führt. — Die früher teilweise von Eichenmischwald bedeckte Sumpf- und Bruchlandschaft ist zwar durch mächtige Schlickablagerungen während zahlreicher Überschwemmungen sehr fruchtbar, aber wegen dieser Böden auch sehr schwer kultivierbar. Einzelne Ablagerungen von Talsanden machten dieses Gebiet nicht von vornherein unbewohnbar, wie etwa das schon zu 1005 genannte → Werben beweist. Eine dichtere Besiedlung wurde aber erst mit der unter Albrecht dem Bären, der seit 1160 die Reichsburg Werben innehatte, einsetzenden Eindeichung und Entwässerung der W. möglich. Siedler waren meist Niederländer und Flamen. Diese kommen urkl. 1160 nicht nur in Werben vor, sondern haben in Orts-

namen, wie Kemerick, Lichterfelde und Muntenack, ebenso wie in technischen Bezeichnungen, wie z. B. Wäteringe für die Entwässerungskanäle, und anderen Flurnamen sowie in sonstigen Sprachresten für uns noch heute erkennbare Spuren hinterlassen. Sie siedelten in Einzelhöfen oder Marschhufendörfern. Ihr jeweiliger Besitz an Acker- und Weideland war oft umfangreich und bestand z. T. in 2 Hufen. Besonders bei den Marschhufendörfern waren oft Deichanteile inbegriffen, die vom Hufeninhaber zu unterhalten waren. Auf besonders aufgeschütteten »Worthen« fanden Kirche und Pfarrhaus, später auch Schule und Krug ihren Platz. Neben diesen typischen Kolonistenansiedlungen finden sich aber auf Talsandanhäufungen auch unregelmäßig angelegte Dörfer, oft mit Rittergut sowie Kossatenhöfen, die nur kleine Ackerparzellen aufweisen. In ihnen vermutet man urspr. slaw. Anlagen.

Deichbau und Entwässerung, und damit auch die Besiedlung, schoben sich anscheinend von S weiter nach NW vor. Deshalb wird noch heute die sog. Alte Wische (bis zum Tauben Aland) von der Neuen Wische n. dieses Flusses unterschieden. Die Überschwemmungsgefahr hat die Verfassung und sozialen Verhältnisse dieses Gebietes ebenso wie seine Bewohner weitgehend geprägt. Alle waren zum Deichbau und zur Erhaltung der Dämme verpflichtet. Es entstanden so bis in die Gegend von → Osterburg Deichgenossenschaften, die manchmal sogar weit entlegene Deiche, wie z. B. die bei Hämerten, unterhalten mußten, weil durch deren Bruch über das Uchtetal die gesamte W. unter Wasser gesetzt werden konnte. Die erste Deichordnung von 1436 wurde von Mgf. Johann v. Brand. bei → Hindenburg in Anwesenheit der Mannen und Städte der → Altm., »die to dem dyke gehoren und in der drenke sitten«, erlassen. Weitere Ordnungen von 1476, 1695, 1776, 1859 und 1913 folgten. Aufsicht und Schau der Deiche lag urspr. beim Landeshauptmann der Altm., seit dem 19. Jh. in der Hand von 4 Deichhauptleuten mit jeweils eigenen Schaubezirken.

Da der schwer zu bearbeitende Ackerboden, meist aus Schlick, reiche Erträge abwarf, galt der Bauer der W. als wohlhabend, aber hart und traditionsbewußt. Unter den von freien Bauern besessenen Einzelhöfen und den Höfen der Marschhufendörfer hatten mehrere die rechtliche Qualität von Rittergütern oder von adligen bzw. geistlichen Lehen. Auch sog. Freisassenhöfe kommen mehrfach vor, die nur einzelne Rechte in der Art adliger Güter, wie die Jagdgerechtigkeit oder eine Niedergerichtsbarkeit über die Taglöhner, besaßen. Zu dieser Gruppe gehörten viele Schulzenhöfe, die freilich seit dem 30jg. Kriege oft durch Lehens- oder Setzschulzen eingenommen wurden. Trotz vieler Veränderungen in der Bewohnerschaft gab es bis 1945 noch verhältnismäßig viele alteingesessene Bauernfam. besonders auf den Einzelhöfen. Die mit 1945 einsetzende Entwicklung hat auch die soziale Struktur der W. völlig verändert. (II) *Schwi*

WQuitzow, D. W., Bodenbau u. Bewässerung, 1902. — PKupka, D. wirtsch. Eroberung d. W., Altm. Heimat, 1932, Jan./Febr. — Ders., D. Altm. Slawen u. ihre Eindeutschung, ebd., 1933 Febr./März. — LV 625, Bd. 4: Kr. Osterburg, S. 3 f. — HBöhme, D. wirtsch. Schicksale d. altm. W., 1926. — HGundermann, D. altm. Deichordnung v. 1695, in: LV 49, 1931, Nr. 3. — LV 31, Bd. 2, S. 142—147. — ThRudolf, D. niederländ. Kolonisation d. Altm. im 12. Jh., 1889. — HTeuchert, Niederländersiedlung i. N.- u. Mitteldtl. während d. 12. Jh., Forsch. u. Fortschr. 18, 1942. — Ders., Sprachreste d. niederländ. Siedlungen d. 12. Jh., 1944. — MBathe, Lichtervelde — Lichterfelde, Wiss. Zeitschr. d. Univ. Rostock, 4, 1954/55, Gesellsch.- u. Sprachwiss. Reihe, Heft 2, S. 95 ff. — LV 140, Karte 26

Wittenberg »Lutherstadt« (Kr. Wittenberg). Die vor- und frühgesch. Besiedlung des Stadtgebietes weist große Lücken auf. Die ältesten Funde stammen aus der Mittelsteinzeit (Dresdner Straße). In der gleichen Gegend lag eine jungsteinzeitliche Siedlung (Walternienburger Gruppe der Trichterbecherkultur). Stärker sind die Hinterlassenschaften der Lausitzer Kultur aus der jüngeren Bronzezeit, von denen das Gefäßdepot eines Töpfers (Landesmuseum Halle) aus der Lessingstraße besonders wichtig ist. Weitere Funde der frühen Eisenzeit und Latènezeit. In slaw. Zeit gehörten die Bewohner der W.-er Gegend zum Stamme der Nizici. Aus dem Stadtgebiet liegen erst wieder Funde in reichlicher Zahl vor, als diese Landschaft unter dt. Herrschaft kam. Dabei zeichnet sich besonders deutlich das Gebiet der Altstadt einschließlich des Schloßgeländes (um 1187 »burchwardum Wittenburg«) mit einer Reihe von Fundstellen ab. *S-T*
Der von Albrecht dem Bären wohl nach 1160 als Stützpunkt für die dt. Kolonisation angelegte Burgward W. erscheint 1180 in der urkl. Überlieferung. Der Zusammenhang mit einem alten Elbübergang an dieser Stelle ergibt sich aus dem Namen des gegenüberliegenden Dorfes → Pratau (slaw. brod = Furt), das bereits 1004 als Burgort bezeugt ist. Der ask. Hz. Albrecht II. residierte in W., nachdem er als jüngerer Sohn bei der Teilung des ask. Besitzes ein eigenes Herrschaftsgebiet erhalten hatte, das die Grundlage für das spätere Hzt. Sachs.-Wittenberg darstellte. 1293 verlieh er das Stadtrecht an die »cives« in W., die sich schon seit längerer Zeit an dem günstig gelegenen Straßenknotenpunkt niedergelassen hatten. Die später ummauerte Stadtanlage stellt ein langgestrecktes Rechteck auf einer leicht erhöhten Elbterrasse parallel zum Fluß dar. Die OW.-Durchgangsstraße vom Elstertor zum Schloßtor ist das Rückgrat der Anlage. Sie führt über einen geräumigen Markt mit der *Marienkirche (Stadtkirche)*, die in ihrer heutigen Gestalt vornehmlich aus dem 15. Jh. stammt. Das M. 13. Jh. errichtete *Franziskanerkl.* wurde zur Grablege der ask. Kff. (Figurengrabmal des Kf. Rudolfs II. u. s. Gemahlin Elisabeth j. i. d. Schloßkirche). Seit 1258 läßt sich das *Augustinerkl.* nachweisen. Im 14. Jh. besaßen die Bürger die Zoll- und Geleitsfreiheit im ganzen Hzt. und das Münzrecht. 1317 erscheinen Bürgermeister, Ratmannen und Ge-

Stadtplan von Wittenberg (17. Jh.)

1 Schloß
2 Schloßkirche Allerheiligen
3 Amtshaus
4 Zeughaus
5 Kurfürstl. Küche
6 Coswiger Tor
7 Amtsmühle
8 Antoniterkapelle
9 Städt. Marstall
10 Konsistorium
11 Elbtor
12 Rathaus
13 Franziskanerkloster
14 Kaufhaus
15 Stadtpfarrkirche St. Marien
16 u. 17 Studentenbursen
18 Das Rondell
19 Altes Kollegienhaus
20 Kollegium Fridericianum
21 Melanchthonhaus
22 Augustinerkloster (Lutherhaus)
23 Kollegium Augusteum
24 Elstertor
25 Luthereiche (Platz der Bullenverbrennung)

a Markt
b Coswiger Straße
c Jüdenstraße
d Mittelstraße
e Kollegienstraße
f Schloßstraße

meinde, womit die Stadtverfassung voll ausgebildet war. Anstelle des landesherrlichen Vogtes übernahm 1332 und 1361 ein Ratmann als Stadtrichter das Stadtgericht, seit E. 14. Jh. wurde der W.-er Schöppenstuhl in zunehmendem Maße von auswärtigen Gerichten zur Rechtsbelehrung angerufen und erlangte größere Bedeutung im mitteldt. Raum. Gegen fehdeführende Ritter schloß die Stadt 1306 und 1323 mit naheliegenden Städten (→ Aken, → Herzberg, → Köthen, → Dessau, → Zerbst) Bündnisse ab. Nach dem Aussterben der in den Rang von Kff. aufgestiegenen ask. Hzz. im Jahre 1422, fiel W. mit dem Hzt. Sachs. an die Wettiner und hörte vorerst auf, Wohnsitz des Landesherrn zu sein. 1441 konnte der Rat vom Kf. wiederkäuflich die Obergerichtsbarkeit erwerben, die ihm seit 1464 auch erblich zustand. Im Wirtschaftsleben spielten die »alten Gewerke«, die schon um 1350 in Zünften zusammengeschlossenen Bäcker, Fleischer, Tuchmacher und Schuhmacher die führende Rolle. 1356 erlangten die Gewandschneider das Monopol auf den Tuchhandel. 1415 wurde der Stadt ein Stapelrecht zuerkannt. 1513 umfaßte sie 356 Häuser, von denen 172 brauberechtigt waren. Vor dem Schloßtor war eine Neustadt mit 60 Häusern entstanden, woraus sich eine Ew.-zahl von etwa 2000—2500 ergibt. Die Gemeinde hatte gegenüber dem Rat ein Mitbestimmungsrecht durchgesetzt, das durch die Vierzigmänner als ihre Vertreter wahrgenommen wurde.

Die Blütezeit W.-s begann, als der 1486 an die Regierung gekommene Kf. Friedrich der Weise seine Residenz hierher verlegte, seit 1490 die verfallene ask. Burg nach Plänen von Konrad Pflüger als *Renaissanceschloß* wieder aufbauen, die um 1330 gestiftete *Schloßkirche Allerheiligen* neu errichten und die Elbbrücke aufführen ließ. In der 1499 geweihten, 1509 vollendeten Schloßkirche brachte er eine der größten Reliquiensammlungen seiner Zeit zusammen. Der durch den Hof herbeigeführte Aufschwung des städtischen Lebens erfuhr eine bedeutende Steigerung mit der Gründung der Universität im Jahre 1502, die mit ksl. Zustimmung im Oktober mit 400 Studenten eröffnet werden konnte. Ihr erster Rektor Martin Polich aus Mellrichstadt war während des ersten Jahrzehnts der tonangebende Geist. 1507—12 wirkte Christoph Scheurl aus Nürnberg an der »Leucorea«, deren Verfassung sich an diejenige Tübingens anlehnte. Seit 1504 lehrte hier der thomistische Philosoph Andreas Bodenstein gen. Karlstadt, an der Artistenfakultät pflegte der Humanist Hermann v. d. Busche (Buschius) 1502/03 die Poesie. Von A. an wurde das Griechische betrieben.

Von 1503 bis 1508 wirkten, wenn auch nur vorübergehend, drei mit der Universität verbundene Drucker in W. Der Generalvikar der Augustiner-Eremiten, Johann v. Staupitz, brachte als Theologe viele junge Männer seines Ordens an die neue Universität, an der 1508 Martin Luther immatrikuliert wurde. Seit seiner Ernennung zum Theologieprofessor 1512 hat dieser den Geist der Universität entscheidend geprägt und ihren Weltruhm begrün-

det. Seine biblische Theologie und die in ihrem Dienst stehenden Sprachstudien wurden zum Hauptinhalt der gesamten Lehrtätigkeit. 1518 wurde der Gräzist Philipp Melanchthon berufen, 1521 trat Mathäus Aurogallus als Hebraist ein. Luthers Aufstieg als akademischer Lehrer hatte die Steigerung der Immatrikulationen auf insgesamt 2500 in den Jahren 1516—1525 zur Folge. Die 1517 in W. erfolgte Veröffentlichung seiner Thesen gegen den Ablaß machte die Stadt vollends zu einem geistigen Zentrum Dtls. und zum Ausgangspunkt der lutherischen Reform. Unter der für den Erfolg der Reform. entscheidenden Duldung des Kf. konnte sich hier eine Schar erlesener Geister zusammenfinden, zu der neben den schon genannten Universitätslehrern noch Johann Bugenhagen (»Dr. Pommer«) und Justus Jonas, der kfl. Sekretär Georg Spalatin und der Kanzler Georg v. Brück gehörten. Der Mediziner Augustin Schurff wirkte als Arzt des Hofes und der Reformatoren. Eine radikale Strömung mit Studentenunruhen und Bilderstürmerei in den Jahren 1521/22, in deren Mittelpunkt Karlstadt stand, wurde durch Luthers Rückkehr von der Wartburg nach W. im März 1522 beseitigt. 1522 begann der evg. Gottesdienst und der Aufbau einer neuen Kirchenordnung in der Stadt. Im aufgelösten Augustinerkl. nahm Luther seinen Wohnsitz, das Franziskanerkl. wurde 1525 aufgehoben. Mit dem Tode Friedrichs des Weisen 1525 verlor W. zwar seine Eigenschaft als bevorzugte Residenzstadt an → Torgau, doch erlitt das reich entfaltete städtische Leben dadurch keine Einbuße.

Seit dem 15. Jh. war das Stadtbild in einem Wandel begriffen. Der Ziegelbau begann das Fachwerk zu ersetzen, die Häuser wurden aufgestockt, die ftl. Bautätigkeit wirkte sich vorbildlich auf die Gestaltung der Bürgerhäuser aus, die Renaissance begann das Stadtbild zu prägen (*Rathaus* von 1523—25, nach 1570 nochmals umgebaut und erweitert, *Melanchthon-Haus* von 1536/37, *Marktbrunnen* von 1540, *Cranach-Haus*). 1530—40 wurden die Marktbuden in Stein aufgeführt, wodurch der Marktplatz geteilt wurde. Seit 1504 wirkte Lukas Cranach mit seiner fruchtbaren Malerwerkstatt in W. Die Söhne des Leipziger Druckers Melchior Lotter gründeten hier 1519 eine Offizin, womit die eigentliche Entwicklung des W.-er Buchdrucks begann. 1522 wurde Hans Lufft, der bekannteste W.-er Drucker der Reform.-szeit, in der Stadt ansässig. Universitätslehrer wurden Bürger und Mitglieder des Rates, es bildete sich eine aus Großbürgern, Professoren und kfl. Beamten bestehende Führungsschicht aus, die durch vielfältige verwandtschaftliche Beziehungen untereinander verbunden war und durch ihre Bildung, ihre geistigen und künstlerischen Leistungen eine weite Ausstrahlungskraft besaß. Vor allem trugen die aus ganz Dtl. und bald auch aus dem Ausland herbeiströmenden Studenten den Namen der Stadt in die Welt hinaus, während gleichzeitig die W.-er Reformatoren mit ihrem fruchtbaren Briefwechsel nach auswärts weitreichende Beziehungen unterhielten. Die Universität behielt auch nach

1525 ihre führende Stellung bei der Heranbildung des dt. evg. Theologennachwuchses. Von 1536 bis 1547 erreichte sie mit insgesamt 4500 Immatrikulationen den höchsten Stand unter allen damaligen dt. Universitäten. An der A. der 20-er Jahre errichteten mathematisch-naturwissenschaftlichen Abteilung der Artistenfakultät wirkte seit 1536 Joachim Rhaeticus als Mathematiker. Im gleichen Jahre brachte die Neue Fundation durch Kf. Johann Friedrich eine Neuregelung der Professuren, der Besoldung und eine straffere Studentenordnung. 1542 übernahm der spätere Kanzler des Kf. Moritz, Ulrich Mordeisen, eine juristische Professur. Eingezogene Kirchengüter ermöglichten es 1545, eine großzügige Stipendienordnung zu treffen. Schwerer als der Tod Luthers A. 1546 trafen die Wirren des Schmalkaldischen Krieges im Herbst des gleichen Jahres die Leucorea, die im November den Lehrbetrieb einstellte, nachdem sich der Lehrkörper meist zerstreut hatte. Nach der Schlacht bei → Mühlberg im April 1547 erschien der siegreiche Ks. mit seinem Heere vor der stark befestigten Stadt, die kampflos übergeben wurde. Hier geschah die Wittenberger Kapitulation, durch die das alte Hzt. Sachs.-W. mit weiteren kursächs. Gebietsteilen und der Kurwürde an den albertischen Wettiner, Hz. Moritz, fiel. W. geriet dadurch vollends in eine Lage abseits vom politischen Geschehen. Ftl. Residenz ist es seither niemals mehr gewesen.

Im Rahmen des nunmehr neugestalteten Kft. Sachs. war W. mit seinen damals etwa 3500 ständigen Ew. und zweifellos weit über 1000 Studenten die Hauptstadt des Kurkreises, der als der territoriale Grundlage der Kurwürde eine verfassungsmäßige Sonderstellung einnahm. Seit 1542 gab es hier ein Konsistorium, das alte W.-er Hofgericht blieb bis 1815 bestehen, der W.-er Schöppenstuhl behielt seine regionale Bedeutung. Auf den Landtagen gehörte die Stadt zum Engeren Ausschuß. Ihre wirtschaftliche Stellung ging dagegen über die einer Landstadt mit einem landschaftlich begrenzten Marktbereich nicht hinaus. Lediglich der Buchdruck arbeitete für den größeren Markt. So war die Universität der wichtigste Faktor auch im Wirtschaftsleben der Stadt, nachdem der Lehrbetrieb im Oktober 1547 wieder aufgenommen worden war, und Kf. Moritz ihr neue Einkünfte zugewiesen hatte. Melanchthon stellte bis zu seinem Tode 1562 das anerkannte Haupt des geistigen Lebens dar, nach ihm stand sein Schwiegersohn, der Naturwissenschaftler und Mediziner Kaspar Peucer, in größtem Ansehen. W. war der Mittelpunkt des gegen das orthodoxe Luthertum gerichteten Philippismus in Kursachs., der sich auf das 1569 erschienene, die Annäherung an die Reformierten suchende »Corpus doctrinae Christianae« melanchthonscher Prägung stützte. Der seit 1555 hier tätige Jurist Georg Craco ging 1565 als kfl. Kanzler nach Dresden, wo er maßgeblich an der Abfassung des Gesetzeswerkes der »Institutionen« beteiligt war. Die 1574 angenommenen, gegen den Kryptokalvinismus gerichteten Torgauer Artikel verursachten große Verluste im Lehr-

körper, der Philippismus wurde ausgerottet, der Zustrom von Studenten nahm ab. Der 1577 berufene hervorragende Theologe Polycarp Leyser konnte mit seinem versöhnlichen Wesen die Spannungen in der nunmehr streng lutherischen Universität beilegen helfen. Der Regierungsantritt des Kf. Christian I. 1586 führte nochmals zu einer dogmatischen Neuorientierung der W.-er Theologen auf die kalvinistenfreundliche Linie des neuen Landesherrn, dessen früher Tod 1591 die orthodox lutherische Reaktion und einen erneuten Professorenwechsel zur Folge hatte. Seitdem war die Universität W. endgültig eine Stätte des reinen Luthertums und behielt mit jährlich 500—600 Immatrikulationen bis zur M. 17. Jh. ihre führende Stellung unter den dt. Universitäten. Der zu einer Plage im dt. Universitätsleben des 17. Jh. angewachsene Pennalismus der Studenten hat damals offenbar von W. aus seinen Anfang genommen. Der 30jg. Krieg beeinträchtigte zwar das Wirtschaftsleben der Stadt und den Zustrom der Studenten, verschonte die Stadt selbst aber vor Zerstörung. Der 1650 berufene Abraham Calov aus Danzig beherrschte als beliebtester und bedeutendster Lehrer seiner Zeit wie ein lutherischer Papst die theologische Fakultät und sicherte in seiner streitbaren Art der Universität ihre Eigenschaft als höchstes Glaubenstribunal des strengen Luthertums, wie auch als Hauptausbildungsstätte für die Theologen aus dem n. und nö. Dtl. Für die Juristenfakultät war die enge personelle Verflechtung mit dem Hofgericht und dem Schöppenstuhl und damit ihre Verbindung mit der juristischen Praxis kennzeichnend. Ihr hervorragendster Vertreter war der 1655 berufene Kaspar Ziegler, der die Staatsrechtslehre von Hugo Grotius verbreitete. Mit dem vielseitig gebildeten Polyhistor und Hofhistoriographen Johann Samuel Schurzfleisch erhielt die Leucorea 1671 einen ihrer damals führenden Geister. Mit dem 1729 berufenen Augustin Leyser wurde der Höhepunkt der W.-er Jurisprudenz erreicht. 1732 rückte Abraham Vater zum Professor und geistigen Führer der medizinischen Fakultät auf.

In den beschaulichen Alltag von Stadt und Universität brachte erst der 7jg. Krieg dramatische Unruhe. Die Preuß. besetzten am 30. August 1756 die Stadt und hielten sie fast während der ganzen Dauer des Krieges als wichtige Festung in ihren Händen. Dabei kam es im Oktober 1760 zur Belagerung und zur weitgehenden Zerstörung des Schlosses, der Universitätsgebäude und vieler Straßenzüge, so daß am E. des Krieges ein Drittel der Stadt in Schutt und Asche lag. Die Schloßkirche konnte erst 1770 mit recht einfacher barocker Ausstattung wieder völlig hergestellt werden. Die Immatrikulationszahlen gingen bis 1800 auf etwa 100 im Jahre zurück. Nachdem sich bereits seit etwa 1725 pietistische Einflüsse bemerkbar gemacht hatten, wurde die lutherische Orthodoxie im späteren 18. Jh. durch die Aufklärung abgeschwächt. Der 1782 zum Theologieprofessor ernannte Franz Volkmar Reinhard wirkte mit seinen Vorlesungen über Philoso-

phie und Ethik in dieser Richtung. Die fruchtbarste Lehrtätigkeit mit dem größten Einfluß auf die Studenten entfaltete der Historiker Johann Matthias Schroeckh aus Wien, der von 1767 bis 1807 als Verbreiter einer modernen, aufgeklärten Bildung in W. lehrte, wo sich damals etwa 300 Studenten aufhielten. Im Oktober 1806 wurde die Stadt von Franzosen besetzt, A. 1813 wurde sie erneut befestigt und zu einem Hauptstützpunkt der Franzosen ausgebaut. Die Universität stellte daraufhin im März ihren Betrieb ein, das Personal begab sich zumeist in das benachbarte Städtchen → Schmiedeberg. Durch Verteidigungsmaßnahmen, Belagerung und Beschießung entstanden im Herbst 1813 erneut schwere Schäden in der Stadt und am Schloß. Am 13. Januar 1814 wurde W. von den Preuß. im Sturm erobert. Die zunächst aufgekommene Hoffnung auf Wiederherstellung der Universität wurde durch den Übergang W.-s an Preuß. 1815 zunichte. Im März 1816 wurde ihre Vereinigung mit jener zu → Halle verfügt und ein Jahr später tatsächlich vollzogen, womit die Stadt den seit 300 Jahren wichtigsten Bestandteil ihres öffentlichen Lebens und ihres Ansehens einbüßte. Die Errichtung eines evangelischen Predigerseminars im *Augusteum* 1817 war nur ein geringer Ersatz für den Verlust.

Die zerschossene und verarmte Stadt lebte nach 1815 nur noch von ihrem Handwerk und Gewerbe, wobei die Brauerei, die Tuchmacherei und die Leineweberei vor allem zu nennen sind, und vom Handel mit Getreide und Flachs aus der weiteren ländlichen Umgebung. Sie war Sitz einer preuß. Kreisverwaltung, wurde erneut als Festung ausgebaut und besaß eine starke Garnison. Die Gunst der geographischen Lage ließ dann hier einen Verkehrsknotenpunkt entstehen, nachdem die Berlin-Anhaltische Bahn 1841 W. erreicht hatte, der Anschluß nach Halle 1859 hergestellt war, 1875 die Bahn von → Magd. nach Schlesien in Betrieb genommen und 1879 der neue Elbhafen fertiggestellt wurde. Da auch 1874 die Entfestigung der Stadt verfügt worden war, konnte nun erst die industrielle Entwicklung beginnen. Von 1878 bis 1913 entstanden 10 große Unternehmen (Eisengießerei, Maschinenbau, Tonwaren-, Steingut- und Schamotteerzeugung, Seifenpulver, Gummiwaren, Sprengstoff, Haushaltchemie). In dem Vorort Piesteritz wurde während des 1. Weltkrieges ein Stickstoffwerk errichtet, das später bedeutend erweitert wurde und j. die wirtschaftliche und soziale Struktur des W.-er Raumes wesentlich mitbestimmt. Hatte sich die Ew.-zahl der Stadt von 4727 im Jahre 1814 bis 1875 nur auf 12 479 erhöhen können, so brachte die Industrialisierung einen Aufschwung auf 22 427 im Jahre 1919, so daß W. 1922 Stadtkr. wurde. 1950 erreichte die Ew.-zahl nahezu 50 000.

Trotz der Stadterweiterung seit der Entfestigung und ungeachtet der im W.-er Raum heimisch gewordenen Großindustrie hat sich die Altstadt ihre traditionsbestimmte Eigenart weitgehend erhalten, so daß sie immer wieder als die zeitgenössische Umwelt

der lutherischen Reform. Gegenstand eines breiten Interesses und öffentlicher Maßnahmen der Denkmal- und Traditionspflege unter offensichtlicher Teilnahme ihrer Bewohnerschaft ist. Die *Lutherhalle* (seit 1883) bewahrt das Gedächtnis an den Urheber der Reform. selbst, das Heimatmuseum im *Melanchthon-Haus* macht den engeren Lebenskr. seines nächsten Gehilfen zugänglich. Die 1888—92 im Stile jener Zeit stark erneuerte und mit einer eigenartigen Bekrönung ihres Turmes versehene Schloßkirche mit den *Gräbern Luthers* und *Melanchthons* und *Bildwerken* von Cranach, Dürer und Vischer (*Grabmal Friedrichs des Weisen*) ist als Gedächtniskirche der Reform. erhalten geblieben, während vom ehem. Renaissanceschloß nur Reste übriggeblieben sind. Die Tür der Schloßkirche, an der 1517 Luther seine Thesen angeschlagen hatte, war schon der Belagerung von 1760 zum Opfer gefallen. (V) *Bla*

Heimatmuseum und Melanchthonhaus: Collegienstr. 60. — Lutherhalle (Reform.-gesch. Museum): Collegienstr. 34. — GStier, W. im Ma., 1855. — RErfurth, Gesch. d. Lutherstadt W., 2 Teile 1910, 1927. — WFriedensburg, Gesch. d. Univ. W., 1917. — EEschenhagen, Beitrr. z. Sozial- u. Wirtschaftsgesch. d. Stadt W. in der Reform.-zeit, Jur. Diss. Halle 1927. — Lutherstadt W., d. Wiege d. Reform., 1927. — LThulin, D. Lutherstadt W. u. Torgau, 1932 u. ö. — LV 120, Bd. 2, S. 736 ff. — LV 258, S. 316. — ELKirchner, D. wirtsch. Entw. d. Lutherstadt W., Diss. Leipzig 1936. — JKöstlin, Friedrich d. Weise u. d. Schloßkirche zu W., 1892. — KWeinhold, D. Gesch. d. Gemeinde Piesteritz, 1928

Wölkau (Kr. Delitzsch) besteht aus der älteren slaw. Siedlung Klein W. (auch Schloß, Schön und Profens W. nach den v. Profen), sowie dem dt. Kolonistendorf Groß W., in welchem am 1350 4 adlige Fam. Lehngüter innehatten. 1404 übertrug Mgf. Friedrich der Streitbare von Meißen das Allod »in minori Welkow« an Anna, die Gattin Alberts v. Profen. Nach Gr. W. nannte sich ein Adelsgeschlecht, das zwar erst 1349/50 urkl. auftritt und wohl in Nachfolge des Lokators auf dem dortigen Erbschulzengut saß. Spätere Besitzer beider W. sind die Gebrüder Spiegel (1464), vor 1533 die v. Schönfeld, seit mindestens 1659 Gf. Christoph Vitzthum v. Eckstädt, dessen Fam. bis 1945 hier angesessen war. Dieser Gf. erbaute das weitläufige, vierflügelige *Schloß*, das im 18. Jh. Veränderungen im Rokokostil erfuhr. Er ließ auch 1676—1688 durch italienische Architekten die *Kirche von Klein W.* errichten, die bei dieser Gelegenheit zur Pfarrkirche erhoben wurde. 1771 entstand der *Park,* die erste Anlage im englischen Landschaftsstil im damaligen Kursachs. (IV) *Ne*

LV 73, Bd. 3: Wüstungskde. d. Krr. Bitterfeld u. Delitzsch, S. 254, 301, 318. — LV 624, Bd. 16: Kr. Delitzsch, S. 188 ff. — PPlaten, WBüchting, Gesch. d. Stadt Eilenburg u. ihrer Umgebung, S. 207 ff. — LV 632 (Dr.)

Wörbzig (Kr. Dessau-Köthen/Köthen). »Wrbizke« wird zwar erst 1149 erstm. erwähnt. Es dürfte aber schon um diese Zeit Dingstätte einer früh im Besitz der Ask. befindlichen Gft. gewesen sein,

die 1156 als solche hervortritt. Ihr Umfang deckt sich in auffälliger Weise mit dem ehem. Slawengau Serimunt, der sich zwischen Elbe, Saale, Mulde und Fuhne erstreckt hatte. Man glaubt aber heute, daß diese Art von Gftt. als für die Schöffenbarfreien zuständige Gerichts- und Aufgebotsbezirke auf eine durch den dt. Kg. im späten 11. oder frühen 12. Jh. durchgeführte Neuordnung zurückzuführen sein dürfte. Im 13. Jh. kam die Gft. W. an die → Ascherslebener Linie der Ask., ging jedoch nach deren Aussterben 1315 nicht mit an → Halb. über, sondern blieb den anh. Ftt. erhalten. Durch die Ausbildung der nunmehr bald für Schöffenbarfreie wie Ministeriale zuständigen landesherrlichen Landgerichte verloren die bisherigen Gftt. des 12. und 13. Jh. ihre Bedeutung. Trotzdem wurde der Begriff der Gft. W. noch lange Zeit unter den Rechten und Titeln der anh. Ftt. mitgeschleppt (→ Warmsdorf). — Bei dieser Sachlage ist anzunehmen, daß die Dingstätte nicht mit einer Burg am Ort in Zusammenhang stand. Ein Schloß in W. wird nämlich erst 1404 erwähnt. Über seine Lage und Bedeutung ist nichts bekannt. Wahrsch. hängt seine Entstehung mit einer der zahlreichen später am Ort begüterten Adelsfam. zusammen. Erst 1787 kam es hier durch den Aufkauf adliger Güter seitens des Ft. v. Anh.-Köthen zur vorübergehenden Ausbildung einer landesherrlichen Domäne. (IV) *Schwi*
LV 628, Bd. 2, 1: Kr. Dessau-Köthen, S. 379—383. — LV 327, S. 95 ff.

Wörlitz (Kr. Dessau-Köthen/Gräfenhainichen). Das in einer nicht völlig als echt gesicherten Urk. von 965 und einer weiteren von 1004 als »urbs« genannte W. war verm. Burgwardmittelpunkt. Die namengebende, wohl urspr. slaw. Burganlage wird an der Stelle des j.-igen *Schlosses* vermutet. Bereits im 11. Jh. im Besitz der Ask., blieb der Ort im 13. Jh. bei der anh. Linie dieses Ft.-hauses und gehört später dauernd zu Anh.-Dessau. Die 1196 zuerst genannte, 1200 geweihte *Kirche* war Pfarrei für 42 Orte, die sich bis in die Gegend von → Gräfenhainichen erstreckten. Ihre Entstehung wird mit der Ansiedlung flämischer Siedler in Zusammenhang gebracht, worauf auch das Vorhandensein eines mit zwei Erbhufen ausgestatteten Erbrichters und dessen vor der S.-seite der Kirche gelegene Gerichtsstätte hinweisen sollen. Ein ftl. Schloß erscheint 1487. Es war Amtssitz und dürfte wohl an die Stelle der älteren Burg getreten sein. Zwei außerdem vorhandene Rittergüter wurden 1707 von Ft. Leopold v. Anh.-Dessau aufgekauft und mit dem Amt vereinigt. Der Ort W. wird 1440 als Stadt bezeichnet, später wird er wechselweise Flecken, Marktflecken, Städtlein oder Stadt genannt. 1698 wurde für Jagdzwecke ein neues Schloß neben den Amtsgebäuden erbaut. 1763/64 ließ Ft. (später Hz.) Leopold Friedrich Franz die Planungen für einen bald begonnenen erweiterten *Schloßpark* durch den Gärtner Johann Friedrich Eyserbeck aufnehmen, woran später die Gärtner Neumark, Schoch Vater und Sohn, mitarbeiteten. Anregungen dafür hatten der Ft. und sein Architekt, der sächs.

Edelmann und Autodidakt Friedrich Wilhelm v. Erdmannsdorff, in England und Italien empfangen, wohin sie sich mehrfach zu Studienzwecken begeben hatten. Weitere Vorbilder waren für die Architektur neben der antiken Baukunst vor allem Palladio, für die Parkanlagen die verschiedenen englischen Landschaftsgärtner der Zeit und für die gesamte hier wirksam werdende Ideenwelt Jean Jacques Rousseau und Winckelmann. Ausschlaggebend für die Wahl von W. war seine wasserreiche Lage in der Elbaue, die allerdings erst noch durch die verbesserten Elbdämme vor den gefährlichen Hochwässern geschützt werden mußte. 1768 brach man auch das bisherige Schloß ab und begann 1769 mit einem unter dem Einfluß Palladios stehenden Neubau, der 1773 eingeweiht werden konnte. Es gibt zwar frühere klassizistische Bauten in Dtl., z. B. Knobelsdorffs Berliner Opernhaus von 1743. Doch ist in W. die gesamte Inneneinrichtung nicht mehr im Rokokostil, sondern unter genauester Planung durch den Architekten und unter dem Einfluß der Funde von Herculaneum und Pompeji mit klassizistischem Geschmack ausgestaltet worden. Bereits 1773 begann man ferner mit der Errichtung des sog. *»Gotischen Hauses«* als einem rein privaten Wohnsitz des Ft. Hier handelt es sich tatsächlich um eines der ersten neugot. Bauwerke in Dtl. Als Vorbild dienten auch italienische Bauten, wie die Kirche St. Maria dell'Orto in Venedig. Architekt dieses bis 1790 mehrfach erweiterten und abgeänderten Bauwerks war Georg Christoph Hesekiel. Der Park wurde ebenfalls mehrfach vergrößert und dabei so gestaltet, daß die ganze Landschaft bis vor die Tore des etwa 12 km entfernten Dessau in Beziehung dazu gesetzt wurde. Eine ganze Reihe von *Denkmälern* und *kleinen Bauwerken* diente der Belebung von Park und Landschaft. Infolgedessen erhielt W. bald geradezu europäischen Ruf. Viele Ft.-lichkeiten und geistig führende Persönlichkeiten, darunter Goethe, besichtigten die Anlagen. Vielfache Anregungen gingen daher von hier auf das übrige Dtl. aus. 1783 wurde die zum Amt gehörige *Domäne* ö. des Parkes neu gebaut und als Mustergut eingerichtet. Hier wurde z. B. erstm. in Dtl. die ganzjährige Stallfütterung des Viehs eingeführt. — Der w. von W. zwischen Griesen und Vockerode gelegene *Drehberg*, vielleicht eine ältere Befestigungsanlage, wurde von Ft. Franz 1773 zu einer Art Stadion umgewandelt, das in Anwesenheit der ftl. Fam. für große Volksfeste mit sportlichen Wettkämpfen bis 1797 regelmäßig und dann noch einmal 1840 verwendet wurde. (IV) *Schwi*

LV 120, Bd. 2, S. 739 f. — LV 628, Bd. 2, 2: W. — WHosäus, W., 1902. — WvanKempen, Dessau u. W., 1925. — KMüller, W., E. Beitr. z. dt. Geistesgesch., in: LV 22, Bd. 10, 1934, S. 214—236. — D. Dessau-W.-er Kulturkr., hg. v. Rat d. Stadt W., 1965

Wolfen (Kr. Bitterfeld). Der erstm. 1403 bezeugte Ort war bis zur M. 19. Jh. ein wenig bedeutendes Bauern- und Leineweberdorf mit einem amtssässigen Rittergut, dessen Besitzer häufig

wechselten. Der wirtschaftliche Aufschwung W.-s, der eng mit dem des Nachbarortes Greppin verbunden ist, setzte 1846 mit Braunkohlenfunden ein. Nach anfänglichen Schwierigkeiten wurden 1861 bereits 189 297 t gefördert; in den Folgejahren stieg die Förderung um ein Mehrfaches an. 1880 wurde eine Brikettfabrik angelegt. 1931 wurden Kohleförderung und Brikettproduktion eingestellt. Für die wirtschaftliche Entwicklung von W. wurde dafür bis heute die im Jahre 1850 als Tochterunternehmen der späteren Berliner Agfa errichtete Farbenfabrik von entscheidender Bedeutung, in der 1863 mit der Herstellung von Anilin begonnen wurde (j. VEB Farbenfabrik W. mit 1960: 8000 Beschäftigten). 1910 setzte die Filmproduktion ein, die heute (VEB Filmfabrik W. mit 1960: 15 000 Beschäftigten) ein Unternehmen von größter Bedeutung darstellt. Dazu kam noch 1921 eine Kunstseidefabrik sowie 1935 der Beginn der Produktion der Kunstfaser Vistra. Auch diese Produktionszweige wurden nach 1945 intensiv ausgebaut. Während W. 1834 nur 220 Ew. zählte, waren es 1900 bereits 1280; 1927 wurden 5690 Ew., 1963 18 260 gezählt, weshalb W. 1958 Stadt wurde. (IV) *Wo*
400 Jahre W., 1950. — LV 430, S. 247 f.

Wolferstedt (Kr. Weimar/Sangerhausen). Das bis 1945 zum Kr. Weimar des Landes Thür. gehörende Dorf wird E. 9. Jh. im Hersfelder Zehntverzeichnis aufgeführt. Hier vorhandenes Kgs.-gut wird erstm. 991 erkennbar, als die Ksn.-Witwe Adelheid Zinsen in W. vom Kl. → Memleben eintauschte. Im Tafelgüterverzeichnis der dt. Kgg. von M. 12. Jh. erscheint ein Kgs.-hof in W., der bei Kgs.-aufenthalten sog.»Servitien« zum Unterhalt des Hofes zu leisten hatte. Er gehörte mit mehreren anderen, wie z. B. → Farnstädt, zum Reichsgutsbezirk um die Kgs.-pfalz → Allstedt, was eine Urk. Friedrich-Barbarossas 1179 ausdrücklich feststellt. Die bald danach erwähnten v. W. dürften Reichsministeriale gewesen sein, wenn auch einzelne Mitglieder durchaus in Abhängigkeit anderer Herren gestanden haben können. 1201 wird nämlich Heinrich v. W. als Magd.-er Ministeriale aufgeführt, während seine Frau Reichsministerialin ist. 1363 war W. in der Hand der Gff. v. → Mansfeld, ohne daß wir wissen, wie es an diese gelangt ist. Es wurde damals an die Hzz. v. Sachs.- → Wittenberg abgetreten. Seit 1650 war die Ortsherrschaft im Besitz der v. Trebra. Über den Verbleib des Reichsgutes liegen keine Nachrichten vor. Ebenso bleibt es offen, ob der Kgs.-hof mit Grimm im Bereich der Kirche gesucht werden muß.
Im OT. (Kloster-)Naundorf, einem ebenfalls bereits im Hersfelder Zehntverzeichnis E. 9. Jh. erwähnten Weiler, wurde um 1250 wohl von den Gff. v. → Querfurt ein Zisterzienserkl. gegründet, dessen Propst 1252 erstm. urkl. vorkommt. Das recht unbedeutende Kl. wurde im Bauernkrieg 1525 zerstört und 1531 säkularisiert. 1542 kam es als Domäne an die Gff. v. Mansfeld. Von den Kl.-gebäuden ist so gut wie nichts erhalten geblieben. (III) *Schwi*

LV 631, H. 13: Großhzt. Sachs.-Weimar-Eisenach, Amtsgericht Allstedt, S. 302 bis 306. — LV 258, S. 306

Wolmirstedt (Kr. Wolmirstedt) liegt auf dem n. Hochufer der Ohre, die bis M. 13. Jh. unmittelbar beim Ort in den damaligen Hauptarm der Elbe mündete. Deshalb war hier der wichtige Flußübergang der Straße von → Magd. nach → Stendal über die sumpfige Ohreniederung. Auch konnte offenbar von hier aus die Elbe in Richtung → Burg überschritten werden. 937—973 erscheint eine »Winidiskunburg«, die bei W. gelegen haben muß. Vielleicht ist sie mit der Hildagsburg (→ Elbeu) identisch. Mit W. wird die Nachricht in Verbindung gebracht, nach der Karl der Große im Jahre 780 an der Mündung der Ohre in die Elbe mit den Ostsachs. und den benachbarten Slawen Verhandlungen gepflogen hat. W. selbst wird aber dabei nicht erwähnt. Dies ist erst 1009 der Fall, als nach Thietmar die im Besitz der vorask. Mgff. der Nordmark aus dem Hause → Walbeck befindliche, wahrsch. urspr. als Reichsburg anzusehende *Burg* W. von dem Gf. Dedi zerstört wurde. Nach der gleichen Quelle hatte W. auch den slaw. Namen »Ustiure«, was Ohremündung bedeutete. Damit und auch durch das später nachweisbare Hühnerdorf wird wahrsch. gemacht, daß zur Burg auch in größerem Umfange slaw. Hörige gehörten. Über die weiteren Geschicke dieser Anlage erfahren wir nur, daß sie im 12. Jh. im Besitz Albrechts des Bären war, der sie durch Ministeriale verwalten ließ. Diese Feste war für die späteren Ask. besonders wichtig, weil sie den Zugang zur → Altm. schützte und außerdem als wichtiges Bindeglied zwischen den s. und den n. Herrschaftsbereichen dieses Geschlechts diente. W. wurde daher in den kriegerischen Auseinandersetzungen der Mgff. mit den Magd. Erzbb. oft umkämpft. Mgf. Albrecht II. erbaute 1208 die Burg neu, die aber bereits 1243 von Erzb. Wilbrand und Mgf. Heinrich v. Meißen wieder zerstört wurde. Trotzdem blieb sie offenbar nach Wiederherstellung länger bewohnte Residenz der Mgff. v. Brand. 1217 hatte hier ein mgfl. Vogt (später »castellanus«) seinen Amtssitz. Zu A. 14. Jh. wird deutlich, daß j. ein Teil der früher von den Gff. v. → Hillersleben im Nordthüringgau ausgeübten Gft.-srechte als Gft. Billingshoch mit W. verbunden war. Die bisher nicht genau lokalisierte Gerichtsstätte dieser Gft. muß wahrsch. zwischen Ebendorf und Dahlenwarsleben, vielleicht beim n. von D. gelegenen Felsenberg, ihren Platz gehabt haben. 1316 zwangen die finanziellen Verhältnisse den Mgf. Waldemar, zunächst die genannte Gft. an den Magd.-er Erzb. zu verkaufen. 1319 verpfändete er auch die Burg W. an das Erzbt. Diese verblieb aber als Magd.-er Lehen noch bis 1342 im Besitz s. Erben. Seither haben die Erzbb. die Burg mit dem dazugehörigen, noch 1363 als Gft. bezeichneten, umfangreichen Amtsbezirk besessen. W. war eine ihrer beliebtesten Residenzen, wenn auch Verpfändungen öfter vorkamen. Erzb. Otto v. Hessen verstarb hier 1361. Seit 1410 verwal-

teten von hier aus Hauptleute den dazugehörigen Amtsbezirk, während die früher erwähnten, zahlreichen Burgmannen nach und nach verschwinden. 1381 wird eine eigene *Burgkapelle* genannt, die 1480 in zierlicher Backsteingotik erneuert wurde. Zur gleichen Zeit entstand auch die sog. Alte Residenz, während die *Neue Residenz* 1575—1583 errichtet wurde, die zusammen mit dem massigen, quadratischen, mal. Turm eine eindrucksvolle Anlage bildete. Den Verwüstungen des 30jg. Krieges folgte 1671 der Abbruch der alten Residenz und des Burgturmes. Nachdem die Anlage vorübergehend im Besitz des Mgf. Christian-Heinrich v. Brand.-Kulmbach gewesen war, stand das Schloß längere Zeit unbenutzt. Nach 1782 wurden die Renaissancegiebel der Neuen Residenz abgetragen und diese zum Gerichtsgebäude bestimmt. Die umfangreiche Schloßdomäne war seit 1685 verpachtet.

Die bei der Burg entstandene Siedlung enthielt seit 1228 ein Zisterziensernonnenkl. St. Katharinen, das die erst M. 19. Jh. abgebrochene *Pfarrkirche* aus rom. Zeit für seine Zwecke mitbenutzte. Der Kl.-propst war zugleich Ortspfarrer. Die Kl.-anlage ist nach der Reform. verschwunden. Der aus etwa 16 Schwestern bestehende Konvent wurde 1577 evg. und 1732 in ein adliges Damenstift verwandelt. Der Barockbau der *neuen Abtei* von 1732 diente später nach der 1810 erfolgten Aufhebung des Damenstifts als Gutshaus einer zweiten, der sog. Stiftsdomäne. Der Ort W. wird 1363 Stadt genannt, gelegentlich heißt er Städtlein. Der seit 1368 nachweisbare Zoll und das Geleit deuten auf den Durchgangsverkehr nach der Altm. hin. W. besaß aber keinen größeren Marktplatz und wohl auch nur eine leichte Befestigung mit drei verschwundenen Stadttoren. Noch 1399 stand nur ein Bauermeister an der Spitze des Ortes; erst 1564 kommen Bürgermeister und Rat vor. Außer einigen Handwerkern lebten hier vor allem Ackerbürger und deren Hilfskräfte. Neben den beiden Domänen gab es noch einen Junkerhof, der in wechselndem Besitz war. W. dürfte kaum mehr als 600 bis 800 Ew. gezählt haben, wurde aber 1815 Kr.-stadt. 1849 wurde es an die Bahn von Magd. nach Wittenberge angeschlossen. Nun kam auch etwas Industrie hierher, u. a. Zuckerfabrik, Ledergerberei und Maschinenfabrik. 1948 hatte W. 7200 Ew. (II) *Schwi*

Kreis-Heimatmuseum, Glindenbergerstr. 9. — LV 120, Bd. 2, S. 746. — LV 624, Bd. 30: Kr. W., S. 110—126. — LV 258, S. 421 f. — LV 327, S. 46 f., 53 ff., 185, 190. — LV 239, Bd. 1, S. 80, Abb. 215—226. — LV 632 (Ma.) S. 456f.

Wolmirstedt → Elbeu (OT.)

Wulfen (Kr. Dessau-Köthen/Köthen). Die am Rande des Elburstromtales und zum größten Teil auf Schwarzerde- und Lößboden erhöht liegende Gemarkung hat eine außergewöhnlich reiche Besiedlung seit neolithischer Zeit aufzuweisen: Kultschale der bandkeramischen Kultur, anthropomorphe Tonfiguren aus frühneolithischer Zeit, Megalithkeramik, sehenswertes *Großsteingrab*

der Trichterbecherkultur (1784 geöffnet und noch erhalten) am sö. Ortsausgang, Haus- und Gesichtsurnen der frühen Eisenzeit, Körpergräber der → Niemberger Gruppe der frühen Völkerwanderungszeit (Funde j. im Museum Köthen). *S-T*
Der 995 erstm. genannte Burgward »Vulva« lag im alten Slawengau Serimunt und dürfte als Grenzfeste gegen die Sorben entstanden sein. 1156 erscheint eine sich nach W. nennende Adelsfam., über deren späteren Verbleib nichts bekannt ist. Das Dorf hat vor 1170 dem Kl. Unser Lieben Frauen in → Magd. gehört, ging aber dann an die Magd.-er Erzbb. über, die auch Rechte der dortigen Bgff. und des Kl. → Plötzky (seit 1319 im Besitz des Kl. → Gottesgnaden) an sich brachten. 1458 verlieh Ft. Georg v. Anh. das Dorf an die v. Rusteleben, ohne daß deutlich wird, wie er in den Besitz des Ortes gekommen war. Noch 1566 hatten die v. R. diesen inne, 1609 war jedoch der anh. Ft. wieder Besitzer von Haus und Vorwerk, woraus im 17. Jh. ein kleines Amt mit zugehöriger Domäne wurde. (IV) *Schwi*

RSchulze, D. jüngere Steinzeit im Köthener Lande, 1930, S. 75 ff. — BSchmidt, Von Hünengräbern u. Wallburgen im Köthener Land, in: Unsere Köthener Heimat 1, 1957, S. 19 f. — LV 258, S. 245. — LV 628, Bd. 2, 1: Kr. Dessau-Köthen, S. 386—392

Wulkow → **Großwulkow**

Wust (Kr. Jerichow II / Havelberg). Hier ist ein *Burgwall* von etwa 45 m Durchmesser und teilweise noch 3 m hohen Wällen mit Vorwall auf drei Seiten erhalten. Slaw. Funde des 8./9. Jh. liegen vor. *S-T*
W. war seit 1380 einer der Hauptsitze der v. Katte, von denen aber eine Burg hier nicht nachgewiesen werden kann. Diese mit »Balduinus Catus« in Pennigsdorf 1221 erstm. erscheinende mgfl. brand., später auch erzbl. Magd. Ministerialenfam., erwarb nach und nach im NO des Elb-Havelwinkels an die 10 Rittergüter mit Zubehör, weshalb dieser Bereich auch als »Kattenwinkel« bezeichnet wurde. Die v. Katte waren vielfach mit dem altm. Adel versippt, u. a. mit den v. Bismarck. Ihr Wappen zeigt eine sitzende Katze mit Maus im Maul. Sie stellten dem Kr. Jerichow mehrfach Landräte und dem preuß. und anderen Staaten hohe Beamte und Offiziere, die z. T., beispielsweise in den Kriegen gegen die Türken, gefallen sind. In W., wo eine spätrom. *Kirche* mit barock bekröntem rom. Turm erhalten ist, wurde 1730 an Stelle des im 30jg. Krieg niedergebrannten älteren Bauwerks 1727 ein schlichtes, zweistöckiges neues *Gutshaus* mit Ehrenhof und durch Skulpturen geschmücktem *Park* erbaut. Bauherr war Gf. Hans Heinrich v. K. (1681—1740), der als Feldmarschall im Dienst Kg. Friedrich Wilhelms I. gestanden hatte und von diesem zwei in der Schlacht bei Ramillies (1704) erbeutete Geschütze geschenkt bekommen hatte, die früher im Park aufgestellt waren. Bei gelegentlichen Besuchen des Kgs. in W. schloß der diesen be-

gleitende Kronpz. Friedrich mit dem Sohn des Feldmarschalls, Hans Hermann (1704—1730), Freundschaft und weihte ihn in seine später mißlungenen Pläne zur Flucht ein. v. K. wurde deshalb wegen Mitwisserschaft und Beihilfe zur Flucht des Kronpz. von einem Kriegsgericht zum Tode verurteilt und am 6.11.1730 in Küstrin vor den Augen des gefangengehaltenen Friedrich hingerichtet. Seine Leiche hat ebenso wie die seines Vaters (Prunksarg) in der an die Dorfkirche angebauten einfachen *Fam.-gruft* ihre letzte Ruhe gefunden. Nicht zum W.-er Zweig der v. K. gehört Karl v. K. (*Zolchow 1770, † Neuenklitsche 1836), der 1809 gleichzeitig mit Schill (→ Dodendorf) und Dörnberg den mißlungenen Versuch unternommen hatte, mit Hilfe altm. Bauern die Napoleonische Gewaltherrschaft abzuschütteln.

(II) *Rö/Schwi*

LV 258, S. 355 f. — LV 624, Bd. 21: Krr. Jerichow, S. 391—394. — TFontane, D. v. Kattesche Fam.-gruft in W. b. Jerichow, in: Der Bär, Bd. 2, 1876, S. 180 f. — LV 245, S. 39 f. — TFontane, D. Katte-Tragödie, in: Ders., Wanderungen durch die Mark, Bd. 2, ¹⁰1907. — O. Verf. (MvKatte), D. Katten im Stammbaum, mit Fam.-gesch., Priv.-Druck, o. J. (1965)

Wusterwitz → Groß Wusterwitz

Zahna (Kr. Wittenberg). Die Gemarkung des am gleichnamigen Bach sowie am SO.-ausläufer des → Flämings gelegenen Städtchens, war seit der mittleren Bronzezeit (Lausitzer Kultur) mehrfach besiedelt, allerdings ohne Siedlungskontinuität. Im 12. Jh. erfolgte die Errichtung eines Burgwardes (um 1187 »burchwardum Zane«), der j. noch als etwa 3 m hoher *Burghügel* von 90 m Dm erhalten ist (»Schloßberg«). *S-T*

Bei der 1187 genannten Burg Z. entstand durch flämische Kolonisation ein straßenförmiges Dorf, das sich durch Anlage von Parallelstraßen und Marktplatz zur Stadt entwickelte. Im Verbande des Hzt. Sachs.-Wittenberg hatten die Herren v. Wederde im 13. und 14. Jh. die Herrschaft Z. inne. 1326 verliehen sie den Zoll an Ratmannen und Bürger (»consules et concives«). 1361 wurde die geltende Stadtverfassung bestätigt, wobei Innungen erwähnt werden. Von 1388 bis 1430 war das Schloß Witwensitz der Kfn. Siliola, worauf die Herrschaft mit dem Amt → Wittenberg vereinigt, 1436—1490 aber wieder als eigenes Amt verwaltet wurde. Das Schloß verfiel seit 1450. In der außergewöhnlich großen Stadtflur trieben die Bürger vor allem Landwirtschaft, die Hüfner bildeten die sozial führende Schicht neben Büdnern und Handwerkern. 1513 hatte die ummauerte Stadt etwa 600 Ew., sie besaß seit 1430 die Niedergerichtsbarkeit, mit drei wechselnden Räten war die Stadtverfassung voll ausgebildet. Doch blieb die angemaßte Schriftsässigkeit bis 1815 mit dem Amt Wittenberg streitig. Mit der *Marienkirche* ist seit dem 16. Jh. eine Superintendentur verbunden, seit dem frühen 14. Jh. besteht das *Heiliggeisthospital* vor dem im frühen 19. Jh. abgebrochenen Jü-

terboger Tor. Gewerbe und Industrie konnten sich in der Ackerbürgerstadt mit ihrer ungünstigen Verkehrslage nur schwach entfalten. Seit 1841 führt die Bahnlinie Berlin-Wittenberg über Z.

(V) *Bla*

LV 120, Bd. 2, S. 745 f. — LV 258, S. 316. — Beitrr. z. Gesch. d. Stadt Z., 1926. — LV 632 (Ha.) S. 525 f.

Zeitz (Kr. Zeitz) erscheint zuerst 967 in den Quellen. Damals verkündete Papst Johann XIII. den Beschluß der Synode von Ravenna, in → Magd. ein Erzbt. und in → Mers., Z. und Meißen Suffraganbistümer zu errichten. Am Weihnachtstage 968 wurde in Magd. Hugo zusammen mit den neuen Suffraganen der Magd.-er Kirchenprovinz von Erzb. Adalbert zum ersten Bf. v. Z. geweiht. Hier war eine *Kgs.-burg* vorhanden, die 976 endgültig in den Besitz des Bt. überging. Bei ihr bestand eine Kirche schon vor 968, deren Einkünfte dem Missionar Boso, der Mönch im Regensburger Kathedralkl. St. Emmeram gewesen war, übertragen wurden. Er hatte auch in der Gegend von Z. gepredigt und dort in einem (heiligen?) Walde ein steinernes Gotteshaus erbaut; die Gründung, die auch eine Siedlung umfaßt haben muß, benannte er nach dem eigenen Namen. In der Tat erscheint 976 in der Nähe von Z. ein Ort Buosenrod, dessen Lage aber unbekannt ist. Da aus diesem Missionsstützpunkt eine Pfarrkirche hervorgegangen sein könnte, hat man an die Stelle der späteren *Michaeliskirche* gedacht; doch wird diese 1154 als Marktkirche (»ecclesia forensis«) genannt und war immer Hauptpfarrkirche der Stadt, dürfte also eher mit deren Entstehung zu verbinden sein. 976/77 wurde der Ort im Zuge des Aufstands Hz. Heinrichs des Zänkers von Bayern unter Führung des Wettiners Dedi von einem böhmischen Heer geplündert. Auf seinem Zuge nach Gnesen im Jahre 1000 weilte Otto III. in der Burg (»urbs«) Z. 1028/30 wurde der Bfs.-sitz nach→ Naumb. verlegt. Wenn die Gefährdung des Orts durch äußere Feinde 1028 als Grund für die Verlegung angeführt wurde, so war dies Vorwand, denn Meißen war viel stärker bedroht. Sie erfolgte vielmehr auf Betreiben des mächtigen Geschlechts der Eckehardinger. In Z. blieb ein Kollegiatstift zurück, das später die Rechte eines zweiten Domkapitels beanspruchte und als Mutterkirche der Naumb.-er Kathedralkirche gelten wollte. Der Streit wurde erst 1230 entschieden. Die Burg blieb bfl. Die Bfs.-burg, aus der Kgs.-burg hervorgegangen, befand sich an der Stelle des heutigen *Schlosses Moritzburg*, auf einem niedrigen, in die Elsteraue vorspringenden Geländesporn. — Eine Vorburg wird vorhanden gewesen sein. Hier wurde der erste *Dom* errichtet, der das Patrozinium der 976 vorhandenen Petrikirche übernahm und dessen *Krypta* erhalten ist (im 13. Jh. erweitert; die Säulen gehören z. T. noch dem 10. Jh. an). Auch Teile des W.-Baus sind im heutigen Bestand erkennbar. Nach Zerstörung im 15. Jh. wurde die Kirche unter Benutzung der erhaltenen Reste als spätgot. Hallenkirche wieder aufgebaut und

nach 1657 in den Schloßbau der Hzz. v. Sachs.-Zeitz einbezogen. Eine weitere Kirche in Z. gehört spätestens dem 11. Jh. an: Wiprecht v. Groitzsch zerstörte 1079 die Jakobskirche und baute sie später wieder auf, wie man vermutet als Nikolaikirche, so daß sie an der Stelle der 1822 abgebrochenen Nikolaikirche auf dem Nikolaiplatz zu suchen wäre, die Pfarrkirche der Unterstadt war. Bf. Dietrich I. v. Naumb. wollte vor 1119 bei einer dritten Kirche, der Stephanskirche, ein Augustiner-Chorherrenstift einrichten, möglicherweise anstelle eines älteren Kl.-s. Aber die Stiftung glückte zunächst nicht; erst 1147 gelangte es zum Abschluß, nunmehr als Benediktinerinnenkl. Es lag außerhalb der Domimmunität und der späteren Stadt im S. des Doms. Eine Siedlung war dort 1154 bereits vorhanden, fünf Wohnstätten (»curtes«) werden genannt. In diesem Jahre wurde dem Kl. die Marktkirche St. Michaelis übertragen. Hierher wurde um die M. 15. Jh. der Konvent verlegt. Die 1447/78 auf dem bisherigen Kl.-gelände errichtete *vorstädtische Pfarrkirche* steht n. der alten Kl.-kirche; der heutige Bau ist von 1739/41. Die Franziskaner ließen sich vor 1266 an der Stelle des späteren Stiftsgymnasiums nieder. Die Kirche war um 1300 vollendet, der Chor wurde später verlängert.

1147 bestand Z. als Stadt (»civitas«). Es ist dies die »Oberstadt« auf der Anhöhe ö. des Dombezirks, eine planmäßige Gründungsanlage um einen sehr großen, erst später durch Einbauten verkleinerten fast quadratischen Marktplatz; die Marktkirche steht gemäß einer häufig beachteten Regel ma. Stadtbaukunst außerhalb des Platzes bei seiner NW.-ecke. Älter als diese Anlage dürfte die »Unterstadt« im »Brühl« in größerer Nähe der Kgs.- und Bfs.-burg bei der Nikolaikirche sein. Hier ist wohl die urspr. Kaufmannssiedlung zu suchen, die aber später zum Markt der kleinen Leute herabsank; wie in Naumb. werden die Fernhändler in die Neugründung gezogen sein. 1262 galt der Markt der Unterstadt als der älteste der Stadt (»a prima fundatione eiusdem civitatis«). Hier hatten seit alters (»ab antiquo«) die Fleischbänke gestanden. Eine Verlegung in die durch Brand zerstörte Oberstadt wurde damals rückgängig gemacht. Es ist zu beachten, daß bei der Verlegung des Bfs.-sitzes nach Naumb. 1028/30 die Kaufleute offenbar in Z. blieben, so daß Bf. Kadaloh für die neue Bfs.-Stadt Ersatz in → Kleinjena suchen mußte. Als Handelsplatz dürfte Z. also ins 10. Jh. zurückreichen. Die Marktherrschaft in der Unterstadt verblieb demgemäß wohl zunächst dem in Z. zurückgebliebenen Kollegiatstift, das 1230 auch die Nikolaikirche besaß, während die Oberstadt bfl. war. Wenn der 1135 genannte bfl. Marktzoll auf sie zu beziehen ist, wäre Z. eine der frühesten dt. Gründungsstädte, was wegen der Form der Anlage wichtig ist. Ein Ausgleich zwischen Bf. und Kapitel hinsichtlich der Stadtherrschaft scheint im 12. Jh. eingetreten zu sein. Die Gesamtstadt war 1159 einem bfl. Präfekten unterstellt, dem das Marktrecht (»ius forense«) zustand. Dafür war der Wurtzins dem

Kapitel überlassen (»census curiarum totius civitatis«, 1230 bestätigt). Ob der Präfekt identisch ist mit dem seit 1157 nachweisbaren edelfreien Bgf. v. Z., muß offenbleiben. Dessen Amtsbefugnis reichte jedenfalls über die Stadt hinaus. Möglicherweise hängt seine Einsetzung mit dem Aufenthalt Kg. Konrads III. 1143 in Z. zusammen. 1229 tritt dann ein bfl. Stadtschultheiß (»scultetus civitatis«) entgegen. Der rechteckige Neumarkt im N. der Oberstadt wird 1229 als »novum forum«, 1250 als »nova civitas« (»Neustadt«) genannt. Eine Stadterweiterung hatte also stattgefunden. Die Ratsverfassung ist seit 1322 nachweisbar, muß aber weit älter sein. Damals erließ Bf. Heinrich eine Satzung über das Eidgeschoß (städtische Steuer nach Selbsteinschätzung unter Eid).

Z. wurde im 13. Jh. nach harten Streitigkeiten mit den Mgff. v. Meißen, die auch die Gerichtsbarkeit in der Stadt betrafen, zum Mittelpunkt eines kleinen Territoriums der Bff. v. Naumb., die 1286 ihre Residenz hierher verlegten. Schon 1259 bestanden zwei befestigte Bfs.-höfe; auch die Stadt war befestigt. Mgf. Heinrich verlangte damals die Niederreißung dieser Befestigungen, die aber anscheinend nicht durchgeführt wurde. Vielmehr bestand 1271 ein neues bfl. Palatium, und 1286 gelang der Ankauf des Gerichts im Roten Graben bei Z., das der Mgf. bis dahin als Hochvogt des Bt. innegehabt hatte. 1300 wurde die Zahl der bfl. Burgmannen vermehrt. Z. ist bis in die Reform.-zeit bfl. Stadt geblieben, wenn auch die Bff. in zunehmende Abhängigkeit von den Wettinern gerieten.

Wirtschaftliche Grundlage der Stadt war in älterer Zeit der Fernhandel. 1322 wurden hier Leder, Kleider, Wolle, Garn, Wachs, Hopfen, Fische und Weine aus Italien, Österreich, dem Elsaß und Würzburg gehandelt. Tuche kamen aus Ypern, Nivelles, Köln, Trier, Friedberg, Görlitz, Tangermünde, Stendal, Naumb., Maastricht und Poperingen bei Ypern, wurden aber auch in der Stadt selbst hergestellt. Der Gewandschnitt fand auf dem Rathaus statt. Der Geldhandel lag teilweise in der Hand von Juden. Die Gewerbeaufsicht stand dem Rat zu. Dem Markt kam wohl in erster Linie eine Verteilerfunktion zu. Schon 1135 wurde er von → Halle, 1152 auch von Naumb. aus besucht; 1152 wird dann auch ein Zoll auf der Zeitzer Elsterbrücke genannt. Die Straße von Magd. über Naumb. nach Z., wo sie die Elster überschritt, und weiter über Altenburg und Zwickau nach Böhmen (1118 böhmischer Zoll in Zwickau) verlief, muß im 12. Jh. große Bedeutung gehabt haben. 1278 bestand ein Niederlagsrecht. 1440 fuhr man von Nürnberg über Z. nach N. Auch diese Straße wird schon in früherer Zeit wichtig gewesen sein. Leider sind die Quellen zur Gesch. von Z. im Spätma. zum größten Teil ungedruckt, so daß man nicht weiß, wann und auf welche Weise die Stadt ihre Handelsbedeutung verlor. *Schl*

Nach Einführung der Reform. amtierte im Bt. Naumb.-Z. vorübergehend (1542—45) ein evg. Bf.: Nikolaus v. Amsdorf. Der

letzte kath. Bf., Julius v. Pflug, der als Humanist die Wissenschaften förderte, das Archiv ausbaute (Bestände j. in Magd.) und bei seinem Tode (1564) seine gegen 900 Bände umfassende wertvolle Bibliothek dem Stift schenkte (Stiftsbibliothek, j. annähernd 20 000 Bd.), bemühte sich vergeblich um einen konfessionellen Ausgleich. Das nunmehr aufgelöste Bt. fiel an einen Administrator des Kft. Sachs. Das Kollegiatstift wurde 1555 in ein evg. Stift und dieses 1930 in eine Stiftung des öffentlichen Rechts umgewandelt. Im säkularisierten Franziskanerkl. wurde 1544 eine aus der ma. Domschule hervorgegangene lutherische Lateinschule (Stiftsgymnasium) untergebracht.

1656 entstand das Hzt. Sachs.-Zeitz als Seitenlinie des Hauses Wettin mit Z. als Residenz. Der erste Hz., Moritz, berief den gelehrten Veit Ludwig v. Seckendorf zu seinem Kanzler, durch dessen Leistungen die im 30jg. Krieg eingetretenen Rückschläge bald behoben werden konnten. An der Stelle der 1644 zerstörten Bfs.-residenz entstand das *Schloß Moritzburg* (j. u. a. Stadtarchiv und Museum), seit 1663 Sitz der Hofhaltung und Regierung. Der Hz. ließ sich die Pflege der Künste angelegen sein. Namentlich die Musik stand damals in Z. in Blüte (Schemelli, Krebs). 1664 erhielt der Dom seine heutige Gestalt als barocke Hofkirche. Nach dem Aussterben der hzl. Linie fiel Z. 1718 an den Thüringischen Kreis von Kursachs. Die Verwaltung übte bis 1815 die Stiftsregierung aus. Nach 1815 wurde Z. Mittelpunkt des gleichnamigen, nun preuß. Landkr., aus dem es 1900 als Kreisfreie Stadt wieder ausschied.

Im Anschluß an ältere Textilgewerbe setzte bald nach 1800 die industrielle Fertigung von Textilerzeugnissen ein, deren Leistungsfähigkeit sich in weitreichenden Exportgeschäften ausdrückte. In der M. 19. Jh. wurden außerdem chemische und metallverarbeitende Fabriken angelegt. 1859 erhielt Z. Bahnanschluß und wuchs allmählich über seinen ma. Mauerring (ansehnliche *Befestigungsreste* erhalten) hinaus, obgleich die ungünstige Lage als südlichster Ausläufer der 1815 gegründeten preuß. Provinz Sachs. die städtische Entwicklung hemmte. Immerhin verzehnfachte sich die Bevölkerung innerhalb von 100 Jahren: 1915 erreichte sie 35 000 und stieg bis zum Jahre 1964 auf 46 500 an. In Z. wurde 1734 J. Chr. Schubart, Edler v. Kleefeld, geboren, der Wesentliches zur Modernisierung der Landwirtschaft leistete.

Das 1509 mit seinen spätgot. Giebeln und Erkern fertiggestellte *Rathaus* wurde 1906 ff. erweitert und umgebaut. Das heutige Stadtbild zieren einige schöne *Bürgerhäuser* mit spätgot., Renaissance- und *Barockmerkmalen*. (IV) *Wo*

Städt. Museum, Schloß Moritzburg. — LV 120, Bd. 2, S. 746—753. — LV 392.— AMüller, Geschriebene u. gedruckte Quellen z. Gesch. v. Z., 967—1967, 1967 (Verzeichnisse v. Archivalien u. Bibliographie). — OPappe, 1000 Jahre Stadt u. Kirche Z., 1967. — WSchulze, D. wirtsch. Entwicklung d. Stadt Z., 1927. — WSchlesinger, Die A.-e d. Stadt Chemnitz u. anderer mitteldt. Städte, 1952, S. 102—110. — GGünther, D. Entw. d. Z.-er Stadtbildes im Ma., Schr. d.

städt. Mus. Z. 1, 1957 (nicht eingesehen). — EZergiebel, Chron. v. Z. . . . nach Urk. u. Akten aus d. Jahren 968—1895, 1896. — LRothe, A. d. Gesch. d. Stadt Z., 1873. — AMüller, A. d. Gesch. d. Stadt Z., Festschr., 1955. — MWilke, Z.-er Heimatbuch, 2 Bdd., 1925

Zerbst (Kr. Zerbst) ist Mittelpunkt einer teils sandigen, teils moorigen, aber nicht unfruchtbaren, wohl schon früh waldfreien Siedlungskammer an der SW.-abdachung des → Flämings. Im bzw. nahe beim Stadtbereich vereinigen sich drei von N und O kommende Wasserläufe, die sich urspr. mehrfach teilten und miteinander wieder vereinigten, und die alle den Namen Nuthe tragen. Beiderseits des s. Hauptflußarmes befinden sich leichte Talsanderhebungen, während am n. Nuthearm mooriges Gelände vorherrscht, das später in sehr ertragreiches Gartenland umgewandelt wurde. Bei der Gründung des Bt. Brand. wird 948 der slaw. Gau Cieruisti der neuen Diözese zugeteilt. Die spätere Stadt dürfte mit dem Hauptort dieses Gaues identisch sein. Auch noch nach dem großen Slaw.-aufstand von 983 scheint sich hier mindestens zeitweilig dt. Herrschaftsgebiet befunden zu haben, über das vielleicht die Erzbb. v. → Magd. in kgl. Auftrag Rechte ausübten. Thietmar v. Mers. berichtet nämlich von einer Belagerung der damals dt. Burg Z. im Jahre 1007 durch Hz. Boleslaw v. Polen, der nach der Eroberung die Bevölkerung (»urbani«) habe wegführen lassen. Für rund 180 Jahre schweigen dann die Quellen. Erst 1196 wird Z. wieder als Burgward genannt. Wenn nicht dauernd, so dürfte Z. doch spätestens seit Wiederbesetzung → Leitzkaus A. 12. Jh. erneut in dt. Hand gewesen sein. Bereits 1108 geht das auf der Feldmark von Z. gelegene später wüste Zernitz an das Stift St. Nikolai in Magd. über. Es wurde schon 1148 von dt. Siedlern besetzt. Im 12. Jh. war Z. Reichsbesitz, dessen eines Drittel von den Herren v. Z. aus der Fam. v. → Alsleben als Bgff. verwaltet wurde, während sich die Mgff. v. Brand. und die Erzbb. v. Magd. offenbar um den Erwerb der beiden anderen Drittel bemühten. 1196 besaßen die ask. Mgff. bereits Anteil an Burg und Burgward Z. Die Herren v. Z. scheinen in der Stadt durch Ks. Heinrich VI. eingesetzt worden zu sein. Durch das Interregnum ging ihnen der Rückhalt am Kgt. verloren. Auch war es ihnen nicht gelungen, im Wettstreit mit den Mgff. einen festeren Herrschaftsbereich aufzubauen. Als schließlich die Mgff. 1253 ihre Lehnsoberhoheit über Z. durchsetzen konnten, scheinen die v. Z. 1264 ihre Rechte an die Herren v. → Barby aus dem Hause → Arnstein verkauft zu haben. Diese waren, gestützt auf ihre Güter in der Nachbarschaft, anscheinend in der Folgezeit im Besitz der gesamten Stadt Z. Inzwischen hatten die anh. Ask. ebenfalls umfangreiche Güter in der Umgebung erworben. Sie konnten 1307 auch die Stadt selbst und 1319 die Lehnsoberhoheit über sie gewinnen. Z. war seither als größte und wichtigste Stadt Anh.-s der älteren → Köthenschen Linie dieses Hauses bis ins 16. Jh. untertänig und teilte bis 1945 die Geschicke des Landes.

Bei der j. völlig verschwundenen Burg, die an der Stelle des späteren *Schlosses* lag, handelte es sich um eine kreisrunde Wasserburg von etwa 150 m Durchmesser mit Bergfried und mehreren ftl. Wohngebäuden sowie Burgkapelle. Umfangreiche Vorburgen mit einem Vorwerk umgaben besonders auf der sich nach O erstreckenden Talsandzunge die Anlage. Neben einem freistehenden vielleicht ehem. *Befestigungsturm* wurde 1215 ö. der Burg in einem älteren suburbium die von der Burgkapelle gelöste *Bartholomäikirche* geweiht. In dem platzartigen Bereich w. und ö. davon hatten Burgmannen ihre Höfe. Eine nach O gradlinig daran anschließende ebenfalls platzartige Erweiterung mit dem Namen Breite hatte wohl zunächst überwiegend landwirtschaftlichen Charakter. Bei der Kirche gab es offenbar früh kaufmännisches Leben, denn 1328 werden hier ein Kaufhaus (»domus mercatorum«) und Fleischverkaufsstände genannt. Wochenmärkte fanden hier noch in späterer Zeit statt. — Wohl in noch engerem Zusammenhang mit der Burg stand die s. davon stets außerhalb der Stadt gelegene Bruchstraße (später Käsperstraße) mit der Jakobikirche (1896 abgebrochen), eine Art Hörigensiedlung, deren dt. oder slaw. Entstehung ungeklärt ist.

Als Richard I. v. Z. ein Hospital an der hier bereits bestehenden *Marienkirche* errichtete, wird der *Ankuhn* deutlich, im Moorgelände n. der Altstadt gelegener regelmäßig angelegter Ort, der trotz seines sicher slaw. Namens als Niederländersiedlung gilt. Dieser zwar umfangreiche OT. war nur locker besiedelt. Er hatte neben der erhaltenen Kirche ebenfalls einen Marktplatz und besaß später den Charakter eines Fleckens. Hier war das Zentrum des bekannten Gemüseanbaus. Erst 1845 wurde dieser nur mit Wällen und Gräben geschützte Bereich Teil der Gesamtstadt.

Auf der Talsandzunge zwischen der n. und der s. Nuthe, also zwischen Burg bzw. Breitesiedlung und Ankuhn, sind slaw. Siedlungsspuren gefunden worden. Um 1200 entstand hier die umfangreiche, relativ planmäßig angelegte Marktsiedlung mit der *Nikolaikirche* und einem großen Marktkomplex. Trotz der Verwandtschaft dieser eigentlichen Altstadt in der Art der Anlage mit der Neustadt von Brand. ist es bisher nicht erwiesen, daß es sich um eine Anlage der Mgff. v. Brand. gehandelt haben könne. E. 13. Jh. wurden Breitesiedlung mit St. Bartholomäi und Marktbereich um St. Nikolai durch gemeinsame *Mauern* zusammengefaßt, denen im 14. und 15. Jh. Wälle und Gräben beigegeben wurden. Von den ursprünglich 5 Toren sind das Akensche und das Ankuhnsche 1872/73 abgerissen worden. *Breitestraßentor*, *Frauentor* und *Heidetor* sind erhalten. Die Burg, die Bruchstraße und der Ankuhn blieben dauernd außerhalb der eigentlichen Stadtbefestigung.

Die Stadtherrschaft der anh. Ftt. wechselte infolge der vielfachen Erbteilungen häufig zwischen einzelnen Mitgliedern der älteren Köthen-Dessauischen Linie des Hauses. Doch konnten diese ihre Hoheit über die Stadt voll wahren, denn 1356 und 1396 gaben

sie ihr neue Verfassungen, durch die sie sich die Bestätigung der Ratswahlen vorbehielten. Auch die Gerichtsbarkeit blieb den anh. Ftt. mit einer Unterbrechung infolge von Verpfändung zwischen 1439 und 1460. Endlich zogen sie seit 1380 »Beden« genannte Steuern von den Ew. ein. Trotz mancher Streitigkeiten gab es auch Zeiten des guten Einvernehmens zwischen Ftt. und Stadt. 1370 wurde z. B. Schloß → Lindau durch Bereitstellung städtischer Gelder und mit Hilfe der Ftt. in den Pfandbesitz der Stadt gebracht, bei der es bis 1440 verblieb. Die Kämpfe zwischen dem Erzbt. Magd. und Anh. sahen Z. meist auf anh. Seite. Andererseits brachte der seit 1370 von der Stadt vertretene Anspruch, nur den erstgeborenen Ft. v. Anh. aus der älteren Linie Köthen als Herrn anerkennen zu wollen, manchen Streit. Zeitweilig waren auch mehrere anh. Ftt. gleichzeitig Herren von Stadt und Burg. Die Bürger suchten dabei auftretende Meinungsverschiedenheiten geschickt für sich auszunutzen, wie z. B. bei der Einführung der Reform. Seit der Stadtordnung des Ft. Magnus von 1499 war aber Z. fest in der Hand der Stadtherren, die hier ab 1603 dauernd residierten.

Die anscheinend an die Stelle der später nicht mehr erscheinenden Burgkapelle getretene Bartholomäikirche wurde als rom. Basilika A. 13. Jh. neu errichtet. Von ihr ist nur die Vierung und das Querschiff sowie ein mit reichem Skulpturenschmuck versehenes *Nordportal* erhalten. An die Stelle des Langhauses trat im 15. Jh. eine dreischiffige Halle mit massigen Rundsäulen. Das Alter des vielleicht damals ebenfalls erneuerten got. Chors ist umstritten. Um 1300 wurde an dieser ältesten und wichtigsten Stadtkirche durch Burchard v. Barby ein Chorherrenstift mit 9 Chorherren errichtet. 1331 wurde dem Stift auch die Pfarrkirche der Marktsiedlung *St. Nikolai* dergestalt inkorporiert, daß immer einer der Kanoniker dort Pfarrer war. Bei ihr handelt es sich um eine ursprünglich rom. Anlage aus dem E. des 12. oder A. des 13. Jh. Das Langhaus wurde von 1437—1494 durch eine elegante spätgot. Hallenkirche größten Ausmaßes ersetzt (im Krieg ausgebrannt). Die *Türme* erhielten erst um 1530 ihre eigentümlichen spätgot. Spitzen. Das erwähnte Spital an *St. Marien im Ankuhn* wurde schon um 1214 in ein Zisterziensernonnenkl. verwandelt, das 1293 in den ö. Teil der Breite verlegt wurde. Das anfangs von den Stadtherren reich bedachte Kl. war später weitgehend von Nonnen aus den städtischen Fam. bewohnt. Die älteste ehem. Kl.-kirche im Ankuhn ist noch Ruine, die jüngere Anlage ist 1542 einem Brande bis auf geringe Reste zum Opfer gefallen. Ein *Franziskanerkl. St. Johannis Bapt.* wurde M. 13. Jh. von Sophie v. Barby eingerichtet. Es geriet nach der Reform. in Zerfall und wurde später zu einer Schule umgebaut. Ein 1556 durch Feuer vernichtetes Augustiner-Eremiten-Kl. entstand erst um 1390. Letzteres ging 1525 ein, denn es hatte schon 1522 den Ausgangspunkt der Reform. in Z. gebildet, während die Franziskaner und das Stift St. Bartholomäi Widerstand leisteten, dieses beson-

ders, weil ihm die vom Rat mit einem evg. Prediger besetzte Nikolaikirche zu entgleiten drohte. Durch geschicktes Taktieren des Rates, der sich vor allem auf den evg. gesinnten Ft. Wolfgang stützte, gelang es nach Bilderstürmen in St. Nikolai und St. Bartholomäi bis etwa 1540 überall die Reform. durchzusetzen. Als jedoch nach 1570 das reform. Bekenntnis von den Landesherrn angenommen wurde, kam es zu heftigen Kämpfen zwischen den Konfessionen in der Stadt. Seit 1667 wurde daher der Rat paritätisch besetzt. 1644 war St. Bartholomäi wieder lutherisch, während St. Nikolai nach 1680 reformiert wurde. 1683—1696 wurde für die Lutheraner von Cornelis Ryckwaert nach dem Vorbild der Oosterkerk in Amsterdam die mächtige *Kirche St. Trinitatis* in schwerem Barock als typisch protestantische Predigtkirche errichtet (nach Zerstörung mitsamt *Altar* Simonettis wieder aufgebaut).

An der Spitze der Stadtverwaltung standen zunächst der Bgf. und ein Vogt. Ein Schöppenkollegium spielte dagegen bald nur noch eine untergeordnete Rolle. 1285 gab es bereits einen seit 1356 vom Ft. abhängigen Rat, auf den seit 1350 auch die Innungen zunehmenden Einfluß gewannen. 1437 traten noch die Viertelsmeister und Hundertmannen neben Rat und Innungsmeister. Das mehrfach umgebaute *Rathaus* stammte aus dem E. 15. Jh. (ausgebrannt), ein weiteres städtisches Verwaltungsgebäude, das *Neue Haus* für Schöffengericht und Ratskeller am Marktplatz, von 1534. Ein 4 m hoher *Roland* vor dem Rathaus ersetzte 1445 als Zeichen der Gerichtshoheit einen bereits 1403 erwähnten älteren Vorgänger (Überbau 19. Jh.). Auch der Markt bei St. Bartholomäi soll ein Marktkreuz besessen haben. Die ebenfalls auf dem Markt auf hoher Säule stehende vergoldete »*Butterjungfer*«, eine 1403 erstm. genannte kleine weibliche Figur mit einer goldenen Kugel in der Hand, ist noch nicht befriedigend gedeutet.

Die wirtschaftliche Stellung der Stadt im Ma. beruhte urspr. auf ihren Märkten und ihrer damals günstigeren Verkehrslage. Schon 1219 wird das Mühlenmaß von Z. als vorbildlich für Halle genannt, was auf wirtschaftlich enge Beziehungen hinweist. 1261 besaßen die Zerbster Zollfreiheit auf anderen Märkten. 1289 münzten hier die Herren v. Barby als Marktherren. Ein Marktprivileg ist jedoch erst von 1345 erhalten. Daneben traten der Gemüseanbau und die Bierbrauerei immer stärker hervor. Besonders Zwiebel und Lauch wurden gebaut, denn 1407 zerstörten die Magd.-er die Lauchfelder im Ankuhn. Die ursprünglich als Hausbrauerei betriebene Bierherstellung, E. des Ma. als Innung zusammengefaßt, verschaffte dem Zerbster Bitterbier bis ins 17. Jh. weitverbreiteten Absatz bis nach Hamburg, Bremen, Lübeck, Königsberg, Augsburg und Prag. 1606 wurden über 20 000 Faß ausgeführt. Seit dem ausgehenden 15. Jh. bis ins 17. Jh. war Z. Großviehmarkt vor allem für aus Polen importierte Ochsen, die von hier nach Thür. und Hessen weitergetrieben wurden. — 1321 erscheint als erste die sicher schon ältere In-

nung, die der damals vereinigten Gewandschneider und Lakenmacher, die 1368 81 Mitglieder zählte. Später folgten die Innungen der Knochenhauer, die der wieder selbständigen Lakenmacher, der Schuhmacher und Gerber, der Bäcker und der Schröder. Seit 1358 waren diese, jedoch ohne die Schröder, am Rat beteiligt. Insgesamt wird die Zahl der Ew. E. des Ma. auf über 5000 geschätzt.
1582 wurde aus den beiden Stadtschulen das reform. Gymnasium illustre gebildet, eine Art von kleiner Universität, an der die Theologen und Juristen für ganz Anh. ausgebildet wurden. Seit 1603 war die Stadt wieder Sitz einer der neuen Linien des Hauses Anh. Doch wirkte sich dies wegen der Landesschulden und dann wegen des 30jg. Krieges kaum aus. Schon 1626 hatte die Stadt längere Zeit das Heer Mansfelds zu unterhalten gehabt. Nach der Schlacht an der Dessauer Elbbrücke (→ Roßlau) plünderten die Truppen Wallensteins diese. Trotzdem wies Z. um 1630 noch immer 6000 Ew. auf, so daß der Z.-er Landesteil beim gesamt-anh. Schuldenwesen 30% aller Einnahmen aufzubringen hatte. Erst E. 17. Jh. waren die Folgen der Kriege soweit überwunden, daß man an den Abbruch der Burg ging und 1681 an ihrer Stelle unter der Leitung von Cornelis Ryckwaert den Bau eines sehr großen, äußerlich schlichten Residenzschlosses begann. An Stelle eines geplanten Mittelrisalits erhielt der Mittelteil 1718—22 einen gefälligen Turm durch Johann Christoph Schütz. Schon 1705—1711 erfolgte unter der Leitung Giovanni Simonettis die Vollendung des W.-flügels, der auch die pompöse Kapelle mit Ft.-gruft aufnahm. Von etwa 1740—1747 war dann noch Knobelsdorff mit der Fertigstellung des *O.-flügels* beauftragt, dessen äußere Proportionen durch den W.-flügel vorgegeben waren. Die vorgesehene prächtige Ausgestaltung durch die Meister des Potsdamer Rokoko kam nur noch teilweise zur Ausführung. Die *Orangerie* im *Schloßpark* (1740), *Adelspalais in der Schloßfreiheit,* und die Trinitatiskirche entstammen ebenfalls dem 18. Jh. Der Niedergang Z.-s begann, als im 7jg. Krieg der Hauptstadt des preuß.-feindlichen Ft. Friedrich August sehr hohe Kontributionen von Preuß. auferlegt wurden. 1758 verließ der Ft. daher sein Land und kehrte bis zu seinem in Luxemburg erfolgten Tode 1793 nur einmal ganz kurz zurück. Eine Fayencefabrik und eine Gold- und Silbermanufaktur konnten der stagnierenden Stadt im 18. Jh. nicht weiter auf die Beine helfen.
1797 kam Z. an den Landesteil Dessau, von dessen Hauptstadt es schnell überflügelt wurde. Das Gymnasium illustre wurde bald aufgehoben. 1803 erhielt es in dem Gymnasium Francisceum einen Nachfolger. Erst 1863 erfolgte der Anschluß Z.-s an die Eisenbahn. Seit 1850 Kreisstadt und seit 1872 Sitz des Anh.Landesarchivs (j. in → Oranienbaum), nahm Z. von 1817—1849 noch das Anh. Oberappellationsgericht und andere kleinere Behörden auf. Sein Schulwesen blühte und 1921 erhielt das weitgehend leerstehende Schloß eine neue Aufgabe als Landesmuseum.

Außerdem war Z. bis 1918 Garnison für 1 Bataillon Infanterie. Als Zentrum einer überwiegend landwirtschaftlich bestimmten Umgebung lebte die Stadt vom Handel und vom traditionellen Gemüseanbau (»Zippelzerbst«). Es gab nur wenig Industrie, so seit 1867 die Eisengießerei und Werkzeugmaschinenfabrik Braun, seit 1873 eine Faßfabrik, seit 1893 eine Maisstärkefabrik sowie Ziegeleien. Außerdem wurden in kleineren Unternehmen Thermometer und Seife hergestellt. Beachtung fand Z. wegen seines gut erhaltenen Stadtbildes (»anh. Rothenburg«) und seiner mit mehreren Toren fast vollständig vorhandenen, teilweise noch mit Wehrgängen versehenen Stadtmauer. All dies bis auf die Stadtmauer hat ein Bombenangriff vom 16. 4. 1945 fast vollständig zerstört. Der Wiederaufbau des total zerbombten Schlosses ist nur für den O.-flügel geplant, Rathaus und St. Nikolai sind ausgebrannt und nur St. Trinitatis ist bisher wiederhergestellt. Z. hatte 1956 nur rund 18 000 Ew. (IV) *Schwi*

Heimatmuseum, Weinberg 1. — LV 12, S. 312—326. — LV 120, Bd. 2, S. 753 bis 756. — HBecker, Gesch. d. Stadt Z., 1907. — LV 251, S. 29—31. — RSpecht, D. Wehranl. d. Stadt Z., in: LV 22, Bd. 5, 1929, S. 38 ff. — Ders., D. ma. Markt v. Z., in: LV 22, Bd. 8, 1932, S. 148 ff. — Ders., D. ma. Siedlungsräume d. Stadt Z., in: LV 22, Bd. 16, 1940, S. 131—163. — WvanKempen, Z. in Anh., 1929. — LV 258, S. 425. — LV 245, S. 131—132. — LV 627, S. 423—463

Zichtau (Kr. Gardelegen). Das malerisch in einer Eintalung der Zichtauer- oder Hellberge, der mit rund 150 m höchsten Erhebung der → Altm., gelegene Z. befand sich zunächst im Besitz der Gardeleger Bürgerfam. v. Hogen und Schultze. 1466 gelangte es durch Kauf an die v. Alvensleben, die das Gut im 16. Jh. teilten. 1811 ging das eine Gut durch Kauf an den Kr.-amtmann Solbrig über, der die anmutige Gegend durch eine s. Zt. viel bewunderte parkartige Ausgestaltung, in welche auch die Hellberge teilweise einbezogen wurden, verschönern ließ. Z. wurde daher im 19. Jh. ein beliebtes Ausflugsziel. Beide Güter kamen später an die Fam. v. Goßler. Von den *Parkanlagen* ist wenig mehr zu erkennen.
(I) *Schwi*

DBauke, Mitt. ü. d. Stadt u. d. landrätl. Kr. Gardelegen, 1832, S. 313. — LV 196, Bd. 2, S. 62. — LV 624, Bd. 20: Kr. Gardelegen, S. 205

Ziesar (Kr. Jerichow I / Brandenburg). Die älteste Namensform lautet 949 Ezeri, später Segesere und ähnlich, was aus slaw. »am See« abgeleitet wird. Die übliche Aussprache des Ortsnamens ist daher Zi-é-sar. In der Tat liegt Z. auf einem schmalen Landstreifen zwischen dem → Fiener Bruch und dem erwähnten See. Es sperrt so die Straßen von → Magd. und → Zerbst nach Brand. Durch den wohl erst im 15. Jh. hergestellten Fienerdamm wurde auch die Verbindung über Plaue nach Brand. ermöglicht. 948 wird dieser strategisch so wichtige Ort als Zentrum eines Burgwardes erkennbar, dessen *Burganlage* wohl auf slaw. Vorgänger zurückgehen dürfte. Er kam damals als Erstausstattung an das

ZIESAR

neu gegründete Bt. Brand. Bereits beim großen Slaw.-aufstand von 983 ging Z. allerdings dem Bt. wieder bis M. 12. Jh. verloren. Nach der Rückgewinnung v. Brand. wurde es bfl. Tafelgut und diente neben Brand. selbst und Pritzerbe als bevorzugter bfl. Aufenthaltsort. Seit Bf. Ludwig v. Neindorf (1327—1347) war Z. nahezu dauernd Residenz der Bff. Damals wurde die ältere Burganlage, bestehend aus *Hauptburg* und *Vorburg*, ausgebaut und stark befestigt. Von der ersteren ist nur der spätgot., später umgebaute N.-Flügel erhalten, dazu der als *Klippturm* bezeichnete gewaltige runde Bergfried aus Feldsteinen mit einer Kuppelbekrönung des frühen 16. Jh. und die *Burgkapelle*. Diese ist aus Backsteinen errichtet und den Hl. Andreas, Peter und Paul, Ägidius und Wenzeslaus geweiht. Sie besitzt nach S. eine zierliche *Backsteinfassade*. Die Vorburg wurde im A. 19. Jh. abgerissen und durch neue Wirtschaftsgebäude ersetzt. Erhalten blieb nur der sog. *Storchenturm* während fünf weitere Türme verschwunden sind. Nach dem Verzicht des nur noch nominell das Amt innehabenden evg. Bfs. Hz. Joachim v. Münsterberg wurde das Bt. an kfl. brand. Pzz. gegeben und aus dem ehem. bfl. Besitz um Z. ein kfl. Amt gemacht. Dieses wurde 1820 verkauft und wechselte dann mehrfach den Besitzer. Aus mehreren vor der Burg gelegenen Burgmannenhöfen entstanden verschiedene weitere Güter (»vor Ziesar« I und II). Z. gehörte bis 1772 als eigener Kr. zur Kurmark Brand. und kam erst damals im Austausch gegen den Kr. Luckenwalde an das Hzt. Magd. (bis 1800 selbst. Kr. Z.).

An die Burg dürfte sich schon früh ein wendisches »suburbium« angeschlossen haben, das an der Stelle der späteren Vorstadt mit der im 18. Jh. verschwundenen Peterskirche vermutet wird. An der Hauptstraße n. der Burg entstand die Stadt Z. Als Markt diente eine Verbreiterung der Straße. Sonst ist dieser OT. in Leiterform und verhältnismäßig regelmäßig angelegt. 1337 erhielt die Stadt Magd.-er Recht. Ein Roland ist erst im 18. Jh. verschwunden. Eine Befestigung bekam die Stadt nicht vor der M. 14. Jh. Vier Tore waren schon im 17. Jh. wieder abgebrochen worden. Auch eine *Stadtkirche St. Crucis* wurde A. 13. Jh. aus Feldsteinen und mit massigem, noch erhaltenem *W.-Turm* erbaut. Später wurde sie got. verändert. Zwischen 1330 und 1340 wurde an der Stadtkirche ein *Zisterziensernonnenkl.* St. Mariae errichtet, das bis zur Reform. bestand. Von seinen Gebäuden sind zwei als Schule dienende Anbauten an die Kirche erhalten. Sonst ist von diesem Konvent nur sehr wenig bekannt. Gleiches gilt für einen bereits um 1226 gestifteten Franziskanerkonvent, der 1271 nach Brand. verlegt wurde. Vielleicht hat auch dieser seinen Platz an der Stadtkirche gehabt. Z. war in erster Linie Ackerbürgerstadt mit einigen wenigen Handwerkern. Nur seine Märkte hatten für die Umgebung der Stadt einige Bedeutung. Erst im 18. Jh. begann die Tonwarenindustrie sich zu entwickeln, bis 1939 die Tonlager erschöpft waren. Da die Hauptbahnen und die neu erbauten Chausseen Z. mieden, stagnierte der noch im 18. Jh.

sehr rege Durchgangsverkehr. Auch die bald nach 1896 fertiggestellten Kleinbahnen nach → Burg, → Loburg, → Wusterwitz, → Görzke und Güsen brachten kaum Aufschwung. Die Ew.-zahl erreichte daher bis zum Zweiten Weltkrieg die Zahl 3000 nicht ganz. (II) *Schwi*

LV 624, Bd. 21: Krr. Jerichow, S. 250 ff. — LV 73, Bd. 9: Wüstungskde. d. Krr. Jerichow, S. 340. — LV 120, Bd. 2, S. 757—760. — WSens, D. alte Bischofsresidenz Z., in: LV 49, Jg. 71, 1929, S. 233—236. — LV 239, Bd. 1, S. 82 f. — D. Kunstdenkm. d. DDR: Potsdam, 1978, S. 54 ff.

Zilly (Kr. Wernigerode/Halberstadt) kommt seit 1172 urkl. in der Form »Zillinge« oder ähnlich vor. Hier hatten die Kll. → Ilsenburg und Walkenried Grundbesitz. Wichtig wird Z. durch seine 1211 erstm. erwähnte *Burg*, die den Übergang der Straße von → Halb. nach Braunschw. und Hildesheim über die Aueniederung deckt. Manches spricht dafür, daß es sich bei dieser erst um eine Anlage des hohen Ma. handelt. Als bfl. Halb. Lehen befand sich die Burg 1211 im Besitz der → Regensteiner, die sie offenbar durch sich nach Z. nennende Ministeriale verwalten ließen. 1341 bzw. 1343 ging Z. bis 1371 an die Gff. v. → Wernigerode über, kehrte dann aber in den Besitz der Regensteiner zurück, die es bis 1457 an Mitglieder verschiedener Fam. immer wieder verpfändeten. Dann teilten sich der Bf. v. Halb. bzw. sein Domkapitel und die Gff. v. Stolberg-Wernigerode in den Besitz. Nach erneuten Verpfändungen ging Z. schließlich 1504 ganz an das Halb.-er Domkapitel über, bei dem es, abgesehen von gelegentlichen Pfandschaften, seither als Amt verblieb, um nach 1810 staatliche Domäne zu werden. Seit 1640 wurde das vom Domkapitel bereits 1368 erworbene Mulmke als Vorwerk gemeinsam mit Z. verwaltet. Die um einen quadratischen Hof gruppierte *Kernburg* des 13. Jh. (30x32 m) mit dem 30 m hohen *Bergfried* ist gut erhalten. Der im W.-Flügel befindliche *Palas* gilt als der größte des ganzen Harzgebietes (11x30 m, 19 m Höhe). Auch stecken in den Wirtschaftsgebäuden noch Reste der älteren, später als *Vorburg* verwendeten Anlage, darunter ein zweiter *Turm* von 30 m Höhe. Am Küchenbau der Hauptburg und an einem Fachwerkbau der Vorburg befinden sich *Wappenfriese* mit 18 bzw. 11 Wappen von Halb.-er Domherren des 16. und frühen 17. Jh. (III) *Schwi*

LV 258, S. 342. — LV 624, Bd. 23: Kr. u. Stadt Halb., S. 157—160. — LV 239, Bd. 1, S. 83, Abb. 233—241. — LV 240, S. 444 f. — LV 632 (Ma.) S. 468 m. Plan

Zörbig (Kr. Bitterfeld). An der Stelle des Schlosses lag urspr. eine mittelslaw. Wallburg (»Zurbici«) von etwa 130x180 m Durchmesser mit befestigter, ö. vorgelagerter Siedlung. Viele mittelslaw. Scherben und blaugraue dt. Keramik des 13. Jh. gehören zu den Funden. *S-T*
Der Zehnt aus dem Burgward (»civitas«) »Zurbici«, einer wohl urspr. sorbischen Anlage, wurde 961 durch Otto I. an das Mo-

ritzkl. in → Magd. gegeben. Es war schon vor dem Tode Dietrichs »de tribu Bucizi« († 976) mit nur einer kurzen Unterbrechung im Besitz der Wettiner gewesen, die 1009 vom Ks. Heinrich II. erneut mit dem j. ausdrücklich als Burgward bezeichneten Z. belehnt wurden. Die 1201 zuerst erwähnte St. *Moritz-Kirche* (eine dreischiffige got., vielfach umgebaute Hallenkirche) war dem Stift → Petersberg unterstellt. Bei der Teilung von 1156 erhielt Friedrich v. Wettin → Brehna mit Z. 1242 war es an das Erzbt. Magd. gekommen. Denn bereits um 1240 war der Magd.-er Bgf. Burchard VI. v. → Querfurt Herr von Z. Er trat 1242 seinen Besitz an das Erzbt. ab. Im Zusammenhang mit den Streitigkeiten von 1347/50 um die Mark → Landsberg gelangte Z. aber durch Kauf wieder an das Haus Wettin bzw. an Meißen zurück, wurde bei der sächs. Teilung albertinisch und gehörte von 1657—1746 zur Sekundogenitur Sachs.-Mers. In dieser Eigenschaft war Z. zeitweilig Residenz und Witwensitz. Das *Schloß*, dessen *Bergfried* aus recht früher Zeit stammt, erfuhr wiederholt Umbauten, doch ist die alte Anlage noch wohl zu erkennen. 1710 wurde eine neue barocke *Schloßkapelle* geweiht. — Wenn Z. auch schon 1259 Stadt genannt wird, so ist die Verleihung städtischer Privilegien erst für 1470 urkl. belegt. Im 15. Jh. wurde Z. mit doppeltem Graben, Wällen und einer Mauer umgeben. Von dieser in den Grundzügen noch erkennbaren Befestigung ist nur das *Hallische Tor* (1556) erhalten. Der Wohlstand der im 30jg. Krieg durch 15 Plünderungen und Brandschatzungen völlig zugrundegerichteten Stadt hob sich erst wieder seit dem 18. Jh. durch spezialisierte Landwirtschaft, Braugewerbe, Marktverkehr und »starke Passage«, im 19. Jh. durch Rübenzucker- und Saftproduktion, durch eine bedeutende Orgelbauanstalt und durch den Eisenbahnanschluß 1897/98 nach Stumsdorf (Strecke Halle—Magd.) und nach → Bitterfeld. (IV) *Ne*

Heimatmuseum, Am Schloß 10. — LV 120, Bd. 2, S. 760—762. — LV 258, S. 212. — BSchmidt, D. Gemarkung Z. in vor- u. frühgesch. Zeit, in: 1000 Jahre Z., 1961, S. 11 ff. — RSchmidt, Gesch. u. Beschr. d. Stadt Z., 1902. — Ders., Zur Ortsgesch. Z.s, in: LV 20, Bd. 22, 1903/6, S. 79—101, 217—253, 354—359. — NGalle, A. d. Barockzeit Z.s, in: LV 38, Bd. 5, 1929, S. 7—11, 17—22. — 1000 Jahre Z., 1961. — LV 632 (Ha.) S. 544

Zscheiplitz (Kr. Querfurt/Nebra). Als die Pfalzgff. v. Sachs. ihre Stammburg → Goseck um 1041 in ein Benediktinerkl. umwandelten, verlegten sie ihren Wohnsitz auf den »mons s. Martini« über der Unstrut nächst dem Dorf »Sciplice«. Nach der Ermordung Pfalzgf. Friedrichs III. ehelichte dessen Witwe den Gf. Ludwig den Springer von Thür. 1089 wandelte dieses Ehepaar die »Weißenburg« in ein Benediktinerinnenkl. St. Martini um, das Ludwig dem gfl. Hauskl. Reinhardsbrunn unterstellte. 1540 nahm das Kl. das evg. Bekenntnis an. Es wurde in ein Rittergut umgewandelt, das nach häufigem Besitzwechsel zuletzt der Fam. v. Biela gehörte und als Saatzuchtwirtschaft verpachtet war (j.

LPG). — Die schön gelegene *Kl.-kirche* ist ein schlichter, zum größten Teil erhaltener Bau nach dem Schema rom. Dorfkirchen mit ungewöhnlich langem Schiff. (IV) *Ne*

LV 139, Bd. 13, S. 719 ff. — LV 624, Bd. 31: Kr. Querfurt, S. 313—316. — HGrößler, Führer durch d. Unstruttal, ²1904, S. 198—203. — LV 139, Bd. 1, S. 202, Abb. 696 f. — LV 258, S. 267. — LV 632 (Ha.) S. 545 f.

Zschepplin (Kr. Delitzsch/Eilenburg). Ein von den Herren v. → Eilenburg abhängiges Ministerialen-Geschlecht, häufig unter den Urkundszeugen der Gff. v. → Brehna, nannte sich seit 1242 nach dem Ort. M. 14. Jh. wechselten die Besitzer von Z. sehr häufig. 1545 ist Nickel v. Ende aus meißnischem Geschlecht Inhaber des Gutes. Aus dieser Zeit dürfte der künstlerisch bedeutendere N.-flügel des *Schlosses* stammen; der weitläufige S.-flügel ist von den Dieskaus (1676 bis um 1770) errichtet worden.
Der Lucien-Altar in der *Kirche* von Z. war im Ma. eine von Augenleidenden viel besuchte Wallfahrtsstätte. Das neuschriftsässige Rittergut Z. gelangte 1780 durch eheliche Verbindung von den v. Bender an die Gff. v. Mengersen, die es bis 1945 besaßen. (V) *Ne*

WBüchting, PPlaten, Gesch. d. Stadt Eilenburg u. ihrer Umgebung, 1923, S. 197 ff. — LV 624, Bd. 16: Kr. Delitzsch, S. 199 ff.

Zschornewitz (Kr. Bitterfeld). Zu der um 1200 durch Hz. Bernhard, Sohn Albrechts des Bären, gegründeten Propstei → Wörlitz gehörte auch der einen slaw. Namen tragende Ort Scornewitz (Chornewiz). Politisch war er im A. ask., seit 1389 meißnischer Besitz und seit dem 15. Jh. Teil des Amtes → Gräfenhainichen. 1531/34 lebten 8 Hüfner und 8 Gärtner im Ort; 1575 dagegen 17 Hüfner und 15 Kossaten.
1846 begann in der Nachbarflur Golpa der Braunkohlenbergbau. In Z. wurde die erste Grube 1911 eröffnet. Die Inbetriebnahme des Reichsstickstoffwerkes → Piesteritz und der Strombedarf Berlins erforderten die Anlage eines Großkraftwerkes. Hierfür bot sich Z. an, das wie Golpa, → Muldenstein, → Bitterfeld und andere Orte auf ergiebigen Kohlenfeldern steht. Am 9. 2. 1915 begann in Zusammenarbeit von AEG und Berliner Elektrizitätswerken nach Plänen von Prof. G. Klingenberg der Bau eines Dampfkraftwerkes, dessen erste Aggregate am 15. 12. 1915 anliefen, und das mit einer Jahreserzeugung von 800 Mio kWh damals das weltgrößte seiner Art war. Das gleichzeitig errichtete Elektro-Nitrium-Werk fiel am 8. 6. 1917 einer Explosion zum Opfer (15 Tote und einige Verwundete in der Werkssiedlung) und wurde nicht wieder aufgebaut. Z., das 1843 nur 226 Ew. hatte, zählte 1927 über 3000. (IV) *Ne*

FSchenke, Golpa-Z. im Wandel d. Jhh., 1927

Zweimen → Dölkau (OT.)

NACHTRÄGE ZUR 1. AUFLAGE
UND ERGÄNZUNGEN ZU DEN EINZELORTEN

Abbenrode. Das Stift wurde 1249/51 in ein Zisterziensernonnenkl. verwandelt.

Aken. Noch 1194 strengten die Ew. des damals offenbar allein vorhandenen Gloworp eine Klage vor Ks. Heinrich IV. an, die dieser durch Hz. Bernhard von Sachs. und Propst Konrad von Goslar und Aachen aus dem Hause → Querfurt entscheiden ließ. Nach dem Übergang des Ortes an Hz. Albrecht I. von Sachs.-Wittenberg im Jahre 1212 stellte der Hz. 1227 in »Aquis« eine Urkunde aus. Damit tritt der wohl mit Hilfe westdt. Siedler von Gloworp an die heutige Stelle verlegte Ort erstmalig hervor. Er dürfte also zwischen 1212 und 1227 entstanden sein. Dies ist insofern von allgemeinerer Bedeutung, weil hier erstmals eine im Westeuropa schon früher verwendete Form der Stadtanlage nach rechteckigem Straßenschema mit annähernd zentral gelegenen rechteckig oder quadratisch angelegten Markt auch in Mitteldeutschland in Erscheinung tritt, bevor sie in Ostdeutschland sich weitgehend durchsetzen konnte. Etwa zur gleichen Zeit fand dieses Schema hier auch in → Calbe/Saale (noch nicht sehr regelmäßig) und voll ausgebildet um 1220 in → Haldensleben Anwendung. Da es später auch jenseits der Elbe häufig auftritt, wurde es fälschlich als »Kolonialschema« bezeichnet, obwohl es im W. schon erheblich früher verwendet worden ist. — Das jetzige Rathaus von A. geht in seinen Grundzügen auf das Jahr 1490 zurück. — 1813 errichteten die Verbündeten bei A. eine vorübergehende Pontonbrücke, die in den damaligen Kämpfen strategische Bedeutung gewann. — Am 18. 4. 1945 wurde die Stadt von den Amerikanern besetzt, die von hier aus zeitweilig → Zerbst in Besitz nahmen, das sie dann wieder den Russen überließen. Von stärkeren Kriegsschäden wurde A. verschont, doch hat sich seine wirtschaftliche Lage seither nicht wesentlich verändert. (Ew.-zahl 1978 11 300).

Alexisbad. Die aus einer Rundkirche, zwei parallel zur Selke errichteten Logierhäusern und einem Saalgebäude bestehende reizvolle Anlage eines Bades der Biedermeierzeit ist durch Abbruch des baufälligen Saalgebäudes und Errichtung neuer Bauten wesentlich verändert worden.

Altenzaun. Die Urk. von 946 ist eine Fälschung. Die Gleichsetzung von Aiestoun mit A. ist also höchst unsicher.

Angern. Bei A. entspringt einer der Quellflüsse des Tanger. Der Ort wird daher mehrfach (z. B. 1375) noch als »Tangern« bezeichnet. Dieser Name dürfte wie der des Flusses germanischer Herkunft

sein. 1326 hatten die Mgff. von Brand. auf A. zugunsten der Erzbff. von Magd. verzichten müssen.

Arneburg. Unmittelbar nördl. A. entsteht an der Elbe das in der Art seiner Anlage Tschernobyl entsprechende Kernkraftwerk »Stendal«, das 3. Werk dieser Art in der DDR. Dies hat für die Stadt A., deren Ew.-zahl 1970 noch bei 2300 Ew. lag, entsprechende Konsequenzen, ebenso auch für die bauliche Entwicklung von A. wie von → Stendal.

Barby. Der Bau des Schlosses soll auf dem Entwurf des Berliner Architekten J. Nehring beruhen, während Simonetti nur die Ausführung leitete. Es besaß eine inzwischen verschwundene Kapelle, die dem Hause Sachs.-Barby als Gruft diente. (Särge nun unter der Stadtkirche). Das Schloß ist j. ein Depot des Deutschen Zentralarchivs in Potsdam. — Am 13. 4. 1945 besetzten die Amerikaner B. und bildeten sofort ö. der Elbe einen bis Walternienburg reichenden Brückenkopf, den sie mit Pontonbrücken mit dem l. Elbufer verbanden. Die Deutschen konnten trotz aller Anstrengungen, darunter sogar den Einsatz von Kampfschwimmern, diesen Brückenkopf nicht beseitigen. Der von hier aus ohne besondere Schwierigkeiten erwartete Vormarsch der Amerikaner auf Berlin erfolgte allerdings zur allgemeinen Überraschung nicht, weil General Eisenhower seine Truppen schonen wollte. Dies erwies sich als schwerer Fehler, weil die Russen sich nunmehr nicht nur als Befreier der Gebiete zwischen Oder und Elbe, sondern auch als der alleinige Eroberer der damaligen Reichshauptstadt aufspielen konnten.

Bernburg. Am 16. 3. 1849 gab es bei Kämpfen vor dem Regierungsgebäude auf dem Altstadtmarkt (j. Thälmannplatz 18) 12 Tote, die einzigen, welche die Revolution von 1848/49 im Raum des späteren Sachs.-Anh. forderte. — Nach dem Absterben des geisteskranken letzten Hz. v. Anh.-Bernburg kam die Stadt mit dem Land 1863 an die Linie → Dessau und damit wieder an ein einheitliches Land Anh. — Der Kalibergbau in B. und Umgebung ist in der letzten Zeit fast vollständig erloschen. — Die Denkmalspflege hat das Schloß gut wiederhergestellt, konnte aber im Bereich der Altstadt nur wenige Erfolge erzielen. B. hatte 1978 43 400 Ew.

Beuditz OT v. Wettaburg (Kr. Weißenfels/Naumburg). Seit 1232 ist hier ein Nonnenkl. nachweisbar, das die Zisterzienserregel zwar befolgte, ohne jedoch dem Orden direkt anzugehören. Ob es aus einem von der Gfn. Mechthild von Lobdaburg, aus dem Hause der meinherischen Bgff. von Meißen, 1218 angeblich in Prittitz bei Weißenfels gestifteten Hospital hervorgegangen ist, bleibt dunkel, schon weil es ein anderes, und bei Kl. seltenes Patrozinium (St. Mathäus) aufweist, und bei dem Hospital eher eine Männerkongregation anzunehmen ist. Das Kl. war wohl als Versorgungsort für Töchter des benachbarten Adels gedacht, nahm aber bald auch

Bürgerliche auf. Viel ist über das Kl., das wegen der Reformation 1544 einging, nicht bekannt. Die Gebäude sind vollständig verschwunden. *Schwi*

LV 569, Bd. 2, S. 49f. — LV 527, Bd. 2, S. 276f.

Bitterfeld. Obwohl die industrielle Entwicklung von B. das Stadtbild weitgehend verändert hat (3 Stadttore im 19. Jh. abgerissen), enthält die neugot. Kirche von 1905/10 zwei Schnitzaltäre des ausgehenden Ma. — 1857 wurden ein Bahnanschluß nach Dessau und bald darauf weitere nach Halle und Leipzig geschaffen. Dadurch wurde B. zu einem wichtigen Eisenbahnknotenpunkt. — 1921 war hier eines der Zentren des Mitteldt. Aufstandes, wobei das Rathaus erstürmt wurde. — Nach Aufgabe der Muldelinie durch die restlichen deutschen Truppen wurde B. am 20. 4. 1945 von den Amerikanern besetzt. In der letzten Zeit wurde von hier aus lebhafte Propaganda für die SED betrieben (»Bitterfelder Konferenzen«).

Brocken. Das sog. Wolkenhäuschen wurde 1954 neu errichtet und die verlorene Erinnerungsplakette an Goethes Aufenthalt erneuert. Wegen seiner Eignung für milit. Beobachtungen hielten die Amerikaner den Berg bis 1947 besetzt. Heute ist er mit Radar- und Sendestationen der Russen verunstaltet und für Bewohner der DDR unzugänglich.

Burg. Die bisher am Platz des ehem. Kaufhauses aufgestellten allein erhaltenen Oberteile der Rolandsfigur sind wegen baulicher Änderungen vom Neuen Markt an das Rathaus versetzt worden. 1971 wurden die sterblichen Überreste des Generals v. Clausewitz von Breslau nach B. überführt. Etwa gleichzeitig begann man mit dem »Umbau der Stadt im sozialistischen Sinne«, d. h., es wurde mit der Anlegung einer hochgestochen als Boulevard bezeichneten Fußgängerzone begonnen.

Burgwerben. Die in einer Urkunde Ks. Ottos II. von 979 erwähnte »civitas et castellum Wirpiniburch« werden im allgemeinen auf B. bezogen und nicht auf Werben/Elbe.

Calbe/Saale. Das Schloß wurde mehrfach — meist nach Bränden — umgebaut (1511, 1531, 1590/93). 1704 bzw. 1708 wurden die reizvollen Zwerchhäuser der Dächer wegen Baufälligkeit beseitigt, wodurch das Gebäude einen sehr schlichten Eindruck erhielt. 1945 ist es ausgebrannt und 1948 abgebrochen worden. Von der Stadtbefestigung sind der Hextenurm, der Blaue Turm und der Rest eines weiteren Turmes erhalten. Ein 1381 erwähnter, 4 m hoher Roland aus Holz wurde 1658 und 1947 erneuert. Das mit außerordentlicher Propaganda eingerichtete Niederschachtofen-Stahlwerk erwies sich als eklatante Fehlplanung und wurde 1970 abgerissen. An seine Stelle trat ein Leichtbaukombinat.

Coswig/Anhalt. 1569 erhielt die Stadt das inzwischen erweiterte und noch j. benutzte Rathaus. Der Neubau des Schlosses erfolgte 1667—1677. Es enthält j. ein Archivlager der staatl. Archivverwaltung und ein Keramikmuseum. Obwohl nö. der Elbe gelegen, wurde C. am 30. 4. 1945 von amerikanischen Truppen besetzt, denen dann die Russen folgten.

Dambeck. Nach Angaben der Denkmalpflege dient die Kl.-kirche j. »anderer Nutzung«. Der erst kurz zuvor zurückgeführte got. Altar wurde nach → Salzwedel (St. Katharinen) gebracht.

Delitzsch. Nach Zusammenbruch der deuschen Front an der Mulde wurde D. am 20. 4. 1945 von amerikanischen Truppen besetzt. — Inzwischen hat sich der Braunkohlenabbau bis vor die Tore von D. ausgedehnt. Außerdem wurde ein Edelstahlziehwerk eingerichtet. Die Ew.-zahl liegt infolgedessen 1978 bei 24 270 Ew.

Dessau. Versuche deutscher Truppen der sog. »Armee Wenck« die Amerikaner w. und sw. der Stadt aufzuhalten, scheiterten bald. Infolgedessen mußte D. am 23. 4. 1945 aufgegeben werden. Die Kriegszerstörungen, welche D. nach Dresden zur zweitzerstörten Stadt der DDR gemacht hatten, wurden nur langsam beseitigt. Vom ehem. Schloß wurde der von Knobelsdorff umgebaute O.- und S.-Teil abgebrochen. Der sog. Johannbau im W. ist gesichert und harrt noch immer einer angemessenen Verwendung. Auch die Stadtpfarrkirche St. Marien (Backsteinbau von 1504—1556) mit der älteren Fürstengruft und massigem W.-Turm ist eine dem Verfall entgegengehende Ruine. 1960 hat man entschieden, sich durch Großbaukörper vom alten Bestand der Stadt völlig zu lösen. »Den europäischen Stellenwert der Kultur des Kleinstaates Anhalt-Dessau um 1800 kann man im Stadtgebiet nur noch an den peripher gelegenen Schlössern Georgium und Luisium oder dem Friedhof Erdmannsdorffs ermessen«. D. wird zunehmend als Wohnstadt für die im Raum Wolfen-Bitterfeld Beschäftigten in der üblichen monotonen Bauweise konzipiert.

Dürrenberg, Bad. Erhalten ist der sog. Borlachturm, der 1744—1763 über dem Salzschacht erbaut wurde (j. Museum). N. davon der Witzlebenschacht ebenfalls mit ehem. Bohrturm. – D. ist heute Wohnort für Beschäftigte des → Leuna-Werkes. Es zählte daher 1971 16 000 Ew.

Eilenburg. Am 23./24. April 1945 besetzten die bis zur Mulde vorgedrungenen Amerikaner den w. des Flusses gelegenen Hauptteil der zu 68% zerstörten Stadt. Ö. des Flusses trafen am 5. 5. die Russen ein, so daß die Stadt bis zum 1. Juli 1945 geteilt war. Die schweren Schäden am Rathaus hat man in vereinfachender Form zu beseitigen versucht.

Eisleben. Mit Ausnahme des neu angelegten Thomas-Müntzer-Schachtes bei → Sangerhausen und dem Schacht Niederröblingen, mußte der Bergbau auf Kupfererz zwischen 1960 und 1970 eingestellt werden, da er nicht nur unergiebig wurde und da die Schächte durch Wassereinbrüche abzusaufen begannen. Es kam in E. und anderen Orten zu schweren Absenkungen und Bergschäden. Die Bergarbeiter mußten auf andere Berufe umgeschult werden, wie z. B. auf Herstellung von Elektronik. Die Ew.-zahl von E. ist rückläufig (1971: 30386; 1978: 28000).

Elbenauer Werder. Als die amerikanischen Vorhuten am 12. 4. 1945 die Elbe bei → Magd.-Westerhüsen erreichten, bildeten sie auf der O.-Seite des Stromes einen Brückenkopf, den sie aber bald wieder aufgaben. Allgemein wurde erwartet, daß sie weiter auf Berlin vorstoßen würden. General Eisenhower lehnte dies aber ab, um das Leben seiner Soldaten zu schonen. So gab er den Russen die Möglichkeit, sich später als Befreier Berlins und weiter Teile des Landes zwischen Oder und Elbe feiern zu lassen.

Elbingerode. Ob sich die Theorie beweisen lassen wird, nach der im 11. Jh. in diesem Teil des Harzes vor den Slawen aus Ostholstein geflohene Leute untergebracht worden sein sollen, ist ebenso zweifelhaft, wie die Annahme, daß schon im 12. Jh. Eisenerz abgebaut worden sei. Jedenfalls ist dieser Abbau 1970 wegen zu geringer Ergiebigkeit der Erze und wegen der Fehlplanung des Niederschachtofen-Werks → Calbe/Saale eingestellt worden. Der Abbau von Kalk floriert dagegen, weil dieser zur Herstellung von Sprengstoffen und Munition für die »friedliebende« DDR benötigt wird.

Freyburg. Die nach 1945 mutwillig zerstörte barocke Reiterfigur Hz. Christians von Sachs.-Mers. war von dem 1703 erbauten, 1774/1775 abgebrochenen Jagdschloß Klein Friedenthal bei F. nach dort übergeführt worden.

Friedeburg. Am 14. 4. 1945 erreichten die aus Richtung Kassel kommenden amerikanischen Spitzen F. und begannen mit der Errichtung einer Notbrücke. Über diese wurde dann der Angriff auf die n. Stadtteile von Halle begonnen.

Gardelegen. Der Name »Gardeleve« erscheint bereits in den Corveyer Traditionen des 9./10. Jh., wo der Ort zum Gau Belxa gerechnet wird. Es könnte sich allerdings auch um einen späteren Zusatz handeln. — Die Burg Isenschnibbe hat ihren Namen anscheinend von den dort wohnenden Straßenräubern (I. = latrones MGH Const. 2, S. 674). Um 1450 wird der Roland v. G. erwähnt, der nach 1727 verschwunden ist. — In einer Feldscheune bei Isenschnibbe wurden am 13. 4. 1945 ca. 1000 Häftlinge des Außenlagers Rottleberode des KZ Dora Mittelbau ermordet (Gedenkstätte). — Die Epitaphien aus

der nur z. T. hergestellten Nikolaikirche sind nach St. Marien übergeführt worden.

Gernrode. 1207 erscheint neben dem Kl. die St. Stephanskirche als Ortskirche. 1302 wurde Schieferabbau bei G. betrieben. Im 15. und 16. Jh. gab es Bergbau auf Blei. 1473 wird G. Flecken genannt. Eisenbahnanschlüsse nach Ballenstedt bzw. Quedlinburg 1885 und Alexisbad 1887 stärkten die wirtschaftliche Stellung von G. Doch gibt es dort j. nur kleinere Betriebe. Der Fremdenverkehr spielt die Hauptrolle.

Gommern. Die früher als Gefängnis verwendete Burg dient als Lehrlingsheim. G., das noch 1551 als Dorf und 1678 als Flecken bezeichnet wurde, erhielt 1656 Stadtrecht. — Als Ersatz für die eingestellte Steingewinnung wurde seit 1962 n. der Stadt ein Werk für Erdöl- und Gaserkundung erbaut, was die Errichtung von Wohnbauten und einen gewissen Aufschwung von G. zur Folge hatte.

Halberstadt. Als die Bürger 1153 einen Aufstandsversuch gegen den Bf. unternehmen, bezeichnen die Pöhlder Annalen diesen als »conjuratio«, der einzige Beleg für eine solche Bezeichnung in Mitteldeutschland. — Der Bombenangriff vom 8. 4. 1945 hat H. zu 82% zerstört und damit das Bild der Stadt weitgehend verändert. Von den um 1900 noch vorhandenen 720 Fachwerkhäusern sind mehr als die Hälfte (darunter die wertvolleren) verloren. Die in der »Vogtei« erhaltenen Bauten dieser Art sind zum größten Teil baufällig. Rathaus und Theater sind ebenfalls zerstört. Schwer beschädigt waren auch die Kirchen, insbesondere der in seiner Statik gefährdete Dom. Dieser ist ebenso wie die Liebfrauenkirche, St. Martini, St. Andreas, St. Katharinen und St. Moritz, wiederhergestellt. Die schon früher profanierte Paulskirche wurde 1969 abgerissen. 1957—1959 konnte der ausgelagerte einzigartige Domschatz in der Domklausur wieder zugänglich gemacht werden. Der Wiederaufbau der wirtschaftlich nicht sehr begünstigten Stadt (rd. 50 000 Ew.) begann erst 1956 in der s. Vorstadt. Etwa 10 Jahre später wurde am Breiten Weg und am Hohen Weg in der Innenstadt mit der Errichtung von Häusern in der üblichen Großblockbauweise begonnen. Inzwischen sucht man in der »Vogtei« durch Kombination neuer mit den erhaltenen Bauten zu retten, was noch zu retten ist.

Halle. Am 14. 4. 1945 erreichten die Spitzen der aus Richtung Kassel kommenden amerikanischen Truppen die Saale n. und s. der Stadt. Nach Errichtung einer Notbrücke bei Friedeburg begann der Angriff, der am 19. 4. mit der Zerschlagung des Widerstandes in den s. Stadtteilen endete. Als am 1. 7. die Russen die Amerikaner ablösten, bildeten sie am 16. 7. in H. eine Verwaltungsspitze für die wiedervereinigten, 1944 gebildeten Provinzen Magdeburg und Halle-Merseburg. H. bot sich dafür besonders an, da die Kriegsschäden (15%) verhältnismäßig gering waren, und da die Regierungsgebäude

in Magdeburg und Merseburg erheblich beschädigt waren. Nach Umwandlung der Provinzialverwaltung in eine Landesverwaltung war H. bis zum 23. 7. 1952 Landeshauptstadt. Seit letzterem Datum erhielt es die Stellung einer Bezirkshauptstadt. Die Universität, von der nur die Frauenklinik den Bomben zum Opfer gefallen war, konnte ihre Arbeit am 1. 2. 1946 wieder aufnehmen. — Erheblich gewachsen ist die wirtschaftliche Bedeutung H.s. Zwar wurde die Salzgewinnung, auf der die ältere Rolle der Stadt beruht hatte, 1964 eingestellt, aus der Saline ein Museum gemacht und den Halloren, den früheren Salzsiedern, wegen ihrer besonderen Sitten und Gebräuche eine rein nostalgische Stellung zugewiesen. Besonders profitiert, und damit seine alte Konkurrentin Magd. überflügelt, hat H. vom Ausbau der chemischen Werke in Leuna und Schkopau (Buna). Für diese Zwecke wurde auf den bisher wegen des schwierigen Baugrundes unbebauten Gelände w. der Saale zwischen Nietleben und Passendorf die selbständige Chemiearbeiterstadt H.-Neustadt mit Wohnungen für rund 100 000 Bewohner errichtet. Direkte Verkehrsverbindungen nach Leuna und Schkopau wurden erbaut. — Im inneren Stadtbild stellte vor allem die Rekonstruktion der Spitze des Roten Turmes 1975/76 die alten Verhältnisse im Zentrum teilweise wieder her. Leider hat man aber bereits 1948 das durchaus wieder herzurichtende alte Rathaus ebenso abgebrochen wie die benachbarte Alte Waage, in der die Universität 1694—1834 ihren Sitz gehabt hatte. Dadurch, und durch andere Abbrüche, hat der Marktplatz mit seinen fünf Türmen sehr an Reiz verloren. Die Zerstörungen am Riebeckplatz (j. Thälmannplatz) wurden durch Erbauung einer Art von Autobahnkreuz mit entsprechenden eintönigen Hochhausbauten beseitigt. Ein an Häßlichkeit kaum zu überbietendes Denkmal für die Errungenschaften des Sozialismus »ziert« dieses Gebilde. H. hatte 1979 232 000 Ew., zu denen die geplanten 100 000 Bewohner von H.-Neustadt kommen.

Harbke. Die mehrfach umgebaute Ortskirche nahe dem Schloßbereich enthält eine barocke Ausstattung, zahlreiche Grabdenkmäler und Epitaphien der Familie v. Veltheim. Das Schloß steht leer und geht dem Verfall entgegen. Der einstmals berühmte Schloßpark ist verwildert. Der Abbau der Braunkohle ist seinem Ende nahe, da nur noch in der DDR unverwendbare salzhaltige Kohle abgebaut werden könnte. Allein die Grube Wulferstedt wird noch betrieben.

Harz. Die große wirtschaftliche Bedeutung des Harzes in der Vergangenheit beruhte auf seinen Erzen und Mineralien. Diese sind heute weitgehend erschöpft. Die restlichen Eisenerze sind nicht mehr abbauwürdig. Das Mansfelder Kupfererz wird mit Ausnahme des Müntzerschachtes bei → Sangerhausen und des Schachtes Niederröblingen nicht mehr gewonnen. Bedeutung haben nur noch die für die Sprengstoff- und Munitionsherstellung notwendigen Kalke von Rübeland und Elbingerode und die Schwerspatgewinnung von

Rottleberode. Geblieben ist die Rolle des Gebirges als Erholungsgebiet und darüber hinaus seine Stellung als Wasserlieferant vor allem für das Industriegebiet Halle—Leipzig.

Hasselfelde. Ein schon lange vor dem 2. Weltkrieg geplantes System von Talsperren wurde n. H. aus zwingenden Gründen zwischen 1952 und 1959 realisiert. Haupttalsperre ist die Rappbodesperre, die im Zusammenhang mit weiteren 6 kleineren Becken steht. Die Anlagen dienen in erster Linie der Fernversorgung des Industriegebiets Halle—Leipzig mit Wasser, wozu noch der Raum Halberstadt kommt. Magd. bezieht sein Wasser dagegen hauptsächlich aus der → Letzlinger Heide.

(Haus) Zeitz OT v. Belleben (Kr. Mansfelder Seekr./Kr. Bernburg) erscheint im ausgehenden Ma. als Lehen der Gff. von → Barby. Hans v. Trotha, der es 1497 käuflich erwarb, erbaute 1636 ein Renaissanceschloß, das wohl urspr. von Gräben umgeben war (j. LPG). Als Besitzer des mehrfach umgebauten Gebäudes folgten 1561 die v. Krosigk, 1612 die v. Lochau. Als erledigtes Lehen 1684 an den Kf. v. Brand. gefallen, verkaufte dieser es an den Ft. v. Anh.-Dessau. Seither war es zum anh. Fideikommiß gehörige Domäne. Das schon früher nur noch als Kornspeicher benutzte Schloß ist seit 1952 unbewohnt und dem Verfall überlassen, obwohl am Äußeren Ornamentik und von der Innenausstattung Reste erhalten sind.

Schwi

LV 632 (Ha.) S. 178f.

Hessen. Das Renaissanceschloß befindet sich im Verfall, denn bisher konnten nur »Sicherungsmaßnahmen« vorgenommen werden. Der Garten des 17. Jh. ist seit langem verschwunden.

Kehnert (Kr. Wolmirstedt/Tangerhütte). Das Dorf K. war 1370 wüst. Seine Mark gehörte zu dem als Magd. Lehen anzusehenden → Angern, das 1444 an die von der Schulenburg überging. 1693 wurde K. für ein Mitglied der v. d. S. als Gut verselbständigt. Hier wurde der viele Ämter des preuß. Staates hintereinander ausfüllende spätere Staatsminister Gf. Friedrich Wilhelm von der Schulenburg (-Kehnert, 1742—1815) geboren. Er ist hier auch verstorben. Als Gouverneur von Berlin 1806 hat er nach dem Sieg Napoleons bei Jena und → Auerstedt die bekannte Formulierung gebraucht: »Ruhe ist die erste Bürgerpflicht«. Dies hat ihm zwar viele Angriffe eingebracht, war aber in der damaligen Situation gar nicht so abwegig. Ende des 18. Jh. war ein schlichtes neues Herrenhaus errichtet worden, das 2 Stockwerke, Walmdach und 9 Fensterachsen aufweist. Ein durch beide Stockwerke gehendes klassizistisches Portal gibt ihm einen gewissen Reiz (j. Kinderheim). Da F. W. v. d. S. ohne Kinder verstarb, wurde K. an A. Schumann verkauft, der hier

zeitweilig eine Porzellanfabrik einrichtete. Ihm folgten weitere bürgerliche Besitzer bis zur Enteignung durch die sog. Bodenreform.
Schwi

LV 624, Bd. 30, S. 69f. ADB, Bd. 34, S. 742f.

Klein Wanzleben (Kr. Wanzleben). Der von einigen Ew. von K. 1838 gegründete Aktienverein zur Errichtung einer Rüben-Zuckerfabrik unterschied sich zunächst nicht von den zahlreichen ähnlichen Unternehmungen der Prov. Sachs. 1847 begann der aus Klein Rodenleben gebürtige Kleinbauernsohn Matthias Christian Rabbethge (1804—1902) mit dem Aufkauf der Anteile des Aktienvereins und mit Landerwerb in K. Zusammen mit seinem Schwiegersohn Julius Giesecke (1838—1881) konnte er bis 1867 alle Anteile erwerben, so daß die Firma nun unter beider Namen lief. Seit 1847 wurden in der Nachbarschaft mehrere Domänen und weitere Rittergüter aufgekauft oder gepachtet, um den Rübenanbau selbst in ausreichendem Maße betreiben zu können (zw. 5000 und 6000 ha). Ermüdung des Bodens und andere Gründe veranlaßten um 1860 die Aufnahme der Rübensaatzucht, welche, zusammen mit der Zuckerfabrikation, das Unternehmen in Deutschland und der Welt an die Spitze geführt hat. Nach einer Krisenzeit um 1885 in eine AG umgewandelt, beschäftigte es zeitweilig bis zu 3000 Angestellte und Arbeiter und lieferte über 50% der Weltproduktion an Rübensamen.
Schwi

HMosel, Die Entwicklung der Zuckerfabrik K., Diss. Rechts- u. Staatswiss., Würzburg 1925. — HHahn, M. C. Rabbethge, in LV 155, Bd. 4, 1929, S. 268—273. — LV 827, Bd. 2, S. 63—90

Klötze. Das schon 1333 im Besitz der v. Alvensleben befindliche K. war 1364 Ziel einer Strafexpedition der Mgff. v. Brand. u. d. Hz. v. Braunschw.-Lüneburg gegen Gebhard v. A. gewesen, wobei es als Pfand an Braunschw. kam. 1394 wurde Albrecht v. A. vom Hz. v. Braunschw. gefangengenommen, und mußte auf K. endgültig zugunsten des Hz. verzichten.

Köthen. 1853 kam das bis dahin selbständige Ftm. K. an Anh.-Dessau. — In dem 1½ km n. gelegenen Dorf Geutz, das 1924 nach K. eingemeindet worden ist, besaßen die v. Börstel neben anderm bis 1613 einen Sattelhof, den sie dann an die Landesherrn verkauften. Ende des 18. Jh. errichteten diese ein als »Sommerresidenz« gedachtes neues Schloß, das reizvolle klassizistische Innenräume aufwies. Es ging 1833 an die v. Wuthenau über und wurde nach 1948 wegen Baufälligkeit abgerissen.

Langenstein. Als Außenstelle von Buchenwald wurde 1944 in L.-Zwieberge ein Konzentrationslager errichtet. Von den 10 000 Insassen sollen 7000 den Tod gefunden haben (Gedenkstätte).

Leuna. Beim Einmarsch der amerikanischen Truppen Mitte April 1945 scheiterte der Versuch, den Feind mit Hilfe der hier massiert festaufgestellten Flak an der Bahnlinie Merseburg—Weißenfels zum Stehen zu bringen. — In den letzten Jahren dehnte sich das Werk, das bisher nur ö. der Bahn gelegen hatte, auch w. davon aus (Werk II). Wegen der zunehmenden Erschöpfung der bislang verwendeten Braunkohle des Geiseltales, wird nunmehr aus der Sowjetunion über Schwedt antransportiertes Erdöl als Grundstoff verwendet und die Petrolchemie daher weiter ausgebaut.

Linde. Mittelalterliche Gerichtsstätte bei (Groß) Bierstedt (Kr. Salzwedel). »To der Linden« war zusammen mit der → Krepe eine der Gerichtsstätten des 13. und 14. Jh., an die aus dem Gebiet der Altm. appelliert werden konnte. Ähnliches gilt für die bei Brand. gelegene Klinke (→ Handbuch der historischen Stätten, Bd. 10, Berlin-Brandenburg). Als höchste Instanz stand über diesen allen »des Reichskämmerers Kammer« vor der Burgbrücke zu → Tangermünde. Es wird vermutet, daß der Gerichtsort L. auf einer Höhe etwa 3 km n. von (Groß) Bierstedt seinen Platz hatte und daß er urspr. aus dem Gericht der Vogtei → Salzwedel hervorgegangen sei. *Schwi*

LV 72, Bd. 43, S. 284. — Altm. Volksztg. 1965, Nr. 43, S. 6. — LV 748, S. 631. — Zur Klinke vgl. Handb. Hist. Stätten, Bd. 10: Berlin-Brandenburg, ²1985, S. 239f.

Magdeburg. Nachdem die aus W. vorstoßende amerikanische 9. Armee zunächst die Weser bei Hameln überschritten und am 12. 4. 1945 die Elbe bei Westerhüsen erreicht hatte, wurde die Stadt w. der Elbe bis zum 18. 4. von ihr, nach erheblichen Kämpfen mit restlichen deutschen Einheiten, besetzt. Die Elbbrücken waren bereits am 15. 4. mit Ausnahme der militärisch unwichtigen alten Eisenbahnbrücke am Dom gesprengt worden. Das Stadtgebiet ö. der Elbe wurde jedoch nicht mehr eingenommen. Vielmehr besetzten erst am 5. Mai die Russen diese Stadtteile. Ihnen übergaben die Amerikaner am 1. Juli 1945 aufgrund von Abmachungen der Alliierten auch die übrige Stadt. — Zunächst galt es die Verkehrswege wieder zu öffnen, wozu vor allem die Wiederherstellung der Elbbrücken und die Beseitigung der riesigen Trümmermassen gehörte. An die Stelle der Strombrücke trat eine Notbrücke, die Eisenbahnbrücke am Herrenkrug war am 12. 3. 1946 wieder teilweise befahrbar. — Nach Beendigung der russischen Demontagen begann der Wiederaufbau zunächst mit der Rekonstruktion der von der sowjetischen Militäradministration in Besitz genommenen industriellen Werke der Rüstungsherstellung und des Schwermaschinenbaus, wobei deutsche Ingenieure und Arbeiter Bedeutendes leisteten. Auch nach Unterstellung dieser Anlagen unter deutsche Leitung 1953 liefern diese ihre Produkte zu großen Teilen nach dem Osten. Die zerstörte Innenstadt wurde nicht wieder als City, sondern weitgehend als Wohnstadt aufgebaut, die unverbunden neben dem erhalten gebliebenen S.-teil aus der 2. Hälfte des 19. Jh. steht. Durch

den Abriß der Ruinen der 3 großen doppeltürmigen Kirchen (St. Ulrich 1953, St. Katharinen 1951, St. Jakob dsgl.) verlor die n. Altstadt vollends ihr bisheriges Gesicht. Selbst die zuvor notdürftig wiederaufgebaute Hl. Geist-Kirche wurde 1959 endgültig beseitigt. Die Rekonstruktion von Traditionsinseln am Domplatz und am Alten Markt gelang nur sehr teilweise. Allein am Dom, am Kloster Unser Lieben Frauen (j. Konzertsaal bzw. Museum und Bibliothek) und um die Kirchen St. Peter, Walloner- (= Augustiner-Eremiten-)kirche und Fronleichnams- (= Magdalenen-)kapelle konnte sich die Denkmalspflege teilweise durchsetzen. Der Breite Weg (j. Karl-Marx-Straße), die alte Hauptstraße Magdeburgs, wurde zur Fußgängerzone, der Nord-Südverkehr auf die Otto von Guericke-Straße bzw. auf die neue Elbuferstraße verlagert. Als West-Ost-Querverbindung wurde die Wilhelm-Pieck-Allee zusammen mit der schon vor 1939 begonnenen neuen Strombrücke und einem für politische Aufmärsche gedachten Zentralen Platz konzipiert. Die Bauweise folgte zunächst dem Vorbild des russischen »Zuckerbäckerstils«, ging dann aber zu den besonders monotonen in Großteilbauweise errichteten Einheitsblöcken über. — Seine Stellung als Verwaltungszentrum hat das stark zerbombte Magd. nur mühsam bewahren können, 1945 wurde die Provinzial- bzw. Landesregierung (1947) nach dem weniger zerstörten Halle verlegt, zurück blieb in Magd. eine Bezirksregierung, die man auch 1952 bestehen ließ. Die Förderung von Leipzig als Messestadt und internationales Aushängeschild und die Entwicklung von Halle zur hektisch geförderten Chemiearbeiterstadt haben das Zurückbleiben Magd.s um so eher zur Folge, als die meisten Kali- und Braunkohlenvorkommen in seinem engeren Umkreis dem Ende nahe sind und allein die Schwerindustrie und die Lebensmittelherstellung geblieben sind. Ob daran die Umwandlung der bisherigen Baugewerkerschule in eine technische Hochschule für Schwermaschinenbau 1953, des Sudenburger (j. Rieker-) Krankenhauses in eine Medizinische Akademie 1954 sowie die Errichtung einer Pädagogischen Hochschule 1958 wesentliche Änderungen hervorrufen werden, muß sich zeigen.

Mägdesprung. Der dem Andenken des Ft. Friedrich Albrecht v. Anh.-Bernburg hochragende Obelisk aus Gußeisen wurde wegen Korrosionserscheinungen abgebrochen. — 1 km n. des Ortes liegt die Ruine der 1290 erstmals genannten Heinrichsburg.

Mittellandkanal. Nach 1945 gewann der für die Versorgung Westberlins mit Massengütern außerordentlich wichtige Kanal politische Bedeutung, da seine Benutzung von den Russen mehrfach mit fadenscheinigen Gründen als Druckmittel auf die westlichen Alliierten benutzt wurde. Insbesondere galt dies für das entscheidend wichtige Schiffhebewerk Rothensee. Nach den Abmachungen über Westberlin hat die ö. Seite bisher derartige Pressionen unterlassen.

Nachterstedt. Die Kohlenvorräte der Grube N. und benachbarter Gruben sind fast erschöpft. Ein Leichtmetallwerk des Mansfeldkombinats hat deshalb die erste Stelle hier eingenommen.

Neindorf (OT v. Beckendorf, Kr. Oschersleben). Bei dem sehr häufigen Vorkommen von Orten gleichen Namens, läßt sich mit Sicherheit nur sagen, daß N. »trans paludem« 1257 ein zur Goschaft bzw. Vogtei Oschersleben gehöriges Dorf mit einer 1262 an das Kl. → Mehringen geschenkten Pfarrkirche war. Eine Burg war offenbar nicht vorhanden, weshalb gleichnamige Adelsfamilien wohl meist mit → Hausneindorf in Verbindung zu setzen sind. 1320 besaßen die von Esbeck in N. zwei Hufen, 1341 wird der Ort noch als Dorf bezeichnet. Von 1463 bis 1945 war das damals käuflich erworbene N. im Besitz der (Gff.) v. der Asseburg, seit Mitte 19. Jh. eines später unter dem Namen v. Asseburg-Neindorf legitimierten und geadelten, urspr. illegitimen Zweiges. Ob das seither an Stelle des Bauerndorfes erscheinende Rittergut durch Aufkaufen der Bauern oder wahrscheinlicher nach einer Zeit des Wüstseins entstanden ist, bleibt offen. Die Dorfkirche scheint schon früh wieder verschwunden zu sein, denn 1583 wurde eine Gutskapelle in gotisierenden Formen errichtet, in der mehrere umfangreiche Wandgräber der Fam. v. der A. Aufnahme fanden, darunter besonders hervorhebenswert das des Erbauers der Kapelle, August v. der A. († 1604). Nachdem das Gut 1814 in den Besitz der früheren Ampfurter gräflichen Linie der v. der A. gekommen war (der Inhaber war Schwiegersohn des Feldmarschalls Ft. v. Blücher), trat zwischen 1824 und 1827 ein eindrucksvoller, dreistöckiger Neubau des Schlosses in bestem klassizistischem Stil mit 15 Fensterachsen und vorgezogenem Mittelrisalit an die Stelle eines einfacheren älteren Fachwerkbaus (j. Kreiskrankenhaus). Der Entwurf soll von Schinkel stammen, während als Ausführender des Baus der Schinkelschüler und spätere Braunschw. Hofbaumeister Theodor Ottmer vermutet wird. *Schwi*
LV 624 Bd. 14; LV 632, Bd. Niedersachs. S. 94f.; LV 245, S. 17f. m. Abb.; LV 634, S. 380 m. Abb.; MTrippenbach, Asseburger Fam.-Gesch., 1915

Oberröblingen /Helme (Kr. Sangerhausen). Angeblich soll 1117 Gf. Wichmann von Orlamünde in O. ein Benediktinerkl. gestiftet haben. 1319 erscheint jedoch dort ein Zisterzienserinnenkl., vermutlich eine Neugründung. Es wurde im Bauernkrieg zerstört und 1544/46 endgültig aufgehoben. Reste sind nicht erhalten. *Schwi*
LV 549, S. 301

Petersberg. Das neu gegründete Stift P. wurde 1128 in den Schutz des Papstes aufgenommen und hatte ihm einen entsprechenden Anerkennungszins zu zahlen. 1202 erhielt es sogar die Exemption von der Diözesangewalt des Magd.-er Erzb. Das hinderte freilich nicht, daß die Mgff. es wie ein Eigenkl. unter eigener Vogtei behielten, in die zugesicherte freie Propstwahl eingriffen und ziemlich frei über die Güter verfügten sowie es zu Heerfahrt und Steuer

heranzogen. — Die Kirche besaß schon aus älterer Zeit der vorhergehenden Rundkapelle Tauf- und Begräbnisrecht für mehrere Dörfer am Fuß des Berges und für die Lehnsleute und Ministerialen des Mgf. in der Umgebung, bildete also eine Personalpfarrei. Mindestens 9 Angehörige der Stifterfamilie wurden hier begraben und erhielten heute verlorene Grabmonumente, verm. aus Bronze. Die j. vorhandenen Grabmäler wurden in der 1. H. 19. Jh. neu geschaffen. — Als andere Linien des Hauses Wettin die Mgft. übernahmen, wurden deren Hauskl. (z. B. Altzelle) dem P. vorgezogen. Trotzdem blieb dieses Kl. eine der reichsten Stiftungen der Gegend. Zu Beginn des 13. Jh. erlebte es einen Niedergang der Disziplin und heftigen Streit unter den Stiftherren und dem Gesinde, wovon die Stiftschronik ausführlich, vielleicht auch übertreibend, berichtet. Zeitweilig scheint man auch den Gedanken einer Stadtgründung beim Stift oder dessen Verlegung an eine günstigere Stelle geplant zu haben. — Ein hier errichteter Fernsehturm dient nicht zur Verschönerung des die Ebene weithin beherrschenden Lauterbergs.

Pretzien. In der bereits baulich aufgegebenen romanischen Dorfkirche wurden vor mehr als 10 Jahren Wandmalereien aus der Zeit von etwa 1225 entdeckt, die zum Qualitätsvollsten aus dieser Zeit ö. der Elbe gehören (Christus in der Mandorla, Jüngstes Gericht, Christophorus).

HNeumann, Neuentdeckte Wandmalereien usw., in: HGoltz (Hg.), Eikon und Logos, 2, 1981, S. 239—251. — LV 856, S. 549 + Abb. 344 + 345

Raguhn. Am 15. 4. 1945 versuchte die »Armee Wenck« besonders hier die Muldelinie gegen die vordringenden Amerikaner zu halten. Am 19. 4. mußte dies aufgegeben werden. Am 20. 4. fielen Wolfen und Greppin.

Roßlau (Kr. Roßlau). Die Stadt gehörte bis 1797 zu Anh.-Zerbst. Nach Aussterben dieser Linie ging es bis 1847 an Anh.-Köthen über und kam erst damals an die Linie Dessau. — Die Pionierschule R. diente als Kommandostelle bei der Aufstellung der aus letzten Resten zusammengerafften 12. »Armee Wenck«, die urspr. als Abwehr gegen die Amerikaner im W. gedacht war, dann aber dem Entsatz des inzwischen von den Russen eingeschlossenen Berlin dienen sollte. Wenck konnte die Einschließung Berlins durch die Russen nicht brechen. Er konnte nur bis zu den bereits von den Russen eroberten Beelitz-Heilstätten vordringen, wo wenigstens ein Teil der dort behandelten Verwundeten nach W. abtransportiert werden konnte. Schließlich ergab sich Wenck im Raum → Tangermünde den w. der Elbe vorgedrungenen Amerikanern.

Salzwedel (Kr. Salzwedel). Jenny von Westphalen hat nur die beiden ersten Lebensjahre in S. gelebt, da ihr Vater nach Trier versetzt wurde. — 1968 wurde w. und ö. S. die Erdgasförderung aufgenom-

men, wodurch die wirtschaftliche Situation von S. erheblich geändert werden dürfte.

Sangerhausen (Kr. Sangerhausen). An St. Ulrich bestand ab 1265 bis zu seiner Aufhebung 1525 ein Zisterzienser-Nonnenkl. — Das bekannte Rosarium mußte wegen Ermüdung des Bodens umgestaltet werden. Nö. der Stadt ist j. der Thomas-Müntzer-Schacht neben Niederröblingen einer der beiden allein noch dem Kupferbergbau dienenden Anlagen.

Schochwitz (Kr. Mansfelder Seekr./Saalkr.). Bereits 1133 wird ein Odalricus de Scochwice aus einer Edelherrenfamilie urk. erwähnt, die später im Bereich zwischen Elbe und Schwarzer Elster wieder anzutreffen ist. In S. scheinen ihnen die Edlen von → Friedeburg gefolgt zu sein, die 1267 ihren Besitz an den Bf. v. Merseburg verkauften. Nach mehrfachem Besitzwechsel ging S. 1565 als Lehen an die v. der Schulenburg über, von denen es 1783 bis 1945 an die v. Alvensleben gelangte. Ob es hier eine ältere Burg an Stelle des 1601—1604 errichteten, in einem Wassergraben gelegenen umfangreichen quadratischen Schlosses gab, ist schwer zu entscheiden (j. Schule). Schmuckteile, Portal und Barockdecken im Innern sind erhalten. *Schwi*

Schönebeck. Als die amerikanischen Streitkräfte am 12. 4. 1945 bei Westerhüsen zwischen Magd. und S. die Elbe erreicht hatten, wurde am 15. 4. die Elbbrücke gesprengt, die j. wieder aufgebaut ist. Die Amerikaner errichteten zwischen Randau und → Elbenau einen Brückenkopf, den sie aber bald wieder aufgaben. — Das mit 1837 m Länge zu den größten Anlagen dieser Art gehörende Sole-Gradierwerk im OT Salzelmen, das später hauptsächlich Kurzwecken diente, wurde jahrzehntelang dem Verfall überlassen. Daher mußte es auf 350 m »verkürzt« werden. — Die Salzgewinnung in Saline und Moltke-Schacht wurden eingestellt. Dafür floriert die chemische Industrie, die Sprengstoff- und Munitionsherstellung. Ein größerer Hafen dient der Verschiffung dieser Produkte sowie von Getreide, Baustoffen, Traktoren und Radiatoren.

Schönhausen /Elbe (Kr. Havelberg). Anfang Mai 1945 wurde bei S. die noch vorhandene Artillerie der »Armee Wenck« gesammelt, die den aus Richtung Havelberg vordringenden Russen die Möglichkeit nahm, den Übergang zahlreicher Verwundeter, Zivilisten und Soldaten auf das von den Amerikanern besetzte Westufer der Elbe zu verhindern. Obwohl am 4. 5. in → Stendal die Kapitulation durch Beauftragte Wencks vereinbart worden war, übergaben die Amerikaner bald nachher mehrere hundert deutsche Kriegsgefangene bei Grieben den Russen, von denen infolgedessen viele sich das Leben nahmen. Die Vorgänge sind ungeklärt.

Schropsdorf. Neuerdings sind Bedenken dagegen erhoben worden, das in den Quellen vorkommende »Scrapsdorf« mit dem hier behandelten S. gleichzusetzen. Vielmehr sucht man es j. in einem wüsten Ort im Land Löwenberg in der n. Mark Brandenburg. Eine sichere Entscheidung wird vielleicht erst aufgrund archäologischer Untersuchungen zu treffen sein.

Staßfurt. Infolge von Wassereinbrüchen und Bergschäden mußte der Abbau von Kali- und anderen Salzen fast vollständig eingestellt werden. An ihre Stelle ist die Herstellung von Metallwaren und vor allem Fernsehgeräten getreten. Wegen der bis zu 5 m gehenden Senkungen des Bodens mußten die Johanniskirche, das Rathaus und viele Wohnhäuser der Innenstadt abgebrochen werden.

Stendal. Die besonders von Bathe (s. S. 452 Lit.) behandelte Frage der ältesten Burg wird u. E. durch die Beobachtung entschieden, daß der Name Schadewachten im Niederländischen und Mittelniederdeutschen die Bedeutung von Burgwacht (custodia militaris) hatte (ähnlich auch Scharwacht). – Eine Urkunde von 1022, nach der das Kl. St. Michaelis in Hildesheim in Steinedal Besitz gehabt haben soll, ist eine Fälschung. Wieweit sie einen sachlich zutreffenden Kern enthält, läßt sich kaum entscheiden. — S. ist den Zerstörungen des letzten Krieges großenteils entgangen. Am 4. 5. 1945 fanden im Rathaus die Kapitulationsverhandlungen zwischen General v. Edelsheim und amerikanischen Vertretern über die Kapitulation der ö. der Elbe ihrem Ende entgegengehende »Armee Wenck« statt. — Die Errichtung des drittem Atomkraftwerks der DDR bei Arneburg hat auch für S. weitreichende Folgen, z. B. Abbruch von Häusern, Durchbruch neuer Straßen, Zerstörung des erhalten gebliebenen Stadtbildes und starke Erweiterung des Wohnraumes.

Tangermünde (Kr. Stendal). Nach der Kapitulation der »Armee Wenck« am 5. 5. 1945 gingen im Raum T. (auch bei Ferchland, Hämerten, Fischbeck, Grieben, → Schönhausen usw.) die restlichen deutschen Truppen mit Verwundeten aus Beelitz sowie mit Zivilisten zu den Amerikanern w. der Elbe über.

Unseburg (Kr. Staßfurt). Der napoleonische Marschall Vandamme (1770—1830) führte den Titel eines Comte d'Unsebourg (auch d'Uneburg), vermutlich weil er von Napoleon mit dieser ehemals braunschw. Domäne dotiert worden war. Betreten hat er sie sicher nicht.

Weferlingen. Als Ausführender des Mausoleums gilt j. der Halb.-er Baumeister und Bildhauer Bartoli.

Weißenfels. Die 1945 stark zerstörte Schloßkapelle, die auch die Gruft der Hzz. von Sachsen-W. enthält, wurde wiederhergestellt.

Sie kann als künstlerisch bedeutendster Teil des Schlosses angesehen werden.

Werben. Die Kommendatoren der Johanniter von W. beanspruchten vor der Ausbildung des Herrenmeisteramtes in ihrem Orden den höchsten Rang in der Mark Brand. Die Größe der Kirche erklärt sich dadurch, daß hier während des späten Ma.-s eine Wallfahrt stattfand. Es bestand auch eine umfangreiche Begräbnis-Bruderschaft.

Wittenberg. Am 19. 4. 1945 stießen die Russen von Jüterbog her überraschend auf W. vor, konnten aber zunächst zurückgeworfen werden. Doch mußte die Stadt am 25. 4., als die letzten deutschen Truppen zum Entsatz der eingeschlossenen Garnison Potsdam über Belzig und Treuenbrietzen eingesetzt wurden, aufgegeben werden.

Wolmirstedt. Durch die Errichtung eines etwa 7 km n. gelegenen Kaliwerks in Zielitz 1964—73, das ⅓ der jetzigen Kaliproduktion der DDR liefert, hat sich die Ew.-zahl von W. nahezu verdoppelt. 11 Geschoß hohe Wohnbauten verändern das Stadtbild. Schnellbahnverkehr von Zielitz nach Magd.-Schönebeck wurde daher eingerichtet.

Zeitz. Durch die chemische Industrie und die Hydrierwerke in unmittelbarer Nachbarschaft hat Z. einen wirtschaftlichen Aufstieg genommen. Auch Ausrüstungen für Bergwerke werden hergestellt.

Zerbst. Seit dem ausgehenden Ma. fand bei Z. jährlich einer der großen Viehmärkte für aus Polen herangetriebene Ochsen statt. — Der Luftangriff auf Z. vom 16. 4. 1945 sollte wohl das Eindrücken der amerikanischen Brückenköpfe bei Randau-Kalenberge und bei Barby verhindern. Der erwartete Weitermarsch der Amerikaner nach Berlin erfolgte jedoch nicht. Zwar nahmen sie am 28. 4. die Stadt kampflos ein, in der Meinung, hier auf Russen zu stoßen. Doch erfolgte dieses Zusammentreffen erst am 30. 4. bei Apollensdorf (→ Torgau). — Der Wiederaufbau in Z. ging sehr langsam voran. Die Trinitatiskirche und die Bartholomäikirche wurden vereinfacht wiederhergestellt. Die Nikolaikirche blieb Ruine und für den Wiederaufbau wenigstens des Ostflügels des sonst sehr stark zerstörten Schlosses bestehen nur Pläne.

Zscherben (Kr. Saalkr.). In Z. wurde ein weiterer Reiterstein entdeckt, der etwa aus der gleichen Zeit stammen dürfte wie der bekannte Reiterstein von → Hornhausen. *Schwi*

HKroll, Bemerkungen zum Reiterstein von Z., in: LV 162. — WSchulz, Der Reiterstein von Z., in: LV 59, Bd. 50, 1966, S. 307

TAFEL 1
FRÜHZEIT UND VERWANDTSCHAFT DER ASKANIER (Auszug)

ASKANIER (Gff. v. Aschersleben bzw. Ballenstedt)

- Adalbert † 1073
 - Otto d. Reiche v. Ballenstedt ca. 1075—1123 ∞ Eilika ca. 1080—1142
 - Albrecht d. Bär ca. 1100—1170, 1134 Mgf. d. Nordmark, 1138—1142 Hz. v. Sachs.
 - Otto I. Mgf. v. Brand. 1126—1184
 - Mgff. v. Brand. erloschen 1319/20 s. Taf. 2
 - Hermann † 1176 Gf. v. Orlamünde
 - Gff. v. Orlamünde erlosch. 1467
 - Bernhard 1140—1212 Hz. v. Sachs. 1180
 - Heinrich I. ca. 1170—1252 Ft. v. Anh.
 - Ftt. bzw. Hzz. v. Anhalt s. Tafel 3
 - Albrecht I. † 1261 Hz. v. Sachs.
 - Johann I. ca. 1246—1286 Hz. v. Sachs. (-Lauenburg)
 - Hzz. v. Sachs.-Lauenburg erloschen 1689
 - Albrecht II. † 1298 Hz. v. Sachs. (-Wittenberg)
 - Hzz. bzw. Kff. v. Sachs.-Wittenberg, erloschen 1422 s. Tafel 4

SÜPPLINGENBURGER

- Gebhard Gf. v. Süpplingenburg † 1075
 - Lothar v. Süpplingenburg 1075—1137 Hz. v. Sachs. 1106 Dt. Kg. 1125 Ks. 1133 ∞ Richenza
 - Gertrud 1115—1143 ∞

WELFEN

- Welf IV. 1030/40—1101 Hz. v. Bayern 1101
 - Heinrich d. Schwarze ca. 1074—1126 Hz. v. Bayern 1120 ∞ Wulfhilde

BILLUNGER

- Magnus ca. 1045—1106 Hz. v. Sachs.
 - Wulfhilde ca. 1075—1126

STAUFER

- Judith ca. 1100—1130 ∞ 1121 Friedrich II. Hz. v. Schwaben, † 1147, (Bruder Kg. Konrads III.)
 - Friedrich I. Barbarossa 1122—1190 Hz. v. Schwaben 1147, Dt. Kg. 1152, Ks. 1155

- Heinrich d. Stolze ca. 1100—1139 Hz. v. Bayern 1126, Hz. v. Sachs. 1136, geächtet 1138
 - Heinrich d. Löwe 1129—1195 Hz. v. Sachs. 1142, Hz. v. Bayern 1154, geächtet 1180

TAFELN

TAFEL 2

LANDESHERREN DER ALTMARK
(Ausf. Stammbäume s. Hdb. d. Hist. Stätten Bd. 10)

(Mgff. bzw. s. 13. Jh. Reichskämmerer u. Inhaber der Kur, 1356 Kff. v. Brand.)

Haus Askanien

Albrecht der Bär, ca. 1100—1170 Mgf. d. Nordmark	1134—1170
Otto I., ca. 1130—1184 (Sohn d. Vorg.) Mgf. v. Brand.	1170—1184
Otto II., ca. 1150—1205 (Sohn d. Vorg.) Mgf. v. Brand. (Bruder: Heinrich Gf. v. Gardelegen † 1192)	1184—1205
Albrecht II., ca. 1177—1220 (Bruder d. Vorg.)	1205—1220
Johann I., ca. 1213—1266 (Sohn d. Vorg.) Mgf. v. Brand., reg. bis z. Teilung v. 1258 gemeinsam mit d. Flgd., begründet d. ältere „Johanneische Linie" (Stendal)	1220—1266
Otto III., ca. 1215—1267 (Bruder d. Vorg.) Mgf. v. Brand., reg. bis z. Teilung v. 1258 gemeinsam mit d. Vorg., gründet die jg. „Ottonische Linie" (Salzwedel)	1220—1267
Gemeinsame Reg. d. Söhne Johanns I. f. d. Johanneische Linie (Stendal): *Johann II.* († 1281), *Otto IV.* († 1308), *Konrad I.* († 1304)	1267—1308
Gemeinsame Reg. d. Söhne Ottos III. f. d. Ottonische Linie (Salzwedel): *Johann III.* († 1268), *Otto V. der Lange* († 1298), *Albrecht III.*. († 1300), *Otto VI. der Kleine* († 1303), seit 1300: *Hermann,* † 1308 (Sohn Ottos V.)	1267—1308
Waldemar, ca. 1280—1319 (Sohn d. Mgf. Konrad) f. d. Johanneische Linie und *Johann V.*, 1302—1317 (Sohn d. Mgf. Hermann a. d. Ottonischen Linie)	1308—1317
Waldemar (s. o.), reg. allein	1317—1319
Heinrich II. (Sohn Heinrichs I. ohne Land a. d. Joh. Linie) † 1320	1319—1320

Haus Wittelsbach

Ludwig der Ältere, 1316—1361 (Sohn Ks. Ludwigs d. Bayern)	1323/24—1351
Ludwig der Römer, 1330—1365 (Bruder d. Vorg.)	1351—1365
Otto, 1346—1379 (Bruder d. Vorg.), ∞ Katharina v. Luxemburg, verz. 1373	1365—1373

Haus Luxemburg

Karl IV., 1316—1378 Kg. v. Böhmen, 1346 Dt. Kg., 1355 Ks. — Regent f. d. minderj. Söhne Wenzel u. Sigismund	1373—1378
Wenzel, 1361—1419 (Sohn d. Vorg.) 1376—1400 Dt. Kg., Kg. v. Böhmen	(1363) (1373—1376)
Sigismund, 1368—1437 (Bruder d. Vorg.), 1387 Kg. v. Ungarn, 1411 Dt. Kg.	1378—1388

Jodocus (Jobst), 1351—1411 1388—1411
(Vetter d. Vorg.), Mgf. v. Mähren, 1410 Dt. Kg. Im Pfandbesitz
d. Mark Brand., die teilw. an *Mgf. Wilhelm v. Meißen* weiterverpfändet ist

Sigismund (s. o.) 1411—1415
erneut im Besitz d. an Bgf. Friedrich VI. v. Nürnberg
verpfändeten Mark Brand.

Haus Hohenzollern

Friedrich (VI.) I., 1371—1440 (1411) 1415—1440
Bgf. v. Nürnberg, 1415 Kf. v. Brand.

Friedrich II., 1413—1471 1440—1470
(Sohn d. Vorg.) Mitregent s. 1447 *Friedrich d. Fette*,
1431—1463 (Altm. u. Prignitz), (Bruder d. Vorg.)

Albrecht Achilles, 1414—1486 1470—1486
(Bruder der Vorg.)

Johann (Cicero), 1455—1499 1486—1499
(Sohn d. Vorg.)

Joachim I., 1484—1535 1499—1535
(Sohn d. Vorg.)

Joachim II., 1505—1571 1535—1571
(Sohn d. Vorg.)

Johann Georg, 1525—1598 1571—1598
(Sohn d. Vorg.)

Joachim Friedrich, 1546—1608 1598—1608
(Sohn d. Vorg.)

Johann Sigismund, 1572—1619 1608—1619
(Sohn d. Vorg.)

Georg Wilhelm, 1595—1640 1619—1640
(Sohn d. Vorg.)

Friedrich Wilhelm, 1620—1688 1640—1688
(Sohn d. Vorg.), „Der Große Kurfürst"

Friedrich (III.) I., 1657—1713 1688—1713
(Sohn d. Vorg.), Kg. in Preuß.

Friedrich Wilhelm I., 1688—1740 1713—1740
(Sohn d. Vorg.), Kg. in Preuß.

Friedrich II., der Große, 1712—1786 1740—1786
(Sohn d. Vorg.), Kg. in (s. 1772 von) Preuß.

Friedrich Wilhelm II., 1744—1797 1786—1797
(Neffe d. Vorg.), Kg. von Preuß.

Friedrich Wilhelm III., 1770—1840 1797—1840
(Sohn d. Vorg.), Kg. von Preuß.

Friedrich Wilhelm IV., 1795—1861 1840—(1858) 1861
(Sohn d. Vorg.), Kg. von Preuß.

Wilhelm I., 1797—1888 (1858) 1861—1888
(Bruder d. Vorg.), Kg. von Preuß., 1871 Dt. Ks.

Friedrich III., 1831—1888 9. 3.—15. 6. 1888
(Sohn d. Vorg.), Dt. Ks., Kg. von Preuß.

Wilhelm II., 1859—1941 1888—9. (28.) 11. 1918
(Sohn d. Vorg.), Dt. Ks., Kg. von Preuß.

TAFEL 3

DIE FÜRSTEN bzw. HERZÖGE VON ANHALT (Auszug)

Heinrich I., ca. 1170—1251/52
Erster Ft. v. Anh., vgl. Taf. 1

- **ASCHERSLEBEN**
 Heinrich II., 1215—1266

 Otto II., † 1315
 erloschen,
 Gebiet an Bt. Halberstadt

- **BERNBURG**
 Bernhard I., 1220—1287

 Bernhard VI., † 1468
 erloschen

- **KÖTHEN**
 Siegfried I.,
 1230—ca. 1298

 Albrecht I., † 1316
 erwirbt Zerbst 1307

 Johann I., ca. 1340—1382

 - **ZERBST**
 Siegmund I., † 1405

 Joachim Ernst, 1536—1586
 besitzt s. 1570 ganz Anhalt
 erneute Teilung 1603

 - **DESSAU-KÖTHEN**
 Albrecht IV., † 1423

 Magnus, 1455—1524
 verzichtet 1508
 zugunsten v. Zerbst

TAFELN

ANHALT-DESSAU (Hzt. 1807) *Johann Georg* 1567—1618	ANHALT-BERNBURG (Hzt.: 1806) Nebenl.: Harzgerode (+ 1709) Hoym-Schaumburg (+ 1812) *Christian I.*, 1568—1630	ANHALT-PLÖTZKAU Nebenl.: Pleß (+ 1847) August, 1575—1653 erhält P. 1611 erbt Köthen 1665	ANHALT-ZERBST Nebenl.: Dornburg (+ 1793) *Rudolf*, 1576—1621	ANHALT-KÖTHEN (Hzt. 1807) *Ludwig*, 1579—1650
			1742 folgt Linie Dornburg	1665 folgt Linie Plötzkau
				1818 folgt Linie Pleß
Johann Georg II. 1627—1693 ∞ Henriette v. Nassau-Oranien				
Leopold, 1676—1747 gen. „Der alte Dessauer"				
Leopold Friedr. Franz „VaterFranz", 1740—1817	*Alexander Karl* 1805—1863 regierungsunf., erloschen, Gebiet 1863 an Dessau	*Sophie Friedr. Aug.* 1729—1796 ∞ Ks. Peter III. v. Rußland = Ksn. Katharina II. v. Rußland	*Friedr. August* 1734—1793, erloschen, Gebiet an Dessau, Bernburg u. Köthen	*Heinrich*, 1778—1847 erloschen, Gebiet an Dessau
Leopold, 1794—1871 erbt 1847 Köthen 1863 Bernburg nennt s. Hz. v. Anhalt				
Joachim Ernst, 1901—1947 erbt 1918, dankt 1918 ab				

TAFEL 4

HERZÖGE bzw. KURFÜRSTEN VON SACHSEN (-WITTENBERG)
aus dem Hause Askanien

Albrecht II., † 1298 (Sohn Hz. Albrechts I.), vgl. Taf. 1	1261—1298
Rudolf I., † 1356 (Sohn d. Vorg.)	1298—1356
Rudolf II., † 1370 (Sohn d. Vorg.)	1356—1370
Wenzel, † 1388 (Bruder d. Vorg.)	1370—1388
Rudolf III., † 1419 (Sohn d. Vorg.)	1388—1419
Albrecht III., † 1422 (Bruder d. Vorg.)	1419—1422

Mit Albrecht III. erloschen. Das Kft. kommt als heimgefallenes Reichslehen durch Kg. Sigismund an Mgf. Friedrich den Streitbaren von Meißen, vgl. Taf. 5.

TAFEL 5

DIE MARKGRAFEN VON MEISSEN, LANDSBERG USW., SEIT 1423 KURFÜRSTEN UND SEIT 1806 KÖNIGE VON SACHSEN AUS DEM HAUSE WETTIN
(Ausf. Stammbaum s. Hdb. d. Hist. Stätten Bd. 8)

Konrad der Große, 1098—1157 Mgf. v. Meißen	1127—1156
Otto der Reiche, 1125—1190 (Sohn d. Vorg.), Mgf. v. Meißen	1156—1190
Albrecht der Stolze, 1158—1195 (Sohn d. Vorg.), Mgf. v. Meißen	1190—1195
Dietrich der Bedrängte, 1162—1221 (Bruder d. Vorg.), Mgf. v. Meißen	1190/97—1221
Heinrich der Erlauchte, ca. 1215/16—1288 (Sohn d. Vorg.), Mgf. v. Meißen, 1247 wie d. Flgd. Lgf. v. Thür.	1221/30—1288
Albrecht der Entartete, 1240—1314 (Sohn d. Vorg.), Mgf. v. Meißen	1288—1307
Dietrich der Weise, 1242—1285 (Bruder d. Vorg.), Mgf. v. Landsberg	1265—1285
Friedrich I. der Freidige, 1257—1323 (Sohn Alb. d. Ent.), Mgf. v. Meißen	1307—1323
Friedrich Tuta, 1269—1291 (Sohn Dietr. d. Weisen), Mgf. v. Landsberg	1289—1291
Friedrich II. der Ernsthafte, 1310—1349 (Sohn Friedrichs I.), Mgf. v. Meißen	1323—1349
Friedrich III. der Strenge, 1332—1381 (Sohn d. Vorg.), Mgf. v. Meißen, regiert bis 1379 gemeinsam mit seinen Brüdern *Balthasar* (1336—1406) und *Wilhelm I.* (1343—1407), 1382 Chemnitzer Teilung	1349—1381
Friedrich (IV.) I. der Streitbare, 1370—1428 (Sohn Friedr. III.), Mgf. v. Meißen, 1423 Kf. v. Sachs.	1381—1428
Friedrich (V.) II. der Sanftmütige, 1412—1464 (Sohn d. Vorg.), Kf. v. Sachs.	1428—1464
Ernst, 1441—1486 (Sohn d. Vorg.), regiert bis 1485 gemeinsam mit seinem Bruder *Albrecht dem Beherzten*, 1443—1500, 1485 Leipziger Teilung in *Ernestinische* und *Albertinische* Linie (bis 1918)	1464—1485

Ernestinische Linie

Bis 1547 im Besitz des *Kurkreises*

Ernst, s. o., Kf. v. Sachs. regiert allein	1485—1486
Friedrich der Weise, 1463—1525 (Sohn d. Vorg.), Kf. v. Sachs., regiert bis 1525 gemeinsam mit s. Bruder Hz. Johann (s. d. Flgd.)	1486—1525
Johann der Beständige, 1468—1532 (Bruder d. Vorg.), regiert als Hz. v. Sachs. b. 1525 gemeinsam mit s. Bruder, 1525 Kf. v. Sachs.	1525—1532
Johann Friedrich der Großmütige, 1503—1554 (Sohn d. Vorg.), regiert 1532—1542 gemeinsam mit s. Bruder Hz. Johann Ernst 1521—1563. Beide 1547 auf das Ernestinische Thür. beschränkt. Die Kurwürde geht m. d. Kurkreis gleich- zeitig an d. Albertinische Linie über.	1532—1547

Albertinische Linie

Hzz., seit 1547 Kff. v. Sachs. und im Besitz d. Kurkreises.

Albrecht der Beherzte, s. o.	1485—1500
Georg der Bärtige, 1471—1539 (Sohn d. Vorg.), Hz. v. Sachs.	1500—1539
Heinrich der Fromme, 1473—1541 (Bruder d. Vorg.), Hz. v. Sachs.	1539—1541
Moritz, 1521—1553 (Sohn d. Vorg.), Hz., s. 1547 Kf. v. Sachs. und im Besitz d. Kurkreises	1541—1553
August, 1526—1586 (Bruder d. Vorg.), Kf. v. Sachs.	1553—1586
Christian I., 1560—1591 (Sohn d. Vorg.), Kf. v. Sachs.	1586—1591
Christian II., 1583—1611 (Sohn d. Vorg.), Kf. v. Sachs.	1591—1611
Johann Georg I., 1585—1656 (Bruder d. Vorg.), Kf. v. Sachs. Aufgrund s. Testaments werden 1657 s. jg. Söhne als Hzz. v. Sachs. mit den nicht souveränen Sekundogeniturfft. Weißenfels (+ 1746), (s. 1660 Nebenlinie Barby [+ 1739]), Mers. (+ 1731) u. Zeitz (+ 1713) abgefunden.	1611—1656
Johann Georg II., 1613—1680 (Sohn d. Vorg.), Kf. v. Sachs.	1656—1680
Johann Georg III., 1647—1691 (Sohn d. Vorg.), Kf. v. Sachs.	1680—1691
Johann Georg IV., 1668—1694 (Sohn d. Vorg.), Kf. v. Sachs.	1691—1694
Friedrich August I., gen. „August der Starke", 1670—1733 (Bruder d. Vorg.), Kf. v. Sachs., s. 1697 als *August II.* auch Kg. v. Polen.	1694—1733
Friedrich August II., 1696—1763 (Sohn d. Vorg.), Kf. v. Sachs., 1733 als *August III.* auch Kg. v. Polen.	1733—1763
Friedrich Christian, 1722—1763 (Sohn d. Vorg.), Kf. v. Sachs.	15. 10.—17. 12. 1763
Friedrich August III. (I.) der Gerechte, 1750—1827 (Sohn d. Vorg.), Kf. v. Sachs. Regiert bis 1769 unter Vor- mundschaft d. Pz. Xaver v. Sachs., 1806 erster Kg. v. Sachs., 1806—1813 auch Großhz. v. Warschau, muß 1815 d. nördl. Sachs. u. Thür. an Preußen abtreten.	1763 (1769)—1827

TAFEL 6
BISCHÖFE VON HALBERSTADT

Hildegrim I.	809—827	Albrecht II. v. Braun-	
Thiatgrim	827—840	schweig-Lüneburg	1324—1358
Haimo	840—853	Giselbrecht v. Holstein	
Hildegrim II.	853—886	(Gegenbischof)	1324—1343
Agiulf	886—894	Albrecht v. Mansfeld	1346—1356
Sigismund	894—923	Ludwig v. Meißen	1357—1366
Bernhard	926—968	Albrecht III. v. Rikmers-	
Hildeward	968—996	dorf (Berge)	1366—1390
Arnulf	996—1023	Ernst I. v. Honstein	1390—1399
Branthog	1023—1036	Rudolf v. Anhalt	1401—1406
Burchard I.	1036—1059	Heinrich v. Warberg	1407—1411
Burchard II.	1059—1088	Albrecht v. Wernigerode	1411—1419
Hamezo (Gegenbischof)	1085	Johannes v. Hoym	1419—1437
Dietmar	1089	Burchard v. Warberg	1437—1458
Herrand	1090—1102	Gebhard v. Hoym	1458—1479
Friedrich I.		Ernst II. v. Sachsen	
(Gegenbischof)	1090—1106	(kath. Administrator)	1480—1513
Reinhard v. Blankenburg	1107—1123	Albrecht v. Brandenburg	1513—1545
Otto (v. Kuditz?)	1123—1135	Johann Albrecht VI.	
Rudolf	1136—1149	v. Brandenburg	1545—1550
Ulrich (s. unten)	1149—1160	Friedrich v. Brandenburg	1550—1552
Gero v. Schochwitz	1160—1177	Sigismund II. v. Branden-	
Ulrich (d. Obengenannte)	1177—1181	burg	1552—1566
Dietrich v. Krosigk	1181—1193	Heinrich Julius v. Braun-	
Gardolf v. Harbke	1193—1201	schweig (Administrator)	1566—1613
Konrad v. Krosigk	1201—1208	Rudolf v. Braunschweig	
Friedrich v. Kirchberg	1209—1236	(Administrator)	1613—1616
Ludolf v. Schladen	1236—1241	Christian v. Braunschweig	
Meinhard v. Kranichfeld	1241—1252	(Administrator)	1616—1623
Ludolf II. v. Schladen		Christian-Wilhelm v. Bran-	
(vom Papst nicht		denburg (Administrator)	1624—1628
anerkannt)	1253—1255	Leopold Wilhelm	
Volrad v. Kranichfeld	1255—1296	v. Österreich	
Hermann v. Blankenburg	1296—1304	(kath., Post. Bischof)	1628—1648
Albrecht v. Anhalt	1304—1324		

TAFEL 7
ERZBISCHÖFE VON MAGDEBURG

Adalbert	968—981	v. Wohldenberg	1232—1235
Giselher	981—1004	Wilbrand v. Käfernburg	1235—1253
Tagino	1004—1012	Rudolf v. Dingelstedt	1253—1260
Walthard	1012	Ruprecht v. Querfurt	1260—1266
Gero v. Wodenswegen	1012—1023	Konrad v. Sternberg	1266—1277
Hunfried	1023—1051	Günter I. v. Schwalen-	
Engelhard	1051—1063	berg	1277—1278
Werner v. Steußlingen	1063—1078	Bernhard v. Wölpe	1279—1282/83
Hartwig v. Spanheim	1079—1102	Erich v. Brandenburg	1283—1295
Heinrich I. v. Asloe	1102—1107	Burchard II.	
Adalgot v. Veltheim	1107—1119	v. Blankenburg	1296—1305
Rüdiger (Roger)	1119—1125	Heinrich II. v. Anhalt	1305—1307
Norbert v. Gennep	1126—1134	Burchard III. v. Schraplau	1307—1325
Konrad v. Querfurt	1134—1142	Heidenreich v. Erpiz	1325—1327
Friedrich	1142—1152	Otto v. Hessen	1327—1361
Wichmann v. Seeburg	1152—1192	Dietrich v. Portitz,	
Ludolf	1192—1205	gen. Kagelwit	1361—1367
Albrecht II.		Albrecht III. v. Sternberg	1368—1371
v. Käfernburg	1205—1232	Peter	1371—1381
Burchard I.		Ludwig v. Meißen	1381—1382

TAFELN

Friedrich II. v. Hoym	1382	Friedrich IV.	
Albert IV. v. Querfurt	1382—1403	v. Brandenburg	1550—1552
Günther II. v. Schwarzburg	1403—1445	Sigismund v. Brandenburg	1552—1566
		Joachim Friedrich v. Brandenburg (Administrator)	1566—1598
Friedrich III. v. Beichlingen	1445—1464	Christian Wilhelm v. Brandenburg	
Johannes v. der Pfalz-Simmern	1464—1475	(Administrator)	1598—1628 (1631)
Ernst v. Sachsen	1476—1513	August v. Sachsen (Administrator)	1628—1680
Albrecht V. v. Brandenburg	1513—1545	Leopold Wilhelm v. Österreich	
Johann Albrecht v. Brandenburg	1545—1550	(kath. Erzb. ohne Weihe)	1628—1635

TAFEL 8
BISCHÖFE VON MERSEBURG

Boso	968—970	Heinrich v. Ammendorf	1284—1300
Giselher	974—980	Heinrich III.	
Wigbert	1004—1009	Kindt (Pach)	1300—1319
Thietmar v. Walbeck	1009—1018	Gerhard v. Schraplau	1320—1340
Bruno	1020—1036	Heinrich IV. v. Stolberg	1341—1357
Hunold	1040—1050	Friedrich II. v. Hoym	1357—1382
Alberich	1050—1053(?)	Burchard v. Querfurt	1383—1384
Eckelin I.	1053—1057	Heinrich v. Stolberg	1385—1393
Woffo	1057—1062	Heinrich VI. v. Orlamünde (Schutzmeister)	1394—1403
Winither	1062—1063	Otto v. Honstein	1403—1406
Werner	1063—1093	Walter v. Köckritz	1407—1411
Albuin	1097—1112	Nicolaus v. Lubich	1411—1431
Gerhard	1112—1120	Johannes II. v. Bose	1431—1463
Arnold	1118—1126	Johannes III. v. Werder	1464—1466
Meingot	1126—1137	Tilo v. Trotha	1466—1514
Eckelin II.	1138—1143	Adolf v. Anhalt	1514—1526
Reinhard	1143—1152	Vinzenz v. Schleinitz	1526—1535
Johannes I.	1154—1170	Sigismund v. Lindenau	1535—1544
Eberhard v. Seeburg	1171—1201	August v. Sachsen (evg. Administrator)	1544—1547
Dietrich v. Meißen	1202—1215	Michael Sidonius Helding	1550—1561
Eckehard	1216—1240	Seit 1561 evg. Administratoren aus dem Hause Sachsen, 1656—1731 aus der Sekundogenitur Sachsen-Merseburg.	
Rudolf v. Webau	1240—1244		
Heinrich v. Wahren	1244—1266		
Albert v. Borna	1266		
Friedrich v. Torgau	1266—1283		

TAFEL 9
BISCHÖFE VON NAUMBURG

Hugo I.	968—979	Berthold II.	1186—1206
Friedrich	979 (?)—990 (?)	Engelhard	1206—1242
Hugo II.	991—1002	Dietrich II. von Wettin	1243—1272
Hildeward	1003—1030	Meinher von Neuenburg	1272—1280
Kadeloh	1030—1045	Ludolf von Mihla	1280—1285
Eberhard	1045—1079	Bruno von Langenbogen	1285—1304
Günther von Wettin	1079—1090	Ulrich I. von Colditz	1304—1315
Walram	1091—1111	Heinrich I. von Grünberg	1316—1335
Dietrich I.	1111—1123	Withego I. von Ostrau	1335—1348
Richwin	1123—1125	Johannes I.	1348—1351
Udo I. von Thüringen	1125—1148	Rudolf von Nebra	1352—1359
Wichmann von Seeburg-Querfurt	1149—1154	Gerhard von Schwarzburg	1359—1372
		Withego II. Hildbrandi	1372—1381
Berthold I. von Boblas	1154—1161	Christian von Witzleben	1381—1394
Udo II. von Veldenz	1161—1186	Ulrich II. von Radefeld	1394—1409

Gerhard II. von Goch	1409—1422	Dietrich IV. von Schönberg	1481—1492	
Johannes II. von Schleinitz	1422—1434	Johannes III. von Schönberg	1492—1517	
Peter von Schleinitz	1434—1463	Philipp von Wittelsbach	1517—1541	
Georg von Haugwitz	1463	Nikolaus von Amsdorf	1542—1546	
Dietrich III. von Bocksdorf	1463—1466	Julius von Pflug	(1541) 1546—1564	
Heinrich II. von Stammer	1466—1481			

Die Bischöfe von Brandenburg und Havelberg s. Handbuch d. Hist. Stätten Bd. X: Berlin-Brandenburg.

KURSÄCHSISCHE SEKUNDOGENITUREN 1657—1746

HERZÖGE VON SACHSEN-WEISSENFELS

August * 1614, Sohn Kf. Johann Georgs I., 1635—1680 Administrator des Erzbt. Magd., 1657 auch Herzog v. S.-W.	1657—1680
Johann Adolf I. * 1649, Sohn des Vorigen	1680—1697
Johann Georg * 1677, Sohn des Vorigen	1697—1712
Christian * 1682, Bruder des Vorigen	1712—1736
Johann Adolf II. * 1685, Bruder des Vorigen	1736—1746

HERZÖGE VON SACHSEN(-WEISSENFELS)-BARBY

Heinrich * 1657, Sohn Hz. Augusts v. S.-Weißenfels	1680—1728
Georg Albert * 1695, Sohn des Vorigen	1728—1739

HERZÖGE VON SACHSEN-MERSEBURG

Christian I. * 1615, Sohn Kf. Johann Georgs I.	1657—1691
Christian II. * 1653, Sohn des Vorigen	1691—1694
Moritz Wilhelm * 1680, Sohn des Vorigen	1694—1731

HERZÖGE VON SACHSEN(-NAUMBURG)-ZEITZ

Moritz * 1619, Sohn Kf. Johann Georgs I.	1657—1681
Moritz Wilhelm * 1664, Sohn des Vorigen	1681—1718

LITERATURVERZEICHNIS

(Hier in Frage kommende Quellen und Darstellungen zur allgemeinen deutschen Geschichte sind *nur ausnahmsweise* aufgenommen worden. Weitere grundlegende Spezialliteratur für die *Altmark* s. Handbuch der Historischen Stätten, Bd. X: Berlin-Brandenburg; für *Blankenburg und Calvörde* ebd. Bd. II: Niedersachsen; für *vor 1815 sächsische Gebiete* ebd. Bd. VIII: Sachsen; für die *thüringischen Grenzbereiche* ebd. Bd. IX: Thüringen.)

Bibliographien und Forschungsberichte

1 D. landeskundl. Lit. für Nordthür., d. Harz u. d. provinzialsächs. wie anh. Theil an d. norddt. Tiefebene, hg. v. Verein f. Erdkunde zu Halle, 1883
2 Schriftenschau f. d. Gesch. d. Provinz Sachs., bearb. v. MLaue in: LV 21, Bd. 1—27, 1911—1940 (vollständige Bibliogr. f. d. Jahre 1910 bis 1939)
3 Jahresberr. f. dt. Geschichte, hg. ABrackmann, FHartung, Nr. 1—15, 1927—1942 (Forschungsberr. versch. Berichterstatter). Neue Folge, Bd. 1, 1952 ff. (nur Bibliographie)
4 Sachs.-Anh., Landeskundl. Regionalbibliographie f. d. Bezirke Halle u. Magd. (Arbeiten a. d. Univ.- u. Landesbibl. Sachs.-Anh. in Halle, Bd. 9, 11). Berichtsjahre 1965 u. 1966 bearb. v. RJodl, 1969; Berichtsjahre 1967 u. 1968 bearb. v. RJodl u. PHenning, 1970
5 BSchulze, Mitteldeutschland, Literaturbericht in: BllDtLandesG, Bd. 88, 1951, S. 226—228; Bd. 89, 1952, S. 275—282
6 HHelbig, Dt. Siedlungsforschung im Bereich d. ma. Ostkolonisation, Forschungsbericht, in: LV 23, Bd. 2, 1953, S. 283 ff.
7 Ders., Burgen u. älteres Städtewesen in Mitteldtl. (Forschungsbericht), in: LV 23, Bd. 4, 1955, S. 225—245
8 ATimm, Sammelbericht Provinz Sachs. u. Anh., in: BllDtLandesG, Bd. 103, 1967, S. 615—629
9 ThKlein, Lit. z. Gesch. u. Landeskunde d. preuß. Provinz Sachs. (1815 bis 1944/45), in: BllDtLandesG, Bd. 105, 1969, S. 455—547 (ausgez. Forschungsbericht m. ausführlicher Bibliographie)
10 Bibliographie z. Vor- u. Frühgesch. Mitteldtl.-s, Bd. 1: Sachs.-Anh. u. Thür., bearb. v. WSchulz (Abhh. d. Sächs. Akademie d. Wiss. Leipzig, Phil.-Hist. Kl., Bd. 47, 1 u. 50, 1a); T. 1: Vom 16. Jh. bis M. d. 19. Jh., 1955; T. 2: Allgemeiner Teil, Archäologie, Ergänzungswissenschaften: Umwelt, Mensch, Archäologie 1866—1953, 1959
11 SHarksen, Bibliographie z. Kunstgesch. v. Sachs.-Anh., 1966 (Dt. Akademie d. Wiss. zu Berlin, Schrr. zur Kunstgesch.) (vorzügl. auch für geschichtl. Lit.)
12 RSpecht, Bibliographie z. Gesch. v. Anh., 1930; Nachtrag u. d. gleichen Titel 1935; Zweiter Nachtrag u. d. gleichen Titel 1935 bis 1957, 1958 (Masch.)
13 AMatthies, Altmärkische Heimat, Eine Bibliographie v. Veröff. a. d. Zeit v. 1945—1961, in: Wische und Höhe, Heft 6, 1962
14 AvVincenti, Magd.-s. Heimatlit., 1914
15 ASchimmel, RSchulze, Heimatschrr. im Bezirk Magd., 1934 (Zu knapp u. ungenau)
16 HGrößler, Schriftennachweis z. Mansfeldischen Gesch., 1898 (Beilage zu LV 50, Bd. 11)

17 KStuhlmann, Das Heimatschrifttum d. Kr. Neuhaldensleben, 1938 (hektographiert)
18 FHoppe, Nachweis v. Druckschriften z. Gesch. unserer Heimat (= Naumb.), o. J. (ca. 1924)

Zeitschriften

19 Mitteilungen a. d. Gebiet historisch-antiquarischer Forschungen, hg. v. d. Ver. f. Erforschung d. vaterl. Alterthums, Bd. 1—5, 1822—1827; Fortges. s. LV 20
20 Neue Mitteilungen a. d. Gebiet historisch-antiquarischer Forschungen, hg. v. Thür.-sächs. Verein f. d. Erforschung d. vaterl. Alterthums u. Erhaltung seiner Denkmale, Bd. (1)—24, 1834—1910; Fortges. s. LV 21
21 Thür.-sächs. Zeitschrift f. Gesch. u. Kunst, Bd. 1—27, 1911—1940
22 Sachs. u. Anh., Jahrbuch d. Hist. Komm. f. d. Provinz Sachs. u. f. Anh., Bd. 1—17, 1925—1941/43
23 Jahrbuch f. d. Gesch. Mittel- u. Ostdtl.-s., Bd. 1—21, 1952—1972
24 Zeitschrift d. Vereins f. Kirchengesch. i. d. Provinz Sachs. (ab 1928 Zeitschrift d. Vereins f. Kirchengesch. d. Provinz Sachs. u. d. Freistaates Anh.), Bd. 1—38, 1904—1940
25 Mitteilungen d. Vereins f. Erdkunde z. Halle a. d. Saale (ab Bd. 32 u. d. Titel: Mitteilungen des sächs.-thür. Vereins f. Erdkunde Halle a. d. Saale), Bd. (1)—61/62, 1877—1937/38
26 Mitteilungen d. sächs.-thür. Vereins f. Erdkunde z. Halle a. d. Saale, 1908 ff., s. LV 25
27 Archiv f. Landes- u. Volkskunde d. Provinz Sachs. u. d. Hzt. Anh. nebst angrenzenden Landesteilen, Bd. 1—25/29, 1891—1915/19
28 Jahresbericht d. Vereins z. Erhaltung der Denkmäler d. Provinz Sachs., Bd. 1—7, 1894—1899/1900. Fortges. s. LV 29
29 Jahrbuch d. Denkmalspflege i. d. Provinz Sachs., (ab 1931: u. Anh.), 1900—1914, 1931—1938
30 Jahresbericht d. Altm. Vereins f. vaterl. Gesch. u. Industrie, Bd. 1—54, 1838—1941
31 Beiträge z. Gesch., Landes- u. Volkskunde d. Altm., hg. im Auftrage d. Altm. Museumsvereins z. Stendal, Bd. 1—7, 1900/02—1938/41
32 Mitteilungen d. Vereins f. Anh. Gesch. u. Altertumskunde, Bd. 1—14, 1877—1920/24
33 Anh. Gesch.-blätter, Bd. 1—15, 1925—1939
34 Unser Anh.-land, Illustrierte Monatsschrift f. Kunst, Wissenschaft u. heimatliches Leben, Bd. 1—3, 1901—1903
35 Aratora, Zeitschrift d. Vereins f. Heimatkunde u. Heimatschutz v. Artern u. Umgebung, Bd. 1—14, 1911—1938
36 Heimatkalender f. d. Alt-Bernburger Lande, 1—10, 1926—1935. Fortges. s. LV 37
37 Bernburger Kalender, Heimatl. Jahrbuch f. d. Alt-Bernburger Lande, 11—17, 1936—1942
38 Mitteilungen d. Vereins f. Heimatkunde d. Krr. Bitterfeld u. Delitzsch, Bd. 1—17, 1925—1941
39 Heimatglocken d. Kr. Calbe, hg. v. d. Gesellschaft f. Vorgesch. u. Heimatkunde d. Kr. Calbe u. seiner Grenzgebiete, Heimat-Beilage z. Schönebecker Zeitung, 1—14, 1925—1938
40 Heimatblatt f. d. Land um Obere Aller und Ohre, hg. v. Aller- u. Holzkreis-Verein 1926—1939 (Beilage zum Wochenblatt Neuhaldensleben)

41 Zeitschrift d. Harzvereins f. Gesch. u. Alterthumskunde, Bd. 1—74/75, 1868—1941. Fortges. s. LV 42
42 Harzzeitschrift, Jg. 1 ff., 1948/49 ff.
43 Der Harz, Vereinsblatt d. Harzklubs, 1—46, 1894—1943
44 Mitteilungen a. d. Verein f. Heimatkunde Halle u. Umgebung, Bd. 1/2 bis 15, 1926/27—1940
45 Jerichower Land u. Leute, Monatsblatt z. Heimatkunde i. d. beiden Jerichower Krr., 1—15, 1921/22—1936/37 (Beilage z. Tageblatt f. d. Jerichower Krr.)
46 Heimatkalender f. d. Kr. Liebenwerda, 1—32, 1911—1942
47 Geschichtsblätter f. Stadt u. Land Magd., Bd. 1—74, 1866—1939/41
48 Blätter f. Handel, Gewerbe u. sociales Leben, 1—56, 1849—1904 (Beiblatt z. Magd. Zeitung). Fortges. s. LV 49
49 Montagsblatt, Wissensch. Wochenbeilage d. Magd. Zeitung, Organ f. Heimatkunde, 57—84, 1905—1942
50 Mansfelder Blätter, Mitteilungen d. Vereins f. Gesch. u. Altertümer d. Gft. Mansfeld z. Eisleben, Bd. 1—46, 1887—1943/44
51 Das Merseburger Land, Monatsblatt d. Vereins f. Heimatkunde (ab 1926 Untertitel: Zeitschrift d. Vereins f. Heimatkunde in Mers.), H. 1—51, 1920/22—1944
52 Mitteilungen d. Vereins f. Heimatkunde v. Mühlberg a. d. Elbe u. Umgebung, Bd. 1—14, 1902—1940/42
53 Mitteilungen d. Vereins f. Gesch. u. Naturwissenschaft in Sangerhausen u. Umgebung, Bd. 1—23, 1881—1933
54 Mitteilungen d. Vereins f. Heimatkunde i. Kr. Schweinitz, Nr. 1—71, 1897/98—1905
55 Serimunt, Mitteilungen a. d. Vergangenheit u. Gegenwart d. Heimat, Bd. 1—9, 1926—1934 (Beilage z. Cöthener Tageblatt)
56 Veröffentlichungen d. Altertumsvereins z. Torgau, Bd. 1—23, 1887 bis 1931/32
57 Zerbster Jahrbuch, Bd. 1—23, 1905—1938
58 Alt-Zerbst, Mitteilungen a. d. Gesch. v. Zerbst u. Ankuhn, Bd. 1—26, 1904—1929 (Beilage z. Zerbster Zeitung)
59 Jahresschrift f. d. Vorgesch. d. sächs.-thür. Länder (ab Nr. 33, 1949 Jahresschrift f. Mitteldt. Vorgesch.), Bd. 1—55, 1902—1971.
Jahresschrift f. Mitteldt. Vorgesch. s. LV 59
60 Mitteldt. Vorzeit (ab 1935: Mitteldt. Volkheit), Hefte f. Vorgesch. u. Volkskunde, Bd. (1)—9, 1934—1942
Mitteldt. Volkheit S. LV 60
61 Ausgrabungen und Funde, Nachrichtenblatt f. Vor- und Frühgesch., Bd. 1 ff., 1956 ff. (auch Lit.)

Archive

62 Gesamtübersicht über d. Bestände des Landeshauptarchivs (Staatsarchivs) Magd. (Quellen z. Gesch. Sachs.-Anh.-s, 1, 3, 6, 7, 8), bearb. v. BSchwineköper u. a., Bd. 1—4, 1954—1972
63 Inventare d. nichtstaatlichen Archive d. Provinz Sachs., I, 1: Kr. Neuhaldensleben, bearb. v. WMöllenberg, 1917
64 Übersicht über die Bestände des Geh. Staatsarchivs zu Berlin-Dahlem, hg. v. EMüller, EPosner u. a., T. 1—3 (Mitteilungen d. preuß. Archivverwaltung, 24—26), 1934, 1935, 1939
65 HBranig, RBliss, WBliss u. a., Übersicht über die Bestände des Geh. Staatsarchivs in Berlin-Dahlem (Veröff. d. Geh. Staatsarchivs, 1, 2), T. 1: Provinzial- u. Lokalbehörden, T. 1 u. 2 1966/67

66 GWentz, D. Quellen z. Ortsgesch. d. Altmark im Preuß. Geh. Staatsarchiv, in: Alte Mark, Bd. 4, 1932, S. 1—16
67 Übersicht über die Bestände des Brand. Landeshauptarchivs Potsdam, bearb. v. FBeck u. a. (Veröff. d. Brand. Landeshauptarchivs, 4), 1964. Bd. 1: Behörden u. Institutionen i. d. Territorien Kurmark usw. (betr. Altm.)
68 Übersicht über die Bestände des sächs. Landeshauptarchivs, hg. v. HKretzschmar (Schriftenreihe d. sächs. Landeshauptarchivs, 1), 1955 (betr. ehem. kursächs. Gebiete)

Quellen, Urkunden- und Regestenwerke

69 KKletke, Quellenkunde d. Gesch. d. preuß. Staates, Bd. 1, 2, 1858/59.
70 WSchultze, D. Geschichtsquellen d. Provinz Sachs. im Ma. u. in d. Reform.-zeit, 1893
71 EMachholz, D. Kirchenbücher d. evg. Kirchen i. d. Prov. Sachs. (Mitteilungen d. Zentralinst. f. Dt. Personen- u. Fam.-gesch., 30), 1925.
72 Geschichtsquellen d. Provinz Sachs. u. d. angrenzenden Gebiete (Ältere Reihe), 1870 ff.:
Bd. 2: Urkundenbuch d. Stadt Quedlinburg, 2 Abt., 1873, 1882
4: D. Urk. d. Kl. Stötterlingenburg, 1874
5: Urkundenbuch d. Kl. Drübeck, 1874
6: Urkundenbuch d. Kl. Ilsenburg, 1875
7: Urkundenbuch d. Stadt Halb., T. 1 u. 2, 1878, 1879
9: Urkundenbuch d. Kl. Berge b. Magd., 1879
10: Urkundenbuch d. Kl. Unser Lieben Frauen zu Magd., 1878
11: Denkwürdigkeiten d. hallischen Ratsmeister Spittendorff, 1880
12: D. Kirchenvisitationen d. Bts. Halb. i. d. Jahren 1564 u. 1589, 1880
13: Urkundenbuch d. Kollegiatstifter St. Bonifacii und St. Pauli in Halb., 1881
14: D. Hallischen Schöffenbücher, T. 1 u. 2, 1882, 1887
15: Urkundenbuch d. Deutschordenskommende Langeln u. d. Kll. Himmelpforten u. Waterler i. d. Gft. Wernigerode, 1882
16: D. ältesten Lehnbücher der Magd. Erzbb., 1883
17: D. Briefwechsel d. Justus Jonas, T. 1 u. 2, 1884, 1885
18: D. Briefwechsel d. Conradus Mutianus, 1890
19: Des Augustinerpropstes Johannes Busch Chronicon Windeshemense und Liber de reformatione monasteriorum, 1886
20: Urkundenbuch der Kll. der Gft. Mansfeld, 1888
21: Päpstliche Urkunden u. Regesten aus d. Jahren 1295—1378, d. Gebiete d. heutigen Provinz Sachs. u. deren Umlande betreffend, Bd. 1 u. 2, 1886, 1889
25: Urkundenbuch d. Stadt Wernigerode bis z. Jahre 1460, 1891
26: Urkundenbuch d. Stadt Magd., Bd. 1, 1892
27: Dsgl., Bd. 2, 1894
28: Dsgl., Bd. 3, 1896
29: Urkundenbuch d. Stadt Goslar u. d. in u. bei Goslar gelegenen Stiftungen, Bd. 1, 1893
30: Dsgl., Bd. 2, 1896
31: Dsgl., Bd. 3, 1900
32: Dsgl., Bd. 4, 1905
33: Urkundenbuch d. Kl. Pforta, T. 1, Bd. 1 u. 2, 1893, 1904
34: Dsgl., T. 2, Bd. 1 u. 2, 1909, 1915

36: Urkundenbuch d. Hochstifts Mers., T. 1, 1899
38: D. Wüstungen d. Nordthüringgaus, bearb. v. GHertel, 1899
41: D. Registraturen d. Kirchenvisitationen im ehem. sächs. Kurkreise, bearb. v. KPallas, 1. Abt., 2. Abt. T. I—VI, 1906 bis 1918
43: D. Wüstungen d. Altmark, bearb. v. WZahn, 1909
44: Quellen z. städtischen Verwaltungs-, Rechts- u. Wirtschaftsgesch. v. Quedlinburg, T. 1, 1916
47: Urkundenbuch z. Gesch. d. Mansfelder Saigerhandels im 16. Jh., 1915
Fortsetzung s. Nr. 73

73 Geschichtsquellen der Provinz Sachs. u. d. Freistaates Anh., Neue Reihe, 1925 ff.:
Bd. 1: Urkundenbuch d. Hochstifts Naumb., T. 1, 1925
2: Wüstungskunde d. Krr. Bitterfeld u. Delitzsch, bearb. v. GReischel, 1926
3: Urkundenbuch d. Universität Wittenberg, T. 1, 1926
4: Dsgl., T. 2, 1927
6: Samuel Benedikt Carsted, Atzendorfer Chronik, 1928
9: Wüstungskunde d. Krr. Jerichow I u. II, bearb. v. GReischel, 1930
10: Urkundenbuch d. Stadt Halle, T. 1, 1930
11: Protokolle d. Kirchenvisitationen im Stift Mers., 1931
12: Häuserbuch d. Stadt Magd., T. 1, 1931
14: Album Academiae Vitebergensis, T. 1, 1934
15: Dsgl., Register, 1934
17: D. anh. Land- u. Amtsregister d. 16. Jh., 1935
18: Urkundenbuch d. Erzstifts Magd., T. 1, 1937
19: D. anh. Land- u. Amtsregister, T. 2, 1939
20: Urkundenbuch d. Stadt Halle, T. 2, 1939
Fortsetzung s. Nr. 74

74 Quellen z. Gesch. Sachs.-Anh.-s, 1954 ff.:
Bd. 1: s. LV 62, Bd. 1
2: Urkundenbuch d. Stadt Halle, T. 3, Bd. 1, 1954
3: s. LV 62, Bd. 2
4: Häuserbuch d. Stadt Magd., T. 2, 1956
5: Urkundenbuch d. Stadt Halle, T. 3, Bd. 2, 1957
6: s. LV 62, Bd. 3, 1
7: s. LV 62, Bd. 3, 2
8: s. LV 62, Bd. 4

75 D. Chroniken d. dt. Städte v. 14. bis ins 16. Jh. (Hg. v. d. Hist. Komm. bei d. Kgl. bayer. Akademie d. Wiss.), Bd. 7, 27: Magd., Bd. 1 u. 2, 1869/1887 (Neudr. 1962)

76 Quellen z. älteren Gesch. d. Städtewesens in Mitteldtl. (hg. v. WSchlesinger), Bd. 1 u. 2, 1949

77 Quellen z. älteren Wirtschaftsgesch. Mitteldtls., hg. v. HHelbig, 4 Bd., 1952 ff.

78 Akten z. Gesch. d. Bauernkrieges in Mitteldtl., hg. v. OMerx, GFranz, WPFuchs (Schriften d. Sächs. Komm. f. Gesch., 27), Bd. 1 u. 2, 1923, 1942 (Neudr. 1964)

79 Codex diplomaticus Anhaltinus, hg. OvHeinemann, Bd. 1—6, 1867 bis 1883

80 Regesten d. Urk. d. hzl. Haus- und Staatsarchivs z. Zerbst a. d. Jahren 1401—1500, hg. v. HWäschke, 1909

81 Codex Anhaltinus minor oder d. vornehmsten Landtags-, Deputations-

u. Landrechnungstags-Abschiede, auch Teilungs-, Seniorats- u. andere Rezesse d. Ftt. Anh. de anno 1547—1727, 1864
82 GKrause, Urk., Aktenstücke u. Briefe z. Gesch. d. anh. Lande u. ihrer Ftt. unter d. Druck d. 30jg. Krieges, 5 Bd., 1861—1866
83 Codex diplomaticus Brandenburgensis, hg. v. AFRiedel, Bd. 1—41, 1838—1869
84 HKrabbo, GWinter, Regesten d. Mgf. v. Brand. aus ask. Hause (Veröff. d. Vereins f. Gesch. d. Mark Brand.), Lfg. 1—12, 1910—1955
85 JSchultze (Hg.), D. Landbuch d. Mark Brand. v. 1375 (Veröff. d. Hist. Komm. f. d. Mark Brand., 8, 2 = Brand. Landbücher, Bd. 2), 1937
86 COMylius, Corpus constitutionum Marchicarum, Bd. 1—6, 4 Forts. (— 1750), 1737—1755 — Novum corpus constitutionum Marchicarum, Bd. 1—12, 1753—1803
87 Acta Borussica, Denkmäler der preuß. Staatsverwaltung im 18. Jh., hg. v. d. Kgl. preuß. Akademie d. Wiss., Bd. 1—27, Erg.-Bd. 1—7, 1892—1970
88 JMüller, LParisius, D. Abschiede d. ersten in d. Jahren 1540—1542 in d. Altm. gehaltenen General-Kirchen-Visitation, 2. Bd., 1889—1929, (auch Visitationen 1551—1600)
89 Urk.-Buch d. Hochstifts Halb. u. s. Bff., hg. GSchmidt, Bd. 1—4 (Publ. a. d. kgl. preuß. Staatsarchiven, Bd. 17, 21, 27 u. 40), 1883 ff. (Neudr. 1965)
90 Regesta archiepiscopatus Magdeburgensis, hg. GAvMülverstedt, Bd. 1—3 u. Reg.-Bd., 1876—1899
91 Codex diplomaticus Alvenslebianus, hg. GAvMülverstedt, 4 Bd., 1879 ff.
92 FDanneil, Protokolle d. ersten lutherischen General-Kirchen-Visitation im Erzstifte Magd. 1562—1564, Heft 1—5, 1869
93 FSchrader, D. Visitationen d. kath. Kll. im Erzbt. Magd. durch d. evg. Landesherrn (Reformationsgesch. Studien u. Texte H. 99), 1969
94 MKoenecke, D. evg. Kirchenvisitationen d. 16. Jh. i. d. Gft. Mansfeld, 1907
95 Codex diplomaticus Quedlinburgensis, hg. AUvErath, 1764
96 CSchöttgen, GKreyssig, Diplomataria et scriptores historiae Germaniae medii aevi, 3 Teile, 1752—1760
97 Dies., Diplomatische u. curieuse Nachlese d. Historie von Obersachs. u. angrenzenden Ländern, 1730—1733
98 Codex diplomaticus Saxoniae regiae, hg. OPosse, HErmisch, HBeschorner u. a., T. I: Urk. d. Mgf. v. Meißen u. d. Lgf. v. Thür., Abt. A: 3 Bd. 948—1234, Abt. B: 4 Bd. 1381—1427, 1882—1941
99 Regesten d. Urk. d. Sächs. Landeshauptarchivs Dresden, hg. HSchiekkel, (Schriftenreihe d. Sächs. Landeshauptarchivs Dresden, 6) 1960
100 D. Lehnbuch Friedrichs des Strengen, Mgf. v. Meißen u. Lgf. v. Thür. (1349—1350), hg. WLippert u. HBeschorner (Schriften d. kgl. Sächs. Komm. f. Gesch., Bd. 8), 1903
101 Registrum dominorum marchionum Misnensium, Verzeichnis d. den Lgff. in Thür. u. Mgff. v. Meißen i. d. wettinischen Landen zustehenden Einkünfte (1378), hg. HBeschorner, Bd. 1 (Schriften d. Sächs. Komm. f. Gesch. Bd. 37), 1933
102 Sächs. Landtagsakten, hg. v. d. Sächs. Kommission f. Gesch., Bd. 1: Staat u. Stände unter d. Hzz. Albrecht u. Georg, 1485—1539, hg. WGoerlitz, 1928

LITERATUR

103 Ernestinische Landtagsakten, Bd. 1: D. Landtage v. 1487—1532, hg. CBurkhardt (Thür. Gesch.-Quellen NF Bd. 5), 1902
104 Codex Augusteus oder neu vermehrtes Corpus juris Saxonici, T. 1, Bd. 1—6, T. 2; T. 3, Bd. 1—2, 1724—1824
105 RFrhvMansberg, Erbarmannschaft wettinischer Lande, Urkl. Beiträge z. obersächs. Landes- u. Ortsgesch. in Regesten v. 12. bis. M. 16. Jh., Bd. 1—3, 1903—1905
106 Album Academiae Vitebergensis (Jüngere Reihe), Arbb. a. d. Univ.- u. Landesbibl. Halle 5, bearb. v. FJuntke T. 2: 1660—1710, 1952; T. 3, 1710—1812, 1966
107 Regesta Stolbergica, Quellensammlung z. Gesch. d. Gff. v. Stolberg im Ma., bearb. v. BGfzuStolberg-Wernigerode, hg. GAvMülverstedt, 1885
108 Regesta diplomatica necnon epistolaria historiae Thuringiae, Bd. 1—4 (ca. 500—1288), hg. ODobenecker, 1896—1939
109 Urk.-Buch d. Deutschordensballei Thür., Bd. 1, 1195—1311, hg. KHLampe (Thür. Gesch.-quellen, NF Bd. 7), 1936

Topographische und andere Nachschlagewerke

110 Handbuch über d. kgl. preuß. Hof u. Staat (1922 ff.: über d. preuß. Staat) 1794—1939
111 (LKrug), Topographisch-statistisch-geographisches Wörterbuch d. sämtlichen preuß. Staaten, T. 1—3, 1796—1803 (2. Aufl. nur Bd. 1 u. 2: A—Go; mehr nicht erschienen)
112 LKrug, Neues topographisch-statistisch-geographisches Wörterbuch d. preuß. Staates, hg. AAMützel, Bd. 1—6, 1821—1825
113 Meyers Orts- u. Verkehrslexikon d. Dt. Reichs, hg. EUetrecht, Bd. 1 u. 2, 1912
114 Gemeindelexikon für d. Freistaat Preuß., nach d. Volkszählung v. 16. 1. 1925, 1932
115 Amt. Gemeindeverzeichnis für d. Dt. Reich aufgrund d. Volkszählung v. 17. 5. 1939 (Statistik d. Dt. Reiches, Bd. 550), 1940, 1941
116 Dt. Gemeindeverzeichnis, Ausschuß d. dt. Statistiker für d. Volks- u. Berufszählung 1946, 1950
117 Verzeichnis d. Gemeinden u. Ortsteile d. Dt. Demokratischen Republik, Stand 1. Januar 1968, bearb. in d. Staatlichen Zentralverwaltung für Statistik, 1968
118 Handbuch d. Provinz Sachs. 1839, 1843, 1854, 1877, 1884, 1892, 1900
119 Handbuch d. Provinzialverw. v. Sachs., 1911, ²1927
120 Dt. Städtebuch, hg. EKeyser, Bd. 2, 9: Provinz Sachs. u. Anh., 1941
121 KFRauer, Hand-Matrikel (des Grundbesitzes) d. in sämtlichen Krr. d. preuß. Staates auf Land- u. Kreistagen vertretenen Rittergüter, 1857
122 WvanKempen, Schlösser u. Herrensitze in d. Provinz Sachs. Nach alten Vorlagen (Burgen — Schlösser — Herrensitze, Bd. 19), 1961
123 Alphabetisches Verzeichnis sämtlicher bewohnter u. benannter Ortschaften im Regierungsbez. Magd., 1820
124 CvSeydlitz, D. Regierungsbezirk Magd., Geographisch-statistisches Handbuch, 1820
125 JAHermes, IMWeigelt, Historisch-geographisch-statistisch-topographisches Handbuch vom Reg.-Bez. Magd., 2 T., 1842
126 HKretzschmar, Historisch-statistisches Handbuch für d. Reg.-Bez.Magd., 1. T.: Geschichte, 1926
127 CFAScharfe, D. Reg.-Bez. Mers., 1841

128 FEKeller, D. Reg.-Bez. Mers., Handbuch, 1854
129 FSiebigk, D. Herzogtum Anh., Historisch, geographisch u. statistisch dargestellt, 1867
130 HLindner, Geschichte u. Beschreibung d. Landes Anh., 1833
131 JChrBekmann, Historische Beschreibung d. Chur- u. Mark Brand., Bd. 1 u. 2, 1751—1753
132 FWABratring, Statistisch-topographische Beschreibung d. gesamten Mark Brand., Bd. 1: Die Kurmark, Die Altm. u. d. Prignitz, 1804. (Neu hg. v. OBüsch u. GHeinrich, Veröffentlichung d. Hist. Kommission Berlin, 22, 1968)
133 EFidicin, Die Territorien d. Mark Brand. oder Geschichte d. einzelnen Krr., Städte, Rittergüter, Stiftungen u. Dörfer in derselben, Bd. 1 bis 4, 1857—1864
134 HBerghaus, Landbuch d. Mark Brand. u. d. Mgft. Niederlausitz in d. Mitte d. 19. Jh., Bd. 1—3, 1854—1856
135 GvAlvensleben, Topographie d. Erzstifts Magd., 1655 (Mskr. Staatsarchiv Magd.)
136 CLOesfeld, Topographische Beschreibung d. Hzt. Magd., 1780
137 JLHeineccius, Ausführliche topographische Beschreibung d. Hzt. Magd. u. d. Gft. Mansfeld, Magd. Anteils, 1785
138 CHvRömer, Staatsrecht d. Churftm. Sachs. u. d. dabei befindlichen Lande, 1787—1792
139 ASchumann, Vollständiges Staats-, Post- u. Zeitungslexikon von Sachs., enthaltend eine richtige u. ausführliche geographische, topographische u. historische Darstellung aller Städte, Flecken, Dörfer, Schlösser, Höfe gesamter kgl. und ftl. sächs. Lande, Bd. 1—18, 1814—1833

Atlanten und Karten

140 Atlas d. Saale- u. mittleren Elbegebietes, hg. v. OSchlüter u. OAugust, 2. völlig neu bearb. Aufl. d. Werkes »Mitteldt. Heimatatlas«, Karten u. Text, Bd. 1—3, 1959—1961
141 FRosenfeld, D. Magd. Kammeratlas, in: LV 47, Bd. 40, 1905, S. 259—314
142 RZimmermann, Heimat-Atlas f. d. Land um Aller u. Ohre, 1926
143 Historischer Atlas d. Mark Brand., hg. v. d. Historischen Kommission f. d. Mark Brand. u. d. Reichshauptstadt Berlin, 1929—1939, NF: Historischer Handatlas v. Brand. u. Berlin, hg. HQuirin u. a., Lfg. 1 bis 30, 1962—1970 (f. Altm.)
144 VHantzsch, D. ältesten gedruckten Karten d. thür.-sächs. Länder, 1550 bis 1593, 1905
145 HBeschorner, Gesch. d. sächs. Kartographie, 1907
146 Wilhelm Dilichs Federzeichnungen kursächs. u. meißnischer Ortschaften aus d. Jahren 1626—1629, hg. PERichter u. CKrollmann, 3. Bd., 1907
147 MHanke, Gesch. d. amtlichen Kartographie Brand.-Preuß. bis zum Ausgang d. Fridericianischen Zeit (Geographische Abhh., Reihe 3, Heft 7), 1935
148 WScharfe, Abriß d. Kartographie Brand.'s, 1771—1821 (Veröffentlichungen d. Historischen Kommission zu Berlin, Bd. 35), 1972
149 GLorenz, Gebhard v. Alvensleben Topographie d. Hzt. Magd. (1655), in: LV 47, Bd. 35, 1900, S. 1—84
150 Ders., Die Kartographie d. Erzstifts u. Hzt. Magd., in: LV 47, Bd. 35, 1900, S. 154—221; Bd. 39, 1904, S. 84—125

Sammelwerke, Festschriften, Aufsatzsammlungen

151 D. Provinz Sachs. in Wort u. Bild, 2 Bdd., 1902
152 GHelwig, Sachs.-Anh., 1969
153 WEbert, ThFrings, KGleißner, RKötzschke, GStreitberg, Kulturräume u. Kulturströmungen im mitteldt. Osten, 2 Bdd., 1936
154 Mitteldt. Forschungen, hg. v. ROlesch, WSchlesinger u. LESchmidt, Bd. 1 ff., 1954 ff.
155 Mitteldt. Lebensbilder, hg. v. d. Historischen Komm. f. d. Provinz Sachs., Bd. 1—5, 1926—1934
156 Neujahrsblätter, hg. v. d. Historischen Komm. f. d. Provinz Sachs., Heft 1—45, 1877—1925
157 Forschungen zur thür.-sächs. Gesch., Bd. 1—11, 1911—1936
158 Siedlung u. Verfassung d. Slawen zwischen Elbe, Saale u. Oder, hg. v. HLudat, 1960
159 Beiträge z. mitteldt. Wirtschaftsgesch. u. Wirtschaftskunde Bd. 1—6, 1924—1927
160 JBauermann, Von d. Elbe bis zum Rhein (Neue Münstersche Beitrr. z. Gesch.-forschung, Bd. 11), 1968
161 Deutsch-slaw. Forsch. z. Namenkunde u. Siedlungsgesch. 5, Leipziger Studien (ThFrings z. 70. Geburtstag), 1957
162 Festschrift Paul Grimm, 1969
163 WHoppe, D. Mark Brand., Wettin u. Magd., Ausgewählte Aufsätze, hg. v. HLudat, 1965
164 Kritische Beiträge zur Geschichte d. Ma., Festschrift f. RHoltzmann, 1933
165 RHoltzmann, Aufsätze z. dt. Gesch. im Mittelelbraum, hg. v. ATimm, 1962
166 Deutsche Siedlungsforschungen, Rudolf Kötzschke zum 60. Geburtstage dargebracht, 1927
167 Von Land und Kultur, Beitrr. z. Gesch. d. mitteldt. Ostens, Festschrift z. 70. Geburtstage RKötzschkes, 1937
168 RKötzschke, Deutsche und Slawen im mitteldt. Osten, Ausgewählte Aufsätze, hg. v. WSchlesinger, 1961
169 Forschungen aus mitteldt. Archiven, Festschrift z. 60. Geburtstag v. HKretzschmar, 1953
170 KPLepsius, Kleine Schriften, Beitrr. z. thür.-sächs. Gesch. u. dt. Kunst u. Alterthumskunde, hg. v. ASchulz, 2 Bdd., 1854
171 MLintzel, Ausgewählte Schriften, hg. v. d. Dt. Akademie d. Wissenschaften, 1959
172 Archivar u. Historiker, Studien z. Archiv- u. Geschichtswissenschaft zum 65. Geburtstage v. HOMeisner, 1956
173 Zur Gesch. u. Kultur d. Elb-Saale-Raumes, Festschrift f. WMöllenberg, 1939
174 WSchlesinger, Mitteldt. Beitrr. z. dt. Verfassungsgesch. d. Ma., 1961
175 Frühe Burgen u. Städte, Festschrift f. WUnverzagt, 1954
176 Varia Archäologica (Unverzagt-Festschrift) (Dt. Akademie d. Wissenschaften, Schrr. d. Sektion f. Vor- u. Frühgesch. 16), 1964
177 Festschrift f. Friedrich v. Zahn, Bd. 1: Zur Gesch. u. Volkskunde Mitteldtls. (LV 154, Bd. 50, 1), 1968

Landeskunde, Landesbeschreibung und Statistik

178 JWütschke, Geographische Grundlagen d. gesch. Entwicklung d. Provinz Sachs., in: LV 22, Bd. 1, 1925, S. 1—19
179 Beitrr. z. Landeskunde Mitteldtls., Festschrift z. 23. Dt. Geographentag in Magd., 1929
180 GHertel, Landeskunde d. Provinz Sachs. u. d. Hzt. Anh., 1890, ³1905
181 OKrebs, Landeskunde d. Provinz Sachs., 1892
182 JFGellert, D. naturräumliche Gliederung d. Landes Brand. u. d. Altm., in: Wiss. Zs. d. Päd. Hochschule Potsdam, Math.-Naturwiss. Reihe, Jg. 5 H. 1, 1959/60, S. 3—22
183 HSchröder, Geologisches Wanderbuch f. d. Gebiet d. Altm., 1929
184 GHesselbarth, Die Altm., 1921
185 KAchterberg, Altm. u. Mitteldtl., 1931
186 KNägler, GBergt, Im Herzen Mitteleuropas, Anhaltland zwischen Fläming u. Harz, 1930
187 FKlocke, D. anh. Harz u. sein Vorland (Schriftenreihe d. Köthener Heimatmuseums, H. 10), 1930
188 HKlages, D. Entwicklung d. Kulturlandschaft im ehem. Ftt. Blankenburg (Forsch. z. dt. Landeskunde, 170), 1968
189 AHemprich, Geologische Heimatkunde von Halb. u. Umgebung, 1913
190 GHäußler, Beitrr. z. Kenntnis d. Stromlaufveränderungen d. mittleren Elbe, 1907
191 EKeilhack, Über alte Elbläufe zwischen Magd. u. Havelberg, in: Jb. d. geolog. Landesanstalt f. 1886, 1887
192 WZahn, Heimatkunde d. Altm., 1892, ²1928
193 GSeemann, Landeskunde d. Altm., 1933
194 HDvKalben, Die Altm., 1959
195 OMüller, Altm. u. Elbhavelland, 1935
196 HDietrichs, LParisius, Bilder a. d. Altm., 2 Bdd., 1883
197 WFeuerschützer, HStäcker, Altm.-land in Wort u. Bild, 1931
198 FTäger, Die Altm., 1959
199 EWeyhe, Landeskunde d. Hzt. Anh., 1907
200 KHahn, Sachs. als Kriegsschauplatz auf geographischer Grundlage dargestellt, in: Archiv f. sächs. Gesch., Bd. 31, 1910, S. 209—271

Siedlungskunde

201 OSchlüter, D. frühgesch. Siedlungsflächen Mitteldtls., in: LV 179, S. 138 bis 156
202 Ders., D. Siedlungsräume Europas in frühgesch. Zeit (Forsch. z. dt. Landeskunde, 110), 1958
203 PGrimm, Die vor- u. frühgesch. Besiedlung d. Unterharzes u. s. Vorlandes aufgrund d. Bodenfunde, in: LV 59, Bd. 18, 1930
204 Ders., Zu Fragen d. Konstanz v. frühgesch. Siedlungen, in: LV 61, Bd. 2, 1957, S. 97—104
205 OSchlüter, D. Siedlungen im nö. Thür., Ein Beispiel f. d. Behandlung siedlungsgeographischer Fragen, 1903
206 ATimm, Thür.-sächs. Grenz- u. Siedlungsverhältnisse am Südostharz, Diss. Berlin 1939
207 Ders., Studien z. Siedlungs- u. Agrargesch. Mitteldtls., 1956
208 ABrückner, D. slaw. Ansiedlungen i. d. Altm. u. im Magdeburgischen, 1879

LITERATUR

209 WLauburg, D. Siedlungen d. Altm., in: LV 25, Bd. 38, 1914, S. 1—140
210 UFolkers, D. Herkunft d. Altm. Bevölkerung, in: LV 31, 1930
211 PBaesen, Beitrr. z. Siedlungsgeographie Mittelanh.-s, in: LV 25, Bd. 49/51, 1925/27, S. 1—76
212 HRosenthal, Studien z. Siedlungsgesch. d. ö. Harzvorlandes, in: LV 32, Bd. 14, 1938, S. 1 ff.
213 JWütschke, Beitrr. z. Siedlungskunde d. nördlichen subherzynischen Hügellandes, in: LV 25, Bd. 31, 1907, S. 1—76
214 GHey, KSchulze, D. Siedlungen in Anh., 1905
215 RSebicht, D. Cistercienser u. d. niederländischen Kolonisten i. d. Goldenen Aue im 12. Jh., in: LV 41, Bd. 21, 1888, S. 1—47
216 LNaumann, D. flämischen Siedlungen i. d. Provinz Sachs., in: LV 156, Bd. 40, 1916
217 TRudolph, D. niederländischen Kolonisten i. d. Altm. im 12. Jh., 1889
218 EOSchulze, D. Kolonisierung u. Germanisierung d. Gebiete zwischen Saale u. Elbe, 1896
219 HSchmidt, D. Siedlungen d. Flämings, in: LV 179, S. 255—310
220 RKötzschke, Z. Sozialgesch. d. Westslawen, in: Jhb. f. Kultur u. Gesch. d. Slaven, Bd. 8, 1932, S. 5 ff.
221 HHelbig, D. slaw. Siedlung i. sorbischen Gebiet, in: LV 158, S. 27—64
222 JHerrmann, Siedlung, Wirtschaft u. gesellschaftliche Verhältnisse d. slaw. Stämme zwischen Oder, Neiße u. Elbe (Dt. Akademie d. Wiss. z. Berlin, Sektion f. Vor- u. Frühgesch., Bd. 23), 1968
223 HLudat, D. ostdt. Kietze (Veröff. d. Ver. f. Gesch. d. Mark Brand.), 1936
224 BKrüger, D. Kietzsiedlungen im n. Mitteleuropa (Dt. Akademie d. Wiss. z. Berlin, Sektion f. Vor- u. Frühgesch., Bd. 11), 1962
225 AKrenzlin, Z. Erforschung d. Beziehungen d. spätslaw. u. frühdt. Besiedlung in Nordostdtl., in: Berr. z. dt. Landeskunde, Bd. 6, 1949, S. 133—145
226 RBenze, Beitrr. z. Siedlungsgeographie d. Helmstedter Mulde, Diss. Halle 1928, auch in: LV 25, Bd. 52, 1928
227 HButtkus, D. Dorfformen i. d. Landschaften d. ehem. Regierungsbez. Magd., in: Berr. z. dt. Landeskunde, Bd. 9, 1951, S. 382—388
228 IHeiland, D. Flurwüstungen d. n. Altm., in: Jahresgabe d. Altm. Museums Stendal, Bd. 14, 1960, S. 74—113
229 ENeuß, Wüstungskunde d. Saalkreises u. d. Stadt Halle, H. 1 u. 2, 1969
230 Ders., Wüstungskunde d. Mansfelder Krr. (Seekr. u. Gebirgskr.), H. 1 u. 2, 1971
231 BSchulze, Neue Siedlungen in Brand. 1500—1800, Beibd. z. Brand. Siedlungskarte (Einzelschriften d. Hist. Komm. f. Berlin 8), 1939 (betr. auch d. Altm.)
232 Ders., Besitz- u. siedlungsgesch. Statistik d. brand. Ämter u. Städte 1540—1800 (Einzelschrr. d. Hist. Komm. Berlin, 7), 1935 (betr. auch die Altm.)
233 ARebaly, D. friderizianische Kolonisation im Hzt. Magd., in: LV 22, Bd. 16, 1940, S. 214 ff.

Burgen

234 FGeppert, D. Burgen u. Städte bei Thietmar v. Mers., in: LV 21, Bd. 16, 1927, S. 162—244
235 CErdmann, D. Burgenordnung Heinrichs I., in: Dt. Archiv f. Gesch. d. Ma., Bd. 6, 1943, S. 59—101
236 WSchlesinger, Burgen u. Burgbezirke, Beobachtungen im mitteldt. Osten, in: LV 167, S. 77—101

237 CAlbrecht, D. westl. Grenzlinien d. slaw. Burgwälle in Nord- u. Mitteldtl. (Mannus-Bücherei, Erg.-Bd. 5), 1927
238 WHülle, Westausbreitung u. Wehranlagen d. Slawen in Mitteldtl. mit einem Beitr. v. WRadig: D. sorbischen Burgen Westsachs. u. Ostthür. (Mannus-Bücherei, Bd. 68), 1940
239 HWäscher, Feudalburgen i. d. Bez. Halle u. Magd. (Dt. Bauakademie, Schrr. d. Inst. f. Theorie u. Gesch. d. Baukunst), 2 Bdd., 1962
240 FStolberg, Befestigungsanlagen in u. am Harz v. d. Frühgesch. bis zur Neuzeit (Forsch. u. Quellen z. Gesch. d. Harzgebietes, 9), 1968
241 HWäscher, Feudalburgen d. Magd. Börde (Schriftenreihe d. staatl. Galerie Moritzburg in Halle, 17), 1959
242 Ders., Burgen am unteren Lauf d. Unstrut, 1963
243 D. ländl. Wohnsitze, Schlösser u. Residenzen d. ritterschaftl. Grundbesitzer d. preuß. Monarchie ... in naturgetreuen, künstlerisch ausgeführten farb. Darstellungen nebst begleitendem Text, hg. v. ADuncker, 12 Bdd. (darin Prov. Sachs.), 1864/65
244 HSieber, Burgen in Mitteldtl. (Schlösser u. Herrensitze, 5), 1958 (auch sö. Prov. Sachs.)
245 WvanKempen, Schlösser u. Herrensitze i. d. Provinz Sachs. u. in Anh. (Schlösser u. Herrensitze, Bd. 19), 1961
246 HvKoenigswald, Besuche vor dem Untergang, Adelssitze zwischen d. Altm. u. Masuren, Aus Tagebuchaufzeichnungen v. UvAlvensleben, 1968

Städte

247 EHerzog, D. ottonische Stadt, D. Anfänge d. ma. Stadtbaukunst in Dtl., 1964
248 RAue, Zur Entstehung d. altm. Städte, Diss. Greifswald, 1910 (auch in: LV 30, Bd. 37, 1910)
249 FPriebatsch, D. Hohenzollern u. d. Städte d. Mark im 15. Jh., 1892
250 EMüller-Mertens, Unters. z. Gesch. d. brand. Städte im Ma., in: Wiss. Zs. d. Univ. Berlin, Ges. u. Sprachwiss. Reihe, Jg. 6, 1956/57, S. 1 bis 28; 5, 1955/56, S. 191—221, 271—307
251 WMüller, D. Entstehung d. anh. Städte, Diss. Halle, 1911
252 SSchwarz, D. Anfänge d. Städtewesens in d. Elb-Saale-Gegenden, Diss. Bonn, 1892

Vorgeschichte (S—T)

253 Veröff. d. Landesmuseums f. Vorgesch. in Halle (bis Heft 4, 1920/21; Veröff. d. Provinzialmuseums zu Halle). Bis 1968 23 Bdd.
254 Vorgesch. Alterthümer d. Provinz Sachs. u. angrenzender Gebiete, hg. v. d. Hist. Komm. d. Provinz Sachs., Bd. 1—12, 1883—1906
255 AGötze, PHöfer, PZschiesche, Vor- u. frühgesch. Altertümer Thür.-s., 1909
256 WSchulz, Vor- u. Frühgesch. Mitteldtls., 1939
257 GMildenberger, Mitteldtls. Ur- u. Frühgesch., 1959
258 PGrimm, D. vor- u. frühgesch. Burgwälle d. Bezirke Halle u. Magd., 1958
259 CEngel, Bilder aus d. Vorzeit an d. mittleren Elbe, 1930
260 VToepfer, Altsteinzeit, in: LV 61, Bd. 3, 1958, S. 149—157
261 Ders., D. Weichsel-Eiszeit u. ihre paläolithischen Fundplätze im Gebiet d. Dt. Demokratischen Republik, in: LV 61, Bd. 13, 1968, S. 9 bis 17
262 UFischer, D. Gräber d. Steinzeit im Saalegebiet, 1956

263 RSchulze, D. Steinzeit d. Köthener Landes, in: LV 33, Bd. 5, 1929
264 HButschkow, D. bandkeramischen Stilarten Mitteldtl.-s., in: LV 59, Bd. 23, 1935.
265 FNiquet, D. Rössener Kultur in Mitteldtl., in: LV 51, Bd. 26, 1937
266 JPreuß, D. Baalberger Gruppe in Mitteldtl., LV 253, Bd. 21, 1966
267 PGrimm, D. Baalberger Kultur in Mitteldtl. (Mannus 29), 1937
268 NNiklasson, Studien über d. Walternienburg-Bernburger Kultur, in: LV 59, Bd. 13, 1925
269 UFischer, D. Schnurkeramik im Saalemündungsgebiet, LV 253, Bd. 20, 1963
270 GNeumann, D. Gliederung d. Glockenbecherkultur in Mitteldtl., in: Prähist. Zs., 20, 1929
271 Ders., D. Entwicklung d. Aunjetitzer Keramik in Mitteldtl., in: Prähist. Zs., 20, 1929
272 HAgde, Bronzezeitliche Kulturgruppen im mittleren Elbgebiet, 1939
273 WAvBrunn, Steinpackungsgräber von Köthen, 1954
274 Ders., D. Kultur d. Hausurnengräberfelder in Mitteldtl. zur frühen Eisenzeit, in: LV 59, Bd. 30, 1939
275 KHOtto, D. Ostausbreitung d. Germanen im mittleren Elbgebiet in d. letzten Jhh. vor Beginn d. Zeitrechnung, Diss. Halle 1939 (Masch.)
276 ThVoigt, D. Germanen d. 1. u. 2. Jh. im Mittelelbgebiet, in: LV 59, Bd. 32, 1940.
277 ESchmidt-Thielbeer, D. Gräberfeld von Wahlitz, Kr. Burg. Ein Beitr. z. frühen römischen Kaiserzeit im n. Mitteldtl., in LV 253, Bd. 22, 1967
278 GMildenberger, D. Brandgräber d. spätrömischen Zeit im s. Mitteldtl. Halle 1939 (Masch.)
279 WSchulz, Leuna. Ein germanischer Bestattungsplatz d. spätrömischen Kaiserzeit, 1953
280 BSchmidt, Beitrr. z. spätrömischen Kaiserzeit u. Völkerwanderungszeit im Nordharzvorland, in: Wiss. Zs. d. Universität Halle, 13, 1964
281 RLaser, D. Brandgräber d. spätrömischen Kaiserzeit im n. Mitteldtl., 1965
282 BSchmidt, D. späte Völkerwanderungszeit in Mitteldtl., ZV 253, Bd. 18, 1961
283 Ders., Zur Keramik d. 7. Jh. zwischen Main u. Havel, in: Prähist. Zs., Bd. 43/44, 1965/66
284 HRempel, Reihengräberfriedhöfe d. 8. bis 11. Jh. aus Sachs.-Anh., Sachs. u. Thür., 1966
285 GBehm, Kultur- u. Stammesgesch. d. Elb- u. Havel-Germanen d. 3.—5. Jh., Diss. Berlin 1943
286 WMatthes, D. Sweben oder Altschwaben, in: Urgermanen u. Westgermanen (Vorgesch. d. dt. Stämme, Bd. 1), 1940, S. 309—400
287 EPetersen, D. ostelbische Raum als germanisches Kraftfeld im Lichte d. Bodenfunde d. 6.—8. Jh., 1939
288 HAKnorr, D. slaw. Keramik zwischen Elbe u. Oder, 1937
289 GMildenberger, Archäologisches z. slaw. Landnahme in Mitteldtl., in: LV 161, S. 1 ff.
290 PGrimm, Archäolog. Beitrr. z. Siedlungs- u. Verfassungsgesch. d. Slawen im Elb-Saalegebiet, in: LV 158, S. 15 ff.
291 HBach, SDušek, Slawen in Thür. (Veröff. d. Museums f. Vor- u. Frühgesch. Thür., 2), 1972

LITERATUR

Landesgeschichte

Allgemeines

292 EJacobs, Gesch. d. in d. Preuß. Provinz Sachs. vereinigten Gebiete, 1883
293 AKirchhoff, D. territoriale Zusammensetzung d. Provinz Sachs., in: LV 25, Jg. 1891, S. 1—18
294 WFriedensburg, D. Provinz Sachs., ihre Entstehung u. Entwicklung, 1919
295 HGringmuth, Z. Entstehung d. Provinz Sachs., in: LV 173, S. 246—255
296 EHaring, Gesch. d. Provinz Sachs. u. d. Freistaates Anh., 1931, ²1965
297 WHoltzmann, Mitteldtl. i. d. dt. Gesch., in: LV 22, Bd. 12, 1936, S. 1—16
298 WSchlesinger, D. mittelelbischen Lande, in: BGebhardt, Handb. d. dt. Gesch., hg. v. HGrundmann, Bd. 2, 1970, S. 569—580
299 HGringmuth-Dallmer, Magd.-Wittenberg, Die nördl. Territorien, in: Gesch. d. dt. Länder „Territorienplötz" hg. v. GWSante, 1964, Bd. 1, S. 499—516; TKlein, Sachs.-Anh., ebd. Bd. 2, 1971, S. 245 bis 276
300 HStoebe, D. Unterwerfung Norddeutschlands durch d. Merowinger u. d. Lehre v. d. sächs. Eroberung, in: Wiss. Zs. d. Universität Jena, Ges. u. Sprachwiss. Reihe, Jg. 6, 1956/57, S. 153—190, 323 bis 336
301 PHöfer, D. Frankenherrschaft i. d. Harzlandschaften, in: LV 41, Bd. 40, 1907, S. 115—179
302 MBathe, D. Sicherung d. Reichsgrenze an d. Mittelelbe durch Karl d. Großen, in: LV 22, Bd. 16, 1940, S. 1 ff.
303 HJFreytag, D. Herrschaft d. Billunger in Sachs. (Stud. u. Vorarb. z. Hist. Atlas f. Niedersachs., 20), 1951
304 RBork, D. Billunger. Mit Beitrr. z. Gesch. d. dt.-slaw. Grenzraumes, Diss. Greifswald 1951 (Masch.)
305 KMascher, Reichsgut u. Komitat am Südharz, in: LV 154, Bd. 9, 1957
306 ATimm, Krongutspolitik d. Salierzeit am Südostharz, in: LV 42, Bd. 16, 1958, S. 1—15
307 HWVoigt, D. Hzt. Lothars v. Süpplingenburg (Quellen u. Darst. z. Gesch. Niedersachs., Bd. 57), 1959
308 WGrosse, Lothar v. Süpplingenburg u. s. Beziehungen z. Harzgebiet, in: LV 41, Bd. 70, 1937, S. 81 ff.
309 EWadle, Reichsgut u. Königsherrschaft unter Lothar III., Ein Beitr. z. Verfassungsgesch. d. 12. Jh. (Schrr. z. Verfassungsgesch., 12), 1969
310 HPatze, Ks. Friedrich Barbarossa u. d. Osten, in: LV 21, Bd. 11, 1962, S. 13—74; auch Vortrr. u. Forsch., Bd. 12, 1968, S. 337—408
311 HSteinbach, D. Reichsgewalt u. Niederdtl. in nachstaufischer Zeit (1274—1308) (Kieler Hist. Studien, Bd. 5), 1968
312 EPitz, Territorialgesch. d. Harzgebiets, in: LV 42, Bd. 20, 1967/68, S. 15—55

Slawen

313 SLüpke, D. Mgff. d. sächs. Ostmark in d. Zeit von Gero bis zum Beginn d. Investiturstreits, Diss. Halle 1937
314 HDKahl, Slawen u. Deutsche in d. brand. Gesch. d. 12. Jh. (LV 154, Bd. 30, 1 u. 2), 1964
315 WBrüske, Untersuchungen z. Gesch. d. Liutizenbundes, Dt.-wendische Beziehungen d. 10.—12. Jh. (LV 154, Bd. 3), 1955
316 WHFritze, Beobachtungen zu Entstehung u. Wesen d. Liutizenbundes, in: LV 23, Bd. 7, 1958, S. 1—38

317 WVogel, D. Verbleib d. wendischen Bevölkerung in d. Mark Brand., 1960
318 EKupka, D. Altslawen in d. Nord-, d. h. d. späteren Altm., in: LV 22, Bd. 12, 1936, S. 16 ff.
319 JWütschke, D. Brückenkopf Magd. nach d. Slawenaufstand von 982, in: Jb. f. brand. Landesgesch., Bd. 8, 1957, S. 13—18

Altmark

320 FHoltze, Gesch, d. Mark Brand. (Tübinger Studien f. Schwäb. u. Dt. Reichsgesch., 3, 1), 1912
321 JSchultze, D. Mark Brand., 1961—69
 Bd. 1: Entstehung u. Entwicklung unter den ask. Markgff. (bis 1319).
 Bd. 2: D. Mark unter d. Herrschaft d. Wittelsbacher u. Luxemburger (1319—1415)
 Bd. 3: D. Mark unter d. Herrschaft d. Hohenzollern (1415—1535)
 Bd. 4: Von der Reformation bis zum Westfälischen Frieden
 Bd. 5: Von 1648 bis zu ihrer Auflösung u. d. Ende ihrer Institutionen
322 ESchmidt, D. Mark Brand. unter d. Ask. 1143—1326 (LV 154, Bd. 71), 1973
323 AFRiedel, D. Mark im Jahre 1250, Bd. 1 u. 2, 1831/32
324 OvHeinemann, Albrecht d. Bär. Eine quellenmäßige Darstellung seines Lebens, 1864
325 HKrabbo, Albrecht d. Bär, in: Forsch. z. brand.-preuß. Gesch., Bd. 19, 1906, S. 371—390
326 KMüller, Albrechts d. Bären erster Vorstoß in d. Ostland, in: LV 173, S. 24—38
327 HKSchulze, Adelsherrschaft u. Landesherrschaft, Studien z. Verfassungs- u. Besitzgesch. d. Altm., d. ostsächs. Raumes u. d. hannoverschen Wendlandes (LV 154, Bd. 29), 1961
328 HKrabbo, D. Mgff. Otto I., Otto II. v. Brand., in: Forsch. z. brand.-preuß. Gesch., Bd. 24, 1911, S. 1 ff.
329 BSchulze, Brand. Landesteilungen 1258—1317, 1928
330 WRuhe, D. magd.-brand. Lehnsbeziehungen im Ma., in: LV 157, Bd. 6, 1914
331 JHeidemann, D. Mark Brand. unter Jobst v. Mähren, 1881
332 OHintze, D. Hohenzollern u. ihr Werk, 1916
333 AZimmermann, Gesch. d. Mark Brand. unter Joachim I. u. II., 1841
334 PHaake, Kursachs. oder Brand.-Preuß.?, 1939
335 LTümpel, D. Entstehung d. brand.-preuß. Einheitsstaates im Zeitalter d. Absolutismus (1609—1806) (Unters. z. dt. Staats- u. Rechtsgesch., H. 24), 1915
336 SWWohlbrück, Gesch. d. Altm. bis zum Erlöschen d. Mgff. aus Ballenstädtschem Hause, 1855
337 WZahn, Gesch. d. Altm., 1891
338 Ders., D. Altm. im 30jg. Krieg, 1904

Anhalt

339 HWäschke, Anh. Gesch., Bd. 1—3, 1912/13
340 ASchröder, Grundzüge d. Territorialentwicklung d. Anh. Lande von d. älteren Zeiten bis zur Begründung d. Landesherrschaft unter Heinrich I., in: LV 33, Bd. 2, 1926, S. 5—92

341 JCBeckmann, Historie d. Ftt. Anh., 7 T., 1710
342 SLenz, Becmannus enucleatus, suppletus et contineatus, 1758
343 GAHStenzel, Handbuch d. anh. Gesch., 1820
344 HLindner, Gesch. u. Beschreibung d. Landes Anh. 1833
345 OvHeinemann, Mgf. Gero, 1860

Halberstadt

346 CAbel, Stifts-, Stadt- u. Landchronik d. jetzigen Ftt. Halb., 1754
347 KWFrantz, Gesch. d. Bt., nachmaligen Ftt. Halb., 1853
348 HClajus, Kurze Gesch. d. ehem. Bt. u. späteren weltlichen Ftt. Halb., 1901
349 WSchmidt-Ewald, D. Entstehung d. weltlichen Territoriums d. Bt. Halb., Diss. Göttingen 1916, auch: Abhh. z. mittl. u. neueren Gesch., Bd. 60
350 JFritsch, D. Besetzung d. Halb.-er Bt. in d. vier ersten Jhh. seines Bestehens, Diss. Halle 1913
351 GvBülow, Gero, Bf. v. Halb., nebst einem Anhange über d. Diplomatik d. Bff. v. Halb., Greifswald 1871
352 GSellin, Burchard II. Bf. v. Halb. (1060—1088), 1914
353 KBogumil, D. Bt. Halb. im 12. Jh., Studien z. Reichs- u. Reformpolitik d. Bfs. Reinhard u. zum Wirken d. Augustinerordens (LV 154, Bd. 69), 1972
354 KMehrmann, D. Territorialpolitik Bf. Albrechts II., in: LV 41, Bd. 26, 1893, S. 142—190
355 HSange, Bf. Albrecht III. v. Halb., Diss. Halle 1932
356 OMenzel, Unters. z. ma. Geschichtsschreibung d. Bt. Halb., in: LV 22, Bd. 12, 1936, S. 95—178
357 KUJäschke, D. älteste Halb. Bfs.-chronik (LV 154, Bd. 62, 1), 1970
358 HBeumann, Beitrr. z. Urk.-wesen d. Bff. v. Halb. (955—1241), in: Arch. f. Urk.-forsch., Bd. 16, 1939, S. 1—101
359 HGoebke, D. Bauernkrieg im Ftbt. Halb., 1933
360 HLawerenz, Harzer Lande im Bauernkrieg, 1962
361 FWagner, D. Saecularisation d. Bt. Halb., Diss. Münster 1905

Magdeburg

362 KUhlirz, Gesch. d. Erzbt. Magd. unter d. Kss. aus sächs. Hause, 1887
363 JSteinstraß, D. ehem. Erzbt. Magd., 1930
364 DClaude, Gesch. d. Erzbt. Magd. T. 1 (LV 154, Bd. 67, 1), 1972; T. 2 im Erscheinen
365 JSchäfers, D. Personal- u. Amtsdaten d. Magd. Erzbb., Diss. Greifswald 1908
366 GMüller-Alpermann, Stand u. Herkunft d. Bff. d. Kirchenprovinzen Magd. u. Hamburg im Ma., Diss. Greifswald 1930
367 GLüpke, D. Stellung d. Magd. Erzbb. während d. Investiturstreites, Diss. Halle 1937
368 POstwald, Erzb. Adelgoz v. Magd. 1107—1119, Diss. Halle 1908
369 JBauermann, Erzb. Norbert v. Magd., in: LV 22, Bd. 11, 1935, S. 185—252, auch in: LV 160, S. 134—158
370 JHartung, D. Territorialpolitik d. Magd. Erzbb. Wichmann, Ludolf u. Albrecht 1152—1232, in: LV 47, Bd. 21, 1886, S. 1—58, 113—137, 217—252
371 WHoppe, Erzb. Wichmann v. Magd., in: LV 47, Bd. 43, 1908, S. 134 bis 294; 44, 1909, S. 38—47; auch in LV 163, S. 1—152

372 WHoppe, D. Erzbt. Magd. u. d. Osten, in: Hist. Zs., Bd. 135, 1927, S. 369—381. Auch in LV 163
373 JHerrmann, Magd. — Lebus (Veröff. d. Museums f. Vor- u. Frühgesch., 2), 1963, S. 89—106
374 HKretzschmar, D. Stellung Magd.-s. i. d. sächs. Gesch., in: Meißnisch.-sächs. Forsch., hg. v. WLippert, 1929, S. 152—185
375 PRedlich, Cardinal Albrecht v. Brand. u. d. Neue Stift zu Halle 1520 bis 1541. Eine kirchen- u. kunstgesch. Studie, 1900
376 ESchwannecke, D. Wirkungen d. 30jg. Krieges im Erzstift Magd., 1913
377 JOpel, D. Vereinigung d. Hzt. Magd. m. Kurbrand., Festschrift, hg. v. d. Hist. Komm., 1880
378 GLiebe, D. frz. Besatzung i. Hzt. Magd. 1808—11, in: LV 156, Bd. 35, 1911
379 HHeitzer, Insurrektionen zwischen Weser u. Elbe, Volksbewegungen gegen d. frz. Fremdherrschaft (1806—13), 1959
380 JMaenß, D. Unternehmungen v. Katte u. v. Schill im Elbdepartement 1809, in: LV 47, Bd. 43, 1908, S. 106—131

Mansfeld

381 KKrumhaar, D. Gff. v. Mansfeld u. ihre Besitzungen, 1872
382 KSchmidt, Grundzüge d. Territorialentwicklung d. Gft. Mansfeld, Diss. Berlin 1923 (Masch.)
383 EHempel, D. Stellung d. Gff. v. Mansfeld zum Reich u. zum Landesfürstentum (bis zur Sequestration) (LV 157, Bd. 9), 1913
384 KSchmidt, D. Grundlagen d. territorialen Entw. d. Gft. Mansfeld, in: LV 50, Bd. 36 u. 37, 1927, 1930
385 CSpangenberg, Chronika T. 1, 1572; T. 3: hg. RLeers, 1952; T. 4: Beschreibung d. Graveschaft Mansfeltt von ortt zu ortt, hg. v. CRühlemann, in: LV 50, Bd. 27, 1913; 28, 1914; 30, 1916; 31/32, 1918
386 ENeuß, Wanderungen durch d. Gft. Mansfeld, 2 Bdd., 1935/38. 117 Forts. in Liberal-Demokratische Ztg., Eisleber Ausg., März 1952 bis Dez. 1955

Merseburg

387 ASchmekel, Historisch-topographische Beschreibung d. Hochstifts Mers., 1856—58
388 RWilmans, Regesta episcoporum Merseburgensium, in: Archiv d. Ges. f. ältere dt. Gesch.-kunde, Bd. 11, 1853, S. 172 ff.
389 HKretzschmar, Z. Gesch. d. sächs. Sekundogeniturftt. T. 2: D. Linien Sachs.-Mers. u. Sachs.-Zeitz, in: LV 22, 3, S. 284—315
390 RHoltzmann, D. Aufhebung u. Wiederherstellung d. Bt. Mers., in: LV 22, Bd. 2, 1926, S. 35 ff.
391 KBenz, D. Stellung d. Bff. v. Meißen, Mers. u. Naumb. im Investiturstreit unter Heinrich IV. u. Heinrich V., Diss. Leipzig 1896

Naumburg

392 CPLepsius, Gesch. d. Bff. d. Hochstifts Naumb. vor d. Reform., 1, 1846
393 LNaumann, Aus d. Gesch. d. Naumb. Bt., 1929
Vgl. Nr. 389, 444

Quedlinburg

394 JHFritsch, Gesch. d. vorm. Reichsstifts u. d. Stadt Quedlinburg, 1891
395 EScheibe, Studien z. Verfassungsgesch. d. Stifts u. d. Stadt Quedlinburg, Diss. Leipzig 1938
396 LWeiland, Chronologie d. älteren Äbtissinnen v. Quedlinburg u. Gandersheim, in: LV 41, Bd. 8, 1875, S. 475—489
397 HEWeirauch, D. Güterpolitik u. d. Grundbesitz d. Stifts Quedlinburg im Ma., in: LV 22, Bd. 13, 1937, S. 117—181; 14, 1938, S. 203—295
398 ADüning, D. Ende d. ksl. freiweltlichen Stifts Quedlinburg, 1891

Kursächs. Gebiete

399 RKötzschke, D. dt. Marken im Sorbenland, in: Festgabe GSeeliger z. 60. Geburtstag, 1920, S. 79 ff.
400 Ders., HKretzschmar, Sächs. Gesch., Werden u. Wandlungen eines dt. Stammes u. seiner Heimat im Rahmen d. dt. Gesch., Bd. 1: RKötzschke, Vor- u. Frühgesch., Mittelalter u. Reform.-zeit, 1935, Bd. 2: HKretzschmar, Gesch. d. Neuzeit seit d. Mitte d. 16. Jh., 1935; ²1965
401 HPatze, WSchlesinger, Gesch. Thür., Bd. 1—4 (LV 154, Bd. 48, 1—4), 1967 ff.
402 OPosse, D. Wettiner, Genealogie d. Gesamthauses Wettin, 1897
403 EHänsch, D. wettinische Hauptteilung von 1485 u. d. aus ihr folgenden Streitigkeiten, Diss. Leipzig 1909
404 KHBlaschke, Sachs. im Zeitalter d. Reform. (Schrr. d. Vereins f. Reform.-gesch., 185), 1970
405 PKirn, Friedrich d. Weise u. d. Kirche. Seine Kirchenpolitik vor u. nach Luthers Hervortreten im Jahre 1517 (Beitr. z. Kulturgesch. d. Ma. u. d. Renaissance, Bd. 30), 1926
406 GMentz, Johann Friedrich d. Großmütige 1503—1554 (Beitrr. z. neueren Gesch. Thür., Bd. 1, T. 1—3), 1903—1908
407 EBrandenburg, Moritz v. Sachs., Bd. 1, 1898
408 HBornkamm, Kf. Moritz v. Sachs., Zwischen Reform. u. Staatsräson, in: Zs. f. dt. Geisteswiss., Jg. 1, 1938, S. 398—412
409 HKretzschmar, Z. Gesch. d. sächs. Sekundogeniturftt., in: LV 22, Bd. 1, 1926, S. 312 ff. (vgl. Nr. 389)
410 PHaake, August d. Starke, 2 Bdd., 1924
411 CGurlitt, August d. Starke, 2 Bdd., 1924
412 JZiekursch, Sachs. u. Preuß. um d. Mitte d. 18. Jh., Ein Beitr. z. Gesch. d. österreichischen Erbfolgekrieges, 1904
413 D. Staatsreform in Kursachs. 1762—1763, Quellen z. kursächs. Retablissement nach d. 7jg. Kriege, hg. v. HSchlechte, 1958
414 WKohlschmidt, D. sächs. Frage auf d. Wiener Kongreß u. d. sächs. Diplomatie dieser Zeit (Aus Sachs. Vergangenheit, H. 6), 1930
415 EHuth, D. Verhalten d. Bevölkerung bei d. Teilung Sachs. (Hist. Abhh., 3), 1933

Kleinere Territorien und Herrschaften

416 GHeinrich, D. Gff. v. Arnstein (LV 154, Bd. 21), 1961
417 HStöbe, D. Abfall d. Arnsteiner v. Ks. Friedrich II. u. d. Entstehung d. brand. Kur, in: Wiss. Zs. d. Univ. Jena, Ges.-Sprachwiss. Reihe, Bd. 6, 1956/57, S. 769—792
418 JLitzmann, Diplomatische Gesch. d. ehem. Gff. v. Beichlingen, in: Zs d. Vereins f. thür. Gesch., Bd. 8, 1871, S. 177—242

419 RSteinhoff, Gesch. d. Gft. bzw. d. Ftt. Blankenburg, d. Gft. Regenstein u. d. Kl. Michaelstein, 1891
420 PPlaten, D. Herrschaft Eilenburg v. d. Kolonisationszeit bis z. Ausgang d. Ma., Ein Beitr. z. Siedlungskunde u. Verfassungsgesch. d. ostsaalischen Mittellandes, 1913 (auch Diss. Leipzig)
421 HLötzke, D. Burggff. v. Magd. aus d. Querfurter Hause, Diss. Greifswald 1950 (Masch.)
422 HKretzschmar, Herrschaft u. Ftt. Querfurt zwischen 1496 u. 1815, in: Festschr. ATille z. 60. Geburtstag, 1930, S. 87—117
423 GSchmidt, Z. Genealogie d. Gff. v. Regenstein u. Blankenburg bis zum Ausgang d. 14. Jh., in: LV 41, Bd. 22, 1889, S. 1—48
424 HDStarke, D. Pfalzgff. v. Sachs. bis zum Jahre 1088, in: Braunschw. Jb., Jg. 36, 1955, S. 24—52
425 Ders., D. Pfalzgff. v. Sommerschenburg, 1088—1179, in: LV 23, Bd. 4, 1955, S. 1—71
426 RGHucke, D. Gff. v. Stade, 900—1144, Genealogie, politische Stellung, Comitat u. Allodialbesitz d. sächs. Udonen, 1956
427 EDietrich, Bilder aus d. Vergangenheit d. Gft. Stolberg mit besonderer Berücksichtigung d. Umgebung v. Roßla, 1878
428 GBode, D. Gesch. d. Gff. v. Wernigerode u. ihrer Gft., in: LV 41, Bd. 4, 1871, S. 1—45
429 HDrees, Gesch. d. Gft. Wernigerode, 1916

Einzelne Kreise und Gebiete

430 EObst, Beschreibung u. Gesch. d. Kr. Bitterfeld, 1887/88
431 WWickel, OThinius, D. Kr. Calbe, Ein Heimatbuch, 1937
432 WAbendroth, D. Landkr. Delitzsch im mitteldt. Industriegebiet, 1938
433 LNaumann, Gesch. d. Kr. Eckartsberga, 1927
434 ENitter, Heimatbuch, Beitr. z. Altm. Heimatkunde, Bd. 1—3, 1937 bis 1939 (betr. überwiegend Kr. Gardelegen)
435 FMertens, Heimatbuch d. Kr. Gardelegen, 1955
436 PWBehrens, Neuhaldenslebische Kreischronik, oder Gesch. aller Örter d. landrätlichen Kr. Neuhaldensleben, 2 T., 1824—1826
437 FBock, Heimatkunde d. Kr. Neuhaldensleben, 1920
438 WSchmidt, Gesch. d. Ortschaften d. Jerichowschen Krr. (Bilder a. d. Krr. Jerichow I u. II), 1898
439 WSens, Bismarckland u. Flämingsand, Versuch eines Heimatgeschichtsatlasses f. d. heutigen Krr. Jerichow I u. II, 1926
440 HNebelsieck, Gesch. d. Kr. Liebenwerda, 1912
441 OBornschein u. OFGandert, Heimatkunde f. d. Kr. Liebenwerda, ²1929
442 MKFitzkow, Stadt u. Kr. Liebenwerda im 19. Jh., 1962
443 ARudolph, Zwischen Harz u. Lausitz, Ein Heimatbuch v. Gau Halle-Merseburg, 1935
444 CSP(-olmächer), Hist. geographische u. topographische Beschreibung d. hohen Stifts Naumb.-Zeitz, 1790
445 SKunze, Gesch., Statistik u. Topographie sämtlicher Ortschaften d. landrätl. Kr. Oschersleben, 1841/42
446 GKremling, Chronik d. Stadt u. Landgemeinde d. Kr. Oschersleben sowie Bilder a. d. Gesch. d. Harzgaus u. angrenzender Gebiete, 1911
447 FKausch, Aus vergangenen Tagen. Ein Beitr. z. Gesch. d. Kr. Osterburg, 1913
448 EWollesen, Beitrr. z. Gesch. d. Kr. Osterburg, 5 T., 1910—13, ²1937/38

449 JCvDreyhaupt, Pagus Neletici et Nudzici oder ausführliche diplomatisch-hist. Beschreibung ... des Saalkr. u. ... insonderheit d. Städte Halle, Neumarkt, Glaucha, Wettin, Löbejün, Cönnern u. Alsleben, 1749
450 SSchultze, Gesch. d. Saalkr. von d. ältesten Zeiten ab, 1912
451 SvSchultze-Gallera, Wanderungen durch d. Saalkr. Bd. 1—5, 1913 bis 1924
452 KMeyer, Chronik d. landrätl. Kr. Sangerhausen, 1892
453 FSchmidt, D. Kr. Sangerhausen, 1927
454 AVoegler, D. Heimatbuch d. Kr. Schweinitz, T. 1—2, 1931—34
455 FKupka, Z. Gesch. d. Kr. Stendal, T. 1: D. alte Gft. Grieben, 1933; T. 2: 1938
456 KMarkus, Meine schöne Heimat: D. Kr. Torgau, 1932
457 OESchmidt, Kursächs. Streifzüge, Bd. 1, 1902 u. ö. (betr. Krr. Torgau, Wittenberg u. Liebenwerda)
458 PBaensch, Heimatbuch d. Kr. Wanzleben, 1928
459 EJacobs, Gesch. Ortskunde d. Umgebung v. Wernigerode, in: LV 41, Bd. 27, 1894, S. 347—426
460 Kr. Gft. Wernigerode, 1922, ²1926
461 FDanneil, D. Kr. Wolmirstedt, Gesch. Nachrichten über die 57 jetzigen u. d. etwa 100 früheren Ortschaften d. Kr., 1896
462 EZergiebel, Chronik v. Zeitz u. d. Dörfer d. Zeitzer Kr., 3 Bdd., 1896
463 vStempel, Jannecke, EStein, D. Kr. Zeitz (Monographien dt. Landkr. 5), 1930

Rechts- und Verfassungsgeschichte

464 WHessler, Mitteldt. Gaue d. frühen u. hohen Ma. (Abhh. d. sächs. Akademie d. Wiss. zu Leipzig, Phil.-Hist. Kl., H. 49, 2), 1957
465 GBaaken, Königtum, Burgen u. Königsfreie, in: Vortrr. u. Forsch., Bd. 6, 1961
466 HEberhardt, D. Krongut im n. Thür. von d. Karolingern bis z. Ausgang d. Ma., in: Zs. d. Thür. Gesch. Vereins, NF Bd. 37, 1943, S. 30—96
467 KMascher, Reichsgut u. Komitat am Südharz im Hochma., (LV 154, Bd. 9), 1957
468 HWVogt, D. Hzt. Lothars v. Süpplingenburg 1106—1125 (Quellen u. Darst. z. Gesch. Niedersachs., 59), 1955
469 LHüttebräuker, D. Erbe Heinrichs d. Löwen (Studien u. Vorarbeiten z. Hist. Atlas Niedersachs., 9), 1927
470 RHildebrandt, D. sächs. Staat Heinrichs d. Löwen (Hist. Studien, 302), 1937
471 WSchlesinger, D. Entstehung d. Landesherrschaft (Sächs. Forsch. z. Gesch., Bd. 1), 1941, Neudr. 1964
472 HEberhardt, D. Anfänge d. Territorialftt. in Nordthür. nebst Beitrr. z. Gesch. d. nordthür. Reichsguts (Beitrr. z. ma. u. neueren Gesch., Bd. 2), 1932
473 HPatze, D. Entstehung d. Landesherrschaft in Thür. (LV 154, Bd. 22), 1962
474 JSchultze, Nordmark u. Altm., in: LV 23 Bd. 6, 1957, S. 77—106
475 AHeinrichsen, Süddt. Adelsgeschlechter in Niedersachs. im 11. u. 12. Jh., in: Niedersächs. Jb. f. Landesgesch., Bd. 26, 1954, S. 24 bis 116
476 SKrüger, Studien z. sächs. Gft.-s.-verfassung im 9. Jh. (Studien u. Vorarbeiten z. Hist. Atlas Niedersachs., 19), 1950

477 RSchölkopf, D. sächs. Gff. 919—1024 (Studien u. Vorarbeiten z. Hist. Atlas Niedersachs., Bd. 22), 1957
478 GBode, D. Uradel in Ostfalen (Forsch. z. Gesch. Niedersachs., Bd. 3, 2—3), 1911
479 EMolitor, D. Pfleghaften d. Sachsenspiegels u. d. Siedlungsrechts im sächs. Stammesgebiet (Forsch. z. dt. Recht, Bd. 4, 2), 1941
480 GWinter, D. Ministerialität in Brand. (Veröff. d. Vereins f. Gesch. d. Mark Brand.), 1922
481 HSchieckel, Herrschaftsbereich u. Ministerialität d. Mgff. v. Meißen im 12. und 13. Jh. (LV 154, Bd. 7), 1956
482 GAvMülverstedt, D. altm. Ritterschaft zu Anfang d. 17. Jh., in: LV 30, Bd. 26, 1904, S. 83—142
483 AErnst, Z. Entstehung d. Gutsherrschaft in Brand. in: Forsch. z. brand.-preuß. Gesch., Bd. 22, 1909, S. 453—520
484 FLütge, D. mitteldt. Grundherrschaft u. ihre Auflösung (Quellen u. Forsch. z. Agrargesch., Bd. 4), ²1957
485 EMüller-Mertens, Hufenbauern u. Herrschaftsverhältnisse in brand. Dörfern nach d. Landbuch Karls IV. von 1375, in: Wiss. Zs. d. Univ. Berlin, Ges.- u. Sprachwiss. Reihe 1, 1951/52, S. 35—79
486 FLütge, D. Belastung d. Bauern in Mitteldtl. mit Frondiensten u. Abgaben vom 16.—18. Jh., in: Jhb. f. Nationalökonomie u. Statistik, Bd. 140, 1934, S. 166—203, 271—314
487 ELennhoff, D. ländliche Gesindewesen in der Kurmark Brand. vom 16.—19. Jh. (Unters. z. dt. Staats- u. Rechtsgesch., 79), 1906
488 OBüsch, Militärsystem u. Sozialleben im alten Preuß. 1713—1807, D. Anfänge d. sozialen Militarismus d. preuß.-dt. Gesellschaft, (Veröff. d. Hist. Komm. zu Berlin, Bd. 7), 1962
489 ERosenstock, Ostfalens Rechtsliteratur unter Friedrich II., Texte u. Untersuchungen, 1912
490 EMeister, Ostfälische Gerichtsverfassung im Ma., 1912
491 HEberhardt. Landgericht u. Reichsgut im n. Thür. Ein Beitr. z. gfl. Gerichtsbarkeit d. Ma., in: Blätter f. dt. Landesgesch., Jg. 95, 1959, S. 67—108
492 WSchlesinger, Z. Gerichtsverfassung d. Markengebietes ö. d. Saale im Zeitalter d. dt. Ostsiedlung, in: LV 23, Bd. 2, 1954, S. 1—94. Auch in LV 174
493 KKroeschell, D. Entstehung d. sächs. Gogerichte, in: Festschr. KGHugelmann, 1959, S. 295—313
494 RRudloff, D. Rolande d. Altm., in: LV 31, 1930
495 ThGoerlitz, D. Ursprung u. d. Bedeutung d. Rolandsbilder, 1934
496 AWGoetze, Provinzialrecht d. Altm., Hof- u. Landgerichtsordnung 1602, 1836
497 Frhv.Harthausen, D. Fam.-recht d. Bauernstandes in d. Altm., 1831
498 ChCWabst, Hist. Nachricht von d. Churfürstentums Sachs. jetziger Verfassung d. hohen u. niederen Justiz, 1732
499 JKratsch, Darstellung d. Veränderungen i. d. Gesetzgebung u. Gerichtsverf. d. verschiedenen zum Departement d. Oberlandesgerichts Naumb. gehörenden Landesteile, 1832
500 Ortsverzeichnis d. Ämter, d. Patrimonial- u. Stadtgerichte d. i. d. späteren preuß. Provinz Sachs. vereinigten Gebiete um 1800, bearb. v. MKobuch u. AScheibner. Beilage zu LV 74, Bd. 8, 1961, m. Karte

Verwaltungsgeschichte

501 OHintze, D. Behördenorganisation u. d. allgemeine Staatsverwaltung Preuß. im 18. Jh. Einleitende Darstellung d. Behördenorganisation u. allgemeinen Verwaltung in Preuß. b. Regierungsantritt Friedrichs II. (LV 22, Bd. 6, 1), 1901
502 MLiebegott, D. brand. Landvogt bis zum 16. Jh., 1906
503 FGelpke, D. gesch. Entwicklung d. Landratsamtes d. preuß. Monarchie unter besonderer Berücksichtigung d. Prov. Brand., Pommern u. Sachs., 1902
504 GSchmoller, D. politische Verwaltung d. Hzt. Magd. i. d. ersten hundert Jahren d. preuß. Herrschaft. Schmollers Jhbb., 10, 1886, S. 1 ff.
505 HGringmuth, D. Behördenorganisation im Hzt. Magd., 1935
506 WRohr, Z. Gesch. d. Landratsamtes in d. Altm., in: LV 22, Bd. 4, 1928, S. 167—206
507 ABarth, D. bfl. Beamtentum im Ma., vornehmlich i. d. Diözesen Halb., Hildesheim, Magd. u. Mers., in: LV 41, Bd. 33, 1900, S. 322—428
508 USchrecker, D. landesftl. Beamtentum in Anh. (1200—1574) (Unters. z. Staats- u. Rechtsgesch., 86), 1906
509 KHBlaschke, D. Ausbreitung d. Staates in Sachs. u. d. Ausbau d. räumlichen Verwaltungsbezirke, in: Blätter f. dt. Landesgesch., Bd. 91, 1954, S. 74—109
510 Ders., Z. Behördenkunde d. kursächs. Lokalverwaltung, in: LV 172, S. 343—363
511 CBornhak, D. Entwicklung d. sächs. Amtsverfassung im Vergleich mit d. brand. Kreisverfassung, in: Preuß. Jbb., Bd. 56, 1885, S. 126 bis 140
512 WvSommerfeld, Beitrr. z. Verfassungs- u. Ständegesch. d. Mark Brand. im Ma. T. 1 (Veröff. d. Vereins f. d. Gesch. d. Mark Brand.), 1904
513 WSchotte, Ftt. u. Stände in d. Mark Brand. unter d. Regierung Joachims I. (Veröff. d. Vereins f. d. Gesch. d. Mark Brand.), 1911
514 HCroon, D. kurmärk. Landstände 1571—1616 (Veröff. d. Hist. Komm. f. d. Provinz Brand. u. Berlin, 9 = Brand. Ständeakten, 1), 1938
515 KKruetgen, D. Landstände d. Erzstifts Magd. vom Beginn d. 14. Jh. bis Mitte 16. Jh., Diss. Halle 1914
516 HBielfeld, Gesch. d. Magd. Steuerwesens v. d. Reform.-zeit bis ins 18. Jh., in: Schmollers staats- u. sozialwiss. Forsch., 8, 1, 1888
517 JWeidemann, Neubau eines Staates, Staats- u. verwaltungsrechtl. Unters. d. Kgr. Westfalen (Schrreihe d. Akademie f. dt. Recht, 1), 1936
518 WKohl, D. Verwaltung d. ö. Departements d. Kgr. Westfalen 1807 bis 1814 (Hist. Studien, 323), 1937
519 HHelbig, D. wettinische Ständestaat. Untersuchungen z. Gesch. d. Ständewesens u. d. landständischen Verfassung in Mitteldtl. bis 1485 (in: LV 154, Bd. 4), 1955
520 HGiesau, Gesch. d. Provinzialverbandes v. Sachs. 1825—1925, 1926
521 Aufgaben u. Leistungen d. Provinzialverbandes v. Sachs., hg. v. Landeshauptmann, 1929
522 FBeck, D. kommunalständischen Verhältnisse d. Prov. Brand. in neuerer Zeit, in: Heimatkunde u. Landesgesch., Z. 65. Geburtstag v. RLehmann, 1958, S. 106—134 (betr. Altm.)

523 HQuirin, Herrschaft u. Gemeinde nach mitteldt. Quellen d. 12. bis 18. Jh., (Göttinger Bausteine z. Gesch.-Wiss., 2), 1952
524 BSchwineköper, D. ma. Dorfgemeinde in Elbostfalen u. in d. benachbarten Markengebieten, in: D. Anfänge d. Landgemeinde u. ihr Wesen, Bd. 2 (Vortrr. u. Forsch., Bd. 8), 1964, S. 115—148
525 HWiemann, D. Heimbürge in Thür., in: LV 154, Bd. 23, 1962

Kirchengeschichte

526 MKönnecke, Kirchengesch. d. Provinz Sachs., 1909
527 WSchlesinger, Kirchengesch. v. Sachs. im Ma., (LV 154, Bd. 27, 1 u. 2), 1962, 2 Bdd.
528 GWentz, Erläuterungsheft z. Übersichtskarte d. kirchl. Einteilung d. Mark Brand. u. d. angrenzenden Gebiete (Einzelschrr. d. Hist. Komm. Berlin, 1), 1929
529 RHerrmann, Thür. Kirchengesch., 1937, 1947
530 EWollesen, Z. Christianisierung d. Altm., in: LV 24, Bd. 24, 1928, S. 1—20
531 ThStenzel, D. Anfänge d. Christentums in Anh., in: LV 32, Bd. 2, 1880, S. 697—704
532 HGrößler, D. Einführung d. Christentums i. d. nord-thür. Gauen Friesenfeld u. Hassengau (LV 156, H. 7), 1883
533 Ders. D. Begründung d. christl. Kirche i. d. Lande zwischen Saale u. Elbe, in: LV 24, Bd. 4, 1907, S. 94—145
534 HFSchmidt, D. Recht d. Gründung u. Ausstattung von Kirchen im kolonialen Teil d. Magd. Kirchenprovinz während d. Ma., 1924 (auch ZSRG Kan., Bd. 44, 1924)
535 HBüttner, D. christl. Kirche ostwärts d. Elbe bis zum Tode Ottos I., in: LV 178, S. 145—181
536 WSchlesinger, D. dt. Kirche im Sorbenland u. d. Kirchenverf. a. w.-slaw. Boden, in: Zeitschr. f. Ostforsch., 1, 1952, S. 345 ff. Auch in LV 174
537 EMüller, D. Entstehungsgesch. d. sächs. Btt. unter Karl d. Großen (Quellen u. Darst. z. Gesch. Niedersachs., 47), 1938
538 ABigelmair, D. Gründung d. mitteldt. Btt., in: „St. Bonifacius", 1954, S. 247—287
539 JHeckel, D. evg. Dom- u. Kollegiatstifter Preuß.-s (Kirchenrechtl. Abhh., 100/101), 1924
540 OWenig, D. Neuordnung d. kirchl. Verwaltung d. Provinz Sachs. i. d. Jahren 1815—1817 u. ihre Vorgesch., Diss. theol. Halle 1940
541 FCurschmann, D. Diözese Brand., 1906
542 GAbb, GWentz, Das Bt. Brand. (Germania Sacra, 1, 1 u. 3), 1929, 1941, 2 Bdd.
543 JFritsch, D. Besetzung d. Halb. Bt. i. d. ersten 4 Jh. seines Bestehens, Diss. Halle 1913
544 ABrackmann, Urkl. Gesch. d. Halb. Domkapitels im Ma., Ein Beitr. z. Verfassungs- u. Verwaltungsgesch. d. dt. Domkapitel, in: LV 41, Bd. 32, 1898, S. 1—147
545 RMeier, D., Domkapitel z. Goslar u. Halb. in ihrer persönlichen Zusammensetzung (Studien z. Germ. Sacra, 1), 1967
546 ADiestelkamp, Z. Gesch. d. geistl. Gerichtsbarkeit in d. Diözese Halb. am Ausgang d. Ma., in: LV 22, Bd. 8, 1931, S. 277—340
547 NHilling, Beitr. z. Gesch. d. Verfassung u. Verwaltung d. Bt. Halb. I: D. Halb. Archidiakonate, 1902
548 GWentz, D. Bt. Havelberg (Germania Sacra, 1, 2) 1933

549 FSchrader, Beitrr. z. Gesch. d. Erzbt. Magd. (Studien z. kath. Bts.-
u. Kl.-Gesch., Bd. 11), 1968
550 GWentz, BSchwineköper, Das Erzbt. Magd.
Bd. 1, 1: D. Domstift St. Moritz in Magd.,
Bd. 1, 2: D. Kollegiatstifter St. Sebastian, St. Nicolai, St. Peter u.
Paul u. St. Gangolf in Magd.
(Germania Sacra Erzbt. Magd., Bd. 1, 1 u. 2), 1972
551 JBauermann, Umfang u. Einteilung d. Erzdiözese Magd., in: LV 24,
Bd. 29, 1933, S. 3—43. Auch in: LV 160, S. 134—158
552 FRange, D. Entwicklung d. Mers. Domkapitels, Diss. Greifswald, 1910
553 KHBlaschke, WHaupt, HWießner, D. Kirchenorganisation i. d. Btt.
Meißen, Mers. u. Naumb., 1969
554 GAvMülverstedt, Übersicht d. Stifter, Klöster u. Ordenshäuser usw. d.
Altm.-Brand., in: LV 30, Bd. 14, 1864, S. 101—121
555 Ders., Verzeichnis d. im ... Kr. Calbe früher ... bestehenden Klöster
usw., in LV 47, Bd. 1, 1866, S. 23—31; 2, 1867, S. 487; 3, 1867, S. 427,
472
556 Ders., Hierographia Halberstadensis, Kr. Aschersleben. Verzeichnis d.
in diesem Kr. früher u. noch jetzt bestehende Klöster usw.,
in: LV 41, Bd. 2, 1869, S. 56—71; dsgl. Kr. Halb., ebd. Bd. 4, 1871,
S. 390—412; Bd. 5, 1872, S. 539—550; Bd. 12, 1879, S. 359—550; dsgl.
Kr. Oschersleben ebd. Bd. 3, 1870, S. 159—176
557 Ders., Verzeichnis d. in d. beiden ... Krr. Jerichow früher ... beste-
henden Klöster, Kapellen usw., in: LV 47, Bd. 2, 1867, S. 132—140
558 Ders., dsgl. Kr. Magd., in: LV 47, Bd. 3, 1868, S. 283—314; 4, 1869, S. 541
bis 553; 5, 1870, S. 552—537; 6, 1871, S. 250—264; 7, 1872, S. 172 bis
182
559 Ders., Hierographia Mansfeldica, Verzeichnis der früher ... i. d. Gft.
Mansfeld bestehenden Stifter, Klöster usw., in: LV 41, Bd. 1, 1868,
S. 23—50; 2, 1869, S. 154
560 Ders., Verzeichnis d. im ... Kr. Neuhaldensleben früher ... bestehen-
den Klöster, Kapellen usw., in: LV 47, Bd. 2, 1867, S. 49—55, 141
561 Ders., dsgl. im Saalkreis u. Kr. Halle, in: LV 47, Bd. 2, 1867, S. 449 bis
482
562 Ders., dsgl. im Kr. Wanzleben, in: LV 47, Bd. 1, 1866, S. 18—24; 2,
1867, S. 298; 5, 1870, S. 428, 521
563 Ders., dsgl. im Kr. Wolmirstedt, in: LV 47, Bd. 1, 1866, S. 12—16, 37
564 EJacobs Hierographia Wernigerodensis, Kirchliche Altertümer d. Gft.
Wernigerode, in: LV 41, Bd. 12, 1879, S. 125—193
565 RHerrmann, Verzeichnis d. im Preuß. Thür. bis z. Reform. vorhanden
gewesenen Stifter, Klöster u. Ordenshäuser, in: Zs. d. Vereins f.
Thür. Gesch. u. Altertumskd., Bd. 8, 1871, S. 77—176 (auch selb-
ständig)
566 JEngelmann, Untersuchungen z. klösterlichen Verfassungsgesch. i. d.
Diözesen Magd., Mers. u. Zeitz-Naumb. (Beitrr. z. ma. u. neueren
Gesch., 4), 1933
567 Ders., D. Hirsauer Reformbewegung i. d. Kirchenprovinz Magd., in:
Studien u. Mitt. z. Gesch. d. Benediktinerordens, Bd. 53, 1935,
S. 1—27
568 FWinter, D. Prämonstratenser d. 12. Jh. u. ihre Bedeutung f. d. nö.
Dtl., 1865
569 Ders., D. Cistercienser d. nö. Dtl., 3 Bdd., 1868—1871, Neudr. 1966
570 GAvMülverstedt, D. altm. Frauenklöster auf d. Lande, in: LV 30,
Bd. 25, 1898, S. 82—120
571 ThStenzel, Urk. z. Gesch. d. Klöster Anh.-s., in: LV 32, Bd. 3, 1883,

S. 97—141, 641—670; 4, 1886, S. 225—253; 6, 1893, S. 136—167; 206 bis 217
572 BSommerlad, D. Dt. Orden in Thür. von seiner Gründung bis z. Ausgang d. 15. Jh. (LV 157, Bd. 10), 1931
573 HKSchulze, Heiligenverehrung u. Reliquienkult i. Mitteldtl., in: LV 178, S. 294—312
574 LNaumann, Weihenamen d. Kirchen u. Kapellen im Bt. Zeitz-Naumb., 1936
575 RIrmisch, Beitrr. z. Patrozinienforsch. im Bt. Mers., in: LV 22, Bd. 6, 1930, S. 44—176
576 HOBüschel, D. hallische Archidiakonat, Diss. Leipzig 1920 (Masch.)
577 PJMeier, Z. ältesten Gesch. d. Pfarrkirchen im Bt. Halb., in: LV 41, Bd. 31, 1898, S. 227—248
578 MErbe, Studien z. Entwicklung d. Niederkirchenwesens i. Ostsachs. v. 8. bis z. 12. Jh. (Veröff. d. Max-Planck-Inst. f. Gesch., 26), 1969
579 WKeitel, D. Gründung v. Kirchen u. Pfarreien im Bt. Zeitz-Naumb., 1939
580 GWentz, D. Kirche d. Altm., Prignitz u. Havelland in vorask. Zeit, in: Brand. Jhbb., Bd. 4, 1936, S. 41—48
581 HGrößler, D. Einteilung d. Landes zwischen unterer Saale u. Mulde in Gaue u. Archidiakonate, in: LV 25, Bd. 15, 1905, S. 17—44
582 ADiestelkamp, D. Balsamgau am Ausgange d. Ma. Ein Beitr. z. Gesch. d. ma. Pfarrorganisation u. d. Diözesengrenzen i. d. Altm., in: LV 24, Bd. 28, 1932, S. 107—143
583 CAHBurkhardt, Gesch. d. sächs. Kirchen u. Schulvisitationen v. 1524 bis 1545, 1879
584 UPierius, Gesch. d. kursächs. Kirchen- u. Schulreformation, hg. v. ThKlein, 1970
585 RNürnberger, D. Kirchenvisitationen i. d. Gft. Mansfeld während d. Reform.-zeit, in: LV 178, S. 313—343
586 GZäbitz, Z. mitteldt. Wiedertäuferbewegung n. d. Großen Bauernkrieg (Leipziger Übers. u. Abhh. z. Ma., Reihe B Abt. 1), 1958
587 HGSchmidt, D. evg. Kirche d. Altm., 1908

Universitäts- und Schulgeschichte

588 Matrikel d. Martin-Luther-Univ. Halle-Wittenberg, 1, 1690—1730, bearb. v. FJuntke u. FZimmermann, 1960
589 450 Jahre Martin-Luther-Univ. Halle-Wittenberg, Bd. 1: Wittenberg 1502—1817; 2: Halle 1694—1817, Halle-Wittenberg 1817—1945; 3: Halle-Wittenberg 1945—1952, 1952
vgl. auch LV 73, Bd. 14; LV 106
590 ESchwabe, D. Gelehrtenschulwesen Kursachs. v. seinen Anfängen b. z. Schulordnung von 1580 (Aus Sachs. Vergangenheit H. 2), 1914
591 Ders., Beitrr. z. Gesch. d. sächs. Gelehrtenschulwesens 1760—1820, 1909
592 FMünich, Gesch. d. Gymnasiums illustre zu Zerbst, 1960.
593 Gymnasien d. Provinz Sachs. u. d. Landes Anh. (Aus d. Gesch. bedeutender Schulen Mitteldtl., 2), hg. v. ATimm, 1966
594 JCGSchumann, Gesch. d. Volksschulwesens i. d. Altm., 1871

Verkehrs- und Wirtschaftsgeschichte

595 FBruns, HWeczerka, Hansische Handelsstraßen, Atlas u. Textbd. (Quellen, u. Darst. z. hansischen Gesch., NF Bd. 13), 1962/67

596 ASchellenberg, D. Entwicklung d. Landstraßenwesens im Gebiete d. jetzigen Reg.Bez. Mers. seit d. Spätma., Diss. Halle 1929
597 KKahse, Untersuchungen über d. Führung d. Verkehrswege im ö. u. nö. Harzvorland (LV 25, Beih. 5), 1936
598 WMöllenberg, Z. Gesch. d. Verkehrs- u. Postwesens im Erzstift Magd., in: LV 47, Bd. 48, 1913, S. 155—180
599 HBurmester, D. Elbschiffahrt bis z. Beginn d. 19. Jh., ihre Entwicklung, Bedeutung, Organisation u. Technik, Diss. Kiel 1921
600 GSchmoller, D. ältere Elbhandelspolitik, in: Jb. f. Gesetzgebung, Verwaltung u. Volkswirtschaft im Dt. Reiche, Bd. 8, 1884.
601 AWieske, D. Elbhandel u. d. Elbhandelspolitik bis z. Beginn d. 19. Jh., (Beitrr. z. mitteldt. Wirtschaftsgesch. u. Wirtschaftskunde, H. 6), 1927
602 BWeißenborn, D. Elbzölle u. Elbstapelplätze im Ma., 1901
603 HRachel, Handels-, Zoll- u. Akzisepolitik Brand.-Preuß (LV 87, Abt. 1, 3, Bd. 1—3), 1911—1928
604 GHoppe, D. Eisenbahnen d. Nordharzes u. seines Vorgebietes, Diss. Wirtschaftswiss. Köln 1939
605 ATimm, D. Beitrag d. Provinz Sachs. z. dt. Wirtschaftsentwicklung, in: Festschr. WTreue, 1969
606 Ders., Studien z. Siedlungs- u. Agrargesch. Mitteldtls., 1956
607 FLütge, D. Agrarverfassung d. frühen Ma. im mitteldt. Raum, vornehmlich i. d. Karolingerzeit, 1937, ²1966
608 FDanneil, Beitrr. z. Gesch. d. Magd. Bauernstandes (Kr. Wolmirstedt), 2 T., 1895, 1898
609 ATimm, D. Harz vom Standort d. Wirtschafts- u. Technikgesch., in: LV 42, Bd. 19, 1967, S. 71—79
610 FKaphahn, D. wirtschaftlichen Folgen d. 30jg. Krieges f. d. Altm., Diss. Leipzig 1911
611 WLauburg, D. verkehrs- u. wirtschaftsgeographische Stellung d. Altm. zu Mitteldtl., in: LV 179, 1929
612 EMüller, D. Landwirtschaft i. d. Altm., Diss. Tübingen 1920
613 FStoy, Z. Bevölkerungs- u. Sozialstatistik kursächs. Kleinstädte im Zeitalter d. Reform., in: Vierteljahresschr. f. Sozial- u. Wirtschaftsgesch., Bd. 28, 1935, H. 3 (Betr. Wittenberg, Torgau u. Umgeb.)
614 GAubin, Entwicklung u. Bedeutung d. mitteldt. Industrie, 1924
615 FVoigt, D. Entwicklung u. d. Stand d. anh. Industrie, Diss. Halle 1933
616 WStieda, FKAchard u. d. Frühzeit d. dt. Zuckerindustrie, in: Abhh. d. Sächs. Akademie d. Wiss. Phil.-Hist. Klasse, 39, 3, 1928
617 D. Anfänge d. Braunkohlenbergbaus i. d. Mulde zwischen Egeln u. Straßfurt, in: LV 49, Jg. 1931, 1933
618 50 Jahre Mitteldt. Braunkohlenbergbau, Festschr. z. 50jg. Bestehen d. dt. Braunkohlen-Industrie-Vereins 1885—1935, 1935
619 WMöllenberg, D. Eroberung d. Weltmarktes durch d. Mansfeldische Kupfer, Studien z. Gesch. d. thür. Saigerhüttenhandels im 16. Jh., 1911
620 Ders., D. Mansfelder Bergrecht u. s. Gesch., (Forsch. z. Gesch. d. Harzgebietes Bd. 3), 1914
621 WHoffmann, Mansfeld, Gedenkschr. z. 750jg. Bestehen d. Mansfeld-Konzerns, 1925
622 EWestermann, D. Eisleber Garkupfer u. seine Bedeutung f. d. europäischen Kupfermarkt 1460—1566, 1971
623 RDietrich, Unters. z. Frühkapitalismus i. mitteldt. Erzbergbau u. Metallhandel, in: LV 23, Bd. 7, 1958, S. 141—206; 8, 1959, S. 51—119; 9, 1961, S. 127—194

Kunstgeschichte

624 Beschreibende Darstellung d. älteren Bau- u. Kunstdenkmäler d. Provinz Sachs. u. angrenzender Gebiete, hg. v. d. Hist. Komm., 1882 ff.
Bd. 1: Kr. Zeitz, 1882
Bd. 3: Kr. Weißenfels, 1882
Bd. 5: Kr. Sangerhausen, 1882
Bd. 7: Gft. Wernigerode, 1883 (vgl. Bd. 32)
Bd. 8: Kr. Merseburg, 1883
Bd. 9: Kr. Eckartsberga, 1883
Bd. 10: Kr. Kalbe, 1885
Bd. 14: Kr. Oschersleben, 1891
Bd. 15: Kr. Schweinitz, 1891
Bd. 16: Kr. Delitzsch, 1892
Bd. 17: Kr. Bitterfeld, 1893
Bd. 18: Kr. Mansfelder Gebirgskr., 1893
Bd. 19: Kr. Mansfelder Seekr., 1895
Bd. 20: Kr. Gardelegen, 1897
Bd. 21: Kr. Jerichow I u. II, 1898
Bd. 23: Krr. Halberstadt Stadt u. Land, 1902
Bd. 24: Stadt Naumburg, 1903
Bd. 25: Stadt Aschersleben, 1904
Bd. 26: Kr. Naumburg Land, 1905
Bd. 27: Kr. Querfurt, 1909
Bd. 29: Kr. Liebenwerda, 1910
Bd. 30: Kr. Wolmirstedt, 1911
Bd. 31: Kr. Wanzleben, 1912
Bd. 32: Kr. Gft. Wernigrode, 1913
Bd. 33: Kr. Stadt Quedlinburg T. 1 u. 2, 1922/23
Neue Folge Bd. 1: Die Stadt Halle u. d. Saalkr., 1886
625 Die Kunstdenkmäler d. Provinz Sachs.
Bd. 3: Kr. Stendal Land, 1933
Bd. 4: Kr. Osterburg, 1938
626 Die Kunstdenkmale i. Bezirk Magd., 1961 f.
Bd. 1: Kr. Haldensleben, 1961
627 Anhalts Bau- u. Kunstdenkmäler nebst Wüstungen, hg. v. FEBüttner, Pfänner zu Thal, 1892—1894
628 D. Kunstdenkmale d. Landes Anh., bearb. v. MHarksen, WEngels u. a.
Bd. 1: Die Stadt Dessau, 1937
Bd. 2: Kr. Dessau Köthen:
T. 1: D. Stadt Köthen u. d. Landkr. außer Wörlitz, 1943
T. 2: Stadt, Schloß u. Park Wörlitz, 1939
629 LGrothe, D. Land Anh. (Dt. Lande, Dt. Kunst), 1929
630 D. Bau- u. Kunstdenkmäler d. Landes Braunschweig
Bd. 6: Kr. Blankenburg, 1922
631 Bau- u. Kunstdenkmäler Thür. H. 13: Großhzt. Sachs.-Weimar-Eisenach: Amtsgerichtsbezirk Allstedt, 1891
632 GDehio, Hdb. d. dt. Kunstdenkmäler (Neubearbeitung):
O. Nr. (= Dr.) D. Bezirke Dresden, Karl-Marx-Stadt, Leipzig, 1965 (auch Krr. Delitzsch, Eilenburg, Torgau)
O. Nr. (= Ma.) Bezirk Magdeburg, 1974
O. Nr. (= Ha.) Bezirk Halle, 1976
633 GPiltz, Kunstführer durch die DDR, 1972
634 Deutsche Kunstdenkmäler hg. v. RHootz: ADohmann, Prov. Sachs. — Land Anh., 1968
635 D. Bezirk Magd., Natur- u. Kunstdenkmale, 1961

636 HJMrusek u. a., Von d. ottonischen Stiftskirche zum Bauhaus, Kunst- u. Kulturdenkmäler im Bezirk Halle, 1967
637 AZeller, Frühröm. Kirchenbauten u. Klosteranlagen d. Benediktiner u. d. Augustiner-Chorherren n. d. Harzes, 1928
638 FuHMöbius, Sakrale Baukunst, Ma. Kirchen i. d. DDR, 1963
639 WSchadendorf, Dome, Kirchen u. Klöster i. d. Prov. Sachs. u. in Anh. (Dome, Kirchen, Klöster, Bd. 19), 1966
640 FAdler, Ma. Backstein-Bauwerke d. Preuß. Staates, Bd. 1: D. Mark Brand. u. d. Altm., 1862
641 Handbuch d. Museen u. d. wiss. Sammlungen i. d. DDR, hg. v. HAKnorr, 1963
642 AWerner, Sachs.-Thür. i. d. Musikgesch., in: Archiv f. Musikwiss., Bd. 4, 1922, S. 322—335

Sprachwissenschaft und Namenkunde

643 JFDanneil, Wörterbuch d. altmärkisch-plattdeutschen Mundart, 1850
644 EDamköhler, Nordharzer Wörterbuch (Forsch. z. Gesch. d. Harzgebietes, 4), 1927
645 ThFrings, Sprache u. Siedlung im mitteldt. Osten, 1932
646 Ders., Sprache u. Gesch., Bd. 3, 1956 (u. a. Sprache u. Gesch. im mitteldt. Osten)
647 KBischoff, Elbostfälische Studien (Mitteldt. Studien, H. 14), 1954
648 Ders., Sprache u. Gesch. an d. mittleren Elbe (LV 154, Bd. 52), 1967
649 LFiesel, Gründungszeit dt. Orte mit dem Grundwort -leben u. d. Siedlungsbeginn in d. Magd. Börde, in: Blätter f. dt. Landesgesch., Bd. 90, 1953, S. 70—77
650 MBathe, D. Ortsnamen auf -leben sprachlich, in: Forsch. u. Fortschritt, Bd. 27, 1953, S. 51—55
651 HSültmann, D. Ortsnamen im Kr. Salzwedel, 1932
652 DFreydank, KSteinbrück, D. Ortsnamen d. Bernburger Landes (Wiss. Beitrr. d. Martin-Luther-Univ. Halle-Wittenberg, 20, 3), 1966
653 DFreydank, Ortsnamen d. Krr. Bitterfeld u. Gräfenhainichen (Dt.-slaw. Forsch. z. Namenkunde u. Siedlungsgesch., 14), 1962
654 EEichler, D. Orts- u. Flußnamen d. Krr. Delitzsch u. Eilenburg (Dt.-slaw. Forsch. z. Namenkunde u. Siedlungsforsch., 4), 1958
655 ECrome, D. Ortsnamen d. Kr. Bad Liebenwerda (Dt.-slaw. Forsch. z. Namenkunde u. Siedlungsforsch., 22), 1968
656 WBurghardt, D. Flurnamen Magd.-s. u. d. Kr. Wanzleben (LV 154, Bd. 41), 1967
657 ARichter, D. Ortsnamen d. Saalkr. (Dt.-slaw. Forsch. z. Namenkunde u. Siedlungsgesch., 15), 1962
658 FKarg, Flämische Sprachspuren in d. Halle-Leipziger Bucht (Mitteldt. Studien, H. 6), 1933
659 HTeuchert, D. Sprachreste d. niederländischen Siedlungen d. 12. Jh., 1944. Neudr. 1972 = LV 154, Bd. 70
660 RTrautmann, D. elb- u. ostseeslaw. Ortsnamen (Abhh. d. Dt. Akademie d. Wiss. zu Berlin 1947, H. 4 u. 7), 1948—49

Münzwesen, Siegel- und Wappenkunde

661 VJammer, D. Anfänge d. Münzprägung i. Hzt. Sachs. (Numismat. Studien, 3/4), 1952
662 EBahrfeld, D. Münzwesen d. Mark Brand., Bd. 1—3, 1889—1913

663 FFrhvSchrötter, D. preuß. Münzwesen im 18. Jh., Akten bearb. v. GSchmoller u. FFrhvSchrötter, Münzgesch. T. Bd. 1—4; Beschreibender T. H. 1—3 (LV 87, Abt. 1 T. 4, Bd. 1—4; H. 1—3), 1902 bis 1913
664 Ders., Beschreibung d. neuzeitl. Münzen d. Erzstifts u. d. Stadt Magd. 1400—1682, 1909
665 RSchildmacher, Magd. Münzen (Magd. Kultur- u. Wirtschaftsleben, 5), 1936
666 WSchwinkowski, D. meißnischen Brakteaten, Münz- u. Geldgesch. d. Mark Meißen u. Münzen weltlicher Herren nach meißnischer Art (Brakteaten) vor d. Groschenprägung (Aus d. Schrr. d. Sächs. Komm. f. Gesch.), 1931
667 WHävernick, D. ma. Münzfunde in Thür. unter Mitarbeit v. EMertens u. ASuhle (Veröff. d. Thür. Hist. Komm., Bd. 4), 2 Bdd., davon 1 Tafelbd., 1955
668 OHupp, D. Wappen u. Siegel d. dt. Städte, Flecken u. Dörfer, H. 3: Prov. Sachs. u. Schleswig-Holstein, 1903
669 GAvMülverstedt, Ausgestorbener preuß. Adel: Prov. Sachs. (JSiebmacher, Großes u. allgemeines Wappenbuch, VI, 6), 1884
670 OSchönemann, D. Wappen d. Hzz. v. Anh., in: LV 36, Bd. 7, 1932, S. 88—97
671 HLorenz, Balkenschild u. Rautenkranz, in: LV 22, Bd. 7, 1931, S. 253 bis 276
672 Brand. Siegel u. Wappen, Festschr. d. Vereins f. Gesch. d. Mark Brand. z. Feier d. 100jg. Bestehens 1837—1937, hg. v. EKittel, 1937
673 HBier, Märk. Siegel, Bd. 1, 2: D. Siegel d. Mgff. u. Kff. v. Brand., 1933
674 MGritzner, Gesch. d. sächs. Wappens, in: Vierteljahresschr. f. Wappen-, Siegel- u. Fam.-kunde, Bd. 29, 1901, S. 71—166; 30, 1902, S. 1—65
675 OPosse, D. Siegel d. Wettiner, d. Lgff. v. Thür., d. Hzz. v. Sachs. aus ask. Geschlecht, 2 Bdd., 1888—1893
676 Ders., D. Siegel d. Adels d. Wettiner Lande bis z. Jahre 1500, 5 Bdd., 1903—1917

Volkskunde

677 KLehrmann, WSchmidt, D. Altm. u. ihre Bewohner. Beitrr. z. altm. Volkskunde, 2 Bdd., 1912
678 KHLampe, D. Bewohner d. Altm. in Sitte u. Brauch, 1922
679 ESchulze, Volkskunde d. Altm., 1969
680 AWirth, Anh. Volkskunde, 1932
681 OStephan, Beitrr. z. ask. Volkskunde, Diss. Halle 1931
682 EStegmann, Aus d. Volks- u. Brauchtum Magd.-s. u. d. Börde (Magd. Kultur- u. Wirtschaftsleben, Bd. 4), 1935
683 LWille, Harzer Volkskunde, T. 1: Volkskunde d. niederdt. Harzes u. d. Harzvorlandes, 1937
684 EWolfram, D. Bauernhaus im Magd. Land (Magd. Kultur u. Wirtschaftsleben, Bd. 13), 1937
685 WRadig, D. Bauernhaus in Brand. u. im Mittelelbegebiet (Veröff. d. Instituts f. dt. Volkskunde bei d. Dt. Akademie d. Wiss. zu Berlin, 38), 1966
686 WPeßler, D. Langdielenhaus in d. Altm., in: Alte Mark, 1, 1929, S. 3—10
687 OSchmolitzky, D. Bauernhaus in Thür. (Veröff. d. Instituts f. dt. Volkskunde bei d. dt. Akademie d. Wiss. zu Berlin, 47), 1968

LITERATURVERZEICHNIS 1974—1986

und Nachträge

Bibliographien und Forschungsberichte

688 Dahlmann-Waitz, Quellenkunde d. dt. Gesch., Abschn. 122: Sachs.-Anh., 1985 (Auswahlbibliogr. 795 Nr.)
689 Von LV 4 sind inzwischen erschienen:
 1971/72 (Arbeiten usw. 16) 1978
 1973/74 (Arbeiten usw. 22) 1978
 1975/76 (Arbeiten usw. 24) 1980
 1977/78 (Arbeiten usw. 27) 1981
 1979/80 (Arbeiten usw. 28) 1982
 1981/82 (Arbeiten usw. 29) 1984

689a WSperling, LZoegner (Hgg.) Landeskunde DDR, eine annotierte Auswahlbibliogr. (Bibiliogr. zur regionalen Geographie u. Landeskunde, Bd. 1, 5) Bd. 1, 1978, Bd. 2, 1984
689b HBruhn, Bibliogr. d. Periodika d. DDR 1945—1976, 3 Bdd. 1977/79
690 Zeitschriften-Verz. der Bezirke Halle und Magd., (Arb. a. d. Univ.- u. Landesbibl. Sachs.-Anh. 19), 1974 f.
691 (HPatze nur Hg.!) ENeuß (als Verf. ungenannt!), Literatur z. Gesch. u. geschichtl. Landeskunde d. Bezirke Halle und Magd. (ehem. Land Sachs.-Anh.) T. I, in: Blätter f. dt. Landesgesch. Bd. 112, 1976, S. 526—554; T. II. ebd. Bd. 113, 1977, S. 634—678
692 BSchmidt, Stand u. Aufgaben d. Frühgeschichtsforschung im Mittelelbe-Saalegebiet, in: LV 59, Bd. 65, 1982, S. 145—172
693 FKuchenbuch, Bibliographie zur Gesch. d. Altm., 2 Bdd., 1970 (Masch.)
694 JSchneider, Zum Stand d. Frühmittelalterforschung in d. Altm. u. im Elb-Havel-Winkel, in: LV 59, Bd. 65, 1982, S. 217—247
695 FDennert, Bibliogr. v. Stadt u. Stift Quedlinburg, 1968 (Masch.)
696 HAhr, Südharz Bibliogr., 2 Bdd., 1967/68 (Masch.)
697 VLöber, 1903—1953, Ein halbes Jh. kirchengeschichtl. Arbeit in d. Kirchenprovinz Sachs., in: Herbergen d. Christenheit, 1957, S. 9 ff.

Zeitschriften

698 Jahrbuch f. Regionalgesch., Bd. 1, 1965 ff.
699 Die Mitte, Jhb. f. d. Gesch., Kunst u. Kulturgesch. d. mitteldt. Raumes, Bd. 1—3, 1964—67
700 Der Altmarkbote, Salzwedler Kulturbl. f. Stadt u. Land, Bd. 1, 1956 ff.
701 Aus der Altmark (Verein f. vaterländ. Gesch. zu Salzwedel, Arbeitsgemeinschaft altmärk. Geschichtsvereine) Berlin-West bzw. Bremen, 53, 1957 ff.
702 Blätter f. d. Ballenstedter Land, 1, 1955 ff.
703 Zwischen Wörlitz u. Mosigkau, Schriftenreihe z. Gesch. d. Stadt Dessau, Bd. 1, 1969 ff.
704 Zur Gesch. d. Stadt u. des Kreises Genthin, Bd. 1, 1969 ff.
705 Zwischen Harz und Bruch, Bd. 1, 1956 ff.
706 Jahresschriften d. Kreismuseums Haldensleben, Bd. 1, 1960 ff.
707 Beitr. zur Gesch. d. Stadt u. d. Bezirks Magd., Bd. 1—12, 1969—1980
708 LV 61, fortges. u. d. Titel: Unser M.-er Land 1—8, 1955—1962; 1966 ff.: Merseburger Land

709 Nordharzer Jahrbuch (Veröff. d. städt. Museums Halberstadt) 1, 1964 ff.
710 Magd. Beiträge zur Stadtgesch. 1, 1977 ff.
710a Magd. Blätter, Jahresschr. f. Heimat- u. Kulturgesch. i. Bez. Magd. 1982 ff.
711 Schriften d. Quedlinburger Heimatmuseums, Bd. 1, 1957 ff.
712 Heimat-Zeitschr. d. Kreises Wernigerode, 1957—1960; fortges. u. d. Titel: Unterm Brocken
713 Der Harz, Schriftenreihe des Harzmuseums Wernigerode, Bd. 1, 1977 ff.
714 Jahreshefte des Kreisheimatmuseums Wolmirstedt, H. 1, 1974 ff.
715 Zeitzer Heimat, 1, 1954 ff.
716 Beitr. z. Zerbster Gesch., Bd. 1—8, 1954—1967

Archive und Museen

717 BSchwineköper, Zur Gesch. d. Landesarchivs Oranienbaum, in: Der Archivar 5, 1952, S. 67—74
718 GBKloster (Hg.), Handbuch der Museen, ²1981, S. 405—503: Museen der DDR

Qellen, Urkunden- und Regestenwerke

719 HStoob (Bearb.), Urkunden zur Gesch. d. Städtewesens in Mittel- und Niederdtl. (Städteforschung Reihe C, Bd. 1), 1985
720 LV 72 o. Nr. (49) TSorgenfrey, MPahnke, Die Stadtbücher von Neuhaldensleben (ca. 1255—1463), 1924
721 FEbel, Magdeburger Recht, Bd. 1: Die Rechtssprüche für Niedersachs. (LV 154, Bd. 89/I), 1983
722 JGfvBochholtz-Asseburg, Asseburgisches Urk.-Buch, 3 Bdd., 1876—1906
723 GAvMülverstedt (Hg.), Diplomatarium Ileburgense, 2 Bdd., 1877/79
724 Archival. Quellennachweise z. Gesch. d. dt. Arbeiterbewegung, Bd. 4, 1 u. 2: Landeshauptarchiv Magd. u. Landesarchiv Oranienbaum, 1963

Topographische und andere Nachschlagewerke

725 HAdomeit, Ortslexikon der Deutschen Demokratischen Republik, 1974
726 KBlaschke, GKehrer, HMachatschek, Städte und Wappen der DDR, 1979 (ausführl. hist. Angaben vorwiegend im Sinne der SED)

Atlanten und Karten

727 ORübesame, Alte Landkarten vom Gebiet der Bezirke Halle und Magd., 1980
728 WKlaus, Die Städte der DDR im Kartenbild Teil 1: Kartographisches Bestandsverz. d. Deutschen Staatsbibliothek 2, 1972; Teil 2: 1851—1945, 1976

Sammelwerke, Festschriften, Aufsatzsammlungen

729 Kunst des Ma. in Sachs., Festschrift W. Schubert, 1967
730 EEngel, BZientara, Feudalstruktur, Lehenbürgertum im spätma. Brand. (Abh. zur Handels- u. Sozialgesch., Bd. 7), 1967 (betr. auch Altm.)

Landeskunde, Landesbeschreibung und Statistik

730a HHeckmann (Hg.), Sachs.-Anh., Hist. LdKunde Mitteldtls., Bd. 3, 1986
731 Die Bezirke der DDR, Ökonomische Geographie, 2 Bdd., 1974/77
732 TMüller, Ostfälische Landeskunde, 1952 (betr. auch das Magd. u. Halb. Land)
733 HZauft, Wirtschafts-Geographie des östlichen Harzvorlandes (LV 21, Beih. 2) 1932

Siedlungskunde

733a EGringmuth-Dallmer, D. Entwicklung d. frühgesch. Kulturlandschaft i. d. Territorien der DDR, unter bes. Berücksichtigung d. Siedlungsgebiete (Schrr. z. Ur- u. Frühgesch. 35), 1983
734 BSchmidt, Zur Sachsenfrage im Unstrut-Saale-Gebiet u. im Nordharzvorland, in: HJHässler, Studien z. Sachsenforsch., 1980, S. 423—446
735 WSchlesinger, Die ma. Ostsiedlung im Herrschaftsraum d. Wettiner u. Askanier, in: Deutsche Ostsiedlung im Ma. u. Neuzeit, 1971, S. 44—64
736 HKSchulze, Die Besiedlung der Altm., in: Festschr. f. WSchlesinger, Bd. 1 (LV 154, Bd. 74/I), 1973, S. 138—158
737 HKSchulze, Die Besiedlung der Mark Brand., in: LV 23, Bd. 26, 1979, S. 42—178
738 WMeibeyer, Die Rundlingsdörfer im östl. Niedersachs. (Braunschw. geograph. Abhh. 9), 1964
740 MBathe, Die Herkunft der Siedler in den Landen Jerichow, erschlossen a. d. Laut-, Wort- und Flurnamengeographie, 1932
741 HGPernutz, Die Besiedlung des Bitterfelder Landes b. z. Beginn der Neuzeit, Diss. phil. FU Berlin, 1951 (Masch.)
742 PPlaten, Die Herrschaft Eilenburg von der Kolonisationszeit b. z. Ausgang des Ma., Diss. phil. Leipzig, 1914

Burgen

743 GMildenberger, German. Burgen in Mitteldtl., in: Festschrift f. WSchlesinger Bd. 1 (LV 154, Bd. 74, I), 1973, S. 31—49
744 HFSchmid, Die Burgbezirksverfassung bei den sklavischen Völkern, in: Jahrb. f. Kultur u. Gesch. d. Slaven, NF 2,2, 1926, S. 81 ff.
745 HWäscher, Burgen ö. u. n. des Harzes, in: Wiss. Zeitschr. d. Univ. Halle-Wittenberg, Ges.-Sprachw. Reihe IV/5, 1957
746 Pfalzenexkursion des Instituts für Vor- und Frühgesch. d. Dt. Akad. d. Wiss.: 58 Kurzberichte über Pfalzen, Königshöfe, Dome (Dt. Akad. d. Wiss., Sektion für Vor- und Frühgesch. 24), 1968
747 HWiemann, Die Burgmannen zwischen Saale und Elbe, Diss. phil. Leipzig, 1940
748 WPodehl, Burg und Herrschaft in der Mark Brand. Untersuchungen zur mittelalterl. Verfassungsgesch. unter bes. Berücksichtigung von Altm., Neumark und Havelland (LV 154, Bd. 76), 1975

Städte

749 Vor- und Frühformen der europäischen Stadt im Mittelalter, hg. HJankuhn, WSchlesinger, HSteuer (Abhh. Akad. d. Wiss. Göttingen, Phil.-Hist. Kl., 3. Folge 83), 1973
750 WSchlesinger, Vorstufen des Städtewesens im ottonischen Sachs., in: Die Stadt in der europ. Gesch., Festschr. f. EEnnen, 1972, S. 234 ff.
751 PGrimm, Archäologische Beiträge zur Lage ottonischer Marktsiedlungen in den Bezz. Halle und Magd., in: LV 59, Bd. 41/42, 1958, S. 569 ff.

752 WSchlesinger, Forum, villa fori, jus fori. Einige Bemerkungen zu Marktgründungsurk. aus Mitteldtl., in: LV 174, S. 275 ff.
753 BSchwineköper, Königtum und Städte bis zum Ende des Investiturstreits. Die Politik d. Ottonen u. Salier gegenüber den werdenden Städten im ö. Sachs. u. Nordthüringen (Vortrr. u. Forsch., Sonderbd. 11), 1977
754 HKSchulze, Kaufmannsgilde u. Stadtentstehung im mitteldt. Raum, in: Gilden u. Zünfte, hg. B. Schwineköper (Vortrr. und Forsch. Bd. 29), 1985, S. 377—412
755 KMilitzer, PPrzybilla, Stadtentstehung, Bürgertum u. Rat, Halb. u. Quedlinburg b. z. Mitte des 14. Jh. (Veröff. d. Max-Planck-Inst. f. Gesch. 67), 1980
756 BSchwineköper, Überlegungen zum Problem Haldensleben. Zur Ausbildung des Straßengitternetzes geplanter dt. Städte des Ma., in: Civitatum communitas, Festschr. H. Stoob (Städteforschung A, Bd. 21,1), 1984, S. 213—253
757 KSchrader, Studien zur Gesch. d. märkischen Städte unter den Askaniern u. den Wittelsbachern, Diss. Göttingen, 1929
758 EJSiedler, Märkischer Städtebau im Ma. Beiträge zur Gesch. d. Entstehung, Planung u. Entwicklung d. märkischen Städte, 1914
759 KCzock, Kommunale Bewegungen und bürgerliche Opposition im 13. Jh., in: Wiss. Zeitschr. d. Univ. Leipzig, Gesellschaftl.-Sprachwiss. Reihe, Bd. 11, 1965, S. 413 ff.
760 ENeuß, Hansische und niedersächsische Städtebünde im Elb-Saaleraum, LV 699, Bd. 1, 1965, S. 153 ff.
760a FBachmann. D. alte dt. Stadt, Bd. 3: Mitteldeutschland (Braunsch., Harz, Anh., Prov. Sachs.), 1949

Vor- und Frühgeschichte

761 HBehrens, Die Jungsteinzeit im Mittelelbe-Saalegebiet (Veröff. d. Landesmuseums f. Vorgesch. in Halle, Bd. 27), 1973
762 JHerrmann, PDonat (Hgg.), Corpus archäol. Quellen zur Frühgeschichte im Gebiet der Dt. Dem. Republ., Bd. 1: Bzz. Rostock, Schwerin u. Magd., bearb. v. WBastian u. HBrachmann, 1973
763 GBehm-Blancke, Geschichte u. Kunst d. Germanen: Die Thüringer u. ihre Welt, 1973
764 RWenskus (Hg.), Sachs. — Angelsachs. — Thüringer, Aufsatzsamml. (Wege d. Forsch. 50), 1967, S. 483 f.

Landesgeschichte

Allgemeines

765 HWolf, Wandlungen des Begriffes Mitteldeutschland, in: LV 177 = LV 154, Bd. 50,1, 1968, S. 3—23
766 HQuirin, Mitteldeutschland, Bemerkungen zum Verhältnis von Raum und Geschichte, in: Beitrr. zur Wirtschafts- u. Sozialgesch. d. Ma., Festschr. f. H. Helbig, 1976, S. 165—203
767 OHKost, Das ö. Niedersachsen im Investiturstreit. Studien zu Brunos Buch vom Sachsenkrieg, 1962
768 LFenske, Adelopposition u. kirchl. Reformbewegung im ö. Sachs. Entstehung u. Wirkung des sächs. Widerstandes gegen das salische Königtum während des Investiturstreites (Veröff. d. MPlanck Inst. f. Gesch., Bd. 47), 1977
769 BSchwineköper, Heinrich d. Löwe u. das ö. Hzt. Sachs., in: WDMohrmann (Hg.), Heinrich d. Löwe (Veröff. d. Niedersächs. Archivverw., H. 39) 1980, S. 127—150
770 WDMohrmann, Lauenburg oder Wittenberg. Zum Problem des sächs. Kurstreites bis zur M. d. 14. Jh. (Veröff. des Inst. f. hist. Landesforsch. der Univ. Göttingen 8), 1975

771 LStern, WSteinmetz (Hgg.), 450 Jahre Reformation, 1967
772 HBock, Schills Rebellenzug 1809 (Kleine militärgeschichtl. Biographien), 1969
773 HPeters, Die preußische Provinz Sachs. in der Revolution 1848/49, Diss. phil., Halle 1979 (Masch.)
774 HvPetersdorff, Gf. Albrecht von Alvensleben, in Hist. Zeitschr. Bd. 100, 1908, S. 263—316
775 EBock, Die Konservativen in der Provinz Sachs. in den Jahren 1848 bis 1870, in: LV 22, Bd. 8, 1932, S. 297—367
776 TKlein, Reichtagswahlen u. Abgeordnete d. Provinz Sachs. 1867—1918, in: LV 177 = LV 154, Bd. 50,1), 1968, S. 65—141
777 HHeffter (hg. WPöls), Otto Fürst zu Stolberg-Wernigerode (Hist. Stud. 434), 1980
778 EHübener, Lebenskreise, Lehr- und Wanderjahre eines Ministerpräsidenten, hg. TKlein (LV 154, Bd. 89), 1984 (nur bis 1945!)
779 GWGellermann, Die Armee Wenck. Aufstellung, Einsatz u. Ende d. 12. dt. Armee 1945, Diss. phil. Köln, 1981
780 TSchieder u. a. (Hgg.), Dokumentation der Vertreibung der Deutschen aus Ost- und Mitteleuropa, 8 Bdd., ²1984

Slawen

781 RErnst, Die Nordwestslaven und das fränkische Reich (Gießener Abhandl. z. Agrar- und Wirtschaftsgesch. Bd. 4) 1974
782 JHerrmann, Die Slawen in Deutschland. Gesch. u. Kultur d. slawischen Stämme w. von Oder u. Neiße vom 6.—12. Jh., 1970
783 ENickel, Deutsch-slawisches Zusammenleben in mittleren Elbegebiet (auf Grund der Ausgrabungen in Magd.), in: Zeitschr. f. Archäol., Bd. 2, 1968, S. 50—56
784 HBrachmann, Slawische Stämme an Elbe u. Saale (Schriften f. Ur- u. Frühgesch., Bd. 32), 1978
785 LDralle, Slawen an Havel und Spree, Stud. z. Gesch. d. hewellisch-wilzischen Fürstentums (6.—10. Jh.), in: Osteuropa-Studien d. Hochsch. d. Landes Hessen, Reihe 1, 1968
786 WHFritze, Der slawische Aufstand von 983 — eine Schicksalswende in der Gesch. Mitteleuropas, in: Festschr. d. landesgesch. Vereinigung f. d. Mark Brand. zu ihrem 100jg. Bestehen, hg. EHenning, WVogel, 1984, S. 9—55
787 HLudat, Die ostdeutschen Kieze, ²1984

Altmark

788 DClaude, Die königl. Aufenthaltsorte in der späteren Altm., in: Dt. Königspfalzen (Veröff. d. M. Planck-Inst. f. Gesch., Bd. 11, 3), Bd. 3, 1979, S. 311—333
789 EBöhm, Albrecht der Bär, Wibald von Stablo und die Anfänge d. Mark Brand., in: LV 23, Bd. 33, 1984, S. 62—91
790 FEscher, Askanier und Magdeburger in der Mittelmark im 12. und frühen 13. Jh., in: Festschr. d. landesgesch. Vereinigung der Mark Brand. zu ihrem 100jg. Bestehen, 1984, S. 56—77
791 HKSchulze, Karl IV. als Landesherr der Altm., in: LV 23, Bd. 27, 1978, S. 138—168
792 GSchmidt, Die Hausmachtpolitik Kaiser Karls IV. im mitteldt. Elbegebiet, in: Jahrb. für Gesch. d. Feudalismus, Bd. 4, 1980, S. 186—214

Anhalt

793 WEggert, Anhaltisches Mosaik, 1971
794 FJaenicke, Beitr. z. Urkunden u. Kanzleiwesen d. gräfl. Anhaltiner vornehmlich im 13. u. 14. Jh., Diss. phil. Leipzig, 1902

Halberstadt

795 UFenske, Ministerialität u. Adel d. Bff. v. Halb. während des 13. Jh., in: JFleckenstein (Hg.), Herrschaft und Stand, Unters. z. Sozialgesch. im 13. Jh. (Veröff. d. M. Planck-Inst. f. Gesch. 51), 1977, S. 157–206

Magdeburg

796 ABierbach, Das Urkundenwesen der älteren Magd. Erzbff., Diss. phil. Halle 1913
797 BSchwineköper, Der Regierungsantritt der Magd. Erzbff. in: LV 177, Bd. 1, S. 182–238
798 BSchwineköper, Norbert von Xanten als Erzb. von Magd., in: KElm (Hg.), Norbert von Xanten, Adliger, Ordensstifter, Kirchenfürst, 1984, S. 189—209
799 CRömer, Der Beginn der calvinischen Politik des Hauses Brand., Joachim Friedrich als Administrator, in: LV 23, 1974, S. 99—112
800 RJoppen, Das Erzstift Magd. unter Leopold Wilhelm von Österreich, in: LV 549, S. 290–342
801 JLaumann, Der Freiheitskrieg 1813/14 um Magd., in: LV 22, Bd. 15, S. 236—300

Mansfeld

802 HGrößler, Geschlechtskunde der Grafen von Mansfeld, in: LV 50, Bd. 3, 1889, S. 79 Stammtafel
803 ENeuß, DZühlke (Hgg.), Mansfelder Land (Werte unserer Heimat Bd. 38), 1982 (m. Lit.-Verz.)

Merseburg

804 HPIllner, Der Landbesitz der Bff. v. Mers. im Ma., Diss. phil. Halle, 1925 (Masch.)
805 HLippolt, Thietmar von Merseburg, LV 154, Bd. 72, 1973

Naumburg

806 BHerrmann, Die Herrschaft des Hochstifts Naumb. an der mittleren Elbe, LV 154, Bd. 59, 1970

Quedlinburg

807 MKremer, Die Äbtissinnen des Stifts Quedlinburg, Diss. phil. Leipzig, 1924 (Masch.)

Kursächs. Gebiete

808 OPosse, Die Markgrafen von Meißen aus dem Haus Wettin bis zu Konrad dem Großen, 1881

Kleinere Territorien und Herrschaften

809 JStudtmann, Zur Genealogie und Gesch. d. Gfn. v. Regenstein-Blankenburg, in: LV 41, Bd. 62, 1929, S. 95—111 (mit ält. Lit.)

Einzelne Kreise und Gebiete

810 HSilberborth, Geschichte des Helmegaus, 1940
811 WSchneider, Querfurt, Stadt- und Kreischronik, 1902

Rechts- und Verfassungsgeschichte

812 WvBrünneck, Das Burggrafenamt u. Schultheißentum in Magd. u. Halle, 1908
813 HJRieckenberg, Königsstraße u. Königsgut in liudolfingischer u. frühsaalischer Zeit, in: Archiv f. Urkundenforsch., Bd. 17, 1942, S. 32—154
814 JReischel, Die polit. u. kirchl. Bezirke der Kreise Bitterfeld, Delitzsch u. Umgebung bis zur Saale u. Elbe im Ma., in: LV 22, Bd. 8, 1932, S. 17—107
815 WMöllenberg, Eike von Repgow und seine Zeit, o. J. (1934)
816 RLieberwirth, Eike von Repchow und der Sachsenspiegel (Sitzungsber. d. sächs. Akademie d. Wiss. Leipzig, Phil.-Hist. Kl. 122, 4), 1982
817 PJohannek, Eike von Repgow, Hoyer von Falkenstein und die Entstehung des Sachsenspiegels, in: Civitatum communitas, Studien zum europ. Städtewesen, Festschrift HStoob, Bd. 2 (Städteforsch. A, Bd. 21, 2), 1984, S. 716—755
818 ADGathen, Rolande als Rechtssymbole (Neue Kölner rechtswiss. Abhh. 14), 1960

Verwaltungsgeschichte

819 Grundriß der dt. Verwaltungsgesch. 1815—1945, hg. WHubatsch, Bd. 6: Provinz Sachs., bearb. v. TKlein 1975; Reihe B, Bd. 16: Braunschw., bearb. v. CRömer (Kr. Blankenburg); Anh., bearb. v. TKlein, 1981
820 RNürnberger, Städtische Selbstverwaltung und sozialer Wandel in der Prov. Sachs., in: Blätter f. dt. Landesgesch., Bd. 112, 1975, S. 707—722
821 HHarnisch, Gemeindeeigentum u. Gemeindefinanzen im Spätfeudalismus, in: LV 699, Bd. 8, 1981, S. 126—174
822 OGotsche, Geschichte der Regierung Merseburg, 1947 (Masch.)

Wirtschafts- und Sozialgeschichte, Verkehr

823 VTöpfer, Kupfergewinnung in Mitteldt. v. d. Anf. b. z. Gegenwart, 1953
824 EWestermann, Zum Handel mit Ochsen aus Osteuropa im 16. Jh., in: Zeitschr. f. Ostforsch., Bd. 22, 1973, S. 234—276
825 EWestermann, Zur Erforschung des mitteleurop. Ochsenhandels der frühen Neuzeit (1480—1520) aus hessischer Sicht: in: Zeitschr. f. Agrargesch. u. Agrarsoziologie, Bd. 23, 1975, S. 1—31
826 EWestermann (Hg.), Internationaler Ochsenhandel 1350—1750 (Beitrr. z. Wirtschaftsgesch. Bd. 9) 1979 (ebd. S. 289—294, Auswahlbibliogr. mit weiterführender Lit.)
827 HJRach, BWeißel (Hgg.), Landwirtschaft und Kapitalismus, Zur Entwicklung d. ökonom. u. sozialen Verhältnisse in der Magd. Börde (Akad. d. Wiss. der DDR, Zentralinst. f. Gesch., Veröff. z. Volkskunde u. Kulturgesch., Bd. 66, 1 + 2), 1978
828 REGrotkaß, Die Zuckerfabrikation im Magd.-ischen, ihre Gesch. ... bis zum Jahre 1827, in: Magd.-s Wirtschaftsleben i. d. Vergangenheit, Bd. 2, 1927
829 JMager, Denkmale der Maschinen und Gradiertechnik im ehemals kursächs. Bereich, Diss. Halle, 1978 (Masch.)
830 EEngel, Bauern und Feudalherren in der Altm. um 1375, in: LV 730, S. 31—220
831 EPaterna, Der Klassenkampf im Mansfelder Kupferbergbau von der M. d. 15. Jh. bis 1622, Habilschrift Berlin 1960

832 WBeyer, 20 Jahre Chemieindustrie DDR 1948—1969, Aufbau und Entwicklung der chemischen Industrie in den Bezz. Halle und Magd. (Schrr. z. Bibliotheks- u. Büchereiwesen in Sachs.-Anh. 29), 1969
833 PBeyer, Leipzig u. die Anf. des dt. Eisenbahnbaus, Die Strecke nach Magd. als zweitälteste dt. Fernverbindung 1829—1840 (Abhh. zur Handels- u. Sozialgesch., Bd. 17), 1978

Religions- und Kirchengeschichte

834 KLübeck, Zur Missionierung des nördlichen Harzgebiets, in: LV 41, Bd. 73, 1941, S. 32—56
835 WLüders, Die Fuldaer Mission in den Landschaften n. des Harzes, in: LV 71, Bd. 68, 1935, S. 50—75
836 OEngels, Die Gründung der Kirchenprovinz Magd. u. d. Synode von Ravenna 968, in: Annuarium historiae Conciliorum, Bd. 7, 1975, S. 136—158
837 WUllmann, Magd., das Konstantinopel des Nordens, Aspekte von Kaiser- und Papstpolitik bei der Gründung des Magd.-er Erzbts. 968, in: LV 23, Bd. 21, 1972, S. 1—44
838 ENeuß, Die Gründung des Erzbts. Magd. u. die Anf. des Christentums im erzstiftischen Südterritorium (Saalkreis), in LV 549, S. 43—86
839 LBönhoff, Das Bistum Mers., seine Diözesangrenzen u. seine Archidiakonate, in: Neues Archiv für sächs. Gesch., Bd. 32, 1911, S. 201—269
840 HBeumann, Kreuzzugsgedanke u. Ostpolitik im hohen Ma., in: Hist. Jahrb., Bd. 72, 1953, S. 112—132
841 HDKahl, Zum Geist der dt. Slavenmission des Hochma., in: Zeitschr. f. Ostforsch., Bd. 2, 1953, S. 1—14
842 HGoetting, Die klösterliche Exemption in Nord- u. Mitteldtl. vom 8. b. z. 15. Jh., in: Archiv f. Urkundenforsch., Bd. 14, 1936, S. 105—183
843 CBorgolte, Studien zur Klosterreform in Sachs. im Ma., Diss. phil. Braunschweig, 1976
844 DKurze, Pfarrwahlen im Ma. (Forsch. z. kirchl. Rechtsgesch. u. Kirchenrecht 6), 1966 (betr. auch Mitteldtl.)
845 FSchrader, Die katholisch gebliebenen Zisterzienserklöster in den Bistümern Halb. u. Magd., u. ihre Beziehungen zum Ordensverband, in: Zeitschr. d. Savigny-Stiftung für Rechtsgesch., Kanon. Abt. 91, 1974, S. 168—212
846 FSchrader, Ringen, Untergang und Überleben der katholischen Klöster in den Hochstiften Magd. und Halb. von d. Reformation bis zum Westfäl. Frieden (Kath. Leben u. Kirchenreform im Zeitalter d. Glaubensspaltung, Bd. 37), 1977
847 MLackner, Die Kirchenpolitik des Großen Kurfürsten (Unters. z. Kirchengesch. Bd. 8), 1973
848 RJoppen, Untersuchungen über die vier ersten Klosterstifte Westanhalts, Diss. theol. Freiburg, 1958
849 FHeine, Die erste Kirchenvisitation im Cöthener Land während des Reformations-Zeitalters (Beitr. z. Anh. Gesch., Bd. 9), 1907
850 OMüller, Bischof Julius Pflug von Naumburg-Zeitz in seinen Bemühungen um die Einheit der Kirche, in: LV 549, S. 155—178
851 FSchrader, Reformation und kathol. Klöster (Stud. zur kathol. Bistums- und Kirchengesch. Bd. 13), 1973
852 WBreywisch, Uhlich und die Bewegung der Lichtfreunde, in: LV 22, Bd. 2, 1926, S. 159—221
853 RJoppen, Das erzbischöfliche Kommissariat Magd. (Stud. z. kathol. Bistums- und Kirchengesch. Bd. 7, 10), 1965 f.
854 SNeufeld, Die Juden im thüring.-sächs. Raum während des Ma., 2 Bdd., 1927

Kunst- und Musikgeschichte

855 GBaier, EFaber, EHollmann, Deutsche Demokratische Republik, Geschichte und Kunst von der Romanik bis zur Gegenwart, 1980 (Bildbd.)
856 HJKrause u. a. (Hgg.), Denkmale in Sachs.-Anh., 1983
857 HDrescher u. a., Kunstdenkmäler des Bezirks Magd., 1983 (Bildband)
858 GEckhardt u. a. (Hgg.), Schicksale deutscher Baudenkmale im 2. Weltkrieg. Eine Dokumentation der Schäden und Totalverluste auf dem Gebiet der DDR, 2 Bdd., 1978, Bd. 1, S. 247—269 (RKroll): Bez. Magd., Bd. 2, S. 303—338: Bez. Halle (RKroll) (Vorzüglich mit reichem Bildmaterial)
859 WvanKempen, Prov. Sachs. und Anh., Ein Bildband, ²1979
860 HJMrusek, KCBeyer, Drei deutsche Dome (Quedlinburg, Magd. und Halb.), 1983
861 HMüller, Dome, Kirchen, Klöster, Kunstwerke aus 10 Jahrhunderten (der »DDR«), 1984 (Bildband, zahlreiche Orte aus Sachs.-Anh.)
862 WMay, Stadtkirchen in Sachs.-Anh., 1979
863 HKunze, Die kirchliche Reformbewegung der 12. Jh. im Gebiet der mittleren Elbe und ihr Einfluß auf die Baukunst, in LV 22, Bd. 1, 1925, S. 388—476
864 WvanKempen, Der Baumeister Cornelis Ryckwaert, Ein Beitrag zur Kunstgesch. Brand. u. Anh., in: Marburger Jhb. f. Kunstwiss., Bd. 1, 1924, S. 193—266
865 HDauer, Entwurfszeichnungen und Pläne der Barockbaumeister in Anh. Aus der Sammlung der Staatl. Galerie Dessau, Dipl. Arbeit Halle, 1969 (Masch.)
866 DSchubert, Von Halberstadt nach Meißen, Bildwerke des 13. Jh. in Thüringen, Sachs. u. Anh. (DuMont Dokument Reihe Kunstgesch.), 1974
867 RBusch (Hg.), Sachs.-Anh. in alten Ansichten, 1984
868 FBellmann, MLHarksen, RWerner (Hgg.), Die Denkmäler der Stadt Wittenberg (Die Denkmäler im Bez. Halle), 1979
869 Denkmale in Sachs. Ihre Erhaltung und Pflege i. d. Bezz. Dresden, Karl-Marx-Stadt, Leipzig u. Cottbus, 1978 (betr. u. a. Eilenburg, Torgau)
870 WSerauky, Musikgeschichte der Stadt Halle, 2 Bdd. 1935
871 DRMoser, Musikgeschichte d. Stadt Quedlinburg 1539—1802, Beitr. zur Musikgesch. d. Harzvorlande, Diss. phil. Göttingen 1967 (Masch.)

Sprachwissenschaft und Namenkunde

872 RSchützeichel, Die Grundlagen des westlichen Mitteldeutschen, in: Stud. z. hist. Sprachgeographie, Festschr. K. Bischoff, 1975
873 DStellmacher, Unters. z. Dialektgeographie des mitteldt.-niederdt. Interferenzraumes (LV 154, Bd. 75), 1973
874 HWalter, Namenkundliche Beiträge zur Siedlungsgesch. des Saale- und mittleren Elbegebietes bis zum Ende des 9. Jh. (Deutsch-slavische Forschungen 26), 1971

Wappen- und Siegelkunde, Münzwesen

875 GAvMülverstedt, Die Heraldik des ma. Adels der Altm., in: LV 30, Bd. 27, 1900, S. 89—146
876 HDKahl, Reichsverfassung u. Wirtschaft im Spiegel d. Münz- u. Geldgesch. Thüringens, in: LV 23, Bd. 23, 1974, S. 34—98
876a FGünther, Z. Gesch. d. harzischen Münzstätten, in: LV 41, Bd. 41, 1908, S. 92—158
877 KJäger, Die Münzen des Königreiches Preußen (Münzprägung d. dt. Staaten, Bd. 9), ²1970
878 KMartin, Die preußische Münzprägung von 1701—1786 (Die Münze 60), 1976
879 WHaupt, Sächs. Münzkunde (Arbeits- und Forschungs-Berichte zur Sächs. Bodendenkmalspflege Beih. 10), 2 Bdd., 1974

880 HThormann, Die anh. Münzen des Ma., 1976
881 JMann, Anh. Münzen und Medaillen vom Ende des 15. Jh. bis 1906, ²1975
882 KJäger, Die Münzen der mitteldt. Kleinstaaten 1806—1873 (Münzprägung d. dt. Staaten, Bd. 12), 1972 (betr. u. a. Anhalt, Mansfeld, Stolberg)
883 OTornau, Münzwesen und Münzen d. Gft. Mansfeld, 1937
884 KFriedrich, Die Münzen und Medaillen des Hauses Stolberg, ²1974

Volkskunde

884a ENickel, Zur materiellen Kultur des späten Ma. d. Stadt Magd., in: Z. f. Archäol., Bd. 14, 1980, S. 1—60
885 HSchlomka, Das Brauchtum d. Jahresfeste in d. w. Altm. (LV 154, Bd. 33), 1964
886 AWirth, Neue Beiträge zur Anh. Volkskunde (Schriftenreihe des Köthener Heimatmuseums 14) 1956
887 HJRasch, BWeissel, Lebensweise und Kultur der werktätigen Dorfbevölkerung. Bauer und Landarbeiter in der Magd. Börde, 1980
888 HPant, Landarbeiterleben im 19. Jh. usw. (Akad. d. Wiss. d. DDR, Zentralinst. f. Gesch., Veröff. z. Volkskunde u. Kulturgesch., Bd. 65), 1979
889 HJRach, Bauernhaus, Landarbeiterkaten und Schnitterkaserne, Zur Geschichte vom Bauen und Wohnen der ländlichen Agrarproduzenten in der Magd. Börde im 19. Jh. (Akad. d. Wiss. d. DDR, Zentralinst. f. Gesch., Veröff. z. Volkskunde u. Kulturgesch. 58) 1974

LITERATURNACHTRÄGE

zu den Artikeln der Seiten 1–532

Allstedt: GWolfram, Th. Müntzer in Allstedt, in: Zeitschr. d. Ver. f. Thür. Gesch. NF 5, 1887, S. 269—295. — LV 632 (Ha.) S. 5—8, m. Plan. — LV 856, S. 76 m. Anm. 2. — Die deutschen Königspfalzen hg. TZotz, Bd. 2: Thüringen, 1. Lfg., bearb. MGockel, 1984, S. 1—38, mit Lit.

Altenhausen: LV 632 (Ma.) S. 4—6, m. Plan. — LV 748, S. 160—166, 625 f. u. ö.

Altenzaun: LV 736, S. 143. — MBathe, Lichtervelde, Lichterfelde, in: Wiss. Zeitschr. d. Univ. Rostock, Ges. u. Sprachwiss., Reihe 4, 1954/55, S. 117 ff.

Alvensleben: LV 632 (Ma.) S. 21—28. — LV 748, S. 626 u. ö.

Angern: LV 632 (Ma.) S. 11. — LV 748, S. 627 u. ö.

Arendsee: HMüller, Beitrr. z. Baugesch. d. Klosterkirche A., Diss. theol. Halle 1973 (Masch.). — LV 632 (Ma.) S. 12—16, m. Plan.

Arneburg: LV 632 (Ma.) S. 16 f. — LV 748, S. 627 ff. — JSchneider, Neue Beobachtungen vom Burgberg v, A., in: Jahresgabe d. Altm. Museums, 17, 1963, S. 23—32. — LV 788, S. 308—323

Aschersleben: LV 632 (Ha.) S. 13—18, m. 2 Plänen. — KSteinbrück, Die ma. Stadtburg d. Askanier in A., in: LV 42, Bd. 14, 1962, S. 61. — PGrimm, Die drei Burgen bei A. in: LV 59, Bd. 49, 1965, S. 87

Barby: KvDietze, Aus der Familiengesch. d. Barbyer Dietzes, 1970

Beetzendorf: DWGfvdSchulenburg, HWätjen, Geschichte des Geschlechts v. d. Schulenburg 1237—1983, 1984

Bernburg: LV 632 (Ha.) S. 30—38, m. 2 Plänen. — 1000 Jahre B., 1961. — OTräger, Schloß B., ³1978

Bibra Bad: LV 632 (Ha.) S. 39 f.

Biendorf: LV 632 (Ha.) S. 41

Bismark: LV 632 (Ma.) S. 39 f. — LV 748, S. 631. — Lit. z. Fam. v. Bismarck → Schönhausen

Bitterfeld: LV 632 (Ha.) S. 43. — OKieser, Die Wüstung Alte Stadt bei B., eine Kaufmannssiedlung, in: LV 23, Bd. 29, 1980, S. 1—12

Blankenburg/Harz: LV 240, S. 42 f. — Niedersächs. Städteatlas, Abt. I: Die braunschw. Städte, (bearb. v. PJMeier), ²1926, S. 31—33 + Taf. X. — LV 632 (Ma.) S. 40—45, m. 2 Plänen. — GSander »Burg« und »Schloß« B. am Harz, 1935

Bodfeld: LV 240, S. 56 f. — JSchneider, EWittenberg, B., Ein Beitrag zur Pfalzenforschung, in: LV 61, Bd. 19, 1974, S. 34 ff. — Germania Sacra Bt. Hildesheim 1: Das Kanonissenstift Gandersheim, bearb. v. HGoetting, 1973, S. 266

Börde: ESchröder, Börde, in: Jahrb. d. Vereins f. Niederdt. Sprachforsch., Bd. 65/66, 1939/40, S. 33—34. — Die Magd. B., Veröff. z. Gesch. d. Natur u. Gesellsch., Bd. 6—8, 1969—1974

Bösenburg: BSchmidt, Die B., eine Volksburg des 8., 9. u. 10. Jh., in: LV 59, Bd. 57, 1973, S. 165

Brocken: LV 858, Bd. 1, S. 271. — FDennert, Gesch. d. B. u. d. B-reisen, LV 42, Beih. 1, 1954

Burgscheidungen: LV 632 (Ha.) S. 56—59, m. Plan. — LV 856, S. 308 f. — HBerger (Hg.) Schloß und Park B., 1975. — HSchreiber, B., Kl. kunstgesch. Führer, 1966

Burgwerben: LV 632 (Ha.) S. 60

Calbe/Saale: LV 632 (Ma.) S. 220—223, m. Plan. — LV 858, Bd. 2, S. 213

Calvörde: LV 632 (Ma.) S. 223. — LV 748, S. 634 u. ö.

Cösitz: HBrachmann, Cösitz-Kesigesburg. Zur Gesch. d. Hauptburg des sorbischen Stammes der Colodizi, in: Symbolae prehistoricae, Festschr. FSchlette, 1975, S. 211—226

Derenburg: DClaude, Dornburg—Derenburg, in: Dt. Königs-Pfalzen (Veröff. MPlanck Inst. f. Gesch. 11,3) Bd. 3, 1979, S. 278—300. — LV 632 (Ma.) S. 67 f. — Die Dt. Königspfalzen, Bd. s. Allstedt, S. 83 ff. (auch Derenburg betr.)

Delitzsch: LV 632 (Dr.) S. 49 f. — EBenedikt, Traditionelle u. moderne Züge im Funktionsgefüge u. Stadtbild v. D., in: Das Leipziger Land, 1964, S. 467—487

Dessau: LV 632 (Ha.) S. 63—66. — LV 858, Bd. 2, S. 305—323. — FBrückner, Die Anfänge der Stadt D., in: Dessauer Kalender 7, 1963, S. 28 ff. — WPflug, D. Rätsel der alten Elbübergänge (bei D.), 1953. — LLang, Das Bauhaus 1919—1933, ²1966. — LV 779. — USteinberg, Dessau, 1977. — EHirsch, Dessau—Wörlitz, Zierde u. Inbegriff d. 18. Jh., 1985. — FBrückner, Häuserbuch d. Stadt D., 1975/76

Dornburg: LV 632 (Ma.) S. 76 f. m. Plan. — LV 858, Bd. 1, S. 313 f. — LV 748, S. 504 f.

Droyßig: LV 527, Bd. 2, S. 349. — LV 632 (Ha.) S. 77—80. — KElm, St. Pelagius in Denkendorf, in: Landesgesch. u. Geistesgesch., Festschr. f. O. Herding (Veröff. d. Komm. f. gesch. Landeskde. in Bad.-Württ., Reihe B, 92) 1977, S. 99 ff. (betr. auch das Ordenshaus D.)

Drübeck: LV 632 (Ma.) S. 78—80 m. Plan. — LV 632 (Ha.) S. 81. — Niederdt. Beitrr. z. Kunstgesch., Bd. 7, 1967, S. 43—64. — DKühn, HFeix, Klosterkirche D., Führer, 1983

Dübener Heide: BLegler, Regionalgeogr. Unters. d. Raumstruktur des Elbe-Mulde-Winkels (Dübener Heide), Diss. Math.-Nat. Leipzig, 1968 (Masch.)

Egeln: FSchrader, Untersuch. z. Frühgesch. v. E., in: LV 42, Bd. 17, 1965, S. 1—25. — Ders., Das ehem. Zisterzienserinnenkl. Marienstuhl vor E. (Erfurter theol. Studien 16), 1965. — LV 632 (Ma.) S. 81—84, m. Plan

Eichenbarleben: LV 632 (Ma.) S. 84 f.

Eilenburg: LV 632 (Dr.) S. 89 f. — LV 858, Bd. 2, S. 339

Eisleben: KBMüller, Lutherstadt E., Kassel, 1979. — IRoch, D. Andreaskirche z. E., (D. Christl. Denkmal, H. 77), ²1983

Falkenstein: WKost, Burg F. (Baudenkmale 49), 1981

Freyburg a. d. U.: FSteinbracht, Das Jagdschloß Klein-Friedenthal bei F. a. d. U., in: Querfurter Heimatbll. 1, 1924/26

Gänsefurth: LV 632 (Ma.) S. 189

Gardelegen: KAEckhardt, Studia Corbeiensia, Bd. 2, 1970, S. 324 (§ 725). — LV 632 (Ma.) S. 98—105 m. 2 Plänen. — LV 748, S. 71, 73, 635. — LV 72, Bd. 43, S. 322 (3 verschwundene Warttürme). — AKersten, Die weißen Alvensleben als Burgherren in G., in LV 434, Bd. 3, 1939, S. 1—146. — LV 858, Bd. 1, S. 214 f.

Gatersleben: LV 632 (Ha.) S. 121 f. — LV 140, Karte 39, V m. Text u. Plan. — ENeubauer, Die Herren v. G., in: LV 41, Bd. 62, 1929

Genthin: JSchneider, Die Burg Plote und andere Burgen des Elb-Havel-Gebietes vom 7. bis 12. Jh. (LV 704, Bd. 7), 1979. — LV 632 (Ma.) S. 107. — Daten z. Chronik d. Stadt G., in: LV 704, Bd. 2 u. 3, 1971/72. — MBathe, G. v. d. Gründung bis 1750, T. 1, in: LV 704, Bd. 5, 1974

Gernrode: KVoigtländer, Die Stiftskirche zu G. und ihre Restaurierung 1858—1872, 1980

Goldene Aue: HEberhardt, Das Kyffhäusergebiet, Gesch. u. Kirchengesch. einer Landschaft im Ma., in: Laudate Dominum, Festgabe Landesbf. Braecklein, 1976, S. 115—128. — LV 810 — Der Kyffhäuser u. s. Umgebung, Ergebnisse d. heimatkundlichen Bestandsaufnahme i. d. Gebieten von Kelbra u. Bad Frankenhausen (Werte unserer Heimat 29), 1976

Gommern: LV 632 (Ma.) S. 111 f. — Magd. u. s. Umgebung (Werte unserer Heimat 19), ³1981, S. 202 ff.

Goseck: LV 424. — LV 425. — LV 527. — LV 632 (Ha.) S. 140 f. — LV 843, S. 146—156

Grabow: LV 632 (Ma.) S. 112 f.

Groß Ammensleben: LV 632 (Ma.) S. 117 f. m. Plan. — LV 353, S. 149 f. — LV 843, S. 173—179, 266—271

Groß Apenburg: LV 632 (Ma.) S. 11 f. — LV 748, S. 627 u. ö. — LV 245, S. 27 f., 31 f.

Günthersberge: G. 1281—1981, 1981

Halberstadt: LV 624, Bd. 23, 1902. — LV 632 (Ma.) S. 134—164, m. 5 Plänen. — LV 858, Bd. 1, S. 217—245. — HLNickel, Die Liebfrauenkirche zu Halb. (D. christl. Denkmal 69), 1967. — LV 247. — LV 174, S. 290 f. — LV 752, S. 246 f. — LV 753, S. 29—43. — HVarges, Verf.gesch. d. Stadt Halb., in: LV 41, Bd. 29, 1896, S. 82 ff. — LV 755. — SWilke, Ministerialität und Stadt, Vergleich. Unters. am Beispiel Halb., in: LV 23, Bd. 25, 1976,

S. 1—41. — LV 353. — LV 795. — ASiebrecht, Befunde aus dem Stadtkern v. Halb., in: LV 709, Jg. 9, 1983, S. 59—68. — GWittek, Zur Entstehung der Stadt Halb. u. ihre Entwicklung bis zur M. d. 13. Jh., in: LV 709, Bd. 9, 1980. — FSchrader, Gestalt und Entstehung der ma. Pfarrorganisation der Stadt Halb., in: LV 23, Bd. 26, 1977, S. 1—52. — HScholke, Halb., ³1982. — RFrenzel, Der Dom zu Halb. (D. Christl. Denkmal 74/75), ²1982. — GLeopold, ESchubert, Der Dom zu Halberstadt bis zum gotischen Neubau, 1984

Haldensleben: LV 632 (Ma.) S. 164—169, m. 2 Plänen. — WKoch (Hg.), 1000 Jahre Haldensleben 966—1966, 1966. — LV 756. — HStoob, H., Burg u. Stadt bis zum späten Ma., in: Festschr. für B. Schwineköper, 1982, S. 219—236. — OLudwig, Aus d. Gesch. d. Althaldenslebener Parkes, in: Naturschutz u. Landschaftsgestaltung im Bez. Magd., 4, 1961, S. 128—150. — EvNathusius, Johann Gottlieb Nathusius, 1915

Halle: HHöhne u. a., Bibliographie zur Geschichte der Stadt Halle (Bd. 1, 1968), inzw. erschienen: Bd. 2 (Universität 1694—1964), 1972; Bd. 3 (1649—1964), 1981. — LV 632 (Ha.) S. 155—175, m. 6 Plänen. — LV 856, S. 207—292, 491—495. — LV 858, Bd. 2, S. 325—328. — LV 779. — ATimm, HHeckmann, H., so wie es war, 1977. — GKönnemann u. a. (Hgg.) Halle, Geschichte der Stadt in Wort und Bild, ²1983 (einseitiges Propaganda-Werk). — ENeuß, Entstehung, Rechtsstellung u. Entwicklung d. Sondersiedlungen im mittelalt. Halle, in: LV 698, Bd. 6, 1978, S. 62—84. — SHarksen, D. Marktkirche (St. Marien) zu Halle a. d. S. (D. Christl. Denkmal, H. 67), 1965. — HLNickel, Der Dom zu Halle (D. Christl. Denkmal, H. 63/64), 1962. — WPiechocki, Die Halloren, 1981. — GKisch, Zur Gesch. der Juden in Halle, in: Zeitschr. f. Gesch. der Juden 2, 1930

Hamersleben: LV 632 (Ma.) S. 169—173, m. Plan. — WZöllner, Die Urk. u. urbariellen Aufzeichnungen d. Aug.-Chorherrenstifts H. (1108—1402), Bd. 1—3, Habilschr. Halle 1962 (Masch.). — Ders. in: Wiss. Zeitschr. Halle, Gesellsch. u. Sprachwiss., Reihe 14, 1965, S. 105 ff.

Harbke: LV 632 (Ma.) S. 173 f. — DMatthes, Goethes Reise nach Helmstedt u. s. Begegnung mit GCBeireis, in: Braunschw. Jahrb. 49, 1968, S. 121—201 (auch Besuch in H.). — LV 856, S. 541

Harz: Harz, Tourist Reisehandbuch (mit Kyffhäuser), ⁴1983 (m. umfangreichen, wenn auch teilweise sehr einseitigen geschichtl. Teilen). — KJordan, Der Harzraum in der dt. Kaiserzeit, in: Festschr. H. Beumann, 1977, S. 163—181

Hasselfelde: KBoehnstedt, Geschichte der Stadt H., Bd. 1: Von der Besiedlung des Harzes bis zum Jahre 1945, 1974. — Der Harz, Tourist Reisehandbuch, ⁴1983, S. 83—89 (ausf. Gesch. d. Talsperrenbaus)

Haynsburg: LV 632 (Ha.) S. 179. — LV 858, Bd. 2, S. 329

Hecklingen: LV (Ma.) S. 186—189, m. Plan. — JAdamiak, Die Klosterkirche H., (Das christl. Denkmal 105), 1977

Hedersleben: LV 632 (Ha.) S. 179 f. — LV 858, Bd. 2, S. 329. — LV 353, S. 55. — LV 845, S. 296

Heldrungen: JRoch, Schloß H. (Baudenkmäler 48), 1980

Hohenthurm: GAGfvWuthenau-Hohenthurm, Die Familie d. Herren v. Wuthenau u. d. Gfn. v. W.-Hohenthurm, 4 Bdd., 1984

Hötensleben: LV 632 (Ma.) S. 195 f.

Hundisburg: LV 632 (Ma.) S. 202 f. — LV 856. — ebd.: DKarg, Hist. Gärten u. Parkanlagen, S. 426—437

Huysburg: FSchrader, St. Maria auf der Huysburg, 1979. — LV 843, S. 139—143

Ilsenburg: LV 42, Nachtr. Bd. 17, 1965, S. 145. — LV 632 (Ma.) S. 204—208, m. Plan. — LV 353, S. 294. — LV 843, S. 124—132. — GAhlheim, Ilsenburg a. H., ⁶1981. — JWalz, Das Kloster zu I., 1978

Kalbe/Milde: KAEckhardt, Studia Corbeiensia, Bd. 1, 1970, S. 170 f. — LV 632 (Ma.) S. 220 f. — LV 748, S. 638 f.

Kloster Haeseler: LV 632 (Ha.) S. 209 f.

Klötze: MKrieg, Entst. u. Entw. d. ehem. Ftm. Lüneburg (Studien u. Vorarb. f. d. Hist. Atlas v. Niedersachs. 6), 1922. — LV 632 (Ma.) S. 232. — LV 748, S. 639 f.

LITERATURNACHTRÄGE 601

Kölbigk: GBaesecke, Der Kölbigker Tanz, j. in: Ders., Kleinere Schriften, hg. WSchröder, 1966. — KHBorck, Der Tanz zu K., in: Beitrr. z. Gesch. d. dt. Sprache u. Lit., Bd. 76, 1955. — EEMetzner, Z. Gesch. d. europ. Balladendichtung (Frankf. Beitr. z. Germ. 14) 1972
Kösen, Bad: LV 632 (Ha.) S. 215 ff. (m. Rudelsburg, Saaleck und Schulpforte)
Köthen: LV 632 (Ha.) S. 225—231
Krepe: GRichter, Zwei Burgwälle bei Stendal: Wahrburg und Krepe (Alt. Museum, Jahresgabe 14), 1960, S. 52—62
Krevese: HBaldeweg, K. 956—1956, 1956. — LV 632 (Ma.) S. 236 f.
Kroppenstedt: LV 632 (Ma.) S. 238 f.
Krosigk: LV 632 (Ha.) S. 238
Krumke: AMHildebrandt, Aphorismen z. Gesch. d. Burg K. u. ihrer Besitzer, in: LV 30, Bd. 18, 1875, S. 75—112. — LV 632 (Ma.) S. 240 f. — LV 748, S. 640 f.
Landsberg: RKutscher, Geschichte Landsbergs 10.—14. Jh., 1979
Lauchstädt, Bad: LV 632 (Ha.) S. 249—252, m. Plan. — WEhrlich, Bad L., Hist. Kuranlagen u. Goethe-Theater, 1978. — WSaal, Das Schloß in L., in: LV 61, Bd. 14, 1969, S. 44
Leitzkau: LV 632 (Ma.) S. 245—249, m. Plan. — LV 858, Bd. 1, S. 245 f.
Letzlingen: RvMeyerinck, Das Jagdschloß L. ... und die Jagdverhältnisse der Heide, in: Bibliothek f. Jäger u. Jagdfreunde, Bd. 12, 1882, S. 481—514. — AMertens, Die Letzlinger Heide, 1896. — Schröder, Die Kolbitz-Letzlinger Heide u. d. Drömling, 1929. — LV 632 (Ma.) S. 230 f. m. Plan
Lützen: GArndt, Rund um den Schwedenstein, 350 Jahre Gustav Adolf und Lützen, 1981
Mägdesprung: LV 632 (Ha.) S. 178. — LV 858, Bd. 2, S. 329
Magdeburg: Kulturhist. Museum, Otto von Guericke-Str. 68—73. — LV 632 (Ma.) S. 259—293, m. 5 Plänen. — LV 858, Bd. I, S. 247—270. — LV 884a. — HAsmus (Hg.) u. a., Geschichte der Stadt Magd., ²1977 (überwiegend SED-Propaganda). — SHinz, Das Magd. Stadtbild in sechs Jahrhunderten, 1959. — GLeopold, Der ottonische Dom zu M., Überlegungen zu seiner Baugesch., in: Architektur des Ma., Funktion und Gestalt, 1983. — ESchubert, D. Magd.-er Dom, 1972. — WEhbrecht, Magd. im sächs. Städtebund. Zur Erforsch. städt. Politik in Teilräumen der Hanse, in: Festschr. f. B. Schwineköper, 1982, S. 391—414. — DCBrandt, The city of Magd. before and after the reformation. A study in the processes of historical Change, Diss. Washington, 1975. — BSchwineköper, Motivationen und Vorbilder für die Errichtung der Magd. Reitersäule, in: Institutionen, Kultur und Gesellschaft im Ma., Festschr. J. Fleckenstein, 1984, S. 369—392. — Basilika, Baudenkmal und Konzerthaus, Kloster Unser Lieben Frauen, Magd., 1977. — WKorf, Das Rathaus von Magd. im Ma., Kunsthist. Diplomarb. Berlin 1966 (Masch.). — HGlade, Magd., ²1980. — HTollin, Gesch. der französ. Kolonie von Magd., 3 Bdd., 1886—89. — MSpanier, Gesch. der Juden in Magd., 1923. — CMeckseper, D. Palatium Ottos d. Gr. i. M., Burgen u. Schlösser, 86 II, 1986, S. 101—115
Mansfeld: LV 856. — LV 632 (Ha.) S. 263—268. — IRoch, Schloß M., 1972
Marienborn: LV 632 (Ma.) S. 299 f.
Mehringen: HBoettcher, D. Nonnenkloster zu M. (1222—1525), in: Heimatkal. f. Aschersleben usw. 12, 1936, S. 34—38. — LV 632 (Ha.) S. 269
Memleben: GLeopold, Grabungen im Bereich der ottonischen Kirche in M., in: LV 162, S. 525—532. — ESchubert, Zur Datierung der ottonischen Kirche in M., in: LV 162, S. 515—524. — LV 632 (Ha.) S. 271—273, m. Plan. — GLeopold, Das Kloster M. (Das christl. Denkmal 16), 1976
Merseburg: LV 527. — LV 632 (Ha.) S. 273—293, m. Plan. — LV 858, Bd. 2, S. 332—335. — D. Heimatbuch des Kreises Mers., 1968. — HMöbius, D. Dom zu Mers. (D. christl. Denkmal 44/45), ²1970. — WSaal, Baudenkmale und histor. Gedenkstätten im Kreis Mers. (Mers. Land, Sonderh. 16), 1980. — PRamm, D. Mers. Dom, Seine Baugesch. nach d. Quellen, 1977
Meyendorf: LV 632 (Ma.) S. 335 ff. — FSchrader, Spätmittelalt. Regesten ... d. Klosters M., in: LV 544, S. 258—289. — Identisch mit: Ders., Spätmittelalt. Regesten d. Cistercienserinnenklosters Meyendorf, in: Cistercienserchronik 76, 1969, S. 140—163 (1268—1608)
Michaelstein: LV 632 (Ma.) S. 43 ff. m. Plan. — ADiestelkamp, Die Anfänge d. Klosters M., in: LV 22, Bd. 10, 1934, S. 106—118

Möckern: WKnut, Aus d. Geschichte d. Stadt M., in: LV 45, Jhg. 14, 1935, Nr. 1—6. — LV 632 (Ma.) S. 303f. — LV 868, Bd. 1, S. 270

Mosigkau: LV 632 (Ha) S. 68f. m. Plan. — WPflugk, Schloß M., 1960. — HGünther, D. M.-er Schloßgärten, in: LV 703, Nr. 23, [2]1979

Mücheln: LV 632 (Ha.) S. 300f.

Naumburg: LV 527. — LV 632 (Ha.) S. 304—325, m. 4 Plänen. — HPreller, Unters. z. Gründungsgesch. v. N., in: Wiss. Zeitschr. Univ. Jena, Jg. 9, 1959/60, Ges. u. Sprachwiss., Reihe 3, S. 349—361. — ESchubert, N., Dom u. Altstadt, 1983. — Ders., Denkmalspflege am N.-er Dom, in: LV 856, S. 149—162. — HKüas, D. Dom zu N. (D. christl. Denkmal 28/29), [3]1966. — BSchmidt, WNitzschke, Ausgrabungen in d. Domen von N. und Zeitz, in: LV 61, Bd. 17, 1972, S. 38. — GLeopold, ESchubert, D. frühromanischen Vorgängerbauten d. N.-er Domes (Corpus d. roman. Kunst im thür.-sächs. Gebiet, A IV), 1972. — SHarksen, Die Wenzelskirche in N. (Das christl. Denkmal 97), [2]1981. — WSauerländer, Die Naumburger Stifterfiguren, in: Die Zeit der Staufer, Geschichte, Kunst, Kultur, Bd. 5, 1979, S. 169—245

Neinstedt: Neinstedter Anstalten, Zum 125jähr. Bestehen, 1975

Oranienbaum: LV 632 (Ha.) S. 341—343 m. 2 Plänen. — HRoß (Hg.), 300 Jahre Oranienbaum, 1973

Oschersleben: 1000 Jahre O. 974—1974, [2]1979

Osterburg: HAKnorr, Burgwardium O., in: LV 176, S. 278ff. — LV 632 (Ma.) S. 317—319, m. Plan

Petersberg: LV 527, Bd. 2, S. 205—210. — LV 632 (Ha.) S. 348—351, m. Plan. — HJKrause, Die Stiftskirche auf dem P. bei Halle (Das christl. Denkm. 89), 1974

Prettin: LV 632 (Ha.) S. 355f. — ARichter, Schloß Lichtenberg u. s. nächste Umgebung, 1881

Quedlinburg: LV 632 (Ha.) S. 360—379, m. 5 Plänen. — LV 858, Bd. 2, S. 335. — LV 753, S. 92—105. — GLeopold, Die Stiftskirche zu Q. (Das christl. Denkmal 37), [2]1970. — LV 755

Querfurt: LV 632 (Ha.) S. 380—385, m. Plan. — HWäscher, Baugesch. d. Burg Q. (Schriftenreihe d. staatl. Galerie Moritzburg i. Halle, 7), 1956. — OPflug, Burg Q., Burgen u. Schlösser 8, 1), 1967, S. 14

Regenstein: HWedler, EDülsner, Die Burgruine R., [7]1967. — EBauernfeind, Burgruine R., 1973

Roßlau: LV 632 (Ha.) S. 402f. — LV 779

Roßleben: LV 632 (Ha.) S. 403. — GRauch, Gesch. d. Klosterschule u. d. Klostergemeinde R., 1913

Rothenburg/Saale: HClemens, JKühne, Die Geschichte des Ortes R., 1982

Saathein: LV 624, Bd. 29, S. 204—207

Salzwedel: LV 632 (Ma.) S. 345—360, m. Plan. — LV 748, S. 643f. u. ö. — HStoob, Salzwedel, in: Dt. Städteatlas, Lief. III, 8, 1984. — LGfSchwerinvKrosigk, Jenny Marx, 1975. — PRoland-Krahl, Bau I der Marienkirche zu S., Festschr. J. Jahn, 1958, S. 101—110

Sandau: LV 632 (Ma.) S. 360—362. — LV 858, Bd. 1, S. 271

Sangerhausen: HWein, Die Entstehung u. Verfassung der Stadt S., Diss. jur., Halle 1942 (Masch.). — LV 632 (Ha.) S. 410—419, m. Plan. — JStraubel, Die Entstehung und Entwicklung der Stadt S. von den Anff. bis zum Ende des 18. Jh. (Veröff. d. Spengler-Museums, S. 2), 1971

Schkopau: AWeigelt, Der Burgbereich S. und die Ur- und Frühgesch. der Gegend, 1979. — BSchmidt, AWeigelt, Ausgrabungen in der Burg S., in: LV 61, Bd. 23, 1977, S. 194—199

Schneidlingen: LV 632 (Ma.) S. 367f.

Schönburg: LV 632 (Ha.) S. 428f.

Schollene: LV 632 (Ma.) S. 373f.

Schönebeck: DClaude, Frohse, in: Blätter f. dt. Landesgesch., Bd. 110, 1974, S. 29—42. — Goebel, Fricke, Schulte, Das königl. Solbad zu Elmen, 1902. — ABittkow, Die Saline zu Sch. bis 1912, 1926. — LV 632 (Ma.) S. 368—372, m. Plan. — FAWolter, Mitt. a. d. Gesch.

d. Stadt Groß Salze, in: LV 47, Bd. 20, 1885, S. 201—216; Bd. 21, 1886, S. 138—170; Bd. 22, 1887, S. 1—44

Schönhausen/Elbe: LV 858, Bd. 1, S. 272. — LV 632 (Ma.) S. 372 (behandelt allein die Kirche und läßt das abgebrochene ältere Bismarckschloß bezeichnenderweise völlig unerwähnt; sogar das noch jetzt vorhandene zweite Bismarckschloß, das es baulich mit vielen sonst abgehandelten Schlössern aufnehmen kann, wurde infolgedessen übergangen!). — EEngelberg, Über mittelalterl. Städtebürgertum. Die Stendaler Bismarck im 14. Jh., 1979. — AEGfvBismarck, Schloß Sch. in: Sport im Bild, Jg. 39, 1933, S. 126 f., 962 f. — LV 779

Schulpforte: LV 632 (Ha.) S. 218—225, m. Plan

Staßfurt: HPopp, Die Salzgewinnung in S. (Schriftenreihe des Stadtarchivs S., 1), 1950. — FBahn, Das herzogl. Salzbergwerk Leopoldshall (Beitrr. z. Anh. Gesch. 6), 1907. — LV 632 (Ma.) S. 386 f.

Stendal (Kr. Stendal): HSachs, Der Dom zu S. (D. christl. Denkmal 57), 1962. — Ders., Das Rathaus zu S. (Baudenkmäler 22), 1968. — LV 632 (Ma.) S. 388—405, m. 4 Plänen. — LV 858, S. 272 f. — DDolgner, Die Marienkirche zu S. (Das christl. Denkmal, Bd. 93), 1975

Stolberg: LV 632 (Ha.) S. 445—450

Tangermünde: PFindeisen, Die Stephanskirche zu T. (Das christl. Denkmal, Bd. 103) 1976

Thale: MBeck, Die Entstehung und Entwicklung der Eisen- und Hüttenwerke T., Bd. 1: 1980; E. Könnemann dsgl., Bd. 2: 1945—1965, 1980

Torgau: CKnabe, Urkunden der Stadt T., T. 1—3, 1896—1903. — FJGrulich, Denkwürdigkeiten d. altsächs. kfl. Residenz T. a. d. Zeit u. d. Gesch. d. Reformation, ²1955. — DScholz, T., eine stadtgeogr. Studie. Diss. Math.-Nat., Leipzig 1962 (Masch.). — PFindeisen, HMagirius, D. Denkmale der Stadt T., 1976. — LV 632 (Dr.) S. 400—405, m. Plan. — KBlaschke, Torgau, in: Deutscher Städteatlas, Lief. II, 14, 1979. — SHarksen, HMagirius, D. Marienkirche zu T. (D. christl. Denkmal H. 62), ²1982. — DScholz, T., Eine stadtgeograph. Studie, 1961 (Masch.). — GGlaser, Die Rekonstruktion des Rathauses in T., in: LV 869, S. 210—224

Tylsen: LV 632 (Ma.) S. 422 (behandelt bezeichnenderweise allein die Dorfkirche und läßt das abgebrochene ältere Schloß einfach weg). — LV 858, S. 273 (behandelt den Verlust des Schlosses als »Kriegsverlust«, was nicht stimmt!). — AvdKnesebeck, Aus dem Leben der Vorfahren von Schlosse zu T. i. d. Altmark, 1875. — LV 122, S. 32 f. — LV 239, Bd. 1, S. 71 u. Abb.

Wahrenbrück: LV 624, Bd. 29, S. 218—222

Walbeck (Kr. Haldensleben): LV 632 (Ma.) S. 429 ff.

Walbeck (Kr. Hettstedt): LV 632 (Ha.) S. 469 f. — DClaude, Der Königshof W., in: LV 23, Bd. 27, 1978, S. 1—27

Waldersee: LV 632 (Ha.) S. 70

Wallhausen: MTrippenbach, Bilder aus W.s Vergangenheit, 1907. — Ders. Königshof u. Kaiserpfalz W., 1906. — Ders., Z. Gesch. d. Pfalzkapelle St. Martin, d. Schloßkapelle St. Anna u. d. Diakonats in W., in: LV 53, Bd. 11, 1916, S. 57—80. — LV 632 (Ha.) S. 471

Wanzleben: LV 632 (Ma.) S. 433 f.

Wartenburg: GWernecke, W. einst und jetzt, 1913. — LV 632 (Ha.) S. 472 f.

Weferlingen: LV 857, S. 303. — LV 632 (Ma.) S. 435 ff. m. Plan. — HDvKalben, Friedrich II. von Hessen-Homburg, Reitergeneral und Grundherr in W., in: LV 701, Bd. 68, 1965, S. 11—17. — HRosendorfer, Der Prinz von Homburg, 1978

Weißenfels: LV 632 (Ha.) S. 475—481. — LV 858, Bd. 2, S. 337. — HSchmiedecke, Schloßbau in W. vor 300 Jahren, in: Sächs. Heimatbll. 12, 1966, S. 407—422. — W.-er Stadtchronik, 1981

Werben: LV 632 (Ma.) S. 440—446, m. Plan. — GKnoll, Zur Entstehung u. Gesch. d. Johanniterkommende W. im 13. Jh., Diss. phil., FU Berlin 1971 (Masch.). — AWienand, Der Johanniterorden, der Malteserorden, 1970, S. 408 f. — EOpgenoorth, Die Ballei Brand. im Zeitalter der Reformation u. Gegenreformation, 1963. — LV 788, S. 323—330

Wernigerode: LV 632 (Ma.) S. 446—452 m. Plan. — HGlänzel, Feudalmuseum Schloß W., ¹⁵1965

Wettin: CPlathner, Burg u. Amt W., in: Denkmalspflege u. Heimatschutz 27, 1925,

S. 145—161. — PGrimm, Ausgrabungen auf der Burg W., in: LV 21, Bd. 26, 1938, S. 31—45. — LV 632 (Ha.) S. 488—490

Wittenberg: ISchulze, Die Stadtkirche zu W., (D. christl. Denkmal 70), 1966. — WJunghans, W. als Lutherstadt, ²1979. — LV 632 (Ha.) S. 496—514. — LV 858, Bd. 2, S. 337f. — LV 779. — LV 868. — SHarksen, D. Schloßkirche zu W. (D. christl. Denkmal 71), ⁴1982. — EStarke, Die Kostbarkeiten der Lutherhalle W., 1982. — HHerricht, Bibliographie z. Gesch. d. Univ. W., (Schrr. z. Bibliotheks- u. Büchereiwesen in Sachs.-Anh. 49), 1980

Wörlitz: LV 632 (Ha.) S. 515—520, m. Plan. — WvanKempen, Schloß W., in: Burgen u. Schlösser Bd. 14, 1973, S. 111—115. — LV 856, S. 440—450. — KLein, Führer durch den Landschaftspark W., ¹¹1979. — MLHarksen, Erdmannsdorf und seine Bauten in W., 1976. — Dies., Führer durch d. Schloßmuseum W., ³1973. — Dies., Führer durch d. Museum Gotisches Haus in W., 1958

Wörbzig: LV 632 (Ha.) S. 515. — FHeine, Gesch. v. W. und Frenz (Beitrr. z. Anh. Gesch. 5), 1902

Zeitz: LRothe, Hist. Nachrichten der Stadt Z., 1882. — HFöppel, Z., Geschichte und Gesicht einer Stadt, 1967. — LV 527. — LV 632 (Ha.) S. 527—541, m. Plan. — LV 858, Bd. 2, S. 338

Zerbst: LV 632 (Ma.) S. 464—467. — LV 858, Bd. 1, S. 275—292. — LV 826. — RSpecht, Gesch. d. Stadt Z., 1955/56 (Masch.). — HWäschke, Das Zerbster Bier, (LV 156, Bd. 30), 1906

PERSONENREGISTER

Geistliche und weltliche Fürsten (bis zu den Pfalzgff.) unter dem Vornamen.
Sonstige Adlige (ab Gff.) unter dem Familiennamen (soweit bekannt).

(Namen der Nachträge sind nicht aufgenommen)

Abderhalden, Emil, Prof. d. Med. 189
Abensberg, Rabodo Gf. v. 334
Adalbero, Bf. v. Basel 350
-, Mönch v. Kl. Berge (?) 273
-, v. Frohburg, Prior v. St. Blasien (?) 273
Adalbert, Erzb. v. Bremen 29, 143, 267, 270
-, Erzb. v. Magd. XXXIV. 123 f., 243, 519
-, Abt. v. Kl. Conradsburg 69
-, Pfalzgf. v. Sommerschenburg XXXIX
-, Gf. 85
Adela, Adlige 8
Adelgot, Erzb. v. Magd. 282
Adelheid, Ksn. 249, 321, 375, 409, 478, 514
- I., Äbtissin v. Quedlinburg, Tochter Ks. Ottos II. 376, 377
- II., Äbtissin v. Quedlinburg, Schwester Ks. Heinrichs IV. 375, 377
-, Gfn., geb. Pfalzgfn. v. Goseck 125, 206
Adolf v. Nassau, Dt. Kg. 206, 319, 402
-, Bf. v. Mers. 256
- Friedrich v. Holstein-Gottorp, Kg. v. Schweden 88
Agnes, Dt. Ksn. 29, 62, 236, 247, 336
-, Mgf. v. Brand. 407, 415
-, Hzn. v. Braunschw., Gemahlin Mgf. Waldemars v. Brand. 12
-, Pfalzgfn. v. Sachs., geb. Gfn. v. Weimar 336
Aico, Bf. v. Meißen 285
Albrecht I., Dt. Kg. 97
-, Ft. v. Anh. 222
- II., Ft. v. Anh. 65, 146
-, Mgf. v. Brand. 37
- II., Mgf. v. Brand. 147, 356, 515
-, Hz. v. Braunschw. 193, 485
-, Bf. v. Halb. 113, 128, 258
- II., Bf. v. Halb. 133
- II., Erzb. v. Magd. XL, 124, 156, 174, 296, 303, 384, 433
- III., Erzb. v. Magd. 363
- IV., Erzb. v. Magd. 139, 330
- V., Erzb. v. Magd. LXII, LXIII, LXV, 70, 183 f., 304, 381, 421, 490
-, Mgf. v. Meißen 391, 409

-, der Entartete, Mgf. v. Meißen 58, 74, 97, 101, 218, 263, 270, 410, 414
-, der Bär, Mgf. d. Nordmark XXXVII—XLI, XLIV, XLVI, LIII, 17, 19, 24, 29, 39, 64, 109 f., 124, 142, 150, 196, 227, 229, 243, 253, 320, 330, 350, 367, 404, 427, 447, 458, 492, 502, 504, 515, 532
-, Hz. v. Sachs.-Wittenberg 55, 368
-, Hz. v. Sachs.-Wittenberg 362, 379, 444
-, II., Hz. v. Sachs.-Wittenberg 504
-, III., Hz. v. Sachs.-Wittenberg 18
-, (Albert), Hz. v. Sachs. LVII
Albuin, Abt. v. Kl. Nienburg/S. 350
Alburg, Landwirt 83
Aldringen, Oberst 394
Alexander Karl, Hz. v. Anh.-Bernburg (1863) 30, 222
Alexej, Zarewitsch v. Rußland 47, 469
Alexius Christian, Hz. v. Anh.-Bernburg 4, 38
Allmers, Hermann, Schriftsteller 399
Alsleben, Herren, v. XL
-, Gumbrecht v. 52
-, v., Ministerialenfam. 8
Altenburg, v., Ministerialenfam. 9
Altenhausen, Oda Gfn. v. 10
-, v., Ministerialenfam. 10
Altensee, Georg v., Gutsbes. 144
Altmark, Landeshauptmann der LXXVIII
Alvensleben v., Ministerialenfam. 14, 16, 43, 91, 112 f., 131, 223, 232, 241, 245 f., 274, 332, 348, 385, 392, 427, 472, 474, 528
-, Albrecht v. 68
-, Albrecht Gf. v., Preuß. Finanzminister LXXXVIII, 114 f.
-, Albrecht v., Preuß. General 100
-, Andreas v. 108
-, Constantin v., Preuß. General 100
-, Friederike v., geb. v. Klinglin 386
-, Friedrich v., Hannov. Staatsmin. 223
-, Heinrich v. 114
-, Johann Gf. v., Dt. Botschafter 116
-, J. F. v. 108, 386
-, Matthias v. 274
Amalie, Pzn. v. Preuß., Äbtissin v. Quedlinburg 378

PERSONENREGISTER

Amersleben, Herren v. 22
Ammendorf, v., Adelsfam. 340, 371, 497
-, Koppe v. 396
Ammensleben, Gff. v. 152, 214
-, Amalrada Gfn. v. 152
-, Dietrich Gf. v. 152
-, Milo Gf. v. 214
-, Otto Gf. v. 214
-, v., Ministerialenfam. 152
Ampfurth, v., Ministerialenfam. 15
Amsdorf, Jakob v. 283
-, Nikolaus v., Reformator, sp. Bf. v. Naumb. 304, 344, 521
Anckelmann (v.), Kaufmanns- und Adelsfam. 213
Andreae, Brami, Ingenieur 313
Angern, v., Ministerialenfam. 16
-, Ferdinand Ludolph Friedrich v., Preuß. Staatsminister 456
Anhalt, Gff. Ftt. sp. Hzz. v., XVI, LIII, LV f., LXIII, LXVI, LXIX, 6, 17, 29 f., 39, 65, 70 f., 78, 124, 128 ff., 137, 146, 151, 159 f., 197 f., 253 f., 281, 335, 363, 394, 408, 439, 483, 498, 512, 523 f.
- -Aschersleben, Ftt. v. L, LV, 25, 201, 204, 487, 512
- -Bernburg, Hzz. bzw. Ftt. v. LV f., LXXIV, LXXXII, 26, 30, 40, 160, 164, 202, 498
- - -Harzgerode, Ftt. v. 164
- - - -Hoym, Ft. v. 221
- -Dessau, Hzz., bzw. Ftt. v. LV, LXXIV, LXXXII, 78, 80, 124, 281, 481, 483, 512
- -Köthen, Hzz., bzw. Ftt. v. LV, LXXIV, LXXXII, 254, 281, 483, 512, 523—526
- -Zerbst, Ftt. v. LV f., LXXIV, 78, 89, 160, 281, 481, 527
- - - -Dornburg Ftt. v. 88
-, Reichsstatthalter v., s. Braunschw. LXXXIV
Anna, Hzn. v. Breslau 261
-, Kf. v. Sachs., geb. Pzn. f. Dänemark 18, 372
-, Maria, Hzn. v. Sachs.-Weißenfels 266
-, Sophie, Hzn. v. Braunschw. 68, 275
Anna Wilhelmine, Pzn. v. Anh.-Dessau 335
Annalista Saxo, Chronist 402
Anno, Erzb. v. Köln 22
Anton-Ulrich, Hz. v. Braunschw.-Wolfenbüttel 47, 223
Anverdeslove, Hugoldus de 15
Apenburg, Bürgerfam. Magd. 153
Archenholtz, J. W. v. 29
Arndt, Johann, Theologe und Mystiker 29
Arneburg, Bgff. v. 21
Arnim, Achim v., Dichter 187, 260
-, Bettina v., geb. Brentano 260
-, Hans v., Sächs. General 373

Arnold, Abt. v. Kl. Berge 29
-, Abt. v. Kl. Nienburg/S. 350
-, Gottfried, Theologe 385
Arnstedt, Herren v. 22, 218
-, Melchior v., Amtmann Jerichow 229
Arnstein, Gff., v. XL f., XLVII, LVIII, 22, 31 f., 88, 124, 147, 159, 211 f., 273, 280 f., 332, 384, 478, 498, 523
-, Albert, Edler v. 384
-, Albrecht, Gf. v. 211, 498
-, Luitgard v. 117
-, Mechtild v. 211, 498
-, Walther, Gf. v. 384
- -Lindow, Gff. v. 332
Arnulf, Bf. v. Halb. 170, 225
Artlenburg, Siegfried, Gf. v. 10
Arxleben, Busso v., Adliger 14
Ascanius, Sohn des Aeneas 24
Aschersleben, Gff. v. 24 f., 483
Askanier, Dt. Ft.-fam. XXXV, XXXVII—XLVI, XLVI, IL f., LII—LVI, 3, 14, 21, 24 ff., 29, 39, 55, 64, 69 f., 77 f., 88, 98 f., 108 110, 120 f., 130 f., 139, 159, 164, 167 f., 196, 202, 204, 253, 258 f., 270, 350, 407, 410, 415, 418, 437, 444, 467, 476, 486 f., 504 ff., 511 f., 515, 523, 532
Asseburg, (Gff.) v. der, Ministerialenfam. 15 f., 33, 41, 117, 261, 437, 443, 480
-, Achatz Ferdinand v. der 118
-, Burchard XII. v. der 100
-, Busso, Gf. v. der 117
-, Christian Christoph v. der 100
-, Johann, Gf. v. der 333
-, Johann Ludwig, Gf. v. der 118
-, Kurt v. der 167
-, Maximilian v. der 108
Aster, Ernst Ludwig (v.), Sächs. sp. Preuß. General und Festungsingenieur 470
Auerstedt, Hz. v. s. Davout 27
August, Ft. v. Anh.-Bernburg (-Plötzkau) 368
-, Kf. v. Sachs. LXV, 18, 107, 143, 248, 365, 369, 371, 438, 440, 462
-, der Starke, Kg. v. Polen s. Friedrich August I., Kf., v. Sachs.
-, Administrator d. Erzbt. Magd., Hz. v. Sachs.-Weißenfels LXVII, LXX f., 31, 162, 185, 205, 228, 307, 309, 381, 488
-, Oskar, Geograph 123, 141
Aurogallus, Mathäus, Univ.-Prof. Wittenberg 507
Aus dem Winkel, Adelsfam. 497
-, Kaspar 353

Bach, Johann Sebastian, Musiker LXXIV, 254, 489
Baderiche, Adelsfam. 88
Bärsch, Preuß. Leutnant 84
Baier, J. W. 186

PERSONENREGISTER

Balgstädt, Herren v. 28
Ballenstedt, Gff. v. 17, 24 f., 69, s. a. Askanier
-, Albrecht v. 367
-, Esiko, Gf. v. 29, 428
-, Otto v. XXXVII f.
Balthasar, Mgf. v. Meißen 146
Bandhauer, Architekt 254 f., 351
Banér, Schwed. General 74, 99, 219, 308, 496
Barby, Herren, sp. Gff. v. LVIII, LXIX, 31 f., 135, 162, 422, 481 f., 523, 526
-, Burchard, Edler v. 525
-, Sophie, Edle v. 525
-, Walter v. 475
Barby, v., Ministerialenfam. 37, 229, 282 f., 332
-, Hans v. 453
-, Henning v. 145
Barclay de Tolly, Russ. General 239
Bardeleben v., Adelsfam. 425
Bardua, Karoline 30
-, Wilhelmine 30
Bartensleben, v., Adelsfam. 33, 361
Barth, Herren (v.), Adelsfam. 465
Bartholomeus Angelicus, Franziskaner, Enzyklopädist 302
Basedow, Pädagoge 81, 340
-, K. A. v., Arzt 327
Basena, Kgn. d. Thür. 51
Bassewitz-Lewetzow, Gf. v. 240
Bauer,Einwohner Aschersleben 333
Bauermeister, Fam. 285
Bause, Adelsfam. 160
Beatrix I., Äbtissin v. Quedlinburg, 328, 377
- II., Äbtissin v. Quedlinburg 328
-, Lgfn. v. Thür. 409
Beauharnais, Eugène, Vizekg. v. Italien, Frz. Marschall 72, 156
Bebel, Politiker 314
Beckmann, J. Chr., Geschichtsschreiber 29, 120, 197
Beer, Joh., Musiker 488
-, Johann, Romanschriftsteller 185
Beichlingen, Gff. v. LIX, 35, 159, 208, 235, 237, 247 f., 393, 439, 465, 480
-, Adam, Gf. v. 35
-, Friedrich, Gf. v. 6
-, Heinrich, Gf. v. 402
-, Hermann, Gf. v. 402
Beims, Oberbürgermeister 315
Belitz, v., Adelsfam. 95
Belzig, v., Adelsfam. 442
Bendeleben v., Adelsfam. 235, 402
Bender, v., Adelsfam. 532
Beneckendorff und v. Hindenburg, v., s. Hindenburg
Beneckendorff, Otto v. 215
Benleben, v., Adelsfam. 207
Berenger, Gf. in Thür. 409
Berka v. der Duba 338
-, Andreas 101
Berlepsch v., Adelsfam. 393, 461

-, Christoph v. 442
-, Kaspar v. 385, 502
Bernadotte, Frz. Marschall, Kronpz. v. Schweden 251, 366, 484
Bernhard I., Ft. v. Anh.-Bernburg 39, 364, 368
- II., Ft. v. Anh.-Bernburg 221
- IV., Ft. v. Anh.-Bernburg 368
- VI., Ft. v. Anh.-Bernburg 39, 408
-, Bf. v. Halb. 166
-, Erzb. v. Magd. 422
-, Hz. v. Sachs. XL, LIII f., 39, 77, 142, 253, 368, 532
-, Hz. v. Sachs.-Weimar 287
-, Lokator, Salzwedel 404
Bernhardi, Theologe 238
Bernward, Bf. v. Hildesheim 112, 247
Berthier, Frz. Marschall 239
Berthrat, Nonne 247
Bertrand, Frz. Marschall 484
Berwinkel, v., Adelsfam. 85
Bestehorn, Papierfabrik, Aschersleben 26
Bethmann-Hollweg, Theodor v., Reichskanzler 431
Beumann, H., Historiker 367
Beuster, Rudolf v., Adliger 41
Biederitz v., Adelsfam. 43
Biedermann, Laurentius, Anh. Kanzler 151
Biendorf, v., Adelsfam. 43
Biesenrode, Herren v. 22, 384
Bi(e)la, v., Adelsfam. 466, 531
-, Heinrich v. 443
-, Wilhelm v., Offizier, Astronom 393
Billerbeck, Preuß. Leutnant 84
Billing, Adliger 35, 42, 166, 349, 353, 400
Billung, Hermann, Hz. v. Sachs. 42, 349
Billunger, Sächs.-Hzz.-fam. XXXVI f.
Binder, Ludwig, Architekt 78
Bio, Gf. v. Mers. 101, 127
Bischof, Bergrat 340
Bisino, Kg. der Thür. 51
Bismarck, v., Adelsfam. 44, 55 f., 257, 262, 276, 424 ff., 450, 457, 473, 517
-, Alexander v. 473
-, August (II.) v. 424 f., 473
-, Christoph v. 53, 257
-. Christiane, geb. v. Schönfeld 473
-, Claus v. 64
-, Dorothea Sophie v., geb. v. Katte 424
-, Ernst v. 473
-, Ferdinand v., Rittmeister, Vater d. Ft. Otto 425
-, Herbert, Ft. v. 426
-, Luise Wilhelmine, geb. Mencken, Mutter d. Ft. Otto v. 425
-, Marguerite, Ftn. v., geb. Gfn. Hoyos 426

-, Otto, Ft. v., Reichskanzler LXXVIII f., LXXXV, 57, 100, 275, 424 f., 473
-, Pantaleon v. 262
- -Bohlen, Gff. v. 473 f.
Bissing, v., Adelsfam. 353
Blankenburg, Gff. v. XLVI, L, LIX, LXXV, 46, 76, 110, 198 f., 204, 224, 267, 329, 386, 452, 485, 496
- -Heimburg, Gff. v. 386, 205
-, Magdalena, Gfn. v. 46
-, Poppo, Gf. v. 386
Blankenburg, Anno v., Ministeriale 200
-, J. v., Rittmeister 498
Blücher, Friederike, Ftn. v., geb. v. der Asseburg 100
-, Ft. v., Preuß. Marschall 157, 200, 484
Boc, Olricus, Vogt in Beyernaumburg 41
Bochholtz-Asseburg, Gff. v. 480
Bode, Wilhelm, Kunsthistoriker 341
Bodendiek, v., Adelsfam. 362
Bodenhausen, v., Adelsfam. 246, 384
-, Bodo v. 62
Bodenstein (=Karlstadt) Andreas, Theologe 238, 506 f.
Bodinus, H. 186
Boetius, Sebastian 184
Bohlen, Gfn. v. 474
Bohse (Talander), August, Schriftsteller 489
Boleslaw Chrobry, Hz. v. Polen 272, 281, 523
Boltze, Bertha, geb. Kampradt 403
-, Johann Gottfried, Landwirt 403 f.
Borghese, Pauline, Ftn. v., geb. Bonaparte 496
Borlach, Johann Gottfried (1687—1768) 23, 95, 252
Bornstedt, Edle, v. 428
-, Esico v. 262, 439
Borstel, v., Adelsfam. 162, 412
-, Hans Friedrich Heinrich v., Preuß. General 412
-, v., Altm. Oberforstmeister 275
Bosch, Chemiker 278
Bose, v. Adelsfam. 123, 235, 256, 414
-, Karl v. 123
-, Petrus v. 123
Boso, Bf. v. Mers. 324
-, Mönch v. St. Emmeram in Regensburg 519
Bodfeld (Bothfeld), v., Adelsfam. 48, 58, 65
Brachmann, Luise, Lyrikerin u. Erzählerin 489
Brachstedt, Herren v. 22
Bramann, Fr. G. v., Prof. d. Med. 189
Branconi, Maria Antoinette v., geb. Elsner 268
Brand v. Lindau, Adelsfam. 218

Brandenburg, Mgff., bzw. Kff. v. XVI, IL, LI—LVI, LVIII—LX, LXII, LXV f., LXVIII, LXXV, 11, 14, 19, 27, 41, 57 f., 63, 66, 68, 72, 74, 76, 90, 93, 114 f., 121, 130 ff., 139, 153, 159, 185, 215, 218, 227, 232, 241, 245, 257, 273 f., 276, 281, 303, 309, 332, 356, 378, 392, 404, 407, 410, 415, 418, 437, 447, 478, 515, 523 f.
-, Mgff. v., Johanneische Linie LIV, 263
-, Mgff. v., Ottonische Linie LIV
-, Kff. v. a. d. Hause Hohenzollern LIV, LXI, s. a. Hohenzollern
-, Mgff. v., a. d. Hause Luxemburg LIV, 121
-, Mgff. v., a. d. Hause Wittelsbach LIV, 12, 64
-, Bff. v. 274, 474, 529
-, Bgff. v., s. v. Jablinze
Brantog, Bf. v. Halb. 173, 453
Braunschweig, Hzz. v. L, LV, LIX, LXV, LXXV, 10, 46, 68, 76, 90, 111, 154, 206, 211, 385, 432, 453
- u. Anhalt, Reichsstatthalter v. LXXXIV
Brehna, Gf. v. XVI, 44 f., 209, 237, 259, 284, 371, 400, 403, 416, 432, 497, 532
-, Dietrich, Gf. v. 327, 336
-, Dietrich II., Gf. v. ‚Tempelritter 336
-, Friedrich II., Gf. v. 403, 442, 531
-, Gero, Gf. v., 54, 410
-, Otto, Gf. v. 362
-, - IV., Gf. v. 55
-, Thimo, Gf. v. 54
Breitenbuch, v., Adelsfam. 201
Breithaupt, J. J. 186
Brentano 187
Breuberg, Gerlach v., Landfriedensrichter 6
Britzke, v., Adelsfam. 385
Brose, Christoph Friedrich, Gärtner 335
Brück, Georg, Kanzler Friedrichs d. Weisen 349, 507
Brühl, Gf. v., Sächs. Minister 320, 484
-, Friedrich Wilhelm, Gf. v. 320
-, Wilhelm, Gf. v. 484
Brünneck, Wilhelm v., Prof. d. Jurispr. 189
Brüning, Dt. Reichskanzler 427
Brünnow, Preuß. Offizier 84
Brun, Bf. v. Minden 104
-, Gf. in Arneburg (973) 20
-, Bf. v. Verdun 350
Bruno, Kleriker in Mers. 324
-, Bf. v. Naumb. 319
Brunonen, Sächs. Hz.-fam. XXXVII
Brunsberg, Heinrich, Architect 460
Buch, v., Adelsfam. 57, 207
-, Johann v., Vogt v. Tangermünde 57, 227

PERSONENREGISTER

Bucha, Gff. v. 42
Büchner, Hans, Bankier 234
Bückling, Bergrat 317
Bülow, v., Adelsfam. 41, 84, 117, 160, 352, 418
- v. Dennewitz, Friedrich Wilhelm, Gf. v., Preuß. General 117
Bünau, v., Adelsfam. 92, 398, 414, 461
-, Friedrich v., genannt Rups 58
Bündorf, v., Adelsfam. 58
Bürger, August, Dichter 266, 333
-, Johann Gottfried, Pfarrer 333
Bugenhagen (Dr. Pommer), Johann, Reformator 507
Bundschuh, Kunz, Baumeister 274
Burchard I., Bf. v. Halb. 170, 223, 483
- II., Bf. v. Halb. XXXVI, L, 22, 170, 173, 224, 226, 326
- III., Erzb. v. Magd. 67, 108, 159, 180, 302 f., 336, 421, 429
-, Hz. v. Thür. 403
Burdach, Conrad, Prof. d. Literatur 189
Burgdorf, v., Reichsministeriale 2
- Alard v. 2
Burkersroda, v., Adelsfam. 414
-, Friedrich I. v. 256
Bussche, v. dem, Adelsfam. 311, 463, 479
-, Hermann, v. dem (Buschius), Univ.-Prof., Wittenberg 506
- -Lohe, v. dem, Adelsfam. 69
Butterberg, v., Adelsfam. 207
Buziker, s. Wettiner (LVI)
Byern, v., Adelsfam. 235, 363, 472
-, R. G. C. v. 363

Cäcilie, Gfn. in Thür., geb. v. Sangerhausen 409
Caesar, Joachim 184
Calov, Abraham, Univ.-Prof., Wittenberg 509
Calvin, Reformator LXVI, LXVIII, LXXIV, 508
Cambacérès, frz. Kanzler 482
Cantor, Georg, Mathematiker 190
Charlotte Christine, Gemahlin des Zarewitsch Alexej v. Rußland, geb. Pzn. v. Braunschw. 469
Chasot, Gff. 249
Christian I., Ft. v. Anh.-Bernburg 151, 368
-, Hz. v. Braunschw., Administrator d. Bt. Halb. LXVI f., 11, 307, 319, 441
- IV., Kg. v. Dänemark LXVI, 306 f.
- IX., Kg. v. Dänemark 30
- I., Kf. v. Sachs. 509
- II., Kf. v. Sachs. 151
-, Hz. v. Sachs.-Mers. 74, 383
-, Hz. v. Sachs.-Weißenfels 126, 158, 161, 286, 410
- II., Hz. v. Sachs.-Mers. 59
-, Domherr zu Magd. 441
- August, Ft. v. Anh.-Zerbst 88
- Heinrich, Mgf. v. Bayreuth-Kulmbach 486, 516
- Wilhelm, Administrator des Erzbt. Magd. LXVI f., 99, 185, 283, 306 f.
Christiane Eberhardine, Kfn. v. Sachs. 373, 469
Christina, Gfn. 500
Chryselius, Joh. Wilh., Baumeister 271
Clausewitz, Carl v., Militärtheoretiker 61
Clauß, Johann 28
Clemens III., Papst 474
Cochstedt, v., Adelsfam. 68
Cölestin III., Papst 219
Colleredo, Ftt. v. (sp. Colleredo-Mansfeld) LXVI, 53
Conrad, Pfarrer, Heringen 208
-, Johannes, Nationalökonom 190
Conradsburg, Gff. v. LVIII, 69, 202
-, Burchard v. 69, 117
-, Burchard III., Gf. v. (sp. v. Falkenstein) 117
-, Conrad v. 117
-, Egino v. 69
-, Egino d. Jg. v. 69
Conze, Alexander, Archäologe 190
Corvey, Abt v. 150
Courths-Mahler, Hedwig, Schriftstellerin 346
Craco, Georg, Univ.-Prof., Wittenberg 508
Cranach, Lucas, Maler 166, 184, 238, 317, 469, 507, 511
-. Lukas d. Jg., Maler 406
Crucemann, v., Adelsfam. 265

Dach(e)röden, Karl Friedrich v., Preuß. Reg.-Präsident 161
Damuß, v., Ministerialenfam. 15
Danneil, Johann Friedrich, Geschichtsforscher 406
Dannenberg, Gff. v. LIII, 71 f.
-, Heinrich, Gf. v. 131
Dante 207
Davier, v., Adelsfam. 438
Davout, Frz. Marschall 27, 123, 199 f.
Daun, Österr. General 456, 470
Dedi, Mgf. v. der Lausitz 35, 127, 497, 515, 519
Dedo v. Wettin 127
- der Feiste (Mgf. v. Meißen?), 13, 263, 412
-, Pfalzgf. v. Sachs. 143
Degener, Fam. 442
Dehio, Georg, Kunsthistoriker 70
Dehne, C. H., Architekt 472
Dettmer, Domänenpächter 261
Deussen, Paul, Prof. d. Philosophie 431
Didymus, Pfarrer 230
Dieczelsky, Preuß. Leutnant 84
Diepold, Hz. v. Böhmen 55

PERSONENREGISTER

Diesing u. Haase, Spinnerei in Magd. 249
Dieskau, v., Adelsfam. 83
-, Albrecht v. 387
-, Karl v. 83
Dietburc, Adlige 192
Dietmot, Äbtissin v. Wendhausen (Thale) 463
Dietrich, Bf. v. Brand. 427
-, Bf. v. Halb. 154
-, Gf. (v. Haldensleben?) 174
-, Erzb. v. Magd. 67, 407
-, Mgf. v. Meißen 35, 74, 102, 413
- der Bedrängte, Mgf. v. Meißen, Gf. v. Weißenfels 487 f.
- I., Bf. v. Naumb. 341, 370, 520
-, Mgf. v. der Lausitz 54, 142, 263
-, Propst d. Stiftes Petersberg 285
-, Gf. v. Seeburg 283
-, Pfalzgf. v. Sommerschenburg 13
-, Lgff. v. Thür. 97
-, Gf. 531
Dietze (v.), Landwirtsfam. 33
Dilich, W., Maler 45
Dilnow, v., Adelsfam. 250
Dittmar, Historiker 400
Domersleben, Ennihilde v. 214
Dönstedt, v., Adelsfam. 85
-, Alvericus v. 85
-, s. Schenken v.
Dörnberg, F., Frh. v., Freiheitskämpfer 518
Dornburg, Gff. v. 88, 159
-, Iwan v., Ministeriale 88
Dorstadt, v., Adelsfam. 113
-, Aicho v. 436
-, Walter v. 114
Drachsdorf, v., Adelsfam. 362
Drändorf, Johann v., Anhänger v. Hus 417
Dreileben, v., Adelsfam. 89
Droysen, Gustav, Historiker 189
Droyßig, v., Adelsfam. 91
-, Albert v. 91
Duba s. Berka v. der Duba
Düben, v., Adelsfam. 94
-, Gumbertus v. 94
-, Otto v. 259
Dümmler, Ernst, Historiker 181
Dürer, Albrecht, Maler 184, 187, 511
Duncker, Max, Historiker 189

Eberhard, Bf. v. Mers. 325
-, Bf. v. Naumb. 342
Ebersburg, s. Marschälle v. E.
Eberstein, Ernst Albrecht v., Kursächs. Feldmarschall 335
Ebert, J. K., Prof. d. Med. 189
Echtermeyer, Ernst Theodor, Schriftsteller, 431
Edgitha, Kgn. 293 f., 297, 375
Eggert, Hermann, Architekt 61
Egilbert, Bf. v. Bamberg 247
Ehrenberg, Christian Gottfried, Naturforscher 75
Eichenbarleben, v., Adelsfam. 106

Eichendorff, Dichter 187
Eichstädt, v., Adelsfam. 363
-, Bf. v., s. Viktor, Papst
Eiko, Bf. v. Mers. 246
Eilenburg, Herren, bzw. Gff. v. 36, 94, 101
- (Ileburg, Eulenburg), Herrensp. Ministerialenfam. XL, 101, 279, 338, 418, 441, 473, 477, 532
-, Botho v. 94, 146
Eilika, Gem. Mgf. Albrechts d. Bären, geb. Billung XXXVII f., 39, 64
Eilikendorf, v., Adelsfam. 214
-, Alesindis v. 214
Eilsleben, v., Adelsfam. 68
Eilsuit, Adlige 135
Eimbeck, Balthasar v., Dt. Ordenskomtur 37
Einbeck, Conrad v., Bildhauer 182
Einsiedel, Gff. v., Adels- u. Industriellenfam. 269 f.
-, Detlef Karl, Gf. v. 337
Eisico, Gf. v. Mers. 285 s. a. Esico
Eisleben, v., Adelsfam. 104
Eitz, Karl, Erfinder der Tonwort-Methode 108
Ekkehard I., Mgf. v. Meißen 97, 240 f., 341, 430
- II., Mgf. v. Meißen 9, 97, 101
-, Domherr in Halb. 224
-, Bf. v. Mers. 219
-, Bf. v. Prag, vorh. Abt d. Kl. Nienburg/S. 350
Ekkehardiner (Ekkehardinger), Mgff. v. Meißen, LII, 157, 240 f., 341, 519
Elisabeth, Kf. v. Brand., geb. Pzn. v. Anh. 275, 371
-, Ft. v. Anh., Äbt. v. Gernrode 151
-, Mgfn. v. Meißen 94
- Christine, Ksn., geb. Pzn. v. Braunschw.-Wolfenbüttel 47
-, Kgn. v. Preuß. 262
Eller-Eberstein, Frh. v. 335
Emden, v., Adelsfam. 112
Emersleben, v., Adelsfam. 113
Ende, v., Adelsfam. 236
-, Hans Adam v. 11
-, Nickel v. 532
Engelhardt-Kyffhäuser, Erich, Stadtchronist, Artern 23
- -, Otto, Maler (1884—1965) 23
Erdmann, Carl, Historiker 321
Erdmannsdorff, Friedrich Wilhelm v., Architekt 80, 312, 513
Erdmuthe Louise, Kfn. v. Sachs. 373
Erdmute Dorothea, Hzn. v. Sachs.-Mers. 58
Erich, Erzb. v. Magd. IL. 347
Ermsleben, v., Adelsfam. 113
Ernst, Erzb. v. Magd., Administrator v. Halb. L f., LVIII, LXII, 183, 297, 302, 336, 381
-, Kf. v. Sachs. LVII, 378
Ernst August, Hz. v. Braunschw. 47
- -, Kf. v. Hannover 411

PERSONENREGISTER

Ersch, Johann Samuel, Enzyklopädist 187
Ertle, Sebastian, Bildhauer 229
Erwin, Gf. (?) v. Mers. 322
Erxleben, v., Adelsfam. 114
-, Dorothea Christiane, Ärztin 379
Esebeck, v., Adelsfam. 156, 475
Esico, Gf. v. Mers. 156 s. a. Eisico
Eugen II., Papst 329
-, Pz. v. Savoyen, Ksl. Feldmarschall 113
Eulenburg s. Eilenburg
Eyserbeck, Johann Friedrich, Gärtner 512

Fabricius, Georg, Rektor v. St. Afra in Meißen 395
Fahlberg, List u. Co., Fa. Magd. 313
Falkenberg, v., Schwed. Oberst u. Hofmeister 307
Falkenstein, Gff. v. LVIII, 22, 69, 113, 212, 384, 498
-, Burchard, Gf. v. 113
-, Burchard III., Gf. v. 117
-, Hoyer, Gf. v. 70
-, Hoyer IV., Gf. v. 117
-, Luitgart, Gfn. v., geb. Gfn. v. Arnstein 384
-, Otto, Gf. v. 384
-, Otto IV., Gf. v. 117
Fallersleben, v., Adelsfam. 88
Ferdinand II., Dt. Ks. LXVII, LXXV, 74
-, Hz. v. Anh.-Köthen (-Pleß) 254 f.
-, Pz. v. Preuß., Sohn Kg. Friedrich Wilhelms I. 203, 429, 497
Fichte, Philosoph 431
Fiedler, Landbaumeister 348
Fischer, Kriegs-Domänen- und Forstrat 119
Fitling, Hermann, Prof. d. Jurispr. 189
Flacius (Vlacich), Matthias, Illyricus, Theologe 304
Flechtingen, s. Schenken v.
Fleck, Dr., Prior d. Kl. Muldenstein 340
Fleischer (v. Fletscher), David, Kaufmann 260
Flemming, Gff. v. 346
-, Albert, Gf. v. 260
-, Jakob Heinrich v., Kurs. Feldmarschall u. Minister 260
-, Joh. Heinrich Joseph, Gf. v. 260
Flemmingen, v., Adelsfam. 123
Fletscher, v., s. Fleischer
Flick-Konzern 270
Förder, A. J., v., Landrat 228
Fondi, Ftt. v., Gff. v. Mansfeld 53
Fontane, Theodor, Schriftsteller 460
Forbes-Mosse, Irene, geb. v. Flemming, Schriftstellerin 260
Fournier, Frz. General 239
Francke, August Hermann, Theologe 186, 385, 387

-, Anna Magdalena, geb. v. Wurm 385
François, Luise v., Schriftstellerin 489
Frank, Adolf, Chemiker 445
Franz (eigentl. Leopold Friedrich Franz), Ft. bzw. Hz. v. Anh.-Dessau LXXIV, 80 f., 353, 408, 479, 512 f.
- Ferdinand, Erzhz.-Nachfolger von Österreich 218, 275
Freckleben, Bgff. v. 124
-, v., Adelsfam. 368
-, Otto v., Reichsministeriale 124
-, Rudolf v. 250
-, Udo v. 110
Friedeburg, Gff. v. 135
-, Hoyer I. v. 127, 320
-, Edle v. 413
-, Hoyer d. Ält., v. 413
- - d. Jg., v. 413
-, Oda v., geb. v. Mehringen 320
Friederike, Hzn. v. Anh.-Bernburg, geb. v. Holstein-Glücksburg 30
Friedrich I., Dt. Ks. XXXIX, 46, 118, 124 f., 137, 141, 196, 236, 257, 263, 325, 334, 386, 414, 446, 464, 474, 514
- II., Dt. Ks., XL, XLVIII, 414, 444
- III., Dt. Ks. 183
-, Ft. v. Anh.-Bernburg-Harzgerode 198, 288, 368, 439
- I., Kf. v. Brand. LV, 222
- II., Kf. v. Brand. 265, 357
- der Jüngere, Mgf v. Brand. 21
-, Bf. v. Brand. 368
-, Hz. v. Braunschw. 115
-, Mgf. v. Brand., Bf. v. Halb. 173
- II., Ldgf. v. Hessen-Homburg, Brand. General 216, 486
-, Erzb. v. Magd. 229, 265, 297
- v. Torgau, Bf. v. Mers. 58, 219, 286, 362, 413
-, Bf. v. Münster 135
- (III.) I., Kg. in Preuß., Kf. v. Brand. 10, 13, 134, 162, 185, 459, 486
- II., der Große, Kg. v. Preuß. LXX, LXXII, LXXIV, 76, 88, 90, 119, 200, 240, 249, 251, 262, 348, 366, 378, 385, 387, 392, 397, 420, 437, 456 f., 470 f., 477, 518
-, Mgf. v. Meißen 55
-, Mgf. v. Meißen 266, 400, 429
- Tuta, Mgf. v. Meißen (Landsberg) 13, 74
- der Einfältige, Mgf. v. Meißen 269
- der Ernsthafte, Mgf. v. Meißen, Kf. v. Sachs. 74, 146, 182, 218, 263, 269, 271, 379, 383, 430, 462, 491
- der Freidige, Mgf. v. Meißen 270
- mit der gebissenen Wange, Lgf. v. Thür. 97
- der Strenge, Kf. v. Sachs. 35, 146, 269, 337, 346, 387

612 PERSONENREGISTER

- der Sanftmütige, Kf. v. Sachs. 146, 346
- der Streitbare, Mgf. v. Meißen LV, LVII, 28, 511
- der Weise, Kf. v. Sachs. LVIII, LXII f., 6 f., 18, 349, 371, 468, 506 f., 511
-, Pfalzgf. v. Sachs., a. d. Hause Sommerschenburg 1, 76, 143, 150, 192, 336
- II., Pfalzgf. v. Sachs., a. d. Hause Sommerschenburg 28, 53, 143, 478
- III., Pfalzgf. v. Sachs. 531
-, Lgf. v. Thür. 35, 98
- -Albrecht, Ft. v. Anh.-Bernburg 39
- August, Ft. v. Anh.-Zerbst 527
- August I. (August der Starke), Kf. v. Sachs., Kg. v. Polen LXX, 13, 17, 112, 217, 365, 373, 378, 414, 469
- - II., Kf. v. Sachs., Kg. v. Polen 95
- Christian, Mgf. v. Bayreuth 486
- Wilhelm, Kf. v. Brand. („Der große Kurfürst") LXXII, 251, 301, 386, 422, 455, 493
- Wilhelm I., Kg. in Preuß. LXXI, 15, 70, 80, 193, 203, 207, 268, 275, 348, 421, 425, 429, 455, 486, 517
- Wilhelm II., Kg. v. Preuß. 434
- Wilhelm III., Kg. v. Preuß. 189, 199, 251, 326, 441
- Wilhelm IV., Kg. v. Preuß. LXXVIII, 275, 365, 426
Friesen, v., Adelsfam. 385
Fritsch, K. v., Geologe 190
Froberger, Johann Jakob, Musiker 185
Frühling, K., Architekt 495
Fugger, Bankierfam. LXII
Fun(c)k, v., Adelsfam. 65, 461
Funke, Frh. v., Adelsfam. 411

Gänsefurth, v., Adelsfam. 130
Gärtner, Industrieller u. Landwirt 425 f.
Gallas, Ksl. General 21, 40, 348
Gans v. Putlitz, Adelsfam. XL, 369, 424
Gansauge, v., Adelsfam. 249
Gardelegen, Herren, bzw. Gff. v. 130, 244
-, v., Ministerialenfam. 131
Gatersleben, v., Adelsfam. 129, 132 f., 347
Gauert, H., Historiker 321
Gebhard, Bf. v. Eichstädt, s. Viktor II., Papst 48
-, Bf. v. Mers. 239, 286, 362, 462
Georg III., Ft. v. Anh., Koadjutor v. Mers. 197, 483, 517
- III., Ft. v. Anh.-Bernburg 368
-, Hz. v. Mecklenburg, Söldnerführer 176, 215, 305, 483
-, Hz. v. Sachs. LXIII f., 74, 234, 266, 402, 440

- Wilhelm, Kf. v. Brand. 232
Gerhard, Erzb. v. Mainz 319
-, Abt. v. Kl. Hillersleben 214
Gerhardt, Paul, Kirchenliederdichter 146
Gerlach, Leopold v. LXXVIII
- Ludwig v., Appellationsgerichtspräsident Magd. LXXVIII, 312
Germar, v., Adelsfam. 466
-, Adliger 35
-, E. F., Geologe 190
Gernand, Bf. v. Brand 109
Gernot, Abt. d. Kl. Nieburg/S. 350 f.
Gernrode, v., Äbtissin 347
Gero, Erzb. v. Köln 444
-, Erzb. v. Magd. 214, 285, 295
-, Mgf. v. Nordmark XXXIV, 8, 68, 98, 129, 136 ff., 151, 167, 258, 293, 440, 501
-, Sohn des Mgf. Gero 137
- v. Alsleben, Neffe des Mgf. 8
-, Adliger 85
-, Komtur in Mücheln 336
Gersen v., s. Görschen
Gertrud d. Große, Nonne d. Kl. Helfta 207
Geusau, v., Adelsfam. 83, 118, 213
Giebel, Zoologe 190
Giebichenstein, Bgff. v. 22, 327, 442
Gilly, Architekt 85
Girard, H., Geologe 190
Gisela, Ksn. 247
-, Adlige 462
Giselher, Erzb. v. Magd., zuvor Bf. v. Mers. LI, 165, 413
Giso (Adliger?) 104
Gleichen, Gff. v. 158
Gleim, Ludwig, Dichter 114, 172, 186, 507
Gleißenthal, Heinrich v. 340
Gleuß-Seeburg, Gff. v., s. Seeburg 41
Gleyne, Heinrich v. 388
-, Otto v. 388
Gloworp, v., Ministerialenfam. 2
Gnandstein, Otto, Kämmerer v., 164
Gnetsch, Wulrad v. 442
Göderitz, Johann, Architekt 315
Görges, Dr., Arzt, Klötze 242
Göring, Hermann, Preuß. Ministerpräs. 275
Görschen (Gersen), v., Adelsfam. 156
Göthe, Hans Christian, Urgroßvater v. Joh. Wolfg. aus Berka (Kr. Sondershausen) 23
Goethe, Friedrich Georg, Großvater v. Joh. Wolfg. 23
- Johann Wolfgang v., Dichter 23, 30, 57, 187, 194, 196, 271, 365, 513
Götze, A., Archäologe 37, 481
Goldstein, Carl v., Oberst 85, 217
Gommern, Germarus v. 142
- Hermann v. 372
Goseck, Pfalzgff. v. 270

PERSONENREGISTER

Gossler, v., Adelsfam. 232, 528
-, Friedrich, Kriegsrat 249
Goßwin v. Orsoy, Generalpräzeptor
 d. Antoniter 372
Gottberg, Konrad v., Kanoniker 41
Grabow, v., Adelsfam. 145
Gräfe 4
-, Alfred, Prof. d. Med. 189
Graf (Gräffe), v., Adelsfam. 358
Graun, Karl Heinrich, Komponist 477
Gregor VII., Papst 196
- v. Tours, Geschichtsschreiber 62
Gremis, v., Adelsfam. 85
-, Johannes, Domdechant v. Mers. 85
Grenacker, Zoologe 190
Grieben, Gff. v. 57, 147, 152
-, Otto, Gf. v. 147
-, v., Ministerialenfam. 147
Grimm, P. Archäologe 141, 238, 321,
 397, 439, 466, 491, 514
-, Brüder 260
-, Wilhelm 157
Gröningen, v., Adelsfam. 150
Größler, Hermann, Landeshist. 108
Groitzsch, Gff. v., zeitweilig Mgff.
 v. Meißen XXXVII
-, Bertha v. 414
-, Günther v. 410
-, Heinrich, Gf. v. 334, 467
-, Sigena, Gfn. v., geb. Gfn. v.
 Leige 334
-, Wiprecht, Gf. v. 94, 97, 180, 259,
 334, 388, 414, 458, 461, 475 f., 520
-, Wiprecht d. Jg., Gf. v. 282, 334,
 490
Gronenberg, Heinrich v., Domherr
 Magd. 327
Gropius, Architekt 82
Groppendorf, v., Adelsfam. 115
Große, Heinrich, Adliger 146
Großer Kurfürst s. Friedrich Wilhelm, Kf. v. Brand.
Grote, Otto Reichsfrh. LXXVI, 411
Grotius, Hugo 509
Grünewald, Mathias, Maler 184
Grumbach, v. Adelsfam. 284
Grumbkow, F. W. v.,
 Preuß. Minister 235
Gruson, Hermann, Ingenieur 313,
 458
-, Otto 313
Günther, Erzb. v. Magd. 128, 136,
 180, 284, 363, 403, 420
-, Gf. 247
-, Kgl. Kapellan 238
-, Andreas, Architekt 184
Guericke, Otto v., Bürgermeister
 Magd., Naturforscher 309
Gütz 186
Gundling, N. H. 186
Gundrada, Äbtissin v. Hadmersleben
 166
Gunzelin, Mgf. v. Meißen 9
Gustav II. Adolf, Kg. v. Schweden
 LXVII, 21, 94, 287, 307 f., 395, 493
Gutenberg, v., Adelsfam. 166, 207

Habedank, Schiffswerft 134
Haber, Chemiker 278
Habsburger, Dt. Herrscherfam.
 LVII, 386
Hachum, v., Ministerialenfam. 3
Hacke, v., Adelsfam. 166, 466
-, Albrecht v. 166
-, Ernst v. 440
-, Felicitas v., Äbtissin v. Donndorf
 87
-, Hans v. 166
Hackelberg, Sagenfigur 169
Hadeber, Matthias v., Halb. Bürger
 170
Hadmersleben, Edle Herren v.
 LVIII, 128, 135, 150, 168, 403
-, Gardolf v. 167
-, Otto v. 99, 193
Hadrian IV., Papst 224
Händel, Georg Friedrich, Komponist
 139, 461, 489
Haeseler, Gottlieb, Gf. v.,
 Preuß. Generalfeldmarschall 11
-, Gottfried, Kaufmann 242
Hagano, Abt. d. Kl. Hagenrode 197
Hagen (gen. Geist), v., Adelsfam. 43
-, Gff. vom 332, 362
Hahn, Kuno, Gf. 434
Haimo, Bf. v. Halb. 114, 169
Ha(c)keborn, Edle v. 41, 128, 203,
 219, 283, 395, 501
-, Albert v. 204
-, Friedrich v. 206
-, Gertrud v., Äbtissin v. Helfta
 204, 206 f.
-, Ludwig v. 204
-, Mechthild v., Nonne d. Kl. Helfta
 207
Halberstadt, Bff. bzw. Administratoren v. L, LVI, LIX f., LXV f.,
 LXXV, 14, 25, 48, 93, 104 f., 129,
 132 f., 137, 150, 169 f., 193, 201,
 204, 214, 222, 224, 226, 232, 261, 267,
 293 f., 328, 359, 378, 384, 386, 418,
 432, 436, 443, 446, 453, 478, 487,
 530
Haldensleben, Gff. v. XXXVII
Halle, v., Adelsfam. 118
-, Gerhard v. 118
Hamersleben, v., Adelsfam. 193
Hankel, G. W., Physiker 114
Harbke, v., Adelsfam. 193
-, Ekbertus v. 193
Hardegg, s. Magd. Bgff. v.
Hardenberg, Hans Christoph v. 499
-, Friedrich v. (Novalis) 23, 187,
 489, 499
-, Heinrich Ulrich Erasmus v. 23
Harnisch, W., Pädagoge 489
Harras, Heinrich v. 219
Hartbert, Bf. v. Brand. 273
Hartesrode, v., Ministerialenfam. 495
Hartleben, Otto Erich, Schriftsteller
 455
Hartwig, Erzb. v. Bremen XXXIX
Hatheburg, Adlige 322

PERSONENREGISTER

Hathui, Schwiegertochter Mgf. Geros 129, 137
Haugwitz, v., Adelsfam. 65
- v., Preuß. Minister 199
Havelberg, Bff. v. 37, 42, 228, 231, 392, 424
Haym, Rudolf, Prof. d. Phil. 189
Heden, Hz. d. Thür. 158
Hedersleben, Hans v., Hallischer Bürger u. Salzgf. 182
Hedwig, Ftn.-witwe v. Anh.-Bernburg 39, 408
- II., Äbtissin v. Gernrode 138
-, Mgfn. v. Meißen, geb. Pzn. v. Böhmen 55
-, Äbtissin v. Quedlinburg, geb. Pzn. v. Sachs. 379
Heidel, Bildhauer 189
Heimbach, Fam. 265
Heimburg, v., Ministerialenfam. 204
-, Anno v., Ministeriale 200
Heine, Saatzüchterfam. 167
-, Fabrikant Halb. 172
-, Eduard, Mathematiker 190
Heinitz, F. A. v. 431
Heinrich I., Dt. Kg. XXXIII f., 5, 48, 75, 101, 149, 163 f., 178, 195, 233, 258, 281, 284, 321, 324, 349, 374 f., 377, 390, 480, 499
- II., Dt. Ks. XXXV, 21, 48, 69, 73, 75, 85, 110, 112, 118, 192, 205, 225, 238, 246, 250, 262, 270, 272, 281, 285, 295, 321, 324, 376, 413, 436, 492, 531
- III., Dt. Ks. XXXV, 28 f., 48, 73, 104, 196, 198, 247, 336, 408, 441, 464, 474
- IV., Dt. Ks. XXXV f., 35, 48, 96, 117, 127, 170, 196, 202, 204, 216, 226, 236, 367, 369, 375, 386, 441, 446
- V., Dt. Ks. XXXVI ff., 41, 73, 94, 97,170, 196, 204, 259, 334, 367, 404, 461, 477 f., 480, 490
- VI., Dt. Ks. 90, 175, 465, 523
- I., Ft. v. Anhalt LV, 39, 70, 350
- II., Ft. v. Anhalt 24
-, Ft. v. Anh.-Bernburg 164
- der Schwarze, Hz. v. Bayern XXXVII
- der Stolze, Hz. v. Bayern XXXVIII, 39, 174, 367
- der Zänker, Hz. v. Bayern 375, 519
- (Pribislaw), Ft. (Kg.?) v. Brand. 426
-, Mgf. v. Brand.-Gardelegen 131, 458
-, Bf. v. Brand. 109
- d. Jg., Hz. v. Braunschw. LXIII, 115, 193, 385
- II., Kg. v. Frankreich 469
- v. Eilenburg, Mgf. d. Lausitz u. v. Meißen LVI, 73, 515, 521
- II., Mgf. v. Meißen 101
- der Erlauchte, Mgf. v. Meißen 86, 96, 263
- v. Ammendorf, Bf. v. Mers. 58, 219, 415, 462
-, Bf. v. Naumb. 239, 521
-, Pfalzgf. bei Rhein, Sohn Heinrichs des Löwen 66
-, Pz. v. Preuß. 83, 348, 392
- XXVI., Gf. v. Reuß j. L.-Ebersdorf 32, 138
- XXIX., Gf. v. Reuß-Ebersdorf 138
- der Löwe, XVI., Hz. v. Bayern u. Sachs. XVI, XXXVIII ff., XLVI, L, LII, 25, 48, 66, 90, 96, 133, 170, 175, 196, 204, 214, 236, 267, 303, 386, 414, 420, 441, 446, 463, 465
- der Fromme, Hz. v. Sachs. LXIV, 362, 440
-, Hz. v. Sachs.-Barby 31
- Raspe, Lgf. v. Thür. 97, 401, 409
-, Gf. 262
-, Lokator in Großwusterwitz 163
-, Abt d. Kl. Sittichenbach 262
- Julius, Hz. v. Braunschw.-Wolfenbüttel, Administrator d. Bt. Halb. LXV, 56, 150, 496
Heldrungen, Herren v. 159, 203
-, v., Ministeriale 205
- Friedrich v. 205
Helfta, v., Ministerialenfam. 207
Helldorf, v., Adelsfam. 337, 346
Helmeke, Kaufmann Magd. 457
Hennigs v. Treffenfeld, Joachim, Brand. Generalmajor 250 f.
Henriette Charlotte, Hzn. v. Sachs.-Mers. 74
- Katharina, Ft. v. Anh.-Dessau, geb. Pzn. v. Oranien 353
Hentschel, Ernst, Pädagoge 489
Heribert, Lokator, Pechau 363
-, Erzb. v. Köln 247
Hermann (Arminius) „der Cherusker" 382
- Billung, s. Billung
-, Mgf. (v. Meißen) 341
- I., Bf. v. Bamberg 63, 264
-, Mgf. v. Brand. 404
- v. Luxemburg, Gegenkg. 104, 259
-, Pfalzgf. v. Sachs. 96
- I., Lgf. v. Thür. 35, 96, 391, 409
-, Ministeriale in Löbnitz 285
- I., Abt d. Kl. Sittichenbach 439
-, Samuel Leberecht, Chemiker 423
Herrand, Bf. v. Halb. 214, 224, 226
Herwig, Bf. v. Meißen 371
Hesekiel, Christoph, Architekt 513
Heseler, Konrad v. 242
Heshusius, Superintendent Magd. 305
Hessen, Lgff. v. 235
- -Darmstadt, Großhzz. v. 216, 352
- -Homburg, Lgff. v. 352
-, v., Adelsfam. 211
Hessi, Gf. d. Harzgaus 462
Hes(s)ler, v., Adelsfam. 242
-, Georg Rudolf v. 28
-, Hans Heinrich v. 491
-, Heinrich v. 242
Heuckewalde, v., Ministerialenfam. 213

PERSONENREGISTER 615

Heygendorff, v., s. Jagemann, Caroline 213
Heyking, Elisabeth v., geb. v. Flemming, Schriftstellerin 260
Hildagsburg, Mgf. v., s. Albrecht der Bär 110
Hildebrand, Br. 431
Hildegrim, Bf. v. Châlons sur Marne, Missionsbf., Bf. v. Halb. 169, 320
Hildeward, Bf. v. Halb. 169 f.
- II., Bf. v. Halb. 453
Hill, Moritz, Pädagoge 489
Hilla, Gfn. 245
Hillersleben, Gff. v. LIII, 16, 57, 68, 147, 152, 392, 515
-, Berta, Gfn. v. 147
-, Otto, Gf. v. 213
Hindenburg v. (bzw. v. Beneckendorff u. v. Hindenburg), Adelsfam. 215
-, Friedrich v. 215
-, Otto v. 215
-, Otto Friedrich II. v. 215
-, Paul v., Preuß. General-Feldmarschall 11, 215, 275, 278, 314
-, Reiner v. 215
Hitler, Adolf LXXXIV, 470
Hitzig, Architekt 259
Hobeck, Propst v. Leitzkau (?) 274
Höfer, P., Archäologe 27, 195, 268
Hölz, Max LXXXII
Hörsing, Oberpräsident 315
Hoffmann, Auguste v., geb. Alburg 83
-, Christoph v., Kanzler d. Univ. Halle 83
-, Fr. 186
-, Friedrich, Prof. d. Med. 271
Hofmann, Nickel, Architekt 184
Hogen v., Bürgerfam., Gardelegen 528
Hohenberg, Sophie, Hzn. v., geb. Gfn. Chotek 218
Hohenlohe-Ingelfingen, Ft. v., Preuß. General 200
Hohenthal, Gff. v. 13, 164, 484
-, Johann Jacob, Gf. v. 85
-, Lothar, Gf. v. 217
- (urspr. Hohmann), Peter Gf. v. 217
Hohenthurm, v., Adelsfam. 218
Hohenzollern, Gff. v., Kff. v. Brand. XVII, LIV, LXI, LXV f., 56, 121, 196, 275, 305 s. a. Kff. v. Brand.
-, Fränkische Linie LIV
Hohmann, Peter (sp. Gf. v. Hohenthal) s. Hohenthal
Holk, Ksl. Heerführer 16
Holland, Petronila, Gfn. v. 453
Holle, Asche v. 335
Holleben, v., Adelsfam. 219
Holtzmann, Robert, Historiker 390
Holzmann, Amtmann 149
Honlage, v., Adelsfam. 485
Honstein, Gff. v. L, LIX f., 23, 110, 196, 199, 208, 237, 334, 382, 401, 454, 480, 501
- Dietrich, Gf. v. 205, 401
- Sophie, Gfn. v., geb. Ftn. v. Anh. 402
- -Heringen, Gff. v. 208
- - -Dietrich IV., Gf. v. 208
- - -Dietrich IX., Gf. v. 208
- -Kelbra, Gff. v. 237
Hoppenrod, Andreas, Pfarrer u. Dichter 212
Horburg, Herren v. 219
Hoyer, Gf. 100
Hoym, (Gff.) v., Adelsfam. 63, 70, 92, 113, 201, 221, 346 f., 362, 368, 408, 414, 446 f., 487
Hühne, Amtmann 89
Hühnerbein, Preuß. General 72
Hünicken, Rolf, Historiker 185
Hugo v. St. Victor 192
-, Bf. v. Zeitz-Naumb. 519
Hujuff, Hans, Maler 184
Humboldt, Alexander v. 161
-, Karoline v., geb. v. Dach(e)röden 161
-, Wilhelm v. 161, 168
Hunfried, Erzb. v. Magd. 295
Hunold, Bf. v. Mers. 325, 341
Hunolt (Menantes), F. Ch., Schriftsteller 489
Hus, Tschech. Reformator 417
Huth, J. C., Architekt, Halb. Landbaumeister 115

Ibrahim ibn Jacub, Arabischer Reisender 350
Ihne, Ksl. Hofbaurat 385
Ileburg, s. Eilenburg
Illyricus, s. Flacius
Imhoff, v., Kammerpräsident 217
Immermann, Preuß. Kriegs- u. Domänenrat 312
- K. Leberecht, Dichter 220, 312
Ingenheim, Gff. v. 434
Ingersleben, v. 442
Innozenz III., Papst 151
Irminfried, Kg. d. Thür. 51
Itzenplitz, v. Adelsfam. 147
Jablinze, Herren v. 159
Jagemann, Caroline, Schauspielerin 213
Jagow, v., Adelsfam. 27, 155, 257
Jahn, Friedrich Ludwig, „Turnvater" 127
Jeetze, v., Adelsfam. 240, 361
-, Joachim Christ., v., Preuß. Feldmarschall 240
Jerichow, v., Adelsfam. 57, 229
Jérome, Kg. v. Westphalen LXXIII, 300, 311 f.
Jerusalem, Patriarch v. 243
Joachim I., Kf. v. Brand. LXII f., 145, 183, 304
- II., Kf. v. Brand. 19, 305
-, Hz. v. Münsterberg, Bf. v. Brand. 529

- Ernst, Ft. v. Anh. 39, 78
- Friedrich v. Brand., Administrator d. Erzb. Magd. 229, 275, 353, 396, 497
- Johann, Ft. v. Anh.-Bernburg 39
-, Ft. v. Anh.- Zerbst 88
- II., Ft. v. Anh. 146
- Cicero, Kf. v. Brand. LIV, 21, 405, 450
- I., Mgf. v. Brand. 244, 405
-, Mgf. v. Brand. 215, 418, 503
-, Hz. v. Braunschw.-Lüneburg 193
-, Erzb. v. Magd. 68, 246, 348
- XIII., Papst 519
- der Beständige, Kf. v. Sachs. LXIII, 432
-, Kg. v. Sachs. 365
-, Hz. v. Sachs.-Wittenberg 3
- Mönch d. Kl. Walkenried 141
- Adolf I., Hz. v. Sachs.-Weißenfels 488
- - - II., Hz. v. Sachs.-Weißenfels 489
- Albrecht, Erzb. v. Magd. LXV
- Friedrich der Großmütige, Kf. v. Sachs. LXIII f., 1, 18, 116, 304 f., 468, 508
- Georg II., Ft. v. Anh.-Dessau 151
- - -, Kf. v. Brand. 55, 64, 257, 274 ff., 424
- - - I., Kf. v. Sachs. LXVII, LXIX, 74, 94, 337, 381, 488, 491
- - - III., Kf. v. Sachs 145
- - -, Hz. v. Sachs.-Mers. 337
- - -, Hz. v. Sachs.-Weißenfels 126
- Sigismund, Kf. v. Brand., vorher Administrator v. Magd. 276
- Johanna Elisabeth, Ftn. v. Anh.-Zerbst, geb. Pzn. v. Holstein-Gottorp 88 f.
- Johannes, Bf. v. Mers. 254, 257, 413
- Jonas, Justus, Reformator 184, 340, 507
- Joseph I., Dt. Ks. LXXV, 13
- Julius, Hz. v. Braunschw. 68, 155, 211, 331
- Junghuhn, Franz Wilhelm, Java-Forscher 318
- Junkers, Industrieller 81
- Jutta, Tochter Lgf. Hermanns I. v. Thür. 35
-, Äbtissin v. Quedlinburg 221

- Kadaloh, Bf. v. Naumb.-Zeitz 341, 520
- Käfernburg, Gff. v. 87, 247, 499
-, Günther, Gf. v. 247, 383
-, Sizzo, Gf. v. 87
- Kaehler, Martin, Prof. d. Theol. 189
- Kaga, Friedrich, Ministeriale 272
- Kage, v., Adelsfam. 244
- Kahlden, v., Adelsfam. 262
- Kakelingen, v., Adelsfam. 202
-, Alvericus de 367
-, Bernhard v. (Gf.) 367
- Kalb, v., Adelsfam. 233 f.

-, Alexander Ludwig v., Sachs.-Weimarischer Kammerpräsident 233
-, Charlotte v., geb. Marschalk v. Ostheim 233
-, Heinrich v., Offizier 233
- Kalbe, v., Adelsfam. 232
- Kalckreuth, v., Preuß. General 200
- Kammerer, Jobst, Maler 184
- Kannawurf, v., Adelsfam. 235
-, Albert v. 235
- Kannenberg, v., Adelsfam. 262
-, Friedrich Wilhelm v. 262
- Kant, Philosoph 187
- Kapup, Christoph, Bildhauer 297
- Karl der Große, Ks. XXXI, 38, 59, 178, 195, 288, 292, 358, 410, 436, 443, 464, 479, 498, 515
-, Kg., Sohn Karls d. Großen 38, 142, 178, 288, 292, 436
- d. Jg.. Kg. 479
- Martell, Fränk. Kg. XXXI
- IV., Dt. Ks. IL, LIV, LX, 2, 101, 338, 459
- V., Dt. Ks. LXIV, 18, 114, 116, 136, 184, 304 f., 339, 508
- VI., Dt. Ks. 47
-, Hz. v. Braunschw. 68
- XII., Kg. v. Schweden 13, 113, 252, 256
-, Gf. im Schwabengau 135
- August, Hz. bzw. Großhz. v. Sachsen-Weimar 11, 146, 213, 233
- George Leberecht, Ft. v. Anh.-Bernburg 43
- Gustav, Pfalzgf., sp. Karl X. Gustav, Kg. v. Schweden 321
- Wilhelm Ferdinand, Hz. v. Braunschw., Preuß. General 27, 199 f., 268
- Karlmann, Fränk. Kg. XXXI, 433
- Karlstadt, s. Bodenstein 238
- Katan, Gf. 247
- Katharina, Mgfn. v. Brand. 353
- II., Zarin v. Rußland 118 s. a. Sophie Friederike Auguste, Pzn. v. Anh.-Zerbst
-, Kgn. v. Westphalen 312. 298
- Katte. v., Adelsfam. 385, 517
-, Balduin v. 517
-, Hans Heinrich, Gf. v., Preuß. Feldmarschall 517
-, Hans Hermann v., Preuß. Offizier 518
-, Karl v., Freiheitskämpfer 518
- Kegel, v., Adelsfam. 65
- Keiser, Reinhard, Komponist 461
- Kerssenbrock, Franz v. 207
-, Helene v. 207
- Kettenburg. v. der, Preuß. Rittmeister 84
- Kirchhoff, Alfred. Geograph 190
- Kläden, v., Adelsfam. 246
- Kleist, v., Gouverneur d. Festung Magd. 311, 453
-, Heinrich v., Dichter 216, 418, 486

PERSONENREGISTER

Klengel 217
Klingenberg, G. ,Prof. 532
Klinger, Max, Maler u. Bildhauer 158
Klötze, Walter v. 241
Klopffleisch, Archäologe 268
Klopstock, Friedrich Gottlob, Dichter, 118, 128. 269, 379, 431
- Gottlob Heinrich, Landwirt 128
Kloß & Förster, Sektfirma 127
Knebel, v., Adelsfam. 268
Knesebeck, v. dem, Adelsfam. 169, 265, 361, 472
-, v. dem, Preuß. General 225
Knigge, v., Adelsfam. 23
Knobelsdorff, v., Architekt 80, 335, 513, 527
Knoblauch, Hermann, Physiker 190
Knuth, v., Adelsfam. 462
- (Knauth), Hans 382
Knut, Karl 462
-, Peter 462
Köckritz, v., Adelsfam. 111, 158, 401
Köhler, v., Adelsfam. 340
Köler, v., Adelsfam. 284
König, Friedrich, Erfinder 108
Königsmarck, v., Adelsfam. 144, 249
-, Hans Christoffer, Gf. v., Schwed. General 216, 249, 485
-, Maria Aurora, Gfn. v. 249, 378
-, Philipp Christoph, Gf. v., Hannoverscher Offizier 249
Könnern, v., Ministerialenfam. 250
Könnigde, v., Adelsfam. 250
Körner, Theodor, Dichter 240, 491
Kösling, Adlige (?) Fam. 437
Kötzschau, v., Adelsfam. 255 f.
- Heinrich v. 58
Kohlhaas, Michael 94
Kohlhase, Hans, Kaufmann 418
Kohlschütter, Ernst, Prof. d. Med. 189
Kolditz, Thimo v. 101
Kolesowe, Gottschalk, v. 283
Konrad II., Dt. Ks. XXXV, 21, 28, 247, 272, 296, 341, 351, 464, 480, 492
- III., Dt. Kg. XXXVIII, 21, 118, 141, 236, 257, 521
- (v. Krosigk), Bf. v. Halb. 172, 388, 439
-, Erzb. v. Magd. XLII, 367, 426
- der Große, Mgf. v. Meißen XXXVII, XLII, LVI, 54. 74, 101 f., 263, 284. 349, 361, 370, 403, 412, 497
-, Sohn d. Mgf. Dietrich v. Meißen 442
Korb, Hermann, Architekt 47, 223
Korn, Otto, Historiker 153
Koseritz, v. Adelsfam. 62
-, Hans Heinrich v. 62
Kotze, v., Adelsfam. 363
-, Hans v., Hofmarschall 156
Kracht, v., Adelsfam. 363
Kraft, Adelsfam. 283
-, Caspar, Architekt 184
Kraus, Gregor, Botaniker 190

Krebs, Kunz, Architekt 468
-, Musiker 522
Kreutz, Ulrich, Maler 184
Kreutzen, v., Adelsfam. 213
Krieger, J. Ph., Musiker 488 f.
Kröcher, v., Adelsfam. 8, 33, 232
Krosigk (Crozok) Dedi v., Edelherr 259
-, v., Ministerialenfam. 8, 100, 133, 284
-, Bernhard v. 369
-, Friedrich v., Brauschw. Obermarschall 369
-, Heinrich v., Freiheitskämpfer 1813 369
-, Konrad v., s. Konrad, Bf. v. Halb.
-, Lorenz v. 268, 369
Krossen, v., Ministerialenfam. 260
Krottorf, Gff., v., s. Röblingen v. 390
-, Otto v. 261
Krucken, Timo, Ritter 218
Krug, W. T. 430
Krupp, Fa. 313, 458
Kruse, Käthe, Puppenherstellerin 253
Krusemarck, Hans v. 229
Kuckenburg, Hermann v., Pfarrer (?) 262
Kügelgen, Wilhelm v. 30
Kühn, Julius, Prof. d. Landwirtschaft 189
Kühne, Landwirtefam. 482
Kugler, Franz, Dichter 398
Kukla, Numismatiker 124
Kunigunde, Gfn. in Thür. 234
Kunkel v. Löwenstern, Johann, Alchimist 438
Kurek, Heinrich, Bildhauer 288
Kurland, Hz. v. 112
Kutzbach, Friedrich, Pfarrer 333
-, Johanne Margarete 333
Kyffhausen, Bgff. v. 6

Lacy, Oesterr. General 456 f.
Ladegast, F., Orgelbauer 489
Lambsdorf, v. 441
Lampert v. Hersfeld 496
Lamprecht, v. 453
-, Karl, Historiker 230, 431
Lamspringe, Heinrich v., Stadtschreiber 303
Landsberg, Mgff. v. XVI, 148, 263, 413 f.
Lang, Paul, Mönch im Kl. Posa, Chronist 370
Lange, Samuel Gotthold 186, 269
Langenbogen, v., Adelsfam. 265
Lastig. Gustav, Prof. d. Jurispr. 189
Lattorf, v., Adelsfam. 65, 88, 246
Laudon, Oesterr. General 456
Lauriston, Frz. Marschall 157
Leberecht, Ft. v. Anh.-Bernburg-Hoym 221
Lefebvre, Frz. Marschall 225
Legat, v., Adelsfam. 203

Lehndorff, Gf. v., Landstallmeister 145
Leibniz 10, 223 f.
Leige, Goswin d. Ae., Gf. v. 324
Leimbach, v., Adelsfam. 272
Leipzig, v., Adelsfam. 259, 362
Le Marois, Frz. General 312
Lenné, Joh. Peter, Gartenarchitekt 30, 131
Lentulus, Rupert Scipio v., Preuß. General 385
Leo, Heinrich, Historiker 189
Leopold I., Ft. v. Anh.-Dessau LXXIV, 80, 124, 149, 152, 275, 310, 335, 353, 441, 512
-. d. Jg., Ft. v. Anh.-Dessau 275
-, Ft. v. Anh.-Köthen 254
-, Pz. v. Hessen-Homburg, Preuß. Offizier 157
- Maximilian, Ft. v. Anh.-Dessau 8
- Wilhelm, Erzh. v. Oesterreich, Erzb. v. Magd., Bf. v. Halb. LXVII, 386
Lepsius, R. 431
Leuckfeld, Historiker 140
Levetzow, v., Adelsfam. 240
Leyser, Augustin, Univ. Prof. Wittenberg 509
- Polycarp, Univ. Prof. Wittenberg 509
Liere, v., Adelsfam. 484
Liesenitz, v., Adelsfam. 259
Lille, Gf. v., s. Ludwig XVIII., Kg. v. Frankreich 47
Limburg-Styrum, Gf. v., Reichstagsabgeordneter 331
Lindau, Gff. v. 145
-, Evererus v., Ministeriale 273, 280
Lindow, Gff. v., s. Arnstein 368
Lindow-Ruppin, Gff. v. 22, 280 f.
Linke-Hofmann, Firma Breslau 270
Liszt, Franz, Musiker 30
-, Franz v., Prof. d. Jurispr. 189
Liudger, Domherr Magd. 369
-, Abt. d. Kl. Vitzenburg/Reinsdorf 388
Liudolfinger (s. a. = Ottonen), Dt. Kgsfam. XXXII f., XXXV, 5, 195, 293, 321, 374, 380, 419, 462, 481
Liutbirg, Klausnerin 328
Liutprand v. Cremona, Chronist 238
Lobdeburg, Herren v. 346
Lochten, v., Bernhard 1
- v., Gebhard 1
Löbejün, v., Adelsfam. 284
Loening, Edgar, Prof. d. Jurispr. 189
Löser, v., Adelsfam. 241, 373, 413
-, Hans v. 94, 373, 388
-, Heinrich v. 94, 388
Loewe, Karl, Komponist 284
Löwendahl, v. Rittergutsbesitzerin 269
Lossow, Hans v., Dt. Ordens-Komtur 37

Lostau, v., Adelsfam. 286
Lothar (III.) v. Süpplingenburg, Dt. Ks. XXXVII ff., LVI, LIX, 8, 46, 88, 109, 147, 159, 174, 201 f., 204, 234, 257, 301, 377, 404, 458
Lotter, Melchior. Drucker 507
Louis Ferdinand, Pz. v. Preuß. 199, 275, 497
Ludewig, Joh. Peter v. 186
Ludolf, Bf. v. Halb. 168, 358, 437
-, Erzb. v. Magd. 265, 353, 428 f.
Ludowinger, Thür. Gff.- u. Lgff.-fam. 125, 234, 409
Ludwig der Deutsche, Kg. 208
- der Fromme, Ks. XXXII, L, 195, 498
- der Jüngere, Kg. 481
- IV. (der Bayer) Dt. Ks. 6, 227, 427
-, Ft. v. Anh.- Köthen LXXIV, 37, 254
-, Mgf. v. Brand. 41, 63, 153, 227
- der Römer, Mgf. v. Brand. 427
-, Bf. v. Brand. 427, 529
- XVI., Kg. v. Frankreich 47
- XVIII., Kg. v. Frankreich (Gf. v. d. Provence), Gf. v. Lille 47
-, Erzb. v. Magd. 67
-, Abt d. Peterskl. z. Mers. 13
- der Bärtige, Gf. v. Thür. 206, 409
- der Springer, Gf. in Thür. 97, 125, 143, 234, 409, 531
- II., Lgf. v. Thür. 125
- III., Lgf. v. Thür. 64
- IV., Lgf. v. Thür. 125
- VI., Lgf. v. Thür. 320
- Rudolf, Hz. v. Braunschw.-Wolfenbüttel LXXV, 47
Lüchow, Gff. v., s. a. Warpke, Gff. v. LIII, 82
Lüderitz, v., Adelsfam. 63, 257, 276, 363, 480
Lüttichau, v., Adelsfam. 158
Lützow, Ad. v., Preuß. Major 84, 187, 239 f., 491
Lufft, Hans, Drucker 507
Luise, Pzn. v. Anh.-Bernburg 5
-, Hzn. v. Anh.-Dessau 479
-, Kgn. v. Preuß. 83, 251, 366
Luptitz, v., Adelsfam. 387
Luther, Fam. 318
-, Hans, Vater des Reformators 106, 318
-, Katharina, geb. v. Bora 340, 469
-, Martin, Reformator LVII f., LXI ff., LXIX, LXXII, 18, 102, 106, 108, 146, 166, 183 f., 191, 206, 238, 264, 285, 304, 306, 369, 372 f., 432, 454, 469, 500, 506 f., 508, 511
Lutisburg, Wilhelm v. 283
Luxemburger, Dt. Ftfam. LIV
Lynar, Rochus, Gf. v., Architekt 78

Maercker, General LXXXIII, 315
Magd., Bgff. v., LIX, 142, 161, 295, 381, 429, 517

PERSONENREGISTER

-, Bgf. v. („de Monte") a. d. Hause Querfurt 148
-, Hermann, Bgf. v. 387
-, Erzb. u. Administratoren XXXVIII f., XLI, XLVI, XLVIII f., LIV, LVI, LX, LXV f., 11, 15 f., 21, 37, 59, 66, 71, 78, 83, 128, 152, 162, 169, 180, 183, 193, 218 f., 232, 250, 261, 266, 276, 295—298, 303 ff., 332, 352, 363, 390, 396, 407, 414, 432, 437, 441, 444, 455, 472, 475, 482, 487, 515, 517, 523
Mager, Hartmann v. 362
Magnus, Ft. v. Anh.-Zerbst 525
-, Hz. v. Sachs. a. d. Hause Billung XXXVI, 39, 64
-, Hz. v. Braunschw. 74, 148, 218, 263, 270, 409, 415
Mahistre, Generaldirektor 366
Mahlsdorf, Helmwich v., Lokator, Salzwedel 404
Mainz, Erzb. v. 294
Maltitz, v., Adelsfam. 112
Mamaco, Adliger 89, 174, 211, 436
Mandelsloh, v., Adelsfam. 282
Mansfeld, Gff. des alt-hoyerischen Stammes, v. 316, 381
-, Hoyer Gf. v. XXXVI, LIX, 243, 334, 478, 490
- - II., Gf. v. 127
- - III., Gf. v. 52
- - IV., Gf. v. 127, 243, 272
-, Gff. v., zumeist jg. Linie a. d. Hause Querfurt LIX ff., LXVI, LXXV, 6, 23, 41, 52 f., 104 f., 107, 117, 128, 135, 148, 196, 205 ff., 212 f., 220, 243 f., 246, 249, 271 f., 316, 318, 334 f., 346 f., 358, 385, 389 f., 414, 434, 440, 478 ff., 498, 500 ff., 514
- Albrecht, Gf. v. 396
- - IV., Gf. v. 106, 358, 385, 440
-, Hans, Gf. v. 396
-, Bia, Gfn. v. 243
-, Burchard I., Gf. v. 6, 127, 206, 317
- - III., Gf. v. 52, 104, 127
- - IV., Gf. v. 272
- - V., Gf. v. 6
- - VII., Gf. v. 403, 429
- - IX., Gf. v. 207
-, Elisabeth, Gfn. v., geb. Gfn. v. Schwarzburg 206
-, Ernst II., Gf. v., Ksl. Feldherr LXVII, 88, 307, 392, 394, 527
-, Gebhard, Gf. v. 55, 128, 403
- - VI., Gf. v. 205
-, Hans, Gf. v. 396, 497
-, Hans Albrecht, Gf. v. 272
-, Johann Ernst I., Gf. v. 205
-, Luise Christiane, Gfn. v. 429
-, Siegfried, Gf. v. 500
-, Ulrich, Gf. v. 127
-, Volrad, Gf. v. 128, 385, 403, 501
- -Arnstein, Gff. v. 23
- -Bornstedt, Gff. v. LXVI, 53, 128, 244

- - -, Agnes, Gfn. v. 53
- -Eisleben, Johann Georg, Gf. v. 207
- -Friedeburg, Gff. v. 128
- -Hinterort, Gff. v. LX, 203, 220, 317, 429, 501
- -Mittelort, Gff. v. LX, 220, 317, 391, 429, 434
- - -, Gebhard, Gf. v. 203, 335
- -Vorderort, Gff. v. LX, LXVI, 128, 160, 271, 317, 389
- - -, Johann Georg, Gf. v. 161
- - -, Philipp, Gf. v. 53
-, v., Ministeriale 244
Maria Theresia, Dt. Ksn. 47
Marlborough, Hz. v., Engl. General 113, 256
Marmont, Frz. Marschall 261
Marquard, Ministeriale 73
Marschall, v., Adelsfam. 319
- v. Bieberstein, Adelsfam. 203
- v. Ebersburg, Ministerialenfam. 96
Marx, Jenny, geb. v. Westfalen LXXXVIII, 406
Martin, Bf. v. Meißen 285
Martini, Gutsbesitzerfam. 418
Masséna, Frz. Marschall 193
Matelda, Gestalt Dantes 207
Mathilde, Dt. Kgn. XXXIV, 375, 377, 397, 439, 463 f.
-, Mgfn. v. Meißen 284
-, Tochter Ottos I., Äbtissin v. Quedlinburg 375 f., 378
-, Adlige 192
Maurer, Fr., Archäologe 439
Maximilian I., Dt. Ks. 39
Mechow, v. Adelsfam. 362
Mechtild v. Magd., Nonne d. Kl. Helfta 207, 302
-, Äbtissin v. Quedlinburg 478
Meinecke, Friedrich, Historiker 406
Meinersen, v., Adelsfam. 156, 351, 438 f.
Meinher I., Bgf. v. Meißen 64
-, Bf. v. Naumb. 358
Meinheringer 64, 126, 358
Meinwerk, Bf. v. Paderborn 216
Meißen, Bgff. v. 64, 126
-, Mgff. v. XVII, XLII, XLVIII, LII, LV, 18, 73, 86, 91 f., 94, 96 f., 101, 111, 135, 148, 201, 217, 279, 285, 338, 344, 354, 370, 398 f., 401, 410, 413, 419, 453, 461, 467 f., 480, 521, 532
Melanchthon, Philipp, Theologe u. Reformator 166, 183, 469 507 f., 511
Melander, Ksl. General 221
Mencken, Professorenfam. 425
-, Kgl. Preuß. Kabinettsrat 425
Mengersen, Gff. v. 532
Merian, 120, 221, 306
Merseburg, Bgff. v. LI, 83, 271, 287, 325, 362, 413, 462
-, Siegfried, Pfalzgf. v. 500
Messel, Alfred, Architekt 30
Meth, Mathias, Ingenieur 256

Metzsch, Friedrich v. 413
Meyendorff, v., Adelsfam. 229, 328, 475
-, Andreas v. 475
Meyer, Karl, Heimatforscher 140, 465
Michael Sidonius, Bf. v. Mers. 413
Michaud, Westph. General 84
Mies van der Rohe, Architekt 82
Milagius, Anh. Kanzler 18
Militz, v., Päpstl. Legat 372
Milow, Gernot v. 330
Minde, Grete 460
Minetti, Stukkateur, Architekt 32
Miquel, v., Finanzminister 331
Möllenbeck, v., Adelsfam. 425
Möllendorff, v., Adelsfam. 310
Mölsen, v., Ministeriale 216
Mörder, Adelsfam. 160
Moerner, Achaz Joachim v. 95
Moltke, Helmuth, Gf. v., Preuß. Feldmarschall 312
Mordeisen, Ulrich, Kfl. Kanzler 508
Moritz, Pz. v. Anh. 330
-, Hz. bzw. Kf. v. Sachs. LXIV f., 13, 144, 246, 304 f., 322, 339, 430, 469, 508
-, Hz. v. Sachs.-Zeitz 345, 522
Morungen, v., Adelsfam. 41, 148, 207, 501
-, Burchard v. (Bgf.?) 334
Mosigkau, v., Adelsfam. 335
Mozart, W. A., Komponist 271
Mücheln, v., Adelsfam. 336
Mühlingen, Gff. v. LVIII, 159
Müller, K., Numismatiker 124
Müller, Wilhelm, Dichter 81
Müllner, Adolf, Dichter 266, 489
-, Amtsverwalter 266
Münchhausen, v., Adelsfam. 88, 226, 274, 332, 438
-, Hilmar v., Söldnerführer 274
-, Statz v. 443
- -Althaus, v., Adelsfam. 274
- -Neuhaus, v., Adelsfam. 274
Müntzer, Seilermeister, Vater des Thomas M. 454
-, Ottilie, geb. Gersen, Frau Thomas Müntzers 156
-, Thomas LXIII, 7, 156, 205, 410, 454, 488
Mundlos, Fa., Magd. 313
Muser, v., Adelsfam. 148
Mynsinger v. Frundeck, Adelsfam. 332

Napoleon, Frz. Ks. XVII, LXX, LXXIII f., LXXIX, 94, 117, 126, 156 f., 187, 199 f., 239, 257, 311, 441, 470, 482, 484, 496, 518
Nappian, angebl. Gründer des Mansf. Bergbaus 211, 490
Narbonne-Lara, Frz. General 470
Nathusius, Fam. 249
-, Johann Gottlob, Industrieller 175, 223, 347

-, Philipp v. 347
Naumann, L., Heimatforscher 243
Naumburg, Bff. v. LII, 9, 111, 126, 201, 260, 266, 354, 370, 398 f., 401, 419, 521
Naumburger Meister 341
Nebra, Schenken v. 346
-, Heinrich, Schenk v. 346
Neidhardt v. Gneisenau, August Wilhelm, Gf. 412, 441 f.
Neindorf, v., Adelsfam. 347
-, s. a. Schenken v. N.
-, Heinrich v., Ministeriale 201
Neinstedt, v., Adelsfam. 487
Neubauer, Oberamtmann 260
Neuberin, Schauspielerin 386, 489
Neucke (Necke), angebl. Gründer des Mansf. Bergbaus 211, 490
Neuenburg, Bgff. v. 64, 126, 358
-, Hermann, Bgf. v. der 127
-, v., Adelsfam. 125
Neuendorf, v., Adelsfam. 244
Neuenstadt, Balthasar v., Dompropst v. Halb. 172
Neumark, Gärtner 512
Neumeister, E., Kirchenliederdichter 489
Neustadt, Christoph v. 28
Neutherus, Abt d. Kl. Goseck 144
Ney, Frz. Marschall LXXIII, 157, 311
Niegripp, Gisilbert v. 348
-, Nikolaus v. 348
Nietzsche, Friedrich, Philosoph 391, 431
Nikolaus v. Siegen, Prior d. Kl. Reinsdorf 388
Nißmitz, Friedrich I. v. 346
-, Georg v. 346
-, Quirin v. 346
Nitsch, K. J. 430
Niuron, Franz, Architekt 254
-, Peter, Architekt 78, 254
Norbert, Erzb. v. Magd. XXXVII f., 144, 152, 296, 390
Nordmark, Mgff. v. der XXXVII, XXXIX, 21, 110, 404, 458, 515
Normann, v., Württ. General 239
Northausen, v., Adelsfam. 362
Northeim, Gff. v. XXXVII, 46, 393
Nostiz, v., Adelsfam. 371
Novalis, s. Hardenberg, Friedrich v. 499

Oberg, v., Adelsfam. 352
Oda, Gfn. 231 f., 481
Oebisfelde, v., Adelsfam., s. a. Ovesfeld 351 f.
Öchelhauser, Industrieller 81
Oeder, Matthias, Kartograph 327
Oerner, v., Adelsfam. 160
Österreich, Erzhzz. v. LXX
Olearius, Johannes, Chronist 184
Oppen, v., Adelsfam. 133
Oppin, v., Adelsfam. 353
Orlamünde, Gff. v. 42, 53, 92, 242, 269, 395, 491, 499

PERSONENREGISTER 621

-, Hermann, Gf. v. 383
Osterburg, Gff. v., s. a. Veltheim, Gff. v. 244, 257, 472 f.
Osterfeld, Gff. v. 64
Osterfeld, v., Adelsfam. 358
Osterhausen, v., Adelsfam. 398
Osterwohle, Friedrich v. 362
Ostrau, v., Adelsfam. 418
-, Hogerus v. 361
-, Otto II. v. 361
Ostrowski, v., Adelsfam. 235
Ota, Pfalzgfn. v. Sachs. 104
Ottonen, s. a. Liudolfinger XXXV, 196
Otto I., Dt. Ks. XXXIII f., LI, 11, 35, 38, 42, 58, 66, 68, 75, 89, 98, 121, 137, 142, 145, 151, 155, 159, 161, 165 f., 168, 174, 178, 206, 211, 214, 221, 231, 256, 268, 282, 288, 293 ff., 297 f., 321, 324, 328, 349, 353, 363, 375, 396 f., 400, 416, 420, 436, 438 f., 455, 463, 472, 475, 477 f., 480, 498, 530
- II., Dt. Ks. XXXIV, 1, 43, 62, 73, 148, 206, 241, 262, 286, 295 f., 321, 336, 359, 373, 375, 403, 411, 464, 467, 475, 480
- III., Dt. Ks. 20, 104, 169 f., 179, 197, 214, 218, 223, 225, 238, 260, 262, 272, 285, 321, 350, 358, 378, 390, 436, 464, 480, 499, 519
- IV., Dt. Ks. XL, XLVIII, 2, 66, 114, 133, 175, 193, 222, 273, 297, 300, 303, 348, 441, 444, 446, 478,
- der Reiche, Gf. v. Ballenstedt 39
-, Bf. v. Bamberg XXXVII, 63, 179, 336f., 388
- II. v. Northeim, Hz. v. Bayern 349
- I., Mgf. v. Brand. LIII, 19, 37, 168, 222, 232, 243, 261
- II., Mgf. v. Brand. 448
- III., Mgf. v. Brand. 405
- IV., Mgf. v. Brand. LVII, 57, 101, 222, 263, 270, 392, 409, 420, 444
- das Kind, Hz. v. Braunschw.-Lüneburg 110
-, Hz. v. Braunschw. 63, 153, 271
-, Hz. v. Braunschw.-Lüneburg 115
-, Erzb. v. Magd. 74, 227, 259, 263, 387, 415, 427, 429, 462, 515
-, Mgf. v. Meißen 55, 201
- der Erlauchte, Hz. v. Sachs., Laienabt v. Kl. Hersfeld 199, 375, 479 f.
Ovesfeld, v., Adelsfam., s. a. Oebisfelde 33

Pack, v. Adelsfam. 145, 338
Palladio, Architekt 513
Pappenheim, Ksl. General 64, 275, 287, 308, 364
Parchen, Theodoricus v. 362
Parler, Bildhauer u. Architektenfam. 182
Paschleben, v., Adelsfam. 161

Paul, Jean 187
Pauline, Ftn. z. Lippe, geb. Pzn. v. Anh.-Bernburg 38
Paullini, C. F., Historiker 225
Pertz, Historiker 479
Pesne, Antoine, Maler 235
Peter I., Zar v. Rußland 47, 56, 227, 469
- III., Hz. v. Holstein-Gottorp, Zar v. Rußland 88
-, Erzb. v. Magd. 482 f.
- v. Schleinitz, Bf. v. Naumb. 201
Petersen v. Greifenberg 10
-, Johann Wilhelm (1629—1727) 10
Peucer, Kaspar, Univ. Prof., Wittenberg 508
Peucker, v., Adelsfam., gen. v. Schenck 122
Peußen, adl. (?) Landwirtsfam. 413
Pflüger, Konrad, Baumeister 7, 468, 506
Pflug, v., Adelsfam. 213
-, Julius v., zeitweilig Bf. v. Naumb. 344, 522
Pfu(e)l, v., Adelsfam. 160, 340
-, Adam v., Schwed. General 207
-, Helene v., geb. v. Kerssenbrock 207
Philipp v. Schwaben, Dt. Kg. XL, 5, 303, 409
-, Lgf. v. Hessen LXIV
-, Hz. v. Sachs.-Mers. 271
Piccolomini, Ksl. General 156
Pieschel, C. (v.), Kaufmann 134
Pilsudski, Poln. Marschall 310
Pippin, Fränk. Kg. XXXI, 436
Planitz, v. der, Adelsfam. 268
Plauen, Anna v., Äbtissin v. Gernrode 137
Plötzkau, Gff. v. XXXVIII f., 367, 444
-, Bernhard (II.), Gf. v. 367
- - d. Ältere, Gf. v. 202
-, Dietrich, Gf. v. 202, 367
-, Helperich, Gf. v., Gf. d. Nordmark 367
-, Irmengard, Gfn. v., Äbtissin v. Kl. Hecklingen 202
-, Konrad, Gf. v. 367
-, Mechthild, Gfn. v. 367
-, Otto, Gf. v. 367
-, v., Ministerialenfam. 368
Plötzky, v. Adelsfam. 368
-, Evererus v., s. Lindau
-, Friedrich v. 368
Plotho, v., Adelsfam. XL, 145, 162, 218, 363, 427,
-, v., Landrat 283
-, Hermann v. 133
-, Johann v. 134
-, Otto v. 135
Pöllnitz, v., Adelsfam. 144, 453
Pöppelmann, Daniel, Architekt 145, 320, 373
Pohle, David 185

Polich, Martin, Univ. Prof. Wittenberg 506
Polte, Ingenieur 313
Poplitz, v., Adelsfam. 369
Poppo, Adliger, Verwandter Ks. Lothars 46
Posadowsky, v., Quedlinburgischer Stiftshauptmann 161
Potelendorf, v., Adelsfam. 53
s. a. Putelendorf
Pouc, Hermann, Vogt in Laucha 269
Pouch, v., Adelsfam. 362, 371
Pozzi, Architekt 80
Predöhlen, v., Adelsfam. 427
Preußen, Kgg. v. LXXII, 446
-, Pzz. v. 27, 73
Preußer, George, Architekt 134
Pribislaw (= Heinrich) Ft. (Kg.?) v. Brand. 426
Priborn, Slawe 282
Printzen, M. L., Frh. v., Geh. Rat 235, 427
Pröhle, H. 333
Profen, v., Adelsfam. 511
-, Albert v. 511
-, Anna v. 511
Püsten, adl. (?) Landwirtsfam. 413
Putelendorf, Friedrich v. 53
Putlitz, s. Gans v. P., Adelsfam.
Puttbus, Ftt. v. 194
Pyra, Emanuel 186, 269

Quartier, (v.), Adelsfam. (?) 8
Quast, v., Adelsfam. 374
Quedlinburg, Äbtissin v. 75
Querfurt, Herren v. LIX f., 6, 23, 41, 63, 94, 97, 113, 133, 161, 234, 245 f., 262 f., 267, 283, 338, 380 f., 410, 429, 433, 476, 501, 514
-, Brun v. (d. Heilige) 283, 381
- -, Edler v. 475
- - VIII., Gf. v. 381
-, Burchard v. 6, 127
- - I. v., s. Gff. v. Mansfeld
- - II., Edler v. 381
- - III. Edler v. 346
- - VI., v., Bgf. v. Magd. 531
-, Gebhard v. 206
- - II., Edler v. 433
- - XIV., Edler v. 381
-, Gerhard v. (1292) 6
-, Meinhard, Edler v., Landmeister des Dt. Ritterordens 381
-, Sophia, Edle v., geb. Gfn. v. Mansfeld 381
Quitzow, v., Adelsfam. 27, 222, 330, 424

Raabe, Wilhelm, Dichter 57
Rabbethge, Fa. 328
Rabiel, (v.), Adelsfam. 62, 371
Rabinswald(e), Gff. v. 42, 53, 87, 269, 491, 499
-, Albert II. Gf. v. 383
-, Berthold, Gf. v. 383

-, Friedrich, Gf. v. 383
Radolf, Hz. v. Thür. 397
Raedt, de, Ingenieur 155
Randau(ow), v., Adelsfam. 108, 332, 385
Ranies, Otto v. 109
-, Rudolf v. 109
Ranke, Leopold v., Historiker 431, 499
Rathenau, Walter, Reichsminister 399
Ratke (Ratichius), Wolfgang, Pädagoge 483
Rauch, Bildhauer 9, 442
Rauchhaupt, v., Adelsfam. 218, 387
Rayski, Ferdinand v., Maler 30
Recke, Adolf, Frh. v. der 317
Redern, v., Adelsfam. 262
-, Dietrich, v. 262
Regenstein, Gff. v. L, LIX, 22, 28, 46, 52, 68, 76, 133, 149, 152, 154, 196, 198, 201, 205, 211 f., 214, 258, 261, 267, 329, 355, 378, 385, 411, 415, 432, 446, 453, 463, 478, 485, 495, 498, 530
-, Albert, Gf. v. 384
-, Albrecht II., Gf. v. 378
-, Heinrich d. Jg., Gf. v. 173
-, Konrad, Gf. v. 386
-, Oda, Gfn. v., geb. Gfn. v. Falkenstein 384
Reichardt, Johann Friedrich 187
Reiffenstein, Ernst, Rentmeister Stolberg 455
Reinald, Erzb. Köln XL
Reinbod, Abt d. Kl. Berge 362
Reinhard, Bf. v. Halb. L, 93, 166, 170, 192, 214, 224, 234, 283, 359, 453
-, Franz Volkmar, Univ.Prof. Wittenberg 509
Reinhardt, Amer. General 470
Reinhild, Adlige 35
Reinsdorf, G. F., Domänenpächter 220
Reiß, Robert, Mechaniker 279
Rembert, Ritter 363
Remy de la Fosse, Louis, Architekt 362
Repgow, s. Reppichau
Reppichau (Repgow), Herren v. 11, 52, 203, 389
-, Eike v. XLVII, 117, 389
-, Heinemann v. 203
Retha (Rytha), v., Adelsfam. 233
Reuß-Ebersdorff, Ftt. v. 92
Reveningen, Otto v. 144
Rhaeticus, Joachim, Univ.Prof. Wittenberg 508
Richelieu, Duc de, Frz. Marschall 152
Richenza, Dt. Ksn. 202
Richter d. Ältere, Johann Moritz, Architekt 488
Rider, Hermann v. 362
Riebeck-Konzern 340

-, Carl Adolph, Industrieller 188, 191, 198, 391
Riemer, Johann, Romanschriftsteller 489
Rieß, Landbaumeister 366
Rikdag, Adliger 135
-, Mgf. v. Meißen 389, 497
Rimpau, Landwirtsfam. 268, 415
-, Theodor Hermann, Landwirt 91
-, Wilhelm, Getreidezüchter 415
Rinckart, Martin, Kirchenliederdichter 102, 108
Rive, Richard, Oberbürgermeister Halle 190
Rode, v., Adelsfam. 414
Röblingen, Edle v. 389
-, Otto v. 389
-, v., Ministerialenfam.
Rollenhagen, Georg, Dichter 306
Rosenburg, v., Adelsfam. 162
Rosentreter, Amtmann 340
Rosla, Friedrich v. 393
Roßlau, v., Adelsfam. 394
Rothenburg, Gff. v. 393
Rottleben, v., Adelsfam. 148
Rottorf, v. Adelsfam. 244
Rousseau, Jean Jacques 513
Rudolf I., Dt. Kg. 6, 55, 402, 490
- v. Schwaben, Dt. Gegenkg. 216, 324
- I., Bf. v. Halb. 1, 154
-, Erzb. v. Magd. 384
-, Mgf. d. Nordmark (a. d. Hause Stade) 404
- I., Hz. v. Sachs.-Wittenberg 3, 109, 347, 371
- III., Kf. v. Sachs.-Wittenberg 120, 471
Rübel, Karl, Historiker 195
Ruppin, Gff. v. XLI
Ruprecht, Erzb. v. Magd. 162, 180, 409
-, Priester, Kölbigk 246
Rusakow, Russ. General 470
Rust, F. W., Komponist 81
Rusteleben, v., Adelsfam. 53, 395, 517
Ryckwaert, Cornelis, Architekt 353, 526 f.
Saaleck, Edle v. 399
-, v., s. Schenken v. Saaleck
Sachsen, Hzz. v. (a. d. Hause d. Billunger) XXXVI
-, Kff. v. LV-LVIII, LX f., LXVI, 31, 55, 74, 83, 88, 142, 148, 183, 210, 212, 266, 269, 304, 307, 309, 319, 329, 335, 372, 410, 428, 446, 468, 506
-, Kff. v. (Albertiner) LVIII, LXIII, LXV, LXXVII, 42, 55, 111, 468 f., 531
-, Kff. v. (Ernestiner) LVIII, LXV, LXXVII, 6, 18, 55, 468 f.
- -Barby, Hzz. v. LXX
- -Lauenburg, Hzz. v. LIV, 474
- -Merseburg, Hzz. v. LXX, 55, 531
- -Weimar, Hzz. (Großhzz.) v. 431
- -Weißenfels, Hzz. v. LXX, 31 f., 42, 126, 269, 381, 410, 430
- -Wittenberg, Hzz. bzw. Kff. v. XVI f., XL, XLVI, LIII-LVIII, 3 f., 6, 86, 99, 130, 162, 202, 209, 230, 237, 259, 279, 362, 371, 373, 416 f., 444, 471, 481, 504 ff., 514, 518
- -Zeitz, Hzz. v. LXX, 344, 520, 522
-, Pfalzgff. v. 53, 143, 206, 270, 390, 531
-, Moritz v., Frz. Marschall, unehel. Sohn Kf. (Kg.) Friedrich Augusts I. v. Sachs. 414
Sachsenburg, Gff. v., s. Beichlingen, Gff. v.
Sack, v., Adelsfam. 392
-, Arnold, Ritter 457
Salier, Dt. Kgs.fam. L, LIX, 195, 226, 419
Salzwedel, v., Minist.-Fam. 404
Sandau, Propst v. Braunschw. 498
-, v., Adelsfam. 407
Sangerhausen, Cäcilie v. 206, 234
Savary, Frz. General 441
Schäffer & Buddenberg, Fa. 313
Schaff(gotsch), v., Adelsfam. 337
Schafstädt, v., Ministerialenfam. 410 f.
-, Christoph v. 410
Schaper, Friedrich (1841-1919), Bildhauer 9
Scharnhorst, Preuß. General 157, 200
Schatz, Daniel, Architekt 63
Schauen, v., Adelsfam. 411
Schauenburg, Gff. v. XXXVII
Schenck, v., Adelsfam., s. Schenken v. Flechtingen
Schenken v. Dönstedt 121
- v. Flechtingen, Adelsfam. 85, 121 f.
- - -, Albrecht 85
- - -, Werner 85
- v. Landsberg, Ministeriale 438
- v. Nebra 346
- v. Neindorf 201
- v. Quast, Adelsfam. 88
- v. Saaleck, Adelsfam. 398 f.
- v. Vargula 346, 399, 476
Scheidt, Samuel 184
Schein, J. H. 431
Schemelli, Musiker 522
Scheurl, Christoph 506
Schick zu Gollma, Adelsfam. 142
Schiele, Martin, Reichsminister 427
Schierstedt, v., Adelsfam. 88, 133, 139
- Hans v., kfl. sächs. Rat 139
- Meinecke v., Magd. Stiftshauptmann 139
Schill, v., Major 84, 257, 518
Schiller, Friedrich v. 233, 489
Schinkel, Friedrich, Architekt 4, 187, 312

Schirmer, Gutsbesitzerfam. 340
Schirwitz, Archäologe 374
Schkeuditz, v., Ministerialenfam. 413
-, Heinrich v. 413
Schkölen, v., Adelsfam. 219
Schkopau, v., Adelsfam. 414
-, Albert v. 414
-, Balthasar v. 414
Schlaf, Johannes, Dichter 382, 429
Schlanstedt, v., s. Regenstein, Gff. v.
-, v., Adelsfam. 415
Schlegel, Rudolf, Ritter 349
Schleiermacher, Theologe 32, 187, 365
Schleinitz, v., Adelsfam. 401
Schlesinger, W. XLV
Schlick, v., Ksl. General 11
Schlichting, Abe (v.) 146
- Otto (v.) 146
Schlieben, v., Ministerialenfam. 416
- Otto v. 164
Schlüter, Otto, Geograph 190
Schmettau, v., Preuß. General 199 f.
Schmidt, Gutsbesitzerfam., Großgartz 155
-, Erich, Literarwissenschaftler 431
Schmidtmann, Industrieller, Aschersleben 26
Schmoller, Gustav, Nationalökonom 190
Schmon (Sman), Adelsfam. 283 f.
Schmutze, brand. Ingenieur 309
Schnabart, Adelsfam. 160
Schnaditz, v. Adelsfam. 418
Schneidlingen, Edle v. 418
-, v., Ministerialenfam. 418
Schoch, Senior, Gärtner 512
-, Joh. Leopold d. J., Gärtner 217, 512
Schönburg, Edle v. 419
-, v., Reichsministeriale, sp. Gff. u. Ftt. v. 419
-, Johann Friedrich, Gf. v. 412
-, v., Ministerialenfam. 398
- Hugo v. 419
Schönebeck, Bürgerfam. Magd. 422
Schönfeld, v., Adelsfam. 8, 511
-, Czaslow v. 285
-, Gff. v. 285
Schönwald, Kammerdirektor 472
Schomburgk, Hans, Afrikareisender 382
Schonhoe, Gerhard v. 414
Schorbach, Architekt 115
Schraplau, Edle Herren v. 118, 128, 219, 403, 428 f.
-, Burkhard v. 52
- - d. Jg., Edler v. 429
- - III. der Lappe, v. s. Burchard III., Erzb. v. Magd.
-, Egelolf, Edler, v. 428
-, Thimo, Edler v. 428
Schroeckh, Johann Mathias, Univ.-Prof. Wittenberg 510
Schubart, J. Chr., Edler v. Kleefeld 522

Schuchardt, Joh. Tobias, Architekt 222
Schuchardt, C., Archäologe 462
Schuckmann, Kl.-Provisor, Gr. Ammensleben 153
Schütz, Johann Christoph, Architekt 527
Schulenburg, v. der, Adelsfam. 11, 16, 33 f., 72, 112, 115, 133, 153, 161, 211, 242, 246, 265, 361, 406, 472, 480, 496
-, Albrecht v. der 361
-, Christoph v. der 82
-, Christoph Daniel v. der 16
-, Gustav Adolf v. der 112
-, Johann Matthias v. der, Venez. General 113
-, Levin Friedrich, Gf. v. der, kgl. sardinischer General 63
-, Oleke v. der, geb. v. Saldern 361
- -Heßler, Gff. v. der 476
Schultheiß, v., Adelsfam. 207
Schultze, Bürgerfam. Zichtau 528
- -Delitzsch, Herm., Begr. d. Genossenschaften 75, 112
- -Gävernitz, Volkswirt 431
- -Naumburg, Paul, Architekt 320, 399
Schurff, Augustin, Univ.Prof. Wittenberg 507
Schurzfleisch, Johann Samuel, Univ.-Prof. Wittenberg 509
Schwanebeck, v., Adelsfam. 431
Schwartze, Hermann, Prof. d. Med. 189
Schwartzkopf, v., Adelsfam. 473
Schwarzburg, Gff. bzw. Ftt. v. 139, 208, 237, 346, 465 f.
- -Sondershausen, Ftt. v. 235
Schwarzlose, Baumeister 313
Schwarzlosen, v., Adelsfam. 162
Schwerin, Gff. v. 457
Sebühl, A., Geschichtsforscher 140
Seckendorf, Veit Ludwig v., Sachs.-Zeitzischer Kanzler 522
Seeburg, Edelherren, bzw. Gff. v. 104, 234, 433
-, Konrad, Gf. v. 433
-, Wichmann I., Gf. v. 283, 433
-, v., Ministeriale 433
-, Gardolf v., Ministeriale 433
-, Heinrich v., Kämmerer, Ministeriale 433
Segebodo, Bf. v. Havelberg 424
Seggerde, v., Adelsfam. 438
Seldte, Franz, Fabrikant 315
Seydlitz, v., Preuß. General 392
Shakespeare, Dichter 185
Sickel, Theodor (v.) 1826-1908, Historiker 4
Sidonius, Bf. v. Mers. 411, 413
Siegfried, Ft. v. Anh. 70, 96, 401
-, Sohn des Mgf. Gero 68, 98, 137, 169
-, Adliger, Bruder d. Mgf. Gero 149, 258

PERSONENREGISTER

-, Gf. v. Mers. 324
- II., Gf. v. Mers. 127
- III., Pfalzgf. v. Sachs. 104
Sigismund, Dt. Ks. LIV f., LVII, 18, 35, 182
-, Ft. v. Anh. 364
-, Erzb. v. Magd., Administrator d. Bt. Halb. 173, 184
-, Bf. v. Mers. 326, 362, 413
Sigmund, Hz. v. Sachs.-Wittenberg 432
Silbermann, Orgelbauer 158
Siliola, Kfn. v. Sachs.-Wittenberg 518
Siemens, Werner v., Ingenieur 310
Simonetti, Giovanni, Stukkateur, Architekt 32, 311, 526 f.
Sixtus IV., Papst 206, 340
Solbrig, Kreisamtmann 528
Solms, Gff. v. 371
-, Philipp, Gf. v. Geheimer Rat 371
Sombart, Werner, Nationalökonom 114
Sommerschenburg, Pfalzgff. v. XXXIX, XLVIII, 192, 224, 436, 441, 446, 477
Sophie, Mgfn. v. Brand., geb. Gfn. v. Winzenburg 21, 29
- Charlotte, Kgn. v. Preuß. 10
- Dorothea, Kurpzn. v. Hannover 249
- Friederike Auguste, Pzn. v. Anh.-Zerbst (Zarin Katharina II. v. Rußland) s. a. Katharina II. 58
Soubise, Pz. v., Frz. General 392
Soult, Frz. Marschall 11
Soyke (Seuke), Schultheiß v. Weißenfels 488
Spalatin, Kfl. Sekretär LXIII, 372, 587
Spangenberg, Cyriacus, Chronist 51, 205, 212, 243, 318, 389, 403
Spengler, Oswald, Philosoph 47
-, G. K., Bodendenkmalpfleger 410
Sperling, J. v. 28
Spiegel, v., Adelsfam. 164, 217, 486, 511
-, Asmus v. 164
-, Dietrich v. 164
-, E. L. C. v., Domherr Halb. 150, 172 f.
-, Friedrich v. 217
- zum Desenberg, Frhh. v. 438
Spören, v. 442
-, Bernhard v. 442
-, Heinrich v. 442
Stacius, adl. (?) Landwirtefam. 413
Stade, Gff. v. XXXVII, XXXIX, XLVIII, 227 ff.
-, Hartwich, Gf. v. 133, 320
-, Heinrich, Gf. v. 8
-, Irmgard, Gfn. v. 8
-, Siegfried, Gf. v. 8
-, Rudolf, Gf. v., Mgf. d. Nordmark 404
- -Alsleben, Gff. v. 400
Stahl, G. E. 186

Stahr, v., Adelsfam. 65
Stammer, v., Adelsfam. 113, 133, 145, 207, 332, 385
-, Adrian v., Stiftshauptmann v. Quedlinburg 385
Stammler, Rudolf, Prof. d. Jurispr. 189
Stange, Gutsbesitzerfam. 260
Staufer, Dt. Kgs.-fam. XXXVIII ff., 303, 414
Staupitz, Johann v., Theol.Prof. Wittenberg 506
Stecklenburg, Gero v. 446
Stedern, v., Adelsfam. 443
Steffens, Henrik, Philosoph 187, 365
Stein, Schriftsteller 399
Steinauer, Kaufmann 157
Steinberg, v., Adelsfam. 496
Steinfurt, Henning v. 387
Stengel, J. F., Architekt 89
Sternberg, Gff. v. XLII
Steub, v., Adelsfam. 418
Steuben, v., Adelsfam. 128
-, Friedrich Wilhelm (v.?), Amerikanischer General 128
Steußlingen, Herren v. 22
Stieler, Christoph, Architekt 317
-, Franz, Heimatforscher 38
Stock, Preuß. Leutnant 84
Stockmann, Paul, Pastor Lützen 287
Stötterlingenburg, Kl., Propst 1
Stojadinowitsch, Südslaw. Ministerpräsident 275
Stolberg, Gff., bzw. Ftt. v. LIX f., 164, 167, 196, 198, 208, 237, 334, 332, 393, 397, 411, 453 f., 466, 480, 501
-, Heinrich, Gf. v. 101
- -Roßla, Gff., bzw. Ftt. v. LXXV, 237, 282, 393
- - -, Wilhelm, Gf. v. 393
- -Stolberg, Gff., bzw. Ftt. v. LXXV, 208, 393, 454
- -Wernigerode, Gff., bzw. Ftt. v. LXXV, 93, 110 f., 226, 265, 443, 494, 530
- - -, Botho, Gf. v. 226
- - -, Heinrich, Erbgf. v. 56
Stolle, Philipp 185
Strobart, Henning, Kfl. Rat, Stadthauptmann v. Halle 45, 128, 348
Strube, L., Industrieller 313
Strumendorf, Peter, Prior d. Kl. Mücheln 336
Stryk 186
Stüler, F. A., Architekt 363, 495
Stümpel, v., Adelsfam. 207
Süpplingenburg, s. Lothar III. v.

Talander, August, Romanschriftsteller 185
Tangermünde, Herren v. 458
Taschenberg, Zoologe 190
Taubenheim, v., Adelsfam. 340
Tauentzien, v., Preuß. General 312, 470

Telkow, v., Adelsfam. 85
-, Hermann v. 85
Tendler, Christoph, Architekt 372
Tettenbach, Gf. v. 386
Tetzel, Ablaßprediger LXII, 122
Teuchern, v., Edelfreie 461
-, v., Ministerialenfam. 461
Thaer, Landwirt 366
Theis, Kaspar, Baumeister 274
Theoderich, Sächs. Heerführer 433
Theophanu, Dt. Ksn. 375, 464
Theti, Adliger 92
Thiatgrim, Bf. v. Halb. 462
Thiersch, F. W. 430
Thietmar, Bf. v. Mers. LI, 35, 75, 85, 92, 127, 214, 246, 293, 324 f., 350, 402, 477, 480, 515, 523
-, Mgf. d. Nordmark 232, 444
Thilo, Bf. v. Mers. 324, 326, 415
Tholuck, Friedrich August, Prof. d. Theol. 189
Thomasius, Christian 186
Thümen, Moritz v. 259
Thüringen, Kgg. v. 160
-, Gff., bzw. Lgff. v. XLVI, LVI f., 28, 41, 63, 96, 235, 334, 399
Tieck, Dichter 187
Tiefensee, v., Adelsfam. 464
Tilleda, Bart v. 6
-, Barthe v., Ritter 465
Tilly, Ksl. Feldherr LXVII, 307 f.
Torgau, v., s. Friedrich v., Bf. v. Mers. 58
Torquatus, Georg, Pfarrer in Magd. 120, 400
Torstenson, Schwed. General 221
Trebra, v., Adelsfam. 514
-, v., Ftl. Mansfeldischer Oberforstmeister 317
Trenck, Friedrich, Frh. v. der, Preuß. Offizier 310
Tres(c)kow, v., Adelsfam. 248 f., 330, 348, 364, 427
Triebel, Pfarrer 266
Trippenbach, Max, Pfarrer 333
Trithemius, Joh., Humanist 370
Trotha, v., Adelsfam. 130, 202, 415
-, Claus, v. 415
-, Christoph Leberecht v. 260
-, Hermann v. 259
-, Thilo v., Erzb. Obermarschall 259
-, Wolf Friedrich v. 260
Türck, Christoph, Dr., Magd. Kanzler 70, 113, 336
Tuntzel, Gabriel, Maler 184

Udalrich, Priester v. St. Egidien, Bamberg 337
Udo I., Bf. v. Naumb. 122, 430
- II., Bf. v. Naumb. 342
-, Gf. v. Stade, Mgf. d. Nordmark 124
Ünglingen, Johann v. 473
Uhlich, Pfarrer 139, 314
Ulrich, Bf. v. Augsburg 337
-, Bf. v. Halb. XL, 133, 170, 224, 267

-, Bf. v. Naumb. 28
-, Glockengießerfam. 269
Ummendorf, v., Adelsfam. 474 f.
Unger, Abt d. Kl. Memleben 409
Uslar, v., Westph. General 84
Uz 186

Vaihinger, Hans, Prof. d. Phil. 189
Vargula, s. Schenken v.
Vater, Abraham, Univ. Prof. Wittenberg 509
Vauban, Frz. Festungsbaumeister 205
Vautier, Westph. Oberst 84
Veckenstedt, Edle v. 226
Veltheim(-Osterburg), s. a. Osterburg, Gff. v. XL, XLVII, LIII, 1, 10, 356
-, v., Ministerialenfam. 15, 33, 76, 103, 162, 193, 362, 475, 496
-, Hans Hasso v. 362
-, Otto Ludwig v. 362
- -Harbke, August v. 162
- - -, v., Berghauptmann 194
Verdemann, Adelsfam. 361
-, Joh., Propst v. Kl. Dambeck 72
Verden, Bff. v. 82
Vicelin, Slawenmissionar XXXVII
Viktor II., Papst 48, 196
- Amadeus, Ft. v. Anh.-Bernburg 288
- Friedrich, Ft. v. Anh.-Bernburg 288
Vischer, Peter, Bildhauer 511
Vizthum v. Apolda, Adelsfam. 63, 413
- v. Eckstädt, Adelsfam. 207, 217, 235
- -, Christian, Gf. 511
Vögte, Ministerialenfam. 244
Vogelweide, Walther, v. der, Dichter 303
Vogt, Reichstagsabgeordneter 143
Volcuin, Abt. Kl. Sittichenbach 439
Volhard, Jakob, Chemiker 190
Volkmann, Rich. v., Prof. d. Med. 189
Volrad, Bf. v. Halb. 127, 317, 346, 378
Voß, Johann Heinrich, Dichter 187
-, Julie, Gfn. v 434

Wackenroder, Wilhelm Heinrich, Schriftsteller 187
Wäscher, Hermann, Architekt 38, 62
Wäschke, Hermann, Anh. Historiker 161
Wagenführ, Kaufmann Magd. 457
Wagner, Richard, Komponist 312
Walbeck, Gff., bzw. Mgff. v. 477 f., 515
-, Kunigunde, Gfn. v., Mutter Bf. Thietmars v. Mers. 156
-, Lothar (II.), Gf. v. 477
-, Thietmar v., s. Thietmar, Bf. v. Mers.

PERSONENREGISTER

-, Werner, Gf. v. 35
Waldemar, Mgf. v. Brand. IL, 12, 63, 97, 114, 361, 407, 515
- „der Falsche", angebl. Mgf. v. Brand. 139
Waldenburg, v., Adelsfam., illegit. Nachkommen d. Pz. Ferdinand v. Preuß. 203
Waldersee, v., Ministerialenfam. 479
- v., Adelsfam. 479
-, Alfred, Gf. v., Preuß. Feldmarschall 479
Wallenstein, Ksl. Feldherr 47, 80, 287, 307, 394, 441, 475, 527
-, Architekt aus Hamburg 41
Wallwitz, v., Adelsfam. 222
Walo, Erzpriester in Burg 59
Walram, Bf. v. Naumb. 342
Walrave, Cornelius v., Preuß. Ingenieur-Oberst 310
Walter, Johannes, Geologe 190
Wangerin, Albert, Mathematiker 190
Wanzleben, v., Adelsfam. 108, 482
Warberg, v., Edelherrenfam. 156, 441
Warin, Abt v. Kl. Corvey 493
Warmsdorf, v., Adelsfam. 103, 437, 483
Warpke-Lüchow, Herm., Gf. v. 82
Wartensleben, Gff. v. 235 f., 427
Webel, Christian, Chronist 380
Weber, Theodor, Prof. d. Med. 189
Wedell, Adalbert v., Preuß. Offizier 84, 257
-, Karl v., Preuß. Offizier 257
Wed(d)erden, v., Adelsfam. 68, 130, 274, 518
Weferlingen, v., Adelsfam. 202, 485
Wegeleben, v., Adelsfam. 486
-, v., Reichsministeriale 487
Weidlich, Landwirtsfam. 411
Weigelt, J., Geologe 190
Weimar, Gff. v. 97
-, Friedrich, Gf. v. (a. d. Hause Orlamünde) 383
-, Walter v., Reichsministeriale 6
Weise, Christian, Romanschriftsteller 488 f.
Weißandt, v., Adelsfam. 162
Weißenfels, Gf. v., s. Dietrich der Bedrängte, Mgf. v. Meißen
Weitling, Wilhelm, Utopischer Sozialist 314
Welcker, Hermann, Prof. d. Med. 189
Welfen, Dt. Ft.-fam. XVII, XXXVII—XL, L, LXXV, 196, 201, 386, 446, 465
Wendenburg, Wilhelm, Landwirt 434
Wentzel, Carl, Landwirt 266, 404, 429
-, Georg Philipp, Landwirt 391
Wenzel, Dt. Kg. 101, 432
Wenzeslaus, Hz., bzw. Kf. v. Sachs.-Wittenberg 362
Werben, Dietrich v., Sohn Albrechts des Bären 64, 109
Werder, v., Adelsfam. 149
-, Karl v., Landrat 119
-, Liudolf v., Domherr v. Magd. 37
- v., Kammerassessor 471
Werinher, Abt v. Fulda 124, 243
Werner, Bf. v. Mers. 324
-, Erzb. v. Magd. 22
-, Michael, Faßbauer 150
Wernigerode, Gff. v. XLVI, L, LVIII ff., 93, 110, 196, 226, 443, 454, 485, 494, 530
-, Konrad, Gf. v. 433 f.
Werthern, Frhh., bzw. Gff. v. 35, 248
-, Christoph v. 35, 87
-, Dietrich v. 87, 499
-, Hans v. 35
-, Hans Adolf v. 87
-, Heinrich v. 35, 87
-, Georg v. 35, 87
- -Beichlingen, Hans, Gf. v., Preuß. Gesandter 35
Westfalen, Ferdinand v. LXXVIII
Wettiner, Dt. Ftt.-fam. XVI f., XXXV, XXXVII, XXXIX, XLII, XLVI, IL, LI, LV—LVIII, LXI, LXV, 18, 86, 101, 120, 126, 135, 142, 182, 196, 216 f., 262, 266, 284, 337 f., 364, 372, 378, 389, 400, 403, 409, 414, 416, 418, 430, 432, 452, 461, 466, 468, 487, 496 f., 506, 508, 522, 531
Wettin, Dedo v. 364, 367
-, Dietrich, Gf. v. 97, 100, 127, 135
-, Friedrich, Gf. v. 101, 531
-, Friedrich v., Bf. v. Münster, s. Friedrich
-, Heinrich, Gf. v. 403
-, Ida, Gfn. v., geb. Gfn. v. Northeim 349
-, Thimo, Gf. v. 349, 497
-, Ulrich, Bgf. v. 101
Wichart, Adliger 396
Wichmann, Erzb. v. Magd. XXXIX—XLII, XLV, 41, 43, 58, 66, 119, 122, 163, 174 f., 201, 227, 234, 245, 258, 262, 284 f., 296 ff., 319, 348, 350, 363, 400, 420, 432
Wichmannsdorf, Dietrich v. 147
Widichinus, Adliger 192
Widukind v. Corvey, Geschichtsschreiber 62, 90, 238, 324
-, Hz. v. Sachs 367
Wiedemann, Wolf, Bgm. v. Leipzig 13
Wiegand, Johann, Theologe, Bf. v. Pomesanien u. Samland 318
Wiehe, Gff. v., s. a. Rabinswalde 242
- Albert, Gf. v. 383
- Hermann, Gf. v. 383
-, v., Adelsfam. 63
Wieland, Chr. M., Dichter 311

Wiestedt, Heine, Bürger Salzwedel 361
Wietersheim, Sächs. Kultusminister 371
Wigger, Bf. v. Brand. 272 f.
Wikker, Adliger 92
Wilamowitz-Möllendorf, Ulrich v., Altphilologe 431
Wilbrand, Erzb. v. Magd. 168, 232, 296, 392, 515
Wilhelm I., Dt. Ks. 27, 100, 275
- II., Dt. Ks. 33, 275, 331, 459
-, Ft. v. Anh.-Bernburg-Harzgerode 165
-, Erzb. v. Mainz, Sohn Ks. Ottos I. 397
- I., Mgf. v. Meißen 101, 146
-, Hz. v. Sachs. 346, 430
Wilhelmine, Pzn. v. Anh.-Dessau 330
Willibrord, Bf. v. Utrecht 158
Wilmar, Bf. v. Brand. 58
Wilmowsky, Anna Mathilde v., geb. v. Seebach 320
-, Karl v., Zivil-Kabinettschef 320
Wiltberg, Ebel v. 427
Wimmelburg, Edle, Gff., bzw. Pfalzgff. v. Sachs. 104, 206
Winckelmann, Johann Joachim, Altertumsforscher 187, 406, 435, 451, 513
Windolf, Abt d. Kl. Schkölen 414
Winkel, s. Aus dem Winkel
Winnig, August, Politiker 47
Winter, F., Geschichtsforscher 140
Wippra, Herren v. 206, 501
-, Kuno v. 501
-, Ludwig II. v. 501
-, Ludwig, Edler v. 395
-, Mathilde, Edle v. 395
-, Mechthild v. 207
-, Poppo v. 501
Wissmann, Gutsbesitzerfam. 14
Witigo, Abt v. Kl. Altzelle 13
- I., Bf. v. Meißen 285
- II., Bf. v. Meißen 371
Wittelsbach, Dt. Ft.fam., s. Mgff. v. Brand. a. d. Hause Wittelsbach
Wittgenstein, Gf. v., Russischer General 72, 157
Witzleben, v., Adelsfam. 362, 395 f., 465, 491
-, Barbara v., Äbtissin v. Roßleben 395
-, Christian v. 53, 491
-, Dietrich Gottlob v. 396
-, Hartmann v., Geh. Finanzrat 396
-, Heinrich v. 395
Wölkau, v., Adelsfam. 511
Wohldenberg, Gff. v. 411

Wolf, Ferdinand v., Geologe 190
-, Rudolf, Ingenieur 313
Wolferstedt, v., Reichsministeriale 514
-, Heinrich v., Ministeriale 514
Wolff, Christian 186
Wolfframsdorf, v., Adelsfam. 260
Wolfgang, Ft. v. Anh. 29, 39 f., 221, 254, 321, 526
Wolmirstedt, Amtmann v. 153
Wolzogen, v., Adelsfam. 234
Wucherer, Ludwig, OBgm. v. Halle 187 f.
Wülcknitz, v., Adelsfam. 335
Wulfen, v., Adelsfam. 517
Wulffen, v., Adelsfam. 145, 282 f., 365
-, Euchstachius v. 282
-, Iwan v. 145
-, Karl v. 365 f.
-, Werner v. 365
-, Wichmann v. 145
Wulfhild, Gem. Heinrichs d. Schwarzen, geb. Billung XXXVII f.
Wurm, Ludwig v. 440
Wuthenau, v., Adelsfam. 161, 218
-, Max, Gf. v. 218

Yorck v. Wartenburg, Preuß. General 11, 72, 484

Zahn, Heinrich, Reichsministeriale 262
-, Pfarrer, Geschichtsforscher 261
Zaschwitz, v., Adelsfam. 418
-, Günther v. 94, 418
Zech, v., Adelsfam. 326
-, Ludwig Adolf, Frh. v. 59
- -Burkersrode, Gff. v. 144, 256
Zedlitz, v., Preuß. Minister 186
Zeemen, v., Adelsfam. 332
Zeitz, Bff. v., s. Naumburg
-, Bgff. v. 521
Zerbst, v., Adelsfam. 222, 523
-, Richard I. v. 524
Ziegelheim, Theologe 238
Ziegesar, v., Oberst 248
Ziegler, Kasnar, Univ. Prof. Wittenberg 509
Ziethen, v., Preuß. General 456 f.
Zilly, v., Ministerialenfam. 530
Zinkeisen, Hans, Architekt 7
Zinzendorf, Gf. v. 32
Zitzewitz, Nikolaus v., Abt d. Kl. Huysburg 224
Zörbig, Dedi v. (a. d. Hause Wettin) 101
Zschepplin, v., Ministerialenfam. 532

ORTSREGISTER

a. Orte in Sachsen-Anhalt, die keinen eigenen Artikel haben, aber in Artikeln oder in der Einleitung genannt werden (Kreisangaben nach dem Stand von 1939 in Abkürzung hinter dem Ortsnamen).

Allzunah (wü.), Burgruinen (Sang.) 96
Almrich s. Altenburg
Alt-Beesen, OT s. Beesenlaublingen (Saalkr.) 268
Altenbeichlingen (Eck.) 35
Altenplathow (Jer. II) 134 f., 163, 227, 366
Altenweddingen (Wanz.) 50
Althaldensleben, OT. s. Haldensleben, 223
Altherzberg (Schwei.) 209
Altstaßfurt, OT. s. Staßfurt (Calb.) 443
Ammendorf, OT s. Halle
Ankuhn, OT s. Zerbst
Aseleben (MansfS.) 103
Audenhain (Torg.) 456

Badeborn (Ball.) 29
Battgendorf (Eck.) 159
Bebitz (Saalkr.) 268
Beese (Ost.) 502
Beesedau (Saalkr.) 269
Beesen (Saalkr.) 268
Beesenstedt (MansfS.) 400
Benndorf (Del.) 74
Berge, Kl., s. Magd. LXXI, 293 f., 302, 305 ff., 309 ff., 350, 362, 364
Bergfriede (Gard.) 90, 351
Bergzow (Jer. II) 134, 366 f.
Beyendorf (Wanz.) 441
Billingshoch (wü.), Lage unbekannt (Wolm.) IL, 117, 515
Blankenheim (Sang.) XIX
Bleddin (Witt.) 484
Blumenberg (Wanz.) 437, 483
Bockwitz (Lieb.) 270, 338
Bornsen (Salz.) 12
Borstel (Ste.) 63
Brachwitz, OT s. Halle 178
Breitenbach (Zei.) 201
Brietzke (Jer. I) 283
Brubach, OT s. Delitzsch (Del.) 74
Bruchoschersleben s. Oschersleben
Bruckdorf (Saalkr.) 387
Bründel (MansfS.) 9
Budizco (wü.), Burg s. Grimschleben 148
Bülstringen (Hald.) 175
Buosonrod (wü.), Lage unbekannt (Zei.) 519

Burchersdorff (wü.) b. Dölkau (Mers.) 85
Burgheßler (Eck.) 242
Burgholzhausen (Eck.) 319
Burgörner (MansfG.) 107

Colbitz (Wolm.) XXIV, 276 f.
Cracau, OT s. Magdeburg XLIII, 289

Dahlenwarsleben (Wolm.) 515
Dalldorf (Osch.) 166
Dammendorf (Saalkr.) 400
Daspig (Mers.) 278
Dedeleben (Osch.) 155
Deersheim (Wern.) 410
Dellnau, OT s. Dessau 329
Derben (Jer. II) 366
Deutschjena = Kleinjena (Weiß.) 241
Döben (wü.) (Calb.) 138
Döblitz (Saalkr.) 336
Dölau, OT s. Halle
Döllnitz (Ste.) 400
Dörlitz (wü.) (MandsfS.) 249
Dolle (Wolm.) 64
Domburg (wü.), Burgruine (Osch.) 169
Dornstedt (wü.) (Hald.) 215
Drebenstedt (Salz.) 12
Dulge (wü.) (Jer. I) 10

Ebendorf (Wolm.) 515
Eckstedt (wü.) (Querf.) 267
Eichstädt (Querf.) 267
Eilersdorf (wü.) b. Eggenstedt (Wanz.) 100
Eilwardesdorf (wü.) (Querf.) 283
Eisdorf (MansfS.) 400
Elben (wü.) (MansfS.) 51
Elbenau, OT s. Schönebeck 108 f.
Elberitz, OT s. Delitzsch 74
Elmen, OT s. Schönebeck
Elsnig (Torg.) 456 f.
Emseloh (Sang.) 234
Eschenrode (Gard.) 478

Fienerode (Jer. II) 119
Fischbeck (Jer. II) 64, 228, 277, 424 f., 471
Flemmingen (wü.) (Bitt.) XLIV
Freiroda (Del.) 398
Freist (MansfS.) 249

ORTSREGISTER

Friedenwald (wü.), Burgruine (Sang.) 96
Friederikenberg (wü.), ehem. Lustschloß (Zer.) 481
Friedrichsthal, ehem. OT, s. Wernigerode (-Hasserode) 495
Frohse (wü.) (Magd.) 300
Frohse, OT s. Schönebeck 303, 420 f.

Gänseburg (wü.), ehem. Burg (Ost.) 369
Gatterstädt (Querf.) 439
Gerlitz, OT s. Delitzsch 74
Gernstedt (Weiß.) 200
Gerwisch (Jer. I) XXIV, 286
Giebichenstein (wü.), Burgruine bzw. OT s. Halle XLIV, XLVIII, IL, 178, 284, 387, 401
Gladdenstedt (Salz.) 12
Gladigau (Ost.) 232
Globig (Witt.) 484
Gloine (wü.) (Jer. I) 10
Gloworp (wü.), ehem. Burg s. Aken 2 f., 4
Glücksburg (wü.), ehem. Jagdschloß (Schwei.) 438
Göhlitzsch (Mers.) 278
Gölzau (Dess.-Kö.) 162 f.
Görsbach (Sang.) 140
Görzig (Dess.-Kö.) 62
Gößnitz (Eck.) 242
Golpa, OT s. Zschornewitz (Bitt.) 532
Gottau (wü.) (Jer. I) 109
Grabow (wü.) (Jer. I) 10
Greißlau, OT s. Langendorf (Weiß.) 266
Greppin, OT s. Wolfen (Bitt.) 44, 514
Griesen (Dess.-Kö.) 513
Gröbitz (Weiß.) 453
Groitzsch (Del.) XXIV
Großbadegast (Dess.-Kö.) XXVII
Groß Bierstedt (Salz.) 12
Großkühnau, OT s. Dessau 77
Groß Oschersleben s. Oschersleben
Groß Osterhausen s. Osterhausen
Groß Ottersleben, OT s. Magd. 58
Groß Salze, OT s. Schönebeck 420 ff.
Grünewalde, OT s. Schönebeck 109, 143
Güldenstern, Kl. s. Mühlberg
Güsen (Jer. II) 134, 230, 283, 530
Gunsleben (Osch.) 155

Hämerten (Ste.) 503
Hagenrode, Kl. (wü.) (Ball.) 197
Hakeborn (Wanz.) 168
Hakenburg (wü.), Burgruine, s. Sachsenburg
Harkerode (MansfG.) 23
Hartenfels, Schloß s. Torgau 468
Hattstadt (wü.) bei Bibra (Eck.) 42
Haus Beichlingen, OT s. Beichlingen (Eck.) 35

Heiligenthal, Kl. (wü.) s. Mehringen (Bern.)
Heteborn (Osch.) 166, 169
Hildagsburg (wü.), ehem. Burg, s. Elbeu (Wolm.)XXXV, XLI, 109, 515
Himmelspforten, Kl. (wü.), s. Wernigerode (-Hasserode) 495
Hohendodeleben (Wanz.) 50
Hohengöhren (Jer. II) 471
Hohengöhrener Damm (Jer. II) 471
Hohenleipisch (Lieb.) 281
Hohenrode (wü.) (Sang.) 147
Hohenwarthe (Jer. I) 59, 120
Hohenwulsch (Ste.) 240
Holm s. Gollma (Del.) 141
Holzzelle, Kl. (wü.) (MandsfS.) 220
Hordorf (Osch.) 151
Husiani (wü.) (MansfS.) 249

Ihleburg (Jer. I) 366 f.
Immekath (Salz.) 12
Isc(r)nschnibbe, ehem. Burg, OT s. Gardelegen 131
Jabilinze (wü.), Burg, unbekannte Lage 88
Jonitz (Dess.-Kö.) 479

Kade (Jer. II) 366 f.
Käcklitz (Ost.) 11
Kaja (Mers.) 157
Kakelingen (wü.), Kl. (Bern.) 202
Kalitsch (Zer.) 120
Kamern (Jer. II) 227, 471
Kampshof (Ost.) 435
Karith (Jer. I) 120
Katherinenrieth (Sang.) 141
Kaxdorf (Schwei.) 210
Kemerick (wü.) (Ost.) 503
Kesigesburg (wü.), ehem. Burg = Cösitz(?) 69
Kiebitz, Vorwerk b. Falkenberg (Lieb.) 18
Kleinalsleben (Ball.) 8, 151
Klein Bartensleben (Hald.) 33
Klein Germersleben (Wanz.) 156
Kleingörschen (Mers.) 157
Kleinmangelsdorf (Jer. II) 471
Klein-Memleben (wü.) (Eck.) 321
Kleinmühlingen (Bern.) 159
Klein Oschersleben (Osch.) 156
Klein Osterhausen s. Osterhausen 358
Klein Rodensleben (Wanz.) 37
Kleinrössen (Schwei.) 116
Klein Rosenburg (Calb.) 161
Klein Wanzleben (Wanz.) 15, 328
Kleutsch (Dess.-Kö.) 350
Klietschke (wü.) (Jer. I) 10
Klietz (Jer. II) 227, **471**
Klinke (Gard.) 251
Klus (Jer. I) 364
Klusdamm (Jer. I) 364
Köllme (MansfS.) 220
Königsaue (Asch.) XXIV

ORTSREGISTER

Königshof (Wern.) 48
Königshütte (Wern.) 48
Kreipitzsch (Weiß.) 398
Kröllwitz, OT s. Halle 177, 278
Kulenhagen (wü.) (Jer. I) 108
Kunrau (Salz.) 89, 91
Kustrena (Saalkr.) 400

Ladeburg (Jer. I) 120
Langenreichenbach (Torg.) 456
Langenriet (wü.) (Sang.) 140
Langenweddingen (Wanz.) 50, 168
Lasan (wü.) b. Altenburg, OT s. Naumb. 9
Lauenburg (wü.) (Qued.) 446
Lauterberg, Kl. s. Petersberg
Lebusa = Schlieben? (Schwei.) 281
Leopoldsburg (Jer. II) 330
Leopoldshall, OT v. Staßfurt (Calb.) LXXXII
Lettin, OT s. Halle 177
Lichtenberg, j. Lichtenburg, Kl., sp. Schloß, s. Prettin 371 f., 416
Lichterfelde (Ost.) 503
Liesenitz (wü.) (Witt.) 259
Linzke (wü.) b. Blankenburg/H. 46
Lippehne (wü.) (Bitt.) 384
Lissen (Zei.) 358
Liubusua (wü.), Lage unbekannt, s. Schlieben 416
Lobas (Zei.) 236
Lochtum (wü.) b. Abbenrode (Wern.) 1
Lodersleben (Querf.) 283
Löderburg (Calb.) 391
Lorenzrieth (Sang.) 141
Lorf s. Gloworp
Losse (Ost.) 261
Lüge (Salz.) 12
Lüttgenziatz (Jer. I) 218
Lumbranderode (wü.) bei Bibra (Eck.) 42
Lutisburg (wü.) (Querf.) 283

Mallendorf (wü.) (Eck.) 97
Mannhausen (Mers.) XXIV
Marienbeck, Kl. s. Badersleben (Osch.) 28
Marienburg (wü.), ehem. Burg s. Kabelitz (Jer. II) 231
Marienpforte, Kl., s. Sitzenroda (Torg.) 440
Marienspring, Kl., s. Badersleben (Osch.) 28
Marienstuhl, Kl., OT s. Egeln (Wanz.) 167
Markwerben (Weiß) 64
Martinsrieth (Sang.) 141, 402
Mehmke (Salz.) 12
Meisdorf (MansfG.) 118
Melkow (Jer. II) 471
Mellingen (wü.) (Ste.) 147
Menz (Jer. I) 248
Mertendorf (Weiß.) 122, 252
Merzdorf (Lieb.) 428

Mieste (Gard.) 90
Miesterhorst (Gard.) 90, 351
Milow (Jer. II) 227
Möckernitz (wü.) (Jer. I) 282
Möser (Jer. I) 251, 286
Mohnke (Salz.) 12
Monraburg (wü.), ehem. Burg (Eck.) 158
Moritzburg, Schloß, s. Zeitz 519
Mützel (Jer. II) 134
Mukrena (Saalkr.) 9
Mulmke (Wern.) 530
Mundzoige (wü.), ehem. Burg (Jer. II) 363
Muntenack (Ost.) 503

Naundorf (Dess.-Kö.) 479
Naundorf, Kl. (Weimar) 514
Neiden (Torg.) 456
Nesenitz (Salz.) 12
Nettgau (Salz.) 12
Neu-Beesen (Saalkr.) 268
Neudamm (Osch.) 355
Neu-Derben (Jer. II) 366
Neu Dessau (Jer. II) 330
Neuenburg, Burg, s. Freyburg/Unstrut (Querf.) 28
Neuenklitsche (Jer. II) 518
Neuflemmingen (Weiß.) 123
Neuhaldensleben, OT s. Haldensleben XLVI
Neumarkt, OT s. Halle
Neu-Milow (Jer. II) 330
Neumühle (Salz.) 12
Neu-Ragoczy, OT s. Halle 177
Neurode (wü.) b. Bibra (Eck.) 42
Neuwegersleben (Osch.) 355
Neuwerk, Kl. (wü.) s. Halle
Niceckendorp (wü.) (Jer. II) 385
Niedereichstädt (Querf.) 267
Niemeck (wü.) (Jer. I) 10
Nienhagen (Osch.) 151
Nienstedt (Sang.) XXVI
Nieps (Salz.) 12
Nikolausrieth (Sang.) 141
Nischwitz (wü.) (Dess.-Kö.) 353

Obereichstädt (Querf.) 267
Obergreißlau (Weiß.) 266
Ockendorf (Mers.) 278
Oeglitzsch (Mers.) 238
Oeste (MansfS.) 249
Osendorf, OT s. Halle 178
Osterhausen (Querf.) 321
Osterweddingen (Wanz.) 50

Quadendambeck (Salz.) 12
Quetzdölsdorf (Bitt.) 327

Pansfelde (MansfG.) 333
Passendorf (Saalkr.) 400
Peißen (Saalkr.) 268
Pennigsdorf (Jer. II) 517
Peseckendorf (Wanz.) 100
Petersthal, Kl. (wü.) s. Mehringen

ORTSREGISTER

Pfütztal (MansfS.) 403
Piesteritz, OT s. Wittenberg LXXXIII, 510
Pötnitz, OT s. Dessau, 329 f.
Polkritz (Ost.) 11
Polleben (MansfS.) 127
Popperode (MansfG.) 385, 501
Possenhain (Weiß.) 419
Pramsdorf (Jer. II) 58, 140

Rabutz (Del.) XXIV
Rahna (Mers.) 157
Randau (Jer. I) 108
Ranies (Jer. I) 109
Reidewitz (MansfS.) 249
Reinsdorf (Del.) 142
Reinsdorf (Querf.) 340
Reinstein (wü.), Burgruine, s. Regenstein
Remkersleben (Wanz.) 15
Riade (wü.), Lage unbekannt XXXIII, 195, 233, 390
Riede s. Ritteburg 390
Riestedt (Sang.) 321
Riet (wü.) (Sang.) 140
Rikdagsburg (wü.), ehem. Burg (MansfS.) 135
Ristedt (Salz.) 12
Ritzgerode (MansfG.) 389
Rode (Roda) (wü.) Kl., s. Klosterrode
Rodleben (Zer.) 395
Röderhof (Osch.) 225
Rössen (Mers.) 278
Rogäsen (Jer. II) 119
Roßdorf (Jer. II) 134, 366
Rothardesdorf (wü.) (MansfS.) 206
Rothehütte (Wern.) 48
Rothensee, OT s. Magd. LXXXIV, 331
Rübeland (Blankenburg) XXIV

Sagisdorf, OT s. (Halle-)Reideburg 387
Salbke, OT s. Magd. 108
Salchau (Gard.) 275
Salzelmen, OT s. Schönebeck
Sandersdorf (Bitt.) 44
St. Michein (Querf.) 337
St. Ulrich (Querf.) 337
Schaafsdorf (Weimar) 213
Schadeleben, Burg, s. Schönebeck 133, 421
Schadewohl (Salz.) 12
Schartau (Jer. I) 60, 163
Scheidungen (Eck.) 336
Schermke (Wanz.) 15
Schönhauser Damm (Jer. II) 471
Schönwalde (Jer. II) 472
Scholitz, OT s. Dessau, 329
Schowitz (MansfS.) 250
Schricke (Wolm.) 275
Schulenburg (wü.), ehem. Burg bei Stappenbeck (Salzw.) 33
Schweinitz (Jer. I) 283
Schwemsal (Bitt.) 94

Schwoitsch (Saalkr.) 400
Seeben, OT s. Halle 177
Seedorf (Jer. II) 366
Seligenstadt s. Osterwieck
Selkenfelde (wü.) (Blankenburg) 452
Sernitzk (wü.) b. Bitterfeld (Bitt.) 44
Sichem (wü.), Kl., s. Sittichenbach 439
Sieglitz (wü.) (Dess.-Kö.) 394
Sollnitz (Kr. Dess.-Kö.) 350
Sommersdorf (Hald.) 441
Spielberg (Weiß.) 200
Spören (Bitt.) 327
Stappenbeck (Salz.) 33
Starsiedel (Mers.) 157
Steinburg a. d. Saale (wü.), Lage unbekannt 9
Stein-Lausigk (wü.), Kl., s. Muldenstein
Stenbeke (wü.) b. Buro (Zer.) 65
Stendorf (Weiß.) 399
Stene (wü.) s. Dessau 77, 350
Straach (Witt.) 140
Stumsdorf (Bitt.) 531

Tauschwitz (wü.) b. Altenburg (Weiß.) 9
Teicha (Saalkr.) 400
Thankmarsfelde (wü.), Kl. (Ball.) 350, 444
Thümerken (wü.) (Jer. I) 10
Timmenrode (Blankenburg) 496
Tornau (Zer.) 394
Tragarth (Mers.) 462
Treben (wü.) (Mers.) 73
Trebnitz (Saalkr.) 8
Tribun (wü.) (Weiß.) 122
Trotha, OT s. Halle 177

Uhlenstein, Forsthaus b. Siptenfelde (Ball.) 439
Untergreißlau (Weiß.) 266
Väthen s. Tangerhütte 457

Vehlen (Jer. II) 134

Vehlitz (Jer. I) 72
Veltheimsburg, OT s. Alvensleben (Hald.) 15
Vockerode (Dess.-Kö.) 394, 513
Völpke (Hald.) 442
Voigtstedt (Sang.) 390

Wählitz, OT v. Webau (Zei.) 216
Waldau, OT s. Bernburg XXVIII
Wallendorf (Mers.) 481
Wallstawe (Salz.) 12
Warnstedt (Asch.) XXIV
Warthau (wü.) b. Bibra (Eck.) 42
Weddersleben (Asch.) 498
Wellaune (Bitt.) 94, 418
Wendhausen (wü.) Kl. s. Thale 375, 462 f.
Wenzendorf (wü.) (Weiß.) 252
Werdershausen (Dess.-Kö.) XXIV
Wesenstedt (wü.) (MansfG.) 211

ORTSREGISTER

Westeregeln (Wanz.) 168
Westerhausen (Asch.) 463
Weteritz (Gard.) 131
Wethau (Weiß.) 398
Wieskau (Saalkr.) 284
Wildersschwieg (wü.) (MansfG.) 249
Windelberode (wü.) (Wern.) 443
Winidiscunburg (wü.), Lage unbekannt (Wolm.) 109, 515
Winningen (Asch.) 329
Wörmlitz, OT s. Halle 178
Wötz, OT s. Tylsen (Salz.) 12
Wolmirsleben (Wanz.) 50
Wormsdorf (Hald.) 442
Wormsleben (MansfS.) 106

Wülperode (Wern.) 453
Wünsch (Mers.) 270
Wulfen (Dess.-Kö.) 349
Wuster Damm (Jer. II) 471

Zabenstedt (MansfS.) 136
Zabitz (MansfS.) 249
Zebekere (wü.) (Bern.) 320
Zeddenick (Jer. I) 72
Zerben (Jer. II) 367
Zernitz (wü.) (Zer.) 523
Zethlingen (Salz.) XXVII
Ziemnitz (wü.) (Jer. II) 282
Zscherben (Mers.) 123

b. Orte außerhalb von Sachsen-Anhalt (Stand 1945)

Aachen XLIV, 3
Akkon 403
Albona/Istrien 304
Altenburg/Thür. 521
Altenkamp, Kl. (K. Mörs) 141, 329
Alt-Zelle, Kl. (Kr. Nossen) 13
Amelunxborn, Kl. (Kr. Holzminden) 27
Amsterdam 526
Ansbach LXV
Apeldoorn (Prov. Gelderland, Holland) XLIV, 265
Apolda (Kr. Weimar) 98
Archangelsk 369
Arnstadt 158
Arnstein, Kl. (Unter-Lahnkr.) 144
Augsburg XXXIII, LXII, LXIV, 304, 344, 448, 526

Bahrdorf (Kr. Helmstedt) 478
Bamberg 63, 246, 264, 336 f., 476
Bardowick (Kr. Lüneburg) 295, 426
Baruth (Kr. Jüterbog-Luckenwalde) 121
Basel 304
Bautzen LXXI, 157
Belzig (Kr. Zauch-Belzig) 109, 120, 140, 289
Berka (Kr. Sondershausen) 23
Berlin XXI, XXIII, XXVII, XLII, LIII, LXVI, LXXI, LXXII, LXXVI, LXXVIII, LXXIX, LXXX, LXXXI, LXXXIII, 5, 40, 43, 59 f., 67, 71 f., 77, 111 f., 117, 132, 146 f., 150, 187, 197, 218, 233, 235, 252, 255, 259, 264, 281, 306, 314 f., 318, 330, 340, 352, 356, 366, 369, 395, 418, 451, 472, 513 f., 519, 532
Berlin-Grunewald 274
Berlin-Cölln LIII, 418
Bevern (Kr. Holzminden) 274
Bornstädt/Neumark (Kr. Crossen) 127
Bouvines (Dép. du Nord, Frankreich) XL
Brandenburg XXIII, XXXIV, XLI f., XLIV, XLVIII, LIII, 59, 60, 77, 163, 218, 230, 239, 251, 254, 256, 282, 289, 331, 523 f., 528 f.
Braunschweig XIII, XVI, XXXVII, LX, LXXIII, LXXX, 24, 90, 103, 114, 130, 170, 211, 216, 221, 289, 302, 314, 356, 359 f., 408, 437, 454, 493, 530
Breitenfeld (Kr. Leipzig) LXVII, 94, 308
Bremen XXIII, LXVI, 24, 526
Breslau 270, 301, 314
Brügge 301
Brüssel 60, 158
Brunshausen (Kr. Gandersheim) XXXII
Buch, Kl. (Kr. Leisnig) 36, 439
Bursfelde, Kl. (Kr. Hann.-Münden) 37, 93, 152, 224. 350, 388, 453, 500
Buttstädt (Kr. Weimar) 35, 200
Byzanz 138, 172

Calau (Kr. Calau) 354
Cambray XLIV, 237, 265, 390
Camburg (Kr. Saalfeld) LVI
Cammin (Kr. Cammin) XLII
Châlons sur Marne (Dép. Marne, Frankreich) XXXII, L, 169, 359
Chorin (Kr. Angermünde) 439
Clausthal (Kr. Zellerfeld) 111, 196
Cleve 218
Cölln a. d. Spree s. Berlin-Cölln
Colmar i. E. (?) 85, 217
Corvey, Kl. (Kr. Höxter) XXXII, 92, 113, 258, 414, 457, 493
Cottbus XIV, 116, 210, 354, 473

Dahme (Kr. Jüterbog-Luckenwalde) XLI, IL, 121
Danzig 509
Dennewitz (Kr. Jüterbog-Luckenwalde) 260
Derneburg (Kr. Marienburg/Hannover) 75 f., 87
Diedenhofen 292
Diest (Prov. Brabant, Belgien) 60
Doberlug, Kl. (Kr. Luckau) 74, 145, 467, 473, 477
Döbeln (Kr. Döbeln) 321

Dörschnitz, Kl. (Kr. Meißen) 440
Dornburg/Saale (Kr. Stadtroda) 75, 87, 399
Dorstadt, Kl. (Kr. Goslar) 463
Dortmund 332
Dresden XXVII, LVII, LXIX, LXXI, 18, 95, 111 f., 116, 209 f., 217, 230, 354, 388, 467 ff., 473, 484
Dünamünde, Kl. (Livland) 430, 439

Eger 125
Eisenach LXI, 499
Eisenberg (Kr. Stadtroda) 414, 452
Eldagsen, Kl. (Kr. Springe) 28
Erfurt XIII f., XXII f., XXVIII f., XXXII, LX f., LXXVI f., 24, 26, 42, 123, 126, 199, 247, 289, 314, 318, 409, 418, 430, 448, 454, 490, 493

Falkenau, Kl. (Livland) 430
Fehrbellin (Kr. Osthavelland) 100, 251
Finsterwalde (Kr. Luckau) 74, 472
Floreffe (Prov. Namur, Belgien), Kl. 144
Frankenhausen (Kr. Sondershausen) XIV, XXIV, LXIV, 7, 205, 235, 358, 455
Frankenthal (Pfalz) 309
Frankfurt/Main XXII, LXXIX, 9, 23, 61, 98, 123, 126, 199, 252, 286, 469, 488
Frankfurt/Oder XXIII, LIII, 41, 209, 250, 416, 467
Frauensee, Kl. (Kr. Eisenach) 248
Frauenstein (Kr. Dippoldiswalde) 64
Fredensborg (Dänemark) 128
Friedberg/Hessen 521
Friedeberg/Neumark 127
Friedland/Mecklenburg 448
Friedrichsruh (Kr. Hzt. Lauenburg) 426
Fulda, Kl. XXXII, 7, 35, 84, 102, 124, 149, 160, 195, 225, 243, 258, 271, 316, 345

Gana (wü.), Burg in Sachs., unbekannte Lage 163
Gandersheim (Kr. Gandersheim) XXXIII, 8, 48, 75 f., 92, 110, 289, 436, 481 f., 485
Gera XIV, 199, 489
Geringswalde (Kr. Rochlitz) 419
Gifhorn (Kr. Gifhorn) 331
Glauchau (Kr. Chemnitz) 419
Gnesen/Posen XLII, 519
Göllingen (Kr. Sondershausen) 235
Görlitz 344, 521
Göttingen 37, 186
Gorze (Dép. Moselle, Frankreich) 214, 224, 226
Goslar XXXV, 46, 48, 92, 98, 110, 169, 196, 204, 236, 289, 296, 378, 437, 443, 493 f.
Gotha LVII
Greußen (Kr. Sondershausen) 35
Grimma (Kr. Leipzig) 91, 430

Groitzsch (Kr. Leipzig) 266
Großenhain (Kr. Dresden) 111, 116, 158, 230, 338, 354, 401
Großheringen (Kr. Weimar) 98
Grünhain, Kl. (Kr. Zwickau) 439
Guben 116, 190, 470

Hachum (Kr. Wolfenbüttel) 3
Haimar (Kr. Burgdorf) 493
Hamburg XXIII, 67, 90, 176, 213, 302, 306, 314, 318, 347, 405, 447 f., 461, 526
Hammerstein am Rhein, Burgruine (Kr. Neuwied) 334
Hannover XXVII, 61, 314 f., 331, 451
Harsefeld, Kl. (Kr. Stade) 226
Hartenstein (Kr. Zwickau) 64
Harzburg (Kr. Wolfenbüttel) XXXVI, 204
Haßleben (Kr. Weimar) XXVII
Havelberg XIV, XXXIV, XLII, XLVIII, 11, 43, 59, 64, 133, 229, 254, 289, 363, 407, 492
Heidelberg 317
Heilbronn 287
Heiligengrabe (Kr. Ostprignitz) 244
Helmstedt XIII, XXXII, LXXX, 33, 102 f., 114, 162, 216, 289, 314, 319, 352, 415, 431, 437, 441, 472 f., 486
Herculaneum 512
Herford, Kl. 462
Herrnhut (Kr. Löbau) 138
Hersfeld/Hessen XXVIII, XXXI, 5 f., 28, 41 f., 52 f., 62, 64, 87, 98, 103, 118, 123, 143, 148, 195, 199, 203, 206, 213, 219 f., 235, 242, 245, 247 f., 262, 267, 270 f., 283, 321 f., 334, 336, 358, 375, 380, 388, 390, 395, 410, 414, 433, 439, 464, 475, 498 f., 501, 514
Hildesheim LVIII, 111 f., 216, 289, 359, 530
Hirsau (Kr. Calw) 29, 69, 144, 152, 192, 214, 224, 370, 500
Hitzacker (Kr. Dannenberg) 405
Holzappel (Kr. Unterlahnkr.) 221
Hornburg (Kr. Wolfenbüttel) 154, 211
Hoyerswerda (Kr. Hoyerswerda) 127
Hubertusburg (Kr. Oschatz) 457
Huy (Prov. Lüttich, Belgien) 60

Ilfeld (Kr. Ilfeld) 111
Ingelheim (Kr. Bingen) 480
Jederitz (Kr. Westprignitz) 471
Jena LXX, 11, 123, 199, 311
Jerusalem 144, 243
Jerxheim (Kr. Helmstedt) 155
Jüterbog (Kr. Jüterbog-Luckenwalde) XL ff., XLV, XLVII, IL, LXII, LXVIII, 66, 116, 120 f., 144, 209 f., 230, 289, 339, 371, 400, 473, 518 f.

Kalisch (Woiwodsch. Posen, Polen) 430
Kappenberg, Kl. (Stadtkr. Dortmund) 144

ORTSREGISTER

Karlsbad 240
Karlsburg (Kr. Greifswald) 474
Kassel 107, 187, 429
Keimkallen (Kr. Heiligenbeil) 215
Kissenbrück (Kr. Wolfenbüttel) 93, 436
Kniephof (Kr. Naugard) 425
Köln, 295, 314, 430, 521
Königsberg 526
Königslutter, Kl. (Kr. Helmstedt) 92 f., 192, 264
Kötzlin (Kr. Ostprignitz) 249
Kohlfurth (Kr. Görlitz) 112, 116, 279, 477
Korfu (Insel, Griechenland) 113
Krakau (Polen) 336
Kühren (Kr. Grimma) 122
Küstrin 518
Kyffhausen (wü.), Burgruine (Kr. Sondershausen) 6, 465
Kyritz (Kr. Ostprignitz) 448

Landau (Pfalz) 150
Laon (Dép. Aisne, Frankreich) 296
Lauchstädt/Neumark (Kr. Friedeberg) 127
Lebus (Kr. Lebus) XLI f.
Leckwitz (Kr. Oschatz) 470
Lehnin, Kl. (Kr. Zauch-Belzig) 282, 439
Lehrte (Kr. Burgdorf) 132, 314, 352
Leipzig XIV, XXII f., XLVII, LI, LVII f., LXV, LXVIII f., LXXI f., LXXVI f, LXXX f., 24, 26, 67, 75, 77 f., 81, 87, 90, 94, 98, 126, 157, 179, 182 f., 187, 199, 209, 211, 213, 217 f., 220 f., 237 f., 240, 246, 252, 254 f., 259 ff., 264, 268, 286 f., 289, 301 f., 306, 314, 325, 331, 340, 344, 349, 365, 383, 387, 413 f., 416 f., 452, 467, 482, 484
Lenzen (Kr. Westprignitz) 405
Leubus (Kr. Wohlau) 430
Lichtenstein (Kr. Glauchau) 419
Lichtenwalde (Kr. Flöha) 64
Lieberose (Kr. Lübben) 34
Löwen (Prov. Brabant, Belgien) 60
Lorsch, Kl. (Kr. Bensheim) 433
Luckau (Kr. Luckau) 209, 281 f.
Luckenwalde (Kr. Jüterbog-Luckenwalde) LXXIII
Lucklum (Kr. Braunschweig) 37, 65, 264 f.
Ludwigshafen a. Rhein LXXXIII, 278
Lübben NL. (Kr. Lübben) 281, 416
Lübeck 10, 405, 447 f., 526
Lüchow (Kr. Dannenberg) 405
Lüneburg XVI, XXIII, XXXVII, 10, 67, 90, 130, 169, 175, 218, 245, 264, 268, 289, 349, 365, 391, 405, 431, 482, 486, 488, 492
Lutter am Barenberg (Kr. Gandersheim) LXVII, 394
Luxemburg 527

Maastricht (Prov. Limburg, Niederlande) 521
Mainz XV, XIX, XXXIV, L f., LXII, LXXVI f., 183, 295, 319, 413
Mannheim 233, 309
Mansfelde (Kr. Friedeberg) 127
Mariensee, Kl. s. Chorin 439
Marienthal, Kl. (Kr. Helmstedt) 100, 103, 156, 164, 439
Markranstädt (Kr. Leipzig) 13, 286
Mattierzoll (Kr. Wolfenbüttel) 155
Meißen XXXIV, XLVIII, LVI, LXXVI, 110, 120, 123, 209, 220, 373, 395, 408, 417, 423, 430, 432, 440, 467, 473, 477, 519, 531
Mellrichstadt (Kr. Mellrichstadt) 506
Mergentheim (Kr. Mergentheim) 87
Meschede (Kr. Meschede) 390
Meseritz (Kr. Meseritz) 439
Metz 469
Minden 359
Möglin (Kr. Bad Freienwalde) 366
Moissac (Dép. Tarn et Garonne, Frankreich) 479
Mühlberg (Kr. Gotha) 158
Mühlhausen LXIII
München 56
Münster/Westf. LXVII, 135

Nantes (Dép. Loire Atlantique, Frankreich) LXVIII
Neumarkt/Schlesien (Kr. Neumarkt) 179 f.
Neuruppin (Kr. Ruppin) 448
Neustadt a. d. Dosse (Kr. Ruppin) 352
Niesky (Kr. Rothenburg OL.) 32
Nimbschen, Kl. (Kr. Grimma) 36, 145, 468
Nivelles (Prov. Brabant, Belgien) 521
Nördlingen 287
Nordhausen XXVII, XXXIII, 16, 110, 132, 164, 195, 198, 208, 237, 402, 409, 493, 500
Nowgorod (Rußland) 301
Nürnberg 125, 448, 486, 506, 521

Oh (wü.) (Kr. Ilfeld) 140
Ohrum (Kr. Goslar) XXXI, 289
Oldisleben (Kr. Sondershausen) 205, 235
Oppeln (Oberschlesien) 430
Ortenberg (Kr. Büdingen) 393
Osnabrück LXVII, 309
Osterrode (Kr. Osterrode/Harz) 465
Ottensen (OT v. Hamburg-Altona) 27

Paradies, Kl. (Kr. Meseritz) 439
Paris 192, 312
Passau 307
Paulinenzelle, Kl. (Kr. Rudolstadt) 118, 370
Pegau, Kl. (Kr. Borna) 144, 157, 216, 261

ORTSREGISTER

Peine (Kr. Peine) 331
Penig (Kr. Rochlitz) LI
Perleberg (Kr. Westprignitz) 405
Plaue (Kr. Westhavelland) LXXX, 59, 61, 239, 274, 366
Pöhlberg, Herrschaft (Kr. Annaberg/Sachsen) 64
Pöhlde (Kr. Osterrode/Harz) 104, 253
Poischwitz (Kr. Döbeln) 239
Pompeji 513
Poperinghen (Prov. Westflandern, Belgien) 521
Posen XLII, 442
Potsdam XIV, LXXIII, LXXX, 52, 228, 239, 251, 286, 320, 373, 385, 426, 437, 527
Prag LXVII, 37, 61, 74, 157, 287, 309, 381, 526
Prémontré, Kl. (Dép. Aisne, Frankreich) 144
Pritzerbe (Kr. Westhavelland) 529
Purschenstein (Kr. Marienberg) 64

Ramillies (Prov. Namur, Belgien) 517
Rathenow (Stadtkr. Rathenow) 59
Ravenna 297, 519
Ravensbrück, OT v. Fürstenberg (Stadtkr. Fürstenberg) 135
Regensburg 179, 309, 324, 519
Reinhardsbrunn, Kl. (Kr. Gotha) 358, 467, 531
Riddagshausen, Kl. (Stadtkr. Braunschweig) 28, 368, 453, 475
Riesa (Stadtkr. Riesa) 112, 339
Rijnsburg, Kl. (Prov. Südholland, Niederlande) 453
Rijswijk (Prov. Südholland, Niederlande) XLIV, 389
Rochlitz (Kr. Rochlitz) 101
Rötha (Kr. Borna) 286
Rom LXII, 63
Rostock 59
Rothenburg (wü.), Burgruine (Kr. Sondershausen) 35, 237, 465

Saalfeld (Kr. Saalfeld) 199
Saarbrücken 88
Salzburg 192
Salzdahlum (Kr. Wolfenbüttel) 47, 223
Salzgitter (Stadtkr. Salzgitter) 330
St. Blasien, Kl. (Kr. Waldshut) 273, 350
St. Maurice (Augunum), Kl. (Kt. Wallis, Schweiz) XXXIV
Sanssouci, Schloß (Stadtkr. Potsdam) 385, 437
Sayda (Kr. Freiberg) 64
Schaumburg (Kr. Unterlahnkr.) 221
Schezla (Lage unbekannt) XXXII
Schleiz (Kr. Schleiz) 199
Schmalkalden (Kr. Schmalkalden) LXIV f., 304, 306, 318
Schmölln (Kr. Altenburg) 430
Schnackenburg (Kr. Dannenberg) 49, 502

Schöningen, Kl. (Kr. Helmstedt) 103, 130, 162, 232, 436
Schwöbber (Kr. Hameln-Pyrmont) 274
Seega (Kr. Sondershausen) XXVI
Serajewo 218
Siegburg, Kl. (Kr. Siegkr.) 224
Soest 49
Sorau/NL. 74, 116, 190
Spandau, OT v. Berlin XXIII, 59, 418
Speyer 408
Spremberg (Kr. Spremberg) 467
Stade (Kr. Stade) 144
Stettin XXIII, 301
Stolpe, Kl. (Kr. Anklam) 430
Stolpen (Kr. Pirna) 339
Storkow (Kr. Beeskow-Storkow) 430
Stralsund 59
Straßburg i. E. 61
Strehla (Kr. Oschatz) 401
Sulza, Kl. (Kr. Weimar) 28, 143

Taucha (Kr. Leipzig) 52, 472
Tautenburg (Kr. Stadtroda) 358
Tiel (Prov. Gelderland, Niederlande) 295
Tilsit LXXIII
Toul (Dép. Meurthe et Moselle, Frankreich) 469
Trakehnen (Kr. Stallupönen) 145
Treuenbrietzen (Kr. Zauch-Belzig) 227, 259, 427
Trient 304
Trier XXXIV, 521
Tübingen 506

Uckro (Kr. Luckau) 116, 210
Ülzen (Kr. Ülzen) 44, 406
Utenbach (Kr. Weimar) 91

Varzin (Kr. Rummelsburg) 426
Venedig 34, 113, 513
Verden LXVI
Verdun 469

Waldau (Kr. Schleusingen) 479
Walkenried, Kl. (Kr. Blankenburg) 6, 140 f., 196, 208, 267, 411, 430, 439, 530
Waltersleben (Kr. Gotha) XXVI
Warburg (Kr. Warburg/Westf.) 49
Wartburg (Kr. Eisenach) 17, 125, 507
Wechmar (Kr. Gotha) XXVII
Weferlingen (Kr. Wolfenbüttel) 485
Weimar XXIX, LVII, LXXXIII f., 42, 82, 98, 146, 199, 271, 391, 430, 468
Weißensee (Kr. Weißensee) 35, 499
Werden/Ruhr, OT v. Essen (Stadtkr. Essen) XXXII, 33, 102, 114, 169, 216, 441
Werla (wü.), ehem. Ks.-pfalz b. Schladen (Kr. Goslar) 2, 48, 75, 436 f.
Wesel (Kr. Rees) 257
Wetzlar 32, 67, 165, 281, 318

ORTSREGISTER

Wiegersdorf (Kr. Ilfeld) 140
Wien LXVI, 510
Wildenfels (Kr. Zwickau) 64
Windsheim, Kl. (Kr. Uffenheim) 193
Wisby (Gotland/Schweden) 405
Wismar 448
Wittenberge (Stadtkr. Wittenberge) LXXX, 314, 435, 448, 451, 493, 502, 516
Wittingen (Kr. Gifhorn) 352
Wittstock (Kr. Ostprignitz) 74, 229, 448
Wöltingerode, Kl. (Kr. Goslar) 411
Wolfenbüttel 83
Wolfsburg 330
Wollin (Kr. Usedom-Wollin) XLII

Worms LXIII
Würzburg XXIX, 158, 226, 257
Wurzen (Stadtkr. Wurzen) 371, 469
Wusterhausen (Kr. Ruppin) 448

Xanten (Kr. Mörs) 144

Ypern (Prov. Westflandern, Belgien) 521

Zeven, Kl. (Kr. Bremerförde) 152
Zinna, Kl. (Kr. Jüterbog-Luckenwalde) XLII f., 330, 392
Zolchow (Kr. Zauch-Belzig) 518
Zwenkau (Kr. Leipzig) LI
Zwickau LXIII, 370, 521

**GEBIETS-KARTEN
DER HISTORISCHEN STÄTTEN
DER PROVINZ
SACHSEN/ANHALT**

Aus technischen Gründen konnten die neu in den Nachträgen aufgenommenen Orte nicht in den Karten nachgetragen werden: Beuditz (Kr. Naumburg); Kehnert (Kr. Tangerhütte); Klein Wanzleben (Kr. Wanzleben); Linde (= Groß Bierstedt) (Kr. Salzwedel); Neindorf (Kr. Oschersleben); Schochwitz (Saalkr.); (Haus-)Zeitz (Kr. Bernburg); Zscherben (Saalkr.)

KARTE DER HISTORISCHEN STÄTTEN · GEBIET I

Zeichenerklärung siehe Karte III

KARTE DER HISTORISCHEN STÄTTEN · GEBIET II

Zeichenerklärung siehe Karte III

KARTE DER HISTORISCHEN STÄTTEN · GEBIET III

KARTE DER HISTORISCHEN STÄTTEN · GEBIET IV

Zeichenerklärung siehe Karte III

KARTE DER HISTORISCHEN STÄTTEN · GEBIET V

Zeichenerklärung siehe Karte III